DICTIONARY OF ART

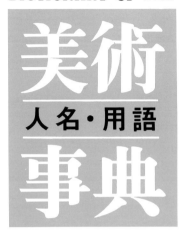

美術圖書編纂研究會　編

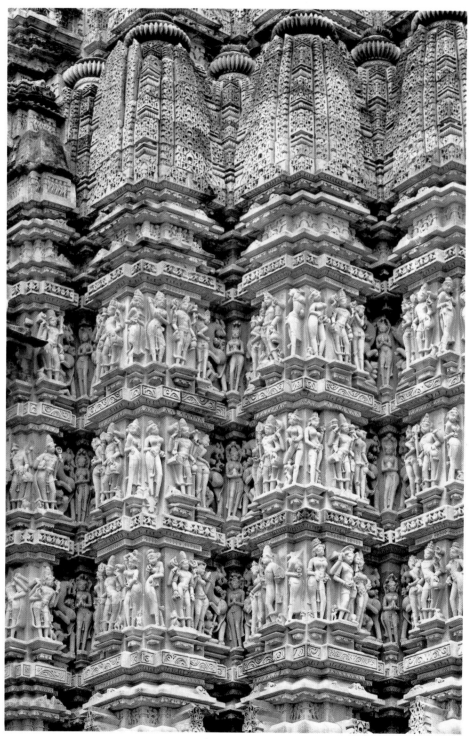

카주라호 「천계의 신들」(인도 칸다리아 마하데바 사원) 1000년경

반 아이크 「아르놀피니 부처의 상」1434년

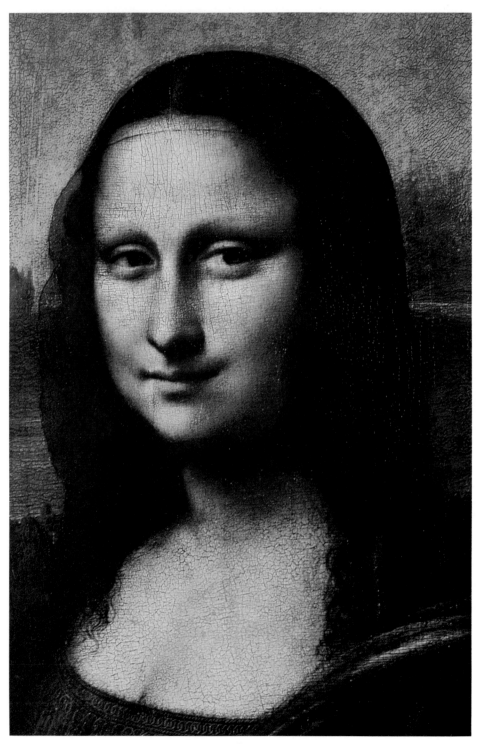

레오나르도 다 빈치 「모나리자」1503～06년

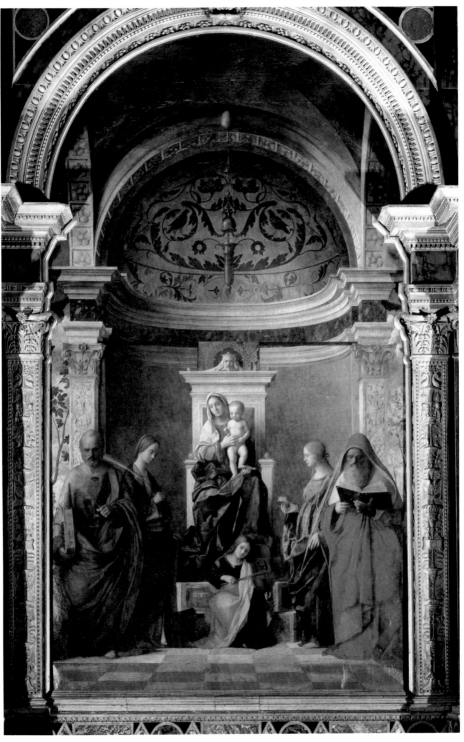

벨리니 「옥좌의 성 모자와 성인들」(산 작카리아 성당 제단화) 1505년

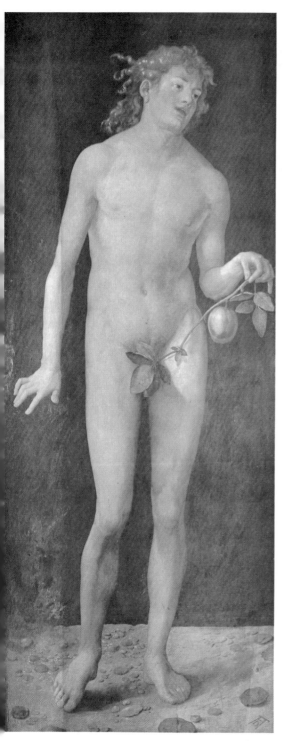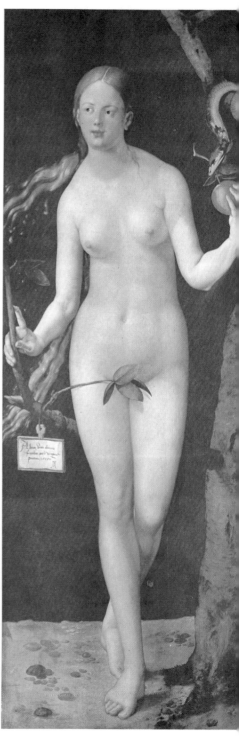

뒤러 「아담과 이브」1507년

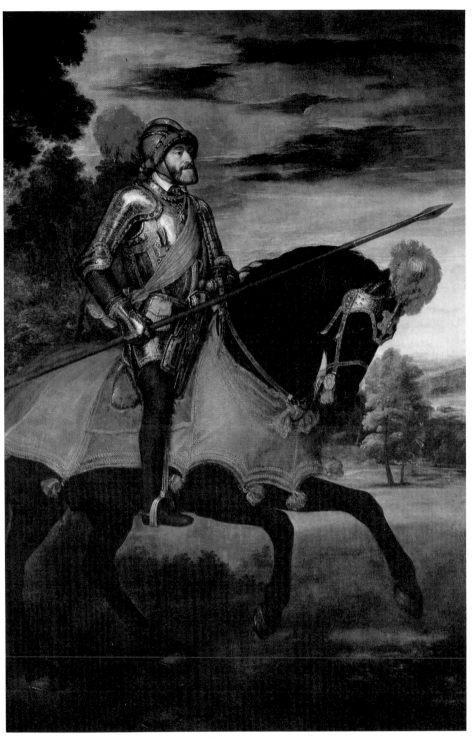

티치아노 「칼5세 기마상」 1548년

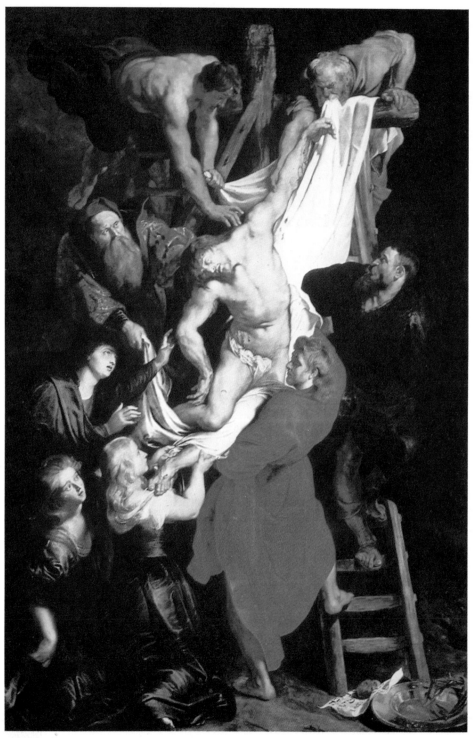

루벤스 「십자가 강하」(안트베르펜 성당 제단화) 1611∼12년

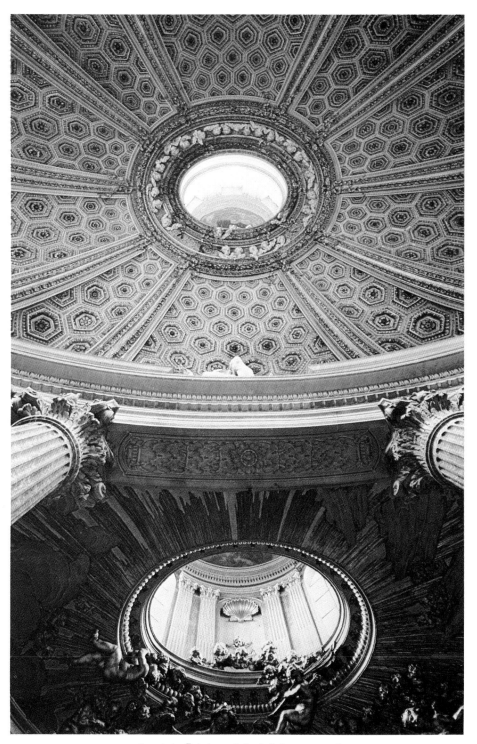

베르니니 「산타 드레아 성당의 돔」 1658년

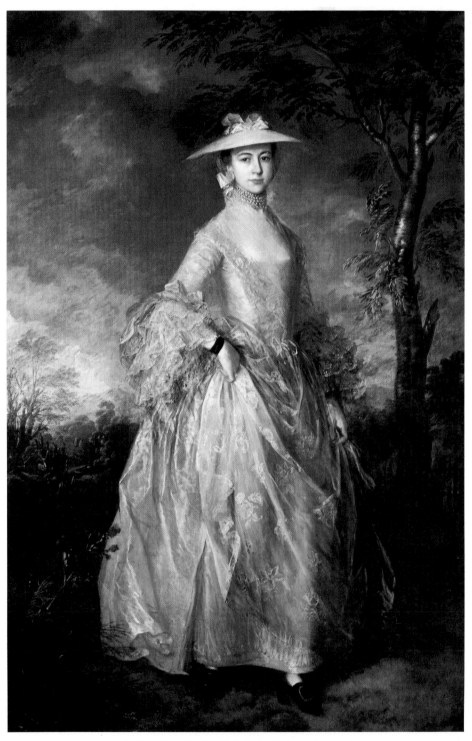

게인즈버러 「하우 백작부인 매리」 1763~64년

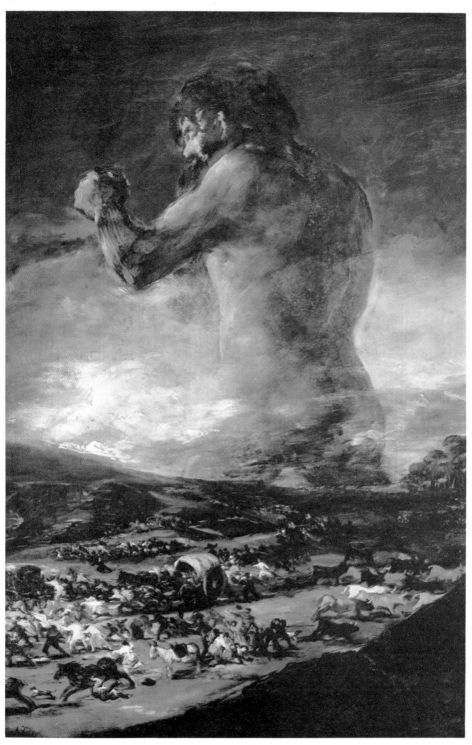

고야 「거인」 1808~12년

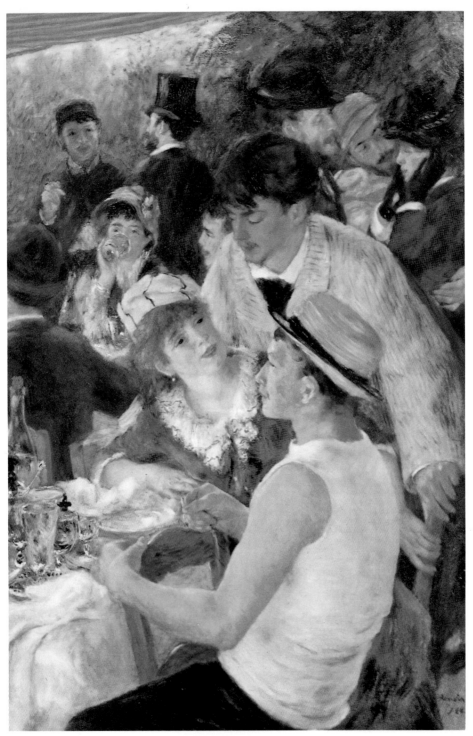

르누아르 「뱃놀이와 점심」 1881년

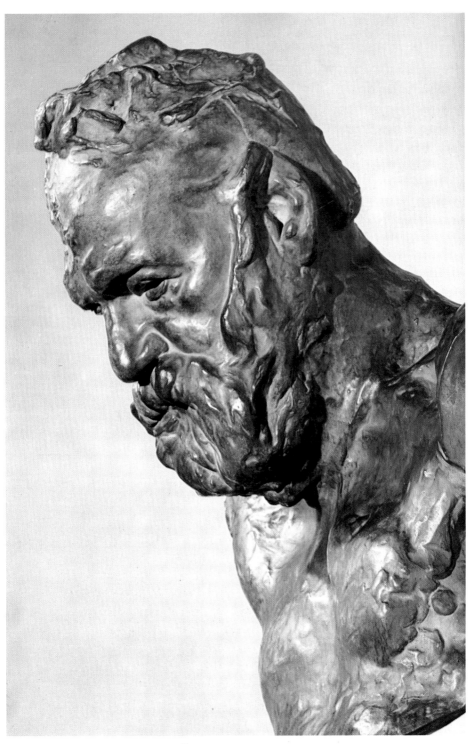

로댕 「빅토르 유고의 흉상」 1897년

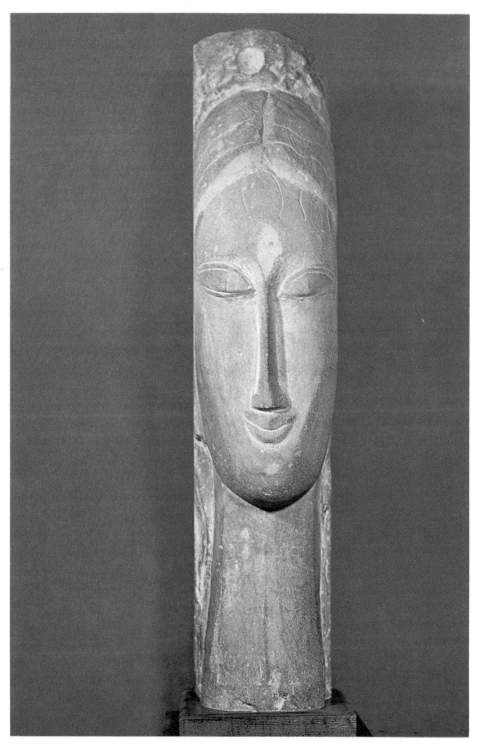

모딜리아니 「두부」1912년

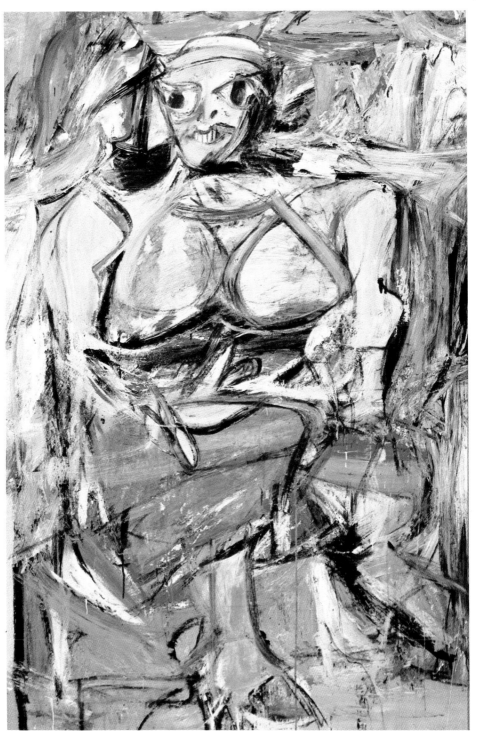

데 쿠닝 「여인 Ⅰ」 1952년

라우션버그 「모노크롬」 1959년

美術 人名 用語 事典

머 리 말

이 사전은 순수미술 한가지만을 다룬 것이 아닌, 디자인과 광고 분야까지 광범위하게 망라하고 있다. 본문의 편제상 인명은 화가·판화가·공예가·조각가·사진작가·건축가·미학자·미술사가·평론가·저작자·수집가·학자·종교와 관련된 신·천사·성인·그리스 및 이집트 신화의 등장인물 등을, 용어에 있어서는, 작품명·기법·사조(유파)·단체·미술관·박물관·전람회·시대별·부족별·종교별·국가별·유적별·왕조별 미술·지명·가문… 등에 대해서 미술과의 유관사항을 엄선 수록하였으며 미술의 분야별로는, 회화·조각·판화·건축·공예·미학·디자인·광고·사진·인쇄·염직 등 미술 전반에 관한 백과사전의 형식으로 짜여져 있다.

또 디자인은 그 역사가 100년을 겨우 넘기고 있다고는 하지만 근대 문명의 급속한 발전과 병행하여 하루가 다르게 변모해가고 있다. 우리나라도 예외는 아니며 용어에 있어서도 여러가지 해석과 의견이 분분하며 학술적 정의의 확립도 완성에 이르지 못한 실정이다. 그렇기 때문에 독자를 이따금 당혹하게 하는 것은 당연한 일이 아닐 수 없다. 그래서 본 사전의 편찬에서는 세계 여러 나라에서 발간된 도서와 다양한 자료 가운데서 중론에 의한 중립적인 선택으로 주간을 세워 8년이라는 긴 시간을 통해 제작을 진행시킨 것이다.

비록 내용상으로 부족함이 많으나 그래도 사회나 개인에게 있어서 심히 기쁜 일이 아닐 수 없는 것이다.

아무쪼록 이 방면에 뜻을 가진 독자 여러분의 참다운 지침서로서 활용하여 소기의 성과를 거두기를 바라는 바이다.

편 저 자

일러두기

1. 인명의 호칭은 근대인에 있어서는 이른바 세컨드 네임(우리나라의 성에 해당)을 기본으로 하고 중세 이전의 인명에 있어서는 일반적으로 행하여지고 있는 방법에 의하였으며, 이에 대응하는 원어를 견출 활자로 표시하였다.

2. 동성이인(同性異人)은 각각 독립 항목으로 해서 다루었으나 동일 가족이나 제자 등에서 같은 이름으로 불리어진 사람은 같은 항목 속에 수록하였다.
 예: 피셔 Vischer 1) Hermann Vischer 2) Peter Vischer
 산소비노 Sansovino 1) Andrea Sansovino 2) Jacopo Sansovino

3. 중요한 사항 및 인용문은 〈 〉로, 작품명 및 책명은 《 》로 둘러쳤다.

4. 중요한 작품은 ()안에 그 소재를 부기하는 것을 원칙으로 하였다.
 예:《시스틴의 마돈나》(드레스덴 화랑)

5. 외래어를 단락(구획)지을 때는 하이픈을 썼다.
 예: 컷―글라스 카메라―옵스쿠라

6. 성명은 이중 하이픈으로 이었다.
 예: 클로드=로랭

7. Tolouse―Lautrec이나 Fantin―Latour와 같은 성은 각각 툴루즈―로트렉, 팡탱―라투르와 같이 하이픈을 썼다.

8. ✻표는 그 말이 표제어 항목으로 나와 있는 것을 표시하고 →표는 관련 항목 및 참고 항목을 표시하였다.

9. 용어의 원어 표기는 해당 국가를 아래와 같이 약어로 표시하였다.
 예: 그(그리스어) · 라(라틴어) · 이(이탈리아어) · 영(영어) · 독(독일어) · 프(프랑스어) · 스(스페인어) · 러(러시아어) · 희(희랍어) · 덴(덴마크어) · 네(네덜란드어) · 핀(핀랜드어) · 노(노르웨이어) · 헝(헝거리어) · 벨(벨기에어) · 스위(스위스어) · 오스(오스트리아어)… 등.

외래어 표기에 대하여

본서의 외래어 표기는 1986년 개정된 문교부의 「외래어 표기 용례집」에 준하였으나 1986년 이전의 표기보다 동떨어진 발음 때문에 이해하기 힘든 단어는 편의상 옛 것을 그대로 표기하였읍니다.

본 사전의 원고 작성 및 조판을 처음 시작한 때가 1981년도였기 때문에 당시 표기는 개정 이전의 것이었읍니다. 그러한 원고를 1986년 6월 다시 수정에 들어감은 제작을 더욱 어렵게 할 뿐만 아니라 물량이 방대해져 여러가지 혼선을 초래하다보니 본문 가운데는 개정 이전의 표기로 되어 있는 단어가 이따금 있음을 솔직히 시인합니다.

그래서 이를 바로 잡기 위해 다음과 같이 개정 이전과 이후의 외래어(혼동되기 쉬운 것) 표기를 수록하였으니 참고하시기 바랍니다.

개정 이전	개정 이후	개정 이전	개정 이후
가톨릭교회	카톨릭교회	브뤼겔	브뢰겔
고르키	고키	스공작	스공자크
고호	고흐	시냑	시냐크
과시	구아슈	아미앙	아미앵
그리스도	크리스트	앗시시	아시시
노테르담	노트르담	에스파니아	에스파냐
데 스틸	드 스틸	엘리자벳	엘리자베스
들라크르와	들라크루아	지오바니	조반니
로랑스	로랑	지오토	조토
르느와르	르누아르	카라밧지오	카라바지오
마이욜	마욜	카타콤브	카타콤베
맛지오네	마조네	칼4(5)세	카를4(5)세
바질리카	바실리카	코코시카	코코슈카
박쿠스	바카스	피라밋	피라미드
반 아이크	반 에이크	필립페	필리페
봇티첼리	보티첼리	헤프워즈	헵워스

西洋繪畫略史

 여기에 收録된 「西洋繪畫史」는 日本의 美術評論家인 反部直씨의 '繪畫
의 흐름(一名 유럽繪畫史)' 原本의 全文이다.

 지구상에서 美術이라고 하는 有形의 藝術이 움트기 시작한지　오늘날까
지 2만여년이란 장구한 세월 동안, 그 變遷過程이란 우리들의 상상을 초
월할 만큼 變化無常한 흐름을 이어오고 있다고 본다.

 그 가운데는, 무수한 思潮가 시대와 사람에 따라 그 樣相을 달리　하였
으며 歷史의 命脈속에 수많은 美術家들에 의해 視覺藝術은 변모하는 시대
적 배경을 통해 오늘에 다달은 것이다.

 이러한 脈絡을 다소나마 認知한 가운데서 本事典을 대하게 되면 내용을
이해하는데 많은 도움이 되리라 생각된다. 그래서 本書 첫머리에 「西洋繪
畫史」를 싣게 되었으며 내용면에서는 美術의 全分野가 아닌 會畫에 국한
된 점이 몹시 아쉽기는 하지만 美術의 基幹이 繪畫인 만큼 事典의 人名이
나 用語를 이해함에 있어 도움을 줄 것으로 믿는 바이다

<div align="right">（註－ 編者）</div>

西洋繪畫略史

■ 작은 새의 노래를

＜누구나 예술(藝術)이라면 이해하려고 노력한다. 그러나 왜 작은 새의
노래는 이해하려고 하지 않을까?＞
라고 피카소(Picasso)는 말하고 있다. 그리고 그는 작은 새의 노래를 한 예
로 들면서 예술의 근원이 되는 것은 관념이나 지식이 아니라, 감각(感覺)
과 애정(愛情)이라고 호소하고 있다.

이 말은 20세기 초두에 입체파(立體派: Cubisme)가 생기고 나서부터
화가들이 주의주장(主義主張)을 내세우고, 평론가들도 그럴듯한 이유를
내세워서 작품을 설명하려는 경향에 대하여 피카소가 던진 경고이다.

그리고 지금부터 서술하려는 '회화의 역사'를 읽을 경우, 즉 명확하게 예
술에 대한 지적(知的)인 이해를 깊게 하려고 할 때에도 이 말은 생생하게
살아 있을 것이다. 왜냐하면 작품의 이름과 연대를 안다고 할지라도 그 미
(美)를 느끼지 않고서는 아무런 의미가 없기 때문이다. 그것은 애정이 없
이 사람을 대하는 것과 같다.

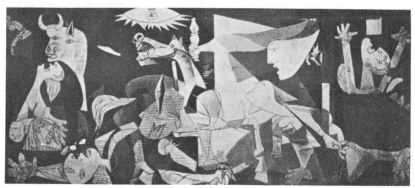

피카소「게르니카」

다시 피카소의 말로 돌아가서 그것을 음미해 보자.

＜작은 새의 노래를 듣는 마음가짐으로 회화를 대할 수는 없을까?＞

현재의 우리들은 미안하게도 그 대답은 '노(no)'이다. 한 폭의 그림 앞에
섰을 때,

<대체 무엇을 그린 것일까?>

<누가 그린 것일까?>

<이 그림은 왜 이렇게 고가(高價)일까?>

라는 등의 여러 가지 의문이 일어나는 것을 자연스러운 일이다. 그리고 한 폭의 그림 뒤에 숨어 있는 인간과 민족과 시대를 알고자 하는 것도 당연한 일일 것이다. 이해함으로써 애정을 깊게 하듯이, 그것은 인간의 상호관계와 유사한 점이다.

무려 2만년 전부터 인간은 부단히 그림을 그려 오고 있다. 구석기 시대의 동굴에 그려진 그림은 가장 오래 된 회화의 한 예이다. 그것에는 맘모스 (Mammoth)·들소·순록 및 사슴 등 많은 동물들과 드물게는 사람도 그려져 있다.

<왜 이러한 그림을 그린 것일까?>라는 까닭에 대하여, 학자들은 다음과 같이 설명하고 있다.

<귀중한 동물을 그림으로 그림으로써 그것을 자기의 것으로 한다는 생

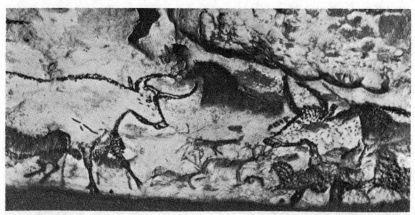

「라스코의 동굴화」(구석기 시대)

각, 나아가서 그것이 살아 있을 때의 공포감에서 벗어날 수 있었기 때문이다.>

그러나 인간은 무엇인가를 그려야만 하는 이상한 본능을 갖고 있다는 것을 잊어서는 안 된다. 그것은 어린 아이들이 아무런 생각 없이 선(線)을 그리고 있는 것을 보아도 명백하다.

회화(繪畫)는 이러한 인간의 본능 위에 어떤 목적을 첨가하는 데에서 비롯된 것일 것이다.

인류가 원시적 단계를 벗어나 도시와 국가를 형성하게 되고서부터 예술은 그 집단의 지배자를 위하여 이용되었는데, 이집트의 왕과 귀족들이 세

운 신전이나 궁전, 분묘에 그려진 벽화(壁畵)는 그 좋은 예이다.

그들은 사후의 세계에서의 재생을 믿었기 때문에 그 미래의 세계를 위하여 그러한 그림을 분묘에 그리게 한 것이다. 즉 지배자의 부(富)와 권력의 과시, 동시에 거기에는 주술과 종교가 깊게 관련되어 있다.

이집트「귀족의 묘」

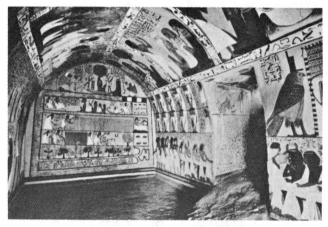

유구한 고대문명의 시기에 이러한 종류의 그림은 수없이 많았지만, 그 시대의 흐름과 더불어 사라져 갔다. 예컨대 위대한 문명을 건설한 고대 그리스(Grecia)의 회화는 사물을 있는 그대로 표현한 점에서 아주 우수하다고 알려지고 있다. 몇몇 화가의 이름도 알려져 있고, 유명한 두 사람의 화가가 서로 경쟁하였다는 일화도 전해지고 있다.

오늘날 그리스 회화의 원작(原作)은 거의 남아 있지 않으나, 그 영향을 강하게 받아서 발달한 로마의 회화에 대하여는 비교적 잘 알려지고 있다. 폼페이(Pompeii)의 폐허에서 출토된 아름다운 많은 벽화는 지금까지도 선명한 색채를 나타내고 있어 우리들의 눈을 놀라게 한다.

그리스도교가 널리 퍼지고 사람들의 마음을 사로잡게 되면서부터 회화

「폼페이의 벽화」

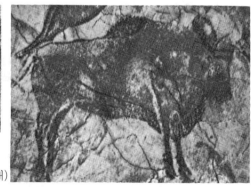

「알타미라의 동굴화」(원시시대)

도 신(神)과 성자(聖者)를 주제로 하여 그리게 되었다. 그 기법이나 재료도 고대보다 매우 진보되고 복잡하게 되었다. 대성당을 프레스코(Fresco) 벽화로 장식하는 것도, 기도자(祈禱者)를 세밀화(細密畵)로 장식하는 것도 특별히 훈련된 화가들이 그렸었다. 신의 모습은 이렇게, 성자들은 저렇게 등 그 표현에 있어서 일정한 형으로 정하게 되었다.

이 그리스도교가 전성한 시대를 중세라고 하는데, 예술적 면에서 보면 회화를 포함한 모든 예술이 신을 위하여 봉사한 시대였고, 한정된 몇 가지의 양식을 오래도록 지켜온 시대였기 때문에 새로운 연구와 혁명적 수법이 새로이 나타나기는 힘든 상황이었다.

당시의 사회에서는 많은 사람들이 집단으로 제작하는 일이 많았고, 또 개인적인 재능을 발휘할 여지가 적었으므로 그 시기의 예술가들의 이름은 거의 알 수가 없다.

「비잔틴 건축」— 하기아 소피아 대성당(영국)

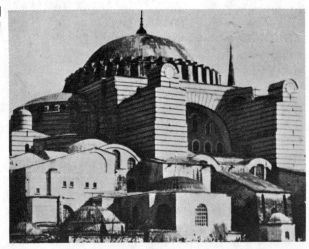

그러나 제단화(祭壇畵)와 벽화, 사본(寫本)의 장식화 중에는 지금의 우리들에게도 깊은 감동을 주는 작품이나 깜짝 놀라게 하는 아름다운 회화가 남아 있는 것을 볼 때 당시에 우수한 화가가 적지 않았으리라는 것은 의심할 여지가 없다. 한정된 몇 가지의 양식밖에 없었는데도 이러한 우수한 화가가 있었다는 것은 그들이 그림이라는 작업에 얼마나 피나는 노력을 기울였는가를 쉽게 상상할 수가 있다.

미술사(美術史)적으로는 중세의 미술을 그 양식으로서 비잔틴(Byzantine), 로마네스코(Romanesque), 고딕(Gothic)의 세 가지로 구분하고 있다. 시대적으로는 비잔틴 미술이 4~13세기까지, 로마네스코가 10~12세기까지, 고딕이 13~15세기까지이다. 시기가 중복되어 있는 것은 주로 그 양식이 행하여진 지역이 다른 때문이다.

■ 여명(黎明)에

유럽의 역사를 살펴보면, 14세기경부터 화가와 조각가의 이름이 갑자기 많이 등장함을 알 것이다. 이때까지는 역사에 등장하는 사람의 이름은 대부분이 황제나 교황이었는데, 치마부에(Cimabue), 조토(Giotto)로 시작되어 두치오(Duccio), 프란체스카(Francesca), 안젤리코(Angelico), 마르티니(Martini), 로렌체티(Lorenzeeei), 보티첼리(Botticelli) 등 200년 동안에 이탈리아만도 놀랄 만한 수의 예술가의 이름이 등장한다.

이렇게 된 까닭은 어디에 있을까? 그 이전에도 그림이 없었을리가 없고, 또 회화가 없었을 리가 없었는데도 갑자기 이 시기에 개인의 이름이 많이 등장한 것을 볼 때, 그 예술가의 이름이 역사에 남을 만한 어떤 사건이 이 시기에 일어나고 있었을 것이 분명하다. 그때까지의 시대, 즉 중세의 예술가들과 14세기의 그것과의 명확한 구분을 짓는 무언가가—

한마디로 말하면 이 시기에 와서 시대의 풍조가 많이 변모한 것이다. 이 새로운 시대를 '르네상스(Renaissance)'라고 부른다.

조토「그리스도의 죽음」

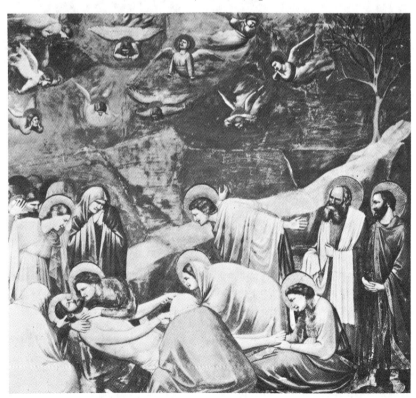

11

신(神)이 모든 것의 중심이었던 시대에서 사람들은 인간의 가치를 자각하고 다시금 세계를 고쳐 보기 시작한 것이다. 이때까지는 이교도(異敎徒)의 소산이라고 경멸되었던 고대미술에도 눈을 돌리게 되고, 양식에 얽매인 형으로 그리던 그림에도 여러 가지로 연구를 가하게 되었다. 그리하여 새로운 안목으로 세계를 관찰하기 시작할 때, 그 세계는 서서히 탈바꿈하고 있었다.

두치오「성모자」

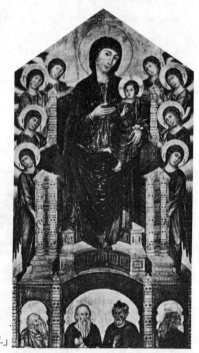

치마부에「옥좌의 성모」

새로운 시대의 예술은 최초로 이탈리아 국내에서 꽃피었고, 그 중심은 피렌체(Firenz)였다. 피렌체는 풍요로운 신흥 도시 국가로서 거기에는 많은 예술가들이 모여 서로 자기의 기능을 자랑하였다. 그 중에서도 가장 뛰어난 사람이 조토였다.

지금에 그의 그림을 보면 그렇게 다르게 보이지는 않는다. 그러나 13세기 말엽 그가 나타났을 때 비잔틴과 고딕의 그림만을 보고 있던 사람들은 참으로 놀랐던 모양이다. 당시의 최고 화가는 치마부에라고 믿고 있었다.

단테(Dante)는 그 유명한 「신곡(神曲)」에서 이렇게 노래하고 있다.

「치마부에만이 화단의 영웅으로 알았는데,

지금에는 조토의 명성이 드높고,

그 사람의 명성은 희미하게 되었구나.」

이로 미루어보더라도 당시의 조토가 얼마나 높이 평가되었는가를 알

수 있을 것이다.

조토는 양치기였었다고 한다. 바위 위에서 그림을 그리고 있을 때, 우연히 치마부에가 지나가다가 그 화재(畵才)를 보고 감동되어 그를 자기의 제자로 삼았다고 전해 오고 있다. 그 이야기가 사실이든 아니든 간에 한 사람의 화가에 대한 일화가 생겨났다는 그 자체로서 이미 새로운 시대를 상징하고 있는 것이다.

조토의 작품은 현재 비교적 많이 남아 있는 편이어서, 우리들은 그의 작품이 어떤 것인가를 알 수 있다. 스승인 치마부에와 비교해 보건대, 조토가 그린 인물의 얼굴이나 표정, 몸짓에는 어딘지 모르게 피가 통해 있는 따사로운 느낌을 준다.

조토의 작품에는 그리스도와 성자의 성애를 제재(題材)로 한 것이 많으나, 단순한 형태 속에서 그 당시로서는 놀랄 만한 현실감이 충만해 있었다.

이 현세적이라고 말할 수 있는 특징은, 단테가 종래부터 사용하던 라틴어 대신 세속적인 이탈리아어로 시를 창작한 사실과도 비교할 수 있다. 또 현세적이면서도 본질적인 것에는 숭고한 종교적 감정이 담겨 있다는 점에서도 이 두 거인(巨人)은 공통된 바가 있다.

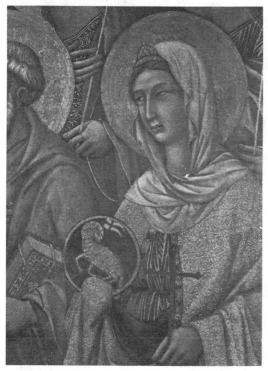

두치오「성모 장엄도」

13

조토에 뒤지지 않는 위대한 화가로서 시에나에서 나타난 두치오(Duc-
cio)가 있다. 그의 그림에는 매우 많이 금채(金彩)를 사용했으므로 얼핏
보면 중세의 회화, 특히 비잔틴의 이콘(Icon)같이 보인다. 지오토와 비교
하면 보다 장식적이고 섬세하다. 그러나 그는 중세 회화의 단순한 계승자
는 아니었다.

예컨대 1308년부터 수년간 사이에 그린 시에나 대성당의 '성모의 장엄도
(莊嚴圖)'를 보면 이 화가의 혁신적인 기질을 명백하게 알 수가 있다. 이
작품은 성당 가장 안쪽에 놓을 예정이었으므로 두치오는 그 조건을 의식
하여, 어두운 곳에서 금빛 찬란한 성모자가 떠오르게 하였다.

로렌체티 「도시의 선정」

■ 꽃피는 이탈리아

조토는 직접 우수한 후계자가 없었는데 대하여, 두치오는 우수한 제자
가 많았다. 시모네 마르티니, 피에트로와 암브로지오의 로렌체티 형제 등
이 두치오의 제자이다.

마르티니의 「수태고지(受胎告知)」, 로렌체티의 「도시에서의 선정(善政)」
등은 그 대표작이다.

14세기 중엽에 무서운 흑사병(黑死病)이 이탈리아 전국을 휩쓸었다. 시
에나도 피렌체도 예외는 아니었고, 수많은 사람들이 죽어 갔으며, 예술 활
동도 한때 중단되었다. 그러나 그 고통에서 벗어났을 때, 피렌체는 이름 그

14

대로 이탈리아의 예술의 중심이 되었다.

힘찬 조토의 양식도 우아한 두치오의 수법도 이 곳에서 소화되고, 여

마사치오「헌납금」

기서 또다시 새로운 예술이 싹트게 되었다. 프랑스의 중세 회화를 대표하는 섬세한 사본장식화(寫本裝飾畵)의 예술도 받아들였다. 그리고 다음의 거인 마사치오(Masaccio)가 등장한다.

그는 선배들의 화업(畵業)의 영향을 받은 뒤에 고대 로마의 상상조각에서 볼 수 있는 사실성(寫實性)을 추구하고, 거기에 비교할 수 없는 아주 힘찬 자신의 양식을 창조해냈다.

그 인물은 어디까지나 당당하고 위엄이 충만해 있으며, 더우기 현실의 공간 속에서 실제로 존재하고 있는 것처럼 보인다. 이 작품은 피렌체의 '브란카치 예배당'에 남아 있는데, 미켈란젤로를 비롯하여 많은 화가와 조각가가 이 마사치오를 연구하기 위하여 이 예배당을 방문한 것은 유명하다.

마사치오는 불과 27세의 젊은 나이로 세상을 떠났다. 그러나 그가 다음 시대에 남긴 업적은 너무나 크다. 특히 명암(明暗)을 활용하여 흡사 조각같은 인물을 그리는 그 수법은 그 후 르네상스 회화의 기본적 표현으로 되었다. 조각같이 그리는, 즉 평면적인 회화를 입체적인 느낌을 내려는 움직임은 다시금 발전되어 투시도법(透視圖法)이라고 일컫는 회화이론(繪畵理論)까지 낳게 하였다.

예컨대 우첼로(Paolo Uccello)라는 화가는 특히 투시도법에 열중하여 그 작품은 마치 투시도법의 실험같은 성격을 띠고 있다. 그는 부인이 부르는 소리도 듣지 않고 <투시도법이란 얼마나 멋있는 것인가!>라고 외쳤다고 한다.

아레초(Arezzo)에서 활약한 프란체스카(Francesca)도 이 이론을 기본으로 하여 많은 걸작을 남겼다. 더우기 피에로는 이론적인 성과에다 깊은 종

교적 감정까지 첨가하는 데 크게 성공했다.

회화에 현실성을 갖도록 하려는 풍조는, 예를 들면 인간을 그릴 경우 화가들에게 무엇보다 정확한 인체의 지식이 필요하다는 것을 통감시켰다. 골격과 근육을 연구하기 위하여 사체(死體)를 해부하는 일도 적지 않았다.

카스타뇨(Castagno), 폴라이올로(Pollaiuolo) 등의 작가들은 이 경향을 강하게 추진시킨 사람들이다.

15세기 후반부터 피렌체에서는 화가와 조각가가 한 거장(巨匠)밑에 모여서 대규모적인 공방(工房)을 형성하게 되었는데, 예술에 대한 수요의 증대가 이에 박차를 가함으로써 많은 작가들이 공동으로 제작하는 일이 많았다.

젊은 시절의 레오나르도 다 빈치(Leonardo da Vinci)가 베로키오(Verrochio)의 공방에서 제자로서 수업했으며, 나중에 스승의 회화의 일부를 그리게 된 일은 그와 같은 상황이었기 때문이다.

15세기 말엽, 피렌체에 지금까지의 작가들과는 전혀 다른 화풍을 가진 한 화가가 나타났다. 그는 조토의 위엄도, 마사치오의 감정도, 프란체스카의 종교성에도 아무런 영향을 받지 않았다.

이 화가 보티첼리(Botticelli)가 근거로 한 것은 서정적인 시적 정신과 부드러운 묘선(描線)을 가진 우아한 리듬이었다. 그리고 고전고대(古典古代)의 미술과 문학을 발상(發想)의 근원으로 하여 우의적(寓意的)인 작품을 많이 그렸는데, 다시 말해서 보티첼리는 르네상스와 고전고대를 잘 융합시켰다. 현재 우피치 미술관에 있는 「봄」과 「비너스의 탄생」은 그 행복한 성과이다.

15세기 말에 이르러 피렌체는 과거 지니고 있던 예술의 중심 도시로서의 힘을 잃어버린다. 시대는 다시 자리바꿈하고, 우리들은 다음의 거장(巨匠)들의 시대로 눈을 돌려 보자.

프란체스카「십자가 발견과 확인」

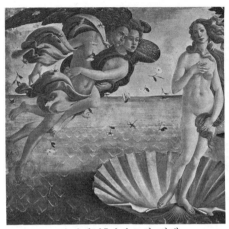

보티첼리「비너스의 탄생」　　　페로키오와 레오나르도「그리스도
　　　　　　　　　　　　　　의 세례」(부분)

■ 거장(巨匠)들의 시대

이미 15세기 말부터 레오나르도 다 빈치는 피렌체와 그 근교에서 활발
히 제작을 계속했다. 그는 이미 초기 르네상스 화가들의 기법을 모두 자기
의 것으로 소화시키고, 그것을 어떻게 효과적으로 활용할 것인가에 대해
고심했다.

그는 예술가인 동시에 과학자였고, 위대한 실험가였으며 따라서 모든 지
식을 구사하여 훌륭한 작품을 만들었다. 그의 교본(敎本)은 선배들의 것이
아닌 자연 그대로였는데, 그는 이렇게 말하고 있다.

<화가는 다른 사람의 그림을 교본으로 하면 좋은 그림을 그릴 수 없다.
　그러나 자연에서 배우면 훌륭한 성과를 얻을 수 있다.>

레오나르도의 위대한 점은 그 신비적이라고 말할 수 있는 깊은 정신적
표현에 있다. 유명한「최후의 만찬」이나「모나리자」는 단순한 이야기 그림
과 초상의 영역을 넘어서서, 보는 사람으로 하여금 영혼을 흔들리게 하는
그 무엇인가의 영원한 것을 느끼게 한다.

레오나르도보다 20여년 뒤에 또 한 사람의 거인 미켈란젤로(Michelan-
gelo)가 나타난다. 레오나르도와 비교하면 그는 태어나면서부터 조각가였
고, 대리석 속에 자기의 혼과 사명을 불어넣은 격정의 인물이었다. 그러나
화가로서의 미켈란젤로도 놀랄 만한 창조자로서 르네상스를 장식했다.

그는 쉬지 않고 투쟁하고, 그 분노 속에서 또다시 새로운 발상(發想)을
탄생시켰다. 특히 교황 율리우스 2세의 의뢰를 받아서 그린 바티칸궁의
'시스티나(Sistina) 예배당의 천정화(天井畵)' 그것보다 약 20년 전에 그린
이 예배당의 대제단화(大祭壇畵)는 이 위대한 예술가가 남겨 놓은 최대의
기념비이다. 그 곳에는 사람의 몸 크기와 같거나 더 큰 것 등 갖가지 종류
의 인물상이 무수히 그려져 있고, 신과 인간을 혼합하여 배열해 놓음으로

써 일대 장관을 전개하고 있다.

레오나르도, 미켈란젤로에 이어 등장하는 제3의 거장은 라파엘로(Rap-
haello) 이다. 그가 16세기 초두에 피렌체로 왔을 때, 그 곳에서는 미켈란젤
로와 레오나르도가 명성을 떨치고 있었다.

20세를 겨우 지난 젊은 청년 라파엘로에게 있어서 이 두 거장은 신같이
생각되었을 것이다. 그러나 두려워하지 않고 그림을 그린 나머지 순식간에
그 두각을 나타내기 시작했다.

어떠한 이름없는 예술가에게도 문을 열어 놓고 우수한 재능을 인정하며,
그 특징을 신장시키려는 피렌체의 기풍이야말로 우리들에게는 부러운 일
이 아닐 수 없다. 이윽고 그는 로마로 가서 율리우스 2세로부터 일을 맡는
데, 바티칸 궁전의 몇 개의 방에 벽화를 그리는 일이었다.

그 곳에서 그는 말할 수 없는 우미(優美) · 전아한 인물들을 그렸다. 레
오나르도의 신비성이나 미켈란젤로의 격정과는 다른, 온화하고도 조화를
이룬 아름다운 벽면이 전개되고, 그는 '조화의 천재'라는 평을 받았다.

이 조화(調和)라는 말은 자주 개성이 결여된 절충이라고 생각되었으나,
라파엘로의 경우에 있어서는 그 반대였다. 그것은 천분(天分)과 선인(先
人)들의 기법을 일체로 하여 창조한 한 개의 완벽한 세계였고, 뿐만 아니
라 다른 사람은 절대로 흉내낼 수 없는 것이었다.

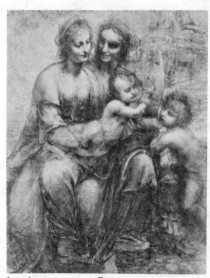 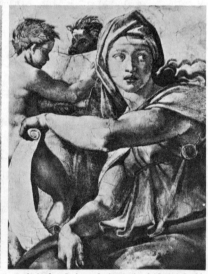

레오나르 도 다빈치「성모자와 성녀 안나」　미켈란젤로「시스티나 성당 천정화(부분)」

라파엘로는 많은 성모자(聖母子)를 그린 화가로서도 유명하다. 그리고
그가 그린 성모자는 누가 보더라도 곧 라파엘로의 작품임을 알 수가 있는
데, 그것은 그가 강한 개성을 갖고 있다는 증거이기도 하다.

18

라파엘로「의자의 성모」

만테냐「죽은 그리스도」

이제, 우리들의 눈을 북이탈리아로 돌려 보자.

밀라노에는 15세기 중엽부터 만테냐(Mantegna)가 활약하고 있었다. 그는 화면에다 방의 앞쪽에서 안까지의 거리 효과를 나타내는 데 뛰어났으며, 엄격한 사실(寫實)을 통하여 정치(精緻)한 위에 더우기 감동적인 화면을 만들어 냈다. 유명한「죽은 그리스도」는 그 특색을 잘 나타낸 것으로서, 아름답고 화려한 색채를 억제한 일종의 차가운 느낌은 피렌체의 화가들과는 어딘지 다른 점이 있었다.

한편, 중세부터 번영한 항구 도시 베네치아에는 벨리니(Bellini)가 새로운 회화의 길을 개척하고 있었다. 그는 만테냐의 의형(義兄)이었다.

조반니는 젊은 시절부터 화가였던 아버지 야코포 벨리니(Jacopo Bel-

벨리니「피에타」

티치아노 「우르비노의 비너스」

lini) 밑에서 수업하고 전통적인 기법을 몸에 익혔으며, 그 화려한 물의 도시에 잘 어울리는 풍부한 정서가 넘쳐 흐르는 화법을 확립했다.

베네치아는 동방의 예술과 접촉할 기회도 많고, 또한 아마도 알프스 이북의 토지와도 밀접한 교섭이 있었으리라. 피렌체가 토스카나인의 자랑을 잃지 않음에 대하여, 베네치아는 여러 가지 수법과 양식이 흘러들어오는 국제적 성격을 띠고 있었기 때문에 예술을 발전시켰다고 볼 수 있다.

벨리니는 이 곳에서 90세 가까이 살았고, 그 일가는 이 고장의 예술적 중심이 되었다. 우수한 제자들도 많이 양성하였는데, 그 중에서 가장 유명한 화가는 티치아노(Tiziano)였다. 또 조로조네(Giorgione)도 그 곳에서 배웠다고 전하고 있다.

티치아노는 르네상스 최성기 시대의 풍조를 대표하는 거장이다. 스케일이 큰 구도(構圖), 정확무비한 데생, 뛰어난 심리적 통찰로써 신화와 성서를 제재로 한 많은 걸작을 그렸다.

그는 황제·귀족들의 총애를 받아 초상화·벽화 등을 그렸는데, 신성 로마제국의 칼 5세, 에스파니아왕 페리페 2세 등은 그 유력한 후원자였다. 그는 궁정 화가가 되고, 또한 귀족에 끼이게 되었다.

티치아노가 떨어뜨린 화필을 칼 5세가 주워 주었다는 일화도 있는데, 설사 그것이 사실이 아니라 하더라도 이 일화는 직업인으로서의 화가가 이미 황제와 어깨를 나란히 할 수 있는 지위와 존경을 받을 수 있는 존재가 되었다는 것을 시사해 주는 것이기도 하다.

티치아노의 뒤를 이은 화가로서는 베로네제(Veronese), 조르조네(Giorgione), 틴토레토(Tintoretto)의 세 사람이 있다. 베네치아 화가 특유의 화려한 색채와 움직임에 충만한 표현으로서 이 세 사람의 화가는 공통된 점이 있는데, 작품에 있어서는 각기 다른 점이 있었다.

틴토레토「수잔나의 목욕」 베로네제「카나의 혼례」

　조르조네는「폭풍우」,「전원의 주악(奏樂)」등의 걸작이 알려져 있
는데, 그 작품은 대다수는 미술에 관심이 높은 지식인을 위하여 그렸기 때
문에 지금에서는 그 주제가 무엇을 의미하는 것인지 알 수없는 것들이 많
다.
　베로네제는 큰 화면의 장식화로 특히 명성이 높았다.「카나의 혼례(婚
禮)」등의 성서의 주제에 입각해서 당시의 베네치아 상류 계급의 호사(豪
奢)를 성실하게 그려내고 있다.
　틴토레토는 앞의 두 사람과는 다소 다른 소질을 가진 화가이다. 그는 미
켈란젤로의 장대한 상상력과 극적인 박력에 영향을 받아 빛과 그림자의
강력한 대비(對比)를 활용하기도 하고, 밝은 하늘에 그림자풍(風)의 인물
을 배치하는 등 빛과 동세(動勢)에 풍부한 화면을 창조했다. 그가 그린「
최후의 만찬」이 세계에서 가장 요란스러운 만찬이라고 일컫고 있는 것도

조르조네「전원의 주악」

이 때문이다. 이러한 점에서 그는 이미 다음 시대의 이른바 바로크(Baroque)적 경향을 가진 화가라고 말할 수 있다.

■ 북방의 화가들

이탈리아에서 르네상스가 꽃피었을 때 북방의 여러 나라는 아직 일반적으로 후기 고딕의 단계였다. 그러나 플랑드르(Flandre; 지금의 벨기에)에서는 반—아이크(Van Eyck)가 눈에 보이는 대상(對象)을 세밀하고도 정확하게 묘사함으로써 새로운 경지를 개척하고 있었다.

그는 또한 지금까지의 템페라(Tempera)와 프레스코(Fresco)에 대신하는 새로운 기법, 즉 유채화법(油彩畵法)을 완성하였다고 전해 온다.

거의 같은 시대에 반 데르 바이덴(Van der Weyden)은 종교적 주제에 극적인 감정을 함께 담아 그것을 명쾌한 구도로 만듦으로써 아름다운 제단화(祭壇畵)를 그렸다.

그뤼네발트(Crünewalt)라는 화가는 남프랑스의 이젠하임 마을의 교회에 놀랄 만한 제단화를 그려 놓고 있다. 유명한 「그리스도의 책형(磔刑)」은 그리스도가 실제로 십자가에 못박혔을 때는 꼭 그러했으리라는 느낌을 주는 비통한 감정이 살아 있다.

16세기에 들어서면서 플랑드르 회화는 이탈리아 르네상스의 영향을 강하게 받아 지방적 특질이 희미하게 되어 갔다. 그러나 보슈(Bosch)와 그

반 데르 바이덴
「그리스도의 강하」

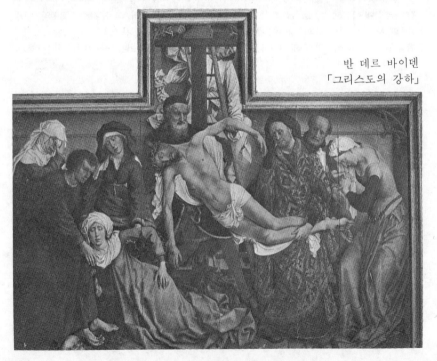

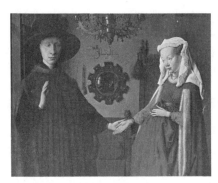

반 아이크 「아르노르피 부처의 상」

흐름을 받은 브뤼겔(Bruegel)은 강렬한 개성과 깊은 통찰로써 스스로의
세계를 창조해 냈다. 농민들의 생활을 때로는 친밀하게, 때로는 매우 야유
적으로 묘사하고 있다.

　프랑스에서는 15세기 중엽에 활약한 푸케(Fouquet)가 세밀화(細密畵)
의 수법을 발전시켜 주목되었는데, 이윽고 16세기에 들어서서 제공(諸公)
의 궁정에 이탈리아의 영향을 많이 받게 됨으로써 그것을 계기로 중세에
서 이탈되어 갔다. 특히 폴 프랑스와 1세(Francis I)의 궁전이 있었던 퐁텐
브르를 중심으로 하여 우미하고 섬세한 회화를 많이 그렸으며, 클루에(C-
louet) 같은 초상화의 명수가 나타났다.

　한편 독일에서는 15세기에 로흐너(Lochner), 숀가우어(Schongauer), 파
히어(Pacher) 등의 화가가 고딕회화의 수법으로 제작하고 있었는데, 16세
기에 접어들어 이탈리아의 영향을 받아 급속히 새로운 전개를 나타내게

그뤼네발트 「그리스도
의 책형」

23

되었다.

이른바 독일 르네상스의 가장 대표적인 화가는 뒤러(Dürer)이다. 당시의 혼란했던 사회 상황과 종교개혁이 그 예술의 형성에 크게 자극했다. 뒤러는 레오나르도처럼 물상에 대한 과학적 연구를 중시하고, 객관적인 현실 파악을 의도한 점에서 실로 르네상스적 인물이다. 또한 북방인의 특유한 정신적인 것에 대한 강렬한 욕구도 구비하고 있었다.

뒤러의 예술은 그 이념과 정신의 훌륭한 결정이다. 정치(精緻)한 디자인, 모델의 내면에 육박하는 초상 등에 그 특질이 잘 나타나고 있다. 또 목판(木版)·동판(銅版)을 적극적으로 활용했으며, 그것을 제1급의 예술로 높인 점도 중요하다.

크라나하(Cranach)는 뒤러와 같이 독일 르네상스의 특질을 풍부하게 구비한 화가이다. 그가 좋아하며 그린 뱀같은 피부를 가진 흰 나체는 남유럽의 화가들의 나체와는 다르고 요염한 매력이 있다.

홀바인(Holbein)은 위의 두 사람과 비교하건대 이탈리아 회화의 수법을 보다 많이 흡수한 화가이고, 특히 박진적(迫眞的)인 초상화로 명성을 떨쳤다. 한 예를 들면 영국의 왕실이 홀바인을 궁정화가로서 초빙할 정도였다. '헨리 8세'의 초상을 비롯하여 그 야심과 호색에 희생된 몇 사람의 귀부인의 모습을 그의 붓으로 전하고 있다.

부케「성모자」

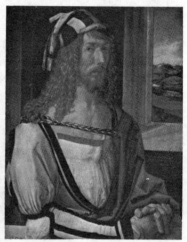

뒤러「자화상」

■ 우미(優美)·호장(豪壯)

르네상스의 물결이 16세기 후반에는 전 유럽에 파급되었다. 이미 이탈리아에서는 미켈란젤로의 시스티나 성당의 대제단화(大祭壇畵)와 틴토레토(Tintoretto)의 작품에서 르네상스에서의 이탈(離脫)이 인정되고, 이 경향은 점차 강화되었으며 그리고 지역적으로도 넓어져 갔다.

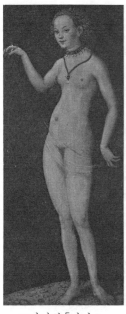

그라나하 「비너스」

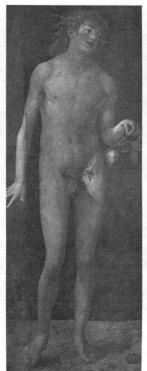

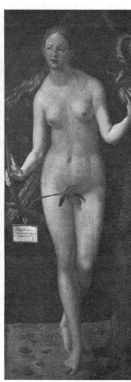

뒤러 「아담과 이브」

그 좋은 예로서 틴토레토의 영향을 받은 엘 그레코(El Greco)에서 볼수 있다. 그는 크레타섬 태생으로서 베네치아와 로마에서 공부하고 이탈리아의 화풍을 잘 수업했으며, 그 생애의 후반은 에스파니아에서 제작했다. 길게 늘어나도록 한 육체, 빛과 그늘의 색다른 모양의 대비(對比), 강렬한 정감(情感)의 표출(表出)은 압도적인 박력을 가지고 있어서 보는 사람으로 하여금 감동시킨다.

이미 회화는 다시금 새로운 시대를 맞이하고 있었다. 이탈리아에서는 코레지오(Correggio), 카라치(Carracci), 그리고 카라바지오(Caravaggio) 등이 이 새로운 시대의 기수들이었다.

코레지오는 주로 북이탈리아의 파르마에서 활약하고 있었는데, 대기(大氣)와 광선의 효과를 화면에 도입하고, 또 보는 사람이 착각을 일으킬 수 있도록 양감(量感)과 공간의 표현을 활용하여 현실과 환상이 혼합된 감미로운 표현으로 인기를 모았다.

카라치는 볼로냐(Bologna)에서 제작한 화가의 일가이다. 아고스티노(Agostino), 안니발레(Annibale)의 형제, 그의 종형 로도비코(Lodovico) 세 사람이 특히 유명하다. 세 사람 중에 안니발레가 가장 우수하였는데, 코

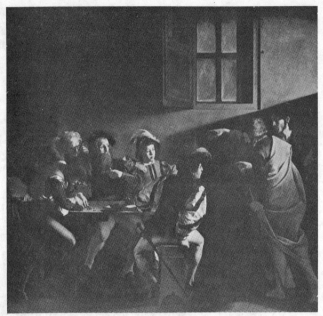

카라비지오「성 마
태오의 초대」

레지오, 라파엘로, 베네치아파 등의 기법을 융화시키고, 신화화(神話畫) 등
에 걸작을 남기고 있다.

또 카라치는 볼로냐에 미술 아카데미를 창설하고 조직적인 회화 교육을
실시했는데, 많은 우수한 화가를 양성했다. 르네상스까지의, 한 사람의 거
장 밑에 많은 제자들이 모여 있던 공방 조직이 이에서 더욱 근대화되었다.

카라치와 대립한 위대한 존재는 카라바지오였다. 카라치가 르네상스 미
술의 기초 위에 고전적 양식을 수립한 것에 대하여, 카라바지오는 철저한
자연 묘사에서 출발했다. 예를 들면 신성한 종교적 주제를 그릴 때에도 거
기에 등장하는 주인공들을 일상의 실재하고 있는 인물과 다름없이 묘사했
다.

그가 「성(聖)마태오」의 그림을 의뢰받고, 그 성자를 대머리에 수염이 있
는 빈약한 노인을 그림으로써 보는 사람들로 하여금 화나게 한 유명한 일
화가 있다. 더우기 그는 명암(明暗)의 예리한 대비(對比)를 많이 이용하여
매우 극적인 효과를 올렸다. 이러한 화풍을 찬반 양론을 불러 일으켰고, 심
한 비난과 함께 열광적인 지지도 받았다.

그 영향을 이탈리아보다 당시 에스파니아가 지배하고 있던 나폴리를 통
하여 에스파니아 회화에서 강하게 인정되었다. 예컨대 주르바란(Zurbaran)
과 벨라스케스(Velázquez)의 작품에는 카라바지오의 영향을 많이 받고 있다.

17세기의 회화는 일반적으로 바로크 미술의 범주에 넣을 수 있다. 앞에
언급한 카라치, 카라바지오, 그레코를 별도로 하고, 이 바로크 회화를 대표

하는 화가는 에스파냐의 벨라스케스와 플랑드르의 루벤스(Rubens), 네덜란드의 램브란트(Rembrandt)이다.

벨라스케스는 그레코보다 반세기 뒤에 에스파냐의 궁정을 중심으로 활약하였다. 이미 화제(畵題)로서의 유화구(油畫具)는 화제의 가장 중요한 재료로서 정착됨으로써 다른 화제에서는 볼 수 없는 폭넓은 표현을 약속하고 있었다. 벨라스케스는 그 가능성을 최대한으로 발휘했다.

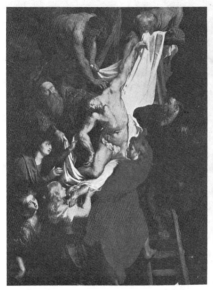

램브란트「자화상」

루벤스「십자가 강하」

명암의 미묘한 해조(諧調), 정확한 디자인, 적확(的確)한 운필(運筆)로 수많은 초상화·역사화·풍속화의 걸작을 남겼다. 특히 정확한 사실(事實)을 큰 필촉으로 실현하고 있음으로 해서 근대 회화 기법의 선구자로서 커다란 의의가 있다.

실제로 예를 들면 마네(Manet)는 2세기 후에 이 새로운 기법을 수립하는 데 벨라스케스를 유력한 교본으로 사용했다. 벨라스케스는 궁정 화가였으므로 그 주제에 있어서도 이것에 관한 것이 많았다. 그 중에서도 「궁정의 시녀들」, 「왕녀 마가리트」, 「브레더의 개성(開城)」 등은 대표작으로 꼽힌다.

다른 화가로서는 리베라(Ribera)와 무릴료(Murillo)가 유명하다. 당시의 반종교 개혁의 열광적인 풍조를 배경으로 한, 종교적인 회화가 많이 남아 있다.

루벤스는 17세기 초에 이탈리아에 유학하여 르네상스 이후의 이탈리아 회화의 수법을 완전히 몸에 익히고 귀국한 후, 안트베르펜을 중심으로 하

리베라「야곱의 꿈」

여 장엄한 화면을 구사함으로써 명성을 높였다.

　루벤스의 작품은 인물·풍경·역사화·신화화(神話畵) 등 모든 영역에
이르렀으며, 많은 제자를 두고 쇄도하는 수요에 응하였다. 특히 선려(鮮麗)
한 색채와 풍만한 육체의 묘사 및 극적인 구성은 타의 추종을 불허했다.

　루벤스의 제자 중에서 가장 우수한 사람은 반 다이크(Van Dyck)였다.
그는 스승의 자유 활달한 필치, 극적인 구성을 체득하고, 다시 이탈리아 여
행을 통하여 고전미술의 우아(優雅)를 체득했다. 특히 반 다이크는 초상
화가로서 유명했는데, 이윽고 루벤스 곁을 떠나 영국으로 가서는 찰스 1세
의 궁정 화가로서 이른바 영국풍 초상예술의 틀을 이루었다.

■ 빛의 화가

　루벤스가 활약한 플랑드르의 북쪽에 있는 네덜란드는 1581년에 프로테
스탄트 국가로서 독립을 달성하고, 남방의 카톨릭교 국가와는 아주 다른
정신적 기반 위에서 풍부한 시민적 예술을 개화시켰다. 카톨릭의 세계와는
달리 교회의 제단화나 벽화의 일이 없어짐으로써, 화가들로 하여금 새로운
분야를 개척하게끔 촉진제를 던져 주었다고도 말할 수 있다.

　17세기 초 네덜란드에 할스(Hals)가 나타나 생동감 넘쳐흐르는 초상화
와 풍속화에서 새로운 경지를 개척했다. 그는 '웃는 얼굴을 묘사한 최초의
화가'라고 일컬어지고 있다.

　농민과 직인(職人)들의 생태를 솜씨있게 그린 스틴(Steen), 정치(精緻)
하고 온화한 실내화에서 뛰어난 테르보르히(Terborch), 근세의 풍경화의
창시자의 한 사람인 고이엔(Goyen), 같은 네덜란드의 넓은 하늘과 대지를
그린 루이스달(Ruysdael) 등 당시의 네덜란드 회화의 활동은 대단했다.

　그러나 네덜란드 태생의 최대의 화가는 렘브란트이다. 그는 라이덴과 암
스테르담에서 주로 활약했는데, 처음에는 전통적인 수법으로 초상화 등을
그려서 부와 명성을 얻었으며, 이윽고 빛과 그림자, 명(明)과 암(暗)의 미

할스「얼큰히 취한 술꾼」　　　　스틴「성 니콜라스 축제의 전야」

묘한 교차(交嗟)로써 거의 독자적인 회화적 세계를 창조했다.

그러나 이 양식은 당시의 사회에서는 이해하여 주지 않았으므로 불행한 만년을 보냈다. 그의 예술은 성서 이야기·역사·신화·풍경 등 모든 분야에 걸쳤는데, 어떤 부문에도 깊은 내면적인 통찰을 잃지 않은 점은 레오나르도에 필적된다고 하겠다.

렘브란트는 또한 많은 동판화(銅版畫)로서도 알려졌는데, 복잡 미묘한 해조(諧調)를 생명으로 하는 이 분야에서 그는 역사에 남는 수많은 걸작을 낳았고, 동판화에 새로운 가능성을 부여한 점에 있어서 그 의의가 깊다.

델프트(Delft)에서 활약한 베르메르(Vermeer)도 빛의 예술가였는데, 렘브란트의 제자인 파브리티우스(Fabritius)에게 배웠다. 아마도 스승을 통하여 렘브란트 예술의 신비성(神秘性)을 알게 되었으리라.

현재 베르메르의 작품 수는 그리 많이 남아 있지 않으나, 그 대다수는 델프트 시민의 일상생활을 애정으로 채워서 그리고 있다. 바느질, 우유를

베르메르「아트리에의 화가」

짜는 일, 독서 등 평상시의 인간상(人間像)에 대하여 더 이상 말할 수 없는 시적인 감정을 주는 점으로 해서 그는 당시 네덜란드만이 가질 수 있는 주옥같은 그림을 그린 화가였다.

프랑스는 17세기에 들어와서 절대왕제(絶對王制)를 확립하고, 특히 루이 14세의 궁전은 그 권위의 표상으로서 예술을 이용한 까닭에 회화도 그러한 종류의 기본적 성격을 명료하게 나타내기 시작했다. 더우기 근대 국가로서의 번영은 이탈리아와 플랑드르로부터의 이탈을 촉진했고, 프랑스 독자의 성격이 형성되어 나갔다. 20세기 초두까지 계속되고 유럽 미술의 발전에 있어서 프랑스의 우위는 이 시기에서 비롯된다.

당시의 프랑스 회화는 같은 시대의 이탈리아 회화에 비교하여 훨씬 정적이고, 우미(優美)와 명석(明晳)을 특징으로 한다. 이 순수(純粹)에 프랑스적인 성격을 대표하는 사람이 푸생(Poussin)과 클로드 로랭(Claude Lorraine)이다. 이 두 화가는 생애의 대부분을 로마에서 보냈는데, 전성기의 르네상스의 이탈리아 회화, 특히 라파엘로가 지닌 균제(均齊)와 조화에 경도(傾倒)했다. 귀국 후에도 고대신화·성서·역사에서 제재를 많이 구하는 한편, 고전적인 학식을 가지고 자기의 예술 속에서 재구성시켰다.

근대 회화의 아버지라고 불리는 세잔(Cézanne)이 <푸생으로 돌아가라>라고 말한 것도 거기에서 자연의 성실한 추구, 질서 있는 화면 구성을 보

벨라스케스「성모 대관」

벨라스케스「마가리트」

앉기 때문이다.

푸생이나 로랭도 넓고넓은 풍경 속에 인물을 배치한 화면 구성이 많다. 이른바 역사풍경화(歷史風景畫)는 그 좋은 예인데, 그 후 프랑스나 영국 등의 회화의 한 주류로 되어 나갔다.

18세기에 들어오면 유럽 미술에 있어서 프랑스의 우위는 점점 확고해져 간다. 그런데 사람들의 취미는 바로크의 장중이나 화려한 것에서 서서히 섬세·우아한 것으로 옮겨갔다. 이른바 로코코(Rococo)미술 양식이 이 시대를 대표한다. 왕과 귀족들을 그린 초상화는 전대에 이어 계속 많이 그리긴 했지만, 루벤스에 따라갈 수는 없었다.

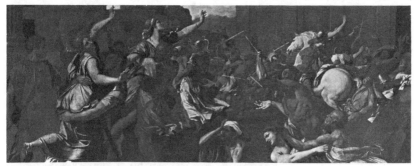

푸생「사비나
여인의 약탈」

부셰「비네스의 탄생」

로코코 회화의 최초의 그리고 가장 우수한 화가는 와토(Watteau)이다. 그는 플랑드르 회화의 전통 아래서 세련과 기지와 시정을 가미하여 다시 없는 우아한 화면을 창조해 냈다. 주제는 대체로 귀족들과 그들을 둘러싸고 있는 여러 정경으로서, 화면의 인물들은 마치 천계(天界)에서 노는 것 같은 정서를 담아서 표현하고 있다. 그는 아름다운 자연 속에서 즐겁게 쉬고 있는 사람들을 많이 그렸는데, 그것은 '아연도(雅宴圖)'라고 일컬어지며 문자 그대로 다시 없는 우아한 연회이고 그림으로 표현된 서정시이다.

 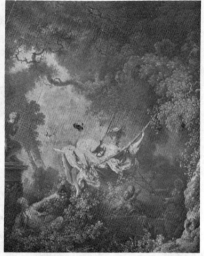

샤르댕「식사전 기도」 　　　　　　　프라고나르「그네타기」

18세기 후반에는 난숙한 시대 풍조를 반영하고 극히 관능적인 표현이
유행하는 한편, 발흥(勃興)하는 시민계급의 착실한 기풍을 대표하는 회화
도 역시 성해졌다. 전자의 대표적인 부셰(Boucher), 후자의 대표로서 샤르
댕(Chardin)이 있다.

부셰는 귀부인을 그렸는데, 특히 나체의 관능미를 최대한으로 발휘한 화
가로서 이름이 높다. 이 점은 루벤스와 공통하는 바가 있으나, 프랑스적인
궁정 취미가 그 예술에 일종의 향기를 준다.

부셰의 문하에 프라고나르(Fragonard)가 있다. 그는 스승의 스타일을
이어받아 관능적인 여성상(女性像)를 그리면서도 한편 종래의 회화에서는
볼 수 없는 격한 필치로써 인물상 등을 그리고 있다. 확실히 이 화가는 로
코코의 탐미적(耽美的)인 세계에서 별세계(別世界)에로의 모색을 하고 있
다.

귀족 계급만이 예술을 향수(享受)할 시대는 서서히 끝나려 하고 있다.

■ 진실(眞實)을 구하여

샤르댕은 가정 내의 정경과 정물(靜物)을 그려 프랑스 시민의 양식과
모랄(moral)을 나타냈다. 가정부와 하인과 아이들은 그린 점은 17세기의
네덜란드의 화가들과 공통되는 바가 있으나, 그가 그린 인물상은 어디까지
나 프랑스의 것이며 대혁명을 앞에 둔 파리를 잘 알 수 있는 아름다운 초
상화이다.

당시의 프랑스에서는 디드로(Diderot)와 볼테르(Voltaire) 등의 이른바
계몽사상(啓蒙思想)이 발달되어 시민들의 모랄에 대한 인식이 높아져 갔

다. 그 풍조는 회화에도 반영되어 계몽적인 주제를 구체적으로 또는 우의적(寓意的)으로 그리는 것이 일부에 유행되었다. 그 가장 대표적인 화가는 그뢰즈(Greuze)인데, 감미로운 젖짜는 여자와 마을의 혼례 등 일상생활을 주제로 한 것을 많이 그렸으며, 그 도덕성과 감상성(感傷性)으로 하여 널리 일반에게 사랑을 받았다.

또한 풍경 화가로서는 베르네(Vernet)가 유명한데, 그는 17세기에 네덜란드에서 발달한 해양화(海洋畫)의 전통적인 것에 대한 우수한 해양 풍경을 많이 그렸다. 또 로베르(Robert)는 루이 15세 치하에서 고대의 폐허(廢墟)를 그려 대단한 인기를 얻었다.

이 새로운 예술 분야에 풍경화와 전쟁화를 확립시켰고, 또 귀족적 예술을 대신하여 시민적 예술을 일으킨 시대의 풍조와도 일치된다. 특히 로베르의 작품에서 볼 수 있는 고대 폐허에의 동경(憧憬)은 우아한 로코코 양식에서 신고전주의(新古典主義) 양식에의 추이(推移)를 말해 주고 있고, 대혁명을 지나 다비드(Louis David) 또는 앵그르(Ingres)로 인계받게 된다.

대혁명의 전후에 활약한 화가로서는 마리 앙트와넷 밑에서 일하고 그와 좋은 반려였던 르브렁(Le Brun)이 주목된다. 양식적으로는 이미 신고전주의를 취하였으나, 그 작품에는 궁정예술의 세련된 귀족 취미와 여성적인 우아미가 넘쳐 흐르며, 특히 이 박복(薄福)한 왕비의 초상은 화려한 프랑스 궁정의 최후를 장식하기에 알맞은 아름다움을 지니고 있다.

독일, 오스트리아는 프랑스의 로코코 양식을 수입하여 건축 등에 큰 성과를 올렸고, 회화에는 신고전주의의 화가 멩그스(Mengs)를 빼놓고는 걸출한 존재는 없었다. 멩그스는 로마에서 고대 미술에 접하고, 그 후의 조형예술(造形藝術)의 규범으로서 고전고대미술(古典古代美術)의 사용을 정

다비드「마라의 죽음」 르브렁「어머니와 딸」

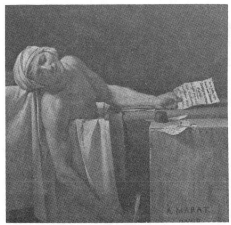

력적으로 창도하는 한편 각국에 큰 영향을 주었다.

스위스의 여류 화가 안젤리카 코프만(Angelica Kauffman), 덴마크의 야콥 칼스텐스 등은 그 영향을 받아서 그림을 그렸다.

이탈리아에서는 이미 르네상스, 바로크의 회화처럼은 활발하지 못했고, 겨우 베네치아에서 이른바 '베네치아 로코코'를 중심으로 하여 다채로운 활동을 했을 뿐이다. 이전의 베네치아파의 색채와 그 역사적인 항구 도시가 지니고 있는 독특한 분위기가 그 시기에서도 예술을 지탱한 것이다. 큰 화면으로 건물 내부에 장려(獎勵)한 천정화와 벽화를 그린 티에폴로(Tiepolo), 베네치아 풍경으로 이름이 높은 카날레토(Canaletto)와 발데 가 그 대표이다.

스페인에서는 위의 티에폴로와 멩그스의 내왕으로 큰 영향을 받았으나, 회화의 주류는 한결같이 프랑스풍의 귀족적인 표현이었다. 그런데 세기말 가까이 들어와서 한 사람의 화가가 나타났으니 회화 역사상 불후의 이름

고야「죽은 사람의 이를 뽑다(판화).」

고야「마드리드 · 1908년 5 월 3 일」

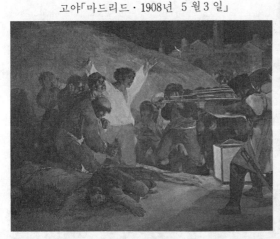

을 남긴 바로 고야(Goya)이다.

고야는 잔혹할 정도로 투철한 리얼리즘(realism)으로써 회화에 새로운 세계를 개척한 화가이다. 이 수법은 플랑드르와 프랑스의 회화에서 출발하고 있는데, 인간 파악(人間把握)의 방법은 미(美)를 넘어서서 진실로 박진감이 있다. 많은 초상 · 풍속 및 전란(戰亂)을 주제로 한 작품이 남아 있는데, 거기에 그려진 인물은 모두 상상을 넘어선 실재감(實在感)과 박력으로 표현되고 있다.

또한 고야는 신랄한 풍자로써 인간의 본질을 나타낸 화가이다. 특히 판화집「Caprichos(1793~1796, 82면)」,「Disparates (22 면)」등은 보는 사람으로 하여금 충격을 주지 않으면 안 될 정도로 힘과 미가 넘쳐흐르고 있다.

영국에서는 지금까지 대륙 여러 나라에 비하여 회화는 매우 뒤떨어져 있었는데, 국력의 증진에 따라 비로소 국민적인 회화에 대한 기대와 원망(願望)이 높아짐으로써 다른 나라의 영향에서 독립한 영국 회화가 성립되기에 이르렀다.

호가스「새우파는 여인」

특히 1769년에 로열 아카데미(Royal Academy)가 창설된 것이 주목된다. 이로써 영국 회화는 이른바 숭고한 고전적양식을 주류로 하여 레이놀즈(Reynolds), 게인즈버러 (Gainsborough), 레이번(Raeburn), 호프너(Hoppner) 등의 견실한 초상화·역사화가 생겨났다. 더우기 레이놀즈는 고전 주위적인 역사화·초상화의 분야에서 그 이론을 실천하고 걸작을 남겼다. 게인즈버러는 레이놀즈처럼 은 고전에 대해 집착을 갖지 않았으며, 당시의 신흥 계급을 대상으로 하여 아름다운 초상화를 그렸다.

이보다 앞서 18세기 중엽에 호가스(Hogarth)가 나타나 교훈적이며 서민적인 풍속화의 연작(連作)을 발표하고, 다시 동판화로서 제작하여 널리 보급시켰다. 영국 회화의 한 특색인 이야기식·계몽적인 성격을 여기서 잘 나타내고 있다.

18세기의 영국 회화에서 특히 중요한 의의를 갖는 것은 풍경화(風景畵)이다. 이탈리아에서 배운 월슨(Wilson)이 선구자이며, 그 후계자로서 게인즈버러를 들 수 있다. 특히 게인즈버러는 팔기 위하여 그린 것이 아니고 자신의 취미로서 풍경화를 그렸는데, 영국의 자연을 풍부한 감정과 자유로운 필치로 그린 것으로 유명한 사람이다. 이 풍경화의 전통은 19세기의 콘스터블(Constable), 터너(Turner) 등의 완성된 풍경화로 이어갔다.

또한 신비적인 환상의 화가로서 블레이크(Blake)가 세기말에서 19세기에 이르기까지 독자적인 시적(詩的) 세계를 개척했다. 그는 화단의 주류는 되지 못했으나, 매우 개성적인 비전(vision)에 철저한 점에서 현대에 관계가 있다고 생각된다. 그리고 그는 시인이기도 하다.

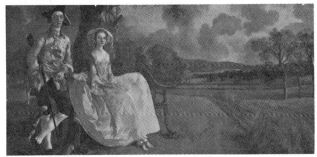

게인즈버러「로버트 앤드루스 부처」

■ 2개의 규범(規範)— 고전주의와 낭만주의

19세기 회화는 나폴레옹의 궁정을 배경으로 한 고전주의적 경향으로 시작되었다. 나폴레옹은 황제에 즉위한 이래 풍속·습관에 이르기까지 고대 로마를 규범으로 삼았다.

이 궁정의 화가로서 나폴레옹의 총애를 받은 사람은 다비드(Jacques Louis David)이다. 그는 18세기 말에 이미 신화와 전설을 주제로 한 고전적인 회화를 발표하여 인기를 얻었는데, 나폴레옹과 결합됨으로써 명실 공히 프랑스 회화의 주도자가 되고, 그 화풍에 많은 추종자가 나타나게 되었다. 그의 작품 속의 인물상에는 로마 조각을 모방한 것이 많았다.

나폴레옹의 실각 후 다비드는 국외로 피하여 다시 고국에 돌아온 일이

앵그르「오달리스크」

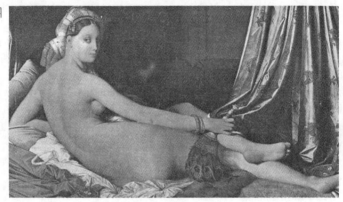

없지만, 그의 고전주의적 경향은 당분간 계속되었다. 특히 앵그르(Ingres)의 예술은 다비드의 고전주의에다 더욱 한걸음 전진시켰다고 볼 수 있다.

앵그르는 이탈리아에 유학하여 라파엘로를 비롯하여 르네상스 회화의 수법을 배우고, 1824년에 파리의 살롱에 대작 「루이 13세의 맹세」를 발표함으로써 그 재능을 인정받았다. 귀국 후에도 「오달리스크(Odalisque)」, 「터키 목욕」 등의 우수한 작품으로 명성을 높였으며, 또 초상화도 그리는 등 사실적인 표현의 극치에 달했다.

그러나 앵그르를 정점으로 하여 고전주의 회화는 차츰 그 생기를 잃게 되는데, 쓸데없이 경직(硬直)한 세부 묘사에 고집하게 됨으로써 쇠약해져 갔다. 다비드의 문하에서 같이 나폴레옹에 봉사한 그로(Gros)의 생애는 당시의 고전주의 회화의 운명을 단적으로 상징해 준다. 그는 스승의 엄격한 양식 속에만 머물 수 없는 한편, 선열(鮮列)한 색채와 극적인 감정 표현에 대한 욕구를 억제할 수가 없어 고민 끝에 센강에 투신 자살했다.

그로가 예고한 이 새로운 경향은 이윽고 제리코(Géricault)의 예술에서 결실된다. 그가 1919년에 발표한 「메뒤사의 뗏목(Reft of the Medusa)」은 그 주제의 동시대성(同時代性), 강렬한 비극성, 암색(暗色)의 대응 등으로 사람들을 놀라게 했다.

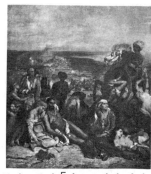
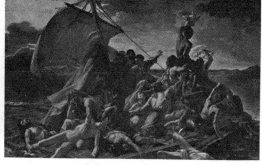

들라크루아「키오스섬의 학살」　　　　제리코「메뒤사의 뗏목」

　그는 또한 정신병자의 초상을 그리기도 하고, 시체를 사실적으로 표현하
는 등 종래의 관념으로는 금기(禁忌)로 되어 있는 주제에도 용감하게 마
주서 나갔다. 명백히 여기에 미(美)의 관념에 대한 큰 변혁이 존재한다. 이
새로운 경향은 한마디로 말해서 낭만주의(Romanticism)이고, 이윽고 그
것은 고전주의를 대신하는 미술 이념으로서 이 세기의 전반에 크게 개화
하는 것이다.

　낭만주의의 최대의 화가는 들라크루아 (Delacroix)이다. 그는 그로에게
인정받아 1822년 처음으로 살롱에 출품했다. 1824년 「키오스섬의 학살」을
발표함에 이르러서는 낭만주의 기수로서의 들라크루아의 존재는 뚜렷하게
된다. 찬반 양론이 일어나 '회화의 학살'이라고 비난하는 사람도 적지 않았
다.

　자기 신변에 가까운 사건을 포함하여 모든 제재(題材)를 자유로이 취급
하고, 감정의 고양(高揚)을 선열(鮮列)한 색채와 격한 필치로 그려 나가는
이 수법은, 회화에 전통으로부터의 이탈의 기회를 줌과 동시에 예술가의
개성을 존중하는 기풍을 낳게 하였다. 시대 양식에 따라 미술사를 규정하
기에는 이 이후 불가능하다.

■ 자연(自然)을 거울삼아서

　앵그르와 들라크루아가 살롱을 무대로 하여 남달리 대립하였을 때, 도시
의 소란을 떠나 자연 속에 몰입해서 조용한 화경(畫境)을 전개한 화가들
이 있다. 즉 코로(Corot), 밀레(Millet), 루소(Rousseau) 등이다.

　그들은 바르비종(Berbizon)의 촌락에서 같이 기거하면서 성실하게 자연
에 대치했다. 프랑스 회화에서 풍경화(風景畫)가 한 분야로서 확립된 것은
이것이 시초이다. 특히 코로는 투명한 대기(大氣), 미묘한 빛의 진동을 화
면에 정착시키고 서정적으로 자연을 구가했다.

　그들의 예술은 특별나게 새로운 것은 아니나, 의식적으로 도시를 피하여
일종의 동지적 결합으로 그 주장을 추진한 점은 훗날의 인상파(印象派)와
관련이 있다.

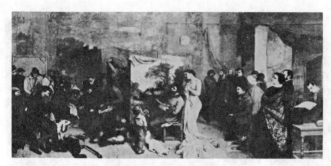

쿠르베 「화가의
아틀리에」

1855년에 쿠르베(Courbet)는 폭 6미터에 가까운 거대한 대작 「화가의
아틀리에」를 발표했는데, 그는 이 작품에 「화가로서의 생애 7년을 결산하
는 현실의 우의(寓意)」라는 기묘한 부제를 붙였다.

쿠르베가 친구에게 보낸 편지에 의하면, 화면 중앙에는 쿠르베 자신이고,
오른쪽에는 친구들, 노동자, 수집가들, 왼쪽에는 무의미한 인생을 보내는
사람들을 그렸다고 했다. 그것은 이 화가에 의하건대 대중·빈민·부자·
착취자와 피착취자·죽음으로써 이익을 얻으려는 사람들이다.

그는 자기의 새로운 양식을 사실주의(寫實主義)라고 단정하고, 그것을
미술의 궁극의 형식이라고 생각했다. 그에게는 성서도 전설도 역사도 문학
도 이미 있을 수가 없었으니, 즉 이 화가는 자기의 눈에 보이는 것만을 그
렸으며, 상상의 영역을 모두 부정하고 만다. '자기에게는 천사가 보이지 않
으므로 그리지 않는다'라는 유명한 말을 하였다.

사실주의 그 주장 속에 동시대의 의식(意識)을 강하게 가진 것으로서,
낭만주의 회화에서와 같은 문학적·시적인 내용과 절연하고 직접 일상생
활의 체험을 존중하는 경향은 그 자체가 극히 신랄한 풍자인 동시에 사회
에 대한 반발이었다. 여기에서 도미에(Daumier)는 출발한다.

대혁명 이후 소란이 거듭되는 프랑스를 무대로 도미에는 전문적으로 풍
자적인 삽화(揷畵)로써 신랄한 사회 비판을 계속했다. 왕과 귀족들은 물론
이고 성직자·재판관 등 사회의 상층부에 안주하고 있는 계급에 대한 그

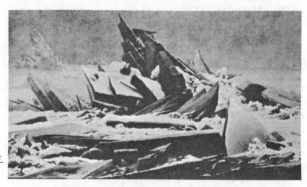

프리드리히 「희망호
의 난파」

의 공격은 자주 그에게 위험을 초래하게 했다. 발작(Balzac)이 도미에의
풍자화를 높이 평가한것은 잘 알려지고 있다.

독일에서는 18세기 이후 괴테(Goethe), 쉴러(Schiller), 빈켈만(Winekel-
mann) 등이 고전예술을 고취함으로써 고전주의적인 풍조가 성행되었으
나, 다비드나 앵그르에 필적할 만한 화가는 나타나지 않았다. 이 다음에는
이른바 독일 낭만파가 대두되고, 독자적인 이상주의적 사고를 확립하였다.
그 중에서도 프리드리히(Friedrich), 룽게(Runge)의 두 사람은 시간, 공
간을 초월한 시점에 경지(境地)를 구하는 독일 낭만주의의 정신을 가장
잘 실현시킨 화가이다. 프랑스와 비교하면 일반적으로 색채를 억제하고,
또 격한 동세(動勢)를 의식적으로 피하고 있는 것이 그 특징이라 하겠다.

영국에서는 19세기의 전반에 풍경화에 좋은 성과를 거두었다. 터너, 콘
스터블의 작품은 단지 아름다움을 구하기 위한 자연관에서 출발한 것이
아니고, 자연이 화가의 개성을 전개하는 매체로서 독자적으로 해석하게 되
어 있었다. 이 두 화가의 작품이 모네(Monet)와 피사로(Pissarro)에게 영
향을 준것은 누구나 잘 알고 있다.

로세티「베아타 베아트릭스」

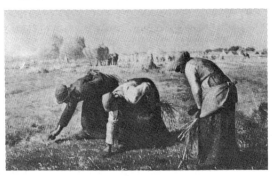
밀래「이삭줍기」

세기 중엽에 훈트(Hunt), 로세티(Rossetti) 밀래(Millais) 등이 '라파엘
로 전파(前派)'를 결정하고, 산업혁명 이후의 혼란한 풍조에 대하여 보다
성실하고 간소한 미에 철저할 것을 주장했다. 그들은 라파엘로 이전의 시
기, 즉 초기 르네상스의 화풍을 그 전형(典型)이라고 생각했기 때문에 자
기들 스스로 이렇게 호칭했다.

기계문명에 대한 반항과 잃어버린 좋은 시대에의 회고(回顧)가 이후 자
주 나타나게 된다. 거기에 더우기 앞에 언급한 미술의 동향과는 떠나서 개
성적인 화경(畫境)을 개척한 화가가 이 세기 이후 각지에서 배출되었다.
스위스의 빅터 호트라(Victor Hotra), 이탈리아의 세잔티니(Segantini),
벨기에의 앙소르(Ensor), 노르웨이의 뭉크(Munch) 등이 그 예이다.

1860년대 파리에서는 지금까지의 여러 가지 시도(試圖)가 일단 소화되고, 예술가들이 자기가 믿는 경향을 추구하려는 형이 정착된다. 특정한 후원자로부터 생활비를 받아서 그 주문에 응하는 주제와 형식을 선택하던 전통에서 화가들은 해방된 것이다. 그러나 그것은 그들에게 자신들의 손으로 그림을 판매해야 된다는 새로운 곤란이 주어진 것이다. 시류(時流)에 영합하여 재력(財力)을 쌓는 화가, 자신이 믿는 길을 굽히지 않고 나아가는 고고(孤高)한 화가 등, 여러 가지 생활 방식을 이후 볼 수 있다.

마네(Manet)는 이러한 상황 속에서 살고 있었다. 살롱에 입선되어 인기를 얻는 것을 원하는가 하면, 또 한편에서는 새로운 예술을 창조하려는 야심을 갖고 있었다. 마네는 루브르 미술관에 다니면서 과거의 거장들에 대해서 깊이 연구했다.

벨라스케스는 그가 가장 영향을 받은 화가의 한 사람이었다. 이 에스파냐의 거장 속에서 마네는 매우 근대적인 감각과 수법을 인정받게 된다. 그것은 대담한 구도(構圖), 평탄한 색면(色面) 처리, 생신(生新)한 필촉의 효과 등에 있었다. 1863년 그는 유명한 「풀밭 위의 점심」을 살롱에 출품했으나 낙선되는데, 조형상의 문제에다가 풍기상의 비난이 이 그림에 집중되었다. 그 2년 후 그는 「올랭피아」를 그려서 또다시 대단한 비난을 받았다.

이 두 작품은 다같이 전통적인 회화의 수법, 양식에서의 단절을 표시하는 점에서 정말로 시대를 구획(區劃)하였다고 말할 수 있다. 우미하게 그리는 것이 정상인 나체(裸體)는 여기에서는 평탄한 색면으로 변화시키고 있으며, 경감(景感)도 오행(奧行)도 역시 평면으로 환원시키고 있다. 즉 르네상스 이후의 투시도법과 명암법을 기초로 한 회화의 이념이 여기에서 크게 뒤집혀진 것이다.

마네의 이러한 평평한 색의 형태를 조합하여 하나의 세계를 창조했다. 많은 사람들이 방향을 알 수 없게 되고, 또한 비난을 받으면서도 그 작품이 지니고 있는 혁신성(革新性)을 알게 됨으로써, 마네를 중심으로 새로운 예

드가 「압생트」

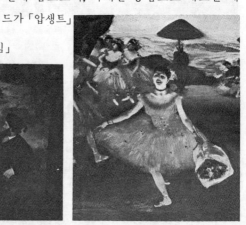

마네 「풀밭위의 점심」

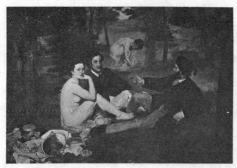

술을 창조하려는 그룹이 나타났다.

모네(Monet), 피사로(Pissarro), 드가(Degas), 시슬레(Sisley), 에밀 졸라(Emile Zola) 등 당시 파리에 있던 젊은 화가들이었는데, '게르브와'라는 카페에 모여 예술론에 꽃을 피웠다.

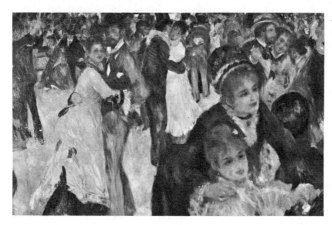

르누아르「물랭 드 라 갈레트」

1874년 이 화가들은 한 사진 작가의 방을 빌려서 최초의 그룹전(展)을 개최했는데, 정식의 명칭은 '화가·조각가·판화가의 익명(匿名) 작가협회 전람회'라는 것이었다. 위에 언급한 화가들과 세잔(Cézanne), 르누아르(Renoir) 등 수십 명이 참가했는데, 마네는 참가하지 않았다.

이 때 출품된 모네의 작품「인상, 해돋이」는 얼마 안 되어 이 그룹 전체의 호칭을 제공하는 계기가 된다. 한 비평가가 이 전람회의 출품작을 비난하고 모욕적인 의미로서 '인상파(印象派)'라고 말한 것이 그 시초이다.

이 전람회는 1886년까지 8회에 걸쳐 개최되었는데, 제3회부터는 화가들 자신이 자기들의 회화를 인상주의라고 불렀다. 70년대에 와서는 인상주의는 적어도 프랑스의 화단에 정착하고 이해자도 점점 증가하였다.

인상주의(印象主義)의 특질은 색채를 빛의 움직임에서 새삼스럽게 재인식한 점에 있다. 그들은 현실의 빛 속에 있는 물상이 종래 믿고 있었던 것과 같은 특정의 색과 형의 것이 아닌, 광선과 대기(大氣)의 상황에 따라 변화하는 것이라는 점을 중시했다.

실제로 눈에 보이는 효과를 얻는 것이 인상주의의 가장 중요한 과제였다. 그 물상이 본래 가지고 있는 고유색(固有色)을 부정하는 한편, 흑(黑)을 비롯한 무채색의 사용을 방기(放棄)했다. 색의 순도(純度)를 유지하기 위하여 팔레트(palette) 위에서 혼색하는 것을 피하고 순색을 병치(竝置)함으로써 그것이 사람의 시각에 의하여 혼합되는 방법을 안출했다.

인상주의의 화가들은 얼마 안 되어 각기 자기의 길을 나아가기 시작한다. 모네는 빛의 효과를 구하기 위하여 보트 위에 작은 아틀리에를 만들고, 수면에 비치는 하늘과 구름을 관찰하면서 미묘한 필촉으로 그것을 그렸다.

그림자의 부분에도 또는 백색이 일부에도 색채가 있음을 알고, 예컨대 청과 보라색을 사용하여 설경색(雪景色)을 아름답게 그렸다. 피사로도 역시 전원과 촌락의 풍경을 통하여 그 탐구를 게을리하지 않았다.

드가와 르누아르는 다른 화가들과는 다분히 다른 점이 있었다. 풍경에는 그리 관심이 없었고, 열심히 파리를 무대로 하여 그림을 그렸다. 르누아르가 흥미를 가진 것은 아름다운 여성의 나체였다. 섬세한 필촉으로 부드러운 살결을 멋있게 그려낸 그의 나부(裸婦)는, 긴 전통을 가진 나체 예술에 도달한 하나의 극치라고 말할 수 있다. 거기에는 와토(Watteau)에 통하는 로코코의 향기마저 느끼게 한다.

드가는 인물의 움직임에 극도로 민감한 화가인데, 무심한 동작의 그 순간을 기교 넘치게 잡은 점에서 특별한 재능을 가지고 있었다. 발레리나, 바(bar)의 여자들, 무대의 가수 또는 오케스트라의 연주자 등 당시의 파리를 누비던 여러 사람들이 드가의 붓에 의해서 그 모습을 남기고 있다.

■ 새로운 출발(出發)

1880년대 말에는 사람들은 이미 인상주의를 그렇게 변화된 것으로도 혁명적인 것으로도 생각하지 않은 동시에, 인상주의에 대한 진면목(眞面目)에 비판도 일어났다. 결국 인상파도 또한 물상을 있는 그대로의 모습을 전하려는 점에서는 유럽 회화의 전통 위에 서 있음이 명백하게 되었다. 이러한 점에서 여러 화가가 자기가 믿는 길로 새로운 출발을 하기 시작했다.

인상주의를 다시 이론적으로 추진시키고, 특히 그 색채를 더욱 순화시켜 밝게, 청징(淸澄)한 회화를 창조하려는 쇠라(Seurat) 등이 나타났다. 그 배경에는 과학적인 광학(光學)과 색채학(色彩學)의 이론을 응용한 태도를 엿볼 수 있다.

그러나 인상파에서 출발하여 가장 주목되는 성과를 거둔 화가는 세잔이다. 현대 미술의 발전은 세잔 개인의 화업(畫業)에서 대단한 영향을 받고

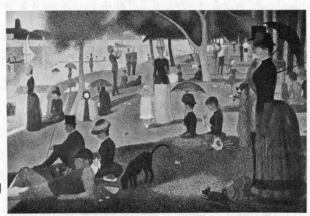

쇠라「그랑자드 섬의
일요일 오후」

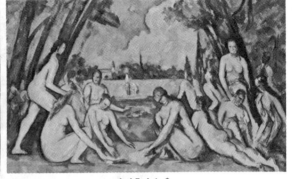

작업중의 세잔(1902년)　　　　　　　　세잔「대수욕」

있다. 세잔 이후, 회화는 그 성질이 많이 변화되고 있다.

세잔은 '자연을 통하여 푸생(Poussin)처럼 예술을 창조하고 싶다'라고 말하고 있다. 이는 푸생의 예술의 조화·균형·구성을 자연 형태를 통하여 얻으려고 하는 세잔의 소망을 표시하고 있다. 인상파처럼 빛을 받아 눈에 비치는 모습을 그리는 것보다, 실재하는 물상의 양(量)이나 무게 등이 그에게는 중요하였다. 그리고 또 중요한 것은 그들의 모티프(motif)가 화면이라는 하나의 정리된 세계 속에서 어떠한 관계에 있는가가 문제였다.

세잔의 작품은 정직하게 말해서 얼핏 보아서는 잘 알 수가 없다. 정물(靜物)의 꽃과 과일의 형태는 비뚤어져 있고, 테이블은 기울어져 있다. 유명한 「생 빅트와르산(Mont Saint Victoire)」의 연작(連作)과 「대수욕(大水浴)」에서도 이른바 '그림 같은' 아름다운 것은 찾아볼 수가 없다. 그러나 그 그림을 잘 보면 한정된 사각(4角)의 화면 속에서 모든 형이, 색이, 필촉이 울려 퍼져서 일체(一體)로 되어 보는 사람으로 하여금 마음을 흔들리게 한다. 즉 꽃과 과일과 산이 아름다운 것이 아니라 그 형·색·필촉 등이 조형상(造形上)의 요소가 대응됨으로써 미를 창조하고 있다.

세잔은 자기의 미술이 다음 세대에 그렇게 큰 영향을 주리라고는 자신도 생각하지 못했을 것이다. 그는, 프랑스 남부의 엑스(Ex)에 들어앉아 오로지 그림만 그렸다.

세잔처럼 후세에의 영향이나 명성 등을 염두에 두지 않고 파리를 떠나 오직 그림만 전념하던 두 화가가 있었는데, 고호(Gogh)와 고갱(Gauguin)이다. 만약 이 두 화가가 현재 자기들의 그림에 붙은 가격을 안다면 깜짝 놀랄 것이다.

고호의 이름은 아이들까지 알고 있다. 네덜란드의 농촌 태생으로서 처음에는 목사가 되려고 하였으나, 그의 격한 기질은 설교하는 입장에 처할 사람으로서는 알맞지 못했다. 27세 때 화가가 될 것을 결심하고 열심히 그림을 그리기 시작했는데, 겨우 10년 후에 죽었다.

고호「아르르의 침실」

　고호의 그림은 비교적 알기 쉽다. 힘차며, 강력하게 그린 필촉, 번쩍번쩍 빛나는 색채, 굵직하고 튼튼한 포름(form). 무엇보다 우리들은 그의 정열에 감동된다. 목사를 지망했던 이 청년은 원래 진실을, 미를 사람에게 호소했던 모양이다. 그리고 화필로 그것을 실현했다— 그가 예기했던 이상으로.
　고갱도 청년 시절에는 선원과 주식의 중매인으로서 평범한 생활을 했다. 27, 8세 때 피사로와 알게 되고,·30세 때 본격적으로 화가가 될 결심 아래 하던 일도 가정도 버렸다. 그는 처음 인상파에서 시작하였으나, 차츰 이에 염증을 느끼어 명확한 선(線)과 특이한 색조로 장식적인 그림을 그렸으며, 더우기 미개인이 지닌 불가사의한 신비감도 갖추어지게 되었다.
　고갱은 세속과의 사교를 피하여 멀리 남태평양의 타이티섬(Tahiti 島)으로 건너가 원시적 생활 속에서 풍경과 원주민의 생활을 많이 그렸는데, 1895년에 고독하게 죽어갔다. 남아 있는 그림의 가치를 알아차린 사람은 한 사람도 없었고, 고갱 자신도 그의 그림을 팔려는 생각은 추호도 없었다.
　세잔, 고호, 고갱 세 사람의 화가는 각기 화풍이 전혀 다른 데가 있다. 그러나 오랫동안 유럽 회화가 그 바탕의 근거로 한 '사실적인 묘사'에서 빠져나와 자기의 신념으로, 자기의 무기로써 새로운 세계를 개척한 점은 공통되는 바가 있다.
　세 사람은 모두 성미가 다소 까다롭게 유별난 까닭에 이웃 사람과 교제하기를 싫어했을 것이다. 그리고 사실 극히 소수를 빼놓고는 다른 사람들도 그들과 가까이하지 않았다. 한때 사이가 좋던 졸라와 세잔은 결국 사이가 좋지 못했고, 고호와 고갱은 유명한 '귀를 자르는 사건'마저 일으키고 있다. 그러나 이 고립(孤立)과 소외(疎外)가 결과적으로는 새로운 길을 개척한 것이 아닐는지.

　20세기에 들어와서 회화사(繪畫史)는 '자기 자신의 세계의 창조'라는 기본선을 따라서 전개되어 나간다. 또 이전의 인상주의의 그룹처럼 주의·주장을 같이하는 그룹도 계속 많이 생겨나게 되었다.

　그 중에는 세기 초두에 발족한 야수파(野獸派: Fauves)와 입체파(立體派: Cubism)가 주목된다. 야수파는 이름 그대로 격한 감정의 표현을 특색으로 하는데, 마티스, 드랭, 루오 등의 혁신적 화법이다. 입체파는 세잔의 강한 영향을 밑에서 화면을 '구성(構成)'하는 데에 주안을 두었는데, 여기에는 피카소(Picasso), 브라크(Braque) 등이 가담했다.

　제1차 세계대전 전후에는 다시 많은 미술운동이 일어났다. 그 주된 것은 '독일의 표현주의(表現主義)' '미래파(未來派)', '다다이슴(Dadaisme)', '초현실주의(超現實主義)', '신조형주의(新造形主義)' 등이다. 또한 지방의 도시 등에서 일어난 작은 그룹의 수효도 많을 것이다.

　이들의 운동은 적든 많든 이전에의 불만 위에서 새로운 가능성의 추구를 목표로 하여 생겨났다. 그러나 그것들은 그 자체가 극복된 후에는 다른 것에 자리를 양보해 가는 운명을 지니고 있다. 사실 많은 운동은 그 사명을

고갱「네브아·모아」

다한 단계에서 소멸되어 간다. 이러한 흐름 속에서 오늘도 내일도 예술가는 일을 계속한다.

'주의'도 '그룹'도 결국은 화가 개인이 성립시키는 것이다. 적어도 현대의 화가는 자기의 성(城) 안에 들어앉는 자유의 가치를 알고있다. 피카소가 그의 생애에서 여하히 자유롭게 그의 스타일을 변경시키며 모색(摸索)을 되풀이하면서 새로운 세계를 개척해 갔는가를 우리들은 잘 알고 있다.

현대의 화단을 보면 옛날처럼 정리된 큰 흐름이 존재하지 않는 것같이 보인다. 그것은 여러 가지 새가 여러 가지 울음소리를 내면서 날아다니는 밀림(密林)에 비유할 수도 있겠다. 어떤 것은 무리를 지어서, 어떤 것은 조용히 혼자 웅크리고 앉아 있을 것이며, 또 서로 같이 울고 반발도 한다. 단지 다른 점은 작은 새가 무심히 노래하는 데 대하여, 예술가 한 사람 한 사람은 자기의 뼈와 살을 깎아가면서 노래하며 그 노래에 생애를 걸고 있다.

우리들은 또다시 작은 새의 노래로 되돌아왔다. 〈예술이라면 이해하려고 노력한다. 그러나 왜 작은 새의 노래는 이해하려고 하지 않을까?〉여기에서 피카소와는 역으로 〈예술이기 때문에 이해하고 싶다.〉라고 말할 수 없을까? 거기에는 인간의 모든 것이, 사랑도 희망도, 슬픔도 분노도 있다고

피카소「콤포지션」

46

가고일 〔영 *Gargoyle*, 프 *Gargouille*〕 건축 용어. 석누조(石漏槽). 본래는 「괴물 형상의 돌」이라는 뜻이다. 지붕에서 떨어지는 빗물을 벽면에서 멀리하기 위해서 쓰는 돌출된 물받이로서, 그리스 건축에서는 사자의 머리가 상징되나 고딕에서는 인간이나 동물의 상(像)이 상징적인 표현으로 만들어지고 있다.

가구(家具) → 퍼니처

가구식(架構式) 〔영 *Trabiation*〕 건축 용어. 고전 건축에 있어서 오더*(기둥)와 지붕과의 연결부를 이루는 외주(外周)의 도리는 코니스*(軒蛇腹) 그리고 프리즈* 및 아키트레이브*의 세 가지로 구성되는 것이 정식(定式)이었다. 좁은 뜻으로는 trabiation 또는 entablature란 이 세 가지의 총칭이다. 그러나 그것을 가구식으로 넓은 뜻으로 풀이한다면, 그것은 그와 같은 기둥, 도리 방식에 의하여 고전 건축에서 볼 수 있는 전축 구조의 방법적인 한 유형을 뜻한다. 그것은 나무 구조나 철골 구조에도 해당된다. 이에 대하여 벽돌 구조 등은 그 방법을 조적식(組積式)이라고 하며 한편 철근 콘크리트 구조 등은 또 다른 체식(體式)에 속한다.

가니메데스 〔희 *Ganymedes*〕 그리스 신화 중 트로야의 왕 트로스(*Tros*)의 아들. 그의 미모를 사랑했던 제우스*는 그를 빼앗아와 천상의 연석(宴席)에서 시중들게 하였다. 미술에서는 제우스의 사조(使鳥)인 독수리에게 습격을 받는 아름다운 소년의 모습으로 나타났다.

가디 Taddeo *Gaddi* 1300년에 태어난 이탈리아 피렌체 출신의 화가. 지오토*의 뛰어난 제자. 지오토의 종탑(鐘塔)은 그가 완성한 것이다. 그의 주요 작품인 산타 크로체(Sta. Croce) 성당의 바론첼리 예배당에 있는 마리아전(傳)의 5개 프레스코화*는 비록 솜씨에 있어서는 스승보다 못하지만 그〈공간적 깊이〉라는 효과에의 노력은 상당한 경지에 도달했음을 보여 주고 있다. 액자 그림은 시에나, 베를린 등에 다수 있다. 1366년 사망.

가르니에 Charles *Garnier* 1825년 프랑스에서 태어난 건축가. 1842년 이후 비올레-르-뒤크*의 아래에서 작업하면서 한편으로는 미술학교에서 배운 뒤 로마 대상(人賞)을 획득하여 이탈리아로 유학하였다. 특히 로마에서 트라야누스 포름 및 베스타 신전의 실측(實測) 연구를 마친 뒤 귀국해서는 제2제정 아래에서 화려한 바로크*풍 양식의 대표적인 건축가로 활동하였다. 주요 작은 파리의《그랑오페라 극장》(1861년~1875년), 몬테카를로의《카지노》(1878년)등이다. 1898년 사망.

가르생 Jenny laure *Garcin* 1896년 프랑스 파리 출생의 화가. 장-폴 로랑스(Jean-Paul *Laurens*, 1838~1921년) 및 빌룰(*Biloul*)의 제자. 풍경화*와 나체화*를 주로 그렸으며, 1927년 이래 살롱*에 출품하였다. 현재 소시에테 데 자르티스트 프랑세즈* 회원이다.

가바르니 Paul *Gavarni*, 본명은 Guillaume Sulpice *Chevalier*. 1804년 프랑스 파리에서 태어난 화가이며 판화가. 도미에*나 도레*와 아울러 19세기 프랑스 삽화가로서도 대표적인 인물. 《샤리바리 (Charivari)》(파리의 정치 풍자 잡지, 1832년 창간) 등에 풍자화(→ 캐리커처)를 발표하였다. 파리의 서민 생활에서 취재하여 그린 예리한 풍자와 인생 비평을 엿보이게 하는 다수의 석판화*도 발표하였다. 만년에 실명(失明)하여 비참하게 죽었다. 1866년 사망

가보 Naum *Gabo* 러시아의 추상주의 조각가. 1889년 브리안스크에서 출생. 1909년 민헨의 공업 대학에서 공학을 배웠다. 1912년에는 칸딘스키*와 사귀었다. 1913년과 그이듬해에는 화가이며 조각가인 형 앙트완 페브스너(Antoine *Pevsner*)와 함께 파리에 머무르면서 아르키펜코*를 비롯하여 파리의 전위 미술가들과 사귀게 되면서 조각으로 전환하였다. 1차 대전이 발발하자 오슬로에 피난하여 공부를 계속하면서 기하학적 큐비슴*에 입각한 최초의 조각을 시도하였다. 1917년 러시아로 돌아와서 말레비치*, 타틀린(→ 타틀리니즘) 등과 접촉하면서 구성주

의* 운동을 추진하여 마침내 형과 함께 1920년에 구성주의를 기본 이념으로 하는 〈리얼리스트 선언〉을 발표하였다. 그러나 정치적 견해의 차이로 인해 결국 타틀린파(派)와 결별한 뒤 1921년에 모스크바를 떠나 독일로 이주하였다. 1922년 베를린에서 바우하우스*에 협력하였고 1932년에는 파리의 〈추상·창조〉* 그룹에 참가하였다. 이 시기의 작품은 금속과 글라스 등을 사용한 공간 구성이 특색이다. 1933년부터 런던에서 체류하다가 1946년 미국의 코네티커트 주(州)로 이주하였다. 형 페브스너와 함께 오늘날의 추상 조각을 개척한 조각가로 중요한 위치를 점하고 있다. 1977년 사망.

가브리 그룹〔*Gabri group*〕페르시아의 옛날 도공예(陶工藝)의 한 가지. 가브리(게브리)란 「배화교(拜火敎)」의 뜻. 붉고 세밀한 토태(土胎)에 백토를 바르고 이것에 문양(紋樣)을 선각(線刻) 또는 긁어 내고 거기에 색채를 칠한 것으로서, 기법적으로는 유치하지만 독특한 아름다움을 지닌다. 제니얀, 라제스(Rhages), 하마단(Hamadan), 아무르 등 페르시아 각지에서 출토되었다. 특히 아무르에서 출토된 것들은 색채가 다채롭다. 제작 연대는 대개 11∼12세기로 추정된다.

가색 혼색(加色混色) → 혼색(混色)

가우디 Antoni *Gaudi* 스페인의 특이한 건축가. 1852년 바르셀로나의 남쪽 작은 도시에서 동세공인(銅細工人)의 아들로 태어났으며 바르셀로나의 건축 학교를 졸업. 고딕* 건축의 〈지중해적〉 현대적 발전을 기도(企圖)하고 동시에 건축을 형식주의에서 해방하여 자연 속에서 볼 수 있는 유기적(有機的) 구성을 도입하려 하였다. 자연의 산이나 나무를 연상시키는 굽은 기둥이나 담쟁이 덩굴을 연상시키는 장식 모티프* 등은 그 성과이다. 기하학적인 선을 피하고 조각적인 효과가 강한 곡선이 많은 비(非) 건축적인 건축을 설계하였다. 대표작은 미완성으로 끝난 바르셀로나의 《바질리카 데 라 사그라다 파밀리아(Basilica de la Sagrada Familia)》, 《규엘 공원》 등이다. 1926년 사망

가우즈 (구즈)〔영·프 *Gouge*〕조각 공구. 둥근 끌. 목판화의 끌날로서, 나무면을 목판의 가운데 쪽으로 파내는 데 이용한다. 16분의 1인치에서 3인치에 이르기까지 날

의 크기에 따라 몇 종류가 있다.

가울 August *Gaul* 독일 조각가. 1869년 그로스아우하임에서 태어났고 베를린에서 죽었다. 베가스*의 제자. 베를린에서 동물 조각을 제작하였는데, 고전주의*적인 형태의 완결성 속에서 동물의 본질을 교묘히 파악하였다. 1921년 사망.

가이아(희 *Gaia*) → 텔루스

가이존(독 *Geison*) → 코니스

가제본(假製本) 인쇄 용어. 〈부피 교본〉이라고도 한다. 책을 완전히 만들기에 앞서 그 책의 두께나 체재를 알기 위해 똑같은 면수와 표지 재료 및 제본 양식으로 만든 견본 책을 말한다.

각배(角杯) → 리통

간접광고 (間接廣告)〔영 *Indirect action advertising*〕상품 광고의 일종으로 받는 사람의 직접적인 반응을 목표로 하지 않는 광고. 즉 상표에 대한 신뢰를 높이기 위한 기업 광고나 광고 상품의 특질 등을 선전하여 이해도를 높이는 광고 등이 포함된다. 이와는 달리 직접적으로 반응을 구하는 광고를 직접 광고*(直接廣告)라 한다.

간판(看板)〔영 *Sign board*, 프 *Panneau d'affichage*〕「판(板)에 써서 보인다(看)」는 뜻에서 이 이름이 붙여졌다. 예전에는 감판(鑑板)이라는 말을 썼다. 중국에서는 차오파이(招牌)라고 하는 패(牌; 판자 또는 표찰의 뜻)에 의해 손님을 초청한다는 뜻으로 쓰인다. 본래 상점이나 공장(工匠)의 점포에서 그 업종을 분명하게 표시함과 동시에 손님을 불러들이기 위해 이것을 건물 외부에 설치했다. 외국이나 우리나라도 오랜 역사가 있으며 또 여러 가지 형식이 있다. 오늘날에도 업종에 따라서는 전통적인 형식과 내용의 간판을 쓰거나 또는 그 모양을 답습하는 것도 있다. 근대적 간판은 점포 건축의 한 요소로서 건축 디자인과 밀접히 관련되어 디자인되는 수가 많다. 또 백화점, 회사, 은행 등의 대규모 건물에 있어서는 건물 자체가 영업 주체의 표지가 되므로 야간의 투광 조명이나 네온사인을 제외하면 이른바 간판은 소극적으로 크지 않게 하는 것이 보통이다. 영업 장소에서 떨어진 장소에 포스터*처럼 많이 복제하여 반영구적으로 사용하는 〈야립(野立) 간판〉이나 〈배포

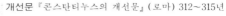
개선문 『콘스탄티누스의 개선문』 (로마) 312~315년

구석기시대 『알타미라의 벽화』(에스파냐) B.C 13,000년

구석기시대 『로세르의 비너스』(프랑스) B.C 20,000년

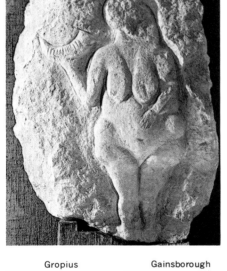

가디 『성모의 선물』(산타 크로체 교회) 1332~1338년

| Gropius | Gainsborough | Gaudier-Brzeska | Gauguin |

고흐 『해변』 1882년

고갱 『에바와 뱀』(목각) 1891년 →

고르키 『경작의 노래』 1946년

그레코 『오르가스 백작의 죽음』(산타 드메 교회) 1586~88년

그뢰즈 『마을의 새 색씨』 1773년

고갱 『망고의 나부』 1896년

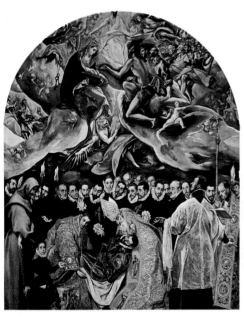

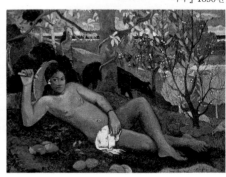

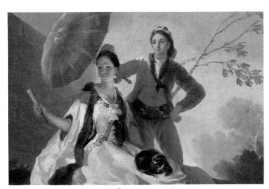

고야 『우산』 1777년

고딕 『시에나 대성당』(이탈리아)1357∼77년

고딕 피사노 『유아 대학살』(이탈리아 산탄 드레아 교회 설교
단)1301년

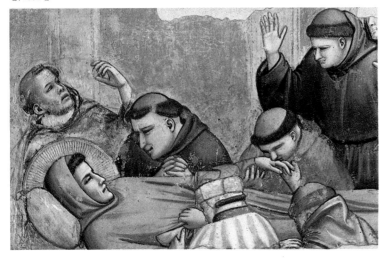

고딕 조토 『성 프란체
스코의 죽음』(산타 크
로체 교회) 1320년

과시 칸딘스키『풍경 가운데의 러시아 미인』1905년

신고전주의 제라르『레카미에 부인』
1802년

신고전주의 가노바『큐피트와 프시케』
1787~93년

고전주의 다비드『호라티우스의 맹세』1784년

Gogh, Vincent van

Gorky

Goya

Gozzoli

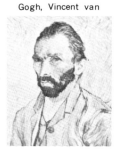

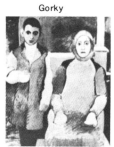

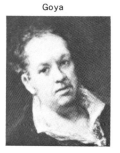

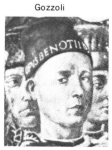

구성주의 가보『여자의 머리부분』1917~20년

구도 티치아노『바카스와 아리아드네』1522~23년

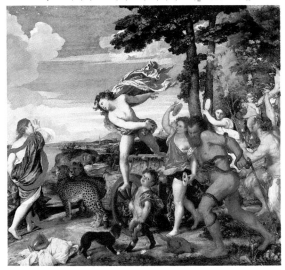

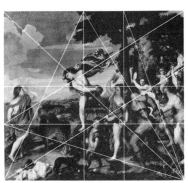

작품의 구도분석도

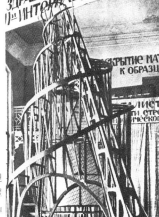

구성주의 타틀린
『제3인터내셔널
모뉴먼트 모형』
1920년

Greco

Grosz

Grünewald, Mathis

Guercino

공예 금속공예(북 이탈리아) 16～17세기

공예 『성골 용기』(중부 독일) 1150년

공예 오규일 『아기 예수 성모상』
1839년 〈조선조 말기 오규일(小
山)이 정약용(茶山)을 위해 만든
인장연작(印章連作)으로 전남 당
진군 대구면에서 1989년 9월에 발
견된 전각(篆刻) 작품으로는 최대
의 문화재이다.〉

공예 『복음 작가와
12사도 및 영광의
그리스도』(밀라
노의 성 암부로시
아 성당의 황금 제
단) 824～859년

공예 『메달』(SALT
의회) 1969년

공예 『금화』(로마)
60～68년

그리스 미술 『3인의 여신』(파르
테논 신전의 동쪽 파풍) B.C 438
~432년

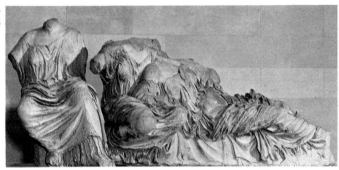

그리스 미술 『엑세키아스의
암포라』 B.C 550~540년

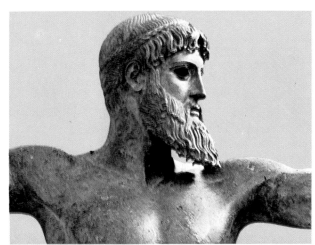

그리스 미술 『제우스-포세이돈』 B.C 450년

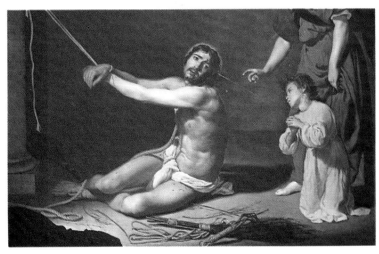

그리스도의 수난 벨라
스케스 『기둥에 묶여 있
는 그리스도』

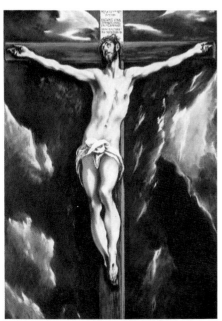

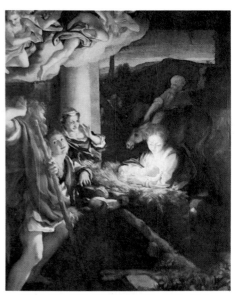

그리스도의 강탄 코레지오『성야』1527~30년

그리스도의 책형 그레코『풍경이 있는 책형도』
1600~10년

그리스도의 부활 루
벤스『그리스도
의 부활』
1674년

그리스도의 수난 그레코『성의 강탈』1577~79년

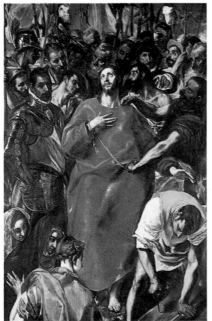

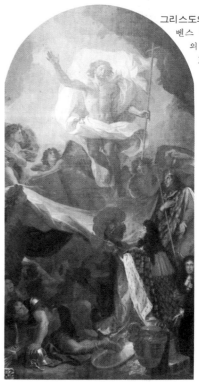

(配布) 간판〉이 있다. 전자는 철도 연변에서 흔히 볼 수 있으며 후자는 담배, 약품, 식료품 등의 간판인데, 소매 상점의 점두에 걸어두는 것이 보통이다. 입간판(立看板)은 일시적인 행사를 선전할 때 사용되며 포스터와 유사한 역활을 한다. → 옥외 광고 (屋外廣告)

갈라테아 〔회 *Galatea*〕 그리스 신화에서 나오는 신(神)의 님프(nymph)로서, 네레오스 (*Nereos*)의 딸. 외눈박이 괴물 폴리페모스 (*Polyphemos*)가 사랑을 거절당하자 질투 끝에 이 님프의 애인 아키스(*Acis*)를 죽였다고 한다. 빛나고 잔잔한 바다의 인격화(人格化)로서 예술상으로는 흔히 요염 및 교태의 표상(表象)으로 취급되고 있다.

갈레 Emile *Gallé* 프랑스 공예가. 유리 공예*에 있어서 아르 누보*양식의 대표자. 1846년에 태어나 주로 낭시(Nancy)에서 활약 하였으며, 1900년의 파리 만국 박람회에 출품했던 아름다운 색조를 지닌 갈레 화병 (Gallé-vase)은 그 무렵부터 크게 명성을 떨치기 시작했다. 1904년 사망.

갈리아인과 그의 아내 〔영 *Gaul and his wife*〕 조각 작품 이름. 패전한 갈리아인이 죽은 아내를 한 팔에 안고 자신의 가슴에도 칼을 찌르는 모습의 대리석 조상. 기원전 3세기 후반의 그리스 페르가몬파*의 조각. 페르가몬에 세워진 청동의 모사*로 추측된다. 로마 국립미술관* 소장.

감광성(感光性) 수지 〔영 *Photosensitive Plastics*〕 빛의 조사(照射)에 의해 직쇄고분자(直鎖高分子) 사이에 가교(架橋)가 일어나 용제불용성(溶劑不溶性)이 되는 수지 (樹脂)로서, 노광(露光) 후 용제 처리를 해서 미감광(未感光) 부분만을 용해 제거하여 네가티브*에 대응한 요철면(凹凸面)을 만든다. 폴리비닐 알콜(Polyvinyl Acohol ; PVA)의 규피산 에스테르는 가장 잘 쓰여지는 감광 재료이다.

감광성 (感光性) 유리 〔영 *Photosensitive glass*〕 유리 속에 여러 가지 금속 화합물을 분산시켜서 감광성을 부여한 유리. 금, 은, 동 및 환원제(還元劑)로서 주석 또는 안티몬 화합물 등을 혼합하여 만든 유리는 무색하지만 자외선의 조사(照射)에 의해 금속 콜로이드가 형성되어 착색된다. 예컨대 소다 석회 유리에 방사선을 쬐면 갈색으로 착색된다. 이 때 착색된 색의 농도를 측정하면 방사선의 양을 알 수 있는데, 이와 같이 색의 농도를 측정하기 쉽게 만든 유리를 〈방사선 측정용 유리〉라 한다. 또 빛이 닿으면 검게 착색되고 빛을 제거하면 천천히 탈색되는 유리를 〈조광(調光) 유리〉라 부르는데, 햇살이 강한 낮에는 검게 흐려져 빛을 차단하고 밤에는 투명해지므로 창유리용으로 연구되고 있다. 이것은 유리 속에 미세한 결정으로 된 할로겐화은(Halogen化銀)이 분산되어 있어서 빛이 닿으면 은이 분리되어 흑색의 입자로 되는 것을 이용한 것이다. 사진 필름의 반응과 같은 원리이지만 이 유리의 경우는 유리 속에서 일어나는 반응으로 광선이 차단되면 본래의 형태로 돌아간다는 점이 다르다.

감상 교육(鑑賞敎育) 감상 교육이 시행되는 장소는 학교, 직장, 사회 등이며 또 이것에 이용되는 소개의 대상은 널리 감각적인 것이며, 모든 종류의 미술품과 자연물에 이른다. 이것은 현물 그것을 직접 감상에 제공하는 경우와 영화, 환등기, 사진, 라디오, 축음기, 텔레비전 등에 의한 여러 경우가 있다. 감상 교육의 목표는 문화적 교양을 높이는 데 있으므로 그것 이외 것은 사도(邪道)다. 감상자의 감각에 호소하며 감각을 거쳐서 지각적인 이해(理解)나 정서적인 감동을 경험시킨다. 다시 말해서 종래의 감상 교육에 쓰인 소재는 감상자 각자의 교양이나 나이의 차이를 무시하여 소위 명화, 명곡, 명품의 종류에만 기울어지기 쉬웠다. 근래에는 방송 및 인쇄 문화의 진보와 더불어 이들의 명작의 종류를 대중화하든지, 반대로 시중의 일상 다반사물을 높은 감상의 소재로 만드는 기술이 발달한 일은 감상 교육 본래의 의의 및 목적이 확증되어 온 까닭이다.

감색 혼색(減色混色) → 혼색(混色)

감정 이입(感情移入) 〔독 *Einfühung*, 영 *Empathy*〕 예술 작품 또는 자연 대상의 요소 속에 자신의 상상이나 정신을 투사(投射) 이입하여 자신과 대상과의 융합을 의식하는 심리 작용. 이는 독일의 심리학자이며 미학자(美學者)인 립스(Theodor *Lipps*, 1851～1914년)와 역시 미학자이며 철학자인 폴켈트(Johannes *Volkelt*, 1848～1930년)등이 주

장한 미학*의 근본 원리로서, 립스의 경우 그는 미를 단순하게 심리에 귀속한다고 말하지 않고 미적 가치의 독자성을 해명하기 위해 〈감정 이입〉이란 심리 작용을 이용하였다. 그리고 대상의 감각적 지각과 감정 표출은 이처럼 유추(類推)를 거치지 않고 결부하는 독자적인 심적 과정이 감정 이입이며 미적 영역에서 특별히 순수하게 나타난다고 하였다. 이 작용의 전제가 되는 미적 관조의 특성을 〈미적 격재성(隔在性)〉, 〈미적 객관성〉, 〈실재성〉, 〈미의 깊이〉 등 다섯 가지를 들었다. 특히 〈미의 깊이〉는 인격적 깊이와 통하는 것이어서 거기까지 도달함으로써 소재의 추(醜)—소극적 감정 이입의 대상까지 — 도 미(美)로 전환될 수 있다고 주장하였다. 또 폴켈트의 경우 그는 감정 이입의 감정을 (립스와는 달리) 현실의 감정이 아니고 현실에 체험할 수 있다고 하는 〈가능성의 확실감〉을 포함한 표상이라고 생각하였다. 그리고 대상이 인간인가 아닌가에 따라 〈본래적 감정 이입〉과 〈상징적 감정 이입〉으로 구별하였고 또 미적 감정 전체를 예로 들면 극중 인물의 희노애락과 같이 표정에 이입된 〈대상적 감정〉 외에 인물의 운명에 대한 사랑, 미움, 동정및 반감으로서의 〈관여 감정〉과 관객의 내적 상태의 고양(高揚) 및 진감(震撼)을 표시하는 〈상태 감정〉으로 분류하여 고찰하였다. 한편 감정 이입 개념에 접착된 〈고전적 예술 감각〉에 대립적인 〈추상 원리〉를 도입하여 립스를 비판한 사람은 보링거*였다. 유기적 생명력의 자연 주의를 미(美)로 하는 그리스 및 이탈리아 르네상스의 미술이 립스와 폴켈트의 설을 뒷받침한다면 비 유기적, 기하학적 형태를 미로 삼는 이집트 및 중세의 미술은 보링거의 설을 뒷받침한다고 하겠다.

강(Ghent)의 제단화 → 반 아이크 형제

강조(強調) → 악센트

강화(強化) 유리 〔영 *Tuflite glass*〕 영어의 터플라이트란 말은 tough와 lite(돌, 유리)의 복합 명사. 여기서는 강화 처리 즉 유리판 또는 유리제의 물품을 500~600℃의 연화 온도(軟化溫度)로 가열한 다음 찬 공기로 급랭(急冷)하여 만든 판유리를 말한다. 이 유리는 충격에 대한 강도가 보통 유리의 약

7~10배 가량 되기 때문에 깨어질 때는 전체가 세립상(細粒狀)으로 파열되므로 위험도가 낮은 것이 특징이다. 일반적으로는 〈안전 유리〉라 일컬어지며 자동차, 철도 차량 등의 창유리로서 사용되며 건축에서도 간막이나 도어 등의 재료로 이용되고 있다. 최근에는 빌딩의 출입구에, 방온 또는 방한을 위해 건물의 내외부 중간에 설치되어 있는 이른바 〈터플라이트 엔트런스 박스(tuflite entrance box)〉도 이 유리로 이루어진 것이다.

개구부(開口部) 〔영 *Opening*〕 건축용어. 벽 또는 천정 등에 설치되어 있는 창(窓), 출입구 등의 총칭.

개르트너 Friedrich von *Gärtner* 1792년에 태어난 독일의 건축가. 뮌헨에서 수업한 뒤 이탈리아, 네덜란드, 영국, 프랑스, 그리스 등 외국으로의 여행을 통해서 매우 풍부한 견문을 얻었다. 1820년에는 교수, 1841년에는 루드비히 1세가 세운 아카데미의 학장이 되었고 그 밖에 학문, 기술의 지도에 전력하였다. 뮌헨을 중심으로 건축 작품이 많은데 루드비히키르헤, 도서관, 대학 등이 있으며, 고전주의*의 대표자 클렌체*에 대해 그는 오히려 중세에 가까운 로마네스크* 건축의 주창자로 알려졌다. 1847년 사망.

개발 광고(開發廣告) 〔영 *Development adverising*〕 새로운 수요(需要)를 환기시키기 위해 행하는 광고. 1) 시장에 전혀 알려지지 않은 신제품이 생산된 경우 2) 전반적으로 보급률이 낮고 소비율이 낮은 경우 3) 일반적으로 많이 보급된 기성 제품이라도 이제까지 시장에는 전혀 소개되지 않은 새로운 용도가 발견된 경우에 이것을 어필하는 광고를 말한다.

개버딘 〔영 *Geberdine*〕 날에 소모사(梳毛絲), 씨에 소모사 또는 면사를 써서 고각도(高角度)의 능직(綾織)으로 한 직물. 무명, 명주, 털로 짠 옷감. 춘추 복지로 쓰이며 또 방수막을 입혀 레인코트지로도 쓰인다.

개선문(凱旋門) 〔영 *Triumphal arch*〕 전투에 참가하여 승리한 황제 또는 장군을 기념하기 위해 처음에 로마에 건립되었던 것과 같은 일반적으로 독립되어 세워진 문(門)의 성질을 갖는 건조물. 이미 로마 공화정 시대에 알려져서 제정 시대에는 매우 호화

롭게 세워졌다. 비교적 후기에는 조각 장식
도 중요한 역할을 하게끔 되었다. 커다란
아치 1개만으로 세워진 것과 주(州) 아치의
양쪽 옆에다 소아치를 부가시킨 것의 2종
류가 있다. 전자의 예로는 로마의 《티투스
개선문》*이고 후자의 예로는 로마의 《콘
스탄티누스 개선문》* 등을 들 수 있다. 르
네상스* 후기 및 바로크*에 이르러서는 일시
적인 사용을 목적으로 한 목조의 개선문이
세워졌다. 19세기에 세워진 석조 개선문의
대표작은 나폴레옹 1세 시대에 건립된 유명
한 파리에 있는 〈에트왈의 개선문〉* (1836
년 완성)이다.

개성(個性)〔영 *Individuality*, 프 *Indivi-
dualité*〕 일반적으로는 개인, 개체, 개물
(個物)이 지니고 있는 특유의 특징이나 성
격, 속성을 의미하는 말이지만, 미학상으로
는 첫째, 예술가의 독자적인 특성이 창작해
놓은 작품에 표출되어 있는 경우, 둘째, 그
려진 대상이 개별적 및 특수적인 것에 의해
표현이 구체적으로 되어 있을 때, 셋째, 개
인적 특성에 의해 감상이 규정되고 있을 경
우를 가리킨다.

갤러리〔영 *Gallery*, 프 *Galerie*〕 본래
는 교회당 안의 양쪽에 있는 2층 복도를
갤러리라고 했으며 그 후에는 건물 바깥 쪽
에 위치한 차양있는 보랑(步廊) 등을 가리키
는 말로 쓰였다. 17세기경부터 거기에 미술
품을 진열하는 것이 관례가 되자 뜻이 바뀌
어 화랑(畫廊), 미술품 전시실 등을 지칭하
는 말이 되었다. 또 넓은 뜻으로는 미술 수
집품 등의 의미로도 종종 쓰인다. 한편 근대
미술사에 있어서 갤러리가 차지하는 비중은
상당하여 오늘날에는 거대한 미술관 시설 및
용도와 버금할 만큼 또는 그 이상의 역할을
해내고 있다. 특히 쿠르베*가 개인전을 연
이래 살롱*에의 출품 및 전시 외에 갤러리
에서 개인전이나 그룹전을 개최하는 기회가
급격히 늘어났다. 그리하여 많은 화가와 그
룹들이 갤러리(화랑)를 통해서 작품을 발표
하는 등 깊은 관계를 맺으며 적극적으로 활
동해 왔다고 할 수 있다. 예컨대 인상파 화
가들은 뒤랑―뤼엘의 화랑, 퀴비스트*들은
칸바일러(D. H. *Kahnweiler*)의 화랑(지금
의 루이즈―레일리스), 표현주의* 작가들은
구겐하임의 〈금세기 예술〉 화랑 등의 관계

를 통해서 쉽게 알 수 있다.

갤러리 – 톤〔영 *Gallery-tone*〕 이미 제작된
지 매우 오래된 유화의 화면이 산화됨으로
써 나타나는 암갈색의 색조를 말한다. 한편
바로크*의 화가들은 유화*에서 의식적으로
이 고색(古色)을 띄게 하기 위하여 와니스*
에 물감을 섞어서 칠하는 경우가 적지 않았
다.

갤리지(紙)〔영 *Galley proof*〕 인쇄 용어.
활판(活版)의 교정지(校正紙)를 말한다. →
교정(校正)

갬부지〔영 *Gamboge*〕 회화 재료. 자황
(雌黄). 동남 아시아산 식물의 나무진(樹脂)
에서 뽑아낸 그림물감으로, 인체에는 매우
해롭다. 동양화 물감으로 많이 사용하며 보
통 등황(橙黄)이라 부른다.

거리감(距離感) 물체와 물체에 관하여 혹
은 지물(地物)의 원근에 관하여 거리의 느
낌을 그림으로 그릴 때 쓰는 용어. 공간적
존재물을 평면에 표현할 때 거리감은 큰 과
제가 된다.

거석 기념물(巨石記念物)〔영 *Megalithic
monument*〕 신석기 시대*부터 청동 시대
에 걸쳐서 유럽 및 지중해 연안, 북아프리
카, 인도, 만주, 한국 등지에서 거대한 자
연석으로 만들어진 건조물 또는 기념물. 이
를 특별히 〈거석 문화〉라고 한다. 형태, 구
조, 성격이 서로 같은 것끼리 몇 종류로 나
누어진다. 돌멘(Dolmen)은 여러 개의 돌을
세워 그 위에 평석(平石)을 얹은 것으로서,
그 밑에 부장품을 함께 묻은 묘로 쓰인 경
우가 많으며 주위에는 둥글게 돌로 울타리
를 친 것도 있다. 멘히르(Menhir)는 가늘고
긴 입석(立石)으로서 긴 것은 높이 20m의
것도 있다. 특히 거기에다가 남자나 여자의
모습을 부조(浮彫)한 멘히르인상(人像)도 있
다. 또 프랑스의 카르낙(Carnac)에는 2700
개 이상의 멘히르가 11열로 해안에 접하여
4 km에 걸쳐 산재해 있는데 이와 같이 입석
이 줄지어 있는 것을 알리뉘망(프 Aligne-
ment; 列石)이라 한다. 원형으로 가지런히
놓여 있는 알리뉘망을 크롬레크(프 Cromle-
ch 또는 stone circle)라 한다. 영국의 윌트
셔주(Wiltshire 州)에는 3중의 둘레로 이루
어져 있는 스톤헨지*가 있다. 이 거석 기
념물들이 나타난 시기는 지역에 따라 차이

가 있는데 영국에서는 기원전 3000년경, 스페인에서는 기원전 2400년경, 독일에서는 기원전 2000년 전반이라고 추측된다. 이중에서 특히 멘히르와 크롬레크는 태양 숭배와 관계가 깊은 것들이다.

거석문화(巨石文化) → 거석기념물

거시적(巨視的)**과 미시적**(微視的) 〔영 *Macroscopic and Microscopic*〕 거시적은 육안적(肉眼的), 미시적은 현미경적이라는 뜻인데 디자인 및 미술상으로도 이런 의미로 사용된다. 미시적 현상은 전자 현미경의 발달과 함께 현저하게 분석되고 있으며 거시적 현상에 있어서도 비행기 및 천체 망원경에 의해 우리들의 시계(視界)가 확대되고 있다. 이와 같은 현대적 시야를 파악하는 것이 오늘날의 디자이너들이 해야 할 중요한 임무인 것이다. 본래 이 말은 현대 물리학의 개념이기 때문에 원자 내부의 현상과 같은 물체의 개념은 성립하지 않으므로 그 운동을 시간적, 공간적으로는 기록할 수가 없는 현상을 미시적 현상이라 하고, 그와는 반대로 기록이 가능한 즉 일반적으로 5감(五感)에 의해 알 수 있는 현상을 거시적 현상이라고 한다.

거위(鵞)**펜**〔영 *Quill*〕 회화 용구. 데생*이나 캘리그래피*에 쓰여지는 거위의 날개털로 만든 펜.

거트〔영 *Girt*〕 울퉁불퉁한 면의 실제 길이 또는 실제의 길이를 재는 것을 말한다.

거틴(Thomas *Girtin*, 1775~1802년)→ 수채화(水彩畫)

건성유(乾性油)〔영 *Drying oil*〕 회화 재료의 하나. 식물의 유지에서 채취한 것으로 유화*물감을 녹이는 기름에 섞어 물감의 건조를 빠르게 하는 데 쓴다. 건성유는 공기 중의 산소를 흡수 산화해서 피막을 형성하면서 건조된다. 점착성이 강하기 때문에 부착력이나 내구성에 뛰어난 광택 있는 화면이 된다. 그러나 특유한 찰기 때문에 건조 속도는 휘발성 기름에 비해 완만하다. 또 종류에 따라서 시간의 경과와 함께 약간 황색기를 띤 투명한 피막으로 건조되는 것도 있다. 대표적인 오일로서 린시드 오일,* 포피 오일,* 닛 오일* 등이 있다.

건염 염료 → 염료

건제(乾製)**그림물감** 〔영 *Cake colour*〕

고체로된 수채화 물감. 그러나 이것과는 따로 라파엘리* 막대 모양의 물감이 있어서 파스텔*처럼 쓰고, 그 위에서 와니스*를 바르든지 또는 에상스 드 테레방턴〔프 essence de térébenthine), 페트롤* 등을 붓에 묻혀 바르면 유화식의 효과를 발휘한다.

건조제(乾燥劑)〔프 *Siccatif*, 영 *Dryer*〕 회화 재료. 유화 물감을 녹이는 기름에 섞어서 물감의 건조를 빠르게 하는데, 분량을 잘못 맞추면 변색이나 균열*이 생긴다. 빨리 마르지 않는 물감 위에 쓰는 것이 바람직하다.

건축(建築)〔영·프 *Architecture*〕 미술사(美術史)에 있어서의 건축(Architecture, 라틴어의 Arkhitêkton)이라는 개념은 오늘날, 흔히 성행하는 낮은 곳에의 건조(독 Tiefbau ; 지하 또는 지면상의 공사)와 구별하여 지상 공사 및 건축(독 Hochbau)에만 관련된다. 건축의 실용 목적은 여러 가지 있으나 보통 미술사가 취하는 방법과 목적에 따라 분류하면 다음의 3종류로 나눌 수 있다.

(1) 기념 건축(독 Monumentalbau) — 비석, 탑, 묘표(墓標), 분묘(墳墓), 개선문* 등.

(2) 가옥 건축(독 Profanbau) — 저택, 궁전,* 관청, 학교, 상점, 광장, 여관, 정거장 등.

(3) 종교 건축(독 Sakralbau) — 신전, 교회당, 사찰 등

역사상 중세에는 성당 건축이 건축 예술발전의 담당자였다. 르네상스* 시대에서 바로크* 시대에 걸쳐서는 가옥 건축의 의의가 점점 증대하여 고전주의* 이후가 되면서 이것이 지도적인 역할을 하게 된다. 재료에 따라 분류하면 석조 건축, 벽돌 건축, 목조 건축의 3종류로 구별된다. 서양 건축에서의 이상적인 재료는 석재였다. 대건축 양식은 모두 석조 건축으로 발전되어 왔으며 건축사 또한 그 대부분이 석조 건축사이다. 19세기가 되면서 다른 건축 재료가 이용되었다. 즉 철 및 유리 그리고 콘크리트(→ 철 건축). 건축과 다른 예술과의 관계를 표현하려면 다음과 같은 사실을 들 수 있다. 즉 건축이야말로 조각이나 회화에 종종 발전의 가능성을 주어왔다고 하는 것. 그와 동시에 건축이 조각이나 회화에 모뉴먼트*한 형식을 부여하게도 되었다는 것. 이와 같은 예술의 어머니로서의 건축의 특성은 중세의 대성당에

가장 똑똑히 나타나 있다.

건축 모형(建築模型) 건축 용어. 설계된 건축의 전체 구성 또는 구조상 중요한 부분만을 실제로 나타내기 위한 작은 모형. 그 재료는 나무, 점토, 밀*(蠟), 코르크, 종이 등이다. 고대 로마 욕장(테르마에)*같은 복잡한 플랜을 가진 건축의 경우에도 쓰였다고 생각되는데, 중세 교회당의 건축이래 르네상스* 특히 브루넬레스코*에 의하여 이용되었다.

건축 장식(建築裝飾) 〔영 *Architectural ornament*〕 건축의 세부를 색채 문양(紋樣)이나 조각 등으로 장식하는 일. 일반적으로 건축의 외부를 장식한다는 뜻이지만 실내 장식을 포함하여 말하는 경우도 있다. 특히 역사적으로 귀중한 건축의 세부에 있어서는 주제(主題), 수법 등 그 시대나 그 지방의 특성이 뚜렷이 나타나 있다.

건축 조각(建築彫刻) 〔독 *Bauplastik*〕 순수하게 장식을 목적으로 건축에 베풀어지는 조각과는 달리, 건축과 결부는 시키지만 독립한 표현을 나타내는 조각. 예컨대 그리스 신전의 박공(→ 게이블) 조각이라든가 고딕* 성당의 입구 장식 조각을 일컫는 말이다.

건평(建坪) 〔영 *Building area*〕 건축 용어. 건물의 제1층이 점유하고 있는 면적. 건물의 바깥벽 또는 이에 대신하는 기둥의 중심선으로 둘러 싸인 부분의 수평 투영 면적이 이에 해당한다.

검 — 시트 〔영 *Gum - seat*〕 경질(硬質)의 고무로 만든 판인데 현관, 식당, 부엌의 입구 깔개로 쓰여진다. 모양이나 색채가 풍부하여 벽면이나 가구 등과 조화되기 쉬운 특징이 있다.

게(게이) Nikolai Nikolaevitch *Ge*(Gey) 러시아 화가. 이동파*에 속하는 종교 화가. 1831년 우크라이나의 지주 집에서 태어나 아카데미를 나온 후 이탈리아에서 공부하였다. 처음에는 역사화,* 풍속화*를 배웠고 후에 종교화*에 몰두하였다. 그러나 그의 그림은 종교적 테마를 다루면서도 늘 민중에 대한 깊은 애정이 넘치고 있다. 《그리스도의 책형(磔刑)》,* 《겔첸의 상(像)》, 《진리란 무엇인가》 등이 그의 대표작들이다. 1894년 사망.

게니우스 〔영 *Genius*〕 고대 로마 시대에 각 개인, 각 장소 혹은 사회 단체에 내존(內存)하며 그것을 수호하는 영(靈). 특히 생식의 힘을 관장하며, 따라서 신혼 초야(初夜)의 수호신. 가옥의 영은 뱀의 모양으로 나타내며 주인의 생일에 빌어졌다. 후에 황제의 게니우스는 황제 숭배의 대상이 되었고, 점차로 사람의 죽은 뒤의 영혼인 마네스(Mânês; 複數)와 동일시되기에 이르렀다. 여성의 경우에는 유노(Iuno)라 부른다.

게랭 Charles *Guérin* 프랑스 상스(Sens) 출신의 화가. 1875년에 태어나 1939년 파리에서 죽었다. 미술학교를 졸업하였으며 색채가 현란하고 적색과 녹색과 자색 등으로 굵은 터치를 써서 특히 정물화* 및 인물화를 잘 그렸다. 생활 주변의 소재 외에 로맨틱한 것도 있다.

게르트헨 얀스 *Geertgen* tot sint *Jans* 1465년(?)에 태어난 네덜란드의 화가. 보츠* 이후 15세기 네덜란드의 중요한 화가. 전기(傳記) 작가 만데르(Carel van *Mander*, 1548 ~ 1606년)에 따르면 할렘의 성 존 성당의 기사들과 생활을 같이 하면서 성당의 중앙 패널*에 〈그리스도의 책형(磔刑)〉* 상 등을 그렸다고 한다. 초기 작품에서는 브룬스 위크에 있는 작은 세 폭의 종교화를 비롯하여 《박사의 예배》(프라하 미술관) 및 《박사의 예배》(암스테르담 왕립 미술관) 등을 그려 우아한 표현을 나타내고 있다. 또 《라자로의 부활》(루브르 미술관)과 빈에 있는 두 가지 그림(만년)에는 스승 우오우테를 앞지르고 있다. 그의 영향은 코르넬리우스,* 모스탈트, 호스트 다 빗도 등에 미쳤다. 1493년 사망.

게쉬탈트 〔독 *Gestalt*〕 형태라고 번역되며 다만 추상적으로 〈모양〉, 〈모습〉 등의 특성을 다루는 것만이 아니라 더욱 구체적으로 해석하면 〈형태나 모습을 갖춘 대상〉을 총칭하여 말한다. 구조를 지닌 것, 하나의 도형, 하나의 멜로디, 하나의 동작 등은 모두 전체적인 게쉬탈트이다. 전체적 구조가 있는 게쉬탈트는 동시에 관련이 있는 부분으로 나뉘어지는데 이것을 〈분절(分節)〉이라고 한다. 따라서 게쉬탈트는 〈전체 분절적(全體分節的)〉이라고도 할 수 있다. 심리적 사상을 전체로서 파악하고 전체가 부

분을 규정한다고 하는 입장을 취하는 것이 게쉬탈트 심리학이다. 19세기 말경부터 독일의 심리학자 베르트하이머(Max *Wertheimer*, 1880~1944년) 등에 의해 독일에서 맨 처음 발달하였다. 베르트하이머는 어떠한 자극이 정리된 것으로 지각(知覺)되는가를 연구하여 〈좋은 형태의 법칙(Gestaltgesetz)〉을 분명히 하였다. 그에 의하면 가장 간단하고도 가장 규칙적인 것이 배경으로부터 떨어져서 분의(分凝)한다. 게쉬탈트의 요인으로는 1) 근접(近接)의 요인 ─ 가까운 것일수록 정리하기가 쉽다. 2) 동류(同類)의 요인 ─ 흡사한 것끼리는 정리하기가 쉽다. 3) 폐쇄(閉鎖)의 요인 ─ 닫힌 도형은 정리하기가 쉽다. 4) 연속의 요인 ─ 연속된 것은 정리하기가 쉽다. 5) 방향의 요인 ─ 일정한 방향을 유지하고 있는 도형은 정리하기가 쉽다. 등을 제시하고 있다. 이와 같은 게쉬탈트의 이론은 조형의 경우 형태 지각(形態知覺)의 설명 등에 이용되고 있다.

게이블〔영 *Gable*, 프 *Pignon*, 독 *Giebel*〕 건축 용어. 건물의 코니스* 또는 추녀들과 경사진 지붕의 사면에 의해 형성된 벽면. 보통은 삼각형이다. 1) 고전 건축에서는 게이블이 특히 페디먼트*라고 불리어진다. 2) 고딕*식 아치* 또는 출입구 등의 위에 있는 삼각형 구조물의 파풍(破風) 장식을 말한다.

게이손(희 *Geison*)→코니스. 혹은 코니스 중의 코로나를 가리킴.

게인즈버러 Thomas *Gainsborough* 1727년에 태어난 영국 사드베리 출신의 화가. 런던에서 배웠다. 1768년 로열 아카데미*의 창립과 함께 그 회원이었던 그는 레이놀즈*와 더불어 당대 영국 화단의 권위자였다. 처음에는 풍경화*로 출발하였으나 영국 상류 사회에서의 총애를 받아 왕족이나 귀족들의 초상을 많이 그렸다. 여기서는 생생한 성격 묘사를 보여 주고 있는데, 색조는 온화 미묘하나 반 다이크*의 영향이 현저하다. 그는 레이놀즈와 같이 성격이 냉정하다던가 생각이 깊은 사람이 아닌 천진난만하고 낭만주의적인 성격이 강한 예술가로서 가식이 없이 정서에 직접 의거하여 제작하였다. 그리고 그는 굉장한 음악 애호가였으며 자신이 직접 열심히 바이올린을 연주하기도 했다.

초상화가로서 명성을 떨쳤지만 영국 풍경화의 개척자로서 갖는 그 의의는 한결 더 크다. 빛과 색의 회화적* 처리에 의해 콘스터블* 등과 함께 19세기 풍경화의 선구자로 간주되고 있다. 중요한 작품은 조지 3세(*George* Ⅲ) 일가족들의 여러 초상을 비롯하여 《로버트 엔드류스 부처의 초상》, 《사라시돈즈 부인의 초상》, 《푸른 옷의 소년》, 《아침 산책》, 《해질 무렵의 숲》, 《해변의 어부 가족》, 《목장의 소》 등이 있다. 1788년 사망

게임즈 Abraham *Games* 1914년에 태어난 영국 런던 출신의 디자이너. 독학한 뒤 어떤 스튜디오에서 일하면서 풍부한 경험을 쌓아 21세 때에 프리 랜서(free lancer;자유계약에 의한 고용자)로서 적극적인 활동을 시작했다. 제2차 대전 중에는 영국군의 선전 포스터를 비롯하여 교육, 안전 등의 포스터를 많이 제작하였다. 전후에도 계속 프리 렌서 디자이너로서 활동을 하였고, 만년에는 런던의 왕립 미술 학교에서 디자인을 강의하였다.

게짐스 (독 *Gesims*)→코니스

겜매 (독 *Gemme*) → 젬마

겟소 〔영 *Gesso*〕 회화 재료. 헌 캔버스*를 갱생하였을 때의 애벌 바름. 혹은 새 화포의 애벌 처리로서 테레빈유*로 바르는 흰 물감.

격간(格間)〔영 *Coffer*〕 건축 용어. 격천정*에 있어서 격연(格緣)으로 구획된 부분. → 고딕(그림 참조)

격천정(格天井)〔영 *Coffered ceiling*, 독 *Kassettendecke*〕 건축 용어. 많은 네모꼴로 구획된 천정. 각 구분을 격간(格間), 그 틀을 격연(格緣)이라고 한다. 격간은 장식이 없는 것도 있으나 흔히 그림이나 무늬를 더 한다.

견본시(見本市) (영 *Sample fair*, 독 *Muster-mese*) → 박람회

견취도(見取圖) 건축이나 기물 등의 설계에 있어서 대체적인 형상, 색채 등을 사람들에게 보여 이해시키기 위해 그린 약도(略圖). 대부분의 경우 투시도법*에 의해 그려지고 또 채색된다. 건축의 경우는 배경이나 점경물(點景物)까지 덧그려 넣어 실재감을 강조하는 경우가 많다. → 원근법

결정화(結晶化) **유리** 〔영 *Glass cerami-cs*〕 자외선이나 감마선(γ線)의 조사(照射) 혹은 백금이나 산화 티탄 등을 결정화의 핵(核)으로서 사용하여 본래 무정형(無定形)인 구조를 미결정(微結晶)의 집합체로 한 유리. 이 유리는 보통의 유리와 비교해 볼 때 기계적, 열적(熱的) 강도가 매우 높고 또 팽창 계수가 현저히 적으며 내열 충격성(耐熱衝擊性)이 매우 뛰어난 것이 특징이다. 식기, 공업용 파이프, 화학 용기, 고온용 베어링 등에 사용된다.

결합제(結合劑) 〔영 *Binder*〕 안료*의 가루를 섞으면 그림물감으로 되는 액상(液狀)의 매질*을 말함.

경간 구획(徑間區劃) → 베이

경포장(輕包裝) 〔영 *Light package*〕 무게와 부피가 크지 않은 물품의 포장을 말하며 과자 또는 옷 따위의 포장이 이에 해당된다. 경포장에는 대체로 플라스틱 필름이 사용되며 강도(强度)보다는 투명성, 아름다운 디자인, 인쇄 효과 등이 중시되고 있다.

경화(硬貨) 〔영 *Coin*, 독 *Geld*〕 금속 화폐를 말한다. 귀금속(최초에는 금과 은의 합금)의 작은 덩어리에 어떤 일정한 가치를 공인할 수 있는 표시를 각인(刻印)한 것으로, 오리엔트(리디아 왕국으로 추측됨)에서는 이미 기원전 7세기경에 안출되어 쓰여졌다고 한다. 또 달리 전하는 바에 의하면 아르고스*의 왕 파이든이 처음으로 아이기나섬(Aegina 島)에서 은화를 주조시켰다고 한다. 미술사에 있어서 고대의 경화는 여러 가지 점에서 중요한 의미를 지니고 있다. 그것들은 연대가 명확하다는 점에서 다른 미술품보다도 한층 뚜렷한 경우가 많다. 그것은 경화의 형(型)이 정치적인 사정의 변천과 함께 변하였는데 이 변화의 시기가 종종 정확히 결정되기 때문이다. 현존하는 다수의 예(例)에 의해 여러 지방의 양식 발전 상태를 대미술품(화폐에 비해 그 현존하는 수가 훨씬 적다)의 경우보다도 더 잘 알 수 있는 것이다. 완전히 없어졌거나 혹은 단순히 문헌을 통해서 알려지고 있는 신상(神像)이 경화에 표현되어 있는 것도 적지 않다. 그래서 이와 같은 경화를 계기로해서 로마 시대의 모사*(模寫) 작품과 없어진 그리스 미술품과의 일치를 확인할 수도 있는 것이다. 특히 헬레니즘 시대(→ 그리스 미술 5) 이후부터는 경화가 고대의 이코노그래피*의 주요한 근거의 하나가 된다. 그 이유는 지배자의 상(像)이 경화에 새겨지기 시작한 것은 이 무렵부터 통례로 되었기 때문이다. 이 방식은 로마 시대를 넘어 근세에까지 존속되었다. → 고전학(古錢學)

계시록(啓示錄) 〔영·프 *Apocalypse*〕 〈참고로 그리스어(語)의 아포칼립시스(apokalypsis)는 「씌우개를 푸는 것」의 뜻을 지닌 즉 계시(revelation)의 뜻이다〉. 신약 성서의 말권(末卷). 박해를 당하고 있는 그리스도 교도를 위무 장려(慰撫奬勵)하고 그리스도의 재림(再臨), 신의 나라의 도래(到來)와 지상 왕국의 멸망을 상징적으로 기술한 것. 〈요한 계시록〉이라고도 한다. 이것은 사도 요한이 80년경에 에페소(Ephesus) 부근에서 저술하였다고 전해지고 있다. 그 시적(詩的)인 환상을 주는 개개의 모티브*를 초기 그리스도교 미술*이나 중세 초기의 미술에서 찾아 볼 수가 있다. 연관있는 그림의 시리즈는 중세의 모뉴먼트*한 미술에서 드물게 나타났지만 사본(寫本)으로서는 9세기 이후부터 특히 스페인의 예에서 종종 볼 수가 있다. 독일의 주요 계시록 삽화작으로는 《밤베르크의 계시록(Bamberger Apokalypse)》이 있다. 15세기에는 목판 인쇄본으로 발행되었다. 그 가장 오랜 예(1430년경)는 대체로 네덜란드에서 기원되었던 것으로 추측된다. 목판화* 시리즈로서 특히 유명하고도 훌륭한 것은 뒤러*의 것이다.

계통도(系統圖) 〔영 *System diagram*, *Schematic diagram*, *Distribution diagram*〕 「조직도(組織圖)」라고도 한다. 여러 가지 조직의 구성 및 사물의 구성이나 에너지, 작업의 흐름(계통)을 전체적으로 이해하기 쉽게 시각적으로 표시하여 그린 그림. 성질이 다른 다수의 요소를 계통적으로 표시할 경우 동일된 성질의 것끼리는 같은 색으로 표시하는 것이 일반적인 제작 방법이다.

고각배(高脚盃) 〔독 *Pokal*〕 굽이 높은 술잔. 고대 그리스에 이미 있었다. 칸타로스;* 퀴릭스* 등이 그것이다.

고갱 Paul *Gauguin* 1848년 프랑스 파리 출생의 화가. 부친은 프랑스인이며 모친은 스페인 사람이었다. 그가 태어났던 무렵에

는 정국(政局)의 변화로 그의 가족은 멀리 페루로 망명하게 되었는데, 부친은 망명길의 배 위에서 심장 마비로 사망하였다. 6년간의 망명 생활을 정리하고 프랑스로 돌아온 다음 그는 17세 때 선원이 되어 6년간 해상 생활을 계속하였다가 보불(普佛) 전쟁이 끝난 뒤인 1871년에 파리의 어떤 주식거래소에 고용되었고 그때 그는 여가 시간을 선용하여 그림을 그렸다. 그 시절의 작품들은 아카데믹한 작풍으로서 또한 들라크르와*나 쿠르베*의 영향을 간과할 수 없다. 얼마 후에는 인상파 화가 중에서 특히 피사로*와 사귀면서 그의 작품에 흥미를 갖게 되었고, 또 인상파 그룹에도 참여하면서 그에 따른 새로운 기법으로 작화를 시도하였다. 35세 때(1883년) 그는 마침내 직장을 버리고 화가로서 작품 제작에 몰두할 마음의 각오를 굳혔다. 이로 인해 가족과도 결별하여 고독과 가난에 쫓기는 생활이 연속되었다. 1886년 브르타뉴의 퐁타방(Pont-Aven)에 체류하다가 이듬해 4월에는 대서양의 마르티니크섬(Martinique島)에 건너가 잠시 머무른 뒤 12월에 파리로 돌아 왔다. 그리고 1888년 10월까지 재차 퐁타방에 체류하였다. 그때 그는 자신을 중심으로 그 곳에 모인 청년 화가들과 함께 자연의 주관화(主觀化)와 단순화를 시도하여 인상파를 극복해 보이는 생태티슴*(종합주의) 운동에 나섰다. 1888년 10월부터 12월까지 남프랑스의 아를르(Arles)에서 고호*와 공동 생활을 시작하였지만 두 사람의 성격 차이로 인한 충돌이 잦아 결국 고호는 정신병 발작 현상이 나타났고 이 때문에 그는 고호와 헤어져 파리로 돌아 왔다. 이윽고 브르타뉴의 르 풀듀(Le Pouldu)로 주거를 옮겼다. 이 무렵부터 생태티슴의 추구가 점점 철저하였다. 1890년 12월 재차 파리로 돌아왔으나 문명 생활에 권태를 느낀 나머지 원시적인 자연과 생활을 동경하여 이듬해인 1891년 태평양의 남동부에 위치한 고도(孤島) 타히티(Tahiti)로 건너갔다. 거기서 그는 토인들과 함께 생활하면서《나 페아 파 이포이포》(「언제 시집을 갑니까」의 뜻), 《아레아레아》(「장난」의 뜻), 《3인의 타히티인》등의 대작을 세직하였다. 1893년 귀국한 그는 파리에서 작품을 팔아 그돈으로 재차 타히티로 돌아가 거기서 여생을

보내려고 염원하였다. 그러나 작품의 판매는 여의치 않았고 또 프랑스에서는 그다지 환영하지 않는다는 것을 알고 실망하여서 1895년 2월 예술의 유토피아를 찾아 재차 타히티섬으로 떠났다. 1900년에는 마르케이자스 제도(Marquesas 諸島)에 여행한 뒤 그 중의 하나인 라 도미니크섬(La Dominique 島)에 자기의 작은 오두막을 갖고 한 때는 생활도 비교적 쾌조하게 보냈다. 그러나 1902 수족에 습진이 생겨 몹시 피로움을 받았고, 이듬해 3월에는 토인을 옹호하였다는 이유로 관헌과 시비하다가 부당한 금고형을 선고받는 등 일련의 사건으로 고독과 비탄 속에 살다가 5월 8일 사망하였다. 자전적(自傳的)인 수필집 《노아 노아》도 남기고 있다. 고갱은 세잔*, 고호와 함께 이른바〈후기 인상주의〉*를 대표하는 3거장 중의 한 사람이다. 그의 예술적인 특색은 브릴리언트(brilliant;화려함)한 색채와 단순화된 인체의 여러 형식의 채용에 있다. 색깔 그 자체를 색면으로 해서 구성하며 장식적인 효과가 현저하다. 종합과 안정감이라는 점에서 이탈리아의 프리미티브*(원시적인) 작가에게 통하는 것이 있다. 엑조틱(exotic)한 인간 환경을 그린 최초의 근대 화가였다. 더구나 인상파*의 수법에 반대하여 인간의 감정을 화면에 직접 투입하려고 하는 생각에서 선이나 색의 설명적인 요소를 일체 생략하였고 또 전체를 상징적, 종합적으로 통일하려고 하는 새로운 화면 구성을 시도하였다. 1903년 사망.

고고학(考古學)〔영 *Arch(a)eology*, 프 *Achéologie*〕 역사학의 자료를 연구하는 학문은 사료학(史料學)이라고 하지만 주요한 사료는 유물과 문헌이기 때문에 사료학은 유물학(peliontology)과 문헌학(philology)으로 나누어진다. 고대사를 연구할 경우에 일반적으로 당시의 문헌으로서 현존하는 것은 적기 마련이므로 역사학자는 특히 유물을 중요시하기 마련이다. 고고학의 개념은 유럽에 있어서도 통일이 되었다고 할 수는 없으나, 이것을 고대 유물학 즉 고대의 유물을 대상으로 하는 유물학이라고 규정하는 것이 가장 타당한 정의(定義)일 것이다. 유물이란 인공적이든 자연물(가공되지 않은 초식 등)이든 언어로서의 표현을 기다리지 않고 이

해 가능한 일체의 사료(史料)를 가리키며 또 사료란 우리가 거기에 역사성을 인정하는 모든 것을 뜻한다. 그리고 이 유물의 공간적으로 한정된 존재 형식을 유적(遺蹟)이라고 한다. 흔히 고고학의 제 1 보는 유적의 답사를 통한 발견이며 이어서 유적의 발굴 조사 및 유물의 정리, 실측, 촬영, 고찰, 비교, 연구가 행해진다. 마지막에 유적의 보호, 유물의 보존 및 진열이라는 방법이 강구된다. 조사 결과의 종합은 우선 소여(所與)의 문화권에 있어서의 편년(編年)의 수집을 목표로 행해지지만 그 기초가 되는 것은 유물의 형식학적 연구와 유적의 층위학적(層位學的) 연구이다. 3 시기법(三時期法 ; 석기 시대,*청동기 시대,* 철기 시대*)은 유물 및 유적을 정리하기 위한 잠정적 시대 구분에 불과하며, 그것이 그대로 역사학의 시대 구분이 되는 것은 아니다. 고고학은 빈켈만,* 톰젠(Ch. J. *Thomsen*, 1788∼1865년)에 의하여 확립되었고 몬텔리우스(G. O. *Montelius*, 1843∼1921년)에 의하여 체계화되었다. 처음에는 그리스, 로마의 고전 문화나 유럽 전역의 원고(遠古) 문화의 유물이 주로 다루어졌으나 19세기에 이르러서는 그 시야가 전 세계로 넓혀졌다.

고디에-브르제스카(Henri *Gaudier-Brzeska*, 1891∼1915) → 보티시즘

고딕 〔영 *Gothic*〕 유럽의 중세 미술에 있어서 시대적으로 로마네스크* 양식 다음에 나타난 양식을 말한다. 시기적으로는 대략 1200년경(이탈리아에서는 1400년경)까지이며 발상지는 일 드 프랑스(Île de France)이다. 보급된 주된 지역은 프랑스와 독일을 중심으로 하여 영국, 스페인, 이탈리아 등지인데 이중에서 이탈리아는 특수한 위치를 차지하고 있다. 북유럽과 남유럽에 있어서도 지리적 여건과 민족 고유의 감각에 따라 다소 그 형식이 다르다. 따라서 고딕 양식이 이탈리아에서도 수입되었지만 북유럽만큼 철저하게 발전하여 나타나지는 못했다. 그러나 철저하지 못했다고는 하지만 그 영향을 경시할 수는 없다. 각 분야에서 나타난 고딕 양식의 특성을 살펴보면 다음과 같다. 1) 건축—로마네스크 양식에서의 반원 아치가 고딕에서는 첨두(尖頭) 아치로 되었다(→아치). 반원의 아치는 넓이(직경)와

높이(반경)와의 상호 관계가 일정한데 이런 제약에서 벗어나 구조와 공간과의 관계를 자유롭게 다루기 위해 고딕 시대에서는 첨두 아치를 채용하였다. 이와 같은 구조상의 요구 외에 특히 성당내의 공간을 강조하는 시각 효과를 높이기 위해서 첨두 아치가 채용되었다. 로마네스크에서 고딕에 걸친 성당 양식의 변천은 대체로 이런 이유에 의한 것이지만 고딕의 발상지인 북유럽(알프스 이북 지방)의 민족 정신과 지리적 여건 때문에 이러한 발전 영향을 극단의 곳까지 추구하게 되었다. 즉 북유럽의 민족 정신은 성당 건축의 조형적 표현에 있어서도 종교적 관념성을 강조하여 높이를 찾는 공간 효과를 어디까지나 추구하였다. 따라서 성당의 폭에 비하여 천정을 가급적 높게 잡았고, 지주(支柱)의 수직 효과를 강조하였으며, 창을 가늘고 높게 잡았다. 더구나 북유럽은 태양 광선의 양이 부족하므로 창의 면적을 크게 잡을 필요가 있다. 이 때문에 점차 버트레스*의 면적은 줄어들었고 또 가는 기둥과 창 및 천정이 높은 건물로 발전하였다. 이와 같이 되어서는 버트레스 그 자체가 하중(荷重)을 감당하기는 매우 어렵기 때문에 궁륭*의 무게를 경감하기 위한 다음과 같은 새로운 조치가 건물 안팎에 필요하게 되었다. 즉 궁륭의 하부는 대각선으로 교차되는 늑골 모양의 굵다란 아치로 보강시켰고(늑골 궁륭 →궁륭) 그것을 석재(石材)의 버트레스가 받쳐주도록 했다. 버트레스의 부담을 경감시키기 위한 이와 같은 조치의 내부 구조 변경에 호응하여 건물 외부에는 또 다른 버트레스를 나란히 세웠고 또 비스듬히 플라잉 버트레스*(flying buttress)를 써서 구조의 약함을 보완하였다. 이 외부 늑골이 한편으로는 외관의 수직 효과를 강조하는 결과가 되었지만 이와 같은 외관 효과는 더욱 종교적 정신성을 표출하였다. 그러나 반대로 이 정신성을 강조하려고 하는 요구에서 더욱 더 그 조형성을 〈되도록 높게 하는〉것으로 발전되었던 것이다. 2) 조각—건축과 결부된 조각을 주로 하였다. 교회당의 외부 특히 입구의 주변에 조각과 부조가 많이 시도되어 있다. 작품의 소재는 성전(聖典)의 세계에서 취하였고 한편으로는 기증자의 조각상도 만들었다. 또 대중의 계몽을 위한 비유적인

인간상도 교회당에 도입되었으며 이밖에 종교적 정신과는 관계가 없는 괴기한 모습의 조각도 장식용으로 이따금 쓰여졌다. 이들 조각이 특히 발달한 시기는 13세기이다. 작품의 본질은 이상주의* 및 자연주의*의 특징을 띠고 있다. 이상주의라고 한 것은 고딕이 아름다운 인간의 조형을 지향했다는 것과 특히 프랑스에서는 이 목적을 고대 조각과 관련시켜 달성하려고 했다는 것을 가리키며, 자연주의라고 한 것은 로마네스크 조각의 상징주의적인 표현에 대해 자연에 가까와지려고 하는 경향을 고딕에서 재차 엿볼 수 있다고 하는 것을 의미한다. 낯익지 않아 어색한 신의 위엄도 누그러뜨릴 수 있다. 그리스도의 모습을 〈아름답게〉 조형하였고 지상의 어머니다운 격의(隔意) 없는 마리아의 모습도 나타내었다. 대체로 소박한 표현 속에 시대 정신을 표시하는 고유의 예술성을 포함하고 있는 것이다. 3) 회화—고딕

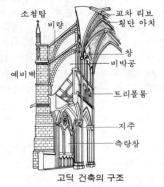

소첨탑
비량
예비벽
교차 리브
횡단 아치
창
비박공
트리폴륨
지주
측랑창

고딕 건축의 구조

회화의 발전은 양식상 조각의 그것과 일치한다. 13세기에 있어서 회화가 지니고 있는 의의는 조각의 그것에 비해 적다. 그러나 고딕 성당 건축의 특수한 조건에 조응하여 스테인드 글라스*가 현저하게 발달하였다. 이것은 아름다운 색유리를 재료로 해서 뛰어난 장식 도안에 의해 성전(聖典)의 세계를 표현시켜 놓은 것이다. 성당 안에서 보면 외광에 의해 아름다운 장식 효과가 나타나며 동시에 풍성한 종교적 정신성도 표출해 내는 것이다. 미니어처* 회화도 13세기 후반에 특히 프랑스에서 훌륭한 발전을 이룩하기 시작했다. 판화는 제난화에서 절정에 달하였다. 벽화는 적어도 북유럽에서는 중요한 역할을 이룩하지 못했다. 그 이유는 고

딕 교회당의 벽면이 적기 때문이다. 그러나 이탈리아에 있어서의 벽화에는 이미 14세기 초엽 지오토*에 의해 장차 도래할 르네상스* 회화의 기초가 마련되어 있었다.

고르 〔영 *Gore*〕 공예 용어. 천 조각을 짜맞추어 스커트를 만들 경우 그 천 조각의 한 폭을 〈고르〉라고 한다.

고르고네스 〔희 *Gorgones*〕 그리스 신화 중의 포르퀴스(*Phorkys*)의 세 딸. 뱀의 머리를 하고 날개가 있으며 그녀의 무서운 얼굴을 본 사람은 그 즉시 돌처럼 굳어 버린다고 하는 여괴(女怪). 셋 가운데 메뒤사*만 불사신이 아니며, 포세이돈*과의 사이에서 천마(天馬) 페가소스(*Pegasos*)와 크뤼사오르(*Chrysaor*)를 낳았다. 페르세우스*는 여신 아테나의 도움으로 이를 퇴치하였는데 아테나는 그 목을 자기의 방패에 꽂았다. 메뒤사의 머리상(首像)은 부적으로 쓰인다.

고르곤 〔희 *Gorgon*〕 그리스 신화에 나오는 머리가 크고 머리카락이 뱀의 형상으로 되어 있는 무시무시한 세 여자 괴물의 이름. 이들의 얼굴을 보는 사람은 돌이 되어 버린다. 페르세우스가 가장 유명한 고르곤인 메뒤사를 죽일 때 신으로부터의 도움이 있었기 때문에 가능했다.

고르키 Alshile *Gorky* 1904년에 태어난 미국의 화가. 러시아의 아르미니아(Armenia)에서 태어났으며 미국에 건너가 독학으로 그림의 기초를 배웠다. 세잔,* 피카소,* 브라크* 등의 영향을 받았으며 후에는 추상주의와 쉬르레알리슴*을 바탕으로 하여 그 바탕 위에서 독자적인 세계를 전개하였다. 1948년 사망.

고무 〔영 *Rubber*, 프 *Gomme*〕 천연 고무, 합성 고무, 재생 고무가 있으며 액체 상태의 것을 라텍스(latex) — 30~40％의 고무를 포함하고 있는 고무나무의 수액(樹液)—라고 한다. 종류로는 천연 고무(Natural rubber; 약칭은 NR, 이하 같음), 합성 천연 고무(Isoprene rubber; IR), 스티렌—부타디엔 고무(Styrene-butadien rubber; SBR), 부타디엔 고무(Butadiene rubber; BR), 클로로프렌 고무(Chloroprene rubber; CR), 부틸 고무(Isobutylene-isopren rubber; IIR), 니트릴 고무(Nitril-butadien rubber; NBR), 에틸렌—프로필렌 고무(Ethylene-propylene copol-

ymer;EPM), 아크릴 고무(Acrylate-chlor-
oethyl vinyl ether copolymer;ACM), 실리
콘 고무(Silicon rubber;SR) 등 많이 있다.

고블랑직(織) 〔프 **Gobelin**〕 고블랑이란
명칭은 15세기 중엽 플랑드르 출신으로 파
리에 정착한 염색사 일가의 이름이다. 최초
의 공장 설립자인 쟝 고블랑(Jehan Gobelin,
1476년 사망)은 자신이 발견한 심홍색(深紅
色) 염료를 사용하여 생산한 제품으로 명성
을 얻었고 또한 그로 인해 자신의 사업 기
초도 튼튼히 굳혔다. 16세기에는 염직물 공
장에 새로이 태피스트리* 제조소를 설립하
여 함께 생산하였다. 그리하여 고블랑가(Go-
belin家)의 제 3, 4대 (代)에 이르러서는 귀족
의 칭호를 얻게 되었다. 1662년 파리의 공
장은 루이 14세의 명을 받은 재무 총감 콜
베르(Jean Baptiste Colbert, 1619~1683년)
에 의해 매입되어 왕립 실내 장식품 공장이
되었다. 그리고 궁정 화가 르브렁*이 디자
인 감독으로 임명되었다. 공장은 1694년에
일단 폐쇄되었으나 1697년 태피스트리* 제
조를 위해 재개되었는데 생산품은 주로 왕실
용으로 쓰여졌다. 1789년에 일어난 프랑스
대혁명으로 인해 정지되었던 생산업이 부르
봉 왕가(Bourbon 王家)의 사람들에 의해 부
활되었으며 1826년에가서는 카펫(carpet)도
함께 제조 생산하기 시작했다. 오늘날에도
국영 공장으로서 태피스트리의 제조가 계속
되고 있는데 고블랑이라는 이름은 태피스트
리를 총칭할 만큼 세계적인 대 (大) 메이커로
알려져 있다. 고블랑직의 완제품은 실내 장
식용의 무늬 직물과 벽휘장이다. 재료는 양
모 또는 견사(絹糸)이다. 경사(經糸)로는 현
재 면사를 쓰는 일이 많다. 경사를 심(心)
으로 하고 위사(緯糸)로써 그림을 짜낸다.
이 직물은 기계적 장치로 같은 모양을 거듭
짜내어 생산하는 것이 아니라 직공들이 원
화(原畫)의 색에 따라서 이따금 위사를 바
꾸고 자수로 짜듯이 쫀쫀하게 국부적으로 짜
내는 것이다. 위사와 위사와의 경계에는 상
호간의 연락이 없으므로 세로의 방향으로 터
진 금이 생긴다. 그 금이 너무 길면 꿰매기
위해 군데군데 묶는다거나 아니면 뒤 쪽에
서 꿰맨다. 이와 같은 점에서는 철금(綴錦;
꽃이나 새, 인물 등을 수놓은 비단)과 마찬
가지이다. 기술 그 자체는 대체로 오리엔트

에서 기원하여 예로부터 전하여지는 것인데
복잡한 그림 모양을 표현하기 시작한 시기
는 유럽의 경우 고딕*이 들어온 후부터이
다. 그 후 널리 행하여져서 특히 15세기 중
엽부터 18세기에 걸쳐 점점 번창하였다. 고
블랑 공장에서 만든 루이 14세 시대의 호화
로운 제품으로서 특기할만한 것은 이 왕의
사적을 다룬 유명한 14매의 태피스트리(밑
그림은 대부분 르브렁의 작품임)이다.

고야 Francisco José de **Goya** y Lucien-
tes 스페인의 화가. 벨라스케스* 및 무릴료*
다음에 활약한 스페인의 가장 뛰어난 화가.
사라고사(Zaragoza or Saragosa) 부근의 펜
데토도스(Fuendetodos)에서 1746년 출생. 14
세때 사라고사에서 마르티네즈(José Luzan
y Martinez)의 아틀리에 진출하여 고향의 선
배인 바이에우(Francisco Bayeu)의 가르침
을 받았다. 그러면서도 한편으로는 그곳에
서 활동하고 있던 독일 출신의 화가 멩그스*
와 이탈리아 출신의 화가 티에폴로*를 만났
다. 그리고 두 사람 중에서도 티에폴로로부
터 더욱 강한 인상을 받았다. 1771년에는
잠시 로마에도 유학하였다. 귀국 후에는 즉
시 아라우 디 성당에서 성모 마리아의 생애
를 11면의 벽화(1772~1774년)로 제작하였
다. 그 후 고야는 멩그스*의 지도 아래 주로
왕실 태피스트리* 공장을 위한 밑그림을 그
렸다. 그것은 장식이 목적이었기 때문에 아
름다운 후기 로코코의 흐름으로 그렸다. 이
때 그는 왕실이 소장하고 있던 벨라스케스
의 작품을 접하게 되었고 그 결과 빛과 색
채의 새로운 경지를 개척하는 계기가 되었
다. 얼마 후 고야는 벨라스케스에 필적할 만
큼 빛에 대한 명수가 되었고 그때부터 새로
운 감각을 풍기는 초상화를 그려내기 시작
했다. 1795년에는 마드리드의 상 페르난도
미술 학교의 교장이 되었고 1799년에는 카
를로스 4세의 궁정 수석 화가가 되었다. 1824
년부터는 프랑스의 보르도(Bordeaux)로 옮
겨 지내다가 1828년 그 곳에서 사망했다. 고
야는 프랑스의 와토*와 함께 18세기 제일의
대화가였다. 그의 작풍이 지니고 있는 특징
은 예리한 관찰과 밝은 색채와 상쾌한 필치
에 있다. 고야 자신은 〈나의 스승은 벨라스
케스*와 렘브란트*이다〉라고 말했다. 당대
의 고전주의*적 경향으로부터는 완전히 탈

피하여 18세기 말부터 19세기 초엽에 걸쳐 활동한 그는 19세기 후반에 등장한 인상파적인 경향을 엿보인 유일한 화가였다. 초상화, 풍속화, 종교화를 많이 그렸다. 로코코* 회화의 표현 내용과는 전연 취지를 달리 하여 인간의 무자비, 악의, 배덕 관계를 파헤쳤다고 할 수 있는 성질의 작품도 남겼다. 가령 1808년에 스페인을 점령한 나폴레옹 군대의 마드리드 시민에게 행한 야만적인 처참한 행위를 묘사한 《1808년 5월 3일의 처형》(1814~15년, 마드리드 프라도 미술관) 이다. 이 작품은 고야의 최대 걸작으로 손꼽히고 있는데, 1810년부터 1815년 사이에 제작된 그의 작품들이 이러한 격렬함을 나타내고 있다. 초상화에서도 그와 같은 의향을 엿볼 수 있는 작품이 있다. 그 한 예는 용서없는 솔직함과 예리한 묘사를 보여 주는 《카를로스 4세와 일가(一家)》(1800년, 프라도 미술관)이다. 이 작품은 근엄성을 잃지 않게 하면서도 훈장에서부터 의상의 세부적인 것까지 빛에 용해시켜 색과 빛의 마술을 그려내는 듯한 아름다움을 낳고 있지만 화가의 날카로운 관찰을 넘어선 등장 인물들의 내면적 성격 묘사 ― 의지가 좌절된 국왕, 반대로 권력을 잡고 있는 왕후의 의지적인 강한 눈매, 붕괴되어 가는 자신들의 운명 앞에 아무런 저항력도 내보이지 않는 왕족의 연약성 등 ― 는 자칫 가혹하리 만큼 날카롭다. 이와 같이 고야의 초상화는 관람자에게 직접 다가오는 듯한 정신적인 긴장을 언제나 간직하고 있다. 와상(臥像)의 비너스*와 같은 옛 모티브*를 채용하여 드러누운 여인을 그렸을 때에도 (명작 《나체의 마야》 및 《옷을 입은 마야》, 1800~1802년, 프라도 미술관)이 제작된 무렵부터인 후기의 작품에서는 그의 예술의 환상적인 것 또는 불쾌한 것 등이 점점 뚜렷하게 나타나면서 한편으로는 색조의 명쾌함은 사라져버렸다. 18세기의 전통에서 이탈한 한층 혁신적인 특색을 발휘한 것은 그의 판화이다. 뛰어난 동판화 작품으로서 《카프리코스(Caprichos)》(1796~1798년), 《전쟁의 비참》(1808년), 《타우로마키아》(1815년) 등이 있다. 이것들은 〈악마적〉이라할 만큼 투철한 리얼리즘으로서 세태를 날카롭게 풍자한 것이다. 만년에는 석판화도 시도하였는데 여기

서도 시대의 첨단을 가는 업적을 남겼다.

고에르그 Eduard—Joseph *Goerg* 1893년에 태어난 프랑스의 화가. 양친은 프랑스인이지만 호주의 시드니에서 태어나 어려서는 영국에서 지냈다. 19세 때에는 파리에 살았으며 이탈리아, 인도, 그리스, 터키 등 여러 나라를 여행한 뒤 아카데미 랑송에서 배웠다. 이어서 도미에,* 고야* 등에서 사숙하였다. 그의 작품은 대체로 기괴(奇怪)하기는 하지만 한편 프랑스 로코코*의 섬세함과 고상한 시정(詩情)이 담겨 있다. 살롱 도톤*의 회원. 1969년 사망.

고유색(古有色) 〔영 *Local colour*〕 두가지 해석이 있다. 1) 물체 자신이 본래부터 지니고 있는 색. 이 경우의 용어가 지니는 의미는 인상파 회화에 대한 반동 및 반성(反省)으로서 특히 강하게 부상(浮上)한 것으로서, 가령 태양 광선 아래의 나뭇잎은 본래의 녹색으로 보이지는 않고 흰 색을 띠고 반짝일는지도 모른다. 인상파는 그 반짝임을 문제로 삼았다. 이것은 현상적(現象的)이며 실체(實體)를 잊은 취급이라고 말할 수 있으나, 잎이 갖는 본래의 녹색(직사 광선 아래가 아닌)을 고유색이라고 규정한다. 2) 지방색. 멕시코 지방의 독특한 색채, 스페인 색, 독일 색 같은 것은 각기의 지형, 풍속, 습관, 전통 등에 의하여 이루어진 그 지방 독자적인 색채를 가리켜 말한다.

고이엔 Jan van *Goyen* 1596년 네덜란드 라이덴(Leiden) 출생의 화가. 에사이아스 반 데 벨데*(Esaias van de *Velde*, 1590?~1630년)의 지도를 받았으며 주로 라이덴에서 제작 활동을 하다가 1634년 이후는 헤이그(Hague)에 살면서 활동하였다. 즐겨 강변이나 농촌을 그렸는데 특히 빛, 공기, 원경의 미묘한 상태를 표현하는데 뛰어났다. 처음에는 반 데 벨데풍의 갈색을 띤 색조로 그렸으나 후에는 난색(暖色)을 사용하였다. 해경(海景)도 그렸고 또 시골의 경치를 다룬 동판화도 남기고 있다. 로이스달*과 함께 네덜란드 최대의 풍경화가. 1656년 사망.

고전적(古典的) → 클래식

고전주의 〔영 *Classicism*, 독 *Klassik*〕 일반적으로는 고대 그리스인 및 로마인이 이룩한 바와 같은 단성, 간소, 전아(典雅)한 예술 양식을 모범으로 삼는 예술의 경향을

말한다. 미술사에 있어서 그리스 — 로마 시대에 형성된 양식상의 동질(同質) 성격을 추구하는 유파(流派)와 그 운동은 어느 것이나 고전주의의 일파라고 할 수 있다. 그 운동의 대표적인 예는 다음의 두 시대이다. 1) 16세기 중엽부터 북이탈리아의 건축가 팔라디오*에서 출발하여 17세기에 프랑스, 네덜란드, 영국으로 퍼진 유럽의 건축 양식을 가리켜 고전주의 건축이라 하는데 이 건축양식은 특히 로마의 모범에 이어지고 있다. 양식상의 중요한 요소는 명료함, 조용함, 절도 등이다. 2) 신(新)고전주의(Neo-Clasicism)라고도 불리어지는 것으로서 17,8세기의 바로크* 및 로코코*에 대한 반동으로 일어난 것과 1770~1830년경에 걸쳐 루이 왕조의 궁정 미술을 극복하려고 일어났던 유럽 예술 양식을 말한다. 양자 모두에게는 그리이스 및 로마 미술이 강하게 자극을 주고 있다. 건축은 간소, 명료, 전아한 형식을 존중하였다. 당시의 대표적인 건축가들을 살펴보면 독일에서는 레겐스부르크(Regensburg)의 《발할라(Valhalla) 전당(殿堂)》을 건축한 클렌체*와 베를린의 국립 극장과 구미술관(舊美術館)을 건축한 신켈*, 프랑스에서는 파리의 《팡테옹(Panthéon)》을 건축한 수플로*나 퐁텐(Pierre François Leonad Fontaine, 1762~1853년), 영국에서는 대영 박물관(大英博物館)을 설계한 스머크*나 손*(Sir John Soane, 1753~1837년) 등이다. 조각의 주요한 테마는 인간이었으며 재료는 즐겨 대리석을 채용하였다. 대표적인 조각가는 이탈리아의 카노바,* 덴마크의 토르발센,* 독일의 샤도(J. G)* 프랑스의 우동* 등이다. 이들 중 샤도의 경우는 엄격한 고전주의적 경향이 때로는 사실주의*에 의해 타파되고 있으며 우동의 경우에도 자신의 활발한 개성에 의해 고전주의의 이상에서 벗어난 경우도 있었다. 회화상의 고전주의는 독일의 멩그스* 등을 전조로 해서 프랑스의 다비드*(J.L.)의 작품 《호라티우스 형제의 맹서》(1785년, 루브르 미술관)와 함께 시작하였다. 이 그림에서 처음으로 고전주의 회화의 여러 가지 특질(옛날식의 소재, 내용, 명백하고도 엄격한 구성, 뚜렷한 윤곽, 차가운 느낌의 색채)이 함께 나타났다. 즉 나폴레옹의 실각과 함께 다비드가 벨기에로

망명한 후에는 앵그르*가 고전파의 대표적 후계자로 일어서면서 활약하였다.

고전학(古錢學) 〔영 *Numismatics*, 독 *Numismatik*〕 학술명 화폐학이라고도 한다. 사료(史料)의 한 부분이며, 옛날 돈의 연구를 목적으로 함. 고전(古錢)이란 현재는 통용하지 않는 돈을 말하며 〈전(錢)〉이란 주조자, 발행자 또는 형상의 여하를 묻지 않고 교환, 대차, 지불의 매개자임을 의도하며 또 일반적인 경제 가치를 가진 것으로서 주조되고 각인(刻印)된 금속을 가리킨다. 종이 돈은 제외. 고대 중세에 있어서의 돈은 금, 은, 동, 철 등으로 주조되었는데, 동이 그 주력을 이루며 철은 비교적 드물었다. 고전은 어느 사회의 경제를 파악해 볼 수 있을 뿐만 아니라 또 유적의 연대를 결정하든지, 지배자의 초상을 알아내는데 매우 중요한 자료로 이용된다. 고전학은 고대의 그리스, 로마, 비잔틴, 인도, 중국과 같은 개개의 문화권마다 성립한다. 그것은 먼저 고전을 고증(考證)하고 이어서 연구에 들어간다. 고증 부문에서는 고전의 품질, 크기, 무게, 각인, 연대가 살펴지며 이어서 고전의 명명, 분류, 집성(集成)이 행해진다. 연구 부문에서는 고전의 유통 가치 및 유통 범위가 연구된 뒤에 그 사회의 경제 기타 사항이 밝혀진다. 이러한 점에서 고전학은 단순한 전보(錢譜; numismatograph)가 아니다. 고전 연구는 유물학(遺物學)과 문헌학(文獻學)과의 협력이 있어야 하지만 이같은 고전학도 유전학도 문헌학의 것이 아니고 독자의 위치를 차지하는 사료학의 한 분과인 것이다. → 경화(硬貨)

고촐리 Benozzo *Gozzoli* 이탈리아 피렌체파*의 화가. 1420년 피렌체에서 출생. 처음에는 조각가로서의 교육을 받기 위해 잠시 기베르티* 밑에서 일하다가 1447년에는 스승 안젤리코*의 조수로서 로마에서 일하였고, 이어서 스승과 함께 오르비에토(Orvieto)로 활동 무대를 옮겼다. 초창기에는 스승의 강한 영향 아래에 있었으나 후에는 현실 생활의 여러 가지 모티브*를 취재하여 화면에 도입함에 따라 점차 독자적인 화풍을 완성하였다. 1498년 피사(Pisa)에서 사망하였다. 대표작은 피렌체의 팔라초 리카르디*의 메디치 예배당 벽화(1459년), 산 지미니

야노의 성 아고스티노 성당의 벽화(1463∼
1467년), 피사의 캄포 산토*의 벽화(1468∼
1484년) 등이다.

고층건축(高層建築)→스카이스크레이퍼

고틀리브 Adolf *Gottlib* 1903년 미국 뉴
욕에서 출생하고, 아트 스튜던츠 리그 및 파
르손 디자인 학교에서 배웠다. 1930년 첫 개
인전을 가진 이후 1946년의 개인전 (뉴욕
의 구츠 갤러리)에서 인정을 받고 추상 회
화의 신인으로서 명성을 떨쳤으며, 1955년
휘트니 미술관에서 〈새로운 10년〉을 비롯
하여 〈동경 국제 미술전〉, 〈카네기 국제
미술전〉 등의 국제 규모 전시에 출품하여 수
상하였다. 초기의 작품은 자연주의*의 경향
을 보여 주었으나 1940년대에 들어서면서부
터 반(半)추상적인 방법의 상징적이면서 상
형 문자풍(風)의 기호 공간(記號空間)으로
정착되어갔다. 뉴욕파(派)의 액션 페인팅*
계열에 속하면서도 상형적(象形的)인 기호
로 독특한 영역을 확보하고 있다. 1974년
사망.

고형부(鼓形部)→드럼

고호 Vincent Van *Gogh* 1853년 네덜란드
에서 출생(실제의 발음은 「홋호」에 가깝다.
프랑스에서는 「고그」라고 불리어진다). 북부
라반트의 그로트 춘데르트 (Groot Zunde-
rt) 출신. 부친은 신교의 목사였다. 16세때
백부의 소개로 화구상(畫具商)의 점원이 되
면서 그림과의 인연을 맺게 되었다. 그러다
가 종교적 정열에 불타 단기 목사 양성소를
졸업하여 전도사가 되어 한 때는 벨기에의
보리나즈 탄광촌을 무대로 정열적인 전도에
몰두하였으나 1880년 화가로서 출발하기로
결심하였다. 초창기에는 어두운 색조로 농부,
노동자, 풍경을 다루었다. 이 무렵 파리에
서 화상(畫商)으로서의 기반을 잡고 있던 동
생 테오도르의 도움으로 코르몽* 화실에 출
입하면서 툴루즈 ―로트렉,* 피사로,* 드가,*
쇠라,* 시냑* 고갱* 등의 인상파* 화가들과
재빨리 친교를 맺었다. 그리고 인상파의
영향을 받은 결과 작품은 어두운 화면에서
졸지에 점묘*풍(點描風)의 밝은 색채로 전
향하게 되었고, 이렇게 변신하게 된 고호는
태양을 동경하여 1888년 2월 남프랑스의 아
를르(Arles)로 옮겨가서 독자적인 화풍을 점
차 확립하였다. 이 무렵에 제작된 명작으로

는《꽃이 만발한 과수원》,《해변의 작은 배》,
《해바라기》,《아를르의 카페》 등이 있다. 그
해 10월 고갱*이 와서 공동 생활을 시작하
였다. 그러나 견해와 작풍이 정반대였던 두
사람은 결국 잦은 성격 충돌로 상호간의 의
(誼)가 벌어져 마침내 고호는 칼을 휘두르
며 고갱을 죽이려고 쫓다가 오히려 자기의
귀를 잘라 버리는 비참한 소동을 겪었다. 선
천적인 뇌장애로 인한 발작 증세가 점차 악
화되어 1889년 5월 생 레미(Saint Rémy)
요양원에 들어갔다. 요양 생활을 하면서도
작품 제작에 대한 의욕이 왕성하여《버드나
무가 있는 보리밭》,《추수》,《별과 달이 있
는 밤》,《병원의 안뜰》,《죄수들의 산책》
등 150여점을 제작하였다. 이듬해 5월 생
레미를 퇴원하여 파리 교외의 오베르 쉬르
오아즈로 옮겨서 의사 가세(Gachet, 인상파
및 세잔의 작품 수집가로서도 유명함)의 도
움을 받아 생활하면서 그의 딸의 멋진 초상
화를 제작한 후 그 해 7월 마침내 권총 자
살을 하였다. 이렇게 하여 그는 37세의 젊
은 나이로 1890년 비극적인 생애를 끝마쳤
다. 그의 정신병의 근본 원인이 정확하게 확
인되지 않았으므로 그의 발병이 어느 정도
까지 예술에 영향을 끼쳤는가 하는 질문에
대해서는 대답하기 어렵다. 아무튼 만년에
남긴 다수의 작품들(풍경화, 초상화, 정물
화 등)은 불타는 듯한 격렬한 필치 및 눈부
신 색채 속에 반영된 이상한 흥분과 심각한
동요에 충만되어 있다. 그리고 그의 작품에
는 인상파*와는 달리 선이 표출의 중요한 역
할을 담당하고 있다. 이런 점에서 그는 표
현주의*의 창시자들 가운데 한 사람으로 손
꼽히고 있다. 또한 그는 〈표출의 강도는 자
연의 모범을 극복함으로써만이 도달된다〉고
믿었던 나중의 극단적인 경향의 화가들로
로부터 그들의 조상(祖上)으로 받들어졌다.

곤잘레스 Julio *Gonzalez* 1876년 스페인
바르셀로나에서 출생한 조각가. 아버지는 금
은 세공사. 1900년 이래 파리에 거주하면서
1910년부터 조각을 시작하였다. 금속을 사
용하여 형식의 순수성을 주장하는 신조형주
의(→네오 플라스티시즘)의 조각가로서 독
자적인 추상 형태의 구성을 꾀하였다. 1942
년 사망.

곤차가가(家) 〔*House of Gonzaga*〕 르

네상스* 시대부터 18세기 초두에 걸친 만토바 후작의 가문 이름. 동시(同市)의 참주(僭主)를 죽이고(1328년) 그 자리를 빼앗은 루이스로부터 페르디난도 카를로스 4세가 그 자리를 쫓겨나기까지(1708년) 계속되었다. 그 중에서 프란체스코(Francesco, 1466~1519년)와 그의 비(妃) 이자벨라(Isabella, 1475~1539년)는 예술을 보호하며 스스로 우수한 수집가, 감식가(鑑識家)이기도 하였다.

곤차로바 Natalya (Nathalie) Sergeevna **Gontcharova** 러시아의 여류 화가. 1881년 출생. 모스크바 미술학교에서 그림을 배웠고 또 조각도 배웠다. 영국과 이탈리아로 여행하였으며, 간판과 값싼 목판화를 그렸다. 러시아의 민족적 장식 미술에서 출발한 그녀는 레이요니즘*의 영향에서 추상적 작풍으로 바뀌었고, 무대 미술에 새로운 경지를 열었다. 추상 회화의 선구자. 1963년 사망.

골치우스 Hendrik **Goltzius** 네덜란드의 화가. 1558년 벤로의 뮈르블레히트에서 태어났으며 1617년 할렘에서 죽었다. 숙달된 필치로서 풍경화를 그렸지만 특히 동판화가로서 17세기 네덜란드 동판화를 발전시킨 공적은 크다. 만데르,* 코르넬리스*와 함께 1582년에 〈할렘 아카데미〉를 창설하였다. → 목판화

공간(空間) → 스페이스

공간 구성(空間構成)〔영 **Construction of space**〕점(點), 선(線), 면(面) 등의 조형적* 요소를 이용하여 공간적인 조형을 행하는 것. 디자인의 기초로서 매우 중요한 한 분야로 간주되고 있다. 구성주의*의 사람들은 공간 구성의 조형적 접근을 시도한 대표적인 예이다. 건축 디자인 분야에서는 미스 반 데르 로에*의 작품이 구성주의적인 공간 구성의 대표적인 예라고 일컬어지고 있다.

공간 기피(空間忌避)〔영 **Horror evade, Horror vacui**〕공백(空白)의 스페이스*를 싫어하는 감정, 공간에 대한 공포의 뜻. 공간 외포(空間畏怖)라고도 한다. 예술학에서는 공백의 표면에 장식을 시도하는 하나의 요인으로서 이 개념을 쓰고 있다. 특히 원시인이나 고대인들에게 있어서 그들은 공백

의 스페이스를 어떠한 것으로 빈틈없이 메워놓지 않으면 정신적으로 안정을 얻지 못했던 것이 아니냐라고 하는 해석이 내려지고 있다.

공간 예술(空間藝術)〔독 **Raumkunst**〕회화, 평면 장식 등의 2차원적 예술과 조각, 건축 등의 3차원적 예술과의 총칭. 일반적으로 흔히 〈조형 예술〉*이라고 할 경우 공간 예술을 말한다. 공간 예술의 특색은 그 작품이 물질적 재료를 매개로 해서 실재적 공간성(實在的空間性)을 지니고, 더구나 제작자로부터는 독립된 객관적, 항상적(恒常的)인 완성품적 존재로 되는 데 있다. 이에 대해 음악이나 문학 등과 같이 실재적 공간성을 결여하는 것을 시간 예술(독 Zeitkunst), 영화나 연극 및 무용 등과 같이 공간적 연장을 지니면서도 시간적으로 발전해가는 것을 시공간적 예술(독 Raumzeitliche Kunst)이라고 하는데, 양자를 묶어 일반적으로 뮤즈적 예술(독 Musische Kunst)이라고 한다. 뮤즈적 예술은 그 작품이 낭송자, 연주가, 배우, 무용가 등의 제작자와는 다른 예술가를 매개자로 해서 재생산되는 특색이 있기 때문에 재현 예술*(再現藝術; 독 Reproduktions Kunste)이라고 한다. 이와 같은 관점에서 본다면 공간 예술은 재생을 필요로 하지 않는 재현불요(再現不要) 예술 또는 완성 예술인 것이다.

공동작(共同作)〔영 **Cooperated work**〕두 사람 이상의 작가가 협력하여 만든 작품. 문학에서도 공쿠르 형제, 홀츠 셀라프의 소설 등이 대표적인 예이며 회화에서는 반 아이크 형제*의 공동작 등 많은 예가 있다. 특히 오늘날에는 3인 이상의 한 집단이 작품을 제작하는 경우도 있다.

공방(工房)〔영 **Workshop**, 독 **Werkstatt**, 프 **Atelier**〕일반적으로 미술 공예의 제작 장소를 말한다. 19세기 말부터 20세기 초에 걸쳐서 근대 디자인 운동의 거점 역할을 한 것도 공방이었다. 그 대표적인 예로서 〈빈 공방〉*이 있다. 오늘날에도 특수한 디자인 교육 및 연구 기관에서는 도구나 기계를 수단으로 조형이나 디자인의 의지(意志) 및 능력을 양성하기 위한, 또는 제품의 각종 모델을 제작하기 위한 터전으로서 공방이 중요한 역할을 하고 있다.

공복(拱腹) 〔영 *Spandrel*〕 건축 용어. 인접하고 있는 두 개의 아치*에 의해 만들어지는 바깥 곡선들 사이의 부분 또는 아치가 하나일 경우에는 휘는 부분부터 키스톤* 까지의 바깥 곡선 주위 부분을 말한다.

공상화(空想畵) 〔영 *Picture of Imagemation*〕 현실로는 존재하지 않은 것 또는 실제로 체험하지 않은 사상(事象) 등, 바꾸어 말하면 현실감이 따르지 않는 것 등을 자발적으로 한 자유로운 상상력대로 그린 그림. 그러나 이 말은 아동화(兒童畵; → 아동 미술)의 용어로 쓰이는 일이 잦다. 즉 어린이가 동화(童話)나 미지(未知)의 세계에의 동경 등을 공상 아래에서 그린 그림.

공업 디자인 → 인더스트리얼 디자인

공예(工藝) 〔영 *Arts and Crafts*, 독 *Kunstgewerbe*, 프 *L'art décoratif*〕 미술을 응용한 공작. 조각이나 회화는 실용이라는 점에 구속받지 않고 자유로운 구상에 따라 창작되는 예술, 이른바 〈자유 미술〉인데 대하여 공예는 실제 생활에 도움이 되는 물건을 예술적으로 만들어 내는 이른바 〈응용 미술(영 Applied art)〉이다. 공예가 조형 미술의 한 특수한 영역으로 취급 간주되어 온 것은 19세기 중엽 이후의 일이다. 인간의 기술로 원료를 어떤 형태로 가공하여 생활에 기여하도록 하는 것이 공예라고 생각된다. 기술의 시초는 손과 발이었고 힘은 인력에서 점차 기계나 동력으로, 원료는 천연물에서 가공한 합성물로 변천하였다. 또 모양에 있어서도 색채를 사용하여 다양하고 변화가 많은 모양을 창조하게 되었고 더불어 생활은 물심양면으로 확대되어 용도도 점차 많아져 현대의 공예로 발전된 것이다. 따라서 공예는 기술과 목적으로 요약할 수 있는데 고대의 문명에서부터 현대에 이르는 긴 역사를 돌이켜 보면 다양한 공예를 찾아 볼 수 있다. 원시 공예는 간소하면서도 유용성(有用性)과 미(美)를 갖추고 있으나 중세 이후 지배 계급에 의해 유지되었던 귀족 공예는 유용성을 벗어난 장식품으로 흘러, 지나친 장식성 때문에 마침내는 추한 형태로까지 나타나기도 했다. 그러나 한편 서민 생활에서 생겨난 공예는 상당한 노력과 실용의 요청으로 견실한 모양과 질(質)을 갖춘 형태로 나타났던 바 오늘날에는 그것을 민속 공예 또는 민예*(民藝; Folk craft)라 부르고 있다. 현대의 공예는 러스킨*이나 모리스*가 주장한 기계 문명의 부정에서 출발하여 바우하우스*나 에스프리 누보* 등이 주장하는 기계 문명의 승인에 도달하고 있다. 19세기 말의 유럽 공예는 로코코*식, 바로크* 식, 앙피르*식 등의 양식을 되풀이하는, 위에서 밑으로 흐르는 특수 계급을 위한 공예였다. 또 한편으로는 기계 문명의 이용으로 말미암아 고상하지도 않은 조잡한 상품을 대량 생산하기 시작했다. 러스킨, 모리스 등은 그러한 공예를 배척 또는 개혁하여 고딕*의 미를 찬양하였고 또 수공예를 존중하여 중세의 공장(工匠) 길드*(組合)로 되돌아가 예술 활동과 노동을 일치시킴으로써 이상 사회(理想社會)를 만들어 보려고 했다. 그러나 시대의 흐름(발전)은 그러한 이상을 받아들이지 못했고 그 대신 프랑스의 아르 누보* 오스트리아의 제체시온(→ 분리파) 운동으로 옮아 갔다. 그리고 러스킨과 모리스의 운동은 공예를 사회화시키고 수공예를 존중하여 직인(職人)을 예술가로 끌어 올리는 결과를 가져왔다. 한편 아르 누보*는 곡선적인 장식에 흘러 라틴계의 기질을 나타냈으며, 제체시온*은 직선적인 구성을 지향하여 게르만계의 기질을 드러내었다. 이 두 파의 운동은 모두 장식을 주체로 삼는 데서 탈피하지 못하였던 바 디자인을 단순히 장식이라고만 생각함으로써 결과적으로 오늘날과 같이 형태, 구조, 기능을 다루는 것이라고는 이해하지 못했다. 20세기는 이 상태를 이어받아 발전하여 제1차 대전 후 혼란에 빠진 독일을 중심으로 주관을 강조하는 표현주의*가 한 동안 지배하였으나 곧 냉정하고 객관적인 바우하우스* 운동에 자리를 물려 주었다. 한편 프랑스의 에스프리 누보는 순수주의(→ 퓌리즘)에 입각하여 전후에 일어난 국제 평화 사상과 결부하여 바우하우스와 함께 시간과 장소를 초월한 보편성과 국제성을 강조하여 이를 뒷받침하도록 과학적, 합리적인 실용성을 확립하기에 이르렀다. 여기에 이르러 공예 운동은 모리스 이래 반세기를 지나 마침내 기계 문명을 긍정할 수 있게 되었으며 이론적 추구에 있어서는 산업 속에 용해된 공예도 실제적으로는 그 이상(理想)이 산업을 움직이기는 쉽지 않았다.

바우하우스는 국제주의였기 때문에 민족주의였던 나치스에 의해 폐쇄당하기는 했지만 바우하우스의 공업화도 원활하다고는 할 수 없으며 공업화를 위해서는 더욱 많은 문제가 있었다고 생각된다. 운동으로서의 성급한 추구 때문에 합리성 및 과학성 중에서도 비약과 조잡성이 병존하였던 바 공업가의 납득을 얻지 못했거나 수요자의 희망에 반대되는 여지가 없지는 않았었다. 그러나 운동으로서의 영향력과 범위는 다대하여 세계 각국으로 전파되었다. 그 중에서도 미국에서는 뉴 바우하우스*가 일어나서 산업 속으로 완전히 침투하여 오늘날의 미국의 〈인더스트리얼 디자인〉*의 기초를 이루었다. 그러나 미국의 SID(The Society of Industrial Designers)가 인더스트리얼 디자이너 교육을 위하여 제안한 취지에 의하면 〈미국에서 인더스트리얼 디자인이 성행하게 된 것은 작가나 학자, 평론가들이 잡지나 전람회를 통해 계몽시키고 성장 및 발전시켰기 때문이 아니라 실업계가 산업을 발전시키기 위해 전문가들의 제안이나 기획을 구하였기 때문이며 일부 사람들이 피상적으로 「상업에 미술을 가미한 것」이라고 생각하는 것은 잘못이며 「상품에 신기축(新機軸)을 제공하는 일」이라는 〈실용적인 가치가 성장의 올바른 이유이다〉라고 하였다. 또 〈디자이너는 미술가와 공업 디자이너, 상업 전문가의 3자를 겸해야 한다. …〉고 기술되어 있다. 여기에 이르러 공예 운동은 완전히 운동이 아니라 비즈니스(實業)가 되었고 또한 공예의 이상은 완전히 산업 속에 융해된 것이다. 한편 모리스* 이래 공예 문제를 열심히 추구하고 있던 영국에서는 마침내 공예가 Art and Industry에서 Industrial Art가 되었고 다시 Industrial Design에 도달하여 공예가 공업과 대립하거나 공업과 병립하는 것이 아니라 인간을 위해 소용되는 모든 공업 생산을 의미하게 되었다. 오늘날의 공예는 종합된 산업에 의해 생산되고 개개의 예술가는 디자이너로 산업의 일원으로서 산업 속에 참가하는 것 뿐이다. 공예의 분류는 여러 측면에서 생각할 수 있겠으나 일반적으로는 재료 및 재료를 처리하는 기술에 의한 자연 발생적인 것과 용도 및 디자인에 의한 결과적인 것의 두 종류로 크게 나누어진다. 재료

면에서 분류하면 도자기,* 유리,* 보석, 금속 공예, 목공, 칠공(漆工), 섬유, 합성 수지로 분류할 수 있다. 기술상으로는 요업(窯業), 금속 공예, 목공, 도장(塗裝), 염직, 편조(編組), 제지, 인쇄, 사진 등으로 분류된다. 용도 및 기능에 의해서는 건축, 가구, 기계 기구, 장신구, 의복, 도서(책), 포장, 광고 등으로 분류된다. 또 공예를 인간 생활 중심으로 생각하면 의, 식, 주, 노동, 미용, 복장, 기계, 기구, 가구, 건축, 가로(街路), 도시 등으로 분류되며 공예를 인간 생활에 기여케 하는 최종 목적에 대해 가장 합리적인 분류가 된다. 도자기*에 있어서도 도공(陶工)과 자공(磁工)으로 구별된다. 도공은 흙을 사용하고 열도(熱度)가 낮으나 자토(磁土)를 쓰는 자공은 결과적으로 경도(硬度)가 높다. 이는 유약을 바르고 구워내는 데 있어서 그 차이가 있기 때문이며 성형(成型) 방법으로는 손 비틀기, 물레로 돌려서 만들기(손 물레, 발 물레, 기계 물레 등이 있음), 주입(注入), 프레스(Press) 등 여러 기법이 있다. 금속 공예는 기본적으로 주금(鑄金), 조금*(彫金), 단금(鍛金), 추금(推金)이 있으며 가식법(可飾法)으로 상감*이 있다. 도금(塗金)을 해야 하는 칠보(七寶)라든가 법랑(琺瑯)과 같이 요업과 금공이 동시에 행해지는 것도 있다. 상감은 나무, 슬레이트, 대리석 등을 재료로 하는 모자이크*나 유리의 스테인드 글라스* 등과 함께 하나의 부문을 구성한다. 목공(木工)에는 건축을 비롯하여 건구(建具), 가구,* 판자로 만든 기물, 조각, 기목(寄木), 곡목*(曲木), 곡륜(曲輪) 등의 구별이 있다. 곡목, 기목 등의 기술 응용이라고도 할 수 있는 근대적인 합판*(合板) 기술이 있으며 섬유판(纖維板; Homongenholz)의 기술도 추가하지 않으면 안될 것이다. 그리고 목공은 도장*(塗裝)을 수반하는 경우가 많은데 특히 한국의 칠공(漆工)은 세계적으로 유명하다. 대나무를 이용하는 죽세공(竹細工; → 죽제 공예) 역시 목공과 아울러 생각할 수 있는데 등나무, 버드나무, 종려, 밀짚 등과 함께 편조(編組)라고 하여 엮거나 짜서 성형한다. 또 편조에 떠나 새끼줄을 병용하게 되면 점차 〈섬유 공예〉가 된다. 섬유는 재료가 매우 광범위하여 목면, 마(麻) 종류와 같은 식물성인

것, 견(絹), 울(wool)과 같은 동물적인 것,
나일론, 레이온 등과 같은 화학 제품의 것
등이 있다. 뜨는 것으로는 메리야스, 망지
(綱地), 레이스 등이 있으나 대부분은 직물
에 속한다. 직물과 편물을 합쳐서 포백(布
帛)이라 부르는 경우도 있다. 섬유를 압축
한 펠트 텍스(Felt textile)도 여기에 포함시
켜 말할 수도 있다. 종이도 섬유의 일종이
지만 제지, 지공(紙工)은 별도의 부문으로
취급한다. 포백(布帛)은 염색 기술이 일반
적으로 병행된다. 먼저 실을 염색한 뒤 천
을 짜는 것을 선염(先染)이라 하고 천을 먼
저 짠 뒤 염색하는 것을 후염(後染)이라 한
다. 후염의 염색에는 무지염(無地染), 손으
로 그리기(手描), 풀칠하는 것, 무늬 찍기,
훑치기 염색, 프린트, 날염,* 실크스크린 등
이 있다. 종이는 목판, 활판, 동판, 석판, 사
진판 등 인쇄 기법에 의해 인쇄물로서 가공
된다. 그리고 인쇄와 병행하는 사진술 역시
종이를 토대로 하여 발전하고 있다. 보석,
구슬, 석재(石材), 상아, 짐승의 뼈, 뿔(角)
조개껍질 등은 주로 조각적인 기술로 가공
되며 금속 가공이 가해져서 성형되는 경우
도 흔히 있다. 플라스틱은 돌, 뼈 종류와 비
슷하지만 금공(金工)에 가까운 주입(鑄込),
프레스 등의 기술이 가해져 성형된다. 이들
세분된 재료, 기술, 기능은 제각기 공예를
형성하는 요소로서 종합되지 않으면 안 된
다. 공예가 기능면에서 깊이 연구되고 있음
은 근대의 특징이지만 기능을 단순히 육체
적 및 이화학적(理化學的)으로 보아 넘기지
말고 인간의 심리적인 생활면에서 분석 종
합하여 해결하는 것이 앞으로의 과제인 것
이다.

공예 미술관 〔영 **Museum of Arts and
Crafts**〕 대부분의 미술관에는 회화나 조각
품 외에도 공예품이 전시되어 있지만 특히
〈공예〉*를 집중적으로 수집하여 전시하는
미술관을 가리켜 이 용어를 쓴다. 런던의 빅
토리아 앤드 앨버트 미술관 (Victoria and
Albert Museum), 오스트리아 공예 미술관
(Österreichisches Museum für angewandte
Kunst), 코펜하겐 공예 미술관 (Statens M-
useum for Kunst) 등이 그 대표적인 예이다.

공예 운동 → 공예, → 모리스, → 러스킨

공원(公園) 〔영 **Park**〕 건축 용어. 공중

용(公衆用)인 큰 규모의 정원*(庭園). 따라
서 수목, 화단, 연못, 정자 등을 갖추고 조
상(影像) 등으로 장식한다. 근대에 있어서
는 도시에의 인구 집중으로 공원은 도시 계
획의 중요한 대상이 되어 있으며, 도시 공
원은 때로는 가로수길(park way)로 이어지
는 큰 공원 조직(park system)을 형성한다.

공판 인쇄(孔版印刷) 〔영 **Screen print-
ing**〕 등사판 인쇄*와 실크스크린 프로세스*
를 말한다. 인쇄 기술의 기초는 〈판(版)〉인
데, 판에는 보통 철판(凸版), 평판, 요판(凹
版)이 있다. 이러한 판의 형식과는 달리 판
의 구조가 구멍으로 되어 있어서 공판이라
고 한다. 이 구멍을 통하여 잉크가 피인쇄
물(被印刷物)에 부착되어 인쇄되는 것이 그
원리이다. 경(輕)인쇄기로 하는 공판 인쇄
는 비교적 간단하며 값도 싸게 먹혀 포스터*
나 그림 등도 인쇄할 수 있어 디자인면에서
도 앞으로 그 이용이 기대된다. → 인쇄

과도 양식(過渡樣式) 〔독 **Übergansstil**〕
넓은 의미로는 쇠퇴하는 지난날의 전통적인
양식과 아직 확실하게 성립되지 않은 새로
운 양식이 서로 뒤섞여 나타난 중간 상태의
양식을 지칭하는 말. 좁은 의미에서는 로마
네스크* 양식에서 고딕* 양식으로 옮겨지는
과도기 시대 (13세기 전반)의 독일 건축 양
식을 가리킨다. 고딕의 조직 전반이 아직 채
용되지 않고 실질상의 로마네스크 건축이 고
딕의 요소와 혼합되어 있다. 이러한 양식으
로서의 대표적인 건축물은 독일 라인 강변
의 림부르크 (Limburg)에 있는 성 게오르크
성당을 들 수 있다.

과르디 Francesco **Guardi** 1712년 이탈리
아의 베네치아에서 출생한 화가. 티에폴로*
와 카날레토*의 영향을 받았다. 몇 점의 종
교회도 남겼지만 베네치아의 거리나 운하를
소재로 한 다수의 작품이 더 많이 알려져
있다. 대기와 빛의 현상을 인상파*식으로 파
악하여 제작된 아련한 시적(詩的) 정취가 감
도는 작품이 많다. 과르디의 풍경화는 근세
유럽 풍경화*의 발전에 한 시기를 구획하는
것이며 18세기 베네치아의 귀중한 유품이기
도 하다. 1793년 사망.

과시 〔프 **Gouache**〕 물에 풀리는 아라비
아 고무에 안료를 섞어 만든 불투명한 그림
물감 또는 그것을 사용하여 그린 그림을 과

시라고 한다. 고대 이집트, 페르시아, 그리스 사람들에 의해 맨 처음 만들어졌으며 18세기에 널리 애용되었다. 그림물감을 물에 풀어서 그리는 그림이므로 이것을 수채화*의 일종으로 보아도 좋다. 종이나 양피지 뿐만 아니라 상아에도 그릴 수 있다는 점이 특색이다. 색조는 선명한 반면에 유화처럼 윤은 나지 않으나 차분한 부드러움을 지닌다. 건조가 빠르고 덧칠하기가 가능한 것은 불투명 그림물감과 흡사하지만 라카(포lacca)를 칠하거나 씻어낼 수도 없을 뿐만 아니라 건조한 공기 중에서는 정착력(定着力)이 약한 약점을 지니고 있다.

관념 묘사(觀念描寫) 〔영 *Ideological representation*〕 자연을 묘사할 때 육안에 보이는대로 그것과 비슷하게 그리지를 않고 화가의 기억을 되새겨서 그리든지 아니면 추상적으로 그리는 방법. 흔히 사실적 묘사 또는 사생이라는 것과는 반대. 관념적으로 그리면 자신의 상상이 더해져서 드디어 이상화(理想化)되는 경향에 이르기 쉽다. 기술이 진보되지 못한 미개인이나 어린이들의 묘사에 이런 경향이 있다. 문학 방면에서도 이 말은 쓰인다.

관념 조형적(觀念造型的) 〔독 *Ideoplastisch*〕 시각에 영상이나 관념이 작용하여 조형 표현 위에서 대상의 형사(型似)를 멀리 떠나서 주로 추상적 혹은 이론에 합치한 형상을 나타냄을 말한다. 심리학자 페르보른(Max *Verworn*, 1863~1921년)이 맨 처음 사용한 용어. 시각 대상을 충실히 재현하는 〈물체 조형적(物體造形的;Physioplastisch)〉에 대칭되는 말. 페르보른에 의하면 사람의 생리 및 심리적 구조로 볼 때 주로 구석기 시대*의 미술은 물체 도형적(物體圖形的)이며, 신석기 시대*의 그것은 관념 조형적이었다고 한다.

관능(官能) → 센스

관능적(官能的) 〔영 *Sensuous*, 프 *Sensuel*〕 관능* 감각에 호소한다는 뜻. 관능은 시각이나 청각의 고급 관능, 미각과 촉각 및 후각 등의 저급 관능으로 나누어진다. 전자는 정신 활동과의 관련이 밀접하여 미(美)나 예술의 표현과는 불가결하다. 일상적 용법으로는 육체적 또는 성애적(性愛的)인 의미가 강한데, 이 경우는 센슈얼(sensual)이라 한

다.

관조(觀照) 〔영 *Contemplation*, 독 *Anschauung*〕 미학*상의 용어. 논리에 의하지 않고 대상을 직접 파악하는 정신 작용 및 그 작용의 결과를 말한다. 이에는 단순한 감각상의 수용(受容)으로부터 고도의 지적 직관(直觀) ― 예를 들면 셸링(F. W. J. *Schelling*)의 관념론 ― 까지 많은 단계가 있는데 어느 단계나 모두 정적(靜的) 또는 수용적(受容的) 태도이다. 각 단계에는 제각기 그에 상응하는 감적(感的) 작용(감동)이 있고 양자가 융화되어 각종의 미적* 체험이 성립되고 있다. 그리고 여기에는 예술 체험으로서의 창조적 계기가 가해진 소위 상상 관조 같은 것도 있으나 이것도 관조의 넓은 정신 작용에 포함된다고 보아도 무방하겠다.

광고(廣告) 〔영 *Advertising, Advertisment*〕 주로 상품 또는 서비스에 대해 많은 사람들의 욕구를 자극하고 행동을 환기 촉진케 하여 판매상의 효과를 거두려는 상업 선전을 말한다. 여기에는 제품 광고(product advertising)와 아이디어 광고(idea advertising) 두 종류로 나누어진다. 제품 광고는 종래의 상품 판매를 위한 광고를 의미하며 아이디어 광고는 퍼블릭 릴레이션*(계몽 선전)의 발달에 뒤따르는 PR 광고로서, 경영 방침을 파는 광고를 의미하고 있다. 광고로서 최소의 비용으로 최대의 효과를 거두려면 그 상품의 성질, 시장, 배급 관계, 비용, 매개체의 작성법, 고객의 심리적 반응 등의 여러 요소를 고려하여 실시 계획을 추진하지 않으면 안 된다. → 선전

광고 계획(廣告計劃) → 애드버타이징 플래닝

광고 대리업(廣告) 〔영 *Advertising agency*〕 광고 업무에 있어서 광고주와 매체(媒體) 소유자 중간에 위치하고 있는 전문 기관. 광고주를 위해 광고 계획을 세우고 또 광고주를 대신하여 실시를 대행하여 그 상품의 판매 증진에 기여할 것을 목적으로 하는 직업.

광고 디자인 〔영 *Advertising design*〕 광고를 위한 디자인. 상업 디자인* 또는 커머셜 디자인(commercial design)과 같은 뜻이다. 공업 디자인에 대해서는 상업 디자인 또는 커머셜 디자인, 프로덕트 디자인에 대해서는 광고 디자인과 대조적으로 구별 사

용된다. 광고 미술 또는 선전 미술이라고도 한다.

광고 매체(廣告媒體) 〔영 *Advertising media*〕 광고 메시지를 전하는 수단. 오늘날에는 다음과 같은 것들을 일반적으로 이용하고 있다. 신문, 잡지, 라디오, 텔레비전, 옥외 광고, 교통 광고, 영화 및 슬라이드, 디렉트 메일*, POP 광고*. 신문의 간지(間紙)로 보내는 광고와 달력, 성냥, 연필, 재떨이 등에 의하는 광고 또는 사보(社報), 명부(名簿), 안내서 등이다. 넓은 의미에서는 패키지*(소포 우편물)와 디스플레이*(전시)도 포함된다.

광고 목적〔영 *Advertising objectives*〕 광고의 목적은 대체로 기업의 상품이나 서비스에 대해 수요를 환기하여 판매를 촉진하는데 있으며 다음과 같은 세 가지 점으로 요약할 수 있다. 1) 소비자에게 상품 또는 서비스의 존재, 그 사용상의 이익, 사용 방법 등을 알려 잠재 수요를 현실화시킨다. 2) 경쟁 상품으로 향하고 있는 고객의 구매력을 흡수한다. 3) 상품 및 기업의 신용을 높이거나 혹은 기업의 공공성을 호소하여 기업과 소비자간에 밀접한 관계(good relations)을 이룩한다.

광고 사진(廣告寫眞) 〔영 *Advertising photography*〕 광고에 사용된 사진. 광고 사진은 사진이 지닌 과학성을 살려 진실감을 주고 사진 특유의 아름다움을 발휘할 때 그 효과가 크다. 컬러 사진에 의한 색채나 질감의 효과, 인물의 순간적인 동작과 표정의 효과 등 사진이 지니는 리얼리티는 국경, 연령, 성별을 초월하여 모든 사람들에게 어필될 때 광고의 기능은 달성되는 것이다. 오늘날에는 사회적 각도에서 테마*를 포착, 인간의 감정에 호소하는 휴먼 인터레스트(human interest)나 여성이 지니는 리리컬(lyrical)한 분위기를 감돌게 하는 리리컬 포토(叙情寫眞) 또는 쉬르레알리슴*적인 환상과 상징에 의해 신선한 조형을 목적으로 하는 포토 디자인이나 빛의 물리적 진동을 낳은 펜들럼* 등 새로운 광고 사진의 발전은 크게 기대되고 있다. 광고 사진은 인쇄로 대량 복제하여 사용하는 것이 일반적이다. 따라서 제판 효과를 충분히 고려하여 제작할 필요가 있다.

광고주(廣告主) → 애드버타이저

광선주의(光線主義) → 레이요니즘

괘선(罫線) 〔영 *Rule*〕 활판 인쇄*에서 선을 인쇄할 때 쓰는 판으로서, 활자의 높이와 같은 폭으로 자르고 그 한 쪽이 깎여져 얇은 칼날처럼 되어 있다. 양 쪽을 사용하는데, 가는 선이 되는 쪽은 표괘(表罫)라 하고 굵은 선이 되는 쪽을 이괘(裏罫)라고 한다. 종류로는 굵은 한줄 선의 무쌍(無双; full face), 두줄 선의 쌍주(双柱; parallel), 대소 두줄 선의 자지(子持; double), 대소 석줄 선의 양소지(兩小持; treble), 외에 파선괘(波線罫; wave rule), 성괘(星罫; dotted rule), 머신괘(machine 罫) 등이 있으며 또 특수하게 가공한 것을 장식괘(裝飾罫; ornament rule)라 하는데 종류가 많다. 괘선의 굵기는 활자의 2분의 1이라든가 4분의 1, 8분의 1 등으로 만들어져 있으며 몇 포(po) 전각(全角)이라든가 2분(分)이라든가 4분이라고 지정한다. 괘선의 폭이 넓은 것을 윤곽(border)이라고 하며 윤곽에 복잡한 모양을 표시한 것을 장식 윤곽(ornament border)이라고 한다.

교정校正 〔영 *Proof reading*〕 활판*(活版)의 조판(組版)이 일단 끝났을 때 교정쇄*를 보고 조판이 원고대로 짜여졌는가를 조사하여 틀린 곳을 지적하는 것이다. 교정은 초교→재교→3교→4교‥고료(校了;OK―교정할 곳이 없이 교정이 끝나는 것), 또는 책료(責任校了의 약칭―인쇄인의 책임하에 교료하는 것)의 순서를 취한다. 교정할 곳에 붙이는 기호를 교정 기호(proof reader's mark)라고 하며 한글용과 영어를 중심으로 하는 구문용(區文用)이 있다. → 활판(活版)

교정쇄(校正刷) 〔영 *Proof*〕 인쇄의 각 판식(版式)마다 그 제판이 거의 완성될 단계에서 그 정오양부(正誤良否)를 조사하여 정정을 하기 위해 임시로 찍은 것(假刷)을 말한다. 활판 조판의 교정쇄를 우리나라에서는 겔라쇄(gelley 刷) 또는 그냥 겔라라고 한다.

교차 궁륭(交叉穹窿) → 궁륭(穹窿)

교통 광고(交通廣告)〔영 *Transit advertising*〕 공공의 교통 기관의 안팎 및 정거장이나 역 등의 건조물에 설치 게시되어 있

는 광고. 전철(지하철), 버스, 기차의 내부 광고, 액면 광고(額面廣告), 버스나 택시를 이용한 광고 외에 안내판 밑에 설치한 광고 등이 모두 해당된다.

구도(構圖) → 콤포지션

구상(具象) → 피규라티프

구상 미술(具象美術)〔프 *Art concret* 〕 그림, 조각 등과 같이 형체가 있는 미술. 구체 미술(具體美術)이라고도 한다. 논리적으로는 추상 미술에 대립되는 말이어야 하겠지만 역사적으로는 〈추상〉에 대해 〈구상〉이라는 말이 쓰여져 왔고, 〈구상 미술〉은 매우 한정된 범위에서나마 추상 미술과 같은 의미로 쓰여져 왔다. 이 명칭을 처음 시작한 사람은 칸딘스키*와 되스브르흐*였다. 칸딘스키는 〈모든 예술은 사상에 구체적인 실체를 부여하는 행위이며 추상 미술이라고 하는 예술은 있을 수 없다〉고 주장하였으며, 되스브르흐는 〈한 가닥의 선, 하나의 색채, 하나의 면 이상으로 구체적인 것이 있을까, …사람, 나무, 소(牛) 등이 자연의 존재로서는 확실히 구체적이지만 회화적* 존재로서는 면이나 선보다 훨씬 더 추상적이고 관념적인 막연한 환영인 것이다〉라고 주지하면서 구체 미술 또는 구체 회화라는 명칭을 제안하였다. 실제로 추상파라고 불리어지는 작가들은 자신들의 예술을 구상 예술이라 주장하는 사람이 많다.

구석기 시대(舊石器時代)〔영 *Paleolithic* (또는 *Old stone) age*〕 고고학*에서의 구분된 한 시대의 명칭. 인류 문화 최고(最古)의 시기. 문화 발전의 단계에 따라 전기와 후기로 구별된다. 전기의 문화적 지혜는 불의 이용과 단순한 석기의 사용에 불과한 시기로서 신체의 장식이나 미술 등은 아직 구체적으로 나타나지 않았다. 후기는 오리냐크기*(期), 솔뤼트레기(Solutréen period), 마들레느기(期)*의 세 시기로 나누어진다. 수렵 문화가 중심이며 활, 화살, 투창 등의 무기 및 일상 용구가 돌이나 뼈 조각을 재료로 해서 제작 사용되었다. 미술품다운 것은 이 후기 시대에 처음으로 나타났다. 사람의 모습이 표현된 것은 소수에 불과하며 대부분이 동물의 모습을 나타낸 것들로서 어느 것이나 주술적(呪術的)신앙과 결부되는 것이라고 믿어진다. 신체의 장식에 대

해서도 같은 말을 할 수 있다. 미술에는 상아나 찰흙이 돌을 재료로 한 소(小)조각상, 골편(骨片) 조각, 선각화(線刻畵), 동굴이나 암벽에 그려진 그림 등이 있다. 이 중에서도 마들레느기(期)에 속하는 알타미라*의 동굴화*는 특히 유명하다.

구성(構成)〔영 *Construction*, 독 *Gestaltung*〕 형태나 재료 등을 소재로 해서 시각과 역학적 혹은 정신 역학적으로 조직하는 것. 이 때 각 구성 요소는 순수 형태 또는 추상 형태를 취하되 어떤 묘사나 상징이라는 것을 피하는 것이 보통이다. 이 용어는 원래 건축상의 용어로 구축(構築) 또는 구조(構造)라고도 번역된다. 회화에서는 일반적으로 화면을 성립시키는 여러 가지 요소 즉 색깔과 형태의 조화를 의미한다. 구성은 구도*와 혼동되기 쉬운데 전자는 후자보다 한층 더 기본적인 조형 원리이므로 묘사보다도 조형 그 자체를 중시하는 근대 회화에 있어서는 특히 이것이 문제가 된다. 그리고 구성이 감각적 표현일 경우는 무목적(無目的) 구성이고 실용 목적을 가질 경우는 목적 구성이다. 이러한 관점에서 볼 때 디자인은 하나의 목적 구성이라 할 수 있다. 또 구성 요소가 어떤 의미를 가질 때가 있는데 그 의미는 구성 전체에 대하여 지배적이 아닌 것이 보통이다. 요컨대 장식이나 사실적 묘사나 또는 모조(模造)의 의식을 갖지 않는 근대적 조형 개념의 하나이다.

구성 교육(構成敎育)〔독 *Gestaltung slehre*〕 독일의 바우하우스*에서 처음 시작된 디자인 교육. 창조적 조직자(Creative Organizer)로서의 디자이너의 기초적 훈련으로서, 재료 체험이나 순수 형태의 자유로운 처리에서 시작하여 빛과 운동을 도입하고 공간 구성에 이르러 조형 감각의 확장과 창조 능력의 고도화를 도모하는 것이다. → 조형 교육, → 디자인 교육

구성주의(構成主義)〔영 *Constructivism*〕 러시아에서 일어난 추상주의* 예술 운동. 현대 미술상의 반(反)사실주의 운동 중에서도 가장 극단적인 예술상의 한 주의로서 자연의 묘사 또는 인상적인 표현을 배제하고 주로 기계적 또는 기하학적 형태의 합리적, 합목적 구성에 의하여 전연 새로운 형식의 미를 창조, 표현하려고 했는데 미술과 건축 분

야에서 맨 처음 일어났다. 쉬프레마티슴*, 타틀리니즘*의 원리를 흡수 동화하였는데 가보*, 페브스너(→가보), 로드첸코*(Aleksandr Rodchenko) 등에 의해 제1차 대전 직후인 1919년경부터 적극적인 운동으로 발전하였다. 1920년에는 종합적인 구성주의 전람회가 개최되었다. 그런데 타틀린(타틀리니즘)이나 로드첸코가 구성주의의 정치성을 강조하였는데 대해 가보* 및 페브스너*는 순수 조형을 의도하였다. 이와 같은 의견 차이에서 분렬이 생겼다. 즉 가보와 페브스너는 1921년 모스크바를 떠나 독일로 옮겨 바우하우스*에 협력하였고 그 후에는 파리의 〈추상·창조〉* 그룹과 융합하였다. 다른 한편, 타틀린 일파는 국내에서 일시 왕성한 운동을 전개하였으나 소련의 미술 지도 방침의 변화에 따라 1930년 이후 그 활동을 완전히 정지하였다. 구성주의는 회화, 조각 뿐만 아니라 건축, 무대 미술, 상업 미술(→상업 디자인)의 영역에도 커다란 영향을 주었다. 또한 이는 네델란드의 데 스틸*이나 네오―플라스티시슴*과 함께 건축 및 공업 의장(意匠)을 혁신시킨 원동력이 되었다.

구스 Hugo van der **Goes** 네델란드의 화가. 15세기 후반의 고(古) 네델란드 회화를 이끌어 온 대표적 작가. 확실치는 않으나 1440년 강(Ghent)에서 출생한 것 같다. 반 데르 바이덴*의 문하에 들어가 배웠으며 1467년에는 강시(Ghent市)의 화가 조합에 가입하였다. 브뤼즈(Bruges)의 국제 도시적인 분위기 속에서 눈부신 명성을 떨친 다음 1478년 브뤼셀 부근의 수도원 루즈 클로아트르(Rouge Cloître)에 들어가면서 화가 조합에서도 탈퇴하였다. 그로부터 4년 후 심해진 우울증의 발작으로 1482년 이 수도원에서 사망하였다. 절작으로서 더구나 그의 진필임이 확인된 유일한 작품은 현재 피렌체의 우피치 미술관*에 소장되어 있는 포르티나리(Portinari)의 제단화 《그리스도 강탄(降誕)》이다. 이 작품은 브뤼즈(Bruges) 주재 이탈리아의 메디치(Medici) 은행 대표였던 토마소 포르티나리(Tommaso Portinari)를 위해 1476년경에 완성한 거대한 제단화로서 두려울 지경의 대작이다. 이 외의 작품으로서는 비평가들이 대체로 동의하고 있는 것들은 《양치기들의 예배》(우피치 미술

관), 《아담과 이브》와 《피에타*》(빈 미술사 박물관), 《삼왕 예배(三王禮拜)》(스페인 몬포르트 수도원의 제단화, 현재 베를린 미술관 소장), 《성모의 죽음》(브뤼즈) 등이다. 그는 현실 생활의 예리한 관찰자였으며 개성적인 인간을 파악하는 리얼리스트로서 정밀한 사실적 세부 묘사에 풍부한 재능을 보여 주었다. 또 빛과 색깔의 생생한 취급법을 개발해냄으로써 회화의 새로운 면을 열어 주었다.

구아리니 Guarino **Guarini** 본명은 카밀로 구아리니(Camillo Guarini). 1624년 이탈리아에서 태어난 건축가이며 성직자, 수학자. 신학자, 베르니니*, 보로미니* 등과 함께 이탈리아 바로크를 이끌어 온 거장(巨匠). 그의 건축은 보로미니의 건축이 지니고 있는 마술적인 표현력을 더욱 발전시킨 것으로, 이탈리아에 있어서의 다이내믹한 바로크* 건축을 절정에 오르게 한 것이다. 토리노(Torino)의 산타 신도네 성당(1667~1690년)에서는 원(圓)에 내접하는 여섯 개씩의 아치*가 겹쳐지면서 위로 올라감에 따라서 점차로 축소되어 랜턴(영 lantern, 독 lanterne; 돔)에 이르러지만 각 소(小)아치의 작은 창으로부터 들어 오는 광선의 채광 효과와 아치의 기하학적인 중첩(重疊)은 무한성을 암시하기에는 충분하다. 그의 작품은 많이 남아 있지 않기 때문에 그의 작풍을 한 마디로 표현하기란 어렵다. 상기한 작품 외에 산 로렌초 성당(1668~1687년), 인마그라타 성당(1672~1697년), 팔라초 카리냐노(1679~1692년) 등에서 엿볼 수 있을 뿐이다. 1683년 사망.

구에르치노 **Guercino** 1591년 이탈리아에서 태어난 화가. 본명은 Giovanni Francesco Barbieri. 페라라의 첸토 출신이며 일찌기 소묘에 뛰어나 시골 스승에게 배웠다. 1610년 볼로냐로 나와 카라치*의 일족 특히 로도비코 카라치*의 작품을 알게 되면서 그 영향을 받았는데, 1616년의 《성모자와 네 성자》는 카라치풍의 중엄함과 불투명에서 벗어나 카라바지오*풍의 밝은 광선의 명암을 도입하여 독특한 신성함을 보였다. 《성 히에로니무스》, 《스잔나》, 《성 그리엘모》 등은 이 시기의 작품. 베네치아파* 작품도 연구하였고 그 후에 로마에 와서 그레고리우스 15세

를 위하여 제작한 카피톨리노*의 《성 페트로닐라》, 루도비시 별궁 (Villa Ludovisi)에 그린 벽화 《오로라 (Aurora) 1621~1623년》 등은 날카로운 명암법을 부출 (浮出)의 효과로 이용, 압도적인 양감 (量感)을 나타내어 바로크* 회화의 성화 (盛華)를 이루었는데, 만년에 볼로냐에 정주하여 레니*의 후기 작풍 영향을 받은 뒤부터는 그의 예술은 약체화되어 범용 (凡庸)의 다작 (多作)에 그쳤다. 볼로냐에서 1666년 사망.

구울리나 Jean Gabriel *Goulinat* 1883년 프랑스 투르 (Tours) 출생의 화가. 화가일 뿐만 아니라 그림의 수복*(修復)과 감정*에도 능하며 또한 평론가이기도 하다. 《화가의 기법 (La Technique des peintres)》의 저서가 있다.

구조 (構彫) → 세로 홈

구조 (構造) 〔영 *Structure, Construction*〕 건축 용어. 공간을 가지는 사물을 구성하는 요소. 예컨대 지주 (支柱), 들보, 벽 등과 같이 자중 (自重)이나 풍압력, 지진력 등에 대항할 수 있도록 하는 것을 주요 목적으로 하는 것의 총칭. 구조의 방법을 역학적인 입장에서 계획하는 것을 구조 계획 (structure planning), 구조 계획에 필요한 응력 (應力)이나 단면 (斷面) 등의 수치 계산을 구조 계산 (s. culculation), 구조물의 역학적 성상 (性狀)을 조사하기 위한 실험을 구조 실험 (s. experiment), 구조 계획에 의하여 구체적인 구조의 설계를 행하는 것을 구조 설계 (s. design)라 한다. 구조의 계획 및 설계의 기초에는 응용 역학 (應用力學 ; applied mechanics)의 한 부문인 구조 역학 (構造力學 ; structure mechanics)이 있다.

구조 분해도 (構造分解圖) 〔영 *Expolded view, Comprehensive drawing*〕 투시도법*에 의해 조립 구조를 이해시키기 위해 구조의 전체를 분해하여 그린 그림. 부품을 분해하여 공중에 띄워서 그리거나 또는 각 부품을 일직선상에 늘어 놓고 슬라이드시킴으로써 조립되도록 그리거나 일부분을 잘라내어 보이도록 하는 등 몇 가지 방법이 있다.

구조체 (構造體) 〔영 *Structure*〕 건축 디자인의 영역에서 특별히 쓰여지는 용어이다. 외계의 기상, 외력 (外力), 외적 (外敵) 등에 대항하는 셸터*로서의 건축 공간의 본체를 구성하는 것. 구조체의 형에는 수직 및 수평의 면에 의한 것 (벽 구조, 折版構造), 곡면에 의한 것 (매다는 구조, 셸 구조*), 선에 의한 것 (架構式* 구조) 등이 있다.

구조 투명도 (構造透明圖) 〔영 *Assembled view drawing*〕 테크니컬 일러스트레이션의 용어. 제품의 내부 구조가 바깥 쪽에서 투시할 수 있도록 그려진 그림을 말한다. 내부 구조의 특성이나 그 그림으로 무엇을 전달하고자 하는가 또는 그 내용의 차이에 따라 표현에는 여러 가지로 연구되어 있다. 구조가 몇 겹으로 겹쳐져 있을 경우는 일부를 절단한 모양으로 표현되는 수가 많은데 이 경우를 특히 단면도*라고 말하는 수도 있다.

구조파 (構造派) 〔영 *Structural rationalism*〕 〈구조 합리파〉라고도 한다. 19세기 후반 제체시온* 운동에 이어서 일어난 파 (派)로서 철, 유리, 콘크리트에 의한 과학적이고도 합리적인 구조를 추구하여 근대 건축을 개척한 한 파. 그러나 특별히 한 유파를 형성한 것은 아니고, 역사적으로는 런던 박람회의 수정궁*이나 파리의 에펠탑* 등이 그 선구로 간주되지만 그 경향은 20세기에 들어서서 베렌스,* 페레 형제 (Auguste *Perret,* ; Gustave *Perret* ; Claude *Perret*), 가르니에* 등에 의하여 더욱 발전되었다.

구종 Jean *Goujon* 프랑스의 조각가, 건축가. 기록상으로는 1510년에 태어나 1566년에 사망한 것으로 되어 있으나 확실하지 않다. 출생지도 미상. 16세기의 프랑스 르네상스* 조각을 대표하는 가장 훌륭한 작가. 그는 이탈리아의 초기 르네상스 형식과 프랑스의 섬세하고도 갸냘픈 우아성을 훌륭하게 조화 및 결부시켜서 표현하였다. 가령 루브르 미술관에 있는 《디아나와 사슴 그리고 개》의 군상에서 보는 바와 같이 그의 작품은 대체로 정서적인 면으로는 근세풍이지만 표현의 성격과 실질 (實質)에 있어서는 고대풍이다. 건축가 레스코*에 의한 루브르궁의 개축 공사에 협력 (1544~1562년)하였는데 당시 그가 담당한 중요한 역할은 피사드*를 장식하는 일이었다. 그가 제작한 3층의 벽면 전체를 덮고 있는 풍부한 장식 조각은 건축 그 자체와도 매우 조화되고 있는데, 불행하게도 우리가 볼 수 있는 그 부조의 대부분

은 복원되어진 것들이다. 그러므로 역설적이긴 하지만 그의 조각 스타일을 어느 정도 명확하게 볼 수 있는 작품은 파리에 있는 《처녀의 샘》인 부조 패널* 일지도 모른다. 거기에 조각되어 있는 우아한 인물상들에는 다소 매너리즘*적인 요소가 엿보이고 있다. 만년에는 볼로냐에서 살다가 그곳에서 사망하였다.

구체시(具體詩)〔영 Concrete poetry〕 문자를 회화의 수단으로 사용하는 세계적인 구체주의 운동을 말한다. 이 경향의 작품은 다다이즘*과 미래파*가 행한 인쇄술에 대한 실험에서 힌트를 얻게 되면서 나타났다. 시인과 화가들은 서로 어떤 연관을 가지고 있어 합동적으로 작업을 할 경우, 의미를 지니는 문자로부터 도안이나 그림의 효과를 이끌어 낼 수 있다는 발상에서 출발하고 있다. 즉 그들의 감각은 그들이 나타내려고 하는 형식에 의해 반영되고 있다. 문자 자체는 여러 가지 다른 색깔로 인쇄할 수 있고 또 활자체도 여러 가지를 사용할 수가 있다는 것이다. 또 한 가지 단어를 반복하여 사용함으로써 그 단어로 인해 연상되는 생각이나 느낌을 암시해 주는 함축성 있는 도안을 만들어 낼 수도 있고, 또 각 작품은 그 자체의 모양과 필요한 만큼의 공간을 결정해 줄 수가 있다는 것이다. 스코틀랜드 출신의 시인 핀레이(Ian Hamilton Finlay)는 영국에서 가장 잘 알려진 구체 시인인데, 그는 《와일드 호돈 프레스》라고 하는 출판사를 경영하면서 거기에서 아주 개성적인 자신의 도장이 찍힌 인쇄물과 카드를 인쇄해 낸 것이 대표적인 예이다. 이 경향의 미술가로는 후에다르드(Dom Sylvester Houédard), 가르니에르(Pierre Garnier) 그리고 오스트리아의 얀들(Ernest Jandl)과 브라질의 히스토(Pedro Xisto)가 있다.

구투소 Renato Guttuso 이탈리아의 현대 화가. 시칠리아의 팔레르모(Palermo) 섬에서 1912년에 출생. 처음에는 법률을 전공하였으나 1931년 이후부터 화가로 전향하여 전념하였다. 1938년 밀라노에서 설립된 〈코렌테(Corrente)협회〉*의 창설 회원이었고 제 2차 대전 후인 1947년에 생겨난 미술 단체 〈프론테 누보 델레 아르티(Fronte nuovo delle arti) ― 신사실주의(新寫實主義)

를 이끌었던 단체〉에 참여하여 지도적 역할을 한 화가의 한 사람. 이탈리아의 〈사회주의 리얼리즘〉*의 대표자. 제24, 26, 28회 베네치아 비엔날레에 출품하여 입상한 경력이 있으며 만년에는 로마의 Riceeo Artristico에서 디자인 교수로도 재직하였다. 1979년 사망.

구형 건축(球形建築)〔독 Kugelbau〕 건축 용어. 구형(球形)을 주체로 한 건축으로 1770년경 르두(Claude-Nicolas Ledoux, 1736~1806년)에 의해 제창된 것이 그 시초이다. 그러나 당시는 실현이 안되었고 20세기에 들어와 박람회 건축 등에서 실현(1900년 파리 만국박람회는 직경 50m, 1939년의 뉴욕의 만국박람회에도 건축되었다), 대지로부터 뚝 떨어져서 공중에 부유하는 듯한 다이내믹한 건축물을 만들려는 이 아이디어는 특히 러시아의 미래파* 건축과 결부되어 있다(구리와 유리로 된 모스크바의 레닌연구소 강당의 계획은 그 대표적인 예의 하나).

국제 건축〔영 International - Architecture〕 책 이름. 1925년. 건축가 그로피우스*가 바우하우스* 총서(叢書)의 제 1권으로 이 책명의 저서를 펴냈다. 내용 중에서 그는 〈개인과 민족과 인류의 세 동심원(圓) 중 마지막 가장 큰 원이 다른 둘을 포괄한다.〉라는 명제를 걸고, 건축은 결국 인류의 생활 용기(容器)인 것, 건축 재료의 시장은 세계 공통이어야 할 것 등을 위해서는 건축의 합리주의*를 추진할 것을 주장하였다. 건축은 전체로서 해방이 되었는데 특히 형태상으로는 재래의 양식에서 완전히 이탈하여 그림, 조각, 오나멘트 등 모든 것을 버리고 입방체의 벽면과 유리면과의 구성을 채택하였다. 1927년 쉬투트가르트에서의 독일 공작 연맹*의 주택 전람회에서는 독일, 프랑스, 네덜란드, 오스트리아 등 건축가의 주장과 형태 수법의 일대공명을 얻었다. 이 무렵부터 과거의 양식을 떠나서 양식이 없는 입방체 양식을 취하는 합리주의 건축이 국제 건축이라고 불리우게 되었는데 1930년대에는 거의 세계적인 풍조가 되었다.

국제 디자인 회의〔영 International Design Congress〕 CoID(The Council of Industrial Design) 주최하에 제 1차는 1951년 9월 런던의 Royal College of Art에서 개최

되었다. 의제(議題)로는 기업 경영에서 〈디자인 폴리시(Design policy)〉의 문제를 다루었다. 제 2 차 회의는 1953년 9월 프랑스의 공업 디자인 연구기관인 Institut d'Esthétique Industrielle의 주최하에 파리에서 〈공업미(工業美)〉가 의제로 채택, 생산자와 소비자 및 사회적 입장에서 다루어졌다.

국제 양식(國際樣式) → 인터내셔널 스타일

국제 인테리어 디자이너 단체 협의회 〔영 *International Federation of Interior Designers*〕 약칭은 IFI. 1963년 네덜란드의 암스테르담에서 네덜란드, 벨기에, 덴마크, 프랑스, 서독, 스위스, 오스트리아, 스웨덴, 노르웨이 등 9개국의 인테리어 디자이너 단체 대표들이 모여, 인테리어 디자이너의 사회적 지위 향상과 국제적 상호 이해를 깊게 하고 전문 및 경계 영역 분야의 디자인에 대한 이해와 연구를 목적으로 창설하였다. 감각적 창조와 조형적 해결을 위해 기술 개발과 교육 분야의 문제로 나누어지는 각종 세미나를 마련하고 있다. 이 회의는 2년마다 개최되는데, 1976년의 런던 회의에서는 〈Designing Leisure〉에 대해, 1978년 5월의 워싱턴 회의에서는 〈Design for and with Goverment〉를 테마로 하여 정부 기관, 재외 공간 등 공공기관의 인테리어 디자인을 고찰, 토의하고 있다. 현재는 16개국, 18개 단체에 의해 구성되어 있다.

군상(群像) 조각 양식의 한 가지. 단일상(單一像)의 상대어이며 그리스 신전의 박공 조각같은 건축적 배경을 지닌 건축 조각과 로댕*의 《칼레의 시민》과 같은 자유상의 2가지가 있다.

군화(群化) 〔영 *Grouping*〕 전체 가운데 어떤 부분이 다른 것보다 밀접하게 결부되는 인자(因子)를 가질 때 그 부분은 군(群;그룹)을 이루게 되는데, 이것을 군화라고

군 화

한다. 일반적으로 군화는 유사한 원리에 기인하는 것으로서 크기의 유사성, 형상의 유사성, 색상의 유사성, 위치의 유사성, 방향의 유사성, 속도의 유사성 등의 요인을 취한다.

굿 디자인 〔영 *Good design*〕 디자인*된 것 중에서도 특히 우수한 디자인을 말한다. 카우프만*은 그의 저서 《근대 디자인이란 무엇인가》에서 〈디자인상의 여러 법칙, 형태, 기능이 완전히 하나로 융합되고 또 민주 사회를 위한 공업 생산이라는 테두리 속에서 인간적인 따뜻함이 표현되어 있는〉 이라고 정의하였다. 즉 우수한 디자인이란 어느 시대에 있어서나 그 시대의 디자이너가 제작한 최상의 디자인인 것이다. → 굿 디자인전(展)

굿 디자인전(展) 〔영 *Exhibition 「Good Design」*〕 1950년 1월에 뉴욕 근대미술관*이 시카고에 있는 머찬다이즈 마트(Marchandise Mart)와 협력하여 개최한 전람회로부터 시작하였다. 오늘날에는 세계 각지에서 디자인 계몽 운동의 하나로서, 동일한 전람회가 정기적 혹은 임시적으로 개최되고 있다.

굿타이 〔회 *Guttae*〕 건축 용어. 도리아식 건축*의 엔태블레추어*에서 프리즈* 윗쪽에 쐐기처럼 생긴 작은 돌출부. 본래 목재 건축에 사용되는 쐐기에서 유래하여 발전된 것으로 추측된다.

궁륭(穹窿) 〔영 *Vault*, 프 *Voûte*, 독 *Gewölbe*〕 건축 용어. 둥그스름하게 만든 천정. 독특한 여러 형태의 것들이 개발되었는데, 측면의 압력이 쏠리는 지점에 부벽이 마련되어 있는 점이 공통점이다. 종류와 그 특징을 살펴 보면 다음과 같다. 1) 원통형 궁륭(barrel vault) — 로마 시대에 처음 나타난 것으로, 연속된 아치*들로써 이루어진 반원통 모양의 구조물이다. 2) 교차 궁륭(cross vault 또는 groined vault) — 같은 크기인 두 개의 반원형 궁륭이 서로 교차하여 생긴 것으로, 모서리가 날카롭고 네 부분으로 된 경간(徑間) 구획을 이루거나 또는 이 두 개의 궁륭이 만나는 곳의 궁륭 교차선(groin)으로 된 경간 구획을 이루기도 한다. 3) 늑골 궁륭(ribbed vault 또는 ogive vault) — 구조상의 힘과 장식을 위해 궁륭

에 리브(rib)를 댄 궁륭을 말한다. 4) 성형
(星形) 궁륭(stellar vault) ── 영국의 웨스트
민스터 성당* 등에서 보는 바와 같이 천장
부분에 장식 리브가 꽃과 같이 펼쳐져 교차
하는 궁륭으로, 복잡한 아름다움을 보여 준
다. 5) 그물형 궁륭(독 Netzgewölbe) ──여
러 개의 리브를 이용하여 리브 상호간이 그
물의 눈처럼 짜여지도록 배치시켜 만든 궁
륭. 이 밖에 조형(槽形) 궁륭(독 Muldenge-
wölbe)이나 원뿔 모양의 장식 격자적인 요소
가 든 늑골 궁륭을 정교하게 한 것으로서 부
채꼴 궁륭(fan vault), 중심부를 가로질러 리
브를 대어 기둥 사이의 경간 구획을 6부분
으로 나누는 늑골 교차 궁륭인 육분할형 궁
륭 등이 있다.

궁 륭

궁전(宮殿) 〔영 *Palace*, 프 *Palais*, 독
Palast〕 건축 용어. 로마 시대 때 아우구
스투스 황제가 팔라티누스 언덕에 그의 저
택을 지은 것에서 유래된 말로서, 팔라티움
(라 palatium)이 그 어원이다. 일반적으로는
대규모의 저택 형식을 취하는데, 가끔 왕성
(王城)으로서 성새(城塞)의 성격을 지닌 경
우의 것도 있다.(예를 들면 고대 미케네*의
티린스* 궁전, 중세의 왕성 → 성). 고대의
예로는 아시리아의 코르사바드* (Khorsa-
bàd)의 사르곤 궁전(기원전 722~705년), 페
르시아의 페르세폴리스* 궁전(기원전 511~
465년) 등이다. 또 회교 건축*에서는 그라
나다의 알함브라* 궁전(1309~1354년)이 특
히 유명하다. 중세에 이르러서는 군사적 의
미를 갖춘 왕성의 일부가 되었다. 그러나 궁
전 건축은 이탈리아, 르네상스 시대에 이르
러 발전했고, 규모의 크기 뿐만 아니라 건
축적 형식에서도 매우 뛰어난 것이 나타났
다 (팔라초 : plalazzo). 팔라초의 원형(原型)
은 중세의 왕성(王城)에서 구한 것이지만, 르
네상스*에서는 징청(政廳), 재판소 등의 공
공 건축 및 부유한 시민의 저택도 이 말로
불렸다. 따라서 교황 또는 군후(君候)의 궁

관(宮館)은 이 중간 쯤이다. 그것들은 주택
에 모뉴먼트*한 성격을 부여 한다든가 절석
(切石)을 겹쳐 쌓아서 몇 층을 쌓아 올리는
루스티카*풍의 파사드*는 팔라초의 특징으
로 되어 있다 (팔라초 피티, 팔라초 리카르
디,* 팔라초 루첼라이 등). 팔라초는 바로크*
에서 발전하였지만 특히 프랑스에서는 궁전*
이 정원*과 결합하여 건축적으로 새로운 의
의를 지니게 되었다 (대표적인 예가 베르사
유궁*).

궁정 화가(宮廷畫家) 〔영 *Court painter*〕
연금(年金)을 받든가 그 밖의 다른 특별한
대우를 받으며 왕후(王侯) 등 지배자를 위해
활동하는 화가. 프랑스 루이 14세 치하에서
는 특히 이 제도가 발달하였는데, 그 우두머
리 화가를 premier peintre du roi라고 불렀
다. 이 명칭은 군주제 아래에서 왕명에 의
한 조각* 및 회화* 제작을 모두 지휘 감독
하는 예술가를 지칭한다. 예를 들면 르브렁*
은 1622년에, 미냐르*는 1690년에, 부셰*는
1765년, 피엘은 1770년에, 나폴레옹 제정하
에서는 다비드*(J. L.)가, 이어서 루이 18세
때는 제라르*가 이 일을 맡았다. 1830년 이
후부터는 그냥 〈왕의 화가〉라는 이름이 쓰
이었다.

규격(規格) 〔영 *Standard*〕 근대의 공업
생산품은 재료와 부품이 전문화되어 있어 제
품은 결국 종합적으로 조직되어 완성된다.
또 완성된 제품 자체도 실생활에 적합하게
하려면 일정한 규격으로 표준화되어 있는 것
이 사용에 편리하고 능률이 좋아지므로 규
격화(standardization)가 요구되는 것이다. 기
계 생산이나, 대량 생산*에서는 특히 규격
이 그 성격상 필수 불가결한 것으로 되어 있
다. 공업 디자인*에 있어서는 일의 성질상
재료나 생산의 기술상 문제로 규격에 관한
지식에 밝아야 될 뿐 아니라 디자인 규격 결
정에 있어서 매우 중요한 인자(因予)로 되
어야 한다. 규격은 제품에 따라 국제적으로
제정되어 있는 것도 있으며 각 나라마다 그
나라의 사정에 따라 공업 규격을 제정해 놓
고 있다.

규소(硅素) 〔영 *Silicon*, 독 *Silizium*〕
어디에나 있는 원소로서, 모래나 석영(石英),
점토, 석면, 유리* 등이 그 화합물이다. 이
것들은 불활성(不活性)이므로 페인트 매질*

(媒質)의 성분으로 매우 적합하다.

균열(龜裂) 〔영 *Crack*, 프 *Craquelure*〕
회화 기법의 하나. 유화*가 갈라지는 것을
이용하여 작품의 미적 효과를 높이려는 시
도이다. 건조도가 낮은 채료(彩料) 위에 건
조도가 높은 재료를 칠했을 경우나 건성유*
를 너무 많이 썼을 경우에 채료가 수축하여
일어난다. 또 화포*(畵布)에 먹인 풀이 너
무 진하거나 화포를 말 때 화면을 안 쪽으
로 하면 균열이 생기기 쉽다.

균정(均整) → 시메트리

균형(均衡) → 밸런스

그라데이션〔영 *Gradation*〕 규칙적인 변
화나 점진적인 추이를 말한다. 예를 들면 빨
강, 주황, 녹색 등으로 변화하여 보라빛에
이르는 무지개의 색 배열이나 백과 흑 사이
의 명도*(明度) 단계의 변화 등이다. 여성
복장의 접친 색 등도 일종의 그라데이션과
같은 효과를 이용한 것이다.

그라뵈르(프 *Graveur*) → 유리

그라치엔(독 *Grazien*) → 카리테스

그라우트〔영 *Grout*〕 타일* 등의 틈새를
메우기 위해 쓰는 모르타르*

그라타즈〔프 *Grattage*〕「마찰」또는「긁
어 지우기」등을 의미하는 말이다. 먼저 색
을 두껍게 칠한 다음 그 면을 캘리그래피*처
럼 처리하는 기법. 칠하는 색*의 두께 변화
에 따라 색, 빛, 그림자 등의 미묘한 시각
적인 효과를 얻을 수 있다.

그라피토〔영 *Graffito*〕 한 번 덧칠한 면
을 긁어 내어 먼저 칠한 바탕색을 그림의 선
으로 보이게 하는 수법.

그랑―다르(프 *Grand' art*) → 그랑 메트
르

그랑 메트르〔프 *Grand maitre*〕 대가(大
家), 거장(巨匠)의 뜻. 프티 메트르*의 상대
어로서 미술사상(美術史上)에 큰 업적을 남
긴 작가를 말한다. 예를 들면 미켈란젤로,*
세잔,* 피카소* 등. 한편 그 예술을 그랑―다
르(grand' art;大藝術)라고 한다.

그랑빌(*Grandville*, 1803~1847년)→목판
화(木版畵)

그랑―트리아농〔프 *Grand ― Trianon*〕 베
르사유궁* 대정원의 북쪽 끝 부근에 1687
년 망사르*의 설계로 세워진 단층 건물의 이
탈리아식의 지붕이 있는 성관(城館). 베르사

유궁 정원과는 장식 집단으로서 밀접한 관
계가 있다. 이것은 1670년에 세워진 중국 취
미의 《자기(磁器)의 트리아농》을 허물고 새
로 세운 것인데, 루이 15세, 마담 드 퐁파
두르, 나폴레옹 1세와 마리 루이즈 등이 잇
달아 살았다고 하는 역사가 있다.

그래픽 디자인〔영 *Graphic design*〕 주로
인쇄* 기술에 의한 복제로 대량 생산* 되는
선전 매개체의 시각적 디자인. 상업 디자인*
중에서도 평면적 조형* 요소가 큰 것. 예컨
대 포스터,* 신문 및 잡지 광고, 디렉트 메
일,* 표지, 일러스트레이션,* 지도, 통계 도
표 등을 비롯하여 패키지*(포장), PS 광고
등의 디자인이 포함된다. 또 최근에는 이와
같은 인쇄물에 한하지 않고 텔레비전 커머
셜(television commercial)이나 애니메이션*
필름(animation film) 등의 디자인까지 포함
시키는 경우도 있다. 〈그래픽〉의 어원은 그
리스어의 그라피코스 (graphikos) 인데 「쓰
다.」,「도식하다.」라는 뜻을 지닌 용어이다.
일반적으로 회화,* 도안, 인쇄,* 서사 (書寫)
등 평면상에 도형을 나타내는 기술을 통상
그래픽 아트*로 총칭한다. 그래픽 아트에서
그래픽 디자인 분야가 독립되어 다루어지게
된 것은 20세기에 들어 와서부터이다. 즉 산
업의 발달과 더불어 광고 선전 매개체로서
의 포스터* 등의 인쇄에 의한 디자인의 가
치가 인식되어 기술적으로는 사진 제판술의
진보로 말미암아 고급의 다색 인쇄에 의한
대량 생산*이 가능하게된 결과이다. 그래픽
디자인은 일러스트레이션,* 레이아웃,* 레터
링* 등 커뮤니케이션*의 기능을 시각적으로
조형*하는 창작 활동이 중심이 된다. 그 계
획 과정은 커뮤니케이션의 목적과 수단 및
선전 대상에 따라 재료를 수집, 정리하여 효
과적인 아이디어*에서 생긴 이미지*를 일러
스트레이션으로 조형화하고 문안(文案)을 배
치하여 레이아웃을하는 것이며 때에 따라서
는 문안이 먼저 작성되는 경우도 있다. 그래
픽 디자인은 조형면에서는 근대 회화의 영
향을 받은 것이 많다. 제 1 차 대전 후에 구
성주의*나 쉬르레알리슴*의 작품이 도입되
었었고, 제 2 차 대전 후에는 추상적 예술 경
향도 나타났지만 어디까지나 시각 언어로서
대중의 이해와 공감의 범위 내에서 조형하
에 리브(rib)를 댄 궁륭을 말한다. 4) 성형

는 것이 필요하다. 오늘날에는 유머러스한
표현이나 무드*적인 것과, 패턴*적인 것 등
이 보이며 기법으로서는 사진*의 이용이나
활자체를 살린 타이포 그래피*가 많다. 디자
인에 있어서는 인쇄의 효과를 고려하여 완
성시의 사이즈; 인쇄 방법, 인쇄 용지, 사진
판 망목*(綱目)의 밀도, 색의 혼합 효과 등
의 지식을 충분히 알아야 한다. 인쇄 방법
은 볼록판, 오프셋; 그라비아*, 스텐슬* 판
등 각종의 판식(版式)이 사용된다. → 상업
디자인

　그래픽 심벌〔영 *Graphic symbol*〕 미국
의 공업 디자이너 드레퓨스*에 의해 주로
제언된 말. 그 정의〈어떤 사물이나 추상 개
념을 표시하기 위해서 쓰여진 기호*나 마크
를 말하며 그림이라든가 글자를 포함한 기
호를 말한다.〉는 것인데, 이 정의에는 결국
기호 모두가 포함된다. 드레퓨스가〈그래픽
심벌*〉을 제창하게 된 그 배경에는 다양화
되고 지나치게 세분화되어 버린 언어 기호
에의 비판과 시맨토그래피* 아이소타이프*
에서 볼 수 있듯이 국제적 커뮤니케이션*을
가능케 하는 심벌이라는 방향성이 있다.

　그래픽 아트〔영 *Graphic art*〕 본래의 의
미는 소묘와 회화를 포함한 평명상에 표현
하는 모든 기술을 총칭하는 말이었다. 그러
나 오늘날의 용법으로는 회화에서 분리하여
일반적으로 인쇄; 석판 인쇄, 에칭; 목판 인
쇄 등의 여러 분야를 지칭하는 말로 한정되
어 쓰여지고 있다.

　그래픽 패널〔영 *Graphic panel*〕 회사나
공장 등의 전체적인 구성*(배치)을 한눈으
로 알 수 있도록 도식화해서 표시해 놓은
패널* 오토메이션* 공장에의 중앙 제어 등
에 이용되는 수가 많다.

　그레이버〔영 *Graver*, 프 *Burin*〕 조각칼.
판화*에서 사용하는 칼을 말하는데, 주로 윤
곽을 새길 때 쓴다. 대소 약 9종류의 것이
있다.

　그레이브스 Morris *Graves* 1910년 미국
의 오레곤주 출생의 화가. 동양을 그리워 하
여 중국과 일본 등을 방문하였다. 그의 추
상적인 쉬르레알리슴*에는 동양적인 정신주
의가 스며들어 있으며 수묵화(水墨畵)에서의
요소도 포함되어 있다.

　그레이세스 (영 *Graces*) → 카리테스

　그레코 El *Greco* 본명은 Dominikos *Th-
eotokópulos*. 스페인의 화가. 1541(?)년 크
레타섬(Kreta島)의 칸디아 부근인 포델레
(Phodele)에서 출생한 그리스사람. 일찍부터
베네치아로 나와 고령의 티치아노*에게 사
사하였고 특히 틴토레토* 및 미켈란젤로*의
예술에서 깊은 감화를 받았다. 1570년부터
체재하다가 1577년 이후 스페인의 톨레도
(Toledo)에 정착할 때는 이미 스페인 회화
의 중진 화가였다. 그는 유럽의 매너리즘*
후기에 활약하였던 가장 독창적인 종교화가
및 초상화가였다. 민감한 동세를 지니는 매
우 가늘고 긴 인체 묘사가 특색. 르네상스*
풍의 현세적인 유열(愉悅)은 그레코*의 화면
에서 사라졌고 그 대신 신성한 사건과 인물
이 속세의 모든 일에서 해방되어 황홀한 희
열(喜悅) 상태로 표현되어 있다. 그는 유럽
미술의 가장 뛰어난 컬러리스트*(colourist)
의 한 사람이었다. 그 색채 배합의 특색은 한
색(寒色)을 바탕으로 한 개개의 색채 강조
에 있으며 그 강조로서는 황색, 레몬색, 유
리(瑠璃)색 또는 녹색이 애용되고 있다. 그
는 초기 톨레도 시대 때 이미 이탈리아의 매
너리즘*에서 이탈하여 더욱 더 독자의 화풍
을 발전시켰다. 대표작은 제작 의뢰를 받고
그린《오르가스 백작의 매장》(1586년, 톨레
도의 산토 토메 교회당)이다. 이 그림은 웅
대한 구도*와 심오한 정신에 의해 제작된 것
으로, 유럽 회화 중에서도 걸작의 하나로 간
주되고 있다. 초상화*에서도 정신이 깃든 뛰
어난 작품을 남기고 있다. 주요 작품으로는
상기한《오르가스 백작의 매장》을 비롯하여
《성 마우리티우스의 순교》(1984년, 엘 에스
코리알* 수도원), 1590~1600년의 작품중에
서도 특히 마드리드의 프라도 국립 미술관*
에 있는《그리스도의 책형(磔刑)*》과《그리
스도의 세례*》, 및《성 야곱의 상*》(스위스,
바젤 미술관),《마리아의 대관(戴冠)》(톨레
도, 카페라 데 산 호세) 등이 유명하며, 만
년(1600~1614년)의 작품으로는《톨레도의
풍경》(미국, 메트로폴리탄 미술관*),《톨레
도의 경치와 지도》(스페인, 그레코 미술관),
《그리스도의 부활(復活)*》과《구세주 예수
그리스도》(프라도 국립 미술관),《추기경
(樞機卿) 다베라》(톨레도, 산 판 바우티스
타 병원),《라오콘*》(미국, 워싱턴 내셔널

갤러리) 등이 유명하다. 1614년 사망.

그레코 로망 시대〔영 *Graeco-Roman period*〕 그리스의 미술사에 있어서 최후의 시대. 기원전 140년경부터 기원후 300년경까지의 시대를 일컫는다. 그리스가 로마에게 정복된 것은 기원전 146년의 일로서 그 무렵 다음 부터의 그리스 조각가의 작업은 로마인의 주문에 따를 수 밖에 없었다. 따라서 그레코 로망 시대란 그리스의 조각이 이와 같은 사정에 의해 로마 세계에 왕성히 도입된 시대를 말한다. 이때 만들어진 작품의 대다수는 오래된 명작의 모사*(模寫)이거나 혹은 그 형을 본딴 것으로서 예술적 가치가 적은 것이 보통이다. 그런데 현존하는 그리스의 조각 작품 중에는 없어진 원작(특히 청동상)이 적지 않으므로 그것들을 그리기 위한 재료로서의 모사 작품도 또한 귀중한 유품임에는 틀림없다.

그로 Antoine Jean *Gro* 프랑스의 화가. 1771년 파리에서 출생. 14세 때 이미 다비드*의 제자가 되었다. 특히 1793년에 홀로 이탈리아의 제노바에 가서 루벤스*의 격정적인 작품을 보고 많은 감화를 받았다고 한다. 나폴레옹의 사적(事蹟)을 주제로 한 다수의 역사화를 발표함으로써 유명하여졌다. 그것들은 나폴레옹 예찬의 그림들이지만 많은 사실적인 특색도 갖추고 있다. 그리고 명암 배치에 의한 회화적 효과에서는 다비드 일파의 고전주의*를 능가하고 있다. 대표작으로 《자파의 페스트 환자를 방문하는 나폴레옹》(1804년)과 《아르콜라 전쟁터의 나폴레옹》(1796년, 루브르*미술관), 《아부키르의 싸움》(베르사유 국립미술관) 등이 있다. 그는 자기의 본능과 회화적 아카데믹한 원리 사이에서 고민하다가 스승 다비드만큼의 명성도 얻지 못하고 1835년 6월 세느강에 투신 자살하였다.

그로메르 Marcel *Gromaire* 프랑스의 현대 화가. 1892년 북프랑스의 노이엘 쉬르 상브르(Noyells Sur Sambres)에서 출생. 모친은 핀란드인. 1900년 파리에 나와 중학교를 졸업한 뒤 처음에는 법률을 공부하였으나 도중에 이를 버리고 화가를 지망하여 몽파르나스*의 여러 연구소에서 자유롭게 배웠다. 처음에는 마티스,* 쇠라,* 세잔* 등의 영향을 받았다. 제1차 대전에 참전하여 1916

년 솜(Somme) 전투에서 부상당하였다. 종전 후 1920년경에는 엄격한 구축적인 화면으로 표현파식의 정조(情調)를 지닌 힘차고 호방한 작품을 준수하게 보여 주었다. 즐겨 농부나 노동자의 생활에서 모티브*를 취하였다. 그의 작품 속에는 로마네스크,* 고딕,* 프랑스 및 플랑드르(Flandre)의 프리미티브 (primitive)한 예술, 브뤼겔,* 렘브란트*등의 영향이 깃들어 있음을 간과할 수 없다. 1925년 역작 《전쟁》을 발표하였고, 1937년 파리 만국 박람회의 세브르관(Sèvres 館)의 파사드*를 장식하였다. 1939년에는 뤼르사*와 협력하여 오뷔송 제작장(製作場)의 태피스트리* 예술 혁신 운동을 일으켰다. 1952년에는 카네기상(Carnegie 賞)을 수상하였다. 1971년 사망.

그로츠 George *Grosz* 독일의 화가. 1893년 베를린에서 출생. 조실부모하여 어려운 생활 환경에서 성장하였으나 장학금을 받아 드레스덴 및 베를린의 미술학교에서 배웠다. 재학 중에는 의장*(意匠) 디자인 등 상업 미술의 일에 종사하다가 졸업 후에는 신문이나 잡지에 풍자화*(→ 캐리커처)를 그렸다. 1916년에 최초의 화집(畵集)을 출판하였다. 제1차 대전이 끝날 무렵에는 다다이슴*운동에 참여하면서 혼란한 세태와 부정부패 및 전쟁의 비참함과 궁핍 등 현실의 사회 문제에 착안하여 뛰어난 묘사로 신랄하게 풍자하였다. 1925년경에는 한·동안 노이에 자할리히카이트* 운동에도 참가하였다. 1932년 나치스의 대두와 함께 독일을 떠나서 뉴욕의 아트 스튜던츠 리그(Art students League)의 교수로 초빙되어 미국으로 건너 갔다. 1938년 미국의 국적을 취득하면서 뉴욕에서 교직에 머물렀다. 이 무렵 그의 작풍은 한창 때의 예리함이 없어졌으나 데생*분야에서는 종래의 미적(美的) 기성 개념을 타파하고 자유로운 기법을 도입함으로써 새로운 스타일*을 개척하였다. 1959년 사망.

그로타(이 *Grotta*) → 그로테스크 → 그로테

그로테〔프·독 *Grotte*, 이 *Grotta*, 영 *Grotto*〕 정원*(庭園) 용어. 정원 등에서 인공으로 만든 바위굴. 조개껍질이나 이끼 등이 붙은 돌조각으로 만든다. 르네상스*와 바로크*시대의 뜰에서 즐겨 애용되었다.

그로테스크〔영·프 *Grotesque*〕 이 말의 래 뜻은 「기피하고 끔찍스러움」, 「피이함」 이지만 예술*에 있어서의 뜻은 장식* 모티브* 의 한 가지를 일컫는다. 즉 장식 예술을 지 칭하는 술어로서, 때로는 아라베스크* 라고 칭해지기도 하지만 이 두 말이 서로 완전히 일치되는 것은 아니다. 만초(蔓草)의 아라베 스크에 피이한 인물상, 꽃, 과실, 공상적인 생물이나 형상 등을 얼기설기 아로새긴 문 양*을 말하는데, 15세기 말에 로마에서 발 굴된 그로타(grotta ; 지하 동굴형 천정)속의 이런 기피한 장식 문양으로부터 이 말이 유 래되었다. 이러한 모티브를 최초로 사용한 화가는 라파엘로*이며 이때부터 회화*나 부 조,* 공예*품 등에 널리 응용되고 있다. 그리 하여 그로테스크란 말은 본래의 의미에서 전 용되어 일반적으로 예술에 나타난 기괴한 아 름다움, 이형성(異形性), 황당무계한 형상 등을 가리키는 용어가 되었다.

그로테스크

그로퍼 William *Gropper* 1897년 미국 뉴 욕에서 출생. 유태인의 피를 이어 받았으 며 1919년경부터 풍자화*를 그리기 시작하 여 리베레타, 뉴 메시지, 데일리 위커 등에 서 활약하였다. 1930년대 초에는 소련의 초 청을 받은 일도 있다. 또 1937년에는 공공 건축물의 벽화를 그렸고 구겐하임 재단에서 상을 받았다. 그의 삽화책은 10여종에 이른 다. 유화*의 대표작은 《망명자》, 《의회》 등 이다.

그로피우스 Walter *Gropius* 독일의 건축 가. 1883년 베를린에서 출생. 베를린 및 뮌 헨에서 배웠다. 1907~1910년 페터 베렌스* 의 조수. 1918년 바이마르(Weimar)의 미술 학교 및 공예학교에서 교장으로 근무하던 중 1919년에 두 학교를 국립으로 통합하여 건 축,* 공예, 회화* 조각* 등의 종합 예술을 조 형적으로 지향하는 조형*학교인 바우하우스* 를 창설하였다. 그리고 자신이 교장으로 일 하면서 특히 건축의 새로운 조형과 기능주

의*를 추진하여 국제 건축*을 제창하였다. 1926년 바우하우스가 바이마르에서 데사우 (Dessau)로 옮겨졌는데, 그 곳에는 작업장을 갖춘 교사(校舍), 기숙사, 교수 사택 등이 함께 건축되었다. 1928~1934년 베를린에서 일하였고, 1935~1937년 런던에서 프라이* 와 함께 공동으로 일하였다. 1937년 이후 미국의 하버드대학 건축과 교수로 있으면서 많은 작품을 제작하였는데 도미(渡美) 후의 대표작은 《하버드 대학원 숙사》(1951년)이 다. 그는 맨 처음 아돌프 마이어(Adolf Me- yer, 1881~1929년)와 협력해서 1913~1914 년에 걸쳐 하노버(Hanover) 부근 알페르트 의 《파구스 제화 공장》을 건축함으로써 건축 가로서 알려지게 되었다. 많은 뛰어난 설계, 논저 및 교직 활동 등으로 현대 건축의 발 전에 기여한 공적은 매우 크다. 1969년 사망.

그뢰즈 Jean Baptiste *Greuze* 프랑스의 화가. 1725년 투르누(Tournus)에서 출생. 처 음에는 리용(Lyon)에서 그랑동(*Grandon*, 1691~1762년)의 가르침을 받았고 후에는 파 리에 진출하여 배웠다. 샤르댕* 루벤스* 반 다이크* 등의 작품으로부터 깊은 감동을 받 았다. 주로 프랑스의 시민 생활에서 제재* 를 취하여 묘사하였는데 한 마디로 사실주 의*적 풍속화*의 개척자라고 할 수 있다. 《우유 파는 아가씨》, 《비둘기를 가진 소녀》 등 소녀를 모델로 한 우미한 초상풍의 인물 을 많이 그렸다. 《마을의 새색씨》(1761년, 루브르 미술관), 《은혜를 모르는 자식》, 《좋은 어머니》, 《부친의 축복》 등도 유명 하다. 때로는 감미로운 정감이 화폭에 넘쳐 흐르지만 결코 비속한 취미에는 빠지지 않 았다. 그 이유는 예술의 사회적 사명이라는 것을 그는 언제나 의식하고 있었기 때문이 다. 1805년 사망.

그뤼네발트 Matthias *Grünewald* 독일의 화가. 잔드라르트*가 1675년에 그의 이름을 그뤼네발트라고 부른 것이 계기가 되어 오 늘날까지 그렇게 통용되고 있는데, 근래에 연구한 바에 의하면 본명이 마티(아)스 고 타트 니타트(Mathi(a)s Gothart *Nithart*)라 는 것이 밝혀졌다. 1460(?)년 뷔르츠부르크 (Würzburg)에서 출생. 언제 어디서 어떻게 기초를 닦았는지에 관해서는 확실한 문헌이 남아 있지 않다. 1486년부터 1490년까지는

아샤츠 펜부르크, 1501년부터 1526년까지는 제리겐시타트, 1508년 이후에는 가끔 마인츠(Mainz)에서도 활동한 것으로 추측된다. 1528년 8월 할레(Halle)에서 사망하였다. 정확한 날짜가 있는 작품은 1503년 이후에 제작된 것들인데, 유작은 회화*와 소묘* 뿐이다. 그의 작품은 종교적 정열에 넘친 나머지 종래의 가치 기준을 다분히 넘어서는 격렬한 표현을 나타내고 있다. 르네상스*가 그에게 미친 가장 중요한 영향이라면 아마도 이탈리아 르네상스 미술가들이 지녔던 자유스럽고도 개인주의적인 정신이었을 것이다. 그러나 그 자신의 상상력 또는 화상(畫想)으로서의 내면적 성격이나 흐름을 변화시킬 수는 없었다. 다만 〈후기 고딕〉이 가졌던 표현상의 모든 특성을 독특한 격렬함과 개성을 가진 하나의 양식으로 집약시키는데 있어서는 그의 역할이 컸다고 할 수 있다. 〈독일의 코레지오*〉라는 별명이 붙어 다니는 이유는 다름 아닌 그의 환상적인 빛과 색채*의 풍부하고도 폭넓은 취급 방법 때문이었다. 그는 뒤러*처럼 여러 방면에서 재능을 보여준 화가는 아니었지만 그의 작품은 색채의 힘에 의해 또 독창적인 그림 솜씨와 고매한 정신과의 결합에 의해 독일 예술에 있어서 뒤러의 작품과 함께 대단한 중요성을 지니고 있다. 특히 그의 유채색*(有彩色)광선에 대한 묘사는 당시에는 전혀 그 유례가 없는 것이었다. 그리고 이러한 그의 천재적 솜씨는 오늘날까지 어느 누구도 능가하지 못하고 있는데 한 마디로 빛을 통한 기적(miracles through light)을 성취했다고 할 수 있다. 대표작 《이젠하임 제단화*》(1515년 완성)를 비롯하여 《그리스도 능욕(凌辱)》(1505년경 뮌헨 옛 화랑), 《성 마우리티우스와 에라스무스》(1524~1525년, 뮌헨 국립미술관*), 《그리스도의 책형》(1528년, 스위스, 바젤미술관*) 등이며 예술적 가치가 매우 높은 소묘 작품도 남기고 있다.

그뤼베르 Francis **Grüber** 프랑스의 화가. 1912년 낭트에서 유리 제조인의 아들로 태어났다. 어려서 벨기에로 여행, 거기서 건축 모양들이 기괴함에 자극을 받고 파리로 나와 여러 연구소에서 배운 뒤 비시에르와 가까이 지냈다. 그의 화풍은 표현주의*이며 인생의 비통한 면을 심각한 구도와 소지(小

枝) 또는 유리 조각 같은 격(激)한 필치로 그렸다. 투병하던 중 1948년 36세에 요절하였다.

그륀베델 Albert **Grünwedel** 1856년 출생한 독일의 미술 학자. 인도 미술사 및 불교 도상학*(圖像學)을 전공하고 베를린 민속학 박물관에 들어가 인도 부장(部長)이 되었다. 일찌기 《인도의 불교미술》(1893년 초판, 1900년 개정판)로 명성을 떨쳤다. 1902년과 그 이듬해에 걸쳐서는 제1회 독일 중앙 아시아 조사단을 조직하여 텐산(天山)산맥 동쪽 투르판 지방을 조사, 《이디크토샤리 근방 발굴 보고서》(1906년). 또 제3회 조사단(1905~1907년)을 조직하여 쿠챠, 카라사르, 투르판, 하미 등의 각 지방을 조사, 많은 벽화 등 고문서 등을 찾아내었고 또 상세한 조사 기록 《시나토르키스탄의 고대 불교 사당(祠堂)》(1912년) 및 《고고차(古庫車)》(1920년)를 발표하여 중앙 아시아 미술 연구에 귀중한 자료를 제공하였다. 그러나 1921년 퇴직한 후에는 고향 바이엘른에 은거하였는데, 그의 연구도 신비주의*로 기울어졌다. 1935년 사망.

그리스 Juan **Gris** 본명은 José Victoriano **Gonzalez**. 스페인의 화가. 1887년 마드리드에서 출생했다. 1902년 마드리드의 미술 공예학교에서 배운 다음 1906년 파리로 나와 동향의 선배인 피카소*와 접촉하면서 한편으로는 아폴리네르,* 막스 자콥(Max Jacob) 등을 만나 사귀었다. 처음에는 캐리커처*를 그렸으나 1910년 퀴비슴*의 영향을 받고부터 진지하게 작품 제작에 몰두하였다. 1912년 처음으로 앵데팡당*에 출품하였고 이어서 섹숑 도르*(퀴비슴의 한 집단) 제1회 전에도 참가하였다. 〈파피에 콜레〉* 등의 기법도 채용하여 가장 기본적인 퀴비슴* 작업에 착수하였고 이듬해인 1913년에는 물감에 모래나 재를 섞어서 그림을 그리는 등 일련의 퀴비슴 궤도를 달리는 연작을 계속 발표함에 따라 점차 퀴비슴의 기수로 각광받게 되었다. 1916년에는 건축적 구성을 시도하였던 바 마침내 1919년에는 일련의 작품 《알르캉》, 《피에로》에 착수하였다. 1920년경에 발표된 그의 작품 속에는 그 정묘한 추상적 단순화 속에 시적인 정취마저 간직되어 있다. 그는 퀴비슴의 지도적 작가의 한

사람으로서 피카소,* 브라크,* 레제* 등과 아
울러 이 운동의 발전에 중요한 역할을 하였
다. 특히 퀴비슴이 2차원의 회화로서 장식
성에 자각하게 된 것은 오로지 그리스의 공
적 덕분이라 하겠다. 석판화*에도 뛰어났
고 또 1922~1923년 디아길레프*가 이끌었
던 러시아 발레단의 장식에도 참여하였다.
그의 작품속에 나타난 화풍은 결코 다채롭지
않으면서도 형태를 대범하게 파악하는 기하
학적 평면으로의 전개에 비범한 재능을 보
여 주고 있다. 1927년 사망.

　　그리스도의 강탄(降誕)〔영 **Nativity of
Christ**〕 초기 그리스도교 미술의 표현에서
는 대체로 아기 그리스도가 오두막의 광주
리속 또는 대(臺) 위에 누워 있으며 소 또는
노새가 아기 쪽을 향하고 마리아는 아기 옆
에 앉아 있는 화면 구성의 형식으로 되어 있
다. 비잔틴 미술*에서는 천사와 목자(牧者)
가 걸어 나와서 아기 그리스도에게 예배하
고 마리아는 침상에 누워서 휴식을 취하며
전경(前景)에는 아기에게 목욕을 시키는 장
면으로 화면 구성이 되어 있다. 물론 이와
같은 표현 형식에서 다소 변형되어 그려진
작품도 있지만 이 비잔틴형이 14세기에 이
르기까지 대체로 중세의 형식보다 우세하였
다. 그러다가 14세기 후반에 이르러서는 새
로운 형이 생겨났다. 즉 아기는 땅 위에 누
워 있고 마리아를 비롯한 주위 인물들은 무
릎을 꿇고 예배하는 장면으로 구성하고 배
경은 오두막의 안 또는 앞을 취하였거나 혹
은 단순한 풍경을 취하기도 하였다. 또 시
간적 분위기를 밤으로 표현한 작품도 나타
났다. 이렇게 해서 사건의 신비성이 고조되
었고 또한 빛의 효과도 얻을 수 있었던 것
이다. 특히 알트도르퍼*와 홀바인* 등은 그
와 같은 효과를 얻기 위하여 〈성야(聖夜)〉
를 모티브*로 취하였다. 이러한 〈강탄〉의
주제는 회화에서 뿐만 아니라 부조*로서도
종종 나타났다.

　　그리스도의 매장(埋葬)〔영 **Entombment**〕
서유럽 미술에서는 이 주제가 라이히에나우
(Reichenau) — 독일과 스위스의 경계에 있
는 보덴 제(Boden See) 호수 위의 섬—파
(派)의 미니어처*에 처음 나타났다. 주제의
표현 형식은 요셉과 니고데모가 아마포로 싼
그리스도의 시체를 석관 속에 눕혀 놓는 것

으로 되어 있다. 그러나 13세기 이후의 작
품 속에는 마리아와 요한이 추가되었으며, 더
나중에는 다시 여러 인물들이 등장하고 있
다.

　　그리스도의 부활(復活)〔영 **Resurrection**〕
이 주제*의 표현은 이미 4세기의 작품에서
부터 엿볼 수 있는데, 초창기의 작품에는 무
덤 옆에 있는 천사와 3인의 여인만을 그려
서 부활 그 자체는 단순히 암시하는 정도의
것이었다. 그러다가 12세기에 이르러 처음
으로 실제의 부활 정경이 묘사되었다. 비잔
틴 미술*에서는 〈부활〉 대신에 그리스도의
〈지옥 순례〉를 다루고 있다. 무덤 위로 떠
오르는 모습의 그리스도를 처음으로 표현한
것은 14세기의 이탈리아 회화에서이다. 그
리고 16세기 이후에는 이 형식이 거의 지배
적이었다 (그뤼네발트*의 이젠하임 제단화*).

　　그리스도의 세례(洗禮)〔**Baptism**〕 그리
스도는 성부(聖父)의 뜻을 다한 신성(神性)
과 인성(人性)을 가졌으며, 사람과 동등하
게 되어 구원의 사업을 시작하니 그 메시아
적(히 Messiah的)인 사업을 공식(公式)으로
시작하기 위하여 세례자 요한에게서 세례를
받았다. 이 주제*의 가장 오래된 그림은 카
타콤*의 벽화이다. 요단강(Jordan 江) 물에
서 나오는 나체의 그리스도 머리 위에는 성
령*의 비둘기가 그려져 있다. 6세기 이후
성부의 목소리를 암시하여 하느님의 손 (중
세 말 이후는 그의 상반신)을 그렸다. 지오
토* 이후의 구도는 더욱 자유로와졌다.

　　그리스도의 수난(受難)〔영 **Passion**〕 구
세주 수난의 예술적 표현은 초기 그리스도
교 미술*에서는 찾아볼 수가 없다. 수난 속
에서 개가(凱歌)를 축하하는 전승적(戰勝的)
기분에서 시작되어 4세기의 석관 조각에서
채택되었다. 14세기부터는 신비주의* 사상
과 종교극의 영향을 받아서 정서적 내용을
더욱 강조하였으며, 수난을 이야기하는 연
속화가 만들어졌다. 최후의 만찬* 이후 십
자가에 못박히기까지의 주요 부분 이외에는
그 다루어지는 장면이 반드시 일정치는 않
은데, 예루살렘에의 입성(入城) 혹은 게세마
네의 기도에서 시작하는 것도 있으며 십자
가나 승천에서 끝나거나 혹은 그 뒤의 시건
으로 이어진다는 식으로 여러 가지이다. 손
가우어,* 뒤러,* 라이멘* 등의 연속화가 유명

하다.

그리스도의 승천 (昇天) 〔영 *Ascension*〕
4세기부터 부조*나 미니어처* 회화에 표현되었다. 9세기 이후에는 모뉴먼트*한 회화*에서도 다루어졌다(로마의 산타 클레멘테 성당). 표현 형식은 일반적으로 그리스도가 산에 올라가서 구름 위로 걸어 나가 성부(聖父)가 내민 손을 잡거나 혹은 천사에 의해 하늘 세계로 끌어 올려지는 광경으로 표현되었다. 자신의 힘으로 승천하는 그리스도의 모습이 그려지게 된 시기는 고딕* 이후부터이다.

그리스도의 죽음을 애도하는 그림〔영 *Lamentation*〕
그리스도의 죽음을 에워싸고 성모* 마리아, 막달라 마리아,* 요한(*Johannes*), 니고데모(*Nicodemos*) 등의 사람들이 슬퍼하는 모습을 나타낸 것. 11세기 비잔틴의 상아* 부조*에서 처음으로 나타났으며 14세기 초에 지오토*가 그린 파도바(Padova)의 아레나 교회(Arena Chapel) 벽화에는 이 주제*가 표현되어 있는데, 회화*로서의 이 주제 표현은 최초이며 또한 모범적인 본보기가 되었다.

그리스도의 책형 (磔刑) 〔영 *Crucifixion*〕
초기 그리스도교 미술의 주제*표현 중에서도 가장 중요한 테마이다. 더욱 정확하게 말하면 〈십자가에 매달린 그리스도〉를 말한다. 5세기의 작품에서는 양 팔이 펼쳐진 자세의 그리스도를 두 사람의 도적(그리스도와 함께 책형에 처하여졌다) 사이에 배치시켜 나타내었고, 십자가는 단순히 암시되어 있을 뿐이다(로마 산타 사비나 성당의 나무문에 있는 부조)*. 이와 같은 준비적인 시도를 거쳐 최초의 본격적인〈그리스도의 책형*〉모습이 그려진 시기는 6세기 무렵이다. 그리고 그보다 더 나중에 그려진 작품 중에는 그리스도가 매달린 십자가 아래부분의 오른쪽에는 마리아를, 왼쪽에는 요셉을 배치시킨 화면의 구성 방법이 나타났는데 이 배치 방법은 점차적으로 이 주제의 일반화된 표현 형식이 되었다(로마의 산타 마리아 안티콰 성당 벽화, 8세기).

그리스 미술〔영 *Greek art*〕
기원전 12세기경에 시작된 도리스족(族)의 이동에 의해 그리스 본토와 에게해를 중심으로 하는 지역은 기원전 10세기 말경까지 혼란과 격동의 시대를 맞이하였다. 그리스의 미술이란 바로 도리스족의 이동이 완료되어 혼란이 겨우 안정되면서 그들이 각지에 공동의 정치 체제로서 폴리스를 수립하고 공통의 신들을 섬기면서 남긴 새롭고도 독자적인 문화를 말한다. 일반적으로 그리스의 미술은 다음과 같이 5개의 시기로 나누어 고찰된다. 1) 여명기(기원전 10~8세기). 〈기하학적〉미술 — 기하학적 모양으로 장식된 항아리. 이른바 〈디필론 양식*〉의 항아리(→ 기하학적 양식*) 및 작은 청동상이나 점토상이 오늘날 남아 있다. 2) 아르카이크* 미술(기원전 8~5세기 초) — 미술사상(美術史上)의 연대 구분은 학자에 따라 다소의 견해 차이가 있는데 여기서의 그리스 미술에 있어서 아르카이크 시대를 넓은 의미로서 고찰하면, 도리스족 이동이 일단 완료될 무렵(대체로 기원전 1000년경)부터 페르시아 전쟁이 끝난 기원전 480년까지에 걸치는 오랜 시기를 말한다. 이 시기의 유품으로서 커다란 환조(丸彫) 조각은 기원전 7세기 중엽에 처음으로 나타났다. 그리스 미술 발전의 맹아(萌芽)는 벌써 이 무렵부터 나타나기 시작하였는데, 그리스적 특질을 분명하게 보여 주는 하나의 정리된 양식을 갖추게 된 것을 기원전 6세기 초엽 이후이다. 이 때문에 기원전 6세기 초엽부터 기원전 480년경까지를 특히 아르카이크 시대라고 분류하는 학자도 있다. 현존하는 대리석 환조 조각 중에서 가장 오래된 것은 기원전 7세기 중엽에 만들어진 《니칸드라(Nikandra)의 봉납상(奉納像)》〈아테네 국립미술관〉이다. 바로 이상에서 《케라뮈에스(Kheramyes) 봉납상》(루브르* 미술관)을 거쳐 베를린 국립미술관*에 있는 《여신》입상에 이르는 변천을 더듬으면 기원전 7세기에서 6세기에 걸친 여성 착의상의 발전 과정을 대체로 알 수 있다. 남성 나체상으로는 기원전 6세기에서 6세기 초엽에 걸쳐서 이른바 〈아폴론형*〉의 입상이 많이 만들어졌다. 왼 발은 앞으로 내딛고 있으며, 양 팔은 늘어뜨린채 손은 엄지를 앞으로 내민 주먹을 쥔 모양에다 정면을 향해 서 있는 젊은이의 나체상이 그것이다. 그런데 이들 〈아폴론형〉이나 아테네의 아크로폴리스*에서 발굴된 다수의 소녀상(기원전 6세기 후반부터 5세기 초엽) 등의 안면을 보면

대부분 입술 양 끝이 위로 올라간 미소를 머금은 모습을 하고 있다 (→ 아르카이크 스마일*). 이런 미소가 아르카이크 조각이 지니고 있는 뚜렷한 하나의 특색이다. 또한 조각에서 뿐만 아니라 건축의 기둥 양식에 있어서도 아르카이크 시대에 이미 단엄(端嚴), 웅경(雄勁)한 도리스 양식*(→ 이오니아 양식*)과 우아하고 온유한 〈이오니아 양식〉이 구별되어 나타났다. 항아리 그림의 경우 처음에는 붉은 바탕에 형상을 검게 그린 이른바 흑색상(黑色像;black figured) (→ 도기화)이었으나 기원전 530년경부터는 반대로 검은 바탕에 붉게 형상을 그려내는 이른바 적색상(赤色像;red figured) (→ 도기화)으로 바뀌었다. 기원전 5세기 초엽의 도기화*(陶器畵)는 그 발달이 절정에 달하였다는 것을 보여 주고 있다. 아르카이크 시대 말기에는 아이기나(Aegina)의 〈아파이아(Aphaia) 신전의 파풍〉*과 같은 훌륭한 군상 조각이 생겨났다. 3) 엄격 양식(嚴格樣式) 시기 (기원전 480~450년경) ― 아르카이크와 클래식*과의 중간 시대. 기원전 480년경부터의 그리스 조각은 점차 아르카이크 미술의 구속으로부터 이탈하였다. 즉 아르카이크 후기의 쾌활하고도 우아한 안면 표출에 대해 반동(反動)의 징후를 나타내었다. 아르카이크 스마일 대신에 엄숙한 표정이 나타난 것이다. 이 시대의 대표작은 올림피아*의 제우스* 신전에 있는 여러 조각, 델포이*에서 출토된 청동 어자상(馭者像), 에우보이아 부근의 바다에서 나온 청동 포세이돈*상(像) 등이다. 이름이 전하여지는 이 시대의 조작가로로는 칼라미스(Kalamis), 오나타스(Onatas), 피타고라스(Pythagoras) 등이다. 4) 클래식* 미술 (기원전 5세기 중엽~320년경) ― 이른바 전형적인 그리스 미술의 전성기에 돌입하는 시기는 기원전 5세기 중엽부터이다. 그리고 이 전성기는 알렉산드로스(알렉산더) 대왕의 사망(기원전 323년) 시기까지 계속되었다. a) 건축 ― 그리스인은 무거운 물체(荷重)와 지주(支柱)와의 관계인 정력학적(靜力學的)인 개념을 유럽에서 처음으로 명료하게 밝혀냄으로써 그것을 고도로 조화(調和)된 감정과 결합할 수가 있었다. 아르카이크 말기에 세워진 아이기나의 아파이아 신전, 엄격 양식 시대의 올림피아의 제우스 신

전 등 준엄한 앞 단계의 형식을 거쳐 파르테논* 신전에 이르러 마침내 클래식의 완성을 보게 되었다. 대정치가 페리클레스(Perikles, 기원전 500?~429년)가 아크로폴리스* 부흥 계획(파르테논 신전 외에 아테네의 니케* 신전, 프로필라이온*)을 수행하였다. 이오니아 양식(에페소스*의 아르테미시온, 할리카르나소스의 마우솔레움*)이 그리스 본토에 도달한다. 펠로폰네소스 전쟁 시대에는 코린트 양식도 생겨났다 (바사이의 아폴론 신전, 리스크라테스의 기념비*. b) 조각 ― 기원전 5세기 중엽부터 미론*을 비롯하여 피디아스,* 폴리클레이토스* 등의 거장들이 각자의 예술관에 입각하여 대작을 많이 남겼다. 그리고 기원전 4세기에는 스코파스,* 프락시텔레스,* 리시포스*의 3대 조각가가 활동하였는데, 조각사상 좀체로 없었던 화려한 시대였다. 기술상의 모든 곤란을 극복함으로써 여러 형식의 인체 표현이 그 완성의 영역에까지 도달하였다. c) 회화 ― 기원전 475~450년경에 활동한 폴리그노토스*가 있고 그 다음에는 제욱시스*와 아펠레스* 등이 등장하여 활약하였다. 폼페이*에서 출토된 《알렉산더 모자이크*》는 기원전 4세기 말엽의 한 회화 작품을 모사* 한 것으로 추측된다. 우리는 이런 종류의 몇몇 유품 및 도기화 등을 통해서 그리스 전성기 시대 회화의 위대성을 어느 정도까지 이해할 수 있을 뿐이다. 5) 헬레니즘* (기원전 320~30년경) 시대. 마케도니아의 알렉산더 대왕 (재위 기원전 336~323년)은 세계적 대제국 건설의 웅지를 안고 동방 제국(諸國)에의 원정을 시도하였다. 이 사건이 계기가 되어 그리스 문화가 동방의 여러 나라를 비롯하여 세계적으로 전파되어 갔다. 특히 그가 죽은 후에는 그의 후계자 장군들(희 diadokhoi)이 오리엔트*의 새 영토를 분할 통치함으로써 더욱 강한 제국이 됨에 따라 정치적이나 경제적 세력 확장과 더불어 그리스 문화도 그리스 본토를 떠나 이들 정복지에 옮겨갔다. 신시대의 대표적 중심지는 이집트의 알렉산드리아(Alexandria), 시리아의 안티오키아(Antiochia), 소아시아의 페르가몬(Pergamun) 등이었다. 그리스 문화는 이들 정복지의 고유 문화와 접촉하여 융합되어 지배자의 보호에 의해 종래와는 다른 새

로운 양상을 취하게 되었다. 그리고 이 새로운 문화는 그로부터 약 3세기 동안 번영하였다. 고대사(古代史) 분류에 있어서 이 시대(대체로 기원전 320~30년)를 가리켜 헬레니즘 시대라고 한다. 헬레니즘의 미술은 모든 방향에서 클래식*을 초월함으로써 형식에 구속성을 배제하였다. 다시 말해서 새로이 형성된 헬레니즘의 형식과 내용은 클래식의 구축적(構築的)인 침정(沈靜)과 균형*규칙을 희생시켜서 마침내 화려하고도 자유롭게 되었다. 그 결과 모든 방면에 있어서 풍려한 것, 극적인 것에로의 관심이 더욱 높아지게 되었다. 즉 파토스*는 감동과 흥분에 고조되었고 운동은 동요와 격동에 달한다. 대표적인 작품으로서 《사모트라케의 니케*》, 《페르가몬 제단*의 부조》, 《빈사(瀕死)의 갈리아인*》, 《라오콘* 군상》 등이 있다. 자연과 현실의 참(眞)을 추구하는 이른바 자연주의* 및 현실주의가 급히 일어났고 개인적 풍모를 꾸밈없이 개성적이고도 사실적으로 그린 초상이 생겨났다. 자연과 현실쪽으로 관심을 가짐으로써 소재*의 취재 범위가 넓혀졌으며 따라서 세태적인 모티브*도 다루어지게 되었다.

그리자이유〔프 *Grisaille*〕 회화 및 공예 용어. 회색 계통의 단색만을 사용하여 그 명암*과 농담*으로 그리는 화법. 정확하게 말하면 단색화(모노크롬* 페인팅;monochrome painting)란 노랑색이라든가 파랑색 또는 흑색 하나만으로 그린 그림을 말하는 것으로, 그리자이유와는 상호 구별된다. 조각* 작품을 닮게 그리는데 응용되는 수가 많고 또 실내 장식*이라든가 판화* 작가가 작품에 착수하기 전에 대충 그려 보는 그림으로서 혹은 유화를 그리기 위한 제1단계의 밑그림으로서 이 기법을 이용하는 경우가 흔히 있다.

그리포나즈〔프 *Griffonnage*〕 회화 기법의 한 가지. 본래의 뜻은 「난필(亂筆)」이며 「난잡하게 그린다」는 뜻이다. 크로키*데생*밑그림을 그릴 때 거친 선으로 선염(渲染)하는 방법.

그리폰〔영 *Gryphon, Griffin*, 프 *Griffon*, 독 *Greif*, 희 *Gryps*〕 그리스 신화 중에 등장하는 독수리의 주둥이와 사자의 몸 모양을 한 괴조(怪鳥). 아폴론* 또는 디오

니소스*의 보배를 지키고 있다고 한다. 또 후세의 신화에서는 인도 북부의 사막 속에서 황금을 지키고 있다고도 했다. 오리엔트*에서 그리스 미술로 옮겨졌고, 이어서 로마를 거쳐서 중세에 널리 모티브*로 쓰였다.

그림물감〔영 *Artist color, Artist paint*〕 회화나 디자인 등의 착색 재료. 안료*에 전색제*(展色劑)를 첨가하여 만든다. 대표적인 그림물감을 전색제의 종류에 따라 분류하면 다음과 같다. 1) 건성 식물유(乾性植物油)를 전색제로 한 그림물감 — 유화*물감, 페인트, 에나멜* 2) 수용성(水溶性) 전색제(아라비아 고무, 아교, 카세인* 등)를 사용한 그림물감 — 투명 및 불투명 수채화 물감, 포스터 컬러,*템페라, 과시* 3) 밀*이나 유지(油脂)로 굳힌 그림물감 — 크레용,*파스,*콩테*색연필 4) 합성 수지를 전색제로 한 그림물감 — 아크릴 수지*그림물감, 비닐 수지 그림물감, 멜라닌 수지 그림물감 5) 거의 안료만으로 굳힌 그림물감 — 파스텔 6) 전색제를 가하지 않은 그림물감 — 바위 그림물감(암군청, 암록청, 황토 등을 원료로 함) 또 그림물감의 주된 색이름을 살펴보면 다음과 같다. ① 적색계(赤色系) — 크림슨 레이크(crimson lake), 카마인*(carmine), 로즈 매터*(rose madder), 코랄 레드(coral red), 카드뮴 레드*(cadmium red), 버밀리언*(vermilion), 스카를렛 레이크(scarlet lake) ② 황색계(黃色系) — 옐로 오커(yellow ochre),* 카드뮴 옐로(cadmium yellow),* 오리오울린(aureolin),* 네이플즈 옐로(naples yellow),* 에메랄드 그린(emerald green),* 크롬 그린(chrome green),* ③ 청색계(靑色系) — 코발트 블루(cobalt blue),* 세룰리언 블루(cerulean blue),* 프러실안 블루(prussian blue),* 울트라마린* 블루(ultramarine blue), 콤포즈 블루(compose blue) ④ 자색계(紫色系) — 모브(mauve), 코발트 바이올렛(cobalt violet),* 마스 바이올렛(mars violet), 미네랄 바이올렛(mineral violet) ⑤ 다색계(茶色系) — 세피아(sepia),* 로우 엄버(low umber),*로우 시에나(low sienna),* 라이트 레드(light red)* ⑥ 흑색계(黑色系) — 아이보리 블랙(ivory black)* 피치 블랙(peach black),* ⑦ 회색계(灰色系) — 옐로 그레이(yellow gray),

바이올렛 그레이(violet gray), 로즈 그레이
(rose gray)* ⑧ 백색계(白色系) - 징크 화
이트(zinc white),* 티타늄 화이트(titanium
white),* 실버 화이트(silver white).*

그물형 궁륭(독 *Netzgewölbe*) → 궁륭

극장(劇場) 〔영·독 *Theater*, 프 *Thea-
tre*〕 연극 및 그와 유사한 흥행물을 대중들
에게 관람시키기 위해 설비한 건조물. 고대
그리스 로마 시대의 극장은 지붕이 없는 커
다란 건조물이다. 르네상스 이후에 건축된
것은 연극 및 오페라를 위해 모두 천정이 있
다. 이 경우 내부의 구성은 대체로 고대의
형식을 따르고 있다. 그리스 극장은 반원형
내지 말발굽형의 경사된 대관람석으로 이루
어져 있다. 그 관람석은 오르내릴 수 있는
여러 층의 계단에 의해 출입할 수 있는 동
심원의 좌석열(座席列)로 나누어져 있다. 반
원형의 중심에 가까운 곳에는 원형의 작은
오케스트라*가 있다. 반원형의 직경 전체를
차지하는 것이 무대를 이루는 건조물인데, 그
안길이는 비교적 좁지만 높이는 상당하다(3
층 내지 4층 건물에 상당함). 무대를 이루
는 건조물을 스케네*라고 한다. 그 전면부
를 프로스케니온(→ 프로스케니움) 양 쪽에
있는 돌출방은 파라스케니온*이라 일컬어진
다. 그리스 극장은 처음에는 목조였으나 기
원전 4세기에 이르러 석재로 건조되었다. 로
마의 극장은 대체로 그리스를 따르고 있다.
다만 오케스트라는 축소해서 반원이 되었고
스케네*의 장치가 호사하게 되었다. 기원전
133년에는 처음으로 무대의 막이 채용되기
시작하였다. 로마 시대의 원형 극장*은 로마
극장의 특수한 한 형식이다. 높은 좌석의 열
(列)은 처음에는 목재였으나 후에는 석재로
건조되었다. 지붕이 없는 중앙의 넓은 장소,
이른바 아레나*에서는 투기 ― 인간끼리의
검투(劍鬪)나 인간과 야수와의 격투―가 연
출되어졌다. 로마의 대표적인 원형 극장은
콜로세움*이다. 많은 시도(試圖)에도 불구하
고 중세는 극장 특유의 신형식이 나타나지
않았다. 다만 경우에 따라서 교회의 내부를
극장으로서의 기능으로 개조시키는 것으로
서, 중세인들은 대체로 만족하였다. 근세의
극장 건축은 이탈리아의 초기 바로크 시대
에 시작되었는데, 연대적으로는 오페라의 발
생과 일치된다. 외형은 고대와 달리 지붕이
있는 커다란 건물이다. 좌석의 열은 경사하
며 서로 겹쳐져서 간막이 좌석(프 loge)으로
구분되어 있다. 풍부한 장치로 꾸며진 근대
의 무대, 이른바 사상식(視箱式) 무대를 채
용하게 된 시기는 17세기 중반부터이다. 호
화로운 시설로 1700년경 이탈리아에 확립된
이와 같은 근대 극장의 형태 그 자체는 19
세기부터 현대에 이르기까지 본질적으로는
변함이 없다. 물론 회전 무대(revolving st-
age), 엘리베이터 무대, 압출 무대 등 무대
기구의 기술적인 개발이 이룩되어 있다.

극장 건축(劇場建築) 〔영 *Theater arch-
itecture*〕 연극을 상영하기 위하여 이에 필
요한 무대와 이것을 관람하기 위한 관객석.
이밖에 모든 부대 설비를 포함한 건물을 뜻
한다. 상영되는 연극의 내용을 넓은 의미로
보면, 일반의 연극은 물론 카바레, 버라이어
티, 서커스, 영화 상영을 행할 수 있는 일체
의 건축을 극장 건축이라고 할 수가 있다.
좁은 뜻으로는 배우에 의하여 희곡적으로 연
기가 행해지는 건물만을 가리키게 된다. 따
라서 넓은 의미로의 극장 건축은 이 속에서
연출, 상영되는 내용의 수준에 따라서 갖가
지 형(型)이 생긴다. 즉 보는 것을 주제로
하는 경우는 시야적인 각도에서, 또 듣는 것
을 주체로 하는 극장에 있어서는 청각적인
각도에서 중점이 놓인다. 즉 시야와 음향의
관계는 연극의 예술미적인 효과를 결정하는
것이며 이것이 극장 건축의 첫째 조건이 된
다. 둘째 조건은 건축학적인 기술의 발달이
미치는 영향이다. 셋째에는 시대적인 사상
문화와의 긴밀한 관계이며, 이 세 조건의 지
배가 시대와 풍토와 결합하여 극장 건축에
6가지 기본 형식을 낳게 된다. 즉 1) 원
심적(圓心的) 형식 (로마의 원형 극장,* 서커
스 극장, 히포드롬, 유럽 중세기의 종교극
상연, 최근의 원형 극장 등) 2) 원심 편축
적(偏側的) 형식 (즉 무대가 관객석에 돌출하
여 세 방향에서 볼 수 있는 돌출 무대. 초기
오페라 극장, 세익스피어 시대의 극장 등)
3) 대립적 형식 (즉 무대와 관객석이 서로 맞
보는 것). 이 형식은 관객석이 다음 4가지
로 나누어진다. ① 반원 형식 (로마 극장, 르
네상스* 시대의 몇 가지 예) ② 방형 형식
(바로크* 시대의 넓은 극장 등) ③ 말발굽
형식 (바로크 시대의 여러 극장들) ④ 부채꼴

형식(와그너 극장). 또 극장 건축은 건축학적으로는 관객석이 평면식, 암피 테아트로식(절구식), 계단식, 사다리식 등과 이것들을 혼합한 형식의 5가지가 있다. 무대는 막이 없는 중립적 양식의 무대와 무대 장치의 전환을 가능케하는 막이 있는 무대, 요지경 상자 모양 또는 사진틀이나 그림틀의 틀 모양 무대가 있으며 또 회전 무대, 승강기식 무대, 불쑥나온 무대 등의 무대 기구를 가지며, 냉온방 장치, 소방 시설, 조명 설비와 더불어 극장 공학적 시설이 차츰 요구되어 오고 있다. 극장 건축은 물론 각국의 건축법에 따라서 법규에 따르는 면도 있으나 분장실, 영사실, 사무실, 회랑, 식당, 위생시설 등 여러 가지 설비가 있어야 함은 물론이다.

근대 건축 국제회의(近代建築國際會議) 약칭은 CIAM. Les Congrés Internationaux d'Architecture Moderne는 원래 르 코르뷔제*를 둘러싼 그룹을 중심으로 결성된 근대 건축가의 살롱적 집합체이었는데, 이미 20여 년의 역사를 지니며 소련을 제외하고는 거의 각국에 그 조직을 펼쳐 저명한 건축가의 대부분을 포용하고 있다. 1928년 6월 스위스의 라 사라에서 엘레느 두 만드로 부인의 후원으로 발족하였다. 그 목적을 ① 현재의 건축과 도시 계획의 과제를 체계적으로 추급(追及)한다. ② 근대 건축 및 도시 계획의 이념을 제시한다. ③ 그 이념을 기술적, 경제적, 사회적인 여러 활동 영역에 침투시킨다. ④ 이상의 아이디어의 실현을 도모할 것으로 규정하고 〈건축 및 도시 계획에 있어서의 사회적, 과학적, 윤리적 및 미학적 개념과 일치하는 환경의 창조와 그로 인한 인간의 정신적, 물질적 요구의 충족 및 커뮤니티 생활과 통일된 개성의 발달 및 인간의 활동과 자연 환경과의 사이의 조화 육성〉을 도모하면서 활동해 오고 있다. 그들이 추구해 온 과제는 일관하여 총회의 주제에 반영하고 있으며 성과는 아래 몇 권의 책에 기록되어 있다. Ⅰ《집합 생활 기능의 계획과 조직》(1928년), Ⅱ《생활의 최소한의 거주》(1929년), Ⅲ《배치의 합리적 방법》(1930년), Ⅳ《기능적 도시》(1933년), Ⅴ《건축의 공업화》(1937년), Ⅵ《유럽의 부흥》(1947년), Ⅶ《거주의 연대성》(1949년), Ⅷ《도시의 핵》(1951년) 등.

근대 미술(近代美術) → 모던 아트

근대 미술가 연맹(近代美術家聯盟) 〔프 *Union des Artistes Modernes*〕 프랑스의 예술인 단체를 말하는데, 디자인 활동도 활발히 벌리고 있다. 특히 1949년 겨울 파리의 장식 미술관(Musée des Arts Décoratifs, Paris)에서 개최한 〈실용 형체전(實用形體展)〉에서는 당시 디자인도 우수하고 가격도 저렴한 실용품이 많이 전시되었다.

근대 조형 기호(近代造形記號) 〔영 *Mordern plastic sign*〕 19세기 말에서 20세기 초기에 걸쳐 전개되었던 근대 조형 운동의 결과 새로운 조형 세계에서 그 지위를 획득하기에 이른 각종 조형 기호의 총칭. 예컨대 퀴비슴*의 입체 구성이나 시간의 공간화, 구성주의*의 시간 및 공간 표현, 미래주의*의 운동 표현 등의 조형 기호를 말한다.

글라스 모자이크 〔영 *Glass mosaic*〕 대리석 큐브 대신에 반투명의 채색 유리나 금은박을 낀 무색 투명한 유리의 큐브를 쓴 모자이크로서, 광택이 강하다. 초기 그리스도교 및 비잔틴의 성당에서 발달하였다.

글라스 파이버 〔영 *Glass fiber*〕 유리 섬유로 만든 천(布) 모양의 재료. 여러 가지 색이 있고 상당히 폭이 넓은 것도 얻을 수 있다. 창호지, 전등 삿갓의 천, 기타 넓은 이용 범위를 가지고 있으며 더러움을 씻어 낼 수가 있다.

글라스 페인팅 〔영 *Glass painting*, 독 *Hinterglasmalerei*〕 유리 그림. 유리판의 한 쪽에 불투명 물감으로 그리고 그것을 반대 쪽에서 보는 그림. 따라서 스테인드 글라스*처럼 광선을 통하여 그 아름다움을 관상하는 것은 아니다. 소묘에는 붉은 색, 세피아* 등이 쓰인다. 또 발색(發色) 효과를 내기 위하여는 부분적으로 도금*을 하든지 금속박(箔)을 섞은 투명 그림물감을 바르기도 한다. 에글로미지에렌(eglomisieren)이라는 것은 이 글라스 페인팅의 한 가지로서, 검은 칠(漆)을 그림 외면에 바르고 그것을 반영하게 한 것이다. 글라스 페인팅의 가장 오랜 것은 말기 헬레니즘 시대로까지 소급되는데, 그 전성기는 1500년경의 독일, 네덜란드, 이탈리아, 스페인 등이다. 봉납화,* 기도화, 메달 혹은 목에 걸치는 십자가 속에

박아 넣은 것 등 여러 가지 용도가 있다. 주제는 종교화*가 많은데, 초상도 많으나 17세기 이후에는 풍속 묘사도 행해졌다. 그러나 19세기 후반에는 거의 쇠퇴하다가 20세기에 마르크* 등이 새 수법으로 부활시켰다.

글라시[프 *Glacis*, 영 *Graze*] 본래의 뜻은 도기(陶器)의 유약(釉藥)을 칠한다든가 유리로 뒤덮는다고 하는 뜻이지만 미술 용어로서는 유화 물감의 투명한 효과를 살리기 위해 엷게 칠하는 묘법을 말한다. 밑그림이 마른 다음 기름으로 푼 투명 또는 반투명의 물감을 엷게 칠하고 밑그림의 모델링*이나 명암의 골격을 그대로 또는 나아가 밑그림의 색조와 뒤섞어 화면에 깊이가 있는 톤*을 낳게 하는 묘법이다. 티치아노,* 루벤스,* 렘브란트* 등이 즐겨 사용한 방법으로 아마도 고전적* 작품은 거의 다 이 수법으로 그려졌다고 해도 과언이 아닐 정도이다. 이 기법의 사용 목적은 화면에 윤기와 깊이를 주고 색조에 섬세한 변화를 주는데 있다. 따라서 투명한 유채(油彩)에만 있는 독특한 기법이라 하겠다. 글라시의 남용은 강하고 선명한 색채 효과를 노리는 근대 미술의 취향과는 거리가 멀지도 모르겠으나, 또한 동시에 글라시를 갖지 않은 유화는 유채화에만 있는 이 귀중한 기법을 포기하고 있다고 할 수 있겠다.

글라우코스[희 *Glaukos*] 그리스 신화 중 1) 보이오티아(Boiotia)의 안테돈(Anthedon) 항구 근방에 살던 해신(海神). 2) 보이오티아의 왕 포트니아이(*Potniai*)를 말하며, 그는 자신이 타고 다니던 수말에게 받혀 죽었다. 3) 시쉬포스(*Sisyphos*)의 아들. 벨레로폰의 아버지. 4) 호메로스의 문학 작품 《일리아스》에 나오는 디오메데스(*Diomedes*)와 무구(武具)와 서로 교환한 뤼키아의 영웅.

글레어[영·프 *Glair*] 난백(卵白)에서 만들어지는 템페라*의 매질*(媒質)

글레이즈[영 *Glaze*] 도자기 소지(素地)의 기공(氣孔)을 유리 모양의 층으로 덮어 액체와 기체의 삼투(滲透)를 막고 그 표면에 광택이나 미관을 주기 위한 것. 그 성분에 따라서 알칼리유,* 연유*(鉛釉), 석유*(錫釉), 장석유(長石釉) 등으로 나누어지는데 굽는 화도(火度)에 따라서 연질유와 경질유로 구별된다. 또 성분에 따라서 투명, 불투명의 차이도 생긴다. 착색하기 위해 산화 코발트, 산화철, 산화동(銅) 등을 혼합한다. 이것을 색유(色釉)라 한다.

글레즈 Albert Leon *Gleizes* 1881년 프랑스에서 출생한 화가. 처음으로 그림을 그리기 시작한 1901년 무렵, 경향은 인상파*풍(風)의 그림이었다. 1910년에는 앵데팡당*전(展)에 출품하였고 또 퀴비슴* 운동에 참가하여 아폴리네르(→퀴비슴)의 소개로 피카소*를 알게 되었다. 1910년에는 살롱 도톤*에 출품하였으며 1912년에는 섹숑 도르*(퀴비슴의 한 집단) 제1회전에 출품한 뒤 메쟁제*와의 공저 《퀴비슴에 대하여》를 출판하였다. 이로써 이 운동의 유력한 작가 및 이론가로 인정받게 되었다. 1913년 아모리 쇼*(뉴욕에서 개최된 대규모의 유럽 현대 미술 전람회) 및 〈독일 가을의 살롱〉(베를린)에도 출품하였다. 1915년 미국으로 건너가 잠시 체류하다가 1919년 파리로 돌아왔다. 1939년 로마의 바티칸이 주관한 〈종교 미술전〉에 출품. 파스칼의 《팡세(프 D-ensées)》에 들어갈 판화로서의 삽화도 그렸다. 작품은 이지적이며 추상적 경향이 현저하다. 1953년 사망.

글로시 실크[영 *Glossy silk*] 생사(生系)를 평직(平織)으로 짠 후 곱고 정밀하게 손질한 엷고 매끄러우며 광택이 있는 흰 견직. 주로 드레스용으로 쓰인다.

글립토테크[독 *Glyptothek*] 조각관. 특히 1816~1830년 클렌제*에 의해 건립된 뮌헨의 고대 조각관을 말한다. 이 조각관에는 그리스—로마 시대의 조각을 비롯하여 소수의 이집트 조각도 함께 전시되어 있다. 한편 덴마크의 수도 코펜하겐에는 《뉴 칼스베르그 글립토테크(Ny Carlsberg Glyptothek)》(1892~1897년 건립)가 있는데, 이 곳은 고대 및 근세의 조각품들이 전시되어 있는 미술관이다.

금과 상아로 만든 조각상[영 *Chryselephantine statue*] 전체적인 골조직(骨組織)으로는 나무를 쓰고 외부의 마무리 장식 처리로서 의복 부분에는 주로 금을, 피부 부분에는 상아를 발라 만든 조각상을 말한다. 기원전 5세기 후반에 피디아스*가 파르테논* 신전의 장식을 위해 제작한 신상(神像)으로서, 《아테나이 파르테노스상(像)》, 《아

테나이 렘니아상》,《아테나이 프로마코스상》
및 올림피아의 제우스 신전에 있는 《제우스
상》 등이 특히 유명한데 불행하게도 현존하
는 것은 없다.

금박(金箔) → 길딩

금속 공예(金屬工藝) 〔영 *Metal Work* 〕
금속을 재료로 한 공예의 총칭. 금속의 부
류에 속하는 원소는 매우 많으나 일반적으
로 금속이라 할 경우에는 기계 기구 및 구
조물의 기초재(基礎材)와 장식용으로 제작되
는 일체의 철물류를 의미한다. 금속 재료는
목석(木石) 등의 재료에 비해 상당히 정밀
하게 가공될 수 있는 것이 특징이므로 기계
생산 및 대량 생산에 적합한 재료이다. 가공
방법이 계속 개발되고 작업의 능률이 높아
짐에 따라 금속의 소요는 점차 증가하여 그
용도는 한없이 확대되고 있다. 오늘날에는
각종 금속이 각각의 특성을 발휘하여 적재
적소에 이용되고 있는만큼 금속 재료의 공
급이 줄어든다면 문화 그 자체는 심한 타격
을 받을 것이다. 이런 관점에 중점을 둔 역
사가들은 오늘날을 철의 시대(Iron age) 라
부르고 그 이전의 시대를 청동 시대(Bronze
age)라고 부르거나 혹은 철과 아울러 알루
미늄 시대 (Alminium age)라 불러 마침내는
금속의 특징에 따라 시대를 구분하고 있는
실정이다. 금속은 대체로 여러 가지 광물질
과 섞인 상태로 산출되므로 채광(mining) →
야금 (metallurge) → 정련 (refining) →　단련
(forgine)의 과정을 거쳐 사용되거나 또는
다른 금속과 합금(alloy)되어 사용된다. 금,
은, 백금은 귀금속으로서 옛부터 장식품, 화
폐 등으로 귀중하게 사람과 밀접한 관계를
가지면서 다루어져 왔다.

철강(iron and steel) ― 금속 중에서도 가장
중요한 위치를 차지하고 있는 금속으로서 차
량, 선박, 기계 기구, 구조물 재료 등 수요
량이 가장 많으며 그 가공 기술도 다양하다.
또 그 성질도 복잡하여 합금을 통해 그 특
성은 여러 가지로 개발되어 용도가 넓어졌
고 열처리를 통해 탄력성을 지니며 경연(硬
軟)의 특성을 갖는 등 이용도가 가장 높다.
동(銅) ― 철 다음으로 그 이용도가 높다. 역
사적으로 볼 때는 철보다 먼저 이용되었음
은 잘 알고 있는 사실이다. 특히 전기 이용
의 매개체로서 중요하게 취급되는데, 연전

성(延展性)이 풍부하여 가공하기가 쉽고 내
식 내산성(耐飾耐酸性)이 있으며 또한 열의
전도도(傳導度)는 은(銀) 다음으로 높아 판
(板), 봉(棒), 선, 관 등으로 압연하거나 뽑
아내어 기구를 비롯한 그 밖의 물건으로 쉽
게 이용할 수 있다. 동의 연질성(軟質性)을
보완하기 위해 일반적으로 놋쇠(brass), 청
동(bronze), 양은(german silver) 등의 합금
으로서 사용된다.

알루미늄(aliminium) ― 동(銅) 다음으로 가벼
운 것이 특성이며 또 동만큼이나 광범위한
용도를 지니고 있다. 순(純) 알루미늄이 지
닌 기계적 성질, 연성(軟性), 내약성(耐藥性)
등의 결점을 보완하기 위해 규소, 동, 아연,
마그네슘 등으로 합금한 이른바 듀랄루민
(duralumin)이 개발되어 항공기, 건축 등에
쓰이게 되면서 획기적인 성능을 발휘하고 있
다. 또 알루미늄의 경도를 높이고 내약성을
높이기 위해 알루미늄의 표면을 전해(電解)
산화시켜 산화 알루미늄의 피막(被膜)을 덮
어 가공하는데, 이를 알루마이트(alumite)라
한다. 이러한 금속은 판(plate, sheet), 둥근
막대(bar, rod), 파이프, 선(wire), 박(箔;
foil) 등을 비롯하여 프레스(press)에 의한
둥근 형(round), 각형(square), 평형(flat),
타원형, 반원형, 반타원형, 6각, 8각, 앵
글(angle), T형, I형(I beam), 구형(溝形;
channel) 등의 각종 레일(rail)로 가공된다.
한편 이들 금속은 다음과 같은 기술로 가공
된다.

① **주물(鑄物 ; casting, founding)** ― 주형(鑄
型)을 만들어 용해된 금속을 부어 넣어 성형
(成型) 한다. 금속 공예 중에서도 가장 오래
전부터 발달한 것이다. 특수한 정밀성을 요
하거나 양산(量産)을 목적으로 할 경우에는
금형(金型) 주물이 쓰이는데, 특히 압력을
이용하여 가벼운 금속이라도 용해액이 틀
(型)에 골고루 퍼지게 해서 주조하는 다이
―캐스팅(die-casting)이 고안되어 있다.

② **판금(板金)** ― 판 또는 박판(薄板)을 원
하는 모양으로 자르는(shearing) 것부터 시작
하여 상자로 조립하여 (fabricating) 못을 박
거나 (riveting), 납땜 (soldering) 혹은 납땜을
할 수 없는 스테인레스와 같은 것은 용접
(welding)한다. 판을 구부리거나 혹은 요(凹)
나 철(凸)로 성형할 경우에는 금형 (金型)등

을 사용하는 압형(押型;moulding, pressing), 날형(捺型;stamping — 화폐 등), 교형(絞型; spinning 용기류 등) 등을 이용한다. 필요에 따라서는 단조(鍛造;forging — 칼날, 스프링 등)도 이용된다. 이들은 모두 기계력에 의한 것이며 수공(手工)으로 할 경우에는 망치로써 성형한다. 또 판(板)의 일부분을 투각(透刻)할 경우에는 펀칭(punching)이나 실톱으로 잘라내는 방법 등이 쓰인다.

③ 절삭(切削) — 판(板)이나 바(bar)를 잘라 성형할 경우에는 앞에서 말한 전단(剪斷; shearing)이, 두꺼운 것은 용단(溶斷)이, 구멍을 뚫는 데는 드릴(drill)이 있는 보링 머신(boring machine, drilling machine)이 이용되며, 축(軸;shaft)과 같은 둥근 막대를 깎거나 또는 볼트 너트(bolt nut)의 나사를 자를 경우에는 바이트(bite)를 사용하는 선반(旋盤;lathe)을 이용한다. 홈을 파는 데는 커터(cutter)를 쓰는 프라이스반(盤) 및 밀링 머신(milling machine)이 있으며 평평하게 할 경우에는 평삭반(平削盤;plainer, shaper)이 있고 마무리할 때 쓰이는 연마반(研磨盤;grinder)이 있다.

④ 장식품 — 귀금속 등의 세공은 오랜 옛부터 임보스트 워크*와 같은 방법으로 가공되어 왔는데, 오늘날에는 끌을 이용한 조금술(彫金術)로서 편절(片切), 육합(肉合), 모조(毛彫) 등의 기술이 있다. 지금(地金)에다 다른 금속을 끼워 넣는 기술을 상감*(象嵌)이라 하는데, 철을 바탕으로 그 위에 금은을 끼운 것이 있다. 조금(彫金) 또는 판금(板金)에 장식을 가하기 위해 유약을 발라 가마에 넣고 구운 것을 칠보(七寶; 에나멜)라 한다. 특히 나이프, 포크, 스푼, 장신구류의 제작 및 이에 보석을 끼워 가공하는 기술을 포함하는 이 가공술은 일반의 철만을 가공하는 블랙 스미드(black smith; 대장장이)와 구별하여 실버 스미드(silver smith;은세공사)라 하는데 고대로부터 발달해온 것이다. 이들의 마무리에는 앞에서 말한 연마(grinding)를 거쳐 광택내기(buffing)가 가해져 완성된다. 그리고 강철, 동, 놋쇠, 양백(洋白) 등에는 일반적으로 금, 은, 닉켈, 크롬, 아연, 카드뮴 등으로 도금*(渡金), 장금(張金;plating)하여 마무리된다.

⑤ 구조물(構造物) — 형(型) 찍기 재료가

사용되며 앵글, 차넬 등을 용접 또는 못박기로 조립한다. 건축은 이를 기간(基幹;skeleton)으로 하여 콘크리트를 하며 또 차량, 선박, 교량 등우 여기에 판을 깐 것이다. 기계는 주철(鑄鉄)을 기반으로 해서 조립된 것이 많다.

기계(機械)〔영·프 *Machine*, 독 *Maschine*〕 공학상의 정의(定義)로는 저항을 가진 물체의 조합으로서 일정한 구조가 있고 각 부분이 제한된 관계 운동을 하여 기계적인 일을 하는 것. 저항(resistance)을 갖는다는 것은 기계의 각 부분이 필요한 종류와 크기의 외력(外力;external force)에 굴복하지 않는다는 것을 말하며, 이와 같은 부분은 금속이나 목재와 같은 고체뿐만 아니라 용기에 넣은 액체도 압축에 대하여 저항하는 훌륭한 기계 부분이다. 각 부분이 〈제한 관계 운동(limited relative motion)〉을 하는 것은 기계의 주요 특성이며 각 부분은 상호 제약하는 예정(豫定) 운동을 바르게 하며 제멋대로의 운동은 허용되지 않는다. 따라서 건축 구조물은 각 부분 재료간에 역학적인 탄성(彈性) 관계 운동이 있는데, 그것은 변형(strain)으로 나타나는 것이어서 건축물의 기능과는 직접적인 관계가 없다. 예를 들어 말하면 톱은 날과 자루의 조합이지만 상호 관계 운동을 하지 않으므로 기계(機械)가 아니라 기구(器具) 또는 기계(器械;instrument)인 것이다.

기계미(機械美)〔영 *Mechanic deauty*〕 공예 용어. 기계의 합리성, 기능성에서 생겨날 조형미를 일컫는 말인데, 이 용어는 1934년에 뉴욕 근대 미술관*에서 개최되었던 기계 예술(Machine art)전을 계기로 보급되면서 예술상의 한 장르*를 이루고 있다. 본래는 미적 표현을 의도하지 않고 설계 제작된 기계가 지니고 있는 스스로의 아름다움을 기계미라 한다. 이것이 19세기 말부터 디자이너, 건축가 및 미술가들에게 인정되어 근대 조형 세계에 커다란 자극을 주는 계기가 되었다. 미래주의, 구성주의* 퀴리슴* 등은 이러한 기계미를 가장 높이 찬미하였던 바 기계의 역동성(力動性), 질서, 합목적성* 기능 형태 등에 강한 관심을 쏟아 넣었다. 20세기 초에 이르러서는 〈공학적 고찰의 세계에는 아무런 추한 것도 없다. 모든 기계 기구

는 건축이나 공예*와 마찬가지로 중요한 목적을 달성하는 것이다. 참된 그 진리에 의거하는 감동적인 형태는 새로운 미래의 미를 감정적으로 기대하고 있던 사람들을 광희경탄 (狂喜驚嘆)하게 하였다.〉라고 할 만큼 반 데 벨데*를 비롯하여 기계와 그 미에 관하여 말하지 않은 건축가는 없을 정도였다. 기계미에 대한 초기의 견해는 그 형식미(formal beauty)에 있었으나 점차 기능미(functional beauty)가 착안되었다. 건축, 공예상의 기능주의*나 합리주의*는 기계에 대해 후자의 관점을 취하고 있다.

기계(機械) 예술(Machine art) → 기계미(機械美)

기계 제도(機械製圖)〔영 Mechanic drawing〕 제도(製圖)에 관한 규약에 따라서 선, 문자 및 기호를 사용하여 원하는 바의 기계 또는 기계 부품을 종이 위에 그리는 것. 공통의 규격(우리 나라는 KS)에 따라 표시된 도면은 설계자의 의도를 정확히 전하기 위한 국제적인 공통어라 할 수 있다.

기교(技巧)〔영 Technic, 프 Technique, 독 Technik〕 넓은 뜻으로는 인간이 일정한 필요나 목적 또는 관념에 따라 소재(素材)를 가공, 변형, 형성하는 활동과 방법을 의미하여 〈기술*〉과 거의 같은 뜻이다. 고대 그리스에서는 경작술(耕作術)이나 의술(醫術)과 마찬가지로 예술을 모방 기술(희 mimetikal technai)이라 하여 기술의 하나로 간주하였다. 좁은 뜻으로는 예술 창작에서의 소재와 도구에 대한 구체적 조작을 말한다. 예술적 형성에 있어서 기교는 없어서는 안 되는 것이지만 예술의 가치는 기교 그 자체에만 의거하지 않는다고 하고 있다. 기교만이 뛰어난 작품이나 기교만이 숙달되어 있는 작가가 경시되는 것은 이 이유 때문이며 이와 같은 작가를 테크니션(technician)이라 부르고 있다. → 기술

기뇰〔프 Guignol〕 「꼭둑각시」, 「인형극」 즉 소형의 상자를 무대로 삼고 손가락으로 조정되는 인형을 조작자가 숨어서 조작하는 인형극을 말하며 조작과 설비가 간단하여 상연하기에 편리하다. 이것의 시작은 18세기 말이다. 오늘날에는 장갑식 손가락 인형을 기뇰이라고 부른다. 이 인형극의 역사는 매우 깊어 고대 그리스에서도 기뇰식의 것이 있었다. 당시에는 그 인형을 코레(kore)라고 불렀다. 퍼핏(puppet)도 마찬가지로 이 인형을 지칭하는 말로서 널리 쓰여졌으나 19세기에 이르러 〈기뇰〉의 명칭에 압도당해 버리고 말았다. → 마리오넷

기능(機能)〔영 Function, 프 Fonction, 독 Funktion〕 건축 및 공예 용어. 어원은 라틴어의 functio(실행)이며 「작용」, 「활동」 등의 뜻을 지닌 말. 수학(數學)에서 말하는 펑크션(函數)은 기능의 의미와는 다르다. 디자인상으로 기능이 주목받게 된 것은 19세기 중엽부터이며 미국의 조각가인 그리노우(Greenough)가 최초의 인물이다. 그는 생물학자 라마르크가 내세운 〈형태는 기능에 따른다(form follows function;FFF)〉라고 하는 명제를 조형의 세계에 도입하였다. 이런 사고방식은 후에 건축가 설리반*에 의해 건축 디자인의 한 원리로 받아들여졌으며 제1차 대전 후에는 기능주의자들에 의해 극단으로까지 추진되었다. 그들의 기능이란 개념은 너무나 생물학적이었고 또 곡선을 중요시하였을 뿐만 아니라 하나의 기능을 위해 하나의 건축물을, 특정한 포즈에는 특정한 의자를, 등의 방법으로 주장하다가 마침내 벽에 부딪침으로써 운동으로서는 단명으로 끝났다. 그러나 이로 인해 기능의 개념이 무용지물로 된 것은 아니며 오늘날의 기능주의자와 같은 잘못을 범하는 디자이너는 한 사람도 없었으나 기능을 무시하는 사람도 또한 없다. 오늘날의 사고방식에 의하면 의미 또는 표상과 기능이 일단 분리되어 취급된다고 하더라도 양자는 불가분의 일체로서 작품에 실현된다고 하며 양자는 어느 한 쪽만이 강조되어질 경우, 일어나는 위험을 인정하고 있는 것이다. 〈형태는 기능에 따른다〉고 하는 19세기의 명제는 기능이 형태에 따라 실현된다는 것을 암암리에 긍정하고 있다. 그리고 형태는 어떠한 물질(재료)에 의하지 않으면 실현되지 않는다. 따라서 기능, 형태, 재료, 이 셋은 차례로 함수 관계에 있다고 할 수 있다. 또 기능이 형태에 의해 실현된다는 말의 의미는 기능이 객관적(非直觀的)이면서도 추상적 요인이라는 것이다. 한편 재료는 객관적 주체이며 이들 매개자인 형태는 동시에 표상 또는 표현의 담당자라는 점에서 디자인의 핵심이라고 할 수 있

다. → 기능주의

기능도(機能圖)〔영 *Functional diagram*〕 사물의 작용법이나 기능법 등을 설명하기 위해 제작한 그림. 예컨대 인체의 움직임, 기계의 기능, 운반 및 통신 계통, 조직체의 관리 기구 등을 표시한 그림을 말한다.

기능 배분(機能配分)〔영 *Functional allocation*〕 인간 및 기계계(系)의 디자인에서 그 시스템이 필요로 하는 조건에 따라서 인간과 기계가 달성하는 역할과 기능을 적절히 배분하는 것. 일반적으로 가치 판단이나 의지 결정 등은 인간의 뛰어난 기능이며 단순 반복 작업이나 계측 등은 기계의 뛰어난 기능이다. 기능 배분에 있어서는 인간과 기계에게 각각 적합한 기능이 무엇인가를 미리 판단하는 것이 중요하다.

기능 분석(機能分析)〔영 *Functional analysis*〕 사물의 디자인을 기능적인 측면에서 해석해 가는 것. 계획 및 설계에 있어서 기존의 제품이나 계획안, 설계안 등을 사용자의 입장에서 그 안전성, 사용의 편의성, 효용성 등의 항목에 걸쳐 기능적으로 분석하는 것은 제품이나 계획안, 설계안 등의 시장적, 사회적 가치를 판정하고 평가하기 위한 불가결한 작업이다.

기능 분화(機能分化)〔영 *Functional differentiation*〕 어떤 사물이 지니고 있는 기능의 일부가 다른 데로 옮겨 가거나 분리되는 것. 예컨대 예전의 화로가 지녔던 조명, 난방, 취사 등의 복합적 및 종합적인 기능이 전등, 전기 난로, 전기 오븐 등의 단일적, 전문적 기능을 담당하는 제품으로 바뀌어져 가는 것. 또 주택에서의 고객이나 관혼 상제 등을 위한 공적인 공간이 전문적인 사회적 시설에 대신하여 주택이 보다 단순화되어 가는 따위의 현상.

기능 연결(機能連結)〔영 *Functional connection*〕 각각의 사물이 지닌 기능이 상호 결부되어서 전체로 하나의 시스템이 구성되는 것. 예컨대 카메라의 보디, 렌즈, 필터, 필름, 스트로보, 3각 발 등과 같이 각각의 기능이 연결되어 전체로서의 기능을 발휘하게 되는 상태. 건축도 하나의 기능 연결 시스템이라고 할 수 있다.

기능적 디자인〔영 *Functional design*〕 20세기 초엽에 나타난 기능주의*의 사고방식에 따라 만들어진 디자인을 말한다. 장식성을 배제하고 물적(物的)인 기능에 의거하여 형태를 결정한다고 하는 디자인적 특징을 지니고 있다.

기능 전달(機能傳達)〔영 *Functional communication*〕 제품의 사용법을 사용자에게 전달하는 것. 제품의 적절한 사용법을 제조업자가 정확히 사용자에게 지시, 전달하는 것은 제품의 안정성이나 경제성 등의 측면에서 매우 중요한 일이다.

기능 전환(機能轉換)〔영 *Functional conversion*〕 사물의 디자인*에는 고유적, 현재적인 기능 외에 그 디자인 속에 숨겨져 있는 잠재적인 기능이 있다. 기능 전환이란 사물의 디자인이 지니는 이와 같은 2개의 기능 중 전자가 통용되지 않게 되었을 때 후자의 기능을 적극적으로 유도해 냄으로써 새로운 효용성을 찾아내려고 하는 것. 손잡이가 떨어져 나간 컵을 재떨이로 쓴다고 하는 에는 컵의 현재적 기능 속에서 잠재적 기능을 발견하여 기능 전환한 것이다.

기능주의(機能主義)〔영 *Functionalism*〕 공예 용어. 간단히 말해서 건축이나 공예에 있어서 그 용도 및 목적에 적합한 디자인을 취한다면 그 조형의 미는 스스로 갖추어진다고 하는 사고방식(기능*이란 건축,* 공예* 등에서 그 용도와 목적을 달성하기 위한 적합한 역할이나 작용을 말함). 이 기능 개념의 모태를 이루는 실용성 또는 합목적성의 개념은 19세기 초엽의 고전주의 건축가 신켈* 등의 사상에서 싹트기 시작하여 19세기 후반에 진보적인 건축가들에 의해 처음으로 적극적인 조형의 모멘트(moment)로 다루어졌다. 특히 근대 건축의 아버지라고 일컬어지는 오스트리아의 건축가 바그너*는 〈예술은 필요에 따라서만 지배된다〉고 하였으며 미국의 건축 개척자의 한 사람인 설리반*은 〈형체(포름)는 기능에 따른다〉고 하였다. 프랑스의 건축가 르 코르뷔제*는 1924년경부터 회화 운동의 하나인 퓌리슴*의 원리를 건축에 응용하여 순수하게 기능적인 목적을 달하기 위해 콘크리트, 놋쇠, 유리 등의 재료로 조작(造作)하고 또 부착시키는 디자인을 시작하였다. 〈집은 살기 위한 기계이다 〉란 그의 유명한 말이다. 제1차 대전 후에는 〈표현이 아니라 기능을〉이라는 주제를 디자

인의 원리로 삼아(형태적으로는 곡선을 출발점으로 하였음) 의의있는 작품을 완성했던 핀스테를린(Hermann *Finsterlin*), 헤링(Loy *Hering*), 샤로운(Hans *Scharoun*)등의 건축가들은 지나친 인체 모방 또는 생물 기관의 모방에 빠져 유기적 곡선에의 편중 및 극단적인 개성화를 초래하였고 이론적으로는 특정한 기능에 대해 유일적(唯一的)인 형태가 결정되지 않으면 안 된다는 점을 강조함으로써 이 점에 대해서는 비판을 받지 않으면 안 되었다. 그러나 기능주의*가 조형 미술 분야에서는 바우하우스* 운동, 퓌리슴,* 구성주의* 등에 직접으로든 간접이든 여러 형태로서 상당한 영향을 주었다.

기디온 Sigfried *Giedion* 1893년 스위스에서 태어난 미술가이며 건축가. 1928년 그로피우스,* 르 코르뷔제* 등과 함께 근대 건축가들의 세계적인 조직인 CIAM*의 설립에 참가했고 그 서기장을 역임했다. 근대 건축 운동의 지도적 멤버의 한 사람이다. 취리히 대학의 미술 교수이며 건축 평론가로서도 유명하다. 부르크하르트*나 뵐플린*을 계승한 미술사가로서 출발하여 특히 건축사 및 건축 평론 분야에서 주로 활동했다. 1938년 하버드 대학의 초청을 받고 강의를 하였는데, 그 강의에 바탕을 두고 집필한 《공간, 시간, 건축(Space, Time and Architecture)》(1941년)이 그의 대표적 저서이다. 이 저서는 그로 하여금 건축사가로서 제일인자가 되게 하였다. 그 후 건축 분야에서 메사추세츠 공과대학 건축과 주임 교수로 활동하였다. 1948년에는 《기계화가 통솔한다(Mechanizationn takes Command)》를 저술하였는데, 이 책에서 그는 기술사(技術史)의 방법으로 문화사를 돌이켜 보고 있으며 기계사의 역사적 변천 속에서 근대적인 디자인의 밑바닥에 흐르는 것을 탐구했다. 그는 또 디자인의 이론면에서도 빼놓을 수 없는 한 사람이다. 1951년 스위스로 귀국하였다. 1968년 사망.

기를란다이요 Domenico *Ghirlandajo* 본명은 Domenico di Tommaso *Bigordi* 이탈리아의 화가. 1449년 피렌체에서 출생. 발도비네티*의 제자. 카스타뇨,* 고촐리,* 필리포 리피*로부터 강한 감화를 받았다. 초기 르네상스 시대 피렌체파*의 한 사람으로서 보티첼리*에 버금가는 대화가. 미켈란젤로*의 첫 스승이기도 하였다. 벽화*에 특히 뛰어났고 15세기의 작가로서는 오히려 드물게 보이는 웅대한 작품을 특색으로 하는 화가였다. 대표작은 벽화로서는 《피에트로와 안드레아의 소명(召命)》(1482년 완성, 바티칸궁 시스티나 교회), 《성 프란치스코 전(傳)》(1490년 완성, 피렌체의 산타 마리아 노벨라 성당) 등이 있고 그 밖에 《노인과 손자의 초상》(루브르 미술관), 《성모자와 성인들》(뮌헨 국립 미술관), 《마기(Magi)의 예배》(이탈리아, 우피치 미술관), 《그리스도의 탄생》(이탈리아, 암브로지아나 미술관), 《처녀의 초상》(포르투갈, 굴벤키안 콜렉션) 등이 있다. 1494년 사망.

기메 미술관〔*Musée Guimet*, 일명 Musée National des Religions〕 프랑스의 국립 종교 미술관. 동양 미술 관계를 전문으로 한다. 에밀 기메*(Emile *Guimet*, 1836~1918년)에 의하여 1878년 리용에 설립되었다가 1888년에 파리로 이전하였다. 종교 부문이 그 중심이며 인도, 티벳, 캄보디아, 태국, 베트남, 버마 등의 동남아 및 고대 이집트의 종교 관계의 미술품이 대부분이다. 특히 동양학자 펠리오(Paul *Pelliot*, 1878~1945년)를 대표로 하는 중앙 아시아의 발굴과 프랑스 고고학회 파견단의 아프가니스탄 답사에 의한 유적물과 도자기의 수집품을 소장하고 있는 외에 이 방면의 전문 서적을 풍부하게 소장하고 있으며 다음 4종의 정기 간행물을 발행하고 있다. 본관(本館) 연감으로서 《Annales du Musée Guimet》, 연구지로서 《Bibliothéque d' études》, 보급 홍보지로서 《Aibliothéque de vulgarisation》, 종교사지(史誌)로서 《Revue de I' histoire des religions》.

기베르티 Lorenzo *Ghiberti* 이탈리아 초기 르네상스 시대의 대표적인 조각가의 한 사람. 특히 청동 조각 작가. 피렌체 출신. 1378년 금세공사(金細工師)의 아들로 태어났다. 처음에는 금세공의 화가로 출발하였다. 조각가로서의 활발한 제작 활동은 1400년 이후의 일이다. 1401년에 피렌체의 상업 조합은 피렌체에 있는 산타 마리아 델 피오레 대성당의 산 지오반니 세례당에 청동 문짝을 기증하기로 결정한 다음, 청동 문짝에 부조할 제작자를 콩쿠르(프 concours)에 의

해 선정하기로 하였다. 기베르티는 이에 응모하여 제작자로 결정됨으로써 1403년부터 1424년에 걸쳐 〈그리스도전(傳)〉을 소재로 한 제 2 의 문(北面)을 제작하였다. 이 문의 조각은 피렌체파* 조각에 있어서 고딕*에서 르네상스*로 이어지는 양식 변화를 초래한 최초의 작품 예가 되었다. 이어서 1425년에는 〈구약 성서〉에서 10장면의 소재를 취하여 제 3 의 문(東面)에 착수, 1452년에 이를 완성하였다. 이 제 3 의 문에 있는 부조는 미켈란젤로*가 〈천국의 문〉이라고 찬사를 보낸 바와 같이 매우 걸작이다. 이 작품(제 3 의 문)의 내용은 인간의 창조부터 솔로몬과 시바 여왕과의 알현까지인데, 시간적인 격차가 있는 사건을 동일 구도 내에 담기 위하여 웅대한 경치를 배경으로 한 다음, 거의 환조에 가까운 전경(前景)의 인물에서 부터 훨씬 먼 원경의 미세한 얇은 부조에 이르는 미묘한 변화는 지오토* 이래 조각의 회화적* 효과를 최대로 표현한, 특히 기교가 주목되는 작품이다. 그의 목표는 예리한 성격 묘사나 극적인 동세(動勢)가 아니라 (그의 제자 도나텔로*의 사실주의*와 달라서) 균형(→ 밸런스)이나 조화에 있었다. 이런 점에서 볼 때 〈낙원 추방〉과 같은 극적 장면에서는 흉내 내는 자태를 취하게 했기 때문에 인물의 성격 표현에 있어서 다소 미숙한 조각가였다는 평을 받고 있다. 그러나 인물상을 에워싼 분위기의 묘사는 매우 훌륭하다. 예컨대 세 천사는 해부학적으로 불균형이지만 무릎을 꿇고 앉아 있는 족장 아브라함에게 걸어서 다가서는 표현은 뛰어난 기교의 소산이라 아니 할 수 없다. 이 외의 주요 작품으로는 《밥티스마(세례) 요한》(1414년, 피렌체의 오르 산 미켈레), 《성 마태》(1422년 완성, 同所), 《성 스테파누스》(1428년, 同所) 등이 있다. 1455년 사망.

기본스 Grinling **Gibbons** 1648년 영국에서 태어난 바로크*의 목조각가. 제임즈 2세의 동상처럼 독립한 작품도 있고, 브론즈*도 제작하였으나 건축 장식으로서의 목각이 그의 주작품. 나뭇잎이나 화조(花鳥) 등을 매우 사실적으로 조작했는데, 그 정교함은 유럽에서 손꼽히고 있다. 그러나 예술성은 미흡하다. 1721년 사망.

기술(技術)〔영 *Technic*, 프 *Technique*, 독 *Technik*〕 테크닉의 어원은 그리스어의 테크네(techne)로서, 〈자연〉에 대한 〈인공〉의 뜻. 이 용어에 대해서는 여러 가지 논의가 있으나 일반적으로는 인간의 합목적적 활동(목적을 의식하고 그것을 실현코저 하는 활동)의 과정에서 수단이 기술이며 이 경우, 수단은 단일한 것일 수도 있으나 일반적으로는 복합된 체계를 취하는 것이다. 기술에는 생산 기술이나 공학 기술과 같이 물질적인 것을 비롯하여 정치, 교육 등의 관념적 기술도 있다. 예술이나 디자인 기술은 〈물질적〉과 〈정신적〉의 양쪽에 걸치는 기술이라 할 수가 있다. → 기교

기스 Constantin **Guys** 프랑스의 화가, 소묘가. 1805년 네덜란드의 블리싱겐(Vlissingen)에서 출생. 1850년경 처음으로 소묘가로서 등장하였다. 1855년 크리미아전쟁 당시 《일러스트레이티드 런던 뉴스(Illustrated London News)》지의 특파원으로 종군한 뒤 1860년경부터 파리에 정착하여 활동하였다. 프랑스의 시인이며 비평가인 보들레르(P.C. V. *Baudelaire*)가 그에 대한 유명한 평론을 쓴 것은 1863년의 일이다. 1885년 역마차에 치어 만년을 병원에서 지냈었다. 그는 기지에 능한 경쾌한 필치로 제 2 제정 시대의 상류 및 하류 사회 풍속을 묘사하여 기품있는 작품을 남겼다. 그의 독창적인 수법은 특히 인상파* 화가들에게 커다란 의미를 부여하는 것이 되었다. 1892년 사망.

기스키아 Léon **Gischia** 1904년 프랑스 닥스에서 출생한 화가. 이탈리아, 스페인을 여행한 후에는 오랫동안 미국에도 머무르면서 활동하였다. 레제*와 교우를 맺고 그와 더불어 후진들을 가르쳤으며 또 르 코르뷔제*와 협력하여 〈파비용 데 탕 누보〉의 실내 장식에 종사하였다. 살롱 도톤*의 회원이며 살롱 드 메*에도 출품하였다. 그의 화풍은 레제의 영향 때문인지는 모르나 기하학적이며 간결하고 색채는 마티스* 처럼 아름답다.

기슬란디 Victore **Ghislandi** 1655년 이탈리아 베르가모에서 출생한 화가. 베르가모와 베네치아에서 일을 해 온 성직자로서 특히 초상화에 능하였으며 화풍은 후기 바로크*에서 로코코*에의 과도기의 양식을 보여 주었다. 1743년 사망.

기억화(記憶畫) 〔영 *Memory picture*〕 아동화의 용어로서 흔히 쓰여진다. 즉 실물에 의한 것이 아니고 기억에 의해서 그려진 그림. 아동 미술* 교육의 한 방법으로서 최근 그 중요성이 한층 더 높게 인식되고 있다.

기업 광고(企業廣告) 〔영 *Institutional advertising*〕 기업 이미지의 창조를 목적으로 하는 광고. 기업의 규모, 사회적 사명, 경영 사상, 기술적 우위성 등을 일반에게 전달하여 기업에 대한 일반의 이해와 호의를 만들어 내고 나아가서는 제품의 시장을 확보하여 이를 확대시키는데 도움이 되도록 하기 위해서 행한다.

기요맹 Armand *Guillaumin* 1841년 프랑스 파리에서 출생한 화가. 파리 철도 회사에 근무하면서 틈틈히 그림을 그리다가 1863년 아카데미 쉬스(I' Académie Suisse)에 들어가 거기서 피사로*와 세잔*을 친구로 사귀면서 1868년부터 본격적인 화가로서의 출발을 하였다. 같은 해에 〈낙선전*(落選展)〉에 작품을 전시한 것이 인연이 되어 카페 게르보아*(Café Guerbois)의 모임에도 참가하여 인상주의* 운동에도 참여한 화가였다. 이해 1886년까지 6번 출품하였다. 1891년에는 운좋게 복권에 당첨되어 생활에 여유를 가지면서부터 작품 제작에 전념하였다. 그는 대체적으로 붉은색, 갈색, 자색을 화면에 많이 도입함으로써 개성이 강한 야성적이면서도 중후한 매력을 풍겨주었지만 피사로*나 마네*처럼 세련되지는 못했다. 그러나 매우 생생한 색채와 격한 색조의 대조를 통한 정력적인 필법이 어쩌면 고갱* 과 고흐*의 격찬을 샀을지도 모르며 인상파* 화가 중에서도 야수파(野獸派)*에 가장 가까운 화가로 간주케 한지도 모른다. 1893년부터 1913년에 걸쳐 크로장과 크뢰즈를 비롯한 프랑스 전역과 네덜란드를 여행한 뒤 만년을 크로장의 야생적 아름다움에 매혹되어 그곳에서 보내면서 크로장, 일 드 프랑스(Ile de France) 및 네덜란드의 풍경을 소재로 한 많은 작품을 제작하였다. 경력으로 1894년에 뒤랑 — 뤼엘의 화랑에서 첫 개인전을 가졌었다. 대표작으로는 《베르시의 세느강 거룻배들》(루브르 인상파 미술관),《크로장의 옛 성터》(개인 소장), 《샤랑통 항구》

(루브르 미술관) 등이 있다. 1927년 사망.

기제의 피라밋〔영 *Pyranids at Gizeh*〕 카이로 서남쪽 가까이에 있는 고도(古都)기제 교외에 있는 한 무리의 피라밋* 옛 제국의 아홉 피라밋으로 이루어져 있는데 그 중에서 가장 높은 것은 케오프스(*Cheops*), 케프란(*Chephran*), 미케리누스(*Micerinus*)세 왕의 것이며, 더우기 케오프스 것은 대(大)피라밋이라고 불려지는 것으로, 그 규모는 지상 138m, 기부(基部)의 폭이 227m이다. 네 변의 길이 217m. 세계 칠대(七代) 불가사의의 하나로 일컬어지고 있다. 이 지명은 오늘날 기자(Giza)라고도 한다.

기증자(寄贈者) 〔영 *Donator*, 프 *Donattaire*〕 성당이나 수도원 등의 건물이나 그 비용 등을 기부한 사람. 시주(施主). 예술적 표현에 있어서는 성당 모형 등을 봉납하고 있는 모습으로 그려진다. 반 아이크 형제* 홀바인* 등의 작품에서 엿볼 수 있다.

기초(基礎) 〔영 *Foundation*, 독 *Fundament*, 프 *Assise*〕 건축 용어. 구조물을 지탱하며 이것을 안정되도록 하기 위한 최하부의 구조물. 구조물의 하부 전반에 걸칠 경우에는 총(總)기초(floating foundation), 기둥이나 어느 묶음 등의 아래에 독립해서 시설될 경우는 독립 기초(single footing) 혹은 그것을 띠 모양으로 연결할 경우도 있다. 이런 것은 연속 기초(combined footing)이다.

기초벽(基礎壁) 〔영 *Foundation wall*〕 건축 용어. 구조물을 지탱하기 위하여 최하부에 마련하는 얕은 벽. 흔히 벽돌, 돌, 콘크리트조(造)이지만 철근 콘크리트가 최상이며 일반적이다.

기하학적 양식(幾何學的樣式) 〔영 *Geometric style*〕 그리스 미술사상(美術史上)의 용어. 그리스 미술의 발단 시기 즉 도리스족(Doris族)의 이동이 일단 끝난 기원전 약 1000년경부터 아티카(Attica)를 중심으로 한 그리스 각지에서 발전된 양식. 이 양식의 기념비적인 건축과 대리석 석조 조각은 기원전 7세기까지는 출현하지 않았으므로 다만 채색된 도자기나 청동이나 상아로 된 소형의 조각으로만 알 뿐이다. 도기의 경우 처음에는 추상적인 디자인, 예컨대 삼각형, 체크 무늬, 동심원, 卍 모양* 十자, 4각형, 지그재그 등으로 장식되었으나 기원전 8세

기 무렵에는 인물상과 동물상이 기하학적 구성으로 나타나기 시작했는데, 인물의 두부는 원형, 동부(胴部)는 역삼각형의 도식적인 실루엣*으로 그려져 있는 것에 불과하였다. 이 새로운 장식 양식 중에서도 가장 유명한 것은 아테네의 디필론(Dipylon) 묘지에서 출토된 것으로, 묘지의 부장품으로 쓰였던 일군(一群)의 대형 항아리들이다. 이것들은 기원전 9세기에서 8세기에 걸쳐 만들어진 것으로 1871년에 발견된 것인데, 가장 진보하고 발달한 이 일군의 암포라*장식 양식을 특히 〈디필론 양식(Dipylon style)〉이라고 한다. 채색술 특히 암색(暗色)의 와니스를 채용하고 있는 점에서는 미케네의 제도술(製陶術)과도 일맥 상통하지만 그러나 형식에 있어서는 독자적인 독특한 맛을 가하고 있다. 현존하는 초기의 청동 소상(小像)으로는 《만티크로스의 봉납상(奉納像)》(보스톤 미술관), 올림피아 출토의 《전사(戰士)》(루브르 미술관), 펠로폰네소스 출토의 《말(馬)》(베를린 미술관) 등이 있는데, 이들은 앞서 말한 디필론의 암포라와 공통되는 엄격한 도식적 형태를 보여 주고 있다. 그 밖에 또 축제의 모임, 장례식 행렬, 해전 등의 표현에 있어서도 어느 것이나 도식적인 기하학적 양식의 원리에 따라 그려져 있다.

기호(記號) 〔영 *Sign*, 프 *Sique*, 독 *zeichen*〕 전달(커뮤니케이션)의 기본적 단위언데, 그 중 부호 및 문자는 가장 중요한 기호이며 수학이나 회화 등에서 쓰여지고 있는 숫자나 로마 문자도 기호이다. 기호 그 자체는 사상이나 개념의 능력이 없지만 그것을 조합시키게 되면 무한한 커뮤니케이션이 가능하게 된다. 현대 미술에도 기호가 도입되는 경우가 있는데 그 때는 여러 가지 목적 때문이다.

긴장감(緊張感) 〔독 *Spannung*〕 전압(電壓)이란 뜻도 가지고 있다. 조형상으로는 어떤 장면 위의 구성 요소가 상호 관계에 의하여 나타나는 긴장감을 말한다. 추상화(抽象化)는 칸딘스키*가 즐겨 인용한 개념인데, 그에 의하면 회화의 내용을 구체화하는 것은 형태의 외형이 아니고 형태가 내포하고 있는 활력이라고 했다. 이 활력이 긴장감이다. 바꾸어 말하면 외형적이 아니라 〈내적(內的)으로 조직된 긴장감의 총계에 의하여

작품 내용이 표현된다〉는 것이다. 예컨대 단순한 하나의 점(點)은 구심적(求心的) 긴장감을 가지며 또 직선은 두 개의 긴장감, 곡선은 세 개 이상의 긴장감을 포함하고 있다고 보고 있다. 색*(色)에 있어서도 진출성과 후퇴성, 수축성과 팽창성 등은 색의 긴장감이라고 풀이된다. 이와 같이 긴장감은 구성 요소의 대감각적(對感覺的) 성질을 가리키는 것으로, 긴장 관계에 중점을 두는 구성법은 아카데믹한 도식적 구도법(圖式的構圖法)과는 별개의 관점에 서는 것이다. 회화뿐만 아니라 몰든 조형 작품에 대하여 긴장 개념을 적용하는 것은 가능한 일이지만 디자인에 있어서 긴장감만을 강조하는 것은 매우 위험한 일이다.

길 Eric *Gill* 1882년 영국 출생의 조각가, 판화가, 삽화가, 디자이너. 영국 조각계의 아카데미즘에 파문을 던진 한 사람으로서 그는 영국산 돌에 직접 조각하는 것을 원칙으로 하였고 또 추상적 장식 양식을 표현한 작가였다. 한편 활자 서체*(活字書體)의 디자이너*이기도 했는데, 평론을 통해 영국에 중요한 영향을 미쳤다. 저서로는 《의장론(衣裝論 ; Clothes)》(1931년), 《예술론(Art and a Changing Civilzation)》(1934년) 등이 있다. 특히 그는 존스턴(Eward Johnston)의 제자로서 스승이 창안한 산세리프*자형(sansserif 字形)을 런던 교통공사(交通公社)가 채용한 후부터 문자의 아름다운 자형이 만들어져 모든 선전은 멋있는 그의 문자를 통해 이루어지게 되었다. 1944년 사망.

길드〔영 *Guild*, 프 *Guilde*〕 중세의 유럽에 있어서 처음에는 종교적 행사 및 의례(儀禮)의 협동에서 비롯된 것인데, 12세기경부터 상업, 다음엔 수공업의 각 부문에 걸쳐 기술의 독점과 복리의 유지를 목적으로 하여 장(長), 공장(工匠), 제자(弟子) 등을 망라하여 조직한 동업자끼리의 자치 단체를 지칭하게 되었다. 점차적으로 그 세력이 봉건 제후에게 대항할 만큼 컸으나 17세기 이후 근대 산업의 발달과 함께 쇠퇴하였다.

길딩〔영 *Gilding*〕 금이나 은 또는 금박(金箔)〔을 액자의 장식이나 회화의 일부 또는 채색 사본을 위해 표면에 부착시키는 기술.

길버트 Alfred *Gilbert* 1854년 영국에서

태어난 조각가. 빅토리아조(朝) 및 그 후에
걸쳐 활동한 저명한 공공 조소가(彫塑家).
파리의 로마에 유학하여 배운 뒤 귀국하여 피
카디리 서커스의 《에로스*의 분수》, 《페르
세우스*》, 《승리의 키스》 등의 대표적인 작
품을 제작하였다. 로열 아카데미*의 회원이
었다. 1934년 사망.

길브레드 부처(夫妻) Frank and Lilian,
M. *Gilbreth* 동작 연구(動作研究)의 창시
자. 부인 릴리안은 심리학자였고 길브레드
자신은 기사(技師)였기에 재료, 공구, 설
비에 관한 지식 및 인간적 여러 요소의 이
해를 포함한 연구를 하기에는 적합한 부부
였다. 그들의 활동 범위는 매우 넓어서 건
축, 건설 작업에서의 주목할 만한 발명과
개량, 피로, 단조로움, 숙련 기술의 전이
(轉移), 신체 장애자를 위한 일의 연구, 공
정 도표(工程圖表), 미세한 동작 연구, 클로
노사이클그래프(Chronocyclegraph) 등의 테
크닉 개발이 있다. 또 기본적인 손의 동작
을 사인화(sign化)한 《서블릭 심벌스(Ther-
blig Symbols)》는 매우 유명하다.

김나시온〔희 *Gymnasion*, 영·독 *Gym-
nasium*〕 고대 그리스인의 한 공공 건조물.
이곳에서는 주로 청년들이 스포츠 등을 통
해 훌륭한 육체로서의 신체 단련에 힘썼다.
나중에는 철학자나 연설가들도 여기에서 강
의를 하였다. 표준적 예는 다음의 여러 시설
을 포함한다. 1) 스타디온 2) 팔라이스트라
(Palaistra; 투기장, 체조장) 3) 에페베이온
(청년의 연습장) 4) 스파이리스스테리온(球
技場) 5) 아포뒤테리온(탈의장) 6) 에라이오
테시온(몸에 올리브유 등의 기름을 바르는
곳) 7) 코니스테리온(몸에 분말 가루를 뿌리
고 문지르는 곳). 그 밖의 각종 방이 있다.
그리스의 김나시온의 유적 중 에페소스*,
알렉산드리아, 트로아스, 히에라폴리스 등
에 있는 것은 그 보존 상태가 좋은 셈이다.

나다르 *Nadar* 1820년 프랑스에서 태어

난 사진 작가. 본명은 가스파르 ―펠릭스 투
르나숑(Gaspar-Félix *Tournachon*). 부친이
실패하여 도산했기 때문에 계속했던 의학 공
부를 단념하고 1842년에 만화가로 전향하였
다. 1854년 사진 작가로 변신하여 파리에 사
진관을 열었다. 그의 사진관은 파리 예술계
의 명물의 하나가 되었다. 그의 초상 사진
은 성격 묘사가 교묘하여 프랑스의 유명한
예술가의 초상을 수 많이 찍었다. 또 1863
년에는 기구(氣球)를 타고 세계 최초의 공
중 촬영을 시도하였다. 1910년 사망.

나다르 사진관(寫眞館) 〔프 *Galerie Ph-
ototypographique de Nadar*〕 사진 작가
나다르*는 1850년 파리에 사설 갤러리를 창
설하고 여기서 1874년 제 1회 인상파 전람
회를 개최하였다. 근대 회화의 산실(産室)
역할을 했던 바 그 의미가 크다.

나르텍스〔프·영 *Narthex*〕 건축 용어. 바
질리카*의 신랑*부의 전방에 그것과 직각으
로 마련된 가늘고 긴 현관랑(玄關廊)을 말
한다. 그 내부는 예배에 사용되는 부분이며
프레스비테리움(독presbyterium), 네이브*(n-
ave), 아일(aisle; 복도)의 3부분으로 되어
있다.

나비파(派) 〔프 *Les Nabis*〕 브르타뉴
(Bretagne)의 퐁타방*(Pont-Aven) 체재 시
대의 고갱*과 결부되는 화가들 즉 세뤼지에,*
베르나르* 등이 19세기 말기에 파리에서 결
성한 젊은 예술가들의 그룹. 1880년 이후부
터 고갱을 중심으로 이른바 생테티슴* 운동
이 전개되었는데, 1888년 고갱의 제자 세뤼
지에는 이 운동의 이론을 아카데미 줄리앙
출신의 젊은 화가들에게 들려 주고 드니,*뷔
야르,* 보나르* 등을 동료로 가입시켜 이 그
룹을 발족시켰다. 또 당시 그림을 그리고 있
던 조각가 마이욜*도 참가하였다. 이 일파
는 1892년경 상징주의* 문예 운동의 영향을
받음에 따라 그들의 특색은 신비적, 상징적
경향을 가지며 또 표현상의 특색으로서는 반
(反) 사실주의적, 장식적 경향이 강하였다.
그 무렵부터 동지(同志)의 회합이 월 1회
씩 브라디가(街)의 카페에서 행하여지게 되
었으며 시인 카잘리스(Cazalis)가 그룹의 명
칭을 〈나비〉라 명명하였다. 그들의 주장은
대체로 생테티슴*의 이론 및 기법을 계승한
것이었으며 특히 나비파의 이론가였던 드니

는 〈회화란 자연의 재현이 아니고 2차원의 평면이다〉라고 강조하였는데, 이 생각이 20세기 회화의 기본적 방향의 하나가 되었던 것이다. 이들의 활동은 한 동안 계속되다가 20세기가 되면서 점차 작가들이 독자적인 방향으로 나아감에 따라 자연 해소되었다. 참고로 〈나비〉란 헤브라이어로「예언자」라는 의미를 지니고 있는데 이 말은 그룹의 명칭으로 채용하여 스스로 새로운 예술의 선구자라는 자부를 갖고 활동하였던 것이다. 이 그룹이 활발히 활동하던 1890년대에는 회화를 비롯하여 판화, 조각, 삽화, 무대 장치, 의상 등에 걸쳐 폭넓은 활동을 했었던 바 20세기 회화에 하나의 출발점으로서 이 그룹은 중요한 의미를 지니고 있다.

나오스〔희 *Naos*〕 건축 용어. 그리스 신전에 있는 신상을 안치하는 방을 말한다. 라틴어로는 케라*라고 한다. → 신전(神殿)

나움부르크 대성당〔독 *Naumburger dom*〕 독일 작센 지방의 도시 나움부르크의 성 페테로 및 성 파울로 대성당. 독일 건축사상 중요한 건축물로 간주되는 이 성당은 이중 내진 형식(→ 내진)의 십자형 교회당으로서 네 탑을 갖추고 있다. 로마네스크*의 구 건축에 대신하여 신축 공사가 12세기 말엽에 시작되었다. 13세기 중엽에 기공한 서쪽 내진은 독일 초기 고딕 건축의 걸작으로 손꼽히고 있다. 그리고 특히 서쪽 내진 간막이벽에는 1250년부터 1260년경에 걸쳐 제작된 유명한 《그리스도의 책형》,* 《유다의 입맞춤》, 《에케하르트(Ekkehard)와 우타(Uta)》 등이 입상과 부조*로 조각되어 있어 내진을 장식하고 있다.

나이프〔영 *Knife*, 프 *Couteau*〕 회화 용구. 유럽에서는 한 쪽 날만 있는 칼을 나이프, 양쪽에 모두 날이 있는 칼을 단검(短劍 ;deger)이라 하여 구별한다. 나이프는 도구로서, 단검은 무기로서 옛 석기 시대*부터 사용되어 왔다. 로마 시대에 이르러서는 오늘날의 포켓나이프와 같이 생긴 쇠로 만든 접칼이 만들어졌고 16세기에는 재크나이프가 만들어졌다. 그 후 17세기 초엽에는 스프링을 이용한 포켓나이프라든가 거위 펜*(옛날에 깃털을 깎아서 만들어 쓰던 펜) 만들기에 사용할 작은 펜나이프 등이 나타났다. 그리고 17세기 중엽 이후에는 식탁용 나

이프가 일반화되었다. 미술 용구로서는 ① 팔레트 나이프(Palette knife) ― 팔레트 위에다 유화* 물감을 반죽하거나 또는 깎아 내는데 쓰이는 강철로 만든 주머니 칼처럼 생긴 것. ② 페인팅 나이프(영 Painting knife, 프 Couteau) ― 유화 물감을 화면에 듬뿍 떠올려 그리는 데 쓰이는 강철로 만든 서양식 인두와 같이 생긴 것으로 긴 것, 짧은 것, 넓은 것, 좁은 것 등의 여러 가지 종류가 있는데 낭창낭창하면서도 탄력성이 뛰어난 것일 수록 좋다 ― 로 크게 두 종류로 나눌 수 있다.

나자레파(派)〔독 *Nazarener*〕 19세기 초엽에 형성되었던 독일 화가의 한 파. 빈(Wien)의 아카데미 학생 오베르베크* 및 프포르*가 중심적인 화가였다. 이들은 1809년 빈에 성 루카 조합*(독 Lukasbund)을 창설하였다. 또 그들은 당시의 고전주의*적 풍조에 반대하고 로망파 문학자들의 사조에 공명하였다. 이듬해인 1810년 오베르베크와 프포르는 활동 무대를 로마로 옮겨 그 곳에서 활동하고 있던 코르넬리우스,* 시노르 폰 카롤스펠트,* 빌헬름 폰 샤도(→ 샤도, J. G.) 등 다수의 화가들이 이 그룹에 가입하였다. 지도자는 오베르베크였다. 핀치오 언덕의 성 이시드로 수도원에서 수도사와 같은 생활을 영위하면서 그들의 새로운 종교화의 이상 실현을 지향하는 작품 제작에 전념하였다. 점차 가톨릭의 교의를 받들고 또 라파엘로* 시대까지 거슬러 올라가 페루지노,* 안젤리코* 등의 종교화에 심취하였다. 공동 제작한 작품으로는 로마의 카사 바르톨디(Casa *Bartholdy*)의 벽화 《성 요셉전(傳)》(1816~1817년 ; 1887년 이후 베를린 국립 화랑 소장)과 또 카시노 마시모(Casino *Massimo*)의 벽화 (1819년 이후)가 유명하다. 그들의 사고방식에 의하면 예술이란 본시 창조적인 성질의 것은 아닌 종교적인 관념 표출에 도움이 되는 것이라고 하였다. 이 때문에 이 일파의 화가들에 대해 이른바 〈나자레파(派)〉라는 별명이 붙여졌던 것이다.

나투프 문화〔영 *Natufian*〕 팔레스티나의 중석기 시대* 문화. 새석기*가 발달하여 골제의 자루에 끼워진 돌낫이 만들어졌다. 이 시대의 사람들은 야생의 곡식을 추수하여 식량으로 사용했으며 또한 인간, 사슴, 염소

나다르『84세의 모네』(나다르 촬영)
1899년

나폴리 국립미술관 (이탈리아 나폴리)

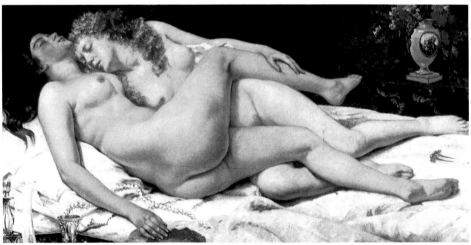

누드화 크루베『잠자는 여인들』1862년

| Nattier | Nevinstn | Nicholson, Willam | Nolde |

나비파 세뤼지에 『브루타뉴의 사랑과 숲의
풍경』 1888년

나비파 뷔야르 『어머니와 누이』 1893

노브고르드파 테오파네스 『성 니콜라우스』 14세기

노트르담 대성당 (프랑스 파리) 1163년 기공, 1230년 완성

노이에 자할리히카이트 딕스『성냥팔이』1920년

노이에 자할리히카이트 그로츠『황혼』1922년

네덜란드 미술 반 아이크
형제『성모』(헨트의 제단
화) 1426~32년
←

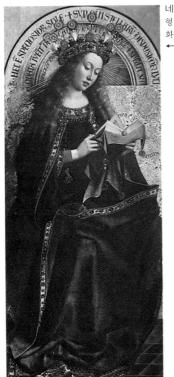

네덜란드 미술 반 데르구스
『성모의 죽음』1480년 →

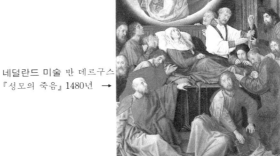

네덜란드 미술 캉팡?『수
태고지』(제단화) 1425년↓

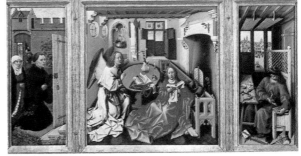

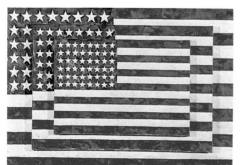

네오 다다이즘 존즈『3매의 기』1955년 네오 다다이즘 라우션버그『모노크롬』1959년

뉴욕파 스틸『1957-D No.1』1957년 뉴욕파 코틀리브『흑과 흑』1959년

뉴욕파 가스톤『무제』
1958년

의 골제 자루에 조각을 시도하였다.

나튀르 모르트(프 *Nature morte*) → 정
물화

나튜랄리스티〔이 *Naturalisti*〕「자연 주
의자들」이라는 뜻. 16세기 후기 로마에 카
라바지오*에 의해 세워진 화파. 자연의 정
밀 묘사를 취지로 하였으며 이러한 경향은
나폴리의 포리드로 및 사바티니로 옮겨졌다.
늦게는 이 도시에 체재하고 있던 리베라*
(J. d.)를 통하여 스페인으로도 들어갔다.

나트와르 Charles Joseph *Natoire* 1700
년 프랑스에서 태어난 화가. 르모아느*의 제
자. 1721년 콩쿠르에서 우등상을 수상하였
고 뒤이어 로마에서 배웠다. 《프시시에 이
야기》는 재기(才氣) 넘치는 장식화로서 데
생 및 색채를 신비화하는 능력을 보여 준 작
품이다. 작품은 계속해서 성공을 거두었고
1752년에는 로마의 아카데미 장(長)이 되었
다. 고블랑, 태피스트리*의 밑그림에도 뛰
어난 것이 많은데 그 중에서도 《돈키호테 이
야기》의 10매가 크게 알려져 있다. 1777년
사망.

나폴리 국립 미술관〔*Museo Archaeolog-
ico Nazionale, Napoli*〕 이탈리아 나폴리
에 있는 고대 그리스와 로마 특히 폼페이*
와 그 주변에서의 발굴품을 주체로 하는 미
술관. 수집의 역사는 파울스 3세에 의하여
수집된 파르네제가(Farnese家)의 콜렉션에
서 비롯되며, 그 후 18세기 부르봉 왕조의
유품이 샤를르 3세에 의해 반입되었고 또
남이탈리아의 발굴품 및 에르코라노와 폼페
이의 발굴품이 모두 포함되었다. 전시품의
대부분은 주로 기구, 무기 등을 중심으로
하는 선사 문명의 부문과, 비록 적은 숫자
이지만 고대 이집트 문명의 부문, 그리스 아
르카이크* 시대의 항아리 및 조각류의 부문
으로 나뉘어 진열되어 있다. 그리스 고전기
에 관해서는 로마 시대의 모작(模作: → 모
사)이 많이 있는데, 이는 헬레니즘 시대와
로마 초기 시대의 작품과 더불어 미술관의
중핵을 이루고 있다. 특히 폼페이 벽화는 이
런 조각류와 함께 고대 문명의 귀중한 유산
으로서 취급, 전시되어 있다.

낙선전(落選展)〔프 *Salon des Refusés*〕
1863년 프랑스의 관전(官展) 심사에 낙선된
그림들이 당시의 편파적인 심사의 결과라는

여론에 따라 나폴레옹 3세가 살롱 옆에 낙
선작들의 전람회 개최를 허락하여 생긴 전
시회의 명칭이다. 여기에 출품되었던 마네*
의 《풀밭 위의 식사*(Déjeuner Sur I' her-
be)》등 종래의 도덕 관념을 타파한 시민적
인 작품들은 도덕적으로 많은 비난의 대상
이 되었고 황제 자신도 이 전시회를 더 이
상 허락하지 않아 단 1회로서 끝나고 말았
다. 그러나 마네가 추구한 종래의 전통적인
어두운 화면을 벗어나는 선명한 색조는 무
명(無名)의 청년 화가들에게 새로운 방향을
제시하는 기폭제가 되었다. 그리하여 마네
주변에는 많은 청년 화가들이 모여들었고,
그로부터 인상주의*가 탄생되는 계기가 이
루어졌다. 또 이 전시회는 관(官)의 심사에
의하지 않은 최초의 살롱으로서, 오늘날의
앵데팡당*전의 효시가 되었다.

낙원(樂園)〔영 *Paradise*〕 그리스어의
파라디소스(paradisos)는 고대 페르시아어에
서 파생된 것으로「위곽(圍郭)」, 「정원」을
의미한다. 성서 70인역(譯)에서 이 말을 에
덴 동산에 대하여 사용하였으므로 낙원이란
뜻을 갖게 되었다. 에덴 동산은 인류의 시
조 아담과 이브가 범죄하여 추방될 때까지
살던 곳. 혹은 깨끗한 영혼이 심판의 날까
지 머물러 있는 곳. 건축 용어에서는 중세
초기 및 로마네스크* 성당의 서쪽에 부착되
어 있는 아트리움*의 변형. 미술(특히 회화)
에 있어서 초기 그리스도교 시대에는 낙원
은 수목 특히 종려나무에 의하여, 중세에서
는 뱀이 감겨 있는 사과나무에 의해서 상징
되었다. 풍경화*가 독립적 영역으로 점차 성
립되고 16세기 중엽에 이르면 이탈리아 특
히 베네치아파* 혹은 네덜란드의 화가는 낙
원을 여러 가지 금수가 있는 아름다운 유럽
풍경으로서 표현하였다.

난색과 한색〔영 *Warm color and cold
(cool) color*〕 따뜻하게 느껴지는 색을 난
색, 차갑게 느껴지는 색을 한색, 어느 것에
도 속하지 않는 색을 중성색(中性色)이라 한
다. 예컨대 적, 주황, 황색 등은 난색에 속
하고 청록, 청색, 파랑 등은 한색에 속하며
녹색 및 자색 계통은 중성색에 속한다. →
색

난석적(亂石積)〔영 *Random work*〕 난
적(亂的)이라고도 하며 건축에서의 돌쌓기

의 한 가지. 환석(丸石)이나 각석(角石) 등
의 자연석을 불규칙하게 쌓는 방법인데 르
코르뷔제*나 브로이어* 등이 근대 건축에 적
용했던 일도 있다. 이에 대하여 바르게 돌
을 쌓는 것을 절석적(切石積；Ashler work)
이라 한다. 돌쌓기는 아니지만 건축 디자인
에서의 철평석(鐵平石) 붙임이나 바닥깔기
는 다같이 난석적의 효가를 평면적으로 바
꾸어 놓은 것이다.

　　난측(卵鏃) **장식**〔영 *Egg and Dart*〕 그
리스—로마 건축 및 르네상스*와 근대 건
축에서 쓰여지는 고형(刳形：건물의 돌출부)
의 일종. 계란형 장식과 화살촉 모양의 장
식이 번갈아 배열되어 있는 고형 장식〈egg
and tongue, 또는 anchor〉라고도 한다. 건축
의 부분과 부분과의 간막이를 지시하고 또
한 곳에서 다른 곳으로 옮겨감에 따라 우미
한 느낌을 준다(예컨대 벽면과 천정과의 사
이). 이 장식 모티브로서의 가장 훌륭한 형
식을 아테네에 있는 아크로폴리스*의 에레
크테이온*에서 볼 수 있다.

　　날염(捺染)〔영 *Printing*, 독 *Zeugdruck*〕
피륙이나 실같은 것에 어떠한 모양을 물들
이는 염색법의 하나. 스텐슬* 또는 모양을
새긴 얇은 본을 대고 풀을 섞은 염료를 발
라서 물을 들이는 기술로 크게 4 가지 방법
이 있다. 즉 직접 날염법(속어로는〈찍음〉
이라고도 한다). 방염법(防染法), 발염법(拔
染法), 형부침염법(形附浸染法)이 바로 그
것이다. 날염은 적어도 4 세기부터 알려진
기술이다. 그리고 무늬를 놓는 방법으로서
1800년경까지는 손(手工式)으로 행하여졌지
만 그 후부터는 목판 혹은 구리 롤러(銅 ro-
ller) 등을 기계에 조립해 놓고 날염하는 기
계식 방법이 개발되어 현재는 많은 진보를
거듭하였다.

　　남상주(男像柱) → 아틀란테스

　　납석(蠟石)〔영 *Limestone*〕 지방 광택
(脂肪光譯) 및 석랍(石蠟) 같은 촉감이 있는
암석 및 광물의 총칭. 사문석(蛇紋石), 엽랍
석(葉蠟石), 활석(滑石), 동석(凍石) 같은
것. 치밀한 비정질(非晶質)이며 화학 성분
은 함수가리반토(含水加里礬土)의 규산염(硅
酸鹽)으로 인재(印材), 석필(石筆)의 용제
로 흔히 쓰인다.

　　낭만적(浪漫的)〔영 *Romantic*, 프 *Rom-*
antique〕 이 말은 원래 프랑스의 roman에
서 유래된 것으로 본래는 중세 기사(中世騎
士)의 전기적(傳奇的) 이야기 혹은 모험담
과 같은 공상적, 경이적(驚異的), 비현실적
인 것을 말하지만 오늘날에는 일반적으로 예
술상의 경향으로서 상상의 비약, 정열의 횡
일(橫溢), 이상(理想)에 대한 동경(憧憬)에
따라서 현실의 세계 및 인생의 이법(理法)
을 초탈(超脫)하고자 하는 자유 분방한 표
현을 특징짓기 위해 쓰여진다. 이런 경향이
가장 현저히 나타난 것은 18세기 말부터 19
세기 전반에 걸쳐 서구에서 일어난 로망주
의*의 예술조사에서이다. 이러한 현상은 많
든 적든 다른 시대의 다른 민족에서도 엿볼
수 있다. 따라서 미학*이나 예술 이론에서
는〈낭만적〉의 개념으로〈고전적〉*에 대립
하는 예술의 근본 유형을 표시하는 수도 있
다. 그러나 이 개념의 본질 규정은 논자(論
者)에 따라서 여러 가지로 차이가 있다. 헤
겔과 같은 철학자는 이념이 외면(外面) 현
상과 완전히 부합된 상태를 넘어서 순수한
정신성(精神性)에서 직접 자기를 표현하고
자 하는 경우를 낭만적이라 하였으며 따라
서 역사적으로는 그리스도교 아래의 서구 예
술을, 체계적으로는 회화, 음악, 문예를 모
두 이 기본 개념하에 포괄한다. 이것은 그
러나 특수한 용법으로 보통으로는 서구의 예
술 및 문예의 내부에도 고전적인 것과 낭만
적인 것의 대립이나 융체(隆替)가 인정되고
있다. 프리츠 쉬트리히(F. *Strich*)의 문예
학설에 의하면 그는 인간의〈영원화(永遠化)
로의 의지〉가〈완성〉의 이념을 향해 전개
(展開)하는 곳에서 고전적 양식은 성립되는
데 대해 그것이〈무한〉의 이념으로 지향하
는 곳에 낭만적 양식이 생긴다고 하였다.

　　낭만주의(浪漫主義) → 로망주의

　　내쉬 Paul *Nash* 1889년 영국 런던에서
태어난 화가. 처음에는 건축가를 지망했으
나 섬세하고 온화한 천성에 의해 후에 회화
로 전향하여 슬레이드 미술학교에 들어가 배
웠다. 1912년 런던에서 최초의 개인전을 열
어서 인정을 받게 되었으며 뉴잉글리시 아트
클럽*전에도 출품하게 되었다. 종교풍인 영
국 풍경화의 전통을 이으면서, 1930년대에
있어서는 내면의 눈을 가진 예술가로서 환
상적인 풍경화를 제작했던 그는 제 1 차 대

전 중에는 종군 화가로 참여하여 처참한 전쟁화를 그렸다. 또 전쟁의 악몽을 체험한 결과 자신의 내면 세계에서 추상과 초현실의 가능성을 추구하게 되었고 나아가 독창적인 풍경화가로 발전하였다. 무대 장치, 목판화, 삽화 등의 분야에서도 활동하였고 또 왕실 미술학교에 나가 디자인을 가르치기도 했다. 1931년에는 피츠버그 국제 심사 위원으로 참여하였으며 1933년에는 유니트 원*의 결성에 지도적인 역을 맡아 일했고 1936년 이후에는 영국에서의 쉬르레알리즘*운동의 추진자로서 활약하였다. 1946년 사망.

내용(內容)〔영 *Content*, 프 *Contenu*, 독 *Inhalt*〕 형식(形式)에 대립되는 개념으로, 일반적으로는 사상, 감정 등을 말하는데, 예술 작품에 있어서는 어떠한 소재*가 재료를 통해 형식 속에 구체화된 것을 뜻한다. 따라서 내용은 소재나 주제*와는 엄격히 구별된다.

내장(內裝) → 페이싱

내진(內陣)〔영 *Chancel*, 독 *Alterraum*, 프 *Choeur*〕 건축 용어. 교회당에 있어서 애프스*와 신랑(身廊) 사이 또는 애프스와 익랑(→ 수랑) 사이에 있는 장방형 또는 정방형 모양의 장소. 즉 신랑(身廊)부의 동쪽 부분으로 성가대석(choir)과 제대(祭臺)를 포함하여 말한다. 그리고 이는 종종 내진 간막이*(chancel screen)에 의해 신랑부에서 구분된다. 서쪽 끝이 성가대석이며 이에 대해 동쪽 끝이 제대가 있는 곳이다. 로마네스크*에서는 측랑*(側廊)이 연장해서 내진의 주위에 주보랑(周步廊)을 형성하고 (프랑스) 또 동쪽의 내진에 대해 서쪽에도 내진을 마련하는 이중 내진 형식도 나타났다 (독일).

내진(內陣) **간막이**〔영 *Chancel screen*, *Choir screen*〕 건축 용어. 초기 그리스도교 교회당에서 성가대석(→ 오케스트라)을 회중석(會衆席)으로부터 구획하는 낮은 스크린을 말하며 벽면은 종종 부조*로 장식된다. 높은 투조*(透彫)의 스크린이 쓰여지는 경우도 있다.

내튜럴리즘(영 *Naturalism*) → 자연주의

내화 벽돌(耐火煉瓦)〔영 *Fire brick*〕 건축 재료. 금속의 정련이나 화학 공업에서 화로의 안 벽 등에 쓰는 벽돌. 산성, 중성, 염기성의 세 종류가 있다. 난로나 굴뚝 등의 내면에는 일반적으로 산성 혹은 중성을 쓴다.

넛 오일〔영 *Nut-oil*〕 회화 재료. 호도 열매를 짠 기름으로서, 유화용 물감을 녹이는 기름의 일종이다. 건조, 찰기, 광택 등은 린시드 오일*과 포피 오일*의 중간 정도이다.

네가티브〔영 *Negative*〕 1)「부정적」,「소극적」의 뜻으로서「긍정적」,「적극적」의미의 포지티브(positive)에 대립하는 말이다. 2) 사진*의 음화(陰畫)를 말하며 일반적으로 네가(nega)라고 한다. 이에 대하여 양화(陽畫)는 포지(posi)라고 한다.

네덜란드 미술〔영 *Netherlandish art*〕 오늘날의 벨기에 및 네덜란드에서 형성되어 발전했던 미술. 이 미술을 발전의 과정에서는 2개의 서로 다른 경향을 점차 분명히 보여주었다. 즉 하나는 남방의 플랑드르(Flandre;1830년 이후 벨기에라고 불리어지는)파이고 다른 하나는 북방의 네덜란드파이다. 네덜란드 미술이 독자적인 특유의 창조적 의의를 획득한 것은 대체로 1400년경의 일이다. 그 무렵 네덜란드에는 북유럽 유일의 조각가 슬뤼테르*가 출현하였다. 또 그 무렵 네덜란드의 미니어처*는 북유럽 회화의 일신(一新) 시대를 초래케 함으로써 반 아이크 형제*는 이 시대의 이탈리아 회화와 아울러 유럽에서도 지도적인 역할을 연출하여 고(古)네덜란드 회화의 기초를 굳혔다. 예술 활동의 중심은 모든 힘을 끌어 당기고 있던 남부 네덜란드 즉 플랑드르였다. 16세기에는 이탈리아 르네상스 미술이 들어옴에 따라 종래의 조화적인 발전에 지장이 초래되었고 또 토착 양식과 외래 형식 사이에서의 동요도 초래되었다. 그런데 이 세기의 중엽에 이르러서는 한 사람의 특필한 화가가 나타났다. 그 무렵의 북유럽에 있어서 아무도 비견될만한 사람이 없었던 대화가 브뤼겔*이 그 사람이다. 그는 플랑드르의 민족성으로 뭉쳐진 인물로서, 그러한 독자적 화풍을 수립하였다. 민중의 생활을 이 화가만큼 깊고도 산뜻하게 그린 화가는 없었다. 종족의 차이 때문에 생긴 북방과 남방과의 차별(개개의 현상에 따라 물론 싫게 느껴졌다) 이 결국 양 지방의 정치적, 종파적인 분리를 몰고 왔는데, 특히 16세기 후반에는 매우 날

카롭게 대립되었으므로 대체로 1600년경 후부터 플랑드르 미술과 네덜란드 미술을 구별해서 논할 수 있다. 네덜란드 회화는 15세기에서와 마찬가지로 17세기에서도 북유럽의 지도적 역할을 하였다. 그리고 종교적으로 가톨릭의 지배를 받고 있는 남쪽에서는 루벤스*, 그리고 프로테스탄트가 지배하고 있는 북방에서는 렘브란트*가 각각 나타났는데, 이 두 사람의 대표자가 동시에 전자는 플랑드르 미술, 후자는 네덜란드 미술의 특색을 대표하였다. 좁은 지역에서 17세기의 네덜란드만큼 여러 분야에서 높은 수준에 달한 화가들이 배출되었던 적은 회화사상 그 유례가 없다.

네레이데스 기념비〔영 *Nereid monument*〕 소아시아 남안(南岸) 지방 리키아의 크산토스(Xanthos)에 건조되어 있는 고대의 능묘(陵墓)(기원전 5세기말). 부조*의 프리즈*로 장식된 높은 대 위에는 이오니아식* 주주당(周柱堂)이 서 있었고 기둥과 기둥 사이에는 네레이데스(회 *Nereides*, 그리스 신화 中 海神 네레우스의 딸들)를 조각한 조각상이 놓여져 있었다. 네레이데스 기념비라고 하는 호칭이 여기에서 유래되었다. 이들 조각상은 기원전 400년경의 아티카 미술에 의존하는 지방 양식을 보여 주고 있다. 프리즈*의 부조는 이 능묘에 속하는 왕후의 생애에서 취재한 것인데, 거기에는 그리스 회화의 영향도 간과할 수 없다. 조각 유품은 건축 유품과 함께 현재 런던의 대영 박물관*에 소장되어 있다.

네르 *Neer* 1) Aert van der *Neer* : 네덜란드의 화가. 1603년 암스테르담에서 출생. 1677년 그곳에서 사망하였다. 정서가 풍부한 풍경화가였던 그는 네덜란드의 전원에서 모티브를 취하여 갈색 또는 은회색을 주조로 미묘한 빛의 효과를 노려 묘사하였다. 강변의 마을, 황혼, 겨울 경치, 달빛, 밤의 화재 등을 즐겨 그렸다. 2) Eglon Hendrik van der *Neer* 1) 의 아들. 1635년 암스테르담에서 출생하였고 1703년 뒤셀도르프에서 사망하였다. 부친 및 반 로(van Loo) 의 가르침을 받아 주로 풍속화*와 역사화*를 그렸다.

네오-고딕(영 *Neo-Gothic*) → 신(新)고딕

네오 다다이즘〔영 *Neo-dadaism*〕 제2차 세계 대전 후 미국에서 추진된 전위 예술 운동. 〈그린다〉고 하는 행위를 지상(至上)으로 삼은 액션 페인팅*에 대하여, 현실적인 기호나 일상적인 오브제* 또는 오브제의 파편을 주위에서 메내어 화면에 도입하여 신선한 느낌을 표출함으로써 새로운 가치를 낳고자 했다. 유럽의 누보 레알리슴* 운동에 호응하여 일어난 것으로서 이러한 비에스테틱(非aesthetic;비심미적인)한 성격이 과거의 다다이슴* 운동을 상기시킨다는 점에서 이 명칭이 붙여졌다. 종래의 다다이슴이 주로 기성 가치의 부정을 목적으로 파괴와 반항에 일관한 데 대해, 네오 다다이슴은 반(反)예술적 활동을 그대로 창조 행위로 전화(轉化) 인정하고 나아가 적극적인 의미를 부여하려는 데서 차이점을 찾아 볼 수 있다. 존즈* 라우션버그* 채임벌린* 스탠키에비치(Richard *Stankiewicz*) 등이 대표적인 화가이다.

네오레알리슴〔프 *Néoréalisme*〕「신사실주의(新寫實主義)」라고 번역되지만 이 용어는 화가나 평론가에 따라서 그 용법이 일정하지가 않다. 쿠르베*의 사실주의* 정신을 근대적으로 살린 것을 그 묘사하는 양식에는 상관하지 않고 널리 장식적 경향으로 표현된 회화에 대해서 말하는 수도 있고, 1930년대 이후 프랑스 화단에서 활약하고 있던 브리앙송*이나 플랑송 일파 사람들의 경향을 말하는 수도 있으며 전후파(戰後派)의 일부 경향을 지적하는 경우도 있다. 또 러시아의 사회주의 리얼리즘* 혹은 멕시코 전위 화가의 양식을 말할 때 쓰는 수도 있다.

네오-플라스티시슴〔프 *Néo-plasticisme*〕 신조형주의(新造形主義). 네덜란드의 기하학적 추상주의 운동. 데 스틸*의 한 분파로서 1920년 몬드리안*에 의해 시작되었다. 순수한 조형 회화의 운동을 정력적으로 추진하였으며 20세기의 반사실적인 미술 운동의 일환으로서 회화, 조각 뿐만 아니라 실내 장식* 포스터* 디자인* 건축* 공예 등에도 강한 영향을 주었다.

네이브(영 *Nave*) → 신랑(身廊)

네이비 블루〔영 *Navy blue*〕 색명(色名). 짙은 암청색(暗青色)을 말하는데 미국 메릴랜드주(州)의 아나폴리스시(市)에 있는 해

군 사관학교의 제복 빛깔에서 유래된 명칭이다.

네이플즈 옐로〔영 *Naples yellow*〕물감 이름. 진품은 이탈리아의 베수비오 화산에서 발견된 물감인데, 중세기경부터 쓰여져 왔다. 값이 매우 비싸며 황화수소(黃化水素)에 의해 검게 변색한다. 일반적으로는 카드뮴과 옐로 오커*를 아연화로 혼합하여 만든다.

네킹〔영 *Necking*〕건축 용어. 원주(圓柱)의 목 부분의 쇠시리 장식. 넥(neck)이라고도 한다. 도리스식 오더(→ 오더)에서 주신(柱身)(shaft)의 최상단 즉 에키누스*와 접속하는 약간의 부분을 말하는데, 기둥을 인체에 비하면 이 부분은 마치 머리에 해당하는 주두(柱頭)와 몸에 해당하는 주신(柱身)의 사이로서, 이 네킹과 주신 최상부의 고통(鼓筒)(drum*)과 상접하는 곳에는 한 줄 또는 3~4줄의 홈이 있다.

네프투누스(라 *Neptunus*) → 포세이돈

넬슨 George *Nelson* 1908년 미국에서 태어난 저명한 가구 디자이너. 〈허먼 밀러〉가구 회사와 관계를 맺고 책상, 수납 가구 등에서 단순 명쾌한 기능적 디자인을 실현하여 주목을 끌었다. 그의 디자인 활동은 매우 광범위한데, 인테리어 디자인*, 인더스트리얼 디자인*, 커머셜(Commercial) 디자인*, 건축 설계(建築設計) 등 다방면에 걸치고 있다. 저서도 많이 남겼는데 이 중에서도 특히 《Problems of Design》(1957년)은 매우 유명하다.

넵튠(라 *Neptune*) → 포세이돈

노르만 양식(樣式)〔영 *Norman style*〕영국 및 노르망디(Normandie ; 프랑스 북서부 지방)에서 고딕*에 앞서 발전했던 건축 양식. 영국에서는 1100년경부터 1200년경에 걸쳐 널리 행하여졌으나 프랑스에서는 그보다 50년쯤 앞서고 있다. 이 양식은 독자적인 여러 가지 특징을 갖추고는 있지만 일반적으로는 로마네스크*의 영국 형식이라 보아도 된다. 간소, 웅장, 둥그란 아치의 사용 등을 특색으로 한다. 현존하는 대표적인 예를 들면 런던 서쪽 40마일에 있는 《네이틀리 스큐어스(Nately Scures)》, 리즈(Leeds) 부근의 《아델 교회당(Adel Church)》, 피터보로(Peterboro), 일리(Ely), 엑서터(Ex-eter) 등에 있는 교회당이다.

노벌티〔영 *Novelty*〕광고주가 회사명이나 상품명을 넣어 고객이나 판매점에 증정하기 위해 특별히 만든 것의 총칭. 예컨대 달력, 수첩, 광고 성냥 등을 비롯하여 품명을 기입한 케이스, 재떨이, 라이터 등 무수히 있다. 기획성과 이용 가치가 있는 것일수록 효과적이다.

노브고로드파(派)〔영 *School of Novgorod*〕러시아의 노브고로드를 중심으로 14, 15세기를 통해서 번영한 종교화파. 그리스의 테오파네스*가 이 파와 결부되는 최초의 가장 중요한 화가이다. 그의 작품은 비잔틴 회화의 전통을 이어받고 있는데, 형체가 가늘고 길다는 점과 거의 추상적인 선을 채용하고 있다는 점 등에서 이 파의 양식상의 특색을 찾아 볼 수 있다.

노이만 Johann Balthasar *Neumann* 독일의 건축가. 1687년 에가에서 출생한 그는 남부 독일의 전성기 및 후기 바로크* 건축을 대표하는 한 사람이다. 특히 뷔르츠부르크(Würzburg)에서 주로 활동하면서 프랑겐(西南 독일)파 및 빈파의 뛰어난 전통을 한 몸에 규합하였다. 그의 대표작인 《뷔르츠 부르크 사교궁전(司敎宮殿)》(1720~1744년)은 독일 바로크의 가장 장대한 저택 건축의 하나이다. 이 궁전에는 보는 사람마다 깜짝 놀랄 〈황제의 방〉이 있는데, 이 거대한 타원형의 홀은 당시 애호되고 있던 백색과 황금색의 색채 및 파스텔조의 색조 배합으로 치장되어 있고 또 천장에는 티에폴로*가 장식한 환상적인 프레스코화*가 있다. 그는 또 수 많은 교회당 건축에도 종사하였다. 장려한 《히아첸하이리겐의 교회당》(1745년 이후)은 이미 로코코*에 속하고 있다. 1753년 사망.

노이에 자할리히카이트〔독 *Neue Sachlichkeit*〕신즉물주의(新即物主義)라고 번역된다. 표현주의*에 대한 반동으로서, 표현주의 좌파(左派)에서 발전하여 1920년경부터 유럽 특히 독일에서 일어났던 예술 운동. 1925년 만하임 시립 미술관(Mannheim Städtische Kunsthalle)에서 처음으로 〈노이에 자할리히카이트〉전이 개최되었다. 이 명칭은 이 전람회를 기획한 만하임 미술관장 할틀라우브(Dr. G. E. *Haltlaub*)가 1923년부

터 맨 처음 쓰기 시작하였다. 표현주의의 주관적, 환상적, 비합리적인 작품 제작 경향에 대해 노이에 자하리히카이트는 사물의 본질에 대한 냉정한 관찰과 정확한 묘사를 의도하는 일종의 독특한 리얼리즘(→ 사실주의)이다. 이것을 마술적 리얼리즘(영 Magic realism, 독 Magischer Realismus)이라고도 불리어진다. 이 입장은 사물에 직접 어떠한 관념적인 주관을 가지고 보는 것이 아니라 물질적인 기초에서 사물을 전혀 객관적으로 파악하려고 하였다. 즉 사물 그 자체 및 구체성을 예리하고 확실하게 파악함으로써 불투명한 것은 조금도 없는 명확한 화면으로 조립하였는데, 이것은 자연의 모양을 묘사하는 것으로 되돌아가는 하나의 반동이라고 일컬어지고 있다. 딕스*나 알렉산더 카놀트(Alexander Kanoldt, 1881~1939년)와 같은 작가는 실제적으로 자연으로 되돌아간 셈이다. 그러나 여기서 주목할 것은 그들의 정밀한 기법이 자연에 대한 어떠한 다른 사고 방식으로 옮겨지고 있다는 점이다. 가령 카놀트가 정물(靜物)을 위해 선택한 여러 가지 자연 형식에 있어서도 거기에는 입체, 원통체, 구체 등 기하학적인 기본형이 스며 있다. 시림프*의 화면 구성(예컨대《잠자는 소녀들》1926년)도 카놀트와 흡사하지만 그 후기의 풍경화에서는 객관주의가 단순한 리리시즘(lyricism)적인 방향으로 진행하고 있다. 딕스,* 그로츠* 등은 철저한 세밀 묘사로서 모델을 가차없이 신랄하게 분석하였다. 예를 들면 딕스*의《화가의 양친》(1921년)이나 그로츠*의《나이세(A. Neisser) 박사상(博士像)》(1927년) 등이다. 딕스는 또 전쟁의 공포를 냉엄한 태도로 그려 내었고, 그로츠는 사회의 퇴폐적인 면을 폭로하였다. 한편 건축, 가구, 공예 분야에서도 역사적 양식의 모방에서 전환하여 객관성, 실용성, 합목적성(合目的性)을 추구하는 1920년대의 경향을 노이에 자할리히카이트라고 한다. 이 운동은 1933년 히틀러 정권의 대두와 함께 탄압을 받아 분쇄당하고 말았으나 최근에는 다시 활발하게 재평가가 시도되고 있다.

노이트라 Richard J. **Neutra** 1892년 오스트리아의 빈에서 태어난 건축가. 빈의 공과 대학에서 바그너*의 가르침을 받은 다음

스위스에서 조원(造園)과 건축을 수업하였으며 1923년에는 미국으로 건너가 라이트*의 도움을 많이 받았으며, 1927년에는 제네바의《국제 연맹 회관》의 설계에 입상하여 일약 유명해졌다. 그의 디자인은 일관하여 합리주의*를 기조로 하고 있으나 구조 재료의 표준화 및 형태의 극단적 단순화가 특징이며 또한 자연적 환경과의 융화가 교묘하다. 작품으로는 주택 건축이 대부분이며 대표작은《사막의 집》(1946년)이다. 주요 저서로는 그의 수필을 수록한《Survival Through Design》(1954년)이 있다. 1970년 사망.

노트르담〔프 **Notre-Dame**〕 이 말의 본래 뜻은「우리들의 귀부인」이지만 실제로는 성모 마리아를 뜻하며 파리와 아미앙(Amiens)을 비롯한 프랑스 각지에는 성모 마리아를 축복하기 위해 이 이름의 성당이 많이 세워져 있다. 그 중에서 가장 유명하고 가장 크며 오래된 성당은 파리에 있는《노트르담 드 파리(Nortre-Dame de Paris)》이다. 이 대성당은 프랑스 초기 고딕* 건축의 대표적인 예로서 1163년에 기공되어 1230년경에 완성되었다. 두 개의 탑이 배치되어 있고 정면 중앙 입구 위에는 장미창이 있으며 상부의 처마 위에 유명한 괴(怪)동물의 행렬(行列)이 있다. (→ 가고일) 익랑*(翼廊)에 있는 남북 양단의 대담한 구성은 13세기 중엽에 증축된 것인데, 프랑스 혁명 때 폭도들에 의해 부분적인 손상을 입었으나 1845년 건축가 비올레-르-뒤크*에 의해 교묘하게 복원되었다.

녹로(轆轤)〔영 **Lathe**, 독 **Töpferscheibe**, 프 **Roue du potier**〕 공예 용어. 힘을 이용하는 일종의 회전 공작기. 2개의 원반을 축으로 연결하여 윗면을 수평으로 회전시킨다. 이 윗면의 중앙에 찰흙을 놓고 회전시키면 축에 대하여 임의의 곡선을 모선(母線)으로 하는 회전체를 성형할 수가 있다. 보통은 도자기*의 성형에 이용되는 수가 많으며 손으로 돌리거나 발로 굴러서 회전시켰지만 지금은 대부분 동력을 이용하여 회전시키는 것이 많다. 이 원리를 공작 기계에 이용한 것이 선반(旋盤)이며 목재의 가공에 많이 쓰이고 있다.

논-그래픽〔영 **Non-graphic**〕 1962년 제42회 뉴욕 ADC전(展) 수상 작품의

경향에서 유래된 말인데, 종래의 일러스트 레이션* 중심의 그래픽 디자인*에 대하여 그 래픽 테크닉을 단순하게 하고 나아가서는 광 고 표현으로서 제품 내용이나 상품의 표현 방법에 중점을 둔 광고 제작 태도를 말한다. 이 경향은 일러스트레이션*보다 타이포그래 피*나 사진*으로라는 기술적인 변화뿐만 아 니라 종래의 이미지 광고보다도 구체적인 설 득 광고라고 하는 표현의 이행(移行)도 표 시하는 것이다.

논 – 오브젝티브 아트(영 *Non-objective art*) → 농 – 피귀라티프

논 – 커미션드 포스터〔영 *Non-commissi- oned poster*〕 프랑스 파리 출신의 화가 사 비냐*이 제 2차 대전 직후인 1950년 파리에 서 논 – 커미션드 포스터 즉 〈주문에 의하지 않고 그리는 형식의 포스터〉의 전람회를 개 최하여 작가가 포스터 디자인에 자유로운 아 이디어를 낼 수 있다는 가능성을 보여 주어 주목을 받음으로써 일약 그래픽 디자인계의 유행 작가가 되었다.

놀데 Emil *Nolde* 본명은 *Emil Hansen* 1867년에 태어난 독일의 화가. 북독일의 덴 마크 국경 가까이 있는 놀데 출신인 그는 처 음에 플렌스부르크에서 목재 조각술을 배운 뒤에 칼스루에(Karlsruhe)의 공예 학교에서 공예를 배웠다. 1892년부터 몇 년 동안에는 스위스의 산크트 갈렌(영 Saint Gall, 독 Sankt Gallen)에 있는 공업 학교에 재직하 여 장식화를 가르치면서 한편으로는 그림엽 서 등을 그리며 회화에 전념하였다. 당시 그 곳에서 그린 알프스 산의 의인화(擬人畵)가 호평을 받아 화가 수업에 필요한 자금을 얻 을 수 있게 되어 1898년에는 교직을 사임하 고 뮌헨, 파리, 코펜하겐 등지로 유학하면 서 인상파풍의 스타일을 익혔다. 특히 1899 년에는 처음으로 파리로 나와 아카데미 줄 리앙*에 적을 두고 배우면서 루브르 미술관 에 다니며 특히 티치아노*의 작품을 모사* 하였다. 또 도미에,* 로댕,* 드가,* 들라크르 와,* 마네 등에 심취하여 파리 체재의 성과 가 서서히 나타나기 시작했다. 1906년경부 터는 초기에 배운 인상파풍의 작품으로부터 표현파의 방향으로 전향하여 1906년 브리케* 그룹의 일원이 되었다. 또 독일 미술가 연 맹*과 베를린의 분리파*에도 참가했던 그는

이처럼 정력적으로 활동하면서 표현파 작가 로서의 중요한 위치를 굳혀갔다. 1913년에 는 러시아, 중국, 일본을 거쳐 하와이와 남 양으로 여행하였다. 그는 종교적 소재를 즐 겨 다룬 화가였는데, 그의 작품에 나타난 특 징으로는 색채의 콘트라스트*(대조)가 현저 하며 또 자연의 프로포션*을 왜곡하여 나타 냄으로써 강한 표현주의적 효과를 노리고 있 다. 즉 그가 즐겨 다룬 모티브였던 꽃, 인 형, 인물, 종교화 등에서 원시 예술의 단순 소박한 포름*을 취하여 거기에 화려하고도 기괴한 생명력을 부여시켜 호방하고 강인한 터치와 강렬한 대비로 표현하여 언제나 다 이내믹하면서도 그로테스크*한 환상적인 톤* 을 연출해 내었던 것이었다. 그리고 거칠고 호탕한 그의 성품은 특히 목판화*에도 그 효 력을 발휘하였다. 1937년 나치스에 의해 이 른바 퇴폐 예술*가의 한 사람으로 낙인찍혀 위축된 생활을 하다가 제 2차 대전 후에는 실레스비히 홀스타인주(Schleswig Holstein 州)에서 교수로 초빙되어 활동하던 중에 그 곳에서 1956년 작고하였다. 대표작으로는 《성령강림제(降臨祭)》(1909년), 《최후의 만찬》 (1909년) 등이다.

농담(濃淡) 안료*의 분립(粉粒)을 조밀 하게 배치하면 진해지고 성기게 배치하면 연하게 된다. 또 안료에 흑색을 가하면 진 (濃)하게 되고 백색을 가하면 연(淡)하게 된 다. 농담이라는 표현은 종종 오인되는 경우 가 많아 애매하다.

농민 예술(農民藝術) → 민중 예술(民衆 藝術)

농브르〔프 *Nombre*, 영 *Paging*〕 책, 잡 지 등의 페이지 숫자 또는 책의 페이지를 매 기는 것. 농브르는「수(數)」라는 뜻을 지닌 프랑스어 Nombre에서 나온 말이다.

농 – 피귀라티프〔프 *Non-figuratif*〕 우리 나라 말로는「비구상 예술」이라고 일컬어지 고 있다. 순수한 의미에서의 추상 예술을 말 한다. 즉 자연의 실제와는 관계없이 말하자 면 처음부터 구상적인 물체의 형태에 구애 되지 않고 오로지 직관 및 상상에 의해 자 유로이 창조하는 미술 작품(→ 추상주의)을 말하는데, 논 – 오브젝티브 아트(영 Non-ob- jective art；비대상 예술)라고도 불리어진다. 1932년 파리에서 결성된 〈추상·창조〉* 그

룹은 농 - 피귀라티프를 공통의 명확한 목표로 하였다. 제 2 차 대전 후의 프랑스에서는 특히 〈살롱 데 레알리테 누벨〉*이라는 화파(畫派)가 농 - 피귀라티프를 여전히 지향하고 있으며 미국에서도 이런 경향의 운동이 모던 아트*의 뿌리깊은 운동의 하나로서 존속하고 있다.

누드(프 *Nu*, 영 *Nude*) → 나체화

누보 레알리슴〔프 *Nouveau realisme*〕「신사실주의(新寫實主義)」 또는 「신현실파(新現實派)」라고 번역된다. 공업화된 현대의 사회를 〈20세기의 자연〉으로 보고, 그 속에서 생산되는 물체를 무매개적(無媒介的)으로 제시한다고 하는 클라인*(Y.K.)의 비물질화*(非物質化) 사상에서 발전한, 1960년대 초 프랑스를 중심으로 등장한 유럽에 있어서의 새로운 경향의 전위 미술 운동. 누보 레알리슴이란 명칭은 프랑스의 비평가 레스타니 Pierre *Restany*)가 1959년의 파리 청년 비엔날레에 출품되었던 팅겔리(Jean *Tingelly*)의 《자동 데생 기계》, 단색주의자(單色主義者)인 클라인(Y.K.)*의 《원색(原色)》, 앵스(Raymond *Hains*)의 《찢어진 포스터》 등에서 느낌을 받고 이것들을 이듬해인 1960년 4월 밀라노의 아폴리네르 화랑에서 〈누보 레알리슴〉이란 명칭으로 제 1 회 선언을 발표하고 전시한 뒤부터 공식적으로 쓰이기 시작했다. 이어서 그해 11월에 파리에서 정식으로 그룹이 결성되었고, 1961년 5월 파리의 J. 화랑에서 〈다다*를 넘는 40도〉란 전시회를 가짐으로써 누보 레알리슴의 존재가 세상에 확실히 알려지게 되었다. 최초의 참가자는 레스타니, 아르망,* 앵스, 클라인*(Y.K.), 팅겔리, 뒤프렌*(François *Dufrene*), 쇠푀리(Daniel *Spoerri*), 레이스(Martial *Raysse*), 빌레글레*(Jacques de la *Villeglé*) 등 10인이었고, 뒤이어 세자르,* 크리스토,* 로텔라* 생 팔(Niki de *Saint Phalle*) 등이 참가하였다. 누보 레알리슴은 공업 제품의 단편(斷片)이나 일상적인 오브제*를 거의 그대로 전시함으로써 〈현실의 직접적인 제시〉라는 새롭고도 적극적인 방법을 추구했던 예술이라는 점에서 그 특색을 찾아 볼 수 있으나 개개의 작품에 나타난 공통성은 그렇게 명확하지가 않다. 한편 미국에서도 거의 같은 시기에 이러한 경향의 예술 즉 〈네오 다다이즘〉*이라고 하는 예술 운동이 일어났다.

눌 그룹〔네 *Nul*〕 네덜란드 앵포르멜 그룹*에서 발전하여 1961년에 설립된 네덜란드의 미술가 단체. 회원으로는 페테르스(Henk *Peeters*), 아르만도(*Armando*), 순호벤(J. J. *Schoonhoven*) 등이 포함되어 있다. 이 단체의 목적은 상호 밀접한 접촉을 하고 있던 제로 그룹*의 목적과 같은 것이었다. 그리고 이 단체는 1961년부터 1965년까지 동명의 잡지 《Nul》을 발행했었다.

뉘앙스〔프 *Nuance*, 영 *Shade*〕 일반적으로 음(音), 의미, 감정, 언어 등의 미묘하고도 섬세한 차이를 말하지만, 미술 용어로서는 색조, 명암, 형태, 정취 등에 관한 표현상의 미세한 차이를 가리킨다. 좁은 의미로는 색채의 그라데이션*과 함께 생기는 미묘한 색조의 차이를 말한다. 색채는 그 3 속성(색상, 채도, 명도)의 단계적 변화에 따라, 예컨대 빨강색이라 하더라도 담홍색에서부터 짙은 진홍빛까지의 여러 단계가 있으며 나아가 주홍색, 등색, 심홍색 등의 차이가 있다. 이러한 색채의 변화 및 차이를 색의 뉘앙스라고 한다. 색의 각종 뉘앙스를 포함한 색의 음계적 배치를 감(프 Gamme; 원래는 음계를 가리키는 음악 용어임)이라 한다. 개개의 작가 또는 작품에 있어서 색채상의 특색을 밝은 감이라든가, 단조로운 감이라고 평한다.

뉴 머티어리얼즈〔영 *New materials*〕「새로운 소재(素材)」라고 번역된다. 새로운 재료나 재질(材質)을 의미하는 용어인데, 20세기 전반기에 이미 확립된 〈어떤 물질이든 미술에 적용될 수 있다〉는 기본 원칙에 바탕을 둔 것으로 즉 버려진 쓰레기나 산업 재료 및 동식물까지 미술에 이용될 수 있다는 발상에서 나왔다. 이러한 발상은 스타일과 기교*에 있어서 상당한 변화를 초래하는 계기가 되었다. 특히 조각과 건축에서 이 새로운 재료를 도입, 이용한 뒤로 현저한 변화를 기록하였다. 또 쓰레기나 다른 물질에서 취해진 재료들의 이용은 퀴비슴*의 한 기법인 콜라즈*에서 시작되어 정크 아트*와 같은 온갖 종류의 앙상블라지*에서 큰 발전을 초래하였고 이러한 개념의 변화는 회화와 조각 사이의 전통적인 차이를 불분명하게 만

들었다. 산업 제품 중에서도 금속과 플라스틱 같은 합성 제품, 전기 기구 등 신소재로서 중요한 몫을 차지했던 이들 재료들의 이용은 주조하거나 깎아낸 형태의 전통적인 조각과는 대조를 이루는 것으로서 용접한 금속 조각 등으로 나타나 새로운 가능성을 제시해 주었다. 그리하여 다색채의 투명하거나 유연한 플라스틱 조각, 키네틱 아트*의 필수 요소인 라이트 아트*(電光美術) 등으로 발전하였다. 한편 회화 분야에 있어서의 큰 몫을 차지했던 새로운 재료는 아크릴* 및 플라스틱 페인트로서, 1950년대 말부터 쓰여지기 시작하여 마침내 스테인드 - 캔버스 페인팅(Stained-canvas painting)을 창조해냈다. 스테인드 - 캔버스 페인팅이란 유화*의 경우에서처럼 색깔이 표면에 문대어지는 것이 아니라 캔버스에 직접 침투되는 것을 말한다. 20세기 중반의 미술이 점차 구상적 또는 전통적 추상 미술에서 벗어나 환경 미술*과 시스팀즈 아트(Systems art)를 지향하게 되면서 흙, 동식물과 같은 자연적 수단의 결합이 이루어지게 되었고 마침내는 물질, 시간 혹은 공간과 같은 확고한 한계가 이미 존재하지 않는 작품들이 나타나게 되었다.

뉴먼(Barnet **Newman**) → 추상표현주의

뉴 바우하우스[영 **New Bauhaus**] 1937년 10월 시카고 미술 공예 협회의 후원으로 모홀리 - 나기*가 시카고에 설립한 미술 교육 기관. 당시 하버드 대학 건축과 교수였던 그로피우스*를 고문으로 하여 처음에는 The New Bauhaus, American School of Design이란 명칭으로 36명의 학생들을 입학시켜 발족하였다. 그러나 관리 운영상의 실패로 이듬해인 1938년에 패쇄되고 말았다. 이어서 1939년에 재차 뉴 바우하우스 시대에 협력했던 사람들과 함께 디자인학교를 재개하고 주간과 외에 야간과를 병설하여 운영하였다. 1944년에는 디자인 연구소(The Institute of Design)라 개칭하고 대학 으로 승격시켰다. 1946년 모홀리 - 나기가 사망한 후, 1948년 후계자인 체르마이에프(Serge Chermayeff)가 뒤를 이었다. 1952년에는 일리노이 공과 대학(Illinois Institute of Technology)에 합병되어 오늘에 이르고 있다. 그 이념은 근본적으로 독일의 바우하우스*

와 별 차이가 없지만 새로운 시대에 발맞춘 미국의 실정에 맞는 방향으로 전개되고 있는 것이 특징이다. 기초 과정 18개월 후 전공 과정으로서 프로덕트 디자인*(Product Design) 부문과 커뮤니 케이션* 디자인(Communication Design) 부문으로 나누어져 있으며 4년제이다.

뉴욕 근대 미술관[영 ***Museum of Modern Art, New York***] 1929년에 설립된 가장 전형적인 미국의 근대 미술관. 회화뿐만 아니라 사진,* 인더스트리얼 디자인,* 건축,* 영화 필름, 무대 미술까지 포함하고 있어서 글자 그대로 근대적이다. 특히 1934년에는 기계미*전(機械美展)을 개최하여 현대 디자인의 본질과 성격을 분명히 하여 디자인의 모더니즘 확립에 크게 공헌하였다. 1947년에는 값싼 가구의 국제 경기(International Competition for Low-Cost Furniture Design)를 개최하였고 1950년부터는 시카고의 Marchandise Mart와 공동 주체로 〈굿 디자인* 전(展)〉을 개최하는 등 인더스트리얼 디자인의 발전에 크게 기여하고 있다.

뉴욕파(派) [영 ***New York school***] 추상 표현주의,* 추상 인상주의,* 액션 페인팅* 등의 명칭 아래 여러 그룹을 형성했던 광범위하고도 포괄적인 화파(畫派)를 일컫는 말이다. 따라서 이 파의 주요 특징은 분류하기 어렵다는 점에서 드러나고 있다. 말하자면 하나의 그룹이라고 하기 보다는 독자적인 스타일에서 유래하는 강력하고 개혁적인 개성적 표현이 그 특징을 이루고 있다. 이 파의 미술가들은 뉴욕이라는 도시 환경을 공통적으로 소유하고, 의견을 교환하고, 과거의 전통을 거부하면서 결국 광범위한 국제적 영향력을 지니게 되었으며 나아가 강렬하고 본원적인 미국 전위 회화를 창조함으로써 결합되었을 뿐이다. 이 파의 운동은 1940년대 초에 시작되었다. 즉 이 파는 뉴욕에서의 한스 호프만(Hans Hofmann)의 미술학교 설립, 구겐하임(Peggy Guggenheim)이 조직한 전위 유럽 미술 전람회, 그리고 특히 미국의 쉬르레알리슴* 도입 등을 포함하는 일련의 사건들에 의해 고무되었다. 쉬르레알리슴*의 도입은 전람회를 통해서 또는 제2차 대전 중 많은 유럽 화가들이 이주해 옴으로써 이루어지게 되었다. 이 파에

특별히 영향을 준 쉬르레알리슴의 작가는 에른스트,* 미로,* 마송,* 마타(Matta Echaurr-en) 등인데 그들의 작품은 뉴욕의 화가들에게 오토마티슴*의 이른바 무의식적인 자발성(自發性)과 우연에 의존하는 방법을 불어 넣어 주었다. 동시에 특히 퀴비슴*의 화가나 칸딘스키* 등의 역할 및 활동도 중요한 자극제가 되었다. 그리고 뉴욕의 화가들이 이 모든 화풍을 소화하여 강력하고도 개성적인 표현으로 변형시켰다. 1940년대 초기에 이러한 주요 작업을 벌이기 시작한 화가는 한스 호프만, 고키(Asile Gorky), 머더웰(Robert Motherwell), 드 쿠닝(Willem de Kooning), 로드코*(Mark Rothko), 스틸(Clyfford Still), 폴록*(Jackson Pollock) 등이며 이들은 뉴욕의 전위 미술가들에게 가장 뚜렷한 영향을 미친 사람들이었다. 1947년을 전후해서 이 뉴욕파에 거스튼(Philip Guston), 톰린*(Bradley Walker Tomlin), 클라인*(Franz Kline) 등의 화가들이 가담하게 되어 지금까지의 방향이 전환되었다. 이들은 큰 캔버스와 흑백 화면을 지향하는 경향을 띠었다. 이 외에 또 이 뉴욕파에 포함되는 미술가로는 배지오티즈(William Baziotes), 고틀리브*(Adolf Gottlied), 뉴먼(Barnet Newman), 트워코(Jack Tworkow) 및 라인하트*(Ad Reinhardt) 등이다. 이들은 두 개의 그룹으로 나누어진다. 이들 중 폴록, 드 쿠닝, 클라인과 같은 소위 액션 페인터들은 주로 몸짓의 효과와 붓 또는 페인트의 질에 관심을 기울였고 로드코를 비롯한 머더웰, 라인하트, 스틸 등은 색면(色面)과 소리없는 암시에 더 많은 관심을 보였다. 그럼에도 불구하고 이 화가들은 대체로 구상적인 이미지를 거부하고 커다란 캔버스를 가지고 작업을 했다. 그리고 작품의 본질적인 국면으로서 그림 자체에 행동을 표현 하여 서로의 관심사를 나누어 가졌다. 1950년대에는 뉴욕파의 다음 세대들이 나타났는데 그들의 새로운 작품 대부분은 앞 세대들로부터의 파생적인 것에 불과했고 1950년대 말부터는 이 운동도 약화되어갔다. 어쨌든 뉴욕파의 형성으로 종래 유럽 근대 미술의 지방적인 아류(亞流)의 영역을 벗어나지 못했던 미국의 미술은 폴록의 액션 페인팅 이래 급속히 세계의 주목을 끌었고 전후(戰後) 미술의 독자적인 지위를 차지함과 동시에 뉴욕의 존재가 파리와 함께 혹은 파리를 대신하여 클로즈업되기 시작했다.

뉴 잉글리시 아트 클럽〔*New English Art Club*〕 신영국 미술 클럽. 1876년 런던의 슬레이드 미술학교(Slade School of Art) — 유명한 미술품 수집가 펠릭스 슬레이드(Felix *Slade*, 1790~1860년)의 이름에 연유됨 — 의 교수에 임명된 프랑스의 화가 르그로(Alphonse *Legros*, 1837~1899년)를 통해서 파리 화단의 정세에 영향된 젊은 미술가들에 의해 1886년 창립되었다. 창립 멤버는 스티어(Wilson *Steer*), 시커트(Walter Richard *Sickert*), 브라운(Frederick *Brown*) 등의 화가와 토마스(J. Havard *Thomas*), 리(T. Stirling *Lee*) 등의 조각가였다. 그들은 아카데믹한 전통에 반항하여 영국에 인상주의*를 발전시키려고 하였다. 사젠트*(John Singer *Sargent*)나 클로젠* 등도 초기의 회원이었다. 몇몇 회원들은 얼마 후에 탈퇴하여 〈런던 그룹〉(The London Group)의 명칭 아래서 모임을 갖고 더욱 새로운 사고방식을 발전시켰다. 그러나 뉴 잉글리시 아트 클럽은 인상파식의 제작을 계속하여 20세기의 초엽에는 그 전성기에 달하였으며 그 무렵의 회원 중에는 오펀(William *Orpen*), 존,* 로렌스타인(Willian *Rothenstein*)과 같은 화가들도 포함되어 있었다.

뉴트럴 컬러〔영 *Neutral color*〕 무채색(Achromatic color)과 같다. → 색

늑골 궁륭(肋骨穹隆) → 궁륭(穹隆)

니그로 미술〔영 *Negro art*〕 아프리카 토인들의 프리미티브 미술*(Primitive art). 주요한 지역은 나이지리아(요르바 및 베닌), 황금 해안, 상아 해안 등의 서아프리카 그리고 수단, 콩고 등 아프리카 서부에서 중부에 걸쳐 있는 지역들의 미술. 이 프리미티브 미술의 작품 분야는 목조각을 중심으로 석조각, 상아 조각, 금속 주조, 도기 등 범위가 넓다. 보통 알려져 있는 것 중에는 비교적 새로운 작품도 많다. 그러나 적어도 12세기까지 거슬러 올라가는 작품에서는 그들의 전통성을 뚜렷하게 엿볼 수 있다. 실용적인 공예품은 별도로 하고 대부분의 니그로 미술은 종교상의 목적으로 만들어져 있다. 기술은 대체로 졸렬하지만 소재의 모양 및

성질을 살려서 인체의 기본 형식을 단적으로 파악하여 이를 기하학적으로 양식화한 힘찬 조형을 보여 주고 있다. 나이지리아의 베닌 지방 작품 중에는 고도의 주조 기술에 의한 청동 조각도 있으나 이것들은 외래 문화의 영향을 상당히 많이 받은 것이어서 순수한 니그로 미술이라고는 할 수 없다. 다른 미개 인종의 미술과 함께 아프리카의 니그로 미술이 현대 유럽 예술에 미친 영향은 매우 크다. 포비슴*과 퀴비슴*이 바로 니그로 미술에서 자극을 받아 발전된 것이었다. 1906~1907년경의 피카소*에게 끼친 니그로 미술의 영향은 특히 중요하다. 명작 《아비뇽의 아가씨들》(1907년, 뉴욕 근대 미술관)을 비롯하여 그 무렵의 피카소 작품들을 특별하게 〈니그로 시대의 작품〉이라고 구별하는 이유도 여기에 있는 것이다.

니어마이어 Oscar Niemeyer 1907년에 태어난 브라질의 건축가. 리오 데 자네이로의 국립 미술학교를 졸업한 후 루치오 유스터의 건축 사무소에서 일하였다. 그 후 1936년 교육보건성(教育保健省)의 건축 계획에 따른 설계팀에 들어가 당시 그곳의 설계 고문으로 있던 르 코르뷔제*를 만나게 되었고 또 영향도 받았다. 그 후 그는 르 코르뷔제가 추구했던 기능주의*적 설계와 조형을 토대로 늠름한 근대적 조형 예술*의 방향을 취해 자신의 명성을 높였다. 주요 작품으로는 뉴욕 만국 박람회의 브라질관(館)(1939년 유스터와 합작), 리오 데 자네이로 국립 체육관(1941년), 바비스타 은행(1946년), 새 수도 브라질리아의 대통령 관저(1959년) 및 국회의사당(1960년) 등이 있다. 브라질리아의 건설에서는 1957년에 최고 기술 고문이 되었다.

니엘로〔이 **Niello**〕 흑금(黑金). 공예 재료. 1) 금속면에 철조(凸彫)를 하고 여기에 금빛 황금을 끼워 넣는 세공. 흑금 상안(黑金象眼)을 말한다. → 상안 2)은, 동, 연을 3, 2, 1의 비율로 용융(熔融), 여기에 다량의 유황 분말을 가하여 화합시킨 흑색의 금속 물질. 금속기(대부분이 은제) 표면에 붕사수용액(硼砂水溶液)을 발라 가열하고 그 위에 이 분말을 뿌려서 녹여 부착시켜 냉각한 다음에 연마한다.

니오베〔희 **Niobe**〕 그리스 신화 중에 나오는 탄탈로스(Tantalos)의 딸이며 테베(Thebe)의 왕비. 그녀가 아들 딸 각각 7명씩의 자식을 낳은 것을 쌍둥이로 각각 1명씩만 낳은 레토(Leto)에게 우쭐대며 자랑한 까닭으로 레토의 자녀 아폴론(Apolon)과 아르테미스(Arthemis)의 노여움을 사서 그들이 쏜 화살에 의해 자식들이 모두 죽게 되자 니오베는 너무 슬퍼하다가 돌이 되어 끊임없이 눈물을 흘렸다고 한다. 이 전설은 그리스 미술에 의해 기원전 5세기 후부터 가끔 다루어져 왔다. 그 중에서 가장 유명한 것은 거장(巨匠) 피디아스*가 올림피아의 제우스상(像) 옥좌 팔걸이에 새긴 부조이다. 또 니오베 전설을 다룬 어떤 파풍(破風) 군상의 일부로 추측되는 대리석 조각 유품이 로마 테르메(Terme) 미술관에 하나, 코펜하겐의 조각 진열관에 둘 있다. 이것들은 클래식* 전기의 원작으로 보는 견해가 일반적이다. 특히 로마 테르메 미술관에 소장되어 있으며 널리 알려져 있는 작품이 바로 도리아식 신전의 박공을 위해 조각된《니오베의 딸》(기원전 440년대)이다. 이 작품은 그리스 조각에 있어서 최초의 대형 여인 나체상이라는 점에서도 유명하지만, 도망치던 도중 등에 화살을 맞은 그녀의 고통스러워 하는 얼굴 표정, 격렬한 움직임과 정감 등 매우 풍부한 3차원성을 지닌 작품으로서, 그것 자체로도 너무나 완벽함을 갖추고 있기 때문에 독립된 조각상으로 착각하게 한다. 피렌체의 우피치 미술관에도 이 전설에서 취재한 일련의 조각상이 있는데 그 중의 9체는 1583년 로마에서 발견된 것이다. 딸을 감싸는 비통한 니오베의 모습을 표현한 군상이 특히 유명한데 모두가 그리스의 원작이 아닌 로마 시대의 모작*(模作)들이다.

니치〔영·프 **Niche**, 독 **Nische**〕 건축용어. 벽감(壁龕). 벽면에 뚫려진 오목형의 부분(보통 단면은 반원 또는 방형)으로 그 내부에는 조각상이 놓여진다. 고대의 예는 로마의 욕장(浴場)에서 볼 수 있다.

니케〔희 **Nike**〕 그리스 신화 중 승리의 여신. 로마 이름으로는 빅토리아(Victoria)이다. 미술상으로는 날개가 있고 종려(棕櫚)의 가지와 방패. 월계관을 가진 모습으로 표현된다. 아테네의 아크로폴리스 위 프로필라이아(→ 프로필라이온)의 우측 대(臺) 위

에 기원전 430년경에 건립된 유명한 니케의 소(小)신전이 있다.

니콜슨 Ben **Nicholson** 1894년에 태어난 영국의 화가. 억스 브리지(Uxbridge) 부근 출신. 부친인 윌리엄 니콜슨(Sir William Nicholson, 1872~1949년)경도 유명한 화가였고 모친도 역시 화가였다. 슬레이드 미술 학교에 들어갔으나 중퇴한 후 프랑스, 이탈리아, 미국 등지로 여행하면서 자유롭게 회화 공부를 계속한 뒤 1918년 귀국하였다. 점차 세잔*에게 심취하였고 또 보티시즘*의 추진자인 윈덤 루이스(→ 보티시즘)에게도 마음을 기울였다. 1922년에는 재차 프랑스로 건너가 퀴비슴* 영향을 강하게 받았다. 1926년부터 1933년에 걸쳐서는 반(反) 추상적인 수법으로 정물을 많이 그렸다. 또 1933년는 내쉬,* 조각가 무어* 등과 함께 유니트 원*을 결성한 다음, 1934년에는 파리에서 몬드리안*을 만나 사귀면서 그로부터도 강한 영향을 받아서 점차 엄격한 기하학적 형태에 몰두했던 그는 마침내 영국 추상주의* 회화의 제 1 인자가 되었다. 또 1934년에는 〈추상·창조〉* 그룹에 참여하여 영국과 유럽의 현대 미술을 직접적으로 연결하는 역할을 맡았으며 1952년에는 카네기 인스티튜트 국제전에서 최고상을 수상한 바도 있다. 아내인 바바라 헤프워드*(Barbara Hepworth)는 무어*와 더불어 영국의 현대 조각을 대표하는 여류 조각가이다. 1982년 사망.

니키아스 Nikias 기원전 4세기 후반에 활동했던 그리스의 화가. 아테네 출신인 그는 프락시텔레스*의 대리석 조각상에 채색을 위촉받았던 화가로서 알려져 있다. 그리고 납화(蠟畫)(→ 엔카우스틱)에 새로운 연구를 가하였고 또 신화를 주제로 한 이상화를 부흥시킨 화가이기도 하다. 그는 빛과 그림자에 세심한 주의를 기울여 그렸는데, 이렇게 하여 그것이 화면에서 부각되어 나온 것처럼 보이도록 노력하였다고 한다. 소묘로 그리기 보다는 오로지 명암 관계에 의해 입체적 효과를 얻으려고 했던 것이다. 작품으로는 《네메아》, 《디오니소스》, 《히아킨토스》, 《다나에》, 《안드로메다》 등이 알려져 있다. 또 동물 묘사에도 뛰어난 재능을 보여 주었고 당시 새로이 시작된 꽃, 정물 등에서도 능숙한 솜씨를 보여주었다고 한다. 현존하는 작품은 없으며 다만 폼페이*의 벽화 등에 의해서 그의 작품의 면모를 조금 엿볼 수 있을 뿐이다.

닐센 Kai **Nielsen** 덴마크의 조각가. 퓐섬(島)의 스벤보르크에서 1882년 태어났으며 1925년 코펜하겐에서 사망하였다. 시그프리트 바그너*에게 배웠다. 특히 여자와 아이의 참신한 독창적 취급은 세상의 주목을 끌었다. 대담하고 격정적인 모티브*와 긴밀한 양식에 의한 묵직한 여성의 자태로서 그 관능적 조형은 생생하고 약동하는 생(生)의 충일(充溢)함과 토리발센*의 차거운 고전주의와는 바로 대척적(對蹠的)인 작품을 보여주고 있다. 《이브의 창조》, 《레다》, 《노파》, 《눈먼 소녀》, 《유메르 분천(噴泉)》, 《비너스와 사과》, 《 2 인의 자매》, 《추억》, 《천지창조와 인간의 창조》 등이 대표작이다. 덴마크 현대 조각의 중진으로 노르웨이의 비겔란* 스웨덴의 밀레스*와 정립하는 보기드문 천재적 작가이다.

님[Nimes] 지명. 남 프랑스에 위치한 도시. 로마명은 네마우수스(Nemausus). 아우구스투스(Augustus, 재위 기원전 30~ 기원후 14년) 시대에는 로마의 식민 도시였다. 원형 극장*이나 코린트식 로마 신전 등 고대 건축물이 꽤 많이 남아 있다. 님 부근에는 로마 시대의 유명한 수로교(水路橋)—가 론강(Garonne江) 위에 있는 이른바 Pont du Gard — 가 있다.

다게르 Louis Jaques Mandé **Daguerre** 1787년 프랑스에서 태어난 사진가. 사진 발명가의 한 사람. 처음에는 파리의 디오라마* 극장에 소속된 화가였다. 나중에 그는 은판(銀版)을 요드(독 Jod)의 증기로 그을러서 표면에 옥화은(沃化銀)의 엷은 층을 입힌 감광판을 만들어 그것을 카메라에 넣고 노광(露光)한 다음 수은의 증기에 쐬어서 현상하여 양화상(陽畫像)을 얻어내고 그것을

다게레오타입 (Daguerreotype ; 현존하는 가
장 오래된 것은 1837년의 것, 공식 발표로
는 1839년의 것)이라 명명하였다. 1851년
사망

다공성 (多孔性) [Porosity] 벽돌이나 석
고와 같은 물질이 표면의 미세한 구멍을 통
하여 습기를 흡수하는 성질

다나에 [히 Danae] 그리스 신화 중 아르
고스*의 왕 아크리시오스 (Akrisios)의 딸과
손자에게 살해당할 것이라는 점괘를 믿고 부
왕 (父王)에 의해 청동탑 (青銅塔) 속에 유폐
되어 있었으나 황금의 소낙비로 변신하고 찾
아온 제우스에 의해 아들 페르세우스 (Per-
seus)를 낳았다. 왕은 두 모자 (母子)를 궤
짝에 넣어 바다에 띄워보냈으나 그녀는 죽
고 아들은 세리포스섬 (Seriphos 島)의 어부
디크티스 (Diktys)에게 구조되어 돌아와서는
우연히 왕을 죽이게 되었다.

다다이슴 [프 Dadaisme] 1915년부터
1924년에 걸쳐 유럽의 여러 도시에서 일어
났던 회화, 조각 및 문학상의 반항 운동. 두
드러진 형태로 시작된 것은 1916년 스위스
의 취리히에서이다. 즉 이 해의 2월에 루
마니아의 시인 트리스탄 차라 (Tristan Tz-
ara)를 비롯하여 리하르트 휠젠베크 (Rich-
ard Hülsenbeck), 후고 발 (Hugo Ball) 등이
라루스 (Larousse) 사전 (辭典)에서 우연하게
〈다다〉라는 말을 발견하고 이 운동의 호칭
으로 붙였다. 참고로 〈다다〉란 단순히 아이
들의 장난감 목마 (木馬)를 의미하는 프랑스
어로 특별한 뜻을 지닌 말은 아니다. 따라
서 이 말이 임의적으로 선택되었을 뿐이다.
그들은 제 1차 세계 대전을 낳게 했던 전통
적인 모든 문명, 권위, 예술 형식 등을 부
정 파괴했고 기성의 모든 사회적, 도덕적 속
박으로부터 해방되어 개인의 진정한 근원적
욕구에 충실하고자 함으로써 비이성적, 비심
미적 및 비도덕적인 것을 찬미하였다. 이것
이 그들의 근본 정신이었고 또 이 운동의 이
념이었다. 몹시 변덕이 심하였으며 또 부정
적인 익살을 즐기기 위해 콜라즈*나 오브제*
등의 자유로운 표현 형식을 창안하여 종종
해방감을 맛보았던 것이다. 그들의 작품은
환상적, 상징적, 풍자적이어서 무정형 또는
기계 형태적인 구성을 취하였다. 이러한 경
향은 전후 (戰後)의 불안한 사회상을 반영한

것이며 나아가 전쟁의 참화와 파괴에 의한
가치관의 전도 및 전통적인 유럽적 가치관
에 대한 불신이 그들의 사조를 그렇게 몰고
간 것이다. 다다이슴 운동은 독일에서는 1920
년까지, 프랑스에서는 1922년까지 계속되었
다. 대표자는 전기한 예술가 외에 아르프*
피카비아,* 레이,* 안드레 브르통 (→ 쉬르레알
리슴), 에른스트,* 쿠르트 시비터스* (Kurt S-
chwitters, 1887~1948년) 등이었다. 그룹의
멤버들은 종종 전람회를 열고 성명서나 선
언서를 발표하면서 얼마 동안에는 기관지도
간행하였다. 다다이슴은 1924년 중요 세력
에 의해 쉬르레알리슴*으로 발전하였다. 전
자가 반항적이고 비이성적인 무의식의 예술
인데 대해 후자는 초 (超)이성적이어서 꿈 또
는 꿈과 같은 이미지의 표현을 의식하는 예
술이다. 다수의 다다이슴 작가들은 1924년
이후 쉬르레알리스트로 되었다.

다디 Bernardo Daddi 1290 (?)년 이탈
리아의 피렌체에서 출생한 화가. 주로 피렌
체에서 활약하다가 그곳에서 죽었다. 지오
토*의 제자. 산타 크로체 성당*의 프레스코*
벽화를 그렸다. 1355 (?)년 사망.

다리파 (橋派) → 브뤼케

다마르 [프 Dammer] 동남아시아 열대지
방에서 자라는 다마르나무의 수피 (樹皮)로
부터 채취하는 경질 (硬質)의 수지의 총칭.
외관은 덩이지고 투명하며 빛은 무색 또는
담황색이다. 코펄*과 혼동되나 불을 붙이면
곧 소화할 수 있고 또 테레빈유*나 석유에
잘 녹는 점이 다르다. 와니스*의 원료로 쓰
이고 그 밖에 등사 원지, 리놀룸* 등에도 사
용된다.

다마스크 [영 Damask] 대형의 무늬있는
생지 (生地). 식탁보, 내프킨 등에 쓰인다.

다머넌트 [영 Dominant] 지배적인, 유력
한 등의 의미. 음악에서는 주음 (主音)에 대
하여 5도의 관계를 가진 음 (속음), 색채학
에서는 많은 색이 서로 조화되고 있을 때 그
속에서도 가장 지배적인 색을 다머넌트 컬
러 (dominant colour)라고 말한다.

다비드 Gerard (Gheraert) David 1460
(?)년 네덜란드 우데바테르 (Oudewater)에
서 태어난 화가. 메믈링크*의 영향을 받았
으며 네덜란드 초기 르네상스를 빛낸 뛰어
난 화가. 메믈링크의 사망 후 브뤼즈 (Bru-

ges) 화파의 거장이 되었다. 종교화 및 초상화를 그렸다. 극적인 표현이 목적이 아닌 그의 작품은 오히려 시적인 정취에 넘치고 있다. 1523년 벨기에의 브뤼즈에서 사망하였다. 대표작은 《성녀들에게 둘러싸인 성모 마리아》(1509년, 프랑스, 르왕 미술관), 《세례를 받는 그리스도》.(1507년경, 시립 미술관), 《성녀 카타리나의 약혼》(1511년, 영국, 내셔널 갤러리) 등이다.

다비드 Jacques Louis *David* 프랑스 고전주의의 화가. 1748년 파리에서 출생. 조셉 마리 비앙*의 제자. 1775년 로마에서 유학하여 라파엘로* 및 고대 미술을 연구한 뒤 1780년 귀국하였다. 또 유학 중에는 나폴리에 가서 폼페이*의 유물에도 깊은 관심을 가졌다. 이렇게 하여 그는 고대의 강건하고도 장중한 작품 제작에 심취하여 마침내 1785년에는 대작 《호라티우스(Horatius) 형제의 맹세》(파리, 루브르 미술관)를 발표하였다. 이 작품은 고전주의*의 이상을 형식적 내용적으로 순수하게 실현한 최초의 회화였다. 그는 또 자코방당(Jacobin黨) 당원으로서 프랑스 혁명 운동에도 적극 참가하였으며 《마라의 죽음》(브뤼셀, 왕립 미술관), 《주 드 폼의 맹세》(루브르 미술관) 등 혁명 사건에서 취재한 작품도 그렸다. 혁명 종료 후에는 나폴레옹의 궁정 화가가 되어 《산 베르나르산(山)의 나폴레옹》(베르사유 국립 미술관), 《나폴레옹 1세의 대관식》(루브르 박물관) 등 영웅을 찬탄한 일련의 작품도 제작하였다. 나폴레옹이 실각하고 부르봉 왕조(Bourbon王朝)가 복고한 후부터는 프랑스를 떠나 벨기에의 브뤼셀에서 여생을 보냈다. 그는 프랑스 고전주의의 창시자 및 지도자로서 널리 세상에 알려진 인물이다. 그의 역사화는 훌륭한 구도와 견고한 수법을 보여준 반면 인물의 표정이 냉정하여 정감이 결여되어 있다. 주요작으로는 상기한 작품 외에 《소크라테스의 죽음》(1787년, 미국 메트로 폴리탄 미술관), 《세리지 아가씨의 초상》(1795년), 《사비나 여자들》(1779년), 《레카미에 부인의 초상》(1800년), 《뤽상부르 공원의 풍경》(1794년) (모두 루브르 박물관 소장) 등이다. 1825년 사망.

다색 사진 평판(多色寫眞平版) 〔영 *Multi-color Photo-lithograph*〕 프로세스 평판이라고도 함. 채색한 원화(原畵)에다 3색 필터를 사용하여 분해 촬영, 각각 제판한 뒤 다시 황(黃), 적(赤), 청(靑)의 3색으로 찍어 포개면 원화와 아주 비슷한 복제가 될 수 있다는 원색판의 원리를 사진 평판에 응용한 것인데, 인쇄는 오프셋 인쇄에 의한다. 포스터나 잡지 등 색쇄(色刷)에 이용된다. 다색 사진 평판의 제판 공정은 원색 → 3색 분해 → 분해 네가티브 → 습판(混版) 네가티브 → 리터치 → 망(網)분해 → 양화(陽畵) → 물로 현상 → 에치(etch) → 프로세스 평판으로 이루어진다.

다양(多樣)**의 통일**〔영 *Unity of multiplicity*, 독 *Einheit der mannigfaltigkeit*〕 미적 형식 원리의 종국적인 기본 원리로 되어 있는 것인데, 고대 그리스의 철학자 아리스토텔레스에 의해 이미 고찰되어 있었다고 한다. 칸트(I. *Kant*)는 〈우리들의 지식은 모두 감각에 의하여 외부로부터 주어지는 잡다한 내용을 직관(直觀)의 형식에 의해 통일되어야만 성립되는 것이며 그 통일이 일반적으로 공통되는 형식(시간성과 공간성)으로 합치되고 있기 때문에 대상이 보편 타당성을 가지는 것〉이라고 설명하였다. 칸트 이후의 철학자 대부분은 이 사고방식을 계승하여 이것을 미학 이론에 적용시켰다. 예컨대 19세기의 심리학적 미학자 페히너(Gustav Theodor *Fechner*, 1801~1887년)는 어떤 대상이 즐겁기 위해서는 그 대상이 통일적으로 결합된 다양성을 지닐 필요가 있다고 설명하고 립스(Theodor *Lipps*, 1851~1914년)도 같은 견해를 가지고 한층 더 상세히 논하였다. 그는 정신은 하나인 동시에 다수이므로 질적으로 같은 것보다는 다른 것을 체험할 때 쾌감이 생기는 것이며 또한 다양하더라도 그것들이 어떠한 공통적인 것에 의하여 어떠한 점에 종속되지 않으면 안된다고 설명하였다. 이것을 〈군주적 종속의 원리(Prizipien der Monarchischen Unterordnung)〉라 불렀다. → 형식 원리

다우 알 셋〔스페 *Dau al Set*, 영 *Dice with Seven*〕 1948년부터 1953년까지 스페인의 바르셀로나에 존속했던 미술가들의 협회 명칭. 이 협회는 또한 동명(同名)의 잡지도 발간하였다. 기본적으로는 쉬르레알리슴*을 지향하는 한편, 표현주의*적 경향도

드러냈던 이 협회는 〈알타미라파(Escuela de Altamira派)〉(1948년 창립), 〈10월 살롱〉, 〈클럽 49〉, 〈그룹 R〉(모두 같은 해 바르셀로나에서 설립), 〈그룹 에스파시오〉(1954년 코르도바에서 창립), 〈엘파소 그룹〉(1957년 마드리드에서 창립) 등과 함께 스페인의 새로운 미술 진흥에 중요한 역할을 하였다. 회원으로는 시인(詩人)인 브로사(Joan Brossa), 철학자 푸이그(Arnauld *Puig*)를 비롯하여 화가로서는 쿠이자르트(Modesto *Cuixart*), 퐁크(Joan *Ponc*), 타피에스(Antonio *Tapiès*), 타라츠(Joan J. *Tharrats*) 등이었다.

다이너미즘〔영 *Dynamism*, 프 *Dynamisme*〕 역동주의(力動主義)라고도 한다. 미래파*에서 출발하였으며 또 퀴비슴*의 한 분파(分派)이기도 하지만 퀴비슴이 한 마디로 정적(靜的) 방면에서 흥미를 갖고 나타냈다고 말할 수 있다면 이것은 퀴비슴의 구성을 중시하면서도 한편으로는 그 형태에 있어서 퀴비슴의 직선을 대신하여 곡선이나 원, 구형(球形)이나 원통형을 쓰고, 색채도 퀴비슴의 단순색에 대하여 콘트러스트*가 많은 다채를 대신하고 있다. 레제*가 그 대표적인 작가이다.

다이달로스 *Daidalos* 그리스 신화에 나오는 전설상의 미술가. 아티카 출신이라고 전하여진다. 전설에 의하면 그리스 전역에 걸쳐 활동하였다고 한다. 특히 고대 건축 및 조각에 기술상의 큰 진보를 가져왔다고 보여짐에 따라 미술상의 여러 혁신적인 이바지에 대한 공로가 그에게 돌아가게 되었다. 크레타의 미노스왕(→ 크레타 미술) 아래에서 활동하면서 그의 명을 받아 크노소스*의 라뷔린토스*(迷宮)를 세웠다고 한다. 후에 왕의 미움을 사서 라뷔린토스에 유폐되자 아들 이카로스(*Ikaross*)와 함께 털 깃과 납으로 인공 날개를 만들어 타고 탈출하여 시칠리아(Sicilia)로 도망쳤다고 일컬어지고 있다.

다이어그램〔영 *Diagram*〕「도표」, 「도해」의 뜻. 그래픽 디자인*의 요소인 일러스트레이션*의 일부로서 각종 통계 도표나 지도, 생산 공정도, 역사의 연표 도해, 동식물의 기능 도해, 교통망도 등이다. 말로서 표현하면 길어지거나 곤란할 경우에 효과적이다. 이 디자인의 양부(良否)는 커뮤니케이션*의

성립을 좌우할 만큼 중요하며 표현 방법, 사이즈, 색채의 선택 등 충분히 고려할 필요가 있다.

다장쿠르 (Serou *d'Agincourt*, 1730~1814년) → 르네상스

다크〔영 *Dark*〕 어두운 색조들을 지칭하여 말할 때 쓰인다. 예컨대 다크 그레이(어두운 회색) 등으로 쓰인다.

다크 컬러(*Dark color*) → 색(色)

다트〔영 *Dart*〕 몸체에 꼭 맞도록 약간의 여유도 두지 않은 채 꿰맨 부분. 다트를 이용하는 데에 따라서 디자인에 많은 변화를 줄 수도 있는 중요한 부분이다.

단네커 Johann Heinrich von *Dannecker* 독일의 조각가. 1758년 쉬투트가르트(Stuttgart) 부근의 바르덴브흐에서 태어났다. 쉬투트가르트에서 배웠다. 후에 파리와 로마로 가서 많은 자극과 감화를 받아 마침내 독일 고전주의* 조각을 대표하는 작가 중의 한 사람이 되었다. 당시의 실러(F. von *Schiller*), 괴테(J. W. von *Goethe*), 헤르더(J. G. *Herder*) 등과도 교제하였다. 1790년 이후에는 쉬투트가르트의 아카데미 교수로 활약하였다. 주요 작품으로는 대리석 군상〈群像〉《표범을 탄 아리아도네》*(1803~1814년), 《실러 대 흉상》*, 《그리스도 상(像)》*, 《밥티스마의 요한상(像)》 등이다. 1841년 사망.

단면도(斷面圖)〔영 *Section*〕 물체의 절단면을 나타낸 그림으로서, 외형선이나 숨은 선 등으로는 물체의 형상을 잘 표시할 수 없을 경우에 그려진다. 기계 제도에서는 〈단면법(斷面法)〉에 의하는 그 표시법이 규정되어 있다. 단면법은 크게 두 가지로 구분된다. 하나는 절단선에 의해 절단한 위치를 표시하여 그 단면을 그릴 경우와, 파단선(破斷線)에 의해 물체의 일부만을 쪼개든가 혹은 절단해서 표시하는 경우이다. 또 도학적(圖學的)인 엄밀성에서 보다 쉬운 이해를 위한 생략법과 표시 방법의 자세한 규정도 마련되어 있다.

단순화(單純化)〔영 *Simplification*〕 자연의 대상 그 자체는 관찰하면 할수록 복잡하게 분화되어간다. 이 복잡성을 그대로 표현하지 않고 형태 또는 색깔에 있어 간결한 표현으로 변화시키는 것이 단순화인데, 이

에 의해 조형적으로 창작자가 주장하려고
하는 의도의 강도(强度)가 분명해진다. 고
갱*에서 마티스*에 이르는 단순화의 시도는
근대 회화사상 절대로 간과할 수 없는 것이
라 하겠다. 복잡성을 포괄하듯 공약수적으
로 요약해가는 것을 개괄적(槪括的)이라 하
는데, 단순화와는 구별된다.

단위가구(單位家具) → 슈스터(Franz *Sc-
huster*)

달리 Salvador *Dali*　스페인 출신의 화
가. 쉬르레알리슴*의 대표적 화가 중의 한
사람. 1904년 바르셀로나 부근의 피게라스
(Figueras)에서 태어난 그는 1921년부터 수
년간 마드리드의 미술학교에서 배웠으나 두
번의 퇴교 처분을 당한 나머지 결국 중퇴하
고 말았다. 1924년 키리코*와 카라*의 형이
상회화(形而上繪畫)의 영향을 받았다. 그 무
렵에 제작하여 1925년부터 1927년에 걸쳐
마드리드 및 바르셀로나에서 발표한 그림은
다소 모순된 양식의 작품들이었지만 어느 것
이나 매우 면밀하게 그려져 있다. 1928년
처음으로 파리로 나와 피카소*와 쉬르레알
리슴의 작가 및 시인들과 교제하면서 1929
년에는 파리에서 최초의 개인전을 개최하였
다. 거기서 그는 독자적으로 개척한 환상 예
술의 일면을 보여 주기 시작했다. 같은해 영
화 《앙다르시아의 개》, 1931년 《황금 시대》
를 브뉘엘(Bunuel)과 공동으로 제작하였다.
1931년부터 1934년에 걸쳐서는 《기억의 잔
재》, 《하프의 명상》, 《안젤라스》등 중요 작
품을 발표하였는데, 이미 그는 비합리적인
이상한 환각을 객관적, 사실적으로 나타내
는 독자적 화풍을 확립하고 있었다. 1930년
에 간행한 저서 《보이는 여자(La Femme
Visible)》에서는 그러한 자기의 화법을 〈편
집광적 비판적 (영 paranoiac critical)〉 방법
이라고 이름 붙였다. 그 편집광적 환각의 하
나로서 이중(二重) 영상의 화법을 활용하였
다. 또한 그는 회화는 손으로 만든 컬러 사
진이라고 주장하면서 회화의 목적은 〈의식
세계와 무의식의 세계, 내적 세계와 외적 세
계와의 사이의 육체적 장벽과 정신적인 장
벽을 동시에 제거하고, 현실과 비현실 및 명
상과 행위가 서로 합하여 혼합되어 전 생명
을 지배하는 초현실성을 창조하는 것 〉이라
고 주장하였다. 1934년에는 시인 로트레아

몽(Le Conte de *Lautréamont*, 1840～1870
년)의 시집 《말도로르의 노래》의 삽화를 그
린 뒤 처음으로 미국을 방문하였다. 스페인
내란이 일어났던 1936년에는 내란의 사회상
이 반영된 《시민 전쟁의 예감》을 제작하였
고 1937년에는 이탈리아로 여행하여 라파엘
로* 및 바로크* 예술을 새로이 평가하였다.
1940년 미국으로 건너가 캘리포니아에서 살
았고 이듬해인 1941년에는 뉴욕 근대 미
술관에서 대(大)개인전을 열었다. 이후 계
속 미국에 머무르면서 1942년에는 자서전
《살바도르 달리의 숨겨진 생애》를 간행하
였으며 1950년에는 〈잉태한 성모〉를 다룬
새로운 작품 제작에 몰두하였다. 그는 브르
통(→ 쉬르레알리슴) 일파의 쉬르레알리스트
들과는 일찍부터 교제를 끊고 미국에서 왕
성한 활동을 계속하였는데, 특히 상업 미술
분야에 강한 영향을 끼쳤다. 영화 및 발레
등에도 관심을 나타내어 무대 장치, 의상 등
의 방면에서도 뛰어난 작품을 남겨 놀라운
능력을 보여 주고 있다. 1989년 사망.

달마티카 〔라 *Dalmatica*〕　본래는 로마
시대 말기의 겉옷(外衣)을 말한다. 330년
교황 실베스타 1세에 의해 조제(助祭)의 의
식용 유의(帷衣)인 아르바 위에 착용하도록
규정되었다. 후에는 독일이나 영국 황제의
제관식 예복 등이 되었다.

담채(淡彩) → 와시 드로잉

대량생산(大量生産) → 매스 프로덕션

대리 광고(大裏廣告)　잡지 광고의 표지
4(이른바 표 4)를 말한다. 표지 1(이른바 표
1)과 함께 흔히 다색 인쇄로 제작된다. →
뒷 표지(裏表紙).

대리석(大理石)〔영 *Marble*〕　석회암, 백
운석(白雲石)이 높은 열과 강한 압력에 의
해 변질되어 재차 결정된 암석. 혼합물이 없
는 순수한 상태에서는 백색을 띠지만 혼합
물로서 산화제 2 철이 섞였으면 갈색 빛이나
붉은색을 띠며, 석탄이 섞였을 경우에는 회
색 빛이나 거무스름한 빛을 띠게 되고 연니
석(綠泥石) 혹은 사문석(蛇紋石)이 섞였을
경우에는 녹색을 띠는 수도 있다. 대리석은
모든 석재 중 품질이 가장 우량하고 또 훌
륭하게 연마할 수가 있어서 미묘한 살붙임
에 적합하다. 그리고 내압(耐壓), 내굴(耐屈),
내신성(耐伸性)이 높고 또 약간 투명한 성

대영 박물관(영국 런던) 1759년 개관

다나에 코레지오(그리스 신화) 1531년

데 쿠닝 『여 IV』 1952~53년

다비드 『마라의 죽음』 1793년

Dali

Daumier

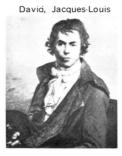

David, Jacques-Louis

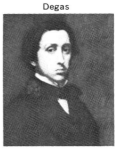

Degas

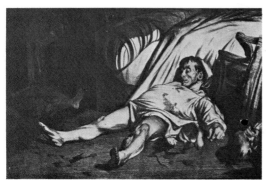

도미에 『트란스노냉가의 4월 15일』 1834년

도나텔로 『수태고지』 1430년

두치오 『마에스타(전면의 영광의 성모)』 1308~11년

되스부르흐 『소』 1916~17년

들로네 『창』 1912년

Delacroix	Derain	Devis	Dix
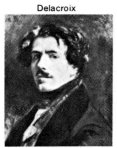			

드가 『꽃다발을 쥐고 무대에서 춤추는 무
희』1878년

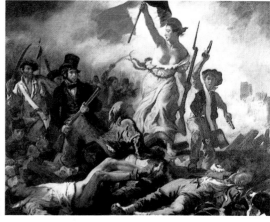

들라크루아『자유의 여신』 1830년 →

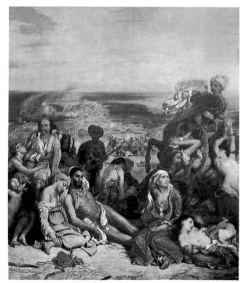

들라크루아『키오스섬의 학살』1824년

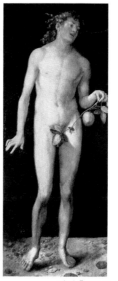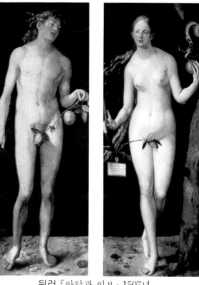

뒤러『아담과 이브』 1507년

Domenichino

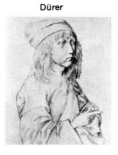

Duchanp

Dürer

Dyck, Sir Anthony van

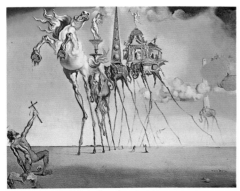

달리 『성 앙트와느의 유혹』 1947년

드랭 『수면의 잔광』 1905년

데생 뒤러 『나체의 자화상』
1510년

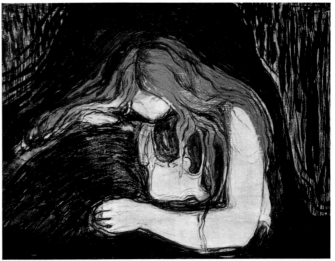

데생 뭉크 『흡혈귀』 1895~1902년

데생 그뤼네발트 『한탄하는 여인』1512~16년

드레스덴 국립미술관(폴란드)

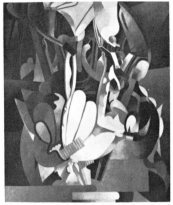

다다이슴 피카비아 『사랑의 기억』 1914년

다다이슴 레이 『밧줄의 무희』 1916년

다다이슴 시비터스 『암브르사이드』 1945～48년

다다이슴 뒤샹 『레디 메이
트』 1914년

도나우파 알트도르퍼 『
알렉산더 대왕의 전쟁』
1529년

데스틸 리트벨트『팔 의자』1917년

데스틸 몬드리안『부기
우기』1872년

티에폴로『페아트리쿠스와 바르바로사를 끌고가는 아폴론』1751~52년

뒤피『산림의 기수들』1931년

뒤뷔페『토지』1956년

드랭『항구』1905년

뒤샹『계단의 나체 No.2』1912년

두치오『성 모자』

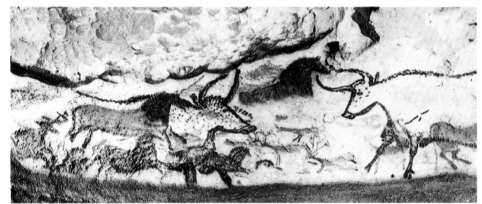
동굴화『라스코』(프랑스) B.C 15,000년

동굴화『누워있는 여인』(프랑스) B.C 12,000년경

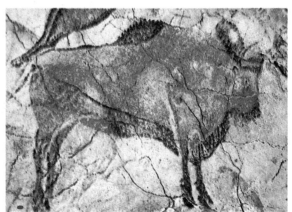
동굴화『알타미라』(스페인)

도자기『그리스의 도자기』B.C 550년경

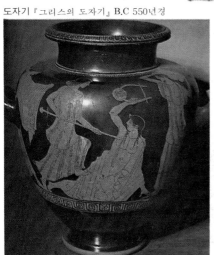

도비니『바르몽드와의 설경』1875년

질이 있어 연마하면 태양 광선을 스며들게 하여 아름다운 광택을 내기 때문에 생생한 피부 및 살갗의 풍취를 표현하는데 적합하다. 이 때문에 대리석 조각의 걸작품이 예로부터 나체 조각에 많은 이유가 여기에 있는 것이다. 이 석재를 조각 재료로 많이 이용한 것은 그리스인이 최초였다. 로마인은 그리스인을 통해서 대리석과 친근해짐에 따라 제정 시대초부터 이 재료로 조각품을 많이 만들 수 있었다. 그리스 조각에 주로 채용되었던 대리석재는 유명한 파로스섬 (Paros 島)의 대리석과 펜텔리콘 (Pentelikon)의 대리석이었다. 파로스섬의 대리석은 석질이 다소 거칠지만 색깔이 희고 또 선명한 광택이 있어서 조각용 대리석으로서 가장 많이 이용되었다. 프락시텔레스*의 《헤르메스(Hermes)》나 《사모트라케의 니케*》, 《밀로의 비너스*》 등의 명작은 어느 것이나 파로스섬의 대리석으로 제작된 작품들이다. 펜텔리콘의 대리석은 아테네 부근의 펜텔리콘 산에서 캐낸 것으로 오늘날에도 이 산에서 많은 대리석이 캐내어지고 있다. 파르테논 신전의 대리석 조각은 모두 이것을 재료로 하고 있다. 이 대리석은 눈처럼 흰색의 광택을 갖고 있으나 외기에 오랜 세월 동안 노출되면 그 속에 함유되어 있는 미세한 황철광의 산화 작용으로 인해 금갈색의 아름다운 고색 (古色)이 생기는 특징이 있다. 이것들은 특히 고대 미술품과 더불어 알려진 대리석이므로 고대의 대리석이라 해도 된다. 이에 대하여 근세 이후의 대리석 즉 적어도 조각형 대리석은 대부분 이탈리아산(産)이다. 이것들은 토스카나주(Toscana 州) 북부의 카르라라(Carrara) 및 마사 (Massa) 부근에서 산출되는 백색 대리석으로 이른바 〈카르라라의 대리석〉이다. 근세의 일류 조각가들은 거의 예외없이 이 대리석을 채용하였다. 미켈란젤로*의 걸작을 비롯하여 근세 고전주의의 방향을 확립한 카노바*의 조각도 이 카르라라 대리석에 의존하고 있다.

대상(對象) 〔영 *Object*〕 의식, 인식, 사유(思惟) 등 일반적으로 어떤 작용을 위한 목표로서 세워지는 것. 객관이 항상 주관의 상관자인데 대하여 대상은 보다 부정확한, 위에서 밝힌 것과 같은 의미를 가진 일체를 포괄한다. 예술에 있어서는 표현 작용이 지향하는 목표가 된다. 소재* 제재* 등을 총칭한다.

대영(大英) 박물관 〔*British Museum, London*〕 영국의 런던에 있는 세계 최대 박물관의 하나. 약 6만권의 도서를 갖춘 국립 도서관과 미술관으로 이루어져 있다. 1753년 국회의 의결에 따라 1700년부터 국가의 재산으로 귀속되어 있던 로버트 코트경(卿)의 사본과 역사 자료, 한스 슬로언경 (Sir Hans Sloane)의 도서와 미술 작품 그리고 해리 문고(文庫)를 구입하여 그 관리 위원회가 발족되었다. 이것들은 현재의 박물관 자리에 있었던 브룸즈버리의 몬터큐 후작의 주택에 진열되었다가 1759년에 개관되었다. 이미 1757년에 국왕 조지 2세는 이를 위해 옛 왕립 도서관을 위양(委讓)했고, 1804년부터 1808년에는 고대 이집트의 유품, 1806년에서는 타우늘레이 마블즈, 1816년에는 엘긴 마블즈*, 1823년에는 조지 3세의 문고가 곁들어졌다. 관리 위원회 자체도 적극적으로 구입을 거듭했고 또 많은 독지가들의 기증도 있었으며 콜렉션도 늘어났다. 그리고 같은 장소에 로버트 스머크경 (Sir Robert Smirke)이 설계한 그리스 고전 양식에 따른 건축이 완성되었다 (1823~1852년). 현재의 대영 박물관의 주요부를 이루는 이 건물은 근대적인 박물관의 의의에 부응하는 기능을 다하기 위해 특별히 설계되었다. 그 후 남동쪽 구석에 윌리엄 화이트관(館), 북쪽에 에드워드 7세관(館)이 각각 증축 확대되었고 한편 필요한 공간의 확보와 질서있는 분류 및 배열을 도모하기 위해 1878년부터 1886년 사이에 걸쳐 유화는 내셔널 갤러리에 이관 (移館)되었고, 1880년부터 1885년 사이에 걸쳐서는 자연사(自然史) 콜렉션을 남(南) 켄징턴의 새로운 자연사 박물관으로 옮겨져 현재는 민속학부, 고대 이집트부, 고대 서아시아부, 고대 그리스-로마부, 고대와 중세 영국부, 동양부, 판화 및 소묘부, 사본부, 도서관 등으로 구성되어 오늘에 이르고 있다.

대천사(大天使) 〔*Archangel*〕 성서 속에 분명히 대천사 또는 천사의 우두머리로 나타나는 것은 미카엘 뿐인데, 성전 (聖傳)은 가브리엘(Gabriel)이나 라파엘(Raphael), 거기다가 우리엘(Uriel)까지 대천사로 간주하

고 있다. 미카엘은 최고의 천사로서 사탄 (Satan)의 정복자이며 선민(選民) 이스라엘 및 교회나 그리스도교 군세(軍勢)의 수호자 이며 신(神)의 전사(戰士)이다. 지옥의 마 귀를 이겨내는 자로 표현된다. 가브리엘은 메시아 때 세례자 요한의 탄생과 성모의 수 태를 고지(告知)하였다. 라파엘은 젊은 토 비아스를 간호하였고 또 그 아버지의 먼 눈 을 고쳤으므로 나그네나 의사(醫師)의 수호 신으로 받들어지고 있다.

대칭(對稱) → 시메트리

더럼 대성당(大聖堂)〔영 **Durham cath- edral**〕 영국 북부의 더럼에 있는 대성당. 1093년부터 1130년간에 걸쳐 건립된 후 13 세기 및 15세기에 증개축된 긴(長) 십자형 의 영국 로마네스크 성당으로서 그 대표적 예의 하나. 위로 갈 수록 작아지는 3층의 측벽 구성, 측랑*의 오지브* 궁륭, 중후한 기 둥이나 벽 및 거기에 붙여진 노르만 기하학 문양의 추상적인 신비 등을 특색으로 나타 내고 있다.

더미〔영 **Dummy**〕「허수아비」,「대역(代 役)」등을 나타내지만 여기서는 쇼 윈도*나 점두(店頭)에 장식하는 마네킹 인형, 패키지* 나 팜플레*의 마무리의 느낌을 포착하기 위 한 완성된 견본 등을 말한다.

더발리에르 George **Desvallières** 1861년 프랑스 파리에서 태어난 화가. 미술학교에 서 모로*(Moreau)의 가르침을 받았다. 풍속 화* 및 종교화*를 특기로 하였으며 날카롭 고도 광폭하리 만큼의 달필로 그렸다. 1950 년 사망

더브테일링〔영 **Dove-tailing**〕 공예 용어. 목공 가구의 접합(joint) 방법의 하나로서, 주로 직각으로 교차되는 2개의 부재(部材) 의 접합에 쓰여지는데, 테이블판(table板) 등 의 같은 면의 접합에도 쓰여진다. 접합 부 분을 비둘기 꼬리와 같이 깊숙히 절단해서 조합하기 때문에 이 이름으로 불리어지게 되 었다.

더블리그 기호(記號)〔영 **Therblig sym- bols**〕 창시자 길브레드(→ 길브레드 부처) 의 이름을 거꾸로 읽은 것. 길브레드는 동 작 연구의 해석을 통해 유도한 모든 수공 (手工) 작업에 공통하는 기본적인 동작을 기 호화하였다. 17종류가 있는데 예컨대 찾는

동작은 ◉, 찾아낸 동작은 ◉, 붙잡는 동 작은 ∩ 같은 것.

더블린 Jay **Dublin** 미국의 인더스트리 얼 디자이너, 교육자. 1942년 플레트 인스 티튜트를 졸업한 후 로우이* 사무실의 디자 인 부장으로서 1955년까지 근무하다가 곧 바 로 일리노이 공과 대학 디자인 교수 겸 디 자인 부장으로서 14년간 근무하였다. 현재 는 Unimark International의 부회장이며 포 드 자동차 회사 및 아메리카 항공 등의 De- sign Consultant로 활동하고 있다. 그리고 ASID(American Society of Industrial Des- igners) 및 IDEA(The Industrial Design Ed- ucators Association)의 총재직을 오랫동안 맡아 왔다. 주요 저서로는《Perspective, a new system for designers》(1955년),《On Hundred Great Product Designs》(1970년) 이 있다. 전자는 특히 새로운 투시도법을 개 척한 것으로서 전세계적으로 큰 영향을 끼 쳤다.

더블톤〔영 **Double tone**〕 1) 똑같은 원 고(原稿)에서 2매의 망판(網版)을 취하고 먹을 주조(主調)로 해서 2색으로 인쇄하는 것. 검은 망판에 깊이를 더하기 위해 행하 여진다. 2) 일반적으로는 더블 톤이라 일 컬어지고 있으나 바르게는 듀오-톤(Dou- tone)이라 하며 암부(暗部)의 디테일(부분) 을 내는 판을 만들어 겹쳐 찍는 것으로써 망 판과 오프셋으로 쓰인다.

덜〔영 **Dull**〕 회색 빛이 나는 색조. 즉 색깔이 탁하고 둔한 색을 말하는데 예를 들 면 덜 블루(Dull Blue)라고 하면 탁청(濁青) 을 의미한다.

데드-마스크〔영 **Death-mask**〕 죽은 사람 의 모습을 후세에 전하기 위해서 뜨는 안면 상(顏面像). 죽은 후 얼굴에 유토(油土)나 점 토를 발라 그 모형을 만든 다음 다시 그것 으로 석고 따위를 사용하여 만든다.

데메테르(희 **Demeter**) → 세레스

데생〔프 **Dessin**, 영 **Drawing**〕 도화, 도 면 등의 어의이나 미술 용어로는 소묘(素描) 라고 번역된다. 그림의 여러 요소 가운데에 서 색채 본위로 착색 표현하는 것을 팽드르 (peindre)라고 한다. 이에 대해 골격, 윤곽, 명암, 운동 등을 선으로 그릴 때 데시네(de- ssiner) 즉 데생한다고 한다. 좁은 의미로는

연필, 펜, 목탄, 콩테 등으로 그린 단색(單
色) 소묘를 데생이라 부르고 있다. 넓은 의
미로는 그림의 골격, 기초라는 의미를 포함
시켜 유화 작품에 대해서도 데생이 약하다
든가 우선 데생부터 시작한다는 식으로 사
용된다. 데생의 역사는 미술의 역사와 함께
시작되었는데 특히 르네상스*에 들어와 1400
년대의 이탈리아에서는 많은 화가들이 단순
히 밑그림으로서가 아닌 데생을 했으며 또
한 삽화로서의 데생도 했다. 보티첼리*의
《신곡(神曲)》의 삽화가 그 좋은 예가 된다.
1500년대의 라파엘로, 레오나르도 다 빈치,
미켈란젤로*도 뛰어난 데생을 많이 남겼다.
근대 화가 가운데에서 가장 개성적인 데생
을 그린 화가는 고호*이다. 그의 선은 데생
을 설명하는 윤곽이 아니라 감정의 표출 방
법이었으며 그 선은 약동하고 있다. 석고(石
膏) 데생은 목탄으로 그리는 흑색만의 표현
으로 그리스-로마의 고전 조각을 그리는 것
을 말하는데, 유화(油畫)를 시작하기 전의
기초 기술의 습득과 아울러 고전 미술에 친
해진다는 교양적인 의미도 겸하여 미술 학
도의 필수 과정으로 널리 행하여지고 있다.
우리 나라에서는 석고 데생(입학 때의 실기
시험)을 주로 연필로 한다. 「데생」을 순수
한 우리말로 「밑그림」이라 풀이하고 있다
(1983년 문교부 지정).

　　데소르나멘타도 양식(樣式)〔*Desorname-
ntado style*〕 16세기 후반 스페인에서 행
하여진 르네상스* 건축 양식. 고딕*풍을 다
소 남긴 화려하고 아름다운 플라테레스코양
식*에 대한 반동으로 나타났으며 이름 그대
로 「무장식(無裝飾)」적인 엄격한 고전 양식
이다. 이 양식의 대표적 건축은 펠리페 2
세의 명에 의해 건축가 에레라*가 세운 마
드리드 근교의 에스코리알 수도원이다. 한
편 이 양식은 오래 계속되지 못하였고 16세
기 말부터는 바로크* 양식이 점차 왕성해졌
다.

　　데스틸〔*De stijl*〕 「양식」이라는 뜻의 용
어로서 영어의 the style에 해당하는 네덜
란드어. 화가 되스부르흐*(Theo van *Does-
burg*, 1883~1931년)를 주동자로 하여 몬드
리안, 화가 겸 조각가 방통게를로*(Georges
Vantongerloo), 시인 안토니 코크(Antonie
Kok), 영화 감독 한스 리히터(Hans *Richt-*

er), 건축가 오트*(J. J. P.*Oud*) 및 리트벨
트(Gerrit *Rietveld*) 등에 의해 1917년 네덜
란드에서 결성된 기하학적 추상주의*의 예
술 그룹. 되스부르흐가 창간한 미술 잡지《데
스틸》이 라이덴과 파리에서 1928년까지 계
속 발행되었다. 1920년경에는 바이마르의 바
우하우스*와 상호 협력하게도 되었으며 그
결과 인더스트리얼 디자인*(工業意匠), 상업
미술* 등에 강력한 영향을 미쳤다.

　　데스피오 Charles *Despiau* 프랑스의 조
각가. 1874년 남프랑스의 몽 드 마르샹(M-
ont de Marsan)에서 태어났으며 부친과 조
부는 칠세공(漆細工)의 직인이었다. 17세 때
파리로 나와 처음에는 장식 미술 학교에서
배우다가 2년 후에는 국립 에콜 데 보자르
에 들어가 바리아스(*Barrias*)의 가르침을 받
았다. 1901년부터 작품을 살롱*에 출품하기
시작했으며 로댕*에게 재능을 인정받고 그
의 조수가 되었다. 스승인 로댕으로부터 자
연 존중의 태도를 계승하여 고전적 형식미
를 존중하면서 점차 조각적 존재감을 함양
시키는 자신의 작풍을 쌓아 나갔다. 즐겨 부
녀나 소녀를 소재로 하여 그들의 소담한 흉
상이나 윤기나는 누드상(nude像) 등에서 독
자의 청순 온화한 관조를 보여 준 그는 간
명 소박한 포름*의 파악법과 서정미있는 미
묘한 살붙임을 특색으로 하여 마이욜, 부르
델*과 나란히 근대 프랑스 조각을 이끌어 온
중요한 작가의 한 사람으로 꼽히고 있다.
1946년 사망.

　　데이비스 Stuart *Davis* 1894년 미국 필
라델피아에서 태어난 화가. 1910년부터 4년
동안에는 로벨 앙리의 미술학교에서 배웠고
아모리 쇼*에도 참가하였다. 1917년에
는 제 1회 개인전을 개최하였는데 당시는 고
호, 고갱*의 영향을 받은 후기 인상파적(→
후기 인상주의) 경향이 현저하였다. 후에 퀴
비슴의* 영향을 받았으나 1920년대의 말엽
부터는 추상주의*로 옮겨갔다. 그 무렵부터
는 그의 활약도 매우 눈부시어 〈아인슈타인
의 이론이 과학의 세계에 대해서 가지는 관
계와 같이, 그의 표현법도 미술의 세계에 대
하여 관계를 가진다〉고 까지 일컬어졌던 만
큼 오로지 추상적 세계의 탐구에 노력하였
다. 대상(對象)을 현실의 환경으로부터 분리
하여 그 자신의 지적(知的) 표현의 내적(內

的)인 주장에 적합한 설명적인 모양으로 다
시 만드는 노력을 거듭하여 마침내 과학적
인 엄밀함을 획득하였다. 현대 미국의 대표
적인 추상화가의 한 사람으로 널리 그 이름
이 알려져 있다. 1964년 사망.

데이터〔영 *Data*〕 라틴어에서 온 말로 원
래는 추론(推論) 또는 추정의 기준으로 되
는「기정 사실」,「기지 사실」등을 말한다.
디자인에서는 디자인 결정의 예비적 상황 또
는 자료를 말한다.

데카당스〔프 *Décadence*, 영 *Decadence*,
독 *Dekadenz*〕 「퇴폐」라고 번역된다. 문화
의 미적 퇴폐의 과정 및 그 결과 또 난숙기
(爛熟期)의 예술적 활동이 그 정상적인 힘
이나 기능을 잃고 형식적으로는 막다른 골
목에 다달아 이상(異常)한 감수성, 자극적
향락 따위로 빠지는 경향이 종종 쇠퇴기에
있어서 사회 전반의 부패 현상에 대응하는
탐미주의나 악마주의의 형태로 되어 극단적
인 전통 파괴, 배덕(背德), 생에 대한 반역
등을 수반한다. 니체는 데카당스를〈힘에의
의지〉의 감퇴 현상으로 보았고, 지드는〈데
카당스의 문화〉는〈문화의 데카당스〉와는 구
별되는 것으로 문화 발전에 있어서 적극적
의의가 인정된다고 보았다. 역사적으로는
로마의 말기와 19세기의 것이 널리 알려져
있다.

데칼코마니〔프 *Décalcomanie*〕 이 용어
는「복사하다」,「전사(轉寫)하다」라는 뜻의
프랑스어 decalquer와「편집(偏執)」이라는
뜻의 manie의 합성어로「전사법(轉寫法)」,
「등사술」의 뜻을 지닌 낱말이며 쉬르레알리
슴*의 한 기법이다. 1935년 오스카 도밍게
즈*(Oscar *Dominguez*)가 이 기법을 발명하
였다고 하는데, 그 방법은 유리판이나 아트
지 등의 비흡수성 소재에 그림물감을 칠하
고 거기에 다른 종이를 덮어 놓고 위에서 누
르거나 문지른 다음, 떼어내면 기묘한 형태
의 무늬가 생긴다. 이는〈무의식〉,〈우연〉
의 효과를 존중하는 비합리적인 표현이다.
따라서 그러한 우연성 속에서 여러 가지 **환**
상을 불러 일으킨다는 흥미에 이끌려 제 2
차 대전 직전에 에른스트*가 종종 이용한 이
래 쉬르레알리슴의 작가들이 이 기법을 즐겨
쓰기 시작하였던 바 후에는 **중요한** 표현 수
단의 하나가 되었다.

데커레이션 → 장식

데커레이티드 스타일〔영 *Decorated sty-
le*〕 영국 전성기 고딕의 건축 양식으로서
얼리 잉글리시*(Early English)에 대해 1270
년부터 1350년경에 걸친 영국 고딕의 제 2
의 발전 단계를 말한다. 이는 특히 궁륭,*주
현관, 창문 등에 채용된 풍성한 장식 양식
을 특색으로 한다. 요크(York), 엑세터(Ex-
eter) 및 리치필드(Lichfield) 대성당의 신랑*
이 이 양식의 대표적인 예이다.

데코레이션 아치〔영 *Decoration arch*〕 건
축 용어. 축하식이나 기념식 등 식장의 정
면이나 통로에 임시로 가설하는 장식용의 문.
그 모양은 밑으로 통행이 가능하도록 반원
형 또는 위가 직선형으로 이루어진다.

데콩포제〔프 *Décomposer*〕 「분해하다」,
또는「해체하다」의 뜻. 보통 그림을 그린다
고 하면 눈에 비친 사물을 그대로 화면에 재
생하는 것이지만 퀴비슴*에 있어서는 보이
지 않는 면까지를 우리가 볼 수 있는 화면
으로 끌어내어 사물의 진상을 밝히려고 한
다. 그렇게 하기 위해서는 자연물을 그대로
그려서는 목적을 달성할 수 없으므로 물체
의 어느 면을 한 번 해체한 다음 다시 조립
하는 것이다. 그에 앞서 해체하는 과정을 데
콩포제라 한다.

데 쿠닝 Willem de *Kooning* 미국의 화
가. 1904년 벨기에 로테르담에서 출생. 프랑
스의 아카데미 데 보자르(→ 아카데미)에서
배웠고 1926년 도미하였다. 1934년 이래 플
랑드르 표현파(→ 표현주의)의 영향을 이탈
하여 추상 회화로 전향하고 1948년 뉴욕에
서 개인전을 개최했다. 세잔*의 영향이 현
저하다. 그의 추상성은 과학적인 것이 아니
라 음악적인 추상성이며 신선한 미국적인 생
활의 기반 위에 성립된 예술이라고 평가되
고 있다.

데페(이)즈망〔프 *Dépaysement*〕 전치(轉
置), 전위법(轉位法). 본래는〈나라나 정든
고장을 떠나는 것〉을 의미하는 말로 쉬르레
알리슴*에서는 어떤 물체를 본래 있던 곳에
서 떼어내는 것을 가르킴. 쉬르레알리슴의
선구자인 로트레아몽의 시에〈재봉틀과 박
쥐 우산이 해부대(解剖台) 위에서 뜻하지 않
게 만나듯이 아름다운〉이란 유명한 귀절이
있는데, 이것이야말로 데페(이)즈망에 대한

가장 적절한 표현이다. 즉 낯익은 물체라도 뜻하지 않은 장소에 놓여지게 되면 보는 사람에게 심리적인 쇼크를 주게 된다. 이러한 원리에 의해 쉬르레알리스트들은 경이와 신비에 가득찬, 꿈속에서 밖에 볼 수 없는 화면을 구성했는데, 쉬르레알리슴에 의하면 이런 그림이야말로 보는 사람의 마음 속 깊이 잠재해 있는 무의식의 세계를 해방할 수 있다는 것이다. 또한 콜라즈*나 오브제*도 일종의 전위(轉位)라 할 수 있는데 이런 방법들은 예술의 새로운 차원을 열어 주는데 크게 기여하였다.

데포르마시용〔프 *Déformation*〕 「변형」, 「외형(歪形)」 등으로 번역된다. 규칙적이고 기하학적인 조화에서 이탈하는 것. 보다 더 알기 쉽게 말한다면, 자연계에 존재하는 프로포션*을 시각적인 영상으로 충실히 재현하는 것이 아니라 어떤 의미에서는 오히려 작품의 본질을 명확히 하거나 미적 효과를 올리기 위해 그 표현을 고의로 외곡시키거나 무시하여 그리는 법을 말한다. 이런 의미에서 볼 때 어떤 종류의 데포르마시용은 모든 예술 표현에 있어 당연한 일이라고도 할 수 있다. 고전기의 그리스 조각조차 이상(理想)을 위해 〈변형〉된 것이었다. 그런데 근대 미술의 차원에서 행하여진 경우는 미술가의 기본적인 목적으로서만 이해된다. 그 목적에 대해서 간단히 말하면 〈자연의 모습을 형태와 색깔의 리듬 속에 개조하려고 하는 미술가의 의욕〉이라고 보아도 될 것이다. 자연주의*적인 묘사에 관심을 갖지 않는 근대 미술가는 사물의 외관에는 거의 관심이 없다. 그의 목표는 재현(模寫)보다도 오히려 포름*(형태)의 창조에 있다. 그리고 데포르마시용이 이 목적 달성의 요인이 되었다.

데피에르 Jacques *Despiérre* 1912년 프랑스 상 에티엔느 출생의 화가. 연구소 및 미술학교를 거쳐 포르스 누벨*의 멤버들과 교제하였다. 이어서 고전주의,*퀴비슴*에 흥미를 가지고 건축의 구성을 좋아 하였다. 화풍은 퀴비슴*을 가미한 자연주의*에다가 풍부한 색채가 있다. 살롱 도톤,* 살롱 드 메*에 출품하여 폴 기음상(賞)을 수상하였다.

델리킷〔영 *Delicate*〕 섬세한, 연약한, 미묘한 등의 뜻. 정교 치밀한 구성이나 우아하고 연약한 풍경 또는 미묘한 뉘앙스*를 가

진 것이나 심정의 오묘한 움직임에 관한 사상(事象) 따위에 대하여 말한다. 명사형은 델리커시(delicacy)이다.

델포이〔*Delphoi*〕 지명. 고대 그리스에서 올림피아*와 함께 최대의 성지. 아폴론*을 주신으로 하는 그 신탁(信託)과 피티아 경기는 유명하다. 중부 그리스 포키스의 파르나소스 산록의 황량한 경사면에 아폴론 신전을 비롯하여 신전, 보고(寶庫), 기념비 및 극장과 경기장이 만들어졌다. 오늘날에도 그 유적과 경관은 옛날의 화려했던 영화를 말해주듯 그 위용을 떨치고 있다. 청동의 마부상(馬夫像), 〈시프노스인의 보고(寶庫)〉의 조각 등이 발굴되었다.

델프트 도기(陶器)〔*Delft fayence*〕 17세기 이후 델프트를 중심으로 네덜란드 등지에서 만들어진 석유(錫釉)의 도기. 흰 바탕에 대개는 청색(코발트 블루)으로 모양을 칠하는데, 청색 외에 적, 적갈색, 녹, 황, 금색 등의 여러 색으로 덧그림을 그려 넣기도 한다. 모티브는 한국, 중국, 일본의 본보기(새 또는 꽃)에 의존한 것이 많다. 그러나 그와 아울러 풍경이나 세속적인 정경 등 토착의 모티브*를 채용하기도 하였다. 생산되는 도기의 종류는 식기, 항아리, 화려한 접시, 타일, 완구 등이었다. 이탈리아의 마졸리카*의 제조법이 네덜란드에 전해진 것은 16세기 중엽이다. 아뭏든 델프트 도기의 전성기는 17세기의 중엽 이후에 시작되었다. 이탈리아식의 도자기뿐만 아니라 중국의 나염 도자기를 모방하려고 하는 욕구에서 왕성히 만들어지게 되었다. 생산은 18세기 중엽부터 불황으로 인하여 줄어들었다가 1880년대 이후에 다시 부활되었다.

도구〔영 *Tool*〕 기계와 함께 생산용구 혹은 노동용구의 하나. 도구는 인간의 신체 기관이 지니는 여러 가지 기능을 외화(外化), 연장한 것으로서, 인간은 도구를 써서 수공적인 각종 작업을 한다. 도구를 만들고 도구를 쓰는 동물(tool-using and tool-making animal)로서 인간이 다른 동물과 구별되는 것은 이 때문이다. 도구의 수공적 작업을 자동적으로 행하는 기구가 기계이며 거기에 도구와 기계와의 중요한 구별이 있다. 도구의 디자인에서는 도구 그 자체의 기능성, 효용성은 말할 것도 없고 휴먼 스케일, 휴먼 터

치가 충분히 고려되지 않으면 안된다.

도금(塗金)〔영 *Plating*〕 금속이나 비금속의 표면을 금속 박막(薄膜)으로 밀착 피복하여 완성하는 것으로서, 금속 표면 처리법의 하나이다. 내식성(耐蝕性)의 향상, 장식미, 기계적 강도의 향상 등을 목적으로 실시된다. 1) 전기 도금 — 도금하고자 하는 금속 혹은 불용성 금속을 양극(陽極)으로 하고 그 금속염을 전해액(電解液)으로 해서 직류에 의해 음극(陰極)의 물품에 금속을 석출피복(析出被覆)시키는 것으로서 금, 은, 동, 니켈, 크롬 등의 도금이 대표적인 방법이다. 2) 용융 도금(溶融塗金) — 전기 도금과 함께 옛부터 행하여져 왔으며 철판 등의 구조재(아연 도금의 함석, 주석 도금의 양철)의 방식용(防蝕用)으로서 실시된다. 3) 진공 증착법(眞空蒸着法) — 진공 속에서 알루미늄 등의 금속을 증발시켜 제품에 피복하는 방법이다. 4) 무전해 도금(無電解塗金) — 전류를 사용하지 않고 니켈 등의 금속염 용액에 환원제를 첨가, 여기에 물품을 담가서 피복하는 방법 등을 들 수 있다.

도기(陶器)〔영*Earthenware*〕 백색 등의 색을 가지며 흡수성, 불투명의 소지(素地)에 유약을 바른 것으로, 두드리면 약간 탁음이 난다. 보통 식기류나 타일 등에 많이 쓰인다. 외관(外觀)에 의하여 정도기(精陶器)와 조도기(粗陶器)로 분류되는데, 정도기는 대체로 백색이므로 그 소지는 치밀하고 경도(硬度)가 높다. 그리고 애벌구이를 한 뒤에 본구이를 하는 방법과 본구이 즉 맺음구이를 한 뒤에 재벌구이를 하는 방법 등의 구별이 있다. 소지(素地)가 유색으로서 한국의 것은 저화도(低火度) 조도기와 고화도 조도기로 나누어진다. 유럽 지역에서는 투명하게 유약을 바른 것을 파이앙스(프 faience), 불투명한 에나멜 글라즈(enamel glaze)를 칠한 것을 마졸리카*라고 한다. → 도자기(陶磁器)

도기화(陶器畵)〔영 *Vase painting*〕 토기에 채색하는 것은 이미 선사 시대부터 시작되었다. 특히 발칸, 남러시아, 데살리아(Thessalia) 등지에서는 선사 시대로부터 행하여졌다. 이 기술들이 후에 그리스 본토로 전하여졌는데, 그것과는 별개로 청동 시대 초기에 이미 크레타에서도 독자적인 도기화

가 발생했었다(→ 에게 미술). 도리스족의 이주 후 그리스에서는 기하학적 양식이 성립되었다. 기원전 7세기에는 오리엔트 미술의 영향을 받아 여러 가지의 새로운 문양이 채용되었다. 소용돌이, 연꽃, 종려 나뭇잎 또는 공상적인 동물(스핑크스,* 인간의 머리를 한 소, 날개가 달린 말) 등이 그것이다(오리엔트식). 이와 아울러 그리스 각지에서는 지방 특유의 도자기도 만들어졌으나 기원전 6세기에 이르러 아테네를 중심으로 〈흑색상(黑色像)〉(영 black-figured)이 성립되었다. 여기에 그리스적인 것이 모티브나 표현에서 명백히 나타났다. 〈흑색상〉이라는 것은 적갈색 도토(陶土)의 바탕에 도형을 그리고 그 윤곽의 내부를 흑색 도료로 메워 실루엣으로 나타낸 것을 말한다. 이것은 기하학적 양식 시대에 채용된 방법인데 일보 전진된 기법으로서, 윤곽이 꼼꼼하게 그려져 있다. 막 칠한 흑색 도료 위에 첨필(尖筆)로 선(線)그리기를 하였으므로 그 선이 있는 곳에는 적갈색 도토의 바탕이 약간씩 나타나 있는 부분도 있다. 이와 같이 해서 생겨난 아름다운 선이 근육이나 옷주름을 나타내고 있어서 모양은 한층 더 돋보이고 있다. 이와 같은 도기(陶器)의 가장 훌륭한 예는 피렌체의 고고학 박물관에 있는 이른바 《프랑스와의 항아리》이다. 발견자의 이름을 따서 그렇게 불리어지는 이 항아리는 신화에서 취재한 풍성한 소재의 그림으로 장식되어 있다. 알렉산더 프랑스와라는 화가가 키우시 부근의 에트루리아의 무덤 속에서 발견한 이 항아리의 형식은 크라테르*이며, 그림의 작가는 크리티아스(Kritias)와 에르고티모스(Ergotomos)였다. 기원전 565년경에 제작된 것. 기원전 6세기 말경이 되면 〈흑색상〉 대신에 〈적색상(赤色像)〉(영 red-figured)이 나타나 아테네를 중심으로 해서 각지에 퍼졌다. 이것은 흑색상과는 반대로 도상을 적갈색의 바탕 그대로 남겨 두고 그 주위를 검게 칠한 것인데, 도상의 세부는 가는 흑선으로 그려져 있다. 이 방식에 의한 효과는 흑색상의 그것보다도 훨씬 더 자연스럽다. 적색상의 발전에 따라서 그리스의 도기화 즉 항아리 그림은 기원전 5세기에 그 전성기를 이루었다. 항아리의 모양이나 그림도 완벽한 것이었다. 고대 그리

스 시대의 본격적인 회화 작품이 전혀 없어져 버린 지금 도기화는 그것들을 보완하는 의미에서도 미술사상(美術史上)의 중요한 유품일 뿐만 아니라 당시의 생활이나 풍속의 연구에 있어서도 귀중한 자료가 되기도 한다. 즉 큰 회화의 영향을 도기화에 나타나 있는 구도로서 엿볼 수 있다. 기원전 5세기에는 레키토스*(항아리의 일종)에서 〈흰 바탕의 단채선묘식(單彩線描式)〉의 수법이 생겨났다. 그러다가 큰 회화의 발전과 더불어 기원전 5세기말부터 기원전 4세기에 걸쳐서는 도기화가 점점 쇠퇴하였다. 기원전 440년경 남이탈리아로 이주한 아티카의 도공들은 여전히 적색상의 항아리를 만들었는데, 그 분파가 기원전 4~3세기 때까지 활동을 계속하였다. 이것이 그리스의 항아리가 존재했던 최후의 시대였다.

도나우파(派)〔독 **Donauschule**〕16세기 초엽 독일 회화의 화가 그룹을 말하는데, 이들은 레겐스부르크(Regensburg)의 알트도르퍼*를 중심으로 풍경 묘사의 독자적인 한 형식을 창출하였다. 볼프 후버*(Wolf *Huber*, 1485 ?~1553년) 및 젊었을 때의 크라나하* 등도 이 일파에 속한다. 활기에 찬 풍경 및 풍경과 인물과의 조합 속에 공상적, 로망적인 정취를 화면에 펼치는 것을 특색으로 하였다.

도나텔로 Donatello 본명 Donato di Niccolo di *Betto Bardi* 이탈리아 초기 르네상스의 대표적인 조각가. 1386년 피렌체에서 태어난 그는 한 때 기베르티* 밑에서 일했던 것 같다. 바사리*가 전하는 바에 의하면 그는 젊었을 때 브루넬레스코*와 함께 로마로 가서 고대 조각을 연구하였다고 한다. 대리석, 사암(砂岩), 목재, 청동 등의 재료를 가리지 않고 제작하였으나 초기에는 주로 대리석 조각상을 만들었고 1420년경부터는 특히 청동 조각에서 뛰어난 수완을 보여주었다. 1416년 (30세 때) 피렌체의 오르 산 미케레(Or San Michele)성당을 위해 만든 입상(立像)(《성 조르조》; 현재 피렌체 국립 미술관 소장)은 초기 고딕식에서 완전히 이탈한 획기적인 조각상의 한 예이다. 1425년 이후부터는 로마를 비롯한 이탈리아의 여러 도시에서 제작하였다. 고전 미술의 영향을 받아 준엄성을 약화시키고 있는데, 이 시기의 대표작은 청동 나체상 《다비드》(1430년, 피렌체 국립 미술관)이다. 그곳에 있는 또 다른 유명한 흉상 《니콜로 다 우차노》는 1432년경의 작품이라는 추측이 일반적이다 (근년의 연구 결과에 의하면 이 작품을 도나텔로*의 작품이라고 보는 것 자체에 의심을 두는 경향도 있다). 1443년에는 파도바(Padova)에 초청되어 성 안토니오 성당의 제단을 장식하였고 또 1446년 이후에는 성당 앞 광장에 있는 청동 기마상 《가타멜라타(Gattemelata)》를 제작하였다. 이 기마상은 로마 조각 이래 이 종류의 조각상으로는 처음 만들어진 작품이었다. 그의 작품은 고대 조각의 형식과 초기 르네상스*의 사실적인 표현 경향과의 결합 속에 15세기 조각의 발전을 반영하고 있어서 후세의 모범이 되었다. 더구나 그 대부분의 작품에는 에트루리아 미술과 일맥 상통하고 있다는 점도 인정할 수가 있다. 1466년 사망.

도레 Gustave Doré 프랑스 화가이며 조각가. 1832년 스트라스부르에서 태어났다. 뛰어난 소묘가로서 발작(Honoré de *Balzac*, 1799~1850년)의 《인간 희극》, 《돈키호테》, 성서 등의 삽화를 그렸다. 만년에는 조각도 시도하였다. 1883년 사망.

도료(塗料)〔영 **Paints**〕유기 고분자(有機高分子) 물질(塗膜形成主要素)에 안료를 분산, 필요에 따라서 가소제(可塑劑), 건조제, 경화제(塗膜形成副要素) 등을 가하여 유동성으로 만든 액체. 물체 표면에 발라 얇은 층을 형성, 고화(固化)시켜 물체의 보호 및 미감(美感)의 부여를 목적으로 사용된다. 안료를 포함하지 않을 경우는 투명 도료(클리어, 와니스), 포함할 경우는 안료 착색 도료(에나멜)라고 하며 도막(塗膜) 속의 안료 농도의 대소에 따라서 무광택, 반광택, 유광택으로 변한다. 도료는 일반적으로 용재(塗膜形成助要素)와 함께 사용되는데 용재를 필요로 하지 않는 것으로 분체(粉體) 도료가 있다. 도료의 구성을 다음에 표시한다.

```
                  ┌─ 도 막 형성
도막 형성 ─┬─ 주(主) 요소 ─┬─ 투명 도료
요소            │  도 막 형성  │   (클리어, 와니스)
              │  조(助) 요소  │
              └─ 안    료 ──┴─ 안료 착색 도료
                                  (에 나 멜)
도막 형성 조 요소 ─
```

도료는 도막 형성 주요소별, 용도별, 도장법별, 건조법별에 의하여 분류되는데, 일반적으로는 도막 주요소의 종류에 의한 분류가 널리 채용되고 있다. 페놀(phenol), 말레인산, 알킷(Alkyd), 아미노알킷, 비닐, 아크릴, 에폭시(epoxi), 폴리우레탄(polyurethane) 등의 수지 도료와 기름 페인트, 기름 와니스, 라카, 주정(酒精) 도료 및 특수한 것으로서의 이멀션(emulsion;乳濁液) 도료, 수용성 수지 도료 등이 있다. → 도장

도리스식(式) 오더(프 *Doric order*) → 오더

도리스 양식(*Dorian style*) → 이오니아 양식, → 오더

도리포로스[희 *Doryphoros*] 작품명. 《창(槍)을 멘 사나이》. 폴리클레이토스*가 제작한 유명한 조각상(기원전 5세기 중엽). 작가의 목적은 운동에 의해 단련된 늠름한 청년의 육체를 완전한 균형이나 비례에 의해 만들어 내는데 있었다. 원작은 청동상이었지만 그것은 없어졌고 소수의 로마 시대 대리석 모작만이 오늘날에 전하여지고 있다. 그 중에서 최상의 것은 1797년 폼페이*에서 발견되어 나폴리 국립 미술관에 소장되어 있는 작품이다.

도메니키노 *Domenichino* 본명은 Domenico *Zampieri*이며 이탈리아의 화가. 1581년 볼로냐에서 태어난 그는 처음에는 칼바에르트(Dionys *Calvaert*, 1540~1619년)에게 배웠으나 후에 로도비코 카치(→ 카라치 1) 밑에서 배움으로써 레니*와 함께 카라치 문하의 대표적 화가가 되었다. 1602년 이후는 주로 로마 및 나폴리에서 활동하였다. 당대 로마의 바로크* 회화가 격렬한 정열적인 경향을 취하였는데 비해 그의 작품은 오히려 단정하며 고전풍의 뚜렷한 구성을 보여주고 있었다. 일반적으로 절충주의*라 일컬어지지만 역사나 신화에서 취한 주제의 배경이 되고 있는 풍경 묘사에 독특한 재능을 보여 주었는데, 이는 순수한 풍경화*의 효시가 되어 푸생* 클로드-로랭* 등 당시의 화가들에게 많은 감화를 끼쳤다. 주요 작품은 로마의 산탄드레아 델라 발레 성당의 벽화 (4복음 사도 및 성 안드레傳) 외에 《성 히에로니무스》(로마, 바티칸 미술관), 《디아나(Diana)의 사냥》(로마, 보르게제 미술관) 등이다. 1641년 사망.

도무스[라 *Domus*] 건축 용어. 「집(家)」로마의 한 가족이 사는 독립 가옥으로 한개 또는 두 개의 안뜰 둘레에 방들이 늘어 서 있다. 첫 번째 안뜰인 아트리움*은 오락 및 일을 하는 데 사용되었으며, 두 번째 방은 대부분 정원이 딸려 있고 열주랑(列柱廊)이나 열주로 둘려 쌓여 있으며 가족들의 주거에 전적으로 사용되는 곳이었다.

도미노 시스템[영 *Domino system*] 대량 생산에 적합한 규격화(規格化)로의 지향과 다양한 기능적, 심미적 요구를 충족시키기 위한 배려에서 르 코르뷔제*가 1914년경에 고안한 양산(量産) 주택을 위한 철근 콘크리트 구조의 골조. 6개의 지주와 3개의 수평판(슬라브)으로 구성되는 것으로서, 이에 의해 커튼 월*이 가능하게 되었다. 유리 공업의 발전과 더불어 1920년대 말엽부터 실용화되어 근대 건축의 디자인 발전에 크게 기여하였다.

도미노 시스템

도미에 Homoré - Victorin *Daumier* 프랑스의 화가. 1808년 마르세유에서 태어난 그는 유리공(工)인 부친과 함께 어렸을 때 파리로 옮겨온 뒤 처음에는 친구의 도움을 받아 석판 화가로서 출발하여 《카리카튀르》지(誌)(1831~1835년)나 《샤리바리》 지(1832년 이후)에 정치를 풍자한 만화와 파리 서민의 생활을 교묘히 묘사한 많은 석판화를 연재하여 센세이션을 야기시켰다. 1832년 루이 필립왕(재위 1830~1848년)을 만화로 풍자했던 이유로 6개월에 걸쳐 투옥될 일도 있었다. 40세 무렵부터 점차 유화* 및 수채화*에 힘을 쏟았다. 그는 언제나 정치와 사회의 현실을 준엄하게 지켜보는 가운데 민중의 일상생활에서 소재를 취하여 《3

등 열차》(1860~1870년, 미국 메트로폴리탄 미술관), 《크리스팡과 스카팡》(1858~60년, 루브르 미술관), 《세탁녀》(1860년, 루브르 미술관), 《젊은 예술가의 조언》(1860년경, 미국 내셔널 갤러리) 등의 특이한 유화 걸작을 남겼는데, 그의 작품은 늠름한 필법으로 예리한 명암 효과를 지향한 것이 많다. 목판에 의한 삽화도 많이 그렸으나 가장 뛰어난 것은 석판화이며 이 분야에서는 19세기의 가장 우수한 작가로 인정받고 있다. 특기할 것은 1850년에 제작한 청동 조각상 《라포타왈》(취리히 미술관)이다. 우익(右翼)의 광신자들을 《샤리바리》지를 통해 풍자하기 위해 그 모델로 제작한 것이다. 일찍부터 조각에도 흥미를 갖고 있었던 그는 자기의 석판화를 위해 처음으로 조각을 만들어서 이것을 모델로 삼았던 것이다. 만년에는 거의 실명 상태에 빠져 생활도 몹시 어려워졌을 때 깊은 우정을 맺고 있던 코로*가 이를 보다 못해 주택을 증여하였다고 한다. 발몽도아(Valmondois)의 자택에서 1879년 2월 사망하였다.

도밍게스 Oscar **Dominguez** 1906년 스페인의 카나리아 군도에서 태어난 프랑스 화가. 1928년 파리로 나와 쉬르레알리슴*의 이론을 도입하였다. 제2차 세계 대전이 일어나자 그는 마르세유로 몸을 피신하였다가 1943년 다시 파리로 돌아와 피카소*와 같이 자연물에서 출발하여 변형(變形)을 시도하였다. 그러나 최근에는 고전을 도입하여 쉬르레알리슴*과 추상주의*를 종합하여 낭만적인 꿈을 다루어 유모어와 온아한 색 속에서 추구하는 바를 찾아내고 있다. 1957년 사망.

도비니 Charles-François **Daubigny** 1817년 프랑스의 파리에서 출생한 화가. 바르비종파*의 한 사람이며, 들라로시*의 제자이다. 코로* 및 라비에*의 친구. 시정(詩情)이 풍부한 자연의 관조(觀照) 및 그의 광써 인상파*의 한 선구자로 간주되고 있다. 파(外光派)적인 제작 태도를 보여 줌으로 풍경화* 중에서도 특히 강(江)의 풍경을 많이 그렸다. 대표 작품으로는 《오프테보즈의 수문(水門)》《프랑스 르왕 미술관》 등이 있다. 판화에도 뛰어났다. 1878년 사망.

도상학(圖像學) → 이코노그래피

도시 건축(都市建築)〔독 **Städte bau**〕신흥 도시 구축. 도시에서의 사회 정책의 구체적인 표현 전체를 말한다. 특히 도시를 구성하는 건축을 주로 하여 개개의 건축보다도 커다란 유기적인 조직적 집단으로서의 구축이 문제가 된다. 지상의 건물 기타 시설의 집합─도시를 구성하는 여러 요소의 입체─이기적인 관계에 두어지는 조립의 전체. 따라서 평면에서의 도로, 교량, 광장, 하천, 연못, 정원 등에 건축물의 배치와 조립 전체에 걸치는 계획과 입체의 효과가 도시 건축의 과제가 된다. 도시 계획의 조형 전부가 도시 건축이다. 고대 도시로부터 발달해 온 도시 건축으로서의 특성은 시대와 지방에 따라서도 변화가 있다. 그 장단점을 연구하여 계획적인 건설을 위한 조사와 계획이 도시 건축의 과제가 된다. 근대의 도시에서는 도시 성립의 기초인 경제성을 재검토하여 19세기 영국의 전원 도시의 주장을 출발점으로 해서 최근에는 르 코르뷔제*의 대도시 구축의 제안에 이르기까지 직접적으로는 건물과 공지(空地), 도로, 광장─녹지와 교통─지구제 및 지역제의 설정 등 도시의 입체적 전체의 유기적 관계를 문제로 한다.

도자기(陶磁器)〔영 **Ceramic** 불 **Céramique** 독 **Keramik**〕소태(素胎)를 도토(陶土)로 만들고 가마에 넣고 구워서 만드는 구운 것의 총칭. 토기(土器), 도기*(陶器), 석기*(炻器)(stoneware), 자기*(磁器)로 구분된다. 토기는 도자기 중에서는 가장 원시적인 것인데 유약(釉藥)을 바르지 않고 구운 것이며, 도기는 토기에서 더욱 진보된 것으로서, 소태가 충분히 구워지지 않고 물을 흡수하며 불투명할 뿐더러 광택이 있는 유약을 바른 것이다. (陶器라는 말은 전화되어 널리 구운 물건의 총칭). 이집트에서는 이미 기원전 3000년경부터 아름다운 색깔의 유약을 바른 도기가 만들어졌다. 바빌로니아, 아시리아의 유약 바른 타일, 크레타─미케네(→크레타 미술, →미케네 미술)나 그리스의 항아리(→도기화) 등 서양 고대 문명 중에는 훌륭한 도기 유품이 많다. 소성도(燒成度)가 낮은 토기나 도기에 대해 석기(炻器) 및 자기는 섭씨 1200도 이상의 고열로 소성된 것으로, 소태가 잘 구워져서 흡수성이 없도록 구운 것이다. 그러나 자기

(磁器)는 희고 투명성이 있는 것을 특성으로 한다. 석기(炻器)는 특수한 것은 별도로 하고 대체로 소태(素胎)가 희지 않다. 또 투명성이 없는 것이 보통이다. 게다가 손 끝으로 튕기면 자기의 경우는 금속성의 소리가 나지만 석기에서는 그런 소리가 나지 않는다. 자기는 중국에서 발명된 것으로서 그 선구는 한(漢) 시대이다. 그리고 육조(六朝) 시대에는 이미 백자(白瓷)가 만들어졌다. 유럽에서는 중국의 자기를 모방하려고 하는 노력이 르네상스* 무렵부터 시작되었다. 그리고 그 제조법이 발견된 것은 18세기 초엽 독일에서였다(→ 마이센 자기). 석기도 유럽에는 우선 독일에서 16세기 이후부터 왕성하게 만들어졌고 17세기말부터 18세기에 걸쳐서는 영국에서도 발달하였다.

도자기 공예(陶磁器工藝) 〔영 *Ceramics, Ceramic art*〕 도토(陶土)를 구워서 형성(形成)하는 공예의 총칭. 자기*석기*도기*토기의 구별이 있다. 도자기 공예의 가장 진보된 나라는 우리 나라와 중국이다. 오늘날에는 일본도 많이 발달되었다. 유럽에서는 프랑스의 세브르 자기*독일의 마이센 자기, 덴마크의 코펜하겐 왕립 제도소(製陶所), 영국의 우스터 자기* 등이 유명하다. 미국에서도 왕성하기는 하나 기술은 낮다. 최근에는 핀란드의 아라비아 제도 회사와 같이 공업적 대량 생산으로 공예 작가의 새로운 창의를 짜내고 있는 것은 새로운 경향이다.

도장(塗裝) 〔영 *Coating*〕 공예 용어. 외계의 영향을 막아 그 내구성을 증가시키기 위해 도료*를 물체의 표면에 입혀 미장(美裝)하는 것. 즉 미관과 보호를 목적으로 한 표면 처리의 도공(塗工) 기술을 말한다. 도장의 종류는 사용 재료인 도료에 따라 페인트 도장, 와니스 도장, 라카*(포 lacca) 도장, 칠(漆) 도장, 래크(lacquer) 도장, 에나멜* 도장 등으로 나눌 수 있는데, 이들 도장법도 그 공정(工程)이나 방법 혹은 도피물(塗被物)의 재질 등에 의해 더욱 기술적으로 여러 가지 방법이 개발되고 있다. 도장은 일반적으로 페인트(paint)라고 일컬어지고 있으나 이것은 넓은 의미로 해석하여 종합적인 의미로 사용한 경우이다. 페인트 도장에는 유성(油性) 페인트, 수성(水性) 페인트, 특수 페인트를 사용한다. 와니스 도장으로는 유성 와니스, 라카 와니스, 테레빈 와니스, 수성 와니스를 쓰며 칠(漆) 도장으로는 생칠(生漆), 흑칠(黑漆), 투칠(透漆)을 쓰고 라카 도장으로는 크리어 라카, 라카 에나멜을 쓰며 에나멜 도장으로는 유성 에나멜, 합성 수지 에나멜을 각각 사용한다. 도장의 기법으로는 솔로 칠하기, 스프레이(spray), 롤러로 칠하기 등을 비롯하여 여러 방법이 있으며 각각의 방법에 따른 설비도 필요하다. 요컨대 도장한 후 얼마 동안 건조시켜 탄력있는 단단한 도막(塗膜)이 되었을 때 그 목적이 달성되는 것이므로 건조 설비의 양부(良否)가 작업 능률에 미치는 영향은 크다. 도장의 대상물로서는 차량 등과 같이 대형인 것도 있고 또 재료의 측면에서 볼 때도 목재, 금속, 콘크리트 등 광범위한 재료가 있으며 이에 대응하여 도료도 재료별로 종류가 매우 많다. 또 사용별로 살펴 보면 실내용과 옥외용의 구별이 있고 도장의 공정으로서 밑칠(下塗), 사이칠(中塗), 덧칠(上塗)의 구별이 있다. 사용되는 장소에 따라서는 하우스 페인트, 지붕용, 바닥용, 차량용, 가구용, 선저용(船底用)등으로 구별된다. 특별한 용도로서 그 성능에 따라 내(耐) 알칼리 도료, 내산(耐酸) 도료, 전기 절전 도료, 등이 있다. 도장의 이용 범위는 매우 광범위하여 디자인과의 관계가 밀접한 것이 많다. 과학의 진보는 도장법에 있어서도 더욱 더 새로운 것을 개발해 주고 있으며 특히 도장용 기기장치에서 눈부신 발전을 보여 주고 있다. 〈열(熱)을 신나(thinner)로 대치해 놓은 격〉이라고 일컬어지는 핫 스프레이(hot spray;加熱噴霧) 도장법도 솔로 칠하기에서 스프레이 도장으로 발달하여 콜드 스프레이(cold spray)에서 핫 스프레이로 이행하여가고 있는 한 예를 볼 수 있다.

도펠 카펠레 〔독 *Doppel-kapelle*〕 건축 용어. 상하 2층으로 된 예배당을 말하며 중세 독일의 왕성(王城)에 부속하는 예배당에서 종종 볼 수 있다. 보통 방형(方形)으로 설계된 상하 2개의 공간은 각각 4개의 기둥에 의해 지지되고 중앙에 개구부가 있는 1층 천정에 의해 구획된다. 위의 층은 귀족을 위해, 아래 층은 일반 신도를 위한 공간. 뉘른베르크, 에겔, 프라이부르크성의 예

배당, 파리의 성 샤펠 등이 대표적인 예이다.

독성(毒性)〔영 *Toxicity*〕 물질 중의 독의 정도 혹은 상태. 플레이크 화이트(flake white ; 鉛白), 네이플즈 옐로* 등은 독성이 있다. 특히 전자의 마른 안료는 위험하므로 함부로 다루어서는 안된다.

독일 공작 연맹(工作聯盟)〔독 *Der Deutscher werkbund*〕 DWB는 약칭. 가구 조도(家具調度), 공업 생산물, 건축 기타의 개량 및 합목적인 구성을 지향하여 1907년 뮌헨에서 결성된 미술가, 공예가, 공업가의 상호 협력 단체. 이 단체를 통해서 생활에 관한 조형의 양질화를 도모하고 아울러 불량품 생산의 배격을 목적으로 하고 있었다. 건축가인 헤르만 무테지우스(Hermann *Muthesius* 1861~1927년)가 런던에 체재하던 도중 기계의 악용에 의해 생기는 조잡한 모조품에 대한 공예가 모리스* 등의 반항 운동과 공예 운동의 영향을 다분히 받아 이 연맹의 설립 필요성을 강조하여 결성하였다. 그는 베렌스* 등의 저명한 건축가를 디자인 고문으로 추대하고 뛰어난 예술가와 기술자를 이해성 있는 기업가 밑에서 결합시켜 좋은 물건을 생산시키고 공업 미술에서의 품질 향상에 노력한 이 공작 연맹 사상의 성공은 오스트리아, 스위스, 스웨덴 및 영국 등지에서 차례로 같은 취지의 단체 결성을 촉진시키는데 결정적인 역할을 하였다. 근대 디자인의 요

독일 공작연맹 마크

람이었던 바우하우스의 생태(生態)도 이 DWB의 이념 연장의 발전에 지나지 않는 것이다. 1933년 나치스의 정권 획득과 더불어 국제주의적이며 사회 민주주의적이라고 낙인찍혀 폐쇄당한 바우하우스와 함께 이 연맹도 나치스의 사회 구성의 방침과 일치하지 않는다는 이유로 강제 해산당하였다. 그러

다가 전후인 1950년 베를린을 비롯하여 각지의 그룹이 통일되어 뒤셀도르프에 본부를 두고 재건되어 활약하고 있다. DWB에서 바우하우스에로 그리고 미국에 있어서의 공업화의 성공 등의 경로를 거쳐 인더스트리얼 디자인*이 발전하였으나 디자인 운동의 기점으로서의 DWB의 의의는 매우 큰 것이다. 현재 공작 연맹의 좋은 예로는 스위스 공작 연맹(SWB)을 들 수 있다.

독일 미술가 연맹(獨逸美術家連盟)〔독 *Deutscher Künstlerbund*〕 1903년 독일의 바이마르에서 설립된 독일 미술가들의 연맹. 국립이었던 이 연맹은 개개인의 미술적인 신조에 관계없이 모든 독일 미술가들의 관심사를 모두 표현하려고 노력하였다. 창립 회원은 시투크,* 코린트,* 반 데 벨데* 등이었다. 이 연맹은 전시 및 국가적 비상시기를 제외하고는 매년 독일의 대도시를 순회하면서 연례적인 전람회를 개최하였다. 이 연맹은 1936년 나치스에 의해 강제 해체되었으나 1950년에 부활되었다.

독일 예술학 협회(獨逸藝術學協會)〔독 *Deutscher Verein für Kunstwissenschaft*〕 독일의 예술 연구를 촉진할 목적으로 1908년 베를린에 창립된 협회. 1934년 이후 《독일 미술사 연구(Forschungen des deutschen Vereins für Kunstwissenschaft)》, 《독일 예술학 협회 잡지(Zeitschrift des D. V. F. K.)》, 《독일 미술 문헌 목록(Schrifttum zur deutschen kunst)》을 간행하고 있다.

돈너 Georg-Raphaël *Donner* 오스트리아의 조각가. 1693년 에스링겐에서 출생. 조반니 지울리아니(Giovanni *Giuliani*, 1666~1744년)의 제자. 잘츠부르크, 플랜스부르크, 빈 등지에서 주로 활동하였다. 당대 오스트리아 바로크 조각을 대표했던 그였지만 이미 명확한 고전적* 경향을 띠고 있다. 주요작은 플랜스부르크 대성당의 《성 마르티누스 군상(群像)》(1732년), 부녀 우의상(婦女寓意像)을 배열한 《분천(噴泉)》(1737~1739년 ; 원작이 오늘날 빈의 바로크 미술관에 소장되어 있다) 등이며 이 두 작품 모두는 납으로 주조된 조각품이다. 1741년 사망.

돌멘(Dolmen) → 거석 기념물(巨石記念物)

돔 〔영 *Dome* · 프 *Dôme*, 이 *Duomo*, 독

Dom〕건축 용어. 원형, 방형(方形) 또는 다각형(특히 8각형)의 방(室)에 붙어 있는 둥근 천정을 지칭하는 말인데, 위에서 내려다 볼 때 둥글거나 다각형 또는 타원형이며 옆에서 보면 반원형 내지 만곡(彎曲)의 달걀 모양이다. 완전히 막혀져 있는 것, 꼭대기에 창문을 만들어 터 놓은 것, 꼭대기의 개구부(開口部) 윗 부분에 빛을 받기 위한 창문을 가진 작은 탑 즉 랜턴(영 lantern)을 얹은 것 등 그 외에도 수 많은 종류가 있다. 엄밀한 의미에서의 돔은 원주(圓柱)의 중간 구분(區分) 즉 탬부어(프·영 tambour; 호박주추) 위에 얹혀지는 경우도 많다. 돔 중에서도 가장 오래된 원시적인 형식은 선사(先史)의 그리스 문화(→ 에게 미술)인 이른바 원형 분묘이다. 이의 형식은 언덕을 뚫어서 측면 벽을 잘라서 만든 돌로 쌓고 윗쪽으로 갈 수록 좁아지는 형식의 분묘로서, 완전한 돔식(dome式) 건축이라고는 할 수 없다. 헬레니즘(Hellenism)시대(→ 그리스 미술 5)의 준비 단계를 거쳐서 로마 시대의 건축이 되면 미적(美的)으로나 기술적으로나 매우 훌륭한 돔으로 발전되어 나타났다. 즉 원형평면(圓形平面) 위에 크고 작은 돔이 축조(築造)되었는데 대표적인 건축으로는 로마의 판테온* 신전이다. 비잔틴의 돔은 4각형의 평면 위에 소위 말하는 펜덴티브(Pendentive)를 사용하여 그 상부에 돔을 축조한 더욱 발전된 양식으로 나타났다. 펜덴티브란 먼저 돔과 벽을 기하학적으로 생각하여 도식(圖式)하면서 설명하면 다음과 같다. 우선 벽체(壁體)의 상단이 구성되는 정 4각형에 외접하는 반구를 그린다(그림a). 다음에 그 반구가 원에 내접하는 정 4각형 4변 위에 놓여지도록 4개의 수직면으로 잘라내면 그 단면이 반원형이 되며 4모서리 점에서 지지(支持)되는 반구의 일부가 남는다(그림 b). 이것을 다시 이 4개의 반원 정점(半圓頂點)을 지나도록 평면으로 수평하게 자르면 그 단면은 원이 되고 결국 최초의 반구는 구면(球面) 3각형 4개로 남게 된다(그림 c). 이것이 곧 펜덴티브라고 한다. 이와 같이 만들어진 원형 단면 위에 반구의 움을 만든다(그림 d). 이러한 구조를 총칭하여 〈펜덴티브에 얹는 돔〉이라고도 부르는데, 비잔틴 건축의 기본적인 특징으로 되었

다. 이 설계는 원형이나 다각형 기면(基面) 위에 돔을 얹는 옛날 방식(판테온, 산 비탈레 교회) 보다도 한 층 높고, 밝고, 훨씬 경제적인 돔의 구성을 가능하게 하였다. 이 시대를 대표하는 이 방식의 건축물은 〈하기아 소피아〉*이다. 특히 이 하기아 소피아는 하나의 본보기가 되어 오리엔트의 그리스도교 건축, 나아가서는 회교 건축에까지 강한 영향을 주었다. 그러나 중세 시대에는 이구조법이 별로 응용되지 않았는데, 이탈리아의 르네상스* 시대로 돌입되면서 재차 활용되었다. 초기 르네상스 시대에 건축된 이 양식으로의 대표적 건축물은 브루넬레스코*에 의해 건립된 피렌체 대성당(→ 산타 마리아 델 피오레 대성당)의 돔을 택할 수 있고 후기 르네상스 시대에 건축된 것 중에는 미켈란젤로*에 의해 건축된 유명한 산 피에트로 대성당*의 돔이 대표적이라고 할 수 있다. 그 후에도 돔 건축은 그 의의를 상실하지 않았을 뿐만 아니라 현대 건축에 있어서도 이것이 종종 채용되고 있다.

a　　　　b

c　　　　d

돔

동겐 Kees van *Dongen* 프랑스로 귀화한 네덜란드의 화가. 1877년 델프스- 하벤에서 출생한 그는 로테르담(Rotterdam)의 장식미술학교를 졸업한 뒤 20세 때 파리로 진출하여 몽마르트르에서 활동하던 중 1929년 프랑스에 귀화하였다. 1904년 앵데팡당에 첫 출품하였는데, 그 무렵까지는 인상파식의 그림을 그렸다. 1906년 후부터는 포비슴* 운동에 참가하여 마티스*의 영향을 현저히 받으면서 생생한 원색을 강조하는 대담한 표현으로 인물과 풍경을 그렸다. 제 1차 대전

후에는 초상화가로서의 뛰어난 재능도 보여주었는데, 일찍부터 상당한 호감을 가지고 있던 수틴*의 작품을 받아들여 여성 연예인, 은행가, 무희 등을 즐겨 그렸다. 그 결과 그의 화풍은 포비슴*의 분방성을 탈피하여 산뜻한 화풍으로 바뀌게 되는 계기가 되었다. 작품으로는 소설가이며 비평가인 아나톨 프랑스(Anatole *France*, 1844~1924년)를 비롯한 당시의 많은 명사, 여배우, 상류 부인 등의 초상화를 그렸다. 1968년 사망.

동굴화(洞窟畫)〔영 *Gave-painting*〕 원시 미개인들이 동굴의 벽면에 도채(塗彩), 선각(線刻) 등의 수법으로 그린 회화를 말한다. 이런 종류의 회화는 인류 최고(最古)의 미술의 하나로서 이미 구석기 시대*의 오리냐크*기(期), 마들레느기*(期)에 나타났다. 그것들은 서남 프랑스와 북스페인에서 다수 발견되었으며 공통의 특징을 가지고 있어서 일반적으로 〈프랑코-칸타브리아 미술〉이라는 이름으로 총칭된다. 현재 프랑스에서 40개소 이상, 칸타브리아에서 35개소 이상의 유적이 발견되었다. 그 중에서 프랑스의 라스코,* 니오, 뽕도곰, 레 트르와 프레르, 레 콩바레르, 깡따브리아의 알타미라* 등의 동굴은 특히 유명하다. 그 동굴 벽화에는 10여cm의 것에서부터 8m 정도의 것까지 여러 가지 크기가 있다. 소, 말, 사슴, 맘모스, 순록 등 가장 보편적인 화재(畫材)이다. 특수한 것으로는 사람의 손 모양이나 함정 및 가옥을 암시하는 그림, 원숭이를 연상케 하는 이상한 인물상 등이 있다. 그 표현 수법은 색채 도장과 선을 새긴 것이다. 채화의 색채로는 흑색, 적색, 갈색, 황색 계통 등 여러 가지 색조가 쓰여지고 있다. 동물의 묘사는 측면상을 원칙으로 하고 정면상은 드물다. 인물상은 인간의 자연스러운 모습으로 표시된 것은 하나도 없으며 거의 모두가 동물의 형상을 하고 있다. 이들 동물화는 보기 위한 것이 아니라 동물의 풍요로운 포획을 기원(祈願)하는 주술(呪術)에 의한 작품이라는 것은 많은 학자들의 보편적인 견해이다. 동물화로서 중요한 것은 이상 말한 것 외에 남아프리카와 인도의 것도 있다. 어느 것이나 신석기 시대* 이후의 것으로 동물과 함께 인물이 그려져 있다. 남아프리카에는 이 밖에 부슈만족(Bushman 族)

의 솜씨로 된 동굴화, 실론섬에는 베다족에 의한 것, 오스트레일리아에는 킴발레 지방의 원주민의 손에 의한 것 등이 있다. 모두가 치졸하기는 하나 미개인의 미술로서 흥미있는 것이다.

동산 미술(動産美術) 손으로 운반할 수 있는 작은 미술품을 말하는데, 독립된 돌이나 뼈 등으로 만들어진 환조*(丸彫)조각, 갖가지의 공예품에 그린 회화 및 선각화(線刻畫)의 부조* 등을 지칭한다. 이른바 《비너스상(像)》이라고 불리어지는 환조의 나부상은 유방, 복부, 둔부 등이 두드러져 있다. 이들은 여성의 특징을 표현한 것이 아니고 임산부를 재현한 것으로 출산이 주술(呪術)에 관계되는 일종의 부적(符籍)이었다고 믿어진다. 한편 회화 연습을 위하여 스케치한 작은 돌멩이가 특정한 유적지에서 대량으로 발굴되었는데, 이것으로 당시에 어느 정도 조직적으로 스케치 연습이 행해졌는가를 추측할 수 있다.

동석(凍石)〔영 *Steatite*〕 건축 및 공예 재료. 활석(滑石)의 일종으로 색깔은 보통 회색 또는 녹회색(綠灰色)을 띤다.

동선(動線)〔영 *Traffic line*〕 공간 내에서의 사람이나 물체가 움직이는 궤적(軌跡)을 말한다. 그 궤적을 그림으로 나타낸 것을 동선도(動線圖;flow diagram)라고 한다. 인간의 생활 행동이나 물체의 흐름의 합리성, 경제성, 단순성, 안정성 등을 얻는 것을 목적으로 하여 건축 공간 계획, 기계 배치 계획, 도로 계획 등의 계획 부문에서 특히 중요한 기본 개념으로 되어 있다. 가장 적합한 동선의 플래이닝을 〈동선 계획〉이라 한다.

동작과 시간의 연구〔*Motion and time study*〕 테일러*가 창시한 〈시간〉연구는 주로 표준 시간 설정을 목적으로 하고 길브레드 부처*가 발전시킨 〈동작〉연구는 주로 작업 방법 개선을 위해 쓰이고 있었으나 양자는 서로 보완성을 가지고 일반적으로는 병용되어지는 데서 이 말이 생겨났다. 동작과 시간의 연구란 하나의 일을 함에 있어서 사용하는 방법, 재료, 공구 및 설비의 분석이며 다음의 여러 목적이 있다.

1) 가장 경제적인 작업 방법의 발견 2)작업 방법, 재료, 공구 및 설비의 표준화 3)

그 작업에 적격이고도 충분한 훈련을 받은 작업원이 보통 속도로 과업을 행할 때의 소요 시간의 정확한 결정 4) 새로운 방법을 작업원에게 훈련시킬 경우의 보조 수단 5) 부품의 디자인도 포함하는 제품 디자인 6) 원(原)재료의 표준화 및 효과적인 사용 7) 프로세스의 설정 등이다. 예전에는 이 원칙들이 직접 공장 노동에만 적용되었으나 그 여러 원칙은 보편적이며 인간과 기계를 사용하는 곳에서는 어디서나 효과적이라는 것을 깨닫고 현재에는 은행, 통신 판매 회사, 병원, 백화점 등의 이른바 오피스 워크(office work)로까지 그 적용 범위가 확대되고 있다. 〈동작과 시간의 연구〉에 대신하는 말로서 작업 연구(Operating study, Work study), 작업 표준화(Work standardization), 작업 간소화법(Work simplification), 작업 측정(Work measurement), 시간 및 동작 연구(Time and Motion study), 작업 방법 연구(Method study), 직종 연구(Job study) 등이 제안되고 있다.

동종〔프 *Donjon*〕 건축 용어. 「성채(城砦)」, 「루(樓)」를 의미하는 켈트어(Kelt語)의 〈dun〉에서 유래된 말로 중세의 성채에 있어서 천주각, 아탑(牙塔)을 가리킨다. 파수대(把守臺) 또는 은신처를 가리키는 말로도 쓰여졌다.

동판화(銅版畵)〔영 *Copperplete print*, 독 *Kupper stish*〕 목판화가 철판(凸版) 인쇄에 의거하는데 반해 동판화는 요판(凹版) 인쇄이다. 즉 동판 위에 강철제 조각칼(뷔랭;프 burin)로 그림을 새겨 놓고 그 파여진 선에 인쇄용 검은 잉크를 채워 넣어 인쇄한다. 새겨 넣는 선의 폭과 깊이에 차이를 둘 수가 있는데, 이렇게 함으로써 흑색이나 광택의 변화를 얻을 수 있다. 입안(立案)·조판(彫版)·인쇄가 따로따로 다른 사람에 의해 행하여지는 수도 있다. 또 주어진 본보기를 동판화로 복제하는 조판사와 자기 자신의 창의에 의해 판화를 제작하는 화가 조판사(프 peintre-graveur)로 구별된다. 동판화의 가장 오래된 예는 1440년경 독일에서 생겨났다. 〔종류〕 1) 에칭(etching) — 식각 요판법(蝕刻凹版法) 및 그 인쇄술. 우선 동판면을 잘 닦고 초, 밀 등을 발라 방식층(防蝕層)(에칭 그라운드)을 만든다. 층면을 첨

필(尖筆)로 긁어 원하는 그림을 그려 구리의 면을 노출 시킨 후 초산과 같은 산제(酸劑)를 부어 침조각선(針彫刻線)을 부식시킨다. 인쇄에 있어서는 인쇄 잉크를 판면 전체에 바르고 부드러운 헝겊으로 닦아내면 잉크는 요화선(凹畵線)에만 남게 된다. 여기에 종이를 대고 단단히 눌러서 그것을 찍어낸다. 에칭에서 최대의 명성을 얻은 사람은 렘브란트*였다. 2) 아쿼틴트(영 aquatint) — 식각 요판법(蝕刻凹版法)의 일종. 동판면에 아스팔트의 분말을 살포하고 이것을 약간 가열해서 입자를 부착시킨다. 그 위에 방식제로 그림을 그린 다음, 부식액을 작용시켜서 제판한다. 이 기법에 의한 인쇄 효과는 수채화와 유사해진다. 3) 드라이 포인트(영 dry point) — 조각 요판의 일종. 닦아낸 동판(또는 아연판)에 강철침 — 다이아몬드나 루비 등의 경옥침(硬玉針)을 쓰는 수도 있다. — 으로 그림을 직접 새긴다. 그 선은 조각칼로 파낸 선이나 부식액을 쓰는 에칭의 선과는 다르다. 즉 이 경우는 판화가 침의 첨단(尖端)에 의해 파뒤집혀져서 오목선의 양쪽 혹은 한 쪽에 깔쭉깔쭉함 즉 버(영 burr)가 생긴다. 이것이 드라이 포인트의 특색이다. 이 버는 깎아내는 기구로 메어낼 수가 있다. 그러나 경우에 따라서는 특수한 효과를 얻기 위해서 그대로 두는 경우도 있다. 4) 메조틴트(영 mezzotint) — 보통의 요판이 동판화에 화선(畵線)을 직접 또는 부식액을 작용시켜서 새겨내는데 대해 메조틴트는 우선 동판의 전면을 로커(영 rocker) 또는 베르소(프 berceau) 또는 비게(독 Wiege)라 불리어지는 빗살(櫛齒) 모양의 것으로 까칠까칠하게 하거나 종횡으로 평행하는 교차선으로 메운 다음, 여기에 판모양을 그린다. 그리고 인쇄시에는 밝게 나타나는 부분은 쇠주걱으로 깎아낸다. 판면이 매끄러울수록 인쇄물은 선명해지고 판면이 까칠까칠할 수록 색상이 어두워진다. 이 방법으로 색조의 효과가 얻어진다. 17세기에 독일인 루트비히 폰 지겐(Ludwig von *Siegen*, 1609~1676년)에 의해 고안되었으나 오히려 영국에서 더 발달하였다.

동화(動畵)〔영 *Animation*〕 만화 영화의 제작 과정에서 인물(character)의 움직임을 하나하나의 그림으로 만들어 가는 작업

또는 그러한 그림을 말한다.

되스부르흐 Théo van *Doesburg* 네덜란드의 화가. 1883년 유트레히트(Utrecht)에서 태어난 그는 16세 무렵부터 그림을 시작하였다. 1917년 몬드리안,* 방통게를로* 등과 잡지 《데 스틸》*을 창간, 《요소주의 선언(要素主義宣言)》(同誌 75, 76호)의 발표와 각지에서 그 보급 강연을 하는 등의 언론 활동을 추진하는 한편, 회화 건축의 작품을 발표하고 제작과 이론으로 적극적인 활약을 하였다. 작품은 몬트리안과 궤도를 같이 하였다. 분석적 퀴비슴*의 경향을 더욱 연장한 순수 추상주의로서 대상 세계의 구상성을 일체 배제하고 기본적인 형체나 수평선, 수직선을 조합하였다. 거기에 2, 3의 순수한 색을 칠하여 화면을 구성한 것으로 평면의 분할을 현저한 특색으로 하고 있다. 1931년 스위스의 다보스에서 사망하였다.

두에첸토[이 *Duecento*] 두첸토(Dugento)라고도 한다. 이탈리아어로 「2백」이라는 뜻. 예술사상(藝術史上)으로는 서기 1200년(Mille duecento)대의 백년간을 그 연대의 개념으로 하는데, 일반적으로 천(mille)을 생략해서 단순히 두첸토라 한다. 즉 제13세기의 일인데, 주로 그 1세기간의 시대 개념 또는 양식 개념을 포괄적으로 파악할 경우에 쓰여진다. 이 세기의 전반(前半)은 11세기 이래 북이탈리아 일대에서 행하여진 롬바르디아 로마네스크* 예술이 중부 이탈리아 여러 지방에도 영향을 미치게 됨과 동시에 또 비잔틴* 예술이 베네치아나 시칠리아를 중심으로 하여 이탈리아 각지에 새롭고도 지배적인 영향을 미침으로써 이른바〈이탈로 비잔틴〉이라는 독특한 예술을 전개하였다. 그러나 이 세기의 중엽 이후에는 황제 프리드리히 2세에 의해 고대 조각의 부활이 시도되었다. 조각가인 니콜로 피사노*는 고전적인 사실주의를 부흥하였고 또 여러 도시의 발흥과 성 프란치스코*의 인간주의적인 종교 운동에 사로잡혀 움브리아와 토스카나의 여러 지방에서 새로운 회화 탄생의 맹아(萌芽)를 나타냈다. 이리하여 이 세기의 말에는 로마의 야코포 토르리티(Jacopo *Torriti*)나 카발리니,* 피렌체의 치마부에,* 시에나의 두치오*가 출현하여 국민적인 새로운 회화를 창시하여 이른바 프로토-르네상스*의 한 시기를 이룩하였다. 그러나 거기에는 또 이 세기의 중엽 이후 북방 고딕 예술의 영향이 새로 전래되어 있었다. 1200년대의 혁신적인 움직임은 그대로 본격적인 르네상스*에 직결되는 것은 아니었다.

두치오 *Duccio* di Buoninsegna 이탈리아의 화가. 1255(?)년 시에나에서 출생. 시에나파*를 형성한 최초의 대가. 도상(圖像)형식과 기법에 있어서 어느 쪽도 비잔틴*의 전통을 충실하게 지키고 있으나 한편으로는 중세풍의 준엄함과 부드러움이 깃들여 있으며 특히 그가 즐겨 그린 성모상에는 일종의 불가사의한 인간적 애정을 느낄 수 있다. 지오토*가 극적인 감동으로서 주제를 파악한 힘찬 인간 군상을 그려내고 있는데 반해 두치오는 섬세한 묘선과 우미한 색채 속에 순예술적인 미를 찾으려 하였던 것이다. 대표작은 시에나 대성당의 제단화 《마에스타(Maestâ)》를 비롯하여 《그리스도의 예루살렘 입성》(1308~11년, 시에나 대성당 미술관) 등이다. 1319년 사망.

뒤게 Gaspard *Dughet* 프랑스의 풍경화가. 1613년 로마에서 출생한 그는 푸생*과 의형제를 맺어 아우가 되었기 때문에 가스파르드 푸생(Gaspard *Poussin*)이라고도 불리어진다. 푸생 밑에서 배웠으므로 그의 감화를 받았다. 주로 로마에서 활동하였던 그는 직접적인 자연 연구에서 출발하여 딱딱한 사실적인 수법으로 풍경을 그렸지만 그 화면에는 언제나 목가적, 로망적인 정서가 감돌고 있다. 도리아궁이나 코론나궁을 풍경화로 장식함으로써 풍경을 다룬 이탈리아의 벽화에 새로운 생명을 주입하였다. 개개의 작품 예는 런던, 드레스덴, 빈 등지의 미술관에 소장되어 있다. 1675년 사망.

뒤러 Albrecht *Dürer* 독일 르네상스* 최대의 화가. 1471년 뉘른베르크에서 출생한 그는 부친이 금세공 기술자였던 관계로 어려서부터 금세공 기술을 터득하였으나 15세 때 볼게무트*의 문하에 들어가 회화를 배웠다. 숀가우어*로부터도 자극을 받았고 또 후에 베네치아의 화가 벨리니* 일파의 영향도 받았다. 1490년부터 1494년에 걸쳐서는 바젤(Basel), 콜마르, 스트라스부르(Strasbourg) 등 각지를 편력하였다. 그 무렵 그는 판화의 기술을 연마하였고 또 수채 풍경화

에 새로운 분야를 개척하였다. 1494년 고향 뉘른베르크로 돌아와 아그네스 프라이를 아내로 맞이하여 결혼하였으며, 다음해 1495년에는 혼자서 이탈리아로 여행하여 특히 만테냐*의 예술에 감명하였다. 이탈리아로부터 돌아온 후 이미 독일 예술 전체의 후계자적인 자부를 가지고 작품을 제작하였다. 최초의 대작은 《요한 계시록》(1498년), 《대수난》(1510년) 등의 목판화 연작(連作)이다. 특히 연작 《요한 계시록》은 뒤러 자신뿐만이 아니라 유럽 목판화의 역사상에 있어서도 최초의 기념비적 작품이 되었다. 한 작품마다 고도의 기술적 완성과 탁월한 화면 구성을 보여 주고 있는데, 그 중에도 《네 사람의 기사(騎士)》는 특히 널리 알려진 작품이다. 이어서 《마리아의 생애》(1511년)의 목판화 시리즈를 제작하였다. 그의 예술은 열정적인 초기의 작품으로 보아 항상 정치한 대상 묘사에 유의하는 것이었다. 그리고 표현 기술을 완성하는데 있어서 그에게는 이탈리아 예술의 좋은 본보기가 되었고, 또 동판화*가 더욱 도움이 되었다. 초기의 동판화는 주로 나체 묘사에 관심을 집중하고 있었다. 1504년에 제작한 《아담과 이브》는 형체를 조소적으로 명확하게 파악하고 다시 전형적인 인체 비례를 고려하고 있다는 점에서 독일 예술에 있어서 획기적인 작품이었다. 1505년 말부터 1507년에 걸쳐 재차 이탈리아로 여행하여, 특히 베네치아에 오래 체류하였다. 그곳에서 그는 《장미관제(薔薇冠祭)》와 같은 웅대한 회화를 제작하였다. 이 작품에 나타난 엄격한 구축적인 콤포지션*은 여행전에 제작한 《삼왕 예배도(三王禮拜圖)》 등에서는 볼 수 없다. 귀국 후 1511년까지 《아담과 이브》, 《헤라 제단화》, 《만성도(萬聖圖)》 등 모뉴멘탈한 회화 작품을 제작한 후로는 제작을 중단하였다. 《작은 수난》이라 불리어지는 목판화 및 동판화의 두 시리즈를 완성하였는데, 여기서는 마침내 이탈리아의 형식적 요소를 완전히 소화해서 독일적인 감정을 자유로이 표현하고 있다. 훌륭한 목판화 《삼위일체》나 동판화의 대표작 《기사와 죽음과 악마》(1513년, 미국, 보스턴 미술관), 《우수(憂愁)》 등이 제작되었다. 1520년과 그 이듬해에 걸쳐서는 네덜란드를 여행하였던 바 네덜란드 회화의 투철한 사

실 정신에 감동되었다. 귀국 후 《노인의 목》(루브르 미술관), 《홀츠슈어의 초상》(1526년, 베를린 국립 미술관), 《무헤르상(像)》과 같은 초상화의 걸작을 그렸다. 명작 《4인의 사도》(1526년, 뮌헨 국립 미술관)를 최후로 완성한 후부터는 여생을 오로지 인체 비례에 관한 이론적 저술의 간행에만 전념하였다. 뒤러의 강력한 개성은 독일 후기 고딕과 이탈리아 르네상스 속에서 독자적 대양식을 확립하였다. 1528년 사망.

뒤뷔페 Jean *Dubuffet* 1901년 프랑스 르 아브르에서 출생한 화가. 1918년 파리로 나와 회화를 배웠으나 당시 파리 화단을 지배하던 시류적(時流的)인 사조와는 거리가 먼 독특한 스타일을 추구해 갔다. 1950년 대에 이르러 열광적으로 일어난 앵포르멜* 운동에 공명하고 포트리에*와 함께 그 경향의 전형적인 작품을 제작하였다. 특히 두껍게 층이 진 마티에르*는 파리의 옛 성벽을 연상케 하며 거기에다가 아동화*와 같은 순박한 인간상을 묘사해 내어 이른바 현대적 프리미티브라고 할 수 있는 〈아르 브뤼〉*의 세계를 확립하였다. 그것은 유성 안료 외에 여러 가지 이물질(異物質)을 끌어들여 화면은 더없이 두껍게 층이져 마티에르가 그 자체의 표현을 획하고 있는 현대 회화의 〈표현의 자율성〉을 또 다른 면으로 추구한 것이다. 제2차 대전 직후에 생긴 이러한 표현 양식은 비평가 타피에*(Michel *Tapié*)에 의해 크게 주목을 끌었고, 그것이 계기가 되어 전후 새로운 표현 운동의 기틀이 마련되었다. 최근에는 플라스틱 등의 새로운 재료를 이용하여 더욱 소박하고 간결한 구성을 시도함으로써 생명의 근원적인 이미지를 추구하고 있다. 1970년 사망.

뒤샹 Marcel *Duchamp* 프랑스의 화가. 1887년 르왕 부근의 블란빌(Blainville)에서 출생한 그는 조각가 레이몽 뒤샹 비용*(Raymond Duchamp *Villon*, 1876∼1918년), 화가 쟈크 비용*(Jacques *Villon* 본명 Gaston *Duchamp*)의 동생이다. 처음에는 도서관의 사서가(司書家)가 되기 위해 파리로 나왔다가 도중에 아카데미 줄리앙*에 다니면서 화가로서의 꿈을 키워 나갔다. 최초로 그린 《부친의 초상》(1910년)에는 세잔*의 영향이 크게 엿보이고 있다. 1911년 퀴비슴*의 한 파인

〈섹숑 도르 (Section d' Or)〉*에 참가하였고 1912년에는 이른바 시뮐타네이슴*의 작품 《계단을 내리는 나체》를 발표하였다. 이 그림은 1913년에 뉴욕의 아모리 쇼 (Armory Show)에도 출품되어서 많은 반향을 일으켰다. 1914년에 발표한 《레디 메이드 (ready made)》란 기성품 오브제*는 예술가가 창작하는 것을 끝내고 작품은 완전히 우의적이며 풍자적인 비유와 상징을 나타내기 위해서 기성품을 사용한 것인데, 현대 회화에 많은 문제와 가능성을 제시해 준 것으로 유명하다. 예컨대 남자 소변기에 사인을 하여 작품으로 출품한 것이나 《모나리자》의 복제판에 수염을 그려 넣어 발표한 작품들은 비상한 스캔들을 불러 일으켰던 것이다. 1915년 미국으로 건너가 스티글리츠 (Stieglitz) 그룹 (취리히의 다다이슴*과 같은 반항 운동을 시작한 그룹)의 중심 인물이 되었다. 1916년에는 뉴욕에서 〈독립 미술가 협회〉를 결성하였고 1926년에는 그의 제창으로 모던 아트 대전람회를 그곳에 개최하였다. 1941년에는 브르통 (→ 쉬르레알리슴)과 함께 뉴욕에서 쉬르레알리슴*전을 개최하였고 또 브르통 및 에른스트*와 함께 기관지 《VVV》를 편집하였다. 1947년 파리의 쉬르레알리슴 국제전에도 참가하였다. 뉴욕에서 살며 제작을 계속하다가 1968년 그 곳에서 사망하였다.

뒤샹―비용 Raymond *Duchamp-Villon* 1876년 프랑스 당비르에서 출생한 조각가. 뒤샹* 비용* 등의 형제 입체파 (→ 퀴비슴) 조각의 선구자로서 현대 전위 조각 중에서도 리프시츠* 로랑스* 등에게 준 영향은 크다. 1918년 사망.

뒤프레 Jules *Dupré* 1812년 프랑스에서 태어난 화가. 바르비종파*에 속하며 테오도르 루소* 도비니* 코로* 등과 함께 근대 프랑스 풍경화의 창시자이다. 1831년 살롱*에 《자연에 의존하는 에튀드》를 첫 출품한 이래 풍경화가로서의 명성이 점차 높아졌다. 1867년 국제 전람회에 《콩피에뉴의 삼림》, 《양떼의 귀로》 등 12점을 출품하였다. 《아침》(루브르 미술관)은 당시의 풍경화로서 가장 잘 알려진 대표작. 1889년 사망.

뒤프렌 (François *Dufrene*) → 누보 레알리슴

뒤피 Raoul *Dufy* 프랑스의 화가. 1877년 르 아브르 (Le Havre)에서 출생한 그는 1900년 파리로 나와 국립 에콜 데 보자르 (École Nationale Supérieure des Beaux-Arts)에 입학하여 처음에는 인상파*의 영향을 받았고 또 고호*의 예술로부터도 감명을 받았다. 1903년 앵데팡당*에 출품. 이윽고 드랭* 블라맹크* 마티스* 등과 함께 포비슴 (野獸派)* 운동에 참가하였고, 1908년경부터는 세잔*의 영향을 받아 한 때는 퀴비슴*의 경향에 마음이 끌렸다. 1913년경 후부터는 퀴비슴*의 형식을 취하면서도 자유로운 표법에 의한 포브풍의 독자적인 작품이 점차 나타나기 시작했다. 화려하고 명쾌하며 시원스러운 이른바 뒤피의 스타일이 확립된 것은 1922년의 시칠리아섬 여행 이후의 일이었다. 크게 색면의 구획을 만들고 그 위를 선묘 (線描)로 경묘하게 꾸며가는 수법은 독특하다. 그의 그림은 어린이와 같은 순진함과 어른의 예리한 지성을 동시에 간직하고 있다. 후기의 작풍은 더욱 단순화를 시도하여 경묘의 도를 더해서 자못 매끄럽고 세련된 시원한 화풍을 수립하였다. 마티스*보다도 철저한 단순화를 지향한 결과 다수의 색을 최소한도의 요소로 환원하기에까지 이르렀다. 1953년 3월 남프랑스의 별장에서 사망.

뒷표지 (裏表紙) 서적이나 잡지의 뒤 측 권말 (卷末)에 접하는 표지. 잡지의 경우는 앞 표지를 표지 1 (표 1), 그 뒷면을 표지 2 (표 2)라 하고 뒷 표지의 권말에 접하고 있는 면을 표지 3 (표 3), 그 뒷면을 표지 4 (표 4)라고 한다. 잡지 광고의 필요에서 생긴 용어. → 대리 광고 (大裏廣告), → 잡지 광고

듀플리키트 〔영 *Duplicate*〕 일반적으로 〈듀프〉라고도 하며 「복제 (複製)」의 뜻. 사진, 그림, 소리 등의 원판 보호를 목적으로 해서 행하여진다. 사진의 경우 컬러 슬라이드로서 원치수대로의 복사를 뜻하는 경우가 많다.

드가 Edgar *Degas* 프랑스의 화가. 1834년 파리에서 출생. 부친은 그림 수집에 상당한 조예를 지녔던 미술 애호가이며 은행가였다. 그는 처음에 부친의 뜻에 따라 법률을 전공하다가 뜻한 바가 있어 얼마 후에 집을 떠나 궁핍한 다락방 생활을 하면서까지 화가를 지망하였다. 1855년 미술학교에 들어가 루이 라모트 (Louis *Lamotte*)의 교실에

서 배웠다. 스승을 통해서 앵그르*의 예술을 배워 그 영향을 강하게 받았다. 이듬해인 1856년에는 이탈리아로 유학하여 르네상스*의 작품에 심취했던 결과 그는 고전적인 엄정(嚴正)을 존중하면서 1860년부터 1865년까지 몇 점의 역사적인 소재의 그림——《벨레리가(家)의 사람들》, 《소년에게 격투를 걸어오는 스파르타의 소녀》, 《세미라미스의 도시 건설》, 《오를레앙시(市)의 불행》등——을 완성하였다. 그 후 귀국한 뒤에는 인상파*전에 참가하면서부터 돌연 화법에서라고는 할 수 없으나 적어도 이로부터 다루어지는 쇼재의 선택에서 철저한 변혁이 이루어졌다. 그 시대의 사상과 생활을 뒤흔들었던 운동(자연주의*문학 운동)에 휘말려들어 마침내 현실 생활의 주제에 전념하게 되었다. 1862년에는 마네*와 알게 되면서 그의 영향을 많이 받게 되었다. 1874년 인상파*제1회전에 참가한 후 제2, 제3회전에도 계속 출품하였다. 그가 인상파의 편을 든 것은 동료들과 사상 및 이론이 완전히 합치되었기 때문이라기 보다 오히려 인상파 화가들의 방침으로서 살롱*에서 제외된 그 당파성에 대한 항의 때문이다. 따라서 그는 특히 외광(外光)이라든가 〈색조 분할법〉에는 관심을 갖지 않았다. 다만 그의 인상파 취향과 결부되는 것은 대상의 동적인 순간의 모습을 즐겨 표현했다는 점에 있다. 다시 말해서 드가는 그의 세민한 관찰력을 바탕으로 생동적 활동에 흥미를 가졌던 화가로서 상식적인 구도를 버리고 생각한 장면의 절취(截取) 방법을 생각해냈고 또 상하로부터 올려다보는 또는 내려다보는 구도를 취하여 그것과 동시에 실내에 있어서의 빛도 자연 광선이 내는 여러 가지 작용을 끌어들여 독창적인 화풍을 완성시켰던 것이다. 이 때문에 그의 묘사는 새로운 각도에서 생겨난 것으로, 이제까지 전혀 없던 적확(的確)과 신선미를 낳고 있다. 더구나 데생은 엄격하였는데, 이러한 의미에서는 인상파 속에 속하면서도 고전주의적*인 입장을 잃지 않은 화가였다. 이러한 화풍에 따른 작품의 화면에는 무희(舞姬)들이 수없이 나타나 있는데, 그는 뻔질나게 극장을 출입하면서 무대 위 또는 연습실이나 음악실 안의 무희들의 거동을 예리하게 포착하여 댄스 걸의 아라베

스크, 리듬, 운동의 가장 진실한 해석자가 되었다. 또 버라이어티(variety)나 카페의 정경, 경마장, 욕녀, 모자 가게나 세탁소 여인의 모습 등을 즐겨 그렸다. 더구나 드가에게는 겉모양이나 허구의 베일을 벗겨보려고 하는 신랄한 욕망이 있었다. 스케치 화가로서의 탁월한 재능도 지녔던 그는 정확한 것과 음미를 거친 진실 등에 의존하지 않고는 못견디었다. 그가 남긴 파스텔이나 판화 작품에도 수작이 많다. 만년에는 눈병(暗點症)에 몹시 시달린 나머지 시력이 거의 감퇴되었으나 예민한 촉각이 눈의 역할을 대신할 수 있어서 이전에 손을 댄 적이 있었던 조각을 손으로 어루만지며 밀랍으로 다수의 소조작품(무희, 나체, 말 등)을 제작하였는데 굉장히 약동하는 작품이었다. 회화에 있어서 대표작은 《압생트(glass of Adsinthe)》(1876년, 루브르 미술관), 《프리마 발레리나(Prima Ballerina)》(1876년, 루브르 미술관), 《부인 모자점》(1885년경, 시카고미술관), 《오페라좌(座)의 댄서 대기실》(1872년, 루브르 인상파 미술관), 《댄서들》(1899년, 푸시킨 미술관) 등이다. 1917년 사망.

드니 Maurice Denis 1870년 프랑스 그랑빌에서 출생한 화가. 1888년 파리의 아카데미 줄리앙에 입학하여 배웠으며 인상파*의 이지적인 자연관에서 탈피하여 형(形)과 색(色)을 통해 정서와 꿈을 재현한다는 고갱*의 이론과 방법에 깊은 감화를 받아 세뤼지에,* 베르나르* 등과 함께 나비파(派)*를 결성하였다. 그러나 점차 나비파의 경향에서 벗어나 고전 예술에의 복귀를 지향하게 되었다. 1895년 및 1897년에는 이탈리아를 거쳐 독일과 스페인에도 여행하였다. 1906년 루셀*(Ker Xavier Roussel, 1867~1944년), 세뤼지에*와 함께 남프랑스의 엑스에서 활동하고 있던 세잔*을 방문하여 경의를 표하였다. 1907~1908년 이탈리아에 체류한 후에는 〈신고전주의〉의 방향으로 전향하였다. 그리고 다시 모스크바(1909년), 도미니카(1913년), 스위스(1914년), 시에나(1921년), 알제리 그리고 튀니지(1921년), 그리스와 이탈리아(1924년), 미국 및 캐나다(1927년)를 차례로 여행하였다. 1919년에는 데발리에르(George Desvalliéres)와 함께 파리에 〈성(聖) 미술 아틀리에(Ateliers d' Art Sacr-

e'))를 창설하고 솔직 청순한 종교화의 부흥에 노력하였다. 그리하여 당시에 만연하고 있던 진리의 객관성을 부정하는 독선적 취미를 배격하고 전통과 일반 이성과 합치되는 건전한 예술의 창조를 지향하였다. 따라서 그의 작풍은 자연히 고전적*인 형식을 쫓게 되었고 거기에 가톨릭의 종교적인 장식성을 가미하여 독자적인 스타일을 확립해 나갔다. 그의 작품 중에는 생활 주변의 여러 소재를 친밀한 애정으로 그린 타블로(그림)와 대규모적인 장식화가 있다. 주요작은 르베시네의 성 크로아 성당 예배당의 벽화(1899년), 파리의 샹젤리제좌(座)의 장식화(1912년), 방산느에 있는 성 루이 성당의 벽화(1927년), 제네바 국제 연맹 내부의 장식화(1939년) 등이다. 1943년 11월 파리에서 자동차 사고로 사망하였다.

드라마틱〔영 *Dramatic*〕「연극적인 것」, 「극적인 것」 등의 뜻으로 회화나 조각 속에 연극다운 과장된 표정이나 동작이 있는 경우에 쓰여진다. 바로크 미술*이나 로망주의* 회화에는 이런 예가 많다.

드라이 브러시〔영 *Dry brush*〕건필(乾筆). 템페라* 및 물기를 적게한 그림물감을 붓에 묻혀 화면 위를 스치며 지나갈 때 색면(色面)이 고르지 못하여 화면의 흰 부분이 여러 곳에 그대로 남아 있게 된다. 이 기법은 주로 수채화 제작에 많이 이용된다.

드라이 포인트(*Dry point*) → 동판화(銅版畫)

드랭 André *Derain* 1880년 프랑스 파리 교외 샤토우(Chatou)에서 출생한 화가. 18세 때 아카데미 카리에르에 들어가 거기에서 마티스*와 알게 되었고 또 샤토우에 살고 있던 블라맹크*의 영향을 받고 그와 함께 같은 아틀리에에서 제작에 전념하였다. 1904년에는 아카데미 줄리앙에 들어가 배웠다. 이듬해에는 남프랑스에서 마티스와 함께 일을 했을 때부터 원색의 병렬을 의식적으로 강조하는 격렬한 작품을 발표하여 점차 대담한 수법을 보여 주면서 완전히 포비슴*의 작가가 되었다. 그러나 2, 3년 후에는 다른 포브의 화가들과 마찬가지로 드랭도 자기의 개성에 따른 독자적 작풍 확립에 몰두하게 되었다. 그리고 피카소*보다 먼저 흑인 조각을 연구하여 흑인풍의 색조 및 지

성의 주입에 의한 퀴비슴*에 가까운 작품을 제작하여 퀴비슴에 많은 영향을 남겼으나 그 자신이 퀴비슴에 직접 가담하지는 않았다. 특히 세잔,* 마네,* 코로* 등의 경향에 매료되어 관심의 중심은 포름*이나 콤포지션*의 문제로 옮겨졌다. 즉 색채에 있어서는 포브의 원색주의를 버리고 황갈색을 주조로 하는 독특한 고전적 색채를 바탕으로 객관과 시각을 긍정하는 독자적인 화풍을 수립하였다. 1912년경부터는 고딕* 예술의 영향도 나타났다. 1914년 제1차 대전의 발발로 출전함에 따라 잠시 화가로서의 생활이 중단되었다. 전후에는 특히 샤르댕*이나 코로*에게 마음이 이끌려 프랑스 미술의 전통을 지켜서 신고전주의(→ 고전주의)를 수립하였다. 1920년부터 1930년 사이에 남프랑스 각지를 여행한 다음에는 이탈리아에도 여행하였다. 이 기간에 걸쳐 대작 《아를르캉과 피에로(프 Arlequin et Pierrot)》(1924년)를 비롯하여 많은 역작을 제작하였다. 옛 대가의 화풍에 기울여지면서도 신선한 현대 감각에 넘쳐 있다는 점에서 그의 화경(畫境)은 타에 유례가 없는 것이다. 1954년 사망.

드럼〔영 *Drum*〕건축 용어. 「고형부(鼓形部)」, 「고상부(鼓狀部)」라고 번역됨. 1) 원주의 주신(柱身)의 한 부분. 2) 돔*을 지탱하고 있는 벽

드레스덴 국립 회화관〔*Staatliche Kunstsammlungen*(*Albertinum*), *Dresden*〕뒤러*와 크라나하*의 페트롱*이었던 작센의 선거후(選擧侯) 프리드리히에 의해 수집된 회화 작품을 기본으로 하는 이 궁정의 콜렉션을 중심으로 창립된 미술관. 특히 폴란드의 왕이며 작센 선거후인 아우구스트 2세와 그의 아들 3세 등의 수집에 의해 당시 2,000점 이상의 회화와 다수의 판화를 소장하였다. 그 중에는 독일 르네상스의 뛰어난 작품, 이탈리아 르네상스의 걸작, 플랑드르와 네덜란드 그리고 프랑스와 스페인의 17세기 바로크* 회화가 포함되어 있다. 1866년 프로이센 합병 후 독일과 프랑스를 비롯한 근대 회화도 적극적으로 수집되어 있다.

드레스덴 차이나(*Dresden China*) → 마이센 자기(磁器)

드레퓨스 Henry *Dreyfuss* 1904년 미국에서 태어난 인더스트리얼* 디자이너. 디자

인업(業)이 아직 완전한 직업으로서 인정되지 않았던 1920년에 이미 이 일을 시작했던 선구자 중의 한 사람. 벨 게데스,* 로우이,* 티그* 등과 더불어 미국의 인더스트리얼 디자인의 중심적 존재였다. 그의 디자인은 1929년 이래 만년필에서부터 교통 기관, 곡사포에 이르기까지 다방면에 미치고 있어 미국의 공업 제품의 품질 향상에 공헌하였으며 또 미국의 SID(The Society of Industrial Designers)의 창설에 노력하였다. 저서로는 《Designing for People》(1955년) 및 《Symbol Source book》이 있는데, 이 책들은 국제적 심벌의 발전에 기여하고 있다. 1972년 사망.

드로잉〔영 *Drawing*〕 선을 긋거나 그림을 제작하는 것. 미술 방면에서는 데생*이나 소묘를 말하며 공학에서는 기계 제도 등을 말한다. → 데생

드롤레이〔프 *Drôleries*〕 미술 기법 용어. 본래의 뜻은 「익살」, 「우스꽝스러움」인데, 중세 필사본의 여백에 동물 및 작은 인물들을 그려 넣어 처리하는 것을 말한다. 또 때로는 가구에 목각(木刻)으로 처리하는 것을 가리키기도 한다.

드리핑(드립 페인팅)〔영 *Dripping, Drip painting*〕 액션 페인팅*의 한 가지. 붓이나 그에 준하는 도구를 이용하여 칠하거나 바르는 것이 아니라, 그림물감을 캔버스 위에 흘리거나 붓든지 또는 튀겨서 제작하는 회화 기법. 미국의 대표적인 현대 작가 폴록*이 종래의 20세기 초에 에른스트* 등이 종종 사용했던 것을 보다 철저히 독창적으로 발전시킨 것으로, 그는 전통적 매체인 포름보다는 그린다고 하는 행위의 에네르기에서 제작의 의미를 구추하기 위해 드리핑 즉 안료를 직접 캔버스에다 흘림으로써 얻어지는 우연적인 표현 효과를 획득하였다. 따라서 이 기법은 오토마티슴과 흡사한 점이 많으나 그 궁극적인 목표가 형식적 요소의 개발이라는 점과 잠재 의식을 탐사하지 않는다는 점에서 약간 다르다.

드미—톤〔프 *Demi-ton*〕→하프—톤

드보르작 Max *Dvořák* 1874년 오스트리아 베멘에서 출생한 학자. 프라하(Praha), 빈(Vine)의 각 대학에서 배웠고 만년에는 빈 대학에서 오랫동안 미술사를 가르쳤다. 그의 학풍은 이른바 빈학파라 불리어지는 것으로 비크호프,* 리글*의 흐름을 흡수하여 정신사적(精神史的) 관점에서 예술사적 현상을 해명하고자 하였다. 예술의 본질은 단순한 형식상의 문제 해결이나 발전에 있는 것이 아니라 항상 인류를 지배하는 이념을 표현하는 것이야말로 그 제일이다라고 하였다. 또 예술의 역사도 종교, 철학, 문학 등의 역사와 마찬가지로 일반 정신사(一般精神史)의 일부라고 하였다. 초기에는 미술사적 현상을 일반적인 역사나 사회의 문제를 통하여 이해하도록 시도하였으나 나중에는 직접 세계관의 유동 그 자체와의 관계에서 파악하려고 하였다. 저서로는 《Kunstgeschichte als Geistesgeschite, (遺稿)》(1924년), 《Italienische Kunstgeschichte im Zeitalter d. Renaissance, (유고)》(1927년) 등이 있다. 1874년 사망.

드캉 Alexandre Gabriel *Decamps* 1803년 프랑스 파리에서 출생한 화가. 앵그르,* 다비드*(J. L.) 등으로부터 가르침을 받았으며, 처음에는 동물화를 주로 그렸다. 그러다가 1827년부터 그 이듬해에 걸쳐 콘스탄티노플*에서 아시아에 이르기까지 여행한 후부터는 이국적(異國的)인 제재(題材)를 구하여 제작함으로써 르망주의*의 오리앙탈리슴* 화가로 활동하였다. 1860년 사망.

들라로시 Paul *Delaroche* 본명 Hippolyte *de la Roche*. 1797년 프랑스 파리에서 출생한 역사 화가. 그로*의 제자. 고전파와 로망파를 절충한 중간파 스타일의 차가운 그림을 그렸다. 당시 매우 인기가 있어 도비니*(*Daubigny*)를 비롯하여 프랑스 내외에 많은 제자를 가졌다. 주요 작품으로는 《에드워드의 자식들》(루브르 미술관) 등이 있다. 1856년 사망.

들라크루아 Ferdinand Victor Eugène *Delacroix* 프랑스의 화가. 19세기 전반의 로망주의* 예술을 대표했던 그는 프랑스가 낳은 가장 위대한 예술가의 한 사람이다. 1798년 파리 부근 샤랑통 상 모리스(Charenton Saint Maurice)에서 출생했으며 게랭(Pierre Narcisse *Guérin*, 1774~1833년)의 제자였다. 게랭의 문하에는 유능한 청년들이 모여들었으나 무능한 게랭은 그들에게 아무런 영향도 줄 수 없었다. 들라크루아는 열심히

베로네제,* 루벤스* 등의 색채 화가들의 작
품을 모사하면서 멋대로 연구하고 있었다.
동문 중에 특히 제리코*와 친하였다. 1822
년에 살롱에 처음으로 《단테의 배》(루브르
미술관)를 출품하여 화단의 이목을 집중시
켰다. 즉 그의 대담한 색채와 정열적인 표
현이 소묘의 명확, 포국(布局)의 균형 등 법
칙만 요란하게 부르짖었던 고전주의와*는
정반대였으므로 일반으로부터는 격렬한 공
격을 받았으나 소수의 화가 및 친구들은 일
찍부터 그의 재능을 인정하였다. 당시 유화
의 대가였던 그로*는 〈학교 교육을 받은 루
벤스〉라고 칭찬하였다. 이어서 1824년에는
살롱에 그리스 독립 전쟁에서 소재를 다룬
《키오스섬의 학살》(루브르 미술관)을 출품
하면서 고전파의 형식주의에 도전하였다. 이
그림에 대해서는 그 유명한 그로도 〈이래서
는 시오의 학살이 아니라 화법의 학살이다〉
라고 탄식했다고 한다. 영국의 화가 콘스터
블*의 풍경화로부터 감화를 받아 이 무렵부
터는 색조의 밝기 및 빛남이 첨가하여졌다.
1825년 영국에 여행하여 셰익스피어 (W.Sh-
akespeare), 바이런 (G.G.Byron), 스코트 (W.
Scott) 등의 작품에서 얻은 소재상의 자극도
상당히 많았다. 1832년에는 모로코와 알제
리로 여행을 하였는데 오리엔트의 강렬한 색
채와 풍물로부터 깊은 감동을 얻고 돌아 왔
다. 그 후 오리엔트식의 소재가 그의 생애
를 통해서 종종 다루어졌는데 그 대표적 작
품으로는 《알제리의 여인들》, 《모로코의 술탄
(Sultan)》등이다. 모뉴멘탈한 작품으로는 뤽
상부르궁 (Luxembourg 宮)과 부르봉궁 (Bou-
rbon 宮) 등의 벽면과 천정을 장식한 대작이
있다. 또 그리스도교의 주제를 다룬 걸작 도
남기고 있다. 예를 들면 《피에타》, 《천사와
야콥》 등의 작품들이다. 판화가로서도 뛰어
난 재능을 보여주었으며 또 음악, 문학을 애
호하였던 그는 그가 남긴 일기나 예술론 등
으로도 유명하다. 근대 회화의 길을 열어준
그의 업적은 매우 의의가 크다. 대표작은 상
기한 작품 외에 《민중을 이끄는 자유의 여
신》(1830년, 루브르 미술관), 《돈환의 난파
선》(1840년, 루브르 미술관), 《오달리스크》
(1845~50년, 영국, 캐임브리지 피츠 윌리
엄 미술관), 《미솔롱기의 폐허 위에 선 그리
스》(1826년, 보르도 미술관) 등이 있다.

1863년 사망.

들로네 Jules Elie *Delaunay*　1828년 프
랑스 낭트에서 출생한 화가. 플랑드랭*과 라
모토에게 사사하였다. 역사화를 주로하고 특
히 팡테옹*의 벽화 《아티라와 성 즈느비에
브》가 유명하다. 이 밖에 오페라좌의 《파르
나스》등이 있다. 그의 화풍은 매우 고전주
의*적이라 한다. 1891년 사망.

들로네 Robert *Delaunay*　프랑스의 화가.
1885년 파리에서 출생. 그는 처음에는 세잔*
의 신인상파 영향을 받아 색채 분할에 큰 관
심을 가지고 독학으로 회화를 공부하였다.
피카소*나 브라크*의 퀴비슴*으로 전향하였
으나 단순하게 그들이 추구하는 것에만 동
화되지 않고 1909년부터는 세브뢸 (→ 시뮐
타네이슴)의 색채 이론에 흥미를 갖게 되면
서 색채 구성을 통한 독자적인 퀴비슴* 화
풍을 모색하였다. 즉 퀴비슴의 구성에 포비
슴*의 강렬한 색채를 도입하여 화려한 색채
대비와 리드미컬한 음악적 표현을 구사함으
로써 객관적 표현에 속박된 퀴비슴의 한계
를 타파하고 순수 추상 미술의 선구적인 새
로운 터전을 제시하였다. 이와 같은 순수한
색채만의 구성에 의한 형태의 해석을 아폴
리네르*는 오르피슴*이라 명명하였다. 그가
이 신운동에 적극적으로 나선 때는 1911년
이였다. 이 해에 칸딘스키*의 초청에 따라
〈청기사*(靑騎士)〉 제1, 2회전에 출품하였
다. 이로서 이 그룹의 멤버인 마르크* 및 클
레*에게 감화를 주었으며 특히 클레는 들로
네의 논문 《빛에 대하여》를 번역하여 그것
을 《시투름*》지(誌)에 게재하였다. 1915년
부터 1920년까지는 마드리드와 포르투갈에
서 주로 활동하면서 한 때는 다다이슴*과도
교섭하였고 또 디아길레프* 발레단의 무대
장치에도 관여하였다. 1921년 파리로 돌아
와 다음해인 1922년에는 폴 기욤 화랑에서
대전시회를 개최하였다. 그는 음악적인 리
듬과 콤포지션*을 중시하였던 바 추상 예술
속에서도 독자적 경지를 구축하였다. 러시
아의 우크라이나 출신인 아내 소냐 (Sonia
Delaunay)도 오르피스트로 활약한 화가였다.
대표작은 《에펠탑》(1911년), 《파리의 거리》
(1912년), 《끝없는 리듬》(1934년) 등이며,
아내인 소냐는 《전기 분광기(分光器)》(1914
년) 등의 작품을 남겼다. 1941년 사망.

들로름 Philibert *Delorme*(또는 de Lorme, de *l'orme*) 프랑스의 건축가. 로마에 유학하여 고대 건축 및 이탈리아 르네상스 건축을 연구하였다. 1536년 이후에는 리용에서, 1540년경 이후부터는 파리에서 활동하였다. 1545년부터 1559년에 걸쳐 왕실 건축 총감독으로도 활약했던 그는 레스코*와 아울러 프랑스 르네상스 건축의 대표자로 손꼽히고 있다. 그러나 그가 설계한 건축으로 현존하는 것은 거의 없어져서 매우 애석한 일이다. 주요작은 《상 몰레 포세궁(宮)》(1540년경)과 《아네궁(宮)》(1543~1544년). 전자는 흔적도 없이 붕괴되었고, 후자는 현관 입구와 예배당을 제외하고는 모두 붕괴되었음. 그 외에 《파리의 튀를리궁(宮) 정면》(1564년 이후 건조, 루이 14세 시대에 개수, 1871년 붕괴). 건축에 관한 중요한 저서도 남겼다. 출생은 1512~1515년으로 추측되며 사망 연도는 1570년.

등각 투영도법(等角投影圖法)〔영 *Isometric projection*〕 축측(軸測) 투영도법에서 3주축이 투영면과 등각 즉 같은 각으로 기울일 경우에는 3주축의 자국에 의해 만들어지는 삼각형은 정삼각형이 된다. 이것을 이용하여 물체의 투영도를 그려내는 도법을 등각 투영도법 또는 등측(等測) 투영도법이라 한다. 3주축의 축척률이 동일하게 되기 때문에 새삼스레 측척(測尺)을 하는 번거로움을 덜게하고 작도가 비교적 간단하여 삼각 안지(三角眼紙：斜眼紙라고도 한다)라고 하는 전용의 용지도 시판되고 있다. 테크니컬 일러스트레이션*의 표시에 활용되고 있다.

등각 투영도법 (코르뷔제의 국제연맹 본부를 위한 설계안)

등대(燈臺)〔영 *Lighthouse*〕 역사상 최고의 등대는 기원전 280년경 크니도스(Cnidos)의 건축가 소스트라토스(*Sostratos*)에 의해 파로스(Pharos)에 건설된 것이다. 그것은 팔각탑을 주체로 하며 그 높이는 100~180m(14세기 붕괴) 정도였다. 근대에는 등대가 새로운 건축 기술의 선구로서 중요한 의의를 가지고 있다. 스미톤(John *Smeaton*, 1724~1792년)에 의한 에디스톤(Eddystone) 등대(1774년)는 콘크리트 구조로 건축된 것으로서 특히 유명하다.

등립상(等立像) 양 다리에 등분으로 체중을 싣고 서 있는 상. 예컨대 차렷 자세와 같이 정중선(正中線)을 꾸부리지 않는 포즈의 입상.

등사판(謄寫版)〔영 *Mimeograph*〕「공판(孔版) 인쇄」의 하나. 제판을 위한 용구로서 원지와 줄판과 철필을 사용한다. 원지는 안피지(雁皮紙)에 파라핀 납(Paraffin 蠟)을 칠한 것으로서, 이것을 줄판 위에 얹어 철필로 잉크가 통할 구멍을 뚫어서 제판한다. 단색 인쇄 뿐만 아니라 다색 제판에 의한 다색 인쇄도 가능하다. 간단하게 할 수가 있어 일반적으로 널리 보급되어 있다. → 공판 인쇄

등신상(等身像)〔영 *Full size figure*〕 실제 인간의 체격 크기에 가까운 전신상. 회화에서도 가끔 이 용어를 사용하고 있지만 대체로 조각상의 경우에 쓰이는 말이다. 조각상에는 머리만을 다룬 두상(頭像)과 가슴 그 윗쪽만을 만든 흉상, 복부 이상을 나타내고 있는 반신상 등이 있다. 드물게는 다리의 무릎에서 윗쪽의 7분신(七分身)을 만들고 있는 것도 있다. 2배 이상 큰 상은 거상(巨像)이라고 한다.

등측(等測) **투영도법**→등각 투영도법

디글리프 (영 *Diglyph*)→트라이글리프

디드로 Denis *Diderot* 1713년 프랑스 랑그르에서 출생한 학자. 랑그르의 철학, 과학, 문학에 몰두하였다. 영국의 경험론에 자극받고 출발하여 계몽적 유물론으로 진행하였다. 그리고 그 급진적 사상 때문에 종종 박해를 받기도 했다. 생애의 최대 사업은 1751년 이후 달랑베르(Jean le Rond *d'Alembert*, 1717~1783)와 함께 기획 감수한 《백과 전서》로서, 그의 혁신적 사상에 의해 프

랑스 혁명의 원류를 이루었다고 할 수 있다. 기타 철학, 문학, 연극, 미술, 음악의 각 분야에 걸쳐 사후 간행된 《회화론》은 자연과 예술의 관계를 논하고 예술이 현실의 자연을 모범으로 해야 한다는 것을 말하고 있다. 1757년부터 1781년간에 걸쳐 그림의 《문예통신》에 보낸 전람회 비평 《살롱》은 부세* 등의 귀족 취미를 배제하고 샤르댕,* 베르네* 등의 사실적 회화를 옹호하였다. 《살롱》이라고 하는 미술 비평의 형식은 그가 종래 맹아(萌芽)로서 있었던 것을 하나의 장르*(종류)로서 확립한 것인데, 미술 비평사상 주목되고 있다. 기타 연극론이나 소설도 남기고 있다. 1784년 사망.

디디마이온〔*Didymaion*〕 소아시아 연안의 밀레토스 부근 디디마에 세워진 아폴론 필레시오스(*Apollon Philesios*)의 신전. 기원전 6세기의 옛 신전은 기원전 494년 페르시아인에 의해 파괴되었다. 그 후 기원전 4세기에 재건(이오니아식 이중 열주당)*하였으나 미완성으로 끝났다.

디렉터〔영 *Director*〕 지휘자, 관리자, 감독이라고 하는 직제(職制) → 아트 디렉터

디렉트 메일〔영 *Direct mail*〕 우편 광고,* 수취인 광고. 카탈로그이든 기관지이든 광고 엽서이든 직접 우송되는 광고를 말하며 DM이라 약칭된다. 목적은 예상 구매자의 획득, 상시 구매자의 유지, 일반 광고에 의한 조회자에 대한 판매 촉진, 도매점을 판매에 협력시키는 수단, 세일즈맨의 활동 원조, 전통적 명성의 유지 등이다. 사용할 수 있는 광고 매체의 표준 형식으로서 편지, 카탈로그, 불리틴,* 포트폴리오,* 캘린더, 하우스 오건 등이 있다. 자유 형식으로서는 통신용 엽서, 봉입용(封入用) 인쇄물, 쿠폰, 브로드사이드,* 포스터 스탬프, 폴더,* 노벌티, 견본 등이 있다. 수신인 명부는 직업별, 구매력별, 연령별, 지역별 등으로 분리 정리되어 이들을 선전 목적에 따라서 어느 것인가를 이용한다. 개개의 예상구매자에게 직접 효과적으로 작용한다는 장점이 있으나 특히 우송료의 부담액이 큰 단점이 있다.

디롤 Jean Jacques *Deyrolle* 1911년 프랑스의 소잔 쉬르 마르느에서 출생한 화가. 파리 미술학교에서 배웠으며 스페인, 아프리카 지방을 여행하였다. 처음에는 후기 인상

파적인 회화를 추구하였으나 얼마 후 세뤼지에,* 브라크* 등의 영향을 받았다. 그 다음에는 추상주의*로 전향하고 도니스 르네 화랑의 그룹에 속하였다. 칸딘스키*상(賞)을 수상한 바도 있다.

디멘션〔영 *Dimension*〕 차원(次元), 연장(延長) 등으로 번역된다. 「입체는 높이, 깊이, 폭의 3가지 디멘션으로 성립되어 있으나 회화는 2차원의 세계이다.」라는 등의 표현에서 이 말이 쓰인다. 시간을 생각할 때의 설명에서는 시간을 제4차원이라고 하는 경우도 있다.

디무스 Charles *Demuth* 1883년 미국 펜실베니아에서 출생한 수채화가. 펜실베니아 미술학교 졸업 후 파리에서 배웠다. 특이한 풍속 묘사나 표현력이 풍부하여 이야기 그림에 뛰어났으나 후기에는 퀴비슴*의 영향을 받아 주로 정물이나 건축물을 택하여 그렸다. 1935년 사망.

디비조니슴〔프 *Divisionisme*〕 → 신인상주의(新印象主義)

디스코볼로스〔회 *Diskobolos*〕 작품명. 《원반 던지는 사람》(영 Discusthrower). 미론이 제작한 유명한 조각상(기원전 5세기 중엽). 전신의 무게 중심을 오른쪽 다리에 두고 상반신을 높이 쳐들어 금시라도 원반을 던질 것같은 격렬한 운동의 한 순간을 포착하고 있다. 로마 시대의 모작만이 몇 개 현존한다(런던 대영 박물관, 로마 국립 박물관 등). 원작에 가장 충실하다고 생각되는 것은 로마 국립 미술관에 소장되어 있는 대리석상이다.

디스푸타〔이 *Disputà*〕 「싸움」의 뜻. 라파엘로*가 1509년부터 1511년 사이에 걸쳐 바티칸 내의 스탄카에 그려 놓은 프레스코* 벽화의 그릇된 명칭. 이 그림은 삼위일체*와 관련하여 성찬식을 그린 것으로, 이 그림에 대하여 전하여지는 바와 같은 성체론쟁의 주제는 17세기부터 행하여졌다.

디스플레이〔영 *Display*〕 전시(展示). 제품, 생산물, 상품 혹은 미술 작품 등을 어떤 일정한 테마 또는 목적하에 진열해 보이는 것. 일반적으로 다수의 물품을 다루는 수가 많고 1~2점의 물품을 디스플레이하는 일은 거의 예외적이다. 그리고 판매를 위한 디스플레이와 선전 또는 PR를 위한 디

스플레이로 나눌 수가 있다. 전자에는 점포의 쇼 윈도나 점포내에 디스플레이가 있고 상설적 설비를 모체로 해서 행하여지는 것이 보통이다. 후자는 전시회, 개최회, 쇼 전람회, 박람회 등 대대적인 규모로 행하여지는 수가 많다. 후자의 경우는 특히 공간 구성에 새로운 면을 보일 뿐 아니라 동시에 관람객들의 편의를 위한 통로의 구성과 저항이 적은 동선(動線)을 생각하여 시선의 이동과 전환에 유동성과 리듬을 줄 필요가 있다. 출품물이나 전시의 대상에만 구애되어 관람객을 강제적으로 통과시키는 방법은 이미 과거의 것이다. 요컨대 디스플레이 전체가 물적으로나 감각적으로 하나의 통일체로서 구성되도록 하여 전시장과 입장자와의 합성에 의한 극적인 〈터전〉이 되도록 하는 것이 이상적이다.

디스플레이 스탠드〔영 *Display stand*〕보드지(紙)에다 인쇄한 컷아웃(cutout)을 말하며, 그 일부에다가 상품을 진열할 수 있도록 하고 있다. 주의할 점은 상품의 무게로 말미암아 휘어지거나 쓰러지지 않도록 하기 위해서는 상품을 진열하는 대(台)나 뒷부분을 튼튼하게 조치할 필요가 있다.

디스플레이 컨테이너 영 *Display container*〕 판지(板紙)로 만든 것으로서, 대부분은 접는 식으로 된 포장 상자. 상자를 열면 상품이 보이고 또 그대로 진열용으로 된다. 카운터 위나 쇼 윈도 속에 놓여진다. 휴대용으로 디자인된 것도 있다. → 컨테이너

디시전 메이킹〔영 *Decision making*〕 의지, 결정. 사물의 계획이나 설계에 있어서, 예컨대 전개된 다수의 아이디어 속에서 실제로 어느 것을 구체화 또는 제품화하는가 하는 선택과 결정을 요구받게 되는 것이다. 이와 같이 계획자 및 설계자가 디자인의 과정에 대응해서 그 디자인상의 진로 선택과 결정을 하는 것. 그것은 디자인 프로세스의 어느 단계에서이든 종합적, 논리적 평가에 기인되어 있을 필요가 있다.

디아길레프 Sergei Pavlovich *Diaghilev* 러시아의 발레 프로듀서이며 무대 미술가 및 미술 비평가. 그는 1872년 노브고로드(Novgorod) 지방의 페름(Perm)에서 출생했다. 처음에는 페테르부르크(Petersburg; 지금의 레닌그라드)에서 법학을 공부하였으나 음악

에 깊은 관심을 가지고 1892년 그 곳의 음악학교를 졸업하였다. 이어서 브느와*(Aleksandr *Benois*), 메레지코프스키(D.S. *Merezhkovskii*), 바크스트*(후에 전속 무대 디자이너가 되었음) 등과 접촉하면서 1899년에는 그들과 함께 잡지 《미술계》(러 Mir Is-kusstva, 영 The World of Art)를 창간하였다. 이 일파는 그 이전의 러시아 화단의 주류를 이루었던 〈이동파*(移動派)〉의 교의(敎義)에 반항하여 예술지상주의적인 입장을 취하고 러시아 예술에 강한 영향을 미쳤다. 디아길레프는 자신의 비상하고도 예리한 판단력과 예술에 대한 지식을 종합해 본 결과 발레야말로 러시아 예술의 지식을 넓히기 위한 수단으로서 매우 중요성을 갖는 것이라고 스스로 판단하여, 1909년 화가 바크스트*와 안무가(按舞家) 포킨(Mihail *Fokin*, 1881~1944년), 나진스키(Vaslav *Nijinsky*, 1890~1950) 등의 협조를 얻어 〈디아길레프 러시아 발레단(Diaghilev Ballet Russe)〉을 파리에서 창단 결성하여 공연하였다. 현대 발레계에 새로운 면을 열어준 매 공연작마다 커다란 반향을 일으켰다. 제 1차 대전 전에 연출한 유명한 공연작으로는 《프린스 이고르》, 《불의 새》, 《세라자드》, 《페트루시카》, 《목신(牧神)의 오후》, 《파비용과 다르미드》, 《봄의 제전》 등이다. 전후에는 미국으로 공연 여행도 하였고 이어서 유럽 각지를 순회하면서 이른바 〈디아길레프 시대〉를 현출하여 발레사상에 위대한 업적을 남겼다. 피카소,* 마티스,* 브라크,* 키리코,* 드랭* 등도 그에게 협력한 일이 있다. 1929년 8월 베네치아에서 사망함에 따라 발레단은 자연 해산되었다.

디아나〔희 *Diana*〕 그리스의 여신 아르테미스*의 로마 이름. 제우스*와 레토(*Leto*)의 딸이며 아폴론*의 자매. 야수와 수렵, 수목, 소년 소녀의 수호 여신. 많은 님프를 거느리고 산야에서 사냥한다고 생각되며 미술에서는 사슴 기타의 짐승을 동반하고 활과 화살이 있는 엄숙한 모습의 미소녀로서 표현된다. 후에 그녀는 밤과 마법의 여신 헤카테(*Hekate*) 및 달(月)의 신 셀레너(*Selene*)와 동일시되기에 이르렀다.

디아두메노스〔희 *Diadumenos*〕 작품명. 《승리의 머리띠를 맨 사람》으로 폴리클레

이토스*의 조각상(기원전 440~430년)이다. 운동으로 단련된 훌륭한 육체를 가진 청년이 양 팔을 들어 승리의 띠를 머리에 매는 모습을 조각한 작품이다. 루키아노스가〈아름다운 디아두메노스〉라고 부른 것이 이 명칭의 기원인데, 원작은 없어졌고 로마 시대의 모작만이 현존한다(아테네 국립 미술관, 런던 대영 박물관 등).

디아만티룽〔독 *Diamantierung*〕건축 용어. 후기 로마네스크*에서 즐겨 쓰여졌던 장식 문양으로 주두* 또는 아치*(arch)의 전면을 다이아몬드형(形) 또는 치형(齒形)으로 새긴 것.

디아즈 드 라 페냐(Narciso Virgilio *Diaz de la Peña*, 1807~1876년) → 바르비종파

디아테마〔회 *Diadema*, 영 *Diadem*〕고대 오리엔트(이집트, 아시아, 페르시아) 이어서 후기 로마 및 비잔티움의 제왕이나 신의 머리 위 또는 이마에 두르는 왕관이나 금속제의 띠. 그리스에서는 부녀 및 청년(올림피아 경기의 우승자)의 이마 위를 장식한 것. → 디아두메노스

디오니소스〔회 *Dionysos*〕그리스 신화 중 제우스와 세멜레(*Semele*)의 아들로서 주신(酒神)이며 박쿠스(*Backchos*)라고도 한다. 북방의 트라키아에서 이주해 온 신으로 그 종교적 열광에 빠져서 부인들은 산야를 헤멘다. 이를 저지하기 위해 한 남자를 갈기갈기 찢은 이야기가 많다. 술의 신 즉 주신은 사티로스,* 실레노스,* 마이나데스* 등의 종자를 거느렸다. 아테네에서는 주신에 대한 제례봉헌의 경기로서 비극, 희극이 발달하였다. 미술상으로는 여성적인 젊은이로 표현된다.

디오니소스형(型)〔독 *Dionysischer Typus*〕아폴론*에 대(對)한다. 니체가 그의《비극의 탄생》(Geburt der Tragödie, 1872년)에서 그리스 예술, 나아가서는 독일 음악에 적용한 유형적 개념 및 역사적 윤리. 원래 디오니소스는 동방의 생식신(生殖神)이었으나 그리스 신화에서는 포도와 술의 신으로서 박쿠스(*Bakchos*)라고도 한다. 니체는 이에 의해 열광적, 음악적인 예술 충동을 표징(表徵)시켜 이 충동에 의거하는 예술의 특색을 모든 자연의 환희, 흥분과 자기 망각, 작열하는 생명 등으로 보았다. 아폴론적 충동과 이와의 융합에서 그리스 비극이 생겨났다고 한다. → 아폴론형

디오라마〔프 *Diorama*〕그리스어의 dioran(투명하여 보인다는 뜻)에서 유래. 투시화 또는 투견화(透見畵)라고도 한다. 유리와 같은 투명 재료의 양면에 그림(대부분은 풍경화)을 그리고 그 앞 쪽에 여러 가지 물건을 갖다 놓고 거기에 조명을 주어 구멍으로 들여다 보는 장치로 실물과 같은 느낌이 나게 한다. 1882년 다게르*에 의해 발명되었다. 현재의 천연색 슬라이드와 같은 효과이다.

디자이너〔영 *Designer*, 프 *Dessinateur*, 독 *Entwerfer*〕디자인을 담당하는 전문가. 분야에 따라서 상업 디자이너(Commercial designer), 공업 디자이너(넓은 뜻으로는 Industrial designer, 좁은 뜻으로는 Product designer) 혹은 복장 디자이너(Costume designer) 등이 있다. 다시 세분된 일을 전문으로 하는 디자이너도 있다. 오늘날 디자이너의 대표적인 타이프는 종합적으로 조직하는 조형 기술가(造形技術家)로서, 분화된 여러 전문 분야의 지식과 기술의 조직자(Organizer)이며 완성자(intergrater)로서의 정신적 책임을 가진다. 현재 제일선에 서는 인더스트리얼 디자이너의 대부분은 매우 광범한 영역에 걸쳐 일을 하고 있다. 또 하나의 디자인에 몇 사람의 디자이너가 협력하는 이른바 팀 워크가 잘 이행되어지고 있는데 이것도 디자인하는 주체(主體)의 새로운 형이다. 디자이너의 신분상 독립하여 자유롭게 활동하는 프리랜스 디자이너(Freelance designer)와 회사, 공장 등의 일원으로 근무하는 근무 디자이너(Staff designer)로 구별된다. 또 기업체를 중심으로 하여 사내 디자이너(Inside designer)와 사외 디자이너(Outside designer)로 나누어진다. 기업체에 대해 장기간에 걸쳐 디자인상의 지도에 임하는 디자이너를 고문 디자이너 또는 디자인 고문(Consulting designer 또는 Design consultant)이라고 한다.

디자인〔영 *Design*, 프 *Dessein*, 독 *Entwurf*〕의장(意匠), 설계, 도안 등으로 번역된다. 좁은 뜻으로는 도안 장식의 뜻으로 해석되지만, 넓은 뜻으로는 모든 조형* 활동에 대한 계획을 말한다. 일반적으로는 어떤 일정한 용도의 것을 만들고자 할 경우,

그 용도에 따라서 가장 아름다운 형태를 가지도록 계획 및 설계하는 것이라 해석된다. 디자인의 어원은 〈계획을 기호로 표시한다〉는 것을 의미하는 라틴어의 designare로서, 이에 의해 덧붙이면 디자인이란 〈어떤 목적을 향해서 계획을 세우고 문제 해결을 위해 사고나 개념의 조립을 통하여 그것을 가시적, 촉각적 매체에 의해 표현 또는 표시하는 것〉이라 해석된다. 우리 나라에서는 도안, 의장 등으로 번역되어 단순히 표면을 장식한 결과 아름답게 보이는 행위라고 해석하는 사회적 풍조도 있었으나 최근에는 어원의 의미가 넓고 새로운 개념으로 인식되어 가고 있다. 1) 디자인 개념의 변혁 ― 19세기의 디자인은 그 대상이 한 제품의 제작에 의하는 미술 공예품이거나 대량 생산에 의하는 것이거나 제품의 모체에 첨가하는 외면적 또는 이면적 장식을 고안하는 행위라고 보았으며 따라서 당시의 디자이너는 장식 도안가 혹은 모양의 고안자였다. 20세기에 들어 와서는 디자인의 초점이 장식이나 도안보다도 제품의 기능, 구조, 가공 기술 등의 종합 계획에 두어지게 되었고 또 기계에 의한 대량 생산과의 결부가 한층 더 의식되어 단순 명쾌한 용도와 아름다움이 통합된 디자인이 지배적으로 요구되어지기에 이르러 이를 도안이라는 용어로만 표시하기에는 곤란하게 되었다. 모홀리 나기*나 토마스 말도나도(Tomas *Maldonado*) 등의 〈디자인이란 물체의 표면적인 장식이 아니다. 어떤 하나의 목적하에 사회적, 인간적, 경제적, 기술적, 예술적, 심리적, 생리적 등의 여러 요소를 통합하여 공업 생산의 궤도에 얹혀갈 수 있는 제품을 계획 및 설계하는 기술이야말로 디자인이다〉라는 주장은 금세기의 디자인 개념을 잘 표현해 주는 것이라 하겠다. 2) 디자인의 분야 ― 디자인의 분야는 여러 가지 각도에서 몇 가지로 구분할 수가 있다. 근대의 기계에 의한 대량 생산의 방식을 전제로 하는 인더스트리얼 디자인*과 수공작(手工作)을 중요한 요인(factor)으로 하는 한 품목 제작의 미술 공예 디자인(Handicraft design), 사회 민중을 대상으로 하는 인더스트리얼 디사인과 가정 생활 혹은 개인적 생활권 내의 가정적 디자인(Domestic design), 공공용의 디자인(design for public)과 개인

용의 디자인(design for private) 등이다. 또 디자인의 대상물이나 재료 및 가공 기술 등에 착안하여 인테리어 디자인*(Interior design), 퍼니처 디자인(Furniture design), 카 디자인(Car design), 포스터 디자인(Poster design), 텍스타일 디자인(Textile design), 목공 디자인(Wood design), 도자기 디자인(Plastics design), 유리 디자인(Glass design) 등의 명칭이 디자인 분류상의 편의에서 주어지고 있다. 인더스트리얼 디자인은 또 프로덕트 디자인(Product design)과 비주얼 디자인*(Visual design) 혹은 커뮤니케이션 디자인(Communication design)으로 대별된다. 프로덕트 디자인은 인간이 자연과의 대응 속에서 생존과 생활을 유지 및 발전시키기 위해 필요로 하는 모든 도구나 기계 및 제품의 디자인으로서 기능성이나 사용 가치의 추구가 중요한 영역이다. 특히 도구의 디자인에 있어서는 그것이 인간의 여러 가지 신체적 기능성을 외부에 연장한 것이기 때문에 휴먼 스케일이나 휴먼 터치가 요구되므로 그 백 그라운드로서 인간 공학이 필요하게 된다. 또 각종 재료를 복합적으로 쓰는 경우가 많다. 더구나 한 번 생산된 제품은 장기간 사용되는 것이므로 재료의 가공, 기술, 개발, 처리 등에 관한 학문으로서의 재료 과학(材料科學)을 기반으로 하고 있다. 비주얼 디자인 혹은 커뮤니케이션 디자인은 인간과 인간 사이의 정보 전달을 위해 불가결한 사인*이나 심벌의 디자인으로서 커머셜 디자인*이나 그래픽 디자인*은 그 한 영역이며 정보 전달 이론이나 의미론(意味論) 등의 학문을 기반으로 하고 있다. 또 프로덕트 디자인의 대상이 되는 도구나 기계, 제품 및 비주얼 디자인의 대상이 되는 시각적인 정보 전달 매체 등이 놓여지는 생활 환경 그 자체의 디자인에 환경 디자인(Environmental design)이 있다. 인테리어 디자인, 건축 디자인(Architectural design), 정원 디자인(Garden design), 도시 디자인(Town or city design), 국토 디자인(Landscape design) 등이 이에 속한다. 프로덕트 디자인이 개체적인 인간을 기초로 하는 경우가 많은데 대하여, 환경 디자인은 집단적, 사회적인 인간을 기초로 하고 있다. 또 프로덕트 디자인이 기능성을 근본으로 하며

또 비주얼 디자인이 의미성을 근간으로 하
는데 대하여 환경 디자인은 공간의 계획 및
설계를 중심으로 하기 때문에 스페이스 디
자인(Space design)의 전형이다. 환경 디자
인도 예컨대 그 한 영역인 건축 디자인에 프
리패브와 같은 공업 생산품화의 경향이 생
겨나고 있는 것처럼 대체로 공업적인 생산
수단에 의하는 것이 많아지고 있으므로 지
금은 크게는 인더스트리얼 디자인에 포함되
는 것이라고 인식되어가고 있다. 그러나 위
의 인더스트리얼 디자인의 3가지 영역은 서
로 깊은 관계를 맺고 있다. 예컨대 패키지*
디자인(Package design)은 프로덕트 디자인
과 비주얼 디자인에, 퍼니처 디자인은 프로
덕트 디자인과 환경 디자인에, 디스플레이
디자인(Display design)이나 슈퍼 그래픽 디
자인(Super graphic design)은 비주얼 디자
인과 환경 디자인의 영역에 각각 관계되고
있다. 또 복장 디자인(Costume design)은
프로덕트 디자인과 비주얼 디자인에 관계되
고 있다. 왜냐 하면 복장은 외부로부터 신
체를 보호하여 체온을 조절한다고 하는 기
능에 착안하면 프로덕트 디자인의 영역이지
만 패션이라는 관점에서라면 비주얼 디자인
의 영역과 관계되기 때문이다. 이와 같은 인
더스트리얼 디자인의 3가지 영역은 서로 깊
은 관계를 갖는 것이며 이들 3가지 영역이
종합됨으로써 비로소 디자인의 이상(理想)
이 달성되어 가는 것이라 생각된다. 3) 디
자인의 요소 — 디자인의 기본적인 요소는 인
간에게 있어서 가장 알맞는 형태로 제품의
용도와 아름다움을 통합하는 것이다. 이 때
문에 ① 용도 및 기능에 관한 합당한 목적
성 ② 재료와 도구와 기계에 관한 기술적
및 가공적 제약 ③ 생산 가격에 관한 경제
적 제약 ④ 미감(美感)이나 쾌적성(快適性)
등에서의 요구 ⑤ 전통이나 유행 그리고 국
민성 및 풍토성 등에서의 요구 ⑥ 그 제품
이 사회적으로 존재하는 가치성 등의 여러
조건을 고려하면서 종합하여 최종적인 형태,
색채, 공간, 명암, 텍스처(texture) 등의 시
각적이며 촉각적 제품의 요소를 결정할 필
요가 있다. 4) 디자인의 표시 — 제품의 계
획 및 설계는 디자이너의 의중에서 처음에
는 막연한 구상으로 싹트는데, 이것을 아이
디어라고 한다. 의장(意匠)이라는 말은 〈교

묘히 구상한다〉는 것을 의미하며 본래는 이
와 같은 디자인 아이디어를 말한다. 아이디
어는 그 후의 디자인의 과정을 방향짓게 한
다. 아이디어를 하나의 지표로 하여 디자인
의 여러 조건을 종합적으로 검토하고 명확
히 세워진 계획 하에 창조와 수정을 되풀이
하면서 최종적으로 도달한 결론을 가시적 및
촉각적인 매체로 표시한다. 표시는 각종 도
면이나 모형 등으로 행하여진다. 디자인에
서의 표시란 디자이너의 머리 속에 있는 사
고의 내용을 가시적으로 표출하는 것을 의
미하며 이에 의해 타인과의 커뮤니케이션*이
촉진될 뿐만 아니라 디자이너의 사고 내용
도 보다 풍성하게 전개되어간다. 따라서 아
이디어 스케치라 불려지는 표시의 한 형태
는 어떤 디자인적 과제를 진행해가는 경우이
든 중요하고도 불가결하다.

디자인 도태〔영 *Selection of design*〕 기
존의 디자인이 시대의 요청에 부응할 수 있
는 새로운 디자인에 의해 사회적, 문화적으
로 도태되어 가는 것. 도태의 개념은 원래
다윈(C. R. *Darwin*)이 부르짖은 생물계에서
의 자연 도태에 기인되는 것인데, 디자인의
영역에서도 그 개념이 적용되므로 이 용어
가 생겨났다.

디자인료(料)〔영 *Design fee*〕 디자인의
창조 활동에 대한 보수(報酬). 디자인 분야
에서는 건축의 설계료와 같이 총공사비의 몇
%라는 식의 일정한 기준은 없다. 의뢰자와
디자이너와의 상담을 통해 그때그때 경우에
따라 여러 가지 방법이 취하여지고 있으나
제도적으로는 다음과 같은 것을 들 수 있다.
1) 일정 요금 제도(flat fee system) — 의뢰
자가 디자이너에게 일정 요금을 지불하면서
디자인 계약을 하는 것 2) 시간 제도(str-
aight system) — 디자인이 완성하기까지에
소요된 시간수를 바탕으로 하여 계산된 금
액을 디자인료로 하는 것 3) 전속 계약 제
도(retainer system) — 디자이너를 일정한
기간 동안 계약에 의해 고용하는 것으로서
구속료라고도 일컬어진다. 4) 의장(意匠)
사용료 제도(royality system) — 디자인의
저작권은 영구히 창작자에게 소속되어 의장
권이 존속하는 동안에는 그 디자인을 활용
한 제품이 생산 판매될 때마다 디자인 사용
료로서 보수를 받는 것 5) 완전 고용 제도

(employment system) — 우리 나라에서 가장 보편적으로 볼 수 있는 것으로서, 기업에 종업원으로서 고용되어 있는 것 등이다.

디자인 방법론〔Design methodology〕디자이너의 경험이나 자의(恣意)에 의해 계속되어 왔던 종래의 디자인 방법은 산업이나 기술의 급속한 진보와 더불어 증대한 디자인에 관한 각종 정보에 대하여 적절히 대응할 수 없게 되었다. 이와 같은 시대적 배경 속에서 디자인은 어떠한 방법으로 진행되어야 하는가를 중심 과제로 하는 디자인의 실천적 철학이 세계의 각지에서 전개되게 되었다. 디자인 방법론도 그 일환으로서 근년에 등장한 것으로, 디자인의 과학적, 객관적, 체계적 방법의 탐구와 개념의 명확화가 지향되고 있다. M. 아모지(1962년), C. 존스(1963년), B. 아치아(1965년) 등에 의해 제창된 디자인 방법은, 정보 수집 → 해석 → 전개 → 종합 → 평가 → 표시 및 가능성 탐구 → 제 1 차 설계 → 상세 설계라고 하는 과정이 피드 ― 백(feed-back)을 포함시키면서 전개되어가는 특색을 가지고 있다.

디자인 서베이〔영 Design survey〕 글자 그대로 디자인 조사로서 시장 조사, 문헌 조사 등 디자인에 관한 모든 조사 및 연구를 말한다. 일반적으로는 다음의 특질이 있는 조사 및 연구를 하며 특히 디자인 답사라고 칭한다. 1) 인간이 생존 생활을 위해 천연 자원을 이용해서 만든 인공물(man-made objects) 즉 의, 식, 주와 생산 및 생업, 통신과 교통과 운반, 공격과 방어, 교환과 교역, 정치와 법률 및 사회 제도, 신앙과 의례, 천문과 의술과 교육, 예술과 오락과 유희 등의 생활 분야에서 쓰이는 모든 도구를 조사 및 연구 대상으로 한다. 2) 도구의 물리적 또는 화학적 측면(형태, 색채, 재료, 무게 등)의 조사에 그치지 않고 도구가 지니는 무형의 불가시적 특질 즉 제작 및 사용의 목적, 방법, 효과, 유래, 금기(禁忌), 전승(傳承) 등에 관해서도 종합적으로 조사한다. 3) 도구를 생활에서 분리하여 물체로서 표본적으로 다루는 것을 피한다. 도구는 어떤 인간 집단의 생활법, 생산 양식의 물적 및 구상점인 표현이라는 관점에서 구체적인 생활 행위와의 관련에서 도구의 생활 기능적 측면을 조사한다. 4) 도구와 생활, 살기 위한 수단과 사는 것과의 관계를 유기적으로 조사하기 위해 생활이 구체적, 현실적으로 전개되어 있는 지역 사회(regional society)를 조사지(調査地)로 한다. 주된 조사 방법은 조사자와 지역 주민의 생활을 함께 하는 참여 관찰법 또는 면접 조사법으로 한다. 디자인 서베이는 계획 및 설계에 관한 많은 학문 속에서 아직 완전한 체계를 갖추고 있다고 할 수는 없다. 그러나 도구, 사물과 인간, 생활과의 관계를 현실의 생활이라고 하는 범주 속에서 포착하려고 하는 디자인 서베이의 이념 및 방법은 앞으로의 디자인의 학문 체계 속에서 중요한 위치와 역할을 짊어질 것이라고 생각된다. 왜냐 하면 디자인의 본질은 생활이라고 하는 생의 현실을 출발점으로 하여 도구 및 사물을 매개체로 해서 생활을 어떻게 계획하고 설계하여 가는가 하는 문제에 대한 해답을 사회에 대해 제안 및 표시하는데 있었고, 그것은 어떠한 시대나 사회에서도 보편적이기 때문이다.

디자인 운동〔영 Design movement〕 근대의 디자인 운동은 모리스*의 공예 운동에 의해 시작되었다. 지금까지 소수의 사람을 위한 것이었던 미술을 일반 민중의 생활에 연결시키려고 했던 모리스의 생각은 근대적 감각을 지니면서도 기계 생산을 부정하여 전통적인 수공예에로 복귀하려고 하는 모순을 가지고 있었다. 그러나 그의 운동을 계기로 해서 이른바 디자인 운동의 도화선이 되어 20세기에 들어와서 독일 공작 연맹*과 바우하우스*를 거쳐 현재의 인더스트리얼 디자인*에 이르는 발전이 있었다. 즉 모리스의 중세적 자연주의를 지양하고 역사적 회고주의 부정의 입장에서 생겨난 아르 누보*가 그 초기의 운동이었다. 이것은 곡선을 주로 한 우미(優美)한 디자인으로서, 반 데 벨데* 등이 활약하였으나 신재료에의 서투름과 가공 기술의 혹사는 오히려 현실적인 양식의 발전을 저지시키는 결과를 초래하였다. 다음에 아르 누보의 주도권을 빼앗은 분리파* 운동은 아카데미즘*에서의 이탈을 목적으로 하여 독일, 오스트리아를 중심으로 해서 건축, 공예, 회화에 직접적인 디자인의 새바람을 도입하였다. 역사적 양식을 부정하고 모방주의에 반대한 태도는 정당하였으

나 〈쓰임새(用)〉라고 하는 면의 취급법에 약
점을 보여서 직선적 장식 양식의 형성에 그
치고 말았다. 1903년 호프만*에 의해 설립된
비인 공방(工房)*은 공예사상 명확한 하나
의 발자취를 남겼다. 산업 혁명 이래 기계
화되는 생산 과정 속에서 디자인을 진보시
켜 제품 미화의 첫 성공을 거둔 것이 독일
공작 연맹*(DWB)이다. 〈미술과 수공예의
협력에 의해 생활에 관한 조형의 양질화를
도모할 것〉을 목적으로 하여 1907년 독일에
서 결성된 DWB의 성공은 1910년 오스트리
아에, 1913년에는 스위스에 각각 공작 연맹
을 결성시켰고 또 1914년에는 스웨덴 공예
협회가 DWB에 자극되어 재편성하기에 이
르렀으며 1915년에는 영국에 DIA의 설립을
촉진하였다. 미술가를 공업에 협력시킨다고
하는 사상 최초의 시도에 착수한 DWB의
이념은 회원 중의 최연소자인 그로피우스*
에 의해 1919년 바이마르에 창시된 바우하
우스*에서 다시 발전하였다. 바우하우스는
공업 기술의 기초 위에 서서 새로운 미를 창
시, 모던 디자인*을 만들어갔다. 그래서 그
로피우스,* 모홀리 — 나기,* 브로이어,* 미
스 반 데르 로에* 등이 돋보이게 활약 하였
다. 그러나 추상적인 근대적 디자인의 그늘
에는 쉬프레마티슴,* 구성주의,* 신조형주의
(→ 네오 — 플라스티시슴) 등의 미술 운동이
커다란 영향을 주었다는 것을 간과할 수가
없다. 또 바우하우스의 합리주의*와 궤도를
같이 한 르 코르뷔제* 등의 퓌리슴*의 운동
도 현대 디자인의 방향을 규정한 하나의 요
소였다. 바우하우스가 폐쇄된 후 그로피우
스, 모홀리 — 나기, 브로이어* 등은 미국으
로 건너갔으며 모홀리 — 나기는 Chicago In-
stitute of Design을 설립하여 인더스트리얼
디자인*의 발전에 진력하였다. 미국은 현대
디자인의 다른 원천의 하나이다. 1930년경
벨 게데스*나 티그*는 인더스트리얼 디자인
의 아틀리에를 열어 이 길에 들어섰으며 미
국에서의 자본력과 공업력이 디자인의 진전
에 크게 기여하였다. 미국의 디자인은 봉건
적인 수공예 문화의 전통을 가지고 있지 않
기 때문에 자유로이 새로운 기술의 가능성
을 추구할 수가 있어 그 결과 실용성과 기
술성이 높은 제품을 만들어 내었다. 이와 같
은 경향이 가정용품, 가구, 생활 기기 등에

서 새로운 디자인을 발전시켰으며 이것을 촉
진한 모던 디자인*의 육성에 협력한 것이 뉴
욕 근대 미술관*이었다. 근대 디자인 사
조(思潮)는 제2차 대전 후 세계적인 인더
스트리얼 디자인 운동으로 구체화되어 SIA
이외에 1944년 영국에서 CoID가, 1945년 미
국에서는 SID가 결성되었다. DWB는 1950
년 뒤셀도르프에 재건되어 활약을 시작, 독
일의 울름에는 SWB의 막스 빌을 교장으로
하여 The New German Bauhaus가 설립되
어 각각 새로운 디자인 운동을 진행시켰다.

디자인 폴리시〔영 *Design policy*〕 디자
인 정책. 국가에는 국가의 정책이 있듯이 상
사(商社)나 공장에는 기업 경영을 위한 정
책이 필요하다. 디자인 폴리시란 기업 정책
의 일부문으로서 생산품을 비롯하여 판매 선
전이라는 매스 커뮤니케이션의 매체나 사업
용 건조물에 이르기까지 기업 정책의 본질
과 결부되는 일관된 디자인의 통일적 방침
을 말한다. 아트 디렉터*는 기업체 속에 있
어서 디자인 폴리시를 수립하는 역할을 하
는 사람이며 디자인 폴리시 밑에서 창조, 통
일된 디자인은 기업체에 하나의 독특한 이
미지를 주어 사업을 개성적으로 인상짓게 하
는 것이다.

디자인 프로세스〔영 *Design process*〕 디
자인의 과정. 디자인에 있어서 무엇을 조건
으로 하는가, 어느 조건부터 결정해 가는가,
어떠한 수속을 밟아가는가 등에 따라 최종
적으로 만들어지는 디자인이 달라질 수 있으
므로 어떤 디자인 프로세스를 채용할 것인
가는 매우 중요하다. 디자이너의 사고방식
에 따라서 혹은 과제의 조건에 따라서 그 과
정은 달라진다.

디자인 협의회〔영 *The Design Council*〕
일반적으로 DC라고 약칭한다. 제2차 대전
후 국내 산업의 부흥을 위해 디자인이 중요
한 역할을 한다는 것을 인식한 영국 의회의
요청에 의해 1944년 12월 영국에서의 제품
디자인의 진흥을 목적으로 하는 산업 디자
인 협의회(The Council of Industrial Design,
약칭 CoID)가 설립되었다. 그 이래 30년 이
상에 걸치는 견실하고도 다양한 활동은 결
과적으로 세계 각국의 디자인 진흥 정책이
나 디자인 센터 등에 커다란 영향을 주어 왔
다. CoID는 1972년에는 기술 연구소 협의회

(The Council of Engineering Institutions)
와 협조하기 위해 그 활동을 엔지니어링 디
자인을 포함하는 분야로까지 확대시켜 명칭
을 디자인 협의회라고 고쳤다. DC에 의한
계몽 및 교육 활동에는 엔지니어, 상공업자
행정 관계자 등 폭넓은 분야를 대상으로 회
의, 세미나, 교육 강좌, 학생 원조 시스템
이나 산업계와 밀접한 각종의 자문 위원회
조직, 엔지니어나 디자이너의 등록과 담당
관의 파견 제도 등이 있다.

디즈니 Wault *Disney* 미국의 화가. 현대
미국의 만화 필름의 창설자로서 만화가. 1901
년 시카고에서 태어난 그는 그 곳의 하이스
쿨 재학 중에 시카고 아카데미의 야학에 다
니며 상업 미술*을 배웠다. 제1차 대전 말
기에 입대하였고 종전 후에는 캔자스시티의
그레이 광고 회사에 입사하여 도안 및 만화
를 그렸다. 이윽고 만화 필름에 흥미를 가지
고 《레드 로빈훗》을 만들었다. 1923년에는
영화의 도시 할리우드로 진출하여 《앨리스》
와 《토끼의 오스왈드》등의 시리즈를 만들
었으나 성공하지는 못했다. 그러다가 쥐를
보고 힌트를 얻어 쥐를 모델로 제작한 《미
키 마우스(Mickey mouse)》를 내놓아 일약
명성을 떨치며 성공을 거두었다. 토끼의 발
명과 함께 고심한 결과 발성 만화에 성공하
여 테크니컬러 회사와 제휴하여 《삼림 속의
아침》, 《작은 돼지 이야기》, 《삼림의 물레
방아》등 음악 만화를 비롯하여 《도널드 다
크》, 《백설 공주(白雪公主)》, 《밤비》, 《피
노키오》, 《신델레라 아가씨》등 차례로 걸작
을 만들었다. 필름 외에 많은 그림책도 있
다. 1955년에는 로스엔젤레스 교외에 디즈
니랜드를 건설하였다. 1966년 사망.

디프테로스 (영 *Dipteros*) → 신전(神殿)

디프틱〔영 *Diptych*, 프 *Diptyque*, 독 *D-
iptychon*〕 1) 고대 로마의 둘로 접는 기록
판. 즉 나무, 상아 또는 귀금속으로 만들며
중앙부가 경첩식으로 접을 수 있는 서판(書
板). 그 내면에 첨필(尖筆)로 글자를 쓴다.
로마 시대의 집정관이 취임할 때 선물로 주
었던 상아제의 디프틱은 외부가 부조로 풍
성하게 장식되어 있다. 그것들은 후기 로마
시대 (5~6세기)의 중요한 소미술품에 속한
다. 거기에서 부조 양식의 발전을 확실하고
도 분명하게 엿볼 수 있다. 2) 초기 그리

스도교 시대의 제식용 디프틱에는 교회의 소
속 인명이 기록되어 있다. 3) 중세에는 제
단 배후에 세워진 한 쌍의 성화상(聖畫像)
한편 개인의 예배용으로서 종교적인 그림이
있는 한 쌍의 작은 상아제의 판을 가리키기
도 한다.

디필론 양식(*Dipylon style*) → 기하학적
양식

딕스 Otto *Dix* 독일의 화가. 1891년 라
이프치히의 교외에서 한 노동자의 아들로 태
어났다. 처음에 드레스덴에서 마이*와 밀러*
에게 배웠으나 그후 뒤셀도르프, 베를린으
로 옮겼다. 1926년 드레스덴 미술학교 교수
가 되었고, 이어서 하르트라우프를 중심으
로 하는 신즉물주의(新即物主義; → 노이에
자할리히카이트)에 공명하여 그 유력한 일
원이 되었다. 그는 뛰어난 프롤레타리아 화
가로서 사회의 어두운면, 비참한 사회악 등
을 그 박진감 넘치는 묘사력으로 철저하게
폭로하였다. 그러나 나치의 대두와 함께 그
의 사상 및 예술이 박해를 당했지만 제2차
대전 후에는 재차 예전의 생기를 되찾았다
고 한다. 1969년 사망.

딜레탕트〔영·프 *Dilettante*〕 전문가적
의식이 없이 단순히 애호의 입장에서 예술
제작을 하는 사람. 독창적 관점을 갖지 않고
자발성도 없이 시대의 경향에 따라 제작하
는 것이 보통인데 일반적으로 나쁜 의미로
쓰인다. 이와 같은 태도를 취하는 것을 딜
레탕티슴(프 dilettantisme)이라 한다. 어원
은 이탈리아어의 dilettare(즐기다)이다.

라〔*Ra*〕 고대 이집트 신화중의 최고의 태
양신(太陽神). 광명, 생명, 정의의 지배자
이며 배를 타고 천계(天界)와 명계(冥界)를
왕래하였다. 미술상으로 나타날 때에는 대
체로 독수리의 머리에 원반을 올린 모양을
하고 있다.

라글랑 Jean-Francis *Laglenne* 1899년
프랑스 파리에서 출생한 화가. 앵데팡당,* 살

롱 도톤* 등에 작품을 출품하였다. 한편 각
지에서 개인전도 개최. 《뜰에서의 초상》및
《양산을 가진 여자》, 《멕시코 여자》 등의
부인상이 많다. 의상 디자인(라글랑 소매 등
의 형), 극장 장식, 벽에 거는 초벌 그림 등
을 그렸다.

라르질리에르 Nicolas de **Largillière**
1656년 프랑스에서 태어난 화가. 일찍부터
플랑드르파의 영향을 받고 상상력이 풍부한
작품을 그렸다. 색채는 화려하여 독창적이
었으며 모든 분야에서 활동하였는데, 초상
화에서는 리고*가 왕후를 비롯한 귀족을 많
이 그렸는데 반해 그의 모델은 대부분 부르
조아 계급이 대부분이었다. 예를 들면 《상
트 즈느비에브 봉납화》에서와 같이 시장(市
長)과 직원들의 집단 초상화가 있으며 그 밖
에 대표적인 작품으로서는 《화가의 가족》이
있다. 1746년 사망.

라리오노프 Michael Fedorovitch **Larion-
ov** 1881년 러시아 오데사에서 출생한 화가.
의사의 아들로서 모스크바 미술학교를 졸업
한 그는 인상파*에서 출발하였으나 미래파*
의 자극을 받아 1909년 처음으로 레이요니
슴*의 작품을 발표하여 곤차로바*와 함께 추
상적인 색채주의를 제창하였다. 그러나 후
에 파리로 옮겨 무대 미술로*로 전향하여 활
동을 계속하였다. 1964년 사망. → 레이요니
슴

라멘〔영 **Rigid frame**, 독 **Rahmen**〕 구
조 역학상의 용어. 구조체에서 부재(部材)
의 집합점, 절점(節點)이 강(剛 ; 상하좌우로
움직이지 않도록 완전히 고정된 상태)에 접
합하여 외력을 받아도 부재와 부재가 이루
는 각도가 변하지 않는 골조. 역학적으로는
곡재(曲材), 압축재, 인장재(引張材)가 결합
되어 있는 구조 형식이다. 고층 건축에서 철
근 또는 철골, 철근 콘크리트로 만들어지는
격자 모양의 골조가 그 대표적 예이다. 목조
라도 절점을 특별한 강접합(剛接合)으로 하
면 라멘이 된다. 라멘의 해법에는 요각법(撓
角法 ; slope deflection method) 및 기타가 있
어 복잡한 계산을 필요로 한다. 절점이 자
유롭게 회전하도록 접합된 구조 형식은 핀
구조(pin-connected construction)라 하며 트
러스도 그 하나이다.

라뷔린토스〔회 **Labyrinthos**〕 영어로는

래비린스(labyrinth). 「미궁(迷宮)」의 뜻. 복
잡하게 뒤섞인 방의 배치 때문에 한 번 들
어가면 용이하게 빠져 나올 수 없는 궁전.
특히 유명한 것은 크레타의 왕 미노스가 미
노타우로스(*Minotauros*)를 감금하기 위해 건
축가 다이달로스*에게 명하여 크레타(크리
트)섬의 크노소스에 건조시켰다고 전하여지
는 라뷔린토스이다. → 크레타 미술

라비스 Félix **Labisse** 1930년 북프랑스
노루(Nord) 지방에서 출생한 화가. 벨기에
에서는 앙소르와 친교를 맺었다. 쉬르레알
리슴*의 화가로서 풍자적인 환상 작품이 그
의 장기(長技)이다. 프랑스 화단에서 제 2
차 대전 후 인정받은 신인들 중의 한 사람.
추상적 경향의 신인이 많은 중에서 풍자성
이 강한 쉬르 계통의 신인으로서는 진귀한
존재이다. 쉬르레알리슴의 실용 미술면에의
진출은 눈부신 바 있었는데 그도 작풍의 풍
자적 특징을 살려서 무대 미술의 제작에 적
극적인 활약을 보여 주었다. 《리리움》, 《햄
리트》등을 위한 제작이 대표적인 것인데, 이
와 같은 환상적인 무대는 그의 기량이 가장
잘 발휘되었던 분야이며 앞으로도 무대 미
술가로서 유니크한 활동을 보일 것으로 기
대된다.

라셰즈 Gaston **Lachaise** 프랑스 출신의
미국 조각가. 1882년 파리에서 목공의 아들
로 태어나 1895년 공예학교 École Bernard
Palissy에 입학, 이어서 1898년 국립 미술학
교에서 수학한 뒤 1899년 이후 살롱에 작품
을 출품하였다. 1905년부터는 유리 공예가
랄리크*의 제작에 협력하였으며 1906년 미국
으로 건너가 보스턴에 살았다. 1906~1912
년 공공적(公共的) 제작에서 헨리 키슨(He-
nry Hudson *Kitson*)을 원조했으며 1912년
뉴욕에 가서 만십*의 조수 노릇을 하면서
서 있는 여자의 모티브*를 다루기 시작하였
다. 1913년 아모리 쇼*에 선발되었고 1918
년에는 최초의 개인전을 개최. 1919년부터
1935년 죽을 때까지 뉴욕에 있으면서 각
종 건축물의 장식 부조*에 손을 대었다. 성
숙된 여체(女體)의 양감*을 표출하였고 신
체에 넘치는 힘의 균형에 경쾌한 운동감을
표시하였다. 《서 있는 여자》(1912~1927년,
오르브라이트 갤러리), 《서 있는 여자》(1932
년, 뉴욕 근대 미술관), 《떠 있는 여자》(1927

년, 뉴욕 근대 미술관) 등이 그의 대표작이다.

라 소시에테 디 자르티스트 쟁데팡당 〔프 La Société des artistes indépendants 〕

누구에게도 의존하지 않고 완전히 자유로운 작품 발표 기관을 가지려고 열망하는 반(反) 아카데미*한 화가들에 의하여 조직된 무감사(無鑑査) 전람회로서, 1884년 5월 파리에서 제1회 전람회를 열었다. 그 때의 명칭은 Salon des artistes indépendants라고 칭하였다. 그후 내분이 일어나 다시 조직을 고쳐, 같은 해 12월에 그 이름을 La Société des artistes indépendants로 고치고 재출발하였다. 그것이 오늘날 프랑스에 존속하고 있는 앵데팡당전(展)의 제1회이다. 쇠라,* 시냑,* 르동,* 앙리 루소*를 비롯하여 세잔,* 마티스,* 보나르* 등 뛰어난 작가를 배출하였다.

라스코〔Lascaux〕 지명. 최근 프랑스의 도르도뉴(Dordogne) 지방에서 발견된 구석기 시대*의 동굴화*가 있는 곳. 동굴은 소의 거상(巨像)이 많다고 하여 〈황소의 당(堂)〉이라고 칭하는 주동(主洞)과 거기에 이어지는 오동(奧洞) 또 주동에서 오른쪽으로 갈라져 나간 지동(支洞) 등의 3부분으로 이루어져 있다. 앞의 2동의 벽면에는 다수의 우마(牛馬)의 채화가 그려져 있다. 그 보존 상태가 놀랄만큼 양호할 뿐만 아니라 거기에 표현된 소의 상, 동양의 묵화를 연상시키는 말이나 사슴의 상은 오리냐크기*(期)의 동굴화의 정수(精髓)를 나타낸 것이라 할 수 있다.

라오콘〔희 Laokoon〕 트로야의 아폴로신(神)의 제사(祭司). 트로야(트로이)전쟁 때 그리스인이 계략으로 사용한 목마에게 창을 던지자 신들이 노하여 그가 해신(海神) 포세이돈에게 공물을 바칠 때 아테네(Athene)가 보낸 두 마리의 큰 뱀에 의해 그의 두 아들과 함께 교살당하였다. 이 전설의 내용 중에서 임종(臨終) 당시의 고통을 묘사하여 조각한 유명한 대리석 군상이 로마의 바티칸 미술관에 있다. 1506년 로마의 티투스의 목욕탕(또는 티투스의 저택) 유적 부근에서 발견된 것이다. 작자는 로도스섬의 조각가 아게산드로스(Agesandros), 폴리도로스(Polydoros), 아테노도로스(Athenodoros)의 3인이며 제작 연대는 기원전 50년경이라 추측된

다. 동요와 격돌함에서 미를 찾은 헬레니즘 시대(→그리스 미술 5)의 전형적인 작품의 하나. 후세의 잘못된 수복*(修復)(이를 테면 라오콘의 오른 팔 및 그의 오른쪽 아들의 오른 팔)에 의해 부분적으로는 원작과 다르게 나타나 있다.

라우라나 Francesco Laurana 이탈리아의 조각가, 건축가. 1420년 브라나에서 출생. 우르비노공(公)의 궁정에서 활동하였다. 현재 피렌체에 있는 《밥티스타 스포르차공(公) 부인의 상》을 제작한 후에는 나폴리, 마르세유 등을 여행하면서 많은 작품을 남겼다. 1503년 사망.

라우라나 Luciano Laurana 이탈리아의 건축가. 15세기 후반에 우르비노에서 활약한 건축가로서 우르비노 궁전의 설계자이며 일찍부터 전성기 르네상스를 연상케 하는 양식을 표시하였다.

라우리첸 Vilhelm Lauritzen 1894년 덴마크에서 태어난 건축가. 코펜하겐 공항의 건물, 방송 회관 등의 많은 역작을 제작하였다.

라우션버그 Robert Rauschenberg 1925년 미국 텍사스주에서 출생한 화가. 해군에서 군복무를 마치고 파리의 아카데미 줄리앙*에서 회화를 배웠고, 귀국하여 1948년부터 노드 캐롤라이나의 알베르스*가 운영하는 미술 학교에서도 배웠다. 특히 이곳에서는 알베르스가 주창한 흰색(白色) 하나만으로의 회화 즉 〈화이트 페인팅(White painting)의 영향을 상당히 받았다. 그는 이 화이트 페인팅에 금속, 천, 종이 또는 이미 만들어진 물질을 넣음으로써 실재의 세계를 보는 사람에게 강하고 선명하게 인상지으려고 하였다. 이러한 비에스테틱(非 aesthetic ; 비심미적인)한 성격에 있어서는 종전의 다다이즘*을 상기케하고 있다. 한편 뉴욕에 진출하여 아트 스튜던츠 리그에도 다녔다. 1955년부터는 무용가 마스 커닝험을 위한 무대 장치를 담당하였으며, 특히 이 무렵부터는 물체와 인간 행위의 충돌로 말미암아 일어나는 유니크한 이벤트를 시도하였고, 또 사물을 이미지에 종속시키지 않고 반대로 사물을 회면에 도입시켜 이미지를 파괴하고 혼란시켜서 때로는 넌센스 또는 역설적으로 현실을 인식시키는 새로운 스타일을 개척(창

루브르 미술관(프랑스 파리)

루브르 미술관 내부—다비드의 대작

랭스 대성당(프랑스 파리) 1211년 기공

라오콘 B.C 50년경 추정

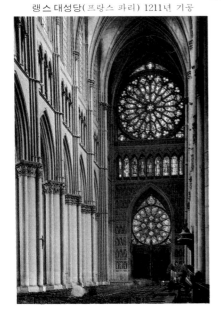

Lairesse

Largillière

Lebrun

Leibl

로이스달『유태인 묘지』1660년

렘브란트『욕녀』1654년

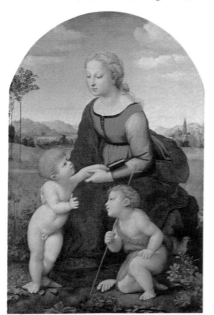

라파엘로『아름다운 정원사』1507년

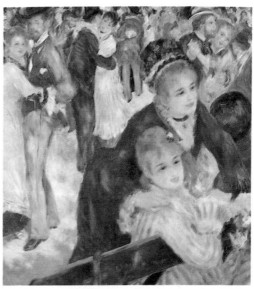

르누아르『물랭 드 라 칼레트』1876년

Lely

Leonardo da Vinci

Liebermann

Lippi, Fra Filippo

레제『세 여인(아침 식사)』 1921년

루벤스『결혼』 1622~25년

레오나르도 다 빈치『최후의 만찬』 1502~05년

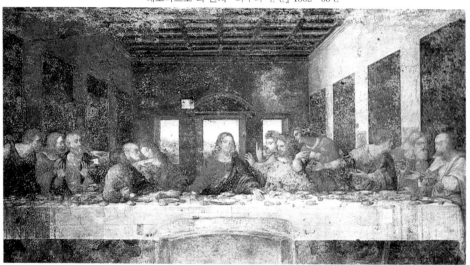

Lomazzo

Lorenzetti, Ambrogio

Raeburn

Raphael

루오『그리스도
의 얼굴』1933년

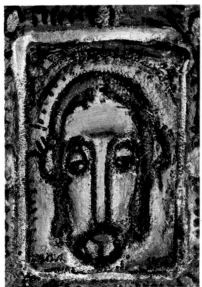

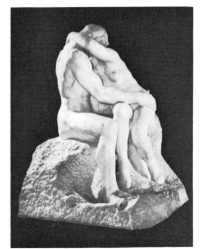

로댕『키스』1901~04년

루소『공놀이』1908년

로세티『시리아의 아스타르테』1877년

Rembrandt

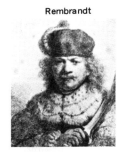

Reni

Renoir

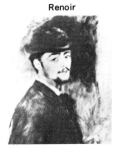

Repin

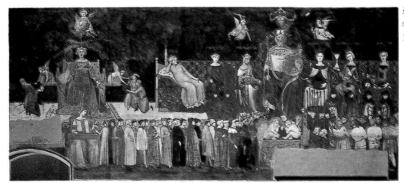

로렌체티『선정
의 알레고리』
1338년

레이『사진의 몽타지』1934년

로셀리노『포르투갈 추기경 묘비』1466년

Rivera, Diego

Rodin

Rosa

Rossetti

레이요니슴 브루벨『여섯 날개의 천사』1904년

레이요니슴 콘자로바『고양이』1911년

로자스『장마창(노트르담 대성당)』1250년

레장스 양식 르브렁『베르사유 궁전(전쟁의 방)』1681~83년

Rothko

Rouault

Rousseau, Henri

Rubens

룩소르 신전 (이집트)제 18왕조

로코코 미술 아삼 형제『산타 요한 네
포 무크 교회』(뮌헨) 1733~46년

로마네스크『사도의 사명』(오탕 대성당 포르타유의 팀파눔) 1130년

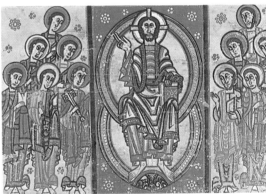

로마네스크 우르헤르
『영광의 그리스도와
사도』(스페인)12세기

←
로코코 미술 나티에르
『마농 발레디양』
1757년

로망주의 콘스터블『여물 차』1821년

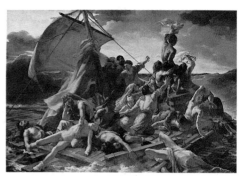

로망주의 제리코『메뒤스호의 반란』1819년

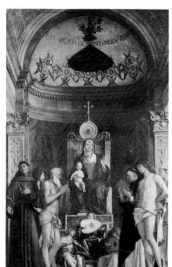

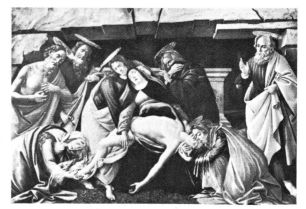

르네상스 보티첼리『피에타』1490~500년

르네상스 조
반니 『제단
화』 1490년

르네상스 티치아노『칼 5세의 기마상』1548년

르네상스 미켈란젤로『최후의 심판』1555~64년

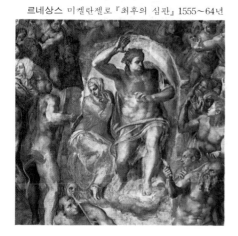

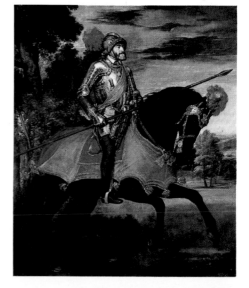

시)하여 추상표현주의*의 또다른 측면을 보여 주었다. 이것을 그는 컴바인 아트*라고 명명하였다. 1966년 봄에는 전자 공학의 기술자들과 EAT* 그룹을 조직하여 테크놀로지(technology)와 예술(art)과의 하나의 방향을 여러 측면에서 추구해 보여 주었다.

라우퍼 Berthold **Laufer** 1874년 독일 쾰른에서 태어난 미국 학자. 1934년 시카고에서 사망하였다. 중국학, 동양학의 전문가. 쾰른 및 라이프치히 대학에서 수학하고 1898년 도미한 후 미국에 귀화하였다. 1901년부터 5년간에 걸쳐서는 중국에서 민속 자료를 수집하였으며 1908년에는 중국, 티베트(Tibet), 1923년에는 중국 학자들과 함께 여러 차례에 걸쳐 탐험 조사를 하여 방대한 도서 자료를 수집하여 미국으로 가지고 돌아왔다. 중국과 서방 문화와의 교류를 해명했으며 도자기, 명기(明器) 등 고고학을 연구한 저작이 많고 미국 동양학회 회장을 역임하기도 했다.

라우흐 Christian Daniel **Rauch** 1777년 독일 아롤젠에서 출생한 조각가. 1802년 베를린에서 샤도*(J. G)에게 사사한 뒤 1804년부터 1811년에 걸쳐 이탈리아로 유학하던 중 그곳에서 토르발센*과도 알게 되었다. 귀국 후 베를린에서 주로 활동하였다. 독일 고전주의 조각 대표자의 한 사람으로서, 만년의 스승이 보여 준 낭만주의적 경향을 계승 발전시켜 나중에는 힘찬 사실적 수법도 자유롭게 구사하였다. 묘비, 기념비, 초상 조각에서 재능을 유감없이 발휘하였다. 유명한 작품은 엄숙함이 넘치고 있는 《여왕 루이제 대리석 묘비》(1811~1815년)를 비롯하여 필생의 대작인 영걸의 면모를 방불케 하는《프리드리히 대왕 기념상》, 성격 묘사가 매우 훌륭하다는 점에서 널리 알려져 있는 《칸트의 입상(立像)》등이다. 1857년 사망.

라운드 브러시(**Round bruch**) 둥근 붓 → 붓

라이노 ― 타이프〔영 **Lino-type**〕 자동 식자 주조기(自動植字鑄造機)의 하나. 타이프라이터와 같이 키를 두드림으로써 활자의 모양을 선별하여 모우고 어간(語間)에 쐐기 모양의 쇠붙이를 삽입, 1행분을 병렬시켜 주조부로 보내어 행을 맞추고 이를 한 덩어리로 해서 자동적으로 주조하는 기계이다.

라이더 Albert Pinkham **Ryder** 미국의 화가. 1847년 매사추세츠주에서 출생. 조각가 마샬에게 사사하였으며 이어서 뉴욕의 미술학교에서 수학. 그의 철저한 로맨시티즘은 초기 회화의 잔영(殘影)인 동시에 모던 아트*의 탄생을 준비했다고 볼 수 있다. 1919년 사망.

라이덴 Lucas Van **Leyden** 1494년 네덜란드 라이덴에서 출생한 화가. 동판화가였던 부친 및 화가 코르넬리스 엥겔브레히츠(Cornelis Engelbrechtsz, 1468~1533년)에게 배웠다. 16세기 전반의 네덜란드의 대표적인 동판화가. 1521년과 그 이듬해에 걸쳐서는 안트워프에서 독일의 거장인 뒤러*와 알게 되었다. 동판화 170매 이상과 목판을 위한 디자인 약 30매 및 회화 약 20여 점이 라이덴의 작품이라고 한다. 네덜란드의 풍속화는 그와 함께 시작되었다고 해도 과언이 아니다. 그의 예술은 사실적인 엄격한 수법, 극적인 힘, 꼼꼼한 마무리를 특색으로 한다. 종교적인 주제를 취급함에 있어서도 전혀 이상화시키지 않았다. 후기의 제작에는 이탈리아 회화의 영향이 반영되어 있다. 대표작은 《최후의 심판》(라이덴 시청)이며 판화의 작품 예로서 《성 파우로의 개종(改宗)》, 《에케 ― 호모》, 《방탕아의 귀환》, 《아담과 이브의 낙원 추방》등을 들 수 있다. 1533년 사망.

라이몬디 Marcantonio **Raimondi** (1475 ?~1534 以前) 이탈리아 볼로냐 출신의 동판화가. 처음에는 프란체스코 프란치아(Francesco Francia, 1452?~1518년)에게 사사하였다. 1505년 뒤러*가 이탈리아를 방문하고 있을 때 직접 그 영향을 받았다. 모티브*를 뒤러의 동판화에서 빌려온 것은 별도로 하고라도 뒤러가 제작한 다수의 목판화도 동판화로 베껴 놓았다. 1510년 무렵부터는 로마에서 라파엘로*나 로마노*의 작품을 복사하고 있었다. 미켈란젤로*의《카시나 합전(合戰)》의 카르통*(畫稿)도 베꼈다. 이 카르통은 없어졌지만 라이몬디의 덕분으로 동판 복사 중에서 그 면모를 전하여 주고 있다.

라이블 Wilhelm **Leibl** 1844년 독일 쾰른에서 출생한 화가. 뮌헨의 미술학교에서 수학한 뒤 1869년 파리에 유학했으나 보불(普

佛)전쟁 때문에 귀국하여 1873년 이래 바이에른에 살면서 자기 본래의 세계를 발견하였다. 사실주의*의 완성자이며 낭만적 회화의 흐름에 대하여 최후의 제지를 가하였다. 문학적인 내용도 흥미를 가지고는 있었지만 그 때문에 회화적 표현의 한계를 결코 깨지는 않았다. 예민하고 냉정한 관조(觀照)로써 대상의 성격을 파악하고 적확한 소묘력과 인상파풍의 스타일로 그렸다. 그가 그린 남녀 노소 농민의 모습은 모두가 힘차게 내면적으로 살찌운 것같았다. 오로지 농민의 생활을 충실히 묘사함과 동시에 초상화도 그려 그 방면에서도 19세기에서 중요한 작가 중의 한 사람이다. 주요 작품은 《아버지의 초상》, 《부인 초상 습작》, 《마을의 정치가》, 《농민의 방》, 《교회당 내의 부인들》, 《담배 피우는 농부》 등이다. 1900년 사망.

라이스키 Ferdinand von Rayski 1806년 출생한 독일의 화가. 1839년 이후 드레스덴에 살았으며 만년의 20년 동안에 걸쳐 가장 왕성한 창작 활동을 하였다. 유려, 현란, 개성적인 기법을 소유했으며 특히 초상화에 탁월한 수완을 발휘하였다. 또 풍경화와 자유롭고 인상주의적으로 그린 동물화도 있다. 1890년 사망.

라이오스 〔희 **Laios**〕 그리스 신화 중의 라브다코스(Labdakos)의 아들. 카드모스(Kadmos)의 증손자이며 테바이*의 왕. 아들에게 살해된다는 신탁(神託)을 두려워 하여 내버린 아들 오이디푸스*에게 살해되었는데 그는 자기를 죽인 자가 아들인 줄도 몰랐다.

라이트 Frank Lloyd Wright 1869년에 태어난 미국의 건축가. 위스콘신주(Wisconsin 州)의 리치랜드 센터 출신. 위스콘신 대학에서 토목 공학을 전공한 후에 시카고의 아들러와 설리반(→ 기능주의)의 사무소에서 7년간 근무하였다. 독립 후 최초의 작품은 《윈슬로우 저택(Winslow residence)》(1893년)이다. 일리노이주(Illinois 州) 동부의 오크파크에 거처를 정하고 거기서 다수의 저택을 설계하였다. 라이트에게 있어서의 건축이란 단지 하나의 집을 설계하는 것이 목적이 아니라 하나의 완전한 환경을 창조하는 것이 목적이었으므로 그는 건축을 의식적으로 주위의 평탄한 경치와 잘 조화되고 공감할 수 있도록 설계하여 대지와 밀착하는 건축을 만들었다. 그것들은 낮은 수평의 프로포션*과 강하게 돌출된 처마가 있는 특성적인 건축이다. 구조 및 미(美)에 대하여 그는 처음부터 급진적인 혁신을 시도하였다. 이들 방법의 대부분은 그 후부터 국제적으로 유행되고 있다. 철근 콘크리트 및 강철의 캔틸레버*(영 cantilever, 한쪽 면 들보)가 일반적으로 상업 건축물에서 제한되고 있던 시기에 라이트는 기계적 방법과 재료를 진정한 건축 표현으로 결합함으로써 이 분야에서는 최초의 개척자가 된 셈이다. 특히 그는 유기적(有機的) 건축 철학의 원리에 따라 활발하고 고고(高孤)하게 활동을 계속하였다. 여기서 유기적 건축이란 형식을 피하는 것으로 지적(知的)인 프로세스보다 오히려 본능적인 프로세스의 산물이라 생각할 수 있는데, 건축가의 주된 영감(靈感)은 그 토지의 여건과 재료의 본질에 근거하여야 한다고 주장하였다. 그리하여 종래의 전통인 폐쇄적인 구축체(構築体)에서 탈피하여 주택 건축의 개방적인 설계를 처음으로 시도하였던 바 라이트의 퀴비슴*이라고도 일컬어지는 3차원적 조직체를 달성하였다. 라이트가 설계한 여름 집인 위스콘신의 《탈리아슨(Taliasen)》(1911년)과 겨울 집인 애리조나에있는 《탈리신 웨스트(Taliesin West)》(1938년)는 헌신적인 제자들이 도제(徒弟) 교육 방식에 의하여 라이트의 건축 이념을 배우고 실현하는 건축 작업과 활동의 커뮤니티(community)였으며 그의 건축 이념을 잘 나타내고 있는 건축물들이다. 초기의 주요 작품으로는 《라킨 비누 공장(Larkin soap Factory)》(1903년), 《유니티 템플(Unity Temple)》(1904년), 시카고의 《로비 하우스(Robie House)》(1909년), 《미드웨이 가든스(Midway Gardens)》(1913년), 《쿨리 저택(Cooley House)》(1908년), 동경의 《제국 호텔》(1916~1920년) 등이 있으며 후기의 뛰어난 작품 예로는 《카우프만 저택》이라고도 불리어지는 《Fallingwater House(落水莊)》(1936년)과 상기한 《탈리신 웨스트》, 존슨 왁스 회사(Johnson Wax Co.)의 《사무실 건축》(1939년), 《존슨 비누 회사 화학 연구소》(1949년), 《모리스 상점》(1950년) 등이 있다. 특히 후기에 건축된 작품들은 라이트가 새로운 재료 및 공법에도 매우 정통하였

음을 잘 말해 주고 있다. 그리고 이와 같은 작품들은 너무나 개성적일 뿐만 아니라 현실 사회를 초월하는 강한 조형성을 나타내고 있기는 하지만 기계화와 합리화의 추구에서 비롯되는 인간성의 상실과 무미건조하게 되기 쉬웠던 미국의 현대 건축 발전에 대하여 매우 뜻깊은 계시적(啓示的)인 역할을 한 것으로 평가되고 있다. 1948년에는 미국 건축사회(建築士會)가 주는 금메달을 수상하였다. 르 코르뷔제*, 그로피우스*와 함께 현대 건축의 발전에 기여한 공로는 매우 크다. 1959년 사망.

라이트〔영 *Light*〕 1) 색조가 밝은 상태를 형용하는데 사용되며 예컨대 라이트 레드(light red)는 밝은 적색을 의미한다. → 색 2) 고딕 자체(字體)의 일종 → 레터링

라이트 Russel *Wright* 1900년에 태어난 미국의 공예가. 프린스턴 대학 중퇴 후 무대 장치가로 활동하였으며 벨 게데스*의 조수로 일한 적도 있다. 후에 공업 디자이너로서 입신하여 합리화를 목표로 하여 가정 용품을 연구하였으며 주방 기구, 식탁 기구에 뛰어난 작품을 만들었다. 현대 생활 중에 새로운 인포멀 서비스(informal service)를 도입하여 융통성이 풍부한 가구를 고안하였다. 생활 간소화 교본으로서 편집한 그의 저서 《Guide to Easier Living》은 많은 독자를 가지고 있다.

라이트 레드〔영 *Light red*, 프 *Brun rouge*〕 적색 계통의 물감. 천연산 적색 산화철로 만든다. 그러나 가끔 불에 태운 옐로 오커*를 사용하기도 한다. 내구성(耐久性)이 강한 것이 특징이다.

라이프 사이클〔*Life cycle*〕 `가족의 발전 단계에서의 시기 구분 즉 출생, 성장, 결혼, 사망 등의 생물학적 현상을 지표로 해서 구분되는 인간 일생의 시기 구분으로서 가족 주기라고도 한다. 여기서 뜻이 전도되어 생활 용구나 건물 등이 생활에 도입되면서부터 폐기에 이르기까지의 사용되는 법, 보수되는 법 등의 시간적 변화나 내용 연수(耐用年數)의 뜻으로도 쓰인다. 이런 의미에서의 라이프 사이클은 물체에 있어서도 인간과 마찬가지로 생물적인 일생을 보고자 하는 것이므로 생활 속에 있어서의 생태에 관한 관찰 및 분석에 있어서는 중요한 개념이다.

라이히에나우파(독 *Reichenau*派) →그리스도의 매장

라인과 스태프〔*Line and staff*〕 경영 조직의 형태를 표현하는 말. 조직(organization)은 일정한 구조가 있는 것이며 조직 구성원은 각자의 분담이나 역할을 달성할 필요가 있다. 라인이란 제조 부문, 판매 부문 등과 같이 경영이나 관리에 직결되는 책임과 권한을 가진 부문 및 조직 구성원을 말하며 그와 같은 조직을 라인 오거나이제이션이라 하고 직계식(直系式), 종적(縱的) 조직 등으로 번역된다. 그러나 조직이 확대되어 전문분화(專門分化)가 진행하게 되면 경영자나 관리자는 자기 혼자의 능력과 판단만으로는 그 직책을 달성하기가 어려워지게 된다. 이 때문에 각 라인 부문에 따른 전문적인 조언이나 권고를 하는 부문이 필요하게 된다. 이 결정권 및 명령권이 없는 조언이나 권고 부문이 스태프이며 직계, 종적인 라인의 각각에 수평적, 횡적으로 자리잡게 된다. 이 세로와 가로로 되는 조직을 라인 앤드 스태프 오거나이제이션이라 한다. 디자인 부문이 경영 조직 속에서 라인과 스태프의 어느 곳에 배치되어야 하는가는 각각에 대해 적, 부적(適, 否適)이 논하여지고 있다.

라인하르트 Johann Christian *Reinhart* 1761년 독일에서 출생한 화가. 1789년 이후 로마, 나폴리 등에서 활약하였다. 즐겨 목가적인 정취가 감도는 영웅적 풍경화를 그렸는데, 당시 로마에 있던 독일 화가의 주요한 대표자의 한 사람이었다. 한편 에칭에도 우수한 기량을 발휘하였던 바 많은 명작을 남겼다. 1847년 사망.

라인하트 Ad *Reinhardt* 1913년 미국의 버팔로에서 출생한 화가. 컬럼비아 대학, 뉴욕 국립 디자인 아카데미, 뉴욕 대학 등을 거치며 배웠다. 이어서 연방 미술 계획(1936~1938년)에 의한 벽화를 제작하였다. 1930년대 후반부터 추상적인 경향을 보여 준 후로 1950년대에 이르러서는 검은 화면에 정방형의 십자형을 시메트리*하게 배열하는 모노크롬의 작풍 — 즉 화면의 세부, 색채, 구성 등을 생략하여 화면을 절대적인 논리로 이끌어 가려는 일종의 금욕적인 작풍 — 에 도달하였다. 이러한 그의 추상표현주

의* 작품은 1960년대 후반에 등장한 미니멀
아트*와 맥락되는 바가 있어 미니멀의 선구
적인 존재로서 이목을 집중시켰다. 1967년
사망.

라케다이몬〔*Lakedaimon*〕 고대 그리스
의 스파르타 및 그 영토 이름. 라코니아의
수도.

라쿠르시〔프 *Raccourci*, 이 *Raccorcio*,
영 *Foreshortening*〕「단축법」 또는 「축약
법(縮約法)」이라고 번역한다. 원근법* 표현
의 일종으로서 안 쪽으로 끌어들여 거리에
따라 대상이 축소되는 것처럼 보이게 묘사
하는 방법. la loi des fuyantes(멀리감에 따
라 소실되는 법칙)가 적용되는데 만테냐*의
《피에타》의 그리스도 시체는 그 좋은 예이
다. 이탈리아어로 스코르초(scorzo)라고도
한다.

라토우쉬 Gaston *Latouche* 1854년 프랑
스 상크르에서 출생한 화가. 처음에는 인상
주의자로서 출발하여 인상파 제1회 전람회
에도 출품하였다. 후에 베나르(Paul Albert
Besnard, 1849～1922년), 팡탱—라투르* 등
의 일파(一派)와 함께 엄정한 인상주의 제
1선에서 물러나 일찌기 프라고나르*나 부세*
가 궁정 생활을 그린 것처럼 주로 제3계급
을 중심으로 하는 풍속화 특히 제사, 향연
등을 주제로 하여 복잡한 장면을 그렸다. 인
상주의 화가들은 소박한 풍경 혹은 풍경 중
의 인물을 그렸지만 그는 인상파의 빛과 색
채는 버리지 않았으나 소박한 정신을 버리
고 화려한 사상을 중심으로 하는 인물을 테
마로 하여 아카데미산적(的)인 취급을 행하
였다. 그는 살롱 나쇼날 데 보자르(Salon na-
tional des Beaux-Arts)의 회원이였으며 1913
년 파리에서 그 일생을 마쳤다.

라투르 Maurice Quentin de *Latour*(또는
La Tour) 1704년 북프랑스의 상 쾅탱(S.
Quentin)에서 출생한 화가. 1746년에 아카데
미 회원이 되었고 1750년에는 루이 15세의
궁정 화가로 선임되었다. 18세기 초엽 베네
치아의 여류 화가인 카리에라(→파스텔화)
가 창시한 파스텔에 의한 초상화 기법을 습
득하여 18세기 최대의 파스텔 초상화가가 된
그는 뛰어난 성격 묘사와 풍부한 색조에 의
해 굉장한 명성을 얻었다. 유명한 작품에는
《오를리의 초상》, 《퐁파두르 부인상》, 《루

이 15세상(像)》, 《볼테르상》 등이다. 특히
1752년에 완성한 《퐁파두르 부인상》(루브르
미술관)은 큰 화면을 경이적인 기술로 완성
된 질이 높은 작품으로서 파스텔이 큰 회화
의 소재가 능히 될 수 있음을 증명해 주고
있다. 그의 작품 대부분은 루브르 미술관 및
그의 고향 상 쾅탱의 미술관에 있다. 1788
년 사망.

라틴 십자(十字)〔*Latin cross*〕 십자형의
세로선이 가로의 길이보다 긴 것을 말한다.
고딕 성당의 평면도는 이 모양의 것이 많다.
→십자

라파엘로 Sanzio(또는 Santi) di Urbino
Raffaello 1483년에 태어난 이탈리아의 화
가이며 건축가. 르네상스 시대의 대미술가.
중부 이탈리아의 우르비노(Urbino)에서 화
가이며 시인이기도 한 조반니 산티의 아
들로 태어났다. 부친에게서 그림의 기초를
배웠고 부친의 사후에는 티모테오 델라 비
테(Timoteo della *Vite*, 1468?～1523)의 지
도를 받았다고 한다. 1500년경에는 페루지
아(Perugia)로 가서 페루지노*의 문하에 들
어갔다. 감수성이 강한 라파엘로는 정온한
서정미에 넘치는 페루지노의 화풍에서 깊은
감화를 받아 스승과 구별하기 어려울 만큼
의 인물과 풍경을 그렸다. 그러나 당시의 걸
작 《스포잘리치오》(밀라노, 브레타 미술관)
은 구성이나 모티브 등에 있어서 페루지노
가 그린 《하늘 나라의 열쇠를 받는 성 베드
로》(시스티나 예배당 벽화)의 변형이긴 하
지만 이미 스승과는 그 풍취를 달리한 독자
적인 아름다움도 보여 주고 있다. 1504년 가
을 페루지아를 떠나 피렌체로 옮겼다. 당시
피렌체에서는 레오나르도 다 빈치* 및 미켈
란젤로*가 왕성하게 작품들을 제작하고 있
었다. 그는 이들 거장들의 작품들을 비롯하
여 전대(前代)의 대가 마사치오,* 도나텔로*
등의 여러 작품도 연구하였다. 가장 그의 마
음을 끈 것은 레오나르도 다 빈치의 작품들
이었다. 라파엘로는 정서 중심이었던 종래
의 움브리아파의 화풍에서 점차 떠나 동적
이며 이성적인 피렌체파*의 영향 밑에서 자
기의 양식을 찾아내기 시작하였다. 《그리스
도의 매장》(로마, 보르게제 미술관), 《자화
상》(피렌체, 우피치 미술관) 등을 비롯하여
《그란두카의 성모(Madonna del Granduca)》

(피렌체, 피티 미술관), 《템피가(家)의 성모》(뮌헨 옛 화랑), 《카르텔리노의 성모》(우피치 미술관), 《라 벨 쟈르디니에르》(루브르 미술관) 등 유명한 성모상도 이 시기에 제작되었다. 25세 때인 1508년에는 로마로 나와 브라만테*의 추천으로 교황 율리우스 2세의 어용(御用) 화가가 되어 바티칸 궁의 세 개의 방(室)의 장식을 위임받고 다음과 같이 완성하였다. 처음에 착수한 교황 서명실(스탄차 델라 세냐투라)에는 《성체의 논의》, 《아테네의 학당(學堂)》, 《파르나소스》, 《삼덕상(三德像)》(1509~1511년) 등의 걸작을 남겨 놓았다. 이어서 제 2 실(스탄차 델리오도로)에서는 《헤리오도로스의 추방》과, 《보르세나의 미살(彌撒)》과 《감옥에서 해방되는 베드로》(1511~1514년)를, 제 3 실(스탄차 델 인체디오)에는 《보르고의 화재(火災)》등의 벽화를 그려 놓았다. 이어서 1515년에는 브라만테*의 후계자로서 산 피에트로 대성당*의 건축 감독이 되었고 또 많은 제자와 함께 바티칸 궁의 로지아 공사 및 장식에 종사하였다. 로마 시대의 라파엘로는 교황 율리우스 2세 및 레오 10세의 한량없는 비호를 받아 상류 사회의 총아가 되어 왕후와 귀족들의 초상을 많이 제작하였으며 또 교회당이나 궁정의 장식 벽화, 예배당, 제단화 등의 작품들을 다수 남겨 놓았다. 대표작으로는 《안젤로 도니의 초상》(피렌체, 피티) 《율리우스 2세의 초상》(우피치), 《라 돈나 베라타》(피티), 《베일을 쓴 여성》(피티), 《바르다사레 카스틸리오네의 초상》(루브르 미술관), 《레오 10세의 초상》(피티) 등의 초상화와 《포리뇨의 성모》(바티칸 미술관), 《「아름다운 정원사」의 성모》(루브르), 《의자에 앉은 성모》(피티) 이른바 《시스틴의 마돈나》(드레스덴 화랑) 등의 성모상과 《산타 체칠리아》(볼로냐 미술관), 《알렉산드리아의 성녀 카테리나》(런던, 내셔널 갤러리), 빌라 파르네시나의 벽화 《갈라테아의 승리》 등이 있다. 또 시스티나 예배당*의 하부 벽면을 장식하고 있는 10매의 태피스트리*의 밑그림도 그렸다. 그 중에서는 《기적의 투망(投網)》(영국, 빅토리아 앤드 앨버트 미술관), 《불가사의한 고기잡이》등이 특히 뛰어난 작품들이다. 왕성한 제작 활동을 계속하였으나 1520년 37세의 젊음으로 세상을 떴다.

라파엘로 전파(前派)〔영 **Pre-Raphaelite Brotherhood**〕 1848년 영국의 화가 로세티*, 밀레이* 및 헌트*가 중심이 되어 일으킨 예술 운동. 그 시대의 아카데믹한 예술에 반항한 혁신 운동으로서, 라파엘(영 Raphael, →라파엘로) 이전의 이탈리아 화가들의 작품에서 영감을 찾아내어 면밀하고 사실적인 수법을 다시 일으키고 진실과 자연의 영감을 중시하였고 또 장식적 요소의 필요성도 주장하였다. 브라운* 및 독일 나자레파*의 영향도 받았다. 라파엘로 전파는 러스킨*에 의해서 변호되어 번 존스,* 와츠* 등을 포함하는 다수의 추종자를 얻었지만 이 운동은 19세기 말엽에도 채 이르기 전에 소멸하였다. 이 일파의 회화는 극단적인 명료성, 화려한 색채, 세부에 걸친 정성스러운 묘사를 본래의 특색으로 하였다. 한편 모리스*의 공예 운동도 이 사조의 영향에서 나왔다.

라파엘리 Jean Francois **Raffaeli** 1850년 프랑스 파리에서 출생한 화가. 제롬*(Jean Léon Gérôme, 1824~1904년)에게 사사하였으며 그 후 즐겨 파리 교외의 사람들이나 변두리의 정경을 교묘하게 포착하여 그렸다. 인상파*의 영향을 받아 옥외 스케치를 상습화하였다. 종종 인상파의 한 사람으로 간주되지만 색조 분할 기법을 채용한 것은 아니다. 화필로 데생을 하는 듯한 화풍으로서 묘선(描線)을 많이 쓰고 있는데 묘선은 리드미컬하여 색조가 부드러운 매력을 지니고 있다. 초상화에도 뛰어났던 그는 프랑스의 정치가 클레망소(G. Clemenceau), 소설가 공쿠르(Goncourt) 등의 초상을 남기고 있다. 에칭*이나 삽화에도 재능을 보였다. 한편 유성(油性)의 초크 즉 크레용의 발명자로서도 매우 유명하다 (라파엘리 크레용). 1924년 사망.

라프라드 Pierre **Laprade** 1875년 프랑스 나르봉(Narbonne)에서 출생한 화가. 1892년 파리로 나와 미술학교에 들어갔으나 곧 퇴학하였다. 1901년 앵데팡당전*에 첫 출품하였고 1903년에는 살롱 도톤*의 창립 위원이 되었다. 1907년 처음으로 이탈리아로 여행하여 그곳의 풍물에 감동되었다. 포비슴*의 작가들과 교우를 맺었지만 포브가 갖는 원색주의의 감화는 받지 않았고 다만 회색을 기조로 하여 연한 주황색, 녹색, 황색

등을 배열하는 차분한 색조를 써서 시취(詩趣)에 넘치는 독자적 화풍을 수립하였다. 1931년 사망.

라프레네 Noël-Francois-Roger André de *La Fresnaye* 1885년에 태어난 프랑스의 화가. 노르만디 명문의 가문에서 태어났다. 화가로서의 출발은 아카데미 줄리앙*을 거쳐 드니*의 아카데미 랑송에서 수학하였고 최후에는 피카소,* 브라크* 등의 퀴비슴*에 접근하였다. 세잔*의 계통을 이어 받은 기하학적인 화면 구성과 천성적인 색채 화가로서의 해조(諧調) 있는 프랑스적인 색감을 체질적으로 결합하여 독특한 화풍을 만들어 냈다. 그러나 제1차 대전에 참가하여 부상당한 것이 끝내는 불구가 되어 남부 프랑스에서 정양하면서 그림을 그렸으나 아깝게도 요절하였다. 그의 화풍이 지닌 특색은 프랑스적 이성과 감성이 엄격하게 조화되어 이루어진 점에 있다고 평가되어, 전후의 새로운 화가들 사이에서 프랑스 전통의 반성 기운이 대두되었을 때 그의 화풍이 재인식되기 시작하였다. 신인층에 상당한 영향을 준 작가이다. 1925년 사망.

라피스 라주리 [*Lapis lazuri*] 청색 광석. 이것을 가루로 하여 천연 울트라마린 블루(ultramarine blue)의 안료가 만들어진다. 예전에는 널리 쓰여지고 있었으나 오늘날에는 매우 값이 비싸졌다.

락 [영 *Lac*, 프 *Laque*] 회화 재료. 세라크를 주정(酒精)에 용해한 정착액(피그자티프). 목판화, 콩테화(프 conté 畫)가 끝났을 때 이것을 분무기로 뿜어서 고정시킨다.

랄리크 René *Lalique* 1860년에 태어난 프랑스의 공예가. 그는 원래 금속 공예가였다. 프랑스의 주물(鑄物)이 좋다는 것은 예로부터 주조가들 중에서는 정평이 있었다. 그는 주형(鑄型, 女型)에 유리를 불어 넣는 모르텍트 글라스에 전념하여 그 일을 완성하였다. 1900년 파리 만국 박람회에 출품이후 유리 공예가로서 독특한 형의 유리(모르텍트 글라스)를 불어 넣었다. 또 프레스로 제작하여 표면을 샌드블라스트(sandblast)로 매트하고 볼록면만을 버프(buff) 마무리를 해서 유리의 광택을 내어 만들어진 것은 파트 드 벨*과 은세공을 합친 것같은 것이다. 더구나 대량 생산도 가능한 점에서 그의 유리는 더욱 유명해졌다. 1945년 사망.

랑브르캥 [프 *Lambrequin*] 건축 용어. 창문 및 출입문의 상부, 침대의 천개(天蓋) 등에 씌워지는 장식용의 천. 바로크 건축에서는 사복*(蛇腹)을 장식하기 위해 돌 또는 스터코*로 이 모양이 모사된다.

랑송 (Paul *Ranson*, 1862~1909년) → 상징주의(象徵主義)

랑크레 Nicolas *Lancret* 1690년에 태어난 프랑스의 화가. 질로*(Claude *Gillot*, 1673~1722년)의 제자로서 와토*와는 동문이다. 1717년에 아카데미의 회원이 되었다. 부드러운 필치로 우아하고 사교적인 모임이나 풍속화를 그렸다. 18세기에 다수 출현한 와토의 모방자 중에서는 제일이다. 그러나 그는 단순히 와토를 모방하는데 그치지 않고 장식성을 강조한 독특한 서정적 분위기를 화면 가득히 펼쳐 놓았다. 작품에는 《노래 배우기》, 《작은 풍차》, 《춤추는 카마르고양(孃)》등이 있다. 1745년 사망.

랑한스 Karl Gotthard *Langhans* 1732년에 태어난 독일의 건축가. 쉴레젠 지방의 란데스후트(Landeshut) 출신. 베를린 및 브레스라우에서 주로 활동하였다. 처음에는 바로크*풍으로 출발하였으나 후에는 독일 고전주의 건축을 발전시킨 최초의 대표자들 중의 한 사람이 되었다. 대표작은 아테네에 있는 아크로폴리스*의 프로필라이온*을 모방하여 세운 베를린의 《브란덴부르크 문》(1788~1791년)이다. 1808년 사망.

래비트 스킨 [영 *Rabit skin*] 토끼 가죽. 가장 양질의 아교가 얻어진다.

래커 [영 *Lacquer*, 프 *Laque*] 공예 재료. 파일로키실린이나 수지(樹脂)를 초산에틸 화합물 및 그 밖의 용제로 용해한 것. 옻칠도 그 일종이다. 또 와니스 종류 중에서는 아스팔트나 피치(pitch;瀝青)를 벤젠 또는 송정유(松精油)로 용해한 것을 말한다.

랜덤 워크 (영 *Randon work*) → 난석적(亂石積)

랜드스케이프 [영 *Landscape*] 일반적으로는 경치, 풍경의 뜻이지만 디자인이나 건축 분야에서는 어떤 토지에 대해 인간의 자연에 대한 교섭에 의해 역사적, 사회적으로 형성되는 모든 가시적인 사상 즉 시각적 환경(visual environment)을 말한다. 원래는 정

원의 계획 및 분야에서의 개념이다. 디자인이나 건축 분야에서도 근년의 대규모적인 환경 개별과 더불어 환경을 종합적으로 계획, 설계하여야 한다는 필요성과 개념의 하나로 되어 있다. → 타운스케이프

랜드스케이프 아키텍트 〔영 *Landseape architect*〕 조원 기사. 정원 또는 공원 조경의 설계사를 말한다. 따라서 역사적으로는 이탈리아 르네상스에서 많이 볼 수가 있다. 이 말은 특히 근대의 도시 계획 또는 국토 계획에 참여하는 기사에 대해서 일컬어진다.

랜턴(영 *Lantern*) → 돔

램프 블랙〔영 *Lamp black*, 프 *Noir de lampe*〕 물감 이름. 기름이나 수지(樹脂) 등을 불완전 연소시킬 때 생기는 그을음으로 만든다. 옛부터 사용되어 온 순수한 탄소 물감으로서 불변색이며 투명성을 띠고 있다.

랜소〔프 *Rinceau*〕 라틴어 ramiĉellus(작은 가지)에서 나온 말로서 덩굴처럼 꾸불꾸불 휘어진 작은 가지의 잎 모양을 한 장식 문양을 말한다.

랭스 대성당(大聖堂)〔*Cathedral in Reims*〕 프랑스 북동부 마른(Marne) 지방의 랭스시(市)에 있는 대성당. 전성기 고딕*의 가장 호화로운 건축물 중의 하나로서 역대 프랑스 왕의 대관식 회당으로 사용되어 왔다고 하는 점에서 더욱 유명하다. 처음의 건물은 1210년에 발생한 화재 때문에 붕괴해 버렸다. 이듬해인 1211년에 현재의 건물로 공사가 시작되었다. 내진*부는 1241년, 신랑*(身廊)부와 서쪽 정면 출입구는 13세기 중엽, 정면의 쌍탑은 14세기 초엽에 각각 완성되었다. 서쪽 정면은 여러 가지 수미(秀美)한 조각상으로 장식되어 있다. 호화로운 출입구를 3개 갖추고 있는 정면의 중앙 출입구 위에는 장미형 창(rose-window)이 있다. 프로포션*이나 장식도 형용하기 어려울 만큼 훌륭하다. 제 1 차 대전 중에 포격을 받아 부분적으로 파손되었지만 1939년에 복원되어 전체적으로는 옛날의 모습을 보여 주고 있다. 그러나 오리지날한 창유리 그림은 없어졌고 조각상 중에는 약간씩 파괴된 것도 조금 있다.

러셀 Gordon *Russel* 1892년에 태어난 영국의 가구 디자이너. 가구 설계에서 그 명성을 멀치고 있는 유틸리티 퍼니처(utility furniture)의 기획가. 탁월한 가구 디자이너로서 가구에서의 모던 디자인의 파이오니어(선구자)이다. 1910년 고든 러셀 회사를 설립하여 가구 생산에 임하였다. 1940년 로열 디자이너 포어 인더스트리의 영예를 수여받았다. 디자이너로서 뛰어난 재능을 발휘하는 한편 우수한 조직자로서의 수완을 발휘, 1947년부터 1959년까지 CoID(Council of Industrial Design)의 사무국장으로 활약하였다. 또 영국과 미국의 공예 제휴에 중요한 사명을 달성하였다.

러셀(Morgan *Russel*) → 생크로미슴

러스킨 John *Ruskin* 1819년 영국 런던 출생의 미술 비평가이며 사회 사상가. 옥스퍼드 대학을 졸업한 후 몇 년 동안 스위스 및 이탈리아에 체재하면서 회화 및 건축을 연구하였다. 1867년부터 케임브리지 대학 강사, 1870년부터 옥스퍼드 대학의 미술사 교수로 취임하여 그의 명강의로 학생들을 매료시켰고 한편으로는 박물관이나 미술학교 설립에도 참여하여 바쁘게 뛰어다녔다. 24세 때인 1843년에는 《근대•화가론》제 1 권을 간행하였다. 이 책은 터너*의 예술(풍경화)을 변호하는 내용을 선두로 시작하고 있다. 이 책에서 그는 독자적인 미술 비평의 높은 경지를 보여 주고 있는데 특히 종교적, 윤리적 가치 판단을 예술 비평에 도입하여 산업주의에 의한 인심의 비천함을 탄식하고 국민의 타락을 예술의 힘으로 구제하고자 하였다. 이 저작 5권이 완결된 시기는 1860년이었다. 또 《건축의 7등(七燈)(The Seven Lamps of Architecture)》(1849년)은 그의 이론을 건축에 응용한 것이다. 당대 영국 예술계에서 최대의 명성과 지위를 누렸던 그는 라파엘로 전파*(前派)의 제작에 관해서도 옹호하였다. 고딕 건축의 특성을 논한 《베니스의 돌(The Stones of Venice)》(1851~1853년)은 베네치아(베니스)의 고딕 건축이 국민의 청렴하고 강직함을 표시한데 비해 베네치아의 르네상스 건축에는 부패가 반영되어 있다고 하였다. 1860년으로서 예술 그 자체에 대한 순수한 연구는 종지부를 찍고 그 후부터는 경제학, 사회학, 교육, 종교, 도덕, 독서 등의 연구에 전념하면서 한

편으로는 독자적인 유토피아 사상을 기본으로 하여 사회 개량 사상의 보급 및 실천에 노력하였다. 1900년 사망.

런던 그룹(The London Group) → 뉴 잉글리시 아트 클럽

런 - 인〔영 Run - In〕 원호(圓弧)와 직선을 직접 접속시켰을 경우 그 접점의 주변이 착시(錯視)에 의해 솟아올라 보인다. 착시보정(錯視補正)을 위해서는 원호를 직접 접속시키지 않고 약간 안 쪽으로 그리고 빈 틈을 포물선에 가까운 커브로 잇는다. 이 경우의 빈 틈을 런 - 인이라 한다. 런 - 인의 치수는 일반적으로 R의 1/10∼1/30정도가 적당하다고 일컬어진다.

레니 Guido Reni 1575년 이탈리아 볼로냐(Bologna) 부근에 위치한 카르벤치아노에서 출생. 볼로냐에서 한 파를 형성한 플랑드르 출신의 화가 칼바르트(Dionys Calvaert, 1540∼1619년)의 문하에 들어가 배웠고 그 후 한 때는 로도비코 카라치(→카라치1)의 가르침도 받았다. 1605년에는 로마로 진출하여 그곳에서 또 카라바지오*의 예술에서 감화를 받았다. 1611년 볼로냐로 돌아와 스승 카라치*가 죽은 뒤에는 스승의 뒤를 이어서 볼로냐파의 대표적 화가가 되었다. 즐겨 신화나 성서의 이야기를 다루었는데 특히 우아함을 지닌 벽화를 즐겨 그렸다. 원숙기의 작품은 로마의 팔라초 로스피리오지(Palazzo Rospigliosi)의 천정화(1609년), 팔라초 쿠이리날레(Palazzo Quilinale)의 산타 마리아 마조레(Sta. Maria Maggiore) 예배당의 벽화(1610년), 볼로냐의 산 도메니크(S. Domenico) 성당의 벽화(1612년 이후) 등이다. 만년에 이르러서는 종래의 작품이 지녔던 힘이나 따뜻한 느낌의 색조는 없어졌고 구도 역시 평범함을 벗어나지는 못하였다. 1642년 사망.

레다〔희 Leda〕 그리스 신화 중 아이톨리아(Aitolia)의 왕 테스티오스(Thestios)의 딸로서 스파르타의 왕 틴다레오스(Tyndareos)의 왕비. 백조(白鳥)로 변신한 제우스와 정교하여 두 개의 알을 낳았는데, 그 하나에서 카스토르와 폴리데우케스*가, 또 하나에서 헬레네*가 생겨났다.

레드 하우스〔Red house〕 「붉은 집」이라고도 한다. 영국의 아트 앤드 크래프트 운동의 지도자인 모리스*의 자택으로서 1860년 준공되었다. 붉은 벽돌을 사용한 건물이었으므로 이 이름이 붙었다. 네오 - 고딕 양식을 따르고 있지만 평면이나 구조는 기능성과 합리성에 중점이 두어지고 내장(內裝)에는 모리스 자신이 디자인한 작품이 이용되었다. 모리스의 조형 이념을 처음으로 건축 작품에 나타낸 것이라 일컬어진다.

레디 메이드〔영 Ready-made〕 예전에 퀴비슴* 시대에 뒤샹*이 도기(陶器)의 변기(便器)를 《레디 메이드》라는 제목으로 전람회에 출품하였다. 이것은 브라크*나 피카소* 및 쉬르레알리슴* 작가들이 해안의 돌조각이나 짐승의 뼈를 주어 오브제*로 만든 방법과 상통하는 것으로, 미(美)에 대한 새로운 해석을 표시하는 것이다. 즉 미는 발견되어야 한다는 것이 근대 미술*의 새로운 주장이며 특색이다. 그래서 어디서나 입수될 수 있는 레디 메이드(기성품)를 창의(創意)를 가지고 발견하면 창작된 예술 작품이 된다는 말이다. 이것이 뒤샹*의 레디 메이드라고도 하며 현재 전위(前衛) 미술가들 사이에서 주목되고 있는 새로운 창작 방법이다.

레몬 옐로〔영 Lemon yellow, 프 Jaume de citron〕 안료 이름. 담황색. 크롬산 바륨 또는 크롬산 스트론튬(Strontium)으로 만든다. 옐로 울트라마린이라고도 한다. 수채화 그림물감으로는 상당히 안정이 되나 유화물감으로는 불안정하다.

레반트 미술〔Levant art〕 동스페인의 레반트 지방을 중심으로 존재했던 중석기 시대의 미술. 다수의 암면(岩面) 벽화를 그 바탕으로 한다. 그것들은 북극 미술*과 상이한데, 라스코*나 알타미라*와 같은 동물의 묘사에만 그치지 않고 사회 생활을 하는 인간의 모습을 생생하게 묘사한 것이다. 예를 들면 사냥군과 동물이 여러 형태로 접하는 수렵도(狩獵圖), 전투도(戰鬪圖), 여자들이 윤무(輪舞)하는 무용도, 벌꿀을 채집하는 장면 등이 있는데 그 중에서도 아빌라의 수렵도는 매우 유명하다. 이들의 제작 시기는 대체로 기원전 8,000년경에서 기원전 3,000년경까지이다. 연대적으로 볼 때 초기의 회화에서는 동물이 리얼하게 표현되었지만 입체성은 별로 없다. 시대가 흐름에 따라 안 쪽의 다리는 그 모습이 사라지고 실루엣풍의 표

현으로 옮아가서는 마침내 원근(遠近) 표현
은 완전히 없어져 버렸다. 그 다음 단계에
서는 인물상이 많이 나타났지만 모두가 현
저히 데포르메*되고 양식화되었다. 색채는
거의가 적색 또는 흑색의 단색이다.

레스코 Pierre **Lescot** 1510? 년에 태어
난 프랑스 초기 르네상스 시대의 대표적 건
축가. 파리 출신. 프랑스와 1세(재위 1515
~1547년)로부터 루브르궁을 르네상스풍의
궁전으로의 개축 사업을 위임받고 1546년부
터 이 사업에 전념하였다. 현재의 파비용 드
로를로즈(Pavillon de l' Horloge)에 인접하
고 있는 서익(西翼)의 절반 및 남익(南翼)
의 절반은 그의 손에 의해 건축된 것이다.
한편 조각 장식은 구종*이 담당하였다. 1578
년 사망.

레알리슴(프 *Réalisme*) → 사실주의(寫實
主義)

레알리자송〔프 *Réalisation*〕 세잔*이 후
년 자신의 제작 태도를 상사송의 레알리자
송(Réalisation de la sensation)이라는 말을
써서 표현하고서부터 특히 주의하여 온 표
현인데, 이것은 〈감각의 표출〉이라는 의미
가 아닐 수 없다. 어의(語意)는 〈실현〉이지
만 후년에 세잔*이 탐구했던 것은 자연을 그
의 감성을 통하여 순수히 형체화해 가는 조
형적 방법이 점차 깊어짐에 따라 그 특유의
감성의 표출을 지나치게 추구하였는데, 그
결과 곤란함을 통감하였다. 그런 점에서 그
의 제작은 필경 그의 감각을 실현하는 것 즉
표출(表出)이라는 것을 강조한 것이다. 표현
또는 표출이라는 의미로 해석해도 무방하다.
이 말은 세잔에서 시작된 것이 아니라 이미
18세기경부터 가장 넓은 뜻으로 쓰여졌던 것
같다.

레오나르도 다 빈치 *Leonardo da Vinci*
1452년에 태어난 이탈리아의 화가, 조각가,
건축가, 음악가, 기사(技師), 과학자. 토스
카나(Toscana) 지방의 빈치(Vinci;피렌체와
피사 두 도시 사이의 거의 중간에 위치하고
있는 마을) 출신. 1466년경 피렌체로 나와
베로키오*의 문하에 들어가 거기에서 보티
첼리* 기를란다이요.* 크레디* 등과 접촉하
였다. 20세(1472년) 때 화가 조합에 등록하
였다. 베로키오의 조수로서 스승의 작품《그
리스도의 세례》(1472년경, 피렌체 우피치 미

술관)에서 그리스도에게 입힐 옷을 받들고
있는 왼쪽 천사를 그렸다. 여기서 베로키오
는 제자의 뛰어난 기량에 감동되어 그 후로
는 회화를 단념하고 조각에 전념하게 되었
다는 뒷 얘기가 있다. 1480년에는 피렌체에
서 독립적인 자기의 공방(아틀리에)을 열었
다. 이 시대(제 1 피렌체 시대, 1466 ~ 1482
년)의 작품으로는 미완성의 걸작《삼왕 예
배》(1481년경, 우피치 미술관),《성 히에로
니무스》(1480년경, 로마, 바티칸 미술관).
《성고(聖告)》(1473년경, 우피치 미술관) 등
이 있다. 1482년 밀라노로 옮겨 로도비코스
포르차공(Lodovico Sforza公)에게 종사(제
1 밀라노 시대, 1482~1499년)하여 궁정 기
술자로서 야회(夜會) 등의 행사 준비, 축성
(築城), 병기의 설계, 하천, 운하, 토지의
정비 개량에 노력하였다. 산 프란체스코(S.
Francesco) 성당의 제단화《암굴의 성모》
(1490년대 초기, 루브르 미술관)와 산타 마
리아 델레 그라치에(Sta. Maria delle Gra-
zie) 성당 수도원의 벽화《최후의 만찬》(1495
~1498년경)의 2 대 걸작도 이 시대에 제
작된 것이다. 또한 그는 조각가로서 프란체
스코 스포르차(Francesco *Sforza*)의 기마상
을 계획하였고(미완성), 건축가로서 밀라노
대성당 중당(中堂)의 돔*(dome)을 설계하
였다. 1499년에 프랑스 왕 루이 12세의 군
대가 밀라노를 침공해 올 때 스포르차가(家)
가 붕괴해 버리자 레오나르도는 밀라노를 떠
나 만토바를 거쳐 피렌체로 돌아갔다(이때
부터 1506년까지가 제 2 피렌체 시대). 1502
년경부터는 체사레 보르지아공(Cesare *Bo-
rgia* 公)의 군사 토목 기사로서 중부 이탈리
아 각지에 종군하였고 또 피렌체에서 자연
과학 연구에 몰두하였다. 그리고 또 4년을
소비하여 그 유명한 프란체스코 델 지오콘
도 부인의 초상인《모나리자(Mona Lisa)》
(1503~1505년경, 루브르 미술관)를 그렸다.
또 당시 피렌체의 정청(政廳)이었던 팔라초
베키오(Palazzo Vecchio)의 대회의실에다가
미켈란젤로*와 경쟁하여 전쟁화를 그릴 것
을 위임받고《앙기아리(Anghiari)의 싸움》
의 화고(畫稿)를 완성했지만 벽화는 미완성
으로 끝났다. 다행히 그 중심을 이루는 모
티브《군기(軍旗)의 쟁탈》부분을 루벤스*가
모사(1605년경, 루브르 미술관)해 놓음으로

레이 154

써 부분적으로 알려지고 있다. 1506년에는 밀라노 주재 프랑스 총독 샤를르 담브와즈 (Charles d' Amboise)의 초빙을 받고 밀라노로 가서 (제 2 밀라노 시대, 1506~1513년) 건축가 및 기사로서 활동하였다. 한편으로는 과학 연구를 계속하여 지질학, 식물학, 수력학(水力學), 기계학 등의 문제에 깊은 관심을 가지고 접근하였다. 1510년과 그 이듬해에 걸쳐서는 특히 해부학에 매우 깊은 관심을 가지고 연구하였다. 동시에 미술가로서 활동하여 밀라노파의 화가들에게 깊은 영향을 주었다. 결작 《성모자와 성녀 안나》 (1508~1513년, 루브르 미술관)는 이 시대에 제작된 작품으로 여겨진다. 후에 로마에서 3년간 교황 레오 10세(Leo X)에게 종사하였다(이른바 로마 시대, 1513~1516년). 이어서 1516년에는 프랑스 왕 프랑스와 1세의 초빙에 응하여 프랑스로 옮겼다. 앙브와즈(Amboise) 가까이 있는 쿠루의 성에서 제자인 멜치(Francesco Melzi, 1493?~1566년)와 함께 만년을 지냈다(이른바 앙브와즈 시대, 1516~1519년). 이 시대의 업적에 대해서는 확실한 기록이 없다. 이어서 자연 철학이나 실험 과학에 관심을 갖고 있었다는 것은 수기(手記)나 소묘에 의해 알 수 있다. 만년에 이르러서는 별로 회화 작품을 남기지 않았는데, 앞에서 설명한 《성모자와 성녀 안나》를 이 시대(1516~1519년)의 작품으로 주장하는 학설도 있다. 레오나르도는 그가 남긴 업적만큼 매우 다면적인 창조력과 함께 르네상스를 빛낸 천재 중의 한 사람이었다. 예술, 자연 과학 기타에 관한 무수한 기록(수기)과 소묘가 잔존한다. 이론적 저서로는 유명한 《회화론》이 있다. 1519년 사망.

레이 Man **Ray** 1890년에 태어난 미국의 사진 작가이며 화가. 필라델피아 출신인 그는 뉴욕에서 배웠다. 1915년 뒤샹* 및 피카비아*의 도미(渡美) 때 그들과 접촉하여 뉴욕에서의 다다이슴* 운동에 협력하였다. 1921년 파리로 옮겨간 뒤 1924년에는 다다이슴에서 쉬르레알리슴*으로 전환하였다. 제 2차 대전이 발발한 그 이듬해(1940년)까지 파리에 살면서 화가로서보다는 사진 작가로서 활동하였다. 1921년경부터 이른바 포토그램*(→ 사진)을 만들기 시작하였는데, 그

자신은 그것을 레이요그램(Rayogram) —포토그램, 리히트그래픽*과 같은 것으로, 카메라를 사용하지 않고 직접 감광 재료 위에 물체를 얹어 거기에서 만들어지는 명암 속에서 구한 추상 사진(抽象寫眞) — 이라 불렀다. 그리고 이 포토그램과 소올러라이제이션(Solarization)을 사용하여 환상적이라고 할 수 있는 작품을 만들어냈다. 영화에도 관심을 가졌던 그는 순수 영화(프 Ciné pur)를 주장하고, 《에마크 바키아(Emak Bakia)》 (1926년), 《불가사리(L' Etoile de Mer)》 (1928년) 등을 제작하였다. 모드(mode) 사진 및 상업 사진에도 손을 대어 새로운 면을 개척하였다. 1940년 미국으로 돌아와 헐리우드에서 거주하였다. 1976년 사망.

레이나크 Salomon **Reinach** 1858년 프랑스 상 제르망 앙 라이에서 출생한 고고학자이며 미술사가(美術史家). 많은 고분(古墳) 발굴에 참가하였으며 1902년 이래 에콜 드 루브르의 교수 및 프랑스 고대 미술관 관장으로 활동하였다. 미술사의 문헌 목록, 총서(叢書), 개설(概說), 참고서 등 많은 저서를 남겼다. 대표적인 것으로 《그리스 — 로마의 조각 도록(圖錄)》4권(1897~1910년), 《그리스 — 에트루리아 항아리류(類) 도록》 2권(1899~1900년), 《중세 및 르네상스 회화 도보(圖譜)》5권(1905~1922년), 《그리스 — 로마 부조 도보》3권(1909~1912년), 《아폴로 일반 미술사》(1904년) 등이 있다. 한편 그는 종교사(宗敎史), 신화학(神話學), 민족학(民族學)등에도 관심을 가지고 몰두하였던 바 《제사(祭祀), 신화·종교》4권(1905~1912년) 등의 저서도 남겼다. 러시아 혁명이나 제 1차 세계대전의 일반 사학적 연구(一般史學的研究)도 발표하였다. 1932년 사망.

레이날 Maurice **Raynal** 프랑스의 비평가. 출생 연도는 미상이다. 20세기 초의 퀴비슴* 대두 시대부터 앙드레 샤르몽, 아폴리네르* 등과 함께 새로운 회화 운동을 지지하는 입장으로 화단과 문단의 양면에서 활약하였다. 무명*(無名) 시대의 앙리 루소*를 피카소* 등과 함께 소개했던 비평가 중의 한 사람이다. 《개선문 아래의 무덤》등의 극작도 썼다. 평론집으로 《프랑스 현화단 정화집(現畫壇精華集)》등의 저서가 있다. 1954

년 사망.

레이놀즈 Sir Joshua *Reynolds* 1723년 영국 프리마스 부근에 위치한 프림턴(Plymton)에서 출생한 화가. 17세 때 토마스 허드슨(Thomas *Hudson*, 1701~1779년)의 문하에 들어갔다. 1749년 이탈리아로 유학하여 미켈란젤로* 및 라파엘로* 등의 르네상스 회화, 그리고 특히 베네치아파*의 색채에서 많은 것을 배우고 1753년 런던으로 돌아온 후에는 상류 귀족들의 초상화 또는 역사화를 그려 명성을 떨쳤다. 1768년 런던에 창설된 왕립 아카데미의 초대 회장이 되었고 1776년에는 피렌체의 아카데미 회원이 되었으며 또 1784년에는 조지 3세의 궁정 화가로 임명되었다. 당대 영국 최대의 초상화가로 군림하였다. 아카데미에서 여러 해 동안 미술 강의도 하였다. 영국 초상화의 전통에서 출발하여 반 다이크*의 기법을 터득하였고 또 이탈리아 대가들의 자극도 받아 독자적인 작품을 수립하여 특히 부인이나 어린이의 초상을 즐겨 그렸다. 작품은 런던 내셔널 갤러리, 월리스 콜렉션(Wallace Collection) 등에 많이 전시되어 있다. 유명한 초상화로는 《크로스비 부인상》(1778년), 《알비마르 백작 부인상(Countess *Albemarle*)》(1759년), 《반필데 부인상》(1776~1777년), 《자화상》(1773년), 《코벤 부인과 세 자녀》(1773년), 《케펠 제독》(1780년) 등이 있다. 캘리포니아에 있는 헨리 E. 헌팅턴 갤러리(Henry E. Huntington Library and Art Gallery) 소장의 《비극의 뮤즈로 분장한 여배우 시든즈 부인》(1774년)도 특히 유명하다. 1792년 사망.

레이디 채플〔영 *Lady chapel*〕 영국의 대성당(→ 카테드랄)에 부속된 성모당(聖母堂). 성모 마리아의 예배당. 보통 성당의 가장 동쪽 끝에 마련되어 있다.

레이번 Sir Henry *Raeburn* 1756년에 태어난 영국 스코틀랜드의 화가. 스토크리지 출신. 데이비드 마틴(David *Martin*, 1736~1798년)의 제자. 벨라스케스* 및 레이놀즈*의 영향을 받았다. 초상화가로서 널리 알려진 그는 흄(D. *Hume*), 로버트슨, 파가슨, 월터 스코트(S. W. *Scott*) 등 당대 스코틀랜드 출신 명사들의 초상화를 많이 그렸다. 1823년 사망.

레이블〔*Ladel*〕 일반적으로 라벨, 레테르(화란 letter)라고 한다. 상품 기타에 붙이는 소형 인쇄물. 성냥 라벨은 상품의 분위기를 나타내는 것, 상품의 용기에 붙이는 상품 라벨은 용기의 형태나 색채에 조화되어 상품의 성격을 표현한다. 여행 트렁크에 붙이는 호텔의 라벨은 토지의 풍물을 생각나게 하는 것으로, 어느 것이나 개성적인 디자인이 필요하다. 프랑스어로는 에티케트(etiquette), 독일어로는 체텔(Zettel)에 해당된다.

레이 아웃〔영 *Lay out*〕 디자인, 광고, 편집 등에서 사진, 문자, 그림, 기호 등 여러 가지 구성 요소를 지면에 효과적으로 배열하는 것 및 그 기술을 말한다. 레이아웃의 궁극적인 목적에는 ① 사람의 눈에 잘 띄어야 할 것 ② 읽기 쉬울 것 ③ 주안점이 명료할 것 ④ 전체의 구성이 미적일 것 ⑤ 통일감이 있을 것 ⑥ 개성이 있을 것 등이다. 예를 들면 신문, 잡지 등의 광고 레이아웃은 정확한 광고의 효과를 낼 수 있도록 광고를 구성하는 여러 요소를 조립하는데 그 조형적 요소로는 상표*(마크), 상표 문자(로고타이프*), 삽화* 사진* 상품도, 설명도, 윤곽* 등이 있으며 내용적 요소로는 표제어* 소표제어(副題), 설명문, 표어, 상품명, 회사명(소재지), 가격 등이 있다. 이들 요소는 그것 자체로서도 제각기 작용을 하지만 레이아웃의 뜻에서는 이것들을 전체로 해서 통일적으로 작용하도록 시각적 효과를 고려하여 자리잡도록 하는 데 있다. 광고 잡지에서도 독립된 기술자에 의해서 레이아웃이 행하여지며 레이아웃 맨은 주어진 스페이스의 구분, 표제어의 위치, 문안의 배치, 필요한 삽화 등을 스케치하고 디자이너나 카피라이터(copy writer;광고 문안 작성원)와 협력해서 작품을 만들어낸다.

레이요그램(*Rayogram*) → 레이(Man *Ray*, 1890~)

레이요니슴〔영 *Rayonism*, 프 *Rayonisme*〕 「광선주의(光線主義)」 또는 「광휘주의(光輝主義)」라고 번역된다. 러시아의 화가 라리오노프*(Mikhail *Larionov*, 1881~1964년)가 1909년 모스크바에서 시작한 추상 회화 작품의 하나. 사물에서 발산되는 광선의 분산 및 상호 침투를 다룬 것으로 당시 러

시아에서는 루치즘(Luchizm)이라 불리어졌
다. 라리오노프의 아내 곤차로바*(Natalie
Goncharova, 1881~1963년)가 이에 협력, 이
들은 1912년 〈레이요니슴 선언〉을 발표하였
다. 1914년 라리오노프와 곤차로바가 파리
에 이주하여 적극적인 활동을 벌렸다. 레이
요니슴은 인상주의*가 발견한 빛과 색의 관
계를 퀴비슴* 및 미래파*의 원리에 의해 개
변한 것인데 무대 미술*에 특히 강한 영향
을 미쳤으나 운동으로서는 오래 계속되지는
못하였다. 그러나 색과 모양만의 세계 즉 추
상 회화의 영역으로 발전됨으로써, 라리오
노프 부부의 작품은 최초로 그려진 추상 회
화의 예라고 할 수 있다. 이 점에서 볼 때
레이요니슴이 지닌 역사적 의의는 무엇보다
도 깊은 회화 운동일 것이었다.

레이턴 Lord Frederick **Leighton** 1830
년 영국의 스카보로우(Scarborough)에서 출
생한 화가이며 조각가. 로마, 베를린, 브뤼
셀, 피렌체, 파리, 프랑크푸르트 등의 각지
에서 배운 뒤 1860년 귀국하였다. 1869년에
는 로열 아카데미*회원이 되었고 1878년부
터 사망할 때까지는 그의 장(長)으로서 활
약하였다. 그는 그리스 신화에서 즐겨 소재
를 찾아 내어 그렸다. 또 〈라파엘로 전파〉*
의 영향을 받으면서 전적으로 아카데믹한 그
림을 그렸다. 조각가로서도 널리 알려졌던
그는 런던 세부의 자치구에 있는 사우스 켄
징턴(South Kensinton) 박물관에 벽화도 남
겨 놓았다. 회화의 주요작은 《로미오와 줄
리에트》, 《오달리스크(Odalisque)》, 《오르페
우스(Orpheus)와 에우뤼디케(Eurydike)》,
《옷을 벗은 비너스》, 《다프네포리아》, 《엘
레우시스(Eleusis)의 프뤼네》등이며 조각 작
품에서는 《퓌톤(Python)에게 도전하는 투
사》가 유명하다. 메다이유*의 모델로 많이
제작하였다. 1896년 사망.

레장스 양식(樣式)〔프 **Style Régence**〕
섭정(攝政) 시대 양식. 루이 14세와 루이 15
세 사이의 오를레앙공(Orléan 公) 필립(Ph-
ilipe)의 섭정 시대(1715~1723년)에 행하여
진 프랑스 미술. 특히 실내 장식이나 공예
품의 양식. 루이 14세 양식의 장려, 중후함
에서 경쾌, 우아, 유연한 형식으로 변해가
는 과도기의 양식. 건물의 평면도나 개개의
방은 직각을 피하여 둥근 미를 보이는 경우

가 많다. 벽과 실내의 조소적(彫塑的)인 구
성이 완화되어 있으며 또 벽과 천정을 뚜렷
하게 분할하지 않고 있다. 대조가 아니라 적
당한 변화가 욕구되어 있다. 이 양식의 참
된 창시자는 건축가 로베르 드 코트(Robe-
rt de Cotte, 1656년~1735년), 샤를르 크
레상(Charles Cressent, 1685~1768년) 등
이다.

레제 Fernand **Léger** 1881년 프랑스 서
북부 지방에 위치한 아르장탕(Argentan)출
생의 화가. 16세 때인 1897년부터 4년간 브
르타뉴의 칸(Caen)에서 건축 기사의 수련생
으로 있다가 1900년 파리로 나와 1903년에
국립 에콜 데 보자르에 입학하여 처음에는
고전파의 화가이며 조각가인 제롬*(Jean Lé-
on Gérôme, 1824~1904년)의 가르침을 받
았고 한편으로는 루브르 미술관 및 아카데
미 줄리앙에도 다녔다. 그의 화풍은 인상파*
로부터 출발하였으나 1905년부터 1907년 사
이에 걸쳐서는 포비슴*의 화가 특히 마티스*
로부터 많은 감화를 받았다. 1907년과 그
이듬해에 걸쳐서는 세잔*의 영향으로 화면
의 조립 및 새로운 공간 표현에 마음이 끌
렸으며 1911년경부터는 퀴비슴* 운동에 참
가하였다. 그리하여 초기의 제작 방법을 버
리고 퀴비슴의 기하학적 체계에 적응하면서
이에 역동감을 부여하는 다이내믹한 퀴비슴
의 방향을 개척해 나갔다. 이러한 추구는 제
1차 세계 대전에 종군함으로써 한 때 중단
되었으나 전후 1925년까지 레제 자신의 독
자적인 양식으로 확립되었다. 현대적인 기
계 장치의 명석한 기하학적 형태(포름*) ―
그는 피카소,* 브라크* 등이 시도한 물체의
기하학적인 면의 환원에는 관심을 나타내지
않고 포름의 해체를 시도하면서도 최후까지
완전히 포름을 벗어나지는 않았다 ― 를 반
영하는 화면 공간에 메카니칼한 인간상 및
정물을 배합하여 밝고 선명한 색조로 그려
져 있는데, 특히 다이내믹한 형태에 있어서
는 미래주의*의 영향이 엿보이고 있으며 종
래의 자연주의*에서는 볼 수 없는 추상적인
인공미의 세계가 펼쳐져 있다. 1920년에는
르 코르뷔제*를 만났으며 1921년에는 스웨
덴 발레단의 무대 장치를 담당하였던 바 그
후에도 이 분야의 일에 종종 손을 대었었다.
1923년과 그 이듬해에 걸쳐서는 전위 영화

《발레 메카닉》에 협력한 뒤 1924년에는 이탈리아(라벤나 및 베네치아)로 여행하여 특히 고대의 벽화* 및 모자이크*의 아름다움에 깊이 감동하였다. 그 영향으로서 인체의 기초적인 성격을 굵은 선으로 크게 나타내는 작품으로 전환하였다. 1931년에는 미국으로 건너가서 뉴욕의 생활 및 건축으로부터 자극을 받았고 이어서 1933년에는 그리스로 여행하였다. 1938년 재차 미국으로 여행하여 건축 장식에 종사하다가 일단 귀국, 제 2 차 대전이 일어난 후인 1941년부터 종전되는 해(1945년)까지 미국에 체재하면서 즐겨 예술인 및 자전거 타기 등을 그렸다. 1945년 12월 파리로 돌아와 이듬해에는 앗시의 교회당 정면의 모자이크를 제작하였고 1949년에는 파리의 근대 미술관에서 대(大)회고전을 개최하여 호평을 받았다. 1951년에는 사회적 테마의 《건축 노동자》등을 그려 독자적인 늠름하고 명확한 조형을 한 층 더 밀고 나갔다. 1955년 8월 파리 교외의 자택에서 사망하였다. 주요작품으로 《세 여인(아침 식사)》(1921년, 뉴욕 근대 미술관), 《도시(都市)》(1919년, 필라델피아 미술관) 등이 있다.

레키토스〔희 *Lekythos*〕 동체가 타원형이고 목은 좁으며 주둥이는 넓고 주둥이 밑에서 어깨에 이르기까지 곡선의 귀(손잡이)가 하나 있으며 발 밑바닥으로 내려갈수록 좁아지는 그리스의 항아리. 원래는 향유나 기름을 넣어 두기 위해 만들어졌다. 기원전 5세기 이후에는 주로 부장품(副葬品)으로 사

레키토스

용되었다. 현존하는 대표적인 예로는 뮌헨의 국립 고대 미술관 자료관에 소장되어 있는 기원전 440~430년경에 만들어진 높이 40.6cm의 것. 일반적으로 레키토스의 표면은 흰색으로 코팅이 되어 있고 그 위에는 자유롭게 선묘(線描)로 3차원적인 인물상이 그려져 있다.

레터링〔영 *Lettering*〕 자체(字體)를 고려하면서 문자를 쓰는 것. 또는 그렇게 씌어진 문자. 문자는 광고 미술에서 특히 중요한 구성 요소이다. 광고용 문자로서 요구되는 조건은 ①자체가 읽기 쉬울 것 ②광고 내용과 자체가 합치하고 있을 것 ③자체는 현대적인 미를 지닐 것 ④자체에 개성이 있을 것 ⑤개개의 자체가 통일되어 있을 것 ⑥자체가 사용 목적에 적합할 것 등이다. 활자 자체는 자체 변천의 오랜 역사를 거쳐 오늘날까지 사용되고 있는 것이므로 그 자체로서도 중요하다. 한글에서 가장 많이 쓰여지고 있는 기본 자체는 명조체(明朝體)로서, 세로선은 굵고 가로선은 가늘어 자체의 구성이 조화를 이루어 광고용 문자로서의 이용도 크다. 도안 문자로서는 세로의 굵기, 가로의 가늘기, 가로선의 멈춤, 세로 길이, 가로 길이 등의 변형에 따라 상당히 자유로운 처리가 허용된다. 고딕체는 세로선과 가로선 모두 같은 폭으로 굵고 힘찬 느낌을 주는 것으로서 표제 등에 이용되며 그 변형된 도안 문자도 많다. 둥근(丸) 고딕체는 고딕체의 모서리 부분을 둥글게 한 자체로서 전화 번호 등에 흔히 쓰여진다. 안티크(antique)체는 붓으로 쓴 것같은 굵은 자체로서 어린이 그림책 등에 쓰인다. 청조체(淸朝體)는 해서체(楷書體)라고도 일컬어지며 명함 등에 사용된다. 송조체(宋朝體)는 명조체와 흡사하지만 세로가 길고 오른 쪽이 올라간 약간 세로선이 가는 자체로서 가냘프지만 고상한 느낌을 주기 때문에 명함 기타 특수한 용도에 쓴다. 서예(書藝)에서 나온 자체로는 행서(行書), 초서(草書), 예서(隷書), 전서(篆書) 등이 있다. 또 독특한 자체로서 유럽 문자의 자체로는 고딕체(영 gothic, 미 text letter 또는 black letter)가 획이 굵고 모난 것으로서 종교 관계, 법률 문서, 상장, 고전조(古典調)의 레테르 등에 쓰이며 독일에서는 최근까지 많은 서적에 사용되었다. 로만체(Roman)는 기본 자체의 하나로서 그 대문자(capital)는 로마의 비명(碑名) 문자를 모방한 것이라고 한다. 로만체의 창시자는 프랑스의 젠송(Nicolas Jenson)이며, 1471년 이탈리아의 베네치아에서 만든 활자이다. 당초에는 J, U, W의 3자가 없었으나 얼마 후 추가되었다. 로만체는 시

대와 함께 변화하여 현재 일반적으로 사용
되고 있는 자체는 매우 많지만 대체로 올드
로만(old roman)과 모던 로만(modern rom-
an)으로 나뉘어진다. 올드 로만은 영국인
William *Caslon*이 1734년에 조각한 활자체
올드 페이스(old face)에서 시작되어 그 후
19세기에 수정을 한 올드 스타일(old style)
이 만들어졌다. 유럽 자체의 각부의 명칭은
문자의 획이 굵은 선을 보디 스트로크(body
strork)라 하고 가는 선을 헤어 라인(hair
line), 문자의 선의 시점 또는 종점에 있는
돌출선을 세리프(serif), 세리프 이외의 자
면(字面)의 선을 총칭해서 스템(stem), 소
문자의 b·d·h·l 등에서 보듯이 m보다 위
로 돌출하고 있는 부분을 어센더(ascender),
동체를 보디(body), g·p·q 등에서 보듯이
아래로 돌출하고 있는 부분을 디센더(desc-
ender)라고 한다. 모던 로만은 이탈리아 사
람 보드니(*Bodoni*)가 1770년경 창안한 것으
로서 올드 로만에 비하면 헤어 라인이 가늘
고 길며 스템과의 차가 크고 세리프가 일직
선으로 된 것 등이다. 로만체는 신문, 서적
기타 대부분의 인쇄물에 쓰이고 있다. 이탤
릭체(Italic)는 1501년 이탈리아의 Aldas
*Mantius*가 창안한 것으로서 로만체가 오른
쪽으로 비스듬히 기울어진 것과 같은 자체
이며 인쇄문 속에 쓰이는 경우는 특히 주의
해야 할 어구를 표시할 경우에 흔히 쓰인다.
스크립트체(Script)는 펜글씨와 흡사한 사
체(斜體)로서, 헤어 라인이 섬세하고 크다.
우미한 느낌도 있어서 명함이나 사교상의 인
쇄물 등에 쓰여진다. 이집션(영 Egyptian,
미 Antique)은 획이 굵은 로만체와 같이 굵
은 세리프가 붙은 것으로서 '스퀘어 세리프
(Square serif)라고도 일컬어진다. 산 세리
프(영 Sans serif, 미 Gothic)는 우리 나라
에서 고딕이라 일컬어지는 것으로서 선의 각
부가 모두 동일한 굵기로서 세리프가 없는
자체이다. 블록 레터(Block letter) 라고도
일컬어진다. 이집션과 산 세리프는 명쾌하
여 읽기가 쉽고 새로운 느낌이 있기 때문에
광고 디자인에서 잘 이용되며 그 변형이 많
다. 획의 굵기에 따라 가는 것을 라이트(Li-
ght), 중간을 미디엄(Medium), 굵은 것을
볼드(Bold)로 구별하고 폭에 따라 넓은 것
을 익스팬드(Expand), 좁은 것을 콘덴스드

(Condensed)라 하여 나눈다. 특수한 장식
문자로는 팬시 타이프(Fancy type)나 이니
션(Initial) 등이 있다. 이상은 대체로 활자
체이지만 광고용, 특히 상품명이나 영화 제
명 등에는 도안화된 문자가 많이 쓰여진다.
상품명의 경우는 광고용으로나 포장용으로
나 다른 경쟁 상품과 명확히 구별하여 메이
커나 상사의 개성을 살리기 위해 상품의 품
종이나 구매층에 따라 효과적인 자체를 디
자인할 필요가 있다. → 활자

ABCDEFGHIJKLMNOPQRS
라이트

ABCDEFGHIJKLMNOPQR
미디움

ABCDEFGHIJKLMNOP
볼드

ABCDEFGHIJKLMNOPQRSTUV
콘덴스드

ABCDEFGHIJKLMNOPQ
이탈릭

ABCDEFGHabcdefghijkl
로망

ABCDEFGHIJKL abcdefghijkl
산세리프

ABCDEFGHIJK abcdefghijklmn
이탈릭

𝕬𝕭𝕮𝕯𝕰𝕱𝕲𝕳abcdefghijklmn
고딕

ABCDEFGabcdefghijklm
스크립트

레플리커〔영 *Replica*〕 미술 용어로서는
원작의 모사*(模寫), 복제(複製), 복사를 의
미한다. 일반적으로는 스포츠 등에서의 우
승컵은 대체로 우승자나 우승한 팀이 보관
해 두었다가 차기 대회에 반환하고 (관습화
되어 있음) 그 대신 본래의 그것과 똑 같이
만들어진 복제품을 영원히 보관하는데, 이
러한 복제품을 레플리커라고 한다.
레핀 Ilya Efimovich *Repin* 1844년 러시
아 추구에프(Chuguev)에서 출생한 화가. 산

크트 페테르부르크(지금의 레닌그라드)에서 배웠다. 1873년 이후 빈 및 로마로 여행하였다. 1893년부터 1907년까지는 산크트 페테르부르크의 미술학교 교수로 활동하였다. 19세기 후반에 러시아 사실주의 전통을 부활시킨 러시아 최대의 사실주의 회화의 거장이며 또한 이동파*의 중요한 작가 중의 한 사람이기도 한 그는 역사화, 풍속화, 초상화를 즐겨 그렸다. 《볼가(Volga)의 배를 끌어 올리는 사람들》(1870~1873년, 레닌그라드, 러시아 국립 미술관), 《선전가의 체포》, 《테러리스트》 등을 그려 당대의 진보적인 사상을 표현하였다. 특히 유명한 작품은 《이반(Ivan) 뇌제(雷帝)》(1885년, 모스크바 트레차코프 미술관)와 같은 대작의 역사화 외에 톨스토이(L. N. *Tolstoi*), 작곡가인 무소르그스키(M. P. *Musorgskii*) 및 글링카(M. I. *Glinka*), 문학가 가르신(V. M. *Garshin*) 등의 초상화이다. 작품의 대부분은 모스크바 및 레닌그라드의 미술관에 소장되어 있다. 동판화가 및 조각가로서도 활동하였다. 1930년 사망.

렌 Sir Christopher *Wren* 1632년에 태어난 영국의 건축가. 윌트셔주(Wiltshire州)의 이스트 노일(East Knoyle) 출신. 번 존스* 이후의 영국 바로크* 건축의 대표자이며 또한 영국의 가장 뛰어난 건축가의 한 사람이다. 1657년 런던의 그레션 칼리지(Gresham College)에 이어서 1661년 옥스퍼드 대학에서 천문학 교수를 지냈던 그는 일반적으로 건축가로서 널리 알려져 있으나 그는 당대의 저명한 과학자이며 수학자였다. 1665년 건축을 연구하기 위해 파리에 유학하였고 수 년 후에는 이탈리아에 가서 베르니니*가 건축한 성 피에트로 성당을 견학하였다. 1666년에 발생한 런던의 대화재 이후 그는 이 도시의 재건에 관한 대계획을 입안하였으나 실현되지는 않았다. 그러나 유명한 《성 폴 대성당(Saint Paul's Cathedral)》(1675~1710년)을 비롯하여 다수의 건축을 설계하였다. 1670년부터 1711년에 걸쳐 그가 건조한 교회당 수는 52개에 이른다. 그들 대부분은 오늘날까지 남아 있는데, 변화무상한 독창적인 설계 및 아름다운 첨탑으로 유명하다. 그 중에서도 대표적인 것을 살펴보면 《성 스테픈(St. Stephen)》, 《성 마틴

(St. Martin)》, 《성 브라이드(St. Bride)》, 《성 메리 — 레 — 보(St. Mary-le-Bow》 등이다. 일반 건축(비종교 건축)으로는 옥스퍼드의 《셸도니언 시어터(Scheldonian Theatre)》및 《퀸스 칼리지》와 케임브리지의 《트리니티 칼리지 도서관》, 《햄프턴 코트궁(宮)》의 동익(東翼)》, 《첼시 병원(Chelsea Hospital)》, 《그리니치 병원(Greenwich Hospital)》등이다. 런던 및 시골에 여러 저택도 세웠다. 그것들은 공공 건축물과 마찬가지로 우아한 그의 현저한 양식을 보여 주고 있다. 1723년 사망.

렌더링〔영 *Rendering*〕 본래는 「번역」, 「표현」, 「표사」, 「연출」 등의 뜻을 지닌 용어이다. 디자인 미술상으로는 제품의 완성 전에 상상으로 그리는 그림 즉 완성 상상도를 말한다.

렌바하 Franz von *Lenbach* 1836년 독일 시로벤하우젠에서 출생한 화가. 뮌헨에서 필로티(Karl von *Piloty*, 1826~1886년)에게 사사하였다. 샤크 백작의 요청을 받아들여 1863년부터 1868년까지 이탈리아 및 마드리드에서 옛 대가의 그림을 모사하였다. 1874년 이후에는 뮌헨에 살며 초상화가로서 명성을 떨쳤다. 초기의 작품에는 이탈리아에서 취재한 풍속화가 많다. 유명한 작품 예로는 황제 빌헬름 1세, 모르틀케, 비스마르크, 바그너, 리스트 등의 초상화이다. 거의 스케치풍인 파스텔화*는 초상화 중에서 하나의 특수한 위치를 점하고 있다. 1904년 사망.

렘브란트 *Rembrandt* 본명은 R. Harmensz *van Rijn*(또는 *Ryn*). 1606년 네덜란드 라이덴에서 출생한 대화가. 유복한 제분업자의 아들로서, 부친의 희망에 따라 라이덴의 라틴어학교를 졸업하고 이어서 대학에 진학하였으나 1년도 못되어 중퇴, 화가를 지망하여 처음에는 야콥 반 스와넨부르히(Jacob van *Swanenburgh*, 1580?~1638년)의 문하에 들어가 3년간 배웠다. 이어서 암스테르담으로 나와서 피테르 라스트만(Pieter *Lastman*, 1583~1633년)으로부터 이탈리아 회화의 기법(특히 카라바지오*풍의 명암법)을 배웠다. 1624년 일단 라이덴으로 돌아와 공방*을 마련하고 주위의 인물들을 모델로 삼아 열심히 습작을 계속하였다. 1631년경

에는 암스테르담으로 옮겨 유명한 《뛰르프 교수의 해부》(암스테르담 국립 미술관)을 그려 일약 초상화가로서의 명성을 높였다. 당시 세계 무역의 중심지였던 암스테르담의 상인이나 유력자로부터 주문이 쇄도하였고 또 초상화를 차례차례로 완성, 마침내 많은 제자를 거느리는 사회적으로나 경제적으로나 안정된 기반을 구축해갔다. 1634년에는 유복한 법률가의 딸 사스키아 반 우일렌부르히(Saskia van *Uylenburgh*)와 결혼하여 호화롭고 행복에 넘친 신혼 생활을 보냈다. 《렘브란트와 사스키아》(1635년, 드레스덴 국립 회화관)를 비롯하여 다수의 《사스키아 초상》(카셀 화랑, 드레스덴 국립 회화관 등), 5장으로 된 연작(連作) 《수난》(뮌헨 옛 화랑), 《성가족》(루브르 미술관), 《마노아의 희생》(드레스덴 국립 회화관), 《뇌우(雷雨)의 풍경》(브라운슈바이크 미술관) 등은 이 시대의 대표적인 작품들이다. 그러나 행복했던 철혼 생활도 1642년 사스키아가 사망하게 되어 오래 가지는 못했다. 설상가상으로 그 해(1642년)에 제작한 유명한 《야경(夜警)》(암스테르담 국립 미술관)이 의외로 호평을 얻지 못했고 더불어 일반의 인기도 점차 줄어져갔다. 이 명작은 암스테르담의 사수(射手) 조합의 위촉을 받아 그린 17인의 군상 초상화이다. 1946년에 이 그림의 와니스를 세척했을 때 빛이 야간이 아닌 주간의 광선이라는 것이 밝혀져 《야경》이라는 통칭이 잘못임을 증명하였다. 렘브란트는 종래의 병열적(竝列的) 초상화의 상식을 깨고 2인의 중앙 인물에 유도되어 출발하려고 하는 한 무리의 인물들을 설화식으로 묘사하였다. 이 대담한 극적 구성, 강한 명암, 색채의 회화적인 취급법이 기념 사진과 같은 초상화를 요구하던 당시 사람들의 평범한 취미에는 맞지 않았던 것이다. 사스키아가 죽은 후에도 렘브란트는 정신적으로나 물질적으로나 고독과 궁핍에 시달리면서 예술상의 정진을 계속하여 1648년에는 《좋은 사마리아인》과 《에마오의 그리스도》(루브르 미술관) 등을 그렸다. 그는 성서의 여러 정경(情景)을 인간적인 관점에서 해석하여 포착한 인간의 영혼을 부드럽고 따뜻한 황금색이 빛나는 색조로 훌륭하게 묘사한 일종의 서정시적인 작품을 그렸다. 그 무렵 이미 동

거하고 있던 고용인 헨드리키에 스토펠스(Hendrickje *Stoffels*)와 재혼하였으나 생활고는 더욱 심해져서 1656년 7월에 마침내 파산 선고를 받아 이듬해 12월에 그의 저택을 비롯하여 다수의 미술품을 잃고 빈민가로 옮겼다. 세상 사람들로부터 잊혀진 비참한 만년에도 불구하고 렘브란트의 예술은 완성되었다. 자숙과 반성 중에 있었던 엄숙하면서도 인간에 대한 깊은 애정에 찬 작품을 계속 그려 나갔다. 이 시대에는 《창에 기대 있는 헨드리키에》(베를린 국립 미술관)를 비롯한 뛰어난 초상화 외에 《욕녀(浴女)》(1654년경, 런던 내셔널 갤러리), 《야콥의 축복》(1656년, 카셀 화랑), 《제융(製絨) 조합원》(암스테르담 미술관) 등의 작품이 있다. 그는 또 에칭, 드라이 포인트(→ 동판화)에 걸출하였던 바 《3개의 나무》, 《3개의 십자가》, 《병을 고치는 그리스도》, 《마리아의 죽음》, 《탕아의 귀가》등을 포함하여 약 300점의 명작을 남겨 놓았다. 플랑드르의 대화가 루벤스가 행복과 평화에 찬 생애를 보낸 것에 비하면 렘브란트의 만년은 비참과 곤궁의 연속이었다. 그리고 루벤스가 장려 호사한 귀족 취미의 화면을 수립한데 대해 렘브란트가 지향한 것은 독자적인 미묘한 명암 및 색채를 사용하여 인간의 내면에 잠재하고 있는 혼의 표현에 있었다. 그는 한 마디로 파산 이후 1669년 10월 4일 빈민가에서 죽을 때까지 유태인이나 성서에서 제재(題材)를 구하여 예술의 깊은 경지에 도달, 유화 기교의 완성자로서 유럽 최대의 화가 중의 하나로 손꼽히고 있다.

렘브루크 Wilhelm *Lehmbruck* 독일 표현주의 조각의 대표자. 1881년 뒤스부르크(Duisburg) 근교의 마이데리히에서 광부의 아들로 태어난 그는 1901년부터 1907년까지 뒤셀도르프(Düsseldorf)의 아카데미에서 배웠다. 1906년에는 이탈리아를 방문하였다. 1910년부터 1914년까지 파리에 체재하면서 마이욜,* 로댕* 및 브랑쿠시*의 작품을 통해 많은 영향을 받았으며 1911년경부터는 고딕풍의 감각(수직의 질서)과 결부시켜 프로포션*이 매우 가늘고 긴 인체를 다루기 시작하였다. 이것이 그의 작품의 지닌 두렷한 특색이다. 1914년에는 파리에서 최초의 회고전을 가졌다. 1914년부터 1917년까지 베를

린에서 지내다가 1917년 취리히로 옮겼다. 그가 체제적으로 작품 제작 활동에 종사한 기간은 1911년 이후 겨우 9년 정도에 불과한데, 많은 가능성을 가진 채 1919년 3월 베를린에서 자살하였다. 작품으로 《무릎 꿇는 여자》(1911년), 《청년 입상 (立像)》(1913년), 《앞으로 넘어지는 남자》(1915∼1916년), 《청년 좌상》(1918년) 등이 있다.

로고타이프〔영 *Logotype*〕 1) 디자인 용어. 2개 이상의 문자를 조합하여 마크로 한 것. 모노그램 (monogram)은 그 하나이다. 2) 광고 용어. 회사명이나 제품명을 특정한 스타일로 표현한 레터링. 예컨대 나이키와 프로스펙스 등.

로댕 Auguste *Rodin* 1840년 프랑스 파리에서 출생한 조각가. 그 영향이 프랑스 뿐만 아니라 유럽 전반에 미친 근대의 대조각가. 부친은 하급 관리. 14세 때 공예 기술 학교(통칭 La Petite École)에 들어가 미술을 배우기 시작하였고 그 후에는 바리*(A. L.)의 교실에 다녔다. 국립 미술학교의 입학 시험에 세 번이나 실패하자 1863년 건축 장식 조각을 직업으로 하는 칼리에―벨루스 (Callier-*Belleuse*)의 조수가 되어 자활하면서 수업하였다. 이 시기의 대표작으로는 《코가 없는 남자》(1864년)가 있다. 보불 전쟁이 발발한 1870년부터 7년간 브뤼셀에서 건축 장식의 일을 계속하던 중 1875년에는 이탈리아로 여행하여 미켈란젤로,* 도나텔로* 등의 작품을 연구하였다. 1877년의 살롱에 남성 나체상 《청동 시대》를 출품하여 상당한 센세이션을 불러 일으켰다. 즉 로댕의 조각 작품이 지니고 있는 지나친 사실적 수법을 비난하여 때로는 인체에서 직접 모형을 떠낸 것이 아니냐고 의심하는 비평가도 있었다. 그러나 그는 《청동 시대》에서와 같은 시각적인 사실성에만 만족하지 않고 그것을 더욱 내면적으로 깊게 하여 생명이나 힘의 표출을 지향해갔다. 《걷는 사람》(1877년)에 이어서 역작 《성 요한》(1878년)을 제작하여 이듬해인 1879년의 살롱에서 출품하였던 바 3등상을 수상하였다. 정부는 로댕을 위해 파리에 제작실을 제공해 주었고 로댕은 거기서 죽을 때까지 작품 제작에 몰두하였다. 그리고 명성도 점차 높아져갔다. 1880년부터 로댕은 정부의 위촉으로 〈장식 미술 박물관〉

을 위한 청동 대문짝의 군상 (群像) 제작에 착수하였다. 즉 단테의 《신곡 (神曲)》제 1부 〈지옥편〉에서 인스피레이션을 얻은 것으로서 《지옥의 문》이라 불리어지는 장대한 계획이었다. 이 계획은 결국 미완성으로 끝났으나 그 일환으로 《생각하는 사람》, 《아담과 이브》, 《우고리노》등의 명작이 제작되었다. 그 밖의 의욕적인 작품으로서 《칼레의 시민》(1884∼1895년), 《발자크의 상》(1897∼1898년) 등을 들 수 있다. 뛰어난 흉상도 많이 만들었다. 로댕은 과거의 조각 양식을 무너뜨리고 작품의 운동감, 미묘한 정신, 생명의 표현 등 근대 조각의 기틀을 마련하여 유럽 전역에 걸쳐 영향을 주었다. 단테, 보들레르, 미켈란젤로 및 고딕 예술이 그의 인스피레이션의 원천이었다. 로댕은 자기의 이념을 표출할 수가 있었을 때 제작이 완성되는 것이라 생각하였다. 그의 조각에는 매끄럽게 연마된 것도 있고 또 거의 거칠게 깎은 석재에서 출현된 것같이 보이는 것도 있다. 특히 모뉴멘틀(기념비적)한 중요한 작품은 몇 번씩 심혈을 기울여 많은 시간을 소비하면서 제작하였다. 그의 작품의 다이너미즘(dynamism)은 열광된 감정의 소산이 아니라 강한 인내와 고심의 성과였다. 1917년 사망.

로댕 미술관〔*Musée Rodin*〕 파리의 바란느가 (Varenne 街)에 있는 로댕*의 조각 작품 및 소묘 작품을 비롯하여 로댕이 생전에 수집해 놓은 미술품 등을 진열 전시하고 있는 미술관. 처음의 이 건물은 비롱공(Bi-ron 公)의 저택이었다. 아름다운 정원이 있는 프랑스 18세기의 대표적 건축 유구 (遺構)의 하나인데, 로댕은 만년에 여기에서 두 개의 방을 얻어서 작업을 하고 있었다. 그는 죽기 얼마 전 자기의 작품과 수집품을 국가에 기증하였고 현재 프랑스 정부가 이를 관리하고 있다. 로댕의 대표적 작품 거의 모두가 두 개의 건물과 정원에 배치되어 있다.

로도스섬(島)〔*Rhodos*〕 지명. 기원전 1000년경 도리스인에게 정복된 이래 각종의 도기를 생산하였으나 헬레니즘 시대에 이르러 독자적인 조각 양식을 만들어 내었다. 또 중세 십자군이 남긴 장대한 건축물이 현존하고 있다.

로드 사인〔영 *Road sign*〕 연도 광고(沿

道廣告). 고속 도로가 발달된 미국에서 생겨난 것으로서, 자동차의 운전사나 동승자의 시각에 호소하여 각종의 정보를 인상짓게 하기 위한 야립(野立) 간판, 옥외 광고물 등의 총칭. 이의 설계에 있어서는 자동차의 주행 속도에 대응한 인간의 가시성(可視性)을 중시하여 사인의 형상이나 색채를 결정할 필요가 있다.

로드첸코(Aleksandr **Rodchenko**) → 구성주의(構成主義)

로드코 Mark **Rothko** 1903년 러시아 더빈스크에서 출생한 화가. 1913년 미국으로 이주하여 예일 대학과 뉴욕의 아트 스튜던츠 리그에서 배운 뒤 처음에는 표현주의* 작가로서 활동하였다. 1945년 뉴욕의 근대 미술관이 주관했던 〈20세기 미술전〉에 처음으로 추상적인 작품을 발표하여 인정을 받은 뒤부터 미국의 추상표현주의* 작가 중에서도 색채에 의한 구성의 정서적 경향을 대표하였다. 1961년에는 뉴욕의 근대 미술관에서 회고전을 가졌고, 베네치아 비엔날레, 피츠버그 국제전 등에 출품하면서 왕성한 활동을 보여 주다가 1970년 의문의 자살로 일생을 마쳤다.

로랑생 Marie **Laurencin** 1885년 프랑스 파리에서 출생한 여류 화가. 처음에 페르디낭 웅베르(Ferdinand *Humbert*)의 소묘 연구소에서 배운 후 브라크,* 피카소* 등과 사귀었고 1907년에는 앵데팡당전에 출품하였다. 1911년 이후에는 퀴비슴* 운동의 화가들과 접촉하였고 이어서 1912년에는 최초의 개인전을 열어 인정을 받았다. 1918년경에는 이미 독자적인 섬세하고 우아한 작풍에 달하였다. 모양의 단순화, 평평한 장식적인 면, 여성다운 부드럽고 연한 색조가 특색인 그녀는 즐겨 소녀를 그렸다. 무대 장치에도 관여하였고 1920년경부터는 석판화도 다루었다. 1956년 6월 파리에서 사망하였다.

로랑스 Henri **Laurens** 1885년 프랑스 파리에서 출생한 조각가. 소년 시절을 석공(石工)으로 보낸 후 독학으로 조소*(彫塑)와 회화를 배웠다. 1910년경부터 피카소,*브라크* 등과 사귀면서 당시 출현한 퀴비슴*에 많은 협력을 하기도 했다. 이 무렵의 조형적 체험은 그의 작품 형성에 크게 작용하였다. 즉 퀴비슴을 통한 구조 분석의 방법

은 그의 조각에 있어서 자연의 양의 분해와 재구성의 능력을 십분 발휘해 놓고 있기 때문이다. 따라서 그의 작품에는 어느 것이나 대립과 융합이라는 두 개의 상반된 유기적 작용이 반복되고 있는데, 이와 같은 상반적 요소의 전개는 퀴비슴 미학의 본질을 시사해 주는 것이라고 볼 수 있다. 아르킨펜코*나 자킨*과 함께 조각에 있어서 퀴비슴의 대표적인 작가로 주목을 받았다. 1954년 사망.

로렌스 Sir Thomas **Laurence** 1769년 영국의 브리스톨에서 출생한 화가. 1787년 런던의 로열 아카데미*에 입학하여 배웠다. 1792년(23세)에 레이놀즈*의 후계자로서 궁정 화가가 되었고 1794년에는 아카데미 회원에, 1820년에는 아카데미의 장(長)이 되었다. 초상화가로서 명성을 얻었다. 작품은 런던의 내셔널 갤러리 및 국립 초상 화랑에 많다. 특히 유명한 것은 시돈즈 부인, 벤자민 웨스트, 조지 4세, 캐롤라인 왕녀, 월버포스 등의 초상화이다. 1830년 사망.

로렌체티 *Lorenzetti* 1) Pietro *Lorenzetti* — 1280년? 이탈리아 시에나에서 출생한 화가. 두치오*의 제자이며 마르티니* 및 조반니 피사노(→ 피사노 2)의 영향을 받았다. 14세기 시에나파*를 대표한 화가 중의 한 사람인 그는 깊은 정신성과 극적 및 동적인 표현을 의도하였다. 초기의 역작은 아레초(Arezzo)의 피에베 디 산타 마리아 성당의 제단화(1320년)이다. 전성기의 대표작은 아시시(Assisi)의 산 프란체스코 성당의 벽화 《성모와 2인의 성자》 및 《십자가 강하》이며 가장 만년의 작으로서 《마리아의 탄생》(1342년, 시에나 대성당 미술관)이 있다. 1348년 사망. 2) Ambrogio *Lorenzetti* 1)의 동생이며 시에나 출신. 출생 연도는 미상이다. 형과 마찬가지로 두치오의 문하생이라 일컬어진다. 피사노 및 지오토*의 영향을 받았다. 역시 시에나파의 가장 중요한 화가 중의 한 사람이다. 그의 작품은 정확한 공간 표현, 미묘한 인물 묘사, 우아한 정서 등을 특색으로 한다. 대표작은 〈선정과 악정〉을 풍자적으로 다룬 작품으로서, 시에나의 팔라초 푸블리코(Palazzo Pubblico)에 있는 6면의 벽화이다. 기타의 작품 예로는 《궁예(宮詣)에서》(피렌체, 우피치 미술관)나 《성고(聖告)》(시에나, 아카데미아 미술

관) 등이 있다.

로르주 Bernard *Lorjou* 1908년 프랑스 블르와(Blois)에서 출생한 화가. 파리로 나가 독학하면서 처음에는 직물 도안에 착수하였으며 이어서 그로츠*나 벨기에의 표현파 화가 페르메크*(Constant *Permeke*, 1886~1952년)의 영향을 받았다. 제2차 대전 후에는 특히 신진 작가의 한 사람으로서 파리 화단에 두각을 나타냈다. 앵데팡당*, 살롱 도톤*, 살롱 드 메*에 출품하였다. 1948년 〈비평가상(賞)〉과 1949년 〈현대 회화상〉을 수상하였다. 1950년에는 대작 〈원자 시대〉를 발표하여 갖가지 반향을 불러 일으켰다. 〈롬 테모앵(L'homme Témoin)〉 그룹의 주요 멤버 중의 한 사람이기도 하다.

로마 국립 미술관〔*Museo Nazionale Romano*〕 이탈리아 로마에 있는 이 미술관은 디오클레치아노 황제(*Diocleziano*皇帝)에 의하여 3~4세기에 구축된 테르마에*(浴場)의 유적과 거기에 인접한 수도원과 안뜰로 이루어져 있다. 테르마에는 고대 말기 만족(蠻族)의 침입을 받아 폐허가 되었으나 1561년 피우스 4세의 명령에 의하여 복원이 시작되었고 또 미켈란젤로*에 의한 마리아 델리 안젤리 성당과 화랑이 완성되었다. 그러나 식스투스 5세 시대에 그 일부가 파괴되었고 16세기 말에는 시토파(派) 수도원에 일부 양보되었다가 19세기에 다른 건축물 조영(造營)을 위해 개조되었다. 그 후 이 문화재 보존 운동의 전개와 더불어 미술관 설치 여론이 무르익어 감으로써, 1907년 유구(遺構)의 국가 구입이 결정되었고, 1911년에 이르러서 정식으로 미술관이 발족되었다. 수집품은 로마 및 라치오 지방의 출토품을 주체로 하고 있다. 그리스 조각의 로마 시대의 모작(模作), 로마 조각, 로마 시대의 벽화 등 유명한 작품이 많이 진열되어 있으며, 미술관 안의 분위기는 루돌프 란치아니나 몰레티 등에 의해 감독, 정비된 테르마에와 잘 어울려 특수한 고전적인 공간을 빚어내고 있다.

로마네스크〔영 *Romanesque*〕 프랑스어 로망(roman)의 영어 명칭. 서유럽 중세 미술 최초의 대양식. 고딕에 선행된다. 대체로 950년경부터 1200년경까지(프랑스에서는 1150년경까지). 이 시대의 건축이 고대 로마 건축의 모티브(반원 아치, 원주)를 응용했음을 지적하여 프랑스의 학자 드 제르빌르(de *Gerville*)가 1820년경 이를 처음으로 로망(로마네스크)이라 불렀다. 이와 같이 처음에는 건축 양식의 용어였으나 지금은 그 시대 미술 전반의 양식을 말한다. 이 양식이 보급된 나라는 프랑스, 독일, 이탈리아(특히 북부 이탈리아) 등이었다. 1) 건축—고대 로마의 건축 단편(斷片)을 이용하거나 또는 초기 그리스도교 미술* 양식을 통해서 간접적으로 고대 로마 건축 양식의 영향을 받았다. 그러나 결코 로마 건축과 같은 것은 아니다. 중세기에 들어 와서 점차 개명(開明)으로 향한 북유럽 및 중유럽의 여러 민족들이 스스로 육성시켜 행한 최초의 건축으로서 고딕*으로 옮겨가는 과도기적 건축이다. 그 양식은 각국 각지에서 부흥한 수도원을 단위로 해서 창조 발전된 것이기 때문에 성격도 다양하여 일관된 특성을 끄집어 기술하기는 곤란하다. 그러나 그 가장 순수한 북유럽의 예를 표준으로 해서 일컫는다면, 건축 형태는 석재의 묵직한 느낌을 강조하고 있어서 자못 둔탁하다고 할 수 있다. 교회당의 평면은 초기 그리스도교 시대에 비해 수랑*(袖廊)이 돌출되어 있는 것이 많고 벽은 현저히 두꺼워졌을 뿐만 아니라 벽체를 강화시키기 위해 곳곳에 버트레스(buttress;控壁)를 부가시켜 놓고 있다. 더구나 그 돌출된 정도는 고딕 건축일수록 현저하게 벽 밖으로 튀어나온 것도 아니다. 그러나 버트레스가 지상에서 처마까지 똑 바로 서 있게 하기 위해 중세 건축의 특성인 수직선의 건축 의장이 강하게 지배되어 있으며 그 경향은 더욱 늘어났다. 아치는 아직 원공(圓拱) 밖에 없지만 이것이 창, 입구 등의 개구부 상방에 가설되었다. 또한 특히 독일의 교회당에서는 동쪽 내진*과 수랑에 대응해서 서쪽 내진 및 수랑을 마련하는 경우가 많다. 2) 조각—처음에는 아직 고대 후기 카롤링거 왕조 미술의 영향 아래에 있었으나 12세기 말엽 스타코 부조에서 처음으로 그와 같은 영향으로부터 완전히 이탈하였다. 카롤링거 왕조 및 오토 황제 시대에는 거의 소조각 밖에 만들어지지 않았으나 이와 아울러 그 때부터 대조각(특히 건축과 결부되는 대조각)이 생겨났다. 로마네스크 조각은

일반적으로 사실미를 잃고 아르카이크*의 엄격성과 때로는 경직성을 보여 주고 있다. 그러나 내적인 흥분의 표출로서 움직임 및 몸짓이 활발한 것도 있다. 후기에 이르러서는 건축 전반에 걸쳐 풍부한(때로는 공상적인) 조각 장식(프리즈,* 측벽, 주두의 식물, 동물)이 시도되어 있다. 그리고 또 팀파눔* 이나 현관 입구에는 프랑스 건축 조각(클뤼니, 오탄 등)의 영향으로 모뉴멘틀한 조각이 시도되어 있다(밤베르크나 나움부르크의 대성당). 그것들은 이미 고딕에의 전환을 보여 주는 것들이다. 3) 회화 ― 로마네스크 회화는 1000년경부터 특히 미니어처* 회화에서 발전한 것이다. 벽화나 창유리 그림(→ 스테인드 글라스)의 경우와 마찬가지로 거기에는 사실적인 의도는 볼 수 없다. 그리스 ― 로마 미술의 표현 형식과는 현저하게 차이가 있다. 인간이나 사물의 크기의 비례는 현실을 표준으로 하는 것이 아니라 그들의 의의(意義)에 응하고 있다. 로마네스크 회화는 공간적, 입체적인 현상을 재현하려는 것이 아니라 그리스도교의 관념 내용을 힘차게 직관적으로 파악하려고 하였다. 모든 수단으로서 그림의 장식 효과를 지향하고 있는 것도 그 때문이다. 비잔틴 회화(→ 비잔틴 미술)의 수법을 따르고 있지만 그러나 표현력의 독창성도 간과할 수는 없다.

로마노 Giulio **Romano** 본명은 Giulio Pippi, 1492년 이탈리아 로마에서 출생한 화가이며 건축가. 라파엘로*의 수제자로서 로마의 바티칸궁 여러 곳의 벽화 제작에 라파엘로의 조수로서 참가하였다. 또 빌라 파르네시나(Villa Farnesina)에 있는 라파엘로의 미완성 벽화 《아모르(Amor)와 프시케(Psyché)》를 완성하였다. 스승이 죽은 후 1524년부터 만토바공(公)의 궁정 미술가로서 활동하였다. 그러나 그는 화가로서보다도 오히려 건축가 및 실내 장식가로서의 의의가 더 크다. 그가 설계한 만토바 부근의 《팔라초 델 테(Palazzo del Tè)》는 전성기 르네상스의 빌라* 건축의 가장 장대한 작품 예에 속한다(그는 이 건축물의 벽화 등의 장식 대부분도 제작했다). 산 베네딕토 델 포의 교회당도 그의 작이다. 1546년 사망.

로마 미술〔영 **Roman art**〕 로마 예술의 기초가 된 것은 에트루리아 미술*의 고도로 발달된 궁륭*건축 기술, 그리스의 조각가가 이탈리아에서 여러 해 동안 지도에 임하고 있었다는 것과 양질의 대리석 재료가 풍부하다는 것 등이었다. 1) 건축 ― 특히 주식(柱式) 건축 개개의 형식은 그리스 건축에서 인용하고 있다고 하더라도 처음에는 에트루리아의 전통을 따르려고 하였다. 예컨대 포디움 신전*을 계승하고 있는 것이 그 증거이다. 로마인이 에트루리아 미술을 이어 받아 발달시킨 가장 중요한 요소는 궁륭 건축 기술이었다. 그들은 이것을 처음에는 배수거(排水渠), 고가수도(高架水道), 다리 등 실용 건조물에 이용하였으나 나중에는 대규모적인 신전이나 호화로운 건조물에도 왕성히 응용, 그것들에 있어 여러 가지 곤란한 문제를 해결하였다. 단순히 반원 아치나 통형 궁륭(筒形穹窿)을 사용했을 뿐 아니라 2개의 통형 궁륭이 직각으로 교차되어 생기는 〈교차 궁륭〉도 안출하여 다수의 원형 건축을 계기로 널리 궁륭* 건축을 채용하였다. 로마 건축의 가장 중요한 작품 예로서 판테온,* 테르마에,* 바질리카,* 극장(특히 콜로세움*을 대표로 하는 원형 극장*), 개선문* 등을 들 수 있다. 로마 제국의 영토 전반에 걸친 도시 설계에서도 뛰어난 업적을 보여 주었다. 2) 조각 ― 그리스의 강한 영향하에 있었는데 특히 초상 조각(묘비, 석관, 입상, 흉상, 기마상)에서는 그 예리한 성격 묘사와 함께 독자적인 눈부신 발달을 이룩하였다. 초상의 대표작품은 시저, 폼페이우스, 베스파시아누스, 티투스, 카라칼라 등의 흉상과 1863년 포리마포르타(Primaporta) 부근에서 발견된 유명한 《아우구스투스 입상》(기원전 20년경, 로마 바티칸 미술관), 《마르쿠스 아우렐리우스 기마상*》(161～180년, 로마 카피톨리노 광장) 등이다. 초상에 버금가는 로마 조각의 제2의 중요한 업적은 역사적 사건을 설화식으로 다룬 기념 부조이다. 그리스 미술은 역사상의 사건을 대체로 이상화해서 표현하였다. 그러나 로마인은 현실을 가급적 충실 정확하게 묘사하려고 하였다. 대장군의 전투, 승리, 개선 등 여러 가지 사건을 면밀하게 표현하는 것이 목적이었다. 이런 종류의 대표적인 유품은 《티투스 기념문》의 부조나 《트라야누스 기념주*》의 부조 등이다. 이미 로마의 제정 초

기에 역사적 기념 부조의 유명한 작품 예가 제작되었다. 기원전 9년에 아우구스투스가 로마에 건립한 《아라 파키스 (Ara Pacis)》 즉 〈평화 (여신)의 제단〉의 부조가 바로 그 것이다. 높은 대리석 벽으로 둘러싸이고 그 상부 벽면에 평화 축제의 장려한 행렬이 새겨져 있다. 3) 회화 ── 공화정 시대의 화가로서 가령 파비우스 픽토르 (Fabius *Pictor*)와 같은 로마 화가의 이름이 전하여진다. 이 사람은 기원전 300년경 로마의 살루스 (Salus) 신전의 회화 장식에 종사했다고 한다. 물론 이들 그림이 어떠한 성질의 것이었는가를 확인할 수는 없다. 1세기 정도 지난 후에는 비극의 시인이며 화가인 파크비우스 (*Pacvius*)가 활동하였다. 이 사람은 남이탈리아 출신으로 그의 회화도 당시의 남이탈리아 및 그리스 회화의 경향과 일치했던 것으로 추측된다. 공화정 시대에 로마에서 제작하고 있던 기타의 화가는 대체로 모두가 순수 그리스인이었다. 로마, 헤르클라네움, 폼페이* 등지에서 발견된 현존하는 벽화는 제정 초기의 작품 예이다. 그것들의 대부분은 당시 이탈리아에서 활동하고 있던 그리스 화가들의 손으로 이루어진 것으로 추측되고 있다. 아무튼 이들 작품들은 헬레니즘 (→ 그리스 미술 5)풍의 경향이 강하다. 벽화의 전형적인 것은 대부분 저택이나 빌라*에만 응용된 실내 장식화였다. 양질의 매끄러운 회반죽을 바른 그 위에 이른바 프레스코* 화법으로 그리거나 또는 마른 바탕에 아교로 녹인 그림물감으로 그려졌다. 소재는 역사나 회화를 다룬 것이 많다. 모자이크*도 왕성히 쓰여졌다.

로마의 프랑스 아카데미 〔*Académie de France à Rome*〕 1666년 재상 (宰相) 콜베르에 의해 로마에 창립된 뛰어난 미술 연구소로서, 여기에는 매년 파리의 아카데미에 대상을 얻은 화가나 조각가 등이 관비 (官費)로 유학하여 르네상스* 이래의 이탈리아 거장의 작품에 접하여 프랑스 미술의 융성에 크게 공헌하였다. 1803년 빌라 메디치 근교에 옮겨졌다.

로마초 Giovanni Paolo **Lomazzo** 1538년 이탈리아 밀라노에서 출생한 화가. 가우덴치오 페라리 (Gaudenzio *Ferrari*, 1480 ~ 1546년)의 제자이며 매너리즘*의 경향을 처

음으로 보여준 화가 중의 한 사람이다. 33세에 실명하여 그 후부터는 미술에 관한 다음과 같은 저술을 남겼다. 《회화, 조각, 건축론 (Trattato dell' Arte della pittura, scultura et architettura)》 (1584년) 및 《회화의 전당 (殿堂)의 이념 (Idea del Tempio della pittura)》 (1590년). 1600년 사망.

로마 초자 (硝子) 〔영 *Roman glass*〕 고대 로마인의 기술을 받아들여 유리 공예를 최고의 영역으로까지 발달시켰다. 기원전 1세기에는 이미 취초자 (吹硝子)도 발명되어 그 기법으로 무색 투명의 병을 만들었다. 또 그 표면에 절자 (切子)를 붙이거나 유리의 가는 실을 감는 장식 기법도 행하여졌으며 손잡이는 우미하게 기교화되었다. 착색 유리로서 마노 (瑪瑙)와 같은 무늬를 나타낸 병도 만들어졌다. 횡단면이 색무늬를 이루는 유리 조각을 여러 개 평평히 용착 (融着) 시켜서 하나의 그릇을 형성한 것은 화려한 화문 (花文)이 집합된 느낌을 주며 밀레피오리 (millefiori)라 불리어지고 있다. 미묘한 색택 (色溜)이 보석으로 착각할 만큼 그 유리의 연물 (煉物)은 이른바 파트 드 베르* (Pâte de verre)였다. 로마 시대에는 유리 그릇이 보급되었을 뿐만 아니라 연물로 그와 같은 가짜 보석이나 가짜 진주도 만들어졌는데 그것들은 〈가난뱅이의 보석〉이라 불리어졌다. 귀석조루 (貴石彫鏤)의 기법을 응용한 귀족적 유리 그릇은 카메오* 유리 (cameo glass)였다. 짙은 남색의 초자태 (硝子胎)의 표면에 유백색의 반투명 초자를 용착시키고 유백색의 표피에 그림 모양을 정교하게 부조하여 그 주위에 음각 (陰刻) 함으로써 태의 짙은 남색을 노출시켰다. 이렇게 하여 만들어진 유리의 암포라*는 짙은 남색 바탕에 유백색의 부조 그림으로 장식된 것으로서 폼페이*에서 발굴된 항아리 (나폴리 국립 미술관)와 로마 교외에서 출토되었다. 《포트란드의 항아리 (Portland vase)》 (대영 박물관)은 카메오 유리 중에서 가장 유명하다.

로망주의 (主義) 〔영 *Romanticism*〕 낭만주의 (浪漫主義). 18세기 말부터 19세기 초에 걸쳐 유럽의 모든 나라에서 일어난 예술 (특히 文藝)상 및 철학상의 경향. 개성을 존중하고 자아의 해방을 주장하며 상상 (想像)

과 무한적인 것을 동경하는 주관적, 감정적
인 태도가 그 거시적인 특색이다. 따라서 이
는 정신 생활의 전역에 미친 주의 또는 경
향이지만 미술상으로는 고전주의*라든가 바
로크* 등에 대해 일컬어지는 것같은 독자적
인 명확한 〈양식〉을 낳게 한 것은 아니다.
아뭏든 사람들이 로망적 건축이라든가 회화
등에 대해 말할 경우 그 각 부문에 있어서
제각기 특별한 의미를 가지고 있다. 1) 건
축 ― 로망주의적인 특수 현상에는 이른바
신고딕이 있다. 중세에의 동경에서 생긴 것
이지만 이 양식은 종종 고전주의적인 특색
도 갖추고 있다. 인간과 자연과의 융합을 바
라는 로망적 정신에서 건조물을 풍경 속에
융화시킨다고 하는 길이 강구되어졌다. 건
물과 풍경이 대립하는 것이 아니라 건물은
그 주위의 풍경에 따라서 배열되어져서 전
체적인 풍경의 일부분이 되도록 하고 있다.
따라서 건축 또는 건축군(群)이 주위의 풍
경과 자연스럽게 순응할 경우 그 건물의 위
치 및 상태를 일반적으로 〈로망적〉이라 한
다. 2) 회화 ― 미술상에서는 회화가 로망
주의의 참된 분야이다. 로망파가 체험한 새
로운 정신 내용을 표현하는 것이 회화에서
는 가능했기 때문이다. 그 표현이 특히 독
일에서는 종종 문예와 밀접하게 결부되어
행하여졌지만 이런 종류의 제휴는 유럽 미
술사의 측면에서 볼 때 종래에 그 유례가
없었던 일이다. 이리하여 회화가 국민적 특
성을 획득하였다. 로망적인 심적 태도가 특
별한 강도로 풍경화에 나타났다. 인간과 자
연이 친밀한 관계에 놓여지게 됨으로써 이
상한 풍경의 정취가 감도는 화면이 생겼다.
로망주의는 본질적으로 게르만 민족의 중요
한 관심사였다. 이 주의의 주된 화가로서 프
리드리히* 룽게* 리히터* 시빈트* 등을 들
수 있다. 로망파 회화 중 종교적인 성질이
있는 특수한 방향을 대표하는 것이 나자레
파*이다. 프랑스에서는 고전파의 형식주의
에 역행해서 감정의 표출을 강조하는 로망
주의적 경향이 제리코*와 함께 시작되어 그
후 들라크르와*가 그 대표자로서 활동하였
다. 이 일파는 독일 로망파와는 전혀 다른
목표로 나아갔다.

로뱅 Gabriel *Robin* 1902년 프랑스 낭트
에서 출생한 화가. 살롱 드 메*에의 출품사.

화풍의 특색은 명암의 효과를 강하게 내어
종교적 감정을 표현하는 점에 있는데 구성
에는 퀴비슴*의 영향을 보여 주고 있다.

로베르 Hubert *Robert* 1733년에 태어난
프랑스의 화가. 〈폐허(廢墟)의 화가〉라고도
불리어지는 그는 풍경화의 고대화(古代化)
를 시도했던 전형적인 화가로서, 오랫 동안
로마에 머무르면서 고대 로마 및 남프랑스
의 옛 풍경을 모티프*로 하여 회고적(懷古
的)이며 장식적인 풍경을 그렸다. 대표작으
로 1787년 루이 16세의 주문으로 제작한 네
개의 큰 작품이 있다. 그는 또 당시에 일어
났던 파리 생활의 여러 사건을 묘사하였으
며 또한 국왕의 정원 설계가로서도 이름을
떨쳤다. 1808년 사망.

로세티 Dante Gabriel *Rossetti* 1828년
영국 런던에서 출생한 화가이며 시인. 부친
은 이탈리아의 망명 시인이었다. 18세 때 아
카데미에 들어갔으나 얼마 후 퇴학하고 브
라운*의 아틀리에에서 한 동안 연구를 계속하
였다. 1848년 헌트,* 밀레이* 등과 함께 〈라
파엘로 전파*(前派)〉 운동을 일으켰다. 1850
년에는 재봉사이며 교양있는 여성 엘리너 시
달(Eleanor *Siddal*)과 알게 되어 1860년 그
녀와 결혼하였다. 그는 이 10년 동안에 명
작 《베아타 베아트리체》, 《마돈나 반나》,
《베누스 베스티코르디아》, 《리리스 부인》,
《사랑하는 사람》등을 그렸다. 결혼한지 겨
우 2년만에 사랑하는 아내의 비극적인 죽
음을 당하여 정신적인 고통을 당하게 되었
다. 그 후의 제작에서는 동생 윌리엄의 아
내를 종종 모델로 삼았다. 〈라파엘로 전파*〉
의 정신을 관철한 것은 초기의 작품에 한정
된다. 《성모 마리아의 소녀 시대》(1849년),
《주님의 여종을 보라(Ecce Ancilla Domini)》
(1850년, 런던 테이트 갤러리), 《성고(聖告)》
(1850년) 등이 그 대표적인 예이다. 다음
시대에는 소묘 및 수채로 로망적인 소재를
즐겨 그렸고 특히 브라우닝(R. *Browning*)
의 시에 그린 삽화가 유명하다. 1853년경 재
차 유화의 제작에 몰두하여 베네치아파*나
전성기 르네상스풍의 단려한 장식적 채색 및
구성을 사용하였다. 그리고 주로 그리스 신
화, 성시, 단테의 시(詩) 등에서 소재를 취
하였다. 유명한 작품으로는 전기한 작품 외
에 《트로야(Troja)의 헬레네》(1863년, 함부

르크 미술관), 《단테의 꿈》(1870 ~ 1871년, 리버풀, 월카 갤러리), 《로사 트리플렉스》 (런던, 테이트 갤러리), 《윌리엄 모리스 부인의 초상》(같은 곳) 등을 들 수 있다. 1882년 사망.

로셀리 Cosimo di Lorenzo Filippi *Rosselli* 1439년에 태어난 이탈리아 초기 르네상스의 화가. 피렌체 출신이며 고촐리*의 제자. 교황 식스투스 4세의 초빙을 받고 로마의 시스티나 예배당*의 벽화 장식에 참가하여 《산상의 수훈(垂訓)》, 《성 만찬》 등을 그렸다. 1507년 사망.

로셀리노 *Rossellino* 1) Bernardo *Rossellino*, 본명은 Bernardo di Matteo di Domenico *Gambarelli* (1409~1464년). 이탈리아의 건축가이며 조각가. 초기 르네상스의 대표적인 미술가 중의 한 사람. 피렌체 출신이며 도나텔로* 및 알베르티*의 영향을 많이 받았다. 알베르티의 계획에 따라 피렌체의 《팔라초 루첼라이(Palazzo Rucellai)》 (1451~1455년)를 세웠고 또 비첸차의 《대성당》및 《팔라초 피콜로미니 (Palazzo Piccolomini)》를 조영하였다. 로마에서는 교황 니콜라스 5세 밑에서 산 피에트로 대성당*의 개축 계획을 수립하였으나 이것은 후에 브라만테*에 의해 변경되었다. 조각가로서의 대표작은 피렌체의 산타 크로체(Sta. Croce) 성당의 《레오나르도 브루니(Leonardo Bruni)의 대리석 묘비》이다. 이것은 벽의 우묵하게 들어간 곳에 마련한 묘비로서는 최초의 예로서 주목되고 있다. 그의 설계는 아담하고 독립적인 짜임새 속에 건축과 조각을 훌륭하게 조화시키고 있다는 점에서 높이 평가되고 있다. 2) Antonio *Rossellino* (1427~1479년). 조각가이며 건축가. 1)의 동생이며 세티냐노 출신인 그는 데지데리오 다 세티냐노*의 감화를 많이 받았다. 피렌체 초기 르네상스의 가장 중요한 조각가의 한 사람. 작품의 특색은 우아한 감정, 정밀한 관조, 자유로운 동세 등이다. 대표 작은 피렌체의 산 미니아트 알 몬테 성당의 《포르투갈 추기경 묘당(墓堂) 및 묘비》(1466년 완성)이다. 그 밖의 작품으로는 《조반니 켈리니(Giovanni *Chellini*)》(1456년, 런던, 빅토리아 앤드 앨버트 미술관), 엔포리 교회당의 《성 세바스티아노》(1457년), 《목자의

예배》(부조, 피렌체 국립 미술관)를 비롯하여 흉상, 양각한 《성모자상》등이 있다.

로스트라[라 *Rostra*] 로마 시대 포룸*의 연단(演壇). 라틴어 rostrum(복수형은 rostra)은 부리(嘴) 특히 고대 병선(兵船)의 〈선취(船嘴)〉를 의미한다. 전리품인 선취가 기원전 338년 로마에서 포룸의 연단에 마련되었다. 그 후 이 연단을 로스트라라 불리어지게 되었다.

로열 아카데미〔*Royal Academy of Arts*〕 영국 왕립 미술원. 조지 3세(재위 1760 ~ 1820년)의 비호하에 〈회화, 조각, 건축 등 여러 미술의 양성과 촉진〉을 목적으로 1768년 런던에서 창립되었다. 초대 원장은 레이놀즈.* 국왕은 맨 처음 36명의 회원을 지명 선정하였으나 4명을 더 추가 선정하여 정회원의 수를 40명으로 정하였다. 1867년까지는 원장 후임자가 정회원만에 의해 선출되었으나 그 후부터는 정회원 및 회우 공동에 의해 선출되었다. 매년 2회 전람회를 개최하였는데 하나는 원로 대가들의 작품전이었고 또 하나는 같은 시대 미술가들의 작품전이었다. 또 창립 이래 교육비가 들지 않는 미술학교가 부속 기관으로 운영되었다. 그리고 1860년부터는 여학생들의 입학도 허용되었다. 또한 운영 자금(부분적으로는 전람회에서 나온다)은 가난한 미술가 및 그 가족의 구제 혹은 상품이나 장학 자금으로 쓰여졌다. 아카데미의 건물로서 처음에는 서머시트 하우스(Somerset House)가 쓰여졌으나 1869년부터 현재의 벌링턴 하우스(Burlington House, 옛 벌링턴 백작의 저택)로 옮겼고 그 후 여기에 화랑 및 학교가 건조되었다.

로우 David *Law* 1891년 영국에서 태어난 화가로서 현대 영국의 대표적인 만화가. 뉴질랜드에서 태어났으며 제1차 대전 후에 본토(영국)로 옮겼다. 처음에는 뉴질랜드나 오스트레일리아의 신문에 만화를 집필하였고 런던에서는 《런던 스타》, 《이브닝 스탠다드》등에서 주로 정치 만화를 그렸다. 정치가의 인물 묘사가 특기이며 《신(新) 정치가 만화집》도 있다.

로우랜드슨 Thomas *Rowlandson* 1756년 영국 런던에서 출생한 화가. 로열 아카데미*의 미술학교 및 파리에서 배웠다. 처

음에는 풍경, 초상, 역사화를 그려 출품하였으나 후에는 주로 만화와 정치 풍자화를 취급하여 많은 주목을 받았다. 1827년 사망.

로우 시에나〔영 *Raw sienna*, 프 *Terre de sienne naturelle*〕 안료 이름. 각지에서 산출되는 황색 토양으로 만드는 갈색 안료. 산지에 따라서 색도 다르나 산화철의 함유가 많은 농황색의 것을 시에나(담황의 것을 오커)라 한다. 햇빛, 공기에 안전하며 은폐력도 크다.

로우 엄버〔영 *Raw umber*, 프 *Terre d'ombre*〕 안료 이름. 철 및 망간의 산화물이나 수산화물로 된 갈색 안료. 다른 안료와의 혼화성(混化性)이 있어 어떠한 미디움에도 적용될 수 있다. 품질이 나쁜 것은 강한 햇빛을 받으면 색깔이 잘 바래게 된다. 내구성은 강하지만 균열이 되기 쉬운 단점이 있다.

로우 콘트라스트〔영 *Low contrast*〕 대비(對比)가 낮은 것. 명암 대비가 약한 것을 주로 하고 있으나 색채 대비가 약한 것도 포함된다. → 콘트라스트

로위 Raymond F. *Loewy* 1893년 출생. 디자인의 마술사라고 일컬어지는 미국의 인더스트리얼 디자인계의 제 1 인자. 파리에서 태어나 공학사로서 파리 대학을 졸업한 후에 미국에 귀화하였다. 1929년 로위 인더스트리얼 디자인 사무소를 설립한 이후의 활약은 눈부신 바가 있어 루즈(프 rouge)에서부터 비행기, 기관차, 선박에 이르기까지 디자인의 대상이 될 수 있는 모든 것에서 뛰어난 디자인 기량을 발휘하였다. 미국에서 유선형(流線形) 기관차의 발전에 커다란 공헌을 하였을 뿐더러, 미군 파견 부대의 의장 고문으로서 제품, 수송, 포장, 소매, 특수 건축 등을 담당하였다. 그의 광범위한 디자인 활동은 조직력에 의한 것으로서 그의 사무소는 뉴욕, 시카고, 로스앤젤레스, 런던에 설립되어 많은 각종 전문 디자이너 및 기술자를 거느리고 있었다. 영국의 Royal Society of Arts의 명예회원이었다. 자서전으로 《입술 연지에서 기관차까지(Never leave well enough alone)》(1951년)가 있다.

로이스달 Jakob van *Ruysdael* (또는 *Ruijsdael*) 1628년 네덜란드 할렘(Haarlem)에서 출생한 화가. 부친 이자크 반 로이스

달(Izaak van *R*., 1677년 사망) 및 숙부 살로몬 반 로이스달(Salomon van *R*., 1600〜1670년)의 가르침을 받았다. 이어서 고이엔, 브롬(Cornelisz Hendriksz *Vroom*, 1600? 〜1661년) 및 반 에버딩겐(Allaert van *Everdingen*, 1621〜1676년) 등으로부터 영향을 받았다. 할렘과 암스테르담에서 활동한 네덜란드 최대의 풍경화가로서 잔뜩 찌푸린 하늘 모양의 평야, 암록색의 황야를 배경으로 하여 우뚝 솟은 고목, 비폭(飛瀑)이나 분류(奔流)를 배열한 산악 풍경 등을 즐겨 그렸다. 일말의 멜랑콜리(우울증)가 감도는 화면도 많다. 소박하고 시적 정취에 넘치는 그의 풍경화는 18, 19세기의 프랑스나 영국의 감상적, 낭만적 풍경화가들에게 커다란 영향을 미쳤다. 성숙기의 작품에서 엿보이는 묘사의 웅대함과 빛의 효과 등은 렘브란트*의 영향을 받았음을 보여 주고 있다. 작품은 암스테르담, 안트워프, 드레스덴, 빈 기타의 미술관에 소장되어 있다. 뛰어난 에칭도 남기고 있다. 대표작은 《유태인의 묘지》(1665년경, 드레스덴 국립 화랑)를 비롯하여 《할렘의 조망(眺望)》, 《벤트하임의 성》, 《숲속의 풍경》 등이다. 1682년 사망.

로이코스 *Rhoikos* 그리스의 건축가. 기원전 6세기 무렵에 활동하였으며 주요 업적으로서 사모스의 헤라이온 신전을 건축하였다. 조각가로서는 테오도로스*와 함께 맨 처음으로 청동 주조의 기술을 실시하여 당시의 중요한 예술 과제를 해결하였다.

로자 Salvator *Rosa* 이탈리아의 화가. 1615년 나폴리 부근의 아레넬라(Arenella)에서 출생. 리베라*(J.d.)의 영향을 받았으며 주로 로마, 나폴리, 피렌체에서 활동하였다. 그리고 그는 동판 제작사, 시인, 가수이기도 하였다. 즐겨 성서 및 역사에서 소재를 취재하여 예리한 명암의 대비로서 격렬한 필치로 그렸다. 특히 환상적이고도 로망적인 풍경 묘사 및 격렬한 전투 장면의 표현에 독자성을 발휘하였다. 유명한 작품으로는 《머큐리와 불성실한 나무꾼》과 《인물의 배열한 풍경》(런던, 내셔널 갤러리), 《황야의 성 파우로》(밀라노), 《전투》(루브르 미술관), 《자화상》(피렌체, 우피치 미술관) 등이다. 1673년 사망.

로자스〔프 *Rosace*〕 건축 용어. 장미형

장식 문양. 장미꽃을 모티브로 한 원형의 장
식 문양으로, 특히 고딕의 교회당에서는 서
쪽 또는 남북의 피사드*의 큰 장미 창문(ro-
se window, wheel window)으로 응용되었
다. 거기서는 원형의 창문은 중심에서 방사
(放射)하는 수많은 중방립(中方立)이 쓰여져
전체로서 장미형이나 차륜형(車輪形)을 들고
있다.

로자스

로제트〔프·영 *Rosette*〕 장미형 장식. 둥
근 꽃 모양 장식. 오랜 옛날부터 쓰여져 오
는 장식 모양의 하나. 원형의 중심에서 꽃
잎과 같은 도형을 배치하여 방사상(放射狀)
으로 된 둥근 꽃, 예컨대 장미꽃 또는 마거
리트(marguerite)와 같은 모양을 이룬 것을
말한다.

로젠버그(Harold *Rosenberg*) → 액션 페
인팅

로즈 매더〔영 *Rose madder*〕 안료 이름.
핑크 매더와 같은 계통의 적색 레이크 안료.
꼭두서니 뿌리의 추출물로 만든다. 선미(鮮
美)한 적색이지만 햇빛에 약하고 또 색이 바
래는 흠이 있다.

로지아〔이 *Loggia*〕 건축 용어. 이탈리아
건축에서 특수한 편측(片側)에 벽이 없는 방
을 말한다. 낭하 또는 거실로 사용된다. 1
층 앞에 마련되며 (柱廊玄關) 또는 1층의 일
부로 아케이드*를 이루고 있는 경우도 로지
아라고 하나 특히 상층에 마련된 벽이 없는
갤러리*를 말한다. 또 열공(列拱)에 의해 둘
러 쌓인 독립된 건물을 말하는 경우도 있다.

로카이유〔프 *Rocaille*〕 본래는 「작은 돌」,
「자갈」의 뜻. 미술상의 본래 뜻은 조개껍질
이나 돌로 장식한 인공 암굴을 말한다. 그와
같은 인공 암굴이 이미 르네상스* 시대 및
바로크* 시대에 아탈리아에서 궁전의 정원
안에 만들어졌는데, 특히 프랑스에서 루이
15세 (재위 1715~1774년) 시대의 정원에 활

용되었다. 여기에서 비롯된 로코코*가 다시
즐겨 채용한 패각 모양의 장식 모티브를 19
세기 초엽부터 로카이유라고 불리어지고 있
다.

로카이유

로코코〔영·프 *Rococo*, 독 *Rokoko*〕 1730
년경부터 1770년경에 걸친 유럽 미술의 양
식 단계로서 복잡한 소용돌이, 당초(唐草)
무늬, 꽃과 잎의 무늬 등 곡선 무늬에 담채*
(淡彩)와 금빛을 병용하는 것이 특징이다.
바로크*에서 루이 16세 양식에의 전환기. 로
코코라는 말은 프랑스어의 로카이유*에서
유래되었다. 본래는 귀족 사회의 생활 미술
에 도움이 되는 장식 양식 및 공예품에 대
해 쓰여졌으나 점차 미술 전반의 양식 개념
으로 쓰여지게 되었다. 바로크의 장중함, 넘
쳐 흐를 듯한 풍성함, 활기 등이 로코코에
서는 경쾌, 우미, 전아한 아취 등으로 변하
였다. 색채는 밝아져 특히 부드러운 색조의
파스텔화가 이 시대에 처음으로 그 진가를
발휘하였다. 바로크의 정열은 우아한 유희
적 정서로 변하였는데 그것은 특히 자기(磁
器)의 소조각류(프랑스의 세브르 자기*나 독
일의 마이센 자기*)에 반영되어 있다. 회화
에는 우아 풍려한 것에서부터 에로틱한 것
까지 나타났다. 로코코 미술의 가장 중요한
업적은 귀족 저택의 실내 장식 및 가구의 장
비이다. 로코코 양식은 프랑스에서 처음 일
어나 이어서 독일이 이를 채용하였다.

로텔라 Mimmo *Rotella* 1918년 이탈리아
가단살로에서 출생한 화가. 나폴리의 미술학
교에서 배운 뒤 1951년 미국의 캔자스 시티
대학으로 유학하여 사진,* 포토몽타즈, 콜라
즈,* 아상블라즈* 등의 다양한 실험을 거쳤
고, 이어 로마로 귀국해서는 거리에 붙어 있
는 포스터를 찍어 자신의 화면에 부착하는
새로운 시도를 보여 주었다. 1957년 이후에

는 행위의 직접성을 강조한 몽타즈풍의 작품을 시도하여 누보 레알리즘*의 작가로서 뚜렷한 위치를 굳혀가고 있다. 현재는 로마에서 이탈리아 팝 아트* 미술계의 대표적인 작가로서 활동하며 주목을 끌고 있다.

로토 Lorenzo *Lotto* 1480년 이탈리아 베네치아에서 출생한 화가. 비바리니(Aloise *Vivarini*, 1447？～1505？)에게 배웠고, 주로 베네치아에서 활동하였다. 그의 작품에는 벨리니*에서 티치아노*에 이르는 당시의 여러 대가의 영향이 반영되어 있다. 그러나 고도의 심리적인 관심이나 부드러운 친근감은 그의 특유의 것이다. 초기의 주요작은《성 제롬》(루브르 미술관), 벽화《성고》(레카나티, 성 도미니크 성당)와《성모와 성자들》(아소로 대성당) 등이며 후기의 작품으로는《신혼 부부》(프라도 국립 미술관),《그리스도와 간부(姦婦)》(루브르 미술관) 등과 런던, 밀라노, 로마, 빈 등지에 소장되어 있는 초상화가 있다. 1556년 사망

로톤다〔이 *Rotonda*, 영 *Rotunda*〕 건축용어. 라틴어의 rotundus(원형의)에서 나온 말로 원형 건축을 말한다. 독립된 경우도 있고 건축의 일부를 이루고 있는 경우도 있다. 로마의 판테온*은 그 예.

로툴루스〔라 *Rotulus*〕「두루마리」의 뜻. 고대 이집트, 그리스, 로마에서의 책의 형태. 파피루스,* 양피지, 종이 등을 긴 두루마리로 만들어 거기에 손으로 쓴 것. 사본(寫本)의 가장 오랜 형태이다. 삽화가 있는 것도 많았으나 이집트의 것 이외는 원본 그대로는 현존하지 않는다. 삽화가 있는 그리스의 로툴루스로서 현존하는 최고의 것은 파리의 비블리오테크 나쇼날(Bibliothèque Nationale, Paris)에 있는 단편(2세기)이다. 또 바티칸 도서관 소장의《요슈아(Joshua)의 두루마리》는 7·8세기의 알렉산드리아에서 제작된 것이지만 이것도 원상 그대로는 아니다.

로트 André *Lhote* 1885년 프랑스의 보르도에서 출생한 화가. 처음에 이곳 미술학교에서 조각을 배웠으나 후에, 특히 고갱,* 세잔* 등으로부터 영향을 받아 회화로 전환하였다. 1908년 파리로 나와 1911년부터는 퀴비즘* 운동에 참가하였으며 1918년부터는 미술 연구소를 경영하면서 청년 화가들을 지

도하였고 또 1919년 이후에는《NRF》(Nouvelle Revue Française)지의 평론가로서 활동하였다. 저서로는《회화 — 혼과 정신(La Peinture, le coeur et l' esprit)》(1933년),《풍경화론(Traité du Paysage, Ecrits d' Artistes)》(1941년) 등이 있다. 1962년 사망.

로트레아몽 Comte de *Lautréamont* 프랑스의 시인. 1846년 우루과이의 수도 몬테비데오(Montevideo)에서 출생. 본명은 이지도르 뒤카소(Isidore *Ducasse*). 20세 때 파리로 나와 공업학교를 졸업하였다. 장편의 산문 시집《말도로르의 노래(Chants de Maldoror)》(1869년)는 생전에 한 장(章)이 출판되었을 뿐으로 빈곤 속에서 세상을 떴다. 그의 환상적인 서사시는 그로테스크,* 부조리, 잔인, 독신(瀆神)의 이미지로 가득차 있음과 동시에 격렬한 리리시즘과 상상력의 극치를 표현하고 있어서 특히 쉬르레알리즘* 화가들에게 깊은 영향을 주었다. 그가 죽은 후 간행된 몇 권의 책에는 달리*가 동판화의 삽화를 맡아 그렸다(1934년). 1870년 사망.

로흐너 Stephan *Lochner* 1410년 독일에서 출생한 화가. 독일과 스위스의 국경에 위치한 보덴제 호반의 메르스부르크(Meersburg) 출신. 1430년대 초엽 쾰른에 정주했던 것 같다. 15세기 전반의 쾰른파의 대표적 화가. 수업 시대에 대해서는 분명하지 않으나 옛 네덜란드 회화에서 영향을 받았음은 의심할 바 없다. 고딕적 감정에다가 북구 특유의 사실미를 가미, 우아한 작품을 보여 주었다. 대표작은 쾰른 대성당에 있는 유명한 제단화인데 이것은 1440년경의 작품으로서 본래는 쾰른 시청의 예배당을 위해 그려진 것이다. 특히 중앙의《3왕 예배》가 걸출하다. 기타의 작품 예로서 성 로렌초 성당의 제단화를 들 수 있다. 그 중앙의 그림《최후의 심판》은 쾰른의 발라프 리햐르츠 미술관(Wallraf Richartz Museum)에 있으며 양익도(兩翼圖)의 한 쪽《사도들의 순교》는 프랑크푸르트에, 다른 한 쪽《성자들》은 민헨에 각각 소장되어 있다. 또한 쾰른의 상기한 미술관에 있는《장미원의 성모》도 유명하다. 1451년 사망.

록펠러 센터〔영 *Rockefeller center*〕 뉴욕의 중심지에 서 있는 일군의 마천루 건축.

1931년부터 1936년에 걸쳐 록펠러 재단이 자본을 대고 그 본거지로 건설하였다. 건축가는 하리슨* 등. 한 개의 건물로서가 아니라 무리지어 설계된 최초의 실례(가장 높은 중심 건물의 층수는 약 70층)이다. 또 그 디자인은 미국의 마천루를 지배하던 당시까지의 역사 양식주의를 배제하고 근대주의의 디자인을 감행한 것이다. 미국 마천루 건축 발전사의 중요한 마일 스톤.

론 Hendrik Willem van **Loon** 1882년 네덜란드 로테르담에서 출생한 미국 학자. 저작가(著作家). 어릴 때 미국으로 건너갔으며, 장기간 유럽에 특파원으로 근무한 후 미국으로 돌아와서는 역사 및 예술사의 교수로 활동하였다. 네덜란드의 흥망에 관한 연구 《The Fall of the Dutch Republic》(1913년), 《The Rise of the Dutch Kingdom》(1915년) 외에 《인류의 역사(The Story of Mankind)》(1921년), 《예술의 역사(The History of Art)》, 《렘브란트 연구》(1931년) 등의 저서를 남겼다. 1944년 사망.

롤프스 Christian **Rohlfs** 1849년 독일의 홀스타인(Holstein) 지방의 닌도르프에서 출생한 화가. 1874년 이후 바이마르의 미술학교에서 배웠고 후에는 동교의 교사가 되었다. 1901년 하겐으로 옮겼다가 1910년부터 1912년까지 뮌헨에서 살았다. 처음에는 인상파풍의 그림을 그렸으나 1910년경부터 표현파로 전환하고 유리 그림과 같은 수법으로 신비적인 소재를 다루었다. 1938년 1월 하겐에서 사망하였다.

롬니 George **Romney** 1734년 영국 랭커셔주(Lancashire 州)의 달턴 인 퍼네스(Dalton in Furness)에서 출생한 화가. 그는 1762년 이후 런던에서 제작 활동하다가 1773년부터 1775년까지는 이탈리아에 유학하였다. 레이놀즈* 및 게인즈버러*와 함께 18세기 영국의 대표적인 초상 화가. 1799년에는 켄달(Kendal)로 옮겨 1802년 그곳에서 사망하였다. 작품으로는 런던의 내셔널 갤러리 및 윌리스 콜렉션에 많이 있다.

롭비아 **Robbia** 15세기에서 16세기에 걸쳐 피렌체에서 활동한 조각가 일족(一族). 유약을 바른 테라코타* 부조 및 조각상의 제작으로서 유명하다. 일족 중에서도 유명한 사람은 다음과 같다. 모두가 피렌체 출신이며 거기서 사망하였다. 1) Luca della *Robbia*(1400？~1482년). 일족 중 가장 뛰어난 조각가로서 기베르티,* 도나텔로* 등과 함께 초기 르네상스 피렌체파* 조각의 창시자의 한 사람이다. 처음에는 청동 및 대리석 조각가로서 알려졌다. 피렌체 대성당(→ 산타 마리아 델 피오레 대성당)의 《칸토리아(聖歌隊席)》대리석 양각(1431~1437년)과 캄파닐레*의 대리석 부조(1437~1439년)는 특히 유명하다. 나중에는 석유(錫釉)를 바른 채색 테라코타의 부조 및 조각상 제작의 기법을 완성하여 롭비아가(家)의 가문을 빛나게 하였다. 이 기법을 이용하여 두꺼운 부조의 성모자를 많이 만들었고 또 건축의 내외부에 화려한 장식 부조를 시도하였다. 2) Andrea della *Robbia*(1435~1525년). 1)의 조카이며 수제자. 테라코타에 유약을 발라 제작하는 기법을 더욱 발전시켜 대형의 제단 부조에도 이를 채용하였다. 이 기법에 의한 성모자 부조, 흉상, 환(丸) 조각, 군상 등을 다수 만들었으나 특히 유명한 것은 피렌체의 고아원을 장식하고 있는 《유아(幼兒)》의 두꺼운 부조(1463~1466년) 및 로지아 산 파오로의 《성 프란체스코와 성 도미니크》 등. 3) Giovanni *Robbia*(1469~1529？년). 2)의 아들이며 제자. 롭비아가(家) 전래의 유약을 바르는 일만을 열심히 익혔다. 그러나 그 기법에 있어서는 지나친 세부 묘사와 구도의 번잡성 때문에 독립된 조각이라기보다는 오히려 회화적인 인상을 주는 작품에 빠졌다. 주요작은 피렌체의 산타 마리아 노벨라 성당 내의 세수식 용수반(洗手式用水盤；lavabo)과 이곳의 산타 크로체 성당을 위한 테라코타 조각상, 그리고 피스토이아의 오스페달레 델 쳅포의 프리즈* 장식(대부분) 등이다. 그의 작품은 반드시 부친의 작품과 식별된다고는 할 수는 없다.

뢴트겐 투시(透視)〔**X-ray projection**〕 X선의 형광 작용, 광전(光電) 효과, 광화학적 작용을 이용하는 것으로, 미술품에 조사(照射)하는데, 직접 또는 간접 촬영을 통해 고(古) 미술품의 감정*(鑑定), 기법(技法)의 식별, 물감 층이나 소지(素地)의 상태 등을 해명하는데 쓰인다. 대단한 효과가 있다. 한편 한 작품에 대하여 지나치게 투시하게 되면 유해(有害)할 것이라는 추측도 있으나

아직 확증된 바가 없다.

루도비시의 옥좌(玉座) 〔*Tripticcio Ludovisi, Triptychon Ludovisi*〕 그리스 아르카이크 조각 유품의 하나(현재 로마 국립 미술관 소장). 1887년 로마의 루도비시 저택 내의 이른바 사르스티우스 정원에서 발굴되었다. 제작 연대는 기원전 470년경으로 추정된다. 이것은 명칭과 같이 옥좌가 아니라 어떤 제단의 상단부를 장식한 것이라 생각된다. 3면의 부조* 표현의 주제는 주요면이 《아프로디테*의 탄생》이거나 혹은 《페르세포네*의 출현》이다. 측면은 피리를 부는 나체 부인과 성향(聖香)을 바치는 옷을 입은 부인을 표현해 놓았다. 파로스섬의 대리석(영 Parian marble)에 시도된 정밀단엄(精謐端嚴)하고 유려유아(流麗優雅)한 박육조(薄肉彫)로서 이오니아파의 영향이 있는 작품이다. 보스턴 미술관 소장의 유사 작품(주요면은 이른바 「아도니스의 신화」)과는 한 쌍이며 동시대의 작이라는 설도 있으나 확증은 없다.

(루도비시의 옥좌)

루리스탄 미술(美術) 〔*Luristan art*〕 초기 철기 시대(기원전 2500~1000년경) 이란 서부의 자그로스산(Zagros山)에서 융성했던 청동기 미술. 주조(鑄造)에 의한 동물의 도안을 새긴 도끼, 칼, 항아리, 마구(馬具)장신구, 용기, 부장용 신상(副葬用神像) 등이 있다. 기마(騎馬) 문명을 반영한 것으로서 동물을 상당히 양식화하였어도(동물 그림 무늬, 수렵 무늬) 율동감이 많은 살붙임을 보여 주고 있다.

루미노그램 〔영 *Luminogram*〕 인간의 동작을 표시하는 빛의 궤적 사진(軌跡寫眞). 암실 내에 카메라를 비치하고 셔터를 개방해서 꼬마 전구를 단 사람의 동작을 필름에 기록한다. 인간 공학에서의 동작 분석*에 이

용된다. 또 유기적인 빛의 움직임의 흥미에서 착안하여 광고의 일러스트레이션*에 사용되는 경우도 있다.

루미아 〔*Lumia*〕 빛의 조각으로 스크린 위에 추상적인 모양과 색의 변화를 나타내는 일종의 새로운 예술. 덴마크 태생의 토마스 윌프레드(Thomas *Wilfred*)가 건반(鍵盤)에 의해 영상을 자유롭게 조작할 수 있는 클라빌럭스(clavilux)를 고안하여 1922년 뉴욕에서 맨 처음 연출하였다. 루미아는 건반 조작을 통해 여러 가지로 변하는 모양에 색광을 주어 시각적 음악과 같은 효과를 나타낸다. 다만 음악과 달리 그 변화에는 우발성이 있으므로 악보로 할 수는 없다. 음악이나 연극의 연주 및 연출에도 응용되며 또 일종의 움직이는 벽화로서 건축 조명에도 쓰여진다.

루버 〔영 *Louver*〕 건축 용어. 철상(綴狀)을 한 스크린을 일반적으로 말한다. 원래 스크린으로서의 기능적 의미의 것이지만 조형적으로 독특하고 근대적인 효과를 가지고 있으므로 디자이너들에게 애호되기에 이르렀다. 루버 중에서 특히 유명한 것은 브리즈—솔레이유*(해가리개)라 불리어지는 것이다.

루벤스 Pieter Paul *Rubens* 플랑드르의 대화가로서 바로크* 양식의 대표적인 화가. 1577년 베스트팔렌(Westfalen)의 지겐에서 출생. 부친은 약제사이며 학자였는데, 칼빈교도(Calvin 敎徒)로서 추방되기까지는 고향 안트워프의 참사회원(參事會員)이었다. 10세 때인 1587년 부친이 사망하자 가족들과 함께 안트워프로 돌아 왔다. 어렸을때 아담 반 노르트(Adam van *Noort*, 1562~1641년) 및 오토 베니우스(Otto *Vaenius*, 1556~1629년)의 문하에 들어가 그림 기법 외에 고전 문학 및 이탈리아어(語) 등 폭넓은 교양을 터득하였다. 1598년에는 안트워프의 화가 조합에 가입하였다. 1600년 이탈리아로 가 그로부터 8년 동안 만토바의 곤차가공(公)의 궁정에 외교관으로서 종사하였다. 이탈리아 체재 중에는 또 레오나르도 다 빈치*의 《최후의 만찬》을 비롯하여 이탈리아 르네상스 대가들의 작품을 모사하여 연구하였다. 또 티치아노,* 틴토레토,* 베로네제* 등의 베네치아파* 및 카라바지오*의 작품에서

많은 것을 배웠다. 당시의 작품에는 《만취한 헤라클레스》(드레스덴 화랑), 《로물루스(*Romulus*)와 레무스(*Remus*)》(로마, 카피톨리노 화랑) 등이 있다. 1608년 모친의 사망 소식을 듣고 귀국하였다. 귀국 후에는 브뤼셀에서 총독의 궁정 화가로서 그의 창작력을 가장 잘 발휘하였다. 이는 플랑드르파 최대의 화가로 도약하는 루벤스 자신의 양식 발전의 제 1 기에 해당되는 것이었다. 이듬해인 1609년에는 이사벨라 브란트와 결혼한 뒤 안트워프에서 웅장한 저택과 화실을 마련하고 다수의 제자를 지도하였으며 1610년부터 1612년 사이에 안트워프 대성당을 위해 제작한 유명한 《십자가 건립》, 《십자가 강하(降下)》등을 비롯하여 1615년부터 1620년 사이에 걸쳐 제작한 현재 뮌헨의 아르테피나코테크(→ 피나코테크)에 있는 《최후의 심판》등 수많은 대규모의 작품들을 전혀 독창적인 양식으로 제작하였다. 한편 뛰어난 두뇌, 훌륭한 용모, 원만한 성격을 인정받아 1623년경부터는 외교관으로서 네덜란드, 스페인, 영국, 프랑스 각국을 역방하였다. 그 기간 동안에는 단지 정치상의 외교 활동뿐만 아니라 각지의 궁정에서 회화 제작에도 관계하였다. 1630년 그의 53세 때 비단 장수의 딸인 16세의 미녀 엘레느 푸르망과 재혼하였다. 이 두 번째 결혼을 경계로 하여 그의 양식 발전의 제 2 기에 접어들었다고 볼 수 있다. 이 시기의 화풍은 표현이 감각적이고 세속적이며 밝고 화려한 색조와 함께 빠른 터치에 의한 독특한 힘 및 인체의 모든 동작을 철저하게 표현하려는 조소적(彫塑的)인 명확성을 특색으로 하고 있다. 1640년 5월 30일 영예와 행복에 넘친 왕자와 같은 생애를 마쳤다. 그는 신화, 종교, 역사, 우화(寓畫) 외에 풍속화, 초상화, 동물화, 풍경화 등 다방면에 걸쳐서 활동하여 2,000점 이상에 달하는 정력적인 업적을 남겨 놓았다. 작품의 어느 것이나 힘찬 선, 풍려한 색채, 터져나올 듯한 생기, 다이나믹한 동세를 지니고 있는데, 이는 바로크 회화를 대표하는 참된 관록을 보여 주는 것들이다. 그 중에는 루벤스가 그린 밑그림에 제자들이 착색하고 그 마지막 마무리를 루벤스 자신이 행한 작품도 많다. 반 다이크*와 같은 일류 화가도 그의 제자로서 또한 조수였다. 특히 유명한 작품으로서, 종교화로는 몇 점의 《피에타》(안트워프 및 빈 등), 《삼왕 예배》(마드리드 및 파리 등), 《성모 승천》(안트워프 대성당), 《성 이그나티우스의 기적》(빈 미술사 박물관), 《성 리비누스의 순교》(부뤼셀 왕립 미술관) 등이 있고 신화화로는 《아마존의 싸움》(뮌헨 국립 미술관), 《레우키포스의 처녀 약탈》(뮌헨) 등이 있다. 또 즐겨 반복된 소재로서 《안드로메다》, 《파리스의 심판》(런던 내셔널 갤러리), 《우미한 3여신》(스페인 프라도 미술관) 등이 있으며 특히 마리 드 메디치(Marie de *Médicis*)의 주문으로 뤽상부르궁(Luxembourg 宮)을 장식하기 위해 그린 역사화 및 우화(寓畫)풍의 연작 21도(1621~1625년, 루브르 미술관)는 그의 명성을 절정에 올려 놓은 작품으로, 그 규모와 호화 현란함 때문에 매우 유명하다. 그 밖에 그의 두 아내와 사랑하는 아이들의 초상 및 자화상 등의 걸작이 많이 있다.

루브르[*Louvre*] 프랑스의 유명한 왕궁으로서 지금은 세계 유수의 미술관이다. 파리의 중심 세느 강 북쪽 연안에 위치한 광대한 건물로서 총면적은 197,000㎡라 일컬어지고 있다. 이 건축은 1204년 필립 2세(*Philippe* Auguste, 재위 1180~1223년)에 의해 건조된 성채로서 1541년 이후 프랑소와 1세(재위 1515~1547년)의 명에 의해 르네상스식 궁전으로 개축되었다. 그 공사가 앙리 2세(재위 1547~1559년) 시대에도 속행되었으며 이어서 앙리 4세(재위 1589~1610년), 루이 13세(재위 1610~1643년)의 개수를 거쳐 루이 14세(재위 1643~1715년) 시대에 완성되었다. 프랑스 혁명이 일어난 후인 1793년 공화 정부에 의해 국립 미술관으로 되었다. 프랑스 왕가(王家) 르네상스 이래의 예술 진품을 대량으로 수집, 소장하고 있어서 대미술관 중에서도 가장 저명한 미술관으로 손꼽히고 있다. 고대 동양 제국의 미술을 비롯하여 이집트, 그리스, 로마, 중세 르네상스는 물론 17세기 이후 현대에 이르기까지의 회화, 조각, 공예의 일류 명품을 비장하고 있다. 주지하는 바와 같이 《밀로의 비너스》, 《모나리자》등도 루브르가 자랑하는 소장품들이다. 무수한 데생을 소장한 〈카비라 데 메생〉 및 풍부한 미술 도서

관도 함께 갖추고 있다. 혁명 후 국립 미술
관으로 개관된 것은 1893년이다.

루셀 Ker Xavier Roussel 1867년 프랑
스의 메츠(Metz)에서 출생한 화가. 파리로
나와 아카데미 줄리앙에서 배웠다. 화풍은
목신(牧神)이 기쁘게 노는 것이 많고 대담
한 필치에 의한 녹색의 초원이나 삼림 위에
백옥과 같은 새파란 하늘이 덮고 있다. 수법
및 마티에르*에 근대 감각이 있다. 1944년
사망.

루소 Henri Rousseau 1844년 서(西) 프
랑스의 라발(Laval)에서 출생한 화가. 처음
에는 변호사 사무소의 서기로 일하다가 1865
년부터 파리의 세관에 근무하였으며 여가를
틈타 그림을 그리기 시작하였다. 그가 세관
으로서 20년간 지내면서 그림을 그렸기 때
문에 〈르 두아니에(Le Douanier)〉〈세관원〉
로 애칭된다. 1885년 루브르 미술관에 나가
옛 대가들의 그림을 모사하였다. 그리고 그
해에는 또 샹 - 젤리제(Champs - Elysées)의
살롱에 처음으로 작품 2점을 출품하였다.
이듬해인 1886년에는 전적으로 그림을 그리
기 위해 퇴직하였다. 앵데팡당전*에 작품을
출품하여 그후 1910년까지 거의 매년 여기
에 출품하였다. 이때 그는 고갱,* 르동,* 쇠
라* 등과 친교를 맺었다. 동화적인 세계를
단순 소박하게 그리는 독특한 화풍이 처음
에는 때때로 주위 사람들의 비웃음거리가 되
었다. 1891년경부터 즐겨 엑조틱(exotic; 이
국적)한 주제를 다루어 〈전쟁〉(1894년, 프랑
스 인상파 미술관), 〈잠자는 집시〉(1897년,
뉴욕 근대 미술관), 〈파리 반프 세관〉(1890
년경, 영국 코털드 미술관) 등을 제작하였
다. 1905년 살롱 도톤*에 첫 출품하였고 이어
서 1906년에는 들로네,* 블라맹크,* 피카소*
및 시인이며 비평가인 아폴리네르(→ 퀴비슴
슴) 등과 사귀었다. 1907년에는 독일의 비
평가 우데(W. Uhde)가 그에 관한 최초의 논
문을 발표하면서 그의 존재가 인정되었으며
순박하고도 창조적인 루소 예술의 명성이 점
차 확립되어갔다. 유명한 작품으로는 상기
한 작품 외에 〈꿈〉(1910년, 뉴욕 근대 미
술관), 〈시인을 고무하는 뮤즈〉, 〈제니에 영
감의 마차〉, 〈풍경을 배치한 자화상〉, 〈뱀
의 마술사〉(1907년) 등을 들 수 있다. 1910
년 사망.

루소 Théodore Rousseau 1812년 프랑스
파리에서 출생한 화가. 미술학교에 들어가
레티에르(Guillaume Léthière, 1760~1832
년)에게 사사하였고, 후에 바르비종으로 옮
겨 이른바 바르비종파*를 대표하는 중심 화
가 중의 한 사람이 되었다. 로이스달,* 콘스
터블* 등의 작품에서 많은 자극을 받았다.
1848년에 처음으로 파리의 살롱에 출품하여
입선하였다. 즐겨 소택지(沼澤地) 또는 저
녁 노을에 돋보이는 퐁텐블로(Fontaineble-
au)의 나무 숲, 비온 뒤의 경치 등을 즐겨
그렸다. 그것들은 착실한 자연 관조 속에 시
정을 담은 독자적인 풍경화이다. 에칭도 다
소 남기고 있다. 1867년 바르비종에서 사망
하였다.

루솔로 Luigi Russolo 1885년 이탈리아
에서 태어난 화가. 1909년과 그 이듬해의 미
래파* 제 1 회 선언에 참여하여 보치오니,* 카
라,* 발라, 세베리니*와 함께 서명함으로써
당시 이 운동의 창시자로서 제 1 차 대전 전
후를 통하여 이탈리아 미래파 운동에서 가
장 크게 활약했던 화가 중의 한 사람이다.
루솔로의 작품은 질주하는 열차나 자동차의
심한 다이내미즘을 일종의 추상화로 음악적
으로 리드미컬하게 표현하여 미래파가 지니
는 요소 중의 하나인 새로운 속도의 미(美)
에 음악적 요소를 가하였다. 주로 메카닉한
것을 소재로 하여 다이내믹한 것을 나타내
는데 시종하였다. 그러나 카라,* 세베리니*등
비교적 정적(靜的)인 것에 고전적, 전통적인
것을 가하여 표현한 작가들의 이름이 오늘
날 조금이라도 우리들의 기억에 남아 있는
데 비해서 미래파의 퇴조와 함께 당시 가장
혁명적이었을 루솔로의 이름을 조금도 찾을
수 없는 것은 파생적인 여러 요소가 회화가
지니는 본질적인 조형성을 소홀히 하였기 때
문이라고 할 수 있다. 1947년 사망.

루스티카[이 Rustica, 영 Rustication]
석조 건축에 있어서 외관 마무리의 하나. 이
음새를 낮게 하고 돌의 표면을 돌출시켜서
거칠게 마무리한다. 르네상스 시대의 하나
의 특징이기도 한다.

루오 Georges Rouault 1871년 프랑스 파
리에서 출생한 화가. 14세 때(1885년) 스테
인드 글라스*를 배우는 한편, 파리에 있는
공예학교의 야간반에 들어가 데생을 공부하

였다. 18세 때 에콜 데 보자르에 입학하여 처음에는 엘리 들로네*(Elie Delaunay, 1828~1891년)의 가르침을 받았으나 얼마 후 들로네가 사망하게 되어 그의 후계자인 모로*의 제자가 되었으며 거기서 마티스*와 서로 알게 되었다. 1898년 모로가 죽은 후에 그를 기념하기 위해 설립된 귀스타브 모로 미술관의 관장으로 임명되었다. 그러나 이때부터 그에게는 물질적으로나 정신적으로 고난의 시대가 도래하기 시작했다. 재학 중에 추구했던 아카데믹한 사실적 경향을 탈피하였으며 또 〈갈색〉을 기조로 한 지금까지의 자기 작품에 회의를 느꼈다. 소설가이며 미술비평가인 위스망스(J·K Huysmans)나 레온 블로와(Léon Bloy) 등의 가톨릭 작가와의 사귐은 그의 종교적인 인생관에 결정적인 영향을 주는 계기가 되었다. 1903년에는 마티스,* 마르케* 등과 함께 제1회 살롱 도톤*에 참가하면서부터 1904년 및 1905년에도 잇달아 여기에 출품하였다. 분방한 필세와 격렬한 색채에 의해 포비슴*의 경향도 보여 주었으나 그의 예술은 이 운동과 직접적인 관계는 없었다. 1910년 파리에서 최초의 개인전을 개최하였고 그 이듬해는 농부, 노동자, 가정 생활 등 사회상의 주제 및 초상을 그렸으나 1913년부터는 재차 종교상의 소재를 주로 다루었다. 그 후 화상 볼라르*(Ambroise Vollard)의 권유를 받고 판화 제작에 손을 대었으며 1929년에는 디아길레프*의 발레《방탕아》의 무대 장치 및 의상을 담당하였다. 이 무렵부터 그의 명성은 높아지기 시작했다. 1930년 스위스에 체재, 색조가 더욱 강렬하여졌다. 1940년 이후부터는 거의 종교상의 테마에만 전념하였다. 1948년 아시의 교회당 스테인드 글라스*를 제작하였다. 한 마디로 루오는 정신적인 숭고함과 종교적인 엄숙함을 결합시킨 20세기의 대표적인 종교 화가였다. 그는 반드시 종교에서만 소재를 찾는 것은 아니었다. 코메디언, 여자의 얼굴, 인물을 배치한 풍경 등을 묘사한 작품이 많은데, 그 화면들은 언제나 심각한 종교적인 느낌과 드높은 엄숙한 정신이 스며들어 있다. 두꺼운 마티에르*와 자유롭고 늠름한 묘법 속에서 독특한 신비적인 예술을 수립하였다. 힘찬 검은 선에 둘러싸인 순수한 적색, 녹색, 황색이 그의 작화(作畫)의 특색이며 이들 색조는 마치 스테인드 글라스를 통해 들어 오는 신비한 빛의 효과가 충만한 가톨릭 성당 내부의 그것과 같은 분위기를 풍겨 주고 있다. 이것은 소년 시절에 터득한 스테인드 글라스의 기술과 관련되기 때문이다. 1958년 사망.

루이 14세 양식〔프 Louis-quatorze〕 루이 14세(재위 1643~1715년) 시대에 프랑스에서 번성한 양식. 특히 실내 장식 및 가구의 양식을 말한다. 프랑스 바로크(→ 바로크)의 최고 발전 단계. 군주의 이름으로 이와 같이 부르게 된 근거는 가장 훌륭한 것이 루이 14세의 주문과 발의에 의해 만들어졌기 때문이다.

루이 15세 양식〔프 Louis-quinze〕 루이 15세 시대(1723~1774년) — 루이 15세는 1715년 즉위하였으나, 그때부터 1723년까지는 오를레앙공(公) 필립의 섭정을 받아오다가 그 해에 성년식을 올리고 정식으로 즉위하여 1774년까지 재위하였음 — 에 프랑스에서 번성한 양식. 프랑스 로코코로 양식에 해당한다. → 로코코

루이 16세 양식〔프 Louis seize〕 루이 16세 시대(재위 1774~1792년)에 프랑스에서 번성한 양식. 로코코*에서 고전주의*로 옮겨가는 과도적 양식.

루이니 Bernardino Luini 1475년 이탈리아 루이니에서 출생한 밀라노파 화가. 보르고뇨네(Ambrogio Borgognone, 1445?~1523년)의 제자. 레오나르도 다 빈치*에게서 강한 영향을 받았다. 그러나 1520년대에는 점차 그의 영향에서 탈피하여 결국 서정적인 독자적 화풍에 달하였다. 그의 작품(판화 및 벽화)이 지닌 특색은 온화한 색감, 우아한 부인상, 백합이나 장미 등의 정교하고 아름다운 묘사에서 엿볼 수 있다. 살붙임은 레오나르도의 방식을 따라 델리케이트 하지만 구도의 통일이 없는 작품이 많고 또 정신적 내용의 표현이나 화면의 동세가 부족하다. 주요 작품은 사론노(Saronno)의 순례 교회당 벽화(1525년), 루가노(Lugano)의 산타 마리아 델리 안젤리 성당의 벽화(1529년)등이다. 1532(?)년 사망.

루즈 페이퍼〔영 Rouge paper〕 카본 페이퍼(carbon paper)의 붉은 것. 데생을 전사(轉寫)하기 위해 쓰여진다. 이 적색은 간

단히 지워진다.

루카스 반 라이덴 → 라이덴

루카 조합(組合)〔영 *Guild of St. Luke,* 독 *Lukasgilde*〕중세 말기 화가의 길드를 이 이름으로 불렀다. 복음자(福音者) 누(루)카가 화가의 수호자가 됨으로써 생긴 말.

루트 구형(矩形)〔영 *Root rectangle*〕고대 그리스에서 구도의 기본이 되었던 구형으로, 구형의 짧은 변을 1로 하였을 때 긴 변과의 비(比)가 $\sqrt{2}$, $\sqrt{3}$, $\sqrt{5}$로 되는 것을 말한다. $\sqrt{2}$ 는 정방형의 대각선의 길이이며 $\sqrt{3}$ 은 $\sqrt{2}$ 구형의 대각선의 길이이다. 참고 그림에서 대각선 AC에 대한 B에서의 수직선은 d에서 만나고 그 연장은 긴 변 AD 선상의 E에서 교차되어 AD의 1/2의 점을 결정한다($\sqrt{3}$ 구형의 경우는 긴 변의 1/3점에서 교차된다). 또 d를 기점으로 해서 긴 변과 짧은 변에 각각 평행한 선 df와 de를 그으면 e와 f는 어느 것이나 각변의 1/3 점을 통과한다. 그리스인은 이 성질을 높이 평가하여 특히 $\sqrt{2}$, $\sqrt{5}$ 의 구형을 신전(神殿) 건축을 비롯하여 항아리의 형태 등에 디자인의 기본적 콤포지션*으로 사용하였다. $\sqrt{2}$ 의 형은 프랑스에서는 옛부터 조화의 문(porte d' harmonie)이라 불려져 왔다. → 시메트리

루페〔독 *Lupe*〕확대경. 사진 제판에서 필름의 망판(網版)이나 인쇄물에서 색의 분포 상태를 관찰할 때 흔히 이용된다.

룩소르 신전(神殿)〔영 *Temple at Luxor*〕옛도시 테베(上이집트)의 자리에 만들어진 룩소르 거리에 남아 있는 아몬*의 대신전. 신제국의 라메스(람세스) 2세가 창건하였고 그 후 증축되어 필론,* 중정(中庭), 장랑(長廊), 제 2 필론, 제 2 중정, 열주(列柱) 홀(hypostyle hall), 부속실, 내전(內殿)

의 순으로 계속되어 있다. 스핑크스가 늘어서 있는 참도(參道)의 하나(길이 2km)가 카르나크 신전*과 이 신전을 연결하고 있다. 오벨리스크*의 하나는 오늘날 파리에 옮겨져 있다.

룰드 콤프리헨시브 → 콤프리헨시브

룽게 Philipp Otto *Runge* 1777년 독일 보르가스트에서 출생한 화가. 코펜하겐의 미술학교에서 배운 뒤 1801년 드레스덴에 나와 수업을 계속하였다. 1804년 이후에는 함부르크에서 살았다. 북독일 로망파의 대표적인 화가 중의 한 사람인 그는 초상화나 종교화도 그렸으나 특히 장식적인 우화(寓畫)를 그려 이름을 날렸다. 대표작으로는 인생의 4기를 아침, 낮, 저녁, 밤으로 표시한 상징적인 4부작이 있는데, 이 중에서 완성한 것은 《아침》(함부르크 미술관) 뿐이고 기타는 미완성이다. 그 밖의 주요작으로는 역시 함부르크 미술관에 소장되어 있는 《이집트에로의 피난 도상의 휴식》(1805~1806년)을 비롯하여 그의 양친과 아이들 및 아내의 초상화를 들 수가 있다. 그의 가장 역작이라고 간주되어 왔던 《우리들 3인》은 1931년 뮌헨의 그라스파라스트 화재 때 소실되어 버렸다. 1810년 사망.

뤼드 François *Rude* 1784년 프랑스 디종(Dijon)에서 출생한 조각가. 파리로 나와 카르텔리에(Pierre *Cartellier*, 1757~1831년)에게 사사하였다. 그는 열렬한 보나파르트 당원이었으며 나폴레옹이 실각하였을 때에는 브뤼셀로 피신하여 12년간이나 머물러 있었다. 거기서 역시 망명객이었던 다비드*(J. L.)와 알게 되었으며 귀국 후에는 《거북이와 노는 어린이》(1831년)를 발표하여 유명해졌다. 당시의 경화(硬化)된 고전주의*에서 조각을 해방한 제 1 인자. 고전파가 배척한 극적인 구상이나 격렬한 운동 표현을 부활시켜 로망주의* 조각의 대가가 되었다. 대표작으로서 파리 개선문의 유명한 군상 부조 《진군》(1833~1836년)(이른바 《라 마르세이에즈》)를 들 수가 있다. 이 작품은 파리 개선문을 장식하는 4개의 커다란 부조 중의 하나로서 1792년에 파리의 방어를 위해 마르세유로부터 출발한 의용군들의 진군을 주제로 한 것이다. 특히 이 군상은 열렬한 정열을 내뿜는 듯하여 사람을 감동시키

고 있는데, 이와 같이 뤼드는 조각에 있어
서 오랜 동안 잊혀져 있던 리듬과 생기있는
충실성을 부활함으로써 프랑스 조각에 강렬
한 움직임을 촉구하는 전기를 마련하였었다.
《네이(Ney)제독 기념상》(1853년)은 보이지
않는 전군을 지휘하는 듯한 인상을 강하게
주고 있다. 그는 또 생기가 넘치는 초상 조
각도 다수 남겨 놓았다. 1855년 사망.

뤼르사 Jean Lurçat 프랑스의 화가. 1892
년 브뤼에르에서 출생. 프랑스적인 섬세한
취미를 근동풍(近東風)의 엑조틱*한 시정과
융화하여 독자적인 장식적 스타일을 수립한
추상계(抽象系)의 화가. 그 양식의 근대성
은 마티스,* 피카소*의 감화를 소화하여 색
채와 형체에서 근대적인 감각을 파악한 점
에도 있지만 한편으로는 독일, 이탈리아를
비롯하여 스페인, 그리스, 소아시아 제국의
여행을 통해서 얻은 동방 예술의 영향도 작
용하고 있다. 그의 유니크한 장식적 스타일
은 태피스트리* 작품에서 그 특색을 가장 잘
발휘하고 있다. 그런 뜻에서는 태피스트리의
근대적 재건(再建)에 미친 공적은 크다. 한
편 그는 프랑스의 유명한 건축가 앙드레 뤼
르사 의 형이다. 1966년 사망.

뤼첼러 Heinrich Theodor Maria *Lützeler*
1902년 독일의 본에서 출생한 학자. 현대 독
일의 미술사가이며 예술 학자. 본 대학을
졸업한 후 1921년 박사 학위를 얻고 본 대
학 교수로 예술사를 강의하였다. 현상학적
(現象學的) 입장에서 예술 인식의 형식을 설
명하고자 하였다. 또 조형 예술을 회화, 조
각, 건축의 각 표현 형식의 특질에서 그 근
본 양식을 해명하고자 하였다. 또한 그는
연간지(年刊誌)《미학* 및 일반 예술학》의
편집자로도 일하였고 저서도 상당히 많다.
그 중에서도 주요 저서는《Formen der K-
unstkenntnis, 1924년》,《Die christliche K-
unst des Abendlandes, 1932년, 3A. 1935
년》,《Einführung in die Philosophie der
Kunst, 1934년》,《Die Kunst der Völker,
1941년》,《Was meinst die moderne kunst,
1949년》등이다.

뤼톤〔희 *Rhyton*〕본래는 각제(角製) 또
는 각형(角形)의 술잔을 가리키는 말이다.
동물 모양의 마시는 그릇으로는 동물의 머
리 모양을 한 음구(飮口)가 있다. 소아시아,

코린트(영 Corinth, 희 Korinthos), 남부 이
탈리아에서 미노스 왕조 시대에 쓰여졌다.
중세에는 예배 의식에 사제(司祭)가 손을 씻
는 데 쓰는 청동제의 연적(硯滴). 이것을 아
콰마닐레(aquamanile)라 한다.

르 냉 Le *Nain* 프랑스의 3형제 화가.
맏이 앙트완(*Antoine*, 1588? ~1648년), 둘
째 루이(*Louis*, 1593? ~1648년), 셋째 마
티우(*Mathieu*, 1607~1677년). 모두가 랑
(Laon) 출신이다. 이들 3형제는 1629년경
파리로 나와 1648년 왕립 미술원의 창립에
참여하여 그 회원이 되었다. 이들의 생애에
대해서는 미상이며 각자의 제작 상황을 구
별하려고 하는 근년의 연구에도 불구하고
작품의 대부분은 공동 제작이었던 것같다.
르 냉 3형제의 그림은 당대의 프랑스 화가
들의 그림과 비교해 볼 때 현저히 다름을 알
수 있다. 우의적(寓意的)인 작화가 관례였
던 시대에 그들은 즐겨 농민이나 소박한 근
로자의 생활에서 소재를 취하여 차분한 색
조와 스페인 화파를 연상케 하는 사실적 수
법으로 그렸다. 주요작은 루브르 미술관에
있는《대장간》,《농부들의 식사》,《농부의
가족》등이다.

르네상스〔프·영·독 *Renaissance*, 이
Rinascimento〕문예부흥(文藝復興)이라고
번역된다. 14세기말부터 16세기에 걸쳐서 맨
처음 이탈리아에서 일어나 유럽 전역으로 파
급된 미술, 문예, 문화상의 혁신 운동. 그
리스 로마의 고전 문화를 부흥시키는 것이
목적이었던 바 중세의 기독교적 속박에서
벗어나 개인과 개성(個性)의 해방 및 존중,
자연인의 발견 등을 주안점으로 하였다. 단
지 미술, 문학에서 뿐만 아니라 널리 학문,
정치, 종교 방면으로도 새로운 공기를 불어
넣어 근대 문명의 단서를 이루었다. 1) 개
념 ─ 르네상스라는 말을 처음으로 미술사상
의 시대로 구분하는 학술 용어로 사용한 사
람은 프랑스인 세루 다장쿠르*(Seroux d'
Agincourt, 1730~1814년)였다. 그에 앞서서
백과사전(百科事典) 편찬인이나 볼테르(*Vo-
ltaire*) 등도 이 말을 사용하였으나 그것은
막연하게 예술 부흥이라는 뜻으로 썼던 것
이며 미술사의 시대 구분 개념으로서 오늘
날과 같이 뚜렷한 형태를 취한 것은 아니었
다. 다장쿠르는 중세 이후의 이탈리아 미술

의 유품을 연구하여 중세 이래 16세기에 이르기까지의 미술사를 썼다(Histoire de l'art parles monuments depuis sa décadence jusqu' au XⅥ siècle, 1811~1823). 그 속에서 그는 고딕*에 이어지는 시대를 부흥기(Renaissance)와 혁신기(Renouvellement)둘로 나누어서 이탈리아 미술의 발전을 설명하였다. 르네상스라고 하는 그 시기의 한계가 아직 명확해진 것은 아니지만 아뭏든 이 말의 학술적 표현은 이 책에서 시작했다고 할 수가 있다. 한편 16세기 초 이래 이탈리아로부터 새로운 건축 양식이 전해져서 프랑스 고유의 고딕 양식과 결부되어 성립된 건축 양식을 프랑스 르네상스 양식이라 부르는데, 이것 역시 이 무렵부터이다. 르네상스의 개념에 명확한 윤곽을 준 현재와 같은 의미로 사용한 최초의 사람은 부르크하르트*였다. 그는 그의 저서 《치체로네(Cicerone)》(1855년)에서 이탈리아인(《미술가 열전》의 저자 바사리*를 비롯하여)의 이른바 트레첸토*(14세기)를 르네상스로부터 절단하여 15 및 16세기만을 르네상스에 포함시켰다. 〈초기 고딕〉, 〈전성기 고딕〉에 따라서 15 세기를 〈초기 르네상스〉(Frührenaissance), 16세기를 〈전성기 르네상스〉(Hochrenaissance)라 불러 발전 단계를 구획한 것이다. 그러나 부르크하르트 자신은 나중의 저서에서 14세기에 〈전기(前期) 르네상스〉(Vorrenaissance)라는 이름을 붙여 놓았다. 2) 기간 ― 이탈리아(중부 이탈리아)에서는 1420년경부터 1560년경까지이며 네덜란드에서는 대체로 1450년경부터 1600년경까지이다. 기타의 유럽 제국에서는 1500년 무렵부터 1600년경까지이다. 이를 더 세세하게 구분하면 a) 초기 르네상스 ― 1420년경부터 1500년경까지, 북구에서는 1500년경부터 1540년경까지. b) 전성기 르네상스 ― 1500년경부터 1540년경까지, 북구에서는 1540년경부터 1570년경까지. c) 후기 르네상스 ― 1540년경부터 1560년경까지, 북구에서는 1570년경부터 1600년경까지 (혹은 1610년경까지). 3) 건축 ― 이탈리아에서 15세기에 일어나 다음 세기에 서유럽의 각국으로 퍼진 고전 건축의 재생과 함께 고딕 양식은 점차 그 지배적인 세력을 잃어가고 있었다. 고딕은 본래 이탈리아에서는 참된 지반(地盤)을 갖지 못했으므로

로 고전 양식의 재발견과 충용(充用)에 있어서 명시된 고전에의 복귀는 당연한 일이었을지도 모른다. 15세기의 건축 설계자들은 로마 건축의 구조적 요소 ― 예컨대 아치* 궁륭,* 돔,*(dome) 및 장식 형식 등 ― 를 도입하여 그것들을 새로운 요구를 위해 쓰게 하였다. 우선 브루넬레스코*가 출현하여 《피렌체 대성당의 큰 돔(dome)》및 《파치 예배당》에서 르네상스 최초의 중요한 성과를 이루어 놓았다. 대건축가 알베르티*와 브라만테*가 이를 이어받았다. 교회당 건축과 아울러 궁전이나 저택도 왕성히 조영되었다. 양식상의 특색으로서 고딕의 수직선에 대신하는 수평선의 강조, 간소, 명확, 규칙적인 개개의 형식 등을 들 수가 있다. 각 부분은 전체 속에서도 스스로 명료하게 나타남과 동시에 또 일관된 조화적 질서를 구성하는 요소를 이루고 있다. 16세기가 경과되는 중에 북유럽에서도 점차 고대 건축의 기둥, 코니스* 또는 장식 형식을 채용하였다. 그러나 고대에서 직접 도입한 것이 아니라 이탈리아 건축을 통해서 받아들여 그것을 재차 개조한 것이다. 시메트리,* 균형, 조화. 따위의 이탈리아 르네상스 예술의 뿌리깊은 요구는 북유럽에 있어서도 특히 독일 르네상스에서는 대단한 문제가 아니었다. 뿐만 아니라 거기서는 종종 불균형한 배열의 건축체에 의해 북유럽의 형식 감정이 고집되어져 있다. 4) 조각 ― 건축에의 종속성(從屬性)이 고딕에 비해 훨씬 줄었을 뿐만 아니라 독립된 조각상도 설치되었다. 이러한 것으로는 예컨대 파도바나 베네치아의 유명한 기념 기마대(도나텔로*의 《가타멜라타 장군 기마상》) 등을 들 수 있다. 그것은 로마 시대의 테마(→ 마르쿠스 아우렐리우스 기마상)를 이어받아 이를 다시 훌륭히 발전시킨 것이다. 대체로 중세에서는 생각지도 못할 기념비의 관념이 여러 가지 형식을 취하면서 실시되었다. 고대의 흉상 형식이 또 조각의 중요한 과제로 등장하였는데 그것은 오늘날에 이르기까지 계속되고 있다. 제작 재료로서는 청동이 효력을 나타내었고 그것은 또 건조물에 대한 조각의 자립성에 크게 기여하였다. 재차 나체 표현도 등장하였다. 조각가는 나체를 연구하여 그 해부학적 구조를 뚜렷이 표시하려고 기도하였다. 그들은

고대 조각을 통해서 배우는 것이 많았다. 그런데 이러한 여러가지 움직임이 그대로 통용된 곳은 이탈리아 뿐이었으며 16세기의 독일 조각은 르네상스풍의 길을 용이하게 걸어나가지는 못했다. 그 이유는 르네상스 양식이 전해지기 직전에 독일에서는 후기 고딕의 힘찬 비약을 이룩했기 때문이다. 독일 조각에서 후기 고딕의 자극이나 긴장이 이탈리아의 의미에서의 르네상스풍 형식으로 성숙한 것은 이례에 속한다. 이에 비하면 프랑스에서는 이탈리아의 본보기에 상당히 접근하였다. 5) 회화 — 중세에서 이어 받은 그리스도교의 소재에 대해 그리스 신화의 내용이나 풍경 및 개인의 초상이나 나체 등 비종교적인 소재가 새롭게 가해졌다. 이탈리아에서는 발전의 담당자로서 벽화*와 판화*가 동등한 중요성을 지녔으며 북유럽에서는 거의 판화만이 발달하였다. 목판화나 동판화와 같은 새로운 분야도 열려졌다. 양식상의 특색을 사실(寫實) 정신 또는 과학적 정확성을 찾는 의욕이었다. 특히 원근법*의 문제가 르네상스 화가들의 마음을 사로 잡았다. 르네상스 회화를 그 선행자로부터 구별하고 또 뒤의 여러 파에 길을 터 주는 요인이 된 것은 정녕 이 원근법의 성실한 연구에 있었다. 다른 현저한 혁신은 명암 효과에 의해 주도한 실체감의 표출에 있었다. 피렌체파*가 르네상스 회화의 주류를 이루었고 베네치아, 시에나, 밀라노, 로마 기타의 이탈리아 여러 도시가 각각의 화파를 발전시켰다. 기법으로는 판화 때문에 유화가 점차 유력한 수단이 되었다. 그런데 다른 여러 나라보다 르네상스가 우선했던 이탈리아였지만 회화의 영역에서는 그 위치가 그다지 높지도 명백하지도 않았다. 옛 네덜란드 회화의 발단에 입각한 반 아이크 형제*의 《강(Ghent)의 제단화》(1432년)에서 이미 르네상스 회화의 주요한 문제가 제기되었고 더구나 부분적으로는 그 완전한 해결을 보여 주었다.

르 노트르 André **Le Notre**(또는 **Lenotre**) 프랑스의 조원가(造園家). 루이 14세 시대로부터 시작되는 프랑스 정원 양식의 창시자. 1613년 파리에서 출생. 부친이 죽은 후에는 그 후계자로서 튀를리궁(Tuileries宮)의 정원 감독관이 되었다. 최초의 중요한 설계는 보 — 르 — 비콘트(Chateau de Vaux-le-Vicomte)의 정원인데, 이것이 루이 14세의 주목을 끌게 되어 왕은 그 후 거의 모든 왕궁의 정원 감독을 그에게 위임하는 계기가 되었다. 르 노트르는 드넓은 평탄한 토지를 정연하게 기하학적으로 설계하여 통합하는 독자적인 장대한 조원법을 발전시켰다. 대표작은 베르사유궁*의 정원을 비롯하여 상 — 클루(Saint-Cloud), 마를리 — 르 — 로아(Marly-le-Roi), 샹틸리(Chantilly), 퐁텐블로(Fontainebleau), 상 제르망(Saint Germain) 등의 정원들이다. 1678년 로마로 가서 바티칸을 비롯하여 로마의 여러 빌라에 정원을 설계하였고 또 영국의 찰스 2세로부터 초빙되어 그리니치(Greenwich) 정원, 런던의 센트 제임스 공원(St. James Park) 등을 설계하였다. 그의 조원법은 이른바 영국식 정원(→ 정원)이 왕성해질 무렵까지 유럽 전역을 지배하였다. 1700년 사망.

르누아르 Auguste **Renoir** 1841년 양질의 도자기 생산으로 유명한 중부 프랑스의 리모즈(Limoges)에서 출생한 화가. 4세 때 일가와 함께 파리로 이주하였으며 13세 때 가계를 돕기 위해 도기 공장에 들어가 직인의 과정을 익히면서 일하였다. 그가 담당한 일은 도기의 윗 그림 그리기였다. 이 작업이 결국 평생 화가로서의 길을 걷는데 결정적인 영향을 주었다고 한다. 20세 때인 1861년에 국립 에콜 데 보자르에 들어가 글레이르(Charles Gabriel **Gleyre**, 1806~1874년)의 아틀리에에서 정식으로 그림을 배웠다. 이 아틀리에에서 그는 모네,* 시슬레* 등과 알게 되었으며 또 외광파*의 그림에 관심을 가지기 시작했다. 1863년 글레이르의 화실을 떠나 라투르*와 함께 루브르에 다니며 옛 대가들의 작품을 연구하였다. 1867년경의 작품에는 쿠르베* 및 마네*의 영향이 현저하게 엿보이고 있다. 1874년 제 1 회 인상파전(→ 인상주의)에 참가한 것을 계기로 제 2 회전(1876년) 및 제 3 회전(1877년)에도 출품하였다. 1879년 이후부터는 인상파의 동료들로부터 점차 멀어져갔다. 1881년 봄에는 알제리로 여행하였으며 가을부터 이듬해인 1882년에 걸쳐 베네치아, 로마, 남이탈리아 등지를 여행한 뒤에는 또 다시 알제리

에서 그 해의 봄을 보냈다. 그리고 그 해의 제 7 회 인상파전에는 작품 25점을 출품하였다. 이탈리아 여행의 결과로서 그가 시도한 고전적인 선의 추구가 1883년경부터 몇 년간 계속되었다. 1883년에는 뒤랑―뤼엘 화랑에서 개인전을 개최하여 호평을 얻었다. 1890년대 말엽에 이르러서는 지병인 관절염이 점점 악화되어 손에 붓을 묶어 놓고 그릴 정도로 부자유스러운 몸이 되었다. 1903년 이후부터는 겨울을 남프랑스의 카뉴(C-agnes)에서 보내고 여름은 부르고뉴의 에소와(Essoyes)에서 보냈으며 파리에는 봄 또는 가을의 좋은 계절을 골라 단기간에만 체재하였다. 노쇠와 질병에도 불구하고 제작의욕은 조금도 줄지 않았다. 그래서 화경(畵境)은 더욱 더 완숙해졌다. 그는 훌륭한 풍경이나 정물도 많이 그렸으나 특히 부녀 및 어린이, 나체의 콤포지션*에 걸작을 많이 남기고 있다. 만년의 작품을 보면 색채가 미묘하게 융합하고 있어서 선묘적인 요소는 찾아 볼 수 없다. 더구나 대상의 파악법은 정확하여 생명이 약동하는 듯하다. 색채에 대한 르느와르의 감정은 항상 열렬하였다. 더구나 거기에는 사람의 의표를 찌른다든가 또는 교묘한 꾸밈을 구사하는 의도가 조금도 없다. 그의 일관된 제작 태도와 마찬가지로 색채에 있어서도 그는 매우 단순 명료한 것을 애호하였다. 해를 거듭함에 따라 즐겨 채용한 색깔은 선명한 녹색 및 순수한 청색에 의해 돋보이는 적색, 귤색, 황색 등이었다. 한편 66세 때에는 마이욜*과 사귀면서 그의 영향을 받아 조각도 만들었다. 처음에는 소녀의 목을 작은 원형 양각으로 만들다가 만년에는 커다란 환조*(丸彫)에도 손을 대었다. 젊은 조각가인 조수가 있었는데, 이 사람은 르느와르가 주도하고 지시하는데 따라 작업하여 《비너스》,《무릎 꿇은 사람》등 청동상의 모델을 만들었다. 1919년 12월 카뉴에서 사망하였다. 대표작은 루브르 미술관에 소장되어 있는 《목욕하는 여인들》(1918년경),《물랭 드 라 갈레트(Moulin de la Galelle)》(1876년),《피아노 앞에 앉은 소녀들》(1892년) 등을 비롯하여 《목욕히는 여자와 강아지》(1870년, 브라질의 상―파울로 미술관),《관객석》(1874년, 영국, 코털드 미술관),《우산》(1881~1886년경, 런던, 내셔

널 갤러리),《테라스에서》(1881년, 미국, 시카고 미술관),《나부》(1876년, 소련, 푸시킨 미술관) 등이다.

르동 Odilon **Redon** 1840년 프랑스 보르도(Bordeaux)에서 출생한 화가. 1858년 파리로 나가 제롬*(Léon Gérôme, 1824~1904년)의 아틀리에에서 배웠다. 1863년 보르도에서 동판화가 브레당(Bresdin, 1825~1885년)과 친하게 교제하면서 판화 기술 외에 〈표현의 자유〉라는 것을 배웠다. 그리고 렘브란트* 및 들라크르와*의 작품에도 심취하였다. 1870년 이후에는 주로 파리의 몽파르나스에 살며 라투르*와 친교를 맺어 석판화를 배웠다. 1879년에는 《꿈 속(Dans le Rêve)》이라는 제목을 붙인 석판화집(10매)을 발간하였다. 1884년 제 1 회 앵데팡당전*에 출품하였으며 1883년부터 1889년까지는 전적으로 판화를 그렸다. 1891년경에는 상징파의 시인들과 접촉, 특히 말라르메(S. Mallarmé, 1842~1898년)와 친하게 교제하였다. 1899년 뒤랑―뤼엘(Duran-Ruel) 화랑에서 개인전을 개최하였는데 이 무렵부터 점차 명성을 얻기 시작했다. 1900년 이후는 즐겨 유화와 특히 파스텔화*에 심취하였다. 풍려한 색채를 써서 환상적, 신비적인 소재 및 꽃 그림의 묘사에 독특한 재능을 보여 주었다. 그의 예술은 로망티슴(프 romantisme)을 이어 받아 쉬르레알리슴*과 추상 예술에의 길을 열어 주었다. 19세기 말엽의 회화 및 판화의 대가로서 그의 진가가 널리 알려지게 된 것은 사후의 일이다. 1916년 사망.

르두 (Claude-Nicolas **Ledoux**, 1736~1806년) → 구형 건축(球形建築)

르메르시에 Jacques **Lemercier** 1585년 프랑스에서 출생한 건축가. 루이 13세 시대에 활동한 대표적인 건축가 중의 한 사람. 살로몬 뒤브로스(Salomon Dubrosse, ?~1626년)의 제자로서 로마의 바로크* 양식을 배워 그것을 프랑스풍(風)의 전아(典雅)한 것으로 표현하였다. 소로본느 성당은 그의 대표작이다. 1654년 사망.

르모아느 François **Lemoine** (또는 Le Moine, Le Moyne) 1688년 프랑스 파리에서 출생한 화가. 계부 투르니에르(Robert Tournières, 1668~1752년) 및 갈로슈(Lou-

is *Galloche*, 1670~1761년)에게 배웠다. 1711
년에 로마상을 수상하였고 1723년에는 이탈
리아로 유학하였다. 귀국 후 1736년에는 루
이 15세의 수석 궁정 화가가 되었다. 종교화
도 다루었으나 주로 신화에서 취재하여 우
미한 장식화를 그렸다. 유명한 작품으로는
베르사유궁*의 〈에르큐르의 방〉의 천정화
를 비롯하여 《비너스와 아도니스》, 《카나의
혼례》, 《에르큐르의 신화》등이 있다. 1737
년 사망.

르보 Louis *Le Vau* (또는 *Levau*) 1612
년 프랑스 파리 출생의 건축가. 1654년 르
메르시에(→ 베르사유궁)의 후계자로서 루
브르*궁 및 튈를리궁(Tuileries宮)의 건축
감독관이 되었다. 이어서 루이 14세로부터
위임을 받아 1668년부터는 베르사유궁*의
확장 공사를 시작하였다. 중앙 주관(主館)
의 대체적인 모양은 그의 설계에 의한 것으
로서, 후에 아르두앵 망사르(→ 망사르2)가
이를 맡아 완성하였다. 르 보가 설계한 기
타의 주요 건축은 《보 ― 르 ― 비콘트관(C-
hateau de Vaux-le-Vicomte)》, 파리의 《콜
레쥬 데 카토르 나시용》(오늘날의 《피레 드
랑스티튜》등과 그 밖에 파리 시내의 호텔
건축물로서 《오텔 랑베르》, 《오텔드 리용스》
등을 들 수 있다. 1670년 사망.

르브렁 Charles *Lebrun* (또는 *Le Brun*)
1619년 프랑스 파리 출생의 화가, 장식가,
공예 의장가(意匠家). 브에*의 문하생. 로마
에 유학하여 라파엘로*와 볼로냐*파 및 푸
생*의 지도에 의한 고대 미술 연구, 코르토
나*의 작품에서 받은 자극 등에 의해 많은
것을 배우고 1646년 귀국하여 1648년에는
〈회화 및 조각의 왕립 아카데미〉를 설립하
였다. 재상 콜베르의 추천으로 1662년에는
루이 14세의 궁정 화가가 되었고 이 해부터
콜베르가 죽은 1683년까지의 21년 동안 왕
실의 예술 고문으로 다수의 장려한 장식 사
업을 지도하였다. 이러한 그의 업적 중에서
도 특히 저명한 것은 베르사유궁*의 〈거
울의 방〉의 장식 및 루브르의 〈아폴론의 방〉
의 장식이었다. 1663년에는 고블랑직*(職)
제작소 소장으로 임명되었다. 그의 회화 작
품으로는 알렉산드로스의 사실(史實)에서 취
재한 일련의 작품이 특히 유명하다. 그러나
화가로서는 형식의 장대함에 비해 깊이가 부

족하다. 의장(意匠) 작성의 수완가로서 또
굉장한 정력과 행정적인 역량을 갖추고 있
었으므로 미술의 모든 분야에 있어서 지배
적인 인물이 된 셈이다. 1690년 사망.

르 코르뷔제 Le *Corbusier* 본명은 Cha-
rles Edouard *Jeanneret*. 프랑스의 건축가.
현대 건축의 모든 원점(原點)이 된 대표자.
1887년 스위스의 프랑스 국경과 가까운 라
쇼 드 퐁(La Chaux de Fonds)에서 출생.
21세 때 오귀스트 페레(Auguste *Perret*)의
사무소에 들어가 여기서 근대 건축술을 배
웠다. 후에 일시 독일의 건축가 베렌스,* 오
스트리아의 건축가 호프만* 밑에서 수련을
쌓았다. 1915년에는 건축 기술 및 미학 문
제에 대한 새롭고 근본적인 견해를 포함한
최초의 실험적 연구를 발표하였다. 그는 공
업적 대량 생산을 예상하는 주택군 건설의
기초로서, 이른바 도미노 방식(Domino sy-
stem)을 고안하였다. 이것은 철근 콘크리트
골조를 주체로 하여 바닥판의 튕겨나옴을 이
용해서 건물의 중량을 기둥에 인도하여 벽
을 하중으로부터 해방시킨다는 방법이다. 그
의 작품이 지닌 독자적인 수법 및 형식은 이
방법에 의해 다양하게 전개된 것이라고 볼
수 있는데 그 특색의 기본적 요소를 들면 다
음과 같다. 1) 필로티(les Pilotis) ― 건물의
1층에서 벽을 제거하고 필로티(기둥)만으
로 하여 이에 의해 2층 인상을 받쳐 준다.
이리하여 조형적으로 지상면이 개방되어 기
능적으로도 새로운 의미가 생겨난다. 2) 독
립 골조. 3) 자유로운 평면. 4) 자유로운 입
면. 5) 옥상 정원 등이다. 또 그는 근대 도
시에는 3원칙을 부여하였다. 그것은 너무
나 유명한 〈초록색〉과 〈태양〉과 〈공간〉의 도
시화이다. 1918년에는 화가 오장팡*과 함께
퓌리슴*을 창도하였고 1919년에는 잡지 《레
스프리 누보(L'Esprit Nouveau)》를 창간,
건축과 회화 및 공예를 종합하는 전위적인
평론을 발표하여 주목을 받는 등 광범한 활
동을 시작하였다. 특히 이 잡지에 전개한 현
대 건축에 대한 프로퍼겐더(Propaganda)는
저서 《건축에로(Vers une Architecture)》
(1923년)라는 책명으로 간행 보급되어 국제
적으로 다대한 반향을 불러 일으켰다. 그가
설계한 초기의 유명한 건축은 1925년 파리
공예 박람회의 《에스프리 누보 특설관》, 보

르도 부근의 《페사크의 주택군》(1925~1926년), 《사브와 저택(Villa Savoia)》(1929년) 등이다. 1931년 이후는 알제리, 브라질, 바르셀로나 등에서 도시 계획을 세웠고 1946년에는 뉴욕의 유엔 사무국의 설계자인 그룹 대표자로 선발되었다. 1947년부터 1952년에 걸쳐 건축된 《위니테 다비타송(Unité d'Habitation)》(마리세유)는 그의 주장을 그대로 실현한 거대한 집합 주택군으로서 20세기 건축의 최대 걸작의 하나로 손꼽힌다. 이 밖에 현대인의 정신 상태를 반영한 롱샹(Ronchamp)의 《노트르담 뒤 오(Notre-Dame-du-Haut)의 교회》(1950~1955년), 《낭트 루제의 고층 공동 주택》(1953년) 등이 있다. 주된 저서는 상기한 《건축에로》 외에도 《도시 계획(Urbanisme)》(1925년), 《천명(闡明;Précision)》(1930년), 《사람들의 집(La Maison des Hommes)》(1942년) 등이 있다. 1965년 사망.

「사브와 저택」 단면도

르콩포제〔프 **Recomposer**〕 「재차 조립하다」, 「재조직하다」는 뜻. 입체파의 제작에서는 자연의 대상을 한 번 데콩포제*(解體)하여 그에 의해 생긴 면이나 선을 종래 우리들이 습관적으로 사용해 왔다. 투시도법(透視圖法)에 의하지 않고 우리들의 지성에 의해 물체의 본체(本體)를 있는 그대로 가장 아름답고 생각하는 형식으로 조립하는 것이다. 이와 같은 행위를 르콩포제라 한다.

르푸세〔영·프 **Repoussé**, 독 **Treibarbeit**〕 1) 금속 용기 또는 금속판에 필요로 하는 모양이나 무늬 등을 넣기 위해 안 쪽에서 바깥 쪽으로 망치로 쳐내는 작업 또는 그 일 자체 2) 단조 세공(鍛造細工) 또는 양각(陽刻) 새김. 금속의 뒷면에다가 여러 가지 도구를 이용하여 앞 쪽으로 튀어 나오도록 망치로 쳐내어 표면의 모양을 부조 즉

돋을새김이 되도록 하여 완성하는 것. 이 기법에 의한 되표적인 예는 《바피오의 술잔》*이다.

르푸스와르〔프 **Repoussoir**〕 회화 기법 용어. 회화의 전경(前景)에 있는 어두운 곳. 예로서 나무, 집이나 사람의 그늘을 말한다. 그려진 전경의 깊숙한 인상을 강조하려고 할 때 흔히 쓰이는 수법이다.

리고 Hyacinthe **Rigaud** 1659년 남부 프랑스의 페르피냥(Perpignan)에서 출생한 화가. 처음에는 몽펠리에 및 리용에서 제작하다가 1680년부터는 파리에서 활약하였다. 거의 초상화만을 그렸다. 장중 화려한 바로크* 풍의 초상화 작가로서 당대에는 굉장한 명성을 얻었다. 그의 그림에는 루이 14세 시대의 생활 감정이 뚜렷이 나타나 있다. 후기의 제작에서는 조수들의 손을 거쳐 제작된 것이 대부분이다. 1743년 사망.

리글 Alois **Riegl** 1858년에 태어난 오스트리아의 미술사가(美術史家). 미술사의 맥락으로 볼 때 그는 이른바 〈빈 학파〉의 창시자이다. 도나우(다뉴브) 강변에 위치한 린츠(Linz) 출신인 그는 처음에 빈의 박물관에 근무하던 중 1895년 이곳 대학의 원외(員外) 교수로 있다가 1897년부터 정교수로 취임하였다. 그는 양식의 원인을 조직적으로 고찰하여 재료를 다루는데 있어서 개념을 가지고 시도했다는 점에서 그의 업적은 뵐플린*의 그것과 더불어 현대 미술사학의 2대 원천을 이루어 놓았다. 각 시대의 양식을 공정하게 평가하기 위해서는 각 시대 특유의 정신 즉 〈예술 의욕*〉을 밝혀내어 이에 의해 측정하지 않으면 안된다고 역설하였다. 주된 저서는 《양식 문제(Stilfragen, Grundlegungen zu einer Geschichte der Ornamentik)》(1893년) 및 《후기 로마 시대의 공예(Die spätrömische Kunstindustrie)》(1901년)이다. 《양식 문제》에서는 고대 및 중세의 장식 미술을 중심으로 다루었고, 이집트와 페르시아 등을 포괄하는 광대한 지역과 고대에서 중세로 이어지는 시대를 일관하는 예술 발전의 역사로서 논구(論究)하고 있다. 《후기 로마 시대의 공예》에서는 종래 미술의 쇠망기로서 경시되어 오던 말기 로마 미술에도 독자적인 예술 의욕이 있었다고 주장하고 이 시대로서 그리스도교 미

술 출현 이전의 유럽 미술사가 완결된다고 설명하였다. 즉 순수하게 촉각적(haptisch) 인 이집트 미술에서 촉각적, 시각적으로 균형이 잡힌 그리스 미술*을 거쳐 본질적으로 시각적(optisch)인 후기 로마의 미술에 달하는 과정을 깊은 통찰력으로서 추구하였다. 또 그가 죽은 뒤 얼마 후에 공개된 그의 강의록 《로마에서의 바로크 미술의 성립(Die Entstehung der Barockkunst in Rom)》(1908년)에서는 고대에 있었던 유사한 발전이 근세 미술사에서도 찾아낼 수 있다는 것을 보여 주고 있으며 또 이탈리아 르네상스의 타락이라고 간주해 오던 이탈리아 바로크에 독자적인 생명이 있었다고 주장하고 있다. 리글의 이른바 《예술 의욕》은 결코 연역적(演繹的)인 개념이 아니라 경험적 미술사의 한계 개념으로서 정밀한 형식 관찰을 통해서 얻어졌던 것이다. 기타의 저작으로는 《고대 오리엔트의 태피스트리(Altorientalische Teppiche)》(1891년), 《네덜란드의 군상 초상(Das holländische Gruppenportrait)》(1902년), 사망 후 간행된 《논문집(Gesammelte Aufsätze)》(1908년) 등이 있다. 1905년 사망.

리네아 세르펜티나타〔라 *Linea serpentinata*〕 사행선(蛇行線)의 뜻. 매너리즘*의 초기에 나타났던 것으로서 나선(螺旋) 형식이 특징이다.

리놀륨〔영 *Linoleum*〕 건축 용어. 주로 바닥 깔기용 재료. 아마인유(亞麻仁油) 또는 오동나무 기름이 섞인 기름을 산화시키면 리녹신(lynoxyn)이라는 산화물이 생기는데 거기에 수지(樹脂)를 가하여 리놀륨 시멘트로 하고 또 여기에 코르크 부스러기, 톱밥 기타의 충전물 및 안료를 혼합하여 삼베와 같은 데에 바르고 가열, 평평한 두꺼운 종이 모양으로 압제(壓製)한 것. 또 판화(版畫)에도 쓰인다.

리놀륨 판화(版畫)〔영 *Linoleum cuts*〕 목판*에 비해 리놀륨 판화는 화가에게 그렇게 중시되지는 않고 있다. 이유는 별로 델리케이트한 효과를 나타낼 수가 없기 때문이다. 그러나 포스터적인 모양이나 공간적인 덩어리의 효과를 내고자 할 경우에는 적합하다. 유럽에서는 아동들이 이 리놀륨 컷을 많이 사용하고 있다.

리드 Herbert Edward *Read* 1893년 영국에서 출생. 제1차 대전에 종군, 전쟁의 시(詩) 《퇴각하면서》를 발표하여 데뷔하였던 영국의 시인이며 비평가. 1930년경부터 케임브리지, 에든버러, 리버풀 등의 대학에서 예술 강의를 하였으며 이 무렵에 예술과 사회를 다룬 저서가 나와 있다. 영국에서의 전위 회화 운동에도 참가하여 유니트 원*을 옹호하였다. 미술에 관한 저서도 많고 전위적인 미술 운동을 추진하였으며 미술 교육에 관해서도 창조적인 의견을 가지고 커다란 시사를 주어 왔다. 저서의 범위가 넓어 《예술과 사회(Art and Society)》(1936년), 《미술을 통한 교육(Education through Art)》(1943년), 《예술과 산업(Art and Industry)》(1934년, 3rd ed. 1953년) 등이 있다. 1968년 6월에 74세로 사망하다.

리듬〔영 *Rhythm*, 희 *Rhythmos*, 불 *Rythme*, 독 *Rhythmus*〕 율동. 어원은 〈흐르다〉를 의미하는 그리스어의 〈rheō〉이다. 선, 형태, 색의 유사한 요소의 반복에 의한 미술 작품의 통일. 다양한 부분의 조직과 통일을 위한 미적(美的) 형식 원리의 하나로서 예술 작품에서는 본질적으로 매우 중요한 역할을 한다. 회화 표현에 있어 특히 중요한 〈선의 리듬〉은 필치의 강약, 커브의 천심(淺深), 윤곽 속에 포함되는 다양한 평면의 넓이 등에 의해 표현되는 교호(交互)의 긴장 및 이완(弛緩)에 의존한다. 이 〈선의 리듬〉 외에 〈색의 리듬〉과 〈형태의 리듬〉이 더 있는데 특히 이 세 가지 리듬이 종합에 의해 작품 전체의 리듬이 성립된다.

리―디자인〔영 *Re-design*〕 이미 디자인되어 제작 판매되고 있는 제품을 다시 고쳐서 디자인하거나 또는 개선하는 것

리멘시나이터 Tilman *Riemenschneider* 1460년 독일의 오스타오데에서 출생한 조각가. 1483년 뷔르츠부르크로 옮겨 1520년 시장(市長)에 피선되었다. 그러나 농민 폭동에 관여했다는 이유로 1525년 금고형을 받고 정계에서 물러났다. 후기의 제작에 대해서는 거의 알려져 있지 않다. 그는 석재 조각 및 목조각에 뛰어난 독일 초기 르네상스의 일류급 조각가로 평가되고 있다. 주요작은 《아담과 이브》(1491~1493년, 뷔르츠부르크 미술관), 《루돌프 세렌베르크 묘비》(1498~1499년, 뷔르츠부르크 대성당), 《로

렌부르크의 야곱 교회당 제단》(1499 ～ 1505
년) 및 《크레크링겐의 헤르고트 교회당 제
단》(1510년경) 등이다. 1531년 사망.

리베라 Diego *Rivera* 현대 멕시코의 대
표적 화가 중의 한 사람. 1886년 구아나화
토(Guanajuato)에서 출생. 1898년부터 1904
년까지 멕시코 시티에 있는 국립 미술학교에서
배웠으며 고대 멕시코의 조각이나 프레스코*
를 연구하였다. 1907년부터는 스페인을 비
롯하여 프랑스, 벨기에, 네덜란드, 영국, 포
르투갈로 연구차 여행을 한 후 1909년 파리
에 체재하였다. 거기서 그는 모딜리아니*와
친교를 맺고 또 전위 화가인 피카소,* 브라
크,* 그리스* 등과 사귀면서 1910년대의 퀴
비슴* 운동에도 참가하였다. 당시 아폴리네
르(→퀴비슴)는 그의 열렬한 지지자였다.
제 1 차 대전 후에는 이탈리아, 독일, 러시아
로 여행하였으며 특히 이탈리아에서는 지오
토,* 마사치오* 등의 벽화에 깊이 감명하였
다. 1921년 멕시코로 돌아온 후에는 당시 멕
시코에 대두한 혁명적인 정신에 공명하여
참다운 민중 화가로서 모든 계층이 이해할
수 있는 그림을 그리려고 결심하고 특히 민
중이 많이 모이는 장소 즉 대학 예비교, 멕
시코 문교부, 중앙정청(中央政廳)의 내랑
(內廊), 쿠에르나바카(Cuernavaca)의 팔라
시오 데 코르테스(Palacio de Cortez), 호텔
레포르마 등에 거대한 벽화를 차례차례로
제작하였으며 타블로(회화)도 많이 제작
하였다. 초기의 작품은 유럽 현대 미술의
영향하에 있었으나 귀국 후에는 멕시코의
전통에 의한 독자적인 대화풍을 수립하였다.
그후 미국의 초청을 받아 샌프란시스코의 증
권 거래소와 디트로이트의 미술학교 등 여
러 도시에서 많은 벽화를 제작했다. 신멕시
코파의 모뉴멘탈한 예술의 선구자로 평가되
고 있다. 1957년 사망.

리베라 José de *Ribera* 1588년 스페인의
발렌시아 부근 하티바(Játiva)에서 출생한
화가. 17, 8세 무렵의 이탈리아로 건너가
당시 스페인의 부왕령(副王領)이었던 나폴리
에 정착하여 활동하였다. 이 때문에 그의
이름 호세는 종종 이탈리아식으로 주세페
(Jusepe)라 일컬어진다. 이탈리아에서는 또
그를 〈로 스파뇰레토〉(Lo *Spagnoletto*, 영
litte *Spaniard*)라고도 불렀다. 처음에는 발

렌시아에서 리발타(Francisco de *Ribalta*,
1555？～1628년)에게 사사하였고 후에 이탈
리아로 옮겨 카라바지오*의 감화를 받아서
그 명암 화법과 자연주의적 수법을 최대로
발전시켰다. 그는 또 나폴리에 정주했으므
로 이른바 〈나폴리파〉를 대표하는 화가 중
의 한 사람이기도 하다. 즐겨 순교나 처벌
과 같은 주제를 다루었다. 대표작은 《삼위일
체》(에스코리알), 《성 바르톨로메오의 순교》
(마드리드, 프라도 국립 미술관), 《막달라
마리아(Magdalalena *Maria*)》(프라도 국립
미술관), 《피에타》(런던 내셔널 갤러리) 등
이다. 동판화에도 뛰어난 기량을 보여 주었
는데 힘찬 조소적(彫塑的), 회화적 효과를
겨냥하였다. 1652년 사망.

리베르만 Max *Liebermann* 1847년 독일
베를린에서 출생한 화가. 처음에 칼스테펙
크(Karl *Steffeck*, 1818～1890년)에게 사사
하였고 이어서 바이마르 미술학교에서 배웠
다. 초기의 대표작 《거위의 털을 뜯는 여자
들》(1872년)은 힘찬 사실적 수법으로 제작
된 그림으로서 색조는 어둡다. 1872년에는
네덜란드로 유학하였고 1874년부터 한 동안
에는 바르비종에 체재하면서 밀레*로부터 자
극을 받았으며 주로 파리에서 제작 활동하
였다. 1878년에는 뮌헨으로 옮겼고 1884년
부터는 이스라엘스*의 영향을 받아들여 《그
물을 꿰매는 여자들》(1889년)과 같은 정취
에 넘친 그림을 그렸으나, 1890년대에 이르
러서는 점차 인상파식으로 전환하여 독일
인상파의 대표적 화가가 되었다. 풍속화 외
에 초상화도 많이 그렸다. 또 에칭 및 석판
화에도 재능을 보였다. 1900년에는 그가 주
동이 되어 〈베를린 분리파〉 운동을 일으켰
다. 이 무렵부터 인상파적 수법은 점차 원
숙기로 접어 들어갔다. 미술에 관한 저서도
남겨 놓았다. 1935년 사망.

리빙 디자인〔영 *Living design*〕 생활 환
경의 주기, 실내, 가구, 주방 용구, 식기,
조명 기구, 일용 잡화 기타에 관한 디자인
을 말한다.

리빙 키친〔영 *Living kitchen*〕 건축 용
어. 주택 건축에서의 새로운 구상의 하나.
거실과 부엌을 결부시켜 하나의 방으로 한
다. 이에 의해 주부의 가사 노동을 줄이고
가정 생활의 단란한 분위기를 높이고자 한

다. 그와 동시에 소주택 안에 넓다란 공간의 느낌을 가지게 한다. 리빙 키친이 근대 건축의 중요한 구상의 하나로 등장해 온 것은 기계 문명이 발달하고도 노임이 비싼 미국에서이다. 라이트*의 주택에서 그 선구를 엿볼 수 있다.

리시크라테스의 기념비〔영 *Monument of Lysicrates*〕 건축명. 아테네에 현존하는 고대 그리스의 기념비. 정방형의 높은 대좌 위에 원통형의 건물이 얹혀져 있다. 대좌를 포함한 전체의 높이는 34ft이다. 리시크라테스가 이끄는 합창단이 기원전 335 ～ 334 년 디오니소스제(祭)의 경기에 참가, 우승한 것을 기념하기 위해 기원전 334년 직후에 세워진 것이다. 특히 이 건축물은 당시까지 건물의 외부에 쓰여오던 이오니아식* 주두 대신에 처음으로 코린트식* 주두가 쓰여진 최초의 예(지금까지 알려진 바에 의하면)이다.

리시포스 *Lysippos* 그리스의 조각가. 기원전 4세기 후반에 활동한 그는 시키온(Sikyon) 출신이며 펠로폰네소스파의 대표적 작가. 알렉산드로스 대왕의 궁정 조각가. 〈모범으로 할 것은 미술가가 아니라 자연이다〉라고 말했던 이 당시의 시키온파의 화가 에우폼포스(*Eupompos*)의 충언을 듣고 크게 분발했다고 전하여진다. 사실 그의 양식은 형식적 측면에서 볼 때 그리스 조각사상 처음으로 완전한 자연 재현에 성공한 것이다. 신상(神像)이나 경기 승리자상을 많이 만들었는데, 명작으로서 첫째로 꼽을 수 있는 것은 《아폭시오메노스*》이다. 그는 새로운 자연 연구에 의하여 인체의 균형에 관한 전기(前期)의 견해 ― 즉 기원전 5세기에 폴리클레이토스*가 정한 7등신(等身)의 인체 비례 ― 를 수정하여 8등신으로 바꾸고 한층 더 우미한 상을 만들었다. 그의 청동 조각상이 칭찬받는 이유는 그것이 종래의 부조풍(浮彫風)으로 포착하여 조각된 인물상과는 달리, 인물상의 안길이와 깊이가 충분히 표현될 수 있는 즉 지극히 자연스러운 3차원적인 운동감의 새로운 가능성을 지니고 있기 때문이다. 그는 또 지체(肢体)의 균형을 위해 그것을 훨씬 더 가늘고 길게 하여 외관의 우미와 민활한 운동 효과를 높였다. 《아폭시오메노스》의 상과 폴리클레이토스의 《도리포로스*》를 서로 비교해 보면 양 자가 가지고 있는 프로포션*의 차이를 쉽게 알 수 있다. 리시포스의 작품을 전하는 조각 유품(로마 시대의 모사)중에서도 특히 주목되는 것은 나폴리 국립 미술관에 있는 청동의《헤르메스상》이다.

리얼리즘(영 *Realism*) → 사실주의(寫實主義)

리잘리트〔독 *Risalit*〕 건축 용어. 이탈리아어 risalire(돌출하다)에서 나온 말로 파사드*의 중앙 또는 구석에서 모든 높이에 걸쳐 돌출된 부분을 말한다. 이것은 벽면을 구획하여 그 단조로움을 살려 전체에 안길이의 느낌을 주는 것으로 특히 바로크·건축에서 즐겨 쓰여져 있다.

리처즈 J. M. *Richards* 1907년 태어난 영국의 건축가. 《Architectural Review》지(誌)의 대표 편집자로서 아카데미의 영향력이 강한 영국에서 건축 저널리즘의 영역을 확립하고 그 수준을 높인 점에서 그 공적은 매우 높이 평가된다. 건축 평론에서 그의 역사주의적 방법은 그의 저서와 《리뷰》지의 기획 및 구성의 양면에 반영되어 있다. 그는 런던의 건축학교에서 5년간 배운 뒤 런던, 캐나다, 미국 각지의 건축 사무소를 4년간 돌아다닌 후 저널리즘의 세계로 전향하여 처음 2년 동안에는 《The Architect's Journal》지(誌)의 편집 조수로 활동하였고 1935년 《리뷰》의 편집 조수를 거쳐 편집 부국장이 되었다. 1942년에는 전시 정보국(戰時 情報局)에 취직하여 1943년에는 이집트에서 동국(同局) 근동 부문(近東部門)의 출판에 종사하였으나 전후 런던으로 돌아와 현재의 위치에 앉았다(1946년). 많은 잡지에 발표된 평론 외에 저서가 몇 권 있다. 그 중에서도 《An Introduction to Modern Architecture, 1940년》는 그의 근대 건축에 관한 사고 체계(思孝體系)를 나타낸 것이다.

리터칭〔영 *Retouching*〕 「수정(修整)」이란 뜻으로서 컬러 인쇄의 제판시에 색분해된 원판의 색의 결점을 수정하는 것. 마스킹(masking)법 등의 새로운 기법이 개발됨에 따라 오늘날은 거의 행하여지지 않는다.

리터칭 와니스〔영 *Retouching varnish*〕 유화 물감용의 약하고 내구성(耐久性)이 없는 와니스*

리통〔프 *Rhyton*〕 각배(角杯). 도기*나

금속으로 만든 고대의 잔. 밑 부분은 흔히 사람이나 동물의 머리 모양을 하고 있다. 유명한 예는 테헤란의 고고 박물관에 소장되어 있는 아카이메네스 왕조 시대의 황금제 각배 (기원전 5～3세기)이다.

리프로덕션〔영 *Re-production*〕「재생산」, 「재현」의 뜻. 기존의 도구나 건축을 다시 생산하거나 건설하는 것. 건축의 리프로덕션은 특히 재건(再建;Re-construction)이라 일컬어진다. 현실에 존재하는 구상적인 형태를 출발점으로 하여 그 형태를 재생하고자 하는 행위. 또는 그 결과로서의 형태를 재현 형태 (Re-production form)라 한다.

리피 *Lippi* 1) Fra Filippo *Lippi* 1406년 이탈리아 피렌체에서 출생한 화가. 어릴 때 양친을 잃고 피렌체의 카르멜파 (Carmel 派)의 수도원(통칭 카르멜 수도원)에 맡겨졌다. 학문은 싫었으나 그림만은 무서우리만큼 열심히 연구하여 숙달도 빨랐다고 한다. 로렌초 모나코*(Lorenzo *Monaco*, 1370 ?～1425년)의 제자라고 전해지고 있지만 오히려 마사치오*의 유일한 수제자라고 주장하는 사람들이 많다. 수도원을 떠난 뒤에는 예리한 사실 속에도 깊은 정미(情味)를 담은 독자적인 예술을 발전시켰다. 그는 또 안젤리코*와는 달리 종교화를 현실적으로 그린 최초의 화가로 손꼽히고 있으며 당시 유행했던 의상과 머리 모양을 대담하게 채용하여 그리기도 하였다. 특히 운동 묘사(예컨대 옷이 접힌 주름의 표현)와 색채의 정밀함은 15세기 제일인자라 해도 과언이 아닐 것이다. 그는 스승 마사치오가 죽은 후 스승의 유업을 이어받아 르네상스* 회화의 기초를 굳혔다. 피렌체, 프라토(Prato), 파도바 등에서 제작하였다. 보티첼리*는 그의 문하생이며 레오나르도 다 빈치* 및 미켈란젤로*도 그에게서 영향을 받았다. 한편 1456년에 있었던 수녀 루크레치아 부티의 납치 사건은 그의 만년을 먹칠한 추문이었지만 두 사람 사이에서 태어난 아들 필리피노 역시 뛰어난 색채 화가였다. 대표작은 《성모대관》(피렌체, 우피치 미술관), 《성모자와 두 천사》(우피치), 《성모자》(우피치 및 피티 미술관), 《옥좌의 성모》(로마, 국립 화랑), 《헤로데 왕의 향연》(프라토 대성당 벽화) 등이다. 1469년 사망. 2) Filippino *Li-ppi* 1457년 프라토에서 출생한 화가. 1)의 아들. 부친이 죽은 뒤 피렌체로 나와 보티첼리*에게 배웠다. 1484년(27세 때)에는 마사치오*가 미완성으로 남겨 놓은 브란카치 예배당 (Brancacci Chapel)의 벽화를 완성하여 일약 대가의 열에 끼였다. 레오나르도 다 빈치*의 영향도 받았으나 결국 부친 및 보티첼리*의 전통을 한층 더 발전시키지는 못했다. 만년의 작품에는 과장된 몸짓이나 동세(動勢)가 나타나 있다. 주요작은 상술한 브란카치 예배당의 벽화 외에 로마의 산타 마리아 소프라 미네르바 성당의 카라하 예배당, 피렌체의 산타 마리아 노벨라 성당의 스트로치 예배당 등의 벽화들이다. 1504년 사망.

리플렛〔영 *Leaflet*〕 전단(傳單) 광고 중에서도 고급화한 것. 1매의 전단으로서 접은 면이 없으며 한 면 또는 양면 인쇄한 것. 직접 광고로서 이용 범위는 매우 넓다.

리히터 Adrian Ludwig *Richter* 1803년 독일 드레스덴에서 출생한 화가. 동판화가인 칼 아우구스트 리히터 (Karl August *Richter*, 1778～1848년)의 아들. 로마에 유학하여 그 곳의 나자레파* 화가들과도 교제하였다. 1826년 드레스덴으로 돌아온 다음 1828년부터 1835년까지 마이센 자기*(磁器) 제작소의 소묘(素描)학교 교사, 이어서 1836년부터 1877년까지는 드레스덴 미술학교 교수로 활약하였다. 세밀한 필치로 이탈리아나 독일의 로망적인 풍경화를 그렸다. 그러나 그의 실제상의 의의는 독일의 민중 생활을 다룬 친근한 분위기를 자아내는 소묘를 비롯하여 수채화 및 동화(童話), 전설, 캘린더, 시집 등의 목판 삽화가 있다. 1884년 사망.

리히트그래픽〔독 *Lichtgraphik*〕 「추상 사진(抽象寫眞)」의 뜻. 바우하우스*계의 메카니컬한 것과 다다이즘*과 팝 아트*계의 심리적인 것의 2가지가 포함된다. 사진의 모던 테크닉의 한 경향이다.

린시드 오일〔영 *Linseed oil*, 프 *Huile de lin*〕 회화 재료. 유화 물감을 녹이는 데 쓰는 기름의 일종으로 아마(亞麻)의 씨에서 짠 것이기 때문에 아마인유(亞麻仁油)라고도 한다. 건조가 비교적 길며, 완전히 굳으면 치밀하다.

릴리 Sir Peter **Lely** 본명은 Pieter van der **Faes** 1618년 네덜란드에서 출생한 영국 화가. 유트레히트 부근의 조에스트(Soest) 출신인 그는 1641년 영국으로 건너가 반 다이크*의 뒤를 이어 찰스 1세의 수석 궁전 화가가 되었던바 초상 화가로서 이름을 굳혔다. 1649~1660년 영국에 공화 정치가 행해지던 그 기간 중에는 크롬웰(O. Cromwell)의 초상을 그렸다. 1606년 왕정 복고 후에는 찰스 2세의 궁정 화가로 활동하면서 왕족 및 귀족들의 초상을 많이 그렸다. 대부분의 작품들은 런던 국립 초상 화랑 및 햄프턴 코트(Hampton Count)에 많이 소장되어 있다. 1680년 사망.

립시츠 Jacques **Lipchitz** 프랑스의 조각가이지만 본래는 폴란드의 드루스키에니키(Druskieniki)에서 1891년 건축 청부인의 아들로 태어났다. 8세 때부터 조각품을 만들어 두각을 나타내기 시작하여 1909년 파리로 나와 아카데미 줄리앙에서 조각을 전공하였다. 퀴비슴*의 영향과 니그로 미술의 영향을 결부시켰던 바 1914년경부터 그의 작풍은 급변하여 마침내 전위적 조각가로서 성장하였다. 또 빛과 그림자의 효과를 통한 단순한 볼륨의 구성을 시도하였었다. 1930년 무렵부터는 퀴비슴*풍의 주제 대신에 한층 더 격렬한, 때로는 신화적인 테마도 채용하여 본능주의적인 힘의 표현으로 그 독자성을 보여 주었다. 그리고 점차 동세(動勢) 및 고체(固體)와 공간과의 관계에 대한 관심이 점차 강해지는 작품을 보여 주고 있다. 1941년에 미국으로 이주. 1973년 사망.

링크루그〔독 **Ringkrug**〕 공예 용어. 도넛(doughnut)의 모양 또는 2개의 교차되는 도우넛 모양으로 되는 도제(陶製) 내지 석제의 항아리로서 짧은 다리와 좁은 목이 이어지고 있다. 특히 16세기 독일의 나사우(Nassau) 지방에서 암청 자색(暗青紫色)의 것이 만들어졌다.

마그리트 René **Magritte** 1898년 벨기에

레시느에서 출생한 화가. 브뤼셀 미술학교에서 배웠고 1926년 파리로 나와 시인 엘뤼아르, 앙드레 브르통 등의 쉬르레알리스트들과 교우를 맺고 그 일원이 되었다. 그러나 제작 방법에서는 그들과 다른 독자적인 길을 걸었고 1931년 브뤼셀로 돌아와 프랑스, 네덜란드, 영국 등지로 여행하였다. 1925~1927년은 속필(速筆)로 대화면을 완성하여 일정한 특징을 보여 주지는 않았으나 그 후 1940년경까지에 걸쳐서는 작풍의 성숙을 이룩하여 새장과 새알, 나무와 꽃봉오리, 산과 독수리 등을 모티브로 하여 《사랑할 만한 전망(La perspective amoureuse)》(1935년)과 같은 작품을 낳았다. 이 작품에서는 뚫려진 도어의 저 쪽 전망이 도어에 붙여진 그림처럼 보이는 착각의 효과가 있는데, 이러한 시도는 이 밖에도 2, 3의 예가 있다. 1940~1946년 전쟁의 참화와 폭력에 대한 격렬한 저항을 나타낸 것으로써, 다리 위에 사자와 날개 있는 신사를 배치한 《향수(Le maldu pays)》(1940년)를 비롯하여 공간의 암시가 있는 나부상(裸婦像)이나 《이상한 나라의 앨리스》(1946년)와 같은 공상에 약탈로 황폐해진 촌락을 암시한 작품 등을 발표하였다. 1947년 이후 《Le vieux canonier》(1947년)이나 《규방(閨房)의 철학(La philosophie dans le boudoir)》의 에로틱한 발상을 별도로 한다면 《인간의 권리》(1948년), 《기억》(1948년), 《정신의 자유》(1948년) 등 주제와 함께 색채상 상징적인 화경을 전개하여 자유로운 제작을 보여 주었다. 1967년 사망.

마글레모제 문화〔**Maglemosean**〕 스칸디나비아 반도와 영국에 분포되어 있는 중석기 시대의 문화. 스웨덴의 마글레모제 유적을 표준 유적으로 하는데, 세석기*나 손도끼형 석기가 제작되었다.

마네 Edouard **Manet** 1832년 프랑스 파리에서 출생한 화가. 인상파의 개척자로서 〈근대 회화의 아버지〉라 불리어진다. 부친은 재판관. 법률을 전공해 주기 바라는 아버지의 희망과는 달리 16세 때 남미 항로의 선원 견습생이 되었다가 항해를 끝내고 파리로 돌아온 뒤 화가가 되기를 결심하고 이듬해인 1850년에 쿠튀르*(Thomas Couture, 1815~1879년)의 문하에 들어갔다. 1856년

독립하여 루브르* 미술관에서 고전 작품을
모사*하고 그리고 1853년 이탈리아 여행과
1856년의 벨기에, 네덜란드, 독일, 오스트
리아 및 이탈리아의 여행을 통해 옛 거장들
을 연구하면서 화가로서의 소양을 쌓았다.
그리고 할스,* 고야,* 특히 벨라스케스*의 작
품에서 강한 영향을 받았다. 그리하여 1859
년 그는 스페인 화가들의 양식으로 최초의
유명한 작품인 《버찌를 든 어린 아이》(포르
투갈, 굴벤키안 콜렉션)을 제작하였다. 이어
서 1861년에는 처음으로 살롱*에《양친의 초
상》및 《스페인의 가수》(일명 《기타를 치는
사내》)를 출품하였으며 특히 후자는 프랑스
의 시인이며 문학가인 고티에(Théophile G-
autier, 1811~1872년)로부터 대단한 평가를
받았다. 1863년 《풀밭 위의 식사》(루브르 인
상파 전시관)가 살롱에서 낙선되자 곧 이어
열린 낙선자 전람회 (→ 인상주의)에 전시되
어 세인의 논란 대상이 되었다. 고야*에게
인정을 받아 1863년에 그린 《올랭피아(Oly-
mpia)》(루브르 인상파 미술관)를 1865년 살
롱에 출품하였는데 이 작품 또한 물의를 일
으켰다. 그러나 1865년 이후부터는 적어도
식자(識者) 사이에서 마네의 명성이 확립되
고 있었다. 이를테면 시인이며 비평가인 보
들레르(Charles Baudelaire, 1821~1867년)
는 모든 진실된 창조력에 동감하는 명식(明
識)과 탁견(卓見)을 가지고 마네의 예술을
옹호하였다. 마네의 새로운 회화 이념에 감
화를 받은 많은 청년 화가들은 카페 게르보
아(Café Guerbois)에 모여서 마네를 중심으
로 왕성하게 회화를 논하여 — 이는 마네의
밝고 눈부신 톤(tone)으로 이루어지는 혁
신적인 회화 수법이 젊은 세대의 예술가들
에게는 너무나 매력적인 것이었기 때문이다.
— 아카데믹한 전통을 벗어나는 새로운 회화
쪽으로 각성하게 되었다(→ 인상주의). 1870
년경부터의 마네 예술의 발전은 인상파 화
가들의 노력과 병행하였다. 마네의 모더니
즘(modernism)이 빛의 연구에 의해 복잡한
양상을 나타냄과 동시에 그의 개성은 독창
력에 있어서 한 걸음 앞서고 있다. 만년의
역작으로 《폴리 베르제르(Follies Bergères)
의 주점》(영국, 코털드 미술관)이 있다. 이
그림을 《프란탄》(젊은 부인의 초상)과 함께
1882년의 살롱에 출품하였다. 자유롭게 창

달(暢達)한 선, 벨라스케스 및 고야 이후에
는 유례가 없는 세련된 색채감, 심오한 발
뢰르*의 지식 등 마네는 천부의 회화적 재
능을 지닌 뛰어난 화가로서 다방면의 소재
를 마음대로 다루었다. 초상, 풍경, 해경,
일상생활의 정경, 정물, 나체 등이 그의 열
렬한 창작욕을 자극하였던 것이다. 주요 작
품으로는 상기한 것 외에 《피리 부는 소년》
(1866년, 인상파 미술관), 《롤라 드 발랑스》
(1862년, 인상파 미술관) 등이 있다. 1883
년 사망.

마네시에 Alfred *Manessier* 1911년 프랑
스 상 캉에서 출생한 화가. 파리 미술학교
및 아카데미 랑송 등에서 배웠다. 후자에서
는 특히 비세르에게 사사하였다. 화풍은 비
구상 회화의 계통에 속하나 해조(諧調)가
있는 선의 델리킷(delicate)한 구성과 광선
의 흐름을 느끼게 하는 색조의 조립에서 맑
고 깨끗한 종교적 분위기를 인상시키는 유니
크한 화면이다. 사실 그는 현재 열렬한 가
톨릭 신자로서 이 비구상 형식에 의해 종교
적 테마를 표현하고 있다. 이것을 종교화로
본다면 가장 새로운 형식의 종교화일 것이
다. 그는 제 2차 대전 중의 종군 생활, 전후
의 사상적 동요를 거쳐 가톨리시즘에 도달
한 것같다. 따라서 《교회로의 귀환》(1947년)
이라는 작품은 그의 정신 편력의 결론이었
는지도 모른다. 그 후 살롱 드 메*의 중심
멤버의 한 사람이 되었다.

마네킨〔영·프 *Mannequin*〕 화가나 조각
가용의 모델 인형(lay figure), 의학용의 모
형, 양복 진열용 등을 포함한 인체 모형의
총칭. 이들 실용적인 마네킨 외에 또 디스
플레이*용의 것이 발달하여 재료를 자유롭
게 구사하여 사실적인 것은 물론 추상적인
스타일의 것이 만들어져 새로운 효과를 추
구하는 것도 나타났다.

마누엘 Niklaus *Manuel* 1484년 스위스
베른에서 출생한 시인이며 화가. 도이취
(Deutsch)라고도 불리어졌다. 한스 로이(H-
ans Leu), 우르스 그라프(Urs Graf)와 함
께 조국 스위스를 위해 교황청과의 전투에
적극적으로 참여했던 행동적 예술가이기도
하다. 따라서 당시의 스위스 용병(傭兵)을
주제로 한 뛰어난 목판화를 많이 남겼다. 그
는 또 문학적인 주제의 작품을 즐겨 다루었

는데 그리스 신화, 구약성서, 〈황금의 전설〉 등을 풍부한 상상력으로 환상적 표현을 했다. 주요 작품으로 《파리스*의 심판》, 《세례자 요한의 참수(斬首)》, 《성 우르술라*의 순교》(1520년경, 베른미술관) 등이 있다. 1520년 이후에는 종교 개혁의 투사로서 문필(文筆) 활동에 들어갔다. 1530년 사망.

마니에라 그레카〔이 *Mamiera greca*〕「그리스식 예술 양식」이라는 뜻. 특히 13세기의 이탈리아 회화에 나타나 있는 비잔틴 미술* 양식의 여러 요소를 통털어서 이와 같이 말한다.

마니에르〔프 *Maniére*〕 「수법」, 「기법」의 뜻. 좋은 의미로는 작가의 독자적 표현 방법을 말하지만 나쁜 의미로는 매너리즘*과 마찬가지로도 쓰인다.

마데르노 Carlo Maderno 1556년 이탈리아 롬바르디아(Lombardia)에서 출생한 건축가. 로마로 나와 백부인 폰타나* 밑에서 수학하여 후에 로마 초기 바로크 건축을 대표하는 건축가 중의 한 사람이 되었다. 대표작으로서 1605년 교황 파울루스 5세(*Paulus V*)의 명을 받아 건조한 산 피에트로 대성당*의 신랑*(身廊)과 현관랑 및 파사드*가 있다. 또 그보다 2년 앞서 완공한 산타 수잔나 성당은 중앙부에 단(段)을 이루며 접근되어 있는 코니스*와 4분의 3원주를 조성하는 것으로써 비로소 처음으로 바로크적인 힘찬 리듬을 펼쳐 놓고 있으며 또 거대한 궁륭*으로 유명한 산 안드레아 델라 발레 성당(Sant' Andrea della Valle)외 돔*(1621년 이후)도 또한 걸작이다. 이 밖에도 그의 참신한 건축 수법을 보여 주는 로마에 있는 팔라초 바르베리니(Palazzo Barberini)의 평면 설계(1624년) 등이 있다. 1629년 사망.

마들레느기(期)〔영 *Magdalenian period*〕 유럽의 구석기 시대 최후의 문화기. 이 시대의 유적이 최초로 발굴된 프랑스의 라 마들레느(La Madeleine)의 지명을 본따 일컬어지게 된 명칭이다. 유적은 프랑스, 스페인을 중심으로 분포되어 있다. 이 시기에는 구석기 시대의 미술 특히 회화가 그 절정에 달하였다. → 알타미라(Altamira)

마레스 Hans von Marées 1837년 독일 북부 지방의 작은 도시 엘바헬트에서 출생한 화가. 베를린에서 시테펙크(*Steffeck*)의 가르침을 받았으며 민헨, 베를린, 드레스덴, 피렌체, 로마 각지에서 제작 활동하였다. 그리고 1875년 후부터는 로마에서 살았다. 처음에는 사실적인 풍경이나 초상을 그렸으나 최초의 이탈리아 여행(1864년) 후부터는 즐겨 이상적이고도 신화적인 소재를 취하여 그렸다. 대개는 나체를 배열한 단순, 정온한 화면으로 어두운 색을 즐겨 사용하여 모뉴멘탈한 효과를 노리고 있다. 그는 19세기 후반 유럽 회화의 이상주의적 경향 — 이른바 신이상주의(新理想主義)라 일컬어지는 것으로서 대표적 화가는 뵈클린,*포이에르바하,*마레스 등 — 중에서 가장 특이한 화풍을 수립하였다. 미술학자 콘라드 피들러(Konrad *Fiedler*, 1841~1895년), 조각가 힐데브란트* 등과 친교를 맺고 서로 영향을 주고 받았다. 대표작은 《디아나(*Diana*)의 목욕》, 나폴리의 임해(臨海) 연구소에 그려 놓은 벽화 《오렌지를 따는 기사(騎士)와 나부(裸婦)》 등이며 기타의 주요작은 민헨 및 베를린 국립 미술관에 소장되어 있다. 1887년 사망.

마르샹 André Marchand 1907년 프랑스에서 태어난 현대 화가. 엑스 앙 프로방스(Aix-en-Provence) 출신이며 고향에서 소년 시절부터 화필을 잡고 후에 파리로 진출하여 배웠다. 탈 코아(Pierre Tal *Coat*), 그뤼베(Francois *Gruber*) 등과 우정을 맺었다. 그가 파리 화단에서 명성을 얻기 시작한 것은 1941년 파리의 브라운 화랑에서 결성된 〈프랑스 전통 청년 화가(프 Les jeunes Peintres de Tradition Francaise)〉 전(展)의 창립 멤버로서, 레지스탕스 정신 구현의 한 방법으로 프랑스의 전통적인 조형 정신을 회화에 살리고자 하면서부터였다. 그리고 이 그룹은 후에 살롱 드 메(프 Salon de Mai)전(展)으로 발전하였는데 (1945년), 그와 함께 마르샹도 한 사람의 중심 멤버로서 활동하여 전후 프랑스 구상 회화의 중심적인 화가로서의 이미지를 부각시켰다. 상당히 장식화된 화풍을 보여 준 그는 특히 풍경을 묘사함에 있어서도 대상의 고유색을 사용하지 않고 그 반대색을 사용하여 그 표현을 한층 강조하였다. 따라서 그의 작품에는 격렬한 정신 표출을 겨냥하는 표현주의적인 경향이 현저하다.

마르세유 아파트 → 위니테 다비타숑 아
파트

마르스계 안료(系顔料) 〔영 *Mars Pigm-
ents*〕 인공 산화철(人工酸化鐵)의 안료로
서 황색에서 갈색, 자색에 이르기까지 강한
색조를 보인다.

마르시아스〔희 *Marsyas*〕 그리스 신화
중 소아시아 프리기아(Phrygia)의 사티로스*
아테나가 버린 피리를 주워서는 고위층이 모
인 가운데 아폴론*과 피리 불기 시합을 하
여 지고 말았다. 그 결과 시합의 조건에 따
라 살갗이 벗겨졌다.

마르케 Albert *Marquet* 1875년 프랑스
남서부 지방의 보르도(Bordeaux)에서 출생
한 화가. 1890년 파리로 나와 처음에는 장
식 미술학교도 다녔으나 1897년 국립 에콜
데 보자르에 들어가 그곳에서 그는 마티스*
와 루오*를 알게 되었으며 특히 마티스와는
같은 아틀리에에서 1900년의 만국 박람회를
위한 장식화를 공동 제작한 것이라든가 또
는 같은 전시회에 각자의 작품들을 출품하
는 등 함께 활동하면서 일생 동안 깊은 우
정을 나누었다. 1905년에는 마티스, 블라맹
크*, 드랭* 동겐* 프리에즈(→ 포비슴) 등과
함께 포비슴* 운동에 가담하였다. 그 무렵
부터는 그의 화풍도 급속한 진전을 이룩했
다. 더구나 마르케가 동료들에게 공헌한 것
은 창작 전문가로서의 예술가가 지녀야 할
기교(技巧) 즉 메티에(프 métier)의 완전한
지식 및 균형이라고 하는 예민한 감각에 의
하는 예술 그것이었다. 그룹 멤버들의 격렬
한 작풍 스타일에 비해 그의 화풍은 오히려
견뢰하고 평형감이 넘치는 부드러운 성질을
특색으로 하는 것이었다. 그의 작품이 보여
주듯이 단조로우면서도 대범한 색면 구성에
의한 화면은 때때로 중후한 이면의 뉘앙스*
가 노출되어 몽롱한 애수마저 풍기고 있으
며, 이러한 화풍은 만년으로 갈수록 더욱더
심화되어 화면은 인적이 없는 고요한 취향
을 자아내고 있다. 1912년부터는 르 아브르,
나폴리, 함부르크, 로테르담 등 여러 항구
도시를 여행하면서 항구와 해변을 배경으로
한 풍경화를 제작하였다. 이어서 1915년에
는 마르세유에 주거를 정하였다. 1925년경
에는 유화보다도 수채화 쪽을 비교적 많이
그렸다. 세계 제2차 대전 중에는 알제리로

건너가 살면서 이국적인 풍경도 그렸으며 또
그곳에서 앙드레 지드 등과도 교제하였다.
1945년 파리로 돌아왔으며 이듬해에는 러시
아로 여행하였다. 1947년 6월 파리에서 사
망.

마르쿠스 아우렐리우스 기마상 (騎馬像)
〔영 *Equestrian Statue of Marcus*〕 로마
의 황제 마르쿠스 아우렐리우스(Marcus A-
urelius, 재위 161~180년)가 말을 탄 모습
을 조각한 청동상. 173년경에 제작된 작품.
12세기 이후에는 라테라노 교회당 앞에 서
있었기 때문에 이전에는 콘스탄티누스 황제
의 상으로 잘못 알려져 있었다. 1583년 미
켈란젤로*에 의해 캄피돌리오(Campidoglio)
광장에 설치된 후부터 한층 더 유명해졌다.
특히 이 청동상은 로마 시대에 제작된 이런
종류의 기념상으로서는 현존하는 유일한 작
품인 동시에 도나텔로*의 《가타멜라타의 기
마상》및 지라르동*의 《루이 14세의 기마상
원형(原型)》(미국 예일 대학 화랑) 등 후세
의 모든 기마상에 커다란 영향을 끼쳐 주었
다.

마르크 Franz *Marc* 1880년 독일 뮌헨에
서 출생한 화가. 1900년 이곳의 미술학교
에서 빌헬름 디츠(Wilhelm *Dietz*) 및 학클
(G. *Hackl*)의 가르침을 받았다. 1911년에는
칸딘스키*와 함께 뮌헨에서 미술가 단체인
〈청기사*〉를 결성하여 독일 표현주의* 운동
을 전개하였는데 특히 동물 표현에서 표현
주의의 작품을 발전시켰다. 이때 자연의 세
부 묘사를 배제하여 일정한 특징을 높임으
로서 동물의 본성을 순수하고도 강렬하게 묘
사하는 새로운 가능성에 도달하였다. 주요
작품은 《청마(靑馬)의 탑》, 《동물의 운명》,
《삼림 속의 사슴》등이다. 1914년 제1차 대
전이 발발하자 독일군의 의용병으로 참전하
여 1916년 3월 4일 베르됭(Verdun)에서 전
사하였다.

마르크스 Gerhard *Marcks* 1889년 독일
베를린에서 출생한 조각가. 샤이베(Richard
Scheibe)에게 배웠다. 1919년부터 1925년까
지는 바우하우스*에서 교편을 잡았고 이어
서 1933년까지는 할레(Halle) 가까이 있는
공예학교에서 교장을 지냈다. 움직이는 나
상(裸像)을 다루어 단순화시킨 형상에 기능
감을 표출하고 있다. 만년에는 쾰른에서 활

동하였다.

마르티니 Simone **Martini** 1284년 이탈리아 시에나에서 출생한 화가. 시에나파*의 시조 두치오*의 제자 중에서도 가장 뛰어난 화가로 평가받고 있다. 1317년부터 1320년에 걸쳐서는 나폴리에서, 그 후부터는 시에나를 비롯하여 오르비에토, 피사, 아시시 등의 각지에서 제작 활동하였다. 1339년부터는 교황의 부름을 받아 그의 만년을 14세기 내내 로마 교황의 유수지(幽囚地)가 되었던 남프랑스의 도시 아비뇽(Avignon)에서 보냈다. 만년의 대작 《갈보리로 가는 길》(1340년경, 루브르 미술관)에서 볼 수 있듯이 그 찬란한 색채와 특히 그 건축적 배경에는 스승의 영향이 뚜렷하며 인물의 힘찬 모델링* 및 극적인 몸짓이나 표정에는 지오토*의 영향이 엿보이고 있다. 하지만 그의 작풍은 더욱 경건한 고딕적 감정에 차 있다. 더구나 그와 같은 감정이 현실의 인간 세계에 대한 깊은 애정과 결부되고 있어서 두치오의 서정성이나 지오토의 장대함과는 전혀 다른 지상적인 현실감을 불러 일으키는 불가사의한 독특한 매력을 낳고 있다. 특히 유려하고도 섬세한 선의 아름다움이 인상적이다. 한 마디로 정서성(情緒性)을 특색으로 하는 시에나파의 대표적 화가라 할 수 있다. 주요 작은 상기한 작품 외에 시에나의 팔라초 푸블리코(Palazzo Pubblico)를 장식하고 있는 《마에스타》(1315년) 및 《구이드리치오 다 폴리아노 장군 기마상》(1328년)을 비롯하여 아시시에 있는 성 프란치스코(St. Francesco) 성당의 마르티노 예배당 벽화 《성 마르티노전(傳)》, 시에나 대성당의 성 안사노 예배당을 위해 의동생 립포 멤미(Lippo Memmi, ?~1357년)와 공동 제작한 삼련 제단화 《성고(聖告)》(1333년, 현재 피렌체의 우피치 미술관) 등이다. 1344년 사망.

마리네티 Filippo Tommaso **Marinetti** 미래파의 시인이며 또한 그 선전자(宣傳者). 1876년 이집트의 알렉산드리아에서 출생하였고, 파리의 소르본느 대학에서 배웠다. 1909년에는 프랑스어(語)로 쓴 각본 《Le roi Bombance》를 루브르좌(座)에서 상연하였다. 그 해 2월 피가로지(誌)에 〈미래파 선언〉*을 발표하고 밀라노에서도 〈자유시의 국제적 조사와 미래파의 선언〉을 공식 발표

하였다. 전통적인 고정(固定)과 회고적(懷古的)인 향락에 반항하는 새로운 다이너미즘*의 미(美)를 추구하였는데, 이러한 그의 사상은 보치오니, 카라,* 루솔로,* 발라, 세베리니* 등의 화가들이 공명(共鳴)해 옴으로써 미래파 화가의 한 단체가 결속되는 계기가 되었다. 1944년 사망.

마리니 Marino **Marini** 1901년 이탈리아 출생의 현대 조각가. 중부 이탈리아의 피스토이아 출신. 피렌체의 미술학교에 입학하여 회화와 조각을 트렌타코스타(Trentacosta)에게 배웠다. 1928년부터 그 이듬해에 걸쳐 파리에 체재하면서부터 조각가로서의 본격적인 활동을 보여 주었다. 이어서 1929년부터 1940년에 걸쳐서는 몬차의 미술학교에서 교편 생활을 했다. 그리스 및 유럽 각지를 여행하면서 조각 연구를 계속하였지만 이탈리아 이외의 현대 조각으로부터는 어떤 각별한 영향을 받지는 않았다. 1930년대에 레슬링 선수 및 서커스의 곡예사를 다룬 일련의 조각을 발표하여 인정받고부터 현대 이탈리아 조각계에서 가장 중요한 위치를 점하게 되었다. 1942년부터 1946년에 걸쳐서는 스위스에서 제작 활동하였으며 이어서 밀라노의 브레타 미술학교에서 조각 교수로 재직하였다. 초기의 부드럽고 정적인 구성은 후기로 오면서 소박하면서도 힘있는 포름* 속에서 사실적인 형태와 형태의 말단을 절단하여 표출해내는 긴박한 표현력은 현대 조각에 있어서 특수한 위치를 점하는 것으로서 매우 이채를 띄우고 있다. 만년에는 즐겨 말, 말을 탄 사람 등을 다룬 작품을 많이 발표하였다. 그리고 조각 뿐만 아니라 데생에도 뛰어난 작품을 남기고 있다. 1966년 사망.

《마리아의 생애(生涯)》의 화가(畫家) 〔독 **Meister des Marienlebens**〕 15세기 후반 쾰른의 익명 화가 중에서 가장 중요한 사람. 1465년경부터 1490년경까지 쾰른에서 제작했었다는 것을 증명할 수가 있다. 그런데 이 화가와 결부되는 것은 15세기 전반의 쾰른 회화가 아니라 네덜란드의 화가 반 데르 바이덴*이나 보츠*이다. 《마리아의 생애》를 다룬 제단화(뮌헨 옛 화랑에 7점, 런던 국립 화랑에 1점)와 연유하여 익명의 이 화가를 통상적으로 이렇게 부른다. 기타의 주

된 작품으로는 《삼왕 예배》(뉘른베르크),
《그리스도 책형》(쾰른) 등이 있다.

《마리아의 죽음》의 화가(畫家) → 클레프
(Joos Van *Cleef*, 1840(90)~1540?년)

마리아의 피승천(被昇天)〔영 *Assumption*,
이 *Assunta*〕 마리아가 타고 있는 구름에
의해 혹은 천사들에 의해 하늘 세계로 끌어
올려지는 정경. 14세기에 이르러 특히 이탈
리아 회화에서 이 주제가 종종 〈성모대관〉
과 결부되어 나타났으며 나중에는 또 〈띠
(帶)의 시여(施與)〉(마리아가 승천할 때 지
니고 있던 띠를 불신(不信)의 사도(使徒) 토
마스에게 준다고 하는 주제)와 결부되어 나
타났다.

마리오넷〔프 *Marionette*〕 옛날 이탈리아
의 베네치아에서 그리스도의 기적극을 상연
할 때 사용했던 인형을 마리오네티(marione-
tti;작은 성모 마리아상)이라고 부른데서 연
유된 말이다. 이것은 주로 실로 조작한 것
이었기 때문에 이같은 인형을 마리오넷이라
불리어지게 되었다. 이에 대해 손가락으로
조작하는 인형을 퍼핏(puppet) 또는 기뇰*
이라고 한다.

마린 John *Marin* 1870년에 출생한 미국
의 화가. 뉴저지주(New Jersey州) 러더퍼
드(Rutherford) 출신. 건축가 사무소에서
4년간 근무한 뒤 1893년 건축가로서의 자기
사무실을 열어 운영하다가 1899년 화가가될
것을 결심하고 필라델피아의 미술학교를 거
쳐 2년 후에는 뉴욕의 아트 스튜던츠 리
그에 입학하여 배웠다. 1905년 파리에 유학
하여 유화* 수채화* 및 애칭도 습득하였다.
1909년 뉴욕의 스티글리츠 화랑(Stieglitz
Gallery)에서 최초의 개인전을 개최하였고
이듬해인 1910년에는 파리의 살롱 도톤에 수
채화 10점을 출품하였다. 그의 초기의 작품
은 휘슬러* 스타일의 델리컷(delicate)한 색
조를 보여 주었으나 점차 유럽의 낡은 전통
적 양식에서 이탈하여 미국적인 스피드 센
스와 신세계의 생명감을 독특한 감각으로 파
악하여 추상적 표현주의 형식으로 표현하였
다. 특히 수채화에서 뛰어난 기량을 보여 주
었는데 색채는 강렬하고 풍성하며 또 변화
무상하다. 민감한 예술적 감각과 체질로서
다이내믹한 동세의 표출을 의도한 특이한 화
가로 평가되고 있는 그는 유럽보다 미국에

서 더 높은 명성을 떨쳤다. 1950년에는 베
네치아의 비엔날레전에도 출품하였다. 1953
년 사망.

마릴라 Prosper *Marilhat* 1811년에 태
어난 프랑스의 오리앙탈리슴* 화가. 1834년
부터 2년 동안 그리스, 시리아, 팔레스티
나 및 이집트를 두루 여행한 뒤 1844년까지
각 곳의 풍물(風物)을 묘사한 작품들을 살
롱*에 출품해 왔다. 안타깝게도 여행하던 중
에 얻은 병으로 말미암아 1847년 36세의 젊
은 나이로 요절하였다.

마부제 *Mabuse*(Jean Gossart) 1472년에
출생한 플랑드르의 화가. 얀 고사르트라고
도 불리어진다. 1503년 안트워프의 성 루카
화가 조합*에 가입하였다. 부르고뉴공(公)필
립의 도움을 받아 1508년 로마로 여행하여
레오나르도 다 빈치*에게 깊이 감명하였다.
그 후 네덜란드로 돌아와 필립에게 봉사하
였다. 초상화에 뛰어났으며 대표작은 《아담
과 이브》(영국, 햄프턴 코트 콜렉션), 《이
사람을 보라》(안트워프 왕립 미술관), 《마
돈나와 그리스도》(브뤼셀 미술관) 등이 있
다. 1533년 사망.

마뷔스 *Mabuse* 본명은 Jan *Gossaert* 네
덜란드의 화가. 1478년 모바쥐(Maubeuge)
에서 출생. 메믈링크,* 다비드(G.)*의 영향
을 받았다. 1508년에는 로마로 유학하였으
며 귀국 후에는 유트레히트(Utrecht), 미데
르부르크에서 제작 활동하였다. 네덜란드 회
화에 이탈리아 전성기 르네상스의 화풍을 도
입한 선구자의 한 사람으로 평가되는 그는
《삼왕 예배》(런던), 《성모자》(베를린) 등을
비롯한 종교화를 주로 그렸지만 오히려 초
상화에서 더 많은 걸작을 남기고 있다. 1533
(?)년 사망.

마블드 웨어〔영 *Marbled ware*〕 공예 용
어. 영국에서 만들어진 슬립 웨어의 일종으
로 슬립에 몇 가지 색을 섞어 빗 모양의 것
(금속 또는 가죽제)으로 휘저어 대리석과 같
은 모양을 낸 것. 17세기의 영국에서 특히
애호되었다. 애깃 웨어*는 이 일종.

마사이스(메사이스) Quinten *Massys*(*Me-
tsys*) 1466년 플랑드르의 루벤에서 출생한
화가. 아버지는 대장간 직인(職人). 1491년
에 안트워프의 성루카 화가 조합*에 등록하
였으며 토마스 모아, 뒤러,* 홀바인* 등과

만국 박람회 조지 팩스턴 『수정궁』 (영국)

미켈란젤로 『메디치 묘소』 1534년

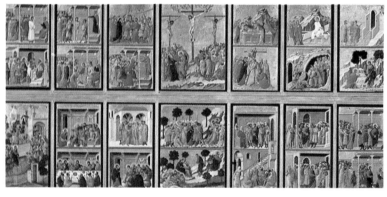

마에스타 두치오
1308—11년

| Mantegna | Marini | Masaccio | Matisse |

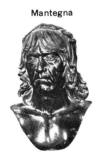 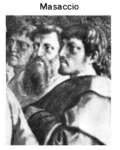

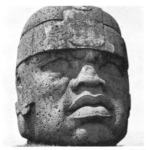

마야 미술『거석 인두』(멕시코) B.C 1200∼600년

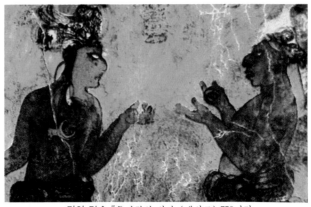

마야 미술『두사람의 병사』(멕시코) 750년경

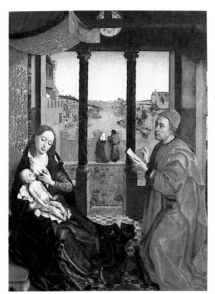

《마리아 생애》의 화가 반 데르 바이덴『성모를 그리는 성 루카』1434∼35년?

《마리아 생애》의 화가 보츠 『수태고지』1495년

Meissonier

Mengs

Menzel

Meštroviĉ

메디치의 비너스 B.C 150∼100년

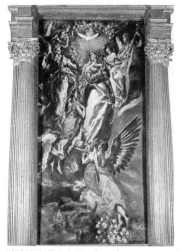

마리아의 몽소승천 엘 그레코 1607~13년

매너리즘 프레마티치오『프랑스와 1세의 갤러리』1503~40년

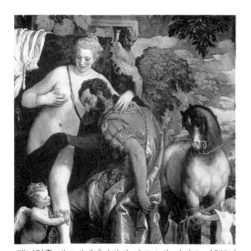

매너리즘 베로네제『사랑의 마르스와 비너스』1580년

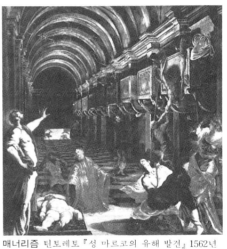

매너리즘 틴토레토『성 마르코의 유해 발견』1562년

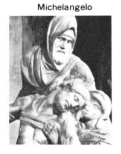

Michelangelo

Millais

Millet

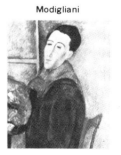

Modigliani

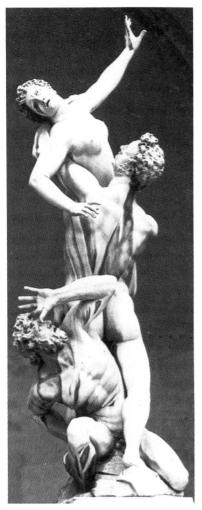

매너리즘 카라바지오 『성 베드로의 책형』 1600~01년

매너리즘 조반니 다 볼로냐 『사빈느 여인의 약탈』 1579~83년

매너리즘 폰테느블로파(派) 『세사람의 신하』 1580~89년

| Mondrian | Monet | Moore, Henry | Moreau, Gustave |

맹티미슴 뷔야르『식기가 있는 테이블』1908년

맹티미슴 클림트『유디스』1909년

미래파 세베리니『모나코의 팜팜춤』1910～12년

목조각 무어『기대 누운 인물상』1945～46년

| Morisot | Morris, William | Munch | Murillo |

마르티니 『구이드리치오 다 폴리아노 장군 기마상』 1328년

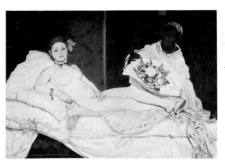

마네 『올랭피아』 1863 년

만테나 『죽은 그리스도』 1480년

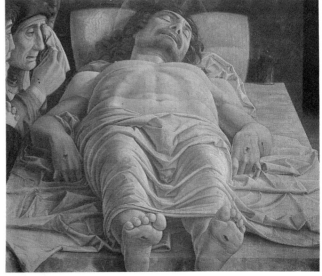

마사치오 『성 삼
위일체』 1428년

마티스 미술관

마티스 『오달리스크』 1923년

미켈란젤로 『다비드』 1501〜04년

무릴료 『무염시태』 1655〜60년

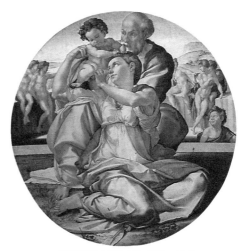

미켈란젤로 『성가족』 1503〜04년

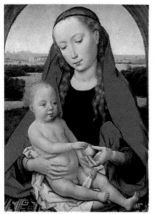

메를링크 『성 모자상』 1485년

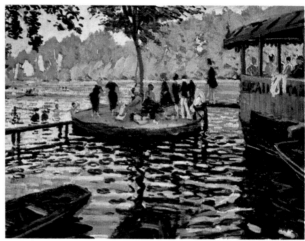

모네 『라 그루누이엘』 1869년

모딜리아니 『누운 나부』 1919년

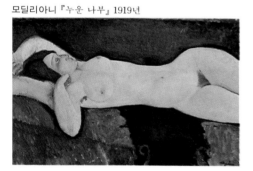

모란디 『정물』 1937년

무어 『새장』 1939년

밀레 『양친과 함께 있는 그리스도』 1850년

교제하였다. 처음에는 바이덴,* 보츠* 등의 영향을 받았다. 1491년 안트워프에서 아틀리에*를 열었으며 얼마 후에는 이탈리아파(派)의 영향을 강하게 받아들여 광대한 구도와 풍부한 색채를 플랑드르 미술에 끌어들였다. 이러한 점에서 플랑드르, 네덜란드 미술사상 반 아이크 형제*와 루벤스*의 중간에 마사이스가 존재하는 것이다. 주요 작품으로 《성 안나의 전설》(1509년, 제단화, 브뤼셀 왕립 미술관), 《그리스도 매장의 제단화》(1510년경, 안트워프 왕립 미술관), 《은행가와 그 아내》(1514년경, 루브르 미술관), 《성모자》(1515·30년, 네덜란드 보이만스 미술관) 등이 있다. 1530년 사망.

마사치오 Masaccio 본명은 Tommaso di Giovanni di Simone **Guidi** 이탈리아 초기 르네상스의 화가. 이탈리아 회화사상 지오토* 이래의 대화가로 평가되고 있는 그는 1401년 발다르노의 카스텔 산 조반니(Castel san Giovanni)에서 출생했다. 바사리*가 전하는 바에 의하면 마솔리노*의 제자이며 1424년에는 피렌체의 화가 조합에 등록되었고 그 후 피사, 피렌체, 로마 각지에서 활동하였다. 27세의 짧은 생애를 로마에서 마쳤으나 미술사상에 이룩한 업적은 매우 크다. 조각에서는 도나텔로,* 건축에서는 브루넬레스코*가 각자 이끌어온 초기 르네상스의 다져진 바탕 위에서 마사치오는 그 두 요소들을 회화 속에서 종합하여 하나의 새로운 형식을 창출해냈다. 다시 말해서 그는 도나텔로와 가까이 교제하면서 그의 작품으로부터 많은 것을 배웠고 또 브루넬레스코로부터 과학적 원근법을 터득하여 기념비적인 장엄한 작품 세계를 구축하였던 것이다. 주요작은 피렌체에 있는 산타 마리아 델 카르미네(Sta. Maria del Carmine) 성당 내의 브란카치 예배당(Brancacci Chapel)을 장식하고 있는 유명한 일련의 프레스코 벽화이다. 그러나 이것들이 모두 마사치오 한 사람의 작품인지 아니면 마솔리노의 협력에 의한 공동 작품인지에 대해서는 이전부터 혼히 논란의 대상이 되고 있다. 하지만 그 중에서도 《세례를 행하는 베드로》, 《성전세(聖錢稅)》, 《그림자를 비추어 병자를 고치는 베드로》, 《가난한 사람에게 적선하는 베드로》, 《낙원 추방》 등은 일반적으로 마사치오

의 작품으로 인정되고 있다. 로마에 있는 산 클레멘테(S. Clemente) 성당의 벽화에 대해서도 같은 논란이 계속되고 있는데 마솔리노 만년의 작품인지 아니면 마사치오 초기의 작품인지에 대해서는 아직 확인되지 않고 있다. 마사치오가 만년에 그린 피렌체의 산타 마리아 노벨라(Sta. Maria Novella)성당의 벽화 《성 삼위일체》에는 뛰어난 원근법*의 기술이 엿보이고 있다(브루넬레스코와의 공동작이라 보는 설도 있다). 특히 입체적인 인상 표현은 보는 이로 하여금 한층 더 몸 가까이에 있는 것처럼 느끼게 하고 있으며 단순화, 응축화, 동격화에 의해서 화면은 생명을 가진 현실적 존재로서 다가오는 것처럼 느껴진다. 이들 외에 《성 안나와 성모자》(피렌체, 우피치 미술관)나 《산실(産室)》(베를린 국립 미술관) 등이 있다. 또 피사(Pisa)의 카르미네 성당을 위해 그린 제단화는 현재 뿔뿔이 흩어져 있는데 그 중에서도 《천사와 함께 있는 성모》(런던, 내셔널 갤러리), 베를린 국립 미술관에 있는 《삼왕예배》, 《베드로와 밥티스마 요한의 순교》, 《성 유리아누스와 니콜라우스의 성담(聖譚)》, 《네 성자상》 및 《십자가의 그리스도》(나폴리 미술관), 《성 파우로》(피사 미술관) 등이 그 제단화의 일부로 생각된다. 그는 과학적 원근법의 완전한 활용 및 빛의 효과를 이용하여 풍경이나 건축을 깊이 있는 현실적 공간으로 보이도록 정확히 포착하여 묘사하였고 또 단축법 및 명암의 색조를 활용하여 인체에 훌륭한 양감(量感)을 주고 있다. 인물의 동작이나 표정도 종전과는 비유할 수 없을 정도 ― 예컨대 지오토의 인물들이 외부의 자극에 의하여 움직여져 그 자리에 나란히 서 있는 것처럼 보이는데 대하여 마사치오의 인물들은 자기의 의지로 서서 자유롭게 행동하는 것처럼 보인다 ― 로 진지하고도 박진감있게 묘사되어 있다. 또 인물 및 그 배경은 한층 더 심화되어 교묘한 색채 배치와 구도에 의해 작품이 갖는 성격과 분위기 속에서 융합되는 혼연한 통일을 형성하고 있다. 그는 르네상스*의 〈사실〉양식의 창시자로서, 그의 예술이 그 시대 및 전성기 르네상스의 화가들에게 미친 영향은 매우 크다. 1428년 사망.

마솔리노 da Panicale Masolino 본명은

Tommaso di Cristoforo **Fini** 1383년에 태어난 이탈리아 피렌체파*의 화가. 파니칼레 (Panicale) 출신이며 마사치오*의 스승이라 일컬어진다. 조각가 기베르티*의 조수 생활을 통해서 또 지오토파(派)의 게라르도 스타르니나(Gherardo *Starnina*, 1354?~1402년)의 도움으로 그림 솜씨를 익혔다고 전하여진다. 1423년에는 피렌체의 화가 조합에 등록되었다. 1427년경에는 항가리의 피포 스타노에게 봉사하기 위해 이탈리아를 떠났으나 일년도 채 못되어서 귀국하여 피렌체, 로마 등 각지에서 활약하였다. 그의 그림은 고딕적 성격을 띠고 있는데 이는 고딕과 제자 마사치오의 신예술을 연결하는 과도기의 작가로서 중요한 의미를 지니고 있다. 주요작은 카스틸리오네 돌로바(Castiglione d' Olona)에 있는 콜레지아타 교회당 내진*의 일련의《성모전》벽화 및 그 세례당에 그린 《그리스도의 세례》와《밥티스마 요한전(傳)》등의 벽화들이다. 마사치오와 마찬가지로 피렌체의 산타 마리아 델 카르미네 성당의 브란카치 예배당에도 일련의 벽화를 그려 놓았는데 그 중의 어느 것들은 마솔리노의 작품이라 보여지며 그것을 인정함에 있어서는 옛부터 여러 가지 설이 뒤따르고 있다. 《아담과 이브의 원죄》,《베드로의 설교》,《타비타의 소생(蘇生)과 절름발이의 완치》등을 마솔리노의 작품이라고 보는 사람이 많다. 또 로마의 산 클레멘테 성당 안에 있는 예배당의 벽화(《네 복음 사도와 교부(敎父)》,《성 카타리나와 성 암브로시우스의 생애》,《그리스도 책형》등)에 대해서도 아직까지 마솔리노와 마사치오를 에워싸는 같은 논란이 거듭되고 있는데 학자간의 의견도 구구하다. 1447(?)년 사망.

마송 André **Masson** 프랑스의 화가. 1896년 오아즈(Oise) 지방의 발라니(Balagny)에서 출생. 브뤼셀에서 배운 뒤 1919년 이후 파리에 정주하면서부터 미술학교에 입학하였다. 1922년부터 1924년에 걸쳐서는 퀴비스트(프 Cubiste) 특히 그리스*의 영향을 현저하게 받았으며 1925년부터 1929년에 걸쳐서는 쉬르레알리슴*의 그룹과 밀접한 관계를 갖었다. 정신적으로는 블레이크,* 문학가 카프카(Franz *Kafka*, 1883~1924년), 니체(F. W. *Nietzsche*) 및 중국의 철학이 그에게 깊은 인상을 주었다. 1929년부터 1932년에 걸쳐서는 독일 및 네덜란드로 여행하였으며 1933년에는 미로*와 함께 뉴욕에서 전람회를 가졌고 1934년부터 3년간에 걸쳐서는 카탈로니아(Catalonia ; 스페인 북동부 지방)에 체재하다가 1937년 프랑스로 돌아왔다. 1942년부터는 전쟁을 피하기 위해 미국에 체류하다가 1946년 귀국하여 이듬해부터 엑스 앙 프로방스에 주거를 정하였다. 1950년에는 친구인 자코메티*와 함께 스위스의 바젤 미술관에서 대전람회를 개최하였다. 그는 쉬르레알리슴* 운동에 참가는 하였으나 순수한 쉬르레알리스트는 아니었다. 그것은 엄격한 법칙에 제어되는 것을 언제나 좋아하지 않았던 그의 성격 때문이었다.

마술적(魔術的) 리얼리즘 → 노이에 자할리히카이트

마스타바〔영·프 **Mastaba**〕 아라비아어(語)의 본래 뜻은「돌 의자」이지만 일반적으로는 고대 이집트 건축에서는 석실 분묘 즉 옆면은 경사져 있고 지붕은 편편한 장방형으로 된 상자형의 묘(무덤)를 지칭한다. 봉납물(捧納物)을 위한 지하의 예배당과 미라* 안치소(참된 분묘, 현실)로 통하는 수직 갱(堅坑)이 하나씩 있는데 이는 바로 이집트 옛 왕국의 분묘 석공술의 특색을 보여 주는 것이다.

마스터 플랜〔영 **Master plan**〕 기본 계획. 도시 계획 부문의 용어로서 도시 계획 사업의 실시에 있어서 기본이 되는 토지 이용, 각종 시설의 배치, 재해 방지, 녹지, 교통, 도로, 인구 배치 등의 계획을 상호 조정한 기본적 종합 계획을 말한다. 보통 20년 정도의 오더로 설정된다. 디자인의 각종 영역에도 쓰인다.

마야노 Benedetto da **Majano** 이탈리아 피렌체파*의 조각가. 1442년 마야노에서 출생. 피렌체의 산타 크로체(Sta. Croce) 성당의 설교단(1470~1474년경), 시에나의 산 도미니코(S. Domenico) 성당에 있는 제단 위의 천개(天蓋) 등 많은 작품이 있다. 이러한 그의 작품들은 건축과 조각과의 완전한 조화를 보여 주는 초기 르네상스의 가장 훌륭한 업적에 속한다. 그의 묘비 조각의 특성에 있어서는 안토니오 로셀리노(→ 로셀리노 2)의 작품을 계승하고 있다. 대리석 제

단이나 초상(肖像) 등도 제작하였다. 1497
년 사망.

마야 미술(美術)〔영 **Maya art**〕 중앙 아
메리카(유카탄 반도, 과테말라, 온두라스)에
서 6세기경에 번영했던 옛 마야족의 예술.
이 미술은 피라밋 같은 계단을 이룬 방축
위의 단상에 서 있는 장대한 신전 건축도 포
함한다. 유카탄 반도(Yucatan半島)의 치첸
이차(Chichén Itzá)에 있는 《전사(戰士)의
신전》에서 보는 바와 같이 기념비적인 석조
조각은 건축과 밀접하게 결합되어 있다. 신
전의 벽면은 종교적 내용이 각이 진 모양
및 장식적인 대칭성에 의한 형식화된 양식
으로 고부조(高浮彫)로 조각되어 풍성하게
덮여져 있거나 혹은 또 복잡한 곡절(曲折)
모양 등 여러 가지의 장식 조각으로 시도되
어 있다. 이러한 마야 조각의 특징은 그들
을 멸망시킨 아즈텍족(Aztec族)의 미술에
다시 나타났었다. 마야족의 일상 생활이나
제례(祭禮)의 정경을 다룬 벽화도 있다. 훌
륭하게 채색된 혹은 각선(刻線)으로 장식한
토기류도 당시의 예술을 알아 보는 귀중한
유품으로서 주목되는 것들이다. 마야 미술
의 최성기는 6~10세기(8~15세기라 보는
사람도 있다)이며 16세기에는 마야 문화가
스페인 사람에 의해 파괴되어 버렸다.

마에스타〔이 **Maestà**〕 이탈리아어(語)로
서 「존엄·장엄」의 뜻. 옥좌에 앉아 있으며
천사 및 한 무리의 성자들에 둘러싸여 있는
마돈나의 표현을 말한다. 13~14세기의 중
부 이탈리아 회화에서 즐겨 다루어졌다. 두
치오*의 작품 《마에스타》(1308~1311년), 시
에나 대성당 미술관)가 그 대표적인 예다.

마우솔레움〔영·독 **Mausoleum**〕 그리스
어(語)로는〈마우솔레이온(Maussolleion)〉.
고대 그리스의 건축물로서 기원전 4세기 중
엽 할리카르나소스(Halikarnassos;소아시아
연안에 위치해 있던 고대 카리아의 수도, 오
늘날의 Budrum)에 건조된 카리아의 왕 마
우솔로스(Maussollos, 기원전 353년에 사망)
의 장려한 분묘. 왕이 죽은 후 왕비 아르테
미시아에 의해 완성되었다. 설계자는 그리
스의 건축가 피테오스(Pytheos) 및 사티로스
(Satyros). 높은 방형의 대좌 위에 이오니아
식 기둥(→오더)으로 둘러싸인 당(堂)이
마련되어 있고 그 위는 피라밋형의 지붕을

얹어 놓았다. 그 꼭대기에는 4두마전차(四
頭馬戰車)에 탄 마우솔로스 및 아르테미시
아의 거상(巨像)이 설치되어 있다. 방형 대
좌의 주위는 부조로 장식되어 있는데 그의
작가는 레오카레스(Leochares), 티모테오스
(Timotheos), 스코파스* 및 브리악시스(Br-
yaxis) 4인이라 전하여진다. 《그리스와 아
마존의 싸움》(스코파스, 묘의 동쪽 프리즈
중), 《마우솔로스》(대리석, 높이 299.7cm)
등 마우솔레움의 중요한 유품들은 현재 런
던의 대영 박물관에 소장되어 있다.

마이 Ernst **May** 1886년 독일 프랑크푸
르트 암 마인 출생의 건축가. 런던 대학, 뮌
헨 공과 대학에서 배웠다. 영국에서는 레이
몬드 안윈 설계 사무소에 근무하면서 도시
계획을 담당하였고 귀국 후 고향에서는 시
(市) 건축과 기사로서 1925년부터 1930년까
지 도시 계획 및 주택 계획을 담당하였다.
한편 1927년에는 《다스 노이에 프랑크푸르
트》지(誌)를 동료와 함께 발간하면서 독일
신건축 운동의 일역을 담당하였다. 동시(同
市) 교외의 일곱 군데에 건축한 대(大)집합
주택은 특히 유명하다. 1930년부터 1934년
까지 소련의 도시 계획에 초청되어 활동하
다가 1934년부터 1937년까지는 동아프리카
의 농지 계획에 참여하였다. 제2차 대전 후
에도 계속 동아프리카에서 활약, 최근에는
케냐 지방 나이로비에서 설계에 종사하였다.
근작으로는 케냐의 《아가칸 시설》, 모시(M-
osi)의 《문화 센터》, 나이로비 교외의 《데라
미 아파트》 등이 있다.

마이나데스〔희 **Mainades**〕 그리스 신화
중 디오니소스*에게 시종하는 여정(女精)들.
등나무를 엮어 솔방울을 단 지팡이를 휘두
르며 노래하고 춤춘다. 단수(單數)는 마이
나스(Mainas).

마이센 자기(磁器)〔독 **Meissener porzel-
lan**〕 1710년 독일 작센 지방의 작은 도시
마이센(Meissen)에 설립된 유럽 최초의 자
기 공장에서 생산된 완전 무결한 자기. 1709
년 독일의 연금술사(鍊金術師) 뵈트거(Joh-
ann Friedrich Böttiger, 1682~1719년)가
마이센 부근에서 자기의 원료인 카올린(K-
aolin;고령토)과 그 소성법(燒成法)을 발견
하여 완전한 자기 제작에 최초로 성공함에
따라 본격적인 생산이 이루어졌다. 그리하

여 1710~1719년에 걸쳐서는 뵈트거의 지도 아래 제작되었으며 1720~1731년에 걸쳐서는 화가 회롤트(J. G. Höroldt)가 제작을 맡아 중국의 화조 문양(花鳥紋樣)을 영롱한 색채로 그려 넣은 식기와 화병을 생산하였고 이어서 1731~1756년에 걸쳐서는 마이센에서 초빙된 조각가 캔들러(Kändler)가 제작한 작고 귀여운 자기 인형이 전유럽에 널리 보급 애용되었다. 1774~1831년에 걸쳐서는 마르콜리니(Graf Marcolini) 백작이 제작을 맡아 생산하면서 눈부신 발전을 거듭하였다. 한편 마이센 자기를 영어로는 보통 드레스덴 차이나(Dresden China)라고 일컬어진다. 그리고 이 마이센 자기 기법이 오스트리아의 빈에 전해져 비엔나 자기(Vinna porcelain)가 출현하게 되었다.

마이센 자기의 마크

1) 1726년 이후　　　2) 1763~1779년
3) 1774~1813년　　　4) 19세기

마이어 Hannes **Meyer** 독일의 건축가. 1889년 스위스 바젤에서 출생. 베를린, 뮌헨, 영국에서 배웠고 1916년 독립하였다. 1927년에 바우하우스* 교수로 취임하고 그 이듬해에는 그로피우스*의 뒤를 이어 교장이 되었으나 2년 뒤인 1930년 소련의 초청에 응하면서 퇴직하였다. 1927년의 국제 연맹 회관의 설계안은 기능 해결에 뛰어났다. 《페르나우의 학교》는 그의 대표작이다. 1954년 사망.

마이에스타스 도미니〔라 **Maiestas domini**〕 라틴어로서 「주의 존엄, 영광」의 뜻. 그리스도교 세계에서 〈주님〉으로 일컬어지는, 정면을 보고 옥좌에 앉아 있는 그리스도의 표현을 말한다. 요한 계시록에서 유래된 이 모티브는 초기 그리스도교 미술에서 주로 다루어졌고〈예컨대 라벤나(Ravenna)에 있는 산 비탈레(S. Vitale) 성당의 모자이크, 6세기〉이어서 카롤링거 왕조 시대 이후부터는 종종 중세 서구 미술에 나타났다. 이 주제는 12세기의 프랑스 교회당의 팀파눔* 부조(浮彫)로서 특히 애호되었다. 즉 그

리스도가 옥좌에 앉아 왼 손에 책을 펴 들고 오른 손을 들어 설교하는 듯한 모습으로 표현되어 있다.

마이욜 Aristide **Maillol** 1861년 프랑스에서 태어난 조각가. 스페인 국경과 밀접하고 있는 카탈로니아(Catalonia) 지방의 해안 도시 바닐루스(Banylus) 출신. 파리로 나와 제롬*(Gérôme), 카바넬*(Cabanel)과 함께 미술학교에서 회화를 배운 뒤 고갱* 및 드니*의 영향을 받아 상징파 화가로서 출발하였다. 1887년경 고향인 바닐루스로 돌아와 태피스트리*의 제작에 전념하면서 틈틈이 목조각 등을 만들었다. 본격적인 조각가로서의 출발 동기는 태피스트리를 하는 가운데 생긴 눈병 때문에 섬세한 태피스트리 작업을 계속할 수 없었기 때문이며 또 1899년 생활의 한 방편으로 석고 복제 일을 하게 되면서부터이다. 그리하여 비교적 늦은 나이인 40세 무렵부터 진지하게 조각을 시작하였다. 그의 첫 작품은 살롱*에 낙선되었으나 1902년 화상(畫商) 볼라르*(Ambroise Vollard)의 도움으로 최초의 개인전이 열리게 되었고 이 개인전을 방문한 로댕*이 그의 재능을 훌륭하게 평가함으로써 로댕의 영향 아래 점차 조각가로서의 뚜렷한 위치를 확보해갔다. 1905년의 살롱 도톤*에 출품한 최초의 대작 《지중해》(裸婦坐像)(1901년, 스위스, 빈터투르, 오스카 라인하르트 콜렉션)를 인정받게 되어 조각가로서의 명성이 점점 높아졌다. 그는 초기 그리스 조각의 소박성과 힘찬 면을 높이 평가하면서도 후기 그리스 조각의 성격은 배척하면서, 〈조상(彫像)은 무엇보다도 먼저 구성상으로 건축과 같이 균형잡힌 정적(靜的)인 것이 되지 않으면 안 된다〉고 주장하였다. 작품 《지중해》가 지닌 분위기도 고전적 작품이라 하기보다는 아르카이크* 또는 〈엄격 양식(영 Severe style)〉을 풍기고 있으며 작가 자신도 이 조상을 통해서 정적인 것이 갖는 영원한 평온의 원천을 암시하려고 했다. 그리고 그의 작품들이 지닌 특징으로서 그의 작품에는 어느 것이나 프랑스적인 전통성보다는 지중해 문화의 밝고 온화한 양감(量感)이 넘쳐 흐르고 있으며 이러한 그의 조각이 갖는 고전적인 정온성에 의해 로댕의 인상주의를 초월하였다. 따라서 그는 로댕 이후의 근대

프랑스 조각을 대표하는 가장 권위있는 작가로 평가되고 있다. 1906년에는 그리스로 여행한 적도 있다. 주요 작품으로는 상기한 《지중해》외에 《욕망》(1905~1907년, 파리 근대 미술관), 《쇠사슬로 연결된 액션》 등이 있다. 1944년 사망.

마이크로미터〔*Micrometer*〕 나사의 피치를 이용한 측정기로서 노기스(독 Nonius) 보다도 더욱 정밀하게 잴 수가 있다. 안 지름용 및 바깥 지름이 있고 크기도 다양하다.

마졸리카〔영 *Majolica*, 프 *Majolique*〕 르네상스* 시대에 이탈리아 각지에서 생산된 석유(錫釉)를 칠한 채색이 풍부한 도기(陶器). 중세 말기에 이스파노 모레스크 구이(燒) — 스페인의 말라가(Malaga), 그라나다(Granada), 바렌시아(Valencia) 등에서 회교도(回教徒) 무어인(Moor人)이 만든 석유(錫釉)의 도기 — 가 말로르카섬(Mallorca島) 또는 마조르카섬(Majorca島)을 통해 이탈리아에 전해졌다. 이 기술에 의해 구워진 도기를 마졸리카(Majolica)라 불리어지며 나아가 이를 모방해서 만든 르네상스 시대의 모든 이탈리아산(産) 도기가 이 이름으로 불리어지게 되었다. 특히 북이탈리아의 도시 파엔차(Faenza)는 그 산지로서 유명하다. 오늘날에는 마졸리카식으로 구운 것을 파이앙스(프 faience)라 불리어진다. → 도기(陶器)

마진〔영 *Margin*〕 가장자리, 모서리, 한계, 난외(欄外), 여지 등의 뜻. 1) 서적이나 잡지의 페이지의 여백. 상부(上部) 여백을 헤드(head), 하부를 테일(tail), 외부 여백을 포어 에지(fore edge), 안 쪽 여백을 백(back)이라고 한다. 2) 광고면의 여백으로 광고의 인쇄된 부분과 종이의 가장자리 또는 윤곽과의 사이의 공백 부분. 3) 일반 상거래 판매에서의 이익 폭. 판매 가격과 원가와의 차이

마천루(摩天樓) → 스카이스크레이퍼

마카-렐리(Conrad *Marca-Reli*) → 추상 표현주의

마케터빌러티〔영 *Marketability*〕 머천다이징에서 말하는 〈적정한 상품〉의 〈적정(適正)〉을 말한다. 중요한 점은 다음과 같다. 상품명 — 단순할 수록 좋고 너무 이상하게 생각되는 디자인을 해서 어떻게 읽으면 좋을까 하

고 의문이 생긴다면 상품으로서의 첫걸음에서 실패한 셈이 된다. 또 상품에 한글과 영문을 함께 표시할 경우 영문명이 한국적인 영어 번역이 되기 쉬우므로 유의할 필요가 있다. 특히 수출품 등에는 정확한 상품명 표시를 하지 않으면 한국 산업 전체가 오해받게 될 우려조차 있다. 요컨대 누구에게라도 이해되어 즐겁고 기억하기 쉬우며 사랑받는 명칭이 아니면 안된다. 진열 효과 — 개개 상품의 디자인이 아무리 뛰어나더라도 대량으로 진열할 경우 그 디자인은 죽어버려 호소력을 잃으며 상품으로서의 가치가 반감되는 수도 있다. 개개의 디자인은 진열 효과도 고려되어야 한다. 디자인의 시장성 — 적정한 상품 중에서 품질과 아울러 중요한 것은 상품의 디자인이다. 소비자의 구매 동기의 조사에 의하면 디자인에 의해 상품을 선택한 예가 상당한 비율을 차지하고 있는 바 상품의 디자인과 구매 동기와의 밀접한 관계를 증명하고 있다. 이리하여 상품 디자인 문제는 머천다이징에서 경영상의 문제로까지 발전하였다고 보아도 될 것이다. 상품 디자인의 요소로는 다음과 같은 것이 있다. ① 디자인 정책 ②제품의 디자인 ③판별 효과 ④기능 ⑤형태 ⑥진열 효과 ⑦인상(印象) 효과 ⑧포장 계획

마케팅〔영 *Marketing*〕 다음의 여러 활동의 종합으로 성립된다. ①마케팅 조사(marketing research) ②광고 및 선전 활동(advertising) ③판매 촉진 활동(sales promotion) ④상품화 계획(marchandising) ⑤판매 업무(sales). 이들 제품이 생산에서 소비자의 손으로까지의 모든 과정을 처리하는 기능이다. 기업 경영의 입장에서도 소비자의 욕구를 발견하고 그에 의해 제품 또는 서비스를 생각하며 많은 소비자에게 만족을 주는 것이다. 또 잠재 수요에서 잠재 생산에 이르는 연계를 가질 수 있도록 하는 방법 및 과정이다. 창조되는 수요의 확립에 의해 구매, 생산, 판매 등의 활동 효율을 높이고 생산성을 향상, 이윤을 최대로 하는 경영 활동이다. 마케팅은 이와 같이 경영의 문제이기 전에 소비자 문제로서 소비자의 입장에서 이루어지는 것이 근본이다.

마튀 Georges *Mathieu* 1921년 태어난 프랑스의 현대 화가. 처음에는 법률, 철학,

영문학 등을 배우다가 1942년경부터 그림을 그리기 시작하여 1947년 파리에 정주하면서 본격적인 활동을 했다. 특히 1951년 미셸 타피에*(Michel *Tapié*)의 초청을 받고 〈격정의 대결〉이라는 미술전에 참가한 후부터 앵포르멜*의 대표적인 화가로 알려지기 시작했다. 그의 말에 의하면 〈그린다는 것은 화려한 축제〉라고 하였다. 그는 모든 의도나 계획을 배제하고 그리는 데에 몰입하여 그리는 행위 자체에서 삶의 확증을 구하려고 하였다. 그리고 〈의지는 예술의 죽음이다〉라고 하면서 특히 일순간의 속필(速筆)을 중하게 여기고 속필에 전 생명을 맡겨 버려야만이 회화의 정신은 소생할 수 있다고 주장하였다. 즉 믿을 수 있는 것은 〈행위〉뿐이라는 것인데 이러한 그의 실천은 전후의 세대적인 특질을 잘 반영해 주는 것이라 할 수 있다.

마티스 Henri *Matisse* 프랑스의 유명한 화가. 1869년 북프랑스의 르 카토에서 출생. 처음에 법률을 공부하기 위해 파리로 나왔으나(1890년) 갑자기 병으로 입원하게 되었고 거기서 그는 병실을 같이 쓰고 있는 옆 병상의 남자가 가끔 그림을 그리는 것을 보고 그림에 관심을 가지게 되어 마침내 병상에 미술 교본을 가져오게 하여 그림 그리기에 열중하였다. 이것이 그가 화가로서 출발하게 된 동기가 되었으며 당시 나이 21세 때의 일이었다. 퇴원 후에는 루브르 미술관에 다니면서 많은 작품들을 접하였으며 이어서 본격적인 작품 활동을 하기 위해 1892년에는 아카데미 줄리앙(Académie Julian)에 입학하여 부게로(Adelphe William *Bouguereau*) 및 페리에(*Ferrier*)의 가르침을 받았다. 이듬해에는 국립 에콜 데 보자르(École de Beaux-Arts)에 들어가 모로*에게 사사하였다. 이 모로의 화실에서 그는 마르케,*루오,*카무앵*(Charles *Camoin*, 1879~), 망갱*(Henri Charles *Manguin*, 1874~1943년) 등과 서로 알게 되었으며 특히 마르케와는 죽을 때까지 우정을 나누었다. 그리고 이들의 친교는 후에 포비슴* 운동의 모태가 되었다. 1896년에는 소시에테 나쇼날전(프 Société Nationale 展)에 첫 출품하였는데 이 무렵에는 아직도 화면의 색조가 어둡게 나타나 있다. 1898년 모로가 사망하자 모로의 뒤를 이은 카무앵 밑에서 한 동안 배웠으나 곧 그 곳을 떠나 카리에르*의 화실로 옮겨 인물화를 연구하였다. 이 무렵부터는 작품의 구매자도 거의 없어서 재정적인 궁핍 시기가 시작되었다. 마르케와 함께 〈1900년 세계 박람회〉를 위한 장식을 책임 맡았었다. 1900년대 초에는 시냑*의 신인상파에 관심을 보여 주다가 점차 형체의 단순한 파악과 원색을 대비시킨 평면적인 색면에 의한 선명하고도 대담 솔직한 표현으로 기울어지기 시작했으며 1905년경부터는 팝 스타일의 화풍을 확립하면서 드랭*이나 블라맹크* 등과 함께 포비슴 운동에 나서서 원색의 대담한 병렬을 강조하여 격렬한 개성적인 표현을 시도하였다. 1908년경부터는 강도(强度)의 색채 효과를 억제하여 다소 암색을 포함하는 색조의 조화를 겨냥하는 등 피카소*를 중심으로 하는 퀴비슴*과는 대조적인 색채를 통한 〈감성의 해방〉이란 현대 회화의 길을 제시하였다. 1911년부터 1913년 사이에는 두 번에 걸쳐 아프리카의 모로코로 여행하여 열대의 색채와 풍토 및 풍경을 체험함으로써 보다 강렬한 원색 사용을 보여 주었다. 1918년경에는 종래의 도식적(圖式的)인 화풍을 완화시킨 자연을 바탕으로 하는 수법에 의한 활달한 작품을 시도하여 일련의《오달리스크*》를 그렸다. 그리하여 포비슴 및 퀴비슴에서 벗어나서 일시 들라크르와*의 작풍 경향으로 되돌아갔다. 그러나 1923년경부터는 재차 강도의 색채 효과를 추구해갔다. 1931년부터는 한동안 이탈리아, 스페인, 독일, 영국, 러시아로 여행하였고 이어서 남양으로 출발하여 타히티섬(Tahiti 島)에서 약 3개월간 체재한 뒤 돌아오는 길에 미국을 거쳐 귀국했다. 마티스의 예술은 이 무렵부터 최고의 단계로 접어 들어갔다. 즉 1936년 이후부터 축적된 여러 해 동안의 제작 지식에 따라 〈팝 시대〉의 어떤 종류 — 형식의 단순화를 지향해 오던 가운데 얻어진 그의 독특한 장식적 효과 — 의 경향을 부활시켰다. 1949년부터는 방스에서 그의 최대 작업이었던 도미니코파 수노원에 속하는 예배당의 건축 설계 및 장식 작업을 맡았다. 5년에 걸쳐 완성시킨 이 작업에서는 평생을 통해서 몰두해 오던 예술상의 여러 문제들을 해결하여 표현해 놓음으로써 명쾌함과

단순함에 넘치는 조형을 실현하여 그의 집약된 예술을 한꺼번에 보여 주고 있다. 주요 작은 파리 근대 미술관에 소장되어 있는 《붉은 바지의 오달리스크》(1922년), 《장식 무늬속의 인물》(1927년경), 《큰 실내》(1948년)를 비롯하여 소련의 에르타미즈 미술관에 있는 《마티스 부인상》(1913년), 《붉은 색의 조화(붉은 색의 방)》(1909년) 및 푸시킨 미술관에 있는 《금붕어》(1911년), 《댄스》(1910년) 등이다. 1954년 사망.

마티에르[프 *Matière*] 원래는 금속, 목재, 광물, 천, 종이 따위의 물질이나 재료의 뜻에서 〈물질적인 사물〉, 〈감각적인 재질〉이라는 의미를 가지는, 물질이 지니고 있는 「재질(材質), 질감(質感)」 등의 뜻으로 사용된다. 그러나 미술상으로는 회화의 필촉에 의해 생겨나는 〈화면의 피부〉 즉 작품 표면에 있는 결의 느낌이라는 의미로 쓰여진다. 조각 작품에 있어서는 표면 위에서 느껴지는 터치, 질감 및 모델링의 형식이나 상태에 관해서도 이 말을 쓴다. 그러므로 소재(素材), 제목(題目), 동기(動機) 등의 의미를 포함시켜 취급하는 경우도 있다. 특히 회화에 있어서는 필치와 그림물감이 화면 위에 만들어 내는 재질감, 이를 테면 유화*에 의하는 표면의 재질감은 수채화*나 파스텔*화의 그것과는 다르다. 그리고 유화라 하더라도 그 화면의 피부는 물론 단순히 물감의 바르기에 있어서 두껍게 또는 얇게에만 관계하는 것이 아니라 용해유의 종류 및 취급법 혹은 캔버스, 널판지, 용지 등 용재가 갖는 성질에 따라 화면의 양상이 변화된다. 또한 화가의 기질이나 의지 혹은 표현 수단에 따라서도 여러 가지 화면의 피부가 생긴다. 특히 퀴비슴의 작가들은 파피에 콜레(→ 콜라즈)를 채용하거나 물감에 모래를 섞거나 하였는데 이는 새로운 마티에르의 효과를 구하는 하나의 수단이기도 하였다. 마티에르에 대한 현대 화가의 관심은 매우 크다.

막달라 마리아[*Mary Magdalene*] 미술에서는 라자로 자매 및 예수의 발에 향유를 부은 죄 있는 여자와 동일인. 14세기 이래 그리스도의 책형이나 매장 장면에 한결 잘 나타났다. 부활의 그리스도가 그녀의 앞에 나타나는 그림(놀리메 탕게레 ;라 Noli me tangere)은 초기 그리스도교 시대에도 있었다.

단독의 표현에는 속죄자, 향유함을 가진 귀부인 혹은 금발의 풍만한 여성으로 그려져 바로크*에는 매혹적 효과를 겨냥한 것이 많다.

만국 박람회(萬國博覽會) 〔영 *World Exposition*〕 일반적으로 엑스포(EXPO)라고 약칭된다. 세계 각국이 참가하는 문화와 산업의 국제적 제전이라고도 할 수 있다. 1851년 런던에서의 제1회를 시작으로 하여 세계 각지에서 개최되어 가장 선진적인 창조 활동을 집약적으로 전시함으로써 각 시대의 진보상을 확인하고 또 새로운 시대와 사회를 향한 발전을 위해 강한 자극을 제공해 주어 인류 문명의 향상에 커다란 역할을 담당해 왔다. 당초에는 구미 각국이 독자적으로 계획, 개최하여 오다가 1928년 파리에서 만국 박람회 협정이 체결되어 1935년의 브뤼셀 만국 박람회부터는 국제 박람회 조약에 의하여 개최지가 결정되기에 이르렀다. 1851년 런던의 하드 파크(Hyde Park)에서 개최된 런던의 제1회 만국 박람회(The Great Exhibition of Industry of All Nations)는 그 이전부터 행하여지고 있던 국내 산업 박람회에서 발전된 것으로서 각국간의 산업 및 기술의 보급과 교류, 무역의 진흥이라고 하는 산업 경제상의 목적을 주안으로 하였다. 이런 사조(思潮)는 오늘날까지도 일관하고 있다. 만국 박람회는 건축 디자인의 발전에도 크게 공헌하였다. 런던의 제1회 만국 박람회에서는 팩스턴 경(Sir Joseph *paxton*, 1801~1865년)에 의한 철과 유리로 구성된 대진열관으로서 수정궁(Crystal Palace)이 등장하였다. 수정궁은 당시 러스킨 등으로부터 〈건물(building)이긴 하지만 건축(architecture)이 아닌 것〉이라고 하는 비난의 대상이 되기도 했지만 그 후의 외광파(外光派) 건축, 조립식 건축, 유리 건축 등의 원형으로 되었다. 프랑스 혁명 100주년을 기념하여 1889년에 개최된 파리 만국 박람회에는 에펠탑*과 기계관(機械館)이라고 하는 2개의 대철골 구조가 출현하였다. 이 밖에 1933년 시카고 만국 박람회의 무창(無窓) 건축, 1958년 브뤼셀 만국 박람회에서의 서독관(館)의 대형 조립식 건축이나 르 코르뷔제*의 설계에 의한 필리핀관의 로프 구조 건축, 1967년 몬트리올 만국 박람회의 대구

형(大球形) 돔* 및 미국관이나 군집 주택(群集住宅) 하비타트67 등 어는 것이나 인류의 건축에 대한 힘 는 독창적이고도 진보적인 꿈의 창조물이었다. 만국박람회와 근대 디자인 운동과의 관계도 간과할 수가 없다. 런던 박람회에 출품된 조잡한 기계 생산품은 모리스*를 중심으로 한 미술 공예 운동의 한 원점이 되었으며 1873년의 빈 박람회를 계기로 해서는 제체시온(→ 분리파) 운동이 일어나고 1893년의 시카고 박람회에는 인더스트리얼 디자인*의 싹틈을 볼 수 있었으며 1900년의 파리 박람회는 세기말 예술 아르누보*의 조류(潮流)로 뒤덮이고 있었다. 1933년 시카고시 건설 100주년을 기념하기 위해 개최된 시카고 만국 박람회부터 박람회의 명확한 공식 테마가 제시되었는데 시카고 박람회의 〈진보의 세기〉, 1937년 파리 박람회의 〈근대 생활에서의 미술과 공예〉, 1939년 뉴욕 박람회의 〈내일의 세계 건설〉, 1958년 브뤼셀 박람회의 〈과학 문명과 휴머니즘〉, 1962년 시애틀 박람회의 〈우주 시대의 인류〉, 1964년 뉴욕 박람회의 〈이해를 통한 평화〉, 1967년 몬트리올 박람회의 〈인간과 그 환경〉, 1970년 일본 오사까 박람회(EXPO '70)의 〈인류의 진보와 조화〉 등은 그때마다의 인류와 세계가 직면하고 있는 과제를 표현해 주었다.

만데르 Carel van **Mander**　　네덜란드의 화가이며 미술사가. 1548년 뮐렌벡케(Meulenbecke)에서 출생. 수 년간 이탈리아에 체류한 뒤 1583년경부터 할렘에서 살았고 암스테르담에서 사망하였다. 화가로서는 이른바 매너리스트(mannerist)(→ 매너리즘)에 속하며 할스*의 스승이기도 하다. 그러나 오히려 《화가평전(畫家評傳)(Het Schilder B-oeck Alkmaar)》(1604년, 2판 Amsterdam 1616~1618년)의 저자로서 더 유명하다. 이 책은 바사리*의 《열전(列傳)》을 따른 것으로서 그 당시의 네덜란드, 독일, 이탈리아 화가들의 전기이다. 내용 중에서도 특히 네덜란드 출신 화가들의 전기가 미술사의 연구 자료로서 가장 큰 가치를 가지고 있다. 1606년 사망.

卍모양(만자 模樣)〔영 **Swastike**, 독 **Hakenkreuz**〕　십자(十字)의 네 가지를 같은 방향으로 꺾은 모양으로서 메소포타미아, 그리스, 동양에서 옛부터 쓰여졌다. 네 가지의 끝이 꺾이는 방향에 따라서 우(右)만자, 좌(左)만자의 구별이 있고 만자 잇기, 만자 허물기 등의 변종(變種)이 있다. 동양에서는 예로부터 길상(吉祥)의 표지로서 애용되었다. 문장(紋章)으로도 쓰여졌다.

만물(挽物)　녹로(轆轤)나 선반으로 만든 것. 축을 중심으로 한 회전체 때문에 원형 또는 원주형으로 된다. 가구 등에 혼히 이용되며 의자나 테이블의 다리에 또는 부분 장식품에 혹은 건물 내부의 장식 등에도 쓰여진다. 만물이 발달한 것은 유럽의 중세 무렵부터이며 그리스도교 시대 및 비잔틴 시대에는 목제 만물의 가구가 많았다. 이 기법은 서구나 북구의 민예로서 오랜 역사를 가지고 있다. 이 기법이 디자인에 응용되어 잘 살려진 것이 영국에서 18세기 이래 만들어진 윈저 체어*(windsor chair)이다.

만테냐 Andrea **Mantegna**　이탈리아 르네상스의 화가. 파도바파(Padova 派)의 거장. 1431년 비첸차(Vicenza)에서 출생. 파도바에서 스콰르치오네(Franceso **Squarcione**, 1394~1474년)에게 사사하였으며 더불어 스승의 주변에서 싹튼 당시의 인문주의적 아이디어도 흡수하였다. 이어서 1443년 이 도시를 방문 중인 대조각가 도나텔로*를 알게 되면서 그로부터 날카로운 사실주의 등을 강하게 받아들여 이미 1450년경에는 그의 독특한 양식에 의한 〈기적처럼 신비로운〉 화풍을 확립하게 되면서부터 일류 화가에 버금갈만한 조숙한 천재성을 보여 주었다. 마침내 1460년 이후부터는 만토바(Mantova)의 로도비코 곤차가(Lodovico **Gonzaga**) 후작의 궁정 화가로 활약하면서 많은 작품을 남겼다. 마사치오*에 이은 북이탈리아 초기 르네상스의 가장 중요하고도 뛰어난 화가이다. 그의 작품은 장중함과 엄숙함에 충만되어 있다. 묘선(描線)은 매우 날카롭고 명확하다. 형태를 조소적(彫塑的)으로 돋보이게 하였고 또 인체를 해부학적 구성으로 상세히 묘사하고 있다. 그리고 변함없는 엄격한 태도로 〈공간 환각〉(→ 일류전) 문제에 몰두하였기 때문에 때로는 지나치게 의식적인 원근법*적 수단을 써서 배경의 세부에 이르기까지 꼼꼼히 안길이를 꾸미려고 하였다. 당시의 화가로서 만테냐만큼 고대 미

술에 접근하고 있는 사람은 없었다. 이 점은 그가 즐겨 화면에 도입하고 있는 고대 그리스 — 로마의 장식, 조각, 건축 단편과는 별도로 형태 그 자체에 감도는 조각상과 같은 평정성(平靜性)에 의해 매우 분명하게 엿볼 수 있다. 초기의 대표작은 파도바의 에레미타니(Eremitani) 성당의 오베타리 예배당에 있는 프레스코 벽화 《형장(刑場)에 끌려가는 성 야곱》(1455년)이다. 이 작품은 안타깝게도 1944년의 우연한 폭탄 폭발로 말미암아 거의 대부분 파괴되고 말았다. 중풍 환자를 고치는 성 야곱의 기적 장면을 표현하고 있는데 앙시적(仰視的) 원근법에 비상한 특기가 있고 또 인물에는 마사치오 이상으로 조상적(彫像的), 기념비적이다. 그리고 기적을 지켜 보는 군중의 공간 처리도 매우 훌륭하다. 판화로는 베로나(Vero 에 있는 산 제노(S. Zeno) 성당의 제단화 《옥좌의 성모 및 성자들》(1457~1458년)이 대표작이다. 이 그림은 북부 이탈리아 미술에 있어서 〈사크라 콘베르사치오네*〉로서는 최초의 작품 예이다. 1474년에는 만토바에 있는 카스텔로 디 코르테 내부의 카메라 델리 스포시(Camera degli Sposi)의 벽화를 완성하였는데 여기서 그는 일류전*을 교묘히 사용한 최초의 천정화를 만들어 내고 있다. 여기에는 또 미술사상 최초의 군상 초상이 제작되어 있다. 후기에 그려진 인물의 자세와 태도에는 고대풍의 웅대한 느낌을 한층 더 고조시키고 있다. 이러한 화풍으로서의 대표작은 《마돈나 델라 빅토리아(승리의 성모)》(1496년, 루브르 미술관), 《스키피오의 승리》(런던 내셔널 갤러리) 등이다. 만년의 대작 《돌아가신 그리스도》(1501?, 밀라노, 브레라 미술관)는 발바닥으로부터 본다고 하는 이상한 구상이기는 하지만 단축법(短縮法)의 대표적인 작품이다. 동판화에도 걸작을 남기고 있다. 동판화에 관계하게 된 것은 1480년대 이후의 일인 것같다. 게다가 그의 진필로서 확증된 것은 약간 밖에 없다. 그러나 만테냐에 이르러서 이탈리아의 동판화는 처음으로 힘과 정열에 넘친 구도, 통일적인 화면 효과를 지닌 대구도로 발전하였다. 뒤러*도 또한 만테냐로부터 강한 감화를 받은 화가들 중의 한 사람이다. 그는 베네치아 출신의 야코포 벨리니(→ 벨리니 1)

의 딸 니콜로시아와 결혼하여 그의 처남인 지오반니 벨리니(→ 벨리니 3)와 더불어 베네치아파*의 발전에 크게 기여하였다. 주요 작은 상기한 작품 외에 《성 세바스티아누스》(1459년경, 빈 미술사 박물관), 《황야의 성 히에로니무스》(1470년경, 브라질, 상 파울로 미술관), 《파르나소스》(1497년, 루브르 미술관), 《그리스도의 승천》(1466년)과 《마기 예배》(1466년)(이탈리아, 우피치 미술관) 등이 있다. 1506년 사망.

만화(漫畵) → 캐리커처

만화 광고(漫畵廣告) 〔영 *Caricature advertising*〕 만화를 이용한 광고. 그 형식에는 ①단순히 컷 대신에 만화가 쓰여진 것. ②광고문의 삽화로서 사용된 것. ③유행하는 연속 만화의 주인공을 등장, 활약시킨 것. ④그 상품 특유의 인물(트레이드 캐릭터)을 반드시 만화 속에 활약시킨 것. ⑤독립된 만화로 다룬 것 등이 있다. 착상이 기발하고 화풍이 적절하면서 새롭고 광고의 기능을 달성할 수 있는 것이 아니면 안된다.

만형(挽型) 모델 메이킹*의 하나. 원통형, 원반형의 것은 점토(粘土)나 유토(油土)로 원형을 만들지 않고 석고로 직접 성형하는 쪽이 간단하며 또 정확한 것이 얻어진다. 이들 제작 방법을 일반적으로 만형이라 한다. 병이나 항아리와 같은 원통형의 것은 뚜껑이 없는 나무 상자 상면의 중심에 축을 놓고 축의 한쪽에다가 필요로 하는 모양의 절반의 외형 형판을 놓는다. 축으로는 철봉을 쓴다. 게이지(gauge)로는 블리키(화란 blik; 양철판)를 사용하며 보강(補強)으로 나무판을 사용하여 축을 회전시키면서 석고를 발라 성형한 후 마지막에 철봉을 뽑는다. 체적에 따라 축에 새끼를 감아 석고량을 적게 할 수도 있다. 접시나 뚜껑 같은 원반형의 것은 평회(平回)라는 방법을 쓴다. 이것은 평판 위에 중심축을 고정하여 만형판을 축을 중심으로 해서 회전하여 목적하는 원형을 만든다. 이 방법을 잘 활용하면 원형의 것에 한하지 않고 다소의 부정형의 것도 만들 수가 있다. 그러기 위해서는 어느 정도의 기술과 평판상에 부정형의 형판(型板) 등이 필요하게 된다. 이것을 변형만형(變形挽型)이라 하고 있다. 판자 따위의 만형에는 치구(治具) 등을 적당히 고려하면 간단히 만

들 수가 있다. 석고의 성질을 잘 알아 두는 것이 무엇보다 중요하다.

말레리쉬(독 *Malerisch*)→회화적(繪畫的)

망갱 Henri Charles *Manquin* 1874년 프랑스 파리 출생의 화가. 국립 에콜 데 보자르에 들어가 마르케; 루오*등과 함께 모로*의 문하에서 배웠다. 처음에는 색채 화가로서 시냑; 이나 쇠라*의 점묘(點描)를 시도했으나 섬세한 기교보다는 감동적인 표현에로 화필을 돌려 마티스와 함께 포비슴*운동에 참가하여 그 선구적인 역할을 수행하였다. 생생한 색채 대조를 통해 현혹적인 효과를 표출하고 있다는 점에서 독자성을 보여 주고 있으나 마티스와 더불어 지나친 색채주의를 고수함으로써 현실미를 상실하고 있다는 평가도 받고 있다. 1950년 사망.

망목(網目)〔영 *Halftone*〕 사진판, 아연철판(亞鉛凸版) 혹은 오프셋* 인쇄에서 담색(淡色)을 나타내는데 쓰이는 그물점(網點)으로서 무수한 점이 그물코처럼 되어 있다. 아연 철판이나 평판의 윤곽만의 일부에 망목 즉 그물코를 구워 넣을 수도 있는데 이를 〈그물 입히기〉라고도 한다. 원고의 그물을 입힐 부분을 청색으로 칠하고 그물코를 지정하면 제판 때 그대로 되어진다. 망목의 선(screen ruling)은 100선(1인치마다) 전후가 보통이며 망목 대신에 여러 가지 지문(地紋;mechanical tint)을 입힐 수도 있다.

망사르 *Mansart* 1) Francois Nicolas *Mansart* 1598년 프랑스 파리 출생의 건축가. 프랑스 초기 바로크 건축을 대표했던 한 사람으로서 그는 이탈리아의 건축가 팔라디오* 스타일의 고전 양식과 프랑스의 전통 양식을 교묘히 융합하였다. 주요 작품들을 살펴 보면 《발 드 그라스 성당》(1645∼1665년)에서는 파사드*나 돔*에서 로마의 전성기 바로크의 반영을 감지할 수 있으며 고전적인 오더*와 북방적(北方的)인 지붕을 상호 조화시켜 창출한 블로와 성관(Chateau de Blois)의 《오를레앙 익부(翼部) (Aile de Gaston d' Orleans)》(1635∼1638년) 및 《메종 라피트 (Maisons Lafitte)》(1642∼1650년)에서는 중앙부의 개선문의 모티브와 곡선을 그리는 콜로네이드* 등 새로운 것을 엿볼 수 있다. 이와 더불어 그의 작품에 나타나 있는 프로포션*과 구성에 대한 정교하고 온건한 고전주의적 경향의 프랑스적인 특색과 감각은 그 후의 프랑스 건축에 큰 영향을 미쳤으며 나아가 프랑스 근대 건축에 많은 영향을 주었다. 이중 구배 지붕 이른바 《망사르드*》는 그의 이름에서 연유된 것이다. 1666년 사망. 2) Jules Hardouin *Mansart* 1)의 조카. 1646년 파리에서 출생. 부친은 화가였다. 그는 루이 14세 시대인 17세기 프랑스에 있어서 이탈리아의 베르니니*와 같은 지위를 가졌던 궁정 건축가로 활약하였다. 주된 업적으로는 베르사유궁*의 중앙주관(主館)의 개축(1669∼1685년), 《거울의 방》을 설계 (르 브렝*과 협력), 베르사유궁 《전쟁의 방》(1678년 착공), 《그랑 트리아농 (Grand Trianon)》(1688년 이후), 파리의 이른바 《상이용사의 예배당》으로 일컬어지는 《앵발리드 (Inralide) 예배당》 (1681∼1691년) 등이다. 1708년 사망. → 베르사유궁

망사르드〔프 *Mansarde*〕 건축 용어. 이중 구배(二重勾配) 지붕. 프랑스의 건축가 프랑소아 니콜라스 망사르(→ 망사르)가 고안한 지붕. 지붕을 상하 2단으로 경사지게 설계하여 이 중에서도 물매(경사)가 급한 아랫 지붕에 채광용 천창(天窓)을 내어 지붕 밑을 다락방으로 사용할 수 있도록 되어 있다(→ 지붕의 여러 형식*의 그림 5를 참조할 것).

망판(網版) → 사진판(寫眞版)

맞춤새〔영 *Masonry joint*〕 건축 용어. 돌쌓기, 벽돌 쌓기 등에 있어서의 각편(各片)의 접합되는 곳을 지칭하는 말인데, 수직 방향의 것을 수(竪)맞춤새, 수평 방향의 것을 횡(橫)맞춤새라 한다. 또 접합하는 방법에 따라 갑자(芽) 맞춤새, 파(破)맞춤새, 면(眠)맞춤새 혹은 맹(盲)맞춤새, 그리고 평(平)맞춤새, 화장(化粧)맞춤새 등이 있다. 갑자 맞춤새라고 하는 것은 세로의 맞춤새가 2단 이상 겹치는 경우, 파맞춤새란 수맞춤새가 2단 이상 일직선이 되지 않는 경우, 면맞춤새란 돌 또는 벽돌이 밀접(密接)하여 맞춤새가 뚜렷하지 않는 경우, 평맞춤새란 표면이 평평한 경우, 화장맞춤새란 맞춤새의 표면을 깨끗하게 마무리지은 경우를 말한다.

매너리즘〔영 *Mannerism*, 독 *Manieris-*

mus〕 1) 독일의 미술사가(美術史家)가 만들어낸 양식 개념으로서 전성기 르네상스와 초기 바로크 사이의 과도적인 미술 양식. 대체로 1530~1600년 사이에 나타났던 양식을 지칭한다. 우선 첫째로 라파엘로* 및 사르토* 사망 후의 피렌체파* 또는 로마파 회화의 경향에 대하여 이 말이 쓰여지고 또 북유럽에 있어서의 16세기 말엽의 네덜란드 회화에 대해서도 일컬어진다. 매너리즘의 특색은 한 마디로 라파엘로나 미켈란젤로*의 어떤 면(형식)에서 의식적으로 축출해낸 타성적인 스타일로서 매우 〈기교적(artificial)〉이다라고 할 수 있다. 다시 말해서 전성기 르네상스의 특징인 〈정합성(整合性)〉,〈합리성(合理性)〉등과는 반대로 불안정한 구도, 비연속적인 공간, 기형적인 인체의 프로포션, 비합리적인 환상성의 강조 등이다. 예컨대 머리 부분은 작게 그려졌고 형체는 터무니없이 길며 매우 동적이다. 또 명암의 변화가 심한데, 그렇게 하기 위하여 오히려 차분하지 않는 색조를 즐겨 쓰고 있다. 그리고 반(反)종교 개혁과도 결부되었던 바 작품 중의 인물(모델)이 지니고 있는 긴장, 불안, 열정 등의 심리 묘사에 뛰어나 있다. 매너리즘의 대표적 화가는 이탈리아의 폰토르모*, 브론치노*, 파르미지아니노*, 틴토레토* 및 스페인의 그레코* 등이었다. 매너리즘이라는 개념을 동시대의 조각이나 건축에 응용하는 것은 어렵다. 이 말의 본질적인 성질은 주로 회화의 영역에서만 나타났기 때문이다. 2) 일반의 경멸적인 의미에서의 매너리즘이란 창작에 있어서 모방 또는 동일한 표현을 반복함으로써 독창성을 잃고 또 평범한 경향으로 흘러 표현 수단의 고정(固定)과 상식성(常識性)으로 인해 예술의 생기와 신선미를 잃는 일.

매스〔영 *Mass*〕 조각 및 회화 용어. 본래의 뜻은 「덩어리」,「부피」 등이지만 미술 용어로서는 「괴량감(塊量感)」이라고 흔히 번역된다. 부분이 집합하여 상당한 양(量)으로 덩어리진 것을 말하며 건축의 경우에서도 쓰인다. 회화에서는 하나의 화면 속에서 상당히 큰 분량을 차지하는 색이나 빛의 통일된 집합을 의미한다. 근대에 이르러서는 조각이나 회화에 있어서 세부적인 것에 얽매이지 않고 이와 같이 큰 매스적인 것이 출현하는 경향이 적지 않다.

매스 미디어〔영 *Mass media*〕 매스 미디움(mass medium)의 복수. 대량 매체로서 매스 커뮤니케이션*을 위한 매체물로 되는 것. 예컨대 신문, 라디오, 텔레비전 등. → 매스 커뮤니케이션

매스 커뮤니케이션〔영 *Mass communication*〕 대량 전달을 말한다. 대중을 일정한 행동으로 이끌어가기 위해 매스 미디어*를 통해서 사회 현상이나 대인 관계에 대한 마음가짐을 전달하여 그 사회적 태도나 이데올로기를 은연 중에 뜻하는 바의 방향으로 바꾸어 가는 활동을 말한다. 이것을 의도적으로 행하는 것이 광고 선전이다. 매스 미디어로서는 텔레비전, 라디오, 신문 등이 중요하며 비주얼 디자인도 그런 역할을 한다.

매스틱〔영 *Mastic*〕 어떤 종류의 침엽수에서 채취되는 수액 또는 수지로서 와니스로 쓰여지며 매질*(媒質)이나 화면을 보호하는 막으로 쓰여진다.

매스 프로덕션〔영 *Mass production*〕 대량 생산, 다량 생산. 자본주의 생산 기획과 기계에 의한 생산 기술과의 2가지 요청에서 현대의 제품은 대부분 대량 생산의 방식을 취하도록 되어 있다. 기업가는 이에 의해 많은 이윤을 획득하며 한편 소비자는 값이 싼 제품을 입수하게 되어 양자 모두 번영한다는 것을 이상으로 하는 것이지만 때로는 영리를 목적으로 하는데 급급하여 사회경제적으로 부담하여야 하는 공공 임무가 무시된 채 제품이 갖추어야 할 완전한 미와 용도마저 희생되어 버리는 경향마저도 있다. 매스 프로덕션에 대한 디자인은 이의 시정이 기대되며 인더스트리얼 디자인*의 의의에는 이와 같은 기대가 포함되어 규격화(standardization)가 필요하며 생산 과정에는 작업의 분석과 조직화 및 컨베이어 시스템(conveyer system)을 요하며 결과적으로는 대량 판매, 시장 판매, 시장 조작, 대대적인 선전 광고가 아울러 고려되어야 한다.

매주 시장(賣主市場) 〔영 *Seller's market*〕 모든 경제 활동은 수요 공급 위에 서 있는데 수요가 많고 공급이 적을 경우 시장의 지배자는 파는 사람(賣主)이 된다. 정치가 경제를 리드할 경우 예컨대 통제 경제 등

에 있어서도 매주(파는 사람)가 리더로 된다. 독점 자본이라 일컬어지는 시대에는 매주 즉 seller에게 편리한 시장을 만들기 위해 모든 수단이 강구된다. 수정 자본주의라고 일컬어지고 자유주의 경제라고 일컬어지는 세계에서는 사는 사람(買主) 즉 buyer가 주인공이 되는 이른바 바이어 시장이 된다. 여기서는 상품화 계획(merchandising)이라든가 마케팅* 활동의 배경이 되고 있다.

매질(媒質)〔프·영 **Medium**〕 그림물감의 기름, 수채화 물감의 아라비아 고무와 같이 안료와 섞여서 그림물감을 만드는 것. 화면에 그림물감이 잘 부착되도록 하기 위해 첨가하는 수도 있다.〈전색제*(展色劑)〉〈메디움*〉 등으로도 불리어진다.

매체(媒體)〔영 **Media**〕 인간의 의지나 감정 또는 정보 등을 상대에게 전하는 수단으로 이용되는 매개물. 개인간의 전달에서는 언어나 문자가 매체인 것이다. 매스 커뮤니케이션*은 대량 매체 즉 매스 미디어*로서 인쇄 매체인 신문, 잡지 등과 전파 매체인 라디오, 텔레비전 등을 주로 이용하여 대중에게 관념이나 정보를 전달하는 것이다.

매트〔**Mat**〕 1) 도면의 가장자리 장식의 선그리기(線描). 2) 수채화 등의 대지(臺紙)

매트릭스〔영 **Matrix**〕 1)「자모(字母)」,「모형(母型)」,「지형(紙型)」,「주형(鑄型)」 등의 뜻. 2) 2개 이상의 인자(因子)의 상관 및 상관도(相關圖). 예컨대 제품의 부품수, 사용 재료, 가격 등은 상관성이 있는 요소인데 이들 상호 관계를 정리하는 것을 말한다.

매트 컬러〔영 **Mat color**〕 회화 재료. 광택이 없는 물감, 예컨대 과시*, 수성 템페라*, 포스터 컬러* 등을 총칭하는 말. 매재(媒材)로는 수지(樹脂)를 쓴다.

맥도날드 라이트(Stanton MacDonald W-**right**) → 생크로미슴

맨십 Paul **Manship** 1885년 미국 미네소타의 센트폴 출생의 화가. 펜실베니아의 미술학교를 졸업한 후 장학금을 받아 1909년부터 1912년까지 로마의 아메리카 아카데미에서 배웠다. 그 뒤 많은 전람회에 출품하여 계속 수상하였으며 국립 조소협회(彫塑協會) 회장(1939~1942년), 내쇼널 아카데미 오브 디자인 교감(1942~1948년), 아메

리칸 아카데미 회장 등을 역임한 미국 조소계의 대표자. 작품으로는 초상 조각이 많으며 메달의 디자인도 시도하였다. 장식적인 것뿐만 아니라 운동감이 풍부한 브론즈*를 즐겨 다루었는데 대표작품으로는 뉴욕의 록펠러 센터 프라자에 있는《프로메테우스》의 거상(巨像)을 꼽을 수 있다. 또 엔사이클로피디아 브리태니카의 장식 조소도 조소사(彫塑史)의 한 페이지를 장식하고 있다.

맨틀피스〔**Mantelpiece**〕 건축 용어. 벽면에 마련된 난로(fireplace)의 아궁이 상부 및 측면을 둘러 싸는 석조 또는 목조의 장식.

맹벽(盲壁)〔영 **Blind wall**〕 건축 용어. 개구부(開口部)를 갖지 않는 벽을 말한다.

맹창(盲窓)〔영 **Blind window**〕 건축 용어. 실용(實用)으로가 아닌 다만 벽면(壁面)의 장식을 목적으로 설치하는 창을 말한다.

맹티미슴〔프 **Intimisme**〕 인상주의* 이후에 프랑스 화단에서 일어났던 주의. 미술 운동이나 주의라고 하기 보다는 친밀한 감정, 특히 풍경보다도 가정내의 일상생활을 잘 묘사하는 경향을 말한다. 뷔야르*나 보나르*가 이 경향의 대표자라고 할 수 있다. 즉 소재 등도 우리들과 같이 흔히 있는 평온한 생활에서 취하여 평범한 감상적인 미를 그려 조용한 친근감을 떠돌게 하자는 것이 주지하는 바의 목적이다. 일요 화가 루소*, 봉브와*, 루셀* 등도 이와 같은 경향이 있다고 한다.

머더웰 Robert **Motherwell** 1915년 미국 워싱턴주에서 출생한 화가. 철학, 건축을 전공하였으나 후에 화가로 전향하였으며, 유럽과 멕시코를 여행하였다. 이어서 본격적인 작품 활동을 전개하였고, 1944년 뉴욕에서 열린〈20세기 미술전〉에서 작품을 발표하였다. 추상화의 대표적인 작가로 손꼽히고 있다.

머천다이징〔영 **Merchandising**〕「상품계획」또는「상품화 계획」으로 번역된다. 적정한 상품을 적정한 장소에 적정한 시기에 적정한 수량으로 적정한 가격으로 제공하기 위해 계획을 수립하는 것. 구체적으로는 제조 혹은 축적해야 할 제품을 선정하여 그 제품의 크기, 외관, 형태, 포장, 그 필요수량, 시기, 가격 등을 결정하는 것. 즉 마케팅*의 사고방식에 의해 팔리는 상품을 만들기

위한 과학적인 수법이라 할 수 있다. 그러기 위해 시장 조사에 의거하여 ①제품의 품질 ②제품의 디자인 ③제품의 개량 및 세련 ④ 신용도의 개척 ⑤제품 라인의 확장 ⑥제품 라인의 합리화 등이 검토된다.

머천다이징 슈퍼바이저〔영 *Merchandising supervisor*〕 제품 계획 주임을 뜻하며 광고 대리업에서는 제품 계획 부문을 담당하는 책임자를 말한다.

먼셀 Albert H. *Munsell* 1858년 미국 맨체스터주의 보스턴에서 출생한 화가 겸 색채 교육자. 먼셀 색표계*를 창안, 그 제작 판매 및 서적 출판을 중심으로 하는 먼셀 컬러 회사의 초대 사장이 되었다. 그 주요 저서로는 《A Color Notation》(1905년), 《Atlas of the Munsell Color System》(1913년)이 있다. 그의 사후 그의 아들(A. E. O. *Munsell*)이 사장이 되어 종래의 색표(色票)를 개정한 《Munsell Book of Color》(1927년)를 출판하였는데 이것은 현재의 먼셀 표준 색표로 되어 있다. 1919년 사망.

먼셀 색표계(色票系)〔*Munsell color system*〕 미국의 먼셀*에 의해 1905년에 만들어진 색표계. 색상(hue), 명도(value), 채도(chroma)를 감각적으로 등간격으로 늘어 놓은 것으로서 색을 정확히 표시하는데 적합하다. 색상은 적(赤)-R, 황적(黃赤)-YR, 황-Y, 황록-GY, 녹-G, 청록-BG, 청-B, 청자-PB, 자(紫)-P, 적자-RP의 10색을 각각 10등급으로 분할하고 또 명도는 흑의 0에서 백의 10까지 11단계로 나누며 채도는 적(赤)의 순색의 14단계를 최고로 해서 각각의 색에 의해 다르다. 각각의 색은 Hv/c의 기호를 표시할 수가 있다. 수직축에 명도(v), 수평축에 채도(c), 원주각(圓周角)에 색상(h)을 재고 모든 순색, 중간색 무채색을 3차원 공간에 표시한 것을 먼셀 색입체(M. C. solid)라 한다. 1905년에 창안된 먼셀 색표계에는 감각적으로 늘어 놓은 등색차계열(等色着系列) 속에 상당한 불규칙성이 있었기 때문에 미국 광학회(OSA)는 1940년경에 이를 수정하여 새로운 색표계를 만들었다. 이를 정확하게는 〈수청(修正) 먼셀 표색계(Munsell new notation system)〉라 하지만 단지 먼셀 색표계라는 것도 있다.
→ 먼셀

먼셀 입체색

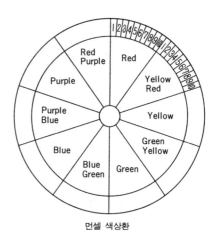

먼셀 색상환

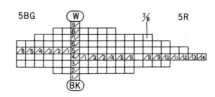

먼셀색 입체종단면

멈포드 Lewis *Mumford* 1895년에 출생한 미국의 건축 평론가 및 문명 평론가. 미국의 철학 협회, 예술·과학 아카데미의 회원으로서 건축, 문학, 미술, 정치, 교육, 철학, 종교에 걸쳐 많은 저서를 남겼다. 순수한 뉴욕 태생으로 고등학교 졸업 후 6년간 도서관에서 근무했다. 제 1 차 대전 중에는 해군에서 무선 기술을 습득하여 전후 라디오

관계의 잡지 편집자를 출발로 편집 생활을 하는 한편, 이미 1920년에는 AIA 기관지에 건축론을 발표하였으며 1922년에는 처녀작 《The Story of Utopias》를, 1924년에는 건축에 관한 최초의 저서 《Sticks and Stones》를 썼다. 그의 건축에 관한 초기의 저술에서는 리처드슨의 재평가와 시카고파의 중요성을 지적해 놓고 있는데 그의 입장은 처음부터 끝까지 미의 문제 이상으로 사회적인 문제 의식에 관철하고 있다. 1931년 이래 뉴욕지(誌)의 〈스카이 라인〉난을 담당하여 건축 평론에서 전필(建筆)을 휘둘렀다. 1942년 스탠포드 대학에 인문학과가 창설되었을 때 초빙되어 동과(同科)의 교수가 되었으며 1951년 펜실베니아 대학 미술학부 교수로서 지방 계획의 강좌를 담당하였고 따로 북(北)캘로라이나 주립대학, 하버드, 프린스톤, 예일, 콜롬비아 각대학에서도 강의를 하였다. 저작 중 〈라이프 워크〉라 칭하는 다음의 4부작이 있다. 어느 것이나 기술사적(技術史的) 문명사의 신분야를 개척하여 건축사학(建築史學)과 건축 평론에도 시사한 바는 크다. 《Technics and Civilization》(1934년), 《The Calture of Cities》(1938년), 《The Condition of Man》(1944년), 《The Conduct of Life》(1951년).

메가론〔희 *Megaron*〕 「넓은 방」이란 뜻을 지닌 그리스어(語). 미케네 시대(→ 미케네 미술)의 주거 건축 양식. 원시 그리스의 주거로서 이는 신전의 원형이기도 하다. 장방형의 평면도를 나타내는 「남자의 크고 넓은 방」을 의미하는 한 개의 독립된 건물. 그 긴 쪽의 양 벽이 뻗어서 현관을 형성하고 그 안 쪽에 있는 주실(主室)은 현관 쪽으로만 출입구가 있다. 그리고 주실 중앙에는 난로가 비치되어 있다. 인 안티스*라 불리우는 그리스 신전의 가장 단순한 형식은 이를 이어받은 것이다.

메걸로폴리스〔영 *Megalopolis*〕 거대 도시(巨帶都市). 거대 도시(巨大都市)의 개념인 메트로폴리스(metropolis)보다도 크게 발전한 띠모양(帶狀)으로 연속된 거대한 도시군(群)을 말한다. 도시의 개념에 의거하여 설정된 도시의 한 형태로서 미국의 동부, 영국, 일본 등 현재 세계에는 10여개소의 지대가 존재한다고 일컬어지고 있다.

메길프〔영 *Megilp*〕 유화용 기름. 아마인유*에 매스틱* 또는 테레빈유* 등을 섞은 것.

메나드〔영 *Maenad*〕 그리스어의 마이나데스(Mainades) 즉 「미친 여자들」이라는 뜻. 주신(酒神) 디오니소스*를 따른다. 미술에서는 전라(全裸) 또는 투명한 옷을 입고 뱀 버린, 피리 등을 연주하거나 혹은 뒤르소스를 손에 든 광란(狂亂)의 자태로 표현된다.

메나르 Renè-Emile *Ménard* 1862년 프랑스 파리에서 출생한 화가. 청년 시절에 여러 미술학원에서 수학하였다. 제1기는 명쾌, 제2기는 푸생*의 영향을 받아 갈색, 제3기에 있어서는 현대 풍경 중에서도 주로 삼림(森林) 등을 그려 태고 시대나 그리스 시대를 방불케 하였다. 고요한 소리 하나 들리지 않는 세계로 보는 사람을 유인한다. 또 초상화도 그렸다. 1930년 사망.

메다이용〔프 *Médaillon*〕 1) 큰 기념패, 대형 메달 2) 목걸이에 달아 놓은 원형이나 타원형 또는 하트(heart)형 장식(작은 사진, 세밀 초상화, 모발 등을 넣거나 한다) 3) 원형의 틀 또는 테가 있는 부조 (건축물 장식용)

메다이유〔프 *Médaille*〕 기념비, 메달, 상패. 따라서 경화*(金貨, 銀貨, 銅貨와 같은 화폐)와는 구별된다. 귀금속 또는 구리를 재료로 하고 주조(鑄造) 혹은 각인(刻印)된다. 형태는 대체로 원형이다. 초상 메다이유의 전성기는 근대 개인주의의 정점 특히 이탈리아의 15~17세기와 일치한다. 이탈리아에서는 메다이유 일반(一般)이 예술적으로 그 완성의 영역에 도달하였다. 그 최초의 대표적인 작가는 피사넬로*였다. 초상 메다이유 외에 일정한 사건(예컨대 세례, 혼례, 축제 등)을 기념하기 위한 것이라든가 포상으로 주는 것도 있었다. 4각의 것은 플라케트(프 plaquette)라 불리어진다.

메뒤사〔희 *Medusa*〕 그리스 신화 중의 여자 괴인. 고르곤*의 세 자매 중 막내 동생으로서 뱀의 머리를 하였고, 자신을 보는 사람을 돌로 변하게 하는 힘을 가졌다. 페르세우스*에게 퇴치당했다.

메디아〔희 *Medeia*〕 그리스 신화 중 코르키스왕 아이에테스(*Aietes*)의 딸이며 마법사. 이아손(*IASon*)에게 금모(金毛)의 양피

(羊皮)를 얻는데 협력한 것이 인연이 되어 그와 결혼을 하였으나 후에 그의 버림을 받고 원망하여 자식을 죽이고 도망하였다.

메디움〔프·영 *Medium*〕「매재(媒材)」라는 뜻. 일반적인 의미로는 예술 표현의 수단(회화, 조각 등) 혹은 수단에 쓰이는 재료를 말한다. 회화 기법의 경우 그림물감을 푸는 매재를 말하며, 수채화 물감의 글리세린, 과시*의 아라비아 고무, 유화*물감의 린시드유* 등도 연용(煉用)의 주매재(主媒材)이다. 그림용의 물, 용유(溶油)도 매재이다. 린시드, 테레빈*포피*페트롤* 및 건성(乾性)이나 회화의 윤기를 고려한 시카티프*르투셰, 와니스 종류 그리고 바탕을 칠하기 위한 도료의 매재로서 달걀, 카세인*암모니아, 아교 등 동물성, 광물성, 식물성 모두를 포함한 각종의 매재가 연구되고 있다.

메디치가(家)〔영 *House of Medici*〕피렌체의 은행가. 시정(市政)의 추기(樞機)에 참여한 후에 군주로 된 일족(一族). 특히 코시모(Cosimo de Medici, 1389〜1464년)는 정치 외교에 치적(治績)을 쌓았고 또 미술 및 학예를 보호하여 피렌체 문화의 기초를 닦았다. 이어 그의 손자 로렌초(Lorenzo il *Magnifico*, 1449〜1492년)에서 최고의 번성을 맞이했다. 그러나 1478년 파치의 반란이 발발하여 그의 동생 지울리아노는 전사하였으며 로렌초의 둘째 아들 조반니(*Giovanni*, 1475〜1521년)는 교황의 자리를 이어받아 레오 10세가 되었다. 큰 아들인 피에로(*Piero*, 1471〜1503년)는 1494년 프랑스왕 샤를르 8세의 침입을 받아 죽게되어 메디치가는 피렌체와 함께 쇠망하였다.

메디치 묘묘(廟墓)〔영 *Cappelle Medicee*〕건축 작품 이름. 피렌체의 산 로렌초 성당의 신성기실(新聖器室;Sagrestia Nuova)에 안치되어 있는 대리석의 성모자상(聖母子像)과 2개의 벽면묘비(壁面墓碑)로 이루어져 있는 미켈란젤로*의 걸작. 1520년(45세) 추기경 지울리오 메디치로부터 메디치가*의 묘묘 제작을 의뢰 받았는데, 처음 계획에서는 로렌초 일 마니피코와 아우 지울리아노 우르비노공(公) 로렌초와 누무르공 지울리아노 등 4인의 묘비를 만들 예정이었다. 그러나 1524년에는 다시 메디치가 출신의 2인의 교황 레오 10세와 클레멘스

7세의 무덤도 추가하여 3면의 벽에 각각 2개씩의 묘비 등 합계 6개 나머지 1면의 벽에 성모자상을 안치할 계획을 세웠다. 그러나 이것은 실현되지 못하여 두 교황과 마니피코 형제의 묘비는 제작되지 못했다. 제작의 경과는 먼저 《생각하는 사람》이라고 하는 우르비노공 로렌초의 상과 그 하부 석관(石棺) 위의 좌우에 가로 놓인 〈아침〉을 상징하는 여성상과 〈저녁〉을 상징하는 남성상에 착수하였다. 그 후 1526년 봄부터 《성모자상》을 비롯하여 《행동의 사람》이라고 하는 누무르후(侯) 지울리아노상과 그 하부에 가로 놓인 〈낮〉의 남성상과 〈밤〉의 여성상에 착수하였다. 피렌체의 혁명을 사이에 둔 1524〜1527년, 1530〜1534년 사이에 진척되었으나 그가 1534년에 피렌체를 영원히 떠남으로써 〈저녁〉, 〈낮〉의 상징상과 《성모자상》은 미완성으로 끝났다. 현존하는 2기(基)의 벽면 묘비는 각각 3체의 우의상(寓意像)을 피라미드형으로 배치하여 배후의 벽면 전체를 구심점으로 통일하고 있다. 그 구성은 이미 전성기 르네상스의 고전 양식을 벗어난 것이며 또 그 완벽한 인체 표현은 정신 내면의 고뇌를 각인(刻印)하여 바로크* 양식의 선구를 이루고 있다. 〈밤〉의 우의상에 관하여 조반니 스트로치가 보낸 송시(頌詩)에 〈…잠이야 말로 아름답다…〉라고 화답한 시(詩)야말로 유명한 것이다. 이러한 신체의 상징적 표현은 로댕* 등의 근대 조각에 큰 영향을 미쳤다.

메디치의 비너스〔영 *Venus of Medici*〕그리스의 조각상. 피렌체의 우피치 미술관(Galleria degli Uffizi) 소장. 헬레니즘(→그리스 미술 5) 시대의 원작을 로마 시대에 모각(模刻)한 것. 높이 153cm. 포즈나 작풍으로 보아 프락시텔레스*의 비너스 즉 《크니도스의 아프로디테》(→아프로디테)로부터 영감을 받아 제작된 수작(秀作)이라 생각된다. 상당히 많이 전하여지는 유사한 모상(模像) 중에서도 이 작품이 가장 뛰어난 것이다. 《크니도스의 비너스》에서는 전라(全裸)의 여체 입상 옆에 있는 암포라*형의 수욕용(水浴用) 항아리에 걸쳐져 있는 옷 위에 비너스가 왼 손을 얹어 놓고 있는 쪽 포즈인데 비해 《메디치의 비너스》에서는 항아리 대신에 2명의 벌거숭이 사내 아이가

올라탄 돌고래가 그 옆에 놓여 있다. 그리고 오른 손으로 젖을, 왼 손으로 배꼽 아랫 부분을 감추며 수줍어 하는 포즈를 취하고 있다. 아름다운 두상은 교태를 머금은 채 왼 쪽으로 돌리고 있으며 리본으로 묶여 있는 머리털은 탐스럽게 물결치고 있다. 특히 이 작품은 바다에서 떠오르는 비너스 이른 바 아나디오메네(→ 아프로디테)를 다룬 것 일지도 모른다는 생각을 낳게 하고 있다. 왜냐 하면 돌고래를 타고 있는 에로스(쿠피트)의 작은 상(벌거숭이 두 아이)이 옆에 첨가되어 있기 때문에 이와 같은 새로운 형 그 자체는 아마 프락시텔레스의 직후에 나온 것이라고 추측된다.

메르빙거 왕조 미술(― 王朝美術)〔영 *M-erowingian art*〕 메로빙거 왕국(500년경 ~750년경)에서 이루어진 미술. 게르만인과 로마인, 갈리아인(Gallia人)과의 결합에 의하여 생겨났으며 지중해 교통에 의하여 동방 예술을 많이 섭취하여 서유럽 중세 예술의 발단을 이루었다. 교회당 건축으로서는 석조 기술이 쇠퇴하고 목조에 의한 직선적이며 단순한 형체를 표시한다(예를 들면 포아티에의 聖 잔 회당, 클레르몽의 大會堂). 그러나 이 미술의 가장 특징적인 분야는 공예*와 미니어처*이다. 공예에서는 건축 벽체(壁體) 표면 또는 창의 장식이나 장신구, 무기, 마구(馬具), 직물 등으로서 추상화된 동물 문양(조수, 물고기, 사람, 괴물), 기하학 문양(마름모형, 둥근 꽃 모양), 조유 대상(組紐帶狀) 문양을 나타내는데 그것들을 풍부한 색채와 광택이 있는 금은 보석 직사(織絲)를 사용하여 표현하였다. 미니어처는 경전 사본의 장식에서 나타났는데 프랑크 지방의 원색의 평도(平塗)에 공예와 같은 종류의 문양을 다룬 소박한 것과 아일랜드, 잉글랜드 지방의 복잡다양하고 신비에 차 있는 색채와 선으로 된 것 등이 있다. 이 예술은 공예의 높은 수준과 함께 문양 도형이 주류이며 인체 조각에 있어서 조차 모양 내지는 도형화된 것으로 되어 추상화의 방향을 더듬고 있는데 후에 카롤링거 및 르네상스에 의하여 쇠퇴해 버렸다.

메르퀴르〔프 *Mereure*〕 로마의 메르쿠리우스(Mercurius)의 프랑스 이름. 그리스의 헤르메스*(Hermes)와 같다. 제우스와 마이

아의 아들. 상인, 도적, 웅변의 신. 번영을 주고 도로(道路)를 지배하며 신들의 사자(使者)와 영혼을 명부(冥部)로 인도하는 역할을 한다. 두 마리의 뱀이 얽힌 홀(笏)을 들고 날개 달린 구두를 신은 젊은이로서 표현된다. 후에 이집트의 토트(Thot)와 동일시된 결과 기원 후 그노시스파(派)에 의하여 세계의 영(靈)으로 생각하게 되었다.

메믈링크 Hans *Memling*(Memline) 네덜란드의 화가. 1430년 마인츠 부근의 메믈링겐(또는 아샤츠펜부르크 부근의 제리겐쉬타트)에서 출생. 반 데르 바이덴*의 가르침을 받았으며 또 구스* 및 보츠*의 감화도 받았다. 처음에는 쾰른에 살았으며 1466년 브뤼즈로 옮겼다. 다수의 인물을 다룬 작품의 경우, 구도에 있어서는 스승 반 데르 바이덴의 작풍을 이어받고 있다. 단 바이덴풍의 극적인 긴장은 추구하지 않았다. 그렇게 하여 점차 스승의 영향을 벗어나 독자적인 양식을 구축해 나갔다. 즉 메믈링크 예술의 본령은 정온한 상태의 테마, 예컨대 옥좌에 앉아 있는 성모라든가 초상 등에 있다. 또한 질서와 조화의 감각이 뛰어나고 동(動)보다도 정(靜)의 표현을 득의로 하였기 때문에 박력 있는 성격 묘사의 예민함에는 다소 미력한 감이 많다. 그는 이미 르네상스*의 여러 가지 요소를 도입해서 고(古)네덜란드 회화를 고도의 발전 단계로 이끌었다. 주요작은《마르틴 반 니벤호브(Martin van Niewenhove)의 디프틱*》(1487년, 브뤼즈의 성 요한 병원),《성 세바스티아누스의 순교》(1470년, 브뤼셀 왕립 미술관),《밥티스마의 요한》(1470년, 뮌헨 옛 화랑),《동방 삼현자의 예배》(1470년경, 스페인 프라도 미술관),《최후의 심판》(1472년경, 단치히의 마리아 교회당),《성모의 일곱 가지 기쁨》(1478 ~ 1480년, 뮌헨 국립 미술관),《주악 (奏樂)의 천사들에게 둘러싸인 그리스도의 제단화》(15세기, 안트워프 왕립 미술관) 등이다. 1494년 사망.

메셀 Alfred *Messel* 1853년 독일에서 태어난 건축가. 카셀(Kassel) 미술학교를 거쳐 베를린 아카데미에서 수학하였으며 이어 이탈리아에서 르네상스* 건축을 연구한 후 베를린에 정착하였다. 건축의 합목적성을 주장하고 지도한 점에서 바그너* 및 베를라

헤*와 같은 입장에 있었으며 그 선구자로서의 공적을 인정받고 있다. 형태 의장(形態意匠)의 구체적인 해결책으로서는 역사적 양식을 재생시켜서 적용하는 방향을 취하였는데 특히 국민 건축의 자각이 강했던 시대의 지도자로서 독일의 향토 예술인 고딕풍의 활용에 고심하였다. 성공한 대표작은 제1 설계안 이래 여러 차례의 증축을 거친 베를린의 백화점 《웰트하임》(1896~1904년) 이다. 세부는 고딕풍에다가 르네상스* 요소와 로마네스크* 요소를 자유롭게 구사하였으며 지붕은 만사르드*형(型) 그리고 벽면은 채광면을 충분히 취하면서 수직선 연속으로 고딕에의 통용성을 표현하였다. 이 수직선 연속의 해결은 계층의 높이를 더해 온 근세의 도시 건축에 중요한 시사(示唆)를 주었으며 특히 미국의 건축에 영향을 미쳤다. 메셀의 작품은 박물관, 은행, 주택 등 다방면에 걸쳐 있다. 1909년 사망.

메소니에 Jean-Louis-Ernest *Meissonier* 1815년 프랑스 리용에서 출생한 화가. 15세때 파리에 가서 그림을 배웠고 이어서 고화(古畵)의 연구에 열중하였으며 특히 네덜란드풍의 그림을 사랑하였다. 후에 네덜란드풍의 정치(精緻)한 작품으로써 그 유화도 시청(視聽)을 모으기에 이르렀다. 말(馬)의 묘사도 그의 독특한 영역에 속한다. 그는 당시에 있어서 관학파(官學派)의 영수(領袖)라고 할만한 지위에 있었으며 각국 아카데미의 명예 회원이었고 그 뒤를 이은 역사 화가의 대부분은 직간접으로 그의 감화를 받은 자들이었다. 그는 또 샤반* 등과 함께 국민 미술협회를 설립하고 스스로 그 회장의 자리에 취임하였다. 나폴레옹 1세와 그 관료를 그린 《소르페리노》는 그의 대표작이라고 할 수 있는데, 그의 그림은 또 매우 비싼 값으로 거래되었다고 하지만 과연 그만한 가치가 있는지의 여부는 후세의 문제 거리로 되어 있다. 1891년 사망.

메소니에 Juste Aurèle *Meissonier* 1693년 프랑스에서 태어난 건축가이며 공예가. 로코코* 양식 창시자 중의 한 사람. 토리노(Torino)에서 출생했으며 보로미니* 구아리니*의 영향을 받았다. 프랑스의 레장스 양식*에다가 이탈리아의 바로크 요소를 도입하여 루이 15세 양식*을 발전시켰다. 그의

양식은 곡선과 곡면(曲面)을 구사하여 회화적인 동감이 강한 매우 화려한 것이었다. 로카이유*를 즐겨 사용했으며 어시메트리(→ 시메트리)가 특징이다. 건축으로서는 산 슈르피스 성당 파사드*의 설계(실시되지 않았음), 브레투스씨 저택 등이 그 대표작이다. 그 밖에 실내 장식, 공예품의 설계 도안 등도 주요한 그의 활동 영역이었다. 그것들은 동판에 복제되어 발행된 것으로, 루이 15세 시대의 공예품에 미친 영향은 크다. 1750년 사망.

메스데 Hendrik Willem *Mesdag* 1831년 네덜란드에서 태어난 바다의 화가. 17세기의 네덜란드 화가의 전통을 살려 안개짙은 네덜란드 하늘을 잘 표현하였다. 1870년대에 파리의 살롱*에 출품하기 시작하였고, 1900년의 파리 만국박람회에서는 메달을 획득하였다. 1915년 사망.

메시트로비치 Ivan *Meštrović* 1883년 유고슬라비아에서 태어난 조각가. 달마티아(Dalmatia)의 오타비스에서 출생하여 소년 시절을 스보라트의 석공(石工)의 제자로서 지냈다. 16세 때 스보라트시(市)의 장학금에 의하여 빈에 유학하였고 후에 독일, 크로아티아(Croatia), 세르비아(Serbia)로 전전하면서 조각을 연구하였다. 1907년 파리에 진출하여 로댕*의 영향을 강하게 받음과 동시에 부르델* 등의 원시적인 힘을 표현하는 작품에 감화되어 인체를 건축 구조적으로 다루는 강한 힘의 표현을 노렸다. 대표 작품은 세르비아 왕국의 명예로운 패배를 기념하는 거대한 코소보 신전의 건축과 조각으로서 그 일부분은 1911년에 로마에서 발표되었다. 유고의 미켈란젤로라고 칭송될 만큼 세계적인 명성을 얻었다. 그것은 무거운 짐을 진 인신주(人身柱)와, 복상(服喪) 과부의 굴욕과 고뇌기(苦惱期), 국민적 영웅 마르코 크라르세비치의 기마상(騎馬像) 등으로 연결되는 작품에는 국가 재흥기를 표현하고 조국 세르비아의 부흥을 염원하는 힘찬 표현과 열렬한 젊은 정열이 일관되어 있다. 작품에 극도의 긴장과 외형(歪形)에 의한 과장을 주어 전체적인 절도와 정조(整調)를 무너뜨려 버릴 정도였다. 과장된 육체의 표현에는 내면적인 자기가 열렬하게 불타고 있으면서도 중세기풍의 장식적 요소로 채색된

신비와 웅대한 독자적 작풍을 산출하였다. 1915년 런던에서 개최된 전람회에 참여하여 보수적인 영국 조각계에 혁신적인 자극을 부여하였다. 1962년 사망.

메이슨리 조인트 (영 *Masonry joint*) → 맞춤새

메이야르 Robert *Maillart* 1872년 스위스 베른에서 출생한 건축가. 제네바에서 사망하였다. 그는 순(純)구조 기술의 면에서 새로운 공간 구성을 전개하여 현재의 건축 동향에 영향을 미쳤다. 취리히 공대를 졸업(1894년)한 후 구조 기사로서 1902년부터 취리히에 사무소를 개설하고 연구를 거듭한 결과 1908년 무량판(無梁版) 구조의 실험에 성공했다. 1912년 러시아에 이주하였다가 제 1차 대전 후에 귀국하여 제네바에서 사무소를 재개(再開) (1919년)하였다. 1924년에 그의 독자적인 교량 방식을 확립한 이후 스위스 전역에 참신한 교량 및 공장을 세웠다. 그리고 1939년의 취리히 박람회에서 시멘트 관(館)에서는 그의 경쾌한 형태로 말미암아 국제적인 반향을 불러 일으켰다. 1940년 사망.

메쟁제 Jean *Metzinger* 1883년 프랑스의 낭트(Nantes)에서 출생한 화가. 1903년 파리로 주거를 옮겼다. 그 해 앵데팡당전*에 처음 출품하면서 쇠라* 등의 신인상주의*의 영향을 받았으나 포비슴*을 거쳐 1910년 후부터는 퀴비슴*에 심취하였다. 1912년에 글레즈* 등과 함께 〈섹숑 도르〉(Section d' Or; 퀴비슴의 한 집단) 제 1회전 참가, 퀴비슴의 대표적인 화가가 되었다. 특히 그의 활동은 작품에서보다는 이론을 통해 더욱 활발하였다. 또 이 운동의 이론가로 글레즈와의 공동 저서로 《퀴비슴에 대하여》(1912년)가 있다. 또한 그는 스공작* 포코니에(Henri Le *Fauconnier*, 1881~1946년) 등과 함께 아카데미 드 라 팔레트(Académie de la Palette)에서 교편을 잡고 후진의 지도에 힘을 쏟았다. 1956년 사망.

메조틴토 [이 *Mezzotinto*] 1) 회색을 섞은 색채를 가리킨다. 즉 하프 톤*과 같은 뜻. 2) 동판화*에서는 17세기에 사용된 기법. 먼저 조각도로 동판을 균등하게 전면(全面)을 긁고 그 조밀(粗密)에 의하여 명암(明暗)의 상태를 나타내는 것. 또는 그 효

과를 말한다.

메츠 Gabriel *Metsu* (또는 *Metzu*) 1629년 네덜란드의 라이덴(Lieden)에서 출생한 화가. 1648년에 라이덴의 화가 조합에 가입하였으며 1656년 후부터는 암스테르담에서 활동하였다. 처음에는 다우(Gerard *Dou*, 1613~1675년)에게 배웠고 이어서 테르보르히* 나중에는 렘브란트*의 감화를 많이 받았다. 즐겨 네덜란드 시민의 가정 생활에서 소재를 취재하여 그렸다. 이로서 그는 17세기 네덜란드의 중요한 풍속화가의 한 사람으로 평가되고 있다. 신선한 색채감을 지녔으며 심정은 우미 섬세하다기 보다는 오히려 소박해서 가까이 하기가 좋다. 대표작은 《음악의 레슨》(런던 내셔널 갤러리), 《방문》(루브르 미술관 및 뉴욕 근대 미술관), 《음악 애호가》(네덜란드 하그), 《잠자는 노파》(런던, 월리스 콜렉션) 등이다. 1667년 사망.

메타피지칼 페인팅 (*Metaphysical painting*) → 형이상회화(形而上繪畵)

메탈 라드 [영 *Metal lath*] 건축 용어. 목조나 철골 건조물의 외벽을 모르타르(mortar) 또는 석회와 찰흙을 풀가사리의 액체로 반죽한 것 등으로 발라 마무리할 경우 발려진 것이 떨어지지 않도록 하기 위하여 벽에 대는 구멍이 숭숭 난 철사 망.

메탈리콘 [영 *Metallikon*] 건축 기법(技法). 도금하는 방법 중의 하나인데, 분무(噴霧)하여 도금하는 것을 말한다. 일반 금속은 물론 석고, 도기, 목재, 직물 등을 소지(素地)로 하여 메탈리콘할 금속을 용융(熔融)한 것을 압축 공기 등으로 분무하는 방법으로서 표지, 문패, 장식 등에 응용된다.

메토프 [영 *Metope*] 건축 용어. 도리스식 건축(→오더)의 프리즈*에서 트라이글리프*와 트라이글리프 사이에 끼어 있는 부분을 지칭하는 말. 이 부분에는 일반적으로 신화에서 취재한 내용을 부조로서 장식되는 수가 많다. 매우 오래된 신전(테르몬의 아폴론 신전, 기원전 6세기초 무렵)의 경우 테라코타*의 메토프를 채용하여 거기에 회화 장식이 시도되었었다.

메트로폴리탄 미술관 [*Metropolitan Museum of Art, New York*] 미국 뉴욕에 있는 세계에서 가장 규모가 큰 미술관 중의

하나. 1886년 정치가 존 제이가 공립 미술관과 연구소의 설립을 제안한 것이 그 모태가 되어 1870년에 정식으로 발족되어 활발한 수집이 진행되었다. 오늘날에는 1879년에 초대 관장이 된 L. 체즈놀라의 키프로스 조각의 콜렉션을 비롯하여 300만 점이 넘는 미술품이 소장되어 있다. 이 미술품들은〈미술 연구, 미술의 응용, 미술에 의한 교육〉이라는 기본 구상 아래 한 시대, 한 지역에 치우쳐지지 않게 널리 수집되어 있으며 미술관 자체로서는 5,000년에 이르는 인류의 역사와 모든 문화권을 포괄하는 온갖 종류의 미술품의 종합적인 수집을 이상으로 삼고 있다. 당초 미술관으로는 학교와 맨션이 사용되었으나 1874년에 캘버트 보크스에 의해서 센트럴 파크 안의 현재 지역에 새 건물이 건조되었고 5번가에 정면 입구를 접하는 현재의 미술관은 1902년에 R. M 핸트에 의해 중앙부가 건설되었으며 뒤이어 양쪽으로 뻗은 갤러리*는 건축가 맥킴 미드 앤드 화이트의 설계로 증축된 것이다.

메티에〔프 *Métier*〕 본래의 의미는 「직업」, 「수공업」 등이다. 미술상으로 쓰일 때는 기법, 기술* 등의 뜻으로 소재의 극복, 표현의 기초적인 기법 등 작가로서 당연히 갖추어야 할 직업적 기술 — 예컨대 도구나 소재에 대한 이해, 소조(塑造)나 주조(鑄造)의 과정, 끝마무리와 보존하는 방법 등이 이에 포함됨 —을 말한다. 고전 미술에서는 일정한 메티에의 체계가 요구되었는데, 현대 미술에서는 메티에의 해석도 달라져서 새로운 독자적인 메티에의 확립 및 연구가 요구되고 있다. 새로운 해석 아래서의 메티에의 획득은 현대 미술가의 중요한 과제이며 새로운 기술의 획득이 바로 새로운 현대 회화의 조건이라고 할 수 있기 때문이다. 발뢰르*나 마티에르* 라는 표현도 따지고 보면 이 메티에에 뒷받침되어져서 비로소 성립되는 것이다.

멘첼 Adolf von *Menzel* 1815년 독일 브레슬라우(Breslau; 현재는 폴란드 영토임)에서 출생한 화가이며 판화가. 석판공의 아들. 1830년부터 베를린에 이주하여 살았다. 부친으로부터 석판 기술의 초보를 배운 것과 한 때(1833년) 베를린의 아카데미에 다닌 것을 제외하고 완전히 독학으로 자기의 길을 개척하였다. 최초의 펜화집(pen 畫集)에 의해 알려지기 시작하였고 이어서 1840년부터 1842년까지 3년간에 걸쳐 쿠글러(*Kugler*)의 저서 《프리드리히 대왕전》에 400편의 목판 회화를 만들어 명성을 확립하였다. 그 후에도 대왕의 일생에서 취재한 다수의 목판화 및 유화를 제작하였다. 유화를 시작한 것은 1837년경부터였다. 1840년부터 1850년대에 걸쳐서는 인상파식 수법으로 유화 소품을 상당히 제작하였다. 그 후에는 주로 역사화를 제작하였다. 프리드리히 대왕의 생애에서 따온 소재를 다룬 작품 중에서 베를린 국립 화랑에 있는 《상수시(Sanssouci)의 원탁 회의》(1850년) 및 《플룻트 콘서트》(1852년)가 특히 유명하다. 역사화 중에서는 《빌헬름 1세의 대관식》(1861~1865년)도 유명하다. 《철 공장》(1875년)은 근대 공업의 작업장 및 거기에서 일하는 노동자들을 표현한 최초의 대작으로서 주목받고 있다. 1905년 사망.

멘히르(*Menhir*) → 거석 기념물

멜라민 화장판(化粧版)〔영 *Melamine board*〕 멜라민 수지제의 얇은 판. 내구력이 강하고 내열성이 있으며 약품에 대해서도 강하고 견고하다. 테이블이나 책상의 갑판을 비롯하여 유리대, 조리대에도 사용된다. 색채가 풍부하며 인테리어 디자인*의 재료로서 이용 가치가 크다.

멜로초 다 포를리 Melozzo da *Forli* 이탈리아 르네상스의 움브리아파* 화가. 1438년 포를리에서 출생. 프란체스카 및 조반니 산티(Giovanni *Santi*, 1435?~1494년)의 영향을 받았다. 로마, 우르비노, 로레트, 포를리 각지에서 활약, 특히 프란체스카*로부터 배운 투시도법과 화려하고 명쾌한 색채, 그리고 만테냐*로부터 배운 대담한 구도를 바탕으로 하여 사실적이고 생기에 넘친 작품을 제작하여 초기 르네상스의 움브리아파 회화의 발전에 크게 공헌하였다. 교묘히 일류전*을 써서 벽화와 천정화를 그려 회화와 건축과의 훌륭한 결합을 추구하였다. 이 방면에서는 만테냐의 업적에 한 걸음 앞서고 있을 뿐만 아니라 바로크*의 〈일류전 회화〉의 선구자가 된 셈이기도 하다. 대표작은 로레트의 키에사 델라 카사 산타의 천정화(1478년), 로마의 산티 아포스토리 성

당의 궁륭 벽면에 그린 프레스코화 《그리스도의 승천》(1481년경) — 18세기 초엽 이 성당이 파피되었을 때 이 벽화가 쪼개어져 현재는 〈승천하는 그리스도〉 부분이 쿠일리날레궁(Quilinale 宮)에 네 사도의 머리 부분과 류트(lute)를 타고 하늘을 날아다니는 젊은 천사가 있는 부분과 음악을 연주하는 여덟 천사가 있는 부분은 바티칸 미술관에 소장되어 있음 — 등이다. 1494년 사망.

멤미 Lippo *Memmi* 이탈리아의 화가. 시에나에서 출생(연도 미상)했으며 거기서 죽었다. 의형인 마르티니*에게 사사한 초기 르네상스 시에나파*의 중요한 화가 중의 한 사람. 작품도 스승과 매우 비슷하였으므로 두 사람의 작품은 자주 혼동이 된다. 시에나 이외에서는 수년 동안 산 지미나노에서 활동하였다. 주작품으로서는 산 지미나노의 팔라초 푸블리코(Palazzo Pubblico)에 있는 《성모자(聖母子)》(1317년), 몬테 오리비에로의 《승천》, 오리비에토의 두오모 및 시에나의 《성모》, 우피치의 《성고(聖告)》(1333년) 등이 열거된다. 1356년 사망.

멩그스(멩스) Anton Raphael *Mengs* 독일의 화가. 1728년 보히미아(Bohemia)의 아우시히(Aussig)에서 출생. 부친 이스마엘 멩그스(Ismael *Mengs*, 1688~1764년)의 가르침을 받았다. 부친과 1741년부터 1744년까지 로마에 거주한 뒤 귀국하여 1745년부터는 드레스덴의 궁정 화가로 활약하였다. 얼마 후 재차 로마로 가서 활동하던 중 1754년에는 그곳 회화 아카데미의 장(長)이 되었다. 1761~1769년 및 1774~1776년 두 번에 걸쳐 스페인 국왕 카를로스 3세의 초청을 받고 마드리드에서 궁정 화가로 활약하였다. 1779년 로마에서 사망. 바로크풍으로 출발하였으나 드레스덴의 고전주의적 분위기, 고대 미술사 연구의 창시자인 빈켈만*과의 교제와 그에 따른 고대 미술의 직접적인 영향 등이 계기가 되어 고전주의로 탈바꿈하였다. 신화, 종교, 역사상의 제목을 다룬 작품 외에 초상화도 그렸다. 특히 로코코*의 벽화에서 보이는 극단적 단축법을 피한 평면적인 구성을 가진 초기 고전주의의 대표작은 빌라 아르바니의 천정화 《파르나소스》(1761년)이다. 이 작품에서 보는 바와 같이 그는 뛰어난 데생력을 지닌 화가였다.

이러한 특징은 초상화의 영역에서 가장 잘 발휘하고 있다. 르네상스* 이래의 과제였던 인체 표현의 전통을 바탕으로 하여 라파엘로*로부터 배운 데생 및 구도, 코레지오*의 명암법, 티치아노*의 색채 등을 소화시켜 하나로 종합한 그의 작품에 의해 뛰어난 성과를 낳았다. 고전주의의 이론서인 저서 《회화의 취미와 미에 대한 고찰》(1762년)은 당시 크게 주목 받았다.

면(面)〔영 *Plane*, 프 *Plain*, 독 *Fläche*〕 조형 미술에 있어서 입체(또는 形)의 구성이 주요한 과제라는 것은 자명한 일인데 이것의 넓은 의미의 이른바 구도*이다. 그 입체도 시각 체험의 〈장(場)〉 위에서 포착되는 경우가 주(主)이므로 결국 입체 구성의 단위가 면으로 환원되는 셈이다. 특히 회화에 있어서의 입체성의 문제는 3차원의 입체면이 어떻게 2차원의 면 상호의 관계 중에 표현되어질 수 있는가이다. 따라서 그 면은 입체의 추상적 한계면으로서의 표면만을 가리키는 것은 아니다. 도리어 거기서부터 물체의 양이나 공간의 깊이가 시작되는 충실적인 공간 연장에의 기점으로서의 의미가 중요하다(조각의 경우는 더욱 그렇다). 그러므로 빛이나 색채의 효과가 그것 자체로서 공간이나 양의 표현에 참가하는 한 밝고 어두운 면이나 색면(色面)이 미술의 주요한 과제가 된다. 세잔*이 면의 고찰에 몰두하여 자연의 배후에 있는 면적(面的) 구성을 단위적인 입체면에의 분할에 의해서 달성하려 했던 시도는 퀴비슴*이나 추상주의에의 실험으로서 유명하다. 물체의 재현을 직접의 화인(畵因)으로 삼지 않는 근대화파에서는 색채의 상호 관계, 이른바 색가(色價; → 발뢰르)의 관계를 정확히 정리하는 것이 구도의 원리가 되는데, 흔히 색면의 처리에 의하여 공간 구성이 시도되고 있다. 또 아카데믹한 화파에서는 화면에 평행하는 원거리, 중거리 등의 가상면(假想面)으로 즉시 깊이를 표현하는 경우가 많다. 그런데 이 수법은 근대 회화, 예컨대 니콜슨* 같은 반추상(半抽象) 화가의 최근작에도 변용하여 채용되었으며 그 구도는 캔버스면에 평행하는 많은 전면에서 후면에 이르는 면 위에 2차적인 형태로 환원되면서 배치되어 있다.

명도(明度) → 색

명도 단계(明度段階) → 색 → 먼셀 색표계

명시성(明視性) 〔프 Clarté〕 그림이나 도안에 있어서 하나의 물상과 그 배경, 주위와의 관계를 색채나 선에 의하여 눈에 띠게 하는 효과를 말한다. 주목성(注目性)과 함께 특히 포스터*에 필요한 기법이다.

명암(明暗) 광선의 조사도(照射度)의 상이(相異)에 의하여 생긴 밝음과 어두움을 이르는 말. 무채색(無彩色)은 명암의 정도에 변화를 단적으로 구체화하는 색채로서 모든 유채색도 각각 나름대로의 명암을 갖는다. 일반적으로 그저 명암이라고 할 때는 명(明)에 대한 암(暗), 암에 대한 명으로서의 대비 현상을 의미한다. 명을 명으로 하기 위해서는 암의 존재가 절대적으로 필요하다. 암의 존재는 명을 전제로 해서 허락된다. 예술의 흥미도 이와 같은 대비(對比)를 살리는 데에 있다고 할 수 있다.

명암법(明暗法) → 키로스쿠로

명층(明層) 〔영 Clerestory〕 건축 용어. 일반적으로 건물 내부의 채광을 위해 인접 부분의 지붕보다 높게 고창(高窓)을 마련한 부분을 말한다. 이것은 특히 교회당 건축에서 볼 수 있는 것으로서, 신랑*(身廊)의 상부, 트리포리움* 위에 위치하는 부분을 말한다. 그 부분은 측랑*(側廊)의 지붕보다도 높아 고창의 열(列)에 의해 신랑 내부의 채광을 가능케 한다.

모나리자〔이 Monna Lisa, 영 Mona Lisa〕 작품 이름. 파리의 루브르 미술관에 있는 레오나르도 다 빈치*의 명화. 유채판화(油彩板畫)로서 크기는 77×53cm. 피렌체의 상류 시민 프란체스코 디 바르톨로메오 디 자노비 델 지오콘도(Francesco di Bartolommeo dizanobi del Giocondo)의 세 번째 아내가 된 피렌체 명문 출신의 리자 디 안토니오 마리아 디 놀도 게르르디니(Lisa di Antonio Maria di Noldo Gherardini, 1479 ~ ?)의 초상으로서 〈라 지오콘다(La Gioconda)〉라고도 불리운다. 〈몬나(Monna)〉는 부인의 경칭(敬稱). 전기 작가 바사리*에 의하면 이 작품은 제작 기간이 4년이 걸렸으나 미완성으로 끝났다고 전하고 있다. 레오나르도의 원숙기인 제2 피렌체 시대인 1503

년부터 6년까지의 사이에 그린 것으로 추측되며 따라서 초상의 부인은 24세에서 28세 사이였을 것이다. 레오나르도는 이 제작에 음악가와 어릿광대를 고용하여 부인을 즐겁게 해주는 연구를 했다는 전설이 있으나 진위(眞僞)는 불명이다. 그러나 이런 전설이 있게 된 이면에는 리자의 미소가 당시의 사람들에게 쾌활함을 띤 미소로서 비쳤을 것임을 의미한다. 그 후 이 미소는 문학적인 연상(聯想)으로 「수수께끼의 미소」로서 여러 가지로 해석되었다. 베렌슨*도 말한 바 있듯이 이것은 이 그림의 조형, 미술적 감상을 방해하는 것이 될 것이다. 기법적으로 이 깊은 미소는 레오나르도 독특의 스푸마토*의 절기(絶技)에 의한 것으로서 르네상스* 화가들이 탐구해 온 사실 기법의 절정을 표시하고 있다. 구도에 있어서도 종래의 초상화에서는 볼 수 없는 멀고 아슴프레하고 웅대한 풍경을 배경으로 하고 초상을 보는 사람 쪽으로 밀어내는 것처럼 입체적으로 부각시켜 그것에 박진감(迫眞感)을 부여하고 있다. 또 의자의 팔걸이 위에 겹쳐진 두 손은 화면의 하부(下部)에 침착성을 주어서 구도를 안정시켜 얼굴에 못지 않을 정도의 풍부한 표정을 포함하고 있다. 바사리는 이 초상 눈썹의 사실적 묘사에 대해 논술하고 있는데, 과연 그런 눈썹이였는지는 확실히 알 수 없다. 눈썹이 없는 이유로서 당시에는 이마가 넓은 것이 미인의 전형으로 여겨졌던 바 눈썹을 뽑아버리는 것이 유행했기 때문이라고 뵐플린*은 카스틸리오네*의 《코르티지아노》를 인용하여 주장하고 있다. 세척(洗滌)의 반복에 의하여 몹시 퇴색하였을 뿐만 아니라 화면 전체에 걸쳐 세망(細網) 같은 균열이 생겨져 있으므로 제작 당시의 모습을 찾아 보기는 힘들다.

모나코 Lorenzo Monaco 1370년 이탈리아 피렌체에서 출생한 화가. 그 곳의 안젤리 승원(僧院)의 수도승. 짐작컨대 아뇰로 가디(Agnolo Gaddi, 1333? ~ 1396년)에게 그림을 배웠을 것이지만 모나코의 화풍에는 스피네리, 안젤리코* 등의 영향도 충분히 엿보이고 있다. 그의 작품은 이 계통(지오토*系) 특유의 종교적 정감을 나타내고는 있으나 대체로 약간 차가운 느낌이며 큰 화면보다는 오히려 치밀한 소품에 뛰어난 것이 있

다. 피렌체의 트리니타 성당의 벽화, 제단화 《성고(聖告)》, 몬트 올리비에 성당의 《성모와 제성(諸聖)》등이 그 대표작이다. 1425년 사망.

모네 Claude *Monet* 1840년 프랑스 인상파의 대표적인 화가. 소년 시절을 부친의 고향인 르 아브르(Le Havre)에서 보냈다. 당시 그곳에서 이른바 해안 화가(海岸畵家)라고 불리어지는 부댕*(Eugène *Boudin*, 1824 ~1898년, 르 아브르와 마주 대하고 있는 옹플레르 출신의 화가)을 알게 되었고 또 그의 가르침을 받아 일찍부터 풍경을 그리기 시작하였다. 1860년부터 1861년까지 알제리에서의 병역 복무를 마친 뒤 1862년 파리로 나가 아카데미 쉬스(I' Académie Suisse)에 자주 다니며 피사로*를 만났고 글레이르(Gabriel Charles *Gleyre*, 1808~1874년)의 문하에 들어가 거기서 르느와르,* 시슬레,* 바질(Jean Frédéric *Bazille*, 1841~1870년) 등과 사귀었다. 그러나 일년도 못되어 그곳을 떠났다. 이어서 쿠르베* 및 마네*의 영향을 받아 화실 밖에서 밝은 외광 묘사로 자유롭게 풍경화를 제작하다가 1870년에 일어난 보불 전쟁으로 말미암아 영국으로 피난하였다. 이듬해 1871년에는 런던에서 피사로와 재회하여 함께 콘스터블,* 터너* 등의 작품에 관심을 가지는 등 연구를 거듭하였다. 종전 후 귀국하여 1872년부터는 파리와 가까운 아르장퇴이유(Ar-genteuil)에 정주해 배 위에 화실을 설치하는 등 물과 빛을 사랑하면서 빛의 묘사를 계속해 나아갔다. 1874년에는 파리의 〈익명 예술가 협회 전람회〉(→ 인상주의)에 작품 12점을 출품하였는데 출품작 중의 하나인 《인상(印象), 해돋이》라는 제명(題名)에 연유되어 〈인상파〉라는 호칭이 생겼다. 1878년 베퇴이유에 거처를 정하고 그의 예민한 시각을 통해 들여오는 동적(動的)인 미묘한 대기의 여러 현상들의 순간들을 즉각 포착하여 그대로 화면 위에 정착시키는데 성공하였다. 1883년 초부터는 지베르니(베르농 부근)에 살면서 점차 명성을 얻었으며 따라서 경제적으로도 안정되어 마침내 1891년에는 저택을 구입하여 넓은 화원과 연못을 마련하였다. 여기서 만년을 보내다가 1926년 12월 6일 86세의 나이로 사망했다. 그는 인상파의 개척자이며 동시에

지도자로서 색조의 분할, 밝은 색채의 사용, 윤곽의 포기, 찰나적인 것에의 편향(偏向) 등을 엄격히 적용하였다. 파리, 아르장퇴이유, 베퇴이유 등의 풍경이나 혹은 노르망디의 해변에서 소재를 취재하여 기후 및 풍토의 미묘한 변화까지 분간해서 그렸다. 즉 물의 흐름, 구름의 진행, 빛의 떨림, 수목의 동요를 재빨리 명확하게 파악하여 자연 형태의 표현보다도 거기에 변화를 주는 빛과 색의 효과를 그리려고 하였다. 시간에 따라 변하는 빛의 표현에 전념한 그는 자기의 외향을 분명히 하기 위해 같은 주제를 상이한 시간에 따로따로 제작한 몇 개의 뛰어난 연작을 남겼다. 《짚더미》, 《르왕 성당(Rouen Cathedrals)》, 《수련(睡蓮)》, 《에트르파의 절벽》, 《템즈강》, 《생 라자르 정거장》 등이 그의 대표적이다.

모노그램〔영 *Monogram*〕 조자(組字). 몇 개의 문자를 짝맞추어서 하나의 문자처럼 만든 것. 성명, 회사명 등의 머리 글자를 조합시켜 서명이나 상표 등에 사용한다.

모노 크롬

모노크롬〔영 *Monochrome*〕 회화의 한 기법. 단색화(單色畵), 단채화(單彩畵), 다색화(polychrome)에 대해서 한 색(보통 검은색 또는 짙은 갈색)만을 써서 그린 것으로 그 명도 및 강도를 바꾸어 색조를 가다듬은 그림을 말한다.

모노타이프〔영 *Monotype*〕 1) 한 자 한 자씩 자동적으로 주조하며 식자하는 인쇄 기법(기계)의 한 가지. 2) 단쇄 판화(單刷版畫). 유리판 또는 금속판과 같은 흡수성이 없는 면에 더디게 마르는 그림물감으로 그림을 그린 다음 그 위에 종이를 대고 눌러 문질러서 판면 위의 그림을 그대로 떠낸다. 인쇄에 앞선 그림물감의 교묘한 취급법으로서 이렇게 하면 여러 가지 효과를 얻을 수 있다. 같은 제목의 복사를 몇 장이고 찍어 내려면 판면에 칠을 다시할 필요가 있다. 이리하여 제작된 각각의 인쇄는 색깔 및 디자인의 변화가 생겨 정확한 복사보다도 오히려 유니크한 것이 된다.

모노프테로스〔희 *Monopteros*〕 건축 용어. 일렬(一列)의 기둥에 의해 둘러싸인 원형 신전. 그리스―로마 신전의 희귀한 형식. 이 형식이 18세기에는 종종 원정(園亭) (영 garden pavillon)으로 채용되었다.

모놀리트〔영 *Monolith*, 프 *Monolithe*〕 건축 용어. 통채로 된 하나의 커다란 돌을 말한다. 여러 가지 기념비(오벨리스크,* 스텔레* 등) 외에 미석(楣石), 기둥, 지붕판 등이 하나의 돌로 되어 있을 경우에 이 말을 쓴다. 코린토스의 아폴론 신전 (기원전 6세기 중엽)의 기둥, 라벤나의 테오드리크의 분묘(530년)의 돔* 모양의 지붕(지름 11m)은 그 대표적인 예이다.

모뉴먼트〔*Monument*〕 「기념비」, 「기념비적인 상(像)」 혹은 「기념 건조물」 등으로 해석되지만 자연히 하나의 기념으로 된 것 등 일반적으로 기념해야 할 커다란 내용을 의미하며 역사적 또는 사회적으로 그 의의가 있는 것을 말한다. 어떤 업적을 기념하여 후세에 전하기 위한 기념비, 역사적인 것이거나 혹은 문학적, 연극적인 것 등 내용은 여러 가지로 다루어지고 있다.

모더니즘〔*Modernism*〕 「근대주의」라고 번역할 수 있는데, 미술상의 상식으로서는 도시적인 근대적 감각의 작품을 가리키는 말이다. 그러나 최근 이 말은 근대적인 장식성에 치우쳐진 예술적 내용이 빈약한 경향의 작풍이나 작품을 지칭하는 경우가 많다. 따라서 아방 가르드*파나 리얼리즘*파로부터는 이 말이 특히 경멸하는 의미로 사용되는 경향이 있다.

모던 아트〔영 *Modern art*, 프 *l' Art moderne*〕 직역으로는 〈근대 미술〉이지만 일반적 개념은 현대 미술을 가리키고 있다. 미술사상에서의 〈근대〉란 사람에 따라 그 견해가 여러 가지로 달라서 역사적 의미에서는 르네상스* 이후를 가르키는 경우도 있으나 보통은 근대를 근세와 구별하여 인상주의*에서 시작하여 20세기 전반을 지배하면서 여러 가지 분극적(分極的), 전문적 발전을 거친 미술사조를 일컫는다. 조형 예술에서 그 표현성을 중시한다면 자연을 모티브로 해서 사상의 전달에 중점을 둔 인상파를 출발점으로 볼 수도 있고 또 세잔*의 조형 사상의 혁명을 근대성의 창시점으로 보는 사람도 있다. 이와 같이 여러 가지 점에서 그 구분이 불명료하지만 모던 아트의 〈모던〉은 역사적 시기로서는 근대보다도 퀴비슴*을 거쳐 전개되는 조형 감각이 표출하는 〈현대(contemporary)〉를 뜻하며 주로 아방 가르드*를 지적하는 경우가 많다. 요컨대 사물의 단순한 사실을 배제하여 개성적 감성에 기초를 둔 독특한 조형적 형식을 지닌 작품 전반을 모던 아트라고 하며 보통 추상 예술, 쉬르레알리슴,* 농―피귀라티프* 등을 포함하고 있다. 시각적 세계의 회화적 정복에의 진로는 금세기의 추상 예술로 향해 전개되어 왔으나 여기에는 2가지 길이 있었다. 모두 인상파를 원천으로 하지만 한편은 세잔*의 이론에서 출발한 퀴비슴*에 이르러 점차 그 흐름은 확대되었고 제1차 대전을 전후해서 러시아, 독일, 네덜란드에서 기하학적 및 구성적인 운동의 발판을 구축하면서 세계 각지에 퍼져갔다. 이 계통은 그 엄격성에 있어 이지적, 구성적, 건축적, 기하학적, 구형적(矩形的)이고도 논리학과 추산(推算)에 의하였다고도 할 수 있다. 한편 또 다른 흐름은 고갱*이나 그 주위의 예술 이론에서 시작하여 포비슴*을 거쳐 대전 전의 칸딘스키*의 추상 표현주의로 나간 뒤에 강렬한 세력으로 나타나 쉬르레알리슴*의 예술 속에서 재현하고 있다. 전자에 비하여 후자의 방향은 기하학적 형태보다는 유기적 형태를 취하여 이지적이라 하기보다는 직감적, 감동적이며 곡선적이다. 상상적이고도 배리적(背理的)인 점에서는 전자의 고전적에 대하여 오히려 낭만적이다. 물론 이 2

계통이 혼합되어져 표현된 경우도 있었으나 각각을 대표하는 것이라 보아지는 것으로서 기하학적인 방향은 몬드리안* 및 구성주의*의 페브스너나 가보.* 비기하학적인 방향에서는 화가 미로* 및 조각가 아르프*가 있다. 이들 사이에 퀴비슴* 표현주의,* 오르피슴,* 네오 ―플라시티시슴* 구성주의* 다다이슴,* 미래주의* 쉬르레알리슴,* 추상주의* 등의 여러 유파가 서로 전후해서 현저히 활동하였다. 이들은 요컨대 보통의 회화 관념이었던 대상의 사실(寫實)에서 떠나 실재를 추상화하는 태도에서 시작하는 것으로, 과거의 미학에 의한 예술관 즉 감정 이입*(感情移入) 미학으로는 설명하기 어려운 다른 미의 종류를 형성하고 있다. 19세기에서의 예술이 형성을 완성하는 방향에 있었던 것에 대하여 모던 아트는 근대적 시각을 형성하여 고래의 전통을 타파, 전통적 예술 형성의 파기에로 진행하고 있다. 근대 사회의 소산인 기계 문명의 영향에 의하는 것이라고 일컬어지고 있으며 예술에서의 조형적 구성과 근대적인 감각이 특징이며 시적인 환상도 포함되어 있다. 모던 아트의 대부분은 현실의 외관에만 사로잡히기 쉬운 일반 대중으로부터 유리되어 있는 것처럼 보이지만 모던 아티스트는 현실의 배후를 보고자 하는 중요한 창작 충동에 몰두하게 되는 것이다. 이와 같은 창작 충동은 과학에 의해 유도된 것인지 혹은 과학 또는 기계 문명에 대한 반항에 의하는 것인지의 구별은 있을지라도 가장 현대적인 표현의 길을 발전시켜 가고 있다는 것은 명료하다. 장래 어떠한 미술의 새로운 면이 개척되든 현단계의 모던 아트가 미래에 대한 개문(開門)이라는 것은 부정할 수가 없다.

모델〔영 *Model*〕 1) 화가나 조각가인 미술가들이 제작의 수단으로 사용하는 물건이나 인물 또는 동물 등을 말한다. 2) 건축상의 용어로는 설계 도면으로는 추측할 수 없는 실제상의 효과를 판정하기 위해 어떤 보조 재료로 만든 소규모의 건축 모형. 3) 조각에서는 점토로 미리 만든 원형을 말한다. 이 원형에서 다시 석고의 형을 만들고 이에 의해 대리석이나 청동 등으로 옮겨지는 것이다.

모델레토〔이 *Modelletto*, 영 *Modello*〕 매우 큰 회화 작품의 주문을 받았을 경우, 그 전체의 구상을 의뢰자에게 보여 주고 승락을 얻기 위해 작은 작품으로 스케치하여 제작한 회화를 말하며〈모델로〉라고도 한다.

모델로(영 *Modello*) → 모델레토

모델 룸〔영 *Model room*〕 공예 용어. 가구를 비롯한 기타의 생활용품의 전시를 목적으로 하여 실제의 실내와 같게 만든 실내 구성. 때로는 인형 따위를 배치하여 실감을 강조하기도 한다.

모델링(영 *Modelling*) → 모들레

모델 메이킹〔영 *Model making*〕 모형 제작. 디자인한 물품은 정밀 견취도나 설계도로 검토하는 반면 모형을 만들어 검토하는 경우도 많아 모델의 제작은 중요하다. 실물의 크기로 만들어지는 수도 있으나 스케일이 큰 것은 1/2, 1/4, 1/5, 1/10 등 만들기 쉬운 크기로 축적해서 만들어 낸다. 모델 메이킹의 사용 재료는 일반적으로 점토, 유토(油土), 석고, 목재, 종이, 유리, 플라스틱판, 금속 등 여러 종류가 있다. 이들이 단독 또는 조합해서 사용되며 또 도장(塗裝)*되는 경우가 많다. 금속 도금이 필요한 부분은 실제로 도금하거나 또는 금속제 부분품에는 실제의 부품을 붙여서 실제로 완성된 상태로 만드는 수가 많다. 비교적 간단하게 만들 수 있는 석고에 의한 방법과 목형 제작이 많이 이용되고 있는데 복잡한 목형일 경우에는 목형 제작 전문가에게 의뢰하는 경우가 많다. 석고 모형의 제작은 일반적으로 먼저 점토나 유토로 만들고 또는 직접 석고를 가공해서 만드는 경우가 있다. 여기서는 표면을 아주 매끄럽게 하고 충분히 건조시킨 뒤에 도장한다. 목형 모형은 석고 모형보다도 더 정확한 치수로 제작하기가 쉽다.

모델 인형 〈모형 인형〉이라는 뜻. 화가 및 조각가용의 것에는 나무 조각을 금속으로 접합한 인형의 주요 관절부가 자유롭게 움직이게 된 것이 있다. 의학용의 것에는 인체 각기관을 분해할 수 있는 것이 있다. 의복 진열용의 것으로는 부인, 어린이 등 여러 가지 나인형(裸人形)이 있다.

모델 체인지〔영 *Model change*〕 내구(耐久) 소비재인 많은 기기(機器)가 형태의 변화와 함께 성능도 향상될 경우에 그 형식을

변경시키는 것을 말한다. 그러나 오늘날에는 일반적으로 성능보다는 외관상의 스타일을 변화시키는 것을 모델 체인지라고 한다. 이 인위적인 스타일의 변경은 대중의 소비 의욕을 자극하여 판매 증진을 노리기 위한 계획적인 상행위이지만 디자인의 본질에서 본다면 피상적으로 세부에 영향을 주는 것에 불과하며 디테일을 발전시키는 것보다는 기본적인 가치를 혼란시키거나 왜곡시키는 경우가 많다. 빈번한 모델 체인지는 경제적으로도 낭비이며 소비자도 디자이너도 참된 기능적인 디자인의 형태를 표방하여야 하며 참된 모델 체인지는 새로운 스타일의 기기를 구입한 소비자의 우월성을 만족시키기 위한 것이어야 하고 성능의 향상을 잃어버리는 것이어서는 안된다.

모둘루스〔라 *Modulus*〕 건축 용어. 고대 건축에서의 주식(柱式) (→ 오더)의 비율 측정의 단위. 그 단위로서 일반적으로는 원주 바닥면의 반지름을 이용한다. 모둘루스는 기둥의 높이나 간격을 계산하기 위해 혹은 또 주두(柱頭) 및 엔태블레추어*의 측정에 쓰여졌다.

모뒬로르〔프 *Modulor*〕 르 코르뷔제*가 고안한 디자인용의 척도. 6 피트(183cm)인 인간의 배꼽 높이 113cm를 기본으로 하여

모뒬로르

이를 2 배로 하여 ① 황금비(黃金比)*를 가하는 것과 ② 황금비를 감함으로써 만들어진다. 즉 113에 황금비를 가하여 113 → 182.9 → 295.9……, 또는 113×2 =226에서 황금비를 감하여 226 → 139.9 → 86.3 → 53.4……

라는 식으로 해서 2 계열의 수치를 얻는다. 전자를 적조(赤組), 후자를 청조(靑組)라 이름지었다. 이와 같이 황금비에 의거하고 있으나 113(배꼽 높이), 183(큰 사람의 신장), 226(쳐든 손끝까지의 높이), 86(드리워 놓은 손바닥을 수평으로 한 높이)이라는 식으로 인체의 척도에 황금비가 포함되어 있으므로 모뒬러는 황금척임과 동시에 인간적 척도라 일컬어지고 있다. 또한 이 이름은 라틴어의 modulor(尺度)와 마찬가지이다. → 모듈

모듈〔*Module*〕 일반적으로는 건축의 기준척(基準尺)이라든가 유수(流水)의 정량을 표시하는 말. 어원은 그리스어의 modulus이며 수학의 율(率)이라든가 계수(係數)로 번역된다. 일반적으로 기준척이라든가 기준척도라 생각되는 것은 합리적이고도 모양의 아름다움의 기초로도 되는 〈단위 치수〉로 생각되었기 때문이다. 현재 하나의 치수의 수치를 의미하거나 수치의 계열로서 생각되고 있다. 건축 등에서는 공업 생산화와의 관련이 큰 문제로서 치수를 구체적으로 체계화해서 설계, 시공, 재료, 생산 등에 사용하는 것이 MC(Modular Coordination 의 준말)이며 거기에 사용하는 치수 체계가 모듈이다. 모듈은 그것 자신의 문제는 아니고 MC와의 밀접한 관련에 의해 가구나 소주택, 나아가서 광대한 공간의 문제까지도 포함시켜 가겠지만 특히 건축의 양산화(量産化)에는 가장 깊은 관계를 가지고 있는 것이다. 이 수열적(數列的) 모듈에 대해서는 여러 가지 연구나 제안이 이루어져 KS(한국 공업규격)나 DIN(독일 공업규격), JIS(일본 공업규격)은 이미 일반적으로 널리 알려져 있다. 르 코르뷔제*의 모뒬로르는 특히 고전적으로 유명하다.

모듈레〔프 *Modeler*, 영 *Modelling*, 독 *Modelleur*〕 조형 용어. 「모형을 만든다」, 「실물처럼 보이게 한다」 등의 뜻. 대상의 입체감이나 중량감을 강조하여 표현하는 기법. 목조(木彫) 등은 주로 소재를 깎아 냄으로써 제작하는 것에 대하여 조소(彫塑)의 경우는 점토나 유토(油土) 또는 왁스 등의 가소(加塑) 재료로 살을 붙여서 성형(成形)하는 것을 말한다. 회화에서는 2차원적인 평면에 3차원적인 포름*을 표현하는 수단을

가리키는데, 주로 명암을 그라데이션*하는 방법, 배치 등에 의해 포름에 입체감 및 중량감이 나오게 된다. 세잔*은 거기서 더 나아가 〈색채의 전조(轉調)에 의해 물체의 형태를 표현하는 것이 모들레이다〉라고 정의하였다. 영어의 모델링과 같은 용어이다.

모딜리아니 Amedeo *Modigliani* 1884년 이탈리아 리보르노(Livorno)에서 출생한 화가. 베네치아 및 피렌체의 아카데미에서 배웠고 또 이탈리아 여러 지방을 여행하면서 로마와 르네상스의 작품에서 깊은 감명을 받았다. 이어서 1906년 파리로 나와 몽마르트르(Montmartre)에서 살았다. 1908년 처음으로 앵데팡당전*에 회화 6점을 출품하였다. 몹시 가난한 생활 속에서 술과 마취약으로 마음을 달래고 있었다. 1909년 브랑쿠시*를 만나 그의 격려를 받고 한 동안 조각을 시도하였다. 베르네임 죈 화랑에서 개최된 세잔*의 대전람회를 보고 깊이 감명하여 《거지》, 《첼로 연주》를 그려 이것을 다른 5점과 함께 앵데팡당전에 출품했다. 1913년부터는 몽파르나스(Montparnasse)에 거처를 정하고 키슬링,* 수틴,* 피카소* 등과 친교를 맺었다. 이 무렵부터 독자적인 스타일을 만들어 내어 이색적인 작품을 제작하기 시작했다. 1918년에는 라피트가(街)의 베르트 베이유(Berthe Weill) 화랑에서 최초의 개인전을 개최한 뒤 방종한 생활과 음주, 아편으로 악화된 결핵을 치료하기 위해 그 해 겨울에는 니스(Nice) 및 칸느(Cannes)에서 보냈다. 1919년 파리로 돌아 왔으나 중태여서 병원으로 운반되어 치료받던 중 이듬해 1920년 1월 25일 36세의 젊은 나이로 사망하였다. 그는 즐겨 관능적인 누드*와 초상화를 주로 그렸다. 1916년부터 1918년에 걸쳐 제작된 작업에 수작이 가장 많다. 간결하고 특이한 데포르마시용*이 특히 인상적이다. 예리한 관찰력, 뛰어난 조형적 재능, 다감한 시인적 자질을 바탕으로 하여 독창적인 포름*과 미묘한 색조 및 마티에르*를 만들어내고 있다. 생전에는 즈보로프스키(Leopold *Zborowskii*)와 같은 화상이 그에게 관심을 깆고 생활을 돌봐준 것 이외에는 전혀 불우하게 생애를 마쳤다. 그러나 그 짧은 생애 중에 그의 독자적인 작품을 수립한 것이다. 주요작은 《꽃 파는 여인》, 《나부》

(1917년경, 영국, 코틸드 미술관), 《테디의 초상》(1918년경, 파리 근대 미술관), 《식모 아이》(1919년, 미국, 알브라이트 ─ 녹스 미술관) 등이며 조각 작품으로 《여인의 두상》(1913년경, 영국, 테이트 갤러리)도 매우 유명하다.

모란디 Giorgio *Morandi* 1890년 이탈리아에서 태어난 현대 화가. 볼로냐 출신으로서 그 곳의 미술학교에 다니면서 배웠는데 1914년에 그린 풍경이나 정물의 작품에는 세잔*의 작품이 엿보이고 있다. 1915년경에 이르러서 처음으로 포름*의 단순화 경향이 나타났다. 1918년부터 약 2년간은 이른바 형이상회화*와 결부되는 시기로서 구(球), 원통, 타원 등 기본적인 형태로 된 물체(예컨대 병, 커피 포트, 석유 램프 등의 소재)를 조합한 《정물》을 즐겨 그렸다. 1930년부터는 출생지인 볼로냐로 가 그 곳의 미술학교 교사로 활약하면서도 변함없이 정물화에 몰두하여 병, 커피포트 등의 소재들을 병렬하여 묘사함으로써 그 자신의 〈형이상학〉을 탐구하고 있다. 세잔,* 퀴비슴,* 키리코* 등의 감화를 받음과 동시에 이탈리아 고전 예술의 소묘마저 흡수하여 정온 견고한 독자적 화경에 도달하고 있다. 1948년에는 베네치아의 비엔날레전에서도 수상하였다. 1964년 사망.

모레(Henri *Moret*, 1856~1913년) → 생테티슴

모레스크(프 *Mauresque*) → 아라베스크

모렐리 Domenico *Morelli* 1826년 이탈리아에서 태어난 화가. 19세기 나폴리파의 화가. 처음에는 파리치 및 지간테가 주도한 반(反)아카데미즘 운동의 영향을 받아서 자연주의에 기울어지는 한편 그 제작에 있어서는 바이런의 시집이나 구·신약 성서 등에서 소재를 구하여 이른바 주제주의(主題主義; Soggettismo)*에의 강한 집착을 나타내었다. 그러나 베네치아파*또는 프랑스 화단의 영향을 받아서 인상파적인 색채를 다루는데로 접근해 갔다. 그리고 또 근동(近東) 풍속 등도 채택하여 낭만주의적 작풍도 나타내었다. 〈이탈리아의 들라크르와〉라고도 불리었으나 다른 한편으로는 중세적 신비주의까지도 받아 들여 《성 안토니우스의 유혹》, 《황야의 그리스도》등을 그렸다. 그의

종교화는 종래의 인습적인 형식을 완전히 타파하고 시적 환상을 강렬하게 풍기고 있다. 1901년 사망.

모렐리 Giovanni *Morelli* 가명은 이반 레르 몰리에프(Ivan *Lermoliev*) 이탈리아의 학자이며 미술 연구가. 1816년 북이탈리아의 베로냐에서 출생. 처음 뮌헨, 에르랑겐, 베를린에서 의학 특히 해부학을 전공하였다. 한 때는 스위스, 파리 등에 유학했으며 이후에는 주로 프로렌스와 로마에서 살았다. 1848년의 롬바르디아의 혁명 때에는 베르가모의 의용단장으로서 적극적으로 협력하였다. 1873년 상원 의원이 되어 그 이듬해부터 밀라노에 정착하였으며 거기서 사망하였다. 모렐리는 르네상스* 회화에 정통하였으며 또 그것을 통하여 〈모렐리 연구법*〉이라는 독자적 미술 감식법을 제창하였다. 저서로서는 《Italian Painters, 2V》(1892~1893년), 《Italian masters in German galleries》(1883년), 《Kunstkritische Studien Über italienische Malerei》(1890년) 등이 있다. 1891년 사망.

모렐리의 연구법(研究法)〔독 *Morellische methode*〕 이탈리아 미술 연구가 조반니 모렐리(Giovanni *Morelli*, 1816~1891년; 처음에는 의학을 전공했던 사람)가 채용한 회화 연구법을 말하는데 그 근본 논지는 대체로 다음과 같다. 종래의 미술 연구법은 일반적으로 문헌에만 의지하였다. 그 이유는 화면 그 자체의 특징에서 논할 수 있을 만한 기교상의 지식이 없었기 때문이다. 문헌을 둘 째로 미루어 두고 우선 첫 째로 작품 그 자체를 평가하지 않으면 안된다. 즉 이것을 세밀하게 해부하여 인물의 귀 모양 하나를 취하거나 손가락 하나를 다루더라도 어떤 파의 어떤 화가에 의해 어떤 시대에 제작된 작품인가 하는 것을 감식할 수 있어야 한다. 더구나 귀 또는 손가락 등 작품의 주제와는 거리가 먼 비교적 중요하지 않은 부분을 그리는 방법에서 화가의 개성적인 특색을 오히려 뚜렷하게 인식할 수가 있다. 따라서 기교 및 수법을 세밀히 검토한 그 다음에 〈형태의 처리〉에 관하여 고찰하는 것이 올바른 작품의 감정 순서인데 그 반대의 순서에 의해서는 작품의 진위(眞僞)를 보다 정확히 감정할 수도 없을 뿐만 아니라 작품

의 가치에 있어서도 그 우열을 제대로 평가할 수가 없다. 이와 같은 입장에서 모렐리는 로마 및 독일의 여러 화랑에 있는 옛 작품들을 연구하여 작성한 논문을 이반 레르몰리에프(Ivan *Lermoliev*)라고 하는 러시아인의 필명으로 발표하였는데, 저서 《이탈리을 연구하였으며 라파엘로 전파*(前派)나 동양 미술의 영향도 받았다. 세밀한 사실적 수법으로 또 고전파와 낭만파의 영향 중에서도 신비적인 유미주의(唯美主義)를 지향하여 주로 성서의 이야기나 신화적 소재를 그린 예술가로서, 그의 이상(理想)은 조형적이라기 보다는 오히려 문학적이었다. 상징주의의 수단으로 자기 표현을 의도하였던 바 마침내 신비와 환상을 다루어 독특한 화풍을 수립하였다. 즉 어릴 때부터 고독한 공상을 좋아했던 그는 공상 속에서 애무(愛撫)를 집중시킨 정경을 미화시켜 그린 작품이라든가, 눈부시도록 아름다운 의상과 때때로 칠보(七寶)를 군데군데 붙인 듯한 색채를 취한 작품들은 매혹을 띠는 분위기로부아 회화에 관한 예술 비평적 연구(Kunsthistorische Studien über italienische Malerei, 3Bde)》(1890~1893년)가 바로 그것이다. 종래의 연구법이 미술 그 자체를 떠나 다른 입장에서 미술을 본다는 점에서 연역적(演繹的), 사변적(思弁的)이라 할 수 있다면 모렐리가 주장한 새로운 방법은 귀납적, 실험적이라 할 수 있다.

모로 Gustave *Moreau* 1826년 프랑스 파리에서 출생한 화가. 처음에는 샤세리오*의 감화를 받았다. 1858년부터 1860년에 걸쳐 이탈리아에 유학하여 레오나르도 다 빈치,* 소도마* 등의 화풍에 매혹되었다. 1885년에는 네덜란드로 여행하여 렘브란트*의 작품터 달콤하고 높은 풍요를 낳고 있다. 한편 그의 이름은 화가로서보다는 뛰어난 미술 교육자로서 더 뚜렷한 이미지를 남기고 있다. 국립 에콜 데 보자르(École des Beaux-Arts)에서 가르칠 때 그의 문하에는 마티스,* 루오,* 마르케 등 이른바 포비슴*의 기수들이 몰려 있었는데 그는 학생 각자가 지닌 독창적인 개성을 개발해 줌으로써 현대 미술 교육의 선구적인 존재가 되었다. 주요작은 루브르* 미술관에 소장되어 있는 《갈라테아》(1880년), 《오르페우스》(1865년) 등과 모로

미술관에 소장되어 있는 《살로메》, 《일각수(一角獸)》등이다. 특히 로셰푸콜가(Rochefoucald 街)에 위치하고 있는 모로 미술관은 생전에 사용하던 그의 저택과 아틀리에와 함께 유화(792점), 수채화(375점), 소묘 등 7024점이 모로의 유언에 따라 국가에 기증되어 설립된 것이며 그의 제자 루오가 초대 관장을 역임했다. 1898년 사망.

모로 Louis Gabriel *Moreau* 1740년 프랑스 파리에서 출생한 화가. 1760년의 청년 화가전에 처음으로 출품. 유화, 과시* 수채로서 풍경을 그렸다. 그 특질은 자연의 모든 세부를 표현했으며 시대의 묘법(描法)을 더듬는 일이 없는, 다시 말하면 여기 저기의 형편 좋은 것만을 택하지는 않았다. 풍경의 모양을 정확하고 완전하게 묘사하면서도 그 모든 요소의 상호적인 작용을 중시하였고 하늘이나 구름의 반영, 물에 비치는 나무 그림자, 밀림 중의 어슴프레함 등을 표현하였다. 색채는 전통적인 다갈색을 떠나 녹색 계통으로 기울어져 매우 청신하였다. 대표작은 《무돈의 언덕》, 《시골집》 등이며 19세기 바르비종파*의 선구를 이루고 있다. 1806년 사망.

모로니 Giovanni Battista *Moroni* 1520년 이탈리아에서 태어난 화가. 베르가모 지방의 아르비노 교외에서 출생했으며 1578년 브레시아에서 사망하였다. 본비치노(모레토)에 사사하였는데 당대의 가장 흥미있는 그리고 뛰어난 초상화가 중의 한사람이었던 티치아노*까지도 모로니의 역량에 칭찬을 아끼지 않았다. 광택을 지운 독자적인 색채와 날카로운 사실적 관조는 정확한 기교와 교묘하게 연결되어 있다. 오늘날 그가 그린 초상화는 베를린, 드레스덴, 우피치 등지를 비롯하여 유럽 각지에 산재해 있다. 한편 종교화도 적지 않게 있으나 초상화만큼의 박력은 갖고 있지 않다.

모르 Antonis *Mor* 네덜란드의 화가. 1519년 유트레히트에서 출생했으며 1578년 안트워프에서 사망하였다. 포르투갈에 가서 초상 화가로서 큰 명성을 획득한 후 스페인의 마드리드에 체류하면서 그 궁정에 들어갔다. 거기서 티치아노*의 여러 작품을 본 후에 그의 투철 심중(沈重)한 색채에 베네치아풍의 밝은 가락이 추가 되었다. 그는 당시의

스페인 초상화에 큰 영향을 미쳤다. 프라도 미술관에 13점의 절작품이 소장되어 있다.

모르타르〔*Mortar*〕 건축 재료. 고착제(固着劑)에 모래를 섞은 것을 모르타르라 한다. 보통은 시멘트와 모래에 물을 넣어서 뒤섞은 시멘트 모르타르를 이르는 말이다. 벽돌이나 타일을 붙일 때 사용하는데 목조 건축의 외벽 마무리에도 사용된다.

모를로티 Ennio *Morlotti* 1910년 이탈리아의 레코에서 출생한 화가. 아치레 푸니에게 사사하였으며 이탈리아 전위 미술 운동의 유력한 멤버로서 국내외의 중요한 전람회에 출품하고 있다. 작풍은 순수하게 추상적인 것은 아니고 대범하고 힘찬 조형 구성 중에 어딘가 구상적인 요소를 도입하여 현실의 사회적 감정을 상징하려 하고 있다.

모리스 William *Morris* 영국의 시인, 미술 공예가, 사회 운동가. 1834년 월삼스토우(Walthamstow)에서 부유한 어음 할인업자의 아들로 태어났다. 어릴 때부터 문학적 분위기 속에서 성장한 그는 처음에는 신학을 전공하기 위해 1852년 옥스퍼드의 엑세터 칼리지(Exeter College)에 들어갔다. 그러나 당시 출판된 러스킨*의 《베니스의 돌(The Ston of Venice)》을 읽고 강하게 공명하여 〈미(美)의 종교〉로서의 예술에 생애를 바치기로 결심하였다. 1856년 고딕* 건축의 부흥자로서 명성이 높았던 건축가 스트리트(George Edmund *Street*)의 사무소에 들어가 공공 건축의 장식에 대해 공부하였다. 사무소가 옥스퍼드에서 런던으로 옮겨짐에 따라 그도 이주하여 로세티*로부터 그림 공부를 시작하여 라파엘로 전파*에 참가하였다. 모리스는 회화보다도 도안 쪽에서 뛰어난 소질을 보여 주었다. 1857년 그의 최초의 화실을 꾸미기 위해 부품을 마련하려 했으나 시장에 아무런 만족할 만한 제품이 없음을 깨닫고 실내 및 가구 문제에 착수, 마침내 그의 공예적 재능이 급격히 발휘되기 시작했다. 얼마 후에는 친구와 함께 옥스퍼드 대학의 유니언 소사이어티의 토론실의 천장화 및 벽화를 완성하였다. 1859년에는 제인 버튼(Jane *Burden*)과 결혼하여 그들의 신혼 생활을 위해 친구 웹이 설계한 붉은 기와지붕의 이른바 〈붉은 집(The Red House)〉에다가 모리스 자신이 실내 장식을

하면서 그는 또 한 번 전과 같은 문제에 직면하였고 이를 계기로 해서 그의 공예 운동(arts and crafts movement)이 전개되게 되었다. 그리하여 1861년에는 로세티,* 브라운,* 번 존스* 등과 함께 숙의하여 〈모리스 마셜 폴크너 상회(Morris, Marshall Faulkner & Co.)〉를 설립하여 공예품의 제작을 시작하였다. 모리스 이하 8명의 사람들이 협동으로 각각의 재능을 발휘 〈최대의 창작량과 최소의 비용〉으로 단독 작가의 손에 의하는 것보다 더 완전한 제작품을 만들 수가 있었다. 또 작업의 범위는 벽면 장식, 벽지, 스테인드 글라스(stained glass),* 금속 세공, 장신구, 가구 기타의 가정용품을 포함시켰다. 모리스는 관리자와 직공장(職工長)을 겸하고 인내와 노력과 정열로서 작업에 임하여 스스로 중세기적 장인(匠人; Master Artisan)의 재현자가 되었다. 1865년 〈붉은 집〉을 팔고 런던으로 옮겼다. 여기서 상회에 새로운 지배인을 임명해 두고 모리스는 대부분의 시간을 시작(詩作)으로 한 동안 보냈다. 1865년 상회가 해산되자 모리스 혼자서 이어받아 경영하면서 그 명칭도 모리스 상회(Morris & Co.)로 개칭하였다. 시인으로서의 모리스는 《제이슨의 삶과 죽음》(1867년), 《지상의 낙원》(1868~1870년)의 두 시집을 발표하여 영국 시단에서 부동의 위치를 구축하였다. 또 1876년 불가리아 문제를 계기로 정치 활동에 참여하여 점차 사회주의자로서 큰 힘을 발휘해 갔다. 그러면서도 문학 활동과 공예상의 활동을 저버리지 않고 오히려 더욱 더 열성을 기울였던 바 모리스 상회는 거듭 성공함에 따라 사업 확장을 위해 런던 근처에 공장을 세우기에 이르렀다. 그리고 공예 관계의 저서 《장식 미술(The Decorative Arts)》(1878년)을 비롯한 몇 권의 책자도 발간하였다. 1890년에는 해머스미스에다가 켈름스코트 인쇄소(Kelmscott Press)를 차리고 제본, 활자 등의 디자인에 힘을 쏟아 53권의 호화판을 간행하였다. 그의 최후의 작품이 된 초서(G. Chaucer)의 《캔터베리 이야기》는 〈켈름스코트 초서〉로서 유명하다. 모리스는 사회주의자로 된 것은 우연도 아니려니와 변덕도 아니었다. 모리스는 르네상스* 이후 특히 산업혁명 이래 미술이 참된 의미를 잃었다는 것,

그리고 그 최대의 원인은 사회적 기초와 경제적 조직의 변혁에 있었다고 보았다. 이러한 견해는 그의 소년 시대에 접한 중세 건축의 아름다움에 의해 길러졌고 칼라일(T. Carlyle)이나 러스킨*의 사상에 의해 구축되어진 것으로, 모리스는 그 최초의 실천적 사상가가 되었던 것이다. 당시의 건축, 공예의 방향은 다른 미술과 마찬가지로 그리스—로마 고전의 꿈을 쫓아 대중의 현실 생활을 도외시한 소수의 지배 계급을 위한 것이었다. 모리스는 〈소수자를 위한 미술, 소수자를 위한 교육, 소수자를 위한 자유〉를 부정하고 건축가나 디자이너의 창조력은 대중의 주거, 가구, 벽지, 생활 용품 등으로 향해야 한다고 하였다. 한편 급속히 고조된 기계에 의한 대량 생산 방식은 비록 대중의 소비를 위한 생산이라고는 하지만 당시 그 제품은 조잡하기 짝이 없었다. 이것은 노동이 현저히 분업화됨에 따라 생산 작업의 기쁨이 상실되었기 때문이라고 그는 지적하고 그러한 생산 방식과 그것을 추구하는 상업주의를 배격하였다. 이리하여 모리스는 중세기 수공예의 방식을 이상으로 삼고 높이 평가하였던 것이다. 이 점에서 그는 단지 뒤돌아볼 뿐이지 앞을 내다보지 못한 큰 오산을 범했다고는 하지만 〈미술은 노동에 의한 기쁨의 표현이며 참된 미술은 제작자와 사

모리스가 디자인한 책표지

용자를 포함하는 대중의 행복을 위해 대중에 의해 만들어져야 한다〉고 하는 그의 사

상에 있어서는 그가 모던 디자인의 참된 선구자였다는 것을 부정할 수 없다. 이와 같이 그는 단순한 미의 문제에서 탈피하여 사회 과학의 영역으로 들어가 사회 운동으로서 열렬히 헌신하게 된 것이다. 그의 사상은 예술적 사회주의로서 논리상의 모순이나 과학성이 희박하다는 점에서 소홀히 다루어지기 쉽지만 예술과 사회 생활과의 관계를 분명히 하였다는 점에서는 커다란 의의를 지닌다고 할 수 있다. 만년에 이르러 신체의 쇠약이 더함에 따라 모리스는 점차 사회주의자로서의 활동은 미미하였으나 오히려 켈름스코트 인쇄소의 작업 및 제작에 몰두하던 중 1896년 10월 3일 62세의 나이로 생애를 마쳤다.

모리조 Berthe **Morisot** 1841년 프랑스 부르즈(Bourges)에서 출생한 여류 화가. 파리에 나가 처음에는 코로*의 가르침을 받았으나 1868년 라투르,* 마네* 등과 알게 되었으며 특히 마네로부터 많은 감화를 받았고 또한 제자가 되었다. 인상주의* 운동에 처음부터(제 1 회 전람회) 참가하여 밝은 색채와 외광 묘사를 시도했으며 특히 모티브로서 가족들을 많이 다루었다. 1874년에는 마네의 동생 우젠과 결혼하였으며 결혼 전에는 마네의 작품 모델로서도 가끔 활약했다. 1881년과 그 이듬해에 걸쳐서는 이탈리아를 여행하였다. 인상파 특유의 명쾌한 색조로 풍경화 및 정물화 외에 인물을 배열한 실내화를 그렸다. 마네와도 닮은 자유 창달한 필치를 보여 주고 있지만 섬세한 색채 감각과 작품에 넘치는 우아한 정감은 여성다운 개성적인 화경(畫境)에 달하고 있다. 1895년 사망.

모방(模倣)〔영·프 **Imitation**, 그 **Mimesis**〕 예술의 본질을 자연 또는 객관적 대상의 모방에 있다고 하는 설은 고대 그리스 이래 오래도록 계속되고 미학상의 입장에 따라 각각 다른 의미가 주어지고 있으나 모방을 재현과 같은 뜻으로 보는 쪽이 많다. 그러나 근대 예술에서는 이와 같은 개념은 거의 문제가 되지 않고 있다. 오히려 이미테이션(모방)은 오리지날리티(독창성)의 반대 것이라고 해서 나쁜 의미로 쓰이는 것이 보통이다. → 도작(盜作), 오리지날리티

모방 기술(회 **Mimetikal technai**)→기교

모빌〔영 **Mobile**〕 미국의 조각가 칼더*가 1932년에 창시한 〈움직이는 물체〉(objet mobile) 즉 움직이는 조각 — 3차원의 입체에 시간이라는 새로운 차원을 도입하여 제작한 4차원(四次元)의 조각 — 을 말한다. 칼더는 맨 처음에 소형 모터 등을 써서 움직이는 것을 만들었는데 이를 응용하여 후에 모빌이라 불리어지는 새로운 조각 형식을 창조하였다. 이것은 철사와 금속판을 조합한 추상적 형태로서 평형(balance)의 원리를 응용하여 미력한 공기의 진동에도 움직일 수 있도록 만들어 내었다. 그 대표작은 《강철의 물고기》(1934년), 《새우와 물고기의 꼬리》(1939년), 《시간 전차》(1951년) 등이다.

모사(模寫)〔영 **Copy**〕 어떤 미술 작품을 모방하여 그것을 재현하는 것. 곧 베끼는 것을 말한다. 레플리커(replica) 즉 원작자의 손으로 된 원작의 복사와 구별해서 다른 사람의 손에 의한 반복 또는 모조(模造)를 카피(copy)라 한다. 모사는 원작자의 기법이나 의도를 따라감으로써 원작을 이해하고 그 방법을 배우는데 편리하므로 옛부터 예술의 학습을 위해 행해졌다. 모사를 함에 있어서 보통은 원작(original)과 같은 기술적 수단으로 수행된다. 그러나 경우에 따라 원작의 재료와는 다른 재료를 취하여 행하여지는 수도 있다. 가령 대리석 원작의 청동 모사. 그런데 특히 인쇄 기술에 의해 여러 개의 복사를 만든 것을 〈복제(複製)〉(reproduction)라 일컫는다. 미술 작품의 모사는 고대 즉 헬레니즘 시대(→ 그리스 미술 5) 및 로마 시대에 종종 행하여졌다. 그리스 조각의 원작은 없어졌지만 이를 모사한 로마 시대의 모작들은 많이 남아 있다. 중세에는 일반적으로 모사는 행하여지지 않고 많든 적든 자유로운 모방 밖에 알려져 있지 않다. 근세에 이르러서는 재차 순 예술적인 목적 및 거래(상업)상의 목적으로 다루어졌다. 그럴 경우 문자 그대로 반복을 의도함에도 불구하고 거기에는 모사하는 사람의 특성이나 시대 양식이 나타나 있는 것이 상례이다. 모사하는 사람 자신이 창조적, 개인적인 예술가일 경우 특히 그러하나.

모스크〔**Mosque**〕 건축 용어. 이슬람교의 사원. 초기에는 흔히 기존 건물을 사용했기

때문에 ― 예컨대 예루살렘에 있는 아크사의 모스크(Mosque-el-Aksah)나 다마스커스에 있는 오마르의 모스크(Mosque of Omar) 등 ― 일정한 형식을 나타내지는 않고 있으나 보통 주랑(柱廊)에 의해 둘러싸인 중정(中庭)의 가운데에는 세신(洗身)을 위한 분수가 설치되어 있고 예배당의 내부에서는 메카의 영향을 의미하는 니치(→ 미라브)의 옆에 설교단(説敎壇;minbar)이 설치되어 있다. 모스크에는 1~6기(基)의 작은 첨탑(尖塔, 미나레트)이 설치되어 있는데 이는 예배시간을 알려줌과 동시에 사원의 외부 구성에 변화를 주고 있다.

모스크바파(派) 〔영 *School of Moscow*〕 노브고로드파*에 이어서 나타난 16세기 러시아에 있어서 종교 미술의 중심을 이룬 일파. 안드레이 루블리요프(Andrei *Rublyov*)가 이 파의 유력한 창립자로 보아진다. 루블리요프는 노브고로드파와도 관계가 있다. 그는 1405년 테오파네스*(*Théophanes*, 노브고로드파의 대표적 화가)와 함께 모스크바에 있는 성모 마리아 교회당의 장식에 관여했기 때문이다. 16세기의 발달된 모스크바파 양식에는 고유한 민족 예술의 요소와 비잔틴의 감화가 상호 혼합되어 있다. 16세기 후반에 이르러서는 노브고로드에 대신하여 모스크바가 러시아 미술의 중심지가 되었다. 그러나 이 시대의 러시아 미술은 그것 자체의 전통을 희생시키면서까지 외래의 여러 가지 요소를 흡수하게 되면서부터 그 명료한 특질을 잃고 있었다.

모아레〔영 *Moire effect*〕 인쇄의 제판에서 점 또는 선이 기하학적으로 규칙바르게 분포된 것을 겹쳤을 때 생기는 얼룩 무늬(班紋). 3색판 제판, 망판(網版) 인쇄물을 원고로 해서 망판 복제를 할 때 망의 각도가 서로 맞지 않아 엇갈릴 때 흔히 생기기 쉽다. 그래픽 디자인*의 한 기법으로서 의도적으로 망판을 겹쳐서 모아레를 만들어 그 시각적 효과를 패턴 등에 살린 것도 있다.

모양(模樣) 〔*Ornament*〕 장식을 목적으로 물품의 표면에 문양(文樣)이나 도안(pattern)을 조합해서 모양으로 한다…는 식으로 쓰여진다. 과거에는 디자인이란 물품에 모양을 붙이거나 색채를 시도하는 것 등으로 생각하였으나 근대 디자인에서는 모양은

매우 작은 범위로 요약되기에 이르렀다. 평면적이고도 넓은 면적을 가지며 화려함이 요구되는 복지(服地)라든가 커튼 등의 용도가 있는 천에는 모양이 필요하지만 기능 본위의 용도를 가진 공구 상자와 같은 것 등은 모양을 시도하는 비율도 적다. 모양은 완전히 심리적인 필요에 연결되는 것으로서 색채가 지니고 있는 기능에 가깝다. 미국의 철학자이며 심리학자인 윌리엄 제임스(William *James*, 1842~1910년)에 의하면, 인간의 눈은 공간을 오랫 동안 보고 있으면 어디엔가 한 점에 중심을 찾아 둠으로써 눈의 안정을 취하고 싶어 하며 이러한 따분함과 불안정감을 없애기 위하여 의도적으로 물체에 그리는(붙이는) 것이 모양이다라고 하였다. 모양의 기원은 오래며 공예의 출현으로부터 얼마 지나지 않아 존재하기 시작했다. 모양에는 2가지 형태 즉 ① 구조적인 것과 ② 인위적으로 적용되어진 것이 있다. 구조적인 것은 우연적과 인공적으로 구별할 수가 있다. 예컨대 목재의 나무결, 점토 속의 금속염이 노(爐) 속에서 타서 색의 반점으로 된 도기(陶器)의 요변(窯變) 및 결정 등은 우연적이다. 녹로*에 건 도기 표면의 결이나 색실로 짠 직물에 나타나는 무늬나 격자(格子)는 재료를 다루는 공정 과정에서 혹은 인공적 구조 과정에서 생겨나는 모양이다. 인위적으로 적용시키는 모양은 인간의 두뇌에서이며 그려지거나 깎여지거나 해서 계획적으로 디자인되는 것으로서 일반적으로 모양이라 일컬어지는 것이다.

모양의 분류 1) 기하학(幾何學) 모양 ― 직선이나 곡선, 점 등으로 구성되는 것. 회화적*인 의미를 나타내지 않으나 일정한 마크라든가 문양(文樣)으로, 예컨대 卍와 같이 표징적(表徵的)인 의미를 지니는 수가 있다. 2) 양식화(樣式化) 모양 ― 동식물 등 자연물을 기본으로 선의 리듬;* 단순화;* 형식화에 의해 자연의 모양에서 벗어나 있는 것으로서, 경우에 따라서는 자연물을 상상할 수 없는 것도 있다. 3) 자연적(自然的) 모양 ― 이 형태는 의도에 있어 회화적이며 다음과 같이 구별된다. Ⓐ 인물 Ⓑ 동물 Ⓒ 식물 및 꽃 Ⓓ 풍경. 이들을 단독으로 사용하는 수도 있으나 조합에 의한 것이 가장 많이 쓰이는 형식인데 민족의 기호나 표현 능

력 등 많은 배경을 이로써 알 수가 있다 4) 문양(文樣) — 모양이 리피트(repeat; 反復記號)에 의해 구성되어 있을 때 그 단위를 문양이라 한다. 반복하기 위해 조직하고 형식화하며 단순화시켜 마침내 기하학적 모양에 가까와진다. 이 리피트의 방법에는 띠(帶) 모양으로 되는 2방 연속, 평면으로 되는 4방 연속, 당초(唐草)와 같은 충전(充塡)으로 되는 것 등이 있다. ⑤형용(形容) 모양 — 인물이나 동물 등의 조각이 그대로 꽃병이라든가 화분의 용기에 이용되는 것. 고대의 제사 기구 등에는 동물의 모습, 꽃의 모양을 한 것이 있었으며 근대의 것이라도 완구적이거나 유희적인 물품에는 흥미 본위로 흔히 응용되는 형식이다. 맥주통 모양의 술집의 문은 기능적으로는 아무런 의미가 없지만 익살과 기발함이라는 의미는 있다.

모양의 조건 어떤 형태의 모양이라도 장식되는 목적물의 형태에 적합한 것이 아니면 안된다. 즉 1) 치수의 균형이 유지되지 않으면 안된다. 커피컵과 다른 용도의 컵의 모양이 상호 같은 규격이어서는 안된다 (크기가 다르므로). 2) 형용(形容)에 따르지 않으면 안된다. 하나의 티 세트(tea set) 중에서도 포트는 포트의 윤곽선이 있고 컵은 컵의 윤곽선이 있으므로 같은 단위의 문양을 붙이더라도 각각의 윤곽선 및 양(量)의 형용에 조화가 되도록 형태를 다듬어서 세트로 하는데 전체적인 통일이 취하여지지 않으면 안된다. 꽃의 모양은 직물에 어울리지만 금속성 스토브나 위생 기구에 대하여서는 아무런 연상의 이유를 인정할 수가 없다. 근대인은 추상의 미를 이해하고 또 기능*에 즉응한 형태를 좋아한다고 해서 기계 생산의 방식으로 수공업과 같은 모양을 나타내려고 한다면 그것은 적합하지가 않다. 특히 근대 디자인에서의 모양은 Ⓐ자연적으로 재료의 이화학적인 성질과 그 처리 과정에 기인하는 것 (예컨대 자연의 나무결, 도자기의 솔질자국 등) Ⓑ의미를 가급적 갖지 않는 것 (장식은 색채나 추상의 도형만으로 만족할 수 있는 경우가 많다.) Ⓒ형용과 기능에 적합하여야 한다는 것 등이 요구되고 있다.

모자이크 〔영 *Mosaic*, 독 *Mosaik*, 프 *Mosaïque*〕 색(色)대리석, 광석, 색유리, 조개 껍질, 에나멜, 타일, 나무, 금속, 유와

(釉瓦) 등의 작은 조각을 맞추어 벽면이나 바닥 등에 발라 붙여 도안이나 회화 등을 나타낸 장식물. 바닥을 장식하는 모자이크는 고대 오리엔트 및 고(古)전기 그리스에도 있었다. 그러나 모자이크 미술이 크게 발달하기 시작한 것은 헬레니즘 시대(→그리스미술 5) 이후였다. 로마 시대에는 새로운 기법도 창안되어 바닥 모자이크에 정교한 회화를 표현한 것을 비롯하여 정연한 기하학적 모양을 구성한 것이 많이 만들어졌다. 대표작의 하나로서 이른바 《알렉산더 모자이크》*를 들 수가 있다. 초기 그리스도교 미술*이나 비잔틴 미술*에서는 벽면 및 궁륭* 천정을 장식하는 모자이크가 새롭게 눈부신 발전을 거듭하였다. 여기서는 색깔과 광택이 훨씬 더 강한 인상을 주는 유리 모자이크를 즐겨 채용하였다. 오늘날에도 모자이크는 교회당이나 공공 건축물에 이용되어 모뉴멘틀한 장식적 효과를 내고 있다. 또 모자이크를 제작별로 분류한다면, 같은 크기로 자른 방형(方形)의 색대리석 알맹이로 구성하는 형식을 〈오푸스 테셀라툼(opus tessellatum)〉, 큐브(cube)를 재단(裁斷)하는 기법을 이용하여 회화를 정밀하게 표현하는 형식을 〈오푸스 알렉산드리눔(opus alexandrinum)〉, 대형의 대리석을 써서 정연한 기하(幾何) 문양으로 구성하는 형식을 〈오푸스 섹틸(opus sectile)〉이라 한다.

모저 Karl *Moser* 스위스의 건축가. 1860년 바덴(Baden)에서 출생. 바그너* 베를라헤* 등과 함께 신건축 개척자의 한 사람. 취리히(Zürich)의 공업대학 및 파리의 미술학교에서 배웠다. 1885년부터 1887년에 걸쳐서는 비스바덴(Wiesbaden), 1888년부터 1915년에 걸쳐서는 칼스루에(Karlsruhe)에서, 1915년부터 1928년까지는 취리히의 공업대학 교수로 활약하였다. 그 뒤부터는 취리히에서 평범한 건축가로서 생활했다. 그는 또 1930년부터 1932년까지 CLAM(프 Les Congress Internation aux d' Architecture Moderne; 근대 건축 국제회의)의 장으로도 활동했다. 대표작은 바젤(Basel)에 있는 《성 안토니우스 교회당》과 《철근 콘크리트 선축, 1827~1928년》, 취리히의 대학과 미술관 등이다. 1936년 사망.

모저 (Koloman *Moser*, 1868~1918년) →

호프만

모조지(模造紙)〔영 *Simile paper*〕 독일, 오스트리아 등에서 SP(아황산 펄프)를 원료로 하여 기계로 뜬 종이가 우리 나라에 들어왔는데 이를 모방하여 만들었다는 데서 이 이름이 생겼다. 지금은 SP에다가 백토(白土)를 혼합하지 않고 희고 강한 광택이 있도록 만들고 있다.

모제스 Grandma *Moses*(본명 Anne Mary Robertscn *Moses*) 1860년에 출생한 미국의 여류 화가. 미국의 근대 프리미티브* 화가 중의 한 사람으로서 특이한 존재. 뉴욕주의 농부 딸로 태어나 12세 때부터 고녀(雇女)로서 일하였으며 1887년 모제스라는 농부와 결혼하여 버지니아주에 이주하였다가 1905년에 뉴욕주의 이글 브리지에 정착하였다. 그 동안 농부의 아내로서 격심한 노동에 종사했으며 정규의 회화 공부를 하지는 못하였으나 많은 자녀들이 성장하여 자립한 후 한가한 시간을 선용하기 위해 76세 때 동생인 ∥세레스티아의 권고를 받아 취미로서 화필을 잡게 되었다. 이 때 마침 수집가 가르다의 인정을 받고 화상(畫商) 오토 카리르가 1940년 뉴욕에서 그녀의 전람회를 개최하자 미술계의 센세이션을 불러 일으켰다. 유럽에서도 그녀의 개인전은 이미 5회나 개최되었다. 그림은 그녀 주위의 자연을 무대로 전원 생활의 행복을 노래한 것으로서 자연 경치의 아름다움 그 자체를 그린 풍경화는 아니었다. 그러나 경치 전체의 분위기를 묘사하는데 뛰어났으며 또 구도, 채색에 있어서 장식적인 아름다움도 가지고 있다. 공간의 표현은 아마추어 화가로서는 놀라운 정도로 훌륭하다. 그러나 데생이 졸렬하기 때문에 입체, 그 중에서도 인물의 묘사에 약점이 있었다. 그런데도 그 인물을 교묘하게 그림 속에서 활동하게 하여 인간의 즐거운 생활을 묘사하였다. 1961년 사망.

모틀링〔영 *Motting*〕 그림의 물감이나 종이 위에 색의 반점이 나타나는 것.

모티베이션 리서치〔영 *Motivation research*〕 구매 동기와 같은 인간 행동의 계기를 심리학, 사회학, 정신 분석학 등을 이용하여 파악하고자 하는 동향 조사. 조사하는 방법으로는 ① 설문지법 ② 자유 면접법 ③ 집단 면접법 ④ 심층 면접법 ⑤ 투영법 ⑥ 행동 관찰법 ⑦ 프로그램 애널라이저(program analyzer) 등이 있다.

모티브 → 모티프

모티프〔영·프 *Motif*, 독 *Motiv*〕 어원적으로는 움직이다(프 movere)에 유래하며 행동을 일으키게 하는 원동력 및 동기를 말한다. 예술적 표현의 동기가 되는 작가의 중심 사상을 뜻한다. 예컨대 회화적 표현에서는 구체적인 주제를, 조각에서는 대상의 자태 등을 말한다. 또 음악에서는 선율 구성(旋律構成)의 최소 단위를 말하며 조형 예술에서는 부분적 요소를 말하는 경우도 있다. 또 장식에서는 그것을 구성하는 각 단위를 말한다.

모홀리 ─ 나기 *Moholy-Nagy* 1895년 헝가리 바세보르소트 출신의 화가이며 사진 예술가. 처음에는 법률을 배웠으나 후에 회화로 전환하였다. 1919년 말레비치(→ 쉬프레마티슴) 및 엘 리시츠키(El *Lissitzkii*, 1830~1947년)의 영향을 받아 순(純)추상적 구성주의*의 제작을 시작하였다. 1920년부터 1923년까지 베를린에 체재한 뒤 1923년부터 1928년까지는 바우하우스*의 교수로 활약하였다. 저서로서 《회화, 사진, 영화(Malerei, Photographie, Film)》(1925년, 증정판 1927년) 및 《재료에서 건축에로(Von Material zu Architektun)》(1929년)는 바우하우스에서 출판된 것이며 이 중에서도 특히 전자는 기계 예술에 대한 최초의 이론적 해명서로서 알려지고 있다. 1928년부터 1934년에 걸쳐서는 베를린에서 영화, 사진, 무대 미술 등의 영역에서 활동하였다. 1934년 암스테르담, 1935~1937년 런던에 체재한 다음 1937년에는 미국으로 건너가 그해에 그로피우스*를 고문으로 추대하여 시카고에서 뉴 바우하우스* ─ 현재의 명칭은 〈디자인 연구소〉(Institute of Design) ─ 를 설립하였고 또한 그 지도자로서 신조형 교육에 전념하여 바우하우스의 이념을 미국에 전하던 중 1946년 11월 그곳에서 사망하였다. 저서로는 앞에서 상기한 바우하우스 총서 외에 《The New Vision and Abstract of an artist, New York》(1947년), 《Vision in Motion, Chicago》(1947년) 등이 있다. 특히 후자인 《Vision in Motion(움직임 가운데서의 비전)》은 공간과 시간과의 관계를 주도하게 서술

해 놓은 것으로서 조형 예술의 바이블이라고까지 일컬어지고 있다.

목공 공작 기계(木工工作機械) 〔**Woodworking machine**〕 목재의 가공은 근래에 현저하게 발달하여 종래의 수가공(手加工)에서 기계 가공으로 진전되고 있다. 기계 자체도 수공구의 보조적 역할을 벗어나 2차 가공을 불필요하게 만들었으며 수공구가 도리어 목공 공작 기계의 보조 수단으로 되어 있는 실정이다. 따라서 목공 공작 기계도 가공 기술의 분화에 의하여 그 종류가 매우 많아졌다. 그 주요한 것으로는 톱 기계, 대패 기계(플레이너), 천공(穿孔) 기계, 선반, 면취(面取) 기계, 납취(柄取) 기계, 전단(剪斷) 기계, 소지연마(素地硏磨) 기계, 할렬(割裂) 기계, 인물(刃物) 연마 기계 등이 있으며 이러한 것에 또한 각각의 종류가 있다. 예를 들면 톱 기계에는 톱의 왕복 운동에 의하는 것과 환거(丸鋸)의 회전에 의하는 것 혹은 대상거치(帶狀鋸齒)의 회전에 의하는 것 등이 있다. 커터(柄取刃物)와 같이 부착하는 인물(刃物)에 의하여 공작 기능이 변화하는 것도 있고 송곳과 뿔만을 조합하여 천공에 사용되는 기계도 있다. 이러한 범용(汎用) 기계 이외에 전문 용도에 사용하는 특수 기계가 있으며 인탈리요*(沈彫) 등의 조각 기계도 있다. 또 고주파 접착기 등도 오늘날의 목공 공업에는 불가결의 것이다.

목재(木材) 〔**Wood**〕 목재의 주요한 부분은 수간(樹幹)이며 수목은 침엽수재(針葉樹材)로 구별된다. 목재의 공예적 이용에 있어서 종래 한국에서는 한옥에 침엽수재가 쓰여졌으며 양옥에서는 광엽수재가 기조로 되어 사용되어 왔다고 볼 수 있다. 목재의 화학성분은 각 수종 모두 비교적 별차가 없으나 각 목재에는 경연강약(硬軟强弱)의 차가 있다. 이러한 차이는 주로 목재의 조직차에 의한다. 따라서 그 조직을 알아 두는 것은 목재의 성질을 이해하는데 있어서나 재목의 감별상으로도 중요하다. 목재에는 연륜이 있는데 1연륜은 춘재(春材)와 추재(秋材)로 된다. 일반적으로 침엽수재는 연륜의 폭이 크고 춘재(세포가 크며 膜壁이 얇고 부드러운 층)가 많은데 비해 광엽수재는 연륜폭이 작고 추재(세포가 작고 막벽이 두껍다)가 많다. 추재율이 클수록 비중 및 강도가 크다.

목재의 수심에 가까운 부분을 심재(心材)라 하고 수피(樹皮)에 가까운 부분을 변재(邊材)라 한다. 심재는 대부분 여러 가지 색깔을 띠고 있으며 건조되지 않은 상태에서는 변재보다도 함유율이 낮고 또 재질이 딱딱하며 내구성이 크다. 변재는 수목의 생육에 필요한 수분의 운반이나 양분의 저장을 맡고 있는 부분으로서 심재보다 건조가 빠르다. 목재는 일반적으로 열의 전도율이 비교적 좋지 않다. 전기 저항은 함수율(含水率)을 늘림과 동시에 급격히 저하되지만 유전율(誘電率)은 함수율과 비례하여 늘리면 현저히 커진다. 목재에는 마디, 구부러짐, 휘기, 건열(乾裂), 뒤틀림, 옹이배기, 변색, 썩음, 벌레 구멍 등 여러 가지 결점을 많이 지니고 있기 때문에 조직 상태가 좋지 않아 이용 가치를 현저히 떨어뜨리는 경우가 많다. 치수가 큰 목재일 수록 많은 결점을 지니는 것이 보통이다. 최근에는 목재를 천연의 모습 그대로 이용하지 않고 가공도를 높여서 합판* 등의 공업 제품으로 이용되고 있다.

목재 공예(木材工藝) 〔영 **Woodworking, Woodcraft**〕 목재에 대한 가공 기술은 20세기에 들어와서부터 급격히 진보하여 각종 가공 목재(modified wood)의 생산에 의해 그 면목을 일신하고 있다. 그 분야는 가구(→ 퍼니처), 완구류, 실내 장식이나 의장(艤裝)에까지 미치고 있지만 가구가 가장 큰 비율을 차지하고 있다. 근대적인 신재료의 발전에도 불구하고 목재에 대한 친근감으로 말미암아 여전히 목재의 사용률은 높다. 비교적 간단한 공작 기술로 제작될 수 있기 때문에 전반적으로 그 전통이 각각 전승되고 있지만 목재 공예가 과거의 실내 장식이라고 하는 개념에서 탈피하여 근대적 감각을 담고 재출발한 것은 역시 목재의 합성 기술 혹은 접착제의 진보에 힘입은 바가 크다. 목재의 가공 기술은 솔리드(solid;直材), 곡목(曲木;bend wood), 합판*(plywood), 적층재(積層材;laminated wood), 가공 목재(modified wood)로 대별되지만 어느 것이나 중요하고도 불가결한 것이다. 합성 수지 접착제의 발달은 그 접착 강도와 내습성으로 말미암아 현저히 기술상의 능률이 높여졌다. 또 성형 합판(成形合板)(→ 합판)이나 인공 목

재의 출현은 새로운 합목적 형태의 표현을 가능하게 하여 디자인과 그 질 및 생산 방법을 크게 개선하고 있다. 또 도장*의 진보도 목재 공예의 형식과 내용에 영향을 주었다. 한편 제품에 따라서는 공업 생산의 시스템을 취하지 않고 세계 각국이 저 마다의 전통을 살려 가내공업적으로 생산하는 뛰어난 것도 있다. 또 근대적 감각을 불어넣어 자연 그대로의 재료감을 수공으로 제작한 공예품 중에는 의외로 목재 공예에 새로운 디자인을 시사해 주는 것도 적지가 않다.

목제 모델〔영 *Wooden finished model*〕 프레젠테이션 모델(presentation model) 중 주로 나무로 만들어지는 모델이다. 석고 모델과 아울러 모델 메이킹*의 대표적인 것이다.

목조각(木彫刻)〔영 *Wood carving*〕 목재(木材)에 끝과 새김칼을 사용하여 인물, 동식물, 무늬 등을 입체적으로 또는 평면적으로 조각하는 것. 또는 그 작품을 가리키는 미술 용어. 목조각은 원시 시대부터 행하여져 왔다. 이집트의 유명한 《촌장의 상》(카이로 박물관)은 기원전 2500년경의 작품이다. 크소아는*이라 불리어지는 그리스 원시 시대의 조각상은 대부분 목조각이었다. 초기 그리스도교 미술*품 중에서 저명한 예로는 로마의 산타 사비나(Santa Sabina) 성당의 나무 문짝(5세기, 부조)이 있다. 11세기 이후에 제작된 금박을 입힌 성모상도 포함해서 다수의 작품이 현존하고 있다. 12세기 및 13세기에는 즐겨 목재의 모뉴멘탈한 그리스도 책형상(磔刑像)이 만들어졌다. 14세기에는 목조각이 우선 기념상(祈念像)으로, 이어서 제단에 왕성히 쓰여졌다. 독일 후기 고딕에 이르러서는 스토츠,* 미하엘 파허어(Michael *Pacher*, 1435?~1498년), 리멘시나이더* 등에 의해 목조각이 그 정점에 달하였다. 그 시대에는 또 플랑드르의 조각가 등도 훌륭한 업적을 남겨 놓았다. 저지대의 북북일에서는 오크(oak) 목재가, 남독일에서는 보리수 나무가 즐겨 쓰여졌다. 조각상은 거의 대부분 흰 석회 또는 회반죽으로 바탕칠을 하거나 혹은 아마포를 입히고 그 위에 채색 또는 도금된 것이었다. 이와 같은 취급법을 배제하고 나무의 재질을 충분히 살려 제작하려고 했던 최초의 조각가는

리멘시나이더*였다. 그는 몇 개의 작품을 통해 그것을 시도하였었다. 바로크*의 조각들도 다수의 목조각을 만들었지만 이 분야에서 가장 훌륭한 것을 만들어낸 것은 아니다. 19세기에 이르러서는 조각의 재료로서 목재는 그다지 이용되지 않았다. 그러나 20세기 초엽부터는 그 가치가 인정되어 재차 사용되었다. 그런데 특히 바이에른(Bayern)이나 티롤(Tirol;오스트리아의 알프스 일대) 지방의 민중 예술*에서는 목조각(십자가상과 같은 종교 조각의 제작)이 19세기를 거쳐 현재까지 존속하고 있다.

목조 건축〔영 *Wooden architecture*〕 건물의 주체 즉 벽체(壁體)의 주구재(主構材)로서 목재를 사용한 것을 말한다. 연와조(煉瓦造), 석조(石造) 등의 구조 방식 즉 조적식(組積式)에 대하여 이것을 가구식(架構式)이라 한다. 실제로는 건물의 골격인 축조(軸組), 소옥조(小屋組), 상조(床組) 등의 구조 부분에서 옥내의 조작(造作), 건구(建具) 등 모두 목재로 만들어진 것을 넓은 의미로 목조 건축이라 한다. 그리스의 고전 건축도 본래 목조가 그 기원이고 돌 또는 벽돌 벽에 목조의 소옥을 설치한 구조는 고대나 중세의 건축에도 일반적이다. 또 북유럽의 민가에는 견목(堅木)의 목골(木骨)에 벽돌을 끼운 벽이 오늘날에도 여러 곳에서 볼 수 있다.

목탄(木炭)〔영 *Charcoal*〕 회화 재료. 버드나무, 회양목, 너도밤나무 등을 구워서 만든 가늘고 부드러운 소묘 재료. 힘찬 선을 만드는데 가볍고 편리하며 용이하게 지울 수도 있어서 특히 구도의 밑그림이나 습작 및 스케치에 매우 적합하다. 목탄 소묘에 있어서 그라데이션*을 할 경우에는 일반적으로 종이 등을 원추형으로 감은 찰필(擦筆, Stump) — 압지(押紙)나 엷은 가죽으로 말아서 붓과 같이 만든 물건 — 을 사용한다.

목탄지(木炭紙) 숯으로 묘화(描畵)를 하는데 적합한 특별히 만들어진 종이. 숯의 촉감을 부드럽게 하고 면포(麵麭)의 축축함으로써 숯을 지우기 쉽도록 만들어져 있다.

목판쇄본(木版刷本)〔독 *Blockbuch*〕 일정한 내용을 표시하는 본문과 그림을 목판쇄로 한 서적. 1430년 독일, 네덜란드에서 시작되어 〈계시록〉, 〈아가(雅歌)〉 등을 찍

였다. 말의 꼬리나 머리카락을 다져 넣은 가죽공으로 마찰하여 인쇄하였다.

목판화(木版畫)〔영 *Woodcut*, 프 *Gravure sur bois*, 독 *Holzschnitt*〕 판화의 일종. 원화(原畫)를 목판(木版)의 표면에 뒤집어서 복사하거나 또는 직접 그린다. 이것을 조각할 때 소묘의 선을 양각(陽刻)으로 새겨 철판(凸版)의 목판으로 만든다. 여기에 잉크를 바른 뒤 그 위에 종이를 대고 누르든지 혹은 문질러서 찍어낸다. 기계로 찍을 경우와 손(간단한 기구를 써서)으로 찍는 경우가 있다. 목판화는 판화 기법 중에서도 가장 오랜 것이다. 목판화가 발전하기 시작한 곳은 14세기 말엽부터 15세기 초엽의 독일 및 네덜란드였다. 그 무렵에는 가정용 예배도(禮拜圖)로서 또는 카드나 달력을 위해 왕성하게 행하여지게 되면서 이와 같이 값싼 목판화가 고가(高價)의 미니어처를 대신하였다. 최초에는 목판화가 편면(片面) 인쇄로서 나타났는데 1430년경에는 목판 인쇄본(독 Blockbuch)이 생겨나 맨 처음 독일에서 1460년경부터 활자 인쇄본의 삽화 제작에 이용되었다. 극히 오래된 작품 예는 단지 형태의 윤곽을 베껴내는데 불과한 것이지만 그 위에는 채색이 시도되어 있다. 그 후 형태의 내부를 선으로 살붙임을 하는 표현 수단이 발달하게 되어 1450년경에는 채색하는 것을 포기하였다. 1480년대에는 이러서는 유명한 화가(예컨대 뉘른베르크의 볼게무트)*가 소묘를 제공하여 소묘와 조각의 두 작업이 따로따로 분리되었다. 뒤러*의 《요한 계시록》(1498년) 등의 목판화집은 뛰어난 소묘와 풍성한 표현 내용을 지니고 있어서 북구 르네상스의 위대한 예술 유산의 하나로 평가되고 있다. 크라나하,* 부르크마이어 (Hans *Burgkmair*, 1473~1531년), 발등크,* 알트도르퍼,* 홀바인*(Hans d. J.) 등도 가치있는 예술적 표현 수단의 하나로서 목판화를 제작하였다. 그러나 당시 이탈리아의 대화가들은 목판화에 진력하고 있지 않았다. 다만 우고 다 카르피(Ugo da *Carpi*, 1450?~1525?) 등에 의해서만 색채 인쇄의 기술이 다소 진보하였다. 16세기 전반의 프랑스는 이탈리아에 의존하고 있었다. 이 시대의 네덜란드에서는 동판화 쪽이 우세하였으며 목판화는 열세였다. 골치우스*

(Hendrick *Goltzius*, 1558~1616년) 등의 색채 인쇄 목판화는 별도로 하고 16세기 중엽부터 17세기에 걸쳐서는 목판화가 그다지 행하여지지 않았다. 1800년경 영국인 토마스 비윅*(Thomas *Bewick*, 1753~1828년)이 목구(木口) 기법을 창안하였다. 종래의 목판은 배나무나 벚나무를 세로로 잘라서 만든 것으로서, 이른바 판목 목판(板目木版)을 써서 주로 조각도로 새겨졌다. 그런데 새로운 이 기법은 더욱 경질(硬質)의 회양목을 재료로 선택하여 이것을 옆으로 잘라 만든 이른바 목구 목판을 채용하여 끝이 뾰죽한 뷔렝(프 burin)과 같은 끌로 파는 것이다. 섬세한 선에 의해 명암의 회화적 효과가 얻어지는 것을 특색으로 한다. 경우에 따라서는 단순히 원화에 충실하도록 조각하는 것이 아니라 조판사가 자유로운 기법으로 회화적 효과를 노리는 경우도 있다. 영국에서는 기술면에서 현저한 발달을 이룩하였다. 독일에서는 멘첼*과 레텔(Alfred *Rethel*, 1816~1889년), 프랑스에서는 그랑빌(*Grandville*, 본명은 Jean Ignace Isidore *Gérard*, 1803~1847년)과 구스타브 도레*(Gustave *Doré*, 1832~1883년) 등이 뛰어난 재능을 보여 주었다. 그러나 1860년대가 지나면서 〈오리지날 목판화〉(특히 이 목적을 위해 그려 놓은 미술가들의 소묘의 복제)는 점점 줄어들고 오히려 〈복제 목판화〉가 우세해졌으나 이것도 사진판 인쇄가 융성하게 됨에 따라 쇠퇴하였다. 19세기 말엽부터 부분적으로는 새로운 기법도 채용해서 〈오리지날 목판화〉를 갱신하려는 움직임이 일어났다(모리스,* 고갱,* 뭉크* 등). 표현파 작가들은 판화 중에서도 특히 목판화를 즐겨 다루었다. 현대에 이르러서는 종래의 기법 외에 점 또는 선만을 새겨 넣고 그것을 희게 남기는 방법이나 묽은 풀을 바른 지면에 찍어서 거기에 색가루를 살포하는 식의 방법도 행하여지고 있다. 유럽이 아닌 지역으로는 한국, 일본 등의 색채 인쇄 목판화가 기술적으로나 예술적으로나 매우 높은 수준에 달하고 있다.

몬드리안 Piet *Mondrian* 네덜란드의 대표적인 추상화가. 1872년 암스테르담 부근의 아멜스포르트에서 출생. 숙부 프리츠 몬드리안에게서 그림의 초보를 배운 뒤 1892년 암스테르담의 아카데미에 들어가 배웠다.

처음에는 자연주의적인 수법으로 풍경과 정물을 그렸으나 1908년 마티스*에 감명받고 새로운 방법을 찾아 순수색으로 전환하였다. 1910년 파리로 나와 들로네; 레제; 피카소* 등의 영향을 받아 퀴비슴*으로 전향하여 대상의 추상화를 지향한 비구상적인 경향으로 연작《나무》를 시도하였다. 여기서는 대상을 그 기본 형태에까지 환원하려는 의욕이 현저하게 엿보이고 있다. 1914년 네덜란드로 돌아가 1917년에는 되스부르흐; 방통게 롤로(→ 데 스틸) 등과 함께〈데 스틸〉그룹을 결성하였다. 1918년 재차 파리로 나와 1920년에는〈네오 ― 플라스티시슴*(新造形主義)〉을 창도(唱道)하여 순수 추상을 지향하는 유력한 작가로 발돋음하였다. 이 무렵부터 제작도 한층 더 명확하게 되고 순색의 사용과 수평 및 수직의 두 직선으로 단순하고 질서있는 화면 구성을 하여 그의 독자적 스타일을 확립하였다. 그리고 그의 이론적 영향은 파리의 젊은 예술가들에게 뿐만 아니라 바우하우스*에까지 전파되어 특히 독일 추상주의에 다대한 영향을 주었다. 1938년 런던으로 갔다가 1940년 뉴욕으로 옮겨서 활동을 계속하던 중 1944년 2월 1일 이곳에서 사망하였다. 그는 순수한 추상 회화의 창조를 지향하여 일체의 구상적, 재현적인 요소를 포기하고 수평선과 수직선 또 삼원색과 삼비색(흰색, 회색, 검정색)만을 사용한 정방형과 구형 배치에 의한 화면 구성을 시도하였다. 〈형태와 공간 구성의 정확한 결정에 의해 말하자면 콤포지션*에 의해 비로소 확립되는 순수한 생명력을 표현하는 것〉이 그의 목적이었다. 그 결과 감성의 절대화를 시도하여 칸딘스키*의 서정적, 표현적 추상과는 매우 대조적인 기하학적, 금욕적(禁慾的)인 추상의 커다란 맥을 이루어 놓았다. 만년의 대표작은 뉴욕에서 제작한《브로드웨이, 부기우기》(1942～1943년, 뉴욕 근대 미술관) 등이다.

몰딩〔**Moulding**〕「과형(剞形)」,「조형(繰形)」. 건축이나 가구의 가장자리 손질 또는 단면(斷面)의 요철(凹凸)로써 명암(明暗)의 선을 만든다. 클래식*계(系)의 건축에는 특히 중요한 세부 수법이며 시대와 지방에 따라 정조교졸(精粗巧拙)의 차이가 있고 종류도 또한 여러 가지이다.

몽마르트르〔**Montmartre**〕 세느강을 중심으로 그 반대쪽에 있는 몽파르나스*와 함께 프랑스에서 뿐만 아니라 세계의 근대 미술의 요람 역할을 해 온 예술가들의 지구(地區)로서 유명하다. 툴루즈 ― 로트렉; 고흐* 등의 작품에 의하여 친숙해진 물랭루즈(무랑루즈), 물랭드라 가레트 등이 지금도 명물로서 남아 있으며 피카소; 콕토 등을 비롯하여 많은 예술가들의 요람의 땅이고 현재는 많은 화가들이 살고 있다.

몽타즈〔프 **Montage**〕 본래의 뜻은「조립하는 것」이지만 프랑스에서는 영화의 등장 초기부터 여러 가지 장면의 필름을 조합하여 한 편의 통일된 작품으로 조립 정리하는 작업을 총칭하여 이 용어를 사용하였다. 후에 소비에트의 영화 감독 푸도프킨(Vsevolod *Poudovkin*, 1893～1953년)과 아이젠시타인(Sergei Michilovich *Eisenstein*, 1898～1948년) 등이 맨 처음 영화 구성의 새로운 방법으로서 몽타즈 이론을 만들어 내었다. 그것은 화면의 시간적 조합에 의한 리듬*의 변화 및 화면의 움직임과 내용을 대립시키거나 상극시키는 대위법적(對位法的) 취급에 의해 이미 촬영된 하나하나의 화면이 주는 실현 이상으로 새로운 현실이 조성된다는 것이다. 이 이론과 수법은 문학이나 미술에도 커다란 영향을 주었는데 근대 미술의 표현 수단으로서는 다다이스트 및 쉬르레알리슴* 작가들이 그들의 창작 방법으로 이용하였다. 얼핏 보기에는 아무런 관계도 없는 것처럼 생각되는 것들을 조합하여서 상식적인 해석을 초월한 인간의 이상스러운 내면 세계의 표현을 의도하거나 또는 인간의 잠재 의식을 심리적으로 표현하는 수단으로 그것을 응용하였다. 디자인에 있어서도 포스터의 구성이나 카탈로그 편집 등을 몽타즈라고 부르는 수가 있으며 시간적 요소를 지닌 디자인의 경우에는 영화적 몽타즈와 마찬가지의 사고방식으로 해석된다. → 포토몽타즈

몽티셀리 Adolphe **Monticelli** 1824년 프랑스 마르세유에서 출생한 화가. 이탈리아계. 처음에는 마르세유에서 배웠다. 청년 시절에 파리로 나와 디즈 드 라 페냐(→ 바르비종파)를 만나 그의 영향을 받았다. 베네치아파*의 대가 특히 베로네제*의 예술에

마음이 끌렸다. 이윽고 독자적인 화경에 도달하였다. 그의 수법은 혼란할 정도의 동적인 터치로 그림물감을 두껍게 발라 붙여 빛나는 듯한 색조의 효과를 노리고 있다. 이 점에서 볼 때 용킨트*와 함께 인상파 기술의 직접적인 선구자로 간주된다. 고호*도 그의 작품에 관심을 쏟았으며 또한 커다란 영향을 받았다. 정원을 배경으로 황색, 주황색 등 밝은 색의 옷을 입은 부인과 아이들을 즐겨 그렸다. 스스로 번덕스러운 보히미안(Bohemian) 생활을 보내며 빈곤 속에서 1886년 마르세유에서 사망하였다. 그의 작품이 세상에서 높이 평가되게 된 것은 그의 사망 후부터였다.

몽파르나스〔*Montparnasse*〕 1) 파르나스산(山). 중부 그리스 렐포이 부근에 있는 산인데 고대 그리스에 있어서는 이곳에서 박쿠스제(祭)가 거행되었다. 2) 에콜 드 파리*(École de Paris) 시대에 몽마르트르에서 이동한 화가들의 보금자리가 된 이래 파리 화단의 새로운 예술적 분위기의 산실이 되었으며 전성기의 에콜 드 파리의 일대아성(一大牙城)이었다. 현재는 옛날 같지는 않다고 해도 아직도 이 지역에는 아카데미도 많고 화가, 예술가도 많이 살고 있어 여전히 파리의 유서깊은 예술 지구로서의 분위기를 갖고 있다.

뢰니에 Constantin *Meunier* 근대 벨기에 조각의 대표적 작가이며 화가. 1831년 브뤼셀 근교에서 태어난 그는 처음에는 조각에 뜻을 두고 그 기초를 페이킨(Charles A. Faikin)으로부터 배우다가 곧 아카데미에 들어가 회화를 배워 그로부터 25년간 그림을 그렸다. 처음의 작품은 유형적이었으나 1857년경에 이르러서는 그의 작품에 사실주의가 나타나기 시작했다. 1880년경에는 인상파의 영향을 받아 다소 색조가 밝아졌다. 종교상의 소재에 대신하여 역사적 정경, 탄광 지구의 풍경 및 노동자의 생활을 즐겨 다루었다. 1882년과 그 이듬해에 걸쳐서는 정부의 위임을 받아 스페인으로 여행하였고 귀국 후 1885년 54세의 나이로 주로 조각에 몰두하여 그후 20년동안 계속하였다. 1886년에는 역작 중의 하나인 《대장장이》를 완성하였다. 그의 조각 작품은 세부에 이르는 사실주의적인 처리에도 불구하고 전체적으로는 단순

하고 힘차다. 특히 과장을 피하고 값싼 이상화(理想化)에 빠지는 일이 없이 광부, 연철공(錬鉄工), 화물 운반부, 농부 등 노동자들의 일하는 자태에서 볼 수 있는 생활의 진실을 정묘하게 묘사하여 근로의 영웅으로 표현하는데 성공하였다. 그의 노동 예찬은 항상 인간애를 내재시키고 있다. 그가 조각가로서 인정받기 시작한 것은 1890년대 후반부터였다. 1905년 4월 심장병으로 사망. 그가 최후에 살았던 브뤼셀의 집에는 1939년에 뢰니에 미술관이 설립되어 있다. 조각으로서의 대표작은 미완성으로 끝난 노동기념관을 위해 제작한 부조 조각을 비롯하여 《하역부(荷役夫)》, 《물을 마시는 사람》, 《수확(收穫)》 등이다.

무근(無筋) 콘크리트〔영 *Plain concrete*〕 건축 용어. 보통의 콘크리트 즉 시멘트, 자갈, 모래를 물로 뒤섞고 골재(骨材)로서 철근(鐵筋), 철골(鐵骨)을 사용하지 않고도 되는 강도가 높은 콘크리트이다. 구조는 셸 구조* 및 블럭 구조에 의하는 경우에 사용된다.

무늬 → 모양(模様)

무대 장치(舞臺裝置)〔*Stage setting*〕 무대 미술(연극이나 무용을 하는데 있어서 연기 이외의 시각적인 효과를 거두게 하는 모든 요소를 포함한 추상적인 호칭)의 일부분을 차지하는 분야이다. 대도구와 소도구(대도구는 무대에 부착시키는 세트, 소도구는 연기에 사용하는 움직일 수 있는 기구나 휴대품), 조명(독립하여 무대 조명이 되는 수가 있다.) 등을 디자인하는 것을 말한다. 또 디자인에 의해 완성된 공간을 〈장치〉라 부르고 있다. 무대 장치를 만들기 위해서는 무대의 구조 및 설비를 명확히 하고 목적에 따라 디자인되어야 한다. 무대의 좌 또는 우라고 칭할 경우 그것은 무대에서 객석을 향해서의 좌, 우를 말한다. 무대의 윤곽은 프로스케니움*이라 하며 그 앞 쪽의 객석을 향해서는 오케스트라 박스(orchestra box)가 자리잡는다. 무대의 정면 안 쪽에는 호리존트(horizont; 무대의 후방에 설치해 놓은 원통형 또는 구형의 높은 벽으로서 조명의 기교에 의해 배경을 효과적으로 손쉽게 표현할 수 있으며 고정식과 이동식이 있다.)가 있어 무대의 좌우와 후방을 감싸고 있다.

호리존트는 일반적으로 하늘을 표현한다. 이 것이 없는 무대는 배경에 하늘을 그려 넣는다. 좌우는 몇 장의 배경화로 안 쪽이 보이지 않게 장치하고 상부에는 보더(border)가 있고 하부에는 각광(脚光；foot light)이 있다. 무대 조명 설비는 이 푸트, 보더, 서스펜션, 호리존트 외에 스포트(spot), 플랫(flat), 스트립(strip) 등의 가동 설비와 파도, 구름, 눈(雪), 비 등을 영사하는 에펙트(effect)가 있다. 무대 뒤 쪽에는 음악실, 소도구실, 의상실 등이 배치되어 있다. 무대 장치의 작업을 분류하면 설계로서 무대면의 투시도, 장치 각부의 상세도, 장치 평면 계획도, 도구첩(道具帖), 소도구 의장 고안도, 기성품의 선택, 개조안을 포함하는 수도구첩(手道具帖)을 만드는 작업 등이 있다. 현대의 무대 장치에 관한 경향을 대별하면 다음과 같이 된다. ①사실 형식(寫實形式) ― 근대 초기의 자연주의 연극과 함께 발달한 것 ②단순화 형식(單純化形式) ― 사실 형식에 의거하여 간략화하고 요점을 강조해서 상징적인 분위기를 만들고자 하는 것. 이것은 극장에서 행하고 있는 막대한 경비를 감당할 수 없는 신극(新劇) 방면에서 강조되고 있다. 커튼과 창틀과 가구만을 장치하는 것과 같은 연구 극단(硏究劇團)이 행하고 있는 것 ③양식화 형식(樣式化形式) ― 근대 회화의 양식에 따른 것으로서 비사실적인 것 등이다. 그리스의 야외 연극, 중세의 종교극 등은 유럽 연극의 원형을 이루고 있다. 즉 연극에 특설되는 배경을 갖지 않고 약간의 장막이나 소지물로써 분위기를 암시하는 것이 시초이며 르네상스*에 들어와서 비로소 후막(後幕；drop)이 나타나 장치의 첫발을 내디뎠다. 그 후 저명한 화가가 드롭을 위해 그림을 그린 예가 있으나 근대극의 탄생에 의해 무대 장치에 대한 사고방식도 근본적으로 변혁되어 자연주의는 오늘날에 와서 보는 것같은 형태로 갖추어지게 되었다. 20세기 초기에는 바크스트*가 나타나서 러시아 발레를 위해 무대 장치를 하였는데 주역인 니진스키(Vaslav Nijinsky)의 무용보다도 그의 무대 배경화가 더 큰 명성을 얻었다. 발레의 무대 장치는 연극의 연기 공간에서의 약속에서 해방되기 때문에 미술가에게 있어서는 아주 적합한 그라운드라 할 수

있다. 연극의 장치는 인상파, 후기 인상파를 거쳐 입체파(→ 퀴비슴)가 피카소*에 의해 도입되었고 다시 독일의 표현파가 체코슬로바키아의 극작가 차페크(Karel Čapek, 1890~1938년)의 작품 《벌레의 생활》, 카이저(Georg Kaiser, 1878~1945년)의 작품 《아침부터 밤까지》 등에 기묘한 양식을 보여 주었다. 동시에 러시아에서는 아르키펜코*·타틀린(→ 타틀리니즘)의 구성파(構成派)가 있고 이탈리아에서는 미래파의 무대가 나타나기도 했다. 이들 격렬한 전위 무대(前衛舞臺)는 1920년대 중엽에 이르러서는 동양에도 선을 보이기도 하였다. 무대는 회화적인 평면성과 묘화성(描畫性)을 넘어 새로운 리얼리즘을 지향하고 있다. 여러 가지 과학성에 수반하여 색채와 인공 광선의 활용이 무대 장치의 가능성의 한계를 더욱 확대하고 있다.

무드〔영 *Mood*, 독 *Stimmung*〕「기분」, 「정취(情趣)」의 뜻. 지정된 내용이나 대상에 관계없는 막연한 감정. 예술상으로는 작품으로부터 받는 심리적 정조(情調)를 말한다. 일반적으로 〈정취〉라고 번역되며 미학상의 중요한 개념으로 간주되고 있다.

무드 광고〔영 *Mood advertising*, 프 *Mode publicité*〕 정서적 분위기를 이용하여 어필 효과를 노린 광고. 상품 그 자체를 표면에 내세우지 않고 그 주변의 환경적인 요소를 표현하여 전체적으로 어떤 분위기를 조성시켜 그 분위기로서 광고하려는 것을 말하며 상품의 성질과 연결되도록 작성된 광고이다. 여성층을 대상으로 하는 상품 광고에서 많이 볼 수 있으며 감미로운 톤*으로 분위기를 구성하여 광고하는 것이 많다.

무릴료 Bartolomé Esteban *Murillio* 1617년에 출생한 스페인의 화가. 벨라스케스*와 아울러 스페인 바로크의 대표적 화가. 세빌랴(Sevilla) 출신. 10세 때 고아가 되어 대부(代父)에게 양육 받았다. 미술 교육을 주안 데 카스틸로(Juan de Castillo)에게서 받았다. 1642년 마드리드로 나와 벨라스케스*에게 배웠다고 전하여져 왔으나 사실은 마드리드로 가지 않았다. 한 번도 세빌랴를 떠나지 않았다는 새로운 주장도 있다. 그는 세빌랴의 귀족들이 소장하고 있던 작품들을 통해 대가의 작품을 연구하는 기회를 얻었

는데 이 중에서도 특히 루벤스,* 반 다이크,* 라파엘로,* 코레지오* 등의 작품에서 영향을 많이 받았다. 1660년에는 세빌랴에 새로이 설립된 회화 아카데미의 장(長)에 피선되었다. 즐겨 성모 및 성자들을 그렸는데 그러한 작품 속에는 그들의 경건한 마음, 법열(法悅)에 만취된 정감 등이 풍부한 서정성(敍情性)을 바탕으로 하여 아름답고 우아하게 표현되어 있다. 그리고 젊어서부터 이상주의적인 형체와 조화의 감각을 유감없이 발휘했던 그는 감정의 진실성, 원숙하고도 자유로운 조형력에 의한 구도, 경쾌한 필치 등을 보여 주고 있으며 색조는 처음에는 다소 차가운 느낌이 났으나 점차 부드럽고 미묘한 명암 및 차분하고도 따뜻한 감미로운 느낌의 색조에 도달하였다. 그런데 그에게는 스페인 화가 고유의 사실주의 경향도 있어서 때로는 그것이 노골적으로 표현되기도 했다. 성자들의 용모에 있어서도 싱싱한 개성적인 실감을 수반하는 것이 많다. 이 밖에 매우 사실적인 초상화나 자화상도 남기기고 있다. 한편 소년과 거지, 방탕한 자식, 농부의 아들 등을 다룬 풍속화도 있다. 아뭏든 그는 무엇보다도 먼저 성모나 성자들을 그려서 명성을 얻었다. 최초의 역작은 세빌랴의 산 프란시스코(S. Francisco) 수도원을 위해 그린 프란체스코회(Francesco會) 수도사들의 전통에서 취재한 일련의 작품들(1645~1646년, 현재는 각지에 산재)이다. 그 후에는 세빌랴의 대성당이나 아우구스티누스회(Augustinus會) 수도원 등에 다수의 그림을 그렸다. 특히 〈성모 마리아는 어머니 안나의 태내에 생긴 순간부터 전능의 신으로부터 받은 특별한 배려와 그 아들인 구세주 예수 그리스도의 공덕 때문에 인간의 원죄를 면(免)한다〉고 하는 가톨릭의 교의(教義)에서 유래된 성모 표현의 테마의 하나인 《무원죄(無原罪)의 잉태(라 Immaculata Conceptio)》(1678년경, 스페인 프라도 국립 미술관)는 그에 의해 결정된 도상(圖像)으로서 가장 아름답고 또 대표적이므로 오늘날에는 전 세계적으로 복제되어 퍼져 있다. 1682년 사망.

무브망〔프·영 *Mouvement*〕 1)「동세(動勢)」또는「움직임」이라는 뜻. 조각, 회화 기타에 사용된다. 다루어진 인물이나 풍경이 활동적으로 표현되어 있을 경우에 동세가 있다고 한다. 여기에는 소재로서의 인물이나 풍경 그 자체에 동세가 있는 경우와 면(面)의 처리라든가 터치나 색채 등의 구사 등에 의한 표현의 방법에 동세가 있는 경우 등이 있다. 2) 한편「운동」이라고도 번역되는데, 어떤 주장을 가진 예술가의 집단적 행동을 가리키는 경우도 있다. 예를 들면 미래파*의 운동이라든가 쉬르레알리슴*의 운동 등이 그것이다. 미술 해부학에서 인체의 자세(pose), 표정, 운동 등에 의하여 골격이나 근육이 위치를 바꾸거나 변형하는 변화에 의하여 생기는 움직임의 느낌을 동세라 한다.

무브망 드 라드 사크레〔프 *Le Mouvement de L'art Sacré*〕「종교 미술 운동」이란 뜻. 드니*와 데바리에르*에 의해 1920년경에 만들어진 새로운 기독교 미술 운동을 말하며, 나비파*의 장식 기법을 채용하고 또 프레스코화(畵)에 의해 종교적 제재를 취급하였다. 쥘 셰레(Jules *Chéret*, 1836~1932년), 에밀 고디사르(Emile *Gaudissard*, 1872~?) 등이 이에 속한다. 건축에 있어서는 〈성(聖) 요한 협회〉, 〈라쉬르〉 등의 활동이 있었다. 제1차 세계 대전 후의 서유럽 각국에서 일어났던 카톨리시즘의 융성과 함께 그 활동이 활발하였으나 오늘날에는 쇠퇴하였다.

무사〔희 *Musa*〕 그리스 신화 중 므네모시네*의 9명의 딸이며 문예, 음악, 무용의 보호신. 피에리아(Pieria) 또는 헬리콘(Helikon) 산에 살았으며 신들의 연회석에서 시중들었다.

무어 Henry *Moore* 1898년에 출생한 영국의 조각가. 현대 영국 미술 운동의 선두에 선 작가. 요크셔(Yorkshire) 지방의 캐슬포드(Casfleford)에서 탄광 노동자의 아들로 태어났다. 처음에는 교원 양성소를 나와 지방 국민학교에서 교편 생활을 하였다. 제1차 대전에 참전하여 전상자로서 귀환하였다. 이어서 조각을 배우기 위해 1919년부터 1921년에 걸쳐 요크셔의 리즈(Leeds) 미술학교를 거쳐 1921년부터 1925년까지 런던 왕립 미술학교에 다니면서 본격적인 수업을 받았다. 1925년에는 장학금을 받아 파리, 로마, 피렌체, 라벤나 등지로 유학하였다. 1926

년부터 1931년에 걸쳐서는 왕립 미술학교에서 가르쳤고, 1932년부터 1939년까지는 첼시(Chelsea; 런던 남서부의 예술가 및 작가들이 모여 사는 자치구) 미술학교에서 가르쳤다. 그는 맨 처음 영국의 미술 비평가 로저 프라이(Roger *Fry*, 1866~1934년)의 저서 및 아프리카 니그로 조각, 프리 — 콜럼비안(pre-Columbian)의 원시 미술 조각, 로마네스크 조각 등의 영향을 받았다. 1928년에는 런던에서 최초의 개인전을 열어 주목을 받았다. 1932년부터 1938년까지는 추상적인 구성이 지배하고 있는데 여기에는 아르키펜코,* 브랑쿠시,* 자킨,* 아르프* 등의 영향도 크게 엿보이고 있다. 이 시대의 작품들은 인간상 즉 가로 누운 자태가 중심적인 테마로 등장하고 있는데, 추상적인 형태와 구상적인 형태가 혼연일체가 되어 전체적인 이미지는 신비하고 비현실적이나 유기적인 생명감을 추구하고 있다는 것을 나타내 보이고 있다. 특히 주목되는 것은 《기대 누운 인물상》(1938년, 런던 테이트 갤러리)에서 보는 것처럼 조상(彫像)의 내부가 이따금 뚫어진 공동(空洞)으로 나타나 있어 이른바 허(虛)의 포름*이라고나 할 이 공동이 억센 구성과 양괴(量塊)와 공간과의 유기적인 선의 흐름을 가진 실상(實像)에 무한한 변용(變容)을 주고 있다. 1938년부터 1940년까지는 납(鉛)이나 목재의 형태에 철사를 첨가한 여러 작품을 제작하였는데 이의 대표작은 《새 색시》(1940년)이다. 특히 그의 기념비적 작품으로서 1943년과 그 이듬해에 걸쳐 노샘프턴(Northampton)의 성 마슈(마타이) 교회를 위해 《성모와 어린 그리스도》를 만들어 현대의 종교 예술에 하나의 방향을 시사하였다. 1945년후부터는 미국, 스페인, 이탈리아 및 발칸 제국을 여행하였으며 1948년의 베네치아 비엔날레를 비롯한 많은 국제전에서 수상하였다. 한 마디로 현대 영국의 대표적인 전위(前衛) 조각가로서, 재료로서의 물질에의 충실과 자연 형태에의 충실을 지향하여 단순한 형상으로 양감(量感)을 표현함으로써 영국 조각계에 새로운 면을 개척한 공로는 크게 평가되고 있다. 주요작은 상기한 작품 외에 《북풍》(1928년, 런던 지하철 본부), 《가족의 그룹》(1949년, 런던 테이트 갤러리), 《Two Forms》와 《Three

Forms》(1934년), 《Square Forms》(1936년) 등이다.

문양(文樣) → 모양(模樣)

문장(紋章) 〔*Crest*〕 가문(家門)을 상징하기 위해 특별히 정한 무늬로서 가문(家紋)이라고도 한다. 유럽에서는 십자군의 원정 이후 사용되어 처음에는 귀족만의 특권이었던 것이 후에는 각 계층으로 번져갔다. 방패 모양의 형에서부터 출발하여 후에는 투구의 장식으로 쓰여지는 등 여러 가지 발전을 보여 주고 있다. 최근에는 가문이라든가 개인만의 것이 아니라 국가 또는 도시, 읍, 면, 학교, 회사 기타의 단체 등을 상징하는 장표(章標)로서의 마크도 문장의 일종으로 취급되고 있다. 문장(紋章)의 의의라든가 그 유래, 전통 등에 대해 연구하면서 어떤 계도(系圖)나 선조 등을 밝히는 학문이 문장학(heraldry)이다.

문테 Gerhard *Munthe* 1849년에 출생한 노르웨이의 화가. 파리에 유학하였으며 외광파*적인 풍경화를 그렸으나 얼마 후에 북유럽의 전설이나 민화(民話)에서 취재한 장식화에 전념하였다. 그리하여 중세의 태피스트리*와 고민예(古民藝)에 바탕을 둔 양식화된 팬태스틱(fantastic)한 화풍을 창시하였다. 1929년 사망.

물랭의 화가 *Le Maitre de Moulins* 프랑스의 화가. 15세기 말 물랭은 부르봉가(家)를 중심으로 활발히 활동했던 물랭 출신으로서는 최대의 화가. 〈부르봉의 화가〉라고도 불리어지는데 이름은 미상(未詳)이다. 혹자는 당시의 이름난 화가 장 페레알(Jean *perréal*, 1455?~1528?)이 아닐까라는 주장도 하고 있다. 비교적 초기의 작품으로서 《장 로랑을 동반한 그리스도 강탄(降誕)》이 있다. 특히 주요한 그의 작품은 1498년경 물랭 대성당에 그린 우아한 《영광의 성모》이다. 이 밖에 초상화도 제작하였다.

물체색(物體色) 〔영 *Object color*〕 스스로 빛을 발하지 않고 다른 광원(태양이나 전등 등)에서 빛을 받아 반사(불투명체) 또는 투과(투명체)한 빛에 의해 생기는 색을 말한다. 그림물감, 염료, 도료 등은 특정한 빛을 반사하며 또 필터는 특정한 빛을 흡수하여 일정한 색감을 나타내도록 만들어진 물질로서 이들 색은 물체색의 대표적인 예이다. → 색

물체 조형적(物體造形的) → 관념 조형적
(觀念造形的)

뭉카치 Martin *Munkácsi*　헝가리 출신
으로 미국에 귀화한 사진 작가. 제1차 대
전 당시에는 아마추어로서 앗 에스트 통신
사를 위하여 사진을 찍었으며 1924년에 본
격적으로 사진계에 뛰어들었다. 1926년에는
독일의 우르쉬타인사(社)에 초빙되었는데 동
적(動的)이며 자연스런 보도 사진으로 유명
해졌다. 1934년에 도미(渡美)하여 《하파스
바자》지(誌)에 관계하였으며 특히 패션 사
진에 신풍(新風)을 일으켰다.

뭉카치 리브 Munkáczy *Lieb*　1846년에
태어난 헝가리의 화가. 본명을 미카엘 리브
(Michael *Lieb*). 헝가리 근대 회화의 시조
로서 사실주의의 대표자. 1846년 10월 뭉카
치의 관리 아들로 태어나 페스트에서 처음
으로 그림을 배운 후 빈, 뮌헨, 뒤셀도르프
에 유학하여 독일 낭만주의 흐름을 배웠다.
1872년에는 파리에 진출하여 쿠르베*의 영
향을 받아 화풍이 일변하였다. 흑색 계통의
색채로써 사실주의를 추구하고 있다. 그의
작품 중 《1848년 헝가리 전쟁의 삽화》, 《밀
톤 그 딸들에게 실낙원을 필기시키다》, 《화
실의 내부》, 《갈보리의 그리스도》등이 대표
적인 작품들이다. 한편 그의 이와 같은 대
작 중에서 보다 도리어 스케치풍의 즉흥적
인 것 중에서 볼만한 것이 있다고 지적하는
사람도 있다. 1900년 그는 독일의 본 근처
엔테니히에서 사망하였다.

뭉크 Edvard *Munch*　1863년에 출생한 노
르웨이의 화가. 표현파*의 선구자들 중의 한
사람이며 레이텐(Loeiten) 출신. 부친은 빈
민가의 의사였다. 어릴 때 어머니와 누이 동
생이 결핵으로 일찍 죽자 병약하고 어린 마
음에 깊은 충격을 받았다. 1881년부터 1884
년까지 오슬로(Oslo)의 미술 공예학교에서
배운 뒤 이어서 1885년 초에 파리로 나와서
3주간 체재하였다. 이때 그는 파리의 퐁타
방(Pont-Aven)의 인상파 화가들 즉 고갱*
고호* 등과 사귀면서 그들의 영향을 받았다.
1889년에는 여름을 바닷가에서 보내면서 《별
의 밤》, 《백야(白夜)》등 신비한 밤의 모티
브를 포착하여 작품들을 제작했다. 그리고
오슬로에서 최초의 개인전을 개최했으며 그
해 겨울에는 장학생으로서 파리로 재차 나

갔다. 그리하여 이듬해인 1890년에는 레온
보나(Léon *Bonnat*)의 화실에 4개월간 다
녔다. 동양의 목판화를 비롯하여 피사로,* 쇠
라,* 툴루즈―로트렉*의 그림에도 관심을 가
졌었다. 1891년 프랑스 국내 및 이탈리아 여
행 후에는 신인상주의의 영향을 받아 점묘
파* 스타일의 그림을 그렸다. 1892년 가을
에는 베를린 미술가 협회전의 초청을 받고
대량의 작품을 출품하였으나 그의 이질적인
작풍(표현)으로 말미암아 물의를 일으켰다.
이를 계기로 개인전을 개최하면서 1893년부
터는 카페 〈돌고래〉를 중심으로 하는 베를
린 생활이 1908년까지 계속되었다. 뭉크의
이질적인 작품이라고 하는 것은 사실(寫實)
로서 그리는 것이 아닌, 그의 병약(病弱)체
험에서 오는 인간의 심리(불안, 공포, 우수,
고독 등)나 성(性)의 불안, 죽음을 처음으
로 화면에 정착시켜 표현한 것을 말하는데
특히 이러한 것을 주제로 하여 제작된 작품
에 나타나 있는 유동적인 선묘(線描), 극도
로 양식화된 암시적인 색채, 극히 단순하면
서도 강한 구도를 특색으로 하는 그의 화풍
은 세기말 예술의 한 정점인 동시에 독일 표
현주의의 형성에 크게 영향을 주었다. 1902
년에는 베를린 〈분리파〉*전에 28점을 출품
하였다. 1908년과 그 이듬해에 걸쳐서는 정
신병으로 인하여 코펜하겐에서 요양소 생활
을 하였다. 이 시기에는 동물의 스케치나 석
판화, 시(詩)와 판화에 관한 책 《알파와 오
메가》 등을 남겼다. 요양소 생활 후 노르웨
이로 돌아와 오슬로 대학의 벽화(1915년 완
성) 제작에 착수하였는데 이 무렵부터 그의
작품에는 변화가 생겼다. 즉 색채는 종래보
다도 밝아졌고 문학적 및 심리학적인 문제,
인간적인 정감과 관심이 한층 더 뚜렷하게
표현되었다. 1937년 나치스는 독일 국내에
있던 뭉크의 작품 90여점을 이른바 퇴폐 예
술*로 간주하여 몰수해 버렸다. 주요 작품
은 상기한 오슬로 대학의 벽화 외에 연작
《생명의 프리즈》, 《앓고 있는 소녀》, 《봄》,
《질투》, 《죽음의 방》, 《외침》, 《마돈나》,
《사춘기》등인데 이를 포함한 대부분의 작품
들이 오슬로 국립 미술관 및 오슬로 시립 미
술관 소속의 뭉크 미술관에 소장 전시되어
있다. 에칭, 석판, 목판화에서도 특이한 재
능을 보여 주었다. 1944년 사망.

뮌스터[독 *Münster*, 영 *Minster*] 원래
는 수도원 전체를 말하는 것이지만(라 mo-
nasterium ; 수도원) 후에 특히 남부 독일에
있어서는 감독직이 관장하는 대회당을 말한
다(울름 및 프라이부르크의 뮌스터 등). 따
라서 이 경우는 돔(Dom)과 같은 뜻으로 사
용된다.

뮌터(Gabriele *Münter*, 1877~1962년)→
청기사(青騎士)

뮌헨 국립 미술관[*Bayerische Staatsge-
mäldesammlungen, München*] 1527년 위
테르스바하가(家)의 바이에른 대공(大公)빌
헬름 4세가 뒤러,* 알트도르퍼* 등에게 의
뢰하여 16점의 회화를 그리게 한 것이 왕궁
콜렉션의 발단이었다. 그의 증손 막시밀리
안 1세는 왕궁 화랑을 설치하고 뒤러, 크라
나하,* 루벤스,* 네덜란드파의 회화를 수집 진
열하였다. 그 후 막스 에마누엘 2세도 네
덜란드 및 플랑드르파의 작품을 사들여 뮌
헨의 왕궁과 별궁에는 약 2,400여점의 회화
작품이 전시되기에 이르렀다. 그 후 프파르
츠 선거후(選擧候) 테오도르에 의해 네덜란
드의 회화를 기본으로 한 만하임 콜렉션이
이루어져 일반에게 공개되었다. 1803년 교
회 재산의 국유화에 따른 중세 이후의 작품
이 이 화랑에 추가되었고, 1806년에는 이탈
리아, 스페인 등의 작품을 포함하는 뒤셀도
르프 콜렉션을 통합하였다. 루드비히 1세
는 이탈리아 르네상스의 작품을 사들이고 현
재의 아르테 피나코테크(→ 피나코테크)를
건립하여 방대한 회화를 진열 전시하였다.

뮐러 Otto *Müller* 1874년 출생한 독일의
화가. 드레스덴 미술학교에서 수학한 후 산
골에 묻혀 제작하다가 1908년 베를린에 진
출하여 1911년에는 〈브뤼케〉* 그룹에 참가
하였다. 독일 표현주의의 중심적인 화가로
서 특히 이집트 회화에서 많은 영감을 얻고
있으며 또 고갱*의 영향도 받아 장식적인 효
과를 표출하였다. 1920년 폴란드의 브레스
라우(Breslau) 미술학교 교수로 활동하던
중 1930년에 사망하였다. 거치른 터치와 담
담한 색조로 감미롭게 소녀 등을 묘사하였다.

뮤즈[희 *Muse*] 그리스 신화에서 시, 극,
음악, 미술을 지배하는 아홉 여신의 총칭.
제우스*와 기억의 여신인 므네시모네*의 딸
들이다.

뮤즈적 예술(독 *Musische Kunst*) → 공
간 예술

뮤지엄(*Museum*) → 미술관

뮬리온[영 *Mullion*] 건축 용어. 창문을
몇 개의 개구부(開口部)로 나누는 수직의
가는 기둥.

므네모시네[희 *Mnemosyne*] 그리스 신
화 중 〈기억(記憶)〉의 의인화(擬人化). 티
탄*족의 한 사람. 피에리아(Pieria) 산에서
제우스와 아홉 밤을 지내면서 아홉 명의 무
사*를 낳았다.

므네시클레스(*Mnesikles*) → 프로필라이
온

미(美) [영 *Beauty*, 프*Beauté*, 독 *Schön-
heit, das Schöne*] 미학*상 2가지 뜻. 좁
은 의미로는 보통 미(아름다운 것, 고운 것)
를 말하나 넓은 의미로는 미적*(美的)의 동
의어로서, 좁은 의미의 미에 한하지 않고 다
른 여러 미적 범주도 포함하여 미적 현상의
모든 영역을 통하는 특수한 정신적 가치 내
용을 말한다. 이런 의미에서의 미는 경험적
사실에서는 매우 다양한 차이를 나타낸다.
그 고유의 특질이 가장 현저하게 완전히 실
현되는 것은 좁은 의미의 미에서이며, 이런
뜻에서 이를 순수미라고도 하므로 가치 내
용으로서의 성질에 관해서는 어느 쪽의 미
도 궁극적으로는 합치한다고 할 수 있다. 그
러나 미의 가치는 대상에 속하는 일정한 성
상(性狀)이나 관계에 의존함과 동시에 우리
들 자신의 의식 태도 또는 활동에 의존할 뿐
만 아니라 반드시 주체와 객체와의 긴밀한
교호(交互) 관계에서 성립하는 것이므로 그
본질에서는 미학상 여러 가지 해석이 시도
되고 있다. 그 주된 특징은 다음과 같다. 1)
완결성—현실의 존재 관련에서 격리되어 그
것 자신만으로 정리되어 소우주(Mikrokos-
mos)라고도 할 구조가 있을 것. 따라서 사
소한 변화에 따라서도 삽시간에 흐트러질
것같은 〈나약함〉을 특징으로 할 것 2) 조화
성—직관(直觀)과 감정, 법칙과 자유와 같
은 서로 대립하는 계기가 동시에 긴밀히 융
합 협조하고 있을 것 3) 구상성(具像性) 또
는 직관성—어떠한 내용도 감성적(感性的)
현상에서 나타나며 직접 체험의 충실 위에
서 얻어질 것 4) 정관성(靜觀性, 無關心性)
—우리들의 실생활의 욕망이나 이해의 이념

을 초월하여 순수하게 대상 그 자체의 현상에 몰두하는 것 5) 창조성 — 자아(自我)의 중심에서 일어나는 창조적 형성의 활동에 의해 항상 새로운 개성적 형상이 산출되는 것 6) 쾌감성(快感性) — 가끔 불쾌한 분자를 섞으면서도 전체로서는 항상 쾌감을 기조로 하는 것. 그러나 미는 단순한 관능적*인 쾌감과는 달리 인격성의 심층에 투철한 정도의 〈깊이〉가 있을 것이 전제된다. 한편 미학에서는 미의 소재에 따라서 자연미(人體美, 人生美, 歷史美를 포함함)와 예술미를 구별하고 또 형식미(形式美)와 내용미(内容美)를 나누어 다루는 수도 있으나 엄밀히 생각하면 이들의 대립도 결과적으로는 〈통일〉로 귀결하는 것이다.

미국 내셔널 갤러리〔*National Gallery of Art, Washington*〕 미국 워싱턴에 있는 미술관. 몇 개의 국립 미술관 중에서 가장 큰 규모를 갖춘 이 미술관은 맨 처음 미국의 재무 장관과 영국 대사를 지낸 부호(富豪) 앤드류 멜론의 구상으로 시작되었다. 그는 1920년대에 미국의 수도에 어울리는 미술관의 필요성을 느끼고 스스로 미술품 수집에 열을 쏟았다. 당초에는 17세기의 네덜란드 풍경화와 18세기의 영국의 초상화가 고작이었는데 다행히 1930년대 초에 5개년 계획의 자금 조달을 위해 소련 정부가 매각을 희망하던 에르미타즈 미술관(State Hermitage)의 명품들을 사들일 수 있었다. 이 미술품들은 1936년에 모두 국가에 기증되었고, 1941년에는 건축가 존 러셀 폴이 완성한, 전체를 대리석으로 만든, 세계에서 가장 큰 미술관에 수장되었다. 그 후 초대 관장으로 임명된 데이비드 핀레이는 멜론의 희망에 따라 국내의 유명한 콜렉션의 흡수에 손을 대어 이탈리아 르네상스 회화와 15~19세기의 프랑스 및 독일의 미술품을 수집한 새뮤얼 H. 클레스의 콜렉션과, 렘브란트*의 작품으로 유명한 조셉 와이드너의 콜렉션을 추가하였다. 그 후 계속해서 프랑스 인상파의 엘르사 멜론 블루스 부인의 콜렉션, 레싱 J. 로젠월트가 수집한 25,000여점의 판화 콜렉션 등을 흡수하게 됨으로써 이 미술관은 멜론이 염원했던 바 대로 명실 공히 세계 최대 규모의 제1급 미술관이 되었다.

미국 재료 시험 협회〔*American Society for Testing and Materials*〕 ASTM 이라 약칭한다. 펜실베니아주 필라델피아에 본부를 두고 각종 재료의 시험 연구, 재료 관계에 관하여 이른바 〈ASTM 규격〉 등을 제정해 놓고 있다. 가장 권위있는 규격으로서 다른 나라에서도 널리 쓰여지고 있다.

미나레트(*Minarett*) → 모스크

미냐르 Pierre **Mignard** 1610년 프랑스의 트르와(Troyes)에서 출생한 화가. 브에*의 제자이며 로마에 유학하여 이탈리아 화풍의 짙고 광휘(光輝)가 있는 색채로 신화, 우화(寓話), 초상화를 그렸다. 대표적인 작품으로서 망트냥, 몽테스팡, 바리엘, 라 파이엣, 세비니에 등 여러 부인상(夫人像)을 비롯하여 부세, 콜베르 등의 초상화를 남긴 이외에 파리의 발 드 그라스(Val de grace) 교회 내부의 프레스코화(畫)를 그렸다. 르브렁*의 협력자이며 추종자. 형 니콜라(Nicolas, 1606~1668년)는 튀이를리궁(宮)의 실내 장식을 완성한 외에 그 곳 궁정인들의 초상화도 그렸다. 1695년 파리에서 사망.

미네르바〔*Minerua*〕 로마의 여신. 그리스의 아테나와 동일시되며 그 모든 속성과 신화를 계승한다. 아테나는 제우스의 아들인데 별명은 팔라스(Pallas)이며 공예와 전쟁의 신이고 시(市)의 수호자이다. 특히 아테네의 여신으로서 아크로폴리스 위의 파르테논*의 주신(主神)이다. 포세돈*과 이 시(市)를 다투었으며 또 소녀 아라크네(Arachne)와의 직물 경기 이야기는 유명하다. 미술에서는 무장 혹은 무기를 소유한 이지적인 처녀신으로서 표현된다. 신수(神獸)는 올빼미.

미노 André **Minaux** 1923년 프랑스 파리에서 출생한 화가. 1948년 25세의 약관으로 비평가상을 받았다. 뷔페*와 함께 파리 화단에 급격하게 두각을 나타낸 최연소 화가 중의 한 사람이다. 특색은 실존주의적 경향을 띠어 전후 청년층의 정신을 표현했다고 평가받고 있다. 1941년 장식 미술학교에서 수학하였고 또 브리앙송* 우도*에게도 사사하였다. 처음 그의 화풍은 사실풍이었으나 점차 퀴비슴* 및 추상주의*의 화면 구성법을 터득하여 화면 조형의 근대화를 강하게 시도하였다. 회색 계통의 어두운 색조와 중후한 마티에르*는 그의 화면이 지닌 특색인데, 그 배후에는 진실로 시대의 어두움에

반항하는 로망주의*적인 밝음이 있다. 그런
점에서 허무적인 어두움을 특징으로 하는 뷔
페의 성격과는 크게 다른 점이 있다.

미노 다 피에솔레 Mino da *Fiesole* 1430
년에 출생한 이탈리아의 조각가. 토스카나
지방과 로마에서 주로 제작하였다. 로마에
서는 교황 피오 2 세와 바울로 2 세 밑에서
일하였으며 그들의 묘비를 조각하였다. 1475
년 이후에는 피렌체에서 활동하면서 많은
작품을 남겼다. 주요한 것은 피에솔레 성당
내의 성모자상을 비롯하여 산타 마리아 맛
지오레 성당의 성궤(聖櫃) 등이다. 1484년
사망.

미노스[희 *Minos*] 그리스 신화 중 제우
스와 에우로페* 사이의 아들이며 크레타의
왕. 정의(正義)의 임금으로서 유명하다. 한
편 왕비 파시파에(*Pasiphae*)가 황소와 교미
하여 낳은 괴물 미노타우로스(*Minotauros*)
를 미궁(迷宮)에 가두고 기르면서 아테네에
게 해마다 7명의 소년 소녀를 희생의 제물
로 바칠 것을 강요하였다. 그러자 그 나라
의 왕자 테세우스*가 이를 퇴치하고 왕녀인
아리아도네와 함께 도망쳤다. 다이달로스*
의 뒤를 따라 시실리아로 갔으나 그 곳의 왕
에게 피살되었다.

미노스 미술(*Minoan art*) → 크레타 미
술

미니멀 아트[영 *Minimal art*] 영국의 비
평가 리처드 월하임(Richard *Wollheim*)이
잡지 《아트 매거진》에 기고한 〈미니멀 아트
론(論)〉에서 쓰여진 이래 보편화된 명칭.
「최소한(最小限)의 조형 수단으로 제작된 그
림이나 조각」을 지칭하며, 간단히 줄여서 최
소한의 예술〉이라고도 한다. 1960년대 후반
에 당시 미국 화단의 지배적인 세력이었던
추상표현주의*가 독주하는 초자아(超自我)
의 전하(電荷)를 맥시멈(maximum; 최대한)
으로 표현하여 관객에게 호소하는 입장에 대
항하여 나타난 경향으로서 대표적인 화가는
켈리* 스텔라* 루이스* 푼즈* 저드*놀런드*
힌먼(Charles *Hinman*), 영거맨(Jack *You-
ngerman*) 등이다. 이들은 회화의 감동성, 메
티에*의 교묘함, 마티에르*의 풍부함 또는
자기 표현이 곧 예술이라고 믿었던 종래의
예술 개념을 부정하는 입장을 취하고, 엄격
하고 비개성적이며 소극적인 화면을 구성하

고자 노력하였다. 이 경향을 낳게 한 직접
적인 동기(動機)는, 멀리 〈캔버스 위에 그
려진 것은 모두 회화가 될 수 있다〉는 가설
에서 출발한 말레비치*의 작품 및 〈어떤 오
브제*라도 예술 작품이 될 수 있다〉는 뒤샹*
의 레디 메이드* 등과 가깝게는 라이하트*
알베르스*가 만년에 보여 준 독특하고 간결
한 영속적인 화면 등이다. 한편 미니멀 아
트는 〈ABC 아트〉, 〈환원적(還元的) 예술〉
등으로 일컬어지기도 한다.

미니어처[영·프 *Miniature*] 프랑스 발
음으로는 미니아튀르이다. 고대 및 중세의
수사본(手寫本)의 삽화를 의미하는 경우와
15세기 이후의 정밀화(精密畫) 특히 소형의
초상화를 의미하는 경우의 두 가지 의미가
있다. 1) 사본(寫本)의 채색화 즉 이니셜
페이지(initial page)의 가장자리 장식 및 본
문의 삽화 등. 미니어처라는 말은 라틴어의
미니움(minium, 鉛丹 즉 鉛으로 만든 적색
분말)에서 유래된 용어이다. 즉 중세의 사본
에서는 이 연단을 써서 페이지의 가장자리
장식을 그렸고 또 이 연단으로 이니셜이나
표제 등과 같은 본문의 부분을 돋보이게 하
였다. 고대에는 파피루스*에 그려졌으나 4
세기경부터는 양피지에 그려졌다. 기법에
대해 살펴 보면, 고대 말기에는 밀(蠟)로
만든 그림물감을 사용했고 중세에는 수채(水
彩), 그 후에는 템페라 그림물감도 채용되
었다. 고대 말기 또는 초기 그리스도교 시
대는 미니어처 발달의 초창기로서 알렉산드
리아(Alexandria)가 그 무렵의 한 중심지였
다. 7~9세기에 걸쳐서는 특히 북유럽에
서 점차 발달을 거듭하여 9세기 이후는 중
세 회화의 발전을 이룩하는데 있어서 미니
어처가 벽화*와 아울러 대표적인 구실을 하
였다. 13세기에는 서구의 미니어처가 프랑
스를 중심으로 양식상에 있어서 근본적인 변
화가 일어났다. 이에 따라 응용 범위가 점
차 넓어짐으로써 14세기 후부터는 점점 세
속적인 소재도 다루어졌다. 15세기에는 사실
적인 묘사가 네덜란드의 미니어처 화가들에
의해 처음으로 실시되었다. 장식술에 있어
서는 사실적인 장식이 더욱 더 많아졌고 또
풍부한 상상력에 의한 기술적으로도 뛰어난
페이지의 가장자리 장식이 생겨났다. 15세
기 중엽에 활자 인쇄술이 발명되면서부터 사

본이 점차 인쇄본으로 바뀌어졌다. 그러나 16세기 초엽에도 특히 이탈리아, 프랑스, 네덜란드에서는 훌륭한 사본이 만들어진 예가 많다. 16세기 말 무렵부터는 미니어처*가 유럽 미술에서 쇠퇴하면서 점차 종속적인 존재로 되어 버렸다. 2) 정밀화(精密畵), 주로 초상화. 이 경우의 용어는 1)의 의미에 해당되는 미니어처와는 무관하며 다만 소형의 그림을 지칭하기 위해 명칭을 거기에서 전용한 것 뿐이다. 정밀화의 발단은 15세기 (프랑스)였다. 16세기에 이르러서는 초상화에서 한층 더 보급되었다. 주요한 화가 (독일의 홀바인*이 그 저명한 예)가 이에 손을 댔다. 17세기에는 장 프티토(Jean Petitot, 1607~1691년)가 대표적이다. 이 화가는 처음에 영국에서 제작하다가 이어서 프랑스에서 활동하였다. 그러나 정밀 초상화가 특히 유행한 것은 18세기에 이르러서였다. 이 시대는 초상 전반에 걸쳐 각별한 관심을 보였기 때문이며 또 미니어처가 작은 공예품의 장식으로서 로코코* 취미에 어울렸기 때문이기도 하다. 양피지나 금속에 그리는 것 외에 상아에도 왕성히 그려넣게 되었다. 더구나 상아는 예컨대 프리토*에 의해 이미 17세기부터 종종 응용되었다. 1840년대에는 사진(우선 肖像寫眞)이 출현하였던 바 이것이 정밀 초상화에 현저한 타격을 주었다. 그 후에는 사진 초상의 제작이 더욱 더 일반화되고 보편화되었다.

미덕(美德)과 악덕(惡德) 로마네스크* 삽화나 벽화* 특히 고딕* 대성당의 파사드*나 현관 조각에서 종종 볼 수가 있다. 아리스토텔레스적이며 그리스도교적 윤리학 체계나 시인 프루덴티우스(Aurelius Prudensu Clemensu, 405년경 사망)작의 《프시코마키아》에 따르는 미덕과 악덕의 의인화적 표현을 말한다.

미디어 슈퍼바이저〔영 Media supervisor〕 매체 주임(媒體主任)을 의미하며 광고 대리업에 있어 광고주의 매체 전략이나 계획을 수립하여 수행하는 광고 매체 부분의 담당 책임자를 가리킨다.

미디치 자기(磁器) 〔Medici porcelain〕 16세기 말 피렌체에서 자기를 모방하여 만든 유리질 자기 (소프트 포슬린)로서 겉모양은 자기에 근사한 아름다운 표면을 갖고 있

다. 피렌체의 돔*이 그 마크이며 세계에 현존하는 수는 50개에도 미치지 못하고 있다.

미라〔포 Mirra, 영 Mummy〕 대체로의 형상을 그대로 보존하기 위해 부패되지 않도록 건고(乾固)시킨 인간(특히 이집트인)의 사체. 향료, 약물 등을 채워 넣고 일종의 붕대라고 할 수 있는 것으로 칭칭 감아 놓고 있다. 몹시 쭈그러든 경우도 많다. 종교상의 신앙에 근거하고 있는 인공적인 미라의 출현은 후에 발전을 거듭하여 이집트 왕조 시대에 이르러서는 미라로 만드는 기술이 굉장한 수준에 달하였다. 영어의 mummy(프 momie)라는 말은 〈밀(蠟) 채우기로 한〉을 의미하는 페르시아어 및 시리아어의 〈무미야(mumya)〉에서 유래한 것이다. 이 어휘를 단순히 일광 건조에 의해 보존된 인체의 의미로 쓰는 것은 잘못이다. 많은 세부 외에 신체의 각 부분을 제거하고 대신 역청(瀝靑)(bitumen 또는 pitch)을 채워 넣는다. 이것으로 신체를 굳히고 또 미라로 하기 위한 완전한 처치 과정에서 일어나는 형태의 변화를 미연에 막는 것이다.

미라브〔프 Mihrab〕 건축 용어. 이슬람교의 사원 모스크*의 예배당 벽면에 설치된 예배를 위한 니치*로서 메카(Mecca)의 방향을 의미한다.

미라 초상(肖像)〔영 Mummy-portrait〕 육체의 보존은 영혼이 존속하기 위한 전제(前提)라고 하는 이집트 신앙의 힘은 이집트 문화가 이미 존재하지 않게 된 시대로까지 계속되었다. 이와 같은 신앙의 힘은 미라*의 복면(覆面) 위에 사망자의 초상(흡사한 얼굴)을 부착시킨다고 하는 결과를 낳게 되었다. 그 초상이란 석고로 조소적(彫塑的)으로 형성한 것이거나 아마포 또는 나무에 그려진 것이 대부분이다. 오늘날 많이 남아 있는 이들 미라 초상은 아우구스투스 (로마 황제, 재위 기원전 30~기원후 14년) 시대로부터 5세기경까지의 고대 회화사에 있어서 중요한 자료가 되고 있다. 경쾌하고 견실한 표법을 보여 주는 작품도 많지만 한편으로는 직업적인 작품에 불과한 것도 적지 않다.

미래주의 → 미래파
미래파(未來派)〔영 Futurism, 이 Fu-

turismo) 20세기 초에 이탈리아에서 일어난 예술(회화, 조각, 문학)상의 운동. 1909년에 이탈리아의 시인 마리네티(F. T. Marinetti, 1876~1944년)가 제창한 것. 즉 기성의 예술을 〈과거주의〉라고 하여 조화라든가 통일이라고 하는 일체의 과거와 전통을 반대하고 반(反)지식적, 반철학적 태도를 강조하며 현대의 물질 문명을 찬미하여 다이내믹한 힘 및 운동의 감각(동적 감각)을 일으키게 하는 것을 즉시 표현 내용으로 삼아 묘사할 것을 주장하였다. 미래파 운동의 전개는 1909년 2월 마리네티*가 이러한 내용을 파리의 《피가로(Le Figaro)》지상에 발표 선언함으로써 시작되어 제일 먼저 회화 및 조각 부문에서 카라,* 루솔로*(Luigi Russolo, 1885~1947년), 세베리니*(Gino Severini, 1883~1966년), 발라(Giacomo Balla, 1871~1958년), 보치오니* 등의 작가들이 호응하여 대표적으로 활동하였다. 1910년에는 보치오니가 중심이 되어 이들 5명은 연명(連名)으로 밀라노에서 《코메디아》지상에 〈미래파 회화 선언〉을 발표하였다. 이 때 보치오니는 미래파 회화의 당면한 과제로서 〈우리들은 색채 분석(色彩分析) ― 쇠라,* 시냐* 등의 분할주의(分割主義) ― 과 형태 분석(形態分析) ― 피카소,* 브라크* 등의 분할주의 ― 을 결합하지 않으면 안된다.〉고 말했다. 그 결과 미래파는 새로운 회화의 입장으로서 〈분석적 퀴비슴〉(→퀴비슴)의 흐름을 따른 것이지만 그 정적인 화면 공간에 만족하지 않고 여기에 속력, 동감(動感), 소란 등 현대 기계 문명이 노출해 내는 차가운 다이내믹한 아름다움을 조형 예술의 주제로까지 높여 놓았으며 또한 그들은 이러한 그들의 이념을 달성하는 방법으로서 스피드감이나 운동을 표현하기 위해 회화에 시간의 요소를 도입하려고 시도하였다. 다시 말해서 이 파의 화가들은 대상의 물질적인 성질을 파괴하고 퀴비슴*에서 채용한 동시성의 표현(→시뮐타네이슴)에 의해 동적인 힘의 작용을 묘사하려고 하였다. 예컨대 걷는 인간이나 달리는 동물을 표현할 때 손이나 발을 몇 개씩 그려서 그 동작을 정착시키려고 하였다. 다만 퀴비슴이 행한 실제의 해부도(解剖圖)를 만드는 것이 아니라 운동의 전개도를 그리려 했다는 데에서 분석적 퀴비슴과의 현저한 차이를 볼 수 있다. 조각에 있어서도 미래파는 종래의 대리석이나 브론즈 등 단일한 소재로 표현하는 것을 강력히 반대하고 시멘트, 유리, 철사 및 가능성을 시사하였다. 특히 1912년의 〈미래파 조각 선언〉을 기초했던 보치오니는 한계를 구획하는 자연의 모양을 거부하고 형태를 그 환경 및 주위의 상황하에서 포착하여 다이내믹한 운동을 표시하려고 시도하였다. 미래파의 예술 운동이 1911년부터 1915년에 걸치는 불과 5년간의 짧은 기간에도 불구하고 미래파가 타국의 예술(프랑스의 퀴비슴 및 퓌리슴,* 영국의 보티시즘,* 러시아의 구성주의,* 프랑스 및 독일의 다다이슴*)에 미친 영향은 상당히 크다.

미래파 선언(未來派宣言)〔프 **Manifeste du Futurisme**〕이탈리아의 시인 마리네티*가 1876년 파리의 뢰가로지(誌)에 발표한 것. 이어서 그는 1909년에 밀라노에서 《자유시(自由詩)의 국제적 조사(調査)와 미래주의의 선언》을 간행하였다. 다음해 2월에는 미래파 화가 5인이 서명하여 미래파 화가 선언을 밀라노에서 발표하고 현대적인 속력, 동감(動感), 소란 등에서 미(美)를 창조하려는 마르네티의 사상을 회화상(繪畵上)에서 실천할 것을 주장하였다.

미로 Joan **Miro** 스페인의 화가. 1893년 바르셀로나(Barcelona)와 가까운 몬트로이그(Montroig)에서 출생. 14세때인 1907년 바르셀로나의 미술학교로 들어갔으나 얼마 후에 가업을 돕기 위해 학교를 중단하였다. 그러다가 1912년부터 이곳의 〈아카데미 가리〉에서 학업을 계속했다. 1918년 바르셀로나에서 최초의 전람회를 가졌다. 당시의 작품에서는 고호* 및 포비슴*의 영향이 다분히 엿보이고 있다. 1919년에 파리로 진출하여 피카소*를 중심으로 하는 퀴비슴* 운동에 공명하였다. 따라서 이 무렵의 작품에는 포비슴풍과 퀴비슴풍이 함께 나타나 있다. 1921년에는 파리에서 전람회를 열었고 이듬해에는 《농원(農園)》을 완성하였는데 이 그림은 고향인 몬트로이그의 농장에서 취재한 역작이다. 1925년에는 에른스트*와 협력해서 러시아 발레단의 공연작 《로미오와 줄리에트》의 의상 디자인 및 무대 장치를 담당하는 한편 앙드레 브르통(→쉬르레알리슴)

등의 쉬르레알리슴* 운동에 참가하여 그 선언에 서명하고 1925년에 개최된 쉬르레알리슴 제 1 회전에 출품하였다. 그 당시 그는 클레*로부터 많은 영향과 감화를 받았다. 1928년에는 네덜란드로 여행하여 베르메르 만 델프트*의 예술에 감탄하였다. 1931년과 그 이듬해에 걸쳐서는 몬테 카를로 러시아 발레단(Ballet Russe de Monte Carlo)의 《아이들의 놀이》에 참여하여 의상 및 무대 장치에서 뛰어난 재능을 보여 주었다. 1937년에는 파리 만국 박람회의 스페인관(館)을 그렸다. 제 2 차 대전이 발발한 그 이듬해에는 가족과 함께 바르셀로나로 돌아왔다가 1947년에는 미국으로 건너가 아방 가르드*(前衛藝術) 미술 운동에 기여하였으며 신시내티(Cincinnati)의 호텔에 벽화도 그렸다. 이듬해 유럽으로 돌아와 바르셀로나에 살면서 이따금 파리와 바르셀로나를 오가며 제작을 계속하였다. 1954년의 베네치아 비엔날레(Biennale)전에서는 판화 국제상을 받았다. 그는 쉬르레알리슴에 심취하면서도 그것이 지니는 특유한 어둡고 꺼림직한 느낌이나 심리 묘사는 적은 것이 특징이며 문학적인 회화에 빠지지 않고 모양과 색채의 순수한 조화에 의해 원시적인 밝고 소박한 환상에 의한, 특히 순수한 상징 기호 — 미로의 전매 특허라고도 할 수 있는 기묘하게 희학(戲謔)질하는 생물, 불가사리, 초승달, 별, 뱀, 마물(魔物) 등이 기호가 된 모습 —로 바꾸어 표현하는 독자적인 조형성을 수립하여 보여 주고 있다. 주요작은 상기한 작품 외에《탈출의 사다리》(1940년),《아를르캉의 카니발》(1924~1925년, 미국 알브라이트 — 녹스 미술관),《콤포지션》등이다. 1983년 사망.

미론 *Myron* 그리스의 조각가. 아티카(Attica) 서북부에 있던 에레우테라이 출신. 하게라이다스(혹은 아게라다스)의 제자. 아테네에서 활약하였다. 기원전 480~445년경이 그의 활동기. 완숙기는 전 452년경으로 추측된다. 전문 분야는 청동 조상(青銅彫像)인데 신상(神像)을 다룬 외에 특히 격렬한 육체 운동의 표현에 뛰어났으며 클래식* 미술의 진정한 개척자로서 획기적인 업적을 성취하였다. 고대인(古代人)은 그의 작품에 대하여 면밀한 자연 관찰과 다양한 모티브를 칭찬하였다. 그와 같은 장점은 오늘날까지

내려오는 로마 시대의 약간의 모상(模像)(명작《디스코볼로스*》)의 대리석 모각(模刻)을 보아도 알 수 있다. 그는 또한 동물 표현에 명수였는데 고대로부터의 많은 에피그램(epigram; 警句)이 전래된 바와 같이《암소의 상》은 비상한 감명을 주고 있다. 그 표현력은 박진감이 있어서 금방이라도 울부짖을 것같다고 한다.

미메오그래프(영 *Mimeograph*) → 등사판

미셸 André *Michel* 1853년에 프랑스 몽펠리에(Montpellier)에서 출생한 미술 사학자이며 미술 비평가. 1896년 루브르미술관의 콩세르바트와르(프 conservatoire)를 거쳐서 콜레주 드 프랑스(Collége de France)의 교수에 이어 1918년 아카데미 데보자르(Académie dex Beaux-Arts)의 자유회원(members libres)에 선임되었으며 1925년 파리에서 사망하였다. 그는 프랑스 중세기 조각의 이해와 보급에 공헌한 바가 많으며 또 장기간에 걸쳐서《주르날 데 데바》지(誌)에 미술 논평을 게재하였는데 여기서 그는 깊은 역사적 조예를 가지고 당시의 미술에 날카로운 비평을 가하였다. 그는 또 그가 감수한 방대한 미술사에 의해서도 유명하다(《l' Histoire de l'art, 1905~1926년, Paris》). 그 밖의 저서로서 다음 책들을 열거할 수 있다. 《Les Chefs-d' oeuvre de l' art au XIXᵉ siécle》(1890년), 《Note sur l' art moderne》(1896년), 《Sur la peinture francaise au XIXᵉ siécle》(1928년).

미쇼 Henri *Michaux* 1899년 벨기에에서 출생하였으나 주로 프랑스에서 활동한 화가. 처음에는 시인으로 출발했으며 이 점에서 화단과는 관계없이 독자적인 활동을 전개하고 있다. 1937년 첫 개인전을 통해 화가로서 알려지기 시작했다. 그의 작품은 원시인이나 미개인이 암벽에 그린 것과 같은 이상한 기호적인 요소를 한동안 보여 주다가 점차 동양의 서예를 연상케하는 흘림을 시도해 보여 주고 있다. 앞에서도 말했듯이 비구상적인 유파(流派)와는 아무런 관계를 맺은 바 없으면서도 이미 그의 조형은 본질적으로 앵포르멜,* 타시슴* 등과 정신적인 맥락을 같이 하고 있다. 1984년 사망.

미술계파(美術界派)〔러 *Mir Iskusstra*, 영 *World of Art Group*〕 19세기 말엽부터

20세기 초엽에 걸쳐 이동파*의 교의에 반항하여 러시아에서 일어났던 미술 운동의 한 파. 그 중심 인물은 디아길레프,* 브느와*(Aleksandr *Benois*, 1870~1932년), 바크스트,* 뢰리히(Nikolai *Röhrich*, 1874~？) 등이었다. 자연의 모방보다도 자연의 〈해석〉이야말로 훨씬 더 중요하다고 주장하여 그들은 〈예술을 위한 예술*〉을 슬로건으로 내세웠다. 이 파는 특히 장식 미술에 뛰어났는데 무대 미술, 벽화, 서적의 삽화에 커다란 영향을 끼쳤다.

미술 공예(美術工藝) 공예 용어. 미적 표현을 목적으로 하는 공예*를 말한다. 수공작의 일품(一品) 제작으로 개인적인 작가적 공예이다. 일반적으로 실용성은 희박한 감상적인 작품이며 작자의 이름이 존중된다. 따라서 모리스*의 〈Arts and Crafts〉라고 하는 개념과도 다른 것으로, 전람회적 작품을 말하는 우리 나라 특유의 용어이며 구미에는 그 대응어가 없다.

미술 공예 운동(美術工藝運動) → 모리스

미술관(美術館)〔영·독 *Museum*, 프 *Musée* 또는 *Muséum*〕 넓은 의미로 〈뮤지엄〉 또는 〈뮈제〉라고 할 경우에는 미술품을 소장 및 전시하는 미술관뿐만 아니라 역사 고고학이나 과학 자료 등을 진열하고 있는 박물관까지 포함되는데, 본래 이 말은 고대 그리스의 신화에 등장하는 문예와 미술을 다스리는 여신 뮤즈(영·프 Muse)를 모신 신전이란 뜻에서 유래된 것이다. 르네상스* 시대의 귀족들이 그들의 수집품들을 소장해 두는 건물을 뮤지엄이라고 했던 것이 그 형식의 시작인데, 현재와 같은 공공적인 교육과 연구의 기관으로서 출발한 것은 19세기 이래의 일이다. 세계적으로 유명한 대규모의 미술관은 보통 왕실이나 귀족들의 수집품을, 그 후 정치적 변혁으로 말미암아 국가가 그 관리권을 맡아 그것을 바탕으로 해서 조직된 미술관이 많다. 오늘날의 미술관은 소장하고있는 작품의 수가 매우 많고 또 다양하여 그 내용에 따라 고대 미술관, 근대 미술관, 그리고 종합적인 또는 부분적인 수집을 특징으로 하고 있는 미술관으로 분류되는 것이 통례로 되어 있어서 사회 공공 시설로서의 커다란 역할을 하고 있다.

미술 교육(美術教育) → 디자인 교육 → 구성 교육

미술(美術) **디자인** 초, 중, 고교의 미술 교육에 관한 용어. 디자인에 있어서 일반적으로 목적, 용도, 기능, 재료를 미리 고려하지 않은 디자인은 있을 수 없다. 그러나 직업 교육의 디자인이 아닌 보통의 학교 교육의 미술에서는 회화 외에 디자인도 다루는데 이 경우 그 취급 방법이 다르며 이들 디자인을 가리켜 특별히 미술 디자인이라 한다.

미술 비평(美術批評)〔영 *Art criticism*, 독 *Kunstkritik*〕 같은 시대의 미술 작품에 관한 해석, 평가 및 우열을 논하는 것. 특히 새 작품이 전람회 등에 의해 공개된 다음부터는 관중들에게 작품의 감상 및 이해를 돕기 위해 어떤 지침을 제공해 주는 것이 미술 비평의 역할이다. 그런데 비평을 함에 있어서 객관적인 표준이라는 것은 없으므로 어떤 비평이 후세에 이르러 인정되는 수도 있고 또 불평을 사는 경우도 종종 있다. 미술 비평은 고대 그리스 이래 있었던 일이지만 그것이 하나의 장르로 성립되어 공공연히 조직적으로 행하여지게 된 것은 18세기의 후반 프랑스에서였다. 디드로(Denis *Diderot*, 1713~1784년)가 1759년부터 1781년에 걸쳐서 쓴 전람회 비평 《살롱》은 미술 비평의 선구로서 주목되고 있다. 이것이 독일 등에도 강한 영향을 미쳤다. 19세기에는 특히 보들레르(Charles *Baudelaire*, 1821~1867년)와 같은 시인이 쓴 미술 비평이 커다란 반응을 불러 일으켰다. 비평의 방법이나 태도는 비평가의 세계관, 미술관에 따라 제각기 달라지는 경우는 당연하지만 미술 비평이 독자적인 대상 및 방법으로 행하여지는 유니크한 평론으로 인정받게 된 것은 근년의 일이었다. 현대의 미술 비평은 근대 미술사의 연구가가 비평을 겸하는 경우가 오히려 많다.

미술 전시회(美術展示會)〔영 *Art exhibition*〕 미술 전시회에는 개인, 단체, 공모(公募)의 3종류가 있다. 공모전에는 심사가 있는 것과 없는 것이 있는데 프랑스의 살롱 도톤*은 전자에 속하며 앵데팡당전*(展)은 후자에 속한다. 공모전도 단체전이지만 단체전 중에는 공모하지 않는 것도 있다. 프랑스의 살롱 드 메* 등이 그 하나이

며 이런 종류의 전시회는 화상(畵商) 주최의 것을 제외하고는 미술 운동의 발표장으로서의 기능을 갖고 있는 경우가 많다.

미술품 경매(美術品競賣)〔영 *Auction*, 독 *Auktion*, 프 *Enchère*〕 미술품은 일반적으로 값이 비싸기 때문에 화상(畵商)이나 미술 골동품점 등에서 상설(常設)로 매매되는 외에 개인 소장의 작품 등이 임시로 경매에 붙여지는 것은 동서양을 막론하고 변함이 없다. 경매에 붙이는 경우 한 개인이 대량으로 파는 경우도 있지만 대개는 다수의 경매 기탁자를 기다려 행해진다. 먼저 기탁자들이 요구하는 최저 가격을 붙여서 작품의 목록이 작성되면 일반 수요자들에게 경매에 앞서 미리 품평을 시키는 것이 상례이다. 경매 당일이 되면 수요자(畵商을 비롯한 상인과 일반인) 등이 모여 주최자를 중심으로 값의 경합이 이루어진다. 낙찰된 경우에는 그 수수료는 기탁자, 매입자가 절반씩 내거나 혹은 한 쪽만이 치르는 등 그때그때의 조건으로 정한다. 프랑스에서 이런 종류의 경매로 유명한 것은 오텔 드루오(Hôtel Drouot)로서 매월 정기적으로 열리고 있다.

미스 반 데르 로에 Mies van der *Rohe* 1886년 독일에서 출생한 미국 건축가. 독일 아헨에서 석공의 아들로 태어나 1905년 베를린에 진출한 후 그로피우스*의 문하에서 수업하였다(1908년). 1911년부터 1938년까지 베를린에서 사무소를 설치하고 설계 활동을 하였다. 제1차 대전 직후 제출한 설계안《유리와 스틸의 고층 건축》(1919～1921년)으로 말미암아 세계적인 건축가로서 이름이 알려지기 시작했다. 그 후 독일 공작연맹*의 부의장(1926년) 및 그로피우스의 뒤를 이어서 바우하우스* 교장(1930～1933년) 등을 역임하였다. 바르셀로나 국제 박람회에서의 독일관 설계(1929년), 체코슬로바키아의 브르노에 세운 튜겐드하트 저택(Tugendhat house)(1930년) 등은 그의 유럽 시대의 대표작으로 일컬어진다. 나치스에 쫓겨서 1938년에 미국 시카고로 건너갔으며 일리노이 공과대학의 전신인 Arwour공대 건축학 과장에 취임하고 그 신축 교사의 종합 건축 계획을 위촉받아(1940년) 완성하였다. 그의 작품은 처음부터 근대적 재료인 철, 유

리를 철저하게 사용하여 그 표현의 가능성을 극도에까지 취급하고 있는 것이 특징인데 그의 독자적인 미학은 시카고의 레이크 쇼어 드라이브 아파트(1951년) 및 환스워스 저택(1951년) 등에도 잘 전개되어 있다. 1969년 사망.

미시적(微視的) → 거시적과 미시적

미앤더〔영 *Meander*, 프 *Méander*〕 건축 및 공예 용어. 곡절(曲折) 모양. 소아시아의 곡절이 많은 강 이름 마이안데르에서 연유된 말. 봉제 자수 기술에서 발전된 고대의 장식 모양. 직각으로 구부러진 것과 물결 모양의 곡선을 그린 것 두 종류가 있다. 미앤더 중에서도 오래된 것은 이미 석기 시대의 용기에서 찾아 볼 수 있으며 그리스 미술*

미앤더

에서는 여러 가지 변형과 함께 고전적인 완성을 보여 주고 있다. 중세의 벽화*나 미니어처*에도 나타났으며 그 후에는 고전주의*가 재차 이를 응용하고 있다.

미야소에도프 Grigory Grigorieviteh *Myasoedov* 1835년에 출생한 러시아의 화가. 크람스코이*, 페로프*, 게*(게이) 등과 함께 이동파*(移動派)를 창설하였다. 그의 작품의 주제는 풍경화, 풍속화, 역사화 등 다방면에 미쳤으나 그에게 알맞는 주제는 도리어 농민 생활의 묘사에 있었다. 《독서》는 그의 대표작의 하나이다. 레핀*과의 친교는 모두가 잘 아는 사실이다. 1911년 사망.

미적(美的)〔독 *Das Ästhetische*〕 미학상의 용어. 이 말의 어원은 그리스어의 aisthesis이며「직감적」이라는 뜻인데 미학적인 개념으로서는 좁은 의미에 있어서의〈미(美)〉를 비롯히여 이것이 여러 가지 조건에 의해 변모되는 데서 성립되는 숭고(장엄미), 비장(비극미), 해학(희극미) 등의 여러 형태를 총칭한다. 이들의 미적 기본 형태 또는 미적 범주는 그 다양한 상이성(相異性)에도 불

구하고 일종의 정신적 가치 내용으로서의 공통적 성격과 구조를 가지고 있다. 이를 그 통일성과 특수화에 대해 연구하는 것이 미학*(美學)의 과제이다. 〈미적〉과 〈예술적〉과의 같고 다름에 대해서는 여러 가지 논의가 있지만 미적인 것의 본질이 예술의 영역에 있어서도 가장 현저하고 순수하게 나타남과 동시에 예술이 그 본질상 필수의 계기로서 미적 가치를 가져야 한다는 것은 재론의 여지가 없다.

미적 감각(美的感覺)〔영 Aesthetic sense, Sensibility〕 미학상의 용어. 미적 대상에 반응하는 감각 기관의 기능. 시각이나 청각 등 모든 고등 감각이 수위를 차지하지만 미각, 취각, 유기 감각, 운동 감각 등의 하급 감각도 가끔 함께 작용하며 나아가 이들이 감정, 의지 등과 밀접한 관계를 이루고 있을 필요가 있다. 미적 감각의 성립에는 이들 여러 기관의 협동에 의해 대상이 전체성과 직관성을 가지고 파악하는 것이 조건이 된다. 이와 같은 감각만이 개념에 의거하지 않고 보편성과 필연성을 지닌 미적 판단의 기초가 될 수 있다. 미적 감각은 미의식(美意識)의 수용적 측면, 미적 판단은 능동적 측면인데, 구체적으로 양자는 불가분의 관련을 가지고 나타난다.

미적 감정(美的感情)〔영 Aesthetic feeling, 프 Sentiment esthétique〕 미학상의 용어. 예술 체험에 수반되는 감정인데, 작품의 내용이나 형식 또는 대상, 인격에 대하여 받아들이는 사람의 내면 세계에서 환기(喚起)되는 갖가지 상태. 일반적으로 상티망*(sentiment)이라고 하는 것은 이 상태의 감정을 가리킨다.

미적 형식 원리(美的形式原理)〔영 Aesthetic principles of form〕 미학상의 용어. 미적 대상을 구성하는 형식적 조건. 예술에 있어서는 작품 전체의 구성 속에 나타나는 구성의 여러 가지 형태. 이들은 작품 속에서 그에 따른 각각의 부분을 갖는 것이 아니라 개별성을 해소하고 전체를 통일시키는 역할을 한다. 그러므로 두 원리가 서로 일치한다고 할 수는 없다. 그리스 이래 이러한 형식적 조건으로서 여러 가지 원리가 거론되어 왔는데 최근에는 실험 심리학의 입장에서 이것이 중요한 연구 과제가 되고 있

다. 그것들을 대별하면 1) 조화, 비례, 대조, 시메트리* 리듬* 등 부분 상호간 관계의 원리 2) 공간적 및 시간적인 크기, 강도(强度) 등 수량적 관계의 원리 3) 이들의 최고 통일의 원리로서 〈다양의 통일〉*의 원리가 생각된다. 형식 원리와 관련되는 미적 요소라는 말은 곧잘 공간 예술*에 쓰이며 건축에 있어서 벽, 문, 창, 회화에 있어서 색, 선 등 명백하게 구분되는 단위 또는 성분을 가리킨다.

미케네〔희 *Mykenai*, 영 *Mycenae*, 독 *Mykene*〕 그리스 남부 펠로폰네소스 반도 북동부에 위치한 아르고스(Argos)의 고성(古城) 도시. 호메로스(Homeros, 또는 Homer)의 서사시에서는 아가멤논(Agamemnon) ― 그리스 제왕(諸王) 중의 왕, 트로이(Troy) 원정의 총수(總帥) ― 의 거성(居城)이었다고 기록되어 있다. 산성(山城;citadel, acropolis)의 벽을 뚫은 〈사자문(獅子門)〉이라 일컬어지는 장대한 성문(기원전 14세기)이 아직까지 현존하고 있다. 이것은 높이 3 m 가량되는 큰 돌 두 개를 한 쌍의 기둥으로 하고 그 위에 길이 약 5 m, 두께 약 1 m 되는 돌로 문중방(門中枋)을 얹어 놓고 있다. 문중방 위에는 두 마리의 사자를 부조(浮彫)한 삼각형의 커다란 괴석이 얹혀 있다. 이 사자문의 성벽 안 쪽 오른 편에 있는 다섯 개의 수갱 분묘(竪坑墳墓) 속에서 하인리히 쉴리만(Heinrich Schliemann, 1822~1890년)은 금과 은 등으로 만든 제작품 및 귀중품(기원전 16세기의 것)을 많이 발견하였다. 산성에 한하지 않고 하시(下市)(lower city)에도 중요 유지적이 있다. 봉방식 묘굴(蜂房式墓窟)(beehive tomb)이라 불리어지는 궁륭 분묘(穹窿墳墓)가 그것이며 그 중에서도 가장 크고 또 유명한 것이 이른바 〈아트레우스(Atreus)의 보고(寶庫)〉(기원전 1300~1250년경)이다.

미케네 미술〔영 *Mycenaean art*〕 선사(先史) 그리스의 미술. 크레타 문명이 쇠퇴한 뒤에 미케네를 중심으로 에게 문명(Aegae 文明)을 받아들여 기원전 16세기경부터 12세기경에 걸쳐 번영했던 빛나는 문명의 미술. 19세기 말엽 독일의 고고학자 하인리히 쉴리만(→ 미케네)이 호메로스(호머)의 서사시 《일리어스(Ilias)》에서 힌트를 얻어 지

하에 묻혀 있던 당시의 유적 및 유물을 발굴함으로써 밝혀졌다. 쉴리만은 1871년에 우선 첫째로 트로이(Troi)의 발굴에 착수하였고 이어서 1876년 미케네, 1884년 티린스*의 발굴을 시도한 결과 그리스에는 선사 시대에 이미 뛰어난 문명이 존재하였다는 것을 실증하는 여러 가지 미술품, 공예품, 건축물이 발견되었다. 일련의 이 발굴 작업이 성공리에 끝나자 다른 학자들도 그리스 본토의 각지에서 발굴을 시도하였던 바 나름대로의 수확을 얻어 마침내 그 문명의 지리적 분포가 분명하게 밝혀졌다. 뛰어난 유품들이 특히 미케네에서 가장 풍부하게 출토되었으며 이를 미케네 문명 또는 미케네 미술이라 총칭하게 된 것이다. 그리고 20세기 초엽 이래 영국, 이탈리아, 미국 등지의 고고 학자 및 학회가 크레타(크리트)섬의 크노소스(Knossos), 파이스토스(Phaistos)의 대발굴 사업에 나선 결과 미케네 문명 및 그 미술의 원류가 크레타에서 발생한 것이라고 추정하게 되었다. 더구나 미케네 미술은 크레타 미술의 자연적인 계속이 아니었다. 그것은 미케네 고유의 부분과 크레타로부터 도입된 부분 또는 그것이 후에 미케네 취미에 의해 변형, 개조된 부분으로 이루어져 나타나 있다. → 에게 미술

미케네의 사자문(獅子門) → 미케네

미켈란젤로 Buonarroti *Michelangelo*
이탈리아 르네상스의 시대에 활약한 최대의 조각가, 화가, 건축가. 1475년 피렌체와 가까운 카프레제에서 출생. 유년 시대에는 세티냐노(Settignano)의 어느 대리석공 가정에서 지냈다. 그러다가 1488년 피렌체의 화가 기를란다이요*의 제자가 되어 그림을 배웠으며 이듬해에는 조각가 베르톨도 디 지오반니(Bertoldo di *Giovanni*, 1420?~1491년)에게 지도를 받았다. 그의 뛰어난 천부적 재능을 로렌초 디 메디치(Lorenzo di *Medici*)에게 인정 받음으로써 그의 궁정에 초청되어 그의 소장품들인 고대 예술에 접할 수 있었고 또 고금의 책자를 연구하여 깊은 교양을 얻었다. 동시에 도나텔로*의 영향도 받아서 조각에 전념하게 되었다. 한편 도미니쿠스회(Dominicus會)의 수도자 사보나롤라(Girolamo *Savonarola*, 1452~1498년)의 열광적 설교에 감동한 것도 이 무렵이다.

1494년부터 1495년에 걸쳐서는 볼로냐로 여행하여 쿠에르치아*의 작품으로부터 강한 감화를 받았다. 1496년에 처음으로 로마로 가 그곳에서 《피에타》(로마, 산 피에트로 대성당) 및 《술에 취한 박쿠스》(피렌체 국립 미술관) 등의 대리석상을 만들었다. 특히 작품 《피에타》는 완벽한 고전적 작품으로 미켈란젤로 자신이 해부학과 의복의 처리법을 터득하고 있음을 실증하고 있다. 그리고 앳된 여성(성모 마리아는 영원한 처녀이다)의 무릎 위에 거의 수평으로 뉘어진 남성상(그리스도의 고전적 표현)을 표현한다고 하는 어려운 구도를 피라밋형의 구성으로 훌륭하게 해결하여 나타냈다. 이어서 1501년부터 1505년에 걸쳐서는 피렌체에 체재하면서 26세의 젊은 나이에 시회(市會)로부터 주문을 받아 전성기 르네상스 최초의 공공기념적 조상인 명작 《다비데》(높이 408.9cm, 피렌체 아카데미아 미술관)의 거상을 1504년 완성한 것을 비롯하여 정청(政廳) 팔라초 벡키오(Palazzo Vecchio)의 대회의실에 벽화 《피사의 싸움》을 레오나르도 다 빈치*와 경쟁하면서 그렸으며(미완성) 또 대담한 구도를 취하는 《성가족》(피렌체, 우피치 미술관)을 그렸다. 1505년 산 피에트로 대성당* 안에 교황 율리우스 2세의 묘비를 만들기 위해 로마로 갔으나 여러 가지 사정으로 일을 중단하고 시스티나(Sistina) 예배당 천정화 제작에 손을 대어 1508년 착수, 1512년 완성하였다. 이 천정화 전체는 제단 쪽으로부터 《빛과 어둠의 분리》, 《해와 달과 초목의 창조》, 《땅과 물의 분리》, 《아담의 창조》, 《이브의 창조》, 《원죄와 낙원 추방》, 《노아의 번제(燔祭)》, 《노아의 방주》, 《술에 취한 노아》등 구약 성서의 내용을 주제로 취한 9개 장면으로 구성되어 있는데 특히 각 장면을 중심으로 등장되어 있는 다수의 예언자, 천사, 청년, 유아를 합쳐서 343인의 인물이 묘사되어 있는 장대한 천정화이다. 높은 발판 위에서 부자연한 자세를 취하면서 정신적으로나 육체적으로나 말할 수 없는 노고를 거듭한 끝에 혼자의 힘으로 이를 그려낸 미켈란젤로의 노력은 경탄할 만하다. 웅대한 구도, 힘찬 묘선, 인물의 늠름한 체격, 명암에 의한 조소적(彫塑的) 살붙임 등 그의 회화 특유의 특색을 유감없이 발휘한 일대의

걸작이다. 이어서 1613년부터 1616년에 걸쳐서는 율리우스 2세 묘비의 작업에 재차 나서서 《모세》(좌상, 높이 235cm, 로마 산 피에트로 인 빈콜리) 및 《죽어가는 노예》(높이 228.6cm) 《반항하는 노예》(높이 213.4cm)(파리, 루브르 미술관) 등 몇 점만을 완성하였다. 1517년 이후 재차 피렌체에 거주하면서 1521년부터 1534년에 걸쳐 산 로렌초(S. Lorenzo) 성당의 메디치가(家) 묘비 건설에 착수하여 지울리아노(Giuliano dé Medici) 및 로렌초 2세의 두 묘와 좌상을 비롯하여 《우의상(寓意像)》, 《성모자상》을 남겼다. 특히 그의 우의상 4체 (《낮》, 《밤》, 《새벽》, 《황혼》)는 대표적인 명작이다. 1534년 영원히 피렌체를 떠나 로마로 옮겼다. 교황 바울 3세의 명을 받아 1534년부터 1542년에 걸쳐 시스티나 교회당의 대벽면에 《최후의 심판》을 그렸다. 1534년 4월 16일에 발판을 쌓는 것으로 시작하여 1541년 10월 31일에 완성된 이 프레스코 벽화는 대략 4층으로 구성되어 있다. 거인과 같은 늠름한 육체를 지닌 그리스도가 힘차게 팔을 휘둘러 올린 옆에는 복수(심판)의 눈을 하계(下界)에 돌리고 있는 많은 성자들이 무리지어 있다. 아래 쪽에는 악마에게 쫓기는 자, 공포에 떠는 자, 지옥에 떨어지는 자, 천상으로 구출되어 올라가는 자 등 많은 육체의 소용돌이 속에 당당하고 엄숙하게 우뚝 서 있는 그리스도의 모습. 성서에 기록되어 있는 〈심판의 날〉을 이토록 실감적으로 그린 그리스도교 미술은 따로 없다. 특히 천정화가 전성기 르네상스 양식을 대표하고 있는데 대해 이 제단화는 바로크 양식을 예고하는 것이다. 건축상의 주요 설계는 피렌체의 산 로렌초 성당 정면, 비블리오테가 라 우렌치아나 (Biblioteca Laurenziana)의 입구 홀 (1524년 착공) 및 계단(설계 1558~1559년), 로마의 카피톨리노 언덕 위의 캄피 톨리오 (Campidoglio) 광장(1537~1539년), 산 피에트로 대성당*의 큰 돔 *(dome)(1546~1564년) 등이다. 미켈란젤로가 노리는 것은 〈조화〉라고 하기보다는 오히려 〈힘〉에 있었다. 이런 뜻에서 그는 전성기 르네상스의 대표적 예술가임과 동시에 르네상스*를 넘어서 바로크*로 통하는 길을 제시한 선구자였다. 1564년 사망.

미켈로초 디 바르톨로메오 Michelozzo di Bartolommeo *Mechelozzi* 1396년에 출생한 이탈리아의 조각가이며 건축가. 최초에는 주조(鑄造) 조각가로서 기베르티* 및 도나텔로*의 영향을 받고 출발하여 후에는 대리석 조각가로 발전하였던 바 도나텔로의 협력자로서 《추기경 브란카치의 묘비》, 《요하네스 23세의 묘비》등 묘비의 건축적 의장(意匠)을 시도하는 동안에 점차 건축가로 발전해 갔다. 1435년 이후에는 메디치가*(家)의 어용 건축가로서 활동하면서 명성을 떨쳤다. 그의 활동은 피렌체 뿐만 아니라 중부 이탈리아 각지에 미쳤으며 한편으로는 피렌체에서 발단한 르네상스*의 전파에 크게 공헌한 바가 되었다. 대표 작품은 《피렌체의 팔라초 메디치―리카르디》*(1444년 착공). 1472년 사망.

미켈루치 Giovanni *Michelucci* 1891년 이탈리아 피렌체에서 출생한 건축가. 1933년 피렌체의 중앙 정거장 건축 설계안에 출전, 토스카노파(派)의 일원(一員)으로서 바로니* (Nello *Baroni*) 등과 공동으로 안(案)을 제출하여 1935년에 1등으로 당선되었다. 로마 대학의 종합 설계(1935~1936년)에서는 **조직학과 생리학** 및 광물학과 지질학의 두 건물을 담당하여 명쾌한 기술의 세련성을 과시하였다.

미트라[희 *Mitra*] 「띠」, 「머리띠」 라는 뜻. 1) 고대 그리스 및 로마의 부인네들이 머리에 두른 머리 띠 2) 로마의 대사제의 두식(頭飾)이나 사교(司教)의 법관(法冠) 또는 예배 의식을 할 때 승원장(僧院長) 및 고위직의 성직자가 두르는 두건(頭巾). 라틴어의 인풀라(infula)와 같음.

미학(美學) 〔독 *Ästhetik*, 영 *Aesthetics*〕 미학상의 용어. 일반적으로는 넓게 미적 현상에 대하여 그 본질 또는 법칙을 탐구하는 학문. 미나 예술의 이론적 반성 그 자체는 일찌기 고대 그리스 시대부터 시작되었다. 보통 미학의 조상은 플라톤이라고 하나, 철학의 한 부문으로서의 미학은 18세기 중엽 독일의 바움가르텐 (Alexander Gottlieb *Baumgarten*, 1714~1762년)이 〈감성적 인식의 학(scientia cognitionis sensitivae)〉이라는 의미로서 에스테티카(aesthetica; 이 말의 어원은 「감성적」이라는 뜻을 지닌 그리스어

aisthetikos)라는 이름으로 성립시킨 것이 처음이다. 칸트는 이를 비판주의의 입장에서 한층 더 명확하게 기초를 세워 그 후 미학은 셸링(F. W. Joseph *Schelling*, 1775 ~ 1854년), 헤겔(G. W. F. *Hegel*, 1770~1831년)을 거쳐 하르트만(Eduard von *Hartmann*, 1842~1906년)에 이르기까지 소위 독일 관념론을 중심으로 발전했는데 그 밖에도 헤르바르트(Johann Friedrich *Herbart*, 1776~1841년) 일파의 실존론적 미학, 프랑스의 디드로(Denis *Diderot*, 1713~1784년) 일파의 계몽주의적 미학이 각기 그 나름대로 독자적인 주장을 펼쳤다. 그러다가 19세기에 접어들자 경험 과학 일반의 발달에 밀려 독일의 페흐너(Gustar Theodor *Fechner*, 1801~1887년) 일파는 전통적인 관념론적 미학의 주관적 사고를 배척하고 객관적 기록에 의한 미적 현상의 연구를 주장, 여기서 방법상 종래의 철학적인 〈위로부터의 미학(Ästhetik von Oben)〉과 새로운 과학적인 〈아래로부터의 미학(Ästhetik von Unten)〉 과의 대립이 생겼다. 또 대상상으로도 이와 함께 자연주의적 예술 사조 등의 영향을 받아 〈미적*인 것 (das Ästhetische)〉과 〈예술적인 것 (das Künstlerische)〉과의 분열이 나타나 현대 미학의 다방형으로의 전개를 낳게 되었다. 이들은 모두 1) 과학적 미학, 2)철학적 미학, 3) 예술 과학, 4) 예술 철학으로 개괄된다. 이 속에서 먼저 과학적 미학은 미적 사실을 경험적, 귀납적으로 설명하는 점이 특색이다. 예컨대 페흐너, 립스 등의 심리학적 입장, 스펜서(Herbert *Spencer*, 1820~1903년) 일파의 생물학적 입장, 앨런(Grant *Allen*)이나 베인(Alexander *Bain*), 마샬(Henry R. *Marshall*) 등의 생리·심리학적 입장, 그리고 텐(Hippolyte Adolphe *Taine*)이나 귀요(Jean Marie *Guyau*) 등의 사회학적 입장 등이 모두 이것이다. 그러나 이들 과학적 방법은 미적 현상의 각 측면에서 경험적 특수성을 설명할 수가 있지만 그 통일적인 본질성 및 법칙성을 갖추지는 못했다. 그래서 이들 과학적 미학의 성과를 검토 종합하여 〈미적인 것〉의 궁극 원리를 해명하는 철학적 미학이 필요하게 된다. 현대의 철학적 미학은 과거의 관념론적 미학과는 달라 그 방법도 다양하지만 모두 한결같

이 철학과 과학과의 조화 및 종합에 노력을 보이고 있으며 또한 미와 예술의 본질을 생명이 넘치는 그 직접성 및 구상성 (具像性)에서 파악하려고 하는 데에 특색을 갖는다. 콘 (Jonas *Cohn*)이나 코헨 (Hermann *Cohen*) 등의 신(新)칸트 학파, 딜타이 (Wilhelm *Dilthey*)와 짐멜(Georg *Simmel*), 놀 (Hermann *Nohl*) 등의 생철학파(生哲學派), 하르트만 (Nicolai *Hartmann*)과 하이데거 (Martin *Heidegger*) 등의 존재론적 입장의 미학 등은 그 대표적인 것이다.

미화(美化) 〔영 ***Beautification***〕 미학상의 용어. 미의식에 포함되는 관념화 및 이상화(理想化)의 작용. 예술의 여러 양식에서 여러 가지 형태로 나타난다. 1) 미적 대상의 개별적, 우연적 요소를 제외하고 본질을 표현하는 방법(고전주의) 2) 대상의 본질적 요소를 적극적으로 확대하여 초현실적으로 재구성하는 방법(원시 상징주의) 3) 대상의 가치적 통일에 모순되는 내용을 제외하고 소극적으로 미화하는 방법, 현실의 인간 속에서 선인(善人)은 선한 일면, 미인(美人)은 미의 일면만은 표현한다 (이상주의). 4) 주관적 견지에서 본 대상의 가치를 확대 과장하여 쉬르레알리슴*적으로 표현하는 방법(로망주의*) 또는 형식상으로 말하면 미화 작용은 현실의 대상을 가상화(假象化)하고 자아의 체험 내용을 관념화하는 작용을 갖는다. 위와 같은 의미의 미화는 사실주의 예술에도 불가결한 작용으로서 포함된다. 다만 일반적으로는 2), 4)의 경우와 같은 대상의 주관적, 초현실적 과장이나 형식상의 조화를 구하여 대상을 왜곡시키는 표현(양식화)이 주로 미화라고 불린다.

민 Georges ***Minne*** 벨기에의 조각가. 1866년 강(Ghent)에서 출생하였으며 동향의 메테를링크와 친교를 맺었다. 브뤼셀에서 스타펜에게 사사하였으며 파리에 진출하여 로댕*의 영향을 받았다. 초기의 대표작들이 지닌 특징은 고딕풍으로 양식화된 것인데 심연(深淵)에 마주 선 다섯 소년의 궤좌군상(跪坐群像)으로 이루어진 《샘》에서 인상적인 《죽은 이를 안은 어머니상》을 거쳐 《웃는 소녀》등으로 이어지는 일련의 작품에서는 점차 자연주의적 경향으로 발전해 가고 있음을 엿볼 수 있다. 만년에는 동지와 함

께 레템 산 마르탕의 작은 동네에서 은거하면서 한 파(派)를 일으켰다. 1941년 사망.

민속 자료(民俗資料) 문화재 보호법(1962년 제정)에서 정의된 문화재의 하나. 의식주, 생산, 생업, 교통, 운수, 통신, 교역, 사회생활, 신앙, 민속 지식, 민속 예능, 오락, 유희, 기호(嗜好), 사람의 일생, 연중 행사 등에 관한 풍속 습관(무형의 민속 자료) 및 이에 쓰여지는 의복, 기구, 가옥 기타의 물건(유형의 민속 자료)을 말한다. 유형의 민속 자료 중 그 형상, 제작 기법, 용법 등이 우리 민족의 기반적(基盤的)인 생활 문화의 특색을 나타내는 것, 그 목적이나 내용 등이 역사적 변천, 시대적 특색, 지역적 특색, 생활 계층의 특색, 직능의 양상을 표시하는 것, 다른 민속에 관계되는 민속 자료로서 특히 그것이 국민의 생활 문화와의 관련이 깊은 것 등은 중요 민속 자료라 일컬어진다. 유형의 민속 자료에 대한 지견(知見)은 새로운 생활 양식에 대응한 생활 자료를 계획, 설계하는 디자이너로서 중요한 기초이다.

민예(民藝) 〔영 *Folk craft*〕 공예 용어. 실용(實用)을 주목적으로 한 민중의 일상생활 용구를 지칭하며 잡기류(雜器類)에서 건축까지를 포함하는 수공작(手工作)을 말한다. 이 말은 러스킨,* 모리스*의 공예 운동에서 영향을 받고 쓰여지기 시작한 말이다. 민예는 향토의 재료를 살리고 이름없는 장인(匠人)의 반복 숙련된 단순한 손작업에 의하여 동일형의 것이 많이 만들어진 값싼 생활 용구이다. 거기에는 지방적인 특색과 생활의 전통이 표현된 소박한 아름다움이 발견된다.

민중 예술(民衆藝術) 〔영 *Folk art*, 독 *Volkskunst*〕 예술가가 아닌 일반 민중에 의해 형성된 예술 및 특권 유한 계급만을 위하여서가 아닌 일반 민중을 위한 예술로서, 소박한 여러 가지 사회 집단이 만들어낸 예술을 말한다. 그 중심을 이루는 것은 〈농민 예술〉이지만 이 밖에도 이를테면 어민이나 산골 주민 등 일정한 직업 집단의 공예품이 있다. 그리고 지방적인 전통에 결부되는 만큼 시골이나 소도시의 공예품도 이에 포함된다. 민중 예술의 근본적인 특징은 관습이라든가 생활 형식 등의 보편성에 의거하여

각각의 전통 형식을 언제까지나 지속한다는 점에 있다. 또 어떤 일정한 형이 만들어지면 그것이 반복되는 것이 일반적이다. 변화가 많은 개인적인 표현에는 그다지 활동의 여지를 주지 않는다. 그런데 양식이 변하기 쉬운 이른바 〈고급 예술〉의 경우 작품의 제작 연대는 그 작품의 형태에 의해 대체로 짐작할 수가 있는 법이다. 그러나 민중 예술에서는 작품의 형태만으로는 판단할 수가 없는 경우가 많다. 따라서 양식상의 관찰이라 하더라도 여기서는 보통 예술사(藝術史)와는 다른 입장에서 출발하지 않으면 안된다. 민중 예술의 대상은 다종다양하다. 즉 주거(농가)의 전체 형식, 실내 장치, 가구, 집기(什器), 장식 형식 나아가 그 지방 특유의 의상과 장신구를 비롯하여 직물, 편물, 자수 혹은 도기류, 목조각 등이 포함된다. 민중 예술은 일반적으로 장식적 경향을 띠며 조형적 표현의 장식화를 지향하는 것이다. 물론 작위(作爲)가 지나친 의장(意匠)과는 달라서 단순 소박한 생생한 정취에 넘치고 있다. 이러한 민중 예술의 가치가 인정되게 된 시기는 20세기 초부터이다. 현대의 공예는 민중 예술이 지니는 간소하고도 목적에 알맞는 여러 형식으로 되돌아가려고 하고 있다. 민중 예술의 본질 및 그 영역에 대하여 기초적인 연구에 착수한 최초의 미술사가는 오스트리아의 리글* ― 저서 《민중 예술, 가내 공업》(Volkskunst, Hausfleiss und Hausindustrie, 1894년) ― 이었다.

밀〔*Wax*〕 회화에서는 결합제로 쓰여진다. 밀랍(密蠟), 식물랍, 합성랍 등이 있다.

밀라노 트리엔날레〔이 *Triennale di Milano*〕 1923년 몬차에서 개최된 장식 미술전을 계기로 하여 발족한 이래 3년마다 밀라노에서 개최되는 〈국제 장식 미술전〉을 말한다. 주로 디자인계의 많은 실험적 작품들을 모아 전시함으로써 현대 디자인의 발전에 자극과 영향을 주는 매우 뜻있는 역할을 담당하고 있다.

밀라노파(派) 〔이 *Scuola Milanese*〕 북이탈리아의 밀라노를 중심으로 하여 15세기 말에서 16세기 전반에 걸쳐 번영한 화파(畵派). 15세기 중엽 이미 빈첸초 폽파(Vincenzo *Foppa*, 1427-30~1515-16년) 등이 나타나 파도바파(Padova派)*의 영향 위에다

가 이 지방을 방문한 브라만테* 등의 영향
도 받아들여 장식적인 중후한 회화를 그렸
다. 1482년경에 레오나르도 다 빈치*가 피
렌체에서 밀라노에 이주하여 1499년까지 여
기서 활약한 이래 밀라노파의 화풍은 급속
히 전환하였으며 또 1506년부터 1512년까지
레오나르도가 여기에 다시 체류하게 됨에
따라 레오나르도의 영향은 결정적인 것이 되
었다. 안드레아 솔라리오(Andrea *Solario*,
1458~1515년 ?)를 비롯하여 체자레 다 세
스토(Cesare da *Sesto*, 1477~1523년), 볼트
라피오(Giovanni Antonio *Boltraffio*, 1467
~1516년), 암브로지오 다 프레디스(Amb-
rogio da *Predis*, 1450-55~1505년), 루이
니* 등의 화가들은 모두 결정적으로 레오나
르도의 영향을 받았다. 그러나 그 화풍은 모
두가 레오나르도의 표면적인 외형의 모방에
빠졌을 뿐 정신적인 깊이가 없었으며 대체
적으로는 그의 정채(精彩)를 지니지 못했다.
다만 겨우 루이니가 1520년경부터 차차 레
오나르도의 영향을 벗어나 독자적인 전아
(典雅)한 고전 양식을 발전시켰다.

밀랍(蜜蠟)〔영 *Wax*, *Beeswax*〕 조소
재료. 옛날부터 사용된 조소 추형용(雛型用)
재료로서 점토와 같이 건습(乾濕)에 의한
수축붕괴(收縮崩壞)가 없으며 섬세한 풍미
(風味)를 가지고 있다. 유토(油土)에 가까
운 가소성(可塑性)을 나타내는데 특히 브론
즈* 주조의 원형 제작에 적합하다.

밀레 Jean Francois ***Millet*** 프랑스의 화
가. 1814년 노르망디(Normandie) 지방의 한
촌(寒村) 그뤼시(Gruchy)에서 농부의 아들
로 태어났다. 처음에는 셰르부르(Cherbou-
rg)로 가서 그림을 배웠다. 후에 파리로 나
와 한 때는 역사화가 들라로시*(Hippolyte
Paul *Delaroche*, 1797~1856년)의 아틀리에
에도 출입하였다. 루브르 미술관에서 과거
의 대가들 특히 푸생*의 작품을 연구하였으
며 샤르댕*이나 르 냉* 형제의 영향도 어느
정도 받았다. 1840년 살롱*에 초상화를 출품
하여 첫 입선하였으나 도미에* 및 〈2월 혁
명〉(1848년)의 영향을 받아 농민 화가로 전
환하였다. 1848년에는 《삼태기로 까부리는
사람》을 살롱에 출품해서 주목을 끌었다.
이듬해인 1849년에는 때마침 파리에 전염병
이 유행하자 가족을 거느리고 교외의 바르

비종으로 옮겼다. 거기서 그는 먼저 자리잡
고 풍경화를 그리고 있던 루소(T.)*와 깊게
우정을 맺으면서 이제까지 생계를 위해 그
려오던 그림을 버리고 오로지 농민의 생활
에서 소재를 취하여 작품 제작에 전념하였
다. 이렇게 해서 일련의 종교적인 우수성
(憂愁性)이 가득히 담겨 있는 명작들이 생
겨났다. 밭이며 논이며 목장에서 일하는 농
민들을 직접 관찰하여 시적(詩的)인 정감을
담고 있는 그 자태와 동작을 포착하여 그렸
다. 작품은 때로는 감상적이고도 멜랑콜리
(melancholy; 우울한)하기도 하였다. 암갈색,
회색을 주조로 하고 여기에 레몬색이며 적,
청색을 찍어 넣어 격조를 높이고 있다. 확실
히 밀레는 노동의 신선함을 진실하고도 솔
직하게 표현한 화가였다. 그러나 이 때문에
한 때는 사회주의자라고 비난받기도 했다.
루브르 미술관에 소장되어 있는 《이삭줍기》
(1857년) 및 《만종(晚鐘)》(1859년)은 주지
의 명작이다. 이 밖에 《저녁 기도》, 《멜감
을 줍는 사내》, 《괭이를 쥔 사내》, 《천을 짜
는 여자》, 《젊은 어머니와 아기》등도 주요
작품으로 평가되고 있다. 1865년경부터 밀
레의 작품은 점차 밝아져 풍경이 인물의 테
마보다도 중요성을 더하고 마침내는 인상파
풍의 빛의 효과와 대기가 예고되었다. 1867
년의 만국 박람회에서 1등상을 받은 뒤 제
작한 《봄》(1868~1874년, 루브르 미술관)은
그 광채가 가장 빛난 작품으로 대표적인 예
이다. 1875년 사망.

밀레스 Carl ***Milles*** 1875년 스웨덴에서
출생한 미국의 조각가. 스웨덴의 환상적 양
식주의(樣式主義) 조각가. 스톡홀름 공예학
교에서 수학하였고 이어서 아버지의 반대에
도 무릅쓰고 파리에 진출하여 거의 대부분
독학하였다. 드니,* 샤반느,* 바리*(A. L.),
로댕* 등의 영향을 강하게 받았다. 1901년
스텐스투레 기념비의 콩쿠르에 입선한 뒤 귀
국하였다. 초기의 작품 《춤추는 소녀의 소
상(小像)》등에 나타난 리얼리스틱한 수법은
인상주의적인 《셀레 입상(立像)》등의 다양
한 전개를 거쳐 고대 그리스나 고딕* 바로
그*의 양식에 근대적 감각을 집어 넣은 독
특한 약성적 아르가이즘의 작품(예컨대 《죽
음의 천사》) 등으로 발전하였다. 그것에 의
하여 스웨덴 조각에 있어서 사실주의에서 양

식주의에로의 전환을 마련하였다. 그가 다룬 소재는 초기의 이형(異形)의 동물 군상(群像)을 비롯하여 매우 다양하다. 특히 건축이나 정원과 연결된 모뉴멘틀한 모티브의 독창적이면서 힘찬 형성(形成)이라든가 또는 자유롭게 양식화된 고도의 환상적 구상 등이 그의 장기(長技)이다. 그 중에서 기념비적 분천(噴泉)의 돌핀이나 트리톤,* 인어나 환어(幻魚) 등의 환요(幻妖)한 기지적(機知的) 조형에는 가끔 이색적인 유모어와 그로테스크*한 기분이 넘친다. 《오르페우스 분수 군상》은 극도로 양식화된 섬세한 디자인으로 이루어진 걸작 중의 하나이다. 1931년 이래 미국의 크랑부르크 미술 아카데미에서 교수로 있었으며 1942년 미국에 귀화하였다. 1955년 사망.

밀레이 Sir John Everett **Millais** 영국의 화가. 1829년 잉글랜드 남부의 항구 도시 사우댐턴(Southampton)에서 출생. 11세 때 로열 아카데미*의 입학을 허락받아 최연소의 기록을 남길 만큼 조숙한 재능을 보여 주었다. 1848년 로세티,* 헌트* 등과 함께 〈라파엘로 전파(前派)운동〉*을 일으켰다. 그 무렵의 주요 작품은 《오필리아(Ophelia)》(1852년), 《목수 작업장의 그리스도》(1850년) 등이다. 그러다가 점차 라파엘로 전파의 방식을 탈피하여 한층 자유로운 묘법으로 바꾸었다. 성서나 중세의 소재를 다룬 작품 외에 초상화가로서도 주목받고 있다. 삽화로는 테니슨(Alfred Tennysón, 1809~1892년)의 시에 첨가한 목판화가 걸출하다. 1896년에는 레이턴의 후계자로서 로열 아카데미의 장(長)이 되었다가 그해에 죽었다.

밀레토스〔**Miletos**〕 지명(地名). 소아시아 연안의 옛 도시. 부근의 디디마(Didyma)에는 유명한 아폴론 디디마이오스 신전(神殿) 유지가 있다. 이 신전은 이오니아식*이중 열주당*(二重列柱堂)(전후 양면 10주, 좌우 양 측면에 21주)이며 건축가는 파이오니오스* 및 다후니스라고 한다.

밀로의 비너스〔영 **Venus of Milo**〕 그리스의 유명한 대리석 조각상. 허리 부분을 단면(斷面)으로 해서 상하 2개의 석재로 이루어져 있다. 높이 2.04m. 1820년 4월 8일 밀로(메로스)섬에서 한 농부가 발견하였으며 다음해인 1821년에 리비에르 후작이 루이 18세에게 헌납하여 루브르 미술관에 소장되었다. 이 비너스상이 발견된 같은 장소에서 사과를 쥔 왼 손과 왼 팔의 단편(斷片) 및 이 상을 받치고 있던 대좌(臺座)의 일부로 추정되는 명문(銘文)이 새겨져 있는 돌조각이 함께 발견되었다. 밝혀진 명문의 내용에 의하면 〈마이안도로스의 이오케이아 사람 메니데스의 아들 안도로스가 이것을 만들다〉라고 되어 있으나 학자들에 따라서 그 의견이 구구하다. 제작 연대에 관해서도 여러 가지 의견이 맞서고 있는데, 푸르트뱅글러(→ 피디아스)는 상세한 연구를 거쳐 기원전 2세기 또는 기원전 1세기 무렵 즉 그리스 미술사의 말기(헬레니즘 시대)라 주장하고 있다. 그의 주장을 뒷받침하는 실증으로서는, 여인의 침착한 얼굴 표정 및 동세(포즈)는 기원전 4세기의 스코파스풍이며 의상의 무늬는 기원전 5세기의 피디아스풍이다. 그런데 기원전 2세기경에는 당시의 극단적인 사실주의에 대한 반동(反動)으로서 전대의 고매한 클래식 양식을 부활하려고 하는 경향이 고조되고 있었다. 밀로의 비너스는 헬레니즘 시대의 이와 같은 반동의 예술 이상(藝術理想)을 반영한 것으로 해석되고 있다. 그러나 프랑스의 학자 콜리뇽(Maxime Collignon)이나 레나크(Salomon Reinach)는 기원전 4세기보다 더 뒤의 작품일 수는 없다고 주장하고 있다.

밀류외〔프 **Milieu**〕「환경」또는「환경적 인자(因子)」를 뜻한다. 현상(現象)을 외부에서 규정하는 인자의 총칭이다. 예술 양식을 규정하는 인자로서 밀류외설(說)을 맨처음 프랑스의 철학자, 역사가, 비평가, 심리학자인 테느(Hippolyte Taine, 1828~1893년)였다. 그는 그의 저서 《예술 철학》(1881년)에서 밀류외란 자연적 인자(풍토), 사회적 및 정치적 인자(제도, 집단, 계급 등), 정신적 및 문화적 인자(종교, 철학, 과학 등)의 상호 밀접한 결합에 의해 나타나므로 어떤 시대의 어떤 민족에 의해 형성된 예술의 형식은 그 시대의 그 민족을 지배하였던 밀류외에 의해 규정되는 것이라고 하였다. 밀류외설(說)은 예술사, 예술 사회학, 예술 지리학 등의 방면에서 출발하여 19세기 후반에 이르러서는 프랑스의 사실주의 및 자연주의 사조에 큰 영향을 미치며 오늘날까

지 계승되어지고 있다. 밀류외는 2 차원적
및 3 차원적인 각종 형식이나 디자인의 양
식 및 형식을 분석할 때에도 중요한 개념의
하나로서 쓰여지고 있다.

바(Alfred **Barr**) → 추상표현주의

바그너 Otto **Wagner** 1841년 오스트리아
빈에서 출생한 건축가. 근대 건축을 빛낸
개척자 중의 한 사람. 빈 및 베를린에서 배
웠다. 1894년 이후에는 빈 미술학교 교수로
활동하였다. 19세기의 절충주의*에서 벗어
나 시대적 정신의 요구에 조응하는 새로운
건축 양식, 구조 및 재료를 사용하였다. 즉
기능주의*를 창시하여 〈건축은 필요에 의해
서만 지배된다〉고 말한 그의 주장과 함께
실용 양식 (實用樣式)의 실현을 주장하였다.
주요 작품은 빈의 《시가 (市街) 철도 정거장》
(1894〜1900년), 《우체국》(1905년), 《시타
인호프 교회당》(1906년) 등이다. 주요 저서
로 《근대 건축 (Moderne Architektur)》(1896
년)이 있다. 그의 문하에서 나온 올브리히,*
호프만* 등은 스승의 사상을 더욱 발전시켜
〈빈 분리파〉*의 중심 인물이 되었다. 1918
년 사망.

바니시(영 **Varnish**) → 와니스

바둑판 무늬 세공〔영 **Checker-work**〕 무
늬*의 하나로서 짙고 옅은 2종의 색깔을 바
둑판 모양으로 늘어 놓은 것

바로니 Nello **Baroni** 1906년 이탈리아의
피렌체에서 출생한 건축가. 토스카나파*의
유력한 한 사람으로서 1933년 피렌체 중앙
정거장의 설계 공개 모집에 공동으로 당선,
1935년에 실현 (實現)하였다.

바로치 Federigo **Barocci** ′또는 Baroc-
cio) 1526년에 출생한 이탈리아의 화가. 후
기 르네상스에서 바로크*로 옮겨지는 과도
기에 활동한 작가로서 미술사상 중요한 위
치를 점하는 인물이다. 우르비노 출신인 그
는 처음에는 바티스타 프랑코 (Battista Fr-
anco)에게 사사하였다. 그리고 라파엘로*와

티치아노*의 작품을 연구하였고 또 코레지
오*의 강한 영향을 받아 가장 일찍부터 바
로크적 경향을 보여준 화가의 한 사람이었
다. 우르비노, 로마, 제노바, 밀라노 등에
서 활약하였다. 작품의 대부분은 종교화였
다. 강한 명암의 대비와 정열적인 색채를 사
용한 그의 회화 양식은 루벤스*를 비롯하여
다음 대의 회화에 커다란 영향을 끼쳤다. 주
요작은 《성 프란체스코의 감동(感動)》(우르
비노, 산 프란체스코 성당), 《만찬회》(우르
비노 대성당), 《마돈나 델 포폴로》(피렌체,
우피치 미술관) 등이며 파스텔화,* 동판화,*
다수의 스케치 등도 남기고 있다. 1612년
사망.

바로크〔영·프 **Baroque**, 독 **Barock**〕 1580
년경부터 1730년경까지의 유럽 미술 양식.
로코코*를 포함해서 이 이름으로 부르는 학
자도 있다. 〈바로크〉라는 말은 〈일그러진
진주〉를 의미하는 포르투갈어 (語)인 Baro-
cco에서 유래된 말이라고 한다. 일반적으로
는 우선 「변칙, 이상, 기묘한」 혹은 「좋은
취미에 어울리지 않다」 등의 뜻으로 18세기
후반에 프랑스에서 고전주의적 취미에 맞지
않는 즉 외면 장식에 있어서 분방 (奔放)한
공상적 미 (美)를 쫓아 세부에 이르기까지 회
화적 기교로서 표현 내용의 복잡성을 나타
내고 있는 건축과 조각에 대해 멸시의 뜻으
로 〈바로크〉라는 말이 맨 처음 쓰여지기 시
작했다. 그리고 독일에서는 19세기 중엽 이
후부터 처음으로 다른 모든 미술에 전용하
여 사용함에 따라 이에 포함되는 부정적인
평가를 배제하게 되었다. 즉 르네상스*를 해
체시킨 16세기말 이래의 이탈리아 미술을 가
리켜 이 말을 사용했는데 현재에는 더욱 그
말의 뜻과 적용 범위를 넓혀 르네상스에 대
립되는 모든 유럽적인 미술 양식명 (樣式名)
으로 쓰이고 있다. 또한 바로크는 동시에
미술사학, 예술학의 연구 대상이 되어 이 말
의 개념이 여기에서 다시 문예, 음악, 철학
나아가서는 시대 전반(바로크 시대)에도 전
용되어 쓰이고 있다. 다음과 같은 여러 점
이 바로크 미술 양식의 일반적인 특성이라
고 할 수 있다. 풍요함과 활기에 넘쳐 흐르
는 것, 힘찬 동세, 격렬히 불타오르는 감정,
장중함, 철저한 현실주의적 경향 등 (따라서
정은, 간소, 억제 등은 어느 것이나 〈바로크

적)인 것의 반대이다)이다. 르네상스 건축은 그 어떠한 부분의 형태를 취해 보아도 정연하게 정리되어 있으며 접합 관계가 화창하고 자유롭다. 즉 각 부가 독자적 생명을 가지고 있다. 그런데 바로크 건축은 이와 같은 형식 계통을 쓰면서도 전혀 상이한 효과를 준다. 명확한 형체감이 아니라 포착하기 어려운 변환(變幻)의 인상이다. 완결(完結)과 원만(圓滿)이 아니라 운동과 생성(生成)이다. 〈회화적*〉인 것이 지배하여 건축 및 조각도 회화적 표현으로서의 접근이 농후해졌는데, 가령 베르니니*의 작품에서 보아 알 수 있듯이 자기 충족성을 피하고 군상(群像) 표현으로 또는 정적(靜的)인 포즈가 아닌 동적, 환각적 및 연극적 표현으로 그 영역을 넓혀갔다. 또한 바로크는 초상화,* 풍속화* 및 풍경화*를 종종 최고도로 발전시켰는데, 여기에서 정녕 최초의 로망주의*적 감각을 보여 주었다. 또 코스모폴리탄(세계주의적) 사상도 바로크 예술의 하나의 본질적인 특성이다. 바로크 양식은 이탈리아에서 발생하였다. 전성기 르네상스에 대한 반발로서 일어난 것이 아니며 또한 전면적으로 새로운 형식 원리를 수립했다는 것도 아니다. 전성기 르네상스 그 자체 속에 이미 싹트고 있는 것을 다시 발전시킨 것이다. 회화상으로는 매너리즘*이라 불리어지는 중간 단계(르네상스와 바로크와의)가 있었다. 독일에서는 상당히 사정을 달리하였다. 즉 이 나라에서는 조각 및 장식의 영역에서 바로크적 요소가 어느 정도 이미 후기 고딕에 나타났었다. 이 〈후기 고딕식 바로크〉는 본래의 17세기 바로크와 단순히 평행한다는 것이 아니라 그것의 직접 준비 단계였다. 게다가 또 이탈리아의 바로크적 요소가 흘러 들어갔던 것이다. 바로크 양식이 보급된 기타의 주된 나라는 스페인 및 프랑스였다. 서양 미술의 일정한 발전 시기(16세기 말엽~18세기 초엽)에 한정되는 것은 별도로 하고라도 바로크라고 하는 개념을 다룬 양식 호칭과 결부시켜서 사용하는 수도 있다. 어떤 양식 발전의 마지막 단계에 바로크적인 성질이 나타나는 수가 종종 있기 때문이다. 이런 의미에서 〈고대 후기 바로크〉라든가 〈로마네스크 후기 바로크〉라는 식으로도 쓰여진다.

바르비종파(派) 〔프 *École de Barbizon*, 영 *Barbizon school*〕 19세기 중엽 파리 근교 동남쪽에 있는 퐁텐블로(Fontainebleau) 숲의 서북 구석에 위치한 작은 마을 바르비종에 거주하고 있던 프랑스 풍경화가의 일파로서, 퐁텐블로파(Fontainebleau派)라고도 불리어진다. 이 그룹의 멤버는 루소,* 뒤프레*(Gules *Dupré*, 1812~1889년), 스페인 출신인 화가 디아즈 드 라 페냐(Narciso V- irgilio Diaz de la *Pena*, 1807~1876년), 도비니*(Charles François *Daubigny*, 1817~1878년), 코로,* 트르와이용* 등이다. 그들은 종래의 아틀리에 안에서의 제작을 지양하고 직접 자연 속에 캔버스를 놓고 풍경이나 동물의 생태를 파악하여 묘사하는 것을 으뜸으로 하였다. 따라서 그들의 작품은 소박하고도 정취에 넘쳐 있다. 바르비종파의 화가들 상호간에는 단지 우정으로 맺어진 관계였을 뿐 결코 하나의 유파(流派)를 결성했거나 예술 운동을 촉진 전개시키지는 않았다. 그러므로 그들의 화풍도 서로 달랐으며 공통점이라면 그 밑바닥에 흐르는 낭만파적인 리리시즘(Lyricism) 뿐이다.

바르톨로메오 Fra *Bartolommeo* 본명은 *Bartolommeo di Pagholo del Fattorino*, 통칭은 Baccoio della *Porta*. 1472(75)년에 출생한 이탈리아의 화가. 사르토*와 함께 전성기 르네상스 피렌체파* 중에서도 대표적 화가인 그는 피렌체 출생이며 코시모 로셀리*(Cosimo *Rosselli*, 1439~1507년)의 제자였지만 특히 페루지노*로부터 강한 감화를 받았다. 그는 도미니쿠스회(Dominicus 會)의 수도승이며 종교 개혁가였던 사보나롤라(Gi- rolamo *Savonarola* 1452~1498년)의 열렬한 신봉자였는데, 이 수도승이 화형(火形)에 처하여진 후에는 스스로 도미니쿠스회의 수도사가 되어 1500년부터 1504년에 걸쳐서는 화필을 버렸다. 후에 재차 화가로서 복귀한 후부터는 전적으로 피렌체에서 활약하면서 종교적 생명력이 넘친 수많은 작품을 남겼다. 1508년에는 베네치아로 여행하였는데 이 무렵부터 빛나는 색조와 강한 명암의 대비를 화면에 도입하였다. 1509년부터 1512년에 걸쳐서는 마리오토 알베르티나(Mariotto *Albertina*, 1474~1515년)와 협력하여 제작에 임하였다. 1514년에는 로마로 가서 미켈

란젤로*의 작품으로부터 깊은 영향을 받았다. 만년의 명작 《그리스도의 부활》(피렌체, 피티 미술관)은 미켈란젤로 스타일의 장대한 구도를 보여 주고 있다. 주요작은 《마리아의 승천》, 《최후의 심판》(피렌체, 아카데미아 미술관), 《성모와 두 사람의 성자》(루카 대성당), 《성 카타리나의 결혼》(루브르 미술관) 등이다. 1517년 사망.

바르트만〔독 **Bartmann**〕 솔트 — 글레이즈*의 스톤웨어*의 일종. 독일 라인 지방 특히 레렌에서 16, 17세기에 만들어진 병(주로 포도주를 넣음)으로 길게 늘어진 수염이 있는 얼굴이 부조 장식되어 있는 데서 이 이름이 붙여졌다. 〈Bartmännchen〉이라고도 일컬어진다. 영국에서도 흉내내어 만들어졌다.

바르트부르크〔**Wartburg**〕 독일 바이마르 지방의 고성(古城). 1070년에 구축되었으며 이후 수 차례에 걸쳐 수리 복구되었으므로 그 옛 부분은 중부 고지대 독일의 성곽 건축의 면모를 나타내고 있다. 루터의 성서 번역이 이 성에서 이루어진 것으로 유명하다. 19세기에 모리츠 폰 시빈트*(M. von Schwind)가 제작해 놓은 벽화가 있다.

바를라하 Ernst **Barlach** 독일의 조각가이고 판화가이며 시인. 표현파*의 대표적 인물인 그는 1870년 함부르크 부근의 베델(Wedel)에서 출생했다. 특히 독자적인 제작을 진전시킨 예술가였다. 1888년 드레스덴의 미술학교에서 디츠(Robert Diez)에게 사사하였으며 1895년과 그 이듬해에는 파리에 체재하였다. 이어서 함부르크, 베를린, 베델에서 제작 활동하였다. 처음에는 도미에* 및 로댕*의 작품에서 감화를 받았으나 1906년 남부 러시아를 여행한 후로는 러시아의 목조각에서 특히 많은 감명을 받았다. 1909년 피렌체로 여행하고 돌아온 후부터는 게스트로우 및 메클렌부르크에 거주하였다. 그는 목조각 외에 자기(磁器), 테라코타* 청동 등의 작품도 남겼다. 특히 그는 흙에서 사는 농민과 학대받는 영세민, 거지, 기도하는 사람과 고통받는 자 등을 테마로 다룬 소박한 인간상의 모습을 목조가으로 제작하였는데 완만하지만 힘있는 무브망을 가진 금욕적인 형태에서는 인간의 내부에 도사리고 있는 깊은 진취성을 암시하고 있다. 따라서

그는 북구의 전통을 순수하게 계승하여 현대에 보기드문 영혼의 조형자로 일컬어지고 있다. 1915년 제 1 차 대전에 참전하였고 종전 후에는 많은 기념비를 제작하였으나 1938년 나치스에 의해 퇴폐 예술가로 낙인찍혀 그의 작품도 약 400여점 파괴당해 버렸다. 현존하는 그의 대표적 작품으로는 퀼른의 안토니타 교회에 있는 무명 용사 묘의 기념비를 제작한 묘비 위에 매달려 있는 조상(彫像)을 비롯하여 《버려진 사람들》, 《칼을 뽑는 사나이》, 《기아(飢餓)》, 《거지》, 《복수자》, 《경악》 등이 있다. 1938년 사망.

바리 Antoine Louis **Barye** 1795년에 출생한 프랑스의 조각가. 파리 출신인 그는 또 금세공 기술자이면서 화가이기도 하다. 처음에 동판 조각사 푸리에(Fourier)의 문하에 들어가 배웠고, 조각은 프랑스와 보지오(François Bosio, 1769~1845년)에게서, 회화는 그로*에게서 배웠으며 금세공술은 포코니에(Fauconier)로부터 가르침을 받았다. 따라서 그의 작품에서는 금세공술과 조각이 오묘하게 융화되어 있음을 볼 수 있다. 특히 동물을 다룬 청동 조각으로 유명한데 그는 맹수라고 하는 전혀 새로운 소재를 선택하여 정글의 비극을 연상시키는 야생의 동물을 정열적으로 묘사한 다수의 작품을 남겼다. 주요작은 《산토끼를 잡아먹는 재규어》(1850~1851년), 《뱀과 싸우는 사자》(1883년), 《켄타우로스와 라피타이》(1850년), 《나폴레옹 1세의 기마상》, 《테세우스와 미노타우로스》 등이다. 1875년 사망.

바리 Sir Charles **Barry** 영국의 건축가. 1795년 런던에서 출생한 그는 이탈리아, 그리스, 이집트, 팔레스티나 등을 여행하면서 고전 건축을 연구하고 귀국하여 브라이튼(Brighton)에 세워질 피터 교회당의 설계 콩쿠르에 당선되었다. 그 후부터 르네상스 양식과 고대풍의 양식으로 많은 건축물을 만들었던 바 특히 런던의 고딕식 건축인 《영국 국회의사당》의 설계자로서 유명하다. 그리고 이 건축은 옛 양식을 따르면서도 복잡한 근대적 요구에 대응할 수 있도록 실용상 편익와 해결을 이룩하려고 힘쓴 흔적에 많은 가치가 있다. 1860년 사망.

바리에이션〔영·독·프 **Variation**〕 「변화」, 「변동」의 뜻. 음악에서는 어떤 테마나

선율이 그 기본적 성격은 바꾸어지지 않은 채 리듬이나 하모니가 바뀌어 반복되는 것을 말하며 이 경우 「변주(變奏)」라고 번역된다. 디자인에 있어서도 하나의 기본적 스타일은 잃지 않도록 하고 부분적으로만 변화를 가하여 몇 개의 바리에이션을 만드는 경우가 있다.

바빌로니아 미술〔영 *Babylonian art*〕 메소포타미아 (서부 아시아의 티그리스강과 유프라테스강 유역 지방)에서 최고(最古)의 문화를 창출한 장본인은 수메르인 (Sumer 人)이었다. 수메르 건축은 재료로서 주로 건조시킨 벽돌을 사용하였다. 신전과 관련하여 지구라트 (Ziggurat 또는 Zikurat)라 불리어지는 독특한 층탑이 세워졌는데, 나중의 바빌로니아 및 아시리아의 건축에서도 이것을 이어받고 있다. 수메르 조각(그 발단은 기원전 3000년경 이전)에 있어서 대조각상은 볼 수 없다. 양 손을 가슴 위에 포개고 있는 비교적 작은 입상 또는 좌상이 오늘날에도 남아 있다. 다수의 부조 혹은 부조로 장식된 돌의 용기에는 살아 있는 제물을 바치는 정경 또는 출정(出征)이나 수렵 장면이 표현되어 있다. 공예는 우르(Ur)의 왕묘에서 출토된 정교한 금제의 그릇이나 무기 등에서 볼 수 있듯이 고도의 발달된 기술을 보여 주고 있다. 바빌로니아 미술은 이와 같이 대체로 수메르 미술에 의존하는 것이다. 수메르 조각과 마찬가지로 바빌로니아 조각에 있어서도 커다란 환조(丸彫) 조각의 유품은 없다. 그러나 부조에 있어서는 다수의 걸작을 남기고 있다. 즉 기원전 2600년경에 융성한 악카드(*Akkad*) 왕조의 나람 신(Naram-Sin)의 전승 기념비 (기원전 2300~2200년경, 돌 높이 198.1cm, 루브르 미술관) 및 기원전 2000년경부터 번영한 바빌론 제 1왕조의 여섯 번째 왕 함무라비 (*Hammurabi*)에 의해 만들어진 법전비(法典碑)의 상부 부조 (기원전 1760년경, 섬록암, 높이 71.1cm, 루브르 미술관) 등이다. 제 1천년기에 걸쳐 제작된 바빌로니아 미술의 유품은 매우 적은데 그 이유는 당시의 미술품 특히 금속 제품이 정복자들에 의해 대다수 반출되고 말았기 때문이다. 그러나 건축에 부수(附隨)되었던 흥미있는 장식 부조는 현재에도 잔존하고 있는데, 신바빌로니아 제국의 네부

카드네자르 2세 (*Nebuchadnezzar* Ⅱ, 기원전 605~562년)가 세운 바빌론의 이시타르 문 (Ishtar Gate)의 부조가 대표적인 본보기이다. 이것은 푸른 땅 위에 부조로 백색 또는 적갈색을 사용하여 암소와 용을 나타낸 채유(彩油) 벽돌로 만들어진 것이다.

바사리 Giorgio *Vasari* 이탈리아의 건축가, 화가, 미술사가. 1511년 아레초 (Arezzo)에서 출생. 13세 때 피렌체로 나와서 미켈란젤로*와 사르토* 등으로부터 배웠다. 피렌체와 로마에서 활동하였다. 회화의 주요 작품으로는 피렌체의 팔라초 베키오(Palazzo Vecchio)의 벽화 (1555년 이후) 및 바티칸의 스칼라 레지아 (Scala Pegia) 벽화(1571~1573년)가 있다. 화가보다도 오히려 건축가로서 더 뛰어난 인물이었다. 피렌체의 《팔라초 델리 우피치》(1560년 이후)가 그 대표작이다 (→ 우피치 미술관). 그러나 최대의 명성을 떨친 것은 미술사가 (美術史家)로서이다. 그의 저서 《미술가 열전 (Le vite de' più eccellenti Pittori, Scultori ved Architettori)》(1550년, 2 版 1568년)은 치마부에*에서 바사리 시대까지의 이탈리아 미술가의 생애 및 작품에 대해 기술한 책이다. 이탈리아 미술사의 연구에 빠뜨릴 수 없는 중요한 전거(典據)이다. 1574년 사망.

바스 Saul *Bass* 1921년 뉴욕에서 출생한 디자이너. 케페슈*에게 사사하였다. 1952년 이래 자유 계약에 의한 그래픽 디자이너로서 활약하였다. 텔레비전, 영화, 패키지* 등 각 방면에 걸쳐 활약하고 있다. 영화 《80일간의 세계 일주》의 타이틀 디자인은 특히 유명하다.

바우마이스터 Willi *Baumeister* 1889년 독일의 시투트가르트에서 출생한 화가. 그곳의 미술학교에서 배워 처음에는 인상주의* 풍으로 그렸으나, 1919년 레제,* 오장팡* 등과 알게 되면서부터 퀴비슴*에서 추상주의*로 전향하였다. 그의 추상은 감각적이라기보다 정신적인 경직함을 보여 주고 있어서 가장 독일적인 추상 예술의 자질을 지닌 작가로 평가받았다. 1928년 프랑크푸르트 암 마인의 미술학교 교수가 되었으나 나치로부터 퇴위 미술의 퇴폐 예술가로 낙인찍혀 추방된 뒤부터는 일체의 활동을 정지하였다가 1946년부터 재차 시투트가르트 미술학교에서

후진들을 지도하면서 한편으로는 전후에 다시 전개된 전위 예술 운동의 기수로서 눈부신 활동을 보여 주었다. 1955년 사망.

바우짐볼리크〔독 *Bausymbolik*〕 건축 상징학. 특히 중세 교회당 건축을 십자가와 그리스도의 몸으로 보고 또 그 각 부분을 상징적으로 해석하는 것(예컨대 12개의 柱列을 12사도로 해석하는 것과 같다).

바우하우스〔독 *Bauhaus*〕 1919년 그로피우스*에 의하여 독일에 창립된 조형학교. 그로피우스는 일찍부터 정신적 문화와 물질적 문명과의 대립 혹은 정신과 물질의 분리가 19세기 후반 이후의 예술 및 건축에 반영되고 있음을 지적하고 물질과 정신의 모든 영역을 통일하는 키 포인트의 하나가 건축에 있음을 생각하고 이것을 작품에 의해 구현하려고 노력하였다. 그러나 이러한 이상(理想)의 실현은 뛰어난 건축가(단순히 집을 설계하는 사람이 아니라 넓은 범위에 걸치는 디자이너)를 새로 육성하는 길 외에는 없다고 생각하였다. 제 1 차 세계 대전 후 반 데 벨데*의 제안으로 바이마르 공화국의 초청을 받아 반 데 벨데가 교장이었던 대(大)공립 공예학교와 대(大)공립 조형 예술 전문학교의 지도자가 될 것을 승락하고 이 두 학교를 통합하여 Staatliches Bauhaus in Weimar(바이마르의 국립 바우하우스)로 개칭하여 그의 평소의 이상(理想) 실현을 추구하였다. 바우하우스의 근본 목표는 〈모든 조형예술적 교양과 기술적 교양을 하나의 건축 예술에다 그 불가분의 성립 요소로서 종합하는 것, 따라서 현실의 생활에 봉사하는 것〉이었다(그로피우스의 저서 《바우하우스의 이념과 조직, 1923년》). 그 교육 구조는 밑바닥에서부터 새롭게 짜여졌다. 특히 예비 과정(독 Vorlehre)에서 반드시 거쳐야 하는 재료 체험은 재료가 지니는 법칙성과 가능성을 스스로 발견케 하여 재료와 인간과의 상호 충돌 및 화합에 의한 새로운 창조를 목적으로 또 그것을 달성하기 위한 연구의 한 수단으로 학생들에게 주어졌는데 이것이 바우하우스 교육의 가장 뜻있는 특색 중의 하나였다. 또 여기에 지도자로서 칸딘스키* 클레* 파이닝거* 이텐* 등과 다소 뒤에 모홀리 — 나기* 등 제 1 급의 인물이 보이게 된 것도 놀라운 일로서 그로피우스의

선견지명이 뛰어났음을 알 수 있다. 4년 동안 노력한 결과가 1923년 전람회와 출판물을 통해 발표되었는데 그것은 세계적으로 커다란 반응을 불러일으켰다. 바우하우스의 업적은 건축보다도 오히려 공업 제품에서 크게 나타났다. 이 때문에 바우하우스는 독일 공작 연맹*의 중핵으로까지 되었다. 이에 반하여 바이마르 시민과 튀링겐 정부는 바우하우스를 압박하여 1924년 해산하지 않을 수 없게 하였다. 데사우(Dessau), 프랑크푸르트 — 암 — 마인(Frankfurt-am-Main) 기타의 도시가 바우하우스의 진가를 인정하여 이것을 인수하려고 하였는데 결국 데사우시(市)와의 협약이 성립됨과 동시에 그로피우스의 설계에 의한 신축 교사(校舍)를 세우고 Bauhaus Dessau Hochschule für Gestaltung(바우하우스 데사우 조형학교)이라 명명하고 재출발하였다. 그리고 바우하우스 출신인 알버스(Josef *Albers*), 바이어,* 브로이어,* 쉬미트(Jost *Schimidt*) 등을 새로운 교수 또는 조수로서 맞아들이고 학생 대표도 능동적으로 운영에 참가하였다. 바이마르에서 발전한 이념과 계획은 한층 힘차게 실현되어 공업과의 결부도 긴밀해졌으며 공방*(工房)은 공업의 연속 생산품에 대한 예비적 실험장으로서의 성격과 의의를 높였다. 바우하우스 전체의 동맥이라고도 할 수 있는 기본 교육 및 구성 교육은 바이마르 시대보다 더욱 새롭고 생생하게 고동쳤다. 1928년 그로피우스는 바우하우스의 확실한 행적에 희망을 가지면서 은퇴하고 모홀리 — 나기*도 사퇴하였다. 그러나 1933년 정권을 획득한 나치의 탄압으로 말미암아 바우하우스는 폐쇄당하고 말았다. 당시 제 3 대 교장이었던 미스 반 데르 로에* 등은 베를린에서 재기를 도모하였으나 그 꿈도 물거품처럼 사라졌다. 또 얼마 후에 발발한 제 2 차 세계 대전은 바우하우스 정신을 뿌리채 뽑는 것처럼 보였으나 미국에서 새롭게 싹이 텄고 종전 후에는 독일에도 재건되었다. 전자는 모홀리 — 나기, 후자는 빌*에 의해서이다.

→ 뉴 바우하우스

바이어 Herbert *Bayer* 1900년 오스트리아에서 출생한 디자이너. 오스트리아와 독일에서 건축을 배운 뒤 바이마르*와 데사우*의 바우하우스*에서 칸딘스키* 등으로부터

벽화와 타이포그래피*를 배웠다. 후에 데사우에서 바우하우스의 교수(마이스터)로 활동하면서(1921~1923년) 레이아웃* 및 타이포그래피를 가르쳤다. 1928년에는 베를린으로 가서 인쇄 디자인, 회화, 사진, 디스플레이, 패키징(→ 패키지) 등 각 방면에서 활동하였다. 1937년 미국으로 건너가 기업의 고문 디자이너로서 활동하면서 그래픽 디자인*을 비롯하여 회화, 건축 등 광범위하게 디자인 활동을 하였다.

바이킹 양식(樣式)〔영 *Viking style*〕노르만인(人) 즉 스칸디나비아 및 덴마크의 게르만계 주민의 예술 양식. 이 민족은 8~11세기경 해적으로서 유럽에 이동하여 프랑스 북서부를 노르만디라고 명명하고 거기에 정주하였다. 그들은 선묘(線描)를 주로 하는 추상 도형의 세밀한 목조각 기술을 가졌다. 1904년 노르웨이에서 행하여진 오에제베르크 분묘의 발굴에서는 9세기의 해적선 모형과 무수한 일상 생활용품 외에 배의 선복(船腹), 여러 가지 조각이 시도된 썰매, 차(車) 같은 것도 발견되었다.

바이타 초자(硝子)〔영 *Vita glass*〕자외선 투과용 유리의 일종으로 1924~1925년 영국의 바이타 글라스 회사(Vita Glass Co.)에서 《바이타 유리》라는 상품명으로 공업적으로 제조되었다.

바젠 Jean *Bazaine* 1904년 프랑스 파리에서 출생한 화가. 처음에 조각을 배웠으나 얼마 후 아카데미 줄리앙*에서 회화를 배웠다. 사실주의*의 그림을 그리며 루브르의 고화(古畫)를 모사하고 있었으나 후에 비구상(非具像) 작가가 되었다. 1941년 뜻을 같이 했던 화가들과 《프랑스 전통 청년 화가*》의 전람회를 개최하고 스스로 작품을 출품하면서 신시대 미술의 이론적 기초를 세웠는데, 평론가로서의 그의 견해에는 경청할 만한 것이 있다.

바젤 미술관〔*Kunstmuseum Basel*〕스위스 바젤에 있는 1662년에 설립된 세계 최초의 미술관. 수집품의 중핵을 이루는 것은 바젤의 유력한 법조가(法曹家)였던 바실리우스 아메르바흐를 시조로 하는 아메르바흐가(家)의 콜렉션이다. 여기에는 홀바인*을 비롯하여 같은 시대의 독일 화가들의 작품 외에 서적, 화폐, 판화, 공예품 등을 많이 소장하고 있다. 이것들을 구입하여 공공 미술관으로 하기 위해 바젤시(市) 당국과 바젤대학이 협력했으며 그 후에도 바젤 시민들의 기증, 재단의 운영으로 늘어난 소장품들을 1936년에 준공한 로마네스크* 양식의 현재 건물로 옮겨 전시하였다. 현재 수집품은 15~16세기의 독일 회화, 전(全) 시대에 걸친 스위스 미술, 19~20세기의 유럽 근대 회화의 3부문으로 나뉘어져 있으며 각 부문마다 매우 중요한 작품이 포함되어 있다. 그리고 약간의 그리스―로마의 조각도 소장되어 있다.

바질 Jean Frédéric *Bazille* 1841년 프랑스 몽펠리에(Montpellier)에서 출생한 화가. 처음 살롱*에 출품한 후부터 점차 사실주의*, 인상주의*로 나아가 인상파 화가들과도 교제하였다. 특히 모네*와 르느와르*를 알고부터 그들과 함께 야외에서의 스케치를 즐겼으며 그 결과 인상파*의 기본적인 화풍을 일찍부터 보여 주었다. 우아한 상류 사회층의 생활 정경을 야외의 외광(外光)에 특히 중점을 두고 그렸는데 《나무 아래에 앉아 있는 여인》이 대표작이다. 1870년 보불 전쟁에 참전하였다가 30세의 젊은 나이로 전사하였다.

바질리카〔라·영 *Basilica*〕 그리스어 basilike(stoá)에서 유래된 말. 1) 원래는 아테네의 제2집정관 즉 바실레우스(Basileus ;神과 관계되는 업무를 관장하고 또 형사 소송의 판결에 관계하는 집정관)의 관청을 말한다. 2) 이 명칭이 basilica로서 라틴어로 전환되어서는 로마인의 재판, 상거래, 집회 등에 쓰였던 공회당을 뜻하게 되었다. 장방형 평면으로서 내부에는 2열 4열의 주열(柱列)이 달려 있으며 세로로 3개 부분으로 나뉘어진다. 중앙을 신랑*(身廊)으로 하였고 그 좌우를 측랑*(側廊)으로 하였으며 신랑은 측랑보다도 더 넓고 높다(좌우의 측랑이 각각 이중으로 만들어져 있는 예도 있다.), 그리고 신랑 정면 안 쪽에 종종 반원형의 돌출된 방(→ 애프스)이 마련되어 있는데 여기에 법관석과 제단이 있었다. 신랑의 채광은 명층(→ 신랑)에 의한다. 3) 초기 그리스도교 시대에 출현된 바질리카식의 장방형 성당(2~4세기). 고대 로마의 바질리카가 지니고 있는 적절한 구조상의 취

향과 효율적인 방의 배치로 이루어진 내부 때문에 초기 그리스도교 시대의 성당 건축으로 발전하였다. 특색은 신랑과 돌출방 사이에 있는 수랑*(袖廊) 입구 앞에 있는 방 하나(이른바 나르텍스*), 전체의 전면에 열주로 에워싸인 방형의 마당 아트리움* 등이

바질리카

다. 그리고 카롤링거 왕조(→ 카롤링거 왕조 미술) 후가 되면서부터 다시 수랑과 돌출방 사이에는 신랑의 연장부로서 성가대석(聖歌隊席)이 덧붙여졌다. 그리고 수랑과 신랑은 라틴 십자(→ 십자)의 횡목과 종목이 똑같은 비례로 서로 교차하고 있다(십자형 바질리카). 신랑의 상벽(上壁)은 이미 원주로 받쳐진 아키트레이브* 위에 얹혀지는 것이 아니라 열공(列拱:아치의 열) 위에 얹혀 있고 또 수랑의 상부에는 한층 더 높힌 관람석식의 트리뷴(영 tribune)이 마련된 것도 나타났다. 1100년경부터는 초기 그리스도교 시대 바질리카의 평천정(平天井)을 대신하여 둥근 천정(궁륭*)이 나타났다. 이러한 발전 단계를 거치게 되어 처음에는 단순했던 건물의 외부가 점차 호사하게 장식되어 갔다. 즉 서쪽 정면이 풍성하게 구성되었고 또 탑에 의해 돋보이게 되기도 하였다. 따라서 바질리카는 로마네스크* 양식 및 고딕* 성당의 주요한 형으로서 존속하게 되었다.

바카로 Giuseppe **Vaccaro** 1896년에 출생한 이탈리아의 건축가. 볼로냐 출신. 1923년 로마 바르듀이나광장 개조계획 경기설계에 당선, 이후 차례차례로 건설기의 경기설계에 영광을 획득. 1935년 완성의 볼로니아 공대, 이듬해 완성의 나폴리 중앙우체국(프란치와 공동) 등을 설계하였다.

바크스트 Lev **Bakst** 러시아의 화가이며 무대 미술가. 1866년 페테르부르크에서 출생한 그는 모스크바의 미술학교에 들어가 배웠다. 1906년에는 파리에서 개최된 살롱 도톤의 러시아부에 출품하였고 1909년에는 디아길레프*의 러시아 발레단이 파리에서 결성되자 그의 무대 디자인을 담당하여 활동하면서 매우 명성을 펼쳤다. 《클레오파트라》, 《셰라자드》, 《다프네와 크로에》 등의 무대 디자인은 그의 중요한 업적에 속한다. 일시 러시아로 돌아갔으나 후에 파리에 정주하였다. 다눈치오(G. D'Annunzio) 등의 극 무대 장치에도 참여했다. 차이코프스키의 발레 《잠자는 미녀》(1921년, 런던 공연)의 배경화를 그렸고 또 무용수들의 의상도 고안하였다. 이러한 그의 무대 미술을 혁신한 공적은 매우 크다. 1924년 사망.

바탕칠〔프·영·독 *Préparation*〕 회화 기법. 회화의 경우 그 위에 그려지는 그림의 밀도를 높이기 위하여 바탕 위에 두꺼운 그림물감 층을 칠하는 일. 16세기까지는 나무의 타블로*에 조심스럽게 회반죽이나 백아(白堊)의 바탕을 칠하고 반들거리게 문질러 놓았다가 그 위에 그림물감의 바탕칠을 한 뒤 질이 좋은 실버 화이트를 사용하였다.

바토 라브와르〔프 *Bateau lavoir*〕 → 세탁선(洗濯船)

바티칸궁 미술관(美術館)〔이 *Museie Gallerie Pontficie*, 영 *The Vatican Collections*〕 1천개 정도의 방이 있는 바티칸궁 중 교황 및 교황청으로 쓰고 있는 부분은 적고 대부분은 미술품 및 기타의 수집된 문화재의 전시에 쓰여지고 있어서 바티칸궁 전체가 미술관과 같은 것이다. 바티칸궁 내의 공개된 콜렉션에는 1) 고대 조각이 수집되어 있는 피오 클레멘티노 미술관(Museo Pio-Clementino, Museo Chiaramonti) 2) 에트루리아 미술*의 에트루스코 그레고리아노 미술관(Museo Etrusco Gregoriano) 3) 이집트 미술*의 에지치아노 미술관(Museo Egiziano) 4) 르네상스*의 명작을 소장하고 있는 회화관(繪畫館 ; Pinacoteca Vaticana) 5) 각 시대의 그리스도 미술 공예품을 소장하고 있는 사크로 미술관(Museo Sacro). 50만권 이상의 인쇄책 외에 5만점의 마누스크립트*(Manuscripts)를 소유하고 있는 도서관이 있다. 이 밖에 《라파엘

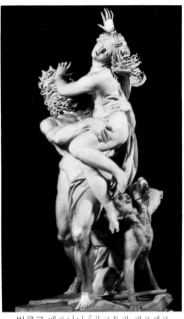

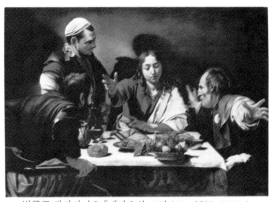

바로크 카라바지오 『에마오의 그리스도』 1596～1600년

바로크 베르니니 『플르톤과 페르세프』
1621～27년

바빌로니아 미술 『인장과 인영』 (메소포타미아) B.C 2300년

바빌로니아 미술 『수메르인의 태
양신』

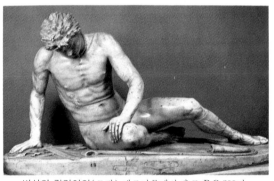

빈사의 갈리아인 (모작) 페르가몬에서 출토 B.C 200년

| Baldung | Barry | Beckmann | Bellini, Gentile |

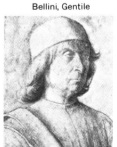

바젤 미술관(스위스) 1662년 설립.
현 건물은 1936년 준공

빈 미술관 박물관(오스트리아) 1891년 개관

베르사유궁(프랑스) 1669
년 확장. 1691년 완공

Bernini

Blake, William

Boccioni

Böcklin

비잔틴 미술 『왕비 테오도라』(라벤나 산 비탈레 교회)
B.C 547년

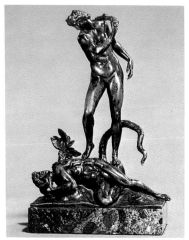

브론즈 첼리니 『악을 이기는 덕』 1550년

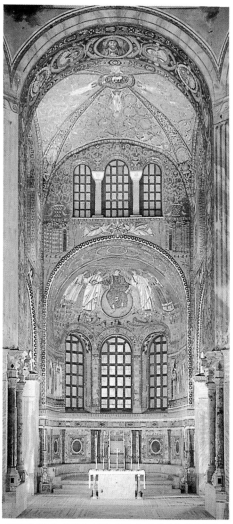

비잔틴 미술 라벤나 산타 비타레 교회내부 B.C 547년

Bonnard Bosch Botticelli Brancusi

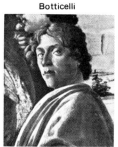

브뤼케(橋) 키르히너 『캇부르』 1923년

브뤼케 헤겔 『테이블의 두 남자』 1912년

바르비종파 페냐 『도시로 나가는 집시들』 1844년

바르비종파 미세르 『언덕』 1820~30년

Braque

Brouwer

Brown, Ford Madox

Brueghel, Jan

베네치아파 베키오『비너스
와 큐피트』1520년

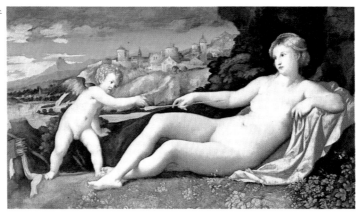

분리파 리베르만
『앵무새를 엮는
남자』1902년

분리파 코린트『아침 햇빛』1910년

Burgkmair

Burne-Jones

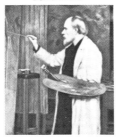

Velazguez

Veronese

바티칸 궁전 『산 피에트로 대성당』

바티칸 궁전 피에르 루이지 네르비에 『교황 알현장』
1971년 완공

부조 『그리스도와 동방박사의 예
배』(힐데스하임 대성당) 1015년

부조 『성 베드로』(모아사크 수도원) 1100년

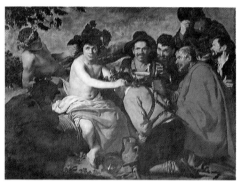

벨라스케스『박쿠스의 승리』1628~29년

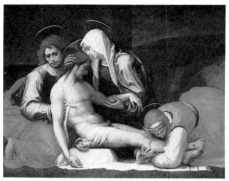

바르톨로메오『카스티리오네』1516년

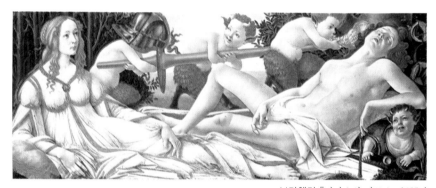

보티첼리『비너스와 마르스』1485년

베로키오『그리스도와
토마스』1480년
←

보티첼리『비너스의 탄생』1485년

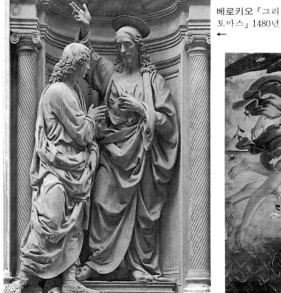

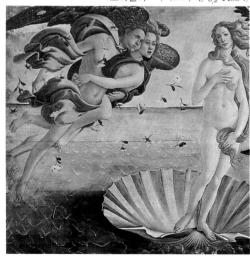

벨리니 『피에타』 1470년

변모 라파엘로 『그리스도의 변모』 1519~20년

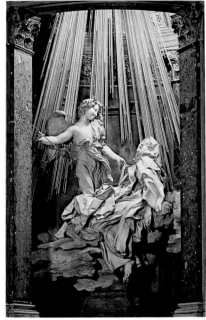

베르니니 『성녀 테레사의 법열』 1647~52년

베르메르 『아트리에의 화가』 1665년

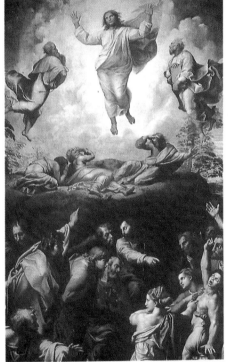

〈이 그림의 상단부는 라파엘로, 하단부는 제자 로마노의 작품임.〉

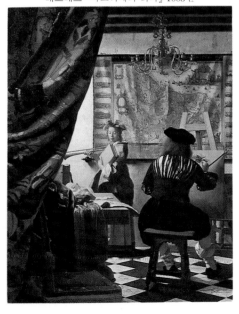

로*의 스탄차*〉, 《보르지아의 방》, 시스티나 예배당* 등의 르네상스 회화의 걸작으로 장식된 여러 방도 공개되고 있다. 이것들은 회화관 외에는 전부 같은 출입구에서 들어가도록 되어 있다.

바티칸 궁전(宮殿) 〔영 *Vatican palace*〕 로마 교황의 지배하에 있는 로마 시내의 독립 국가 바티칸시(市)에 있는 교황을 위한 궁전. 1377년 그레고리오 11세가 당시 프랑스의 아비뇽(Avignon)에 있던 교황궁을 로마로 옮기고 바티칸을 궁전으로 정한 이래 역대의 교황들에 의해 점차 개축 또는 증축되면서 산 피에트로 대성당*에 접하는 대건축으로 확대되었다. 면적 55,000㎡, 그 중 중정(中庭)은 25,000㎡'(그 수 20개), 홀, 부속 예배당, 살롱 등의 갯수가 1,000개에 이른다. 그 중에서도 조반니노 데 돌치(Giovannino de' *Dolci*)에 의한 시스티나 예배당 (1473~1481년), 브라만테*에 의한 벨베데레*의 중정(Cortile di Belvedere), 라파엘로*의 프레스코로 알려지고 있는 《라파엘로의 스탄차 (Stanza di Raffaello)》, 《라파엘로의 낭(廊), Loggi di Raffaello》 및 베르니니*에 의한 계단 《스칼라 레지아(Scala Regia)》가 유명하다. 클레멘테 14세(재위 1769~1774년) 및 피오 6세(재위 1774~1799년)에 의한 피오 ― 클레멘테 미술관, 키아라몬티 미술관(Museo Chiaramonti), 이집트 미술관, 에트루리아 미술관 외에 다수의 명화를 소장하고 있는 회화관과 도서관이 있다.

바피오의 술잔(盃) 〔영 *Goblets of vaphio*〕 스파르타 남쪽 바피오 부근의 원개분묘(圓蓋墳墓 ; 언덕의 속을 파서 벽 쪽을 돌로 쌓은 둥근 뚜껑형의 墓窟)에서 발견되었다. 한 쌍의 금으로 만들어진 술잔. 아테네 국립 미술관 소장. 이 분묘는 후기 미케네 시대(기원전 1350년)의 유적인데 여기서 나온 이 금제 술잔은 기원전 15세기경 크레타(→ 크레타 미술)인이 만든 것으로 추측된다. 그러므로 이 잔은 미케네인이 크레타로부터 수입한 것으로 보는 견해가 오늘날에는 유력하다. 이는 단조세공(鍛造細工)으로 부조한 한 쌍의 잔인데, 그 중 하나는 들소를 포획하는 동적인 광경이 표현되어 있고 다른 하나는 들소 사육의 정온한 목가적인 정경이 묘사되어 있다. 기술적으로나 예술적으로 매우 뛰어난 솜씨를 보여 주고 있다.

박람회(博覽會) 〔영 *Exhibition, Exposition, Fair*, 프 *Exposition*, 독 *Ausstellung*〕 산업 혁명이 낳은 근대적 기관(機關)의 하나. 18세기 후반 영국에 이어 유럽 각지에서는 산업 진흥과 발명 장려를 목적으로 한 권업(勸業) 박람회가 개최되었다. 이것들은 어느 것이나 국내적인 것으로서 국내 박람회(National exposition)에 속한다. 이런 종류의 박람회가 점차 성공을 거두게 되자 국가를 초월하는 세계적 규모의 박람회를 발전하여 마침내 1851년 런던의 수정궁(水晶宮 ; Crystal Palace)에서 대망의 만국 박람회*가 개최되었다. 이 만국 박람회는 모든 의미에서 중요한 역사적 사건이었다. 이후 각국에서는 국제 박람회(International exposition, World's fair)가 기획 실현되어 국내 박람회나 각종의 전문직 박람회가 개최되기에 이르렀다. 20세기에 들어와서 박람회는 더욱 더 왕성해져서 세계 각지에서 크고 작은 각종 박람회가 끊임없이 개최되고 있다. 박람회의 종류에 있어서는 우선 규모상으로 국제 박람회와 국내 박람회는 다시 전국적인 것과 지방적인 것으로 나누어진다. 내용상으로는 종합적인 것과 전문적인 것으로 나누어지며 특히 전문적인 것에는 농업, 수산, 공업, 광산 등 산업별로, 또 과학 발명의 문화, 교육, 후생, 교통 등으로 다시 세분된다. 테마는 모든 분야에서 구할 수 있으므로 박람회의 기획은 다종다양하게 되는 것은 당연하다. 그런데 쇼(show)는 단일 테마에 의하는 경우가, 옥외에서 개최되는 자동차 쇼(motor show)나 극장 등에게 흥업적으로 행하는 패션 쇼(fashion show) 등을 포함하지만 박람회에 준하는 것은 아니다. 멧세(독Messe)는 정기적으로 개최되는 견본시(독Muster messe)인데, 매년 2회 도시 전체를 박람회장으로 하여 개최되는 라이프치히의 멧세 등은 일종의 상설인 박람회의 성격을 갖는다. 전람회는 박람회보다 소규모이며 그 성격도 달리하고 있다. →만국 박람회

박카날〔희 *Bacchanal*, 프 *Bacchanale*〕 그리스의 주신(酒神)인 박쿠스 디오니소스의 축제가 열리는 장소를 박카날이라 한다. 그리고 그 축제를 박카날리아(Bacchanalia)

라고 칭하는데, 기원전 2세기경에 이탈리아에서 널리 행해졌으나 대체로 그 축제 때마다 소동과 난동이 일어났던 이유로 원로원의 탄압을 받았다.

반곡(反曲) → 시마

반 다이크 Anthonis *van Dyck*　1599년 네덜란드 안트워프에서 출생한 화가. 루벤스*가 사망한 후에 17세기 플랑드르를 대표한 가장 뛰어난 화가. 1616년부터 1621년 사이에는 루벤스의 제자 및 조수로 활약하였다. 1623년 이탈리아로 유학하여 티치아노,* 베로네제* 등 베네치아파* 대가의 작품을 통해 많은 감화를 받았다. 그리고 로마, 피렌체, 제노바 각지를 순방한 뒤 1627년 귀국하였다. 이탈리아에 머무르는 동안 걸작인 《추기경 벤티볼리오상(像)》을 비롯한 몇 점의 초상화를 발표하여 명성을 떨쳤고 피렌체에 있는 몬테 카발로 성당의 《삼현자(三賢者)의 예배》및 《승천》도 이 무렵의 제작된 것이다. 1632년 런던으로 건너가 생애를 마칠 때까지 영국 왕실의 궁정 화가로서 찰스 1세(*Charles* Ⅰ)의 왕실을 위하여 활동하였다. 영국의 회화 특히 초상화에 많은 영향을 끼쳤다. 초기의 작품에는 루벤스의 작품과 구별이 잘 되지 않는 것이 매우 많다. 스승의 작풍을 모방했기 때문이다. 그러나 만년에는 독자적 화풍을 수립하였다. 루벤스의 작품에는 활기와 박력이 충만되어 있지만 반 다이크의 그림은 온화한 구도와 부드러운 색채를 사용하고 있어서 우아하고 솔직하다. 종교, 신화, 우의적인 소재도 다루고 있지만 초상화가로서 가장 뛰어난 재능을 보여주었다. 주요 작품은 상기한 작품 외에 《가족의 초상》(레닌그라드), 《루이사 메 타시스》(빈 미술사 박물관), 《자화상》(뮌헨 옛 화랑), 《부인상》(밀라노, 브레라 미술관), 《찰스 1세》(루브르 미술관), 《피에타》(안트워프 왕립 미술관), 《성가족》(뮌헨 미술사 박물관), 《디아나와 엔디미온》(마드리드, 프라도 국립 미술관), 《비너스와 발칸》(루브르 미술관) 등이 있다. 1641년 사망.

반다이크 브리운〔영 *Vandyke brown*〕안료* 이름. 갈색 안료. 브라운 오커를 지진 것이 우수한데, 그 밖에도 산화철 유기물 등이 있으며 또 소재(素材)나 제법에 따라 그 내구성이 각각 다르다. 흡유량(吸油量)이 크고 건조가 늦은 것이 흠이다.

반 데르 바이덴 Rogier *van der Weyden* 네덜란드의 화가. 1400(?)년 투르네(Tournai)에서 출생. 로베르트 캄팡(Robert Campin, 1378?~1444년)에게 5년 동안 배운 후 1432년 투르네의 화가 조합에 등록하게 되었고 1436년에는 브뤼셀시(市)의 공인 화가에 임명되었다. 1449년부터 1450년까지 로마에 여행하였으나 그의 이 체험이 자신의 작풍에 각별한 영향을 미치지는 못하였다. 조각가의 아들이었으므로 그 자신도 처음에는 조각을 하였던 것 같다. 그려진 인물의 조소적(彫塑的)인 엄밀성이 이를 암시해 주고 있다. 풍경을 별로 좋아하지 않았으며 또 부대적(附帶的)인 사물을 같은 시대의 화가인 얀 반 아이크(→ 반 아이크 형제)와 같이 정성드려 묘사하는 것도 좋아하지 않았다. 그는 또 얀 반 아이크와 같은 새로운 정신의 개척자는 아니었으며 오히려 기존(旣存)의 양식을 집대성한 사람이었다. 완전한 표선(描線)과 살붙이기에 의한 표현의 강력함을 보여 주었고 심리적 해결의 깊이에도 주목할 만한 것이 있다. 주요 작품은 《십자가 강하(降下)》(스페인, 프라도 국립 미술관), 《최후의 심판》(프랑스 보느 오텔―디우 미술관), 《삼왕 예배(三王禮拜)》(뮌헨 국립 미술관), 《성모를 그리는 성 루카》(브뤼셀 시립 미술관), 《젊은 부인상》(베를린 국립 미술관) 등이다. 1464년 사망.

반 데 벨데 Henry *van de Velde* 1863년에 출생한 벨기에의 건축가이며 미술 공예가. 안트워프(Antwerp) 출신. 이곳의 아카데미에서 배웠고 후에 파리로 나와 건축 공예 기술을 익혔다. 화가로서의 훈련을 쌓은 그는 특히 모리스*의 영향하에서 포스터, 가구, 은제품, 유리 제품 등의 디자이너로도 활약하였다. 1894년 브뤼셀의 공예 박람회에 가구를 출품하면서 그것들을 〈아르 누보〉*(신예술)라고 이름지었다. 이윽고 파리의 화상(畵商)인 새뮤얼 빙(Samuel *Bing*)과 협력하여 적극적으로 아르 누보 운동에 나섰다. 그리고 그는 기계에 의한 생산과의 융합의 필요성을 통감하여 현대 생활을 대상으로 하는 참신한 작품들을 발표하였다. 이러한 혁신적인 움직임은 독일에도 파급되

었는데, 이 때문에 과거의 역사적 양식으로 부터의 분리를 꾀하는 분리파*(分離派) 운동이 출현하게 되었다. 바우하우스*의 전신인 독일의 바이마르 미술 공예학교를 1907년에 창설하여 1914년까지 교장으로 지낸 후 귀국하여 강(Ghent)대학교 교수로 지내는 한편 브뤼셀 공예 협회의 회장이 되었다. 건축의 대표적 야심작은 1914년 독일이 공작 연맹*이 주최한 쾰른 박람회를 위해 쾰른(Köln)에 건립한 《공작 연맹 극장》(후에 파괴 되었음)과 하켄(Haken)에 있는 《폴크방 박물관》등이다. 저서로는 《근대 공예의 르네상스(Die Renaissance im Modernen Kunstgewerbe)》(1901년)과 《프랑스의 신양식》(1925년) 등이 있다. 1942년 사망.

반 도렌 Harold Livingstone *van Doren* 1895년 미국 시카고에서 출생한 디자이너. 윌리엄 칼리지를 졸업, 이어서 파리의 그랑 쇼미에르에 유학하였다. 미네아폴리스 미술 연구소(Minneapolis Institute of Art)의 부소장을 지낸 후 사무실을 차려 공업 디자인* 분야에서 활약하였다. 생활 용품에서부터 각종 기계에 이르기까지 디자인 분야를 확대해 갔다. 신재료의 미를 추구하였고 미국에서 최초로 플라스틱의 실험을 시도하였다. 저서로는 《Industrial Design》이 있다.

반드케라미크〔독 *Bandkeramik*〕 신석기 시대의 띠 모양 장식이 있는 도기(陶器)로서 장식상으로 크게 2종으로 나뉘어진다. 1) 2～5개의 직선 띠 또는 지그자그, 산형 대상문(山形帶狀紋)의 것 (윌름스 부근 출토) 2) 나선형 미앤더* 무늬가 있는 것 (유고의 브르토미아 출토).

반 아이크 형제 *van Eyck*(형 Hubert *van Eyck* 1370？～1426년, 동생 Jan *van Eyck* 1390？～1441년) 네덜란드의 화가. 북유럽 르네상스 미술의 선구자. 기술적으로는 템페라화*법(畫法)에 대신하는 유채법(油彩法)의 대성자로서, 예술적으로는 인간 및 그 주위 세계의 새로운 조형을 개발하여 근세 북구 회화의 창시자가 된 대화가이다. 대표작은 벨기에의 강시(Ghent市)에 있는 성 바본(St. Bavon) 성당의 대 제단화(大祭壇畫). 이것은 고정된 중앙부와 움직일 수 있는 좌우 양익(左右兩翼)을 가진, 이른바 관음개(觀音開；한가운데에서 좌우로 엶)의 제단화

(→트립티크). 열면 상단에 성부(聖父), 성모 마리아, 밥티스마(baptisma；洗禮)의 요한, 천사, 게다가 아담과 이브를 표시하고 하단은 〈신비로운 새끼 양〉을 중앙으로 천사, 성자 기타의 군중들이 예배하는 광경을 나타낸다. 닫으면 상단에 《성고(聖告)》*를 다루고 하단에는 제단화의 기증자 부부와 양(兩) 요한이 그려져 있다. 그리고 이 부분의 명문(銘文)에 의하면 유도쿠스 파이트(*Judocus Vydt*)의 주문에 응하여 최대의 화가 반 아이크 후베르트가 이 지극히 어려운 제작에 착수하여 그에 버금가는 화가인 얀(동생)이 이를 완성하였다. 이 때가 1432년 5월 6일로 되어 있다. 종교적인 내용에도 불구하고 현실 세계의 웅대한 표현이 여기에 전개되어 있다. 철저한 사실적(寫實的) 정신으로 인간, 동물, 식물, 풍경이 표현되어 있다. 기증자 파이트(*Vydt*) 부부상은 실물과 아주 닮은 최초의 완전한 초상이며 아담과 이브의 나체도 박진한 사실미(寫實美)를 갖는 근세 최초의 나체이다. 그것들은 어느 것이나 탁월한 유채법(油彩法)에 의한 것이다. 이 기법은 15세기 전반을 통하여 옛 네덜란드 회화의 모범으로도 되고 있다. 형 후베르트의 생애나 작품을 알 수 있는 확실한 자료는 제단화의 명문 이외는 발견되지 않고 있다. 동생 얀에 대해서는 문헌에 전하여지는 것도 상당히 많아서 비교적 잘 알려지고 있다. 그는 1390년경 리에즈(Liège)의 북방 마사이크(Maaseyck)에서 태어났다. 1425년 프랑스의 부르고뉴 공(*Burgundy*公) 필립 르 봉(Philip *le Bon*)에 불려가서 궁정 화가가 되었고 1431년 이후는 브뤼즈(Bruges)에서 활동하다가 1441년 그곳에서 죽었다. 강의 제단화를 완성한 외에 주요 작품으로는 다음의 몇 점을 들 수 있다. 종교화로서는 《반 데르 발의 성모》(1436년, 브뤼즈 아카데미), 《니콜라 로랑의 성모》(1437년, 안트워프 미술관), 초상화로는 《화가의 아내》(1436년, 브뤼즈 미술관)나 《아르놀피니 부부》(1434년, 런던 내셔널 갤러리)등이 있다. 특히 후자는 솔직 단정한 사실로서 더구나 더없이 심각한 관조(觀照)를 나타내는 유명한 걸작이다.

발다키노〔이 *Baldacchino*〕 덮개, 천개(天蓋). 원래의 뜻은 오늘날의 터키 수도인

바그다드(Bagdad, 이탈리아명 Baldacco)의
값비싼 견직물 및 금란(錦襴)을 의미한다.
의식(儀式)의 행렬 등에 있어서 귀인, 보물,
신성한 물체를 보호하고 또 위엄을 내세우
기 위하여 이러한 것들 위에는 일반적으로
값비싼 직물로 장식된 덮개가 쓰여졌는데 여
기서 본래의 의미가 전도되어 널리 옥좌, 사
교좌, 제단, 설교단, 묘비 등의 위에 씌워
지는 장식적인 덮개를 말한다. 이는 흔히 대
리석, 목재, 금속 등으로 만들어지고 보통
4개의 기둥에 의해 지지된다. 한편 고딕
건축에 있어서 조각상 등의 상부에 마련하
였던 우산과 같은 모양의 석조 지붕도 발닥
키노라고 부른다.

발덴(Herwath **Walden**) → 시투름

발도비네티 Alessio **Baldovinetti** 이탈리
아의 화가. 1427년 피렌체에서 출생한 그는
도메니코 베네치아노(Domenico *Veneziano*,
1410?～1461년)와 카스타뇨*로부터 감화를
받았다. 그리고 템페라화*의 기술을 개량한
예술가라고 전하여지고 있다. 원근법*에 의
거하는 풍경 묘사에 새로운 면을 열어 주었
던 그는 그의 화풍은 색채에 대한 예민한 감
각과 유려한 선과 인간 감정의 정묘한 표현
으로 널리 알려진 화가이다. 주요 작품으로
는 피렌체의 아눈치아타(Annunziata)의 산
타 트리니타 성당 내진의 벽화 등과 루브르
미술관에 있는 《성모자》 등이다. 1499년 사
망.

발둥 Hans **Baldung** 통칭은 *Grien*. 독
일 화가. 1480(?)년 슈바벤주(Schwäbn州)
의 그뮌트(Gmünd)에서 출생한 것으로 추측
된다. 숀가우어*를 비롯하여 뒤러* 및 그뤼
네발트*의 영향을 많이 받았다. 종교개혁 시
대에 활동한 가장 개성적인 화가의 한 사람
이다. 뉘른베르크의 수업 시대 후부터 스트
라스부르크(Strsbourg)에 정주하였다. 1512
년부터 1516년에 걸쳐서는 바덴 지방의 프
라이부르크에 체류하면서 그의 대표작이 되
었던 그 곳 대성당의 제단화를 완성하였다.
종교화, 초상화 외에 신화 및 우의적(寓意
的) 소재를 다루었다. 제작 태도는 뒤러와
다르며 오히려 경묘한 그 태도는 손 끝의 수
련만으로 끝나는 수도 있었다. 주요작은 위
에 열거한 프라이브루르크 대성당의 제단화,
《이집트로의 피난 도상의 휴식》(뉘른베르크

미술관), 《애도(哀悼)》(1515년, 베를린 미술
관) 등이며 목판화에도 뛰어 났었다. 1545
년 사망.

발라동 Maria Clémentine **Valadon** 1867
년에 출생한 프랑스의 여류 풍경 화가. 위
트릴로*의 어머니이며 통칭은 수잔 발라동
(Suzanne *Valadon*)이다. 드가*의 권유로
화단에 데뷔하여 정물과 나체를 주로 강렬
한 윤곽으로 형태를 부상시켰다(→ 위트릴
로). 1938년 사망.

발레리 Paul **Valéry** 1871년에 출생한 프
랑스의 시인. 프랑스에서 태어난 금세기 최
대의 시인으로까지 일컬어지고 있다. 상징파
의 시조 말라르메(Stéphane *Mallarmé*, 1842
～1898년)의 계통을 이은 순수시를 발전시
킨 외에 현대 유럽 문명에 대한 독자적인 예
리한 비판을 전개하였던 바 그 영향은 세계
적으로 퍼지고 있다. 작품 및 대표적 저서
는 《매혹》, 《바리에테(Variété)》, 《시론(詩
論)》 등이 있으며 회화에 대한 관찰에서도 독
자적인 면목을 발휘하고 있다. 그 중에서도
《드가*에 대하여》 등은 회화를 인간 정신의
기능으로서 분석한 유니크한 것으로, 회화론
으로서 독특한 것일 뿐만 아니라 발레리의
철학을 실증하는 에세이로서 흥미가 높다.
이 밖에 《레오나르도 다 빈치*론》, 《유파리
노스》, 《예술론》등이 있다. 제2차 대전 중
에는 《정신의 위기》를 논하면서 전쟁의 파
괴에 대하여 항의하였다. 만년에는 아카데
미 프랑세즈(Académie Française)의 회원으
로 추대되었다. 1945년 사망.

발로통 Félix-Edmond **Vallotton** 1865년
스위스 로잔(Lausanne)에서 출생한 화가.
파리의 아카데미 쥴리앙*에서 배웠다. 처음
에 인상주의*에서 출발하였으나 후에 드니*
보나르*와 함께 나비파*(派)를 결성하고 중
심 화가로서 활약하였다. 다만 후년은 앵그
르*의 정확성과 온아한 색채, 퀴비슴*을 가
미한 장식적으로 간략화된 화풍을 구축하였
다. 프랑스에서 활동하다가 1925년 생애를
마쳤다.

발뢰르〔프 **Valeur**〕 색가(色價). 두 개
또는 그 이상의 색체를 대비시킬 때 화면에
나타나는 공간 표현 즉 색조의 상호 관계를
말한다. 색깔의 명암과 농담의 정확한 상태
또는 색깔과 색깔의 조화 및 균형을 의미한

다. 색채 상호간의 밝기에 의해서만 원근이 표현되는 것이 아니라 색의 명도, 순도, 채도의 상호 대비, 색의 배치 관계 등에 따라 화면에 구성되는 입체감의 굴조, 공간의 넓이, 화면의 동감(動感) 등이 표현되는 것이다. 동일한 발뢰르를 구하는 방식에 있어서도 색채를 빛으로 보는 인상파의 경향에 대해 마티스* 등은 색깔 그 자체를 색면(色面)으로 해서 구성하였다. 즉 색채를 발뢰르로 해서 배합하는 것이다.

발쉬 Charles **Walsh** 1898년 프랑스에서 출생한 화가. 네덜란드 탄의 농가에서 태어나 파리의 장식 미술학교에서 배웠다. 화풍은 중산 계급의 일상생활을 즐겨 다루는 것인데, 화면의 어딘가에는 항상 꽃이 있고 적색과 청색의 색채가 강하다. 일종의 앤티미스트로서 근대적 화풍을 보여 주고 있다. 1948년 사망.

발칸〔영 **Vulcan**, 라 **Vulcanus**〕 그리스의 불(火), 대장일(대장간에서 하는 영), 공예의 신 헤파이스토스*(Hephaistos)의 라틴어 이름의 영어 발음. 부친 제우스에 의해 하늘에서 투하되어 절름발이가 되었다. 아프로디테*의 남편.

발코니〔영 **Balcony**, 프 **Balcon**〕 건축 용어. 서양식 건축에 있어서 방의 문 밖으로 길게 달아 내어 위를 덮지 아니하고 드러낸 대(臺), 노대(露臺). 또 극장의 내부 구조에 있어서 아래층보다 높이 좌우에 만들어 놓은 좌석을 발코니라고 한다.

발할라〔영 **Valhalla**〕 북유럽의 신화에 나오는, 천계(天界)에 있다고 하는 전당(殿堂). 오딘(Odin)이 용감히 싸우다 죽은 전사자들을 맞아 위로한다는 곳이다.

방통게를로 Georges **Vantongerloo** 1886년 벨기에의 안트워프에서 출생한 프랑스의 조각가. 파리 거주. 브뤼셀의 미술학교를 졸업하고 20세를 지날 무렵부터 앱스트랙트* 아트로 나가 《데 스틸》*지의 편집에 참가하였다. 1931년 이후 《추상·창조》*파의 멤버로서 건축적 구조감과 양감이 있는 조소(彫塑)를 발표하여 상당한 감회를 미치는 바가 컸다. 1965년 사망.

방패(防牌)〔영 **Shield**〕 공예 용어. 싸움터에서 적의 화살이나 창, 칼 등을 막는 일종의 무기. 나무, 가죽, 금속을 재료로 하였다. 역사적으로는 이집트 고왕국 시대에 이미 존재하였고, 14세기경까지 실용적으로 쓰여졌으나 점차 장식화하였다. 그 모양은 원형, 장방형, 타원형, 반원통형, 육각형, 삼각형, 상방원형, 하방삼각 등으로 시대에 따라서 약간씩 다르다. 정면에는 문양이나 문장*(紋章)이 표현되어 있다.

배경(背景)〔영 **Background**〕 흔히 생략하여 〈백〉이라고도 한다. 주제*가 되는 것의 배후에 있어 주제를 돋보이게 하는 역할을 한다. 예를 들어 정물화,* 인물화* 등의 배경 취급이 능숙한가 또는 졸렬한가의 여부는 그림의 사활에 직접적으로 관계된다.

배색(配色)〔영 **Color combination**〕 색의 조합. 배색의 기본 패턴을 색이 지니고 있는 3속성(三屬性)의 계통에 따라 생각하면 다음과 같다. 1)명도를 기조(基調) — 명도차가 작은 배색(예컨대 고명도끼리의 배색, 중명도끼리의 배색, 저명도끼리의 배색)과 명도차가 큰 배색 2)색상을 기조 — 색상차가 작은 배색(온색 계통의 배색, 한색 계통의 배색)과 색상차가 큰 배색(온색과 한색과의 배색, 보색끼리의 배색) 3)채도를 기조 — 채도차가 작은 배색(채도가 높은 색끼리의 배색, 채도가 낮은 색끼리의 배색)과 채도차가 큰 배색이 있다. →색의 조화

백지 선묘식(白地線描式)〔**Whiteground vase**〕 그리스의 항아리 장식법. 흰 바탕에 검은 선으로 도상(圖像)을 그리고 적청록, 갈색 등의 단색칠을 한 것이다. 이 방법은 기원전 6세기경부터 나타났으며 레키토스*에 가장 많고 술잔이나 작은 사기 상자에도 쓰여졌다. 유려하고 정확 단순한 가는 선과 단채(單彩)와 흰 바탕이 깨끗한 그리스적 소묘의 미를 잘 나타내고 있다. 특히 기원전 4, 3세기경의 묘제용(墓祭用) 레키토스에 흔히 그려져 있는 사별(死別)이나 사자(死者)의 모습은 깊은 애수가 나타나 있다.

밸런스〔영·프 **Balance**〕 「균형(均衡)」, 「평형(平衡)」, 「조화(調和)」 등으로 번역된다. 밸런스의 본래 뜻은 저울의 일종인 「천칭(天秤)」이며 여기서 뜻이 전도되어 물체가 수직축(垂直軸)을 중심으로 좌우 대칭(→시메트리)으로 배치될 때 생기는 중력적(重力的)인 균형을 뜻한다. 넓은 의미로는 각종 대조물, 직선과 곡선, 수평선과 수

직선, 흑과 백, 한색과 난색 등이 서로 힘을 보충하여 긴장감과 안정을 유지하고 있는 상태를 말한다. 결국 조화와 역학적 안정을 포함한 물질적인 여러 단위의 공간적 배치라고 할 수 있다. 즉 조건과 성격이 다른 대조적인 것들이 안정된 통일감을 유지하게끔 배치되는 것을 말한다. 조형 표현에서의 지극히 중요한 조건 중의 하나인 밸런스는 형의 대소, 성질, 빛깔의 한란(寒暖), 명암이나 채도, 재질감(→ 마티에르) 등 온갖 구성 요소가 평형을 유지하여 전체로서 긴장된 조화를 이룰 때 얻어진다. 그러나 조화의 유지만으로 생기는 아름다움은 정적(靜的)이며 온화한 미적 효과를 지니지만 한편으로는 변화가 결핍된 단조로운 상태가 될 가능성이 극히 많다. 그러므로 이러한 단조로운 상태를 깨뜨리고 동적(動的)인 효과를 이끌어 내는 수단으로서 콘트라스트* 즉 대조 또는 대비가 요구되는 것이다. 그런데 이 동적 효과의 콘트라스트를 교정(矯正)하는 것으로서 다시금 밸런스가 요구되는 것이다. 미학(美學)의 중심 과제인 〈다양(多樣)의 통일〉, 변화와 조화는 이렇게 하면서 끊임없이 예술에 요구되는 것이다. 한편 균형이 유지되지 않는 경우를 언밸런스(unbalance) 라고 한다. → 형식 원리

밸류 어낼리시스〔영 *Value analysis*〕 VA로 약칭한다. 가치 분석. 인더스트리얼 엔지니어링* 등에서 쓰여지는 말. 디자인의 경우는 제품, 부품의 기능이 전체로서의 기능에 어느만큼 도움이 되고 있는가를 조사하는 것 등을 말한다.

버니셔〔영 *Burnishers*〕 금박(金箔)이나 에칭*(etching)의 판면(版面) 등의 표면을 닦는데 쓰는 용구.

버밀리언〔영 *Vermilion*〕 19세기부터 알려진 주홍색 안료. 천연의 진사(辰砂)를 원료로 해 왔으나 현재는 수은과 유황으로 만들어지고 있다. 불안정한 성질이므로 공기와 접촉하면 검게 변한다.

버크 ― 화이트 Margaret *Bourke-White* 1906년에 출생한 미국의 사진 작가. 1927년 코넬 대학을 졸업한 후 산업 사진가로서 출발, 1936년 《라이프》지 창간 이래 특히 여성 보도 사진가로서 활약하면서 세계 각지를 여행하였다. 자작(自作)의 사진을 중심

으로 편집한 저서도 10권에 이르고 있다. 정치, 경제, 사회 문제 등에 관한 테마의 진실성을 추구한 픽처 스토리를 득의로 하였다. 1971년 사망.

버트레스〔영 *Buttress*〕 건축 용어. 「공벽(控壁)」, 「부벽(扶壁)」, 「버팀벽」 등으로 번역된다. 외벽을 지탱하는 돌출 부분. 아치* 또는 궁륭* 구조의 하중(荷重)은 모두 리브(rib)가 받으며 이것은 한 곳에 모여서 주형(柱形)을 만들게 되는데 이 때 이 부분에는 매우 큰 횡력(橫力)이 작용한다. 이 횡력을 지지하도록 설계 고안된 것이 이 버트레스이다. 유럽 중세 건축의 발달과 관계가 깊으며 후에 비량(飛梁 ; flying buttress)으로 발전하여 고딕* 건축 특유의 양식이 되었다. 플라잉 버트레스 구조는 측랑*의 지붕보다 높게 측랑 바깥 쪽에다 버트레스를 만들고 측랑의 지붕 상부 공중에다 네이브(nave)의 볼트(vault)가 집중하는 곳에서부터 바깥 쪽 버트레스로 궁형(弓形)의 아치를 구축해서 네이브 볼트로부터 오는 횡력을 바깥 쪽의 버트레스에 전하게 하여 그 횡력을 지지하도록 하는 구조이다. 플라잉 버트레스는 순전히 구조적 요구에서 출발한 고딕의 독특한 수법으로 이 버트레스 상부에는 피나클(pinnacle ; 작은 뾰족탑)을 설치하여 고딕의 특징을 잘 나타냈으며 회화적인 표현으로 매우 훌륭한 외관을 형성하였다. 이 플라잉 버트레스의 완성은 매우 중대한 의의가 있다. 그것은 볼트(vault)에 작용하는 하중이 플라잉 버트레스에 의해 지지하게 되기 때문에 네이브 외벽에는 넓은 창을 자유로이 만들 수 있게 되었으며 반면에 순수한 벽으로 된 면적은 줄어들게 되었다. 따라서 주로 건물의 장식적 수법은 창에 집중하게 되었던 바 고딕 특유의 트레이서리*가 발생하게 되었고 또 그 창에는 아름다운 스테인드 글라스*를 낳게 하였다.

번 존스 Sir Edward *Burne-Jones* 1833년에 출생한 영국의 화가. 버밍엄 출신이며 처음에는 신학을 전공하였으나 이윽고 로세티*에게 발탁되어 화가로 전향하였다. 〈라파엘로 전파*(前派)〉의 한 사람으로서 로망적, 관념적 소재를 주로 다루었다. 그의 작품은 정연한 구도와 화려한 색채에 의해 장식적 효과가 현저하다. 주요작은 《금의

계단》, 《비너스의 거울》, 《페레우스의 축제》 등이며 스테인드 글라스*나 태피스트리*의 밑그림도 많이 그렸다. 1898년 사망.

번트 시에나〔영 *Burnt sienna*, 프 *Terre de sienne brûlée*〕 물감 이름. 로우 시에 나를 지져서 얻은 것으로서 단단한 갈색의 물감이다. 혼히 밑칠에 쓰인다.

번트 엄버〔영 *Burnt umber*, 프 *Terre d'ombre*〕 물감 이름. 갈색 물감. 로우 엄버*를 지지면 수분을 잃고 적갈색으로 변하여 번트 엄버가 된다. 성질은 로우 엄버와 같다.

법랑(琺瑯) → 에나멜

베가스 Reinhold *Begas* 1831년 독일 베를린에서 출생한 조각가. 부친 카를르(1794~1854년)는 화가였다. 베를린에서 일어난 격정적인 신(新)바로크*주의 조각의 창시자 가운데 한 사람으로서, 주요 작품은 베를린의 《해신(海神)의 샘》, 포츠담의 《프리드리히 3세 묘비》 등이다. 1911년 사망.

베나르 Claude *Venard* 1913년 프랑스의 파리에서 출생한 화가. 포르스 누벨(프 Groupe Forces Nouveles)에 관계한 일이 있으며 살롱 드 메* 기타에 작품을 출품하였다. 그의 작풍은 구구하지만 퀴비슴*을 가미하여 항상 리드믹한 선으로서 지적(知的) 구성을 도모한 것이라고 할 수 있다. 정물화* 및 풍경화* 등을 즐겨 그렸다.

베네치아 아카데미아 미술관〔*Galleria dell, Accademia, Venezia*〕 이탈리아 베네치아의 미술학교에 딸린 미술관. 1750년부터 화가와 조각가들을 위한 아카데미아가 개교되었는데, 거기에 수집된 교재용 작품이 1756년에 미술관으로서의 체제를 갖추고 1807년에 학교와 함께 현재의 장소로 옮겨졌다. 건물은 15세기 팔라디오*가 설계한 산타 마리아 델라 카리타(St. Maria della Carità) 성당과 스쿠올라(scuola) 및 라테라노회(會) 수도원이다. 수장품은 지롤라모 모린 백작이 구입한 콜렉션을 중심으로 하여 많은 구입과 기증에 의하여 형성되었고 19세기 말에 조각은 카 돌로 미술관에 옮겨져서 오늘날과 같은 형태로 되었다. 13세기부터 18세기에 이르는 베네치아파*(派)가 그 주류를 이루고 있다.

베네치아 초자(硝子) 〔영 *Venetian gla-*

88〕 베네치아 지방에서 만들어지는 유리로서, 13세기 베네치아의 한 작은 섬 무라노(Murano)에서 시작, 16세기부터 17세기에 걸쳐 황금 시대를 누렸다. 제품으로는 술잔을 비롯한 그릇이 많다. 그 특색은 기법의 교묘함에 따라 형태에 특이한 아름다움이 있으며 또한 다채로운 착색이다. 금박 금선의 봉해 넣기 등 각종 수법에 의한 장식을 시도하여 현란한 아름다움을 보여 주고 있다.

베네치아 테레핀〔*Venice turpentine*〕 캐나다 발삼(Canada balsam). 침엽수에서 얻어지는 쓴 맛이 있고 향기가 좋은 담황색, 유성(油性)의 수지, 발삼. 점착성(粘著性)이 강하고 굴절률이 유리와 비슷하여 광학 기계의 유리 접합이나 현미경의 슬라이드 제작에 사용된다.

베네치아파(派) 〔영 *Venetian school*〕 문예부흥기에 이탈리아 북동부 베네치아만(灣)에 자리잡고 있는 도시 베네치아(이 Venezia, 영 Venice)를 중심으로 일어난 화파(畫派). 융성기 르네상스 시대의 이 도시는 미술을 포함한 모든 분야에 있어서 오히려 피렌체(플로렌스)를 앞지르기 시작했다. 그리고 16세기 전반에 걸쳐 무역을 통한 상인들의 번영이 점차 향상됨에 따라 마침내 베네치아는 이탈리아에 있어서 완전한 지도적 역할을 맡게 되었다. 이리하여 이탈리아가 아직 유럽의 예술적 중심지로 완전히 구축되기까지 그 기반을 유지하였다. 피렌체파* 미술가들이 회화에 임하는 태도가 매우 지적(知的)이었는데 대하여, 베네치아파의 화가들은 우선 첫째로 감각의 세계에 관심을 가졌다. 그것은 그들의 현저한 업적으로서, 색채라고 하는 것을 데생*(프 dessin)의 첨가물로서가 아니라 색채 그 자체를 위해 직접 본능적으로 사용한 점을 보면 알 수 있다. 이와 같은 태도는 그들이 템페라화* 법 대신에 거의 유화* 물감만을 사용한 데서 생겼을 것이 틀림없다. 이러한 점으로 볼 때 베네치아파의 특징은 채화적(彩畵的)인 색채주의를 특색으로 하는 바, 유채 화법과 색채의 농담에 의한 원근법*을 구사하여 황금 색조(黃金色調)에 의한 호화스러운 풍속 및 인간 묘사와 자유 분망한 관능미를 즐겨 취급하였다. 따라서 그들의 패트런(patron; 후원자 또는 보호자)은 교회라고 하기보다는

오히려 무역상이나 왕후들이었다. 때문에 그들의 예술은 종교적이라고 하기보다는 더욱 세속적인 것이었다. 가령 종교적인 소재를 다룰 경우에도 주제는 베네치아식 의상 및 장치로 묘사되었다. 이 화파의 대가(大家)는 벨리니,* 조르조네,* 티치아노,* 틴토레토,* 베로네제* 등이다.

베네치안 레드〔영 *Venetian red*, 프 *Rouge de Venise*〕 안료 이름. 라이트 레드,* 테라 로사* 등과 마찬가지로 산화철을 주성분으로 한 적갈색 안료로서 햇빛 기타에 대해 내구력이 크다.

베라르 Christian *Bérard* 1902년 프랑스의 파리에서 출생한 화가. 아카데미 랑송에서 배웠다. 작품은 인도주의*를 가미한 사실주의*를 띠고 있으며 색채는 온건하다. 그러나 베라르는 타블로*보다는 오히려 무대 예술에 열중했다. 일찍부터 장 콕토 등과 사귀면서 제작한 코메디 프랑세즈나 샹젤리제 극장에서의 여러 작품은 유명하다. 그는 네오로만티시스트라 일컬어지고 있다. 1949년 사망.

베란다〔이 *Veranda*〕 건축 용어. 넓은 툇마루. 미국에서는 포치(porch) 또는 갤러리(gallery)를 말한다.

베레시차긴 Vasily Vasilievitch *Vereshtchagin* 1842년에 출생한 러시아의 화가. 지주의 가문에서 태어났다. 해군 사병학교 졸업 후 아카데미에서 배웠고 또 파리의 제롬*에게도 사사하였다. 근동(近東) 아시아 지방을 여행한 후 노일 전쟁에도 참가하였으나 인도주의자로서의 그는 전쟁을 날카롭게 비판하여 노여움과 항의를 화면에 충만시키면서 많은 전쟁화를 그렸다. 이동파*의 전쟁 화가. 1904년 사망.

베렌솔 Erick Theodor *Werenskiold* 1855년에 출생한 노르웨이의 화가. 뮌헨에서 배웠으나 파리로 나와서는 인상주의*에도 접하였다. 근대 노르웨이에서의 급진적 회화 운동의 중진으로서, 외광파*의 요광(搖光)을 결정적으로 도입하여 국민 회화를 확립하였다. 1938년 오슬로에서 사망.

베렌스 Peter *Behrens* 1868년 독일 함부르크에서 출생한 건축가. 처음에는 뮌헨에서 공예가 및 화가로서 활동하다가 1899년 다름시타트 예술가촌에 초청되어 그곳의

분리파* 운동에 참가하게 되면서부터 건축가로서 출발하였다. 1907년 이후부터는 당시 독일의 지도적 전기 회사인 베를린의 AEG의 건축가 및 제품 디자이너로 임명, 1922년부터는 빈의 아카데미 교수 등으로 활동했는데 특히 그의 문하에서는 그로피우스,* 르 코르뷔제,* 미즈 반 데르 로에* 등 많은 거장들이 배출되었다. 그는 공업 문명의 요구라는 시대적 배경에 호응한 현대 건축 철학의 한 패턴을 발전시킨 20세기 최초의 건축가의 한 사람으로 평가되고 있다. 그의 건축 조형은 철골 구조, 유리, 콘크리트 벽체(壁體) 등 근대적 재료를 합리적으로 활용하여 단순한 기하학적 형태가 가지고 있는 모뉴멘틀한 성격을 잘 나타내 주고 있다. 주요 작품은 《하겐 근교의 화장터》(1907년), 《AEG 터빈 조립 공장》(1909년), 《AEG 모터 조립 공장》(1912년), 《산크트 페테르스부르크(Sankt Petersburg; 지금의 레닌그라드)의 독일 대사관》(1912년), 《하노버(Hannover) 차량 공장》(1917년) 등이다. 1940년 사망.

베로네제 Paolo *Veronese* 본명은 Paolo *Caliari*. 1528년 출생. 틴토레토*와 아울러 후기 르네상스의 베네치아파*를 대표하는 이탈리아의 천재 화가. 베로나(Verona) 출생이기 때문에 베로네제라고 불리어졌다. 바딜레(Giovanni Antonio *Badile*, 1517~1560년) 및 카로토(Gianfrancesco *Caroto*, 1470?~1546년)에게 사사하였다. 처음에는 성 세바스티아노(St. Sebastiano) 성당을 위해 벽화*와 제단화를 그렸다. 1553년 베네치아로 가서 티치아노*의 감화를 받아서 점차 원숙한 경지로 나아갔고 1560년에는 로마에 가서 고대 로마의 장식화에 매료되었던 바 마침내 베네치아의 호화롭고 장엄한 장식화의 개척자가 되었다. 티치아노를 비롯하는 베네치아파의 그림은 일반적으로 금색을 기조(基調)로 하고 있는데 비해, 베로네제만은 베로나파(Verona 派)의 은색을 본받아 이를 기조로 하고 있으므로 한 층 화려하고 밝은 색채를 나타내고 있다. 그의 예술적 경향은 정신적 내용보다도 미를 평가의 기준으로 삼고 있으며, 당시의 엄격한 반(反)종교 개혁 운동의 시대에 있어서 전성기 르네상스의 장중하고도 화려한 양식을 그렸기 때문에 구

도는 화면에 평행하게 전개되어 등장 인물은 우아하고 당당할 뿐만 아니라 색채는 밝게 빛나고 있어서 틴토레토*의 작품처럼 신비롭고 심각한 느낌을 주지는 않고 있다. 다시 말해서 그는 초자연적인 것과 관계되는 일체의 것 즉 인간의 영혼이 지향하는 것은 그리지 않았으며 화려한 향연 등 눈을 즐겁게 하는 것만을 그렸다. 명작 《레비가(家)의 향연》(1573년, 루브르 미술관) 등에서 보는 바와 같이 비종교적인 주제의 향연을 즐겨 다루었다. 더구나 그것들에 의해 화려한 축제 기분을 묘사했다. 화면 구성의 교묘함과 풍려무비(豊麗無比)한 색채의 조화는 장식적 효과라는 측면에서 회화사상 그 유례를 찾아 볼 수 없다. 생애 최후의 10년간에 제작한 작품에는 운동의 열렬함, 육체 및 건축에 있어서 각 부분의 묵직함, 화면의 충일(充溢) 등에 바로크*적인 요소가 벌써 엿보이고 있다. 베네치아 총독 관저의 천정화 《베네치아의 승리》(1580~1585년)가 그 대표적인 예이다. 이 작품에는 베네치아의 수호여신이 구름 위에 있고 아래의 발코니에는 군중들이 운집해 있으며 최하층에는 두 마상(馬上)의 기사가 떡 버티고 서있어 현란 호화로운 장식 무늬를 이루고 있다. 1588년 사망.

베로키오 Andrea del **Verrocchio** 본명 Andrea di Michele di Francesco de' Cione 1435년 이탈리아에서 출생한 조각가, 화가, 금세공. 피렌체 출신. 도나텔로*의 제자이며 레오나르도 다 빈치*와 크레디*의 스승. 처음에는 금세공이었으나 후에 도나텔로의 영향하에서 조각가로 전향하였다. 그의 작품은 대리석,* 테라코타* 은, 청동제 등 어느 것이나 오늘날까지 남아 있는데, 조소가로서나 조각가로서나 그는 안토니오 로셀리노(→ 로셀리노 2)와 폴라이우올로* 양자로부터 이어받은 요소를 결합하여 독특하게 이 둘을 종합하고 있다. 따라서 그의 작품에 나타난 경향은 과학적으로 인체의 해부학적 구조를 정확하게 묘사하고 있을 뿐만 아니라 그 이상의 것을 표현하려고 하였다. 현존하는 최초의 작품은 청동상 《다비드》(1465년, 피렌체 국립 미술관)이다. 그로부터 다수의 청동, 도토(陶土), 대리석 작품이 발표되었다. 초기의 주요작으로는 오

르 산 미켈레(Or San Michele) 성당의 벽감(壁龕) 〔영·프 niche)에 있는 청동 대군상 《그리스도와 토마스》(1480년 완성)를 꼽을 수 있고 만년의 대표작은 베네치아에 있는 캄포 산티 조반니 에 파올로 성당 광장에 건립되어 있는 《콜레오니 장군의 기마상(騎馬像)》이다. 베로키오는 이 기마상의 모델만을 완성한 후로 베네치아에서 객사하였다. 사망 후 조각가 레오파르디(Alessandro Leopardi, 1450?~1522년)에 의해 대리석의 높은 장식대를 비롯하여 1496년에 완성되었다. 이 기마상은 도나텔로의 《가타멜라타》와 함께 기마상의 전형으로 일컬어진다. 그는 자신의 이 기마상의 고전적 형체를 통하여 과학적으로 인간과 자연을 정확하게 표현하는, 조각가로 하여금 현실 그대로의 모습을 관찰하고 연구하도록 하는 길을 열어준 초기 르네상스의 마지막 조각가였다. 한편 베록키오의 회화 작품은 극히 적다. 확증있는 유일한 그림은 명작 《그리스도의 세례》(피렌체, 우피치 미술관) 뿐이다. 이 그림의 전경 좌단(前景左端)에 있는 천사는 당시 한 작은 도제(제자)에 불과했던 레오나르도 다 빈치*의 붓으로 그려진 것이라고 전하여진다. 바사리*(Vasari)의 말에 의하면 베로키오는 〈이 젖비린내 나는 소년(레오나르도 다 빈치)이 아득하게 자신을 능가하는 것을 시기 하여〉 그 후로부터 다시는 붓을 손에 대지 않았다고 한다. 1488년 사망.

베르나르 Emile **Bernard** 1863년 프랑스 리르(Lille)에서 출생한 화가. 파리에서 중학교를 마친 뒤 코르몽*(Fernand Cormon, 1845~1924년)의 아틀리에로 들어갔다가 얼마 후 그곳을 떠났다. 1886년 브르타뉴(Bretagne)로 여행하여 당시 그 지방에 체재하면서 작품 활동을 하고 있던 고갱*을 만난 것이 인연이 되어 동료로서 고갱이 중심이 된 생테티슴*(종합주의) 운동에 가담하였다. 그 당시 고갱은 크롸조니슴(프 cloisonnisme ; 色面을 구획하는 수법 → 생테티슴)을 베르나르로부터 배워 터득하였다고 한다. 1893년 이후에는 이탈리아를 거쳐 근동(近東)지방으로 여행하였던 바 오리엔트의 풍취를 화면에 도입하면서부터 작품도 변하였다. 1904년 남프랑스의 엑스(Aix)로 세잔*을 찾아가서 이 노대가(老大家)에 대한 기록 《세잔의

회상 (Souvenirs de Paul Cézanne)》(1921년)을 저작하였다. 1931년 사망.

베르네 Claude Joseph **Vernet** 1714년 프랑스 아비뇽 (Avignon)에서 출생한 화가. 18세기의 해양화가. 오랫동안 이탈리아에 체재하면서 주로 태양이나 달빛에 비추어지거나 혹은 폭풍우의 바다 풍경을 그려 이제까지 경시되고 있던 풍경화에 독립된 가치를 준 공적은 크게 평가되고 있다. 대표작은 프랑스에 있는 10개소의 항구를 그린 《프랑스의 여러 항구》인데 이 작품은 19세기 중엽까지 많은 화가들의 모델 케이스가 되었다. 그러나 이탈리아에서 제작한 《런던교》, 《상탕제의 다리 및 성의 전망》 쪽이 한층 더 진실미가 있다. 1789년 파리에서 사망.

베르니 (영 **Vernis**) → 와니스

베르니니 Giovanni Lorenzo **Bernini** 이탈리아 바로크 예술을 대표하는 최대의 건축가이며 조각가. 1598년 나폴리에서 출생. 그의 부친 (Pietro **Bernini**, 1562~ 1629년)도 토스카나의 조각가였다. 1605년 가족과 함께 로마로 이주하였다. 젊어서부터 천재의 명성을 얻었던 그는 1629년 산 피에트로 대성당*의 건축 기사라는 요직에 앉았다. 그리하여 역대의 교황 특히 우르바누스 8세 (*Urbanus* Ⅷ), 알렉산데르 7세 등의 두터운 보호하에 교회당, 궁전 건축, 조각, 묘소, 분천, 장식 등 다방면에 걸쳐 종횡으로 재능을 발휘하였다. 1665년에는 프랑스 국왕 루이 14세의 초청을 받아 파리로 가서 왕의 흉상을 제작하였고 이어서 루브르* 궁 동쪽 파사드*(前面)의 설계를 위촉받았다(결국 그의 설계는 채용되지 않고 대신 페로*의 설계가 채택되었었다). 귀국 후에는 교황 클레멘스 9세 (*Clemens* Ⅸ) 밑에서 행복한 만년을 보냈다. 베르니니는 또 종종 르네상스*의 고전적*인 엄격성을 지키고 있으나 유동적인 선을 써서 통일적인 괴량감 (塊量感)을 겨냥하여 건축, 조각, 회화의 여러 요소를 《전체 효과》 특히 원근법적 효과에 종속시키고 있다. 산 피에트로 대성당 앞의 광장에서는 주위의 주랑을 사다리꼴 및 타원형으로 배치하여 관람자로 하여금 원근의 환각을 야기시키고 또 그로 인해 성당의 장대한 인상을 높이고자 하였으며, 1660~1670년에 걸쳐 제작한 바티칸의 《스칼라 레지아

(Scala Regia)》 (왕의 계단)에 있어서도 과장된 투시화적 (透視畵的) 효과 ─ 계단 위로 올라감에 따라 계단의 폭과 양 쪽에 세운 기둥의 간격을 좁게 함 ─ 를 이용하여 실제 이상으로 안길이의 깊이를 강조하고 있다. 이 밖에 로마의 산탄드레아 알 쿠이리날레 (1658~1660년) 성당, 바르베리니궁 (Barberini 宮)의 정면 설계와 타원형의 나선상 계단인 키지 오데스칼키 궁전 (1665년) 등이 있다. 조각의 영역에서는 힘찬 바로크 양식의 천재적인 창시자로서 일찍부터 고도의 기술적 숙달을 보여 주었다. 그의 조각은 격렬한 동세를 취한 절박한 긴장감에 넘쳐 흐르고 있다. 클래식*의 엄격한 구성을 풀어 놓아 전체적으로는 회화적 인상을 강화시켜 빛과 그림의 대조적 효과가 현저하다. 대표작은 《아폴로와 다프네》, 《다윗》, 《프로세르피나의 약탈》(모두 다 로마, 빌라 보르게제 미술관 소장), 《성 테레사 (St. *Theresa*)의 법열 (法悅)》(1644~1647년, 로마의 산타 마리아 델라 빗토리오 성당 내 코르나로 예배당), 《우르바누스 8세 묘비》(1642~1647년, 산 피에트로 대성당), 《성 베드로의 옥좌》(1657~1666년, 로마, 성 베드로 대성당 애프스) 등이다. 1680년 사망.

베르니사즈 〔프 **Vernissage**, 영 **Varnishing**〕 1) 베르니 (와니스*)를 칠하는 것. 2) 전람회의 초대일. 왕실 전람회 개회 전날의 예비조사일에 화가가 자기 그림의 퇴색한 곳에 베르니를 칠하는 관례가 있었다. 전람회의 일반 공개의 전날(작품에 가필이 허용되는 날)을 초대 (招待)일로 할 때 현대에는 이 말이 쓰여지게 되었다. 3) 유약을 뿌리는 것

베르니 아 르투셰 → 와니스

베르니 아 타블로 → 와니스

베르니 아 펭드르 → 와니스

베르메르 반 델프트 Jan **Vermeer van Delft** 본명 Jan *van der Mee* 1632년에 출생한 네덜란드의 화가. 델프트에서 출생하여 1675년 그곳에서 사망. 파브리티우스 (Carel *Fabritius*, 1614?~1654년)의 제자. 수업 시대와 청년 시대의 활동에 관해서는 분명하지 않다. 약 40점 정도의 작품만 전하여지고 있다. 1인 또는 2인의 인물을 배치한 풍속화풍의 실내화를 즐겨 그렸다. 풍

경화는 2점(《델프트의 거리》와 《델프트 풍
경》) 뿐이다. 옛날에는 그다지 높이 평가되
지 않았으나 오늘날에는 네덜란드 회화의 대
가로 손꼽히고 있다. 그의 그림은 특히 색
조가 훌륭하다. 적, 청, 백, 황, 흑색을 정
묘하게 조화시켜서 색 그대로를 나타내 주
고 있다. 초기의 작품 경향은 빛을 받은 밝
은 부분과 그에 인접하는 어두운 그림자와의
뚜렷한 대비를 특색으로 한다. 《자화상》,
《플루트를 가진 소녀》 등이 그 예이다. 1656
년 이후의 작품에서는 《젖짜는 부인》에서
보는 바와 같이 명암의 정도가 한 층 더 융
화되어 있다. 그가 그린 대부분의 인물들은
동세(動勢)를 거의 취하고 있지 않다. 깊은
감정을 가지고 가정 생활의 매력적인 면을
다루고 있지만 정열적인 혹은 극적인 장면
에는 관심을 갖지 않았다.

베르사유궁(宮) 〔*Palais du Versailles*〕
파리의 서남쪽 약 18km쯤의 베르사유에 있
는 대궁전. 그 핵심부는 루이 13세를 위
해 1626년에 르메르시에*(Jacques *Lemerci-
er*, 1585~1654년)에 의해 건조된 수렵용(狩
獵用) 별장이었다. 1668년 루이 14세에게
이 건물이 위임되자 루이 14세는 1669년에
정원 쪽 전면(前面)의 입면도를 설계한 르
보*에게 첫 확장 공사를 맡겼다. 그러나 1
년도 채 못되어 그가 죽자 이 공사는 프랑
스와 드 보(François de *Vau*)와 오르바이
(*Orbay*)에게 이어진 다음, 1676년 이후부터
는 아르두앵 망사르(→ 망사르 2)에게 모든
공사 계획이 맡겨졌다. 그의 활동을 살펴 보
면 특별한 중요성을 띠고 있다. 즉 망사르
는 유명한 《거울의 방》(그 장식 공사는 1679
년에 르브렝*이 위임맡아 완성시켰다)과 《상
이용사의 예배당》(1680~1691년) 등을 건조
하였다. 아르두앵 망사르 자신의 건축 양식
은 이 《상이용사의 예배당》에 잘 나타나 있
다. 그리스 십자형으로 네 귀퉁이에 예배당
이 배치된 '이 평면은 미켈란젤로*에 의해
이루어진 성 베드로 성당의 평면에 바탕을
두고 거기에 여러 가지 프랑스적 요소가 중
간에 가미되어 있다. 전체적으로 바로크*적
인 요소는 타원형 내진(內陣;choir)과 돔*
(dome) 뿐이다. 건물 정면에 나타난 고전주
의*적인 여러 요소들은 루브르 궁전의 동쪽
전면을 연상시키고 있지만 전체적인 외관은

틀림없는 바로크*이다. 즉 정면은 앞으로
반복되면서 내밀어진 마데르노*가 소개한 점
강 효과(crecendo effet)를 내면서 그 정면
과 돔이 밀접하게 연결되어져 있다. 돔의 자
체는 가장 독창적이고 가장 바로크적으로서
아르두앵 망사르에 의한 설계의 특징을 잘
나타내 주고 있는 것이다. 즉 고형부(鼓形
部;drum)의 기부(基部)에서부터 랜턴(lant-
ern) 위의 첨탑에 이르기까지 높고 가늘게
계속적인 커브를 이루며 치솟아 있는데, 놀
랍게도 제1 고형부 위에 좀더 좁은 제2 고
형부가 얹혀 있고 그 창문을 통해 들어 오
는 빛이 돔의 내부에 그려져 있는 천상(天
上)의 영광된 모습을 비춰주고 있다. 좀더
구체적으로 말하면 창문들 그 자체는 꼭대
기에 커다랗게 펼쳐져 있는 조개 모양의 덮
개에 의해 가려져 있으므로 무대의 조명처
럼 되기 때문에 천상의 영광은 신비하게 빛
을 받으면서 공간 속에 떠있는 것처럼 보인
다. 그리고 르브렁은 1678년에 《전쟁의 방》
을 착공하였는데 건축가, 화가, 공예가, 조
각가들의 공동 작업을 활용하여 미증유의 화
려한 앙상블을 이루어 놓았다. 이렇게 함으
로써 1714년에 모든 공사가 완료된 베르사
유 궁전은 중앙 주관(主館)이 단 하나의
방 즉 《거울의 방》만으로 이루어지고 《거
울의 방》 양 끝에는 《전쟁의 방》과 《평화의
방》이 각각 붙어 있다. 그러나 그 장엄한 내
부보다 더 감명깊은 것은 정원 전면에서 서
쪽으로 수 킬로미터나 뻗혀져 있는 공원이
다. 이 공원의 설계자는 르 노트르*인데 궁
전의 설계와 긴밀하게 연결시켜 놓았다. 여
러 개의 테라스, 연못, 다듬어진 울타리, 조
각상 등을 갖춘 이 정원들은 궁전 내부와 마
찬가지로 왕이 공식적으로 출어(出御)할 때
이용하는 장소를 제공할 목적으로 만들어
졌다. 그 외에 루이 14세가 상당히 즐겼던
호화로운 향연과 구경 따위를 위해 건축한
일련의 옥외실(屋外室;outdoor room)도 있
다. 한 마디로 말해서 베르사유 궁전은
전체적으로 장식이 호장(豪莊) 화려하기가
세계 제일이며 프랑스 바로크식의 대표적인
건축물로 인정받고 있다.

베르센 Kurt *Versen* 미국의 디자이너.
조명 기구의 디자이너로서 뛰어난 재능을 발
휘하였으며 조명 이론가로서도 유명하다. 유

럽에서 연소 공학(燃燒工學)을 공부하고 1930년경 뉴욕에서 조명 분야의 일을 시작하였다. 포드 자동차 회사의 조명 고문으로서 14년간 활동하였고 또 많은 대회사의 전시 조명 및 펜타곤 빌딩의 일도 하였다. 조명에 대한 인식을 새롭게 하고 그 위치를 높인 그의 공적은 매우 크다. 1941년 사망.

베르트하이머(Max **Wertheimer**, 1880~1944년) → 게쉬탈트

베른 미술관[*Berner Kunstmuseum, Bern*] 스위스 베른에 있는 미술관. 15세기로부터 현대에 이르는 스위스 회화, 프랑스 근대 회화, 이 밖에 14세기의 이탈리아 화가 및 19세기의 독일 화가의 작품 등을 소장하고 있다. 퀴비슴*을 주체로 하는 헤르만 루프 부부의 콜렉션은 유명하다. 파울 클레* 재단에 의해 관리되는 40점의 유화, 200점의 에스키스,* 2,000점의 데생* 그리고 소장하고 있는 판화의 대부분은 더욱 유명한 것들이다. 건물은 이탈리아 르네상스 양식으로 1897년에 준공 개관되었다.

베를라헤 Hendrick Petrus **Berlage** 1856년 네덜란드에서 출생한 건축가. 근대 건축을 개척한 한 사람으로서 그는 암스테르담 출신이다. 취리히에서 시타들러(*Stadler*)로부터 배운 후 이어서 1882년 암스테르담의 잔데르스(Th. *Sanders*) 건축 사무소로 들어갔다. 그 무렵에는 아직도 이탈리아 르네상스식의 진열관이나 백화점의 건축에 종사하였다. 이윽고 신건축 양식의 확립을 목표로 삼고 설계한 《암스테르담 거래소》(1898~1903년)에서는 역사적 양식의 모방에서 탈피함으로써 구조적인 근대 건축의 신양식을 수립하였다. 그의 설계에 의한 암스테르담과 하그(Haag) 근교의 몇몇 주택은 즉물성(卽物性)을 강조하는 그의 근대 건축 의식을 구체적으로 나타낸 것들이다. 저서로는 《양식에 대한 고찰》(1905년), 《건축의 기초와 발전》(1908년) 등이 있다. 1934년 사망.

베를린 국립 미술관→ 페르가몬 미술관

베스타[라 *Vesta*] 로마 화로(爐)의 성화(聖火)의 여신. 그리스의 헤스티아*(Hestia)와 같다. 그리스에서는 개개인의 집에 있는 화로가 가족 생활의 중심으로 되어 있었으나 로마의 베스타는 국가적인 성화의 여신으로, 고귀한 가문 출신의 처녀 베스탈리스(*Vestalis*)가 이 신전에서 봉사하였다.

베스트베르크(독 *Westwerk*) → 웨스트워크

베스티불룸[라 *Vestibulum*, 영·프 *Vestibule*] 원래는 고대 로마 상류 사회의 저택에 있던 현관으로서, 입구에서 아트리움*으로 통하는 작은 홀을 말한다. 클리엔스(Cliens, 로마 귀족에게 시중 드는 평민)가 주인 분부를 기다리는 장소로 사용되었던 곳이었다. 현재는 저택의 현관 홀을 말한다(입구의 문 안으로 들어서면 있는 보통은 별로 크지 않는 홀).

베이[영 *Bay*] 건축 용어. 1) 건물의 내부 공간을 구획한 구분. 기둥과 기둥 사이의 한 구획의 벽(교각의 사이). 대개 연속적으로 서있는 건축상의 지주(支柱)가 한 구분씩 구획을 이룬다. 2) 내닫이 창(밖으로 내민 창).

베이식 디자인[영 *Basic design*] 기초 디자인. 조형의 요소로서의 모양이나 색, 재료를 소재로 해서 자유롭게 구성 연습 및 재질 경험을 거듭하여 디자인 감각을 양성하여 계획적 창조 능력을 높이는 것을 목적으로 한다. 실용성이나 기능면으로 발전하기 전에 반드시 거치도록 하는 디자인 훈련의 기초 과정이다.

베크만 Max **Beckmann** 독일의 화가. 1884년 라이프치히(Leipzig)에서 출생. 1925년부터 마인(Main) 강변의 프랑크푸르트 미술학교 교수로 재직하였으나 1933년 나치의 압박으로 퇴직한 뒤 1937년 파리로 갔다가 그 이듬해 암스테르담으로 옮겼다. 제2차 대전 후에는 미국에 거주하였다. 처음에는 코린트*풍의 풍경이나 인물을 주로 그리다가 제1차 대전 중에 표현주의*로 전환하여 그로테스크*한 인물을 배치한 풍자적, 우의적인 그림을 즐겨 그렸다. 1926년경부터는 색채가 프랑스 근대 회화의 영향을 받아 화면은 더욱 밝아졌고 묘선(描線)은 한층 더 자유로와졌다. 또 풍자적인 요소도 후퇴하였다. 판화도 많이 남기고 있다. 1950년 12월 뉴욕에서 사망.

벤투리 *Venturi* 이탈리아의 학자 일가(一家). 1) Adolfo *Venturi* 1856년 모데나(Modena)에서 출생하였으며 1941년 산타

마르게리타에서 사망. 로마대학 미술사 교수. 로마 국립 미술관의 관장을 역임하였다. 이탈리아 회화사를 전공한 그는 《Storia dell' arte Italiana, 25 Bde.》의 대저서를 남겼다. 2) *Lionello* 1)의 아들. 1885년 모데나에서 출생. 이탈리아 미술 뿐만 아니라 널리 유럽 미술의 연구가로서 활약. 많은 저서를 남겼다.

벤트우드〔영 *Bentwood*〕 가구 용어. 굽은 나무(曲木). 목재에 수분을 주어 한 쪽을 다른 쪽보다 더 빠르게 건조시키면 가소성(可塑性)이 커져 휘게 된다. 이 성질을 이용하여 곡선이나 곡면 상태가 되도록 가공한 가구용 목재를 말한다. 재료는 주로 너도밤나무나 졸참나무가 쓰인다. 이 방법은 1856년 독일의 M. 토네트에 의해 공업 기술적으로 완성된 이후 목제품의 디자인에 곡선을 주체로 한 부드러운 느낌의 포름*을 가능케 하였고 특히 의자의 디자인에서 이를 이용한 우수한 제품이 많이 나왔다.

벤튼 Thomas Hart *Benton* 미국의 화가. 1889년 미주리주 네오쇼에서 출생. 시카고 미술 연구소에서 배운 뒤 1908년 파리에 유학하였다. 5년 후 귀국하여 벽화, 초상화, 풍속화를 그렸다. 그의 그림에는 강조되는 리듬에 의한 윤곽과 싱싱한 색채의 강렬함이 미국 생활의 힘과 젊음의 구상화, 그 직접적인 표현과 어울리고 있다. 벽화에는《미국 생활의 회화》, 풍경으로 《붐 타운》 등이 있다. 1974년 사망.

벨 게데스 Norman *Bel Geddes* 1893년에 출생한 미국의 무대 장치가. 포커스 램프(focus lamp)에 의한 스포트 라이팅(Spot-lighting) 방법을 창안해 낸 그는 또 종래의 장식적인 장치에서 벗어난 기능적 효과를 노리는 장치를 디자인하였다. 1920년대 이래 연극 디자인에서 공업 디자인으로 전향한 세계 최초의 인더스트리얼 디자인*의 아틀리에를 열고 적극적인 활동을 시작했다. 초기의 작품을 자료로 해서 그의 포부를 피력한 저서 《현대 의장론집 (Horizong, A Glimpse into the Not Far Distant Future)》(1932년)은 근대 디자인의 경향을 대담 명쾌하게 지적하고 있다. 이해인 1933년에는 설계 사무소 〈노르만 벨 게데스사 (社)〉를 설립하여 제너럴 엘렉트릭 (General Electric)

회사의 각종 전기 제품에서부터 판 — 아메리칸의 항공기 디자인에 이르기까지 많은 작품을 낳았다. 유선형을 디자인에 이용한 최초의 인물도 그였다. 1958년 사망.

벨데 *Velde* 1) Adriaen van de *Velde* 1636년 네덜란드에서 출생한 화가. 암스테르담에서 출생해서 그곳에서 1672년에 사망하였다. 밝고 명랑한 풍경을 주로 그렸는데 여기에 인물이나 동물을 첨가하여 우미한 화면으로 꾸몄다. 작품의 수가 매우 많다. 《네덜란드의 바닷가》(아브라함 브레디우스 미술관), 《목장》(드레스덴 국립 미술관), 《야외의 예술가 일족》(암스테르담 국립 미술관) 등이 특히 유명하다. 동판화에도 뛰어났었다. 2) Willem van de *Velde* 1638년에 출생한 네덜란드의 화가. 1)의 동생. 라이덴 (Leiden)에서 출생. 같은 이름의 부친(1611~1693년)에게서 배웠다. 1673년 이후 런던에서 활약하였다. 당대의 가장 중요한 해경화가의 한 사람. 다수의 작품이 영국에 보존되어 있다. 1707년 사망.

벨라스케스 Diego Robriguez de Silva y *Velasquez* 1599년에 출생한 스페인의 화가. 17세기의 거장이며 세빌리아 (Sevilla)출신이다. 처음에는 에르레라 (Francica Herrera el *Viejo*, 1576~1656년)에게 사사하였고 이어서 파체코 (Francisco *Pacheco*, 1564~1654년)의 문하에 들어가 나중에는 파체코의 사위가 되었다. 1622년 고향인 세빌리아에서 수도 마드리드로 나와 그 이듬해에는 24세의 나이로 필리페 (필립) 4세의 궁정 화가가 되었다. 1628년에는 명작 《주신 (酒神)의 그림》을 제작하였으며 그 상 (賞)으로서 이듬해 1629년에는 오래 전부터 동경해 오던 이탈리아로 유학하여 1631년 귀국하였다. 벨라스케스의 제작은 이 제1회 이탈리아 여행을 경계로 하여 우선 초기와 중기로 나누고 또 1649년의 제2회 이탈리아 여행(1649~1651년) 이후를 후기로 볼 수가 있다. 초기의 작품은 대체로 딱딱하고 색채가 부족하며 명암 관계도 단순하여 그림자의 흑색도 무거운 느낌이 든다. 이러한 것들이 이탈리아에 유학하여 베로네제*·틴토레토* 등의 걸작에 접한 뒤부터는 화면도 밝고 또 맑아졌으며 필치도 점점 무게를 더하게 되었다. 마드리드로 돌아온 후부터 1649년경 사

이에 걸쳐서는 모든 시대를 통해서 가장 탁월한 초상화가의 한 사람으로 성장했다. 왕후나 관료들의 훌륭한 초상화를 많이 그렸다. 이 시대의 대표작으로는 《브레다성(城)의 항복》(1634~1635년, 프라도 미술관)이 있다. 이 그림은 그 독창적인 형태 및 색채의 아름다움은 별도로 하더라도 문화사적, 윤리적인 사실에서 보아도 상당한 가치를 지니고 있다. 그의 두번째의 이탈리아 체재 중에는 《교황 이노센트 10세(*Innocent* X) 초상》(로마, 도리아 팜필리 회화관)을 그렸다. 귀국 후에도 특히 《왕녀 마리아 안나》(빈), 《왕녀 마르가리타》(빈 미술사 박물관), 《난장이 돈 안토니오》(프라도 미술관) 등 훌륭한 초상화를 남겼다. 만년에는 인상파식 필치를 보여 주었다. 공기 원근법(→원근법)과 빛의 표현에 숙달된 기법을 확립함으로써 마침내 근대 외광파* 회화의 선구자가 된 것이다. 이러한 만년의 새로운 수법으로 제작된 대작으로서 유명한 작품으로 《궁정의 시녀들(Las Meninas)》(1656년, 프라도 미술관) 및 《기계로 짜는 여공들(Las Hilanderas)》(1657년경, 프라도 미술관)을 들 수 있다. 전자는 집단 초상화와 아울러 풍속화의 장면을 한꺼번에 보여 주는 작품이며 후자는 공장내의 작업을 표현한 것으로 미술사상 최초의 예에 속한다. 이 작품은 또 그리스 신화에 등장하는 아라쿠네의 우화(寓話) — 즉 자신의 직물 기술을 자랑하던 오만불손한 아라쿠네가 공예의 여신이며 제우스의 딸인 파라스의 실력을 당해내지 못할 것을 알고 제우스의 〈유럽의 약탈〉(이 작품 중앙의 뒷 배경이 되고 있는 태피스트리*)을 따내는 심술을 부려 그만 성난 파라스에 의해 독거미로 변신이 되어 천장에 매달린 채 영원히 실을 다루는 운명을 짊어지게 되었다고 하는 신화의 한 귀절 — 를 주제로 한 작품이라 보는 것이 오늘날의 유력한 견해다. 그의 주요작 태반은 마드리드의 프라도 미술관에 소장되어 있다. 1660년 사망.

벨럼〔영 *Vellum*〕 양질의 양피지(羊皮紙). 원래는 송아지 가죽을 의미하였다. 예로부터 사본(寫本)에 쓰여졌다.

벨룸〔라 *Velum*〕 교회 전례 용어로서는 제복,(祭服)의 색채에 따르는 제작복(祭爵覆; Velum calicis, 칼리스를 덮는 베일), 성궤복

(聖櫃覆; Velum tabernaculi), 강복식용(降福式用) 베일(Velum pro benedictione sacramentali) 등을 의미한다. 한편 아틀리에* 등의 차광막을 가리키기도 한다.

벨리니 *Bellini* 1) Jacopo *Bellini* 1400(?)년에 출생한 이탈리아의 화가. 베네치아 출신으로서 베네치아파*의 시조인 그는 젠틸레 다 파브리아노(Gentile da *Fabriano*, 1370?~1427년)에게 사사하였다. 이어서 베네치아를 비롯하여 북이탈리아 각지에서 제작 활동하였다. 특히 파도바(Padova)에서는 공방*(工房)을 마련하여 만테냐*를 사위로 맞아들였다. 그 당시까지도 아직 중세의 비잔틴 화풍을 벗어나지는 못했었지만 피렌체의 우피치 미술관이나 베네치아의 아카데미아 미술관에 소장되어 있는 《성모자》에는 부드러운 인간적 감정과 예리한 사실적 수법이 뚜렷하게 엿보이고 있다. 그 밖의 유작으로서 프랑스의 루브르 미술관 및 영국의 대영 박물관(British Museum)에 소장되어 있는 두 개의 스케치북 등이 알려져 있다. 1470(?)년 사망. 2) Gentile *Bellini* 이탈리아 베네치아파*의 화가. 1429년 파도바에서 출생한 그는 1)의 맏아들이다. 파도바에서 부친 및 부친의 제자이며 그와는 의형제인 만테냐*의 감화를 많이 받았다. 그러나 그의 윤곽선은 만테냐의 것처럼 딱딱하거나 거친 것이 아니며 색채도 따뜻하고 밝다. 산 지오반니 에반젤리스타 및 산 마르코의 스쿠올라(이 scuola; 편집자註 — 학교라는 뜻, 이탈리아 르네상스기의 베네치아에서 우애적인 조합이나 단체로 지정되었고 흔히 교회의 보호 아래 훌륭한 작품들을 헌납하였다.)를 위해 다수의 인물을 풍속화식으로 다룬 종교적 전설을 그렸다. 주요작으로는 《산 마르코 광장의 행렬》(베네치아, 아카데미아 미술관), 《성 마르코의 설교》(1506년, 밀라노, 브레라 미술관) 및 1479~1480년 콘스탄티노플(Constantinople; 지금의 이스탄불)에 체재하던 중에 그린 《모하멧 2세(*Mohammed* Ⅱ)의 상》(런던, 내셔널 갤러리)을 포함하는 다수의 초상화가 있다. 1507년 사망. 3) Giovanni *Bellini*, 1)의 아들이며 2)의 동생. 1430(?)년 베네치아에서 출생. 벨리니 가문에서도 가장 걸출하였던 바 16세기 베네치아 화파의 전성 시대를 여는

기초적 많은 여건을 구축한 인물로서 조르조네,* 팔마,* 티치아노* 등을 길러낸 스승이기도 하다. 부친 야코포가 설립한 파도바의 공방에서 기법을 익혔으며 또 만테냐*의 영향도 받았다. 처음에는 단순한 사실적 수법으로 엄숙한 종교적 기분에 찬 그림을 그렸으나 원숙해짐에 따라 점차 현세적 감정을 띤 우아한 작품을 추구했던 결과 유연한 살붙임, 대담한 명암의 대비, 풍려한 색채 등에 의하는 새로운 회화 양식을 수립하였다. 배경이 훌륭한 자연 묘사 등을 미루어 볼 때 그는 역시 우수한 풍경화가였다는 것을 알 수 있다. 주요작은 베네치아의 산타 마리아 디 프라리 성당과 산 자카리아(S. Zaccaria) 성당 및 아카데미아 미술관에 있는 《성모자》, 비첸차(Vicenza)의 산타 코로나 성당에 있는 《그리스도의 세례》, 페사로의 산 프란체스코 성당에 있는 《마리아의 대관(戴冠)》, 밀라노의 브레라 미술관 및 베를린 미술관에 있는 《피에타》, 《총독 레오나르도 로레다노의 초상》(런던, 내셔널 갤러리), 《종교적 알레고리》(우피치 미술관), 《신들의 잔치》(미국, 내셔널 갤러리) 등이다. 1516년 사망.

벨링 Rudolf **Belling** 독일의 조각가. 1886년 베를린에서 태어나 그 곳 미술학교에서 페터 브로이엘에게 사사하였다. 황동(黃銅) 및 목조(木彫)를 잘 하였는데 표현주의*적인 작풍으로 인체상(人體像)이나 《3화음(三和音)》과 같은 추상적 주제를 조각으로 제작, 율동감이 있는 강한 양식화(樣式化)를 나타내었다. 그러나 후에는 대상의 형상에 가까운 경향을 보여 주었다. 1933년 터키의 수도 안카라에 이주하여 이스탄불 미술학교 조각과 교수로 활동하였다.

벨베데레〔영 **Belvedere**〕 건축 용어. 「전망대」, 「망루」. 궁전이나 주택의 상층 또는 정원의 높은 곳에 설치된 전망대 또는 독립된 건축으로 바티칸 궁전의 벨베데레는 특히 유명하다.

벨베데레의 아폴론〔**Apollo Belvedere**〕 작품명. 대리석 조각상. 높이 223.5cm, 로마의 바티칸 미술관 소장. 오른 팔(팔굽에서 손 끝까지)과 왼 손은 미켈란젤로*의 제자 몬토르솔리(Fra Giovanni Angelo **Montorsoli**, 1507~1563년)에 의해 보수된 것이며 원작

은 청동상으로서 현존하는 이것은 로마 시대에 모사*한 것이라 보고 있다. 원작의 제작 연대를 기원전 4세기의 아테네 출신의 조각가 레오카레스(**Leokhares**)와 결부시켜서 기원전 320년경이라고 생각하는 학자도 있고 또 레기나의 헤카테(Hekaté) 신전 프리즈*에 있는 같은 형의 아폴론(기원전 100년경, 이스탐불 소재)과의 비교 및 모작이 지니는 바로크적인 움직임 등의 작풍 때문에 기원전 1세기 말이나 2세기 초엽 즉 헬레니즘 시대(→ 그리스 미술 5)의 작품으로 해석하는 학자도 있다.

벽돌(煉瓦)〔영 **Brick**〕 건축 용어. 점토 및 모래를 주요 원료로 하여 햇빛에 말려서 만드는 일건(日乾) 연와와 화열(火熱)에 의한 소성 연와(燒成煉瓦)가 있다. 종래에는 건축의 주요 구조 재료였으나 현재는 단순히 부분적 공사에 쓰여질 뿐이다. 일반적인 규격은 길이 210mm× 폭 100mm× 두께 60mm. 그 밖에 여러 가지 모양을 한 조형 연와(繰形煉瓦)가 있다.

벽화〔영 **Mural painting**〕 벽면을 장식하는 그림. 천정화도 포함된다. 오래된 것은 원시 시대의 동굴이나 분묘 등의 내부 벽면을 장식하고 있는 것과 고대 오리엔트 및 그리스―로마 건축의 벽면에 그려져 있는 것들이다. 이어서 중세 및 르네상스,* 바로크*의 성당이나 저택 등에도 많이 그려져 있다. 특히 이탈리아에서는 충분한 발달을 이루었다. 북유럽에서는 14세기 이후부터 판화(板畫)의 성행과 더불어 점차 쇠퇴하여 갔다. 벽화는 벽면의 종류에 따라 프레스코*화, 템페라*화, 납화(蠟畫)(→엔카우스틱), 모자이크*화 등으로 나누어지며 각각 기법을 달리한다. 오늘날에는 아직 캔버스에 유화* 물감으로 그린 뒤 벽면에 붙이는 것이 보통이다.

변발 양식(辮髮樣式)〔독 **Zopfstil**〕 로코코*와 고전주의*의 사이 즉 1760~1780년경의 독일 미술이 지녔던 딱딱하고도 무미 건조한 양식. 당시에 유명했던 변발(독Zopf)에서 연유하여 이와 같이 불리어진다. 계몽주의 및 이성주의와 연관되어 나타났던 현상으로 특히 회화 및 공예 분야에서 이를 뚜렷하게 엿볼 수 있다.

변용(變容)〔영 **Transfiguration**〕 그리

스도가 최초로 수난을 예언한 6일 후에 베드로, 야곱, 요한을 타볼산으로 데려갔다. 그는 산상에서 하늘 위의 빛나는 모습으로 나타났다. 이 축일은 8월 6일에 행하여진다. 시나이산 수도원 성당의 내진 모자이크 (6세기)에서 볼 수 있으며 여기에는 큰 후광*을 등으로 해서 떠 있는 예수, 좌우에 상징적으로 엘리야와 모세, 밑에는 웅크리고 있는 3인의 사도가 그려져 있다.

변형(變形) → 트랜스퍼메이션
변화(變化) → 바리에이션
보겐프리즈〔독 *Bogenfries*〕 건축 용어. 콘솔(console) 위에 놓여지는 작은 아치*의 연속으로 특히 로마네스크*의 외부 건축의 장식에 많이 쓰여졌다.

보나르 Pierre *Bonnard* 1867년에 출생한 프랑스의 화가. 파리 근교의 퐁테네 오로즈(Fontenay aux Roses) 출신. 1888년 아카데미 줄리앙(Académie Julian)에서 그림을 배웠다. 여기서 드니,* 뷔야르,* 세뤼지에*등과 서로 알게 되었고 특히 세뤼지에를 통해서 고갱*을 알게 되었고 또 영향도 받았다. 그리고 동양의 판화에서도 감화를 받았다. 1891년 및 그 이듬해에는 앵데팡당전*에 출품하였으며 1896년에는 뒤랑 — 뤼엘(Paul *Duran-Ruel*)의 화랑에서 최초의 개인전을 가졌다. 1905년에는 앵데팡당전에 2점, 살롱 도톤*에 5점 출품하였던 바 앙드레 지드(André *Gide*, 1847~1951년)로부터 대단한 찬양을 받았다. 1907년부터 1910년에 걸쳐서는 벨기에, 네덜란드, 영국, 이탈리아, 스페인 등지로 여행하였다. 그의 화풍은 서서히 진전되었다. 추상으로 향하는 여러 가지 운동에서 벗어나는 입장을 고수하여 작풍의 현저한 변화도 나타내지 않고 정물, 풍경, 인물을 배열한 실내화만을 계속 그려갔다. 이 중에는 중산 계급의 친근하고도 소박한 생활 정경을 다룬 작품이 많다. 그를 가리켜 앵티미스트(→ 앵티미슴)라고 부르는 이유도 여기에 있는 것이다. 색채에 대한 관심은 해를 거듭함에 따라 깊어져, 색채의 순수성을 추구함으로써 점차 밝은 색조로 바뀌었다. 즉 처음에는 회색조의 중간색을 많이 사용했으나 후기로 오면서 더욱 밝은 색을 등장시켜 색채의 교향악 같은 느낌을 주고 있는데, 이 때문에 〈색채의 마술사〉라는

평가를 얻고 있다. 이와 같은 그의 순수한 색채에 의한 새로운 낭만주의적 흐름은 회화에서 대상의 의미를 생략하게 하는 또하나의 동기를 만들어 주었다. 만년에는 근대적인 콜로리스트(프 coloriste)로서 유례없는 업적을 성취하기에 이르렀다. 1940년 남프랑스의 르 갸네로 옮긴 후부터는 그의 리리칼(영 lyrical; 서정적)한 정서가 극도로 고조되었다. 그의 최후 작품은 아시 교회당의 제단화인 《병자를 위문하는 성 프랑스와 드 사르》이다. 주요작은 파리 근대 미술관에 소장되어 있는 《침대의 여인》(1899년), 《레느나탕송과 붉은 스웨터의 마르트 보나르》(1928년), 《식탁의 한 모퉁이》(1935년), 《욕실의 나부》 등이다. 1949년 사망.

보닝톤 Richard Parkes *Bonington* 1801년에 출생한 영국의 화가. 노팅검(Nottingham) 부근 출신이며 그의 부친도 화가였다. 15세 때 파리로 나와 루브르 미술관에 다니면서 열심히 회화 공부를 시작했으며 18세 때 미술학교로 들어가 그로*의 가르침을 받았다. 들라크르와*와도 교제하면서 그의 영향을 받았다. 풍경 중에서도 강이나 바다의 경치 묘사를 득의로 하였다. 1822년의 살롱*에 노르망디(Normandie) 및 피카르디(Picardie)의 자연 경관을 묘사한 풍경화를 처음으로 출품하였다. 1824년 이탈리아로 여행, 그 직후에는 베네치아의 바다 경치를 담은 풍경화를 비롯하여 몇 작품을 살롱에 출품하여 콘스터블*과 같은 명성을 얻었고 또프랑스 미술계에서도 무시 못할 존재로 부각하기에 이르렀다. 빛과 대기의 작용을 훌륭하게 표현하여 천재적인 소질을 유감없이 발휘했던 그는 인상파*의 선구자 중의 한 사람으로 평가되고 있는데 안타깝게도 1828년 27세의 젊은 나이에 런던에서 죽었다.

보드와이어 Antoine Laurent Thomas *Vaudoyer* 1756년 프랑스 파리에서 출생한 건축가. 이미 파리의 마데레이느 회당이나 천문대 및 성 즈느비에브 도서관 계획에 따른 설계안을 작성하였고 건축 평론가로서도 시(新) 르네상스주의의 절충 양식을 가지고 새로운 재료인 철골 구조의 적용을 의도하였다. 그의 아들 레옹 보드와이어(Léon *Vaudoyer* 1803 ~ 1872년)는 마르세유 대회당(1855년)에 피사풍(風)의 회화적 효과를

나타냄으로써 알려진 인물이다. 1846년 사망.

보디〔**Body**〕 어떤 안료의 굴절률이 용해유의 그것에 가깝고 음폐력을 결(缺)할 경우, 그 투명성을 이용하여 다른 안료를 가하여 그 색상의 효과를 높이는 것을 말한다. 예컨대 바리타(baryta), 알루미나(alumina) 등 거름과 섞어 무색 투명하게 되는 것이 그것. 체질 안료(體質顏料)라 번역한다.

보로미니 Francesco **Borromini** 1599년에 출생한 이탈리아의 건축가이며 조각가. 북이탈리아 알프스 산맥 아래의 작은 도시 코모 부근의 비소네(Bissone) 출신. 마데르노*의 제자. 이탈리아 바로크 양식을 대표하는 건축가 중의 한 사람이며 같은 시대의 거장 베르니니*와는 쌍벽을 이루는 경쟁자였다. 즉 베르니니의 다채로운 조형력과 고전적인 균형감에 대해 보로미니의 건축은 풍부한 그의 상상력과 신경증적(神經症的)이라고 할 수도 있는 공간 형성의 독창성에 의한 가장 바로크적인 특질을 발휘하고 있다. 건축에 있어서 그의 특징은 수평의 직선을 가급적 피하고 율동적인 곡선의 효과를 노리는 요철(凹凸)의 극적인 배열에 있다. 그리고 건축과 조각 및 조각과 회화와의 혼합이라고 하는 바로크* 미술의 한 목표가 그에 의해 처음으로 달성되었다. 보로미니의 건축은 구아리니*(Guarino *Guarini*, 1624～1683년)에게 계승되어 18세기의 남(南)독일과 오스트리아의 건축에 커다란 영향을 끼쳤다. 대표작은 그의 명성을 국내외로 높이게 했던 로마의 산 카를로 알레 쿠아트로 폰타네 성당(San Carlo alle quattro fontane, 1638～1641년)을 비롯하여 산티보 델라 사피엔차 성당(Sant Ivo della Sapienza, 1642～1660년), 산타녜제 인 피아차 나보아 성당(S. Agnese in Piazza Navoa, 1653～1663년) 등이다. 1667년 사망.

보르게제 미술관〔**Museo e Galleria Borghese, Roma**〕 이탈리아 로마에 있는 보르게제가(家)의 여러 공자(公子)들에 의하여 빌라 보르게제(Villa *Borghese*)에 수집된 회화와 조각을 중심으로 설립된 미술관. 빌라 보르게제는 1615년 추기경 시피오네 카파렐리 보르게제를 위해 네덜란드 유트레히트 출신의 건축가 조반니 반 산텐의 설계에 의해 건축된 별장이다. 역대의 수집에 의해 당시의 로마에서 으뜸으로 된 콜렉션과 함께 1891년에 미술관으로 명명되었다. 티치아노*의 회화, 베르니니*와 카노바*의 조각 등이 유명하다.

보름스 대성당(大聖堂)〔독 *Wormser dom*〕 라인강변에 위치한 로마네스크* 사원의 대표 예. 이중 내진식(二重內陣式) 사원 탑 십자형회당(四圓塔十字形會堂)이 12～13세기 초에 걸쳐 건립되었다. 건물의 내부에는 중세 조각과 회화가 많다.

보링거 Wilhelm **Worringer** 1881년 독일 아헨에서 출생한 학자. 뮌헨 거주. 베를린 및 본 대학의 강사를 거쳐 쾨니히스베르크 대학의 정교수가 된 미술사 학자. 고딕* 미술이나 이집트 미술*의 연구가였다(《Formprobleme der Gotik》(1911년), 《Ägyptische Kunst》(1924년), 《Griechentum und Gotik》(1928년)). 또 청년 시절의 저작인 《추상과 감정 이입*》(Abstraktion und Einfühlung, 1908년)은 그의 독자적인 미술사 연구 방법론의 기초 개념을 설한 것이다. 즉 「추상 작용」과 「감정 이입(感情移入)」을 예술 양식을 형성하는 예술 의욕의 2가지 궁극형으로 하였다. 고딕 연구에서는 이 대 개념을 전개하여 원시인, 고전인, 동양인으로 나누어 이를 인간 정신의 3가지 기본 유형으로 생각, 이리하여 정신사적 양식사(樣式史)의 방법에 의해 고딕 양식을 해명하였다. 이 방법은 최근에는 하버드 리드 등에 영향을 주어 근대 미술이 지니고 있는 신현상의 설명에 이용되고 있다. 미술사 방법론에서의 정신사적 양식사의 대표적인 학자 중의 한 사람. 1963년 사망.

보 색

보색(補色) 〔영 *Complementary colors*〕 서로 다른 두 가지 빛을 적당한 비율로 섞 었을 경우 회색에 가까운 흰색이 되었을 때, 그 두 빛의 색을 서로 보색 또는 여색(余色) 이라 한다. 빨강과 청록, 황색과 청색, 녹색 과 보라색 등의 빛깔은 서로 보색이 된다. 그리고 이들의 조합을 보색 대비(補色對比) 라고 한다.

보샹 André *Bauchant* 1873년 프랑스 샤 토르노에서 출생한 화가. 일요 화가*의 한 사람이며 본래의 직업은 부친과 같이 원예 사였다. 46세 무렵부터 본격적인 화가로 전 향하였는데, 작품에는 주로 로맨틱한 시정 이 넘치며 특히 1921년의 살롱 도톤*에 출 품한 《마르스의 전투》와 같이 고대의 군인 이나 사냥꾼을 묘사한 작품이 많다. 1921년 르 코르뷔제*와 디아길레프*에게 인정을 받 아 무대 장치를 담당한 적도 있는 그는 루 소* 이후 가장 중요한 소박 화가로 평가받 고 있다. 1949년에는 대회고(大回顧) 전시 회가 열렸었다. 1958년 사망.

보슈 Hieronymus *Bosch* 본명은 van *Aken* 1460(?)년에 출생한 네덜란드 초기 르네상 스의 대표적인 화가. 남 네덜란드의 세르토 헨보스에서 출생하여 그곳에서 죽었다. 종교 적, 비유적인 소재를 즐겨 다루었는데 특히 화면의 한 부분을 차지하고 있는 의식의 심 층에 잠재하고 있는 공상(空想)의 요괴(妖 怪)나 지옥의 형벌 등을 종횡무진으로 등장 시켜 유례없는 독창성을 보여 주었다. 그리 고 면밀한 화법으로 봉건주의 지배의 틈바 구니에서 생긴 혼란과 종교 개혁의 불꽃 속 에서 신의 질서와 인간적인 욕망이 소용돌 이치는 갈등의 이미지를 가차없이 묘파하였 다. 이와 같은 예리한 자연 관찰이 자유 분 발한 상상력과 결부되어 있어서 화면은 굉 장하고도 유니크하게 구성되어 있다. 이는 곧 근세의 사실적인 것과 중세의 환상적인 것과의 불가사의한 융합이라고 할 수 있으 며 또한 그의 작품에는 쉬르레알리슴*적인 요소마저 포함하고 있다. 이 때문에 그의 작품들은 기묘할 뿐만 아니라 일견(一見) 불 합리한 심상(心像)으로 가득 차 있어서 전 체적으로 매우 난해하고 또 알기 쉽게 설명 하기도 퍽 어려운 지경이다. 따라서 그는 당대의 보기드문 발군의 풍자 작가로서 15

세기의 가장 독창적인 화가 가운데 한 사람 이었다고 할 수 밖에 없다. 브뤼겔*이나 크 라나하* 등에게 준 영향은 매우 크다. 작품 은 특히 스페인 국왕 펠리페 2세로부터 대 단한 호평을 받았다. 주된 작품들은 《삼왕 예배》(마드리드, 프라도 미술관), 《최후의 심판》(빈 및 브뤼즈), 《성 안토니우스의 유 혹》(1510~1512년경, 리스본 국립 고대 미 술관), 《쾌락의 동산》(1476년경, 프라도 미 술관), 《파트모스의 성 요한》(베를린 국립 미술관), 《풀(草) 수레》(1485~1490년경, 프 라도 미술관), 《가나의 결혼》(1475년 또는 1485년, 네덜란드 보이스만 미술관), 《방탕 아》(1510년 이후, 보이스만 미술관) 등이다. 1516년 사망.

보스턴 미술관〔*Museum of Fine Arts, Boston*〕 미국 보스턴에 있는 미술관. 미술 관의 설립 취지가 공포된 것은 1869년이며 그 뒤 하버드 대학의 동판화 콜렉션 제공을 비롯하여 다수의 기증을 정리하여 1876년에 공개되었다. 현재의 장대한 규모의 미술관 건물은 1909년에 준공된 것이다. 그때까지 미술관 사업에 대단한 노력이 기울여져, 서 양 세계에서 비할 데없는 동양 미술의 콜렉 션을 비롯하여 현재 보스턴 미술관이 자랑 하는 이집트 미술의 콜렉션, 그리스 — 로마 의 콜렉션 등이 거의 형태를 갖추게 되었다. 오늘날에는 이것들 외에도 조각 공예부, 염 색부, 회화부, 판화 및 소묘부 등이 독립된 부문으로서 진열 전시되어 있다.

보 윈도 〔영 *Bow window*〕 일반 건축 용 어. 궁형출창(弓形出窓). 벽면에서 원형으 로 돌출된 창문은 가끔 1층에서 2층이나 3층까지 계속된다.

보츠 Dierick(Dirk) *Bouts* 1410(?)년경 에 출생한 네덜란드의 화가. 할렘(Haarlem) 출신. 바이덴*에게 사사하였으며 1445년 이 후에는 주로 루반(Louvain)에서 활동하였 다. 또 얀 반 아이크(→ 반 아이크 형제)의 영향도 어느 정도 받은 그는 자연계 및 주 위의 사물에 깊은 관심을 가지고 정밀한 사 실적 수법과 풍요한 색채로서 힘찬 화면을 만들어 냈다. 주요작은 《만찬회》(루반, 성 페테로 성당), 《삼왕 예배》(뮌헨 옛 화랑), 마드리드의 프라도 미술관에 있는 《성고(聖 告)》, 《방문》, 《강탄(降誕)》 및 런던의 내셔

널 갤러리에 있는 《성모자》, 《피에타》 등이다. 1475년 사망.

보치오니 Umberto **Boccioni** 1882년 이탈리아 반도의 최남단에 있는 레지오(Reggio)에서 출생한 그는 1898년 로마로 나와 발라(→ 미래파)에게 사사하였고 이어서 밀라노로 옮겨 브레라 미술학교에 입학하였다. 1901년에는 세베리니(→ 미래파)와도 만났으며 그 이듬해에는 파리에서 신인상파*의 영향도 다소 받았다. 이윽고 1909년에는 미래파* 운동의 주창자인 이탈리아의 시인 마리네티*(F. T. *Marinetti*, 1878~1944년)를 만나 미래파 선언의 서명자의 한 사람이 되었으며 그 후부터는 그의 활동이 회화, 조각 및 이론의 각 분야에서 두드러지게 돋보였던 바 미래파 운동을 추진하는데 큰 힘이 되었다. 예컨대 1910년의 《미래파 회화 선언》 및 1912년의 《미래파 조각의 기술 선언》은 그가 기초하였던 것이다. 화가로서보다는 조각가로서의 자질을 더 많이 지녔던 그는 운동의 형태를 공간적으로 어떻게 조형할 것인가에 관한 명제에 대하여 하나의 새로운 전기를 마련하였다. 소재(素材)에 관한 기성의 개념을 타파하는 자유롭고도 현대적인 사고를 지녔던 그는 또 맨 처음으로 미래파 회화 이론을 조각에 적용하여 추상 조각의 길을 터놓은 선구자적 역할을 한 인물이기도 하다. 대표작으로 《병의 공간에의 전개》 등이 있다. 1916년 사망.

보테가〔이 *Bottega*〕 이탈리아어로서 원래의 뜻은 각종 물품을 두기 위한 장소인데, 여기서 뜻이 바뀌어 상인의 점포나 공인의 일터를 말한다. 미술상으로는 14세기부터 16세기경까지의 이탈리아 조각가, 금세공가, 화가 등의 〈공방*(工房)〉을 뜻한다. 저명 미술가는 종종 이 공방에서 많은 젊은 제자들을 견습공으로 일하게 하여 자기의 일에 협력시켰다. 따라서 〈보테가의 제작〉이라고 하면 제자들이 협력한 작품 또는 스승의 지도에 의해 제자들이 제작한 작품을 말한다. 16세기 이후는 〈공방〉이라는 뜻으로의 보테가는 점차 쓸 수 없게 되었다. 〈카사〉(casa) 혹은 이른바 〈아카데미아(academia)〉나 〈스튜디오(studio)〉가 이에 대신해서 쓰여져 현재는 보테가는 일반적으로는 〈상점〉이라는 뜻으로만 쓰여지고 있다.

보티시즘〔영 *Vorticism*〕 소용돌이파(派). 영국의 화가, 평론가, 소설가인 윈덤 루이스(Wyndham *Lewis*)가 주창한 예술 혁신 운동. 1914년 잡지 《질풍(疾風)》(Blast)의 제1호(성명서) 간행과 동시에 발족하였다. 보티시즘이란 이 잡지의 부제목에 소용돌이(vortex)라는 말을 쓴데서 유래된다. 와즈워드(Edward *Wadsworth*, 1889~1949년)나 로버츠(William *Roberts*)와 같은 화가, 고디에 브르제스카(Henri Gaudier *Brzeska*, 1891~1915년)나 엡스타인*과 같은 조각가가 참가하였다. 문학 방면에서는 미국의 시인이며 문학자인 에즈라 파운드(Ezra Loomis *Pound*)가 협력하였다. 이 그룹의 주의(主義)는 미래파*의 문학, 사회 이론 및 퀴비슴*의 이론에 바탕을 두고 있다. 파운드에 의하면 〈소용돌이는 에너지의.최고점이며 메카닉(mechanic) 중에서 가장 큰 효과를 나타낸다〉고 하였다. 이와 같이 이른바 〈소용돌이〉를 세계관의 상징으로 삼는 역동적(力動的)인 사고방식이 영국의 정적(靜的)인 예술 전통에 커다란 충격을 주었다. 제1차 대전의 발발로 인하여 이 운동은 중단되었는데, 전후 〈X 그룹〉(1920년 결성)이라 불리어지는 화가들의 신단체에 의해 계속되었다. X 그룹은 루이스, 와즈워드, 로버츠 등 보티시즘 본래의 작가들을 중심으로 여기에 런던 그룹(→ New English Art Club)의 진보적 회원이었던 기너(Charles *Ginner*), 돕슨(Frank *Dobson*), 맥나이트 코퍼(*Mcknight Kaufer*), 에첼스(Frederick *Etchells*) 등이 합류하여 이루어졌다.

보티첼리 Sandro *Botticelli* 본명은 Alessandro di Mariano *Filipepi* 1444(45)년에 출생한 이탈리아 피렌체의 초기 르네상스를 이끌어 온 뛰어난 화가. 피렌체 출신. 프라 필립포 립피(→ 립피 1) 밑에서 실력을 쌓은 뒤, 폴라이우올로* 및 베로키오*의 영향을 받아 메디치가(家)의 우두머리이며 피렌체의 실질적인 지배자인 로렌초 일 마니피코의 보호를 받으며 대가(大家)로서 성장하였다. 처음 스승으로부터 계승한 것은 로렌초 모나코*(Lorenzo *Monaco*, 1370?~1422?년)의 선적(線的), 서정적 전통이었다. 그것은 마사치오*나 카스타뇨*의 조형적인 힘 및 엄격한 사실적인 수법과는 반대

의 것이었다. 15세기의 피렌체파* 화가라면 누구나가 그러했듯이 그도 역시 피렌체파의 조형적인 전통에서 깊은 영향을 받았다. 그러나 그 자신이 지닌 천부의 재능은 본질적으로 고딕*의 전통이나 시에나파*의 양식에 결부되는 성질의 것이다. 즉 초기의 성모도 (聖母圖)에는 스승의 감화를 인정할 수 있으나 《성 세바스티아노》(1473년, 베를린 국립 미술관)이나 《삼왕 예배》(1477년경, 피렌체 우피치 미술관)에서는 베로키오*의 영향을 간과할 수가 없다. 미묘한 선의 취급법과 감상적인 시정을 담은 독자적인 미술의 경지를 보여 주기 시작한 것은 우피치 미술관에 소장되어 있는 명작 《프리마벨라 (봄)》(1478년) 및 《비너스의 탄생》(1485년경)이다. 《프리마벨라 (봄)》의 배경은 어둡게 우거진 오렌지 숲인데, 잎과 잎 사이에서는 과실이 별처럼 빛나고 있으며 땅에는 꽃이 만발하고 있다. 긴 옷을 걸치고 서 있는 세 여성을 중심으로 그 좌우에는 각각 한 무리의 사람들이 움직이고 있다. 그림 속의 인물들은 어느 것이나 그리스 신화 속에 등장하는 그것들이다. 한편 이 그림의 나무와 풀의 색깔에 있어서는 프라 필립포 립피(→ 립피 1)의 화풍이 반영되어 있다고는 하지만 화면의 전반에 걸쳐 흐르고 있는 시적(詩的) 표현의 묘(妙)에 있어서는 고금에 유례없는 일품으로 평가되고 있다. 따라서 〈시정(詩情)의 화가〉라고 불리어지는 보티첼리* 특유의 기량은 《비너스의 탄생》에서도 충분히 엿볼 수 있다. 이 그림은 천신(天神 ; Uranus)의 양물(陽物)의 잘린 채 바다 속에 던져져서 그 물거품으로부터 미신(美神)이 탄생한다는 신화를 표현한 작품이다. 남녀 두 명의 풍신(風神)에 의해 미신은 가리비를 타고 해변에 닿으면 이를 맞이하는 계절의 여신은 미신(비너스)의 알몸을 가리기 위해 옷을 높이 치켜든다. 이러한 광경을 묘사한 이 작품은 사실적 수법에서 벗어난 상징성과 장식적 효과를 강조하고 있으며 그의 일류의 시적 세계를 수립한 걸작이다. 1481년에는 교황 식스투스 4세 (Sixtus Ⅳ)의 초청을 받고 로마로 가서 기를란다이요* 및 페루지노* 등과 함께 시스티나 예배당*의 벽화 《모세전(Mosheh傳)》을 그렸다. 이 무렵부터 작풍은 점점 우아 섬세하여졌다. 만년에는 사

보나롤라 (Girolamo *Savonarola*, 1452~1498년)의 광열적인 신앙에 감동되어 신비적인 성격을 띤 광신적인 환상에 사로 잡혀 《신비의 강탄 (降誕)》, 《신비의 십자가》 등을 그렸다. 1510년 피렌체에서 사망하여 5월 17일 오니산티 (Ognisanti) 성당에 매장되었다. 주요작은 상술한 것 외에 오니산티 성당의 《성 아우구스티노》, 산 마리티노 성당의 《성고 (聖告)》 및 《비너스와 마르스》(런던, 내셔널 갤러리)와 우피치 미술관 소장의 《유디트의 귀환》, 《비방 (誹謗 ; 카룸니아)》, 《마니피카토의 성모》, 《성모자와 성자들》, 《성고》, 《성모 대관》 등이다. 한편 단테(Alighieri *Dante*, 1265~1321년)의 《신곡(神曲 ; *Diuina Comedia*)》에 그려 놓은 뛰어난 펜 소묘 삽화를 남기고 있다.

보히(헤)미안〔영 *Bohemian*, 프 *Bohémien*〕 보히미아 사람. 15세기경 프랑스 사람들이 집시 (gypsy)에 대하여 붙인 호칭. 방랑자(放浪者). 시민 사회의 관습을 무시하고 제약 (制約)에 반항하며 탐미적 (耽美的), 방랑적 자유 방종한 생활을 하는 예술가를 말한다. 특히 19세기의 파리에 있으면서 방종한 생활을 보내던 일련의 화가 및 문학가들을 지칭한다.

복제(複製) → 모사 (模寫)

복합 재료(複合材料)〔영 *Composite materials*〕 이형(異形) 또는 이질(異質)의 재료를 조합하거나 합성시켜 단체 (單體)로서는 가질 수 없는 새로운 특성이나 요구에 적합한 성질로 실현화시킨 재료를 말한다. 예컨대 플라스틱 종류로서, 열경화성(熱硬化性) 수지인 폴리에스텔, 멜라민 수지 등과 열가소성(熱可塑性) 수지인 아크릴 수지, 비닐 수지 등을 말한다.

본나 Léon Joseph Florentin *Bonnat* 1833년 프랑스 바욘느에서 출생한 화가. 처음에는 마드리드에서 스페인의 화가 마르라초에게 배운 뒤 1854년 이후 파리에서 코니에에게 사사하였다. 이어서 로마에 유학하였고 또 동양으로도 여행하였다. 역사화가로서 활동하였지만 초상화로서 비토르 위고 및 샤반느를 묘사한 뛰어난 작품도 있다. 또 팡테옹(→ 판테온)의 벽화도 그렸다. 아카데믹한 작풍으로 당시 프랑스 화단에 명성을 떨쳤다. 그의 문하에서는 많은 화가들이 배출

되었다. 1922년 사망.

본문(本文) → 제본

볼〔영 *Bole*〕 금박(金箔)을 붙이기 전의 바탕칠에 쓰여지는 점토로서 붉은 색의 것이 많다.

볼게무트 Michael *Wolgemut* 1434년 독일에서 출생한 화가. 뉘른베르크 출신. 플라이덴부르프(Hans *Pleydenwurff*, 1420？～1472년)의 제자이며 후계자. 뒤러*의 스승. 뉘른베르크에서 커다란 공방을 가지고 특히 제단화를 많이 그렸다. 확증있는 작품으로는 호프의 제단화《그리스도의 책형(磔刑)》(1465년 뮌헨 옛 화랑), 포이히트방겐에 있는《교회당의 제단화(1484년)》그리고 슈바바하에 있는《교회당의 제단화(1508년)》등. 목판 화가로서도 유명. 1519년 사망.

볼라르 Ambroise *Vollarl* 프랑스의 화상(畵商). 출생 및 사망년도 미상. 서인도 제도 출신. 젊었을 때는 신문 기자로 근무하였으나 약간의 유산을 받은 것을 계기로 화상이 되었다. 무명 시절에 세잔*의 작품을 재빨리 매입하였고 또 르느와르,* 고흐,* 고갱* 등의 작품도 매입하였다. 이들 무명 작가의 것을 매입하는 것은 작품의 올바른 감정*(鑑定) 능력과 대단한 용기가 없으면 할 수 없는 일이다. 이들 그림은 예상대로 처음에는 팔리지 않았으나 조바심은 가지지 않았다. 그리고 얼마 후 그들의 작품 가격이 급등하여 그는 부자가 된 것이다. 피카소,* 보나르,* 드랭,* 루오* 등 현대의 거장들 작품도 대부분 그의 손을 거쳤다. 특히 그는 루오에게 관심을 가지고 1916년부터는 루오의 작품을 몽땅 매점하였고 또 한 장도 팔지 않았으며 남에게 보이려고도 하지 않았다. 볼라르가 죽은 후에 그가 수집해 놓은 루오의 작품으로 말미암아 그의 상속인과 루오 사이에는 시비가 일어났고 소송의 결과 승소한 루오는 자신의 미완성의 작품 전부를 폐기하였다. 저서로《화상의 추억》이 있다.

볼로냐 절충파(折衷派) → 볼로냐파(派)

볼로냐파(派)〔영 *Bolognese school*〕 16세기 후반에 이 지방에서 일어났던 화가 카라치* 일가(一家)가 창도(唱導)했던 절충주의*의 일파(一派). 카라치가(家) 중에서도 가장 유력했던 주동자는 로도비코 카라치였

는데 티치아노,* 틴토레토,* 사르토,* 코레지오,* 파르미지아니노* 등을 연구하여 종합한 목록을 작성하였다. 또 사촌 동생 마고스티노 카라치, 안니발레 카라치와 함께 1589년에는 미술학교 L' Accademia degli incamiati를 설립하고 르네상스* 전성기의 대가들을 연구하였으며 원근법*과 명암법 등을 조직적으로 가르쳐 영재를 배출시켰다. → 카라치

볼록판 → 철판(凸版)

볼륨〔영·프 *Volume*〕 본래의 뜻은 「용적(容積)」, 「체적」 등의 뜻이지만 미술 용어로서는 「양감(量感)」의 뜻으로 쓰인다. 물체가 3차원에 의하여 공간 중에서 차지하고 있는 양을 말하며 크기와 두께의 느낌이 합치되어서 양감이 인식된다. 조각은 형상의 창조임과 동시에 실재적인 볼륨의 창조이다. 그러나 회화는 명암법이나 색채의 그라데이션,* 전조(轉調) 등 그 밖의 수단으로 평면 위에 감각적으로 또는 암시적으로 볼륨을 표현하며 공간을 형성한다. 이 경우에는 눈으로 느껴 볼륨을 확인하는데, 이를 시각적인 촉각이라 한다. 또한 단순한 화면상의 볼륨만이 아니라 화면 그 자체의 중량감, 압박감이라는 뜻으로도 확대해서 쓰이는 경우도 있다. 종래의 조각가들은〈충실한 공간(양감)〉을 근거로 해서 제작했다고 한다면 오늘날의 조각가들은〈허(虛)의 공간〉이 의식적으로 취급되면서 구현(具現)하고 있다고 할 수 있다. 예컨대 무어,* 브랑쿠시* 등의 작품에서 보듯이, 양피(量塊)에서 척결(剔抉)되고 남겨진 공간 즉 허의 공간이 조형 공간으로서 형성되어져 있다. 이러한 공간은 실재로는 접촉할 수도 볼 수도 없는 네거티브한 공간으로 조각에 강인한 긴장감이나 충실감을 부여하는 것이다. 디자인에 있어서는 질감(質感)과 함께 볼륨의 표현은 중요한 요소의 하나이며 실재감, 입체감을 구성한다.

볼스 Alfred Otto Wolfgang Schülze *Wols* 1913년 독일 베를린에서 출생한 화가. 데사우의 바우하우스*에서 배운 뒤 1932년 파리로 나와 미로,* 에른스트,* 칼더* 등과 친교를 맺었으며, 한 때는 생계의 유지를 위해 사진에도 손을 대었다. 제2차 대전 당시에는 독일 사람이라는 이유로 수용소 생활을

해야 했으며 전후에는 남프랑스에서 그림을 계속하였다. 사르트르(J. P. *Sarrtre*), 보브와르(S. de *Beauvair*) 등과 친교를 맺으 면서 1947년 드로앙에서 첫 개인전을 열어 화가로서의 명성을 얻기 시작했다. 붓으로 묘사하지 않고 캔버스에 부딪치면서 생생한 표현의 효과를 얻고 있는 특이한 방법의 타시슴*이란 이름으로 전후 앵포르멜*의 선구적인 역할을 해나갔다. 허물어진 벽 같기도 하고 또 파괴된 도시 같기도 한 이상한 분위기를 표출하고 있는 그의 화면은 전후의 불안한 심리적 기록으로서 실존주의 철학과도 깊은 맥락을 엿보이게 하고 있다. 그러나 명성이 무르익어 갈 무렵인 38세 때 그의 비범한 재능을 채 꽃피우기도 전에 요절하고 말았다. 1951년 사망.

볼테르라 Daniele Ricciarelli, Daniele da *Volterra* 1509(?)년에 출생한 이탈리아의 화가 및 조각가. 처음에 소도마*의 제자, 이어서 페루치*(Baldassare *Peruzzi*, 1481~1536?년)에게 사사하였다. 젊어서 로마로 나와서부터는 미켈란젤로*의 추종자가 된다. 신중한 성격 때문에 작품은 적으나 정확한 구도와 해부학의 지식이 뛰어났었다. 미켈란젤로의 《최후의 심판》의 나상(裸像)에 교황의 명을 받고 허리의 천을 덧그렸기 때문에 〈잠방이 화공(褌畫工)〉(Braghttong)이라고도 불리어졌다. 1566년 사망.

볼프 Paul *Wolff* 1887년에 출생한 독일의 사진작가. 의사로서 아마추어 사진 작가였으나 후에 전문가로 전향하여 1926년에는 사진 콘테스트의 상품으로 라이카 카메라(독 Leica Kamera)를 받았는데, 라이카의 뛰어난 성능에 매료되어 죽을 때까지 전적으로 라이카를 애용하여 320만매 이상의 네가를 만들었다. 그는 대중이 좋아하는 감미로운 작품을 특징으로 하였다. 그 결과 35mm 카메라의 세계적 보급에 기여한 공적은 크다. 저작으로서 많은 사진집이 있다. 1951년 사망.

봉납화(奉納畫)〔영 *Votive picture*, 독 *Votivbild*〕 보티브(votive)는 라틴어의 votum으로 「맹세」, 「서약」을 의미한다. 즉 신자가 어떠한 기원을 위해서나 신앙 앙양 및 감사를 위해 거기에 관계가 있는 성서의 1절, 성자, 마리아 등을 그린 그림을 숭상하는 교회, 순례지의 교회 등에 헌납한 것. 그리스도교 이외에서도 그와 같은 의미를 가진 그림은 봉납화라 할 수 있다. 르네상스* 무렵부터 가끔 봉납자의 초상을 그 화면의 어딘가에 그려 넣은 경우도 적지 않았다.

봉브와 Camille *Bombois* 1883년 프랑스 부르고뉴의 브나레 롬에서 출생한 화가. 16세 무렵부터 농촌의 한가한 틈을 타 전원 풍경과 시골의 풍속을 그렸다. 후에 파리로 나와서는 생계를 유지하기 위해 서커스에 몸담기도 하였고 또 공사판의 막벌이와 인쇄공 등 여러 직업으로 전전하였으나 그림에 대한 미련은 한시도 버리지 않았다. 그리하여 1924년 무렵부터 그림에 전념하면서 풍경, 정물, 나부(裸婦), 서커스, 떠돌이 광대 등 그 모티프*도 매우 다채롭지만 한없이 청결한 화면 구성, 사진과 같은 정확한 묘사이면서도 차갑지 않은 분위기 등이 모여 사람의 마음을 사로잡고 있다. 이러한 봉브와의 특질을 비평가 우데*는 〈그는 화면의 원근을 부정하고 사물을 엑스터시(ecstasy)로까지 승화시킨 독자 적인 생명감으로 감싼다.〉고 평하였다. 1970년 사망.

뵈클린 Arnold *Böcklin* 스위스의 화가. 1827년 바젤(Basel)에서 출생. 뒤셀도르프에서 쉬르머(Johann Wilhelm *Schirmer*, 1807~1863년)에게 사사한 뒤, 이어서 파리 및 로마로 유학하여 특히 폼페이*의 벽화에서 많은 영향을 받고 귀국하였다. 바이마르, 뮌헨, 스위스를 거쳐 만년에는 이탈리아에 머물면서 제작 활동하다가 1901년 피에조레 부근의 산 도메니코에서 사망하였다. 처음에는 어두운 색조로서 정취에 넘친 이탈리아 풍경을 그렸으나 후에 색채가 밝고 선명해지면서 즐겨 신화, 전설에서 소재를 딴 작품을 제작하였으며 또 그러한 수법으로 풍경도 많이 그렸기 때문에 환상적, 이상주의적인 독특한 화풍─현실을 떠나 문학적인 환상의 세계를 그리는 새로운 움직임(신인상주의라고 불리어지는)을 낳은 화가로 알려져 있다. 주요작은 《켄타우로스(Kentauros)와 님프(Nymph)》(1855년, 베를린 국립미술관), 《목자(牧者)의 탄식》(1866년, 뮌헨, 샤크 화랑), 《봄의 풍경》(1870년 같은 곳), 《죽음의 섬》(1881년, 라이프치히 조형미술관, 같은 테마의 작품이 다른 곳에도 있

다). 《파도의 장난》(1885년, 뮌헨, 신화랑), 《자화상》(1872년, 베를린 국립 미술관) 등이다. 1475년 사망.

뵐플린 Heinrich von **Wölfflin** 1864년에 태어난 스위스의 미술사가. 빈테르투르(Winterthur) 출신. 바젤, 뮌헨, 베를린 등의 여러 대학에서 철학과 미술사를 배웠고 1893년에는 스승 부르크하르트*의 후임으로 바젤 대학의 교수가 되었다. 이어서 1901년 베를린, 1912년 뮌헨, 1924년 취리히 등의 각 대학에서 미술사학 교수를 역임하였다. 학사 논문 《건축 심리학 서설(Prolegomena zu einer Psychologie der Architektur)》(1866년)에 이어서 그가 처녀작으로 간행한 책은 《르네상스와 바로크(Renaissance und Barock)》(1888년)이다. 이들 초기의 논저(論著)에 나타난 그의 견해는, 예술 양식은 그 시대의 감정, 기분, 및 미의 이상의 표현이라고 하는 표출설(表出説)의 입장을 취하고 있었다. 처녀작으로부터 10년 후에 《클래식 미술(Klassische Kunst)》(1899년)을 저술하였다. 이 책의 내용은 이탈리아 16세기 미술의 본질을 규명하려고 한 것으로서, 여기서는 미술학자 콘라드 피들러*(Conrad *Fiedler*, 1841~1895년) 화가 마레스,* 조각가 힐데브란트* 일파의 예술 사상 및 작품의 영향을 받아 그의 사고방식은 진일보시키고 있다. 즉 예술 양식의 근원은 감정 및 기분의 표출이라고 하는 소재적(素材的) 계기(契機)에만 있는 것이 아니라 한편으로는 시각에도 있는 것이며, 이 눈에 뿌리박은 계기는 소재와는 떨어진 순형식적인 것이라고 결론을 내림으로써 이와 같이 양식의 2원설을 취하였다. 그러나 그는 순예술적 견지에서 이 제 2의 근원을 보다 더 중시하였다. 미술사(美術史)가 〈예술적으로 보는(Künstlerisches Sehen) 역사〉라는 형태로 나타날 가능성을 그는 벌써 그때부터 믿기 시작했으며, 이 신념을 실현한 저서가 바로 유명한 《미술사의 기초 개념(Kunstgeschichtliche Grundbegriffe)》(1915년)이다. 예술의 표현 형식을 자세하고 세밀히 분석하였고 예술 양식의 내재적, 자율적인 발전을 규명하였다. 이 저서에는 〈근세 미술에서의 양식 발전의 문제〉라고 하는 부제목이 붙여져 있다. 그는 16세기(전성기 르네상스)에서 17세기

(바로크)로 넘어가는 과도기에서의 표현 형식의 발전을 다섯 개의 대개념(對概念) 즉 〈선적(線的) — 회화적(繪畫的)〉, 〈평면적 — 심오적(深奧的)〉, 〈닫혀진 형식 — 열려진 형식〉, 〈다양성 — 통일성〉, 〈명료성(절대적 명료성) — 불명료성(상대적 명료성)〉으로 나누어 표시하였다. 바로크*는 융성기 르네상스의 타락도 아니고 고조도 아닌 전연 다른 예술이다. 즉 근세 미술에 있어서 클래식*과 바로크*는 2정점을 형성하고 있는데 그 상호간에는 전혀 우열이 없다. 이와 같이 결론을 내린 그는 고전주의적 예술관에 입각했던 자신의 옛 견해를 위와 같이 수정하였다. 또한 《이탈리아와 독일의 형식 감정(形式感情)(Italien und das Deutsche Formgefühl)》(1931년)에서는 남유럽 및 북유럽의 지리, 민족 양식(樣式)의 차이를 세밀하게 비교 연구하고 있다. 뵐플린의 미술사 연구법이 문예학을 비롯하여 정신과학 분야에 미친 영향도 또한 매우 크다. 상술한 저서 외에 《알브레히트 뒤러*(Albrecht Dürer)의 예술》(1905년), 《밤베르크의 계시록》(1918년), 《미술사론고(美術史論考)》(1941년), 유고집인 《소론집(小論集)》(1946년) 등이 있다. 1945년 사망.

부댕 Eugène Louis **Boudin** 1824년 프랑스의 옹플뢰르에서 출생한 화가. 인상파*의 선구자로서 가장 뛰어난 한 사람. 주로 바다의 풍경이나 풍속화를 그렸다. 1898년 사망.

부드와르[프 *Boudoir*] 건축 용어. 부인의 침실 또는 사실(私室).

부르델 Emile Antoine **Bourdelle** 프랑스의 조각가. 1861년 몽토방에서 출생. 소년 시절부터 소묘와 점토를 즐겨 다루었으며 이러한 재능이 인정되어 툴루즈 미술학교에 들어갔다가 1884년 파리로 나와 파리 미술학교에 입학하여 팔기에르*(Jeau Alexandre Joseph *Falguiere*, 1831~1900년)의 가르침을 받았다. 그러나 학교의 아카데믹한 교육 방침에 실망하여 몇 차례의 충돌 끝에 중도에서 그만 두고 줄곧 독학으로 작품 활동을 지속했다. 1889년 살롱*에 출품한 작품이 로댕*에게 인정받아 그의 조수로 발탁되었다. 두 사람의 사제 관계가 1902년경까지 계속되었다. 비록 로댕으로부터 커다란 영향을

받았으나 여러 면에서 그는 로댕과 대조적인 작품을 지향하였다. 즉 로댕 전통적 양식에 대한 반발과 사실주의*적 태도에서 벗어나려고 했던 것에 대해 그는 점차 그리스의 아르카이크* 조각 및 전성기 고딕 조각을 연구하여 조각의 엄격한 형식미를 추구함으로써 견고한 구축 가운데서도 신선한 정취가 넘치는 독자적인 작품을 수립하였다. 특히 모뉴멘틀한 조각에 뛰어났던 그는 아르헨티나의 수도 부에노스아이레스에 건립한 《아르베알 장군 기마상》(1923년)과 같은 걸작을 제작하여 남겨 놓았다. 이 밖에 《라 프랑스》(1926년), 폴란드 독립 기념비 《미키에비츠(Adam Bernard Mickiewicz)상(像)》(1929년) 등이 있다. 로댕의 후계자로서 스승의 영향이 엿보이는 최초의 역작은 《활을 당기는 헤라클레스(*Herakles*)》(1909년)이다. 그 밖의 주요 작품으로는 샹젤리제(Champs-Elysées) 극장의 프리즈* 장식 부조(1912년), 《빈사의 켄타우로스(Kentauros)》(1914년), 《알자스(Alsas)의 성모자》(1922년)를 비롯하여 《아나톨 프랑스(Anatole France)》(1910년) 및 《코벨레 박사》(1914년) 등 다수의 초상 조각도 있다. 조각 외에 파스텔, 유화, 과시, 수채화도 시도하였고 또 소묘도 많이 남기고 있다. 1929년 사망.

부르조아[프 *Bourgeois*] 자본가 계급. 중세 유럽 도시에 있어서 성직자와 가족에 대하여 제 3 의 계급을 형성했던 상공업을 주로하는 중산 계급의 시민을 부르조아라고 한다. 이들은 17세기경부터 절대주의적 국가 체제의 내부에서 신흥 세력으로 대두하여 마침내 프랑스 혁명에서는 자유, 평등, 박애를 표방하고 왕권과 귀족 계급을 쓰러뜨렸고 2 월 혁명 이후에는 그 자본에 의해 근대 사회의 지배자가 되었다. 초기에는 합리주의적 계몽 사상을 그들의 이데올로기로 하였다. 특히 혁명 후 벼락 출세의 품위를 위장하기 위해 고전주의*에 집착하였으나 자본주의의 발달과 함께 계급 분화가 격화되고 프롤레타리아 계급이 새로운 진보의 담당자로서 등장하면서부터 속물성의 일면을 나타내있다. 대(大)부르조아의 이와 같은 반동화에 대항하여 소(小)부르조아를 지반으로 하는 예술가가 사회에서 격리된 곳으로 도피하여 고독한 왕국을 건설하려고 하는데,

로망주의나 「예술을 위한 예술*」의 주장 및 자연과학의 공리적 정신을 공리적(功利的)으로 도입하여 사회의 개혁 또는 진보에 공헌하고자 한 것이 바로 자연주의*나 인상주의*라 할 수 있다. 근대 예술의 여러 가지 운동은 부르조아적 현실에서의 탈피를 어떤 한 의미에서 찾으면서 필경 이와 같은 지반 위에 서 있었던 것은 명백하다.

부르크마이어(Hans *Burgkmair*, 1473~1531년) → 목판화(木版畫)

부르크하르트 Jacob *Burckhardt* 1818년에 출생한 스위스의 미술사가이며 문화사가(文化史家). 바젤(Basel) 출신. 처음에는 이곳의 대학에서 전공하였다. 후에 베를린으로 유학하여 역사가 랑케(Leopold von *Ranke*, 1795~1886년), 미술 비평가이며 미술사가인 쿠글러(Franz *Kugler*, 1808~1858년) 등의 영향을 받았으며 또 쿠글러의 저서인 《미술사》를 1847년에 보정(補正) 출판하였다. 1857년부터 1893년에 걸쳐서는 바젤 대학에서 역사학 및 미술사 교수로 활약하였다. 뵐플린*의 스승이기도 한 그는 많은 저서를 집필하였는데 그 중에서도 미술사학적으로 특히 중요한 것은 《치체로네(Cicerone)》(1855년)와 《이탈리아 르네상스의 역사(Geschichte der Renaissance in Italien)》(1867년)이다. 그는 역사적 조예의 깊이에 있어서 특히 출전(出典)에 매우 정통하다는 점만으로도 뛰어난 역사가로서의 자격을 충분히 갖춘 인물이었다고 할 수 있다. 더구나 미술사가로서 그를 특색짓는 것은 그의 위대한 예술가적 관조력(觀照力)이었다. 그는 이 관조력과 또 자유롭고 밝은 다면적인 자신의 르네상스인적(Renaissance 人的) 성격을 바탕으로 하여 르네상스*의 여러 미술에 접근하였다. 이렇게 하여 집필된 것이 《치체로네》였다. 이 책의 부제(副題) 〈이탈리아 미술 감상의 안내서〉가 보여 주듯이 이는 물론 단순한 안내기(案內記)가 아니다. 작품 그 자체의 관조에 의해 정확하게 그 특성을 파악함으로써 작품의 가치를 올바르게 판단하여 이를 생생한 말로 표현하고 있다. 작품의 관조에 입각함에 있어서 그는 그 순예술적, 형식적 측면의 분해라는 것을 미술사의 중대한 과제라고 생각하였다. 그리고 또 미술가의 전기적(傳記的) 연구나 역사

철학적 연구에서부터 한 걸음 나아가서 한 시대의 미술의 총체관(總體觀)을 시도하려고 하였다. 즉 어떤 한 시대의 미술을 낳게 했던 내면적인 힘이 된 그 미술의 총체 양식 및 표현 형식의 발달을 분명히 하려고 했었다. 이와 같은 생각을 계통적으로 시도한 것이 《이탈리아 르네상스의 역사》였다. 상기한 저서 외에 《희랍 문화사》, 《세계사적 고찰》 등이 있다. 1897년 사망.

부벽(扶壁) 〔*Parapet* (wall)〕 건축 용어. 옥상에서 추락을 막기 위해 마련된 벽. 보통 외벽의 연장으로서 만들어지거나 혹은 추녀사복(軒蛇腹) 상부에 따로 마련된다. 또 다리, 플랫폼, 발코니* 등의 난간용 벽을 말하기도 한다.

부셰 François **Boucher** 1703년에 출생한 프랑스의 화가. 로코코*의 대표적인 화가 중의 한 사람이며 파리 출신인 그는 한 때 르느와르*의 문하에 들어갔다가 후에 와토*의 작품을 연구하였다. 1727년 이탈리아로 유학하여 티에폴로*의 영향을 받았다. 그 후 궁정 화가로서 마담 드 퐁파두르의 보호를 받아 아카데미의 장(長)이 되었다. 그리스 신화에서 취재한 풍려한 여신의 모습, 가족이나 중류 계급의 풍속, 연애삼매(戀愛三昧)에 빠진 목동 목녀(牧童牧女) 등을 즐겨 그렸다. 그는 또 요염하고 단아한 로코코의 가장 철저한 장식 화가로서 평이한 색채와 경쾌한 화풍으로 태피스트리* 및 고블랭직*을 위한 다수의 밑그림도 제작하였고 또 삽화 및 동판 화가로서도 활약하였다. 루브르 미술관에 있는 《목녀(牧女)의 졸음》, 《목욕 후의 디아나(Diana)》, 《주피터(Jupiter)와 칼리스토(Callisto)》, 《물방아간》 등과 스톡홀름 미술관의 《갈라테아(Galatea)의 승리》, 《비너스의 화장》 등이 유명하다. 1770년 사망.

부스와르〔프 **Voussoir**〕 건축 용어. 홍예석(虹蜺石), 박석(迫石). 아치를 형성하는 쐐기형의 돌 또는 벽돌.

부조(浮彫) 〔영·프 **Relief**〕 평면상에 형상이 솟아나도록 도드라지게 파는 조소 기법(彫塑技法). 릴리프(relief)라고 하는 말은 미술상의 술어로서 첸니니*가 처음으로 사용한 이탈리아어인 릴리에보(relievo)에서 유래한다. 본디 부조의 기법은 어떤 면에 기호나 형상을 새겨 넣는 수법에서 발전된 것으로서 형상의 윤곽선만을 새겨서 시각 인상을 강조하는 음각*(陰刻)식과 형상 외부를 깎아내어서 두께를 강조하는 양각(陽刻)식이 있다. 특히 양각에 있어서 그 도드라지는 양상(두께)에 따라서 높은 부조(영 high relief, 프 haut-relief)와 낮은(얕은) 부조(영 low-relief, 프 bas-relief)로 구제된다. 높은 부조는 환조에 가까운 제작 형식을 취하는데, 살붙임의 두께를 충분히 갖게 하는 형상만으로 만들어진다. 릴리프의 아름다움에는 일정한 높이 속에서 모든 형상이 통일을 갖도록 제작하는 것이 요령이다. 낮은 부조는 상(像)의 살붙임을 얕게 하면서 원근감*이 나도록 하는데, 상을 얕게 쌓아 올려서 만드는 형식과 윤곽에서 안 쪽으로 상을 파서 둥근 맛을 내는 형식 두 가지가 있다. 부조의 표현 형식은 회화적인 요소(회화적 부조; 독 malerisches Relief)와 조각적인 요소에서 양자의 장점만을 받아들여 박력있는 입체감을 표현하려고 하는 공간형식이다. 회화적인 요소란 화면이 평면이라는 2차원적인 한계 속에서 가상적으로 취하는 공간 구성을 말하며, 조각적인 요소란 3차원에서의 빛의 명암과 관계된다. 양자 모두 면의 구성은 포름*(form)을 정면성(正面性)으로서 강조하는 도적(圖的)인 양식을 취하는 입체 구성이다. 한편 재료로서는 돌, 찰흙, 나무, 금속, 상아 등 조각에 쓰이는 모든 재료를 이용할 수가 있다.

부채꼴 궁륭(영 **Fan vault**) → 궁륭

부클렛〔영 **Booklet**〕 팜플렛*에 가까운 것으로서, 표지가 있고 면지와 속표지도 있는 본격적으로 제본한 소책자.

북극 미술(北極美術) 북상(北上)하는 동물의 무리를 따라서 북유럽으로 이주한 중석기 시대 사람들이 스칸디나비아 반도와 북러시아에 남긴 미술을 말한다. 그들의 생활 양식은 구석기 시대*와 같았기 때문에 당시의 미술도 프랑코 칸타브리아* 미술의 전통을 농후하게 이어받고 있다. 즉 암벽화(岩壁畵)를 애호하였고 특히 그 양식에 자연주의적이며 또 골각기(骨角器)가 많이 만들어졌다. 북극 미술의 주제는 야생 동물과 물고기였는데 모두 각화(刻畵)이다. 약 50여 군데에서 발견되었는데 특히 노르웨이에 많

다. 제작 연대는 기원전 5,000년경부터 시작하여 기원전 1,600년경까지 계속되었던 것으로 추정되고 있다.

분리파(分離派)〔독 *Sezession*〕 19세기 말엽 독일, 오스트리아 각지에서 일어난 신 회화, 건축 및 공예 운동. 프랑스의 신인상주의*와 아르 누보*의 영향을 받아 아카데미즘에서 이탈하여 개성적인 창조를 지향하였다. 가장 중요한 것은 뮌헨 분리파*(1892년 결성), 빈분리파(1897년) 및 베를린 분리파(1899년)이다. 이는 프랑스 인상파의 영향(색채 관념)을 받아 우선 회화 운동으로서 출발하였다. 즉 제체시온*(독 Sezession)이란 아카데미즘이나 종래의 예술 유산의 상징인 전시회 조직을 부정하여 그로부터의 분리를 의미한다. 따라서 과거의 전통으로부터 분리되어 자유로운 표현 활동을 이념으로 하였다. 그 중심지는 뮌헨, 베를린 이어서 빈이었다. 뮌헨 분리파의 대표적 화가는 리베르만,* 슬레포크트,* 코린트* 등이었다. 건축 및 공예 분야에 있어서 운동의 중심은 빈이었는데 클림트*(Gustav *Klimt*)의 지도 아래 결성된 빈 분리파는 후에 독일의 유겐트시틸*의 보급에 커다란 역할을 하였다. 그러다가 1906년에 이 파는 〈신 분리파(독 Neue-Sezession)와 자유 분리파(독 Frei-Sezession)로 분열되어 기타 여러 도시로 파급되어 갔다. 그리고 이 파의 활동 업적에 있어서는 영국의 러스킨,* 모리스*의 영향을 간과할 수는 없다. 건축 분야에 있어서 주요 인물은 바그너*의 제자 올브리히* 및 호프만* 등이었다. 프랑스의 아르 누보와 함께 특히 건축의 근대화에 중요한 역할을 하였다.

분포제(分布劑)〔영 *Linseed-oil varnish*〕 린시드유*를 섭씨 약 200도로 여러 시간 동안 달인 것으로, 화포(畫布)의 밑칠에 가장 적합하다. 그러나 이 경우 화면에 와니스*를 쓰면 즉시 흐려져서 노랗게 변색되므로 반드시 피해야 한다.

분할파(分割派) → 신인상주의(新印象主義)

불 가구(家具)〔*Boulle furniture*〕 루이 14세 시대의 프랑스 고급 가구 디자이너 불(Charles André *Boulle*, 1642~1732년) 및 그의 공방을 이어받은 자녀들에 의해 제작된 호화 가구. 값비싼 흑단(黑檀) 등의 목재를 사용하여 여기에 별갑(鼈甲), 상아, 은, 놋쇠, 주석 기타의 재료로 정교한 상감(象嵌) 모양을 시도한 것으로, 1690년부터 1710년에 걸쳐서 제작된 제품이 가장 훌륭하다.

불리틴〔영 *Bulletin*〕「공보(公報)」, 「회보」, 「보고서」의 뜻. 1) 디렉트 메일*에서는 보통 4페이지 정도이며 철하지 않은 인쇄물을 말한다. 2) 손으로 그린 페인트 간판을 말하며 페인티드 디스플레이(painted display)라고도 한다.

불투명도(不透明度)〔영 *Opacity*, 프 *Opacité*〕 마지막에 칠한 화면을 덮고 있는 색이 밑의 먼저 칠한 색을 보이지 않게 하고 있는 정도를 말한다.

붓〔영 *Brush*〕 가는 대 끝에 털을 꽂아서 먹이나 채색을 찍어 글씨 또는 그림을 그리는데 쓰이는 도구. 동양화, 서예, 수채화, 유화 등에 따라 각각 여러 가지 종류가 있다. 특히 유화 및 수채화에 사용되는 붓의 종류는 그 모양에 따라 다음과 같이 구별된다. ① 라운드 브러시* ② 팔버트 브러시* ③ 플래트 브러시* ④ 팬 브러시(fan brush) ⑤ 라운드 플래트 브러시(round filbert brush) ⑥ 프리밍 브러시(priming brush) ⑦ 브라이트 브러시* 등이 있다. 크기에 있어서는 호수의 단위로 표시되는데, 0호 ~ 24호 정도까지 있다. 호수가 커짐에 따라서 굵어지고 붓털의 길이도 굵기와의 균형에 맞추어서 길어진다. 일반적으로 유화에서 사용되는 붓은 수채화의 것과는 다소 다르다. 즉 유화 물감은 기름기가 있고, 농도가 묽지 않기 때문에 붓털의 힘이 수채화용의 것보다 더 빳빳하고 탄력성이 강한 것을 사용한다.

뷔야르 Edouard *Vuillard* 1868년에 출생한 프랑스의 화가. 로아르(Roire) 지방의 퀴조(Cuiseaux) 출신. 1877년 파리로 옮겼다. 15세 때 부친이 사망하자 모친은 생계를 위해 콜세트 공장을 개업하였다. 그로 인해 등 빛 아래에서 갖가지 색의 비단천을 다루는 여공들의 특수한 분위기가 감수성이 강한 뷔야르에게 영향을 미쳤다고 한다. 1888년 아카데미 줄리앙*(Académie Julian)에 입학한 뒤 보나르*와 서로 알게 되었다. 이듬해인 1889년 세뤼지에*와 드니*의 권유로 나비파*의 일원이 되었다. 미술학교 시절에는 제롬*

(*Gerôme*) 밑에서 작품 활동을 하다가 곧 그 곳을 떠났다. 그 후로 그는 아카데믹한 예술에 반대하고 또 인상파로부터 이탈하여 모양의 단순화와 장식적인 색면 배합을 추구하였다. 기묘하게도 그는 고갱*에게서 보다는 쇠라*에게서 더 많은 영향을 받았는데, 1890년대의 작품 《실내》등은 주로 가정 안의 정경을 그린 소품이면서도 효과면에서는 많은 친밀감을 주고 있다. 그의 화풍은 고갱으로부터의 평평한 면과 뚜렷한 윤곽선(설교 후의 환상)과, 쇠라로부터의 희미하게 빛나는 분할주의(分割主義)인 〈색채 모자이크〉및 기하학적 표면 구성을 결합하여 주목할 만한 새로운 국면을 보여 주었다. 특히 《실내》의 작품 분위기는 이차원의 효과와 삼차원의 효과와의 미묘한 균형을 이루고 있다. 또 이 작품의 특색인 생략적인 수법은 10년후의 마티스*에게 상당한 영향을 주었다. 그러나 뷔야르 자신의 화풍은 점차 보수적으로 기울어져서 결국 초기 작품의 대담성과 섬세함을 되찾지는 못했다. 앵티미즘*의 대표적 화가이기도 한 그는 샹젤리제좌(Champs-Ehysées 座)와 제네바의 국제 연맹 사무국에 있는 장식화도 남겼다. 1940년 사망.

뷔페 Bernard **Buffet** 1928년 프랑스 파리 출생의 현대 화가. 어릴 때부터 회화에 재능을 보여 주었는데 특히 미술학교 입시 실기시험에서는 고전풍의 데상을 그려 시험관들을 놀라게 했다고 하며 1948(20세 때)에는 〈크리틱상(Critic賞)〉을 수상하면서 유명해졌다. 살롱 드 메* 살롱 도톤* 앵데팡당* 등에 출품하였으며 주로 흑과 백 그리고 회색으로 평범한 소재를 사실적인 수법으로 다루어 냉엄하고도 비정하게 인생의 비애를 극화시키는 독자적인 작품 세계를 구축하였다. 그리고 그의 작품은 전후 비구상 회화가 등장하여 세력을 뻗치고 있을 당시의 파리 화단에 구상의 새로운 가능성을 열어 주었다는 의미에서 크게 평가받고 있다.

뷔페[프 **Buffet**, 영 **Buffet, Sideboard**] 우선 프랑스에서 발달하여 18세기에 완성하였으며 그후 다른 여러 나라에 들어간 가구의 종류. 식당에 놓고 식기류, 포크, 나이프 등을 두는 그릇장. 옛 것은 별도로 하고 서랍이 있는 것이 많다. 프랑스의 드레소아르, 영국의 컵 — 보드* 독일의 슈트렌쉬랑크

도 식기류를 넣는데 쓰여지지만 이것과는 구별되어야 한다. 키가 낮은 것과 높은 것의 2종류가 있다. 전자는 윗 판을, 후자는 알맞는 높이의 선반을, 식사를 옮길 때의 보조대로 쓴다 (→ 사이드보드). 일반적으로 키가 큰 대형의 것은 웃 쪽 몇 단의 선반에 식기를 진열하도록 되어 있다. 18세기에는 시골에서 쓰여지던 형태. 궁전이나 도회지의 귀족, 부유한 계급의 저택에서 쓰여지던 것은 키가 낮다(2, 3尺). 은식기류와 소수의 식기를 보관하기 위한 것과 윗 판을 장식품의 진열이나 서비스의 보조대에 썼던 데 불과하다. 식기류는 다른 칸에 두어졌기 때문이다.

브느와(Aleksandr **Benois**, 1870~1932년) → 미술계파(美術界派)

브라만테 **Bramante** 본명 Donato d' Angeli Lazzari 1444년에 출생한 이탈리아 전성기 르네상스 시대의 대표적 건축가. 우르비노 근교의 움브리아(Umbria) 출신인 그는 처음에 우르비노에서 루치아노 라우라나* (Luciano **Laurana**, 1448 ? ~1483년)의 지도를 받아 건축을 배웠다. 또 만테냐* 및 피에로 델라 프란체스카*의 영향을 받아 회화와 동판화도 제작하였다. 1476년 밀라노로 가서 롬바르디아(Lombardia) 지방에 있는 초기 그리스도교 시대 및 로마네스크*의 교회당 건축에서 많은 감명을 받았다. 밀라노의 산 사티로 성당의 성기실(聖器室) (1480년), 산타 마리아 델레 그라치에(Sta. Maria delle Grazie) 성당의 내진 및 수랑(袖廊) (1492년)을 비롯하여 많은 건축에 종사하였다. 이 무렵 그는 우르비노에서 깨우쳤던 기하학적 응용의 잇점과 만토바에서의 알베르티*의 작품 연구 그리고 파비아(Pavia)에서 레오나르도 다 빈치*로부터 배운 양괴(量塊) 처리의 방법 등 풍부한 경험을 바탕으로 하여 열성적으로 고대 로마 건축을 연구하였던 바 마침내 그는 산 피에트로 인 몬토리오(S. Pietro in Montorio) 성당의 원형당 《템피에토(Tempietto; 小神殿)》(1502년), 산타 마리아 델라 파체 수도원의 공랑(拱廊) (1504년), 산타 마리아 델 포폴로의 내진 등을 건조하였다. 1506년 율리우스 2세(*Julius* Ⅱ)의 명을 받아 산 피에트로 대성당*의 신축을 위해 그리스식 십자형(→ 십자) 교회당

을 설계하였다. 브라만테는 그의 건축이 지닌 명료성과 조화적인 미에 의한 르네상스 건축의 완성자라 일컬어지고 있다. 한편 회화로서의 그의 작품은 당시 밀라노의 궁재(宮宰)였던 고타르도 파니가로라를 위해 1481년경 그의 집안의 〈바론의 방〉에 그린 프레스코 장식화이다. 이 중 일부는 1901년에 벽에서 떼어내 캔버스로 옮겨져 이탈리아 브레라(Brera) 미술관에 소장되었다(《창을 든 사나이》). 1514년 사망.

브라우네르 Victor **Brauner** 1903년 프랑스의 카르파시앙에서 출생한 화가. 독학으로 그림을 배웠으며 모던 아트 그룹, 쉬르레알리슴*과 교류하였다. 납화(蠟畫)로 쉬르레알리슴을 전개하여 1943년경부터 두각을 나타냈다. 최근의 작풍은 3차원적 효과를 발휘하는 것이다. 1966년 사망.

브라운 Ford Madox **Brown** 1821년에 출생한 영국 화가. 프랑스의 칼레(Calais) 출신인 그는 처음에 브뤼즈(Bruges)의 아카데미에서 배운 후에 안트워프에서 수업하였다. 1841년 《불신인(不信人)의 참회》를 발표하면서 런던 미술계에 처음 등장하였다. 이어서 프랑스 및 이탈리아로 여행한 뒤 1846년부터 런던에 정주하였다. 로세티*보다도 7세 연장이면서 그의 스승이기도 한 그는 〈라파엘로 전파*(前派)〉의 선구자로 평가받고 있으며 사실적 수법으로 역사, 종교, 전설상의 소재를 즐겨 그렸다. 주요 작품은 《리어왕》, 《에드워드 3세의 궁정 시인 초서(G. Chaucer)》, 《베드로(Petros)의 발을 씻는 그리스도》, 《영국이여 안녕》 등이며 맨체스터(Manchester) 시청에 제작해 놓은 일련의 벽화와 셰익스피어 등의 문학 작품에 그린 삽화도 남기고 있다. 1893년 사망.

브라이트 브러시〔영 ***Bright brush***〕붓끝이 짧고 평평한 화필

브라크 Georges **Braque** 1882년에 출생한 프랑스의 화가. 파리 근교의 아르장퇴이유 출신이며 부친은 장식업자로서 이른바 〈일요 화가*〉이기도 하였다. 1890년 가족이 르 아브르로 이사하였기 때문에 소년 시절은 항구에서 지내다가 본격적인 미술 공부를 위해 1900년 파리로 나와 1902년에는 국립 에콜 데 보자르(École des Beaux-Arts)에 입학하였다. 그리고 보나(Bonnat)의 아

틀리에에도 약 2개월 정도 다녔다. 1906년에는 앵데팡당전*에 출품한 다음 이어서 가까이 지내던 프리에즈(→ 포비슴)와 함께 네덜란드로 여행하였다. 이 무렵부터 이듬해에 걸쳐서는 한 동안 강력한 세력을 뻗치고 있던 인상파*를 거부하면서 당시 파리 화단에 새로이 등장한 포비슴*의 감화를 크게 받았다. 이어서 1907년과 그 이듬해에는 세잔*의 영향하에 피카소*와 협력하여 퀴비슴* 운동에 나섰다. 이 운동은 회화 표현의 근거를 혁신하여 20세기 미술을 수립하는 기초로도 되었다. 1910년 분석적 퀴비슴 시대―예컨대 분석적 퀴비슴의 극치를 나타낸 것으로 평가되는 작품 《둥근 탁자》(1911년, 파리 근대 미술관) 등―를 거쳐 1912년에는 종합적 퀴비슴으로 옮겨 모래와 톱밥을 섞어 마티에르*를 거칠고 몹시 울퉁불퉁하게 만들거나 대리석 목판의 무늬를 정밀하게 묘사하였으며 또 파피에 콜레(→ 콜라즈) 등의 신기법도 처음으로 채용하였다. 1914년 제1차 대전이 발발하자 입대, 이듬해인 1915년에 부상당하여 후송되었다. 1917년 소집 해제와 함께 재차 화필을 잡았으며 1918년 이후부터 피카소가 여러 가지 새로운 발견을 겨냥하면서 맹활약을 펼치고 있었는데 대해 브라크는 반(半)추상적인 디자인의 갖가지 가능성을 계속 개발하였다. 더구나 초기 퀴비슴 시대의 특징인 엄격한 직선의 콤포지션*을 1919년 로장베르 화랑에서 대전 람회를 개최하면서부터는 네오―클라시시즘(Neo-Classicism; 新古典主義)이라 불리어지는 시기로 접어들었고 1939년 이후부터는 회화나 석판화와 아울러 석회석, 석고, 청동 조각도 제작하였다. 1940년 독일군의 프랑스 침입 때문에 피레네(Pyrénées) 산맥으로 피난하였다가 그해 가을 파리로 돌아왔다. 1940년부터 1944년에 걸쳐 제작한 연작(連作) 《아틀리에》에서는 사실적인 요소를 화면에 도입하였으며 1946년에는 〈당구대(撞球臺)〉를 모티브로 그렸다. 1948년 베네치아의 제24회 비엔날레전(이 Biennale 展)에서는 회화 부문에서 1등상을 받았다. 브라크의 그림이 지니고 있는 효과는 주로 그 정온 미묘한 색채 및 디자인 감각에 의거하고 있다. 말년에 이를 수록, 화면은 점점 더 세련된 구성을 보여 주고 있는데, 이지(理

知)와 감정의 균형을 동시에 유지하는 프랑스 특유의 차분함을 보여줄 뿐만 아니라 또 침정 (沈靜), 고담 (枯淡)의 경지에까지 이르렀음을 보여 주고 있다. 풍경 및 인물도 다루었으나 그의 통상 대상물은 정물이었으며 책의 삽화나 발레의 무대 의장(意匠)도 시도하였다. 특히 1952년에 제작된 루부르 미술관의 새를 모티브로 한 대천장화 (大天障畫) 등은 브라크가 도달한 조형 정신과 예술의 차원을 가장 잘 보여준 걸작으로 평가되고 있다. 1963년 사망.

브란트 Bill **Brandt** 1906년에 출생한 영국의 사진 작가. 스위스에서 사진을 배우고 1930년경에 파리에 이주하여 레이*의 가르침을 받으며 근무하였다. 3년간의 파리 생활을 마친 후 영국으로 귀국하여 쉬르레알리스트, 브라사이 (Brassai, 본명은 Gyula Halasz), 카르티에 브레송* 등의 영향을 받았다. 그의 작품은 분위기의 묘사가 교묘하며 또 신비적인 느낌을 자아내는 것도 있다.

브랑쿠시 Constantin **Brancusi** 1876년에 출생한 루마니아의 조각가. 크라이오바 (루마니아의 작은 마을)의 가난한 농가 출신인 그는 국민학교도 제대로 다니지 못했으나 주위의 도움으로 1898년부터 1902년까지 수도 부카레스트 (Bucharest)의 미술학교에 입학하여 조각을 배웠다. 이어서 1904년 파리로 나와 미술학교에 진학하였다. 1906년부터 일시 로댕* 밑에서 제작하면서 한편으로는 기욤 아폴리네르 (→ 퀴비슴)와 친교를 맺으며 동료로서 활동하였다. 또 특히 1906년 초의 개인전을 가졌던 무렵부터 독자적인 길로 접어 들었고 1907년 국립 미술 협회의 살롱 전시회에도 출품하여 많은 호응을 얻었다. 1909년에 발표한 《키스》(파리 몽파르나스 공동묘지)는 이 시대의 가장 추상적인 조각품이었다. 이 작품에서 보는 바와 같이 1908년경부터 그는 원시 조각이 지닌 야만적인 표현성보다는 그 형태의 단순성과 응집성 (凝集性)에 더욱 흥미를 느끼고 형태의 단순화를 지향하여 존재의 핵심을 찾아내고 또 추구해가는 과정에서 구상적인 요소를 신중히 제거하여 갔다. 다시 말해서 〈실재감은 외형에 있는 것이 아니라 사물의 핵심에 있다〉는 자신의 신념에 따라 그는 종종 원형 (圓形)인 포름* 속에서 사물의 원존재 (原存在)

를 밝혀내려고 애썼다. 따라서 이 작품도 기본적인 형태를 가능한 한 흐트러뜨리지 않게 하고 또 포옹하고 있는 연인들의 남녀 구별만을 겨우 식별케 하는 간결한 포름은 원시적 (原始的, primitive)이라기보다는 원초적 (原初的, primeval)이라는 느낌을 주고 있다. 그리고 브랑쿠시의 이러한 원초주의 (primevalism)는 영국의 현대 조각가 무어* 등 오늘날까지 전승되고 있는 조각의 한 전통의 기점을 이루었다. 《잠자는 뮤즈 (muse)》(1910년)에 이어 5년 후에 만들어진 《신생》(1915년) 및 1924년에 발표된 《세계의 시작》 등은 이미 완전한 농 ― 피귀라티프*(非具象的) 추상 조각에 도달한 그의 화경을 보여 주고 있다. 따라서 그의 작품은 기하학적 또는 상징적인 극단에 가까운 추상과 미묘한 조형을 특색으로 하고 있으며 재료는 대리석, 목재, 브론즈 등을 즐겨 사용하였고 각 재질의 생명을 단순한 포름에 의해 표현하였다. 이렇게 하여 그는 추상과 단순화에 철저했던 대표적인 전위 조각가의 한 사람으로 손꼽히고 있다. 주요 작품은 미국에 있다. 1957년 사망.

브랭긴 Sir Frank **Brangwyn** 1867년에 출생한 영국의 화가. 벨기에의 부뤼즈 출신이며 1875년 가족과 함께 런던으로 옮겨 왔다. 모리스* 밑에서 일하며 태피스트리*의 밑그림을 그리다가 16세 때는 그곳을 떠나 한 동안 선원이 되었으며 그 무렵의 체험이 훗날의 제작에 있어서 커다란 도움이 되었다. 초기의 주요작은 어느 것이나 바다에서 소재를 취한 것들이다. 18세 때 로열 아카데미*에 첫 입선의 영광을 안았으며 1887년 이후에는 소아시아 및 흑해 지방으로 여행하였고 이어서 러시아, 남아메리카, 인도의 마두라 (Madura)에도 여행하였다. 그는 주로 풍경화, 종교화, 근대 생활 등을 소재로 다루었다. 그리고 런던의 귀족원(貴族院)과 철도국 기타의 벽화를 남겼으며 또 미국이나 캐나다로부터도 장식화를 위촉받아 제작하였다. 대형의 동판화에도 수완을 보여주고 있다. 작품은 인상파적 경향이 강하다. 1956년 사망.

브랜드〔영 **Brand**〕 상표. 기업이 판매 혹은 제공하는 상품이나 서비스에 대해 다른 기업의 것과 구별하기 위해 쓰는 이름, 상

징, 의장(意匠) 및 이들의 결합체를 말한다. 일반적으로 트레이드 네임(회사명), 브랜드 네임*(상품명), 트레이드 마크*(상표) 등과 혼동되어 쓰는 수도 많은데 〈브랜드〉란 이것들을 총칭하는 것이라고 해석되어야 할 것이다.

브랜드 이미지〔영 *Brand image*〕 브랜드*(상표)에 결부되는 이미지로서, 기업체나 제품에 대한 신뢰성을 구축하는데 도움이 된다. 브랜드는 자사(自社) 제품을 스스로 보증하는 표시이며 소비자가 타사 제품과 구별해서 자사 제품을 선택하거나 반복 구입하도록 브랜드에 대한 좋은 이미지를 대중에게 심어 놓지 않으면 안된다.

브러시 워크〔*Brush work*〕 회화 기법용어. 유화나 수채화 등에서 붓을 다루는 필기(筆技)를 말하는데 그것은 화면의 터치로서 나타난다. 그러나 소극적으로 붓 끝만의 기교를 가르키는 수도 있다.

브레라 미술관〔*Pinacoteca di Brera*〕 밀라노에 있는 이탈리아 르네상스 회화의 최대 보고(寶庫)의 하나. 미술관으로 쓰고 있는 건물 자체는 본래 17세기 중엽 예수회의 수도사를 위해 세워진 것이다. 이 건물이 교외(Brayda del guercio)에 있었기 때문에 브레라 미술관이라는 명칭이 생겨났다. 수집품들은 본래 밀라노의 아카데미아 학생들의 교재용으로 수집된 작품들을 중심으로 하여 1809년에 아카데미아 미술관이 창설되었고 이어서 1882년에 미술관은 아카데미로부터 분리되었다. 수집품 중의 중요한 작품들은 오히려 특히 제1차 대전 후에 비약적으로 늘어난 것들이다. 제2차 대전 중에는 암브로지아나(Pinacoteca Ambrosiana Milano)와 함께 피해를 당했으나 작품의 손상은 없었으며 1950년에 다시 개관했다. 수장품의 주류는 이탈리아 르네상스의 벽화 및 유화이며 베네치아의 작품들도 주목된다. 그 밖에 외국의 17세기 바로크* 화가들의 작품도 포함하고 있다.

브레인 스토밍〔영 *Brain storming*〕 그룹을 조직하여 각자가 아무 것에도 구애받지 않고 자유롭게 창조적인 아이디어를 생각나는 대로 발표 제시하는 집단적 개발법. 광고·또는 디자인의 아이디어 개발에 이용되는 수가 많다.

브로드사이드〔영 *Broadside*〕 브로드시트(broadsheet)라고도 한다. 한 면만 찍은 광고용의 대판(大判) 인쇄물. 디렉트 메일* 로서 우송하기 위해 접게 되지만 접을 때 생기는 자국이나 접히는 선에 상관하지 않고 전면에 인쇄한 것. 이에 대해 접히는 선을 피해서 레이아웃*하여 접은것은 폴더* 라고 한다.

브로우워 Adriaen *Brouwer* 1605(?)년에 출생한 플랑드르의 화가. 우데나르데(Oudenaarde) 출신인 그는 할스*의 제자였으며 또 루벤스*의 영향도 받았다. 암스테르담, 할렘, 안트워프에서 주로 활동했던 그는 즐겨 농민의 일상 생활에서 소재를 취하여 제작한 작품이 많은데 특히 음주, 끽연, 도박 등에 빠져 있는 그들의 모습을 늠름하고도 생생한 필치로 그렸다. 작품은 베를린, 드레스덴, 암스테르담, 뮌헨 옛 화랑 등에 소장되어 있다. 1638년 사망.

브로이어 Marcel *Breuer* 1902년에 출생. 한 근대 가구의 기술적 및 조형적 발전상에 중요한 발자취를 남긴 미국의 디자이너. 헝가리의 페이치(Pécs)에서 태어난 그는 맨 처음 바이마르에 있던 그로피우스*의 바우하우스*에서 제1기생으로 배웠고 졸업 후에는 22세의 젊은 나이로 모교인 바우하우스에서 가구 부문의 마이스터(교수)로 활약하였다. 1925년에는 한 개의 강관(도장* 또는 크롬칠을 한 것)을 구부려서 의자와 테이블의 골조를 형성하는 일련의 방법을 발명하여 근대적 강관 가구(鋼管家具)의 디자인을 개척 확립하였다. 1933년에는 파리의 알루미늄 가구 국제 콩쿠르에서 1등상을 획득하였다. 1935년경에는 스위스와 영국에서 가구 디자인의 기술적 진보에 이바지하여 마침내 성형 합판(→합판)에 의한 의자의 대량 생산 기틀을 만들어 놓았다. 또 얼마 후에는 규격확된 모듈*(module)에 의한 유니트(단위) 가구의 필요성, 효율성, 기능성 등을 연구하여 주택의 실내 장식에 필요한 단위 가구* 생산에 손을 대면서 점차 건축 분야의 활동으로 진행하였다. 그리하여 1937년에는 그로피우스가 건축학 부장을 맡고 있던 하버드 대학에 강사로 초빙되기도 했다. 작품으로는 코네티컷주(州)의 자택(1947년), 파리의 《유네스코 본부》(1952년)

등이 유명하다. 브로이어는 참된 기능주의*
자의 한 사람이며 공업적 매스 프로덕션을
믿고 가구 및 건축 자재의 표준화와 규격화
에 노력하였다. 목재나 석재를 건물 주위의
자연 환경에 융화되도록 교묘히 처리함으로
써 독자적인 작품을 완성하였다. 1981년 사
망.

브로케이드〔영 **Brocade**〕 이탈리아어의
브로가토(brocato)「자수(刺繡)하다」의 뜻
에서 유래된「비단」,「금란(金襴)」을 말한
다. 비단천에 금실을 사용한 gold brocade,
은실을 사용한 silver brocade 등이 있다. 화
려하고 아름다운 의상이 많고 미사복(라 m-
issa服) 등에 쓰여진다. 처음에 오리엔트에
서 생겨나 비잔틴*을 거쳐 유럽으로 보급되
어 자카드 직물*과 결합되기에 이르렀다.

브로큰 톤〔영 **Broken tone**〕 파조(破調)
색채의 체계에서 순색(pure color), 틴트
(tint), 셰이드(shade)의 청색조(淸色調)에
대해 탁색조(濁色調)를 일괄하여 브로큰 토
운이라고 말한다. → 색

브론즈〔영 **Bronze**〕 청동(靑銅). 대체로
서양 조상(彫像)의 경우에는 구리와 주석과
의 합금이 동양 조상의 경우에는 구리와 아
연과의 합금이 일반적이었다. 청동은 신전
성(伸展性)과 탄력이 풍부하고 단단하며 잘
마모되지도 않아 동서양을 막론하고 오랜 옛
날부터 화폐 및 조상(彫像) 등의 재료로 쓰
여져 왔다. 서양에서는 이집트의 기술을 받
아들인 그리스가 뛰어난 조상을 만들었으며
그것이 이탈리아에 이어졌으나 도나텔로* 이
전까지는 우수한 제작 기술로 만들어진 작
품은 드물다. 16세기의 첼리니*는〈시르 페
르듀(프 Cire perdue)〉라는 매우 우수한 제
작 기법을 개발하여《페르세우스상(像)》등
을 제작하였다. 그 제작 순서는 다음과 같
다. ①찰흙으로 만든 원형(原型)에 밀랍을
입힌다. ②그 위에 석고를 바르고 굳힌다.
③석고가 마른 후 밑에서 열을 가하여 밀랍
을 녹여 형(型)의 밑바닥에 뚫어 놓은 작은
구멍으로 완전히 흘러 나오게 한다. ④석고
형에 용해시킨 청동을 붓는다. 밀랍이 흘러
나가서 생긴 틈이 가득 찰 때까지 붓는다.
⑤청동이 굳은 후 석고를 벗겨 낸다. ⑥내
부의 찰흙을 끄집어 내어 완성한다.

브론치노 Angiolo **Bronzino** 본명은 An-
giolo di Cosimo *di Mariano* 1503년에 출
생한 이탈리아의 화가. 피렌체 근교 출신.
라파엘리노 델 가르보(Raffaelino *del Garbo*)
및 특히 폰토르모*에게 사사하였다. 주로 피
렌체에서 토스카나의 대공 코시모 1세(메
디치家 출신)의 궁정 화가로 활동하였다. 종
교화나 신화에서 취재한 그림에는 미켈란젤
로*의 영향이 크게 엿보이는데, 구도는 장
대하지만 시정(詩情)이 부족하며 또 딱딱한
느낌도 든다. 그는 특히 초상화에 뛰어난 재
능을 발휘하여 이 분야에서 걸작을 많이 남
기고 있다. 대표작은《코시모 1세》(피렌체,
피티 근대 미술관 및 베를린 미술관),《엘
레오노라 디 톨레도(Eleanora *di Toledo*)와
그 아들》(피렌체, 우피치 미술관),《우골리
노 마르텔리의 초상》(베를린 국립 미술관)
《시간과 사랑의 알레고리(프 allégorie)》(런
던, 내셔널 갤러리),《루크레치아 판차티키
의 초상》(우피치 미술관),《마리아 데 메디
치의 초상》(우피치 미술관) 등이다. 1572년
사망.

브루넬레스코(또는 브루넬레스키) Filippo
Brunellesco(또는 *Brunelleschi*) 1377년에
출생한 이탈리아의 건축가이며 조각가. 피렌
체 출신. 이탈리아 르네상스 양식의 창시자
로 일컬어지는 그는 처음에는 금세공 및 조
각가로 출발하였다. 1401년 피렌체 대성당
(산타 마리아 델 피오레 대성당)의 세례당*
청동 문짝에 시도할 부조 제작자를 결정하
는 콩쿠르 과제는《아브라함의 희생》에 응
모하였던 바 최종으로 브루넬레스코 및 기
베르티*의 두 작품이 선발되었다. 이 두 작
품 ─ 모두 현재 피렌체 국립 미술관에 소장
되어 있음 ─ 은 매우 뛰어났기 때문에 우열
을 가리기는 힘들었지만 영예로운 관(冠)은
결국 기베르티의 머리 위에 씌워졌다. 그러
나 심사회의 결의는 이 두 조각가로 하여금
합작시키는데 있었다. 그 당시 브루넬레스
코는 자기의 재주가 기베르티에게는 미치지
못한다고 판단하고 이를 사양한 뒤 젊은 도
나텔로*와 함께 멀리 로마로 여행을 떠났다
고 전하여진다. 로마에서 그는 4년간 열심
히 고대 건축을 연구하여 옛 로마의 면모를
방불케 하는 입체 도면을 만들었다고 한다.
고향으로 돌아온 그는 1420년 피렌체시 당
국이 각국에서 건축가를 초빙하여 이곳 대

성당에 궁륭*(穹隆)을 설치하는 방법을 합
의 공포하자 브루넬레스코도 여기에 참가하
였다. 그는 돔*(dome) 축조의 해결안 현
상에 응모하여 당선됨으로써 자신의 설계한
계획에 따라 이 어려운 일을 인수하였다. 공
사 중에는 기베르티 등의 질투도 있어서 종
종 진행을 방해받아 1434년에 이르러야 비
로소 완공되었다. 그는 안팎 2개의 궁륭을
겹쳐서 이 난공사를 성공시켰다. 공법은 밑
에서부터 돌을 쌓아 올라가는데 있어서는 완
만한 커브로서 시작하여 이 내외(內外) 양
지붕 뚜껑 사이에 판자를 걸쳐서 발판으로
대용함과 동시에 붕괴를 막는 긴인력(緊
引力)으로 삼았다. 이러한 그의 공적을 찬
양하기 위해 〈브루넬레스코의 궁륭〉이라 불
리어지고 있는 이 궁륭은 미켈란젤로*에 의
해 건조된 로마에 있는 산 피에트로 대성당*
의 궁륭과 병칭되는 걸작이다. 하지만 브루
넬레스코의 고전주의 건축가로서의 면목은
이 궁륭의 공사 중에 손을 댄 다른 수 많은
성당 및 관(館)에서 엿볼 수 있다. 그는 여
기서 명쾌와 질서를 특징으로 하는 르네상
스 양식의 최초의 모범을 보여 주었다. 그
가 피렌체에 건조한 주된 업적은 다음과 같
다. 벽의 흰색과 기둥의 검은 단색이 이루
는 전아한 예로서 산타 크로체(Sta. Croce)
성당의 《파치가(Pazzi家) 예배당》이 있고,
주열(柱列)과 문설주와 아치와의 결합(結合)
과 해리(解離)의 해조(諧調)가 높은 것으로
서 《산토 스피리토(S. Spirito)》 및 《산 로
렌초(S. Lorenzo)》 양 성당의 내부를 들 수
있다. 또 호탕, 견실, 웅대한 것으로서 《팔
라초 피티(Palazzo Pitti)》가 있는데 이것은
특히 르네상스 궁전 건축의 모범이 되었다.
1446년 사망.

브룩스(James **Brooks**) → 추상표현주의

브뤼겔 Brueghel(또는 Bruegel, Breugh-
el) 1) Pieter d. Ä. Brueghel 1528(?)년
에 출생한 네덜란드의 화가. 16세기 후반에
있어서 북유럽 최대의 화가로 일컬어지는 그
는 즐겨 농부를 그렸으므로 〈농부의 브뤼
겔〉이라고도 불리어지며 출생지는 네덜란드
남부 도시 세르토헨보스 부근의 브뤼겔 마
을이다. 안트워프에서 처음에는 피에테르
쿠크(Pieter Coeck, 1502~1550년), 이어서
히에로니무스 코크(Hieronymus Cock, 1510

~1570년)에게 사사하였다. 그런 뒤 프랑스
및 이탈리아(1552년)에 유학하였다. 귀국 후
1563년까지는 지리학자 오르텔리우스, 프란
탄 인쇄소장 등 인문주의자들과 사귀면서 안
트워프에서 활동하다가 다음에는 주로 브뤼
셀에서 활동하였다. 소재나 수법에 있어서
스승보다는 오히려 보스*로부터 받은 영향
이 더욱 현저하게 엿보이고 있다. 때문에 그
의 작품 중에는 보스의 《최후의 심판》, 《지
옥》 등에 표현되어 있는 괴기한 정경 및 농
민 생활의 풍자적 묘사를 흉내낸 작품도 있
다. 이탈리아 여행은 그의 예술에 별다른 감
화를 주지 못했었다. 다만 알프스의 산악
풍경의 인상을 그려서 남긴 스케치 중에 겨
우 그 흔적이나마 남아 있을 뿐이다. 그의
화풍은 1560년경을 중심으로 그 전후기 사
이에는 상이한 점이 많다. 대체로 전기의 작
품 중에는 보스의 영향도 있어서 민간의 전
설이나 관습을 설화식으로 묘사한 것이 많
다. 그러나 후기의 그림에서는 인물의 수가
비교적 적고 구도는 단순화되어서 명쾌해졌
다. 농민 생활에서 취재한 소재를 예리한 사
실적 수법으로 묘사한 작품이 많다. 4계절
을 다룬 연작(連作)을 비롯하여 《농부의 혼
례》(빈 미술사 박물관) 등이 후기의 걸작으
로 손꼽히고 있다. 민중 생활을 그 사람만
큼 깊고 선명하게 그린 화가는 드물다. 그리
고 그의 그림은 17세기의 네덜란드 풍속화
와 풍경화에 길을 터 놓았다. 현존하는 유
화*는 40여점으로서, 그 약 반수가 빈의 미
술사 박물관에 소장되어 있다. 그리고 소묘
100매 외에 판화도 많이 전하여지고 있다.
주요작은 상기한 작품 외에 《사냥군의 귀
로》, 《바벨(Babel)탑》, 《죽음의 승리》, 《소
경을 인도해 가는 소경》, 《거지들》 등이다.
1569년 사망. 2) Pieter d. J. Brueghel
1564년에 출생. 소(小) 피에테르. 1)의 장
남. 브뤼셀 출신. 그 자신이 화가의 길로 들
어 섰을 때에는 이미 부친은 사망한 후였으
므로 코닝크슬로(Gillis van Coninxloo, 1544
~1607년)에게 사사하였다. 부친의 화풍에
따라 《마을의 축제》(1632년, 영국, 피츠 윌
리엄 미술관)를 비롯한 농민의 제사, 겨울
경치 등을 제작하는 한편 밤의 불놀이 및 괴
기한 것을 배열한 환상적인 정경 등을 즐겨
다루었으므로 〈지옥의 브뤼겔〉이라고 불리

어지기도 한다. 1637년 사망. 3) Jan d. Ä. *Brueghel* 1568년에 출생. 1)의 차남. 브뤼셀 출신. 〈빌로도(포 veludo)의 브뤼겔〉 또는 〈꽃의 브뤼겔〉이라고도 불리어진다. 코닝크슬로의 풍경화에서 자극을 받은 뒤 로마로 유학하여 파울 브릴(*Paul Brill*, 1554~1626년)의 작품으로부터도 많은 영향을 받았다. 부친의 화풍과는 전혀 취지를 달리했던 그는 전통적인 세밀화(細密畫)의 수법으로 성서 이야기나 신화 속의 인물, 농민 또는 동물 등을 배열한 목가적인 풍경화를 많이 그렸다. 헨드리크 반 발렌(Hendrik *van Balen*, 1575~1632년), 루벤스* 등과 친교를 맺었다. 특히 초화(草花)의 그림에서 뛰어난 재능을 보여 주었는데 독자적인 화려한 색채와 아울러 상기한 호칭이 생겨났다. 작품은 스페인의 마드리드, 네덜란드의 하그, 밀라노, 뮌헨 등의 미술관에 널리 소장되어 있다. 그의 아들 Jan d. J. *Brueghel*(小양, 1601~1678년)도 화가였다. 1625년 사망.

브뤼셀 왕립 미술관 〔*Muséses, Royaux des Beaux-Arts de Belgique, Bruxelles*〕 안트워프 왕립 미술관*과 함께 벨기에 최대의 미술관. 고미술 부분과 조각 부분으로 크게 나누어지며 같은 건물 안에 근대 미술관도 아울러 설치되어 있다. 의고전(擬古典) 양식으로 건물은 건축된 발라트의 설계에 의하여 1880년에 준공되었다. 수집의 역사 그 자체는 18세기 말의 프랑스 점령 시대인 1799년에 파리의 루브르 박물관의 분관(分館)으로 창립되었을 무렵까지 거슬러 올라간다. 그 후 나폴레옹의 실각과 더불어 벨기에 각지의 교회, 수도원, 공사(公私)의 시설에서 약탈하여 프랑스로 가져갔던 작품이 반환되면서 미술관에 소속하게 되었고, 1815년에는 브뤼셀시(市)의 소관이 되었다가 1842년에는 국가가 시(市)로부터 사들여 왕립 미술관이 되었는데, 현재의 건물이 준공된 직후에 여기에 자리잡게 되었다. 고미술 부분은 15세기의 초기 플랑드르파*(派)로부터 루벤스*를 포함하는 다수의 17세기 플랑드르파, 물랭의 화가*(Le Maitre de Moulins)로부터 18세기까지의 프랑스파(派), 17세기 스페인파(派), 16세기부터 18세기에 이르는 이탈리아파(派)의 작품이 포함되어

있다. 한편, 중앙의 넓은 방에 전시되어 있는 조각품은 로댕,* 부르델,* 자킨* 등의 근대 조각이 중심을 이루고 있다. 근대 미술관에서는 18세기 말부터 현대까지 특히 근대 벨기에 화가의 역사가 개괄적으로 파악되고 있다.

브뤼케 〔독 *Die Brücke*〕 1905년 드레스덴에서 결성된 독일 화가의 그룹. Brücke는 독일어로 「다리(橋)」란 뜻인데, 따라서 〈다리파(派)〉라고 번역된다. 창립자는 키르히너, 헤겔*(Erich *Heckel*) 시미르 로틀루프* 등인데 이들은 드레스덴의 공업대학 건축과에 적을 두고 있었으나 실제로는 회화에 관심을 가지고 있었던 바 이 공통된 관심에서 친교를 맺어 새로운 운동을 시작했다. 젊고 날카로운 기백을 지녔던 그들은 당시의 인상주의적인 제체시온(→분리파)에 반항하여 내적 자아를 직접 표출하려고 시도하였다. 1906년에는 놀데,* 페흐시타인* 등을 회원으로 초청하였고 1908년에는 동겐*도 회원으로 맞이하였다. 그러나 브뤼케 그룹은 1913년에 이르러서 동료 사이의 불화가 원인이 되어 마침내 해산되고 말았다. 하지만 그들의 운동은 표현주의* 운동의 선구가 되었던 바 젊은 세대의 화가들에게 많은 감동을 주었다.

브리악시스 *Bryaxis* 기원전 4세기 중엽의 그리스 조각가. 카리아인(人). 강한 운동감을 깊은 사실성을 지니는 새로운 형식을 개척하였다. 대표작은 스코파스*와 함께 제작한 마우솔레움*의 부조, 니케*상(像) 등이다.

브리앙숑 Maurice *Brianchon* 1899년에 출생한 프랑스의 화가. 파리 장식 미술학교에서 배웠으며 마티스,* 뷔야르,* 보나르* 등의 가르침도 받았다. 주로 중산층의 일상생활에서 취한 소재를 즐겨 그렸고 또 이따금씩 정물 및 풍경을 그리기도 했다. 유화* 외에 벽화,* 장정(裝幀), 태피스트리* 등에도 종사하였다. 살롱 도톤*의 회원.

브리즈-솔레이유 〔프 *Brise-soleil*〕 건축 용어. 철상(鐵狀)의 스크린. 루버*의 일종. 르 코르뷔제*가 아프리카 지방의 격심한 직사광선을 막는 것을 보고 착안한 것으로서, 일반적으로 전면 유리의 피사드*(壁面) 앞에 콘크리트제 또는 금속제로 루버 모

양으로 부착된다. 이렇게 하면 햇빛의 직사
광선을 차단하면서도 또한 실내는 어둡지 않
게 된다. 햇빛이 들지 않는 쪽에도 쓰인다.
또 신선한 공기의 유통은 조금도 방해되지
않는다. 브리즈―솔레이유는 이와 같이 건
축의 내부 공간의 쾌적함을 늘리며 그와 동
시에 외관에도 독특한 근대적 감각을 준다.
르 코르뷔제에 의해 착안된 후 브라질의 건
축가 니마이어*의 대담한 작품 등을 선두로
해서 1940년경부터 세계적으로 유행되어 왔
다.

브릴리언트 옐로 [영 *Brilliant yellow*]
물감 이름. 네이플스 옐로*와 같은 계통
의 황색 물감. 다소 붉은 기를 띠고 있는 색
조이다.

브에 Simon *Vouet* 1590년 프랑스 파리
에서 출생한 화가. 로랑 브에(Laurent Vo-
uet)의 아들. 이미 14세 때 영국에 초청되
어 초상화를 그렸다고 한다. 1611년 콘스탄
티노플(지금의 Istanbul)로 가서 술탄 아메
드 1세의 초상을 그렸다. 이어서 1612년
이탈리아로 옮겨 베네치아, 로마, 제네바 등
지에서 제작 활동하였다. 우르바누스 8세
(*Urbanus* Ⅷ)의 보호를 받아 1623년에는 로
마의 아카데미아 디 산 루카(Accademia di
Sam Luca)의 장(長)이 되었다. 여기서 그
는 카라바지오*와 베네치아파의 영향을 받
았고 그런 후 1627년 프랑스로 돌아 왔다.
루이 13세(*Louis* XⅢ)의 수석 궁정 화가로 영
입되어 궁정의 장식에 종사하였으며 재상
(宰相) 리쉘리우(*Richelieu*)를 비롯하여 다
수의 귀족과 고관을 위한 초상화 작품도 제
작하였다. 이탈리아풍의 미려(美麗)한 장식
화를 득의(得意)로 하였으며 또 태피스트리*
의 밑그림도 그렸다. 파리에 화랑을 열었는
데 그의 문하에서 르브렁*을 비롯하여 르쉬
르(Eustache *Lesueur*, 1616~1655년) 등이
배출되었다. 1649년 사망.

블라디미르파(派) [영 *Vladimir school*]
러시아 비잔틴 미술의 한 분파(分派). 안드
레 보골리오우브스키(Andre *Bogolioubski*)
치하에서 블라디미르의 성 도미토리 성당의
조영(12세기말)을 중심으로 하는 난정한 형
식미를 지닌 예술 번영기를 가져왔다.

블라맹크 Maurice de *Vlaminck* 1876년
에 출생한 프랑스의 화가. 파리 출신. 부친

은 벨기에인이고 모친은 로렌(Lorraine) 지
방의 신교도 집안 출신인데, 양친은 모두 자
녀 교육에는 무관심한 보헤미안(Bohemian)
기질의 음악가였다. 19세 때는 사이클 선수
였었다. 무명의 화가로부터 소묘(素描)에
관한 레슨을 받은 것 외에는 독학으로 그림
을 그렸다. 1896년 병역을 마친 후에는 바
이올린을 가르치거나 레스토랑의 밴드 맨으
로 전전하면서 어려운 생계를 꾸려갔다. 그
러나 화가로서의 천부적인 소질은 버리지 못
했다. 1900년 그는 드랭*과 알게 되면서 파
리 교외 샤토(Chateaux)에 있는 아틀리에에
서 함께 작품 활동을 하였다. 이듬해 베르
네무 화랑에서 열린 고흐*전(展)을 방문하
고 그로부터 깊은 감명을 받았다. 또한 그
는 드랭*의 소개로 마티스*와도 가까와졌다.
1905년 피카소*와 시인 기욤 아폴리네르(→
퀴비슴) 등과도 사귀었다. 1905년에는 마티
스, 드랭, 마르케* 등과 함께·살롱 도톤*
(프 Salon d'Automne)에 출품하면서, 이른
바 포브(→포비슴)의 일원이 되었다. 그는
무엇보다도 바이탈리티(vitality)한 표현을
추구하려고 했다. 그래서 그는 〈진부한 이
론과 의고전주의(擬古典主義)로부터 해방된
자연의 활달함을 보여주고 싶다〉고 했으며
또 〈나는 어린 아이의 눈으로 사물을 본다〉
고 하면서 포비슴* 운동에 앞장섰다. 이러한
그의 화풍은 강렬한 색채 배합과 필법에 의
존하는 즉 화면에 색채를 과잉으로 범람시
키는 포브 특유의 표현으로써 2, 3년 계속
되었다. 그러다가 1908년 이후로부터는 원색
을 버림으로써 화면의 색조는 어두어졌고 또
한 화면 구성에 있어서도 세잔*의 영향이
나타났다. 1919년 대규모적인 개인전을 개
최하였다. 유화와 수채화 외에 판화에도 뛰
어난 재질을 보여 주었다. 1958년 사망.

블랙 Misha *Black* 1910년에 출생한 영
국의 디자이너. 특히 박람회 전시장의 디자
인 기획으로는 세계적인 인물로서 제1인자
라고 할 수 있다. 전후에는 디자인 그룹
〈Design Research Unit〉을 결성하였으며 1939
년의 뉴욕 만국 박람회를 시초로 하여 많
은 박람회에 관계하였는데 1951년의 영국제
(英國祭;British festival)에서의 발명관의 전
시는 대표적이다. 또 영국에서 디자인의 이
론적인 지도자이기도 한데 1950년에 출판된

《Exhibition Design》은 박람회 기술의 좋은 참고서이다. SIA(Society of Industrial Artists)나 ICSID(International Council of Societies of Industrial Design)의 총재로서 동시에 전후부터는 왕립 예술 대학(Royal Collage of Art)의 인더스트리얼 디자인* 교수이기도 한다.

블렉 스미드(Black Smith) → 금속 공예

블랙 앤드 화이트〔영 Black and white〕 〈흑과 백〉으로만 그린 그림이거나 판화. 대량 생산되는 냉장고, 텔레비전, 음향 기기 등에도 흑과 백을 기조로 해서 디자인된 것이 있는데 그와 같은 제품에 대해서도 이 말이 쓰여진다.

블레리크 Robert Vlérick 1882년에 출생한 프랑스의 조각가. 스페인 국경에 가까운 몽 드 마르상(Mont-de-Marsan) 출신. 앵데팡당*파(派)의 작가로 흉상* 및 기념상에서 특색을 나타내며 데스피오*와 함께 당시의 권위있는 작가였다. 그리스 조각의 엄격한 안정감과 프랑스의 섬세한 감각을 통일한 프랑스 전통 조각의 근대적 발전에 공헌하였다. 1940년 사망.

블레이크 William Blake 1757년에 출생한 영국의 화가. 조판사 및 시인인 그는 런던 출신이며 양말 공장 직공의 아들로 태어나 교육도 거의 독학으로 하였다. 14세 이후에 하인리히 퓌슬리*(Heinrich Füssli, 1741~1825년, 스위스 출신의 화가인 그는 영국인들 사이에서 Henry Fuseli라 불리어졌다) 조각사 제임스 바사이어(James Basire, 1730~1802년)의 가르침을 받았다. 그는 그의 비범한 시작(詩作)에 반영되어 있는 바와 같이 독자적인 심원한 상상력을 지닌 예술가였다. 다시 말해서 그는 초상화나 풍경화처럼 단지 자연에 대한 외관의 복사에 지나지 않는 회화를 경멸하였으며 또 일반적으로 보는 무감동한 감동을 부정하였다. 그는 대체로 회화의 이론을 탈피하여 묵상 중에 상상되어 나타나는 환상적이고도 신비적인 세계를 그렸다. 1780년 로열 아카데미*에 《고드윈(William Godwin) 백작의 죽음》을 출품하였으나 화가로서의 그의 제작 목표는 주로 서적의 삽화에 있었다. 특히 유명한 것은 그 자신의 시집 《무구(無垢)의 노래(Songs of Innocence)》를 장식시킨 삽화(1789년), 에드워드 영(Edward Young, 1683~1765년)의 《The Complaint, or Night Thoughts in Life, Death and Immortality》를 위한 판화(1797년), 구약 성서 중의 〈욥기(Job記)〉의 판화(1825년) 등이다. 만년에는 다시 단테의 문학 작품 연구에 전념하여 《지옥편》의 삽화도 시도하였다. 그의 회화 및 판화의 대다수는 런던의 테이트 화랑(Tate Gallery)에 소장되어 있다. 특히 그의 업적은 삽화를 다른 회화와 나란히 견줄 만큼 인식시켜 놓았다는 것이다. 그의 순정적인 시작(詩作)은 청순함을 나타내지만 그의 시화(詩畵)는 괴이한 신비가 나타나고 또 상징적인 기법이 아니기 때문에 그 선묘(線描)나 음영으로부터 생생하게 호소하는 설득력을 지니고 있다. 1827년 사망.

블론델 François Blondel 1618년에 출생한 프랑스의 건축가이며 건축 이론가. 리브몽(Ribemont) 출신인 그는 원래 자연 과학자며 수학자였다. 대표작은 1672년에 루이 14세를 위해 파리에 건조한 《상 드니 문(門);Porte Saint Denis)》이다. 이것은 프랑스의 합리주의 정신이 가장 순수한 모양으로 나타난 작품 예로 보여진다. 1671년에 그는 왕립 건축 아카데미의 장(長)이 되었다. 저서로 《건축 강의(Cours d' Architecture, 1675~1683년)》가 있다. 1686년 사망.

블론델 Jacques François Blondel 1705년에 출생한 프랑스의 건축가. 르왕(Rouen) 출신. 프랑스 정원 예술(→ 정원)의 견지에서 볼 때 르 노트르*의 후계자라고 할 수 있다. 르 노트르가 바로크* 양식 및 루이 14세 시대의 대표적인 정원 설계가였었는데 대해 블론델은 로코코* 양식 및 루이 15세 시대의 예술 정신을 대표했던 인물이다. 더구나 그는 르 노트르와 같은 커다란 창조력을 지니지도 못했고 또 그다지 대규모적인 조원의 주문도 받지는 못했지만 건축 이론가로서는 매우 뛰어났고 또 저서도 많이 남겼다. 1774년 사망.

블룸〔영 Bloom〕 와니스*를 칠한 표면이 희게 흐린 부분을 말함.

비겔란 Adolf Gustaf Vigeland 1869년에 출생한 노르웨이의 근대 조각가. 만달(Mandal) 출생. 코펜하겐에서 한 동안 빗센파(Bissen 派)의 문하에 들어가 배운 뒤 파

리 및 이탈리아에 유학하였다. 처음에는 로 맹*의 영향을 받았으나 점차 독자적이고도 기념비적인 작품을 형성하였다. 대표적인 작품으로는 오슬로의 포로그나 공원에 있는 분천대군상(噴泉大群像 : 1915년에 착수)이며 그 밖의 주요한 작품은 청동에 부조한 대작 《지옥》(1897년), 《남과 여》(1899년), 《수학자 아벨 기념비》(1908년)등이 있다. 1943년 사망.

비구상 예술(非具象藝術) → 농 ― 피귀라 티프

비너 게네지스〔독 *Wiener Genesis*〕 《빈창세기》. 현재 빈 국립 도서관에 소장되어 있는데 초기 비잔틴 시대 작품인 《창세기》를 사본 채색화한 6세기 후반의 작품. 고대로부터 중세로 옮겨지는 과도기의 회화 양식을 그대로 보여 주고 있는데, 미술 발전사에 있어서 하나의 귀중한 유품으로 취급되고 있다.

비너스(*Venus*) → 아프로디테

비네트〔영 *Vignette*〕 1) 당초(唐草) 무늬. 특히 책의 장(章) 머리나 맨 끝의 장식무늬 2) 배경을 흐리게 한 상반신의 사진또는 초상화 3) 책 속의 작고 아름다운 삽화 4) 미술 기법 용어로서는 「gradation」과 상통한다.

비뇰라 *Vignola* 본명은 Giacomo *Barozzi* 1507년에 출생한 이탈리아의 건축가. 비뇰라 출신. 바로크* 양식의 창시자. 수업시대를 볼로냐(Bologna)에서 보낸 뒤 1540년경 로마에 갔으며, 프랑스와(*François*) 1세의 초청으로 1541~1543년까지 프랑스에 체재하였으나 1546년 이후 로마에 정착하여활동하였다. 미켈란젤로*가 죽은 1564년 로마의 산 피에트로 대성당*의 건축 공사를 이어 받았다. 대표작은 로마에 있는 예수회의 대본산(大本山)인 일 제수(Il Gesu; 1568년기공, 1584년 獻堂, 파사드*는 빌라포르타에 의하여 1575년에 완성되었음) 성당이다. 이 건축은 바로크*식 교회당의 전형으로서 매너리즘*의 대표적인 건축물로 손꼽히고 있다. 그 밖에 줄리아장(Jullia莊, 1550~1555년)과 파르네제장(Farnese莊, 1559~1564년)이 있다. 건축 이론가로서도 뛰어난 그는 주식(柱式; →오더)에 관한 저서 《오주식(五柱式)의 법칙(Regola delle cinque O-

rdini dell' Architettura)》(1562년)이 있다. 이것은 건축가의 지침서로서 후세까지 많은 감화를 미친 명저이다. 그 외의 저서로는《원근법론》(1583년)이 있다. 1573년 사망.

비대상 예술(非對象藝術) → 농 ― 피귀라 티프

비데르마이어 양식(様式)〔독 *Biedermeierstil*〕 비데르마이어란 「우직한 고집장이」라는 뜻(19세기 중엽, 시인 Ludwig *Eichrodt*의 작품 중에 등장하는 인물에 유래한다). 독일에서는 3월 혁명 전시대(1815~1848년)를 비데르마이어 시대(독 Biedermeierzeit)라고 하며, 이 시대의 미술 양식을 비데르마이어 양식이라고 한다. 특히 가구 디자인에 현저하며 호사한 프랑스의 앙피르* 양식의 영향을 받고 있으나 단순화된 형태를 채용하여 실용성을 중시함으로써 편리하고 명쾌한 디자인을 실현하고 있다. 장식을 배제하여 재료의 소지(素地)를 표시하는 것도 특징이지만 경제적으로 피폐한 당시의 독일에서는 중산계급의 취미를 반영한 것이다고 보아지며 친하기 어려운 측면도 지니고 있었다. 회화 및 조각에서는 로망주의* 운동에 대한 일종의 가벼운 반동으로서 종교적, 역사적, 상징적인 소재 대신에 농민이나 중산 계급의 일상 생활에서 취재한 소박한 표현이 애호되었다.

비데오 테이프 레코더〔영 *Video tape recorder*〕 흔히 VTR로 약칭한다. 미국에서 발명된 텔레비전의 영상과 음성을 자기(磁氣) 테이프에 기록하는 장치를 말하며 재방송이 용이하고 영상 및 음성도 선명하다.

비례설(比例説)〔독 *Proportionslehre*〕 일정한 미적 요구를 충족시키기 위해서는 예술 작품의 각 부분이 서로 어떠한 규칙적인 관계 즉 비례를 갖지 않으면 안 된다고 하는 가르침을 말한다. 그런데, 미적 요구는 시대에 따라서 각각 다를 수 있기 때문에 규칙적인 관계라 하더라도 이것은 상대적인 것에 한정된다. 비례설의 주된 목표는 인체의 카논(희 Kanon, 영 Canon ; 「규준」, 「표준」, 「척도」의 뜻) 즉 인체의 부분 상호간의 올바른 비례를 확립함으로써 조각 및 회화에서의 이상적인 인체의 제작을 가능하게 하는 법칙을 발견함에 있다. 그리고 이탈리아르네상스에서는 이런 의향이 알베르티* 및

레오나르도 다 빈치*에 의해 재생되었다. 이
탈리아의 미술가로부터 시작된 비례설은 특
히 뒤러*가 회화상의 비례설에 관해 깊은 관
심을 보였다. 한편 비례설은 수량적인 계산
을 가장 얻기 쉬운 건축에서 특히 중요하게
응용되고 있다.

비리디언〔영 *Viridian*, 프 *Vert-émera-
ude*〕 물감 이름. 아름답고 매끄러운 녹색
물감. 1838년 프랑스의 화학자 파네체에 의
해 맨 처음 만들어졌고 이어서 1959년 기메
에 의해 오늘날의 것과 같은 녹색으로 개량
되었다.

비물질화(非物質化)〔프・영 *Non-materi-
alization*〕 예컨대 〈노랑〉이나 〈빨강〉은 그
림 물감이 아니라 〈노랑〉이나 〈빨강〉이라는
비물질이 아니면 안 된다고 하는 즉 색채의
부정을 초월하여 물질성을 거부하는 클라인*
(Y.K.)의 미술 사상에 있어서의 중요한 개
념. 일반적으로 작품을 하나의 물질로서 보
는 회화 관념에서 탈피하여 영원한 비물질
화를 지향하기 위해 클라인은 물감 자체가
회화의 비물질화를 구현시키기에는 부적당
하다고 판단하고 극단적으로는 우주나 자연
의 근원적인 것(불, 물, 공기 등)을 추구한
작품을 발표하기에 이르렀다. 이러한 클라
인의 사상은 누보 레알리슴*의 한 표현 기
법으로 계승되어 현대 미술이 지향하는 단
면을 보여 준 것으로써 크게 평가되고 있다.

비뱅 Louis *Vivin* 1861년에 출생한 프랑
스의 화가. 보쥐(Vosges) 지방의 아드르에
서 출생. 어린 시절부터 그림에 대한 상당
한 소질이 나타났지만 부친이 그의 화가 지
망을 반대하였기 때문에 61세로 퇴직할 때
까지 우체국에 근무하였다. 1889년 우체국
직원 작품 전시회에 처녀 출품한 이후 파리
의 몽마르트로 이사하여 사크레 크르를 알게
되었다. 그의 작품 《교회의 내부》, 《폐(廢)
병원》 등에 나타난 특색은 그물 눈처럼 섬
세하고 아름다우며 장식미도 넘친다. 제 2차
세계 대전 후의 뷔페*가 그린 파리의 풍경
이 침침한 실존주의적인 도회 풍경이라 한
다면 비뱅의 풍경은 밝고 발랄한 도회의 풍
경이라 하겠다. → 일요 화가. 1936년 사망.

비베르 Jehan Georges *Vibert* 1848년에
출생한 프랑스의 화가. 본래는 풍속화가였
지만 회화의 재료에 관한 연구에 일생을 바

쳐 후세의 회화 기법의 기초를 이루었다. 그
의 이름을 붙인 와니스, 예컨대 베르니 아
팽드르 비베르(vernis à peindre Vibert) 나
베르니 아 르투세 비베르(vernis á retouc-
her Vibert) 혹은 그림물감의 브룅 비베르
(Brun Vibert) 등이 현재 발매되고 있다. 저
서로 《회화의 과학》(La Science de de pe-
inture)이 있다. 1902년 사망.

비비아니 Giuseppe *Viviani* 1899년 이탈
리아 피사에서 출생한 화가. 제 2차 세계 대
전 직후에 구투소*를 비롯한 기타의 젊은 화
가를 이끌고 산토마소(Giuseppe Santomaso)
와 함께 《예술 신전선(新前線)(Fronte Nu-
ove delle Arti)》을 결성, 새로운 사회 생활
에 뿌리박은 예술의 근대적 과제를 날카롭
게 추구하여 침체된 이탈리아 화단에 새바
람을 일으켰다. 1950년 베네치아의 비엔날
레*전에는 판화를 출품하여 비엔날레 총재
상을 수상하였다.

비비앙 Joseph *Vivien* 1657년에 출생한
프랑스의 화가. 르브렁*의 제자. 유화*도 그
렸으나 현재 남아 있는 것으로서 파스텔화*
가 많다. 그의 그림은 우미(優美)와 넘치는
생명력, 착색(着色)의 청신, 깊이있는 배경
등에 의해 당시 평판이 자자했다. 1701년에
아카데미 회원이 되었고 후에 쾰른의 선거
후(選擧侯)에게 발탁되어 어용 화가로 활동
하다가 독일에서 일생을 마쳤다. 그는 프랑
스에서의 파스텔화의 선구자였다. 1735년
사망.

비상형 예술(非象形藝術) → 농 —피귀라
티프

비스터〔영 *Bister*〕 회화 재료. 브라운
레이크를 말하며 그을은 나무에서 채취한
갈색 안료. 수채 그림물감에 쓰여진다.

비스콘티가(家)〔영 *House of Visconti*〕
13~15세기 중반에 걸쳐 밀라노를 지배한
롬바르디아 귀족의 가족명. 그 중에서 베르
나보(Bernado)의 조카 지안갈레아초(Gian-
galeazzo, 1347~1402년)의 참주정치(僭主政
治), 밀라노 대성당의 건립, 파비아 궁전의
조영이 유명하다. 그러나 그 절대 군주정치
가 이 가문의 마지막 통치자 필립포 마리아
(Filippo Maria, 1391 ~ 1447년)에 이르러
공포 정치 속에서 붕괴되어 사위 스포르차*
에게 그 주권이 넘어갔다.

비식 제단(扉式祭壇)〔독 *Flügelaltar* 〕
좌우 여닫이 문이 있는 제단. 중앙부 즉 주
자(廚子) 부분과 양익(兩翼)의 문은 조각되
거나 그림으로 그려져 있다(문은 안팎이 함
께 있는 경우가 많다). 낱개의 문이 좌우 1
매씩이 아니라 몇 매씩으로 되어 있는 변형
된 것도 적지 않다. 또한 하부에 프레텔라
를 붙여서 상부에 여러 가지 장식을 붙인 것
도 특히 후기 고딕*의 것에 많다. 비식 제
단화는 15세기부터 16세기 전반의 독일에서
가장 발달하여 그 고딕 시대를 장식하였는
데, 이는 네덜란드에서도 볼 수가 있다. 그
뤼네발트*가 그린 《이젠하임의 제단화*》 반
아이크 형제*의 《강의 제단화*》 등이 특히
유명하다.

비아니 Alberto *Viani* 1906년에 출생한
이탈리아의 조각가. 만토바의 키스텔로 출
신. 베네치아 거주. 1948년 이후 베네치아
의 비엔날레에 출품. 1949년에는 Varese 의
국제 조소전에서 대상을 받았다. 토르소*를
모티브로 한 추상 조상(彫像)이 많다.

비안코 Bartolomeo *Bianco*(Bianchi), B-
accio del Bartolomeo *de Côme* 1590(1604)
년에 출생한 이탈리아의 건축가. 17세기 제
노바의 주요한 건축가. 그의 대표작은 제노
바의 부유한 바르비가(家)의 밑에서 이룩한
것으로 《팔라초 바르비―세나레가》가 그 한
예이다. 특히 뛰어난 것은 《팔라초 델 우니
베르시타》(1623년)이다. 1657년 사망.

비앙 Joseph Marie *Vien* 1716년에 출생
한 프랑스의 화가. 나트와르*(C. J. *Natoire)
에게 배웠다. 이탈리아 유학 후 당시의 역
사화*에 고전적인 원칙을 도입한 작품을 발
표하였다. 1775년 로마의 프랑스 아카데미*
원장. 다비드*(J. L.)의 스승으로서 특히
저명하다. 1809년 사망.

비야르 옹느쿠르 *Villard de Honnecourt*
프랑스 옹느쿠르 출신의 건축가. 북프랑스
13세기의 프랑스 고딕* 건축가. 그는 유럽
각지를 편력하여 헝가리에 프랑스 건축의 기
법을 전한 장본인이기도 하다. 프랑스 북부
의 중요한 고딕 건축물인 캉브레 대성당의
건축에도 종사하였고 에슨(Aisne) 지방의 상
쾅탕(S. Quentin) 교회의 회당 내지*도 그
의 건축에 의한 것이다. 그러나 비야르 돈
느쿠르의 이름을 중세 건축사에서 빠뜨릴 수

없는 이유는 1240년경에 씌어진 《 건축도집
(建築圖集)(Live de Portraiture)》의 저자이
기 때문이다. 이 책은 보통 비야르 옹느쿠
르의 스케치 앨범이라고도 불리어 지는데,
1795년 파리의 비블리오테크 나쇼날(프 Bi-
bliothèque National)에 의해 발견되어 현재
도 프랑스 국립 도서관 소장으로 되어 있다.
33매의 양피지(羊皮紙) 조각에 인간, 동물,
장식 문양을 비롯하여 건축의 세부 구조, 건
축 기계, 도구 등 약 325가지에 이르는 데
생이 그려져 있고 또 상세한 이론적인 설명
가의 견해가 그림마다 첨부되어 있다. 시메
트리*와 황금분할*, 레이아웃과 장식 관계
등에 대하여 치밀한 검토가 시도되고 있다.
물론 이 책은 전성기 고딕의 건축 양식만을
주 대상으로 하고 있는 것이라서 기타의 건
축에 대해서는 알 수가 없지만 건축사 연구
에 있어 빠뜨릴 수 없는 귀중한 문헌임에는
틀림없다. 비블리오테크 나쇼날에서 사진 인
쇄에 의해 복사판이 간행되고 있다.

비어즐리 Aubrey Vincent *Beardsley*
1872년에 출생한 영국의 펜(Pen) 화가이며
삽화가인 그는 브라이톤(Brighton) 출신이
다. 1883년 가족과 더불어 런던으로 이사하
였다. 1891년 번 존스* 및 샤반*의 조언
으로 화가로서의 전문적인 길을 걷기 위해
Westminster School of Art에 입학하여 배
웠다. 포스터(Poster) 및 책 표지의 디자인
도 그렸으나 주로 서적의 삽화를 매우 예민
한 감각으로 그려 얼마 후에는 독자적 스타
일을 만들어 내었다. 그의 작풍 영향은 영
국을 벗어난 국외에도 미쳤다. 그의 작품에
는 프로포션*이나 원근법*을 무시한 평면적,
장식적인 흑백 화면에 불가사의한 환상이 감
돌고 있다. 삽화로서 유명한 것은 오스카 와
일드(O. *Wild*)의 저서 《살로메(Salome)》(삽
화 제작 1894년), 존슨(B. *Jonson*)의 저서
《볼포우니(Volpone)》(1896년), 포프(A. *Pope*)
의 저서 《머리털 도둑(The rape of rock)》
(1896년) 등이다. 1898년 사망.

비올레―르―뒤크 *Viollet-le-Duc* 1814
년에 출생한 프랑스의 건축가. 파리 출생인
그는 르클레르(A · *Leclero*)의 문하생이며,
1831년부터 1839년까지 프랑스, 이탈리아,
시칠리아섬으로 여행하여 고대 건축을 연구
하였다. 파리로 돌아온 후 노트르담* 및 아

미앵 대성당*을 비롯한 여러 성당의 복원 사업을 위임받았다. 건축 분야에서 근대 로망주의*를 대표하는 한 사람이다. 그는 또한 많은 저서를 간행하여 프랑스 중세 건축에 대한 이해와 인식을 크게 환기시킨 업적을 남겼다. 1879년 사망.

비용 Jacques Villon 1875년 프랑스의 노르망디 지방의 당비르에서 출생한 화가. 본명은 가스통 뒤샹(Gaston Duchamp). 뒤샹,* 비용, 조각가인 뒤샹 — 비용*과 형제이다. 처음에 판화가로 출발하였으나 르왕 미술학교를 거쳐 1895년 파리로 나와 코르몽*의 화실에서 배웠다. 드가,* 툴루즈 — 로트렉* 등의 영향도 받아 당시는 전적으로 리얼리스틱한 묘사를 하였으나 이어서 포비슴*의 영향을 받았다. 그러나 여기서도 만족하지 못하고 다시 퀴비슴*으로 전향하였는데 퀴비슴의 방법에 매료되어 대상을 분석하고 시적(詩的)인 감도로 화면을 재구성하려는 새로운 시도를 보여 주면서 여기서 그의 진가를 발휘하기 시작했다. 1912년 그레즈,* 메쟁제* 등과 함께 섹숑 도르* 그룹의 한 사람이다. 당시 그의 그림은 흑색을 주로 한 비교적 단조로운 색채였고 그의 활동도 화려한 편은 아니어서 일시 화단에서 잊어졌던 것같으나 제2차 세계 대전 후에는 그 풍부한 밝은 색채의 리듬을 기조로 하여 때로는 그 속에 초상을 등장시키거나 혹은 이들 빛이 만들어 내는 풍경도 그렸다. 만년에 보여 준 이러한 그의 경향을 파리 화단에서는 〈인상주의*의 색채와 퀴비슴의 구도와의 혼열아〉라고 평하는 사람도 있으나 어쨌든 파리 화단에서의 제1급 거장임에는 의심의 여지가 없다. 1950년에는 미국의 카네기상 제1위 수상자로 선정되었다. 1963년 사망.

비윅(Thomas Bewick, 1753~1828년) → 목판화(木版畵)

비잔틴 미술〔영 Byzantine art〕 동(東)로마제국 및 그 세력이 미친 지방의 그리스도교 미술. 그 중심지는 비잔티움(지금의 콘스탄티노플)이었다. 초기 그리스도교 미술을 바탕으로 하여 여기에 소아시아, 시리아, 알렉산드리아 등의 미술 요소를 첨가해서 5세기경에 발달하였는데 이후 대략 1000년간에 걸쳐 얼마간의 성쇠 및 변화는 있었으나 대체로 이미 확립된 여러 형식을 고수하면서 독자적 미술을 형성하였다. 유스티니아누스(Justinianus) 황제 시대(526~565년)에 처음으로 그 절정에 달하였다. 성상 파괴 운동(→ 이코노클라슴)(726~843년)을 거쳐 이 미술은 마케도니아 여러 황제 시대에는 이른바 마케도니아 르네상스(9~11세기말)를 출현시켰다. 최후의 전성기는 팔라에올로구스(Palaeologus)왕조 시대(1261~1453년)였다. 비잔틴 미술은 서양의 중세 미술로서 전적으로 교회를 위해 부수되는 부산물로써 발전되었다. 그 주된 것은 건축, 회화 및 공예였다. 조각은 초기 그리스도교 미술의 경우와 마찬가지로 거의 부조에 한정되었다. 교회당의 건축은 돔*을 덮은 집중식 건축*이 우세하였으며 또 종종 바질리카*와 결부된 돔 바질리카의 형식을 취하였다. (대표작은 콘스탄티노플의 하기아 소피아*). 건축 장식은 창조적인 새로운 멋을 내고 있으며 회화는 모자이크,* 이콘 및 미니어처*의 3개 영역에 한해서만 발달하였다. 뛰어난 모자이크 작품의 예로는 산 비탈레, 산 아폴리나레 인 크라세(라벤나, 6세기), 호시오스 루카스 및 다프니의 여러 성당(11세기) 등에서 볼 수가 있다. 팔라에올로구스 왕조 시대에는 프레스코화*가 융성하였으며 미니어처*작품도 오늘날까지 많이 전하여지고 있다. 비잔틴 회화는 성상 파괴 운동 이전에는 대체로 초기 그리스도교적 주제 밖에 다루어지지 않았다. 그후가 되자 전적으로 도그머(dogma, 敎義)의 설명적 묘사가 행하여졌고 동시에 표현은 점차 유형화되어져서 도상학적(→ 이코노그래피)으로 통일된 상이 생겨났다. 공예품에서는 상아 부조를 비롯하여 금세공, 직물 등에 뛰어난 기능을 보여 주었다. 이와 같이 비잔틴 미술은 중세 유럽 전반에 걸쳐 그 영향을 끼쳐 주었는데 특히 독일이나 프랑스의 로마네스크,* 고딕* 및 13세기 이탈리아 미술의 〈마니에라 그레카*〉에서 이를 뚜렷하게 엿볼 수 있다.

비전〔영 Vision〕 시각상의 「환각」, 「환영(幻影)」. 주관적인 시각이면서도 식물과 같은 실재감을 가지고 눈 앞에 나타나는 것. 신비주의* 종교 등에 관련이 깊은데, 예술 체험으로서도 중요하다. 미적* 비전은 고도의 직관성을 갖춘 환상적 형태라고 할 수 있다.

비제 — 르브렁 *Vigée-Lebrun* 1755년에 출생한 프랑스의 여류 화가. 여자다운 우미함으로써 스승 그뢰즈*풍의 감상적인 허식(虛飾), 청신한 피부색의 묘사를 배워 명성을 떨쳤다. 《자화상》, 《유베르 로벨의 초상》이 대표적으로 알려져 있는데 특히 왕비 마리 앙트와네트의 전속 화가로서 그녀의 초상 25매를 남겨 놓았다. 대혁명 발발 직전에 프랑스를 탈출하여 이탈리아, 오스트리아, 러시아, 영국 등으로 여행하면서 각국으로부터 귀빈 대접을 받았고 1809년에 귀국하였다. 그녀가 남긴 초상화는 모두 662점이라고 기록되어 있다. 1842년 사망.

비주얼 디자인 [영 *Visual design*] 시각 전달(비주얼 커뮤니케이션*)의 기능이 있는 디자인으로서 〈시각 디자인〉이라고도 한다. 신문, 잡지 기타의 인쇄 선전물, 텔레비전, 영화, 사진, 사인 보드(간판) 등과 같은 대량 매체(mass media)를 이용하여 전달하려는 내용(인포메이션)을 특히 〈눈〉에 호소하도록 조형적으로 표현하는 디자인을 말한다. 상업 디자인,* 선전 디자인, 그래픽 디자인* 등과 유사한 개념이긴 하지만 반드시 산업 활동의 분야에만 한하는 것이 아니고 공공적 또는 정치적 선전도 포함하며 또 인쇄 디자인이라는 평면적인 것 외에 전시나 사인 보드(→ 간판)와 같은 입체적인 것도 포함된다. 요컨대 〈보이는 디자인〉이며 〈알리는 디자인〉으로서 이와 같은 디자인의 현대적 뉘앙스*가 담겨진 용어라 할 수 있다. 일반적으로 프로덕트 디자인(제품 디자인)에 대응하는 디자인으로서 이 말이 쓰여진다.

비주얼라이제이션 [영 *Visualization*] 머리 속에 떠오른 이미지를 구체적으로 시각화해서 표현하는 것. 비주얼 디자인*에서는 어필 포인트를 어떠한 표현으로 비주얼라이즈할 것인가 하는 것이 전달 효과를 결정하는 커다란 요인이 된다. 비주얼라이제이션의 표현에 있어서 양식을 결정하는 것을 스타일랄리제이션(Stylalization)이라 한다.

비주얼 사인 [영 *Visual sign*] 시각에 호소하여 유도, 지시, 위치, 고지, 안내 등 각종 정보를 전달하는 것. 간판, 안내판, 표지 등으로서 평면적인 형태나 입체적인 형태, 조명(內外)이 붙은 것 등 여러 가지가 있다. 픽터그래프(그림 문자, 상형 문자), 화살표,

언어, 사진, 일러스트레이션 등 정보 전달 요소와 색채, 사인 형태, 설치 장소 등이 종합적으로 검토되어 설계되지 않으면 안된다. 공공(公共) 사인은 그 전달 내용에 따라 다음과 같이 분류된다. 1) 유도(誘導) 사인—목적하는 장소 및 위치로 방향을 표시하고 유도하는 사인. 대부분은 화살표 등의 방향 지시 도형을 수반한다. 2) 위치 사인 — 장소 또는 위치를 표시하는 것. 예컨대 대합실, 화장실, 매점, 안내소 등을 표시한다. 3) 안내 사인 — 시설, 설비 등을 포함하여 주위의 환경을 안내하는 것으로서 예컨대 안내도와 같은 사인 그 설치 목적에서 보면 유도 사인과 위치 사인이 결합된 복합 사인이라고도 생각할 수 있다. 4) 시간 사인 — 시계 혹은 발착 시각을 알리는 사인 5) 지시 경고 사인 — 〈구두를 벗어 주세요〉라는 식으로 지시하는 사인. 이 중에서 경고, 금지 등 강하게 지시하는 것을 〈경고 사인〉이라 하며 금연, 고압 위험, 출입 금지 등의 사인이 있다.

비주얼 커뮤니케이션 [영 *Visual communication*, 독 *Visuell Kommunikation*] 시각 전달. 시각에 호소하여 전달하는 것. 일반적으로 문자에 의한 전달은 포함되지 않고 화상(畫像)이나 디자인에 의한 전달을 말한다. 인쇄에 의한 그래픽 디자인*이나 텔레비전, 영화, 사진 등을 매체로 해서 행하여진다. → 비주얼 디자인

비즈 [영 *Beads*] 공예 용어. 실내 장식이나 부인복의 장식, 수예품 등에 쓰이는 장식용 구슬. 대개 유리로 만들어진다. 한편 염주(念珠), 로사리오(rosario; 천주교회에서 사용하는 묵주), 목걸이 등을 의미하기도 한다. 또 건축 용어로서는 쇠시리(구슬선)를 가리킨다.

비츠 Konrad *Witz* 1395년에 출생한 독일의 화가. 확실치는 않으나 로트바일 출신인 것같다. 1431(32)년 이후 바젤에서 활동하면서 1434년에는 그 곳의 조합에 가입하였다. 프랑스 및 제네바에서도 활동하였다. 처음에는 얀 반 아이크(→ 반 아이크 형제)의 영향을 받았으나 네덜란드 회화의 기품에다가 남부 독일의 웅장한 양식을 결부시켜 15세기 독일 예술에 있어서 독자적인 기반을 구축하였다. 제작 연대 및 서명이 있

는 유일한 그림은 《페테로의 고기잡이》(1444
년 작, 주네브 미술관)이다. 그런데 이 작
품이나 《성 크리스토폴스》(1435년경, 바젤
미술관)에서는 독일 미술에 있어서 비로소
일정한 풍경의 단면이 묘사되고 있다. 또 실
내 광선의 도입 방법에 있어 새로운 맛을 내
고 그와 아울러 실내 인물의 묘사에 있어서
도 대담하고도 새로운 해결책을 보여 주고
있다. 주요 작품은 위의 두 작품 외에 《성고
(聖告)》(뉘른베르크 미술관), 《삼왕 예배
(三王禮拜)》(주네브 미술관) 등이다. 1447년
사망.

비크 호프 Franz **Wickhoff** 1853년 오스
트리아 쉬타이르에서 출생한 학자. 베네치
아에서 사망. 빈 대학 미술사 교수. 리글*
의 선배로서 예술에는 「타락」의 현상은 없
고 다만 다른 표현으로 「전향」할 뿐이라고
생각하고 《비너 게네지스》*(1895년)에서 로
마 말기 예술이 《환상적》 표현을 향하였을
뿐 타락이 아니라는 견해를 취하였다. 이러
한 그의 역사 해석은 인상주의*의 활동에서
영향을 받은 것이다. 빈 학파의 한 사람.
1909년 사망.

비튜민 〔영 **Bitumen**〕 역청(瀝青). 예전
에 그림물감에 쓰여진 타르 모양의 물질(아
스팔트). 균열이 생기거나 검어지는 결점 때
문에 오늘날에는 쓰여지지 않고 있다.

비트루비우스 **Vitruvius** 본명 Marcus
Vitruvius Pollio 로마의 건축가, 기술가(技
術家). 베로나 혹은 폴미아(？) 출신. 기원
전 1세기 무렵 로마에서 활동. 《건축10서
(書)(De Architectura Libri Decem)》의 저
자로서 유명하다. 이 책은 고대에 쓰여진
이런 종류로서는 유일한 저서로서 중요한 의
미를 갖고 있다. 건축술의 기초 외에 건축
재료 및 개개의 건축 양식, 신전, 욕장, 주
택 나아가서는 갖가지의 기계와 기계 제작
물에 관해서도 논하고 있다. 그는 건축가이
며 기술가로서의 실제 경험을 바탕으로 옛
문헌과 특히 그리스의 문헌을 자료로 이용
하였다. 예술가적 취미를 헬레니즘(→ 그리
스 미술 5)에 의해 길러져서 이 시대의 건
축가 중에서도 특히 헤르모게네스(Hermoges ; 소아시아 출신)을 자주 예(例)로 인용
하고 있다. 로마 시대의 원본은 남아 있지
않다. 오늘날에 전하여지는 가장 오래된 필

사본(筆寫本)은 9세기 초엽의 것이다. 1415
년경 재발견되어 르네상스의 건축가들에게
강한 영향을 주었다. 초판은 로마에서 1485
년에 간행되었으며 그 이후 세계 여러 나라
에서 여러번 번역되고 있다.

비합리주의(非合理主義) 〔영 *Irrationalism*, 독 *Irrationalsimus*〕 합리주의*와
상반하여 이성(理性)에나 의해 파악할 수 없
는 것 또는 논리적 법칙에 따르지 않는 것
을 본질적인 것으로 보는 입장. 따라서 본
능, 직관, 순수 감각 등이 근본적인 것으로
서 중요시된다. 문예상의 낭만주의(→ 로망
주의), 표현주의* 쉬르레알리슴* 등이 이에
속한다.

빈 공방(工房) 〔*Wiener Werkstätte*〕 뮌
헨에서 창설된 분리파* 운동의 영향을 받아
1903년 오스트리아의 빈에 설립된 빈 분리
파*의 공예 제작소로서 호프만*에 의해 설
립되었다. 빈 공방은 과거의 장식주의적이고
감각적인 공예로부터 분리(탈피)하여 재료
가 지니는 특성을 살리면서 나아가서는 구
조의 단순화, 합목적성 또는 현대적인 합리
성을 주창하고 독자적인 형식과 명쾌한 색
채를 지닌 특색을 나타냈다. 그러나 바우하
우스*가 지향한 공업화 및 기능주의화 등을
추구하지 못했던 빈 공방은 그들의 작품이
심미적이고 운율적인 우아함으로만 그쳐 대
량 생산에 적합한 공업화에 실패함으로써 제
1차 세계 대전 후인 1930년 경제적인 곤경
으로 말미암아 패쇄되고 말았다.

빈 미술사 박물관〔*Kunsthistorisches Museum, Wien*〕 오스트리아에 있는 미술관.
합스부르크가(Hapsburg家)의 막대한 재보와
미술품을 수장하기 위해 카를르 비제나위와
젬퍼*의 설계를 토대로 빈의 중심가에 있는
마리아 테레지아 광장에 건립되어 1891년에
개관되었다. 회화부(繪畫部), 이집트부, 고
대 미술부, 조각 공예부, 왕실 보고부(寶庫
部), 무기부(武器部), 기타(화폐, 악기, 메
달) 등으로 구성되어 있으며 세계 최고의 우
수한 수집품을 자랑하고 있다. 신성 로마 제
국 황제 루돌프 2세에 의해 수집의 길이 트
여 뒤러*와 브뤼겔* 그리고 매너리즘*의 작
품 등 프라하의 거성(居城)을 장식했던 것.
이외에 레오폴트 빌헬름 대공(大公)이 네덜
란드, 플랑드르, 베네치아파*를 중심으로한

1,500여점의 그림과 350여점의 데생, 500여점의 조각 공예품이 회화부의 주류를 이루고 있다. 이집트부와 고대 미술부의 작품들은 프란츠 2세의 18세기 말부터 19세기 초에 걸쳐 왕족 및 귀족의 여행과 오스트리아 고고학 탐험대에 의한 각지의 조사 발굴에 의해 다량으로 들어온 수집품으로 구성되어 있다. 조각 공예품은 막시밀리안 2세, 루돌프 2세, 페르디난트 2세 등이 수집한 것들이 대부분인데 특히 막시밀리안 1세가 수집한 화폐와 메달은 약 40만 점에 가까운 것들로서 가장 오래된 수집사 (收集史)를 갖고 있다.

빈 자기(磁器) 〔영 *Viennese porcelain*, 독 *Wiener porzellan*〕 유럽에 있어서 마이센 자기* 다음으로 오랜 역사를 가진 자기. 뒤파키에 (Du *Paquier*)가 마이센 자기의 비밀을 훔쳐서 1717년부터 제작하기 시작한 것으로서, 단 진정한 자기로서의 제조에 성공한 것은 1718년 무렵이며 현존하는 가장 오래된 빈 자기는 19년의 것이다. 1744년부터 국영에서 운영되면서부터 로코코 양식*의 뛰어난 자기를 제조하였다. 1784년에는 공업가 조르겐타르의 감독하에서 고전주의 양식*의 명품을 만들어 냄으로써 세브르 자기*와 아울러 명성을 떨쳤으나 고전주의*의 쇠망과 함께 제품의 명성도 떨어져 1864년에는 제조가 중지되었다.

빈사(頻死)**의 갈리아인**(人) 〔영 *Dying Gaul*〕 작품명. 오른쪽 옆구리를 찔려 치명상을 입고 땅 위에 상반신을 지탱하며 육체적인 고통을 참는 비장한 갈리아인 (Gallia 人)의 모습을 다룬 유명한 조각상. 원작은 소아시아의 페르가몬왕 아탈로스 1세(*Attalos* I, 재위 기원전 241~197년)가 갈리아인의 침입을 격파한 청동 군상에 속하는 것으로서 오늘날에 전하여지는 것은 그 대리석 모사*인데 페르가몬에서 출토 되었고 현재 로마의 카피톨리노 (Capitolino) 미술관에 소장되어 있다.

빈켈만 Johan Joachim *Winckelmann* 1717년에 출생한 독일의 고고학자이며 고대 미술사 연구의 창시자. 시텐다르 출신. 제하우젠의 고등학교 교감을 역임하였다. 이어서 네트니츠 (드레스덴 부근)에 있는 뷰나우 백작의 도서관 사서 (司書) (1748~1754년)로도 근무한적이 있으며 1754년에는 가톨릭으로 개종하였다. 이듬해 1755년 처녀작 《회화 (繪畫) 및 조각에서 그리스 미술품의 모양에 관한 고찰》 및 《그리스 미술 모방론》을 출판하였으며 동년 로마로 이주하여 고대 미술의 연구에 전념하였다. 1763년 이후 고미술 보존 위원장, 바티칸 도서관의 서기관을 역임하였다. 1764년 주요 저서인 《고대 미술사》를 간행한 후 1768년 뮌헨과 빈의 방문을 마치고 돌아 오는 길에 불행하게도 트리에스트에서 도적의 칼에 맞아 불의의 죽음을 당하였다. 그는 정열과 천성적인 깊은 통찰력, 게다가 이성을 가지고 그리스 미술의 정수를 터득한 근세의 제 1 인자였다. 그의 깊고도 넓은 사고력은 미술사를 전혀 새로운 체계와 방법으로 다루었다. 그 이전의 미술사는 대체로 서술 중심으로서 미술사에 관한 일화 (逸話)가 대부분이었고 작품에 대해서는 막연한 찬사를 하였을 뿐이며 그 판단의 접근 방법에 있어서도 잘못된 것이 많았다. 그런데 빈켈만은 예술 제작의 근본 조건, 다시 말하면 민족의 생활 형식 (풍속, 종족, 국가, 사회, 종교)으로 되돌아가서 고찰하였다. 이렇게 함으로써 종래의 미술사와는 달리 일반의 정신력 및 예술과 생활과의 관련을 인식하려고 하는 〈양식사 (樣式史)〉가 등장하게 된 것이다. 1769년 사망.

빌 Max *Bill* 1908년에 출생한 스위스의 화가, 조각가, 디자이너, 전시장 설계가, 건축가. 취리히 미술학교와 데사우 시대의 바우하우스*에서 배웠으며 당시 칸딘스키*나 클레*로부터 많은 감화를 받았다. 1930년 이래 취리히를 무대로 하여 다면적인 조형 활동을 행하면서 동시에 구체 예술 운동의 중심적 인물이 되었다. 스위스 공작연맹에도 관계하여 공업 디자인이나 세트 가구의 디자인을 담당하였다. 1932년부터 1937년까지 〈추상·창조〉* 그룹에 참여하여 〈좋은 형태 (Die gute Form)〉전 (展) 등을 기획, 구성하였다. 1936년에는 밀라노 트리엔날레*에서 수상 (受賞)하였고 1938년에는 CIAM*의 멤버가 되었다. 제 2 차 세계 대전 후에는 독일의 울름 조형 대학*의 설립에 참가, 초대 학장, 건축학 부장, 공업 디자인학 부장을 겸임하였다. 1953~1955년에 걸쳐 설계, 건축한 울름 조형 대학의 교사 (校舍)는

개방적이고도 알기 쉬운 배치 계획으로 되어 있어 주위의 환경과 뛰어난 조화를 보여주고 있다. 1967년부터는 함부르크 미술 대학에서 환경 디자인의 주임 교수로 활약하였다. 주된 저서로는 《형태(Form)》(1952년)가 있다.

빌라[라 *Villa*] 고대 로마인의 경우는 정원에 속해 있는 주택이라는 뜻. 혹은 교외나 해안에 세워져서 대체로 정원에 둘려싸여 있는 여름 별장을 말한다. 예를 들면 카프리섬(Capri島)에 있는 티베리우스의 빌라, 폼페이*의 이른바 빌라 이템(Villa Item), 보스코레알의 빌라 등이다. 칼 대제(*Karl* 大帝, 768~814년)가 태어난 카롤링거 왕조(*Karolingian*王朝) 시대(751 ~ 987년)에는 군주의 소유지를 〈빌라 레기아(Villa regia)〉라고 불렀다. 중세에서는 로마식 빌라라고 하는 개념이 널리 알려져 있지 않았다. 우선 이탈리아에서 다수의 빌라가 건조되기 시작하였다. 이 시대의 경우 빌라는 정원풍(庭園風)의 시설 전반을 의미하며 주택 그 자체는 보통 가지노(casino)라고 하였다. 이 탈리아의 빌라를 본받아 나중에는 북유럽에서도 빌라가 많이 세워졌다. 근대의 용어로서는 가로(街路)에 즐비하게 늘어서 있는 주택과는 구별하여 피서, 휴양 등을 위해 경치가 좋고 한정(閑靜)한 땅을 골라 세운 독립 가옥(대부분은 한 가족만의 거주를 위한 주택)을 의미한다. 정원을 갖추며 베란다(Veranda)나 테라스(terrasse) 등도 있는 것이 보통이다.

빌레글레(Jacques de la *Villeglé*) → 누보 레알리슴

빌트시토크[독 *Bildstock*] 그리스도 혹은 성인의 책형상주(磔刑像柱)를 말한다. 기도 기둥(Betsäule)이라고도 한다. 보통 조소나 부조로 표현되며 때로는 회화도 있다. 길가의 작은 집에 안치되어 행인의 예배에 쓰여졌다. 13세기 말경부터 시작되었다. 알프스 지방에서는 등산 희생자의 위령을 위해서 쓰며 순난기념비(殉難記念碑;Marterl)라고도 한다.

빔페르그[독 *Wimperg*] 건축 용어. 고딕 건축의 출입구 또는 창문 위의 장식 파풍(破風)(→ 페디먼트)을 일컫는 말이다. 일반적으로 파풍의 가장자리에는 꽃 모양(독 K-

밤페르그

rabbe)이 첨가되고 첨단에는 〈십자 꽃장식〉*을 얹는다.

사개[영 *Rebated joint*, *Assemblage*, 프 *Amisbois*] 1) 공예 용어. 이어맞추어야 할 두 개의 재료를 요철형(凹凸形)으로 만들어 끼워 맞추는 이음매. 또 맞추는 행위를 사개맞춤이라고 한다. 장식장 등에서는 설합의 측면 판자나 오동나무 겉상자 등에 쓰여진다. 2) 건축 용어로서는 주두(柱頭)를 도리나 장여를 박기 위하여 네 갈래로 오려 낸 부분을 말한다.

사교좌(司教座) [라·영 *Cathedra*] 대(大) 교회당 내의 단상에 비치된 사교의 법좌(法座). 초기 그리스도교 시대에는 애프스* 속의 제단 뒤에 있었으나 후에 제단의 전방 북쪽(입구 쪽에서 볼 때 왼쪽)에 마련되어졌다. 그리고 중세 초기에는 풍부한 장식이 시도되어 있는 사교좌가 많이 나타났다.

사르토 Andrea del *Sarto* 본명은 Andrea d′Agnolo *di Francesco* 1486년 이탈리아 피렌체에서 출생한 화가. 전성기 르네상스 시대에 활동하면서 피렌체파*를 대표한 화가 중의 한 사람. 피에로 디 코시모*(Piere di *Cosimo*, 1462~1521년)의 제자. 레오

나르도 다 빈치,* 바르톨로메오,* 미켈란젤로* 등의 작품에서 많은 영향을 받았다. 1518년과 그 이듬해에 걸쳐 프랑스에 체재한 것 외에는 고향인 피렌체에서 활동하였다. 예민한 색채 감각과 교묘한 구도를 사용하여 주로 벽화나 제단화를 제작하였다. 대표작으로는 피렌체의 산티시마 아눈치아타(Santissima Annunziata) 성당의 벽화 중에서도 특히 《마리아의 탄생》(1513~1514년)과 우피치 미술관에 있는 《세례자 요한전(傳)》(1511~1526년), 《마돈나 델레 알피에》(1517년) 등을 비롯하여 런던 내셔널 갤러리 소장의 《청년의 초상》(1517년경), 오스트리아 빈 미술사 박물관 소장의 《피에타》(1526년경) 등이 있다. 1531년 사망.

사리넨 Gottlieb Eliel **Saarinen** 1873년에 출생한 미국의 건축가. 핀란드의 란타살메라에서 태어났으며 1879년부터 1905년까지 게젤리우스, 린드그렌과 헬싱키에서 활약하였다. 자택 및 헬싱키 국립 박물관을 건축한 뒤 1906년에는 네덜란드의 헤이그 평화궁 설계안 모집에 응모하여 입선하였으며 같은 해 그의 대표작인 《헬싱키 정거장》을 착공하였다. 1916년에 완성한 이 정거장은 북구의 견실한 수법과 높은 탑에서 그 특징을 찾아 볼 수 있다. 그 밖에 핀란드에 남겨 놓은 그의 업적으로서는 헬싱키 시가 확장 계획, 레발의 은행, 시청사 등이 있다. 1922년 〈시카고 트리뷴〉 신문사 사옥의 설계안 현상 모집에 참가하여 2등에 당선된 일이 계기가 되어 미국으로 건너간 뒤 미시건주의 버밍험에서 클랜블록 건축 아카데미를 지도하였으며 1926년에는 그 교사(校舍)를 건축하였다. 만년에는 그의 아들 (Eero Saarinen, 1910~1961년)과 같이 내놓은 작품도 많으며 《형태의 탐구》 등의 저서도 있다. 1950년 사망.

사모스의 헤라 입상(立像) 〔**Hera of Samos**〕 대리석 입상의 이름. 그리스의 아르카이크* 대리석 조각품(높이 1.92m, 루브르 미술관 소장). 1875년 사모스섬의 헤라 신전 유지 부근에서 발견되었다. 명기(銘記)에 의하면 케라뮈에스라는 사람이 여신 헤라에게 바친 것. 발견될 당시에는 머리가 없어졌고 왼팔도 손상되어 있었다. 오른손을 아래로 향한 채 상의를 가볍게 움켜 쥐고 왼 손을 가슴에 댄 원통형의 입상. 복부 아래에는 다리를 나타내지 않고 두발을 대고 우뚝 서있는 딱딱한 자세는 극히 초기의 조상(彫像)에 보이는 공통의 특색이다. 제작 연대는 기원전 6세기 전반으로 추정되고 있다.

사모스파(派) 〔**Samian school**〕 그리스 미술의 한 파. 에게해, 이오니아 연안의 사모스(Samos) 섬은 이오니아 미술의 진보와 발달에 중요한 한 몫을 했다. 전하는 바에 의하면 청동 주조의 발명은 이 파의 로이코스*와 테오도로스*(기원전 6세기 중엽, 그들은 건축가로도 알려져 있다)의 공로라고 한다.

사모트라케의 니케 〔영 **Nike of Samothrace**〕 그리스 헬레니즘 시대 (→그리스 미술 5)의 조각을 대표하는 유명한 대리석 조각상의 명칭. 1863년 프랑스의 샤를르 샹포아소가 에게해 북쪽에 있는 사모트라케섬의 카비리 신전 뒤 작은 방에서 수많은 단편으로 깨어져 있는 채로 발견하였다. 후에 현재와 같이 맞추어서 루브르 미술관에 소장되었다. 이 조각상은 기원전 306년 데메트리오스 포리오르케테스가 키프로스(Kipros) 근해의 해전에서 프톨레마이오스를 맞이하여 격파한 승리를 기념하여 기원전 190년경에 이 섬의 신전 근처에 세워진 것이라고 추측된다. 니케(Nike)란, 양 날개가 있고 종려(棕櫚)의 가지와 방패, 월계관을 가진 희랍 신화에 등장하는 승리의 여신(女神)이다. 목과 양 팔이 없어서 확실히는 알 수 없으나 이 여신이 양 날개를 펴고 뱃머리에 서서 승리의 나팔을 오른 손에 들고 불며 왼 손에는 승리의 표식(어떤 학자의 주장에 의하면 빼앗은 적의 배에 장식되어 있던 십자형의 장식품)을 갖고 있는 자세였다고 추측된다. 독창적인 구상, 변화가 많은 격동의 리듬, 강한 해풍에 휘날리는 옷자락의 섬세하고도 정치(精緻)한 조각법, 여체 각부의 완전한 표현 등은 헬레니즘 조각 중의 최고 걸작이라는 평판을 받는 당연한 이유가 되고 있다.

사문석(蛇紋石) 〔영·프 **Serpentine**〕 조각, 공예 및 건축 재료. 광석의 하나. 단사정계(單斜晶系)에 속하며 주로 고토(苦土) 및 규산(珪酸)으로 이루어진 함수광물(含水鑛物). 보통 비늘 모양이나 덩어리 모양 또

301 사인

는 섬유상(纖維狀)으로 되어 반드럽고 기름 같은 느낌을 준다. 주로 녹색을 띠지만 그 밖에 빨강, 노랑, 검은 빛 등이 섞여 있고 광택이 나면서 뱀 껍질과 같은 무늬가 마면(磨面)에 있다. 빛이 곱고 질이 좋은 것은 장식품이나 건축 재료로 쓰인다.

4분의 3주(四分의三柱)〔독 *Dreiviertelsäule*〕 건축 용어. 벽면(속주*의 경우에는 그 중심의 기둥)에서 4분의 3만 돌출한 원주(圓柱).

사비냐크 Raymond **Savignac** 1907년 프랑스 파리에서 출생하여 독학으로 성공한 상업 미술가. 한때 카산드르*와 처음으로 작업을 하면서 그의 영향을 받았으나 오히려 그의 작품은 친구 비르모의 스승 콜랭*의 계통에 속한다고 할 수 있다. 제2차 대전 후에는 논—코미선드 포스터(Non-commissioned poster;주문에 의하지 않은 포스터)전을 개최하여 주목을 받았으며 그의 천부적인 유머러스한 아이디어로 말미암아 인기 작가로서 활동하고 있다.

사산 왕조 미술(*Sassan*王朝美術) → 페르시아 미술

사식(寫植) → 사진 식자(寫眞植字)

사실주의(寫實主義)〔영 *Realism*, 프*Réalisme*〕 추상이나 이상(理想)을 물리치고 객관적 상태를 있는 그대로 묘사하는 예술상의 한 주의. 미술에 있어서 사실주의와 자연주의*와의 사이에는 명확한 구별이 없다. 자연을 존중하고 관찰하는 것과 관찰한 것을 표현하는 능력이 모두 사실주의 표현이라고 하여 물론 자연의 본보기를 단순히 반복하는 것이 아니라 미술가의 동찰과 의지에 의거하는 창작 활동을 통해서만이 비로소 그것이 예술품이 되는 것이다. 미술사상(美術史上), 이를테면 중세 초기의 회화는 자연에서 이탈한 비(非)사실적인 예술이다. 그 회화는 콤포지션*을 종종 순수하게 구성상의 관점에서 정리하고 자연과의 일치라고 하는 것을 전혀 문제로 하지 않는 것이 보통이다. 자연을 충실하게 모방하는 것은 인간에게 있어서 기술적으로 그다지 어려운 일이라고는 생각지 않는다. 따라서 중세 초기와 같은 비사실주의적 시대의 미술에는 자연의 재현이라는 경향이 없었던 셈이다. 그러나 선사 시대의 동굴화(→구석기 시대,

→알타미라)는 분명히 사실주의적인 수법을 보여주고 있다. 다시 헬레니즘 시대(→그리스 미술 5)나 고대 로마의 미술, 13세기 고딕* 조각, 초기 르네상스(특히 반 아이크 형제*나 도나텔로*)의 예술 등에도 사실주의적 경향이 현저하다. 19세기에 쿠르베*가 프랑스 회화에 수립한 사실주의는 특수한 의미를 지니고 있다. 그는 테마의 선택에 의해서라든가 혹은 풍경화, 초상화, 정물화에서의 형태와 색깔의 객관성을 면밀히 관찰하여 철저한 사실주의를 제창하고 또 실현하였다. 이 사실주의는 반(反)사상적인 운동이다. 회화에서 문학적, 상징적 요소를 모조리 배제함과 동시에 아카데믹한 역사화 및 신화화에 격렬히 반항하였다. 한편 소련에서 발전한 예술상의 입장에선 사회주의 리얼리즘*이 있다.

4엽 장식(四葉裝飾)〔영 *Quatrefoil*〕 건축 용어. 창문의 상부에 있는 협간(狹間) 장식의 가시나무가 만들어내는 엽형(葉形)의 일종으로 네 잎 클로버와 흡사하다. 고딕*식 건축에서 종종 볼 수가 있다.

사이드보드〔영 *Sideboard*〕 원래는 식탁 곁에 놓는 보조 식탁인데, 점점 발달하여 프랑스의 뷔페*(buffet)와 같은 것이 되었다.

사이즈〔*Size*〕 토끼 가죽의 아교와 같은 젤라틴(gelatin) 용액. 밑칠이나 채색의 준비 단계에서 지지체(支持體)의 표면에 쓰여지고 있다. 넓은 의미에서는 종이와 같은 다공질면(多孔質面)의 오목한 곳을 메워 표면을 매끄럽게 마무리하는 것을 말한다.

사이츠(William G. *Seitz*) → 아상블라즈

사이트 플랜〔영 *Site plan*〕 부지(敷地) 계획. 부지의 자연적, 인공적, 물리적, 사회적인 여러 조건과 주민의 부지에 대한 여러 요구를 유기적으로 통합하고 조화시켜서 지정된 부지에 유효한 건축물이나 건축군을 배치 계획하는 것. 이 계획을 위해서는 직능으로서의 디자이너뿐만 아니라 널리 그 지역 주민의 참가가 있어야 한다.

사인〔영 *Sign*〕 「기호」의 뜻. 인간의 커뮤니케이션을 성립시키게 하는 것으로서, 그것이 기호이기 위해서는 첫째, 의미 또는 내용, 소기(所記;signifié)가 있을 것. 둘째, 인간의 감각에 호소하는 수단, 능기(能記;signifant)일 것 등이 필요하다. 감각적 수단

으로서의 기호는 ① 문자나 그림 등의 시각 (視覺) 기호 ② 언어 등의 청각 기호 ③ 점자(點字) 등의 촉각 기호 ④ 후각 기호 ⑤ 미각(味覺) 기호 등으로 나눌 수가 있다. 또 자연물과 인공적인 것이 있다. 자연적 기호란 예컨대 설형(雪型 ; 산의 눈이 자연히 녹을 때 만들어지는 조형에 의해 계절을 아는 하나의 自然磨)과 같이 자연 현상으로서 생기는 사항 속에 규칙성, 순환성을 읽음으로써 사람들이 생활 속에서 자연 현상을 하나의 기호로 쓰고 있는 것을 말한다. 인공적 기호는 본래적 기호(proper sign)라고도 하며 여기에는 언어 기호와 비언어 기호가 있다. 언어 기호는 인류에 있어서만 최고도의 진화를 표시한 기호이다. 비언어 기호에는 신호, 시그날(signal)과 상징(symbol)이 포함된다. 기호의 계획 및 설계에 있어서는 의미 내용과 감각 수단, 지시되는 것과 지시하는 것, 심적 이미지와 물적 영상이 적절히 통합이 되는 법이 기호를 쓰고 있는 사회나 문화 속에서 충분히 양해되는 것이 아니면 안된다. 기호에 관한 학문으로서는 기호론*(semiotic)이나 의미론*(semantics) 등이 있다. → 상징

사자(死者)**의 서**(書) 〔영 **Book of the Dead**〕 고대 이집트의 신앙에 있어서 죽은 사람에 대해 저승에서 처신할 여러 가지 주의할 사항을 기록해 놓은 책. 대개 신(新) 제국 시대 및 말기에 편집된 것으로서, 상형 문자나 성용(聖用) 문자로 기록되어 있고 단색 또는 다색(多色)의 삽화가 덧붙여져 있다. 또 죽은자와 더불어 같이 묻은 파피루스의 두루마리를 뜻한다. (예컨대, 대영 박물관에 있는 《아니의 서》). 그러나 넓은 뜻으로는 고(古)제국 시대 피라밋의 내부 벽면에 기록된 《피라밋의 서》나 고제국 시대에서 말기까지에 걸쳐 궤짝에 기록되어 있는 《궤짝의 서》도 포함된다.

사젠트 John Singer **Sargent** 1856년에 출생한 미국의 화가. 미국인 양친 아래서 플로렌스에서 태어났다. 파리에서 뒤랑*의 가르침을 받았다. 영국에서 활동하여 로열 아카데미* 회원이 되었고 만년에 미국으로 건너가 보스턴 도서관의 천정화를 완성하였다. 우수한 기교를 지닌 사실적인 화풍은 타의 추종을 불허하고 있다. 수채화, 유화 뿐만 아니라 초상화가로서도 유명한데, 특히 부인상을 잘 그렸다. 1925년 사망.

사조(鉇彫) 〔영 **Chopping**〕 목조 즉 나무 조각에서 짧은 창을 써서 대략적인 면에 새겨내는 기법. 아프리카 흑인 조각에는 이런 작품 예가 많다. 그 단순화되고 박력있는 입체감 때문에 20세기 초두에 피카소* 브라크* 등의 퀴비슴* 및 기타의 작가에게 영향을 주었다.

사진(寫眞) 〔영 **Photography**〕 감광제(感光劑)를 바른 유리판이나 셀룰로이드(celluloid) 즉 건판(乾板) 또는 필름 위에 가시광선(可視光線), 자외선, 적외선 또는 감마선, 전자선 등의 작용에 의해 물체의 반영구적인 영상을 만들어내는 기술. 예술적인 의도에서 행하여지는 경우와 다른 여러 가지 목적으로 이용되는 경우가 있다. 그리고 전자(前者)는 3종류로 대별할 수가 있다. 1) 카메라에 의한 조형 ― 사진이 발명되고서부터 오늘날에 이르기까지 사진적 조형의 중요한 근거를 이루고 있다. 특징은 매우 빨리 또한 정밀하게 묘사할 수 있다는 것이다. 그리고 미묘한 명암의 상태를 의도적으로 만들어낼 수가 있다. 2) 포토그램(photogram) ― 카메라를 쓰지 않고 인화지(사진을 인화할 때의 감광지)나 필름 위에 직접 물체를 놓고 빛을 비추어 거기에서 생기는 영화(影畫)로 구성한 것. 이 기법은 카메라에 의한 사진술 그 자체만큼 오래 되었다. 폭스 탈보트*(William Henri Fox *Talbot*, 1800~1877년)는 스스로 고안한 사진지 위에 레이스(lace)를 놓고 1835년 최초의 어설픈 포토그램을 시도하였다. 1921년 레이*와 모홀리 ― 나기*가 새롭게 창의, 고안하여 이것을 만들고부터는 근대적인 예술 표현 기법으로 주목받게 되었다. 3) 포토몽타즈(photomontage) ― 2매 이상의 서로 다른 사진을 적당히 맞추어 한 장으로 합쳐 만든 사진. 다시 말해서 중복 인화 및 중복 노출 등에 의해 하나의 통일적인 그림 또는 작품을 시도하는 것. 부분은 각각 독자성을 갖는다 하더라도 전체가 하나의 완전한 구성으로 나타난다. 퀴비슴*의 파피에 콜레(→ 콜라즈)나 다다이슴*의 작품으로부터 영향을 받아 존 허트필드(John *Heartfield*) 및 그로츠*가 1919년 처음으로 만들었다. 이와 같은 제작을 지

향하는 예술가를 photomonteur라 부른다.

사진 식자(寫眞植字)〔*Phototype setti-ng, Photocomposing*〕 활자를 쓰지 않고 문자반(文字盤)에서 글자를 한 자씩 감광물(인화지 또는 필름)에 감광시켜 인자(印字)하는 방법을 말하며 이 인자하는 기계가 사진 식자기이다. 사진 식자의 특징은 하나의 문자반에서 ①문자의 대소(大小) 변화와 ②문자의 형상(形狀) 변화를 용이하게 얻을 수 있는데 있으며 ③그 얻어진 인화가 활자의 청쇄(清刷)에 해당하는 것으로 되어진다는 것이다. ①의 문자의 대소는 각종의 주(主)렌즈(보통 20개 있다)에 의해 7급(5포인트)에서부터 최신 기계에서는 100급까지 변화시킬 수가 있다. 다시 확대 렌즈를 사용하면 250급까지의 변화가 가능하다. 문자의 크기는 보통 급수로 부르며 1급은 0.25mm에 해당된다. ②의 문자의 형상은 변형렌즈에 의해 장체(長體), 평체(平體), 사체(斜體)가 얻어진다. 사체에는 우(右)사체와 좌(左)사체가 있다. 서체는 명조(明朝), 고딕, 태명(太明), 세(細)고딕, 그래픽체 등 외에도 여러 가지 새로운 서체가 창안되어 있다. 글자 외에 괘(罫)·장식괘·지문(地紋)도 인자(印字)할 수가 있다. 인자가 종료된 인화지가 현상 → 정착 → 수세(水洗) → 건조되면 ③의 활자의 청쇄에 상당하는 것이 된다. 이 인화는 오자(誤字)의 정정, 또 패선긋기 등을 한 후 대부분은 오프셋이나 그라비야 인쇄 등의 문자 원고로서 제판에 돌려진다.

사진 조각(寫眞彫刻)〔영 *Photosculpture*〕 사진에 의하여 모델 그대로의 초상 조각을 만들어내는 기술 또는 그 작품을 말한다. 1861년 윌렘(Willème)이 사진을 모델로 흉상(胸像)을 만든 것이 그 시초이다. 모델을 중심으로 하여 각기 다른 각도에서 24장의 사진을 찍고, 이어서 조소대(彫塑臺) 위에 점토의 덩어리를 놓고 24 부분으로 나눈 뒤 회전시켜서 이것에 사도기(寫圖器)를 써서 사진을 투영(投影)하여 요철(凹凸)을 가해 모델의 초상을 입체화 한다. 지금은 별로 쓰이지 않는다.

사진판(寫眞板)〔영 *Halftone process*〕 망판(網版)이라고도 한다. 사진과 같은 명암이 망점의 대소에 의해 표현되는 철판(凸版) 형식의 사진 제판 인쇄이다. 원화보다 사진 네가를 만들 때에는 망판용 스크린(halftone screen)을 쓴다. 스크린은 망목(網目)이 미세할 수록 농담을 원화에 가깝게 표현할 수가 있다. 망목은 1인치 사이의 흑선의 수로 표시하는데 보통 60, 70, 80, 100, 120, 133, 150선 등이 있다. 가장 밝은 흰 부분의 망을 제거한 판을 특히 하일라이트 판이라 한다. → 철판(凸版) 인쇄

사크라 콘베르사치오네〔이 *Sacra Conversazione*〕 산타 콘베르사치오네(Santa Conversazione)라고도 한다. 〈성스러운 담화(談話)〉라고 번역된다. 15세기 이후에 특히 북부 이탈리아에서 즐겨 다루어진 성모도의 한 타입. 넓은 땅을 배경으로 성모가 성인들과 함께 담화하는 정경을 표현한 것을 말한다.

사티로스〔희 *Satyros*〕 그리스 신화 중의 괴인(怪人). 디오니소스*의 추종자로서, 상반신은 사람이고 아래는 양(羊)의 다리를 가졌으며 말(馬)의 귀(耳)와 꼬리를 가졌다. 술과 여색을 즐겼으며 춤도 잘 추었다. 로마 신화의 파우누스(Faunus)에 해당한다.

사회주의(社會主義) **리얼리즘**〔영 *Socialist realism*〕 소비에트 연방에서 발전한 문예 및 미술 전반의 이론과 원리를 말한다. 1922년 〈아크르르〉(AKhRR, Assotsiatsiya Khudozhnikov Revolyutsionnoi Rossii의 준말) 즉 〈혁명 러시아 미술가 협회〉가 결성되고서부터 점차 명확한 형태를 취하게 되었고 1932년 스탈린에 의해 정식화되었다. 사회주의 리얼리즘은 1) 현실 생활과 그 혁명적 발전을 역사적인 실제에 입각하여 충실히 묘사하는 것. 2) 그렇게 함으로써 사회주의 정신에서의 근로 대중의 훈육(訓育)을 달성하는 것을 목표로 한다. 예술은 현실이라는 것에 충실하지 않으면 안된다. 그런데 충실하다는 것은 물론 사진과 같은 박진성(迫眞性)을 의미하는 것은 아니다. 사진적 리얼리즘은 사물을 마치 움직이지 않는 순간(만일 그와 같은 순간이 있다고 한다면)에서 파악할 수 있는 정적(靜的) 묘사라 해석되고 있다. 따라서 그것은 사물의 운동이나 발전을 표현하지 않는다. 변증법적 유물론은 예술가 및 비평가의 주의를 조금도 정적이 아닌 사실에 돌리는 철학 이론이다. 사

회주의 리얼리즘의 사고방식에 의하면 진정한 의미의 예술 분석은 예술의 객관적 내용(작가의 주관적 의식이 아니라)과 계급 투쟁 과정과의 관계를 연구하는데 있다는 것이다. 직접적이든 추상적이든 예술은 사회적 현실을 반영해야 한다는 것이며 그 현실의 중심적인 부분으로서 계급 투쟁을 들고 있다. 조형 예술에서는 서유럽 근대 미술의 추상주의*적, 표현주의*적 경향에 반항하여 러시아 리얼리즘의 전통을 부활함과 동시에 널리 과거의 세계 미술 중에서도 비판적인 입장에서 요소를 흡수, 이를 혁명 러시아의 역사적 현실에 적응시키려고 하였던 것이다. 이리하여 근로 대중의 생활 감정에 직접 호소하는 작품을 낳게 하려고 한 것이다. 이 때문에 영웅들의 초상화나 내란의 기록화 등이 많이 등장하였는데, 수법은 혁명적인 로망티시즘(Romanticism)을 내포하면서도 아카데믹하고 또한 내용에 있어서도 주제(主題)의 과장이 매우 심한 경우가 많다. 대표적 화가로서는 게라시모프(Aleksandr M. Gerasimov), 요간손*(Boris V. Yoganson), 랴지스키(Georgii G. Ryazhiskii) 등이며 조각가로서는 무히나(Vera I. Mukhina), 톰스키(Nikoiai V. Tomskii), 부체티치(Evgenii V. Vuchetich), 아즈구르(Zail I. Azgur) 등을 들 수 있다.

산 마르코 대성당〔St. Marco〕 이탈리아 베네치아에 있는 완전한 비잔틴 양식의 교회당. 12세기에 건립된 십자형 플랜으로서, 중앙부와 각 가지(枝)에는 각기 큰 둥근 지붕을 얹었고 내부는 모자이크와 대리석의 현란하고도 호화로운 장식이 있다.

산 비탈레 성당〔Basilica di S. Vitale, Ravenna〕 라벤나에 있는 동로마 제국의 유스티니아누스 황제 시대에 황제와 그의 비(妃) 테오도라에 의하여 건립(536~547년)된 둥근 지붕의 8각형 회당. 내부의 벽면을 장식하고 있는 현란한 유리 모자이크는 유스티니아누스 황제와, 테오도라와 그녀의 궁녀들이 행하는 종교적 의식의 두 장면을 나타낸 비잔틴 모자이크의 대표적 작품으로서 특히 유명하다.

산성 매염 염료(酸性媒染染料)→ 염료

산성 염료→ 염료

산세리프판(Sansserif 版) → 레터링

산소비노 Sansovino 1) Andrea Sansovino. 본명은 Andrea Contucci Sansovino 1460년에 출생한 이탈리아의 조각가, 건축가. 몬테 산소비노(Monte Sansovino)에서 태어났다. 피렌체로 가서 폴라이우올로*의 제자가 되었다. 피렌체 및 로마에서 활동. 1491년부터 1500년까지는 포르투갈의 리스본에서 제작 활동하였다. 전성기 르네상스 조각의 대표적 작가들 중에서 최초로 이름을 떨친 사람이다. 대표작으로는 피렌체의 성 지오반니 세례당에 있는 대리석 조각 군상인 《그리스도의 세례》(1502년 착수), 로마의 산타 마리아 델 포폴로 성당 내의 《지롤라모 바소의 묘비》(1505년), 《스포르차 비스콘티의 묘비》(1507년) 등이 있다. 건축가로서의 주요작은 피렌체의 성(聖) 스피리토(S. Spirito) 성당(설계자는 브루넬레스코*)이다. 1529년 사망. 2) Jacopo Sansovino. 본명은 Jacopo Tatti 1486년에 출생한 건축가겸 조각가. 1)의 수제자. 이 때문에 같은 이름으로 불리어졌다. 피렌체 출신. 피렌체 및 로마에서 제작 활동을 하였다. 1527년 이후는 베네치아에서 활약하였다. 피렌체 시대의 우수작으로는 《박쿠스》(피렌체 국립미술관)가 있다. 베네치아에서는 건축가 및 조각가로서 광범한 활동을 전개하였던 바 그의 명성은 회화에서의 티치아노*와 병칭되었다. 건축으로서의 대표작은 베네치아의 산 마르코(S. Marco) 대성당 《도서관》(1536년 기공) 및 《로제타(Loggetta)》(1540년) 등이며 조각으로서의 주요작은 로제타의 청동 입상 및 대리석 부조, 총독 관저의 대리석 거상인 《마르스(Mars)와 넵투누스(Neptunus)》 등이다. 1570년 사망.

산업 광고(産業廣告)〔영 Industrial advertising〕 생산재 혹은 사무용품 등의 산업용 자재를 어필하는 광고이다. 소비자용품 광고에 대응하는 말.

산크튀아리움〔라 Sanktuarium〕 「성스러운 장소」, 「성역(聖域)」의 뜻. 유태교 성당의 지성소(至聖所). 그리스도 교회에서는 제단이 있는 곳을 지칭하는 말.

산타 마리아 노벨라 성당〔Sta. Maria Novella, Firenze〕 이탈리아 피렌체에 있는 성당. 건축 연대는 1278~1350년. 건축을 지휘 감독한 사람은 설교승(説教僧)인

산 마르코 대성당 (이탈리아) 1299년

샤르트르 대성당 (프랑스) 1145~55년

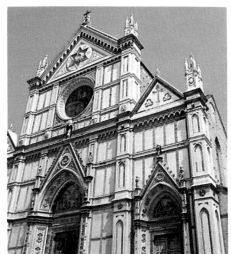

산타 크로체 성당 (이탈리아) 1295~1442년

Schadow, Gottfried	Cézanne	Chagall	Chardin

성 베드로 베르니니 『성 베드로의 순교』 1657~1667년

산 피에트로 대성당(대화랑) 베르니니 1657~1667년

사자의 서 『오시리스의 예배』(이집트) B.C 1405~1367년

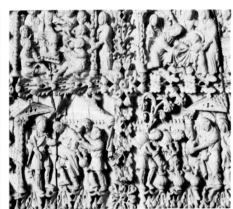

상아 조각 『성서의 표지』(프랑스) 11세기경

Segantini Sickert Signorelli Siqueiros

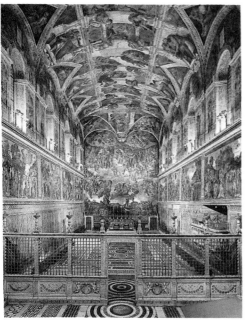

성모대관 벨라스케스 1641~42년
시스티나 예배당 미켈란젤로
『벽화와 천정화』 1508~12년

성고 안젤리코 1428~32년

성고 리피 1440년

Snyders

Sodoma

Steen

Solimena

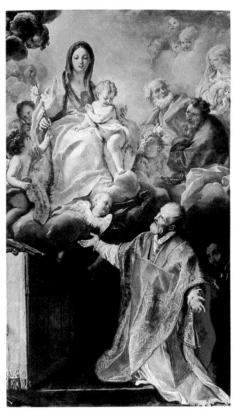

성 모자도 로베르 1455~65년

성모 카라치『성모 몽소승천』1600~01년

성 모자도 마라타『성 모자와 성 필리포 데 네리』1690년

삼왕예배 캄비노『동방의 세박사』1290년

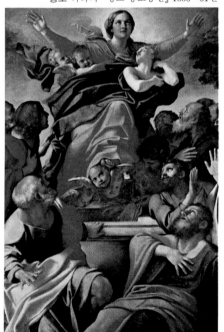

사실주의 도미에『기구를 탄 나다르』1862년

사실주의 쿠르베『목욕하는 여자』1853년

수퍼 리얼리즘 펄스타인『소파에 기댄 여성』1973년

상징주의 샤반『희망』1872년

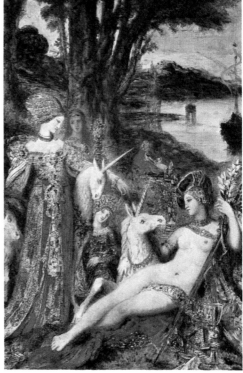

상징주의 모로『일각수』1885년

쉬르레알리슴 마그리트『시간의 관통』1939년

쉬르레알리슴 에서『정물과 거리』1937년

쉬프레미티슴 말레비치『물통을 메고가는 농부』1912년

쉬프레미티슴 리시츠키『프라운 99』1924~25년

쉬프레미티슴 로드첸코『콘스트럭션』1920년

신인상주의 시냑『마르세유항의 풍경』1905년

신인상주의 쇠라『그랑드 자트의 일요일』1886년

수틴『성 니콜라우스제의 전야』1660~65년

시퀘이로스『멕시코인의 사회보장』1952~54년

시슬레『대홍수』1876년

수르바란『정물』1664년

샤르댕『정물』1764년

샤갈『생일』1915년

세잔『미역감는 남자들』1892~94년

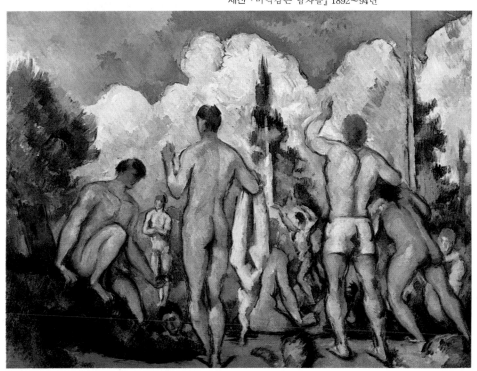

프라 시스트와 프라 리스트로 피렌체의 고
딕 성당 중에서도 가장 아름다운 도미니카파
(派)의 건물. 3랑(廊), 십자 궁륭(十字穹
隆), 내진*의 끝은 호(弧)를 이루지 않고 직
선이다. 장엄과 공간 깊이의 느낌을 더욱 크
게 하기 위하여 장당(長堂)에서 횡당(橫堂)
을 향하여 박공의 폭을 체감시켰으며 또 장
당 가운데 쯤에서는 두 단을 올리고 있다.
역주(力柱)의 모양도 매우 아름다와 미켈란
젤로*는 이 성당을 〈나의 신부(新婦)〉라고
까지 불렀다. 대리석 인크러스테이션*의 아
름다운 파자드*는 1350년에 착공되었고 그
뒤 르네상스에 이르러 1456년 알베르티*에
의하여 개장(改裝)되었다. 옆의 입구, 벽감
(壁龕), 대리석 인크러스테이션, 윗 층의
형태와 큰 둥근 창문 등은 옛날 그대로이다.
알베르티의 개장은 원주 및 각주(角柱 ; 구석
과 윗 층) 장식 떠로서 뚜렷이 기능적인 아
름다움을 주고 있으며 또 일종의 나선식 공
벽(控壁)으로 상하층을 연락시킨 일은 바로
크* 시대의 전구(前驅)로서 중요한 뜻이 있
다.

**산타 마리아 델 피오레 대성당[Sta. M-
aria del Fiore]** 이탈리아 피렌체(플로렌
스)시에 있는 대성당. 1296년 아르놀포 디
캄비오(Arnolfo di Cambio, 1232 ?~1311년)
의 설계에 따라 공사가 시작되었다. 그러나
그의 사망 후에는 한 때 진행이 중지되었다
가 1334년부터 재차 계속되었다. 지오토*와
그 다음에 안드레아 피사노(→ 피사노 3)가
건축 지도에 임하였는데 1357년 이후에는 프
란체스코 타렌티가 아르놀포의 계획을 변경
하여 자기의 새로운 계획에 따라 공사를 진
행하였다. 일단 완성된 것은 15세기 고딕식
(첨두 아치 구조)이지만 지붕에서 십자(十
字)로 교체하는 곳에는 거대한 궁륭*이 있
다. 대건축가 브루넬레스코*가 1420년부터
1436년에 걸쳐 이 궁륭의 구조 기술을 해결
실시한 것이다. 또한 현재의 정면 장식은 19
세기 (1887년)에 완성한 것이다. 본당 바로
옆에는 캄파닐레* 및 세례당*이 있다. 그 캄
파닐레는 중세 초기 이래 있었던 정방형의
평면이 있는 탑형 건물로서, 설계자는 지오
토*이며 1334년에 기공되었다. 세례당은 8
각의 평면이 있는 전통적인 기본 형태에 로
마네스크* 양식으로 이루어져 있다.

**산타 콘베르사치오네(Santa Conversazi-
one)** → 사크라 콘베르사치오네(Sacra Co-
nversazione)

산타 크로체 성당[Santa Croce, Firenze]
이탈리아 피렌체에 있는 성당. 탁발(托鉢)
승단의 가장 큰 성당. 아르놀포 디 캄비오*
의 설계(1294년)에 따라 1295년에 착공되어
1442년에 완성되었다. 파사드*는 19세기에
완성. 중당(中堂)은 비교적 크고(길이 128
야드, 폭 21야드, 높이 56피트), 궁극적으로
는 로마에 기원을 둔 모티브로서 종속 반원
돔*이 달려있는 거대한 8각형의 돔이 특징
이다. 대리석의 견고한 벽면은 기하학적인
상감(象嵌)* 세공으로 장식되어 있으며 특
히 신랑*의 리브가 있는 교차 궁륭은 직접
거대한 신랑의 아케이드* 위에 걸쳐 놓음으
로써 높이보다는 폭을 강조하여 공간 효과
를 높이고 있다. 전체적으로는 토스카나 고
딕에 속한다. 지오토의 유명한 벽화가 있다.

**산 피에트로 대성당[이 San Pietro, 영
Saint Peter's]** 이탈리아 바티칸시에 있
는 로마 가톨릭교의 본산이다. 사도 베드로
(피에트로)의 묘소에 건립된 것으로서 그리
스도계 최대의 성당이다. 그리스식 십자가
(→ 십자가)를 기본으로 해서 그 중앙에 장
대한 돔*(dome ; 직경 42m)을 가설한 바질
리카*풍 건축이다. 현재의 성당 전신(前身)
은 콘스탄티누스 대제(Constantinus 大帝,
324~337년) 시대에 건조된 5랑식(廊式) 바
질리카풍의 옛 산 피에트로 대성당(326년 헌
당)이었다. 르네상스 시대 때 교황 니콜라
스 5세(Nicolas V, 재위 1447~1455년)가
1452년에 새 건축에 착수하였으나 교황의 사
망 후 공사는 거의 중단되었다가 율리우스
2세(Julius II, 재위 1503~1513년) 시대에
브라만테*의 안(案)에 의거하여 신축 공사
가 시작되었다(1506년). 브라만테의 사망 후
1515년부터 1520년까지는 라파엘로*가 건축
감독을 하였고 그 후의 감독은 1520년부터
1546년까지는 안토니오 코리올라니 다 상갈
로(→ 상갈로 2), 1547년부터 1564년까지는
미켈란젤로*(특히 큰 돔*을 설계하였음),
1603년부터 1629년까지는 마데르노*(신랑*,
현관랑 및 파사드*를 건조). 마데르노의 사
망 후에는 베르니니*가 그 후계자로서 건축
감독이 되어 1657년부터 1667년까지 성당 앞

의 광장을 에워싸는 반원형의 콜로네이드*
(柱廊)를 건조하였다.

산화철(酸化鐵)〔영 *Iron Oxide*〕 천연
혹은 인공적으로 산출되는 화합물로서, 이를
재료로하여 황색에서 적색까지의 범위에 걸
쳐 많은 단단한 안료가 만들어진다.

살롱〔프 *Salon*〕 「넓은 거실」, 「응접실」
등의 뜻을 지닌 이탈리아어 sala에서 유래된
말. 17세기 루이 14세 무렵의 궁전이나 귀
족 저택의 살롱에는 그 시대의 특징으로서
시인이나 미술가가 많이 모여서 작품의 감
상 및 비평이 행해졌다. 그 결과 후에는 필
연적으로 작품을 감상할 수 있도록 특별히
마련된 장소로서의 의미를 지니게 되었다.
예컨대 오늘날도 작품 전시회 등을 살롱이
라고 부르는 것은 프랑스 아카데미가 루브
르 궁전의 대 (大)살롱에서 열리는 관습이 있
었기 때문이다. 아카데미가 설립된 후인 루
이 14세 시대에는 팔레 로와이얄의 중정 (中
庭)에서; 나중에는 루브르궁에서 10회 전람
회가 열렸는데, 이 중에서 1725년 루브르궁
의 살롱 칼레에서 열린 전람회가 가장 큰 살
롱이었다. 1791년까지는 아카데미에 소속된
작가들만의 작품전 즉 관전(官展)이었다. 18
세기 후반 이후에는 파리 뿐만 아니라 드레
스덴, 라이프치히(1764년), 런던(1768년)에
서도 살롱이 열렸고 19세기에 이르러서는 유
럽 각국의 유행적인 행사가 되면서부터 이
들 출품작들의 비평도 활발해져서 많은 비
평론이 살롱 어디어디의 말이라고 발표되기
도 했다. 오늘날에도 파리에서 매년 개최되
고 있는 주된 살롱은, 봄철에 열리는 살롱
데 쟁메팡당,* 살롱 드메,* 살롱 데 튈르리*
(1924년 발족), 살롱 두라르 데 코라티프,*
(1901년 발족) 등과 가을철에 열리는 살롱
도톤*(1903년 발족) 등이 있다.

살롱 데 레알리테 누벨〔프 *Salon des R-
ealite nouvelles*〕 제 2차 세계 대전 후 프
랑스에서 일어났던 추상주의* 미술가들이 그
들의 새로운 작품을 발표하기 위해 조직했
던 전시회의 명칭. 여기에 출품한 화가는 프
랑스인뿐만 아니라 외국인도 많았다. 전전
(戰前)의 〈추싱 (抽象)·창조 (創造)〉* 그룹
의 멤버 외에 시네이네르* 등 신인들도 다
수 참여했으나 후에 시네이데르는 탈퇴하였
다.

살롱 데 르퓌제 → 낙선전 (落選展)

살롱 데 튈르리〔프 *Salon des Tuileries*〕
프랑스의 권위있는 미술 기관. 매년 가을 파
리에서 전시회를 개최한다. 출품자는 루오,*
스공작,* 블라맹크,* 동겐,* 로랑생* 등의 옛
에콜 드 파리*의 장로(長老)들을 비롯하여
로르주,* 뷔페* 등의 신진들도 포함되어 있
다. 단, 신진이라 해도 비구상* 및 추상주
의*의 작가들은 없고 프랑스 화단의 온건한
경향을 나타내는 작가의 작품이 많다.

살롱 도톤〔프 *Salon d'Automne*〕 「가을
의 전람회」라는 뜻. 매년 가을 파리에서 개
최되는 전람회로, 봄의 전람회인 Salon de
la sociéte National des Beaux-Arts에 대하
여 한층 더 진보적인 제작을 지향했던 화가
들 즉 데스파냐, 카무맹,* 프리에즈* 등에 의
해 조직되었다. 포비슴*이나 퀴비슴* 운동
도 이 전시회를 통해서 등장하였는데, 이와
같이 근대 회화사상 이미 중요한 발자취를
남겨 놓고 있다. 과거에는 마티스,* 블라맹
크,* 브라크,* 피카소,* 루오* 등이 출품했었
으며 그 다음 세대의 화가로서는 마르샹,* 우
도,* 브리앙숑* 등이 출품하고 있다. 오늘날
에는 회화 이외에 조소(彫塑), 건축, 판화,
무대 장식 미술, 기타 광범위한 부분에 걸
쳐 개최되고 있다.

살롱 드 메〔프 *Salon de Mai*〕 「5월의
전람회」라는 뜻. 현재 프랑스 화단의 전위
적(前衛的) 작가들의 모임이며 1943년에 창
립되었다. 1945년에 제 1회전이 열렸다. 레
지스탕스 운동에서 시작되었다. 추상주의,*
쉬르레알리슴* 혹은 프랑스 전통 청년 화가
파의 작가. 조각가를 포함하며 공모하지는
않는 초대전이다. 하르퉁크,* 술라지,* 쿠토,*
상제 (Gustave *Singier*) 마르샹* 등을 비롯하
여 마티스,* 루오,* 로트* 또는 외국 작가가
초대되기도 했다.

3색분해(三色分解) 색원고 (회화, 컬러
사진, 컬러 필름)를 청자(靑紫), 녹, 적의
필터를 각각 사용하여 3매의 네가티브*를
촬영하는 것. 인쇄할 경우의 색은 보색*인
황, 적자 (赤紫), 청록을 각각 사용한다. 전
체의 톤*을 보다 좋게 하기 위해 흑색 잉크
용의 판을 만들어 4색 인쇄로 한다.

삼왕 예배(三王禮拜)〔영 *Adoration of
the Magi*〕 〈동방 박사의 예배〉라고도 한

다. 그리스도교 미술의 제목중 가장 오래되고도 가장 중요한 것의 하나. 마태 복음 제2장에 기록된 대로 그리스도 탄생 때 동방의 3박사가 별을 쫓아와 아기 예수께 예배하며 황금 — 그리스도의 왕위(王位)를 상징함 — 과 향(香) — 그리스도의 신성(神性)과 구원의 사명을 상징함 — 과 몰약(没藥) — 그리스도의 고난을 상징함 — 을 바치는 장면으로 구성된다. 이 제목은 초기 그리스도교 시대의 석관 부조에서 나타났다. 비잔틴 미술*의 모자이크,* 중세 전성기의 부조(浮彫)나 15세기 및 16세기의 이탈리아, 독일, 네덜란드의 회화에서 즐겨 다루어졌다. 처음에는 간단한 그림이었으나 15세기에 이르러 화려해졌는데, 아름다움을 즐기는 시대의 취미에 따라 사치스럽고도 호화로움이 극에 달한 매우 복잡한 양상으로 발전하였다.

3원색〔영 *Three primary color*〕 3원색에는 빛의 원색과 물체색*의 원색이 있다. 1) 빛의 3원색 — 적, 녹, 청자(靑紫)의 3색광은 더 이상 분해가 되지 않고 또 다른 색광의 혼합으로도 생기지 않으며 한편, 이들 3색 전부를 혼합하면 백색(無彩色)이 된다. 이와 같은 3색을 빛의 3원색이라 한다. 이런 빛의 3원색을 여러 가지 비율로 혼합하면 대체로 다음과 같은 색이 만들어진다.
적＋녹 → 등(橙), 황, 황록의 순색
녹＋청자 → 청록, 청의 순색
청록＋적 → 자, 적자의 순색
적＋녹＋청자 → 각 색상의 저채도(低彩度) 및 무채색
2) 물체색의 3원색 — 그림물감이나 염료 등 물체색의 적자(magenta), 황, 청록(cyan)의 3색은 적당히 혼합하면 스펙트럼상의 모든 주요 색상과 흡사한 암색(暗色)이 생기며 가장 많은 색상이 이루어진다. 이 3색을 물체색의 3원색이라 하며 빛의 3원색의 보색(補色)이다. 그리고 여러 가지 혼합 비율에 따라 다음과 같은 색이 된다.
적자＋황 → 적, 등(橙)의 순색 및 저채도
황＋청록 → 황록, 녹의 순색 및 저채도
청록＋적자 → 청, 청자, 자의 순색 및 저채도
청록＋적자＋황 → 각 색상의 암색 및 무채색
빛의 3원색과 물체색의 3원색이 서로 보색 관계에 있음을 이용한 것이 원색판 인쇄

나 천연색 사진이다. → 색, → 혼색

삼위일체(三位一體)〔영 *Trinity*〕 성부(聖父), 성자(聖子), 성신(聖神)의 3위는 모두가 신의 출현으로서 원래 일체(一體)라고 보는 그리스도교의 신앙을 말한다. 10세기 이후에는 나란히 있는 3체의 좌상으로 표현되었다. 13세기부터는 몸은 다만 하나이고 3개의 머리 또는 얼굴이 있는 모습으로 표현되었다. 후에는 성신을 비둘기로 상징화시켜 표현하는 것이 일반화되었다. 성부 및 성자(그리스도)와 마찬가지로 비둘기도 십자가 후광(→ 후광)을 가지고 있다. 그러나 대개의 경우 삼위일체는 다른 표현과 결부되어 나타났다(→ 은총의 좌). 또 상징적인 표현을 나타내는 수도 많다(서로 교차되는 3개의 원, 3마리의 동물, 3인의 천사 또는 기타의 인물).

삼차원적(三次元的)〔영 *Three-dimensional*〕 일반적으로 입체를 삼차원적인 것으로 생각한다. 입체의 최소 원형은 4면체이며 복잡한 입체는 4면체의 복합형으로 본다. n(차원수)＋1의 정점수를 갖는 것이 n차원 공간의 최소 원형이 되는 것이다. 우리들 일상 생활의 대상이 되는 물상(物象)은 거의가 입체적인 것이며, 바꾸어 말하면 삼차원적인 것이다. 조각은 직접적으로 입체를 취급하여 입체미를 구성하는 것을 목적으로 하고 있으므로 삼차원적 예술이라고도 한다. 회화에 대해서도 이 개념은 통용된다.

상갈로 *Sangallo*(또는 *San Gallo*) 이탈리아 르네상스 시대의 건축가 일가족(一家族). 르네상스 건축의 발전에 있어서 중요한 역할을 하였다. 일가족 중에서 대표적인 건축가는 1) Giuliano da *Sangallo* 1445년 피렌체에서 출생하여 1516년 그곳에서 사망하였다. 르네상스 시대에에서는 처음으로 그리스식 십자가(→ 십자가) 평면도에 의한 프라토(Prato)의 산타 마리아 델레 카르체리(Sta. Maria delle Carceri)성당(1485년 기공)을 건축하였다. 2) Antonio Coriolani da *Sangall* 1)의 조카. 1485년 피렌체 부근의 무젤로에서 출생하였고 1546년 테르니에서 사망하였다. 브라만테*의 제자로서 당대의 저명한 건축가였다. 대표작은 로마의 《팔라초 파르네제(Palazzo Farnese)》(1534년 기공). 1520년 라파엘로*의 후계자로서 산 피

에트로 대성당*의 건축 감독으로도 활약하
였다.

상감(象嵌·象眠)〔영 *Inlaid work*〕 공
예 용어. 금속, 목재, 도자기* 등의 표면에
여러 가지 무늬를 파서 그 속에 금, 은, 적
동(赤銅) 등을 채워 넣는 기술 또는 그렇게
해서 만든 작품을 말한다. 종류로는 상감으
로 된 면이 표면의 높이와 같을 때는〈평상
감(平象嵌)〉이라 하고 상감된 면의 높이가
더 높을 때는〈고상감(高象嵌)〉이라 한다.
또 모양을 완전히 도려내어 뚫리게 하고 거
기에 금, 은 등을 끼워 넣어 안팎으로 모두
모양을 나타내게 한〈절감(切嵌)〉이라는 것
도 있다.

상관체(相貫體)〔영 *Intersecting bodies*〕
제도 용어. 둘 이상의 입체가 교차하는 경
우 이것을 상관체라 하며 그 선을 상관선(li-
ne of intersection)이라고 한다. 도공(圖工)
의 교재(教材)로 석고를 사용하여 만든 것
이 있다.

상긴〔프 *Sanguine*〕 회화 재료. 산화철로
만든 적색 초크 또는 이것으로 그린 데생*
을 말한다.

상수시궁(宮)〔*Schloss Sanssouci*〕 태
평궁(太平宮)이라고 번역된다. 프랑스어로
상수시(Sans souci)는「태평」,「낙천」,「걱
정과 근심이 없음」이라는 뜻이다. 베를린 교
외 포츠담(Potsdam)에 있는 이궁(離宮). 이
거리의 서쪽 대정원에 에워싸인 언덕 위에
프리드리히 대왕(*Friedrich* 大王, 1718~1786
년)이 1745년부터 1747년간에 걸쳐 크노벨
스도르프(Georg Wenzeslaus von *Knobelsd-
orff*, 1699~1753년)로 하여금 건축하도록
하여 이룩된 것. 대왕은 이 소궁전을 매우
애호하였다. 프랑스 로코코*의 우아와 독일
로코코의 분방한 화려함을 상호 결합시켜서
형성된 프로이센(Preussen)의 로코코 건축
으로서 이 양식으로는 가장 대표적인 건축
물이다.

상시쉬르〔프 *Chancissure*〕 곰팡이 유
화*의 와니스* 위에 나타나는 질환의 일종
이며 습기 때문에 생긴다. 처음에는 푸른 빛
을 떠지만 와니스의 분해에 따라서 노랗게
되고 마지막에는 검어진다. 초기의 곰팡이
는 추위와 습기를 제거하고 비단 또는 부드
러운 가죽으로 화면을 가볍게 문지르면 되

지만 심한 것은 수복*(修復)을 하지 않으면
안된다. 곰팡이의 방제에는 감압 훈증법(減
壓燻蒸法; 내압 금속 탱크에 작품을 넣어서
감압을 시키고 독물을 도입, 휘발시켜서 내
부에 침투시킨다)으로 포자(胞子)를 죽이는
방법이 새롭고 유효하다.

상심 홍예(上心紅霓)〔영 *Stilted arch*,
독 *Gestelzter Bogen*〕 건축 용어. 아치*
의 출발점인 홍예 기부가 홍예 받침대보다
약간 올라간 것. 따라서 홍예출선(紅霓出線)
(스프링앙 라인*)은 기둥 상부의 홍예 받침
대를 묶는 선의 상부에 위치한다.

상아(象牙)〔영 *Ivory*〕 코끼리의 상악(上
顎)에 나서 입 밖으로 길게 튀어 나와 위로
향한 앞니. 매우 단단하고 빛은 희며 아름
다운 줄무늬가 있어서 조각이나 공예품 등
여러 가지 세공물을 만드는데 가장 일찍부
터 쓰여진 재료의 하나. 석기 시대*에 이미
상아의 소조각이 만들어졌다. 이집트나 메
소포타미아 미술 및 에게 미술의 유품 중에
서도 상아로 만들어진 여러 가지 공예품이
나 소조각상이 있다. 한편 그리스 미술에서
는〈금과 상아로 만든 조각상〉*이 만들어졌
다. 로마 시대에 이르러서는 상아로 만든
소조각, 공예품이 두드러지게 많이 만들어
졌다. 고대 말기의 상아 조각은〈초기 그리
스도교 미술〉*이나〈비잔틴 미술〉*에까지
이어졌다. 서유럽 제국에서의 상아새김이 널
리 행하여진 것은 카롤링거 왕조 이후의 일
이다. 특히 13세기말경 파리를 중심으로 하
는 프랑스에서 새로운 발달을 지향하였고 중
세 말기까지 프랑스 외에 특히 이탈리아에서
도 번창하였다. 르네상스*에서는 소공예를
위해 즐겨 청동을 썼으며 상아는 그다지 사
용하지 않았다가 바로크* 시대에 이르러 다
시 여러 분야에 이용되어졌다. 예를 들면 손
잡이가 붙은 큰 잔, 호화로운 접시 또는 장
롱 등이 상아 조각으로 장식되었으며 또 소
조각상도 만들어졌다.

상아 조각(象牙彫刻)〔영 *Ivory carving*〕
줄여서 아조(牙彫)라고도 한다. 코끼리 어금
니로 만든 조각품. 예로부터 매우 귀중한 것
으로 여겨졌으며 이집트에서는 토목 가구에
도 상안(象眠)한 일이 있었으며 그리스 ―
로마 시대에도 성행했다. 공예*뿐만 아니라
신상(神像) 조각에도 쓰였으며 특히 초기 그

리스도교 미술*에 있어서는 천사의 상아 조각이 많았고 그 뒤는 종교적 제의(祭儀) 용구 일반에 사용되었다. 르네상스* 이후는 이용 범위도 상당히 넓어져 조각은 물론 속용(俗用)의 여러 기구로써도 만들어졌다.

상업(商業) 디자인〔영 *Commercial design*〕 상업에서의 판매 증진을 한층 효과적으로 하기 위해 조형의 근대적 정신과 기술을 널리 활용하여 만드는 디자인. 이와 비슷한 용어로서 상업 미술(commercial art), 광고 미술(advertising art), 시각 디자인(visual design), 인쇄 디자인(graphic design) 등이 있다. 이를 구별한다면 상업 디자인은 광고를 중심으로 상품 계획(merchandising)도 포함되며 선전 미술은 상업 선전에 한하지 않고 공공 선전도 대상으로 한다. 시각 디자인은 선전, 광고, 교화(教化) 등의 목적으로 시각적 수단을 쓰는 인쇄에 의한 매체 제작을 위한 디자인을 의미한다. 상업 디자인은 고도로 발달한 근대 자유주의 경제와 배분 기구의 복잡화에 뒤따르는 상업 선전의 목적으로 분화(分化) 발달한 것이다. 상업 선전의 사명은 널리 내용을 설명하여 수요를 환기시켜 상품의 메이커 및 판매업자가 수요자의 흥미와 공감을 얻어 구매욕을 불러 일으키는 데 있다. 이 목적을 달성함에 있어서 상업 디자인이 가장 중요한 역할을 지니고 있다. 역사적으로 보면 로마 시대에는 담쟁이 덩굴을 점두에 내걸어 주점(酒店)의 간판으로서 이용했거나 매물(賣物)을 직접 게시(揭示)하는 등 많은 상업 광고의 예가 있다. 거기에 얼마만큼의 디자인이 있었는가는 불문하고 상업 디자인의 원시적인 것을 엿볼 수가 있는 것이다. 중세와 근세를 거쳐 상업 디자인은 비록 유치한 편이었으나 광고는 왕성해져서 17세기의 루이 14세 시대에 이르러서는 간판의 설치법 또는 그것을 제한하는 법령이 제정되는 등 그 왕성함을 증명하는 것으로서 당시 이미 목판 인쇄의 포스터도 나돌고 있었다. 이후부터 상업 디자인의 진전은 인쇄술의 발달과 병행하였다. 18세기에 발명된 석판 인쇄물은 상업 디자인을 조형의 새로운 장르로서 본격적인 발전의 궤도에 올려놓는 충분한 계기가 되었다. 인쇄에 의한 상업 디자인이 획기적인 발달을 이룩한 것은 제 1 차

대전 중이었다. 포스터나 선전 만화 등의 선전 미술이 〈종이탄환〉으로서 대중의 선동이나 계몽에 강대한 선전력을 발휘하였다. 그 결과 선전 미술의 가치가 마침내 사회의 커다란 관심의 대상이 되었고 전쟁 후에는 상업 디자인으로서 널리 산업 방면에 이용됨과 함께 전문적인 상업 디자이너가 속속 나타나서 조형적 커뮤니케이션(전달)의 수단으로서 광고에서, 패키지*에서, 디스플레이*에서 각각 화려하게 디자인의 세계를 구축하였다. 상업 디자인이 상업 미술이라는 명확한 명칭을 부여받은 것은 1926년 영국에서 발간된 잡지 《커머셜 아트(Commercial Art)》에서였다. 상업 디자인이라는 말은 근년에 등장한 인더스트리얼(산업) 디자인* 분야가 발달하면서 이것을 좁은 의미의 인더스트리얼(공업) 디자인과 커머셜(상업) 디자인으로 분류하는 데서 생긴 것으로서, 상업 미술이라고 하는 응용 미술적인 냄새를 제거하고 디자인 특유의 입각점(立脚點)에서 출발한다는 의미와 성격을 강조하게 된 것이다. 상업 디자인은 매우 넓은 범위를 가진다. 포스터나 제본(製本) 등의 인쇄에 의한 인쇄 디자인을 비롯하여 간판 또는 쇼윈도 등과 같이 건축 디자인적 요소에 결부되는 디스플레이* 또는 상품의 형상이나 색채, 포장 등 공업 디자인과의 교차점에 위치하는 것까지 포함하고 있다. 상업 디자인의 분야를 대별하면 다음과 같다.
1) 광고 - 신문 및 잡지 광고, 포스터 팜플렛*, 카달로그*, 선전 전단, 캘린더, 상표 등 2) 디스플레이*(展示) - 점포, 점포내 진열, 쇼 윈도, 쇼 스탠드(→디스플레이 스탠드), 간판, 광고탑, 전람회 등 3) 포장 - 포장지, 용기, 라벨, 컨테이너, 상품의 겉포장 등 4) 제본(製本) — 단행본, 잡지, 일러스트레이션* 컷, 레이아웃* 등이다. 상업 디자인은 그 발생 초기에는 포스터를 중심으로 회화적 수법이 지배적이었기 때문에 순수 미술의 종속적 지위에 있다고 생각되었으나 디자인의의 직능의 확립과 함께 디자인의 독자적인 스타일을 구축하여 대량 생산이라는 생산 방식과 아울러 매스 커뮤니케이션*의 기능상에 입각하는 새로운 조형의 장르로서의 의의를 가지게 이르렀다. 상업 디자인의 실제에 있어서 고려해야 할 필

요 조건은 다음과 같은 것이다. 1) 선전 목적에 적합한 것 (合目的性) ― 상품 선전 및 상품의 성질, 용도, 가격, 판매층, 판매법 등에 대한 충분한 연구가 이루어진 뒤 가장 적절한 형태와 표현법이 취해지지 않으면 안된다. 2) 호소력이 있을 것 (强力性) ― 보는 사람의 주의를 집중시키고 감정을 조성하기 위해서는 형식은 단순 명쾌하고, 선전 내용은 단순 평이하며 강조적, 암시적으로 신기함을 느끼게 할 필요가 있다. 3) 근대적 조형미를 가질 것 (近代性) ― 신선하고도 근대 감각에 뛰어날 필요가 있으며 모던 아트의 영향이 크게 작용하고 있다. 조형적 추구는 디자인으로서의 제약 내에 있어서 시문 (詩文)에 풍부한 감각과 숙달된 기술에 의해 오리지널한 개성미가 표출되지 않으면 안된다. 4) 대중적인 것 (大衆性) ― 호소하는 대상은 대중이므로 디자인은 대중에게 이해되는 형식과 내용을 가져야 한다. 따라서 그 대중의 계층에 따른 교양, 습관, 심리 등을 충분히 고려할 필요가 있다. 5) 경제적인 것 (經濟性) ― 일반적으로 광고 매체*는 매스 프로덕션 (量産)되는 것이며 그 매스 프로덕션의 기술이나 재료에 대한 이해가 없는 가운데서의 완전한 디자인은 불가능하다. 어떠한 재료를 써서 어떠한 기술 (인쇄의 방법 등)에 의해 생산되는가, 또 그 결과로서 디자인이 어떻게 실현되는가, 인쇄 효과는 어떠한가 등에 대하여 정확하게 간파하는 것이 디자이너에게는 필요하다. → 디자인, 비주얼 디자인, 광고, 선전

상업 미술(商業美術) → 상업 디자인

상징 (象徵) 〔영 *Symbol*〕 복잡한 사물이나 관념 및 사상을 간단히 나타내기 위해 이들과 관련있는 물상 (物象) (때로는 言語)에 의하여 그 의미를 대표하게 하는 것 및 그 물상을 말한다. 예컨대 비둘기는 평화를, 사자는 용기의 뜻을 나타내고 (동물 상징), 십자가는 그리스도를 나타내며 (기물 상징), 백색은 순결을 표현하는 (색채 상징) 등은 잘 알려진 예이다. 상징에는 국제적으로 통용되는 것도 있고 민족적으로나 혹은 지방적으로 한정된 것도 있다. 상징은 단순한 지적 (知的) 기호가 아니라 특수한 정신적 혹은 감정적 효과를 높이는 것을 목적으로 하는 수가 많다. 어떤 테마를 새롭게 상징화

(symbolize)할 때는 모티프 (모티브)*의 선택과 표현을 연구하여 만인에게 쉽게 이해되도록 할 필요가 있다.

상징주의 (象徵主義) 〔프 *Symbolisme*〕 19세기 말의 프랑스 예술 중에서도 특히 문학을 중심으로 일어났던 예술 운동. 낭만파 및 고답파 (高踏派, 프 les parnassiens) 의 시인들을 지배한 사실주의*에 대한 하나의 반동으로서 대두하였다. 상징주의의 본래 목적은 사실주의에 대해 정신주의 및 이상주의를 부흥시키려는데 있었다. 사실주의 문예에서는 기교가 외적 경험을 바탕으로 한 매우 과학적이고 이지적이었으나 상징파들은 주관적, 내면적 (內面的), 신비적인 깊은 세계를 상징으로서 암시적으로 표현하려고 했던 것이다. 이 사조가 번창한 것은 대체로 1885년부터 1895년까지에 걸쳐서이다. 시인 모레아스 (Jean *Moréas*, 1856~1910년)가 〈피가로〉지 (誌)에 발표한 상징주의 〈선언〉에 의하면 상징주의는 〈현대 예술의 창조적 정신의 모든 경향을 논리적으로 전달할 수 있는〉 유일한 표현법이었다. 상징주의라는 용어와 마찬가지로 〈창조적〉이라는 용어가 여기서 비로소 완전히 근대적인 의미로 솔직하게 쓰여지게 된 것이다. 문예 평론 잡지, 예컨대 《La Plume》, 《Le Mercure de France》 및 《La Pléiade》가 새로운 이론을 내세우면서 이를 옹호하였다. 그러나 상징주의를 회화에도 적용할 수 있다는 가능성을 최초로 지적한 사람은 1891년에 알베르 오리에 (*Albert Aurier*)로서 그가 《메르퀴르 드 프랑스》지 (誌)에 기고한 〈회화에 있어서의 상징주의〉라는 논설문에서 인상주의*를 하나의 미학으로 정리하였고 또 고갱*을 가리켜 상징파 미술 운동의 지도자라고 불렀다. 이 파의 운동에 참가한 미술가는 화가겸 이론가인 세뤼지에*를 비롯하여 베르나르,* 앙크탕,* 드니* 슈페넥케르* 뷔야르,* 루셀,* 랑송* 등이다. 그들은 고갱을 신봉함과 동시에 르동*의 신비적인 화경 (畵境)에서도 감화를 받았다. 관학파 (官學派)의 객관 묘사와 인상파의 시각 편중에 반항하여 주관에 의해 해석된 자연을 자유로이 표현하려고 의도하였던 것이다. 시각 세계의 외관을 묘사할 필요는 없으므로 미술가는 현상 (現象)에서 플라스틱 (plastic)한 상징을 찾아

야 하는데, 그 상징이야말로 어떤 정밀한 자연 재현보다도 레알리테(프 réalité, 리얼리티)에 대한 한층 더 중요한 의미를 갖는다는 것이다. 아뭏든 이와 같은 견지로부터 현대 미술 발전의 문호는 보다 더 개방되었었다. 상징주의 운동은 고갱이 타히티로 간뒤, 얼마 안 있어 해소되어 버렸는데, 고갱파의 회화에 대해 상징파라는 명칭이 특별히 붙여지지 않았던 것은 문예 운동으로서의 상징파의 이름에 억눌러 버렸기 때문이라고 추측된다.

상티망〔프·영 *Sentiment*〕 「감정」, 「정서」, 「감상」 등의 뜻을 지닌 말. 미술상으로 쓰일 경우에는 「주정(主情)」이라고 하는 것이 적합한 번역이다. 예컨대 〈이 작품은 상티망이 지나치다〉라고 하면 감상과다(感傷過多)라는 뜻이 되며, 또 〈이 작품은 상티망이 결여되어 있다〉고 하면 무미건조하고 정감(情感)이 부족하다는 뜻이 된다. 한편 상티망의 형용사는 상티망탈(sentimental)인데, 〈감상적〉이라고 하는 것이 일반적이다. 상티망의 영어식 발음은 센티먼트이다.

상티망탈 → 상티망

상 파울로 미술관〔*Museu de Arte de São Paulo*〕 브라질 최대의 미술관으로서, 1947년에 수집가 아시스 샤토브리앙의 헌신적인 노력으로 창립되었다. 이 미술관의 역사는 결코 오래되지는 않았으나 수장품 중에는 지오토,* 피카소,* 르느와르*에 이르는 유럽의 회화, 마졸리카* 도기, 개인 콜렉션 등이 포함되어 있다. 오늘날에는 몇 차례에 걸친 국제 비엔날레 개최 등의 활동으로 널리 알려져 있다.

상표(商標)〔영 *Trade mark*〕 상품에 사용하는 표식(標識)으로서 문자, 도형, 기호

문자에 의한 마크

도형에 의한 마크

또는 이들의 조합으로 되어 있다. 상표법에 의해 법적으로 보호되어 있는 것을 등록 상표(registered trade mark)라고 한다. 상표의 목적은 제조업자 또는 상인이 자기의 상품을 보호하고 다른 제조업자나 상인에 의해 제조되거나 판매되는 상품과를 뚜렷이 구별하기 위한 것이다.

색〔영 *Color*, 프 *Couleur*, 독 *Farde*〕 빛의 자극에 의해 생기는 시감각(視感覺)의 하나로서 색채라고도 한다. 우리들이 식별할 수 있는 색깔의 수는 약 1천만 가지로 꼽을 수 있는데 이것을 크게 무채색과 유채색으로 대별한다. 1) 무채색(無彩色)(achromatic color)은 백색, 회색, 흑색의 계통에 속하는 색으로서 이른바 색채를 갖지 않는 색이며 2) 유채색(chromatic color)은 무채색 이외의 모든 색으로서 적, 등, 황, 녹, 청, 자색 등의 명색(明色), 암색, 청색(清色), 탁색(濁色) 전부를 포함한다. 색깔의 조성(組成)을 살펴 보면 어떠한 색이든지 세 가지의 중요한 성질로 이루어져 있다는 것을 알 수 있다. 즉 색상(色相), 명도(明度), 채도(彩度)로서 이것을 색의 3속성이라 한다. 1) 색상(hue)은 붉은색, 주황색, 황색 등 유채색을 종류별로 분류하는 단서가 되는 색깔을 말한다. 무채색에는 색상이 없다. 2) 명도(brightness, lightness)는 색의 명암(明暗)의 정도 즉 밝기의 비율을 말한다. 밝은 색은 명도가 높아 명색(light color)이라 하며 어두운 색은 명도가 낮아 암색(dark color)이라 한다. 무채색은 명도만이 있다. 무채색 및 유채색을 통털어 중간 정도의 밝은 색을 중명색(middle light color)이라 한다. 3) 채도(saturation)는 색채의 선명도 즉 색깔의 맑음과 탁함의 비율을 말한다. 맑은 색은 채도가 높아 청색(清色; clear color)이라

하며 탁한 색은 채도가 낮아 탁색 (濁色 ; d-
ull color)이라 한다. 또 동일 색상의 청색
중에서도 가장 채도가 높은 색을 그 색상의
순색 (純色 ; pure color 또는 full color) 이라
한다. 무채색에는 채도도 없다. 색의 3속

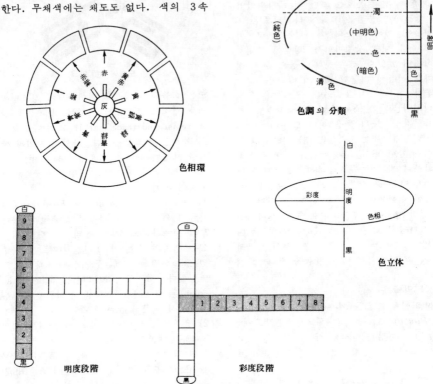

色調 의 分類

色相環

色立體

明度段階　　　　　　　彩度段階

성의 성격을 보면 색상은 스펙트럼에 없는
적자색을 가하여 순서로 배열하면 빨강, 주
황, 노랑, 녹색, 파랑, 자, 적자(赤紫)의 환
상 (環狀)으로 된다. 이것을 색환 (色環) (co-
lor circle)이라 한다. 또 명도는 가장 밝은
백색과 가장 어두운 흑색을 양단으로 하고
그 사이에 밝기가 약간씩 다른 여러 가지 회
색을 명도순으로 늘어 놓으면 무채색의 명
도 단계가 이루어지며 다른 유채색의 명도
도 이 명도 단계의 시감반사율(視感反射率)
과 대응시켜서 정하여진다. 채도는 색상이
나 명도와 같이 특별히 명확한 성격은 없고
어느 색상에 대해서도 명도에 따라 여러 가
지이므로 색상과 명도가 동일하지 않는 한
채도가 높은 색이 채도의 낮은 색보다 반드
시 선명하다고는 할 수 없다. 3속성의 관

계를 동시에 나타낼 경우 이는 3차원적인
색입체 (色立體 ; color solid)가 된다. 즉 중심
축에 명도, 그 주위에 색상, 중심축과 원주
를 잇는 방사선상에 채도의 눈금을 긋는다.
모든 색은 이 속에 계통적으로 분류 배열된
다. 이 색입체를 중심축을 포함해서 종단
(縱斷)하면 한 쌍의 등색상면 (等色相面)이
나타나며 수평으로 횡단 (橫斷)하면 등명도면
(等明度面)이 얻어진다. 다만 이것은 먼셀*
(Munsell) 표색계의 경우이다. 다른 표색계
(예컨대 오스트발트 表色系)에서는 상이한
척도를 취하므로 색입체의 형성은 달라지게
된다.

　색가(色價) → 발뢰르
　색도(色度) 〔영 *Chromaticity*〕 색의 3
속성 중 색상과 채도를 같이 지니고 있는 성

질. 색을 광학적으로 측정한 값에 의해 색의 위치를 표시하는 그림을 색도도(色度圖; chromaticity diagram)라고 하며 측색학(測色學)에서 쓰여지고 있다.

색분해(色分解)〔영 *Color separation*〕〈분해 촬영(分解撮影)〉이라고도 일컬어진다. 다색(多色) 인쇄의 제판을 할 때 각 색판에 필요한 매수의 네가티브*를 만들기 위해 분해 필터를 통해서 색원고를 촬영하는 것. 2색 분해에서는 적등(赤橙)과 청자(靑紫), 3색 분해에서는 적과 녹과 청자의 필터, 4색 분해에서는 황, 적, 녹, 청자의 각기의 필터가 쓰여진다. 이로 인해 만들어지는 네가티브는 필터의 색과 보색* 관계의 색을 흡수한 색판으로 된다. 분해 필터에 의해 제판된 각각의 판을 필터의 색과 보색되는 잉크를 써서 인쇄하면 원고의 색대로 재현할 수가 있다. 일반적으로 행해지는 4색 분해에서는 다음과 같이 한다.

필터	판 이름	인쇄 잉크
녹	적판	마젠타 (magenta)
적	청판	시안 (cyan)
청자	황판	옐로 (yellow)
황	먹판	블랙 (black)

색상(色相) → 색 → 먼셀 표색계

색온도(色溫度)〔영 *Color temperature*〕숯과 같은 흑체(黑體;black body) 즉 완전 방사체(放射體)를 가열해 가면 서서히 붉어지며 흰색이 늘어나고 드디어는 청색을 띤 빛을 발산한다. 빛의 색과 온도와는 일정한 관계가 있다. 색온도란 빛의 색을 흑체 온도(黑體溫度) ─ 절체 온도(絕體溫度)로 표시한다 ─ 로 환산해서 표시한 것으로서 일종의 심리량(心理量)이다. 형광등과 같이 광원이 뜨겁지 않더라도 광원의 색이 흑체를 가열했을 때 발하는 빛의 색과 같을 때는 이 흑체 온도로써 광원의 빛의 색으로 한다. 정확히 색이 일치하지 않을 때는 흑체의 색온도 궤적상의 색에 가장 가까운 색을 그 색온도로 한다.

색유(色釉) → 글레이즈

색의 가시도(可視度)〔*Visibility of color*〕 어떤 바탕색 위에 그려진 하나의 도형이 뚜렷하게 보여질 경우에는 가시도가 높다고 하며 그렇지 않을 경우에는 가시도가 낮다고 한다. 색의 가시도는 도형과 바탕색과의 관계 즉 색상, 명도, 채도의 차가 커질수록 높아지며 특히 명도차가 결정적인 요소가 된다. 실험 결과에 의하면 색의 가시도 순위는 다음과 같다.

1. 흑 바탕에 황　　2. 황 바탕에 흑
3. 청 바탕에 백　　4. 황 바탕에 청
5. 흑 바탕에 백　　6. 청 바탕에 황
7. 흰 바탕에 흑　　8. 흰 바탕에 청
9. 적 바탕에 백　 10. 흰 바탕에 적
11. 녹 바탕에 백　 12. 흰 바탕에 녹
13. 녹 바탕에 적　 14. 적 바탕에 녹

색의 감정(感精)〔영 *Feeling of color*〕 색이 주는 심리적 효과에 있어서도 색의 감정적 표상성(表象性) 즉 어떤 색의 표상 지각(表象知覺)이 보는 사람의 감정을 어떻게 규정하는가 하는 것. 색의 감정이 일반적 경향을 갖는 것은 보는 사람의 마음 속에 무엇인가 그 근원이 되는 공통의 심리 상태가 존재하기 때문이다. 색의 특성(Characteristics of color) ─ 색에는 그것을 보았을 때 Ⓐ 흥분을 일으키게 하는 흥분색(stimulating color) 즉 적극적 색채(positive color)와 Ⓑ 침정(沈靜) 작용이 있는 침정색(subduing color) 즉 소극적 색채(negative color)가 있다. 전자는 다홍, 빨강, 주황, 노랑, 황록색 등의 따뜻하게 느껴지는 난색(暖色)*들이며 후자는 청록, 청, 청자색 등의 색으로서 춥게 느껴지는 한색(寒色)*들이다. 또 색에는 경중감(輕重感)이 있다. 예컨대 〈담황과 자색〉 또는 〈황록과 자청색〉을 각각 대립시키면 전자는 모두 후자보다도 가볍게 느껴진다. 그리고 일반적으로 명도가 높은 색은 명도가 낮은 색보다도 가벼우며 같은 명도에서는 채도가 높은 색이 채도가 낮은 색보다 가볍게 느껴진다. 또 〈화려하다.〉거나 〈소박하다.〉는 느낌은 채도가 높을수록 화려하고 채도가 낮을수록 소박하게 느껴진다. 〈부드러움〉과 〈딱딱함〉의 느낌은 백색이나 회색을 띤 색은 부드럽고 순색이나 어둡고 맑은 색은 딱딱하게 느껴진다. 2) 색의 연상(連想)(Color association) ─ 색은 연상을 수반한다. 적색은 불이나 피를, 주황색은 등불을, 황색은 빛을, 갈색은 흙을, 황록색은 풀을, 녹색은 잎을, 청록색은 바다를, 청색은 물이나 하늘을, 자색은 꽃을, 백색은 눈을, 회색은 어두컴컴함을, 흑색은 어

둠을 연상시키고 그로부터 여러 가지 관념이나 정서가 떠오르게 한다. 다음에 그 일반적인 경향을 표시한다.

빨강색 → 정열, 위험, 혁명
주황색 → 온화, 질투, 혐오
노랑색 → 광명, 희망, 활동
녹 색 → 평화, 안전, 신선
파랑색 → 유구, 명정, 이지
보라색 → 정숙, 고귀, 불안
백 색 → 결백, 신성, 불길
회 색 → 평범, 음울, 공포
흑 색 → 엄숙, 사멸, 강건

3) 색의 상징(영 Color symbolism) ― 연상이 사회적으로 고정된 것이어서 상기한 연상의 우측항은 왼쪽 색으로 상징되는 수가 많다. → 색, 상징(象徵)

　색의 기호(嗜好)〔영 *Color preference*〕색의 기호는 연령, 성별, 민족에 의해 상당한 차이가 있다. 예컨대 유럽인은 일반적으로 청색 계통을 좋아하는데 미국인은 적색을 좋아하는 경우가 많다. → 색

　색의 대비(對比)〔영 *Color contrast*〕어떤 색의 색채 효과를 높이기 위해 일반적으로 그와는 반대되는 색으로 대비시키는데, 이를 색의 대비라고 하며 여기에는 〈동시 대비〉와 〈계속 대비〉의 두 방법이 있다. 어떤 색의 자극이 그와 반대되는 색의 자극을 강화하기 위해 생기는 색채 효과로서 여기에는 〈동시 대비〉와 〈계속 대비〉가 있다. 1) 동시 대비(simultaneous C.)는 두 개 이상의 색을 동시에 보았을 때 일어나는 대비 현상이다. 일반적으로 색상이 다른 2색을 배치해 놓으면 색상은 각각 색환(色環)상의 반대의 방향으로 옮겨져 보이며 명도가 다른 2색을 배치해 놓으며 밝은 쪽의 색은 보다 밝고 어두운 쪽의 색은 보다 어둡게 느껴진다. 또 채도가 높은 색과 낮은 색을 배치해 놓으면 채도의 높은 색쪽은 보다 선명하고 낮은 색쪽은 보다 탁해 보인다. 또한 보색*끼리의 대비는 서로 다른 채도를 강조하기 때문에 매우 강렬하게 된다. 2) 계속 대비(successive color)는 한 색을 본 후 다른 색을 볼 때 일어나는 대비 현상으로서 먼저 본 색이 후의 그 다음에 본 색에 영향을 준다. 계속 대비에 의한 색조의 변화는 동시 대비의 경우와 마찬가지이다. → 색

　색의 병치(竝置)〔프 *Juxtaposition*〕작은 색면(色面)을 연속하여 붙여서 늘어 놓는 것. 모자이크* 미술(색 유리, 색 타일, 계란 껍질, 색 나무 조각 등) 혹은 그와 흡사한 색종이 조각을 붙여 만든 그림이나 색실 자수(色糸刺繡), 인상주의* 회화의 점묘법*(點描法) 등 이들 모두는 색의 병치에 의한 효과를 기도(企圖)한 것이다. 색은 병치에 의해 상호 작용하여 명도를 감하거나 서로 끌어 당기는 등 시각 혼합의 이론에 따라 종합적으로는 중간 혼합의 결과를 나타낸다.

　색의 상징 → 색의 감정
　색의 연상 → 색의 감정
　색의 조화(調和)〔영 *Color harmony*〕어떤 배색이 보는 사람에게 쾌감을 줄 때 그 색은 서로 조화하고 있다고 한다. 색의 조화에는 색상의 관점에서 볼 때는 동일 색상의 조화, 유사 색상의 조화, 반대 색상의 조화가 있다. 또 명도의 관점에서는 동일 명도 및 유사 명도의 조화와 반대 명도의 조화가 있으며 채도의 관점에서는 동일 채도 및 유사 채도의 조화와 반대 채도의 조화가 있다. 배색에서는 이것들이 적당히 조합된다. 동일 색상 및 유사 색상의 조화는 무난하지만 변화가 없으므로 명도차 및 채도차가 바람직하다. 반대 색상의 조화는 순색끼리는 너무 강렬하므로 명색이나 탁색을 하면 바람직한 조화가 얻어진다. 일반적으로 명청(明淸)색 끼리의 배색은 밝고 경쾌하며 암탁(暗濁)색끼리의 배색은 차분하게 가라앉은 것이 된다. 백, 흑, 회색의 무채색은 거의 어떠한 색과도 조화되므로 그것을 유채색과 적당히 조합해서 조화 효과를 높일 수가 있다. 색의 조화 이론으로는 오스트발트,* 그레이프스, 문 스펜서 등의 《배색 조화론》이 있다. → 색, 배색(配色)

　색의 특성 → 색의 감정
　색입체(色立體) 색의 삼속성(三屬性)인 색상, 명도, 채도의 3자 상호 관계를 동시에 배열한 것이 색입체이다. 중심의 수직축에는 무채색의 명도 단계, 무채색 단계의 축을 중심으로 한 원주상의 각 방위에 색상을 방사상으로 자리잡고 중심의 무채색에 가까운 것일수록 채도가 낮은 색으로 하고 채도는 중심에서의 거리로 표시된다. 이 방식을

다시 중심의 수직축의 각 명도에 상응시키면 결국 난왜형(卵歪形)의 색입체(色立體)로 되는 것이다.

색재(色材)〔영 *Coloring material*〕 색의 감각을 주는 물질을 색소(色素;coloring matter)라고 하며 그 중에서도 물 따위에 녹지 않는 것을 안료(顔料;pigment), 녹아 물체를 염색할 수 있는 성질의 것을 염료(染料;dye)라고 한다. 염료나 안료는 인류에게 색채에 의한 미감을 줌과 동시에 이를 칠하거나 물들인 바탕 물질에 광선에 의한 피해를 저지하는 효능이 있다. 안료는 기름 등의 부착재와 합쳐서 페인트 기타에 사용된다. 염료는 염색술에 의해 섬유 제품 기타의 염료에 이용된다. → 안료 → 염료

색재현(色再現)〔영 *Color reproduction*〕 인쇄, 사진, 텔레비전 등의 분야에서는 원래의 색깔대로 재현하는 것을 말한다. 이들 분야에서는 3원색 성분으로 색이 맞으면 좋지만 염색 및 도료 등의 색료를 다루는 분야에서는 재료의 분광(分光) 특성을 포함한 뜻에서의 충실한 재현일 수록 좋다. 조명광의 연색성(演色性)과도 관계된다.

색조(色調)〔*Color tone*〕 색의 정도. 색상의 여하에 불구하고 모든 색에는 명도의 고저에 관한 명암의 정도, 채도의 고저에 관한 청탁(清濁)의 정도가 있어 명색조(明色調), 탁색조(濁色調)라는 식으로 쓴다.

색채(色彩) → 색

색채가(色彩家)〔영 *Colorist*, 프 *Coloriste*〕 컬러리스트. 화법상(畵法上) 선, 입체감, 원근감 등보다 색채에 더 중점을 두는 화가. 예를 들면 인상주의*에서 볼 수 있는 것처럼 대상을 형태로서 보기보다 색채로 보는 것이 특징이다.

색채 계획(色彩計劃)〔영 *Color planning*〕 상업이나 공업 혹은 생활면에서 색채의 기능을 효과적으로 활용하기 위해 색채의 사용법의 계획을 세우는 것. 색채 계획의 대상물은 디스플레이,* 패키지,* 공장, 차량, 제품, 사무소, 광고, 컬러 텔레비전, 인쇄물, 메이크 업(make up), 의상 장식, 주택, 실내 등 광범위하다. 오늘날의 색채 계획은 주로 경영에 결부된 능률화라든가 판매 및 선전 효과를 노리고 그 뒷받침으로서 색채에 관한 연구 및 조사가 행하여진다.

색채 관리(色彩管理)〔영 *Color control*〕 공업 제품에 대한 색채의 품질 관리. 제품의 색채에 관하여 재료의 선정, 시험, 측색(測色), 완성 색채에 있어서 그 양부(良否) 판정이나 색견본에 대한 한계 허용 범위의 지시 또는 색채의 통계 및 정리 등을 하는 것이다. 각종 인쇄, 도료, 염색, 컬러 텔레비전, 컬러 사진, 색채 조절, 색채 재료 등에는 엄밀한 색채 관리가 필요하게 된다.

색채 상징(色彩象徵)〔영 *Color symbol*〕 사람은 흔히 색채를 보았을 때 그 사상, 성격, 경험에 의하여 또 자연과의 결합에 있어 색채적으로 어느 정도의 공통된 연상을 갖는다. 이 연상에 떠올라 오는 것이 바로 당초의 색채에 대한 상징이다. 예컨대, 청색은 바다, 강, 호수 등을 생각하고 또 서늘한 것을 상징한다고 해도 좋을 것이다. 그러나 이에 대한 상징성도 결코 일정하다고는 할 수 없으며 민족성이나 기후 풍토, 시대 등에 따라 달라지는 것은 어쩔 수 없는 일이다.

색채의 리듬〔*Rhythm of color*〕 색채의 리듬은 배색(配色)상의 문제다. 가령 명색(明色)과 암색(暗色)을 서로 상하로 교호(交互) 배열하고 다시 그것들의 색면(色面)의 형태를 고려하면 동적(動的)인 리듬이 발생한다. 또 색채를 단순히 명도 차례로 계단적으로 배색하더라도 리듬은 생긴다. 이것은 다만 한 예에 불과하지만, 한 화면 가운데 일관하는 방식을 거듭 배색함으로써 색채의 리듬이 발생한다. 이 때 색채가 접하는 형태도 동시에 관계를 갖는 것이다.

색채의 시메트리〔*Symmetry of colour*〕 지각도(知覺度)가 같은 색을 좌우에 같은 양으로 배치했을 경우, 채도(彩度) 및 명도(明度)가 비슷한 색을 좌우 같은 양으로 배치한 경우 등에서 색채의 시메트리*가 유지된다.

색채 조절(色彩調節)〔영 *Color conditioning, Color dynamics*〕 건축, 교통 기관, 설비, 기계, 기물 등에 색채를 사용함에 있어서 색채가 지니는 심리적, 생리적, 물리적 성질을 이용하여 인간의 생활이나 작업 분위기, 환경 등을 쾌적하고 능률적으로 하도록 색채의 기능을 활용하는 것. 특히 중시되고 있는 곳은 공장인데, 공장에 색채 조

절이 시도되었을 때의 효과는 ① 밝아서 기분이 좋아진다. ② 작업자의 눈의 피로, 나아가서는 신체의 피로가 적어진다. ③ 작업자의 주의가 일에 집중되어 열심히 일하게 된다. ④ 능률이 향상되어 불량품을 내는 일이 적어진다. ⑤ 안전이 유지되어 사고가 준다. ⑥ 건물의 유지가 좋아진다는 등을 들 수 있다. 색채 조절을 시행하는 면에서 분류한다면 환경색(surrounding color)과 안전색(safety color)으로 된다. 환경색으로서의 벽은 온화하고 밝은 한색계(寒色系)의 연한 청록색이거나 난색계(暖色系)의 아이보리색 등 눈을 안정시키는 색, 천장은 극히 연한 색이거나 백색, 벽의 아랫 부분에는 윗 벽과 같은 색상으로 하되 약간 어두운 색, 기계의 작업부는 밝은 색으로서 작업 재료 및 윗벽과는 반대의 색, 일반부는 아랫 벽에 밝음을 합친 녹색 또는 회색, 대형의 선반은 벽과 마찬가지로 또 작은 것은 기계에 낮추어서 한다. 안전색으로서 황색은 경계를 나타내고 검은 줄무늬를 넣어서 부딪치거나 넘어지거나 떨어지는 등의 위험한 장소에, 오렌지색은 위험물의 명시에, 녹색은 구호용품에, 청색은 수리품 등의 게시에 쓰고, 적색은 방화용구에, 백색은 통로의 명시나 정돈 등에 사용된다. → 색

색투시(色透視) → 원근법(遠近法)

색(상)**환**(色環) → 색

샌드비(Paul *Sandby*, 1725~1809년) → 수채화(水彩畫)

샌드위치 유리[영 *Sandwich glass*] 미국 매사추세츠주의 샌드위치에서 1825년 7월 데밍(Jarves *Deming*)이 샌드위치 유리를 창시하였는데, 오로지 압형(押型)으로 만든 제품이었다. 이듬해 헨리 라이스, 앤드류 홀, 애드먼드 먼로의 3인과 회사를 설립하고 1888년까지 생산하였다. 이것을 샌드위치 유리라고 한다. 당시의 제품은 오늘날 골동적 가치가 매우 높다. 같은 이름으로 판(板)유리 사이에 수지(樹脂)를 끼운 것도 나돌고 있다.

샘[영 *Fountain*] 옛부터 정원과 더불어 발진해 왔는데, 폼페이* 주택의 중정(中庭; peristylon)에서 볼 수 있는 장식용 샘이 있고 회교 사원이나 바질리카*의 앞뜰 아트리움*에 마련된 몸을 씻는 샘도 있다. 그 형식은 역사상 약간의 변천을 받고 있는데, 특히 이탈리아 르네상스 및 바로크*에 있어서는 집안이 아니고 도시의 광장에 마련되어 있어 모뉴멘트*한 효과를 주고 있다. 이의 유명한 예로서 쿠에르치아*에 의한 시에나의 Fonte gaia, 베르니니*에 의한 로마의 Piazza Navona의 샘 등이 있다.

생명의 샘(泉)[영 *Fountain of Life*] 그리스도교 미술의 우의(寓意). 그리스도가 사마리아(Samaria)에 있는 야콥의 우물로서 〈내가 주는 물을 마시는 사람은 영원히 목마르지 않을 것이다.〉(요한 복음 제4장 13절)라고 한 말과 관련이 있는 것으로서, 영원한 생명의 샘으로서의 그리스도를 상징한다. 수도원 형식의 건물로 둘러싸인 우물에 동물을 배치한 그림으로 일찍부터 나타났다. 나중에는 반 아이크 형제*가 그린 유명한 《강(Ghent)의 제단화》에서 볼 수 있듯이 생명의 샘은 작은 양과 결부되어 신비스러운 표현을 보여 주기도 한다.

생블리슴(프 *Symbolisme*) → 상징주의(象徵主義)

생석회[*Quicklime*] 가소석회(暇燒石灰), 산화 칼슘이라고도 한다. 탄산 칼슘(石灰石 등)을 가열해서 얻어진다.

생즈리[프 *Singerie*] 「원숭이가 재주부리는 구경거리」의 뜻. 로코코*의 장식에 종종 나타나는 모티브*로서 원숭이가 사람의 흉내를 하며 놀고 있는 모양을 다룬 것. 시느와즈리*와도 결합된다.

생크로미슴[프 *Synchromisme*] 심포니(프 Symphonie; 교향악)와 색채를 의미하는 크롬(프 Chrome)을 합성한 신조어(新造語). 〈색채 교향악〉이라는 뜻. 파리에서 활동하고 있던 미국의 화가 모건 러셀(Morgan *Russel*), 및 맥도날드 라이트(Stanton Macdonald *Wright*)가 1912년경부터 시작한 회화 운동이다. 회화 고유의 목표로서 추상적인 색채 의장(意匠)을 다루었다. 같은 시대에 일어났던 오르피슴*과 같은 경향을 보여 주었다.

생테티슴[프 *Synthétisme*] 종합주의(綜合主義). 1886년 이후 브르타뉴(Bretagne)의 퐁타방(Pont-Aven)에서 고갱*을 중심으로 베르나르,* 세뤼지에,* 앙리 모레*(Henri *Moret*, 1856~1913년) 등에 의해 전개된 미술 운동. 인상파(→ 인상주의)의 분석적인 방

법에 반항하는 입장으로서 인간의 감정을 화면에 직접 투입하여 〈표현적〉인 힘을 높일 필요가 있다고 하는 생각에서 선이나 색의 설명적인 요소를 생략하고 전체를 상징적, 종합적으로 통일하려고 하였다. 색깔 그 자체를 색면으로 해서 구성하고 자연의 외형도 단순화해서 장식적인 효과가 현저하다. 색면을 구획한다는 뜻에서 이 수법을 클롸조니슴(프 Cloisonnisme)이라 한다. 중세의 스테인드 글라스,* 이탈리아의 14세기 미술과 이집트 회화의 영향을 많이 받았다. → 나비파(Nabis派)

생 팔(Niki de *Saint Phalle*) → 누보 레알리슴

샤갈 Marc *Chagall* 1887년에 출생한 러시아의 화가. 비테프스크(Vitebsk) 출신. 유태인의 핏줄을 받았다. 1908년부터 산크트 페테르스부르크(Saint Petersburg; 지금의 레닌그라드)의 미술학교에서 배웠다. 1910년 파리로 나와 다음해부터 앵데팡당전*에 출품하였으며 1914년에는 발덴*의 도움으로 최초의 개인전을 베를린에서 개최하여 성공하였는데, 유태인이라는 민족적 감정과 슬라브(Slav)적인 공상이 한데 얽혀 형성된 특이한 환상 예술에 의해 점차 유럽 세계에 이름을 떨치기 시작했다. 퀴비슴* 운동에 지도적인 역할을 한 시인 아폴리네르와도 접촉함에 따라 이 무렵의 그의 작품에서는 퀴비슴*의 영향을 간과할 수가 없다. 예컨대 〈나는 조형 속에 심리적인, 말하자면 제 4 차원을 넣는다〉라고 그 자신이 설명한 것처럼 1917년에 제작한 《술잔을 든 두 사람의 초상》(파리, 근대 미술관)은 퀴비슴 기법으로 꿈과 추억과 현실을 미묘하게 융합한 세계를 그린 것이다. 제 1 차 대전 중에는 러시아로 돌아가 고향 지방의 미술학교 교장으로 근무하다가 1922년에 재차 파리에 이주하였고 제 2 차 대전 중에는 미국으로 망명하여 체류하였다. 1947년 파리로 돌아와 1948년에는 베네치아에서 열린 제24회 비엔날레전에 출품하여 판화상을 받았다. 1949년 남프랑스의 조용한 지방에 거처를 마련하여 한 때는 제도술(製陶術)에도 열의를 보여 주었다. 그의 자유로운 공상 때문에 시적 풍취가 풍부한 독자적 화경을 개척하였다. 특히 1911년에 제작한 《나의 마을》(뉴

욕 근대 미술관)은 원형, 삼각형이 교차하는 포름이 두드러지기 때문에 입체파의 동화(童話)라고도 할 수 있는 작품이지만 러시아의 민담(民譚)이라든가 슬라브 민족의 환상, 유태인의 속담과 신비적인 전설, 러시아의 전원 풍경, 어린 시절의 꿈과 같은 갖가지의 추억 등이 불타는 듯한 환상으로 짜여져 있다. 따라서 이 작품은 하나의 노스텔지아(nostalgia)인 것이다. 1920년대에는 판화로서 그의 걸작으로 꼽히는 고골리(N. V. *Gogol*'; 러시아의 소설가이며 극작가)의 소설 《죽은 혼》이나 라 퐁테느(J. d. *La Fontaine*; 프랑스의 시인)의 시집 《우화(Les Fables)》의 삽화도 그렸다. 초기의 회화에서 종종 볼 수 있는 칙칙한 색채가 만년에는 온화한 색조로 바뀌었다. 1985년 사망.

샤도 Johann Gottfried *Schadow* 1764년 출생한 독일의 조각가. 베를린 출신으로 고전주의 시대의 독일 조각을 대표했던 사람이다. 처음에는 플랑드르의 조각가 타세르트(Pieter Antoine *Tassaert*, 1729~1788년)에게 배웠고 이어서 로마에 가서 고대 조각을 연구하였다. 1788년부터는 베를린의 궁정 조각가로 활약하다가 1816년 이후에는 왕립 미술학교 교장이 되었다. 대표작은 베를린의 브란덴부르크(Brandenburg) 개선문 윗 부분을 장식한 《4두 전차(四頭戰車)와 승리의 상》, 섬세한 표정과 자연적인 매력을 보여주는 대리석 군상인 《루이제 왕후와 그의 여동생》, 시테틴(Stettin)에 있는 《프리드리히 대왕기념비》, 비텐베르크(Wittenberg)에 있는 《루터(M. *Luther*)기념비》 등이다. 인체 비례나 국민적 면모 등에 대한 저작도 남겼다. 장남 루돌프 샤도(Rudolf *Schadow*, 1786~1822년)도 조각가였으나 차남 빌헬름 폰 샤도(Wilhelm von *Schalow*, 1789~1862년)는 화가였다. 그의 문하에서는 단넥커,* 라우흐* 등이 나왔다. 1850년 사망.

샤도 Wilhelm von *Schadow* 1789년 독일 베를린에서 출생한 화가. 조각가 샤도*의 아들. 로마에서 나자레파*에 끼어들어 카사 바르토르디의 벽화 제작에 참여하였다. 주로 종교적 내용의 그림을 그렸다. 1826년 뒤셀도르프 미술학교 교장이 되어 뒤셀도르프파(派)의 기반을 닦았다. 1862년 사망.

샤르댕 Jean Baptiste Siméon *Chardin*

1699년 프랑스 파리에서 출생한 화가. 처음에는 카즈(Pierre Jacques *Cazes*, 1676~1754년)에게 배웠고 이어서 쾨펠(Noël Nicolas *Coypel*, 1692~1734년)에게 사사하였다. 1728년 《식기 선반》 및 《적심(赤鱏), La Raie)》을 발표하여 인정을 받아 왕립 아카데미 회원이 되었다. 당시 루벤스*파 화가들은 네덜란드의 거장들에 대한 새로운 움직임을 받아들일 준비를 하고 있었는데, 사르댕도 이러한 경향을 받아들여 즐겨 정물화나 시민의 가정 생활에서 취재한 친근미있는 풍속화를 많이 제작하였다. 소재의 선택이라는 측면에서 볼 때 그의 선배격인 17세기 네덜란드의 화가들에게 의존하고 있다. 그러나 공간적 질서에 대한 뚜렷한 감각, 짜임새 있는 배치, 채색된 표면 위에서의 분석적이면서도 미묘한 시정(詩情)을 풍기는 부드럽고 유연한 터치(touch), 빛과 그림자의 미묘한 뉘앙스, 배색(配色)의 신선미 등에 있어서는 그들보다 한발 앞서므로서 18세기의 가장 뛰어난 색채 화가의 한 사람이 되었다. 루브르에 있는 그의 유명한 작품으로서 《베네디시테(Bénédicité)》, 《장을 보아온 여인》, 《식전의 기도》, 《팽이를 돌리는 아이》, 《여점원》, 《주부》, 《카드의 성(城)》 등을 비롯하여 몇 개의 정물화를 더 들 수가 있다. 만년에는 파스텔*을 사용한 초상화도 제작하였다. 특히 자화상 및 그의 아내를 그린 초상화가 유명하다. 1779년 사망.

샤르트르 대성당(大聖堂)〔*Chartres Cathedral*〕 파리의 서남쪽 75km에 위치하는 샤르트르시(市)의 대성당은 그곳에 있었던 원래의 건물은 1194년 화재로 인해 소실되었다. 그러나 지하 성당 및 12세기의 중엽에 세워진 서쪽 정면은 그 재앙을 면하였다. 이것들을 제외한 건물 전체가 1194년부터 1220년에 걸쳐 재건되었다. 후에 몇몇 군데의 세부 장식과 북탑 위의 장식 부분이 부가되었다. 고조기(高調期) 고딕 대성당의 가장 오래된 예이고 특히 중요하고도 훌륭한 것은 보존 상태가 거의 완벽한 스테인드 글라스* 및 다수의 조각상과 부조*로 장식된 정면 현관이다.

샤리바리(*Charivari*) → 캐리커처 → 도미에 → 가바르니

샤반 Pierre Puvis de *Chavannes* 1824년에 출생한 프랑스의 화가. 리용 출신이며 처음에는 공과를 지망하였으나 곧 병을 얻어 요양차 이탈리아로 여행하여 그곳에서 화가로서의 꿈을 안고 귀국하였다. 그리하여 한 때는 쉐페르(H. *Scheffer*) 및 쿠투르(Thomas *Couture*)에게 사사하였고 또 들라크르와*의 조언도 받았다. 그리고는 샤세리오*의 영향도 있었으나 점차 자유로운 연구를 통하여 당대 장식화의 바로크*풍과 대립하는 방향으로 향하였다. 고상한 자태의 여러 인물을 배치한 이상적인 세계를 느긋한 구도와 차가운 느낌의 색조로 표현하여 즐겨 그리스적인 조용함과 모뉴멘틀한 효과를 노렸다. 그의 생애 후기에 이르러서는 이런 경향이 때로는 극단적으로 흘러 작품에 다소 무미건조한 느낌을 초래하였다. 기술적으로 말하면 그의 벽화는 프레스코*가 아니라 화실에서 제작하고 나중에 벽면에 부착시킨 유화*였다. 벽화로 파리 시청이나 소르본느 대학의 강당에 우유화(寓喩畵)(1884년)를 그렸지만 특히 팡테옹(판테온)의 《성 쥐느비에브》(1874년)가 유명하다. 한편 마르세유나 리용의 미술관에 타블로의 유작이 있으며 주요작으로 상기한 것 외에도 《가난한 어부》(1881년), 《성림》(1883년) 등이 있다. 1898년 사망.

샤블로네〔독 *Schablone*〕 「타입(type)」, 「형(型)」, 「표본」의 뜻. 흔히 형을 만들고 반복한다는 뜻으로는 스텐슬*과 같은 뜻으로 쓰인다.

샤세리오 Théodore *Chassériau* 1819년에 출생한 프랑스의 화가. 산 도미니크(Saint Dominique)섬의 사마라 출신. 앵그르*의 제자. 특히 초상화의 표현(描線)에 스승의 영향이 현저하게 나타나 있다. 그러나 신화나 역사에서 취재한 나부(裸婦)의 표현에서는 감수성이 예리한 개성적인 작품이 확립되어 있음을 엿볼 수 있는데, 이러한 그의 경향은 모로*에게 상당한 영향을 끼쳐 주었다. 1840년에는 이탈리아로 여행하였고 귀국 후에는 《바위에 묶여진 안드로메다(Andromeda)》와 《해변에서 우는 트로야(Troja)의 여인들》을 제작하여 살롱*에 출품하였다. 1846년 알지에로의 여행 후에는 선명한 색채의 미에 감동되어 들라크르와*의 예술에 마음이 끌리게 되어 앵그르의 선과 들라크

르와의 색을 상호 융합시키려고 하였다. 파리의 여러 교회당에 벽화도 그렸다. 유명한 그의 대표작으로는 《스잔나》, 《비너스》, 《맥베드와 3인의 마녀》, 《아폴로와 다프네》, 《테피다리움》 등이 손꼽힌다. 1856년 사망.

샤토 파(派) [프 *Chatou groupe*] 프랑스 파리 근교의 세느—에—오아즈(Seine-et-Oise) 지방에 있는 샤토는 드랭*의 출생지이기도 하다. 1899년 드랭은 여기서 블라맹크*와 교제하며 1902년경까지 공동 화실을 가지고 포브에 속하는 같은 양식의 그림을 그리고 있었기 때문에 이렇게 불려지게 되었다. 붉고 노란 황토색 계통의 강렬한 색채, 굵고 단속적(斷續的)인 선묘(線描)가 그 특색이다.

샤틀레 [프 *Châtelet*] 건축 용어. 프랑스의 작은 규모의 성(城)이나 저택을 가리키는 말이다.

샤프트 회전법 [*Shaft* 回轉法] 석고 모델 제작을 위한 한 방법. 원통 모양의 것을 만들 때에 쓴다. → 석고 모델

샬그랭 Jean-François Thérése *Chalgrin* 1739년에 출생한 프랑스의 고전주의 건축가. 세르방 드니*로부터 건축을 배웠으며 1757년에는 로마상(賞)을 획득, 이탈리아로 유학하여 연구를 계속하였다. 후에 파리로 돌아와 모로* 밑에서 활동하였다. 1777년에는 성 쉴피스(S. Sulpice) 교회당의 북탑(北塔)을 복구하였다. 특히 나폴레옹 1세에 의해 세워진 에트와르 개선문*(1806~1836년)의 설계자로서 매우 유명하다. 1811년 사망.

샬레 [프 *Chalet*] 건축 용어. 스위스의 농가식 별장. 흔히 목조 산장(山莊)을 뜻한다.

샬렌 구조(構造) [독 *Schalen*] 건축 용어. 곡면(曲面) 구조라고도 한다. 새의 알이나 조개가 엷은 껍질로서 스스로 그 형태를 유지하는 점에 착안하여 고안된 최근의 **콘크리트 구조**의 일종. 그 형식은 반구형(半球形), 반원통형(半圓筒形) 또는 두 가지가 겹친 것들이 있다.

삼(*CIAM*) → 근대 건축 국제회의

샹들리에 [프·영 *Chandelier*] 천정에 매어다는 여러 개의 가지가 달린 촛대나 등불대. 가지 끝마다 불을 켠다. 대부분 호화롭게 장식된 것이 많다. 재료로서는 유리, 수정, 기타 투명 물질이 쓰인다.

서명(署名) [영 *Signature*] 작품의 어느 한 쪽에 기록하거나 새겨서 그 작품의 제작자를 표시하는 기호. 드물게는 부호와 같은 것으로도 쓰여지지만 보통 예술가의 이름을 전부 혹은 일부를 생략해서 머리 문자만으로 표시하기도 한다. 하나의 특수한 그룹을 이루는 것은 중세의 석공들이 남긴 서명이다. 그것들은 단순한 형상이나 로마네스크* 양식 시대의 문자 등에서 취한 복잡한 형태의 것까지 여러 가지로 나타나 있다. 고대의 기록된 작품의 서명도 오늘날 많이 남아 있다. 중세 말기 이후는 예술가가 자기의 개성을 강조한다고 하는 의미와 호응해서 서명이 더욱 더 많아졌다.

서베를린 국립 미술관 [*Staatriche Museen, Preussischer Kulturbesity, Berlin*] 프로이센 문화재의 국립 박물관인, 이른바 달렘 박물관은 19개 부분으로 이루어져 있어서 선사 시대부터 현대에 이르는 거의 전 세계에 걸친 미술품과 문화 유산을 망라하고 있다. 1830년 싱켈*의 설계로 세워진 건물이 그 시초이며 당시에는 5개 부문으로 이루어져 있었다. 렘브란트*와 루벤스*의 회화, 프리드리히 대왕에 의한 그리스—로마의 옛 미술품, 18세기 프랑스 회화 등의 수장에 의해 기초가 굳어졌다. 고대부, 오리엔트부, 이집트부, 민속학부는 19세기 이래의 현지 조사와 발굴로 양적, 질적으로 늘어났는데, 실리만(Heinrch *Schliemann*, 1822~1890년)의 트로야 발굴의 유품도 포함하고 있다. 회화부와 조각부에는 플랑드르, 네덜란드의 많은 걸작, 이탈리아 르네상스의 회화와 조각의 명품, 중세에서 근세에 이르는 독일 조각을 수장함으로써 세계 유수의 콜렉션을 자랑하고 있다. 소묘부에는 약 23,000점의 데생*과 동판화, 35,000점의 초기 인쇄본, 5,000점의 사본이 수장되어 있다. 1968년에는 회화부를 위해 새로운 회화관이 건립되어 전전(戰前)부터 수집된 인상파*나 독일 표현주의* 및 20세기 회화와 조각을 합친 현대 미술이 급속히 정리되고 있다. 공예부와 미술 도서부도 19세기 후반 이후 내용이 매우 충실해졌다. 1970년에는 민속학부가 새 건물로 옮겨져 이슬람, 인도, 버마, 태국, 일본 등을 포함하는 동남 아시

아의 미술품이 진열 전시되어 있다.

서큘레이션〔영 *Circulation*〕 신문이나 잡지의 판매 부수를 말한다. 미국의 ABC 등에 의해 실제로 독자에게 판매되는 부수를 조사하며, 광고 효과의 측정에 기여하고 있다. 미국에서는 판매 구역이나 판매 방법에 따라 분류한다. 도시 서큘레이션(city circulation), 시외 서큘레이션(suburban c.), 등 가두판매 서큘레이션(stand c.), 우송 서큘레이션(mail c.) 등으로 구별한다. 이 밖의 광고 매체*에 대해서도 옥외 광고 서큘레이션(out door advertising c.), 교통 광고 서큘레이션(transportation advertising c.) 등이 매체의 광고 효과를 평가하기 위한 중요한 대상이 되고 있다.

석고(石膏) **모델**〔영 *Finished plaster model*〕 주로 석고로 만들어진 모델을 말하며 목제(木製) 모델과 함께 가장 흔히 볼 수 있다. 석고는 천연으로 산출되는 석고 원석을 구운 것으로서 수분을 가하면 단시간(30~60분)에 굳어지므로 어느 정도 정밀한 형(型)을 만들 수가 있어 흔히 이용된다. 또 도장(塗裝)이나 다른 재료와 조합해서 사용할 수도 있다. 특히 그 특징으로서 유동성이 시간과 함께 고체화되므로 본뜨기, 부어넣기 등 다방면으로 이용된다.

석공 기호(石工記號)〔독 *Steinmetzzeichen*〕 중세의 석공들이 절단한 건축용 석재(石材)에 그렸던 자신들의 기호. 건축사상(建築史上) 중요한 단서가 되는 것도 있다.

석관(石棺)〔영 *Sarcophagus*, 프 *Sarcophage*〕 돌로 만든 관. 이집트에 그 예가 많이 현존하는데 그 중에서도 가장 오래된 것은 제4왕조 시대 때 만들어진 화강암 석관이다. 그리스의 클래식 후기로부터 헬레니즘 시대(→그리스 미술 5) 및 로마 제정시대의 유품에는 외부를 풍려한 부조로 장식한 것이 많다. 특히 유명하고도 훌륭한 예는 시리아의 시돈에서 발견된 이른바《알렉산드로스의 석관》(이스탐불 미술관)이다. 이것은 기원전 4세기 말엽의 아티카파에 속하는 미술가의 작품이다. 그 부조 장식은 알렉산드로스 대왕의 전투 및 수렵 정경을 다룬 것이다. 한편 에트루리아(→에트루리아 미술)의 석관에서는 뚜껑 위에 사망자의 조각상(臥像)이 얹혀 있는 경우가 많다.

석기(炻器)〔*Stoneware*〕 도자기*의 한 가지. 굽는 법은 자기(磁器)와 마찬가지이지만 잿물을 바를 때의 화도(火度)가 자기보다 약하고, 잿물의 원료에는 철분이 들어 있어 대체로 적갈색 또는 흑갈색을 띠게 된다. 토관, 병, 화로 등에 주로 쓰여진다.

석기 시대(石器時代) → 구석기 시대(舊石器時代) → 신석기 시대(新石器時代)

석면(石綿) **슬레이트**〔영 *Asbestos cement slate*〕 건축 재료. 시멘트에 석면을 섞어서 누른 두께 약 4~8mm의 얇은 판으로서 지붕이나 벽체, 천정 등으로 쓰인다. 평판과 물결판이 있으며 색채는 회백색이 보통이다. 가볍고 내구성이 있으나 열에 대해서는 그리 강하지 못하다.

석묵(石墨)〔영 *Graphite*〕 탄소로 이루어진 광석. 미세한 점토와 섞어서 눌러 굳히면 연필을 만들 수 있다.

석유(錫釉) 주석을 포함한 일종의 유약. 에나멜유라고도 함. 불투명 유약이며 색유(色釉)로 쓰인다. 산화석(酸化錫)이 주된 원료.

석판화(石版畫)〔영 *Lithography*〕 물과 기름의 반발성을 응용하여 석판면에 판모양을 제판(製版)하여 이것으로 인쇄를 하는 판화로서, 18세기말 뮌헨에서 독일인 제네펠더(Johann Aloys *Senefelder*, 1771~1834년)가 발명한 인쇄법. 이 사람은 이를 예술적인 목적을 위해서가 아니라 전적으로 복사를 목적으로 고안해 내었다. 자세한 취급법은 다음과 같다. 먼저 기름을 품은 크레용이나 유지를 품은 잉크로 석판면에 그림을 그리는데 화가가 종이에 그리듯이 자유롭게 그린 다음 그 위에 아라비아 고무와 초산(硝酸)의 혼합액을 전면에 바르면 그림 부분에 화학 작용이 일어나 물에 녹지 않는 지방산(脂肪酸) 칼슘의 면(面)이 된다. 이 면은 물을 묻혀도 받아들이지 않지만 지방산의 잉크를 바르면 받아들여 부착된다. 여기에 종이를 눌러서 인쇄하는 것이다. 석판 대신에 금속(아연이나 알루미늄)판을 쓰는 금속 평판술도 개발되어 근대에는 이 방법이 오히려 일반화되어 널리 쓰여지고 있다. 또 제판 방법은 재료에 직접 그리는 방법과 특수한 종이에 그린 뒤 그것을 판재에 전사(轉寫)하는 전사 제판법이 있다. 석판 인쇄

는 19세기에 삽화로서 왕성히 채용되었다. 특히 현대의 미술가들(마티스,* 피카소,* 브라크,* 루오* 등)은 즐겨 석판화를 제작하였다. 여러 색의 디자인을 매우 자유롭고도 직접 전사할 수 있어서 개성적인 표현에 충분한 활동의 자유를 주는 인쇄법이기 때문이다.

선(線) 〔영 *Line*, 독 *Linie*〕 미술에 있어서 선(線)이란 보통 색,* 면*과 함께 포름(형태*)을 구성하는 중요한 수단으로서, 특히 채화(彩畫)와 구별되는 묘화(描畫)에 있어서는 선 그것 자체가 하나의 분야를 형성하고 있다. 그러나 선은 본래 면 주변에 또는 면 상호간의 한계로서 이념적으로만 존재할 뿐 시각적인 현실 세계에는 전혀 존재하지 않는다. 그러므로 재현적인 예술에 있어서까지 선은 항상 현실성의 단순한 상징적 표현에 불과하다. 대상인 포름의 〈표현〉을 목적으로하는 선에는 대상을 외면으로부터 규정하는 폐쇄적인 윤곽선과 이를 내면에서 한정하여 부분적인 양성(量性)을 상징하는 선이 있는데, 이 모두가 대상의 공간적 규정을 상징하는 재현적인 선의 기능이라 할 수 있다. 그러나 선의 기능은 이것으로 그치지 않는다. 선에는 내부 촉각 특히 운동에 관한 재생 감각을 매개로 하여 감정이나 의욕, 정취가 쉽게 결합된다. 즉 방향, 속도, 힘, 장단(長短), 태세(太細), 소밀(疎密), 굴신(屈伸) 등의 기교*에 의한 무한한 〈정신 표출〉이 가능하게 된다. (그런데 이 것은 또한 선 예술이라고도 불리는 동양화 필법론의 주가 되는 내용이기도 하다.) 이 의미의 선은 대상의 의미나 표상(表象)과 협동하거나 또는 그것과 완전히 독립하여 선을 유정화(有情化)하거나 생명화한다. 따라서 선의 이러한 기능은 묘화(描畫)에서 뿐만 아니라 채화(彩畫)에서도 가끔 나타난다. 특히 근대의 순(純) 추상적인 회화에서는 이런 종류의 선의 기능이 매우 기능적으로 이용되고 있다. 또 더욱 중요시되어야 하는 선의 기능으로서 선의 단축에 의한 원근법*의 효과나 선의 농담(濃淡), 단속(斷續), 태세(太細) 등의 수법에 의한 색채 및 명암의 효과와 표현 등을 들 수가 있다. 또 화면에 실제로 선이 존재하지 않는다고 해도 그 면의 각 부위 사이에 자연히 일정한 시

선 방향이 고정되고, 그것이 구도의 중요한 구성 요인이 되는 일은 매우 많다.

선도(線圖) 선체(船體)나 자동차의 보디 등의 복잡한 곡면을 표시하기 위한 도면으로서, 곡면 선도라고도 한다.

선영(線影) 제도(製圖)와 소묘에서 쓰이며 간격을 좁게 접근시킨 선을 병렬하여 그림자처럼 나타낸 것을 뜻함. 음영 도법(陰影圖法)에서는 흔히 45도 경사의 직세선(直細線)을 병렬하여 음영부에 긋는다. 자유로운 소묘에서는 라파엘로*나 레오나르도 다 빈치*의 연필 데생* 등에 이 선영을 잘 나타낸 것들이 있다.

선적(線的) → 회화적(繪畫的)

선전(宣傳) 〔영 *Propaganda*〕 특정한 수단을 통하여 어떠한 사실을 전달함으로써 많은 사람의 행동을 일정한 방향으로 진행시키려고 하는 계획적인 활동을 말한다. 상업상의 이익을 목적으로 할 경우는 이것을 특히 광고*(advertising)라고 하며 넓은 뜻으로는 선전 속에 포함시키지만 좁은 의미의 선전은 광고와 구별하여 문화적, 정치적, 교육적인 목적을 내포하고 있는 것을 말한다.

선형 궁륭(扇形穹窿) 〔영 *Fan vault*〕 건축 용어. 하나의 박원(迫元)에서 같은 곡선을 이루는 리브(rib)가 같은 간격으로 방사(放射)된 궁륭*으로, 부채의 골조를 닮고 있는데서 이 이름이 붙여졌다. 15세기 영국 고딕*의 특징. → 궁륭

선형창(扇形窓) 〔영 *Fan window*〕 건축 용어. 가늘고 긴 창의 상부가 부채꼴로 벌어져 있는 것. 후기 로마네스크*에서 볼 수 있다.

설계도(設計圖) 〔*Design drawing*〕 건축 용어. 설계를 그린 도면. 본(本)설계도의 바탕이 되는 개략의 설계도는 sketch design이라고 한다. 본설계도에는 설계 전반을 나타내는 의장도(意匠圖) 이외에 구조도(構造圖) 및 여러 설계를 나타내는 부대도(付帶圖)가 있다.

설리반 Louis Henri *Sullivan* 1856년에 출생한 미국의 건축가. 미국 보스턴에서 아일랜드계의 아버지와 프랑스계의 어머니 사이에서 태어났고 매사추세츠 주립(州立) 공과대학을 나온 뒤 필라델피아의 프랑크 파네스의 사무소에서 수업하였으며 곧 이어서

1874년에는 프랑스로 가서 파리의 미술대학에서 공부하였다. 이탈리아의 여러 지역을 여행하였으며 파리의 Vaudremer의 아틀리에에서 일한 뒤 시카고에 정주하였다. 1883년에 당크마르 아들러와 공동 사무소를 열고 1895년 해산할 때까지 뜻 깊은 활동을 하였다. 그 사이 1884년의 시카고 구미 건축가 대회에서는 그의 시인적 풍격이 인정되어 1893년의 시카고 만국 박람회에서는 당시 그 곳에 집결한 유럽 고전파에 대항하는 소위 시카고파의 중심 건축가로서 미국 근대 건축의 선구자가 되었다. 대표작은 시카고의 오디토리엄 빌, 센트 루이스의 웨인라이트 빌, 시카고 만국 박람회의 교통관, 버팔로의 개런티 빌 등이다. 아들러와 헤어진 후로는 은행 건축이 많다. 《Autobiography of an Idea》(1924년) 등의 저서도 있으며 라이트*에게 끼친 영향도 크다. 1924년 사망.

섬네일 스케치(Thumbnail sketch) → 콤프리헨서브

섬유 공예 → 공예

섬 홀〔영 Thumb-hole〕 1) 바닥에 왼손 엄지 손가락을 끼워서 쥐고 사생(寫生) 등을 할 수 있는 소형의 스케치 상자 2) 그것과 같이 쓰는 작은 스케치 널. 뜻이 바뀌어 그림의 사이즈(22.7×15.8cm)를 지칭하게 되었다.

섭정 시대 양식(攝政時代樣式) → 레장스 양식

성가족(聖家族)〔영 Holy family〕 아기 그리스도가 함께 있는 성모 마리아 및 성요셉의 표현. 유아 세례를 받고 있는 요한도 이따금 함께 등장되어 표현되기도 하며 또 성 안나(마리아의 어머니) 등의 성자를 동반시켜 묘사된 경우도 있다. 〈이집트로의 피난 도상에서의 휴식〉이라는 그림에서 유래된 이 성가족의 표현은 1500년경부터는 더욱 더 세태화적(世態畵的)인 특색을 띠게 되었고 나아가서는 본래의 역사적 또는 종교의 전설적인 주체에서 벗어나서 친근미가 있는 평화로운 가정 생활 정경으로 묘사하는 경향이 강해졌다.

성(聖) 게오르기오스〔라 St. Georgios, 영 St. George〕 중세에 가장 존경받던 성인. 15세기 이래 위급할 때의 구조자로 알려졌으며 동방 교회에서는 대(大)순교자 및 승리자로서 숭상되었다. 카파드리아에서 태어났으며 로마군 중에서 높은 지위가 주어졌으나 거부하였고 디오클레티아누스 황제의 박해 때 팔레스티나에서 순교하였다. 이미 비잔틴* 예술에서는 군인으로 표현되었으며 12세기 이래 용(龍)을 죽이는 사람으로 표현되었다. 라파엘로*의 그림, 도나텔로*의 대리석상(像)이 유명하다.

성고(聖告)〔영 Annunciation〕 천사 가브리엘(Gabriel 또는 Gabhiel)이 성모 마리아에게 그리스도 수태를 고(告)한 사실을 말한다(누가 복음 제 1 장 26~38절). 수태고지(受胎告知)라고도 한다. 예수의 생애와 결부되는 것으로 이미 초기 그리스도교 미술에서부터 다루어졌었다(이를 테면 카타콤브*의 회화 등에서). 또 성서외전(聖書外典)에 따르는 삽화적인 해석으로서, 성모 마리아를 실감기(糸捲竿)와 결부시킨 표현이 중세 초기부터 있어왔다. 예컨대 로마의 산타 마리아 마지오레(Sta. Maria Maggiore) 성당의 모자이크*(5세기). 중세 전성기에는 그리스도교 미술에서 가장 애호하는 모티브의 하나가 되었다. 대체로 화면에는 성령을 상징하는 비둘기, 여호와, 하느님 또는 우의적(寓意的) 내지 신비적인 내용의 백합, 한 귀퉁이에 짐승 등이 함께 그려져 있는 경우가 많다. 르네상스*의 미술가들도 이 소재를 즐겨 다루었으며 따라서 많은 명작을 남겼다. 반 아이크 형제,* 마르티니,* 안젤리코,* 프라 필립포 립피(→ 립피 1), 크레디,* 레오나르도 다 빈치* 등의 회화와 도나텔로*의 부조 등 많은 작품들이 현존하고 있다.

성령(聖靈)〔영 Holy ghost〕 미술에서는 빛을 내는 흰 비둘기로 나타난다. 이것은 마태 복음 제 3 장 16절에서 온 것. 세례, 삼위일체,* 성교* 등의 그림에 묘사된다.

성모(聖母)〔영 Mother of God, Virgin Mary, Holy Mary〕 그리스도의 어머니, 아기 그리스도를 안고 있는 마리아 즉 마돈나의 표현 외에, 반드시 예수와 직접 관련이 없는 마리아의 생애로서의 여러 장면도 그리스도교 미술에서는 많이 다루어지고 있다. 이런 뜻에의 마리아의 표현이 부분적으로는 이전부터 있었지만, 13세기 초엽 이래 매우 드높아진 마리아 숭배와 더불어 중세의 도상학(圖像學 ; → 이코노그래피) 속에 점점 다

양한 주제를 더하기에 이르렀다. 이미 12세기부터 마리아의 수호(守護) 아래에 그 이름 붙인 성당이 유럽 각지에 세워진 것도 이러한 추세를 뒷받침하는 바가 되었다. 1500년경에는 그 발달이 절정에 이르렀으나 그 후로는 별로 새로운 소재를 낳지는 못했다. 마리아의 생애의 여러 장면은 성서나 성전(聖傳)에 의하여 이야기책식으로 수식(修飾)된 것이며 주요한 제목은 다음과 같다. 1) 마리아의 탄생 2) 성당 예배에서 흰옷을 입고 촛불을 손에든 소녀 마리아가 양친과 더불어 계단을 올라가며 사교가 이들을 맞이하는 장면 3) 마리아의 약혼 4) 대천사 가브리엘에 의한 성고*(聖告). 이 표현은 초기 그리스도교 미술*에도 보이며 14세기 이후는 가장 중요한 것의 하나가 되어 그 작례(作例)도 많다. 5) 사촌누이 엘리자베스를 방문 6) 마리아의 죽음 7) 마리아의 피승천(被昇天) 8) 마리아의 대관(戴冠). 혼히 붉은 옷(붉은 빛은 루비 빛으로서 하늘의 성애를 나타냄)에 망토(푸른 색은 사파이어색으로서 하늘의 진실을 나타냄)을 걸친다. 승천의 경우는 흰 옷을 입는다(흰 빛은 광명과 순결을 나타낸다).

성모 대관(聖母戴冠)〔Coronation of the Virgin〕 마리아가 천국에서 그리스도 곁에 앉고, 천주 혹은 예수가 관을 마리아 머리에 얹든지 또는 천사로 하여금 얹게 하는 장면. 이 표현은 비잔틴* 미술에서는 나타나지 않았고 12세기 말기에 비로소 프랑스에서 나왔으며 초기 고딕 건축에서 특히 탐파눔*의 부조나 유리 그림으로 다루어졌다. 마리아는 무릎을 끓고 있든지 혹은 예수의 아버지이신 하느님과 더불어 관을 쓰고 있는 경우도 있다. 르네상스 미술에 그 작례(作例)가 가장 많다.

성모자도(聖母子圖)〔영 Madonna and Child〕 마리아의 생애에서의 여러 장면과는 관계없는 숭배나 기원의 대상으로서의 성자(聖子)를 안은 성모의 표현. 이것이 마리아 표현의 본래의 것이며 마돈나라고 칭한다. 이미 초기 그리스도교 미술에서 발견되며 가장 오랜 것은 2세기 초엽의 프리스키라 지하 무덤에서 발굴된 것이다. 비잔틴 미술*에서는 6세기 이래 가끔 나타났으며 〈천주의 어머니〉의 의용적(儀容的)인 여러 가

지 도식(圖式)이 만들어졌다. Nikopoia와 Hodegetria가 가장 주요한 형(型). 이것들이 중세 미술에 채택되었고, 로마네스크*는 전자의 장엄한 성모상을 특히 애호했다. 고딕은 그 양식적 특징에 알맞는 후자의 유려한 성모 입상(立像)을 발달시켰다. 비잔틴의 여러 도식(圖式)은 러시아 미술같은 그리스 정교회(正敎會)의 범위 안에서 언제까지나 답습되었고 또 13세기의 이탈리아 그림에 있어서도 인정되었다. 14세기 전반(前半)의 시에나파*(派)가 이것을 극복하면서부터 성모자의 표현은 차츰 인간적, 정감적(情感的)으로 되었다. 르네상스 미술에서는 성자를 데리고 옥좌에 앉은 성모자 즉 〈성스러운 회화(會話)〉의 그림 혹은 요셉 등도 함께 있는 〈성가족〉*의 그림에서와 같은 다수인의 정경적 표현이 많아졌다. 그러나 성모자만의 작인(作因)이 모든 시대를 통하여 그림이나 조각의 대상이 되었고 마돈나 미술의 본질을 이루고 있다. 이 미술은 바로크의 반(反)종교 개혁 시대에 다시 신비적 색채를 더했지만 그 후로는 걸작이 좀체로 나타나지 않고 있다.

성(聖) 바르바라〔라 St. Barbara〕 동정 순교자. 니코메디아에서 태어났으며 전설에 따르면 이교도의 아버지에게 붙들려 탑에 갇혀지기까지 하면서 믿음을 지키다가 살해당했다(306년). 14구난(救難) 성인의 한 사람. 지닌 물건은 촛불과 호느히아(제사용 빵), 탑(塔) 또는 종려의 잎.

성(聖) 바울〔라 St. Paul〕 히브리어로는 사울이다. 키리키아의 부유한 가정에서 태어난 바리세인(Rharisees人)이었는데 그리스도 교도의 박해를 피하기 위하여 다마스커스로 가던중 부활한 예수의 목소리를 듣고 회심(回心). 널리 이방인에게까지 복음을 전파하다가 마침내 순교하였다. 초대 교회 시대부터 성 베드로(페테로)가 짧고 진한 머리털과 짧은 수염을 기른데 대해 성 바울은 대머리와 긴 수염을 기른 사람으로 혼히 표현되었다. 가지고 다닌 것은 성서와 검이었다.

성(聖) 베드로〔라 St. Peter〕 사도의 우두머리. 초대 교황. 원래 갈릴리(Galilee)호수 북쪽 언덕 베사이다의 어부, 아버지는 요나 시몬(시메온)이라고도 불리어졌으며 동

생 안드레아와 더불어 예수를 쫓았는데 베드로는 「반석(盤石)」의 뜻이다. 세 번이나 예수를 거역했지만 성 바울*과 더불어 교회의 지도자가 되었고 로마 사교로서 67년에 순교한 것으로 전해지고 있다. 거의 모두가 천국의 열쇠를 쥔 그림으로 표현되었다.

성(聖) 베로니카[St. Veronica] 베로니카는 십자가를 짊어진 그리스도에게 땀을 닦아 내도록 포(布)를 건네 주었는데, 이 포에서는 그리스도의 용모가 찍혀져 나와 있었다. 이의 모티브가 미술에서는 1400년경부터 나타나기 시작했다.

성상 파괴 운동(聖像破壞運動) → 이코노클라슴

성(聖) 세바스티안[라 St. Sebastian] 로마의 순교자. 4세기 초의 디오클레티아누스 황제 시대 때 순교한 것같다. 전설에 의하면 근위(近衛) 장교에 의해 황제의 어명으로 사살되었다. 카리스토스 카타콤브의 가장 옛 표현(5세기)에서는 토니카와 파리움 모습이다. 르네상스 시대에는 소도마*의 작품에서 보는 것처럼 흔히 화살을 맞고 처형당하는 나체의 청년으로 묘사되었다.

성(聖) 세실리아[라 St. Caecilia] 체칠리아라고도 발음한다. 가장 숭배되는 동정(童貞) 순교자의 한 사람. 로마 귀족 세실리우스가(家) 출신이며 군단장 아르마키우스의 치하에서 참수되었다고 한다. 교회 음악의 보호자로 알려진 것은 중세 말부터인데, 파이프 오르간 등과 같이 그려지는 것은 이 때문이다.

성신강림(聖信降臨)[Pentecost] 그리스도의 피승천 후 유태교의 펜테코스테(라 P-entecoste; 그리스도 부활 후의 50일, 오순절이라고도 함)에 성령*이 사도들에게 내려온 일 및 그것을 기념하는 그리스도 교회의 대축일(부활절 다음 제7일요일). 시리아의 복음서 봉독집(奉讀集)의 세밀화(細密畫), 베네치아의 산 마르코 성당의 둥근 천정 모자이크,* 지오토* 안젤리코,* 티치아노* 등의 그림이 유명하다.

성(聖) 아그네스[라 St. Agnes] 로마의 동정(童貞) 순교자. 언제 어디서 어떻게 순교하였는지는 미상(未詳)이지만 그가 어려서 순교한 것은 사실이다. 4세기 무렵 이 성녀(聖女)의 무덤 위에 성당이 세워졌고 그

주위에는 큰 카타콤브*가 마련되었다. 미술상으로는 라벤나의 성 아폴리나레 누오보 성당 모자이크에서 작은 양(agnus)을 데리고 있는 상으로 묘사되어 있다.

성(聖) 아우구스티누스[라 St. Aurelius Augustinus, 영 St. Augustine] 354～430년 라틴 교회 최대의 교부(敎父). 아프리카의 다가스테에서 태어났으며 밀라노의 성(聖) 암브로지우스로부터 세례를 받고 히포의 사교(司敎)가 되었다. 위용있는 사교로서, 가끔 한 권의 책 또는 화살에 꿰뚫린 심장을 들고 있는 모습으로 표현되었으며 모성(母聖)모니카와의 신비적인 회화(會話)도 좋은 주제가 되어 묘사되었다.

성(聖) 안나[라 St. Anne] 성모 마리아의 어머니. 14세기부터 안나 숭배가 성행되었는데 그 표현에 있어서 특히 딸 마리아와 어린 예수가 함께 있는 Anna Selbdritt의 삼인화(三人畫)가 여러 가지 자태로 그려졌다.

성(聖) 안토니우스[라 St. Antonius, 영 St. Anthony] 같은 이름으로 3인의 성인이 있는데, 예술상의 화제(畫材)로서도 유명하다. 은수사(隱修士)이며 대수원장(大修院長)인 안토니우스는 〈황야의 별, 수도사의 아버지〉로서 대(大)안토니우스라고도 일컬어진다. 파도바의 안토니우스(1195～1231년)는 성 프란시스코회 소속의 수도사이다. 민간에서도 널리 숭경(崇敬)되었으며, 어린 예수를 안든지 또는 예수를 안은 성모와 더불어 그려지고 있다. 피렌체의 성 사교 안토니오(1389～1444년)는 도미니코회 소속의 수도사이다.

성(聖) 우르술라[라 St. Ursula] 동정(童貞) 순교자. 전설에 의하면 영국의 왕녀로서 교황 키리아쿠스 때 1만 2천의 시녀를 거느리고 로마를 순례한 다음 귀로(歸路)에 쾰른 근교에서 훈족(Hun族)에게 잡혀서 시녀들과 함께 화살로 피살되었는데 그때 천사들이 나타나 훈족을 쫓아 버렸다고 한다. 카르바지오*가 제작한 《성 우르술라 전(傳)》의 연작(連作)이 있다.

성(聖) 카타리나[라 St. Catharina] 적어도 4명의 같은 이름의 성녀(聖女)가 알려져 있는데, 예술상에서 가장 유명한 것은 알렉산드리아의 카타리나로서, 마크젠티우

스 치하에 순교한 동정녀. 14구난(救難)성인 중의 한 사람. 전차에 4지가 묶여 찢겨 죽게 되었을 때 그녀의 기도로서 전차가 부서졌으므로 흔히 곁에 차량과 더불어 그려졌다. 또 하나 시에나의 성녀(1347~1380년)는 도미니코회의 수녀로서 탈혼적(脫魂的)인 신비가(神秘家).

성(聖) 크리스토포루스〔라 *St. Christophorus*〕 희랍어의 「그리스도를 업은 사람」의 뜻으로 가톨릭 교회 14구난성인(救難聖人)의 한 사람. 어린 그리스도를 업고 나무 막대기를 지팡이로 해서 강을 건너고 있는 수염이 난 거인으로 표현된다. 13세기에 이르러 화제(畫題)로서 독립하였으며 특히 16세기 초엽에 독일의 선묘화(線描畫) 및 판화에서 좋은 주제로 즐겨 다루어졌다.

성(聖) 프란체스코(아시시의)〔이 *San Francesco*, 영 *St. Francis of Assisi*〕 가장 민중적인 가톨릭 성인. 1182년 아시시에서 태어났고 1226년 그곳에서 사망하였다. 부유한 옷감 상인 베르나르도네의 아들. 부친과 모든 소유물을 버리고 은수사적(隱修士的) 생활을 시작하고 포르티웅크라의 황폐한 성당을 수복(修復), 각지에서 설교하였다. 1210년 그의 제자들을 위해 제1회칙(第一會則)을 주었고 또 남부 프랑스 및 이집트에서 선교하였으며 1224년 알베르나 산상(山上)에서 성흔(聖痕)*을 받았다. 사망 2년후 성인으로 되었다. 무덤은 아시시의 산 프란체스코 성당에 있다. 이 곳에 있는 지오토*의 연작 벽화는 가장 유명하다.

성형(星形) 궁륭(*Stellar vault*) → 궁륭
성화상(聖畫像) → 이콘

성흔(聖痕)〔희・영 *Stigma*〕 그리스어로 본래의 뜻은 「찔린 자국」, 「오점」을 지칭하지만 종교상으로는 성인 등의 몸에 나타나는 십자가 위의 예수상(像)과 흡사한 상처 자국을 성흔 즉 스티그마라고 한다. 교회에서는 성흔이 나타난 숫자는 330명 이상으로 알려져 있으며 그 중 약 60명이 복자(福者) 또는 성인(聖人)으로 일컬어지고 있다. 예술적 표현으로는 성 프란체스코의 성흔을 받는 그림이 유명하다.

성(聖) 히에로니무스〔라 *St. Hieronymus*, 영 *St. Jerome*〕 서방(西方) 교회의 교부(教父). 340~350년 달마치아에 살았고 419년 혹은 420년 베들레헴에서 죽었다. 히브리어와 그리스말에 능하였으며 후에 《부르가타》로 알려진 성서의 라틴어 번역은 대부분 그의 노력에 의한 것이다. 은수사(隱修士)를 거쳐(374~378년) 안티오키아에서 사제(司祭)가 되었고 콘스탄티노플* 및 로마에 살다가 베들레헴으로 가 그곳에서 수도원과 자신이 개설한 학원을 지도하였다.

세계 디자인회의〔*World Design Conference in Japan*〕 약칭 WoDeCo이다. 1960년 5월11일부터 21일까지 일본 동경의 산경회관에서 개최되었다. 참가자는 미국의 바이어*를 비롯하여 세계 26개국의 그래픽 디자이너, 크래프트 디자이너, 공업 디자이너, 건축가, 디자이너 교육가, 평론가 등이었다. 회의의 중심 테마는 〈새시대의 전체상과 디자인의 역할〉이며 〈개성〉, 〈실재성〉, 〈가능성〉의 세미나가 각각 개최되었다.

세계 크래프츠 회의〔*World Crafts Concil*〕 WCC로 약칭된다. 산업 기술의 기계화가 진행되는 속에서 불경제성, 비생산성 때문에 쇠퇴하는 크래프트의 새로운 개념이나 사명을 고찰하는 기회를 만들어 선진국 및 개발 도상국에서의 여러 특징과 균형을 서로 유지하는 것을 운동의 이념으로 하고 있다. 1964년에 설립된 이래 본부를 뉴욕에 두고 UNESCO의 B카테고리(비정치 단체 부문)에 속하며 세계 82개국이 가맹하였다. 2년마다 각국에서 회합하고 있다.

세미 크리스탈〔영 *Semi-cristal*〕 세공(細工)한 유리의 이름. 납(鉛)의 함유량이 낮은 것을 가리키며 무색, 유색 여러 가지 유리가 있다.

세레스〔영 *Ceres*〕 로마식 이름은 케레스. 그리스 신화의 데메테르(Demeter)에 해당되며 풍요(豐饒)의 대지(大地) 여신. 엘레우시스* 비교(比較)의 주신(主神). 딸 페르세포네*를 명부(冥府)의 왕 하데스*에게 빼앗긴 후 찾아가던 도중에 엘레우시스왕의 궁전에 머무르면서 왕자 Triptolemos에게 농경 기술을 가르쳤다. 나중에 딸을 찾아 데리고 왔지만, 딸은 1년 중 3분의 1은 땅속에서 살지 않으면 안되었다.

세례당(洗禮堂)〔라 *Baptisterium*, 영 *Baptistery*〕 세례식을 행하는데 쓰는 독립된 건물. 교회당에 부속된 건물로서 보통

그 옆에 마련되어 있다. 평면도는 주로 원형 또는 8각형이며 그 중앙에는 의식(儀式)에 쓰일 성수(聖水)를 담는 그릇으로 돌이나 금속으로 만든 세례반(洗禮盤)이 있다. 초기 그리스도교 시대 내지 중세 초기(이탈리아에서는 15세기까지)에 건조되었다. 그러나 후에는 독립된 세례당 대신에 교회당 내부에 세례반을 마련하게 되었다.

세례반〔洗禮盤〕〔영 *Font*, 라 *Fons baptismlis*〕 돌이나 금속으로 된 세례 때 쓰이는 성수(聖水)를 담는 그릇. 가톨릭 교회에 따르면 각 성당은 반드시 이 세례반을 갖추어야 하며 그 밖의 경우는 교구(敎區) 사교(司敎)의 허가를 얻어서 마련해야 한다. 이때 세례반은 넓적하며 끝이 뾰족한 뚜껑이 있는 것으로서 뚜껑이 잘 덮이지 않으면 안된다.

세로 홈〔영 *Fluting*, 독 *Kannelierung*, 프 *Cannelure*〕 건축 용어. 플루팅이라고도 함. 고대 건축의 기둥에 새겨져 있는 수직의 홈통 구조(溝彫), 수구(竪溝)라고도 함. 도리스식* 기둥에 있어서는 홈통과 홈통과의 사이에 예리한 능(稜) 또는 각(角)으로 나누어지고, 이오니아식* 기둥의 경우에는 홈통과 홈통과의 사이에 가는 평연(平緣)이 끼워져 있다. 수구의 수직선에 의하여 기둥의 굵기를 긴장시켜 미적 효과를 높이는데 이용된다. 오더*에 따라 그 수도 각각 다르다.

세룰리언 블루〔영 *Cerulean blue*, 프 *Bleu céruléum*〕 물감 이름. 코발트 블루의 알루미나를 산화석(酸化錫)으로 대치하여 만든다. 코발트보다 연하며 녹색을 띤 선명한 푸른색이다. 햇빛, 열, 산, 알칼리에 강한 것이 특징이다.

세뤼지에 Paul *Sérusier* 1863년 프랑스 파리에서 태어난 화가. 1886년 아카데미 줄리앙에 입학하여 배웠다. 처음에는 칙칙한 색조로서 아카데믹한 사실풍의 그림을 그렸다. 1888년 퐁타방(Ponk-Aven)에서 고갱*을 만나 깊은 감명을 받았다. 1889년 드니,* 보나르* 등과 함께 〈나비파*〉 그룹을 결성하였다. 그 무렵 그의 화풍은 구도와 색조를 단순화하고 살붙임이나 안길이를 억제하여 장식 효과를 지향하는 것이었다. 1889년과 그 이듬해에는 고갱*과 함께 브르타뉴

(Bretagne)의 르 플듀에 체재하면서 제작에 몰두하였다. 1895년 드니*와 함께 이탈리아로 여행하였던 바 지오토,* 안젤리코* 등의 예술로부터 많은 감화를 받고 돌아왔으며 1904년에는 재차 이탈리아로 여행하였다. 1908년부터 아카데미 랑송에서 교편 생활을 하였다. 1914년 이후는 브르타뉴에서 살다가 1927년 죽었다.

세르메이에프 Serge *Chermayeff* 1900년에 출생한 미국의 건축가. 코카사스에서 태어났으며 10세 때 영국으로 건너가 케임브리지를 비롯한 여러 곳에서 교육을 받고 자립하였다. RIBA(왕립 건축협회) 회원이 되었고 1933년부터 1936년까지는 독일로부터 망명해 온 에리히 멘데르존과 함께 활동하였다. 1942년에는 미국으로 건너가 처음에는 사리넨*이 맡고 있던 뉴욕의 브루클린 예술학교의 디자인 과장을 지냈으며 1946년 시민권을 획득한 후에는 〈뉴 바우하우스〉*의 후신인 Chicago Institute of Design으로 옮겼다. 1951년 이후 MIT 건축과의 초청 강사를 겸하였다.

세르트 José Luis *Sert* 1902년 스페인 바르셀로나에서 출생한 미국 건축가. 귀족의 가문에서 태어나 바르셀로나에서 건축을 전공하였고 한 때는 르 코르뷔제*와 함께 일한 경험도 있으며 1937년의 파리 만국 박람회에서는 스페인관(舘)을 설계하였다. 1939년 미국으로 건너가 뉴욕에서 사무실을 열고 주택 설계 및 동시(同市)의 민간 주거 계획위원으로서 활동하는 한편 예일 대학에서 도시 계획을 강의하였다. CIAM(근대 건축 국제회의)* 제8차 총회에서 의장에 피선되었고 또 1953년 이후부터는 하버드 대학 디자인학부 부장으로 근무하였다. 주요 저서로는 《Can Our Cities Survive》가 유명하다.

세리〔프 *Serie*, 영 *Series*〕 연작(連作). 같은 대상이나 주제를 취급하여 그려진 일련의 그림이나 또는 어떤 줄거리를 쫓는 일련의 판화 등을 말한다. 인상주의*의 경우는 시시각각 변하는 광선 속에서 같은 정경이 미묘하게 변화하는 모양을 파악하려고 과학적, 실험적으로 연작(連作)을 시도하였다. 유명한 세리로서는 〈전장(戰場)〉이라는 주제 아래 연작된 고야*의 동판화 세리가 있

다. 전쟁의 광적인 폭행, 약탈, 비참과 같은 주제로 통일되어 있기는 하지만 각각의 화면 상호간에는 이야기로서의 관련은 없으며 전쟁이 빚어내는 여러 극적 장면을 묘사한 걸작이다. 또 피카소*의 《프랑코의 꿈》이라는 세리도 유명하다. 그의 고국 스페인에서 실시되고 있던 파시즘 정치에 대한 분노, 조소, 풍자, 아이러니 등을 자신의 폭넓은 표현 기법을 종횡으로 구사하여 분방하고 격렬한 수많은 데생*으로된 세리인 것이다.

세리프〔영 *Serif, Ceriph*〕 인쇄 용어. 로마자 활자에 있어서 글자의 획의 시작이나 끝 부분에 있는 작은 돌출선을 가리키는 말. 활자 서체의 특이점과 활자의 수명 및 가독성(可讀性) 등을 식별하는 데 관계된다. → 레터링

세베리니 Gino *Severini* 1883년 이탈리아 코르토나에서 출생한 화가. 1910년 밀라노에서 동지들과 《미래파 화가 선언》을 하고 첫 미래파 작품 《Ricordi di viaggio (나그네의 회상)》 및 《모나코의 팡팡 춤》을 1910년과 그 이듬해에 걸쳐 그렸다. 1912년 파리, 런던, 베를린 등에서 미래파 전람회*에 참가하였다. 1921년 《큐비슴*에서 고전주의*까지》라는 책을 저술하였고 작품도 신(新)고전주의*적이 되었는데, 때로는 네오 르네상스 양식 (프 Style néo-renaissant) 이라고 불리어졌다. 1966년 사망.

세브르 자기(磁器)〔프 *Le Sèvres*〕 프랑스의 세브르(파리와 베르사유 사이에 있는 도시)에서 제조한 자기(사기 그릇)를 말한다. 18세기의 프랑스 자기 생산이 여기에서 정점에 달했다. 1740년 무렵에 사기업(私企業)으로서 방센느(Vincennes)에서 세브르로 옮겨진 뒤 1759년에는 왕실의 소유물이 되었고 그 후로부터 오늘날까지 국립 자기 공장으로서 존속하고 있다. 처음에는 투명 유리질 자기만 만들었다(항아리, 식기 외에 작은 흉상, 단일상, 군상 등). 장식에 쓰여진 훌륭한 색채 중 남색 및 장미색은 특히 유명하다. 흰 바탕에 금테를 둘린 그 속에는 우아한 정경이 그려져 있다. 세브르 자기 모델을 만든 조각가 중에서 특히 팔코네(Etienne Maurice *Falconet*, 1716~1791년)가 유명하다. 소조각품의 대부분은 유약을

바르지 않고 그냥 구은 것들이며 1765년 이후는 경자(硬磁)도 제조하게 되었다. 그러나 예술적 가치가 높은 세브르는 로코코* 시대 때 만들어진 연자(軟磁) 중에 많다.

세석기(細石器)〔영 *Microlith*〕 중석기 시대에 이르러서는 숲속의 작은 동물을 잡는데 필요한 활과 화살이 많이 만들어졌는데, 그것은 석기가 소형으로 발달하여 변화된 것이다. 타르드노와 문화,* 카프사 문화,* 이집트의 세빌 문화의 시기에는 돌날(石刃)을 가공해서 만든 기하학적 세석기(반원형, 사다리꼴, 삼각형, 마름모꼴 등)가 나타났다. 세석기를 나무, 뿔, 뼈의 자루에 박아서 낫이나 작살, 창 등으로 사용했다.

세이블〔영 *Sable*〕 검은 담비. 담비의 털은 가늘고 부드러운 붓을 만드는데 쓰여진다. → 콜린스키

세이첸토〔이 *Seicento*〕 원래는 이탈리아어로 기수(基數)의 형용사로서 「600」의 뜻. 예술사상으로는 1600년대 즉 16~17세기 사이의 100년간을 말한다. 이 시대 개념 또는 그 세기의 문학이나 미술의 양식 개념을 총괄적으로 포착할 때 흔히 쓰인다. 또 미술 양식 개념으로서의 세이첸토는 1500년대 (친퀘첸토)의 전성기 르네상스의 정밀하고 전아(典雅)한 고전 양식을 해체하여 특히 1600년대의 들어온 뒤 본격적인 발전을 보인 바로크* 예술의 격정적인 동감(動感)에 찬 색채주의(色彩主義)적 개념을 내포하고 있다.

세일즈 프러모션〔영 *Sales promotion*〕 판매 촉진이라 번역된다. 가망성이 있는 수요자에 대하여 메이커가 공급하는 상품을 구매하는 것이 수요자 자신에게 유리하다고 확신시키는 것을 목적으로 한다. 그 구체적인 방법으로는 판매원에 의한 인적 판매술, 통신에 의한 권유, 광고, 전시장을 들 수 있다.

세자르 Baldaccini *César* 1921년 프랑스 마르세유에서 출생한 화가이며 조각가이다. 고향의 미술 학교를 거쳐 파리의 에콜 데 보자르*에서 배웠다. 1956년경부터 브론즈*에 의한 동물과 곤충의 조각을 만들기 시작했고 나중에는 점차 금속에 의한 아상블라즈* 계통의 작품을 보여 주었다. 예컨대 거대한 압력으로 자동차 폐품을 압축시킨 아상블라즈의 작품은 물질 속에 잠재하는 표현력을

현현(現顯)시킨 일종의 문명 비평적 색채를 띤 것이라고 할 수 있으며, 이러한 경향이 더욱 발전하여 최근에는 폴리에스틸을 이용하여 거대한 엄지손가락을 모뉴먼트*하게 처리한 작품을 제작하고 있다. 베네치아 비엔날레, 상파울로 비엔날레, 피츠버그 국제전 등에 출품하고 있으며 또 뉴욕 근대 미술관이 주관한 1959년의 〈인간과 새 영상〉 전(展)과 1961년의 〈아상블라즈〉전에도 참가하였다. 현재 파리에서 활동 중에 있다.

세잔 Paul *Cézanne* 프랑스의 화가. 1839년 남프랑스 엑스 앙 프로방스에서 출생했다. 부친은 모자 제조업자였으나 후에 은행가가 되었다. 부친의 희망으로 처음에는 엑스의 법과대학에 입학하였으나 중학교 시절부터 가까이 지낸 친구인 에밀 졸라(Emile Zola)의 권고와 또 스스로의 희망에 따라 도중에 화가로 전향하였다. 그리하여 부친을 설득시켜 1861년 파리에 나와 아카데미 쉬스(I'Académie Suisse)에 다니면서 거기서 기요맹,* 피사로* 등과 만나 친교를 맺어 나갔다. 그 해 9월 에콜 데 보자르*(École de Beaux-Arts)에 시험을 보았으나 실패하여 일단 귀향해서 부친의 은행에 근무하면서 밤에는 데생 공부에 열중하였다. 이듬해 1862년 11월부터 1864년 7월까지 재차 파리에 체재. 아카데미 쉬스에 다니면서 피사로,* 기요맹,* 모네,* 시슬레,* 르느와르* 등과 친하게 지냈다. 이 무렵에 그는 들라크르와*나 쿠르베*에게 특별한 관심을 갖기 시작했고 또 그쪽으로 기울어져서 어두운 색조로 격렬한 로망적인 일련의 그림을 그렸다(이 방식은 1872년까지 계속되었다). 1864년 고향으로 일단 돌아갔다가 다시 1870년까지 파리와 엑스로 오가면서 제작을 계속하였다. 그러던 중 1866년에는 살롱*에 출품하였으나 낙선되자 당국에 항의서를 보냈고 마네*를 중심으로 한 카페 게르보아(Café Guerbois)에 출입하기 시작한 것도 이 무렵부터이다. 1870년 보불 전쟁으로 남프랑스의 에스타크(마르세유 부근)에 머무르면서 오르탕스 피케(Hortense *Fiquet*)를 만나 동서가 되어 이듬해 함께 파리로 돌아왔다. 1872년 1월에 아들 폴이 탄생하였다. 그해에 퐁토와즈에 가서 피사로를 만나 1873년부터 오베르 쉬르 오아즈에 함께 주거를

마련하여 함께 제작하는 동안 피사로의 감화를 받아 마침내 어둠침침한 작풍이 일변하여 화면의 색채는 밝아지고 구성도 어느 정도 강하게 질서가 잡히게 되었다. 《목을 매는 집》을 비롯한 몇몇 작품이 그때 제작된 것이다. 1874년에는 피사로의 도움으로 제1회 인상파전에 참가하여 《오베르의 풍경》, 《목을 매는 집》, 《올랭피아》를 출품하였다. 세잔의 작품은 이 무렵을 경계로 해서 전기와 후기로 나눌 수도 있다. 그 후 파리와 남프랑스 사이를 수시로 거처를 이전하면서 제작에 몰두하였다. 1878년에는 인상파로부터의 분리를 결심하고 점차 독자적 화풍을 개척하였다. 오래 전부터 종종 출품하였으나 언제나 낙선의 고배를 마신 살롱에 1882년에 첫 입선하였다. 이때부터 그는 본능적이고 재빠르게 해치워버린 회화 대신에 종합적이고 구성적인 균형잡힌 예술을 지향하여 완전하게 화가로서의 자신의 기질을 작품화하기 시작했다. 그 결과 감각보다는 오히려 지성이 볼륨의 단순화와 기하학적 배치를 통제한다는 새로운 조형의 경지를 개척하기 시작했다. 1886년에는 친우 에밀 졸라와의 사이가 벌어지게 되었고 또 같은 해 부친이 사망하여 많은 유산을 상속 받았다. 1895년 자신의 작품 150점을 모아 화상(畵商) 볼라르(Ambroise *Vollard*)의 가게에서 처음이자 마지막인 개인전을 개최하였다. 관람자는 여전히 냉담하였으나 일부의 지식인들로부터는 가치를 인정 받았다. 1896년부터는 대체로 고향인 엑스에 거주하면서 진지한 탐구와 아울러 화업(畵業)도 점차 눈부신 발전을 이룩하였다. 1900년경부터 그의 명성은 프랑스와 마찬가지로 외국에도 점차 높아졌고 마침내 1904년에는 살롱 도톤*에서 그의 작품의 특별 진열실이 마련되었다. 승리가 마침내 도래한 것이다. 인상파에 만족하지 않는 젊은 세대의 화가들이 세잔의 새로운 화법에 눈을 돌리기 시작했다. 이듬해에는 살롱 도톤과 앵데팡당* 양쪽에 출품하였고 제작에 7년을 소비한 대작 《욕녀(浴女)》도 완성하였다. 끊임없는 전진을 계속하던 중 1906년 10월 엑스에서 소나기를 만나 넘어진 며칠 후에 세상을 떠났다. 세잔은 예전에 말하였다. 〈채색이 가해짐에 따라서 데생이 정확하게 된다〉. 또 이

렇게도 말했다고 한다. 〈나는 인상주의를 미술관의 예술과 같이 견고하고 영속적인 것으로 하고 싶다〉. 또 그는 〈자연의 대상은 원통과 원추와 구체 (球體)로 환원된다〉고 말했는데 이 말로서 조형이란 대상을 재현하는 것이 아니라 화면의 여러 요소의 통일적인 추상체라는 사실을 확인시켜 준 것이다. 여기서 엿볼 수 있듯이 그는 인상파의 과도한 분석, 반사광의 남용, 색깔의 분해에 반항하여 화면을 단단하게 구성하려고 하였던 것이다. 더구나 자기는 새로운 길을 보여주는 창시자로서 프리미티브 (Primitive)라고 생각하였다. 1906년 사망.

세잔티니 Giovanni **Segantini** 1858년 이탈리아 아르코 (Arco)에서 출생한 화가. 한동안 밀라노의 아카데미에서 배우다가 이윽고 밀라노를 떠나 알프스의 산중에서 생활하면서 스스로 예술의 길을 개척하여 알프스의 산악 풍경 묘사에 있어서 독특한 필치를 자아내기에 이르렀다. 산록의 농촌이나 목축 생활을 다룬 초기의 사실적 표현에 있어서도 이미 그 배후에는 깊은 사상이나 인간 감정이 스며들어 있음을 엿볼 수 있다. 고산 지대에 이주해서 그린 후기의 그림에는 대자연의 영원한 모습을 상징적, 신비적으로 묘사한 것도 있다. 그는 일종의 철저한 분할 묘법 (→ 신인상주의)을 즐겨 썼다. 색채는 흰 밑칠에 의해 더 한층 순도가 있는 빛으로 감돌게 된다. 이 방법으로 그는 산악 풍경의 표현에 있어서 독자적 작풍을 세우려고 하였다. 주요작은 《아베마리아 아 트라스보르드》, 《두 어머니》, 《알프스의 목장》, 《생성·존재·소멸》, 《생의 천사》 등이다. 1899년 사망.

세탁선 (洗濯船)〔프 **Bateau lavoir**〕 1904년경부터 제 1 차대전까지 몽마르트르의 언덕에 있던 화실의 긴 집채. 더러운 집채들이 지붕을 맞대고 있는 모습이 세느강의 세탁선과 비슷하기 때문에 이러한 별명이 붙었다. 모든 종류의 예술가들이 살았는데, 그 중에서 피카소를 비롯 20세기 초두를 빛내 준 많은 작가나 유파가 탄생하였다.

세트 오프〔영 **Set off**〕 인쇄된 종이가 차례차례로 겹쳐져서 종이의 뒷면에 잉크가 묻어버리는 고장.

세티냐노 Desiderio de **Settignano** 1428년에 태어난 이탈리아 초기 르네상스의 조각가. 피렌체 부근의 세티냐노 출신인 그는 피렌체로 가서 도나텔로*의 문하에 들어가 수업하였다. 그 결과 도나텔로풍의 엄격한 사실 (寫實)을 완하고 부드러운 감정이 담긴 아름다운 양식을 생기있게 표현하였다. 아이들의 표정, 부인의 초상 등 장식 조각에 뛰어난 기량을 보여 주었다. 대표작은 피렌체의 산타 크로체 (Sta. Croce) 성당 안에 있는 카를로 마르주피니 (Carlo **Maruzuppini**)의 묘비, 산 로렌초 (S. Lorenzo) 성당의 《성감 (聖龕)》, 《마리에타 스토로치의 상》(대리석 흉상, 베를린 미술관) 등이다. 1464년 사망.

세퍼레이션〔영 **Separation**〕「분리」, 「분해」의 뜻이다. 1) 배색 (配色)에서의 세퍼레이션 — 배색 상호의 색이 유사하기 때문에 너무 약하거나 또는 반대색을 위해 너무 강하게 되는 것을 막기 위해 배색의 경계선에 다른 색을 넣어 배색을 분리하는 것. 이 목적에 쓰이는 색채를 세퍼레이션 컬러 (separation color)라고 하며 주로 무채색이 많이 쓰인다. 금색이나 은색도 세퍼레이션의 효과가 있다. 2) 인쇄에서의 세퍼레이션 — 색분해 (color separation)를 말한다. 이 분해 촬영에 의해 얻어진 네가 (→ 네가티브)를 분해 네가 (color separation negative) 라고 한다. 컬러 사진이나 일러스트레이션*을 분해 필터를 통해서 촬영하면 필터의 색과 보색 관계에 있는 색을 없앤 네가티브가 얻어진다. 3색 분해*에 의해 3판으로 원화를 재현하고자 할 경우의 적, 녹, 청자색 필터에서는 각각 청, 적 (마젠타), 황색을 없앤 네가티브가 얻어진다. 이 네가티브를 판에 인화하게 되면 인쇄의 청판, 적판, 황판이 이루어진다.

세피아〔프 **Sépia**, 라 **Sepia**〕 암갈색의 유기성 안료 (顔料). 오징어의 흑즙낭 (黑汁囊) 속에 있는 흑갈색의 액체를 말린 다음 알칼리 용액에 녹여 희염산으로 침전시켜서 만든 그림물감을 말한다. 주로 수채화 및 펜화 스케치에 쓰여지고 있다.

섹션〔영 **Section**〕 단면도 (斷面圖)를 말한다. 건물 또는 물체의 내부나 구조를 도시하기 위하여 어떤 곳에 두고 임의의 평면으로 잘랐을 경우의 도시 (圖示)의 길이에 따

른 단면을 종단면(縱斷面 ; longtitudinal sec-
tion), 길이에 직각인 단면을 횡단면(tran-
sverse S.)이라 한다.

섹션 페이퍼[영 *Section paper*] 백지 위
에 1 mm 혹은 그 밖의 길이 단위로 정방형
의 눈금이 인쇄되어 있는 방안지(方眼紙)이
며 그래프를 그리거나 설계의 바탕 그림 등
을 그리는 데 쓰인다.

센스[영 *Sense*, 프 *Sens*] 시각, 청각,
촉각, 미각, 운동 감각 등 감각 기관의 기
능을 일컫는 말로서 〈관능(官能)〉이라 번역
된다. 이중 시각과 청각은 정신 활동과 밀
접한 관련이 있고 사상이나 감정의 표현에
적합하므로 미적 관능이라 불리우며 미적 활
동에 있어 중요한 조건이 된다.

센터링[영 *Centering*] 건축 용어. 아치
를 만들 경우의 바탕이 되는 나무 틀.

센토르 (영 *Centaur*) → 켄타우로스 (회 *K-entauros*)

센티먼트 (영*Sentiment*) → 상티망

셀리그만 Kurt *Seligmann* 1900년 스위
스 바젤에서 출생한 미국 화가. 주네브(Ge-
nève) 미술 공예학교에서 배운 뒤 1920년부
터 파리에 진출하여 추상주의* 경향의 작가
들과 친교를 맺었고 1931년 파리에서 결성
된 〈추상·창조〉* 그룹에 창립 멤버로 참가
하였다. 그러나 작품은 점차 쉬르레알리슴*
적 경향으로 접근하여 화면에 구상적 형체
를 도입하고 새로이 신구상주의*(新具象主
義)를 제창하였다. 제 2 차 대전이 발발하자
미국으로 건너가 미국의 전위 화가 그룹과
함께 활동하였다.

셀링 포인트[영 *Selling point*] 판매 초
점. 상품 판매 계획을 수립할 때 상품이 지
니고 있는 독특한 특징으로서 특히 강조하
는 점을 말한다. 예컨대 상품의 셀링 포인
트로서는 적합성, 융통성, 내구성, 쾌적성,
조화성, 유행성, 외관미 등을 들 수 있다.
소비자에게 상품을 구입하고 싶어하는 마음
이 생기도록 하기 위해서는 소비자가 그 상
품에 대해 무엇을 구할 것인가를 연구하여
얻은 그것을 강조해야 한다.

셰마틱[프 *Schématique*] 「도식적(圖式
的)」, 「도표적」이라는 뜻. 추상적인 선* 면*
을 주요한 구성 요소로 한 표현이나 또는
기법상 간단하게 구분한 형식주의적 태도를

말한다. 그러나 흔히 부정적인 평가에 쓰이
는 용어이다.

셰이드[영 *Shade*, 프 *Ombrage*] 1) 「암
조(暗調)」의 뜻. 순색에 흑색을 가하였을 때
만들어지는 어두운 색조를 총괄적으로 말한
다. 검기의 정도에 따라 여러 단계가 있으
며 극한은 흑색이 된다. 2) 회화의 작품상
으로는 물체의 그늘을 말한다. 그늘과 그림
자는 그 성격이 아주 다른 것이기 때문에
분명히 구별되어야 한다. 예컨대 렘브란트*
의 작품 《다나에》에서의 배경인 탑 속의 분
위기는 어두운 그늘로 하여 밝은 광선 아래
에 다나에를 묘사하였는데, 이렇게 하여 내
면 세계에 잠재하고 있는 중년 여성의 왕성
한 생명력을 독특하게 나타내고 있다.

셰이프트 캔버스[영 *Shaped canvas*] 네
모난 평면으로서의 캔버스가 아니라 2 차원
적* 또는 3 차원적*인 여러 가지 형태로 만
들어진 캔버스를 말하는데, 로렌스 앨러웨
이(*Lawrence Alloway*)가 붙인 명칭이다.
1960년 스텔라(Frank *Stella*)가 캔버스에 칼
자국을 넣은 것이 최초의 시도였다. 스텔라
의 경우에는 어디까지나 평면 상태로 머물
렀지만 스미드(Richard *Smith*)는 캔버스를
돌출시켜 벽의 연장인 형태를 만들었으며
힌먼(Charles *Hinman*)은 셰이프트 캔버스
를 마루 위에 놓음으로써 한층 더 조각에
가깝게 만들었다. 그러나 캔버스와 색채라
는 전통적인 회화의 소재 때문에 그것은 어
디까지나 회화로서 주장된다. 조각이라기 보
다는 오브제*로서의 회화로, 조각의 분야에
서 프라이머리 스트럭처즈와 관련해서 출현
한 색채 조각 즉 조각을 전통적인 대좌에서
제거하여 회화처럼 채색하거나 채색 그 자
체를 공간적으로 존재시키려는 움직임과 대
응한다. 작품은 가끔 구성주의*를 연상시키
는 경우도 있지만 재질이란 점에서 볼 때에
나 또 미리 정해진 기하학적 원리를 바탕으
로 해서 제작되는 것이 아니라 모든 방향으
로 자유롭게 즉흥적으로 돌출해 간다는 점
에서도 구성주의*와는 이질적이다.

섹송 도르[프 *Section d' Or*] 본래의 뜻
은 〈황금 분할〉*이다. 프랑스 퀴비슴* 집단
의 한 분파로서 1912년 보에시 화랑에서 제
1 회 전람회를 개최했던 퀴비스트들의 그룹
을 가리킨다. 피카소,* 브라크,* 레제,* 글레

이즈,* 그리스,* 메쟁제,* 들로네,* 로랑생,* 비용,* 뒤상,* 피가비아,* 에르반,* 스공작* 등 1911년의 앵데팡당* 41호실에 대거 진출했던 화가들이 중심 멤버이다. 그들은 세잔*의 원리를 발전시켜 황금 분할의 이론을 포함하는 기하학적인 조형을 발전시켜 퀴비슴* 운동의 전개가 이루어졌다. 주요 활동으로서는 연구회를 개최하였고 또 기관지 《섹숑 도르》를 발행(1호로 폐간)하였으며 1913년에 제2회 전람회를 개최한 뒤 얼마 후 해산되었다. 그러나 이 파가 퀴비슴 운동에 이바지한 역할은 크게 평가되고 있다.

셸 구조〔영 **Shell construction**, 독 **Schalenkonstruktion**〕 곡면(曲面) 구조. 구조의 연구에서 얻어진 한 형태로서 건축의 새로운 디자인을 형성하고 있다. 달걀이나 조개껍질이 얇은데도 튼튼하다는 것에서 착안해서 생각한 콘크리트 구조의 하나. 반구형, 반원통형 등의 형태로 공장, 시장, 학교 건축 등에 사용되고 있다. 또 의자의 자리를 플라스틱으로 일체(一體)의 곡면 구조(one piece shell)로 하려는 것도 임즈*등에 의해 시도된 후부터 새로운 디자인으로서 성공하고 있다.

셸락〔영 **Shellac**〕 수지의 한 가지. 인도, 버마 등의 어떤 식물에 기생하는 락충(lac 虫)이 분비되는 수지로 정제한 것. 황갈색이지만 표백해서 흰락으로 만든다. 와니스 제조에 쓰인다.

셸터〔영 **Shelter**〕 건축 용어. 본래는「숨는 곳」,「피난처」,「차폐물」,「보호소」 등의 뜻이다. 각종의 영향을 주는 외적 조건에서 어떤 것을 보호할 것을 목적으로 하여 마련되는 구조체. 예컨대 건축은 인간을 비나 바람, 더위 및 각종의 외적 등으로부터 지키는 셸터이다.

소도마 Sodoma 본명은 Giovanni Antonio Bazzi 1477년에 출생한 이탈리아의 화가. 르네상스* 시대에 활동하면서 시에나파*를 대표한 인물. 밀라노 부근의 베르첼리 출신이다. 최근에 어떤 학자의 고증에 의하면 통칭인 소도마는 잘못된 표기이고 소도나(Sodona)가 올바르다고 한다. 밀라노에서 레오나르도 다 빈치*의 영향을 받아 발전하였다. 로마, 시에나, 피렌체, 만토바, 보르텔라 등에서 활동하였다. 우미한 감정 표출을

득의로 하였다. 주요작은 로마에 있는 빌라 파르네시나의 벽화 《알렉산드로스와 로쿠사네의 결혼》(1514년), 시에나의 성 베르나르디노 성당의 벽화(1518~1532년)와 성 도메니코 성당의 벽화(1525~1528년) 등이다. 또 판화의 주요 작품으로는 《성 세바스티아노》(1525년, 우피치 미술관) 등을 들 수 있다. 1549년 사망.

소른 Anders Zorn 스웨덴의 화가, 조각가. 1860년 모라(다라루나州)에서 출생하였고 1920년 그곳에서 사망. 근대 스웨덴 회화를 이끌어 온 중요한 작가 중의 한 사람. 인상파식의 수법을 활발히 구사하여 개성적인 특색을 발휘하였다. 누드화를 비롯하여 상류 사회 및 스웨덴의 민중생활에서 소재를 취재한 그림 중에는 훌륭한 작품이 많다. 누드, 초상 등을 다룬 에칭에서도 주목할 만한 업적을 보여 주었고 또 조각가로서는 아름다운 목상(木像)이나 청동상을 만들었다. 1939년 그의 고향인 모라에는 소른 미술관이 개설되어 있는데 여기에 약 100점의 회화와 다수의 수채화, 소묘, 에칭이 소장되어 있다.

소묘 담채(素描淡彩) 데생*에 채색을 가한 것. 데생은 연필, 목탄,* 콩테,* 펜 등으로 이루어지는데, 여기에다가 수채 용구로 산뜻하게 채색을 한다. 데생의 맛도 그대로 남아 있어서 화면 효과를 올리는 것이 특색이다.

소상(塑像)〔영 **Plastic figures**〕 점토, 석고 등의 재료를 굳혀서 사람이나 동물 등의 상을 만든 것. 때로는 나무나 종이를 굳혀서 만든 것도 있다.

소시에테 나쇼날 데 보자르〔프 **Société National des Beaux-Arts**〕 Salon du Champs de Mars 또는 Salon de la Nationale 라고도 한다. 1883년에 개조된 소시에테 데 자르티스트 프랑세즈*에서 1890년 탈퇴한 샤반,* 카리에르,* 로댕,* 메소니에* 등이 모여 조직한 협회 명칭. 프랑스 미술 협회의 경향이 최우익인데 대하여 이것은 중간파적 색채를 띠었으며 오늘날도 매년 5월에 전람회를 개최하고 있다.

소시에테 데 자르티스트 프랑세즈〔프 **Société des Artistes Français**〕 프랑스 미술가 협회. 17세기에 창립된 왕실 미술의

전람회이며 오랫동안 공모(公募), 유심사(有審査)의 공개 전람회이었는데, 여러 가지 폐단이 쌓여서 1883년 심사원은 전년의 출품자에 의해 공선(公選)하여 종래의 살롱*을 개조(改組)하였다. 어떻든 프랑스 화단의 최우익으로서 오늘날까지 계속되고 있다. 매년 5월에 전람회를 연다.

소용돌이 무늬(모양) 〔영 *Scroll*〕 건축 용어. 양피지의 두루마리형에서 온 모양의 일종으로 소용돌이진 것, 나선형의 것, S자형의 것 등이 있다. 예로부터 고형(刳形)이나 주두*(柱頭), 기타 의자, 테이블 등의 다리 장식으로 쓰여졌다. 소용돌이형 장식*은 이것의 일종이라고도 할 수 있다.

소용돌이형(渦形) 장식 〔영·프 *Volute*〕 건축 용어. 소용돌이형의 장식 형식. 이오니아식 주두(→ 오더)의 기본적 요소. 중세 건축에서는 거의 쓰여지지 않았지만 이탈리아 전성기 르네상스에서 다시 채용됨으로써 바로크 건축에서는 더욱 커다란 의의를 가지게 되었다. 수평의 건축부재(建築部材)와 수직의 그것과를 중개하기 위해 가끔 이용된다.

소재(素材) 〔영 *Material*, 프 *Matériel*, 독 *Stoff* 또는 *Materie*〕 1) 만들어지는 물품의 원료 또는 재료의 뜻 2) 조형적 혹은 예술적 창작에서는 완성되기 이전의, 말하자면 작품의 요소로서 통일되기 전의 원료 일반을 말한다. 음악이나 문학 혹은 미술의 제재(題材)도 일종의 소재이다. 또 예술적 표현의 감각적 재료, 예컨대 회화나 조각에서는 유형의 재료(대리석, 청동 등), 문예에서는 언어 등을 가리키는 경우도 있다.

소지(素地) 〔영 *Ground body*, *Texture*〕 공예 용어. 기물(器物)을 조형하는 기초재(基礎材). 옻칠을 하기전의 나무나 유약을 바르지 않은 질그릇. 또는 Base라는 뜻으로는 나무, 카르통,* 종이, 금속, 회반죽판, 아교만 칠한 화포(畵布) 등 그 위에 그림이 그려질 바탕을 뜻하기도 한다.

소첨탑(小尖塔) 〔영 *Pinnacle*, 독 *Fiale*〕 건축 용어. 고딕 건축에 쓰이는 탑 모양의 옥외 장식이며, 버트레스*의 꼭대기 또는 장식 박공의 양 쪽 등에 설치된다. 흔히 긴 원추형 또는 각추형(角錐形)을 이루며 꼭대기는 정식(頂飾 ; finial)으로 장식된다.

소품(小品) 〔영 *Minor piece*〕 그림이나 조각을 비롯한 기타의 모든 예술 작품 중에서 그 부피가 작은 작품을 말한다. 예를 들면 그림의 경우는 6호 이하의 것으로 스케치* 등이 많다. 그러나 세밀화(細密畵)의 경우에는 부피가 작더라도 소품이라고는 말하지 않는다.

소프트 포커스 〔영 *Soft Focus*〕 사진의 촬영 기법의 하나로서 렌즈의 예리한 해상력(解像力)을 부드럽게 하여 촬영하는 것을 말한다. 핀트가 맞지 않는 아웃 포커스(out focus)와는 달리 핀트는 맞으면서도 부드러운 상(像)을 얻고자 할 때 사용하며 이경우 렌즈 앞에 얇은 반투명의 천을 대고 필터를 끼워 촬영하거나 혹은 초점을 부드럽게 하는 특수 렌즈를 써서 촬영한다.

속가적(俗家的) 〔영 *Profane*〕 「종교적(宗敎的)」에 대하여 「세속적」의 뜻. 이 말은 특히 건축의 분류에서 쓰이는데, 속가적 건축이란 주택, 상점, 사무소, 극장 등 비종교적 건축 모두를 말한다.

손(Sir John Soane, 1753년~1837년) → 고전주의(古典主義)

솔라리제이션 〔영 *Solarization*〕 사진 기법의 하나. 촬영 혹은 확대 노출을 한 뒤, 필름을 현상하는 과정인 할로겐화은(halogen化銀) 감광 재료의 현상 도중에서 고르게 빛을 쬐면서 현상을 계속하면 상(像)의 일부가 반전해서 양화와 음화가 동시에 존재하는 특수한 효과를 지니는 화면이 얻어진다. 이러한 효과 또는 이것을 네가로 해서 확대한 사진을 일반적으로는 솔라리제이션이라고 하지만 사진 용어로서는 사바티에 효과(sabattier effect)라고 하는 것이 정당하다. 솔라리제이션은 사진의 감광 재료에 과도한 노출광을 주었을 경우 노출광이 증대될 수록 사진의 농도가 감소하는 현상을 말한다.

솔뤼트레기(Soulutréan period) → 구석기 시대(舊石器時代)

솔즈버리 대성당(大聖堂) 〔영 *Salisbury Cathedral*〕 영국 잉글랜드 남단 솔즈버리에 있는 대성당. 1200~1257년경에 조영되었다. 노르만 로마네스크, 시토 양식, 정통 고딕 양식 등을 소화한 얼리 잉글리시*라고 하는 독자적인 영국 고딕 양식을 보여 주고 있는데 평두(平頭)의 설계로서, 내진부

는 심원(深遠)하다. 2중 익랑과 중앙의 큰
탑, 정면은 쌍탑으로 쌓여 있다.

솔트 ― 글레이즈[*Salt-glaze*] 가마에 소
금을 넣고 발산시켜서 도기(陶器)에 바르는
유약(釉藥)을 말한다.

쇠라 George **Seurat** 1859년 프랑스 파
리에서 출생한 화가. 19세 때인 1878년에
아망 ― 장(Edmond-Francois *Aman-Jean*)
과 함께 국립 에콜 데 보자르에 입학하여
앵그르*의 제자인 앙리 레망의 교실에서 배
웠다. 그러나 이듬해에 자퇴하여 1년간 지
원병으로서 브레스트 해안에서 병역에 복무
하였다. 그는 화학자 세브뢸(→ 시뮐타네이
슴)의 색채에 관한 저서를 일찍부터 읽었고
또 1881년경에는 들라크르와*의 작품에 대
해 색채 대비의 원리나 보색 관계를 연구하
였다. 1883년 점묘화법(點描畵法)에 의한
최초의 대작 《수욕(水浴)》(1883 ~ 1884년,
런던, 테이트 갤러리)을 그렸다. 이 그림은
1884년의 관설 살롱에 출품하였으나 낙선되
어 그해의 앵데팡당전*에 출품 전시됨에 따
라 여러 가지 반응을 일으켰다. 이 무렵부
터 그는 특히 시냐*과 친교를 맺고 색채 이
론의 실현에 몰두하였다. 1885년에 그린《그
랑드 ― 자트의 일요일》(미국, 시카고 미술
관)은 그의 대표작이다. 이것은 완전한 분
할 표법(→ 신인상주의)에 의한 것으로서 새
로운 기법의 선언이었다. 이듬해인 1886년
에는 피사로*의 주장으로 시냐과 함께 제 8
회(즉 최후의) 인상파전에 풍경 6점, 소묘
3점 및 《그랑드 ― 자트의 일요일》을 출품
하였으나 후자와 같은 우수작도 당시는 흔
히 논의의 대상이 되었다. 그는 신인상파*
혹은 분할파*의 대표자로서 그 후에도 《포
즈를 취하는 여자들》, 《르샤유(Le Chahu-
t)》, 《곡마(曲馬)》 등의 명작품을 남기고
1891년 31세로 요절하였다. 그러나 그의 노
력의 결실은 후에 미래파*와 추상파 회화
기법에 많은 영향을 주었다.

쇠시리(구술선) 〔영 *Bead, Astragal*〕 건
축 용어. 그 단면이 원형의 일부를 이루는
작게 도려낸 고형(刳形)으로서 이오니아식
오더의 주신(柱身)과 주두*(柱頭)의 경계에
서 볼 수 있는 것은 그 예. 쇠시리가 벽면
에서 후퇴하여 그 전면과 벽면이 평평이 된
것은 연마 쇠시리(flush bead)라 하고, 둥글

게 부풀은 커다란 볼록형의 고형을 큰 쇠시
리(torus)라 한다.

쇠푀리(Daniel *Spoerri*) → 누보 레알리슴

쇼 룸〔영 *Show room*〕 진열실이나 전시
실. 상품을 전시하여 보는 사람으로 하여금
알기 쉽게 전시물들을 해설해 주는 방. 메
이커의 쇼 룸은 상품을 전시하여 품질, 성
능, 효용 등에 관하여 소비자가 쉽게 이해
할 수 있도록 하여 구매 의욕을 촉진시키는
것을 목적으로 하고 있다.

쇼 스탠드 → 디스플레이 스탠드

쇼 윈도〔영 *Show window*, 프 *Etala-
ge*, 독 *Shaufenster*〕 장식적인 창문, 진열
창. 주로 상품의 영업 내용 또는 판매 품종
을 보이기 위한 창으로서 주로 도로변에 면
해서 마련된다. 통행인이 점포 안으로 들어
가지 않고도 자유롭게 볼 수 있어 강하게 선
전할 수 있다는 점이 하나의 특징이다. 윈도
의 수(數), 앞 넓이, 높이, 바닥 높이, 안
길이 등은 건물의 규모와 업종 또는 판매
품종에 따라서 결정된다. 일반적으로 자동
차, 가구 등의 대형 상품에는 바닥의 높이
를 낮게 하거나 때로는 점포의 바닥과 동일
하게 하며 보석이나 귀금속 등과 같이 소형
이고 고가인 상품에는 바닥의 높이를 크게
잡는다. 쇼윈도는 일종의 입체 형태의포스터
이며 일종의 무대이기도 하므로 그런 의미
에서 전시 방식을 연구하여 항상 신선한 인
상을 주도록 디자인할 필요가 있다. 상품을
다룰 경우는 진열 장치, 조명, 색채를 충분
히 고려하여 상품을 주역으로 하는 하나의
극적 표현을 구성하며 그 경우 때로는 움직
이는 장치를 가할 수도 있다. 2개 이상의
쇼 윈도가 근접하여 설치됐을 경우는 각각
의 진열이 서로 조응(照應)하도록 디자인하
여야 한다.

쇼 카드〔영 *Show card*〕 상품의 판매
촉진의 역할을 하는 설명 표찰. 상품의 특
징, 용도, 효용, 유행 등을 기술한 카드로
서 소형이다. 접두나 윈도 안쪽에 매달아 놓
기 위한 행거(hanger), 윈도 배경용의 포스
터, 카운터에 세워지는 스탠드식의 것, 특
수한 모양으로 구멍을 뚫은 컷 아웃(cuto-
ut) 등이 있다. → 디스플레이 스탠드, 쇼
윈도

손가우어 Martin *Schongaur* 1425 (또는

1430)년에 태어난 독일의 화가. 출생지는 정확하게 알려져 있지 않다. 금세공사의 아들로 태어난 그는 1473년 이후 콜마르에서 제작 활동을 하다가 1488년부터 브라이자하에 이주하였다. 반 데르 바이덴*의 영향을 받았다. 확증있는 유일한 회화는 《장미 울타리 옆의 성모》(1473년 콜마르의 성 마르틴 성당). 그의 작품은 정밀한 관조에 의해서 구도와 묘선이 매우 명확하다. 그리고 뉘앙스가 풍부한 색조에 의하여 화면의 표상(表象)은 부드러우면서도 아름답다. 스위스의 바젤 미술관에 있는 《실내의 성모자》 그리고 《성고(聖告)》 및 《그리스도 탄생》(뮌헨 옛 화랑) 등도 그의 작품인 것같다. 동판화가로서의 그의 업적도 또한 중요하다. 날카로운 윤곽선과 강한 명암 대비에 의한 조소적(彫塑的)인 형체를 만들어내어 표현력이 풍부한 영역을 개척하였다. 이와 같이 완전한 기술과 풍부한 상상력으로서 그는 독일의 동판화를 처음으로 예술적인 경지로 끌어올림에 따라 뒤러*의 직접적인 선구자가 되었던 것이다. 1491년 사망.

숍 드로잉즈〔영 *Shop drawings*〕 현장의 제작도(製作圖)를 말한다.

수구(豎溝) → 세로 홈

수도원(修道院)〔영 *Abbey*〕 청빈, 순결, 귀의(歸依)의 맹서를 내세운 수도사들이 금욕적인 공동생활을 하며 수행을 쌓도록 하기 위해 마련된 건물. 그 원장이 남자일 경우에는 애버트(abbot), 여자일 경우에는 애비스(abbess)라 한다. 격벽(隔壁)으로 둘러싸인 수도원 속에는 성당, 예배당, 식당(라 refectorium), 도서실 등의 공통된 방 외에 수도사 개인 또는 공동의 침실도 마련되어 있다. 4세기 중엽의 성 파코미우스(Pacomius, ?~346년)의 범례에 의하면 수도원이 맨 처음 세워진 곳은 이집트와 시리아라고 되어 있다. 서 유럽에서는 누르시아의 성 베네딕트(*Benedict* of Nursia, 480년경~543년)에 의해 529년에 이탈리아의 카지노산(Cassino山)에 설립된 몬테 카지노 수도원이 가장 오래된 수도원으로 알려져 있다.

수랑(袖廊)〔영 *Transept*〕 건축 용어. 트란셉트 또는 익랑(翼廊)이라고도 한다. 십자형 교회당의 한 부분을 이루는 것으로, 신랑(新廊)과 내진(內陣)과의 사이에서 좌우로 뻗어나온 날개를 말한다. 수랑과 신랑과의 교차부를 크로싱(crossing)이라 부른다.

수렵화(狩獵畫)〔독 *Jagdstück*〕 사냥을 하는 광경이나 수렵한 물건, 사냥개, 무기 등을 소재로 한 그림의 한 가지로서 그 시초는 17세기 네덜란드였다. 일반적으로는 사냥의 광경을 묘사한 회화를 가리키는 말로 쓰인다.

수르바란 Francisco de *Zurbarán* 스페인의 화가. 1598년 바다호스주(스페인의 서남부)의 펜테 데 칸토스(Fuente de Cantos)에서 출생. 마드리드, 세빌랴(Sevilla) 등의 도시에서 활동하였다. 펠리페(필립) 4세의 궁정 화가. 일찍부터 세빌랴에 나와 수업하였으므로 세빌랴 화파의 전통이 그의 예술의 기초를 이루고 있다. 자연주의적인 엄격함이나 명암의 날카로운 대비를 특색으로 하는 화풍으로서 〈스페인의 카라바지오〉라고도 불리어졌다. 즐겨 성자의 생애에서 소재를 취한 작품과 또 수도사의 단일상을 많이 그렸다. 후기에는 무릴료*의 영향을 받아 융합하는 색조의 부드러움이 늘어나 있다. 주요작은 《토마스 아퀴나스의 영광》(세빌랴 미술관), 《성녀 카시르타》(프라도 미술관), 성 보나벤투라(*Bonaventura*, 1221~1274년)의 생애를 다룬 여러 작품(베를린 국립 미술관, 드레스덴 화랑 및 루브르 미술관), 세빌랴 주변의 수도원을 위해 그린 많은 작품 등이다. 1664년 사망.

수리코프 Vasily Ivanovitch *Surikov* 러시아의 화가. 이동파*에 속하는 19세기 러시아 최대의 화가 중의 한 사람. 1848년 시베리아의 코사크 집에서 태어난 그는 페트로그라드(Petrograd ; 1919~1924년 사이의 레닌그라드 이름)의 아카데미에서 색채의 대가이며 독특한 진보적 교수이던 치스차코프의 가르침을 받았다. 수리코프는 격정과 환상의 역사화가로서 이동파* 중에서도 독특한 지위를 점하였다. 대표작으로 《친위병 사형의 아침》, 《벨리요즈프에 있어서의 멘시코프》, 《모로조바 부인》, 《에르마크의 시베리아 정복》, 《스바로프의 알프스 넘기》, 《스테판 라진》 등이 있는데 이것들은 모두 기념비적인 대(大)구도이다. 러시아의 민중과 그 지도적 영웅들의 고뇌와 애곡(哀哭), 환희와 낙천주의, 전제(專制)에 대한 단호한

싸움과 반역의 정신이 가득 차 있으며 대부분 러시아의 역사 속에서 주제를 구한 것들이다. 두 번의 외국 여행을 통해서 스페인과 이탈리아의 고전을 배웠는데, 프랑스 화파의 영향은 받지 않았다. 1916년 사망.

수메르 미술(*Sumerian art*) → 바빌로니아 미술

수복(修復)(회화의)〔영 *Restoration of Paintings*〕 손상(특히 세월이 지나는 동안에 자연히 생긴 훼손)을 제거하여 회화를 가급적 그 오리지날(original)한 상태로 되돌리기 위해 취하는 조치를 말한다. 미술품의 보전을 위해 수복 사업이 조직화되어 본격적인 활동을 보인지는 불과 근년의 일이다. 회화의 수복에 있어서 방법과 목표는 과학 기술의 발달과 더불어 과거에 비해 오늘날에는 매우 취지를 달리하고 있다. 수복자가 너무 손을 대어 작품의 인상이 오히려 훼손되었던 일도 19세기에는 종종 있었다. 단순히 작품의 원상을 유지하거나 혹은 원상으로 되돌리는데에만 유의하여 보수 또는 색깔의 덧칠을 해서 잘 보이도록 하는 따위의 일을 해서는 결코 안되는 것이 오늘날의 원칙이다. 화면을 고칠 필요가 있을 경우에는 그림 중의 몇 군데가 갱신되었다는 것을 오히려 분명히 밝혀 둔다. 오늘날에는 특히 뢴트겐(Rёntgen) 광선 검사의 도움으로 정확하게 식별할 수 있기 때문에 덧칠하는 일은 가능한 한 없도록 한다. 일반적으로 테레빈유(terebin油)나 알콜(alcohol)로 낡은 래커(lacquer)나 와니스(varnish)의 층을 제거한다. 칙칙하게 그을렸거나 또는 그와 비슷한 상태가 된 회화의 색을 새삼 새롭게 고치는 것을 regeneration이라 한다. 그와 같은 색을 제거하는 방법으로는 뮌헨의 화학자 페텐코퍼(Max von *Pettenkofer*, 1818~1901년)가 발명한 이른바 〈페텐코퍼식 방법〉즉 〈알콜 증기〉가 쓰여진다. 화포(畫布)가 파손되었을 경우에는 새로운 화포를 뒷면에 덧댄다(relining 또는 lining). 19세기 말경까지는 아교나 풀을 발라 덧붙이는 것이 보통이었으나 그 이후는 새로운 화포에다가 밀랍(密蠟)이나 밀랍과 수지(樹脂)혼합물을 발라 부착시키는 경향이 점차 많아졌다. 화포가 재생될 수 없을 만큼 물러졌을 때는 복구 방법이 매우 어렵지만 새로운 화포로 바꾸지 않으면 안된다. 그 어려운 복구 방법이란 우선 화면에 아교를 칠하고 색종이나 가제(독 gaze)를 바르고 충분히 마른 다음에 그 위에 종이를 몇 겹으로 겹쳐 바른다(맨 처음에 색종이나 가제를 바르는 이유는 후에 위에 붙인 종이를 떼어낼 때 화면에의 접근 정도를 눈으로 보기 쉽게 하기 위해서이다. 그리고는 그림을 뒤집어서 해면(海綿)으로 듬뿍 적신다. 상당한 시간이 지나면 낡은 화포를 살짝 벗겨내고 잘 말린 다음 다른 새로운 화포를 발라 붙인다. 판자나 두꺼운 종이에 그려져 있는 그림일 경우에는 화면 위에 겹쳐서 바르는 종이를 두껍게 바르는 것이 좋다.

수사〔*Susa*〕 지명. 이란의 서쪽 페르시아만 가까이에 있는 고대의 유적지. 발상은 퍽 오래인데, 메소포타미아 남부와 더불어 가장 빨리 인문(人文)이 트인 곳으로서 고대 강국 엘람(Elam)의 수도였다. 엘람은 이웃 메소포타미아와 교섭이 깊었고 각 시대의 왕조와 공방(攻防)을 거듭하다가 아시리아 말기에 망한 뒤 나중에 페르시아 제국의 일부가 되었다. 이렇게 하여 수사는 아카이메네스 왕조의 수도로서 번영하던 중 알렉산드로스에게 멸망당하였다. 19세기말 뒤라포아, J. 드 모르간 등에 의하여 발굴됨으로써 태고부터 페르시아 시대에 걸친 각종 유물과 기원전 3천년 이전의 채문 토기를 비롯하여 메소포타미아에서의 전리품, 다레이오스(→ 페르시아 미술)의 궁전 등이 발견되었다. 그 중에는 유명한 함무라비의 법전비, 페르시아 건축의 수소의 주두*(柱頭), 채유(彩釉) 타일의 사수(射手) 행렬이나 사자(獅子)의 프리즈* 등도 포함되어 있다.

수성(水性)〔영 *Aqueous*〕 회화에서 물에 녹거나 현탁(懸濁)하여지는 매질(媒質) 및 안료에 대해서 하는 말.

수성 도료(水性塗料)〔영 *Distemper*〕 난황(卵黃)이나 아교를 전색제(展色劑)로 한 수용성 도료. 주로 실내의 판판한 벽면칠에 쓰여진다.

수위표(水位標) → 워터 마크(영 *Water mark*)

수정궁(水晶宮)〔영 *Crystal palace*〕 1851년 런던에서 열린 만국박람회를 기념하여 건축된 철골 건물 이름. 설계자는 팩

스턴*. 근대 건축의 발전사 초기에 있어서 서 중요한 기념 건조물. 산업 혁명의 정상을 차지한 영국 빅토리아 왕조 시대의 공업주의의 조형적 표현으로 일컬어진다. 당시 건축계를 지배하고 있던 절충주의(折衷主義) 및 양식주의(樣式主義)와는 아주 다른 향방을 취하여 주철과 유리에 의한 프리페브리케이션*(공장 생산과 조립 공법)의 구조이다. 길이는 18,510피트.

수지(樹脂) → 플라스틱

수직식(垂直式) → 퍼펜디큘러 스타일

수채화(水彩畫) 〔영 **Water colour,** 프 **Aquarelle**〕 물을 용제(溶劑)로 하는 그림 물감을 사용하여 대개는 종이에 그리는 그림. 원래는 투명 또는 반투명 묘법(描法)에 속하는 것을 말한다. 그러나 불투명화의 일종인 과시*도 물에 푼 그림물감으로 하여 사용했을 경우에도 이를 넓은 의미의 수채화로 보아도 된다. 수채화는 이미 고대 이집트인에 의해 옛부터 책의 삽화 등에 채용되었다. 중세에는 많은 미니어처*가 수채 그림물감으로 그려졌었다. 다만 그럴 경우 대개는 불투명 그림물감을 사용하였다. 15세기의 편면 인쇄(片面印刷; 독 Einblattdruck)의 착색에도 수채화가 널리 응용되었다. 그러나 고유의 예술적 목표를 지닌 회화의 화구(畫具)로서 쓰여지기 시작한 것은 뒤러*의 수채 풍경화가 최초이다. 15세기부터 17세기에 걸쳐서는 연하게 색을 칠한 스케치를 흔히 볼 수 있다. 그것은 보통 잉크로 그린 뒤 볼륨(volume)을 나타내기 위해 다색(茶色)의 연한 칠을 한 것인데 이런 종류의 소묘를 렘브란트*가 많이 남기고 있다. 영국에서는 수채화가 샌드비* 및 커즌즈*의 작품과 함께 급속히 발달하였다. 거틴*이나 터너*도 수채화에 뛰어난 화가였다. 수채화의 뿌리깊은 전통을 영국은 오늘날까지도 유지하고 있다.

수축색(收縮色) → 팽창색과 수축색

수출 광고(輸出廣告) 〔영 **Export advertising**〕 상품의 수출에 앞서 행하는 광고. 엑스포트 마케팅(export marketing)의 일환으로 행하여진다.

수태 고지(受胎告知) → 성고(聖告)

수틴 Chaïm Soutine 1894년 러시아 민스크 부근의 스밀로비치(Smilovich)에서 출생. 유태계 사람이지만 통상적으로 프랑스 화가로 불리운다. 1910년 어릴적부터 그림을 좋아했던 수틴은 사진사의 조수로서의 어려운 생계 가운데서도 리투아니아(Lithuania)에 있는 빌니우스(Vilnyus)의 미술학교를 거쳐 이듬해인 1911년에 어떤 의사의 호의로 파리에 진출하게 되었고 또한 그곳 미술학교에 들어가 코르몽*에게 배웠다. 그곳에서 샤갈*이나 레제* 등과 알게 되었고 특히 모딜리아니*와 깊은 친교를 맺었다. 1919년부터 1922년에 걸쳐서는 남프랑스의 세레(Céret)에 체류하였다. 거기서의 처음에는 블라맹크*의 예술에 기울어져서 색채도 어두웠으나 세레 시대의 일련의 풍경화에서는 주홍, 녹, 황색 등의 강렬한 배색으로 바뀌어짐에 따른 광열적인 감정을 토로하는 독자적인 작풍이 이루어져 있음을 엿볼 수 있다. 1922년 파리에 돌아와 이듬해인 1923년에 미국의 수집가인 반즈 박사(Dr. Barnes)에 의해 인정되어 화단에 두각을 나타내게 되었다. 1929년부터는 샤토르 — 기용에 체재하였는데 이 무렵부터는 격정이 점차 가라앉으면서 데포르마시용*(프 déformation)의 열성도 사라졌다. 주요작으로는 《푸주간》, 《가죽이 벗겨진 소》 등이 있다. 1943년 8월 장(腸) 질환으로 파리에서 사망하였다.

수프라포르트〔독·영 **Suparaporte**〕 건축 용어. 상인방과 그 위 벽면을 가리키는 말. 바로크*와 로코코* 저택에서는 가끔 이 부분에 그림이 그려졌는데, 이 그림도 이 이름으로 불리어진다.

수플로 Jacques Germain Soufflot 1713년에 프랑스 낭시(Nancy)에서 출생한 건축가. 처음에는 리용(Lyon)에서 배웠으나 이탈리아에 두 번 유학한 다음 리용과 파리에서 주로 활동하였다. 1776년 파리에 진출하여 왕실 건축 총감독이 되었다. 이탈리아에서는 고대 건축 및 팔라디오*의 건축을 연구한 그는 페스토움의 도리스식 신전을 측정한 최초의 사람이기도 하다. 프랑스 고전주의의 개척자. 대표작은 파리의 생 즈느비에브 성당 팡테옹(→판테온 2)이다. 그의 설계는 1755년이며 건축 기간은 1764~1790년이다. 1780년 사망.

수혈 주거(竪穴住居) 〔영 **Pit dwelling**〕 건축 용어. 옛 석기 시대부터 쓰여진 원시

주거의 한 형식. 그 형태는 원형, 타원형 또는 방형으로 지면을 약간 파내려 가서 바닥 돌을 깔고 그 중앙에는 화로를 마련하였다. 바닥의 주위에 기둥으로서 통나무를 세우고 옆으로 통나무나 나뭇가지를 건너질러 그 위를 풀로 지붕을 이거나 진흙을 발라서 그 위를 덮었다. → 횡혈 주거

순도(純度)〔영 *Purity*〕 색의 포화(飽和)의 비율. 어떤 색이 그 색과 같은 밝기에서 가장 포화된 색(스펙트럼의 색)과 무채색(백색)과의 사이에 어떤 포화의 비율을 가지고 있는가를 표시하는 수치로서, 스펙트럼의 색이 순도(純度)1, 무채색이 순도 0, 기타의 유채색의 순도는 0과 1과의 사이에 있다. 채도(彩度)도 마찬가지로 색의 속성을 표시하는 것이지만 심리적인 표현법이며 순도는 정신 물리학적인 표현법이다. → 색

순색(純色) → 색 → 오스트발트 표색계

순수주의(純粹主義) → 퓌리슴

슐라주 Pierre *Soulages* 1919년에 출생한 프랑스의 화가. 로마네스크* 조각의 유품이 많이 남아 있는 중남부의 아베일롱에서 태어난 그는 중후한 풍경화 및 정물화에 능하였으며 이어서 한 때는 퀴비슴*의 영향도 받았으나 그 뒤 추상화로 옮겼다. 하르퉁크*, 시네이데르*와 친교를 맺었고 자유로운 추상화를 지향하였으며 표현의 풍부화를 꾀하였고 조형 공간의 요소를 도입하였으며 청색 및 갈색 계통의 침착한 색조를 즐겨 사용하고 이것에 강한 검은 형태를 밝은 색조와 결합시킨 간결하고도 모뉴멘탈한 화풍은 크게 주목되고 있다. 1948년과 그 이듬해에는 〈레알리테 누벨〉전(展)에, 1949년 이후부터는 살롱 드 메*에 출품하였다. 주요작은 《회화》가 있다.

숭고(崇高)〔영 *The sublime*, 독 *Das erhabene*〕 미학상의 용어. 미적 범주의 하나. 보통 좁은 의미의 「미」와 대립되는 개념으로 쓰인다. 대상이 인간을 압도하는 크기 또는 힘을 갖고 있는 경우(예컨대 고산 준령이나 태풍 등) 소위 미적 형식은 상실되며 맨 처음에는 그 형식 및 내용 때문에 불쾌감을 느끼나 마침내 그것이 사라지면 그것 때문에 인간의 생명 감정이 자극되어 역감(力感)을 양양시키는 대상에 대한 외경(畏敬), 찬탄의 정, 즉 넓은 의미의 「미」의

감정을 낳게 한다. 대상은 자연물, 자연 현상에 한정되지 않고 인간일 수도 있으며 영웅, 예언자 등이 이에 해당된다.

쉬르레알리슴〔프 *Surréalisme*〕 초현실주의(超現實主義). 정신 분석의 영향을 받아 무의식, 꿈의 세계 등의 표현을 지향하는 20세기의 미술 및 문학 운동. 이는 자연주의* 및 추상주의*의 그 어느 쪽과도 분명히 대립하는 것으로서 이성의 지배를 전연 받지 않는 공상과 환상의 표현에 기초를 두고 있다. 현실 그 자체보다도 더욱 진실된 것, 시(視)세계의 단순한 재현 보다도 더욱 큰 의미와 가치를 갖는 것, 그와 같은 것을 창출한다고 하는 젊은 예술가들의 열망에 의해 생겨났다. 그 가장 직접적인 출처는 다다이슴*이다. 쉬르레알리슴이란 용어는 1917년 시인 아폴리네르(→ 퀴비슴)에 의해 만들어졌다. 아폴리네르는 처음에 쉬르나튀랄리슴(Surnaturalisme; 초자연주의)이라는 명칭을 생각하였으나 이것은 낡은 철학상의 술어였으므로 스스로 물리친 것이다. 주의(主義)로서 명확한 형태를 취하게 된 것은 시인이며 평론가였던 브르통(André Breton, 1896~1966년)이 〈쉬르레알리슴 제1선언〉을 발간한 1924년부터이다. 이 파(派)의 작가들은 브르통의 이른바 오토마티슴*과 꿈의 세계의 탐구라는 이 두 개의 중요한 방향으로 활동을 시작하였다. 쉬르레알리슴 운동은 프랑스 및 스페인의 미술가들을 중심으로 다수의 호응자들을 규합하면서 세계 각국으로 퍼졌다. 주로 회화 및 문학에서 일어난 운동인데 후에는 연극, 무대 장치, 사진, 영화, 건축, 조각 내지 상업 미술의 영역에까지 그 영향을 끼쳤다. 대표적 미술가는 프랑스 출신의 화가 마송*과 탕기* 스페인 출신의 화가 미로*와 달리* 독일 출신의 에른스트* 등이었다.

쉬르레알리슴 선언(宣言)〔프 *Manifeste du Surréalisme*〕 문학, 회화 용어. 다다이슴*에서 발전한 쉬르레알리슴*은 원래 문학 운동이었는데 이 조직적인 운동은 앙드레 브르통(→ 쉬르레알리슴)에 의하여 결성되었고 1924년 그의 쉬르레알리슴 제1선언이 출판되었다. 그 근간을 이루는 사상은 인간의 상상력의 해방이며 합리주의가 도달한 관념적 막다른 길에 대한 반격과 타개였다.

그는 선언문에서 〈쉬르레알리슴이란 구두 (口頭), 기술(記術) 기타 모든 방법으로 사고의 참된 작용을 표현하려고 하는 심적(心的)인 오토마티슴*이다. 이성(理性)에 의한 일체의 통제없이 또 미학적, 윤리적인 일체의 선입(先入) 관념이 없이 행해지는 사고의 진실을 기록하는 것이다.)라고 주장하였다. 또 1929년에 발표된 제 2 선언에 있어서는 〈예술품을 만드는 것이 중요한 일이 아니다. 우리가 거의 자각하지 않는 미, 애정, 재능으로 훌륭하게 빛나고 있음에도 불구하고 이제껏 표현되지 못하였던 것이 있다. 그러나 이것은 표현이 가능하다. 우리들의 이 미개척의 부분을 밝히는 것이 쉬르레알리슴의 목적이다.)라고 말하고 있다. 그는 프로이트의 학설에서 영향을 받은 바가 많은데, 이성(理性)으로서는 통제할 수 없는 초현실성을 인정하며 이것을 상상력이나 환각력에 의하여 무의식 중에 표출하려고 했다. 이 무의식의 영역 안에서 대상이나 형체가 서로 통합된다고 보는 것이다. 쉬르레알리슴에 있어서 시와 그림이 교류하는 것도 이 점에 있어서이다.

쉬베〔프 *Chevet*〕 건축 용어. 교회당의 후진(後陣). 내진* 속에 있는 흔히 반원형의 불쑥 내민 칸.

쉬프레마티슴〔프 *Suprématisme*〕 〈지상주의(至上主義)〉 또는 〈절대주의(絕對主義)〉라고 번역된다. 퀴비슴*의 영향을 받은 러시아의 화가 말레비치(Kazimir Severinovich *Malevich*, 1878~1935년)가 1913년 러시아에서 시작한 기하학적 추상주의* 회화 운동으로서 그는 자연의 묘사 또는 인상의 표현을 완전히 배제하고 단순한 기하학적 형상의 구성에 의하는 순수한 지적(知的)인 화면을 창조하려고 하였다. 1913년에 흰 바탕에 검은색의 정방형만을 그린 작품을 발표하여 화제를 불러 일으키면서 감각의 궁극을 탐구하는 쉬프레마티슴을 처음 개척한 말레비치는 1915년에 시인 마야코프스키(Vladimir Vladimirovich *Maiakovsky*, 1893~1930년)의 협력을 얻어 〈쉬프레마티슴 선언〉을 발표하였다. 그 후부터 그는 러시아 전위 미술*의 기수로서 활동하였다. 이 운동은 러시아에서는 소비에트의 정책 변경과 함께 소멸되었으나 유럽에 있어서는 그 이념이 추상 미술의 저류가 되었으며 특히 바우하우스*(Bauhaus)와 신조형주의(新造形主義) (→ 네오 플라스티시슴)에 끼친 영향은 다대하였다. 한편으로는 이 운동과 병행해서 일어났던 타틀리니슴*과 함께 쉬프레마티슴* 운동은 1920년경부터 구성주의* 운동으로 발전하였다.

쉴리만(Heinrich *Schliemann*, 1822~1890년) → 미케네(희 *Mykenai*) → 미케네 미술(영 *Mycenean art*) → 티린스

슈마허 Fritz *Schumacher* 1869년 독일 브레멘(Bremen)에서 태어난 건축가. 1889년부터 1909년까지 드레스덴 공과 대학의 교수로 재직하였고, 1909년부터 1933년까지는 함브르크시(市)의 토목 감독장으로 활약하였다. 작품은 다수의 연와(煉瓦) 건축 설계를 시도하였던 바 형식의 명료성을 더욱더 의도하게 되었다. 슈마허의 건축 발전 과정은 예컨대 《드레스덴의 화장터》(1908년)의 조소적(彫塑的)이고도 장식적인 경향과 《함부르크의 화장터》(1933년)의 엄격한 구축적 성격과의 대조에 의해 분명해진다. 건축에 관한 논문과 저서도 많다. 그 주된 것은 《근대 연와 건축의 본질》(1920년),《1800년 이후의 독일 건축의 동향》(1935년), 《대도시의 문제》(1940년) 등이다. 1947년 사망.

슈스터 Franz *Schuster* 독일의 가구 디자이너. 단위 가구(unit furniture), 조합 가구(sectional f.)의 제안자로서 유명하다. 독일에서의 신생활 조형 운동의 선구자로서 1930년을 전후하여 그로피우스* 브로이어* 등과 함께 활약하였다. 브로이어도 아파트의 실내 장식 계획의 일환으로 단위 가구의 효과적인 배치를 시도했지만 슈스터는 매우 우수한 가구의 조합을 고안하였다. 즉 기본 요소가 되는 가구로서의 각대(脚臺)G, 상자K, 서랍L, 선반R을 각각 관계 치수하에서 규정하고 다시 이것들을 응용 요소로 하여 확대하였다. 특수 요소로서 대목(臺木)과 보조 선반을 제작하여 포함시켰는데 이 G, K, L, R와 기타 요소를 조합하여 식기 선반, 완구 선반, 정리 선반 등 약 100가지의 본보기를 그의 저서《Eir Möbel Buch》에 상세히 설명해 놓고 있다.

슈퍼 그래픽스〔영 *Super graphics*〕 건축물의 안팎에 스트라이프(stripe ; 줄무늬),

원호(圓弧), 화살표, 문자 등으로 장식하고
또 거기에 채색을 시도하는 표현 수법. 1960
년대 초에 로버트 벤튜리가 필라델피아에서
《그랜드 레스토랑》의 개조에서 시도한 것이
선구라고 한다. 이러한 건물 외부의 장식 기
법이 세계적으로 퍼지게 된 계기는 1965년
의 《시 런치》 계획(샌프란시스코 북방의 태
평양 해안에 주말용 주택을 마련하는 것)에
서였다. 이 계획에 따라 풀용 샤워실의 페
인트칠을 담당한 사람은 그래픽 디자이너인
바바라 스토우파처 부인이며 벽과 천장을
구별하지 않고 채색하였다. 페인트칠은 적
은 비용과 단시간의 작업을 목적으로 한 것
이었으나 이와 같은 조건을 넘어 거대한 스
케일로 기둥에서 천장으로 이어지는 스트라
이플의 채색은 기능주의적 디자인과는 대립
하는 새로운 건축의 해석과 새로운 미를 부
여하였다.

슈페넥케르(Emile *Schuffenecker*, 1851
~1934년) → 상징주의(象徵主義)

스공작 André Albert Marie Dunoyer de
Segonzac 1884년 프랑스 세느 에 와즈 지
방에서 출생한 화가. 1901년 파리의 미술학
교에 입학하여 배우면서 한편으로는 뤼크
올리비에 메르송(Luc-Olivier *Merson*)의 화
실에 적을 두었으나 아카데믹한 가르침에 불
만을 품고 얼마 후에 자퇴하였다. 이어서 아
카데미 줄리앙*(Académi Julian) 및 아카데
미 드라 팔레트(Académi de la Palette)에서
배웠다. 1914년부터 1918년에 걸쳐서는 제
1차 대전으로 말미암아 군에 복무했다. 처
음에는 인상파식의 그림을 그렸었으나 후에
일시 퀴비슴* 운동에도 참가하였다. 거기에
서 그는 퀴비슴의 기계적인 구성과 비인간
적인 성격에 불만을 품은 나머지 다시 힘찬
표현파식의 제작으로 전환하여 자연에의 복
귀와 인간성의 회복을 스스로 화폭 위에 실
현해가면서 격조높은, 거칠게 깎은 듯한 독
자적 화풍을 수립하였다. 따라서 그의 화풍
은 종종 팔레트 나이프를 사용하여 물감을
두껍게 발라 화면에 단단함을 주고 있다. 그
의 작품이 원숙한 경지에 이른 것은 대체로
1922년 이후의 일이다. 그리고 그는 유화에
서 뿐만 아니라 수채화 및 에칭에서도 뛰어
난 작품을 남겨 놓았다. 1974년 사망.

스그라피토[이·영 *Sgraffito*] 그라피아

토(graffiato)라고도 한다. 도자기 장식법의
한 가지. 긁는다는 이탈리아어에서 유래된
술어로서, 도기의 소지*(素地)에 색깔이 다
른 슬립*을 칠하고 그것을 긁어 내어서 무
늬를 내는 방법. 이와 같은 방법은 도자기
뿐만 아니라 그림에도 쓰이는데, 특히 이탈
리아에서는 벽면을 흑색이나 빨강색으로 바
탕칠을 한 뒤 그 위에 흰 빛으로 덧칠을 하
고 마른 다음 그 덧칠을 긁어내면서 그림을
그리는 법이 중세 말기부터 르네상스에 걸
쳐서 널리 행해졌었다.

스나이데르스 Frans *Snyders* 플랑드르
의 화가. 1579년 안트워프(Antwerp)에서 출
생하였고 그곳에서 사망하였다. 루벤스*의
협력자였으며 장식적 효과를 얻기 위한 현
저하고도 풍려한 구도로 정물이나 동물 또
는 싸우는 동물의 모습을 다룬 대작을 그렸
다. 그것들은 표현의 참됨과 힘에 있어서 루
벤스 문하의 대부분의 작품들보다 더 훌륭
하다고 전문가들은 보고 있다. 그의 작품들
은 마드리드의 프라도 미술관을 비롯하여 드
레스덴, 안트워프, 하그, 뮌헨, 파리, 빈 등
지에 널리 퍼져 소장되어 있다. 1657년 사
망.

스냅 쇼트〔영 *Snap shot*〕 특정한 계획
없이 수시로 찾아낸 피사체를 재빨리 촬영
하는 것 또는 그 사진을 말한다. 흔히 스냅
이라고 약칭해서 부른다.

스머크 Sir Robert *Smirke* 1780년 영국
런던에서 출생한 건축가. 런던의 아카데미
에 들어가 배웠으며 후에 신고전주의(→ 고
전주의)의 대표자가 되었다. 설계한 주된 건
물 건축은 런던의 《코벤트 — 가든 극장(C-
ovent-garden Theater)》(1809년), 《대영 박
물관(British Museum)》(1822~1847년), 《유
니언 클럽(Union Club)》(1822년), 《킹스 칼
리지(King's College)》(1828년) 등이다. 1867
년 사망.

스미스 W. Eugene *Smith* 1918년에 출
생한 미국의 사진 작가. 14세 때 이미 사진
에 관심을 갖고 노트르담 대학에서 정식으
로 사진을 전공하였다. 19세부터 《라이프》
지의 스탭이 되었으며 제2차 대전 말기인
1945년 5월에는 라이프지의 종군 사진 작
가로서 오끼나와(沖繩) 전선에서 취재하던
중 중상을 입고 후송되었다. 예민한 감수성

을 지닌 작가로서 그의 사진에는 휴머니티가 넘쳐 흐르고 있다. 1978년 10월 사망

스와치〔영 *Swatch*〕 견본철(見本綴). 종이나 클로스(織物) 등에 대해 업자가 취급하고 있는 것의 모든 샘플을 모은 것.

스웨스티커〔영 *Swastika*, 독 *Hakenkreuz*〕 네 가지(肢)의 길이가 같은 십자에서 각 가지가 같은 방향을 향하여 직각으로 꺾여 있는 십자형 문장(紋章)을 말한다. 오스트레일리아인, 셈인 이외 거의 모든 지역에서 찾아볼 수 있는 형상이며 아마 태양 또는 행운을 상징한 것같다. 오랜 그리스도교 나라에서는 구제(救濟)의 광명인 그리스도의 상징으로 사용되었다. → 卍 모양

스위스 공작 연맹(工作聯盟)〔독 *Schweizerischer Werkbund*〕 약칭 SWB이다. 독일 공작 연맹의 활동에 자극되어 1913년 스위스의 취리히에서 결성되었다. 지도적인 인더스트리얼 디자인,* 크라프트의 디자이너나 건축가, 아티스트, 기업가 등에 의해 결성되었으며 스위스 산업의 질을 높이고 물질적 환경과 디자인의 개혁을 주요 임무로 하는 단체이다. 1915년 이래 크고 작은 여러 종류의 전시회를 주관하여 공예, 산업계 및 대중의 디자인 수준을 높였다. 1930∼1932년 SWB의 후원으로 취리히에 노이뷜 집회 주택(Siedlung Neubühl)을 건설하였는데 이것은 SWB를 특징짓는 이상적인 목표였으며 집합 주택에서의 주택과 관련, 설비에 있어서 모범적인 업적이 되었다. 또 1952년 바젤에 있던 스위스 견본시(→ 박람회)와 협력해서 굿 디자인* 운동을 전개한 이래 공업 제품의 우수 작품에 대하여 〈Die gute Form〉상(賞)을 마련하여 시상하고 있다. 자원의 부족함에도 불구하고 사회, 문화, 경제에 걸쳐 펼치고 있는 넓고 견실한 디자인 운동은 제 2차 대전 중에도 중단되는 일이 없이 현재에 이르고 있다. 스위스 상품 카탈로그 《Wohnen heute》외에 기관지 《Das werk》을 발행하고 있다.

스카이스크레이퍼〔영 *Sky-scraper*〕 건축 용어. 「마천루(摩天樓)」라 번역한다. 층수가 많은 건축물 즉 고층 건축물. 1890년대 초 이후부터 철골 구조의 근대 건축 방식에 따라 특히 미국의 대도시에 고층 건물이 세워지면서부터 쓰여지기 시작한 말이다.

스카이스크레이퍼의 가장 오래된 예는 뉴욕의 엠파이어 스테이트 빌딩(Empire State Building ; 1931년 당시 85층으로서 높이는 1,248ft)이다.

스카일라이트〔영 *Skylight*〕 건축 용어. 천정 또는 지붕에 설치하는 창(窓)을 말하며 특히 전람회의 진열품 윗쪽에 설치한 광원도 스카일라이트라 한다. 아틀리에의 천창(天窓)도 이것의 일종이다.

스컴블〔영 *Scumble*〕 진한 물감 층 위에 얇게 단속적으로 그림물감을 칠하여 밑의 층을 부드럽게 하는 것. 베네치아파* 화가들에 의해 발전된 수법이다. → 그라데이션

스케네〔희 *Skéné*, 라 *Scena*〕 건축 용어. 고대 그리스 극장의 무대를 이루는 한 구조물. 스케네의 원래 뜻은 「천막」, 「임시 오두막」이다. 최초의 무대는 천막을 친 간단한 목조 건물이었다. 이것은 얼마 후에 목조의 무대 배경으로 바뀌어졌다가 기원전 4세기에 석조 2층의 가늘고 긴 건물이 되었고 더욱 후에는 그 양단에 파라스케니온*(희 paraskenion)이라 불리어지는 방형의 건물(柱廊)이 되면서 튀어 나오게 되었다.

스케일〔영 *Scale*〕 1) 치수나 도수(度數)의 눈금을 표시해 놓은 기구, 척도 2) 비례척, 확대척, 축척 3) 비율, 규모, 음계(音階) 등의 뜻 → 자

스케일 모델〔영 *Scale model*〕 축소 또는 확대한 모형을 말한다.

스케치〔영 *Sketch*〕 「사생(寫生)」, 「사생도(寫生圖)」라는 의미로 쓰인다. 그러나 그 의미는 매우 광범위하게 적용되며 더구나 모호하게 쓰이는 경우도 많다. 일반적으로는 프랑스어의 에튀드*(習作), 에스키스*(밑그림), 데생*(素描), 크로키*(速寫)처럼 그 뜻은 확실히 각각 구별하지 않고 모두를 포함하여 넓은 의미로 쓰인다. 한편 디자인 및 응용 미술의 분야에서는 다음과 같이 고찰된다. 스케치의 기초 이론은 투시도법*과 투영 3면도의 두 종류로 이루어지며, 이 이론을 바탕으로 선그리기, 음영, 재질 표현 등을 가하여 시각적인 입체화를 도모하고 또 단계적 목적, 스피드, 정확도, 조밀도 등에 따라 스케치의 종류가 나누어진다. 1) 스크래치 스케치(scratch sketch) —〈급히 그리기〉의 뜻이며 물체, 인간, 환경 등의 관

계 및 상황을 재빨리 포착하여 그리는 것을 말한다. 즉 상세히 그리는 스타일링(styling) 재료 가공법 등에 속박되지 않는 약화(略畫)를 말한다. 2) 터프 스케치 (tough sketch)―〈대략적인 스케치〉라는 뜻이며 구성 및 조형 등에 대해 개개의 아이디어를 비교 검토하는 것을 목적으로 한다. 흔히 아이디어 스케치(idea sketch)라고도 하는데 선그리기, 간단한 음영, 재질 표현을 함께 시도함으로써 스크래치 스케치보다 더 구체적으로 아이디어의 개략이 표시된다. 3) 스타일 스케치(style sketch)―전체 및 부분에 대한 형상, 재질, 패턴, 색채 등의 상세한 검토를 목적으로 하는 스케치로서, 가장 정밀함과 정확성이 요구되는 스케치이다. 그리고 스케치의 표시 기법 및 재료에 따라서는 건식(乾式)과 습식(濕式)으로 나뉘어진다. 1) 건식 스케치―Ⓐ펜슬 드로잉 (pencil drawing) ⋯ 흑색 연필로 그리는 것이 일반적이며, 이 밖에 색연필, 콩테, 파스텔 등도 사용된다. 간단한 스케치의 단계에서는 재료의 간편함, 기술의 용이성에서 잘 이용된다. Ⓑ 하일라이트 드로잉 (high-light drawing) ⋯ 암색(暗色) 종이를 바탕으로 하여 물체의 빛을 받고 있는 부분 즉 하일라이트를 중심으로 하여 그린다. 펜슬 드로잉과 마찬가지로 간략한 기법의 하나이다. 공간 표현에 적합하지만 색채 표현이 될 수 없는 것이 결점이다. Ⓒ 파스텔 드로잉 (pastel drawing) ⋯ Ⓐ 와 Ⓑ 의 드로잉에도 병용되지만 특히 색채, 재질 표현을 중시하는 데 적합하다. 가장 일반적인 렌더링*(rendering) 기술이며 전자에 비해 기법이 약간 어렵다. 2) 습식 스케치―Ⓐ 붓그리기 (筆描) ⋯ 수채 물감 또는 포스터 컬러를 사용하여 회화적으로 그린다. Ⓑ 에어 브러싱 (air brushing) ⋯ 포스터 컬러를 콤프레서 (compressor)로 분사하여 그리는 것을 말한다. 특히 넓은 면적의 그라데이션* 처리에 효과적이다. 습식은 공통적으로 색채, 재질감, 실체감의 강도와 델리킷 (섬세함)한 느낌이 있으나 고도의 기술을 요한다. 한편 스케치가 전체 및 부분의 간편한 아이디어의 표시이며 아이디어의 구체화를 위한 검토용인데 대해 렌더링*은 최종의 제품을 제 3 자에게 효과적으로 표시하는 것을 목적으로 하는 것이다. 특히 강한

인상을 주어야 한다는 목적 때문에 정확한 투시도법*에 의하거나 또는 일부를 변형하거나 감각적 분위기를 그린 일러스트레이션 렌더링 등이 있다.

스코르초 (이 *Scorzo*) → 라쿠르시
스코파스 *Skopas* 기원전 396(?)년에 출생한 그리스의 조각가 및 건축가. 파로스섬 출신. 프락시텔레스*와 같은 시대(기원전 4세기)에 활동한 인물. 프락시텔레스가 우아한 감정 표출을 자랑으로 한 것에 대해 스코파스는 격렬한 열정의 표현에 뛰어났다. 옛 문헌에 의하면 그는 기원전 355년경에 게테아 (Gethea)의 아테나 아레아 신전 (Athena-Area神殿)의 재건을 위임받아 파풍을 장식하는 군상 조각의 제작에 협력하였다. 근대에 실시한 발굴 조사 결과 이 신전의 유적지에서 몇 가지 조각 단편이 출토 되었다 (아테네 국립 미술관 소장). 특히 2, 3명의 남성의 머리에는 공통된 격렬한 표정이나 일종의 침통한 감정이 표출되어 있음을 엿볼 수 있다. 안면에 나타나 있는 이와 같은 현저한 특징 중에 스코파스 일류 (一流)의 열정이 반영되어 있는 것으로 생각된다. 전하는 바에 의하면 그는 또 할리카르낫소스 (Halicarnassus)의 마우솔레움*의 조각 제작에도 참가했다고 한다. 마우솔레움의 조각 유품 (런던, 대영 박물관 소장) 중에서 특히 스코파스의 작품과 결부되는 것이라 해서 주목받고 있는 것은 전차(戰車)의 조종사를 다룬 일면의 부조이다. 프리니우스 (博物誌)가 전하는 바에 의하면 에페소스 (Ephesus)의 아르테미스 신전 (Temple of Artemis)을 장식한 부조도 그에게 귀일된다. 이 신전 기둥에 있는 고통 (鼓筒)의 부조 유품 (대영 박물관 소장)은 〈헤르메스에게 인도되는 알케스티스〉를 표현한 것이라 일컬어지는데, 양식상 마우솔레움의 부조와 유사하기 때문에 이것도 스코파스와 결부되는 작품 중의 하나라고 추측하는 학자도 많다. 기원전 약 350년경 사망으로 추산.

스크래치 보드[영 *Scratch board*] 〈긁어서 그리는 두꺼운 종이〉의 뜻. 특수한 두꺼운 종이에 도토(陶土)를 두껍게 바르고 모양을 낸 위에 검은 잉크를 칠하고 그것을 나이프나 드라이 포인트로 깎아서 펜화와 흡사한 흑백의 그림을 그린다. 철판 (凸版)

등의 원고로서 유럽이나 미국의 잡지 소설, 광고 등의 삽화에 사용되고 있다.

스크래치 스케치 → 스케치

스크레이퍼〔영·프 *Scraper*〕 회화 용구. 1) 나이프*에 의한 유화의 제작시, 캔버스에 칠해진 물감 즉 팔레트 나이프로서는 떨어지지 않는 고착된 물감을 떼어낼 경우에 쓰는 도구로서 캔버스 스크레이퍼(canvas scraper)라고도 한다. 나이프처럼 생겼으나 칼날이 무디고 두터우며 모양 자체도 투박하다. 2) 동판화에서 쓰는 용구 중에서 단면도가 삼각형이며 세 면에 날이 서 있는 조각칼을 가리킨다. 이것의 용도는 주로 필요없는 부분을 깎아내어 제거하는데 쓰인다.

스크롤〔영 *Scroll*〕→소용돌이 무늬

스크린〔영 *Screen*〕 1) 영화의 영사막 (projection screen). 영상을 투영시키기 위해 백색 도료, 알루미늄 도료, 미세한 유리가루 등을 칠한 천 2) 텔레비전 수상기의 브라운관면에서 화상이 나타나는 화면 텔레비전의 14인치란 스크린인의 대각선의 치수가 14인치인 것을 말한다. 3) 인쇄용의 망목(網目 ; 그물눈) 스크린. 농담(濃淡)이 있는 원고를 제판하기 위해 망(網)네가(→ 네가티브)를 촬영할 때 사용하는 유리판을 말하며 격자 모양으로 직각 교차하는 평행 혹선이 새겨져 있다. 망목 스크린의 정조(精粗)는 1인치 사이에 새겨진 선의 수로써 표시하며 이것을 스크린의 선수(線數)라고 한다. → (망목), → 사진판

스크린-톤〔영 *Screen-tone*〕 셀로판(cellophane)과 같은 투명 필름에 망목, 선, 모양 등을 인쇄하여 접착제를 바르고 문지르면 압착되도록 되어 있다. 디자인이나 인쇄원고의 필요한 곳에 발라 바탕 무늬를 만드는 데 쓰인다. 스크린-톤은 상품명인데 같은 종류의 스크린-톤이 착색된 컬러 톤*이나 영자 영자(英字)를 인쇄한 타입 톤*이 있다.

스크립트 → 레터링

스키드모어 Louis *Skidmore* 미국의 건축가. 1897년 인도에서 태어났으며 매사추세츠 공대를 졸업(1921~1924년)한 후에는 장학금으로 여행을 하였고 그 후 시카고의 〈진보의 세기〉전(1935년) 및 뉴욕 만국 박람회(1939년)에서 크게 활약하였다. 1935년

N. A. *Owings*와 공동으로 건축 사무소를 열었고, 1939년에는 J. O. *Merill*을 가입시켜 스키드모어·오윙스·메릴 건축 사무소를 개설하였다. 그들은 점차 미국의 산업 속에서 그 업무와 조직을 확대 발전시켰다. 특히 제2차 대전에 의한 군수 산업의 팽창과 더불어 그 중에서도 원자력 산업의 발전과 함께 그들의 지위가 향상된 것은 주목할 만하다. 대표작으로는 《원자력 도시》, 오크리지의 계획 및 레버 하우스 등이 있다.

스키아그라피아〔희 *Skiagraphia*, 영 *S-kiagraphy*〕 그리스어로 「음영화(陰影畫)」라는 뜻. 음영과 색채를 가지고 멀리서 보면 진짜와 같은 착각을 일으키게 하는 배경화(背景畫) 혹은 원근화(遠近畫). 기원전 5세기말 아폴로도로스*(*Apollodoros*)에 의해서 완성되었다고 일컬어진다.

스키타이 미술(美術)〔영 *Scythian art*〕 스키타이는 기원전 7세기경 남러시아 및 코카서스 방면의 지배자였던 유목민으로서, 기원전 6세기경에는 원대한 유목 국가를 이루었다. 그들의 귀족 계급이 흑해 연안의 그리스 식민지와 무역을 하거나 혹은 거기서 징세(徵稅)를 하여 상당한 거부였었다는 것을 그들의 큰 고분에서 출토하는 그리스제(製)의 금은기(金銀器) 특히 장신구, 식기의 막대한 양으로도 쉽게 추측할 수 있다. 이와 같이 스키타이는 그 유목성과 거부로써 매우 호화로운 유목적 기마(騎馬) 문화를 창조하였다. 그 중에서도 동물 의장(意匠)에서 뚜렷한 특징을 지니고 있는 스키타이 미술은 마침내 유라시아 대륙의 모든 목축민에게 전해졌고 나아가서는 주위의 농경민의 미술에까지 큰 영향을 주었는데, 이러한 사실은 최근 학계의 새로운 문제로 대두되고 있다. 스키타이 미술은 동물의 특징적인 부분의 정확한 표현에 의하여 그 동물의 실제감을 강하게 인상짓게 하고 있다. 그것은 원칙적으로는 소위 단독 미술(單獨美術 ; Einzelkunst)이라고 하는데, 사슴이나, 멧돼지, 늑대, 독수리, 새 등을 단독으로 표현하더라도 최소의 공간에 최대의 내용을 교묘하게 충실히 만든다는 특별한 의도에서 다리를 굽혀 웅크리고 있는 짐승 형태, 몸을 둥글게 웅크리고 있는 모습, 단일한 모습, 단일한 짐승 속에 다른 동물을 포함시킨 복합

적인 짐승 등으로 나타냄으로써 스키타이 독
자적인 독특한 동물 도문(圖紋)을 창조하였
다. 또 동물끼리 서로 물거나 싸우는 도문
도 그 좋은 제목이다. 스키타이 미술은 이
와 같이 독자적인 동물 의장(意匠)을 기조
로 하면서, 한편 기원전 6~5세기 스키타
이의 중심 세력이 아조프해(Azof海) 방면에
있던 시대에는 오리엔트 특히 아시리아 미
술*의 영향을 강하게 받고 그 중심 세력이
기원전 4세기경 도네츠강(Donetz江) 유역
으로 옮긴 후에는 그리스 특히 아오니아의
미술과 공존 관계를 지니면서 그 동물 의장
을 발달시켰다. 스키타이 동물 의장의 기원
에 관하여는 북이란설(北 Iran說)이 근년 유
력하다.

스키포스〔Skyphos〕 그리스의 항아리 형
(形). 손잡이는 둘, 다리는 낮거나 혹은 없
는 깊은 잔. 이러한 잔 중에는 깊고 두 손
잡이가 있는 고배(高杯)의 칸타로스*와 깊
이가 얕은 고배의 퀴릭스*가 있는데 이 두
종류의 잔 안측에는 그림이 그려져 있는 것
도 있다.

스키포스

스킨치〔영 Squinch〕 건축 용어. 방안 상
부의 구석에 붙인 돌출부(突出部). 이에 의
해 방안 벽의 네 구석에서 위로 설치되는
돔*의 원에 그 다각형의 변(邊)을 많게 함
으로써 접속된다. 중세의 교회 건축에서 펜
덴티브*가 사용되기에 이르기까지 널리 행
하여졌다. 그 후로 탬부어의 지지 때문에 계
속 사용되고 있다.

스타빌〔Stabile〕 이 용어는 미국의 현대
조각가 칼더*가 움직이는 조각〈모빌〉*에
대해 그와는 반대인 정적인 추상 조각에 대
해 붙인 이름이다.

스타일 → 양식(樣式)

스타일러스(영 Stylus) → 첨필(尖筆)

스타일링〔영 Styling〕 본래는 디자이너
가 계획한 제품의 디자인에 있어서 처음부
터 완성에 이르기까지 관여하여 디자인의 구

체화의 과정을 콘트롤하는 것을 스타일링이
라 하며, 한편 실용적 또는 미적 효용을 증
가시키기 위해(주로 세일스 어필을 증가시
키기 위해) 이미 완성된 제품에 대해서도 외
관 스타일에 특색을 주는 것 또는 그렇게 하
는 프로세스(방법)도 스타일링이라 한다. 따
라서 스타일(→ 양식)이나 포밍(forming)과
는 다르게 사용된다. 미국의 공업 디자인*
에서 생겨난 말로서 판매 경쟁상 타사 제품
보다도 새롭고 보다 돋보이는〈형태〉를 구
해야 하기 때문에 그〈모양〉은 필연적으로
생명이 짧지 않을 수 없었다. 미국의 공업
디자인에서의 스타일링의 변천은 다음과 같
다. 1) 스텝 폼(step form)(1920년대 중기
~1930년대 중기) — 미국에 디자인 사상이
들어갈 무렵의 시기로서 독창적이라고 하기
보다는 건축의 영향을 다분히 받고 있다. 뉴
욕의 클라이슬러 빌딩에서 그 예를 볼 수
있다(그림 1). 2) 유선형(streamf orm)
(1930년대 초기~1940년대 초기) — 새로운
과학 기술의 탄생과 불황의 시대에 생겨난
이 유선형의 유행은 움직이지 않는 타이프
라이터에까지 그것이 쓰여졌을 정도였다. 당
시의 사람들은 유선형을 근대화의 심벌이라
보고 있었던 것이다. 이와 같이 디자인은
사회적인 상징적 효용이 있는 일면이 있는
것이다. 어떤 디자인이 그 시대, 그 사회의
표어(즉 심벌)로 되었을 때 사람들은 크게
찬동을 표시하는 것이다. 유선형은 물론 고
속으로 움직이는 것에서는 지금도 고려하지
않으면 안되는 디자인 요소이다. 또 유선형
은 당시의 프레스 기술에서 가장 용이하게
성형할 수 있는 형태였다(그림 2). 3) 사
다리형(taper form)(1940년대 중기~1950년
대 중기) — 제2차 대전 후의 과학 기술의
발전기에 유행하였다. 가정용품의 대량 생
산이 시작되어 플라스틱이 급증했던 시기이
다. 플라스틱의 본뜨기를 용이하게 한 것이
직접적인 원인이 되어 이와 같은 형태가 결
정된 것으로서 설계 기술의 초보적 양상을
볼 수 있다(그림 3). 4) 수직선적 형태(s-
heer form)(1950년대 후기~현대) — 기능
주의*의〈최소의 수단으로 최대의 효과를 낳
는다〉고 하는 사상이 직접적인 영향되어 네
모난 스타일이 생겼다. 좁은 공간을 효과적
으로 쓰는 뾰족한 모양이 근대적 감각과 기

계적 정밀성을 느끼게 하며 또 대량 생산
등의 특성이 있다(그림 4). 5) 조소적 형
태(sculpture form) (1960년대 초기~현대)
— 순수 기능주의의 반발에서 생긴 인간적,
유기적 형태. 우주 감각이 미래적 심벌로 되
어 있다. 또 플라스틱재의 성형에서도 유리
하다(그림 5). 이와 같이 스타일링의 변천
을 보면 단순히 모양의 변형만이 아니라 그
배후에는 어떠한 이유를 들 수 있다. 스타일
링은 경영적인 요인에서 오는 정책적인 대
량 소비의 목적 달성을 위한 일종의 디자인
수법이라 일컬어지고 있지만 변화를 끝없이
추구하는 인간의 본능적인 욕구 또는 재료
와 생산 기술의 발전, 생활 양식의 진화 등
의 요인이 〈새로운 스타일의 창조〉를 자극

하는 기폭제로 작용하고 있다는 사실을 잊
어서는 안된다.
　　스타일 스케치 → 스케치
　　스탄차〔이 *Stanza, Stanzen*〕 「방」의 뜻.
고유명사로서는 1508～1517년 사이 바티칸
궁* 안에 라파엘로*와 그의 제자들에 의하
여 그려진 벽화가 있는 교황 율리우스 2세
의 세 거실을 말한다. 1) 스탄차 델라 세
냐투라(Stanza della *Segnatura*, 1509～1511
년). 《성체 논쟁(聖體論爭)》과 《아테네 학
당》이 있음. 2) 스탄차 델리오도로(S. *d'El-
iodoro*, 1511～1514년). 《헬리오도로스의 방
축(放逐)》. 3) 살라 델 인체디오(Sala *del'
Incendio*, 1514～1517년).
　　스탬핑〔영 *Stamping*〕 금속을 가공하는

기법 중의 하나. 얇은 박판(薄板)으로 형(型)을 찍어낸다거나 또는 구멍뚫기를 하는 공정이다. 이 기술의 진보로 말미암아 매우 자유로운 속박되지 않는 다양한 형태의 디자인이 가능하게 되었다.

스탱랑 Théophile-Alexandre **Steinlen** 프랑스 화가. 파리 몽마르트르파*(派)의 판화가이며 삽화가. 1859년 스위스의 로잔(La-ussane)에서 태어났으며, 처음에는 목사 교육을 받았으나 에밀 졸라의 소설에 감동하여 파리로 나와 주로 《질 브라이 일뤼스트레》, 《르 리르》, 《라시에트 부르》 등의 대중 잡지에 삽화를 그려 〈거리의 밀레〉라는 별명을 얻었다. 또 고양이를 테마로 한 그의 포스터도 유명하다. 1923년 사망.

스터코〔영 **Stucco**〕 건축 용어. 화장용 회마무리. 건축의 내벽 마무리에 쓰임. 생석회를 주원료로 한 것인데 여기에다가 해초(海草) 등을 끓인 물이나 섬유질을 섞어서 잘 엉키게 하여 벽칠 마무리에 쓴다. → 플라스터

스턴트 광고〔영 **Stunt advertising**〕 스턴트의 뜻은 「아슬아슬한 재주부리기」인데 광고에서는 사람을 깜짝 놀라게 하는 일종의 트릭 광고, 놀라게 하는 광고, 불규칙한 광고, 이상(異常) 광고 등을 스턴트 광고라고 한다. 영화 촬영상의 용어에서 유래된 말이다.

스테레오바테스〔희 **Stereobates**, 영 **Stereobate**〕 건축 용어. 고전 건축에서 그 기초가 되는 절석(切石)의 기부쌓기(根積). 그 최상층은 에우틴테리에(eutynthrie)라 하며 그 위에 기단(基壇)(크레피스*)이 얹힌다.

스테레오판〔영 **Stereotype**〕 활자 조판(組版)을 비롯하여 목판, 아연 볼록판, 조목(粗目)한 망판(網版) 등의 복제판(複製版)으로서 일반적으로 지형(紙型)이 쓰인다. 조판 위에 부드럽고 두꺼운 종이를 적셔서 쇠방망이로 두들겨 요철(凹凸)의 상태를 떠서 압력을 가하면서 가열하여 건조시킨다. 이것을 지형(영 matrix, 프 papier mâché)이라고 한다. 주조기(鑄造機)에 끼워 활자 합금(活字合金)과 비슷한 지금(地金)을 부어넣어 연판(鉛版)을 만든다. 연판은 원압기(圓壓機)로 인쇄할 경우에는 평평한 것 그대로이지만 윤전기에 거는 경우에는 원통연

(圓筒鉛)으로 한다. → 인쇄

스테아타이트(영 **Steatite**)→ 동석(凍石)

스테아토파이거스〔이 **Steatopygous**〕 본래의 「살찐 엉덩이」라는 뜻에서 미술 용어가 되었다. 여성의 입상(立像)에 있어서 젖가슴, 배, 팔, 엉덩이 등이 유별히 풍만한 것을 가리키는 말로 쓰이는데, 작품을 흔히 〈스테아토파이거스상(像)〉이라고 부른다. 빌렌도르프의 비너스, 블라삼푸이의 비너스 등이 대표적인 예이다. 실제의 인체 그대로 모각(模刻)한 것이 아니라 풍양(豊穰), 다산(多産)의 기원(祈願) 대상으로서의 여신상이다.

스테인드 글라스〔영 **Stained glass**〕 금속 산화물을 포함하는 용제(融劑)를 한 면에 바른 여러 가지 색유리를 적당히 잘라 연봉(鉛棒)으로 용접하여 그림 모양의 유리판을 만든 것. 10세기 이후 유럽의 그리스도교 성당의 창이나 트레이서리* 등에 주로 쓰여졌다. 현존하는 가장 오래된 것은 11세기에 속하는 아우구스부르크(Augusburg)—남부 독일 쉬바벤(Schwaben)의 중심 도시—대성당의 창에 있는 스테인드 글라스이다. 그러나 스테인드 글라스가 많이 쓰여지기 시작한 것은 로마네스크* 후기이며 특히 고딕* 건축에서 이것이 보다 널리 쓰여졌다. 대표적인 것은 샤르트르 대성당*으로서 여기에는 중요한 스테인드 글라스 창이 140개 이상이나 있다. 14세기에는 은(銀)을 용해시켜 백색 유리에 맑은 황색을 인화시키는 방법이 발명됨에 따라 기술의 발전을 가져왔다. 동시에 화면도 밝아졌고 또 안료 인화에 의한 사실적 표현도 교묘하게 처리할 수 있게 되어 전체적인 효과는 공예적이라고 하기보다는 오히려 회화적으로 발전하였다. 오늘날에는 약간의 기술상의 발달과 더불어 이용할 수 있는 색의 범위가 옛날보다는 더 넓어졌지만, 한편으로는 이러한 점을 무시한다면 스테인드 글라스 제작 기술은 지금도 옛날과 별다른 변함이 없는 것이다.

스테파노 Stephanos 그리스의 조각가. 파시텔레스*의 제자. 남(南) 이탈리아인으로서 기원전 9년에 로마 시민이 되었다. 기원전 5세기의 작품을 모방한 청년상이 있다. 또 예술 작품에 관한 저서도 펴냈다.

스텐슬〔영 **Stencil**〕 판화 또는 염색 기

법의 한 가지. 얇은 금속판 또는 딱딱한 종이에 글자 또는 물건의 모양을 본뜬 다음 그 부분을 잘라 내어 구멍을 내고 이것을 종이나 널빤지 기타의 목적물에 대고 잉크나 그림물감 등을 묻힌 롤러(roller)로 눌러서 그림이나 글자를 만들어 내는 방법 및 그 형(型)을 말한다.

스텐키에비치(Richard *Stankiowicz*) → 네오 다다이즘

스토아[회 *Stoa*] 건축 용어. 라틴어 포르티쿠스(porticus)와 같은 뜻. 「주랑*(柱廊)」, 「주랑 현관(柱廊玄關)」. 또는 구획된 뒷 벽의 앞에 1열의 기둥을 세워 놓은 보랑(步廊) 형식의 건물. 고대 건축에서는 독립된 건물로서도 세워졌다. 르네상스* 이후 근대 건축은 건물의 현관으로 종종 채용되고 있다.

스톤웨어(*Stoneware*)→도자기(陶磁器)

스톤헨지〔영 *Stonehenge*〕 환열석주(環列石柱). 영국 잉글랜드 중남부 솔즈버리 평원에 있는 3중의 둘레로 이루어져 있는 거석주(巨石柱)의 일군(一群)으로서 기원전 3000년경에 만들어진 것이다. 바깥 원(직경 100ft.)은 30개의 커다란 거칠게 깎은 입석으로 이루어져 있고 그 안 쪽 원은 그보다도 작은 다수의 입석으로 이루어져 있다. 이와 같은 이중원 안 쪽에 높이 16ft.에서 21.5ft까지의 돌로써 말발굽 모양으로 만들어져 있고 다시 그 속에 구형(矩形)의 돌을 에워싸는 일군의 입석이 놓여져 있다. 스토운헨지는 태양 숭배와 결부되는 유적이라고도 일컬어지지만 오히려 분묘라고 보는 견해가 오늘날에는 더 유력하다.

스토츠 Veit *Stosz* 1440(?)년 뉘른베르크에서 출생한 조각가로서 독일 후기 고딕 조각을 대표하는 한 사람. 1477년 크라카우로 가서 그곳에 있는 마리아 교회당의 주제단에 그린 벽화(1477～1489년)와 본사원에 있는 폴란드 왕 카시미르 4세(재위 1447～1492년) 묘비(1492년) 등을 제작한 뒤 1496년에 출생지인 뉘른베르크로 돌아왔다. 작품은 매우 정열적이고도 엄격성을 갖추고 있다. 후기의 주요작은 《수태 고지(受胎告知)》(1517~1518년, 뉘른베르크 성 로렌츠 성당), 《그리스도 책형상(磔刑像)》(1520년, 뉘른베르크 성 제바르트 성당) 등. 판화나 동

판화도 남겼다. 1533년 사망.

스튜디오〔영 *Studio*〕 화가, 조각가, 디자이너, 사진가 등의 개인 작업장. 아틀리에(프 atelier)와 같은 뜻이다.

스튜벤 글라스〔*Steuben glass*〕 미국 뉴욕주 코닝에 있는 1903년에 창설된 스튜벤 공장(지금은 Corning Glass Works의 Steuben division)의 작품. 이 공장은 영국의 기술가 Frederick *Carder*와 Hawkes Cutting Glass Works에 흡수되어 이제는 그 일부분이 되었다. 투명한 납 크리스탈 유리를 주로 한 세계 굴지의 고급 유리로 유명하다.

스튜어트 Gilbert C. *Stuart* 1755년 미국 로드 아일랜드(Rhode Island)에서 출생한 화가. 영국으로 건너가서는 웨스트*의 가르침을 받고 일류의 초상화가로서 활약하다가 1792년에 귀국하였다. 그의 작품은 아카데믹하면서도 경쾌한 달필(達筆)이 특징인데, 인물의 성격 묘사에 뛰어난 재주를 지녔었다. 대표작으로서는 《모던 부인》, 《예이츠 부인》, 《와싱턴상(像)》 등이 있다. 1828년 사망.

스트라스부르 대성당(大聖堂)〔*Strasbourg Cathedral*〕 스트라스부르(독일명은 쉬트라스부르크)는 프랑스의 알사스주(Alsace州 ― 옛 독일의 엘자스州)의 도시이다. 이곳 대성당은 중세 건축으로서의 가장 중요한 일례(一例)이다. 본질적으로는 프랑스 고딕 양식이지만 한편으로는 독일의 여러 요소가 혼합되어 있다. 내진은 12세기 말엽, 수랑*과 신랑* 및 서쪽 정면은 13세기에 건조되었다. 15세기에 완성된 탑은 그 높이가 142m에 이르고 있다.

스트랜드 Paul *Strand* 1890년에 출생한 미국의 사진 작가. 스티글리츠* 등의 영향에 의해 회화적인 사진으로부터 가장 빨리 탈출한 사진 작가이다(1915년). 제1차 대전에는 2년간 종군하였고 1919년 귀환해서는 생계의 유지를 위해 한 때는 영화 촬영으로 옮겼다가 1949년 사진으로 복귀하였다. 대상의 객관적인 미를 추구하여 그 조형성을 추출(抽出)한 작품이 많다. 1976년 사망.

스트리트 퍼니처〔*Street furniture*〕 「거리의 가구」라는 뜻으로서 가두에 설치된 삭은 건조물. 예컨대 벤치, 공중 전화 박스, 매점 등을 말한다.

스티그마(*Stigma*) → 성흔(聖痕)

스티글리츠 Alfred *Stieglitz* 1864년에 출생한 미국의 사진 작가. 기계 공학을 전공하기 위해 독일에 유학하던 중 사진에 몰두하였으며 1890년에 귀국하여 1902년에〈포토 제체시온〉이라는 그룹을 만드는 등 미국의 사진을 근대 미술로서, 사회적으로 인식시키는데 노력하였던 바 미국 사진계에 큰 영향을 끼쳤다. 그는 또 뉴욕의 5번가에 작은 갤러리를 열고 세잔*, 로뎅* 등의 작품을 미국에서 처음으로 공개하여 유럽 근대 미술을 미국에 소개한 공적도 크다. 1946년 사망.

스티커[영 *Sticker*] 셀로판이나 비닐 또는 종이에 인쇄한 것을 지하철이나 버스의 창문 위 또는 쇼 윈도* 등의 유리면에 붙이는 것으로서, 주로 선전을 목적으로 하는 광고물의 일종이다.

스티플[영 *Stipple*] 「점각법(點刻法)」, 「점화법(點畵法)」, 「점채법(點彩法)」 등의 뜻. 특히 데생*이나 조각에서 선*(線) 보다는 점(點)을 많이 쓰는 기법을 말하며 한편 이 기법의 효과를 지닌 작품도 스티플이라고 한다.

스틴 Jan *Steen* 1626(?)년 네덜란드의 라이덴에서 출생한 화가. 유트레히트(Utrecht)에서 크눕페르(Nicolaus *Knupfer*, 1603~1660?년)에게 배운 뒤, 하그(Haag)에서 고이엔*에게 사사하였으며 후에 고이엔의 사위가 되었다. 또 할스*나 오스타데*의 영향도 받았다. 주로 하그, 라이덴, 델프트, 할렘 등지에서 활동하였다. 네덜란드의 뛰어난 풍속화가 중의 한 사람이다. 작품의 소재로는 농민이나 시민 생활을 즐겨 그렸다. 유머와 풍자를 화폭에 담아 당대 네덜란드의 풍속 및 습관을 예리하고 생생하게 표현하였다. 이 때문에〈네덜란드 회화의 몰리에르(J.B.P. *Holière*; 프랑스의 희극 작가)〉라는 별칭이 붙게 되었다. 주요 작품은《마을의 축제》(하그),《음식점의 뜰》(베를린),《주현절(主顯節, Epiphany)의 축제》(카셀),《음악의 레슨》(런던),《세례》(베를린),《자화상》(암스테르담) 등이다. 1679년 사망.

스틸[영 *Still*] 본래는 「정지(靜止)」라는 뜻을 지닌 말이지만 영화 중의 한 장면을 보통 사진기로 찍어 확대 인화'사진을 말한다. 따라서 스틸이란 영화에 대한 정지 사진(still photograph)의 약칭이다. 영화 회사에서는 스틸 인화를 영화관에 빌려주어(선전용으로) 영화관의 윈도에 붙여 둠으로써 포스터와 같은 선전용으로 이용한다.

스틸로바테스(희 *Stylobates*) → 크레피스

스팬드럴(영 *Spandrel*) → 공복(拱腹)

스페이스[영 *Space*, 프 *Espace*]「공간」, 「간격」 등의 뜻이다. 음악이나 문학 등의 시간 예술에 대하여 공간 예술이라 불리어지는 회화, 조각, 공예 등의 조형 예술은 직접적으로는 현상(現象)의 공간적 여러 관계의 재현을 위해 그 기능이 한정된 재료 및 수단을 쓰며 스스로를 공간적으로 한정하고 구성한다. 현대 조각에 있어서〈공간〉이라는 문제를 새로이 재기한 작가는 가보* 및 페브스너(→ 가보)였다. 그들은 종래의 매스(mass; 덩어리, 크기) 편중(偏重)이 잘못된 것이라 주장하고 조각에 시간과 공간의 통일적 형식을 실현하기 위한 중요한 계기로서 동력학적(動力學的)인 리듬*을 도입하였다. 이어서 모홀리―나기*도 물리적 공간 속에 실제로 긴장을 만들어 내고 있는 여러 힘을 동적(動的)이며 구성적인 시스템 안에서 조화되도록 하여 그것으로써 공간을 능동화할 것을 주장하였던 바 마침내 모빌* 조각의 이론적 선구자가 되었다. 회화에 있어서도 착각적으로 공간을 재구성한다는 종래의 방법을 배제하고 회화의 평면성을 근거로 하는 구성에 의해 비재현적(非再現的)인 조형 공간을 창조하려는 입장이 나타났는데, 퀴비슴*에서 비구상(非具象) 회화에 이르는 현대 회화에서 이것을 찾아 볼 수 있다. 이 조형 공간의 창조에는 무엇보다도 동적인 색면(色面) 및 포름*의 구성이 중요한 문제이다. 또 시각 효과면에서의 균형이나 무브먼트*를 결정하는 요소가 되기 때문에 조형에 있어서 소재간(素材間)의 스페이스 처리는 매우 중요한 문제가 되고 있다. 이러한 점에서 볼 때 화가에게는 우선 볼륨*을 면*(面)의 요소로 분해할 수 있는 능력, 또 포함된 공간과 배제된 공간을 조형적으로 동시에 설명해 낼 수 있는 능력, 주어진 공간을 명확하게 한 개 또는 몇 개의 비율로 마음대로 축소하거나 확대할 수 있는 능

력, 그 밖에 여러 특수한 조형적 능력이 필요하다고 논해지고 있다. 좁은 뜻으로는 스페이스를 화면상의 공간 처리 기법으로서 남겨 놓은 것 즉 여백(餘白)이란 뜻으로 쓰는 경우도 있다. 그리고 여백의 해석에 있어서는 한국화와 서양화는 각각 큰 차이가 있다. 즉 한국화에서의 여백은 일반적으로 공백을 말하며 (그리지 않은 부분) 서양화에서의 여백은 공간이라는 말에 가깝다. 그것이 하늘이든 벽이든 그려지지 않는 부분은 아니다. 한편 인쇄 용어로서의 스페이스란 공목(空木 또는 空目)을 말한다. 참고로 공목이란 활자 조판에서 인쇄할 필요가 없는 빈 부분, 예컨대 자간(字間)이나 행간(行間) 등을 메우기 위해 만든 나무나 납 조각을 말하며 보통은 활자보다 높이가 좀 낮고 길이는 여러 종류로 되어 있다.

스페이스 프레임 〔영 **Space frames**〕 전축 용어. 입체 그리드(grid)를 말한다. 입체상(立體狀)으로 트러스(truss)를 조립하여 구조체에 작용하는 여러 가지 응력(應力)을 그리드에 의해 입체적으로 분리(분해) 시켜서 커다란 내력(耐力)을 갖추도록 한 구조체를 말한다. 이 구조는 경량(輕量) 임에도 불구하고 놀랄만한 안정성이 특성이다. 또 모듈*에 의한 구성재를 필요로 한다는 점에서 프리패브리케이션* 건축에 알맞다. 대표적인 예로는 왁스만*이 설계한 《비행기 격납고》(1946년)이다. 한편 바크민스타 프라가 창시한 〈풀러 돔*(Fuller dome)〉도 이 수법을 이용한 것인데 구형(球形)을 다면체로 분해하고 공장 가공한 파이프로 트러스를 조립하여 대가구(大架構)의 도움으로 만든 것이다. 스페이스 프레임은 아무리 큰 면적이라도 공간과 스팬(span)이 차단되는 일없이 건조될 수 있고 또 어떠한 요구에도 거의 무제한으로 대응할 수 있다는 전혀 새로운 건축의 가능성을 시사해 주고 있다.

스펙트럼 〔영 **Spectrum**, 프 **Spectre**〕 프리즘을 투과시켜 얻어진 태양 스펙트럼 (7원색). 인상주의* 화가들은 팔레트 위의 색채를 광선 분석에 의해 얻어지는 선명한 색에 한정시키고 프리즘 분석에 의해서 나오지 않는 흑색이나 갈색을 팔레트*에서 축출했다. 이렇게 함으로써 빛을 통하여 색채가 새로 발견되어 색채간의 관계에 있어서 발

뢰르*가 중요한 조건이 되었다. → 시각 혼합 → 디비조니즘

스펙트르 〔프 **Spectre**〕 → 스펙트럼

스펜드럴 〔영 **Spendrel**〕 → 공복(拱腹)

스포르차가 〔家〕 〔**House of Sforza**〕 르네상스 시대 이탈리아 왕후(王侯)의 가족 이름. 그 뿌리는 용병(傭兵) 대장 출신인 아텐돌로(Attendolo, 1369~1424년)에서 시작된다. 그의 아들 프란체스코(Francesco, 1401~1466년)는 밀라노의 필립포 마리아 비스콘티 (Fillippo Maria Visconti) 후작의 신임을 받아 후에 그의 딸 비앙카와 결혼하였고 필립포가 죽은 뒤에는 숙적인 베네치아를 격파하고 밀라노의 실권을 장악하였다 (1450년). 그러나 후계자의 분쟁 폭정으로 말미암아 밀라노는 혼란을 거듭하였다. 그러던 중 로도비코 일 모로(Lodovico il Moro, 1451~1508년)가 등장하여 질서를 바로 잡고 안정을 되찾았다. 그는 고전(古典)에 조예가 깊었던 바 학예를 보호하고 아카데미*를 세웠다. 도나트 브라만테*나 레오나르도 다빈치*가 이 곳에 머무르고 있었다. 그가 죽은 뒤 밀라노는 스페인과 프랑스군의 세력 교체로 인해 황폐해졌고 더불어 가계도 쇠약하였다.

스포일리지 〔영 **Spoilage**〕 인쇄 및 제본 용어로서 파지(破紙) 즉 못쓰게 된 종이라는 뜻. 인쇄에서 찍기 시작할 때의 조정에 필요한 파지 (혹은 損紙라고도 함)나 인쇄지의 운반 중의 파지 등이다. 인쇄물 제작시에는 필요 매수 외에 파지를 5~10% 예정할 필요가 있다.

스포잘리치오 〔이 **Sposalizio**〕 이탈리아어로서 「혼례」의 뜻. 회화에서는 마리아와 요셉의 혼약 또는 결혼을 말하는데, 이것은 특히 이탈리아 르네상스 회화에서 즐겨 다루어졌던 소재의 하나이다. 특히 유명한 예는 라파엘로*의 《마리아의 결혼》(1504년, 이탈리아, 브레라 미술관), 페루지노*의 《마리아의 결혼》(1503~1504년, 카엔 미술관) 등이다.

스폰서 〔영 **Sponsor**〕 전파 매체 (텔레비전·라디오)의 프로 제공자 (광고주)를 말한다. → 광고주

스푸마토 〔이 **Sfumato**〕 회화 용어. 이탈리아어로서 「연기 속으로 사라졌다」는 뜻을

지닌 말이지만, 오늘날에는 물체의 경계 부분을 숨을 쉬는 듯이 부드럽게 그라데이션* (gradation)하여 명암을 매우 섬세하게 변화시켜 그리는 기법을 말한다. 레오나르도 다 빈치* 및 그의 추종자들인 코레지오,* 프뤼동* 등의 작품에서 이것을 뚜렷하게 볼 수 있다.

스프링 라인〔영 *Springing line*〕 건축 용어. 아치*의 출발점이 되는 수평선.

스피닝〔영 *Spinning*〕 금속 가공법의 하나. 판금(板金)을 금형(金型)에 대고 회전시키면서 금속 주걱으로 성형한다. 많은 형(型)을 쓰지 않고도 복잡한 성형이 되고 마무리도 좋으므로 수량이 적을 경우에 잘 쓰인다. 가정용품(세면기 등)의 제작에 널리 행하여지고 있다.

스핑크스〔라 *Sphinx*〕 고대 오리엔트 신화에 나오는 인두사신(人頭獅身)의 괴물. 이집트에서는 인두(人頭)의 스핑크스(Androsphinx)와 양두(羊頭)의 스핑크스(Criosphinx) 두 종류가 있다. 이것은 왕의 권력을 상징하는 것이었으며 왕궁, 신전, 분묘 등의 입구에 석상(石像)으로 세워졌다. 예외로 변형된 것으로서 독수리 머리의 스핑크스도 있다. 가장 유명한 스핑크스는 기제(Gizeh)의 피라밋* 근처에 있는 거대한 석상 (기원전 1400년경)이다. 그리고 이러한 스핑크스는 시리아, 페니키아, 바빌로니아, 페르시아, 희랍 등지에서도 일찍부터 만들어 세워졌다. 한편 그리스 신화에 등장하는 피마(怪魔) 즉 상반신은 여자의 모습이고 하반신은 날개가 돋친 사자의 형상을 한 스핑크스가 있다. 테베시(Thebe市) 부근의 바위에 자리잡고 앉아서 통행인들에게 〈아침에는 네 발, 낮에는 두 발, 저녁에는 세 발인 것이 무엇이냐〉란 수수께끼를 내걸고 이를 풀지 못하는 자는 모조리 죽였다고 한다. 후에 영웅 오이디푸스(Oidipous)가〈그것은 인간이다〉라고 답하자 바다에 몸을 던져 죽었다고 한다. 그리스 미술에 나타난 이 스핑크스의 형상은 여자의 머리와 가슴, 날개 돋친 사자의 몸인데, 가장 훌륭한 작품의 실례는 푸르트뱅글러(← 피디아스)에 의해 아이기나섬에서 발견된 스핑크스상 (기원전 460년경의 작)이다. 중세 미술에서는 특히 로마네스크* 건축 양식의 주두(柱頭)에 나타났다.

슬레포크트 Max *Slevogt* 1868년 독일 단치히에서 출생한 화가. 1890년부터 뮌헨, 1900년 이후에는 베를린에서 각각 활동하였다. 인상파*풍(風)의 유려하고 꾸밈없는 필치, 밝은 색채의 명쾌한 인물과 풍경을 묘사하여 19세기 독일의 세밀한 자연 묘사와 감상적인 풍경을 일소(一掃)하였다. 석판화에 의한 삽화에서도 탁월한 공적을 남겼는데 《아리바바와 도적》, 《일리아스》, 《 쉴리니 자전(自傳)》등의 삽화를 비롯하여 모짜르트의 《마적(魔笛;독 Die Zauberflöte)》연식화(緣飾畫) 등이 특히 유명하다. 1932년 사망.

슬로언 John *Sloan* 1871년 미국 펜실베니아에서 출생한 화가. 〈스프링 가든 연구소〉와 펜실베니아 미술학교에서 배웠다. 아모리 쇼*의 주최자의 한 사람으로서 유럽의 모던 아트를 미국에 소개하는데 큰 역할을 하였으나 자신은 온건한 인상파*의 영향을 받은 사실주의*자였다. 독립 미술가 협회의 회장을 역임하였다. 1951년 사망.

슬로건〔영 *Slogan*〕 광고 용어이며, 표어의 뜻. 슬로건에는 〈그 시기의 소리〉의 뜻이 있는 것처럼 광고의 경우, 보는 사람의 주의를 끌어 인상을 깊게 하기 위하여 쓴다. 단구형(短句形)이나 대구형(對句形)으로 하여 기억하기가 쉽게 하고 〈문장적 상표〉로서 되풀이하여 계속 사용함으로써 광고주의 언어적 표시가 되는 것.

슬뤼터 (Claus *Sluter*) → 슬뤼테르

슬뤼테르 Claus *Sluter* 14세기 네덜란드 출신의 조각가. 1385년 디종(Dijon)에서 장 드 마르빌(Jean de Marville)의 조수로 있다가 1389년부터 마르빌의 뒤를 이어 부르고뉴공(公) 필립 2세의 궁정 조각가로 활약하였다. 부르고뉴공에게 출사하여 샤르트뢰즈 드 샹몰(Chartreuse de Champmol) 수도원(公家의 묘소로서 1383~1388년 건립)을 위해 많은 조각품을 제작하였는데, 가장 뛰어난 역작은 그 수도원 마당에 있는 《모세(Mosheh)의 우물》이다. 그는 14세기 북유럽 유일의 대조각가로서 15세기 전반의 프랑스 조각에 끼친 영향은 특히 크다. 1406(?)년 사망.

시각(視覺)〔영 *Visual sensation*〕 눈을 통하여 일어나는 감각. 시각에 의해 판단이

이루어진 경우를 시지각(視知覺;visual per-
ception)이라 한다. 예컨대 단순히 붉은색을
느끼는 것은 시각이고 사과가 붉다고 판단
하는 것은 시지각이다. 그 사이의 명확한
구별은 곤란하므로 시각이나 시지각을 함께
쓰는 경우가 많다. 광파(光派) 즉 400mμ
(밀리미크론)~700mμ 파장의 방사 에너지
가 망막에 자극될 때 생기는 흥분이 대뇌피
질의 후엽부(後葉部)에 있는 시각 중추에
전하여져 거기서 새감각이 일어난다. 그것
이 자극을 준 대상에 투사되어 물체의 대소,
명암, 색채, 위치, 형태, 텍스튜어 등을 지
각하는 것으로서 보통 이런 과정을 시각이
라고 한다.

시각(視覺) **디자인**→ 상업 디자인

시각 언어(視覺言語)〔영 **Language of
vision**〕 케페슈*의 1944년의 저서 《시각의
언어》에서 유래된 말. 이 책은 새로운 조형
원리를 설명한 것인데, 시각 언어란 〈시각
에 호소하여 의사를 소통시키는 언어〉라는
뜻이다. 이러한 사고방식은 근대적인 조형
예술의 일반 개념으로서 이전부터 존재하기
는 하였으나 그에 의해 처음으로 상세한 규
정이 이루어졌다. 그는 시각 언어의 종류는
조형 예술, 영화, 사진, 텔레비전 등 인간
의 시각에 의한 생활이나 경험을 재현한 것
으로서 이것을 구성하는 각각의 요소가 시
각어(語)이며 이 조형 요소인 시각어에서 시
각 언어가 성립하고 있다고 설명하고 있다.
상업 디자인*에서도 이런 사고방식이 중요
시되어 있는 것은 당연하다. → 케피스

시각적 환경(視覺的環境)→ 랜드스케이프

시각 전달(視覺傳達)→ 비주얼 커뮤니케
이션

시각 중앙(視覺中央)〔영 **Optical cent-
er**〕 사람이 수직선이나 장방형을 볼 때 감
각적으로 중심으로 보이는 위치를 말한다.
실제의 작도 중앙보다도 약간 위에 위치한
다. 레이아웃*할 때 이용된다.

시각 혼채(視覺混彩) 서로 다른 색깔의
점(點)들을 이웃하여 빽빽히 배치하면 각각
의 고유한 색점(色點)은 구별되지 않고 전
체적으로는 여러 색깔이 혼합되어 칠해진 것
같은 느낌을 받는데, 색깔의 감각을 일으키
게 하는 자극을 받은 인간의 시감각 기관이
혼합된 결과를 낳기 때문이다. 점묘파*(點

描派)나 신인상주의* 작가들이 이 시각 혼
채의 효과를 생각하여 화면에 작은 점점의
색깔을 병치하였다. 시각 혼채에 의한 색깔
의 혼합은 중간 혼색이 되며 명도(明度)가
떨어지지 아니하므로 밝은 화면이 된다.

시간 예술(時間藝術) → 공간 예술

시공간적(時空間的) **예술** → 공간 예술

시공도(施工圖)〔**Working drawing**〕 건
축 용어. 건축 공사 현장에서 직접 필요로
하는 도면으로서 구조 각 부분의 길이, 넓
이, 재료 등을 자세히 기록해 놓은 상세도
(詳細圖).

시냑 Paul Signac 1863년 파리에서 출
생한 프랑스 화가. 양친은 그가 건축가로
되기를 희망하였으나 그는 1880년 모네*의
개인전을 관람하면서 깊은 감명을 받고 부
터 그것이 주된 동기가 되어 화가로서의 길
을 지망하였다. 모네와 서신 교환을 하면서
주로 인상파*적 기법에 관해 조언을 받았고
또 기요맹*의 격려도 받았다. 1884년 제 1
회 앵데팡당전*에 출품하여 거기서 크로스*
(Henri Edmond *Cross*, 1856~1910년)와 쇠
라*를 만나 친교를 맺었다. 그리고 인상파*
의 팔레트를 버리는 반면 쇠라의 과학적 〈점
묘주의(點描主義)〉를 채용하여 스펙트럼*의
일곱 색채만으로 그릴 의향을 굳혔다. 이리
하여 그는 쇠라와 함께 신인상주의*의 지도
자 및 대표자가 되었다. 강이나 바다 경치
특히 프랑스의 항구 풍경을 즐겨 그렸다.
1892년경부터 기법에 변화가 생겼다. 즉 점
묘를 그만 두고 방형의 모자이크식의 작은
필치를 보여 주면서 격렬한 색채 조화를 지
향하였던 것이다. 1900년 이후에는 수채화
도 많이 제작하여 남겼다. 재능은 쇠라에 뒤
지지만 1898년 이후 앵데팡당*의 회장에 피
선되었고 또한 인상파*의 기법을 더욱 과학
적으로 다듬어가면서 쇠라와 함께 신인상파*
의 전개에 이론가, 실천가로서의 눈부신 활
동으로 신 회화 운동의 지도에 임하였다. 그
리고 한편으로는 엄격한 구성과 명암의 효
과 등 전통적인 회화 기법을 재차 회복하려
고도 하였다. 저서 《외젠 들라크르와*에서
신인상주의까지》(1899년)는 그의 주장을 뒷
받침하는 이론적 해명서이다. 이 밖에 《용
킨드 연구》, 《회화에 있어서의 주제》 등의
연구서도 저술하여 남겼다. 1935년 사망.

시네이데르 Gérard **Schneider** 1896년
스위스에서 태어났으며 (생 크로와에서 출생)
1946년에 프랑스로 귀화한 화가. 추상 회화
의 중요한 작가의 한 사람. 1916년부터 1918
년까지 파리의 장식 미술학교에 들어가 배
우면서 한편으로는 코르몽*(Fernand Corm-
on, 1845~1924년)의 아틀리에를 출입하면
서 한동안 회화를 수업받았다. 퀴비슴* 쉬르
레알리슴*의 영향을 강하게 받았으나 전쟁
후 비구상 회화로 전환하여 1944년 최초의
추상 작품을 발표하였다. 그리고 서체(書體)
와 같은 유동적인 선획(線劃)과 폭넓은 공
간의 설정으로 신선하면서도 서정짙은 화면
을 형성하면서 점차 독자적인 화경을 펼쳤
다. 자연의 묘사를 전면적으로 배제하고 내
면적인 시적 충동만을 순수하게 표현하려고
한 예술가였다.

시노르 폰 카롤스펠트(Julius Schnorr von
Carolsfeld, 1794~1872년) → 나자레파

시뇨렐리 Luca **Signorelli** 통칭 Luca
da Cortona, 이탈리아 르네상스 시대의 화
가. 1441년 코르토나 (Cortona)에서 출생하
여 1523년 그곳에서 사망하였다. 피에로 델
라 프란체스카*의 제자. 피렌체에서 폴라이
우올로,* 베로키오,* 기를란다이요* 등의 영
향을 많이 받았다. 코르토나, 페루지아, 로
마, 오르비에토, 로레토, 시에나 등지에서
주로 활동한 화가로서 움브리아파*를 대표
하는 화가 중의 한 사람이기도 하다. 그리스
신화의 소재도 작품의 주제로 다루었지만 주
로 역사화를 그렸다. 즐겨 인체의 변화가
많은 동적인 자세나 몸짓을 파악하면서 그
속에 깊은 정신성을 나타내려고 하였다. 나
체상의 모뉴멘틀한 양식을 도입한 의의는
매우 크다. 대표작은 오르비에토 대성당의
산 브리치오 예배당(S. Brixio Chapel, Ca-
thedral, Orvieto)에 있는 《지옥으로의 추락》
(1499~1500년)을 비롯한 일군의 벽화들이
다. 이들 작품은 미켈란젤로*에게도 많은
감화를 주었다.

시느와즈리〔프·영·독 **Chinoiserie**〕후
기 바로크* 및 로코코* 시대에 당시의 소위
〈중국(中國) 취미〉(goût Chinois)로 만들어
진 장식 및 공예품을 말한다. 이것에는 1)
중국풍 (프 façon de la Chine)의 장식 2) 공
예품 3) 동양의 제재 (題材) (예컨대 중국

사람, 중국의 새나 용)를 그린 로코코식의
장식적 그림이나 장식, 공예 4) 중국, 일본,
한국의 공예품을 이용한 장식 혹은 공예 작
품 (예컨대 중국 도자기의 화병을 로코코식
금속 장식으로 끼운 장식품, 중국 인형을 곁
들인 座鏡 등)이 포함된다.

시라쿠스〔영 **Syracuse**, 독 **Syrakus**, 희
Syrákusai〕시칠리아섬의 동해안 연변에
있는 도시 이름. 기원전 800년경에 그리스
인에 의해 건설되었고 그 전성기는 기원전
5세기경부터 약 200년 동안이다. 다수의 고
대 건축 유구(遺構)가 있다. 아테나 신전은
기원후 7세기 이래 성당으로 개조되어 오
늘에 이르고 있다. 이 밖에 극장,* 원형 극
장,* 대제단, 부분적으로 남아 있는 도시의
성벽, 수도(水道) 등이 남아 있으며 특히 그
리스도교 시대의 거대한 지하 묘지도 현존하
고 있다.

시로니 Mario **Sironi** 1885년에 출생한
이탈리아의 현대 화가. 사사리(사르지니아
섬) 출신. 로마에서 배웠고 그곳에서 발라
(Giacomo **Balla**, 1871~1958년)(→ 미래파)
및 보치오니*와 서로 알게 되었다. 1914년
밀라노로 활동 무대를 옮겨 거기서 미래파*
운동에 참가하였다. 레제* 다음으로 〈형이
상회화〉의 강한 영향을 받았다. 그 후에는
〈노베첸토(Novecento)〉 운동에도 참가하였
다. 근년의 작품은 아르카이크식으로 단순
화된 형태, 부드러운 서정적인 색조를 특색
으로 한다. 로마의 대학을 비롯한 여러 곳
의 벽화도 위임받아 제작하였다. 만년에는
밀라노에 살았으며 1961년 그곳에서 사망하
였다.

시르 페르뒤〔프 **Cire perdue**〕조소 기법
(彫塑技法). 주조*(鑄造)의 한 방법인데, 점
토의 꼭대기로부터 밀랍(密蠟)으로 살을 붙
여 원형(납형)을 만들고 여기에 밀착하는
고운(細) 모래의 주조 피통(被筒)을 가열하
여 밀랍이 녹아, 흘러 생긴 틈에 청동(青銅)
을 부어 넣은 다음, 속의 점토를 긁어내면
주상(鑄像)이 된다. 원시 시대부터 이용되
었고 또 미개인의 예술에도 쓰이고 있다.

시리얼 아트 〔영 **Serial art**〕평면이든
입체이든, 어떤 유니트가 있어 그 연속에 의
해 구성된 작품이 늘어가고 있다. 〈병렬(並
列)에 의한 작품〉이라고 할 수도 있다. 시리

얼 아트는 이러한 동향에 붙여진 명칭인데, 예술의 한 스타일이라기보다 성격을 가리키고 있다고 보아야 할 것이다. 이른바 미니멀 아트라 불리는 동향에는 이런 연속적인 작품이 많다. 현대 사회의 규격에 바탕을 둔 매스 프로라는 현상에도 조응(照應)하고 있다.

시림프 Georg **Schrimpf** 1899년 독일 뮌헨에서 출생한 화가. 뮌헨 공예 학교 및 베를린 국립 미술 학교 교수를 역임하였다. 견실한 소묘를 바탕으로 알프스, 시바르츠발트(Schwarzwald;독일 남부의 한 지방 이름) 등의 조용한 풍경을 즐겨 그렸으며, 그 중에는 정취가 넘쳐 흐르는 작품이 많다. 1938년 베를린에서 죽었다. → 노이에 자할리히카이트

시마〔영 *Cyma*, 독 *Sima*〕 건축 용어. 물결 모양의 고형(刳形). 그리스 신전의 등(登). (또는 傾斜) 코니스* 위에 있는 빗물받이 홈통. 건물의 옆 쪽(즉 long side)의 코니오스 위에도 설치하는 경우가 있다. 그럴 경우는 일정한 간격을 두고 빗물의 홈통 입(water spout)이 붙여진다. 이 홈통 입은 사자의 머리를 본따는 것이 보통이다.

시맨토그래피〔영 *Semantography*〕 찰스 K. 블리스(C. K. *Bliss*)에 의해 제창된 국제어의 하나. 약 100가지 기본 심벌로 이루어져 있으며 이들은 통신, 통상, 산업, 과학의 각 분야에서 필요로 하는 모든 의미를 표시하는 목적으로 설계되었다. 시맨토그래피

시멘토그래피

는 IBM의 구형 타이프라이터로 인자(印字)할 수가 있고 컴퓨터 타이프세팅(電算寫眞植字)으로도 인자할 수 있다.

시맨틱스〔영 *Semantics*〕 의미론(意味論). 언어 기타 기호의 대상에 대한 관계를 연구하는 학문이다. ① 언어적인 의미론 ② 철학적인 의미론 ③ 일반 의미론의 3가지 연구를 포함하고 있다. 프랑스의 피에르 기로(Pierre *Guirot*)의 의미론에서의 기호는 표상(表象)을 위한 이콘(象)과 커뮤니케이션*을 위한 심벌*(상징)로 나누어지는데 이콘은 예술에, 심벌은 정보 이론에 결부되는 것이라 하고 있다. 특히 심벌적인 기호를 연구하는 학문을 시미오틱스(semiotics ; 기호론)라 한다. 시맨틱스 및 시미오틱스는 비주얼 커뮤니케이션의 문제와 관련하여 디자인 분야에서도 주목되고 있다.

시맨틱 어낼리시스〔영 *Semantic analysis*〕 상품의 이미지 조사. 캐치 프레이즈,* 광고,* CM 등의 인상 분석에 응용되는 의미의 측정법으로서 형용사를 스케일로 해서 대상을 평가시켜 이미지의 공공성, 개인차 등을 알아 낸다.

시메트리〔영 *Symmetry*, 프 *Symetrie*〕 미적 형식 원리의 하나. 「대칭」으로 번역된다. 시메트리의 어원은 그리스어의 심메트리아(symmetria)로서 「함께 측정되다.」 또는 「비교하다.」의 뜻이다. 여기서 함께 「측정되다.」라는 것은 2개 이상의 부분이 하나의 단위로 나누어지는 것 즉 서로가 공약량(公約量)을 가진다는 뜻이다. 따라서 심메트리아는 「공약성(commensurability)」의 뜻을 지니고 있다. 일반적으로 도형의 구성이 가정(假定)의 대칭축(symmetrical axis)의 양 쪽에 축으로부터 같은 거리에 있는 것 즉 크기, 형상, 위치 등이 축을 경계로 해서 서로 조응(照應)하는 경우를 좌우 대칭(bilaterl symmetry)이라고 한다. 또 2개 이상의 대칭축을 한 점의 둘레에 같은 각도로 배치, 형성되어 있는 것을 방사대칭(放射對稱;radial symmetry)이라 하며 직선의 축이 아닌 한 점을 중심으로 하는 것을 점대칭 또는 점대상(點對象)이라 한다. 인체, 동식물, 기구 등에서 그 예를 쉽게 찾아 볼 수 있다. 시메트리한 미술은 보는 사람에게 정지(靜止), 안정, 장중(壯重), 엄숙, 신비한 느낌을 주기 때문에 종교직인 목직 및 효과를 위한 회화, 조각 등에 그 예가 많다. 예컨대 레오나르도 다 빈치*의 《최후의 만찬》(1495~1498년경, 밀라노, 산타 마리아 델

레 그라치에 성당)은 그리스도를 벽면의 중앙에 위치시키고 그 양 쪽에 12제자를 좌우 6명씩 각각 배치하고 천장, 벽, 창문, 테이블 등이 모두 엄밀하고 정확한 시메트리로 구도되어 있어서 그 주제에 어울리는 장중하고도 비통한 분위기가 훌륭하게 표출되고 있다. 또 그뤼네발트*의 《그리스도의 책형》(1505년경, 스위스, 바젤 미술관), 세잔*의 《트럼프 놀이를 하는 사람들》(1890~1892년경, 인상파 미술관), 라파엘로*의 《마리아의 결혼》(1504년, 브레라 미술관), 페루지노*의 《천국의 열쇠를 받는 성 베드로》(1482년, 바티칸 미술관) 등도 시메트리컬한 구도라고 할 수 있다. 한편 햄비지(Jay Hambidge)는 그리스의 건축이나 항아리를 연구하여 다이내믹 시메트리(dynamic symmetry ; 동적 대칭)설을 제창하였다. 그에 의하면 길이 또는 면적이 정수비(整數比)를 이루는 것 즉 나머지가 없이 완전히 나누어지는 것을 스태틱 시메트리(static symmetry; 정적 대칭), 반대로 나머지가 생기는 경우 ― 예컨대 루트 구형* 즉 짧은 변과 긴 변의 비가 1 : 2의 구형(矩形) ―를 다이내믹 시메트리라고 정의하면서, 그리스의 디자인은 모두 이 두 형식에 의거하고 있다는 것을 증명하였다. 그러나 다이내믹 시메트리의 명칭은 단순한 문학적인 표현은 아니며 〈평방(平方)에서 완전히 나누어진다(dynammei symmetroi)〉의 뜻인 것이다. 시메트리를 기계적으로 남용하면 경직감(硬直感)을 낳고 유기적인 생명감을 손상시키게 될 가능성이 매우 많으므로 좌우 또는 상하에서 다소 변화를 갖게 하여 극단적인 시메트리를 피하는 것이 바람직하다. 이렇게 하게 되면 시메트리가 갖는 침착성이나 정숙성 등의 효과는 살리면서 냉정성이나 견고성을 피할 수 있다. 시메트리를 피하는(기피 또는 회피) 것을 어시메트리(asymmetry)라 한다.
→ 황금 분할, → 루트 구형(Root rectangle)

시멘트 공예(工藝) 시멘트를 재료로한 공예를 뜻한다. 시멘트는 석회석과 점토(粘土)를 일정한 비율로 섞어 불에 구워서 만든다. 흔히 비바람에 노출되는 뜰 안의 가구나 장식에 쓰인다. 중간 재료인 석고의 결합을 보충, 그 가소성(可塑性)을 이용하여 조각*이나 부조* 등에도 쓰인다. 또 한편 이것으로 모조석(模造石)이나 인조석을 만들 수도 있는데, 이것들은 건축 재료이며 특히 테라쪼*는 실내 장식에서도 널리 쓰인다. 시멘트의 사용에 있어서의 착색제는 여러 가지로 연구되고 있다. 시멘트 공예의 재료로서는 백색(白色) 포트란드 시멘트(portland cement) 또는 마그네시아 시멘트(magnesia cement) 등이 주로 쓰이며 특수 제품으로서는 시멘트 석면 제품, 광재(鑛滓) 벽돌이 있는데 후자는 등롱(燈籠) 기타 정원용 제품에 쓰인다.

시뮐타네이슴〔프 **Simultanéisme〕** 동시주의(同時主義). 어떤 대상에 대하여 그 상이한 여러 가지 광경을 많든 적든 상호 겹쳐서 동일 화면에 동시에 표현하는 것. 19세기 프랑스의 물리학자 셰브릴(Michl Eugéne Chevreul)이 발표한 〈색채 동시 대조의 법칙〉은 들로네*가 자신의 미학(美學)근거로 받아들인 개념으로서, 이 법칙을 알기 쉽게 설명하면 〈만일 어떤 단순색이 그 본색을 결정하지 않을 경우 그 색은 공기 중으로 사산(四散)하여 스펙트럼의 온갖 색을 낳게 된다〉는 것이다. 인상주의*는 바로 이 셰브릴의 법칙을 본능적으로 화면에 적용한 셈이며 들로네는 그것을 하나의 구성 원리로까지 체계화시킴으로써 오르피슴* 회화를 낳게 한 동기가 되었다. 또한 미래파*에 있어서도 이 원리는 중요한 역할을 하였고 나아가 다이내믹한 운동 표현에도 크게 기여하였다.

시미트 로틀루프 Karl **Schmidt-Rottluff** 독일의 화가. 1884년 켐니츠(Chemnitz) 부근의 로틀루프에서 출생. 1905년 드레스덴으로 나와 공과 대학 건축과에 다니면서 건축을 배우기 시작했으나 실제로는 회화에 더 깊은 관심을 가지고 학교 동료인 키르히너,* 헤겔(Erich Heckel)과 함께 그 해에 〈브뤼케〉* 그룹을 조직하여 신운동을 전개하였다. 1911년에는 베를린으로 이주하였고 1915년부터 제1차 대전이 끝난 1918년까지는 동부 전선에 배치되어 군복무 생활을 끝낸 다음 1919년 베를린으로 돌아왔다. 1923년에 조각가 콜베*와 함께 이탈리아로 여행한 뒤 이듬해부터 파리에 체재하였다. 1937년 나치에 의해 퇴폐 예술*가의 한 사람으로 지명되었으나 제2차 대전 후에는 베를린의 조

형 미술학교 교수로 임명되었다. 독일 표현
주의 회화를 대표하는 화가 중의 한 사람이
며 목판화에도 뛰어났었고 1945년 이후에는
특히 수채화를 많이 그렸다. 1976년 사망.

시밀래러티〔영 *Similarity*〕「유사(類似)」
의 뜻. 조형의 모티프*가 서로 비슷하여 마
침내 그 차이가 극히 적어지면 동등하게 되
는데 이 동등 또는 동등에 가까운 관계를
시밀래러티라고 한다. 개개의 모티프* 속에
공통성이 있기 때문에 전체로서는 온화하고
차분한 느낌이 된다. 반대의 개념이 콘트라
스트*이다.

시비터스(Kurt *Schwitters*, 1887〜1948
년) → 다다이슴

시빈트 Moritz von *Schwind* 1804년 빈
에서 출생한 독일 화가. 빈의 아카데미에 들
어가 배웠다. 후에 뮌헨으로 나가 나자레파*
의 화가 코르넬리우스(Peter von *Cornelius*,
1783〜1867년)를 만나 강한 감화를 받았다.
그러나 천부적인 풍부한 상상력과 표현력
덕분으로 점차 독자적 화풍을 확립하여 마
침내 독일 로망파*의 대표적인 화가의 한 사
람이 되었다. 독일 특유의 동화 세계를 즐
겨 다루었다. 타블로(프 Tableau)로서의 주
요작은 《파르켄슈타인의 기마 행렬》(1843〜
1844년, 라이프치히 조형 미술관), 《아침》
(1858년, 뮌헨 시립 미술관), 《신혼 여행》
(1862년, 뮌헨 시립 미술관) 등이며 다수의
벽화 외에 동화의 목판 삽화도 많이 남겼다.
1871년 사망.

시스티나 예배당(禮拜堂)〔이 *Cappella
Sistina*, 영 *Sistine Chapel*〕 로마의 바
티칸 궁전에 있는 로마 교황의 예배당. 교황
식스투스 4세(*Sixtus* Ⅳ, 재위 1471〜1484
년)에 위임되어서 1473년부터 1481년에 걸
쳐 지오반니 데 돌치(Giovanni de *Dolci*)가
건립한 간소한 연와 건축물인데 건축 그 자
체보다도 당내를 장식하고 있는 다수의 벽
화 및 천정화가 더 유명하다. 양 쪽의 긴
벽화에는 핀투리키오,* 보티첼리,* 기를란다
이요,* 로셀리,* 시뇨렐리,* 페루지노* 등 당
대의 뛰어난 화가들의 손으로 제작된 종교
화가 즐비하게 있다. 1508년 교황 율리우스
2세의 명을 받은 미켈란젤로*는 그로부터
4년반에 걸쳐 유명한 천정화 제작에 종사
하여 《천지 창조》, 《낙원 추방》, 《노아의 홍

수》등 구약 성서에서 취재한 9개 장면을
제작 완성하였다. 그리고 그 주위에는 다수
의 예언자 및 천사의 상을 그렸다. 후에 그
는 또 1534년부터 1541년에 걸쳐 제단의 벽
면에 대벽화 《최후의 심판》을 제작하였다.
한편 라파엘로*는 이 예배당을 위해 태피스
트리*의 밑그림을 그렸다.

시스티나의 마돈나〔영 *Sistine Madonna*,
이 *Madonna di San Sisto*또는 *Madonna
Sistina*〕 작품명. 라파엘로*가 1515년경
에 그린 유명한 성모화(聖母畫)를 말한다.
이는 북이탈리아 피아첸차의 산 시스토(S.
Sisto) 수도원 성당의 주제단을 위해 그린
예배상이다. 이 그림은 1753년까지 옛날 그
대로 그 성당의 제단 뒤에 걸려 있었으나 당
시 폴란드 왕이며 작센 선거후(Sachsen 選
擧侯)였던 프리드리히 아우구스투스 2세
(1696〜1763년)에 의해 구입되어 1754년 이
후부터 드레스덴 국립 회화관에 소장되었다.
좌우로 벌어진 두꺼운 바탕의 막 사이에 은
백색의 구름이 펼쳐져 있고 그 중앙에 아기
그리스도를 안은 성모 마리아가 서있다. 그
리고 왼 쪽에는 이 수도원의 늙은 성자(교황
식스투스 2세)가 성모를 쳐다 보고 있으며
오른 쪽에는 성녀 바르바라가 무릎을 끓고
아래 쪽 작은 두 천사 쪽을 상냥하게 바라
보고 있다. 심메트리컬(symmetrical ; 좌우
대칭의)한 인물의 배치, 삼각형의 구도, 늙
은 성자로부터 성모, 성녀 바르바라, 작은
천사에로 이어지는 대략 원형으로 진행하는
화면의 리듬 등, 전체적으로 화면은 장식풍
으로 다루어져서 단순화되어 있으나 성모를
둘러싼 고귀한 환상적 분위기, 우아한 선,
빛과 그림자의 색채 효과는 특히 인상적이
다. 고상하고도 위대함에 의해 이루어진 이
탈리아 고전적* 양식의 전형적인 작품 이라
고 할 수 있다.

시슬레 Alfred *Sisley* 1839년 프랑스에
서 출생한 화가. 영국인의 피를 받았으나
파리에서 태어나서 그 생애를 거의 프랑스
에서 보낸 화가이므로 통상적으로 프랑스
화가라고 한다. 1862년 글레르(→ 모네)의
화실에 들어가 거기서 모네,* 르느와르* 등
과 알게 되었다. 1866년 살롱*에 풍경화 2
점을 출품하였는데 이 무렵의 작품은 쿠르
베* 및 도비니 (→ 바르비종 派)의 영향을 보

여주고 있다. 이윽고 밝은 색조로 바꾸어 시
냇물의 흐름이나 서있는 나무를 눈부신 빛
속에서 파악함으로써 모네 및 피사로*와 함
께 인상파*의 대표적 화가로 손꼽히게 되었
다. 풍경화에 전념하여 파리 교외의 경치를
즐겨 그렸다. 설경(雪景)의 묘사에도 뛰어
났었다. 1872년부터 1880년에 걸쳐 발표된
작품이 가장 좋다. 인상파 화가 중 가장 온
화하고 시적(詩的)인 맛을 풍겨준 화가였다.
1899년 사망.

CIE 표색법(表色法) CIE(프 Commiss-
ion Internationale de l' Eclairage) 또는 ICI
(영 International Commission on Illuminat-
ion; 국제 조명 위원회)가 채용한 물리적 측
정법에 의거한 표색법으로서 종래는 ICI 표
색법이라 일컬어졌으나 다른 약자와의 혼동
을 피하기 위해 현재는 〈CIE 표색법〉이라

CIE 표색법

고 한다. 색의 분광(分光)에너지 분포를
측정하여 측색(測色) 계산에 의해 3자극치
(三刺戟値;X, Y, Z) 또는 3색계수(三色系
數;x, y)와 명도(明度) Y 혹은 주파장(主波
長)(λd), 자극 순도(Pe), 명도(Y) 등으로
표시한다. 색도를 직각 좌표에 표시한 것을
색도도(色度圖)라고 한다. 가장 과학적인
색의 표시법으로서 우리 나라의 색의 표시
법도 이에 근거를 두고 있다. → 색

시어리얼 패턴[영 *Serial pattern*] 연속
해서 변형하는 도형을 말하며 애니메이션*
(動畫)으로서 이용되는 수도 있다. 추상 도
형의 시어리얼 패턴으로서는 독일의 화가 쿠
르트 크란츠의 《기하학적 테마에 의한 변화》
가 유명하며 158매의 연속적으로 변하는 화
면으로 구성되어 있다.

시에나 대성당(大聖堂)〔*Siena Cathed-
ral*〕 이탈리아 시에나에 있는 가장 아름다
운 이탈리아 고딕 건축의 하나. 1229년에 착
공, 1259년에 일차로 내진*만 완성되었고
1264년에 피사의 영향을 받은 6각형의 궁
륭* 지붕이 완성되었으며 1317년 이후 세례
당 위에 내진을 건설, 1322년에는 당시까지
이루어진 성당을 횡당으로 하는 대규모의 건
축 계획을 다시 세우고 이에 따라 1340년에
건축을 시작, 1348년부터 이탈리아 전역을
휩쓴 유행병으로 1357년에 일단 공사가 중
지됨으로써 옛 계획의 조영만 완성되었다.
내부, 3랑, 십자 궁륭의. 바질리카,* 횡당은
불규칙하다. 반원 기둥을 붙인 네모꼴의 역
주(力柱)에 얹은 원주 아치가 전체를 지배
하고 있다. 그러나 측당(側堂)의 창문은 첨
두(尖頭) 아치이다. 대리석의 수평 얼룩 무
늬(흑과 백)는 피사의 영향을 받은 것이다.
파사드*는 조반니 피콜로(1282년 이래 이
성당의 조영을 지도)의 작품으로서 1280년
에 완성되었다. 정면의 조각 장식은 1869년
수리할 때에 대부분 새로 꾸며진 것이며 모
자이크는 1878년에 완성되었고 종탑(鐘塔)
은 14세기 말의 작품이다.

시에나파(派)〔영 *Sienese school*〕 중부
이탈리아의 시에나(Siena)를 중심으로 두치
오*를 그 시조로 하여 13세기 말엽부터 14
세기에 걸쳐 번영한 회화의 한 파. 두치오
에 이어서 마르티니*에 의해 이파의 작풍이
확립되었다. 15세기가 되자 피렌체파*의 위
력에 눌려 명성을 잃어버렸다. 시에나파의
회화는 대체로 중세풍의 경건함에 넘치고
더욱 진보적인 피렌체파*의 힘찬 사실적인
견해와는 달리 우아하고 섬세하며 아름다운
색채, 환상적 정서성, 장식적인 구도, 신비
적인 화풍 등을 특색으로 하였다.

시작(試作) 최종 제품을 완전한 것으로
만들어 세상에 내보낼 것을 목적으로 하여
사전에 설계의 검토 혹은 확인을 하는 것
및 그것에 의해 만들어진 시작품(試作品)을
말한다. 설계의 단계에서 보면 ①설계 시작
(기본 기구 등의 검토를 위해 만들어진 것)
②공장 시작, 워킹 모델(제품 설계가 일단
완성된 시점에서 최종 제품의 제조 방법과
는 다른 방법으로 단일품 제작 형식으로 만
들어지는 것) ③생산 시작 또는 양산 시작

(최종 제품을 제조하는 것과 꼭같은 방법으로 만들어져 제조 공정 등의 검토를 위해 행하여짐)이 있다.

시카고 디자인 연구소(*Chicago Institute of Design*) → 바우하우스

시카고 미술관〔*Art Institute of Chicago*〕 미국 시카고에 있는 미술관. 1879년에 설립되었으며 아트 인스티튜트(미술 연구소)의 명칭과 같이 미술학교와 연극학교를 병설 운영하고 있는 연구 및 교육 기관이기도 하다. 이러한 목적에서 이 미술관은 총괄적인 미술품의 수집을 목적으로 하였던 바 시카고 시민들의 기증품과 기금 원조를 얻어 마침내 미국의 5대 미술관의 하나로 손꼽히는 대미술관이 되었는데, 특히 다음의 두 콜렉션 기증에 의해 널리 알려졌다. 하나는 파머 부인이 여류 화가인 사라 하로우웰과 파리에서 활약하고 있던 메어리 캐셋의 조언을 받으며 수집해 놓은 프랑스의 19세기 미술품을 그녀가 죽은 뒤 1922년에 인상주의* 화가의 작품을 중심으로 뽑은 걸작품들이 기증된 것이고, 다른 하나는 1926년에 인상주의와 후기 인상주의와 작품으로 유명한 바렛 콜렉션의 기증이다. 이렇게 하여 시카고 미술관의 근대 프랑스 회화 콜렉션은 프랑스 이외에서는 가장 충실한 양과 질을 갖게 되었다.

시카고파(派)〔영 *Chicago school*〕 양식주의의 건축이 왕성했던 19세기 말의 시카고에서 활동하여 미국의 근대 건축의 창시적 역할을 했던 유파. 1871년에 발생한 시카고 중심가의 대화재로 말미암아 폐허가 되어버린 도시를 새로이 건설함에 있어서 유능한 건축가들이 그들의 새로운 건축 기술을 발휘하였던 바 종전의 주철 건축을 철골 내화(耐火) 건축으로 바꾸면서 규모적으로는 마천루(→ 스카이스크레이퍼)를 출현시키는 계기가 되었다. 설리반*과 라이트*가 그 중심 인물이었다. 〈형태는 기능에 따른다〉고 주장하여 미국에서의 유럽 고전 양식과 대결하였다. 이 운동은 당시 아직 보수적이었던 미국의 건축계에서는 별로 인정받지 못하지만 오히려 유럽의 신진 건축가들에게는 새로운 자극제가 되어 큰 영향을 끼쳐주었다. 시카고파의 특징은 한 마디로 종래의 양식주의적 건축과 달리 이론적으로는

합리주의적 및 기능주의적 사상에 바탕을 두고 철골 구조(→ 철건축)를 채용하였고 엘리베이터를 도입하였으며 개구부(開口部)를 폭넓은 유리창으로 하여 단단한 벽면을 구성하고 있다는 것이다.

시카티프(프 *Scicatif*, 영 *Sicative*) → 건조제(乾燥劑)

시커트 Walter Richard *Sickert* 영국의 화가. 아버지는 독일인이며 1860년 뮌헨에서 태어났다. 런던 그룹(1914년 창립된 영국 근대 미술의 단체)의 일원. 인상파*식의 작품이 많다. 대표작은 《권태(倦怠;Ennui)》, 《디에페의 박카라트 도박(賭博)(Baccarat at Dieppe)》, 《카지노의 저녁 식사(Supper at the Casino)》 등이다. 1942년 사망.

시퀘이로스 David Alfaro *Siqueiros* 멕시코의 화가. 오로츠코,* 리베라(Rivera),* 타마요*와 함께 현대 멕시코 미술의 〈4인〉이라 불리어진다. 1898년 치우아우아(Chihuahua)에서 출생. 수도 멕시코 시티의 국립 미술학교에서 배웠다. 재학 중에는 급진적인 사상의 영향을 받아 교내에서 아카데믹한 교육에 반대하는 학생 운동을 일으켰으며 1913년부터는 혁명 전쟁에도 스스로 참가하였다. 1919년부터 1922년에 걸쳐 벨기에, 프랑스, 이탈리아, 스페인으로 여행을 마친 뒤에는 멕시코로 돌아와서 대학 예비교 등에 벽화를 그리기 위한 일련의 작업을 시도하였으나 미완성으로 끝났다. 1930년 노동절 행진 때 정치 운동과 관련되어 체포당하여 타스코의 형무소에서 1년간 연금 생활을 하였는데 그 동안에 그는 유화 및 판화를 숱하게 제작하였다. 그 후 미국으로 건너갔다가 다시 남미를 여행하면서 1932년에는 몬테비데오와 부에노스아이레스에서, 1934년에는 브라질에서 벽화를 그렸다. 1935년 귀국, 그는 열렬한 사회 변혁의 의욕에 넘친 화가로서 그의 작풍은 강인한 박력을 가진 다이내믹한 쉬르레알리슴*적 요소를 지닌 〈사회주의 리얼리즘〉*으로서 특히 회화에 대담한 혁명 정신을 부여하고 있다는 점에 주목을 받고 있다. 1974년 사망.

시토파(派) **건축**(建築)〔영 *Cistercian architecture*〕 1098년 성 로베르가 시토(Cêteaux)에 창설한 교단(敎團)에 속하는 회당 건축의 양식. 합리주의*와 실용주의에

의하여 일체의 장식적 요소를 배제하고 단순한 회당을 실현하였다. 회당의 머리는 수직의 벽으로 끝내든지 혹은 단순한 반원형을 취하였고 지주도 십자형 단면의 복합주(柱)를 채용하였다. 외부에는 쌍탑을 설치하지 않았고 파사드*는 삼각형의 박공 벽을 노출하였다.

시투름(폭풍)〔독 *Der sturm*〕 독일 현대 미술의 발전사에 업적을 남긴 예술 운동의 하나. 헤르바르트 발덴*이 발행한 예술 잡지 《시투름》(창간 1910년)에서 유래한 말이다. 발덴은 평론가이면서도 베를린에서 새로운 예술 운동을 지도한 유태계 독일인 화상(畫商)이다. 이 사람의 주창하에 1912년 첫 《시투름》전(展)이 개최되었고 그 이듬해에는 베를린에서 제1회 〈독일 가을의 살롱〉을 개최하여 코코시카*나 칸딘스키* 등의 표현파 작품을 비롯해서 피카소*나 글레즈*와 같은 입체파, 보치오니*나 카라*와 같은 미래파 등의 작품을 전시하였다. 그 이후에도 종종 전람회나 강연회를 열면서 이 시투름 그룹은 신흥 예술 시위 운동을 을 1920년경까지 계속하였으나 나치의 대두와 함께 그 억압을 받고 해산되었다.

시투크 Franz von Stuck 1863년 독일 테텐바이스에서 출생한 화가이며 조각가. 초상화를 비롯하여 뵈클린*풍의 목가적(牧歌的) 광경을 묘사하였는데, 특히 신비적 상징적 묘사에 뛰어났다. 후에 조각에도 손을 대어 우수한 작품을 남겼다. 뮌헨 미술 학교 교수를 역임하였다. 1928년 사망.

시파눙〔독 *Spannung*〕 → 긴장감(緊張感)

신(新) 고딕〔영 *Neo-Gothic*, 독 *Neugotik*〕 고딕*을 재차 도입한 근대 건축의 한 양식. 로망주의*의 대두와 결부되어 영국에서 발생하였다. 1750년경 영국에 최초의 신고딕 건축이 생겨났다. 이러한 경향이 왜 생겼는가를 살펴 보면 우선 첫째로 고딕* 건축이라는 것이 중세에 열중하는 로망적인 상상을 부채질했기 때문이고 그 다음에는 우아 섬세한 고딕 형식이 로코코*취미와 일치했기 때문이라고 할 수 있다. 영국이 준 자극으로 고딕 건축이 얼마 후에는 독일과 프랑스에도 퍼졌다. 그후 1830년을 중심으로 19세기 전반에 걸쳐 각국에서 실시되었다. 공예에도 고딕 양식이 도입되었다. 그길

을 튼 장본인도 건축의 경우와 마찬가지로 영국인들이었다.

신고전주의(新古典主義) → 고전주의(古典主義)

신더 콘크리트〔영 *Cinder concrete*〕 건축 용어. 콘크리트의 골재로서 자갈을 쓰지 않고 석탄재를 대용하여 중량을 줄인 것을 말한다. 주로 방과 방 사이나 벽, 옥상 지붕의 방수층 바닥으로 이용된다.

신랑(身廊)〔영 *Nave*〕 건축 용어. 교회당의 중앙을 차지하고 있는 부분. 중랑(中廊)이라고도 한다. 현관에서 내진*에 이르는 가늘고 긴 부분을 말하며 바질리카*' 교회당이나 〈십자형 교회당〉*에서는 좌우의 측랑*보다도 한층 더 높게 되어 있다. 신랑의 채광은 명층(明層)(영 Clerestory, 신랑 상부의 높은 창이 나란히 있는 층)에 의하는 것이 보통이다.

신(新)바로크〔독 *Neubarock*〕 바로크* 양식을 새로운 의욕하에 재차 시도하려고 한 19세기 후반의 유럽 예술의 한 경향. 고전주의*가 쇠퇴한 후 우선 첫째로 그 정은, 명료, 간소한 형식에 대한 거부로서, 화려한 바로크 양식에 마음이 끌려 그 변화에 찬동적인 요소가 재차 세력을 얻게 되었다. 이런 경향이 조각, 회화 및 음악에도 나타났으며 특히 건축에서 더욱 심하게 나타났었다.

신비주의(神秘主義)〔*Mysticism*〕 평탄한 자연 묘사나 객관적 묘사를 넘어서서 종교적인 혹은 철학적인 분위기를 나타내려고 하는 작품 경향을 말한다. 종교적인 소재를 자연주의*적으로 다룰 수도 있으므로 신비주의와는 단순히 소재상의 문제가 아니라 오히려 작품상의 문제로 풀이되어야 할 것이다. 그 의도하는 바로 보아 형태나 구성 위에 초자연적인 비합리성을 수반하는 것도 불가하지만 그 근저에는 낭만적*이라고도 할 만한 종교적이며 철학적 감동이 수반되어 있지 않으면 안된다. 원시 미술이나 민속 미술의 어느 것에는 그 성립 지반(地盤)에 얽섞이는 종교적 분위기에 바탕을 두어서 신비적 표정을 나타내는 것도 '있는데, 이것을 특히 신비주의라고 부르는 것은 부당하다. 북방의 초기 고딕 미술에 신비주의적인 색채가 짙은 것은 그 사회적 지반에서도 당연

하지만, 그러나 반드시 이 주장이 자각적이었다고는 말할 수가 없다. 오히려 〈나는 캔버스를 향하여 일하고 있는 것은 아니다. 나 자신에 대하여 하는 것이다〉라는 말도 있지만 자신의 강렬한 종교적 확신을 토로하려고 한 러시아 화가 이바노프*나 르네상스의 고전 양식이 완성되기 이전의 소박한 종교적 정취와 사실적 묘사로 돌아가려고 했던 영국의 라파엘로 전파*(前派)의 화가들에게서 신비주의적인 주장을 인정할 수가 있다. 신비주의보다 전형적인 작가로서 19세기에는 르동*을 들 수 있다.

신사실주의(新寫實主義) → 누보 레알리슴

신석기 시대〔영 **Neolithic Age**〕 고고학의 시대명. 석기 시대 중에 문화가 가장 진보된 시대. 인류는 수렵 외에 농목(農牧)을 영위함에 따라 목재나 석재를 이용하여 처음으로 가옥을 만들었다. 일상의 용기는 채문 토기(彩文土器)로서 그 종류나 형식은 지역에 따라 다소 다르다. 녹로(轆轤)는 아직 쓰여지지 않았다. 조각은 주로 소형의 토우(土偶 ; 흙으로 만든 인형)로서 사실미가 없고 또 대부분 여성(女性)을 표현한 것들이다. 구석기 시대*에 고도로 발달한 회화의 전통은 자취를 감추었고 다만 일부 지방에 한하여 동굴화 등을 남기고 있음에 불과하다. 신석기 시대는 유럽의 정착민족 분포가 대략 확정된 시대이다. 기원전 3000년 이후에 시작된 신석기는 에게 문명권(→ 에게 미술)에서는 기원전 2100년경, 중부 유럽에서는 기원전 2000년경, 스칸디나비아 및 영국 제도(諸島)에서는 기원전 1800년경 까지 계속되었다.

신(新)아티카파(派)〔영 **Neo-Attic school**〕 그레코 ─ 로만 시대 미술의 한 파. 그리스가 로마에게 정복당한 후 그리스 조각가들은 대부분 로마인의 주문을 충족시키기 위해 제작하였는데 이 일에 관계했던 다수의 아티가 출신의 조각가들을 가리켜 편의상 신아티카파라고 부른다.

신(新)영국 미술클럽 → 뉴 잉글리시 아트 클럽

신인상주의(新印象主義)〔프 **Néo-Impressionnisme**〕 인상주의의 논리를 추진한 결과로서 1883년경부터 일어난 회화 운동. 뚜렷한 형태로 갖추어져서 알려지게 된 것은 1886년 5월의 제8회 인상파 전람회에서의 일이다. 그해 9월에 발행된 《라르 모데르느》 지상(誌上)에서 펠릭스 페네옹(Félix Fénéon)이 〈신인상주의〉라는 말을 처음으로 사용하였다. 이 운동의 대표자 쇠라* 및 시냑*은 인상주의의 향방을 극단적으로 과학화시키고 이론화시켜서 광선의 효과를 정점으로까지 추구한 결과, 이른바 〈색조의 분할〉(영 division of tone)의 법칙을 내세웠고 이에 따라 원색의 작고 무수한 점으로써 마치 모자이크*와 같이 분포(分布)하는 방법을 생각해 냈었다. 순도가 높은 신선한 색채 효과를 겨냥한 것으로서 이 방법을 〈분할 묘법(分割描法)〉이라고 하며 이로 인해 신인상주의를 디비조니슴(프 divisionisme, 분할파)라고도 불리어지게 되었다. 그런데 신인상주의는 단순히 광선의 분석 및 시각의 여러 생리적 현상을 응용해서 화면의 밝음과 빛남을 찾았을 뿐만 아니라 한 걸음 더 나아가 이 파의 예술은 면밀한 질서 관념까지도 표명하고 있다. 즉 인상파가 소홀히 했던 포름*을 되찾아 화면의 조형적 질서에 새로운 면을 개척해 내었던 것이다.

신전(神殿)(그리스의)〔영 **Temple** (in Greece)〕 그리스 신전의 최고(最古)의 타입은 그 원형을 미케네* 시대의 주거 양식인 메가론*에서 따온 것이다. 신전은 신이 진좌(鎭座)하는 곳 즉 신이 주거하는 곳이며 그리스도교 성당과 같은 신도가 집회하는 건물은 아니다. 가장 오래된 신전은 건물의 주위 전체에 기둥을 둘러친 것이 아니었다. 그러나 그와 같은 형식(周柱堂)이 이미 기원전 7세기에 나타났다. 주거의 경우와 마찬가지로 처음에는 건축 재료로서 목재와 점토 및 생연와를 썼다. 기원전 640년경에 세워진 올림피아의 헤라이온의 경우조차 석재는 벽 밑의 대좌(台座)로 밖에 쓰여지지 않았던 모양이다. 그럼에도 불구하고 기원전 7세기 후반 이후부터는 아마도 아르고리스에서 시작되었던 모뉴멘탈한 신전 건축의 발전을 더듬어 볼 수 있다. 기원전 6세기 전반에는 소아시아에서도 장대한 신전이 세워졌다. 신전의 중심은 신이 주거지 즉 케라*이다. 여기에 신상이 안치되어 있다. 케라의 앞에 프로나오스(희 pronaos)즉 현관이 있으며 규격이 큰 것이 되면 케라의

배후에 프로나오와 같은 형식의 오피스토 도모스*(後玄關)가 마련되어 있다. 당(堂)의 정면 및 배면에는 지붕의 경사에 의해 삼각 형의 파풍(→ 페디먼트)이 형성되어 있는데 그 내부는 군상의 조각으로 장식되어 있는 경우가 많다. 케라는 좌우 및 뒤의 3방면 이 벽으로 쌓여져 있는데 이 벽에는 창문이 없다. 겨우 정면 입구가 열려질 뿐이다. 이 입구는 또 유일한 채광구(採光口)이기도 하 다. 그러나 고문서에 의하면 드물게는 케라 에 지붕이 전혀 없었다고 하는 기록도 읽을 수 있다. 또 그 변형의 하나로서 케라의 지 붕 일부에 천창이 있는 것도 있었다는 설도 있다. 그리스의 신전은 그 기둥의 배열이라 는 측면에서 볼 때 보통 다음의 7종으로 분

그리스 신전의 종류

류 할 수 있다. 1) 인 안티스* 2) 프로스 틸로스*(前柱式). 3) 암피프로스틸로스(am- phiprostylos) ─ 전후 양 면에 4개의 기둥 을 세운 것. 4) 페리프테로스*(單列周柱堂). 5) 프세우도 페리프테로스 (pseudo peripte- ros) ─ 페리프테로스의 일종의 변형. 케라 주위의 기둥이 케라의 벽에 절반쯤 들어가 고 기둥 밖의 반면만을 나타낸 것. 6) 디 프테로스(dipteros) ─ 이중 열주당. 주위의 기둥이 모두 이중으로 되어 있는 형식. 7) 프세우도 디프테로스(pseudo dipteros) ─ 주 위를 둘러싸는 기둥은 한 열이지만 열주(列 柱)와 케라와의 간격이 디프테로스와 같은

것을 말한다.
　　신조형주의(新造形主義) → 네오 ― 플라 스티시슴
　　신즉물주의(新即物主義) → 노이에 자할리 히카이트
　　신켈 Karl Friedrich *Schinkel* 독일의 건축가, 화가. 1781년 노이루핀에서 출생. 건축가로서는 길리 부자(父 David *Gilly*, 子 Friedlich *Gilly*)의 문하생이며 화가로서는 독학자였다. 1803년부터 1805년에 걸쳐 이 탈리아 및 프랑스에 유학하였으며 1808년 이후에 베를린에 정주하였다. 처음에는 화 가로서 활약하면서 로망적, 이상적인 풍경 화를 그렸고 또 파노라마*나 무대 장식화를 제작하였다. 1815년에 베를린시(市)의 토목 총감독이 되어 이 무렵부터 왕성한 건축 활 동이 시작되었다. 고전주의 건축의 대표자 로서 독일 건축에 커다란 업적을 남겼다. 그 는 그리스 건축 양식을 당대에 도입하여 베 를린의 《신수위 본부(新守衛本部)》(1816년), 《왕립 극장》(1818년), 《구 미술관》(1822～ 1828년) 등 순고전적 건축을 많이 남겼다. 더우기 그는 가끔 그리스적 요소를 고딕*에 도입하려 하였다. 그 예를 《바벨스부르크궁 (宮)》, 츠이타우에 있는 《시청》과 《요한 교 회당》, 베를린의 《건축 아카데미》등에서 엿 볼 수 있다. 1841년 사망.
　　신현실파(新現實派) → 누보 레알리슴
　　실내 장식(室内裝飾)〔영 *Interior deco- ratien*〕 다만 실내를 장식할 뿐만 아니라 실내를 짜임새있는 가구 배치 등의 설비라 는 생각에서 실내 구성(構成)이라고도 말한 다. 실내의 구성 요소에는 천정, 벽, 바닥, 출입문, 창문 등의 고정 부분과 가구, 액자, 커튼 등의 가동(可動) 부분이 있다. 이들을 배치 및 배합할 경우에는 반드시 기구 이외 에 조명 및 색채를 생각하지 않으면 안된다. 또 건축물의 실내 뿐만 아니라, 선박, 항공 기, 차량 등의 내부도 실내 장식의 대상이 된다. 종래는 건축가가 실내를 설계하는 경 우가 많았는데 근래에는 전문적인 인테리어 디자이너 혹은 데코레이터(decorator)가 출 현하여 새로운 설계나 개장(改裝)을 담당하 는 일이 많아졌다. 제 2차 대전 후 생활 환 경을 종전과는 달리 보다 쾌적하고 밝으며 기능적으로 구성하려는 요구가 높아져서 오

늘날에는 개방적이며 단순 간결하게 장식된 실내 분위기가 보급되어 가고 있다.

실내화(室內畫)〔프 *Interieur*〕 실내를 묘사한 그림 또는 그와 같은 그림의 종류 전체를 말한다. 실내화는 15세기 전반에 네덜란드에서 시작되었다. 17세기 네덜란드 회화에서는 독자적 회화의 한 부문으로서 굉장한 발전을 이룩하였다. 대표적 화가는 호호* 및 베르메르 반 델프트* 등이었다.

실레노스〔희 *Silenos*〕 그리스 신화 중 헤르메스* 혹은 판(*Pan*)의 아들로서 사티로스*와 유사한데, 나이는 사티로스보다 많으며 주신(酒神) 디오니소스*의 추종자. 미술상으로는 술주정뱅이, 건드레하게 취해 기분 좋은 할아버지 등을 상징한다.

실루엣〔영·프·독 *Silhouette*〕 보통 「그림자」라는 뜻으로 쓰이나 「그림자그림(影繪)」이라는 뜻으로 사용된다. 윤곽 안의 검은 화상(畫像), 흑색의 반면영상(半面影像) 등으로도 쓰인다. 넓은 의미로는 옆얼굴의 뜻으로 쓴다. 18세기 말, 프랑스의 재상(財相) 실루엣이 재정의 궁핍을 극복하기 위해 극단적인 절약을 부르짖어 초상화도 흑영(黑影)만으로 충분하다고 주장한데서 그 림자를 그린 그림을 실루엣이라고 부르게 된 것이다. 회화란 간단히 말해서 작가가 어떤 한 시점(視點)에서 보는 〈대상이 지니고 있는 실루엣의 재현(再現)〉이라고 할 수 있을 것이다. 그 평면적 영상(映像)에 공간과 입체감을 주기 위해서 여러 가지 표현 기술이 가해진다. 또 조각의 입체상은 그것을 보는 위치에 따라 무수한 실루엣을 갖는데, 어느 위치에서 보나 균형이 잡힌 실루엣이 되는 것이 이상적이다.

실버 스미드(*Silver smith*) → 금속 공예

실버 포인트〔영 *Silver point*〕 옛날 화가들의 소묘 용구. 금속의 첨단에 은을 용접한 것으로서 연필이 나오기 이전에 주로 사용되었다. 호분(胡粉) 등으로 바탕을 칠한 종이 위에 그린다. 이렇게 하면 같은 강도를 유지하는 부드러운 담회색의 선이 생긴다. 그런데 이 실버 포인트에 의한 소묘를 위해서는 상당한 사전 훈련이 필요하다. 왜냐 하면 일단 그려진 것을 수정하거나 지울 수는 없기 때문이다. 그러나 실버 포인트를 사용하면 연필에 의한 소묘보다도 한

층 미묘한 효과를 얻을 수 있는 장점이 있다.

실버 화이트〔영 *Silver white*, 프 *Blanc d'argent*〕 안료 이름. 연백(鉛白). 유럽에서는 옛부터 사용되어 온 백색 안료. 균열*의 염려가 없고 고착력이 강하며 단단한 층을 만들므로 밑칠에 좋다. 아황산(亞黃酸) 가스, 황화수소(黃化水素) 등에 접촉되면 검게 변하는 것이 결점이고 유독성이 있다.

실크스크린 프로세스〔영 *Silkscreen process*〕 판화 기법의 한 종류. 세리그래프(serigraph)라고도 한다. 공판(孔版) 인쇄에 속하며 원리는 등사판*과 같다. 즉 ① 등사판의 원지(原紙) 대신에 실크(오늘날에는 테드론, 나일론 등 폴리에스텔계의 합성 수지도 많이 쓰임)의 천을 4각으로 짠 나무 틀에 넣어 고정시킨 다음 ② 미리 계획한 무늬를 생각하여 인쇄가 되지 않아야 할 부분에 종이나 아교 또는 아라비아 고무액을 입혀 잉크가 통하지 않도록 하고 ③ 불투명성의 잉크를 붓고 ④ 롤러나 스퀴지(squeegee ; 고무 로울러)로 45°가량 기울여 눌러서 밀면 잉크가 실크 결을 통해 스며들게 되어 인쇄된다. 다른 인쇄 방법에 비해 잉크가 많이 묻기 때문에 색상이 강하고 선명한 것이 특징이다. 인쇄할 때에 압력이 극히 작고 또 투시적이기 때문에 역판(逆版)할 필요도 없으며 종이뿐만 아니라 널판지, 도자기, 돌, 유리, 금속, 피혁, 천, 벽 등에 인쇄할 수 있으며 특히 적은 곡면체(曲面體)에도 인쇄 가능하다. 그리고 상술한 제판 과정에 있어서 ②의 과정에서는 달리 천 스크린 전체에 아교를 발라 스크린의 눈(결)을 막은 뒤 테레빈유* 등을 사용하여 그림 부분 (인쇄될 부분)을 씻어내어 구멍을 뚫는 방법도 있고 또 최근의 수법으로서 감광제(感光劑)로 천에 무늬를 그려 감광시킨 다음 무늬 부분 전체에 구멍을 내는 현상식(現象式) 등도 있다. 그리고 마지막 과정에서는 잉크를 직접 붓지 않고 콤프레서와 같은 분무기로 잉크를 분사시켜 인쇄하는 방법도 있다. 실크스크린에 의한 인쇄는 단순 명쾌하고 강렬한 시각적 효과를 주기 때문에 일찍부터 포스터를 비롯하여 달력, 서적의 장정(裝幀), 포제품(布製品) 등 상업 미술에 많이 이용되어 왔다. → 공판 인쇄

심벌 → 상징

심벌 마크〔영 *Symbol mark*〕 어떤 기업이 많은 제품을 판매하고 있을 경우 각 제품의 트레이드 마크(→ 상표)에서 공통적, 상징적인 것을 디자인하여 이것을 광고에 병용하는 것을 말한다. 또 어떤 캠페인의 전개 기간 중을 구획해서 특정한 마크를 디자인하여 각 미디어의 광고에 공통의 심벌로서 쓰는 마크도 심벌 마크라 한다.

십자(十字)〔영 *Cross*〕 다종다양한 형태를 취하고 있는데, 극히 오랜 시대로부터 여러 문화층에 나타났던 일종의 장식 형식 및 상징 형식. 그리스도교에서는 그리스도 수난의 상징과 동시에 그리스도 자신의 상징을 뜻한다. 십자가라고 하는 개념에 포함되는 형식은 그 수가 매우 많다. 그리스도교 및 그리스도교 미술과 결부해서 중요한 것

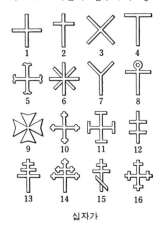

십자가

들을 살펴 보면 다음과 같다. 1) 그리스 십자(Greek cross) — 4지(枝)의 길이가 같은 것. 그리스 교회에서 많이 쓰이는데 이미 북유럽에서는 신석기 시대에 장식 또는 상징으로 나타났었다. 2) 라틴 십자(Latin cross) — 세로의 아래 쪽 길이가 긴 것으로 라틴 교회에서 많이 쓰인다. 3) 성 안드레아의 십자(St. Andreas's cross) — 비스듬히 교차하는 그리스 십자로서 사도 안드레아의 순교를 상징한다. 4) 성 안토니우스 십자(St. Antonius's cross) — 수사(修士)의 지팡이 모양과 비슷하다. 5) 닻 모양의 십자 6) 연합 십자(Union cross) — 그리스 십자와 X자형 십자의 조합으로서 영국기

(旗)의 유니언 잭(Union Jack)의 원형이다. 7) 와이자(Y字) 모양 십자. 8) 손잡이 십자(ansate cross) — 고대 이집트에 많은데, 그리스도교 미술에서 전용된 것으로서 미래의 삶을 상징함. 또 해돋이와 뱀을 본뜬 것으로 마술 등에 흔히 쓰인 것이라고 주장하는 학자도 있다. 9) 8첨두(尖頭)의 십자(독 Malteser oder Johanniterkreuz). 10) 클로버(clover) 잎 모양 십자 — 4지의 끝이 어느 것이나 클로버의 잎 모양으로 장식되어 있는 것. 11) 당목형(撞木型) 십자 — 4지가 각각 성 안토니우스 십자로 된 것. 12) 이중 십자 또는 로트링겐(독 Lothringen)십자. 13) 교황 십자(Papal cross) — 교황이 사용함. 14) 총주교 십자(Patriarchal cross) — 총주교와 대주교가 씀. 15) 러시아 십자(Russian cross) — 러시아 교회에서 사용함. 16) 반복 십자. 17) 이 외에도 골고다 동산 위에서 십자가에 못박힌 예수의 십자가를 본뜬 골고다 십자(Golgotha cross), 18) 아일랜드 지방에서 많이 볼 수 있는 켈트 십자(Celtic cross), 19) 예루살렘으로 간 십자군이 문장으로 썼던 예루살렘 십자(Jerusalem cross), 20) 산스크리트에 의한 인도 및 게르만계의 십자인 卍형 십자 등이 있다.

십자 꽃장식(十字花裝飾)〔독 *Kreuzblume*〕 건축 용어. 고딕 양식의 탑, 파풍(破

십자 꽃장식

風), 소첨탑(독 Fiale) 등의 첨단을 장식하고 있는 십자형으로 나란히 되어 있는 잎 모양 장식.

십자형 교회당(十字形教會堂)〔독 *Kreuzkirche*〕 건축 용어. 평면도가 십자형을 이루고 있는 교회당. 신랑*(身廊)의 좌우에 튀어나온 수랑*(袖廊)이 있는 교회당을 말한다.

싱크로 → 싱크로나이즈

싱크로나이즈〔영 *Synchronize*〕 사진 촬영에서 셔터의 개폐(開閉)와 섬광 전구의 발광(發光)을 동시에 조작시키는 것을 말하며 그렇게 되도록 해 놓은 장치를 싱크로 장치라고 한다. 텔레비전이나 영화에서는 화면과 소리를 완전히 일치시키는 것 또는 촬영과 녹음을 서로 다른 필름에 수록했다가 다음에 이들을 한 필름에 모으는 작업을 말한다.

아가멤논〔*Agamemnon*〕 그리스 신화 중 뮈케나이 왕(*Mykenai*王). 트로이 원정의 그리스군의 총수이며 메네라오스의 형. 딸 이피게네이아*를 희생물로 바친 것을 구실로 귀국하였으나 후에 왕비 클뤼타임네스트라(*Klytaimnestra*)와 그녀의 정부 아이기스토스(*Aigisthos*)에게 암살되었다. 왕의 아들 오레스테스(*Orestes*)는 누나 엘렉트라(*Elektra*)와 함께 어머니를 죽이고 아버지의 복수를 하였으나 광기(狂氣)가 되어 아테네 여신의 도움을 받는다.

아가시아스 *Agasias*(전1세기) 그리스의 조각가. 에페소스*출신. 멜로스*의 거리를 위해 많은 초상 조각을 만들었다고 기록되어 있다. 테노스섬의 포세이돈* 제단에서 2개의 초석이 나왔는데, 그 명문에 의하면 그의 작품이라 생각되는 《승리의 여신 니케*앞에서의 에로스*와 안테로스 의 싸움》을 표현한 브론즈* 군상이 있었다고 한다. 유작으로는 《멜로스의 상처받은 갈라데아*》(아테네 미술관)이다.

아게노르〔*Agenor*〕 그리스 신화 중 이오*의 아들 에파포스(*Epaphos*)의 자손이며 이집트의 왕 벨로스(*Belos*)의 형제. 커서 시리아 왕이 되었다. 자식으로서 딸 에우로페와 아들 카드모스가 있었다.

아게산드로스(H)*Agesandros* 기원전 1세기경의 그리스의 조각가. 출생 및 전기 모두가 상세하지 않으나 프리니우스에 의하면 두 아들 폴리도로스(*Polydoros*), 아타노도로스*와 함께 유명한 라오콘*의 군상 제작에 종사하였다고 일컬어진다.

아그리파 Marcus *Agrippa* 기원전 62~12년 로마의 장군. 미천한 출신이었으나 아우구스투스의 도움을 얻어 장군으로서 그를 도왔다. 특히 기원전 31년에 있었던 악티움(Actium)의 해전(海戰)에서는 안토니우스와 클레오파트라의 연합군을 격파하여 결정적인 승리를 얻었고 제정 시대에는 대외 정책 및 군사를 주재. 아우구스투스의 딸 유리아와 결혼. 로마시의 미화에 뜻을 쏟아 대건축 사업을 일으켰다. 특히 판테온*의 조영(기원전 27년)으로 유명하다. 그의 흉상은 석고 데생의 모델로 흔히 쓰여지고 있다. → 판테온

아나디오메네(희 *Anadyomene*) → 아프로디테

아다파(派)〔영 *Ada-school*, 프 *Groupe Ada*〕 카롤링거 왕조의 사본 화가(寫本畵家), 상아사(象牙師)의 일군(一群), 아다군(群)이라고도 한다. 아헨(Aachen)의 궁정을 중심으로 한 샤를르마뉴, 아다, 성 리키에 수도원, 성 메다르 수도원의 복음서 사본이 현존한다. 암자색에 금은을 사용하였는데, 선묘 도형(線描圖形)을 주로 하는 장중하고도 호화로운 아취가 있다. 800년경 트리아에 있던 샤를르마뉴 대제(*Charlemagne* 大帝)의 자매이며 이승원장(尼僧院長)인 아다의 이름이 붙여져 이 명칭이 생겨났다.

아담과 이브〔*Adam and Eve*〕 인류 조상의 이름, 아담은 헤브라이어(Hebrai 語)로「사람」이라는 뜻. 하느님이 창세 사업의 마지막 목표로서 하느님과 같은 모습으로 창조되었다. 이브(그리스와 기타 헤브라이어에서는 하와,「생명」의 뜻)는 아담의 늑골로 만들어졌다. 두 사람은 알몸이었으나 부끄러워 하지 않았다. 이브가 뱀(사탄)의 유혹을 받아 하느님으로부터 만지지도 말고 먹지도 말라는 낙원의 중앙에 있는 나무의 열매(선악과·善惡果)를 자기도 먹고 아담에게도 먹였다.(하느님에 대한 반항, 原罪). 그 결과 그들과 그의 자손은 낙원 및 신과의 초자연적 사상성(似像性—不死生 기타)을 잃게 되었다. 그러나 교부(敎父)가 가르치는 바에 의하면 두 사람은 하느님의 용서를 받았다. 아담과 이브는 예술에서는 창조, 타죄(墮罪), 낙원 추방 등의 장면에서 등장하는데, 고딕 건축*의 정면 현관

이나 르네상스*의 거장 등의 회화에 많이 표현되어 있다.

아담스 Ansel *Adams* 1902년 미국에서 태어난 사진 작가. 처음에는 콘서트 피아니스트로 기대를 모았으나 병으로 요양차 요세미테로 옮겨가서는 도락(道樂)으로 즐겨 사진을 찍던 것이 계기가 되어 1927년 사진 작가로 변신하였다. 1930년경 스트란드*를 만나 크게 영향을 받았다. 그의 사진은 섬세하여 미묘한 명암의 해조(諧調)에 의한 정밀한 재질감*의 표현이 특히 우수하다. 1984년 사망.

아담 형제(兄弟) *The brothers Adam* 18세기 영국의 건축가이며 가구 디자이너 형제. 존(*John*), 로버트(*Robert*), 제임스(*James*), 윌리엄(*William*)의 4형제로서, 치펜데일*이나 조지 헤플화이트*등과 아울러 고전주의적인 가구 제작가로서 유명하다. 특히 두 번째의 로버트(1728~1792년)가 유명하다. 그들은 영국의 전통에 고대 로마의 건축 요소나 장식 모티브*를 도입하여 건축에서 실내 장식뿐만 아니라 나아가서는 난로, 가구, 도어의 손잡이에 이르기까지 경쾌 우아한 고전적 취미로 통일하고자 하였다. 그들의 자유롭고 절충적인 작풍은 아담 양식(Adam style)이라 일컬어지며 널리 유럽 제국에 영향을 주었다.→치펜데일 양식,→헤플화이트 양식

아도니스[*Adonis*] 그리스 신화 중 시리아 왕 티아스(*Theias*) 또는 키프로스 왕 키니라스(*Kinyras*)와 그의 딸 미르하(*Myrrha*)의 아들인 아프로디테로부터 사랑을 받았으나 사냥하는 도중 멧돼지의 공격을 받아 피살되었다. 여신의 탄식에 의해 1년의 3분의 2를 명부(冥府)에서 여신에게로 돌아 오는 것이 허용되었다. 야무어에서는 「주(主)」를 의미하나 본래 4계절의 변천과 식물의 생사를 표상하였다.

아동 미술(兒童美術)[영 *Child art*] 19세기 초까지만 하더라도 어린 아이란 태어나면서부터의 예술가라고 하는 생각은 일반에서는 거의 알려지지 않고 있었다. 1887년 이탈리아의 미술사가 코라도 리치(Corrado Ricci)가 《어린이의 미술(L'arte deibambini)》이라는 책을 썼다. 이것이 아동 미술이라는 용어의 시초다. 그 뒤 각국에서 많은 선각자가 나타나 이 분야를 조금씩 개척해 나갔다. 그러나 최대의 공적을 이룬 사람은 빈의 프란츠 치젝(Franz *Cizek*, 1865~1941?년)이었다. 그는 빈에서 아동 미술의 획기적인 발견을 하였다. 그의 원칙은 〈어린이들로 하여금 성장시키라, 발달시키라, 성숙시키라〉이었다. 그는 어른의 사고방식이나 행동 방법을 어린이들에게 강요하는 것은 모두가 좋지가 않다고 하였다. 어린이들은 자유로이 표현하며, 창조하는 일이 허락되어야 한다고 주장하였다. 그의 이러한 사상은 새로운 아동 미술의 후계자 누구나가 이어받고 있다. 그뒤 심리학의 발달과 더불어 심리학을 아동 미술 분야에 도입하여 이 장르*를 더욱 넓게 또 복잡하게 하였다. 영국의 평론가 리드*의 저서 《예술에 의한 교육》, 미국에서의 아르슐라와 해트위크의 연구서 《그림과 성격- 어린이의 연구》 등은 아동 미술 교육사상의 이정표이다. 이리하여 최근 아동 미술이 어른의 미술에서 독립하여, 인간 형성상 불가결의 것으로의 중요성을 더하게 되었다. 보통 교육 중에서 아동 미술의 위치는 최근 구미 각국에서 더욱 고양되고 있으며 가끔 국제 아동 미술 전람회가 각국으로 이동 전시되기에까지 이르렀다.

아라곤 Louis *Aragon* 1897년 프랑스의 파리에서 출생. 초현실주의(→쉬르레알리슴) 시인으로 유명하며, 그는 또 비평가로서도 날카로운 전위적인 필진(筆陣)을 펼쳤다. 브르통*, 엘뤼아르* 등과 함께 금세기 전반의 프랑스 예술 운동의 첨단에 서서 활동했던 예술가이다. 1982년 사망.

아라베스크[프·영 *Arabesque*] 미묘하게 뒤얽힌 꽃, 잎, 가지의 장식 모양. 일반적으로 당초(唐草) 무늬 모양이라 한다. 아라비아에서 기원하는 것이 아니라 르네상스의 미술가들에 의해 〈그레코-로망(Greco-Roman)시대〉*의 작품에서 계승된 것. 로코코*나 고전주의*도 이를 응용하였다. 일반적인 어법으로서는 군엽(群葉), 덩굴, 꽃 등이 제멋대로 뒤얽힌 장식 모양까지 여기에 포함된다. 뿐만 아니라 같은 모양 중에서도 인간의 상(像), 새, 짐승, 물고기, 벌레, 나아가서는 공상적인 건물의 작은 부분까지 동원된다. 이런 경우는 또 그로테스크*라고도 알려지고 있다. 오늘날에는 완만한 선에 기초를 두는 어떠한 공상적인 모양도 아라베스크라 부르는 수가 있다. 무어인(Moor 人)이나 아라비아인의 미술 양식은 모레스크(프 mauresque)라 불리어지는

데 아라베스크를 모레스크의 의미로 다루는 것은 잘못된 용법이다.

아라베스크

아라 파키스 아우구스테[*Ara Pacis Augustae*] 조각 작품 이름. 기원전 13~7년에 걸쳐 완성된 로마 황제 아우구스투스의 외적 평정을 기념하는 《평화》(女神)의 제단. 이 제단은 작은 방정(方庭)의 한가운데에 안치되어 있다. 그 방정은 2개의 입구가 있는 높은 대리석 벽으로 에워싸여 있다(높이 6m, 폭 11.6m, 길이 10.6m). 안쪽의 상부는 과일과 수화문양(垂華文樣)이 부조*로써 장식되어 있고 외면은 벽면을 상하 2단으로 나누어 상단은 부조한 평화 제전의 행렬 군상이나 여신으로, 하단은 부조한 아칸더스*의 와권당초(渦巻唐草)로 장식되어 있다. 현재는 그 모작*이 로마 국립 미술관, 우피치 미술관*, 루브르 미술관*에 분산 소장되어 있다.

아런델 협회(協會)[영 *Arundel Society*] 정확한 명칭은 Arundel Society for Promoting the Knowledge of Art이다. 아런델 백작(伯爵)(Thomas Howard, 2nd earl of *Arundel*, 1585?~1646년 ; 영국 최초의 미술품 대수집가의 한 사람)의 이름을 따서 명명된 「미술 지식 진흥 협회」. 런던에서 1849년부터 1895년까지 존속되었다. 그 주된 목적의 하나는 유명한 미술품의 최고급 복제품(複製品)을 발행하는 것. 특히 유명하게 보급된 것은 회화인데, 그 중에서도 특히 이탈리아 르네상스 회화의 대형 착색 석판 인쇄(大型着色石版印刷)이다.

아레나[라 *Arena*] 원래의 의미는〈모래〉. 고대 로마 건축물인 원형 극장*의 중앙에 모래를 깔고 마련한 투기장(鬪技場).

아레스[희 *Ares*] 그리스 신화 중 광폭한 싸움과 폭력의 신으로 로마의 마르스(*Mars*)와 동일. 제우스와 헤라의 아들이며 올림포스 12신의 하나. 트라키아에 거주. 거대한 신체에 무장한 모습으로 나타나며 그가 타고 다니는 말을 신수(神獸)라 한다.

아로세니우스 Ivar *Arosenius* 1878년 스웨덴에서 태어난 이색적인 환상 화가. 파리에서 배웠다. 그 어딘가 익살스럽고 변덕스러운 화풍에 버릴 수 없는 페이소스와 유모어가 있는데 특히 동심(童心)을 다룬 소품이 풍성한 색감이 서정적으로 빛나고 있다. 1909년 사망

아르고스[*Argos*] 지명. 옛 그리스와 아르고리스 지방의 수도. 조각의 일파가 번성하였다. 폴리클레이토스*를 시조로 하는 이 일파가 지향한 것은 완전한 인체의 정확한 균형 및 비례를 확립하는데 있었다. 또한 이 도시 부근에 헤라이온(헤라 신전 : 기원전 410년경)의 유적이 있다.

아르고스[희 *Argos*] 그리스 신화 중 100개의 눈이 있는 아르카디아*의 영웅, 헤라(*Hera*)에 의해 제우스*의 연인으로 암소의 모습이 된 이오*(Io)를 지키고 있는 동안에 헤르메스*에게 피살되었다.

아르놀 Henry *Arnold* 프랑스 파리 출신의 조각가. 1911년부터 소시에테 나쇼날 데 보자르*회원. 1928년 이래 살롱 도톤*에 출품. 같은 해의 출품작 브론즈* 2점 중《최초의 봉헌》은 국가에서 매입하여 튈틀리궁에 장식되어 있다.

아르누보[프 *Art Nouveau*]〈신예술〉의 뜻. 1890년부터 1905년경에 걸쳐 프랑스 및 벨기에를 중심으로 일어나서 마침내 독일, 오스트리아, 영국, 스페인, 이탈리아 및 미국에까지 그 영향을 미친 미술운동. 명칭은 파리의 미술상(美術商)이며 수집가인 새뮤얼 빙(Samuel *Bing*)이 프로방스가(Provence 街)에 있는 자신의 화랑 이름을〈아르 누보〉즉〈신예술〉이라고 이름을 지었는데서 유래된다. 영국에는 모던 스타일(Modern style), 독일에서는 유겐시틸*이라고 불리어졌으며, 빈에서는 대표자들이 분리파*(分離派 ; 독 Sezession)라고 불렸다. 건축, 회화, 조각, 공예 등 갖가지 영역에서 나타난 운동이다. 그 지도자들은 옛 전통을 타파하고 신양식의 창조를 겨냥하였다. 그들의 표어는 자발성, 자연주의, 간소, 단순, 공인(工人)의 우수한 기능 등이다. 작품은 어느 것이나 가식이 없는 솔직한 모티브를 특색으로 하고 특히 새로운 재료(시멘트, 철,

강철, 유리)의 채용을 촉진하였다. 벨기에의
건축가이며 공예 미술가 반 데 벨데*, 건축가
오르타*, 프랑스의 미술 공예가 갈레(Emile
Gallé)나 랄리크* 등이 유명하다.

아르누보
파리 지하철의 엔트란스(1889−1904)

아르마리움[라 *Armarium*] 그리스도교의
제식용(祭式用) 도구 등을 넣어 두기 위해 만
든 벽에 만들어 붙인 찬장.

아르망 Fernandez *Armand* 1928년 프랑스
니스에서 출생한 화가. 니스 미술학교와 국립
장식학교 및 에콜 데 루브르에서 배웠다. 1955
년 무렵부터는 물체를 사용한 여러가지 실험
적 작품을 시도하다가 1959년경부터는 인형,
전구, 약병 등 여러 가지 제품을 사용한 일종
의 아상블라즈*계통의 작품을 보여 주기 시작
하였다. 이러한 여러 가지 오브제*들을 릴리
프(부조*)와 같은 형태의 화면으로 구성해 놓
는 것이 특징이다. 예를들면 1961년 파리에서
열린〈다다*를 넘는 40도〉라는 전시회에서는
그림물감의 튜브나 진공관과 같은 대량 생산
의 공업제품을 집적(集積→아퀴뮐라숑)한 작
품을 출품하여〈현실의 직접적인 제시〉라는
방법을 구체화시켜 나타냈다. 이렇게 하여 누
보 레알리슴*의 대표적인 작가로서의 명성을
떨치기 시작했다. 1964년에는 일본 동경 비엔
날레전에 출품하여 수상하였다.

아르봄 Nils *Ahrbom* 1905년 스웨덴에서
태어난 건축가. 침달(Helge *Zimdahl*)과 공동
으로 건축사무소를 운영하고 있었으며 수 많
은 작품을 제작했다. 어느 것이나 스웨덴다운
작품들이다. 링케핑 박물관(1938년), 에릭스
달의 학교(1938년), 스톡홀름 공과대학 신관
(新館)(1950년), 스톡홀름의 임업 연구소 등
이 있다.

아르 브뤼[프 *Art brut*]「원생 미술(原生
美術)」이라고 번역된다. 세련되지 않고 다듬
어지지도 않은 거친 상태의 미술이라는 뜻으
로, 프랑스의 화가 뒤뷔페*가 아마추어 화가
의 작품에 흔히 나타나는 일종의 원시적 미술
형태(이것을 현대적 프리미티브라고도 함)를
지칭하기 위해 처음 사용한 개념이다. 따라서
이 용어 속에는 반교양주의적 또는 반회화적
이라는 뜻이 포함되어 있다. 뒤뷔페는 무의식
적인 마음에서 자발적으로 그린 아동화(→아
동미술)나 정신병자 등의 작품은 고도로 의
식적이고 의도적인 직업 화가의 작품보다 더
욱 적나라하고 창조적인 구성 요소를 지니고
있다고 지적하고, 스스로 자신의 작품에 이런
경향을 의식적으로 도입하면서, 기성의 회화
개념이나 수법을 고려하지 않고 자기가 표현
하고 싶은 것을 나름대로 언제든지 표현할 것
을 주장하였다. 이러한 뒤뷔페의 반회화적 경
향의 사상은 얼마 후에 나타난 앵포르멜*의
이념에 큰 영향을 주었다.

아르스[라 *Ars*]「예술」,「기예(技藝)」의
뜻.

아르시지(紙)[프 *Arches*] 회화 재료, 프
랑스제 수채화*용지. 교수분(膠水分)의 함유
량에 따라 여러 가지 종류가 있는데, 부드럽
고 흡수성도 좋아 붓의 촉감이 잘 나타나는
특성을 지니고 있다.

아르자[*R* 尺] 곡선을 그릴 때 쓰이는 자
의 하나. 철도자(鐵道尺)라고도 한다. 반지름
3cm 정도에서 50cm 정도까지의 것이 한 세트
로 되어 있고 목제와 셀룰로이드제 두 종류가
있다.

아르카디아[*Arkadia*] 지명. 그리스의 펠
로폰네소스 지방 중부의 산지(山地). 바다와
접하지 않은 그리스 유일의 주(州), 서남부의
옛 도시 피가리아 부근의 바사이에 유명한 아
폴론*신전(기원전 430년경) 유적이 있다. 또
동남부의 테게아는 아테나 아레아 신전(기원
전 350년경)의 소재지로서 유명하다.

아르카이즘(영 *Archaism*) →치졸미(稚拙美)

아르카이크[프 *Archaïque*] 영어는 아케익(archaic)《태고(太古)의》 또는 〈오래된〉이라는 의미의 그리스어(語) 아르카이오스(archaios)에서 유래된 말이다. 미술 발전의 첫 단계. 특히 그리스 미술의 그것을 말한다(→그리스 미술,→아르카이크 스마일). 이집트 미술*, 로마네스크* 미술 등에서 발전 초기 단계에 있어서도 쓰여지는 수가 있다. 아르카이크 양식의 특색은 다음과 같다. 우선 형태의 파악법이 미숙하였기 때문에 그것과 결부되어 준엄하고 딱딱한 느낌이 든다. 그러나 발달된 후기의 수법과는 달라서 거기에는 솔직성, 순박성이 있는 생생하고 늠름한 생명의 힘이 있다. 이와 같은 특색은 후의 발전 단계에서 높이 평가됨에 따라 모방된다는 일이 생긴다. 거기에서 고풍화(古風化) 또는 의고적 양식(擬古的様式;영 archaistic style)이라는 것이 생겼다. 이 경우는 초기 단개의 개개의 형식 요소가 유보되거나 혹은 다시 채용되는 데 불과하다. 이와 같은 의고적 양식을 아르카이크 양식과 혼동되지 않도록 주의하기 바란다. 아르카이크의 보족 개념(補足概念)은 클래식*이다.

아르카이크 미술→그리스 미술 2

아르카이크 뷰티(*Agchaic beauty*) →치졸미(稚拙美)

아르카이크 스마일[영 *Archaic smile*] 고전적* 미소. 아르카이크란 「고풍의」, 「오랜」이라는 뜻을 지닌 그리스어의 아르카이오스(archaios)에서 유래된 말이다. 기원적 7세기부터 5세기 말경인 아르카이크*시대의 남녀 조각상을 보면 거의가 입술 양 끝이 윗쪽으로 꾸부러진 초생달같은 입술 모양의 미소를 띠고 있다. 이것은 아르카이크 조각의 현저한 특색이며 이를 아르카이크 스마일이라고 한다. 미소와 흡사한 일종의 표정이지만 실제로는 반드시 미소를 의미한다고는 할 수 없다. 그것은 인간의 얼굴 표정인 웃음, 울음, 기쁨, 슬픔 등 모든 표정의 원시적인 표현 의욕이 그렇게 표현된 것으로 생각된다. 그 이유는 아이기나(Aégina)의 〈아파이아(Aphaia) 신전의 파풍* 조각〉 등에 나타나 있듯이 중상을 입고 쓰러져 있는 전사(戰士)도 아르카이크 스마일을 띠고 있기 때문이다. 아르카이크 스마일은 미소라고 할 정도로 뚜렷한 표정은 아니다. 보다 보편적인 얼굴 표정의 표현 즉 굳어있는 얼굴에 어떤 표정을 주려는 가장 원시적 수단이라고 볼 수 있다. 그리고 그 의도는 기원전 6세기의 아티카파(Attica派)에서 특히 현저하게 나타났다.

아르키펜코 Alexander *Archipenko* 러시아계(系) 미국의 조각가. 1887년 러시아의 키에프(kiev)에서 출생. 1902년부터 3년간 키에프의 미술학교에서 회화 및 조각을 배웠다. 1905~1908년 모스크바에서 살다가 1908년 파리로 옮겼다. 1910년 이후 퀴비슴*의 자극을 받아 점차 독자적인 표현에 달하였다. 3차원적인 조각을 배제하고 오목면(凹面)을 써서 새로운 탐구에 나선 최초의 조각가 중 한 사람이다. 1920~1923년까지 베를린에서 체재하다가 1923년 미국으로 건너가서 주로 뉴욕에서 활동하였다. 1964년 사망.

아르킴볼도 Gieuseppe *Archimboldo* 1530년 이탈리아에서 태어난 화가. 꽃, 과일, 동물을 열거함으로써 보다 환상적인 인물화를 그려 명성을 떨쳤다. 이 특이한 발상에 의한 이중상(二重像)은 그 후 대중적인 풍자 만화에도 응용되었고 달리*의 쉬르레알리슴* 회화에도 영향을 주고 있다. 1593년 사망.

아르티상[프 *Artisan*] 미술 작품을 만드는 기술에 숙련된 사람. 「직공」, 「장인(匠人)」이란 뜻. 예술 작품은 기술*이 절대 중요하나 작가의 창조성, 독창성, 발명에 관계되지 않는 단순한 기술적인 교묘함만으로는 예술적 감명을 얻지 못한다. 그런 점에서 아티스트(artist)와 대조된다.

아르프 Hans *Arp* 프랑스로 귀화한 독일계의 화가이며 조각가. 본래의 이름 한스(*Hans*)를 후에 장(*Jean*)으로 개명. 1887년 슈트라스부르크(Strasbourg)에서 출생. 1905년 바이마르*의 미술학교에 들어갔다가 2년 후부터 파리로 가서 그곳의 아카데미 줄리앙(Académie Julian)에서 배웠다. 그 후 스위스의 취리히로 옮겼는데 1912년 칸딘스키*의 초청에 응해 뮌헨으로 가서 청기사* 운동에 참가하였다. 제1차 대전중에는 스위스에서 머물면서 1916년에 취리히에서 시인 트리스탄 치러(Tristan Tzara, 1896~?)와 함께 다다이슴* 운동을 일으켰다. 전후에는 독일 쾰른에서 다다이슴 운동에 관계하였고 이어서 1925년 파리로 되돌

아 와서는 쉬르레알리슴* 운동에 협력하였다. 1930년에는 〈추상・창조〉* 그룹의 유력한 일원이 되었다. 회화에서 부조*를 거쳐 《응결》(concrétion)이라고 표제한 환조(丸彫)에 달(達)하였고 만년에는 추상조각을 지향하여 독자적인 세계를 탐구하였다. 그의 작품을 통해서 본 작풍은 곡선과 곡면에 의한 단순 명쾌한 추상 형태인데, 형체의 극단적인 단순화는 그의 경우 단순한 소박성이 아니라 생명력이나 창조력에 대한 외경(畏敬)인 것이다(《성장》1938년, 《동물의 꿈》1947년). 아방 가르드* 조각의 대표적 작가의 한 사람이기도 하였다. 1966년 사망.

아를르캥[프 **Arlequin**, 이 **Arlechino**] 익살꾼의 한 전형. 로마 시대의 산니오에 기원된다고 하며 16세기 이탈리아에서도 유행되었고 17세기에 프랑스에 들어 왔다. 검은 가변을 쓰고 녹, 적, 황, 청 등의 마름모꼴 무늬가 있는 의상을 입고 목도(木刀)를 찬다. 원래는 둔마(鈍馬), 파렴치, 대식, 겁장이로서 더구나 해가 없는 익살꾼이었으나 프랑스에서는 점차 기지에 찬 세련된 것으로 되어 가지각색으로 물들여진 의상은 유연한 감수성을 표징하는 것으로 되었다.

아리발로스[희 **Aryballos**] 그리스 시대 항아리의 한 형태. 기름을 담은 작은 항아리로서 레키토스*의 동체를 둥글고 굵게 한 것과 같은 모양. 손잡이는 하나인데, 항아리의 입과 동체의 사이에 붙어 있다.

아마르나 미술(**Amarna art**) →이집트 미술

아마존[희 **Amazon**] 그리스 신화 중에서도 소아시아의 북동부에 살았다고 전하여지는 호전적인 여자 무인족(武人族)을 가르킨 말. 그리스인은 영웅 테세우스(Theseus)나 아킬레스(Achilles)의 지휘에 따라 종종 이 여족과 싸웠다. 그리스 미술상의 표현을 보면 보통 짧은 하의를 입고 허리띠를 조이고 반월형의 방패, 창, 활 또는 양쪽 날이 선 도끼를 가지고 있는 여인상이다.

아마추어[영・프・독 **Amateur**] 프로페셔널(전문가)에 대하여 「초보자」, 「예술 애호가」 등의 뜻. 예술, 학문, 운동 등에 직업 의식이 없이 활동, 참여하는 사람. 또 코니셔(connoisseur; 鑑賞家)에 대하여 제작, 실천을 하는 점이 다르다.

아망─장 Edmond-François **Aman-Jean** 1860년 프랑스 슈브리 코시니 출생의 화가. 쇠라*등의 가르침을 받았다. 1885년 장학금을 얻어 이탈리아로 유학. 1889년 만국 박람회*에서 은메달을, 1900년의 같은 박람회에서는 메달을 획득하였으며 또 항상 관학계(官學係) 전람회에 출품하여 많은 상을 얻었다. 섬세한 터치와 부드러운 색조로 관능적인 우미한 부인상을 즐겨 그렸다. 대표작은 《엘레망》(1912년, 소르본느). 그는 장식화도 그렸고 또 베나르*와 함께 살롱 데 튈를리*의 창설에 진력하였다. 1936년 사망.

아모레토(**Amoretto**) →푸토

아모리 쇼[영 **Armory Show**] 「무기고(武器庫)의 전시관」이라는 뜻. 1913년 헨리나 베로우즈를 중심으로 하여 뉴욕의 제69연대 무기고에서 개최된 전람회. 앵그르*의 신고전주의*에서 뒤샹*, 피카소* 등 최신의 파리 미술에 이르는 19, 20세기 미술 발전의 모든 단계에 걸치는 작품 약 1100점을 소개하였다. 새로운 여러 양식을 대규모적으로 전시함으로써 미국의 모던 아트*발전에 노력하였으나 프랑스의 경우와 달리 대중은 그 현대 미술의 작품이 지닌 엉뚱함에 놀라서 격분하였고 또 비웃었다. 또한 이 전람회에는 당시 프랑스에서 일어났던 신조류에 따르는 미국의 새로운 경향의 미술품도 동시에 진열되었다. 아뭏든 결과적을 이 혁신 운동에 의해 젊은 세대의 미술가들은 크게 고무되어 데이비스*, 우드*, 벤튼*, 웨버* 등이 뚜렷한 활약을 보여주기 시작했다.

아몬[**Amon**] 고대 이집트의 신(神). 원래는 상(上) 이집트의 지방신으로 테베*의 수호신이었다. 테베에 있는 카르나크(Karnak)의 아몬 신전은 그 본산이다. 그러나 후에 이집트 최고의 신으로 간주되어 〈아몬 라〉라고 불리어져 우주를 창조하는 태양신으로 간주되었다. 아몬신을 상징하는 성수(聖獸)는 수양(雄羊)이지만 보통 이 신은 청색의 인체로 표현되며 머리 위에 2개의 긴 날개를 붙이고 있다.

아미앵 대성당[**Amiens cathedral**] 아미앵은 프랑스 북동부 솜므(Sommes) 지방의 수도. 이 도시의 대성당은 프랑스의 고딕* 건축을 대표한다. 또 프랑스의 성당 중에서 그 규모가 가장 크다. 1220년대에 기공하여 1238

년에 일차로 신랑*(身廊) 및 정면(facade)의
공사가 끝났고, 내진*(內陣)은 1270년경에 완
성하였다(모든 예배당은 1292~1376년에, 정
면의 상부 및 탑은 15~16세기에 완성되었음).
정면 3개의 출입구(영 portal)는 순수한 고딕
양식의 조각상 및 부조*(浮彫)로 풍부하게 장
식되어 있다. 특히 중앙 출입구의 그리스도
입상(立像)은 《아미앵의 아름다운 신》이라고
불리어지는 명작이다. 성당의 내부는 바닥에
서 천정까지의 높이가 약 43m에 달하며 프로
포션*의 장엄함이 특히 인상적이다.

아바커스[라 *Abacus*] 건축 용어. 정판(
頂板), 관판(冠板). 주두*의 최상부를 형성하
는 정방형의 평평한 판자. 오더*의 그림 설명
참조.

아방 가르드[프 *Avant-garde*] 라드 다방
가르드(l'Art d'avant-garde)의 준말. 전위 예
술(前衛藝術). 군사 용어인 〈전위〉에서 유래
되고 있다. 인습적인 기법이나 소재(素材)에
격렬히 반항하는 혁신적인 예술 경향. 공산주
의에서도 전위라는 말을 쓰지만 여기서는 그
것과는 무관하다. 현대 미술의 개념으로서는
쉬르레알리슴*과 추상주의*를 총괄해서 아방
가르드라고 부르는 수가 많다. 이 두 개의 유
파(流派)가 제1차 대전 후의 프랑스 미술계
에서 전위적인 역활을 하였기 때문이다. 그런
데 아방 가르드는 원래 일정한 유파를 지적하
는 것은 아니다. 신시대의 첨단을 걸어가는
급진적인 예술 정신에 중점을 두고 평가되어
야 한다.

아방 라 레트르[프 *Avant-la-lettre*] 동판
화의 시험쇄(試驗刷)로서 아직 판화가의 서
명*이 들어 있지 않은 것을 말한다. 이에 대하
여 서명이 들어 있는 것을 아프레 라 레트르
(après la letrre) 또는 아베크 라 레트르(avec
la lèttre)라고 한다.

아베크 라 레트르→아방 라 레트르

아부 심벨 신전(神殿)[*Rock-cut temple at
Abu Simbel, Nubia*] 누비아의 아부 심벨 마
을의 암산(巖山, 使巖)을 옆으로 뚫고 만든
고대 이집트의 암굴 신전. 라메스 2세(*Rames-
ses* Ⅱ, 기원전 1298~1232년)가 조영하여 헥
토르* 여신을 모셔 놓은 신전이다. 8기둥이
2열로 늘어서 있는 큰방과 거기에 이어지는
4기둥의 방을 중심으로 하여 8기둥에서 각각
입상(立像)이 부조*되어 있다. 입구의 좌우에

는 라메스 2세의 거상이 2체씩 새겨져 있다.
→이집트 미술,→암굴신전

아사[*ASA*] 미국 표준 규격협회(American
Standards Assciation)의 약칭. 또 그 규격을
말한다. 우리 나라의 KS(한국 공업규격) 일
본의 JIS(일본 공업규격), 독일의 DIN(독일
공업규격:Deutsche Industrie Norm)에 해당
한다. ASA는 아사 또는 에이에스에이라고도
일컬어지며 사진 필름의 감도 표시로서 낯이
익다. ASA는 1967년에 USAS라 칭하여 그 조
직은 USASI가 되었는데 다시 1969년부터는
규격을 ANSI, 조직을 ANSI inc.(American
National Standards Institute Incorporated)
라 칭하였으나 사진 필름 감도의 표시는 종래
대로 ASA기호가 쓰여지고 있다. 일반적으로
사용되는 필름은 ASA 100(JIS 100; JIS도 ASA
와 마찬가지 감도 표시를 채용하고 있다)의
것이 많다. ASA 200의 필름은 ASA 100의 것
에 비하여 2배의 감도가 있다. ASA 400은 다
시 2배의 감도하는 식으로 배수적으로 표시
된다. 이에 대하여 DIN감도는 DIN 21이 ASA
100, DIN 24가 ASA 200, DIN 27이 ASA 400
에 해당하며 DIN 수치가 3이 커지면 감도는
2배가 된다.

아삼(*Asam*) 형제 형 코스마스 다미안 아
삼(Cosmas Damian *Asam*, 1686~1739년),
동생 에기드 쿼린 아삼(Egid Quirin *Asam*,
1692~1750년)은 독일의 화가, 조각가, 건축
가. 바이에른의 로트 암 인의 화가 한스 게오
르그 아삼의 아들. 형제는 부친으로부터 그림
기술을 배웠고 후에 로마의 아카데미 산 루카
에서 면학(1712~1713년)하고 작풍을 수립하
였다. 귀국 후 형은 주로 회화를, 동생은 조각
및 조각 장식을 담당하여 바이에른의 여러 성
당에 호화로운 바로크*장식을 시도하였던 바
삽시간에 명성을 떨쳐 남독일 뿐만 아니라 베
멘(독 Böhmen), 쉴레지엔(Schlesien), 스위스
로까지 진출하여 업적을 남겼다. 형제 모두
건축가로서도 뛰어났는데, 그 중에서도 형제
가 내부를 장식한 베르텐부르크 수도원의 성
당은 형의 설계이고, 주제단의 걸작을 남긴
롤 성당은 동생의 설계이다. 그들의 예술은
이탈리아의 후기 바로크*를 독일적으로 발전
시킨 것으로 회화, 조각, 장식 모두를 일루저
니즘(illusionism)으로서 회화적으로 융합 통
일하여 건축 내부 전체를 호화로운 장식체로

인상파 미술관 (프랑스)1862년

에르미타즈 미술관 (레닌그라드) 1851년 증축

암스테르담 왕립미술관 (네덜란드) 1800년

알렉산더 모자이크 (폼페이) B.C 300년

Uccello

Watteau

West

Aalto

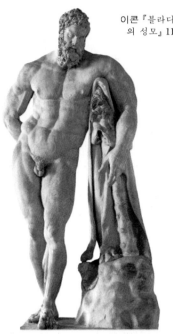

이콘『블라디미르의 성모』1131년 →

아폭시오메노스 리시포스 B.C 325~300년

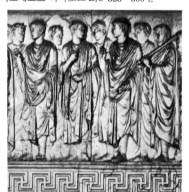

아라파키스아우구스테『평화의 제단』B.C 13~09년

아미앵 대성당 (프랑스) 1220~69년

Antonello da Messina

Arosenius

Ingres

Israëls

에페소스『아르테미스 신전』B.C 356년 재건

아부심벌 신전『암굴 신전』B.C 1298~1232

에레크테이온『이오니아식 신전』B.C 421~405년

알함브라『사자의 중정』(스페인) 1354~91년

Orcagna　　　　　Orozco　　　　　Orpen　　　　　Annigoni

에게 미술 『채문의 항아리』 B.C 700년

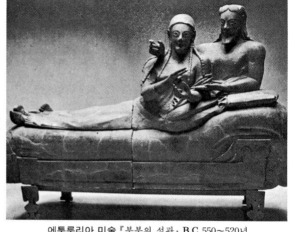

에투루리아 미술 『부부의 석관』 B.C 550~520년

아르누보 『브론즈의 무희』(프랑스) 1900년

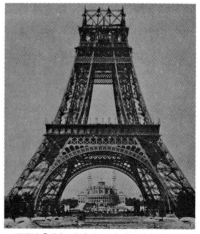

아탈란테(그리스 신화)

에펠탑 『건축 당시의 모습』(프랑스) 1889년

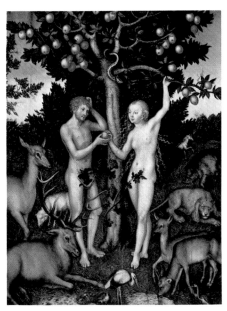

아담과 이브 크라나하 1526년

아시리아 미술 코르사바드 『라마초』 B.C 710

파스킨 『녹색 모자의 나부』 1925년

파리파 샤갈 『수탉』 1928년

인상주의 로댕『다나이스』1885년

인상주의 드가『욕녀』1885년

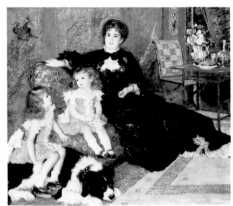

인상주의 르누아르『샬팡데 부인과 아들』1878년

인싱주의 고야『카를로스 4세』1789년

인상주의 모네『수련』1900년 이후

액션 패인팅 폴록『집중』1952년

아르프『인간의 응결』1934년

야울렌스키『명상의 여인』1912년

앵그르『터키탕』1859~62년

에른스트『비온 뒤의 유럽』1940~42년

와토『화장하는 여인』1720년

안젤리코『설교하는 성 스테파노』1447~49년

우첼로『밤사냥』1460년

우첼로『산 로마노
의 전투』1455년

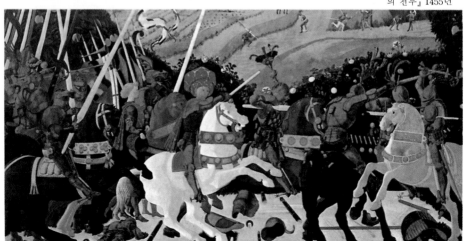

바꾼 것이다. 형제의 합작으로서 가장 대표적인 것은 그들의 자비로 건축 설계, 회화, 조각, 장식 전부를 제작하여 만든 뮌헨의 요하네스 네포무크 성당이다. 형의 화가로서의 대표작은 베르텐부르크, 바인가르텐, 오스타호펜 각지의 수도원 부속 성당의 천정화*이고 동생의 조각 작품으로서 주요작은 롤, 베르텐부르크, 오스터호펜의 각 성당의 주제단이다.

아상블라즈[프·영 *Assemblage*] 「집합」, 「조립」 등의 뜻. 미술상으로는 평면적인 타블로* 회화에 3차원성을 추구하기 위해 시도하는 기법을 의미한다. 예를 들면 종이 대신에 오브제*를 사용하여 만든 3차원의 콜라즈*나 콜라즈 조각과 같이 우리 주변에서 흔히 볼 수 있는(그 자체로서는 예술과 아무런 관계가 없는) 물건이나 폐품 등을 조립해서 완성시킨 작품을 말한다. 이러한 시도는 이미 퀴비슴*의 작가들(브라크*, 피카소*, 피카비아*, 뒤샹* 등)에 의해 20세기 초부터 있었다. 〈아상블라즈〉 라는 말을 처음 사용한 사람은 뒤뷔페*와 미국의 평론가 윌리엄 사이츠(William G. *Seitz*)였다. 특히 사이츠는 〈아상블라즈〉란 〈그리거나 조각된 것이 아니라 조립에 의한 작품으로서, 조립 부품의 전부 또는 일부가 자연물이거나 혹은 전혀 예술을 의도하지 않고 만들어진 공업 제품에 의해 제작된 것〉이라고 그 정의를 내리고, 이러한 경향의 작품을 모아 1961년 뉴욕 근대 미술관*에서 〈아상블라즈 미술전〉을 개최하였다. 그 후부터 이 용어는 오브제의 현대적 칭호로서 일반화되어 쓰여지기 시작했다. 체임벌린*, 킨홀츠*, 코널(Joseph *Cornell*), 본티고(Lee *Bontecou*) 등이 대표적인 작가이다.

아쉬르[프 *Hachure*, 영 *Hatching*] 회화 기법. 선영(線影)을 말한다. 크로키*, 데생*, 판화* 등에서 세밀한 평행선 또는 교차선을 겹쳐 사용하여 대상의 요철(凹凸)이나 음영 혹은 반색조의 효과를 내는 묘법(描法)을 말한다. 빛의 미묘한 반사마저 포착하는 복잡한 예술적인 것부터 지도, 제도 등 간단한 것에 이르기까지 여러 종류의 아쉬르가 있다.

아스베스트[독 *Asbest*, 영 *Asbestos*] 건축 재료, 우리말로는 석면(石綿). 유연성이 있는 섬유상 결정성(纖維狀結晶性)광물의 총칭으로 특히 석면이라는 광물이 본래 존재하는 것이 아니라 사문석(蛇紋石)이나 각섬석(角

閃石) 등이 변하여 바늘 모양의 결정으로 된 것이다. 따라서 광석의 종류에 따라서 석면의 성질이 다르다. 열 및 전기의 절연성이 많기 때문에(최대 허용 온도 500~600℃) 내화용 건축 재료, 방화용 섬유 재료 기타 전기의 절연 재료 등 다량으로 쓰여진다. 공업용으로 쓰여지는 석면은 사문석류, 각섬석류의 2종류로 캐나다, 미국, 이탈리아, 소련 등에서 많이 생산된다.

아슬랭Maurice *Asselin* 프랑스의 화가. 1882년 오를레앙에서 출생. 코르몽*의 화실에서 배웠고 1906년 앵데팡당전*(展)에 첫 출품하였으며 살롱 토톤*의 회원이었다. 사실풍으로 역광에 의한 명암의 배치에 묘를 얻었다. 주로 소시민이나 꽃 등을 소재로 하였다. 1947년 사망

아시리아 미술[영 *Assyrian art*] 고대 도시 아슈르(Ashur, 티그리스강 상류에 있던 아시리아 최초의 왕국 도시)에서 발견된 유품에는 멀리 기원전 3천년까지 거슬러 올라가는 수도 있다. 그러나 아시리아 왕국이 시작되기 전인 기원전 1900년경 이후로부터 처음으로 아시리아 미술에 대해 말할 수가 있다. 이 시대와 이에 이어지는 대체로 1000년간의 미술은 특히 바빌로니아 미술*의 강한 영향하에 있게 된다. 다수의 원통형 인장(seal cylinder)을 제외하면 초기 아시리아 미술의 대표적인 유품은 바빌로니아의 부조*를 잘 닮은 소수의 부조이다. 지금까지 알려지고 있는 것 가운데서 건축의 전성기는 기원전 1000년 이후로부터 시작되어 아시리아 왕국의 말기까지 미치고 있다. 이 시대(기원전 8세기 후반)에 니네베(Nineveh, 지금의 쿠윤지크〈Kujungik〉)에 있는 아슈르 반 아플리 궁전(palace of Ashurbanipal)과 두르 샤르루킨(Dur-sharrukin; 지금의 코르사바드〈Khorsabād〉)에 있는 사르곤(Sargon) 2세의 궁전이 만들어졌다. 신전 건축에서 그 독특한 〈탑(塔)〉 즉 지구라트(Ziggurat 또는 Zikkurat)는 바빌로니아에서 전용되어 온 것이라고 하더라도 여기서는 두 신을 함께 받드는 신전 형식 중에서도 특수한 형이 만들어졌다. 건축은 대체로 건조(태양 건조)한 벽돌을 사용하였는데, 부분적으로는 석재 혹은 구운 벽돌이나 유약을 바른 벽돌도 썼다. 현존하는 환조(丸彫) 조각은 소수의 제왕상(帝王像)이나 신상(神像)에

한정되어 있다. 이에 대하여 부조 작품(재료는 대개 알라바스터*)은 굉장히 많다. 부조가 궁전 제실의 벽면을 플리즈 식으로 장식하고 있었다. 즐겨 다루어진 소재는 출정(出征), 수렵, 종교적 정경 등이다. 아시리아 미술*이 그리스 미술*에 미친 영향은 기껏해야 공예 분야에서의 하나(기원전 7세기의 상아 세공, 청동제품)뿐이다. 이에 비하여 〈페니키아 미술〉*은 현저히 〈아시리아 미술〉에 의존하고 있다.

아시시[*Assisi*] 지명. 움브리아의 중세 도시. 성 프란체스코*가 태어나 활동했던 곳. 그의 이름이 붙여져 있는 고딕 성당은 상하 2층의 성당으로 나누어져 있는데, 위의 성당에는 조토*파의 벽화(이 성자전에서는 28도)가 있다. 이 곳의 성녀 키아라 성당 및 산타 마리아 델라 안젤리 성당은 프란체스코 승단(僧團)에 속한다. 로마 시대의 신전에 유래하는 산타 마리아 델라 미네르바 성당은 예전에 괴테가 심취하였다.

아울라[희 *Aula*] 건축 용어. 고대 그리스 주택에서 주랑(柱廊) 또는 소실(小室)에 에워싸인 중정(中庭)을 말하며 로마 주택의 아트리움*에 해당한다. 또 중세 초기에는 왕궁(aula regia)을 일컫는 수도 있고 또 바질리카*의 전정부(前庭部) 및 신랑*(身廊)을 가리키는 경우도 있다. 르네상스* 이후는 대학의 큰 홀을 말한다.

아웃라인[영 *Outline*, 프 *Contour*] 1)「외형」,「선」,「윤곽」의 뜻이다. 물체의 형태는 그 윤곽을 선으로 그리지 않아도 주위의 것과 색이나 질이 다르기 때문에 자연히 그 윤곽을 알게 된다. 이같이 자연적으로 존재하는 자체가 만드는 아웃라인도 있고 의식적으로 물체의 윤곽을 선묘(線描)했을 경우의 아웃라인의 두 가지가 있다. 2) 뜻이 전도되어「개략(概略)」의 뜻으로도 사용된다.

아웃사이드 오더[영 *Outside order*] 디자인의 원래 청부업자가 하청업자에게 작업의 일부를 떼어내어 주는 것. 방대한 디자인의 프로젝트일 경우에는 전체의 작업을 몇 개의 단위로 나누어 하청을 줄 때도 있다. 외주에 쓰여진 비용을 외주비(外注費: outside order expenses)라 한다.

아웃 포커스[영 *Out focus*] 초점이 맞지 않은 화상(畵像), 영화 등에서 의식이 몽롱해지고 있는 경우 등을 표현할 때 주로 초점을 고의로 맞추지 아니하고 촬영한다.

아이기나 신전(神殿)[영 *Temple at Aegina*] 그리스의 아이기나만(灣)에 있는 같은 이름의 섬의 높은 곳에 세워져 있는 아파이어(Aphaia)여신의 신전. 기원전 6세기 후반에 세워졌다. 6주(柱)에 12주의 도리스식*이며 담황색 석회암 건축. 아직 20주가 남아 서 있다. 파풍*의 대리석 조각은(뮌헨 조각관) 아르카이크 말기의 대표작으로 서쪽면은 12인의 전사가, 동쪽면은 10인의 전사가 함께 아테네를 차지하기 위해 서로 싸운다.

아이덴티피케이션[희 *Identification*] 1)「동일시(同一視)」라는 뜻을 지닌 용어인데, 광고 용어로서는 광고 작품에 일관된 아이덴티피(identify) 즉 동일성을 지니게 하여 트레이드 마크*, 아이 캐처(eye cather), 로고타이프*, 색채등의 동일한 것을 반복 사용하여 시각적 인상의 통일 효과를 누적하는 것을 말한다. 기업 활동의 전 분야에 걸쳐 아이덴티피를 지니게 하는 것은 코포레이트 이미지*를 만들어 내기 위해 유효하다. 2)텔레비전 용어로서 보통 ID라고 일컬어진다. 프로와 프로 사이에 방송국이나 네트워크 이름 등을 밝히는 것으로서 방송국명은 스테이션 아이덴티피케이션(station identification)이라 한다.

아이돌[영 *Idol*] 그리스어의 어원은「비슷한 모습」이라는 뜻. 나무나 돌 또는 금속으로 만든 우상(偶像)으로서 어떤 초자연적인 힘을 상징하는 것을 말한다.

아이드마의 원칙[영 *Law of AIDMA*] 소비자의 구매는 주의(注意:attention), 흥미(interest), 욕망(desire), 기억(memory), 구매행동(purchase action)의 5단계의 심리적 작용을 거쳐 이루어지는 것이므로 광고 및 상품 계획에 있어서는 이 순서에 따라 기획과 제작이 이루어져야 한다고 하는 원칙을 말한다. AIDMA는 상기한 5단계의 각 머리 글자를 영어의 대문자로 배열한 것이다.

ID→인더스트리얼 디자인

아이디어[영 *Idea*, 프 *Idée*, 독 *Idee*] 어원은 그리스어의 idein(보다)의 명사 이데아(idea)로서, 보여지는 것 자체나 형상의 뜻이다. 1)철학에서는 사물의 본질, 진지(眞知)의 대상, 각 물체의 원형인 신의 정신 내용, 인간의 생각 등을 의미하며「이념」이라고 번역되

어 쓰인다. 2)예술에서는 하나의 작품을 지배하는 불가감적(不可感的)인 중심을 이루며 작품의 구성 과정을 추진하고 있는 직접적 원동력이라고 해석된다. 따라서 「상(想)」, 「구상(構想)」, 「의상(意想)」 등으로 번역되어 쓰인다. 3)제품 및 상업 디자인에서는 「발상(發想)」이라고 번역하며 디자인이 초기적 단계를 의미하는 말로서 널리 사용된다. 아이디어 디벨로프먼트(idea development)나 아이디어 스케치(idea sketch)는 그 사용 예이다. 일반적으로 기획이나 조직 구성 등의 조직적 단계에도 쓰여진다.

아이디어 스케치→스케치

아이디얼리즘(*Idealism*)→이상주의(理想主義)

아이러니[영 *Irony*, 독 *Ironie*] 본래는 「풍자」, 「비꼬기」, 「빈정댐」 등의 뜻. 반어적(反語的) 태도. 본래 생각하고 있는 것의 반대를 가장하는, 더구나 상대방으로 하여금 결국 그것을 배우게 하는 화법(話法) 또는 태도. 소크라테스의 아이러니는 상대를 알 수 있는 것으로 하고 자기 자신은 알고 있는 것을 아무 것도 모르는 척하면서 상대방에게 무지를 인정케 하는 교육적 방법. 이것이 미학*적 견지에서 발전된 것이 〈낭만적 아이러니〉인데, 쉴레겔(August Wilhelm von *Schlegel*, 1767~1845년), 티크(Ludwig *Tieck*, 1773~1853년) 등이 주장하였다. 이는 예술가의 자아 의식이 현실 세계를 내려다 보고 현실의 모든 제약을 탈각하여 그 제재도 완전히 자유롭게 다룸으로써 생기는 효과 및 기분을 말한다.

아이바조프스키Ivan Konstantinovitch *Aivazovsky* 러시아의 화가. 흑해 연안의 페오도시아에서 1817년 출생. 파리 및 로마에서 배웠고 귀국 후 궁정 화가로 활약하였다. 달빛이 반사되는 바다나 성난 파도를 즐겨 그렸다. 《네바 하구(河口)》, 《구번파도(九番波濤)》, 《흑해》 등의 작품이 있다. 1900년 사망.

아이보리 블랙[영 *Ivory black* 프 *Noir d' ivoire*] 안료*의 이름. 상아를 구워서 만든 흑색 안료. 소량의 탄소와 다량의 인산 칼슘으로 되어 있는데, 기름에 잘 섞여지며 불변색이다. 오늘날에는 뼈로 만든 본 블랙을 아이보리 블랙이라 하고 있으나 품질은 떨어진다.

아이소세팔리(영 *Isocephaly*)**→**이소케팔리

아이소타이프법[영 *Isotype method*] 등형법(等形法). 아이소타이프란 International System of Typographic Picture Education의 약칭. 오스트리아의 빈 미술사 박물관(Kunsthistorisches Museum)의 관장이었던 오토 노이라트(Ott *Neurath*) 박사가 어린이들의 시각 교육을 목적으로 창안한 것으로서 국제적인 간략한 그림 용어를 말한다. 노이라트 부인이 런던에 아이소타이프 연구소를 설립하여 세계적 보급을 꾀하였던 바 미국에서는 그것이 도표로 쓰여지게 되었다. 통계 도표(統計圖表)의 아이소타이프법은 아이소타이프식 형상도(形象圖)를 단위로 하여 늘어놓고 수치를 비교하는 데 쓰인다. 회화적 통계 도표에서는 사실적인 그림보다도 간결한 아이소타이프식 형상 쪽이 명쾌하고도 효과적이다.→통계 도표(統計圖表)

아이―스톱[*Eye-stop*] 주로 시각적인 환경 디자인 영역에서 쓰여지는 용어로서, 경관(景觀) 속에 있어 사람의 시선을 강하게 매혹시키는 따위의 것을 말한다. 예컨대 도로의 막다른 곳에 심어진 소나무 한 그루 등은 그 하나의 보기이다. 따라서 경관 속에 있으면서 한층 더 돋보여야 할 존재물일 수록 그 설계에 있어서는 그것(존재물)자체의 색깔이나 형태, 그것이 놓여질 주위의 경관과의 대비를 고려하는 것이 중요하다. 광고 디자인 용어인 아이 캐처*와 의미적으로는 동일하다.

ICSID→익시드

IFI→국제 인테리어 디자이너 단체 협의회

I・N・R・I 십자가에 못박힌 그리스도의 머리 위 판자에 기록되어 있는 글자. 유태인의 왕 나자레의 이에주스(Iesus Nazarenus, Rex Iudaeorum)라고 하는 의미가 있다. 이 판자는 형리에 의해 내걸려진 게시판이다.

아이젠스테트 Alfred *Eisenstaedt* 독일 및 미국의 사진가. 1899년 독일에서 출생. 1927년부터 세일즈맨으로 일하면서 사진을 연구하였으며, 1929년에 베를린의 퍼시픽 앤드 아틀랜틱 사진 통신사에 입사하였다. 1935년에는 도미하여 이름해인 1936년에 라이프지(誌)를 창간하고 보도 사진가로서 직접 일선에서 활동하고 있었는데 특히 움직이고 있는 인물 등을 자연스럽게 찍는 것이 그의 장기이다.

아이―카메라[영 *Eye-camera*] 광학적으로 시선의 움직임을 조사하는 실험 심리학의

기계. 광고 효과의 측정에 사용되는 수가 많다. 눈의 각막에 빛을 비추고 그 반사광의 움직임을 보고 있는 대상물을 광고 작품 위에 겹쳐지게 하여 필름에 촬영하거나 브라운관 위에 비추어 관찰한다.

아이-캐처[영 *Eye-catcher*] 어떤 광고에 항상 나타나서 보는 사람으로 하여금 보는 순간 그 회사명이나 상품명을 자연히 연상시키는 물건이나 동물 또는 사람을 말한다. 이렇게 하여 구매자와 회사 또는 구매자와 상품과의 관계를 가깝게 친근감을 느끼게 하는 효과를 노린다. 아이-캐처의 제2의 트레이드 마크(→상표)적 존재로 되는 것을 트레이드 캐릭터(trade character)라 한다.

아일(영 *Aisle*)→측랑(側廊)

아제 Eugéne *Atget* 프랑스의 사진 작가. 1856년 보르도 근처에서 출생. 일찍 양친을 잃고 소년 시절에는 선박에서 잡일을 하고 있다가 20세 경에는 여행 안내자가 되었다. 그리하여 1898년 이래 파리의 풍물, 건조물, 소시민의 생활, 수목 등을 정확 정밀하게 찍는 것을 계속하였다. 고독과 빈곤과 무명 속에 일생을 마쳤으나 그의 리얼리즘은 근대 사진의 선구로 인정되고 있다. 1927년 사망.

아조 염료→염료

아질 문화[*Azilan*] 프랑스의 아질 동굴을 표준 유적으로 하는 중석기 시대의 문화로서, 대부분 서유럽에 분포되어 있다. 기하학적 세석기*, 둥근 스크레이퍼, 첨두기(尖豆器)를 제작하여 사슴, 멧돼지, 곰, 달팽이를 식량으로 하였다. 붉은 색의 채력(彩礫), 붉게 채색한 두개골이 많이 발굴되었다.

아츠 앤드 크라프트[영 *Arts and crafts*] 19세기의 영국에서 처음으로 쓰여진 용어로서 손작업에 의한 공예품 전체를 의미하는 말. 당시의 영국은 산업 혁명이 그 정점에 달하는 반면 기계적 생산 방식에서 산출되는 제품의 디자인을 매우 조악하고 프리미티브한(원시적인) 것이었다. 인류가 처음으로 경험한 기계 생산 시대 속에서 생활 용구의 조형 및 디자인의 존재 방식을 탐구하기 위해 오랜 전통을 지닌 손으로 만드는 조형물의 생활에 직결한 미를 고쳐 볼 필요가 있다는 생각에서 이 말이 생겨났다. 모리스*의 미술공예 운동(arts and crafts movement)은 근대 디자인의 대동기의 상징이다.

아치[영 *Arch*] 건축 용어. 건축상의 기법의 한 가지로서, 창이나 문의 윗쪽을 곡선형으로 쌓아 올린 것. 가장 중요한 것은 다음과 같다. 1) 반원 아치(round arch)-로마, 로마네스크*, 르네상스*에서 채용. 타원형에 가까운 것은 타원 아치(elliptical arch, 독 korbbogen)라 불리어진다. 2) 육(陸) 아치(flat arch) 또는 분원(分圓) 아치(segmental arch). 3) 3엽형 아치(trefoil arch)-후기 로마네스크에서 채용. 4) 첨두(尖頭) 아치(pointed arch)-고딕*의 특징을 이루는 것. 영국의 고딕에 종종 나타나는 가늘고 뾰족한 형식은 란세트 아치(lancet arch, 披什形 또는 說尖 아치)라 부른다. 5) 용골상(龍骨狀) 아치(keel arch) 또는 총화상(葱花狀) 아치(ogee arch)-후기 고딕. 6) 막형(幕形; 커튼형) 아치(vorhangbogen arch)-후기 고딕. 7) 튜더식 아치(tudor arch)-영국 후기 고딕. 8) 말발굽형아치(horsehoe arch)-회교 건축

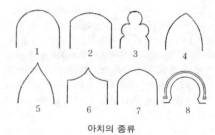

아치의 종류

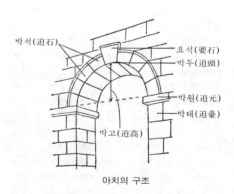

아치의 구조

아카데미[영 *Academy*, 프 *Académie*] 플라톤이 문하생에게 철학을 설파한 아테네 부근의 임원(林苑)의 지명인 아카데미에서 온 밀로, 특히 르네상스 시대에 형성된 바와 같은 모든 종류의 학자 단체의 명칭으로 쓰여지

게 되었으며, 나아가서는 미술 교육의 시설도 지칭하게 되었다. 레오나르도 다 빈치*에 의해 1494년 밀라노에 창립된 회화 교육 시설 〈아카데미아 빈치아나(Accademia Vinciana)〉가 그 예. 1577년 창립된 로마의 〈아카데미아 디 산 루카(Accademia di san Luca)〉는 1599년에 이르러서야 뚜렷한 제도를 갖는 최초의 미술학교가 되었다. 이것은 오늘날까지 존속되고 있는데, 이는 뒤의 모든 미술학교의 본보기였다. 17세기가 되자 시립 또는 왕립 미술학교가 많이 생겨났다. 특히 중요성을 갖게 된 것은 파리의 〈왕립 회화 조각(彫刻) 아카데미(Académie Royale de peinture et de Sculpture)〉(1648년)와 〈건축 아카데미(Académie d'Architeeture)〉(1671년)이다. 양자는 1795년 〈아카데미 데 보자르(프 Académie des Beaux-Arts)〉에 합병되어 프랑스 학사원단(Institut de France)을 구성하는 한부문이 되었다.

아카데미 쥴리앙[프 *Académie Julian*] 로돌프 쥴리앙(Rodolphe *Julian*)에 의해 1860년 파리에 설립된 미술학교. 설립초 이 학교는 대상에 접근하는데 있어서 매우 엄격하고도 학구적이였으며 자연주의*의 문학적, 감정적 형식에 발을 맞추었다. 특히 1888년 당시 이 학교의 학생이었던 세뤼지에*, 보나르*, 뷔야르*, 랑송*, 발로통*, 루셀* 등은 학교를 떠난 뒤 곧 나비파*를 형성하였다. 그 밖에 이 학교 출신의 유명한 화가는 마티스*, 놀데*, 레제*, 드랭*, 뒤샹*, 바젠* 등이다.

아카데미즘[영 *Academism*, 프 *Académisme*] 아카데미*에서 파생된 용어. 일반적으로 예술(학문)에 있어서 「형식 편중」, 「관료풍」, 「관학적(官學的)」, 「틀에 박힘」 등의 뜻을 지닌 말이며 또 그러한 양식이나 수법 및 작풍을 가리키기도 한다. 예컨대 역사적으로는, 특히 17세기 이후 프랑스 아카데미가 지향한 예술 표현의 근본 태도는 고전적* 작품을 지고(至高)의 규범으로 받아들여 엄격 적확(的確)한 묘사 및 구도의 고전적 조화, 균형(→밸런스)을 존중하여 유형의 전습(傳襲)에 시종하는 것이었는데, 그와 같은 아카데미적인 예술 양식을 아카데미즘이라 한다. 거기에는 그 시대가 요구하는 신선한 감성이나 유동적이면서 그침이 없는 개성적 정열의 표현을 기대할 수는 없다. 예술 비평 용어인 〈아카데믹

〉은 대체로 이와 같은 아카데미즘에 대하여 부정적 의미를 담아서 쓰고 있다. 또 일반의 예술에 대하여 관립학교 등에서 흔히 교습되고 있는 격식에 치우친 고답적인 예술 방식을 아카데미즘이라고 말하기도 한다. 또 특수하게 쓰이는 경우로서는 독립된 화제(畫題)로 그려진 모델* 사용의 나체화*를 가리키는 말로 쓰이기도 한다. 한편 아카데미즘을 관료적, 관료풍이라는 입장에서 떠나 기초 기술, 전통 기술의 존중이라는 뜻에서 받아 들이는 경향도 있다. 이 경우의 아카데미즘과 비슷한 말로서, 예술과는 다소 거리가 있는 페단티즘(영 pedantism, 프 pédantisme)이라는 말이 있다. 이 용어는 「형식에 구애되는 현학적(衒學的)인」, 「학자인 체하는」 등의 뜻을 지니고 있다.

아카데믹[영 *Academic*] 일반적으로 「교단풍(教壇風)」, 「관학형(官學型)」의 뜻. 미술에서는 고전(古典)을 모범으로 하는 개성과 생기가 부족한 것이거나 회고적, 보수적이어서 전진성이 없는 작품에 대해 이 말이 쓰여진다.→아카데미즘

아카이메네스(*Achaemenes*) 왕조 미술 → 페르시아 미술

아칸더스[영 *Acanthus*] 건축 공예 용어. 어원은 그리스어의 아칸토스(akanthos). 엉겅퀴 속의 식물로서 그 잎 모양은 우미하여 일찍부터 장식용으로 이용되었다. 그 유명한 예로는 코린트식 주두*(柱頭) 및 후기 로마의 〈혼합식〉 주두이다(→오더,→주두). 고전기(古典期) 그리스 건축의 아크로테리온*에도 종종 응용되었다. 로마네스크*나 고딕*의 주두에도 채용되고 있다. 아칸더스의 잎이 얽혀 있는 것이 로마 미술에서는 건축 벽면 장식 외에 공예, 특히 은제 용기의 장식에도 쓰여지고 있다.

아케이드[영 *Arcade*] 건축 용어. 1) 열공(列拱), 공랑(拱廊) 기둥에 의해 받혀진 아치*의 열, 또 한쪽이 그와 같은 아치의 열로 경계를 이루고 있는 랑(廊). 아케이드는 헬레니즘(→그리스 미술 5) 시대의 오리엔트에서 생성하였다. 로마인이 이를 발달시킨 이래 모든 시대의 석조 건축에 있어서 하나의 중요한 건축 모티브가 되었다. 중세의 바질리카*에서는 커다란 의의를 지니고 있었다. 즉 아케이드가 신랑*(身廊)과 측랑*(側廊)을 구획하고

더구나 동시에 양자 사이의 연락을 가능하게 하고 있다. 벽면에 장식적으로 붙여진 경우는 벽면 아케이드(blind-arcade)라 불리어진다. 2) 공랑(拱廊) 모양의 통로. 유개가로(有蓋街路). 양쪽에 점포가 연속되는 받침지붕의 상점가(商店街).

아콰마닐레(*Aquamanile*)→뤼튼

아쿼틴트(*Aquatint*)→동판화(銅版畫)

아퀴뮐라숑[프·영　*Accumulation*]「집적(集積)」,「축적」등의 뜻이며 미술상으로는 누보 레알리슴*의 한 기법 즉 여러 가지 일용품을 유리 상자에 넣거나 하드 보드 위에 릴리프상(relief 狀)으로 배열하여 쌓아 미적* 효과를 추구하는 방법을 말한다. 아상블라즈*와 비슷한 기법이지만 차이점은 이상블라즈는 우연성을 중요시한다는 것이다. 이 기법에 의한 작품의 궁극적인 목적은 공업화된 현대 사회의 아름다우면서도 쓸쓸한 이미지를 표출하려는데 있다. 아르망*, 한스 브로이스테(Hans Jürgen *Breuste*) 등이 이 기법의 대표적인 작가 들이다.

아크로테리온(아크로테리움)[희 *Akroterion*, 라 *Acroterium*] 건축 용어. 그리스 신전의 파풍(→페디먼트)의 정점 및 양 구석 위에 얹는 것으로서 대리석 또는 테라코타* 즉 진흙을 구워서 만든 장식.

아크로폴리스[희 *Akropolis*, 영 *Acropolis*] 그리스어로「상시(上市)」(영 higher city, 독 Hoch〈ober〉-Stadt)의 뜻. 고대 그리스 도시의 중앙에 솟아 있는 언덕 위에 성채(城砦), 특히 아테네의 아크로폴리스를 말한다. 그 아크로폴리스의 대문으로 세워진 것이 프로필라이온*이며 언덕 위에는 파르테논*이나 에레크테이온*과 같은 유명한 신전이 세워져 있다.

아크로폴리스 미술관[*Acropolis Museum, Athens*] 아테네의 아크로폴리스 한쪽 귀퉁이에 있는 작은 미술관. 여기에는 아르카이크*로부터 고전 전성기에 이르는 수준 높은 진정한 그리스 시대의 원작들이 진열되어 있다. 이 미술관은 19세기에 아크로폴리스에 흩어져 있던 고대의 건축 조각 단편을 수장할 목적으로 설치되었는데, 진열품과 건물이 모두 현재의 모습으로 편성, 정비된 것은 제2차 대전 후 밀리아디스가 관장으로 있을 때이며 건축은 칼란디노스가 담당했다. 수장품 모두는

아크로폴리스에서 발견 및 수집된 조각이며 그 대부분은 1885년부터 1891년 사이에 걸쳐 대규모의 발굴 조사에 의해 발견된, 아르카이크* 시대로부터 엄격 양식에 이르는 봉납상(奉納像)과 오래된 신전의 박공(膊拱:→게이블)조각 등이다. 그리고 엘긴경(→엘긴 마블즈)이 영국으로 가져가지 않았던 파르테논* 프리즈*의 잔여품이 프리즈 전체 전시의 약 3분의 1을 차지하고 있다.

아크릴 수지(樹脂)[*Methyl methacrylate resin*] 메타크릴산(methacryl 酸) 메틸의 중합체(重合體)로서 비중 1.17~1.20의 무색 투명한 수지. 투명도가 매우 높고 광투과율(光透過率)이 92~98 %, 굴절률이 1.48~1.50으로서 유기(有機) 유리라고도 일컬어진다. 착색이 잘 되는 특성이 있어 선명한 색조도 가능하다. 95~110℃로 가열하여 구부려도 백화(白化) 및 크리싱 현상을 일으키지 않으며 가공이 자유로와 굽히기, 접착, 기계 가공 등 성형품의 2차 가공도 많이 행하여진다. 이 수지는 광학적 특성 때문에 플라스틱의 여왕이라고도 일컬어지며 광학적 및 미술적 응용품, TV의 쉬미트 렌즈, 콘택트 렌즈, 램프 커버, 바람막이, 가구 등에 사용되지만 비교적 값이 비싸기 때문에 용도는 제약된다. 메틸기(基) 대신 시아노기(氣)를 넣는 메틸시아노 아크릴레이트는 순간 접착제로서 유리, 금속, 플라스틱, 고무 등의 접착에 사용되고 있다.

아키볼트[영 *Archivolt*, 이 *Archivolto*] 건축 용어. 무대 장치에서 가장자리의 아치*를 형성하는 전면(前面) 장식을 말한다. 아치를 형성하는 쐐기 모양(V자형)의 석재 또는 벽돌 바깥쪽 커브에 따른 조형(繰形)의 장식. 예를 들면 아치 앞면에 장식적으로 두르는 띠 또는 팀파눔*에 장식적으로 두르는 일련의 띠로서, 가끔 조각으로 장식되기도 한다.

아키트레이브[영 *Architrave*] 건축 용어.

아키트레이브

주두*의 바로 위에 수평으로 걸쳐지는 돌 또는 나무의 각재(角材). 기둥과 기둥 사이를

연결함과 동시에 프리즈*의 받침대이며, 다시 지붕 전체를 받쳐 준다. 즉 엔태블레추어*의 각부 중 구조상 가장 중요한 역할을 맡고 있는 부분이다.

아킬레우스[희 *Achilleus*, 영 *Achilles*] 그리스 신화 중 프티아 왕(*Phthia* 王) 펠레우스(*Peleus*)와 바다의 여신 테티스(*Thetis*)의 아들. 발 뒤꿈치를 빼고는 불사신이었다고 한다. 트로이 이야기의 최대의 영웅. 아가멤논*과 다투어 트로이 전쟁에서 몸을 피해 쉬고 있는 동안 친구 파트로크로스의 전사를 복수하고자 재차 싸우러 나가 헥토르를 친다(《일리아스》 중에서). 후에 이디오피아왕 멤논과 아마존의 여왕 펜테시레이아를 쳤으나 파리스*의 화살을 발뒤꿈치에 맞고 죽었다.

아타노도로스 *Athanodoros* 기원전 1세기 후반에 활동한 그리스의 조각가. 아게산드로스*의 아들. 폴리클레이토스*의 문하에서 배웠다. 아에고스 포타모스의 승리(기원전 405년)를 기념한 봉헌로(奉獻路)에 제작하였다. 작품으로는 아폴론 및 제우스의 상(像)이 있다.

아탈란테[*Atalante*] 그리스 신화 중 이아소스(*Iasos*)와 클리메네(*Klymene*)의 딸이며 아르카디아*의 여자 사냥꾼. 칼리돈(*Kalydon*)의 멧돼지 사냥에 참가하고 동참한 많은 구혼자들에게 자기와의 경주에서 승리한 사람과 결혼할 것을 조건으로 내걸었는데, 멜라니온(*Melanion*)이 사랑의 여신이 준 황금의 사과가 갖고 있는 기계(奇計)의 도움을 얻어 승리하여 그녀를 아내로 삼았다고 한다.

아테나 렘니아[*Athena Lemnia*] 그리스의 조각 작품명. 거장 피디아스*의 명작으로 고대 그리스인에게 명성을 떨쳤던 청동상. 기원전 447년 렘노스(Lemnos)섬에 이주한 아테네인이 아크로폴리스 경내에 봉헌한 상이어서 이렇게 불리어진다. 근대 독일의 석학 푸르트뱅글러*의 드레스덴의 알베르티눔에 있는 고상(古像)의 동체와 이탈리아의 볼로냐 시립 미술관에 있는 목을 합쳐서 이를 《아테나 렘니아》 청동상의 대리석 모각이라고 단정하였다.

아테나와 마르시아스[*Athéna and Marsyas*] 그리스의 조각 작품명. 미론*작 2체의 군상(기원전5세기 중엽). 사티로스*의 마르시아스가 여신 아테나에게 던져 버린 피리를 주으려고 할 때 여신은 갑자기 뒤돌아 보며 상대를 위협한다. 혀를 절린 모습으로 마르시아스가 움찔하고 놀란다. 그와 같은 순간의 동작을 표현한 것. 원작은 잃었으나 로마 시대의 모각(模刻)이 남아 있다. 몇 가지의 전하여지는 아테네 모상(模像)중 대표적인 것은 프랑크푸르트 암 마인의 리비히하우스가 소장하고 있는 상 마르시아스 모상은 로마의 라테라논 미술관에 있다.

아테네 고고학(考古學) 미술관[*National Archaeological Museum, Athens*] 그리스 최대의 아테네에 있는 미술관으로서, 그 역사는 그리스의 독립 후 신국가의 탄생과 더불어 시작된다. 1829년 아이기나(Aegina)에 중앙 박물관이 창설되어 그리스 전역에 걸쳐 고대 유품이 수집되었는데, 그 후 수도가 아테네로 옮겨지면서 미술품도 함께 옮겨져 테세이온이 한 동안 수장고(收藏庫)로 사용되었으며 현재의 장소에 미술관이 세워진 것은 1874~1889년이다. 1925년부터 1939년까지 각각 증축과 정비가 이루어져 현재는 40개가 넘는 전시실을 갖춘 미술관이 되었다. 전시되어 있는 작품은 신석기 시대의 테살리아(Thessalia) 지방의 출토품, 키클라데스 제도(Cyclades 諸島) 출토의 대리석상, 미케네 황금 제품 등의 초기 헬레니즘* 작품을 비롯하여 기하학적 양식*, 아르카이크*, 고전기, 헬레니즘의 작품에 이르는 전(全) 고대 그리스 4000년의 역사에 걸쳐 있다.

아테네 헌장(憲章)[*Athens charter*] 국제적인 건축가 조직 시암(CIAM)*에 의해 1933년에 발표된 선언. 헌장은 주거, 레크리에이션, 작업장, 교통, 역사적 건축의 5가지 중요한 표제로 나누어 근대 도시 문제에 관한 데이터나 문제 해결을 위한 제안을 기술하고 있다.

아트 디렉터[영 *Art director*] 약칭은 AD. 한 기업체의 조직원으로서 그 기업체의 경영 활동, 광고, 상품 계획 등의 조형적 표현 부문의 중심이 되어 기획 연출하는 사람. AD는 경영자와 아티스트와의 협력 관계를 조정하는 사람으로서 영화 감독, 라디오의 연출가, 잡지 편집자의 기능과 유사하다. 광고 부문에서의 AD는 연출 계획에 따라 디자이너, 일러스트레이터(삽화가), 카메라 맨, 레이아웃* 맨, 카피라이터* 등을 적절히 선정하여 지휘 종합해서 목적에 가장 어울리는 광고를 만들

어 낸다. AD의 직능은 광고에 적확성, 아이디어, 이미지, 일관성, 변화 등을 주어 그 표현을 조정하는데 있다. 따라서 광고 효과를 높이기 위해서는 아트 디렉터제를 채용하는 것이 바람직하다. 그로 인해 ①광고의 폭과 깊이가 주어진다. ②광고가 알기 쉽게 된다. ③광고에 일관된 특색이 나온다. ④광고 책임자는 광고 계획에 전념할 수 있다. ⑤디자이너들은 개성적 기술에 몰두할 수가 있다. ⑥경영자의 의지가 직통된다. ⑦원고 제작비의 허비가 절약된다. ⑧광고 조직의 기업화, 합리화가 촉진된다는 등 많은 잇점을 얻을 수 있다. AD는 광고와 디자인의 전문 지식은 물론 경영 기술이나 미적 문화 전반에 대한 넓은 지식과 이해력을 필요로 한다.→디자인 폴리시

아트레우스(Atreus)의 분묘(墳墓) 미케네 성(城) 밖에 있는 구봉와상분묘(九奉窩狀墳墓)의 하나로 아트레우스는 이 나라 전설상의 왕이다. 가장 대표적인 대궁륭묘(大穹窿墓)로서 기원전 14세기 후반에 건조된 것이다. 언덕 쪽에 만든 선도(善道)를 거쳐 거석으로 만들어져 있는 입구에서 지하의 궁륭*실(祭室)로 들어간다. 궁륭실은 높이 13.2m, 지름 14.5m의 봉소상원천정(奉巢狀圓天井)의 실(室)로서 33층의 석적(石積)으로 되어 있다. 예전에 이 내벽을 장식한 청동의 둥근 꽃장식(rosette)은 없어졌으나 다른 것은 대략 옛 모습 그대로이고 모난 표실이 거기에 이어진다.

아트리움[라 Atrium] 건축 용어. 1) 고대 로마 주택의 중앙 홀(hall). 그 내 측면의 지붕이 안 쪽으로 경사지도록 하여 중앙부에 방형의 천창(天窓)을 연다. 천창의 바로 밑에 빗물을 받는 연못(라 impluvium)이 있다. 아트리움의 둘레에 여러가지 소실(小室)이 접

```
      5
  6   4   6
     ┌─┐
     │3│
     └─┘
      2
      1
```

1) vestibulum　2) atrium
3) impluvium　4) tablinum
5) triclium　6) cubiculum

고대 로마 주택의
기준적 평면도

속하여 있었다. 2) 초기 그리스도교 시대의 바질리카*식 성당에서는 주랑*(柱廊)으로 둘러싸인 전정부(前庭部)를 말한다. 그 중앙에

몸을 씻기 위한 분천(噴泉)이 있다. 중세 초기에 있어서도 아직 아트리움이 채용되고 있었다.

아트 수퍼바이저[영 Art supervisor] 아트 주임을 뜻하며 광고 대리업의 크리에이티브 그룹 시스템에서의 아트 관계의 책임자를 말한다. 보통 아트 디렉터*로서, 10년 이상의 경험이 있는 유능한 사람 중에서 선발되며 어소시에이트 크리에이티브 디렉터*와 아트 디렉터와의 중간에 위치한다.→크리에이티브 그룹 시스템

아트지(紙)[영 Art paper] 케미칼 펄프를 원료로 한 고급지의 양면에 클레이(粘土), 백색제 등을 발라 광택 마무리를 한 인쇄 용지로서 특히 사진판의 인쇄에 적합하며 포스터, 잡지의 표지, 원색화보 등 그 용도가 넓다.

아틀라스[Atlas] 그리스 실화 중 티탄 신족(神族)의 한 사람인 이아페토스(Iapetos)의 아들이며 프로메티우스의 형제. 세계의 서쪽 끝에 있어 푸른 하늘을 그 등에 바치고 있는 것으로 믿고 있었다. 프레이아데스, 히아데스, 헤스페리데스의 부친.

아틀란테스[희·영 Atlantes, 독 Atlanten] 건축 용어. 남상주(男像柱). 기둥 대신 대들보를 받치고 있는 늠름한 남성상. 나체 혹

아틀란테스

은 부분적으로 옷을 걸친 남자의 상카뤼아티데스*(女像柱)의 반대말. 아틀란테스라고 하는 명칭은 그리스 신화 속의 아틀라스(Atlas;

신들에게 반항해서 싸운 巨人族의 한 사람인 이아페로스의 아들. 세계의 西端에서 蒼穹을 그 등에 받치고 있다고 믿어지고 있었다)에 유래한다. 남상주의 모티브는 고대 건축 이래 알려지고 있으나 이것을 활용해서 한층 강한 효과를 얻게 된 것은 바로크*건축 특히 그 주현관(主玄關)에 있어서이다.

아틀리에[프 *Atelier*] 1) 화가, 조각가, 공예가의 제작장. 2) 「화실」, 「공방(工房)」 등으로 번역된다. 3) 유럽의 저명한 화가가 죽은 후에는 그의 아틀리에에 남겨진 작품에다가 관리 책임자가 고무 스탬프로 작자의 사인을 넣는다. 이 작품들은 이를 테면 《아틀리에 드 가》, 《아틀리에 르느누아》 등으로 말한다.

아파이아 신전의 파풍(破風) 아파이아(Aphaia) 신전은 아테네의 서남 살로니카만(Salonika湾)에 있는 아이기나(Aegina)섬의 신전. 전면 6주(柱)의 도리스* 주주당(周柱堂)으로서, 건조연대는 기원전 490~480년. 이 신전의 파풍(→페디먼트)을 장식한 군상 조각(群像彫刻)이 1811년 및 20세기의 초엽 유적지(遺蹟趾)에서 발굴되었다(현재 뮌헨 고대 조각 진열관 소장). 그것들은 아르카이크 시대의 파풍 군상 조각의 정점에 서는 것으로서 귀중한 유품에 속한다. 표현의 주제는 양 파풍 모두 트로야(Troja) 전쟁이다.

아파트먼트 하우스[영 *Apartment house*] 건축 용어. 생략하여 흔히 아파트라 통칭되며 집합 주택*의 일종. 공동 주택으로도 번역된다. 두 가구 이상의 주택의 입체적 집합체로서, 평면적으로 각 주택이 결합되는 연속 주택과는 구별된다. 아파트의 건축적 의미는 도시의 근대화와 떼어 놓을 수가 없다. 도심부의 높은 거주 밀도를 합리적으로 해결하는 데는 소주거지의 지면상 확대를 억제하고 다수의 주거를 좁은 공간 속에서 입체화하지 않으면 안된다. 이것은 도시에 대지와 공기를, 햇빛과 나무들의 푸르름을 되살아나게 하는 하나의 수단으로도 되지만 그러기 위해서는 계획 이론과 건축 생산 및 기술의 근대화가 전제(前提)된다. 아파트는 설계상으로 계단 공용 형식(상하의 교통 위주)과 낭하 공용 형식(수평 방향으로 연락이 있다.)의 2계열로 대별된다.

아펠레스 *Apelles* 그리스의 화가. 기원전 4세기 후반에 활동한 이오니아파(Ionia派)의 대표적 화가. 라디아(Lydia) 왕국의 콜로폰(Kolophon) 출신. 시키온파(Sikyon派)의 팜필로스(*Pamphilos*)의 문하생. 그리스의 여러 곳에서 제작하였고 후에 알렉산더(*Alexandros*) 대왕의 궁정 화가로서 대왕의 초상을 많이 그렸으며 또한 신화나 우화적 소재를 즐겨 다루었다고 한다. 옛 문헌에 의하면 그의 작품의 특색으로서 우미, 경쾌, 생생한 인체 묘사 등을 들고 있다. 최대의 명성을 얻은 그림은 《아프로디테-아나디오메네》(→아프로디테)이다. 작품은 모두 없어지고 말았으며 모사*(模寫)라고 생각되는 것조차 전해지지 않고 있다.

아 포스테리오리[*a posteriori*] 「후천적」. 아 포리오리*(선천적)에 반대되는 개념의 용어로서, 경험에 의해 주어지며 경험에 의거하는 것을 말한다. 원래 고대 및 중세의 철학에서는 사물을 그 결과에서 인식하는 것. 칸트에 이르러 감성에 의해 수용된 경험적 요소를 말하게 되었다.

아폭시오메노스[희 *Apoxyomenos*] 리시포스*가 제작한 그리스 조각 작품명. 기원전 4세기 후반. 경기를 끝낸 투사가 먼지 털개로써 몸의 먼지를 털어 내는 모습을 다룬 작품이다. 원작은 청동상이었으나 소실되었고 로마 시대의 대리석 모사*(模寫)만이 현존한다(로마, 바틴칸 미술관). 그 앞의 시대 즉 기원전 5세기의 대표적인 조각품인 경기자상(競技者像)(폴리클레이토스*의 《도리포로스*》)과 비교하면 아폭시오메노스상의 특색을 잘 알 수 있다. 첫째로 받는 인상은 지체(肢體)의 균형이 현저히 가늘고 길어졌다는 것이다. 또 전자가 지각(至脚)*과 유각(遊脚)(→지각)을 뚜렷이 구별해서 딱딱하고 무미건조한 정지 상태를 표시하는데 비해, 후자의 전신에는 민감한 활동감이 넘쳐 흐르고 있다. 즉 종래의 그리스 조각이 시도해온 서있는 자세의 모티브로서는 최후로서, 인물상에 3차원적인 새로운 운동감의 가능성을 부여하여 자연스러움을 나타내려고 한 새로운 경향이라 할 수 있다.

아폴로도로스(다마스커스의) 영 *Apollodorus of Damascus* 그리스의 건축가. 기원후 100년경, 트라야누스(*Trajanus*, 로마 황제, 재위 98~117년)의 명을 받아서 《포름*-트라야눔》, 《바질리카*-우르피아》, 《트라야누

스 욕장(浴場)》,《도나우(다뉴브) 강의 다리》 기타 다수의 건축 업적을 남겼다. 포름—트라야눔에 건립된 《트라야누스 기념주(記念柱)*》는 오늘날까지 남아 있다.

아폴론[희 · 독 · 프 *Apollon*, 라 · 영 *Apollo*] 그리스 신화 중 광명, 의술, 시가(詩歌), 음악, 예언의 신. 그 외에 주요한 소지품은 하프(harp, 賢琴), 활, 월계수 등이다. 그리스의 조각가나 도예가(陶藝家)들은 이 신을 보통 젊고 강건한 모습으로 표현하거나 혹은 우아한 음악인, 뮤즈(Muse)의 장(長)으로서 다루었다. 조각의 현저한 예는 올림피아의 제우스 신전 서파풍(西破風)의 거상(巨像), 프라시텔레스*의 《아폴로사우록토노스》(소년으로서의 아폴론이 도마뱀을 겨냥하고 찌르려는 모습을 다룬 작품),《벨베테레의 아폴론(Apollo Belvedere)》* 등이 있다. 유럽의 화가들은 이 신을 시나 음악의 지도자로 그리고 있다. 로마의 시스티나 예배당*에 있는 라파엘로*의 《파르나소스(Parnassus)》가 그 한 예이다. 조르조네*는 아폴론과 다프네(Daphne)의 이야기를 다루었다. 조각가 중에서는 산소비노*, 베르니니*, 토르발센*, 플랜스맨* 등이 우아한 젊은이로서의 아폴론을 표현하였다.

아폴론형(型)[독 *Apollinischer Typus*] 디오니소스형*에 대한다. 니체가 그의 그리스 예술 연구에 사용했던 유형적 개념과 역사적 원리. 원래 아폴론*은 그리스 신화에서는 목양(牧羊), 항해 등에서 궁술, 예언, 음악 등의 신 또는 빛의 신을 말한다. 니체는 이에 의해 몽환적(夢幻的), 조형적인 예술 운동을 표징(表徵)시키고 이 충동에서 생겨난 예술은 ① 중용(中庸)을 얻은 한정(限定) ②격정에서의 자유 ③예지에 찬 침정(沈靜) ④가상(假想)의 존엄 등의 특색을 나타낸다고 하였다. 호메로스적 및 도리아적 예술은 그 대표인 예이다. 또한 이 개념은 쉬펭글러(Eduard *Spengler*, 1830~1936년)가 그의 문화 형태학에 응용하였다.→디오니소스형

아폴리네르 Guillaume *Apollinaire* 1880년 로마에서 출생. 부모는 폴란드인이다. 프랑스에서 활약한 전위적인 시인. 시집으로는 《알콜》 등이 유명하나 미술계에서는 금세기 전위 미술 운동의 추진자로서 유명하다. 특히 금세기 회화운동 속에서 퀴비슴*의 추진에 공헌이 큰데, 피카소*, 브라크*도 그의 영향을

많이 받은 화가들 중에 속한다. 또한 앙리 루소*를 인정한 것도 그였으며 퀴리슴*을 옹호하여 순수 추상의 회화운동을 지도한 이론적 지도자이기도 하다. 미술에 관한 저서에는 《퀴비슴의 화가들》(1913년)이 있다. 1951년 그의 공적을 기념하기 위해 파리의 상 제르멩 데 프레(ST. Germain des Prés) 성당 근처에 〈아폴리네르 거리〉가 새로이 명명되었다. 1918년 사망.

아프레 라 레트르→아방 라 레트르

아프로디테[희 *Aphrodite*] 그리스 신화에 나오는 12신(神)중 사랑과 미의 여신. 로마의 발음으로는 베누스(Venus), 영어로는 비너스. 클래식* 전기(前期)의 그리스 미술에서는 언제나 착의상(着衣像)으로서 표현되었다. 기원전 4세기에 프락시텔레스*가 처음으로 이 여신의 나체상을 만들었고 그 이후 근대에 이르기까지 나체형이 지배되었다. 프락시텔레스가 만든 두 개의 아프로디테(비너스)상 중 특히 유명한 것은 크니도스 시민을 위해 제작된 이른바 《크니도스의 아프로디테(Aphrodite of the Cnidians)》이다. 그 원작은 없어졌고, 로마 시대의 모사* 조각품만이 현존하고 있다(로마, 바티칸 미술관). 이것은 여신이 막 목욕을 하기 위해서 옷을 항아리 위에 벗어 던지고 목을 옆으로 돌리고 서 있는 모습을 다룬 작품이다. 기원전 4세기의 후반에 활동한 아펠레스*는 아프로디테가 바다에서 떠오르는 모습, 이른바 〈아나디오메네(희 *Anadyomene*)〉를 그려서 대단한 명성을 얻었다고 전해지고 있다. 오늘날에 남아 있는 고대의 아프로디테 조각상 중 주목할만한 걸작은 루부르 미술관에 있는 《밀로의 비너스》*이다. 이것에 괄목하는 유명한 작품으로서 피렌체의 우피치 미술관에 있는 《메디치의 비너스》*이다. 아프로디테 즉 비너스는 유럽 회화의 제재로서도 르네상스* 이후 왕성하게 다루어졌는데, 보티첼리*의 《비너스 탄생》(우피치 미술관), 조르조네*의 《잠자는 비너스》(독일, 드레스덴 미술관), 티치아노*《우르비노의 비너스》(프라도 미술관) 등 걸작이 많다. 산소비노*에서 마이욜*에 이르는 다수의 조각도 요염한 여체의 표현에 이 제명을 붙이고 있다. 아프로디테(비너스)가 그의 아들 에로스(큐핏)를 동반한 미술 표현도 상당히 많다.

아 프리오리[*a priori*] 「선척적」. 일체의

경험에서 독립하여 순수 주관에 근원을 두는
연역적(演繹的), 개념적 인식. 경험이 주는 우
연성과 특수성을 배제하고 절대적 확실성과
보편 타당성을 특징으로 한다. 칸트에 의해
밝혀진 것으로, 근대 철학에서 여러 방면으로
확충된 개념. 예술에는 예술 특유의 아 프리
오리로서의 독자적인 범주와 형식이 있는 것
으로 생각된다.

아프터 케어[영 *After care*] 제품의 완성,
판매 후 그것을 유지 관리(maintenance)하는
것 및 그 시스템을 말한다. 이에 소요되는 비
용을 유지 관리비(after care expenses 또는
maintenance expenses)라고 한다.

아플리케[프·영 *Appliqué*] 공예 용어.
어떤 재료로 장식 모양의 윤곽을 만들고 그것
을 다른 재료나 혹은 같은 재료의 물품에 발
라 붙여서 의장(意匠)을 만드는 것. 금칠을
한 청동의 장식물을 가구 등에 부착하는 것도
일종의 아플리케이며, 또한 헝겊을 재료로 하
는 수예(手藝) 용어로서 〈봉제 장식〉과 같이
천을 장식하는 방법을 말한다.

아헨 대성당(大聖堂)[*Aachener Münster*]
카롤로스 왕조 시대 샤를마뉴에 의해 아헨
(Aachen, Aix-la-chapelle)에 조영된 궁전의
부속 예배당. 798년 프랑크인 오도 폰 메츠(Odo
von *Metz*)의 지휘하에 기공되었고 805년에
헌당(獻堂)되었다. 팔각당을 중핵으로 해서
그 주위를 16각형의 주랑(周廊)으로 에워싸
고 속의 팔각당 위에 큰 돔을 덮은 상하 2단
의 궁륭대(穹隆帶)와 8개의 기둥을 결합해서
이룩 되었다. 팔각당 주위의 반원통 궁륭*, 그
밑에 있는 교차 궁륭은 로마 이래의 석조건축
의 구조 기술을 살려 양식적으로는 산 비탈레
성당을 모방하고 있다. 로마네스크* 석조 건
축의 선구로서도 매우 중요하다.

악마(惡魔)[영 *Devil*] 사탄(히 Satan),
벨리알(히 Belial), 벨제부브(히 Beelzebub),
루치페르(Lucifer) 등으로도 일컬어진다. 그
리스도는 악마를 3회에 걸쳐 〈이 세상의 왕〉
이라 불렀으며 바울은 〈세상의 신〉으로 까지
말하고 있다. 악마 및 악령은 원래 선한 것으
로 만들어졌으나 그들 스스로가 악으로 된 것
이라 한다. 그들은 신을 원망하고 사람을 악
으로 유혹한다. 고대 그리스도교 예술에서는
뱀, 용, 사자 등으로 표현되었고 중세에는 때
때로 인간 혹은 짐승 및 반인반수(半人半獸)

등으로 표현되어 나타났다. 3욕의 악마는 육
욕(肉慾), 잠의 욕, 생활의 자랑에 관련시키고
있다.

악센트[영·프 *Accent*] 어떤 단어의 어떤
음절이 강화되어서 발음되는 것. 미술이나 디
자인에서도 어떤 부분을 강조하거나 두드러
지게 하는 의미로 전용되어 선, 명암, 색채 등
의 강약의 정도를 말한다. 악센트를 시도해
놓음으로써 작품의 호소력이 증가되어 보는
이로 하여금 주의를 환기시킬 수 있는 효과를
얻을 수 있다. 그러나 작품에 악센트가 없으
면 단조로운 느낌을 주게된다. 악센트 컬러*
는 그 사용의 예이다.

악센트 컬러[*Accent colour*] 전체의 기조
색을 조이는 것같은 포인트가 되는 색. 예컨
대 연한 기조색 속에 배치된 짙은 색조의 작
은 면적은 강조색으로서 전체를 돋보이게 하
는 효과를 지닌다.

안드로마케[희 *Andromache*] 그리스 신
화 중 트로야의 영웅 헥토르의 아내이며 아스
티아낙스(Astyanax)의 어머니. 트로야 함락
후 아킬레우스의 아들 네오프톨레오스(Neop-
tolemos)의 노예가 되어 에페이로스(Epeins)
로 갔다. 거기서 그곳 민족의 조상을 낳았다.

안료(顔料)[영·프 *Pigment*] 염료*(染料)
와는 달라서 물이나 기름 등의 전색재(展色
材)에 대해 불용성(不溶性)을 갖는 분말의
색소(色素)로서 그 자체로서는 염색성(染色
性)이 없다. 따라서 안료는 매재(媒材)와 섞
여서 물감이 되는데, 매재의 종류에 따라 수
채화용 물감, 유화용 물감, 파스텔 등으로 나
누어진다. 안료를 분류하면 광물성의 천연 무
기질 안료, 인조 무기 화합물인 화학 안료, 엽
록소(chlorophil)나 카로틴(carotin)과 같은
식물성 유기질 안료, 세피아*(오징어의 먹물)
와 같은 동물성 유기질 안료, 유기 염료에 무
기물을 배합하여 물에 녹지 않게 만든 레이크
(lake)안료로 나누어진다. 일반적으로 유기
질 안료는 퇴색하기가 쉬우며 무기질 안료는
은폐력이 크고 퇴색도 잘 되지 않는 특징을
지니고 있다. 그러나 안료는 그림물감, 페인트,
인쇄 잉크의 현색(現色) 성분으로 독특한 색
채가 있으며 또 바탕을 잘 피복(被服)하기 때
문에 도면(塗面)의 내구력을 증가시킨다. 피
복력(hiding power)은 안료의 품질 검정에 사
용되는데, 일정 면적을 불투명하게 하는 도료

(塗料)의 양으로 측정된다. 안료의 종류는 다음과 같다. 1) 백색 안료- 아연화(亞鉛華;Zinc white), 연백(鉛白;Lead white), 황화 아연(黃化亞鉛), 황산(黃酸) 바륨, 티타늄 화이트(Titanium white), 백아(白亞;chalk)는 석탄 석회(Calcium carbonate)로서 광물이며 호분(胡紛)은 조개껍질을 태워서 가루로 만든 동물질 원료로 구성되어 있다. 2) 흑색 안료-카본 블랙(Carbon black)이 주이며 가스 블랙(Gas black), 먹(墨)의 원료가 되는 유연(油煙;Lamp black), 아이보리 블랙(Ivory black), 흑연(Graphite), 골탄(骨炭;Bone black)의 견묵(堅墨) 등이 있다. 3) 적색안료-유화 수은(인조로 만든 것과 천연 광물인 진사 두 종류가 있음)이 원료인 주(朱;Vermilion), 벵갈라(Bengla;산화 제이철), 연단(鉛丹;또는 光明丹), 안티몬주(Antimon 朱) 4) 황색 안료-황연(黃鉛), 아연황(亞鉛黃), 카드뮴 옐로, 황토(천연의 진흙), 혁토(赫土;산화철을 포함) 5) 청색 안료-천연 원료의 울트라마린(Ultramarine;群靑)과 인조품(人造品)인 감청(紺靑;Prussian blue), 코발트 블루(Cobalt blue) 6) 녹색 안료-크롬 그린(Chrome green), 녹청(綠靑), 에머랄드 그린(Emerald green), 기녜 그린(Guignet's green) 7) 레이크 안료-무기 안료에 비해 선명한 적색 보라 계통의 많은 색채를 가지고 있다.→색재(色材),→염료

안면각(顔面角)[영 *Facial angle*] 미술 해부학에서 이용되는 사람의 얼굴 어느 부분이 이루는 각도를 말한다. 측정법은 옆(profile)에서 보아서 아미 a에서 코 밑의 b까지 직선 ab를 긋고, b에서 귓구멍c에로 bc를 그으면 ∠abc가 이루는 각도를 안면각이라고 한다. 창시자는 네덜란드의 인류 학자 캄펠(Peterus *Camper*, 1722~1789년)이다. 그의 측정치로서는 서양인이 80도, 동양인이 75도, 흑인은 70~60도를 얻어냈다. 그러나 이것은 각 인종의 지능의 우열을 나타내는 지수(指數)는 아니며 이 측정법은 이론적으로는 불비한 점이 많으므로 현대 인류학에서는 쓰이고 있지 않으나, 골격이 아닌 외표부(外表部)의 약측(略測)이 되므로 미술가의 데생에 있어서는 다소 참고가 되는 방법이다.

안소르 James *Ensor* 1860년 벨기에의 오스텐드(Ostend) 출생이며 벨기에 근대 회화

의 천재. 부친은 영국인. 브뤼셀의 미술학교에 들어갔으나 아카데미즘*에 성격이 맞지 않아 자퇴하고 독자적인 화풍을 전개하였다. 그리고 미술단체 〈번데기〉나 〈에소르〉에 참가하여 롭스(Félicien *Rops*, 1833~1898년)에 인정되었다. 또 인상주의*의 그룹 《X X》를 창립하여 그 중에서도 가장 대담하고 독창적인 한 사람으로 알려지게 되었다. 처음에는 그을은 듯한 색조의 침울한 사실적 작품을 그렸으나 점차 섬세하고 분방한 색감을 찾아 1883년경부터는 색다른 화경을 표현하기 시작한다. 사신(死神)이나 해골이 도량(跳梁)하는 무서운 가면극적 테마*로 생생하게 그로테스크* 한 것이나 환상적인 것을 즐겨 다루었다. 따라서 그의 작품은 그 백일몽과 같이 괴기한 환상과 함께 대담한 색채의 구사가 전개되어 있다. 때로는 르동*을 연상케 하는 팬태스틱한 화상(畵像)은 풍자적 정신이 농후한 것이지만 그 저변에는 우수와 염세적인 것이 담겨져 있다. 대작 《그리스도 브뤼셀에 들어가다》에서 보여 준 절정에 달한 그의 이런 경향은 오래도록 이단시되었으나 표현주의*의 발흥과 함께 세계적으로 알려지게 되었다. 평생토록 고독과 독서를 즐기면서 북해가 내려다 보이는 4층의 거실에서 제작에 몰두하였다고 한다. 한 때 유화*를 버리고 동(銅) 및 석판화에 전념하였으나 문필과 작곡도 잘 하였다. 1948년 사망.

안정(安定)[영 *Stability*] 〈앉음새〉라고도 한다. 어떤 면 위에 정지하고 있는 물체가 약간 움직여도 원래의 위치로 되돌아 올 때 그 물체는 〈안정〉하며 원래대로 복귀하지 않고 다른 정지 위치를 취하는 것을 〈불안정〉, 다소 움직여도 움직여진 위치에 정지할 때는 〈중립〉에 있다고 한다. 안정도(安定度)는 물체의 중심에 관계가 있을 뿐만 아니라 물체를 놓는 법이나 놓여진 면의 상태에도 관계된다. 역학적 안정과 직접 관계가 없으면서 심리적으로 안정 또는 불안정을 느끼게 하는 물체나 형상이 있다. 화면에 그려진 형태의 안정도는 완전히 심리적이지만 안정된 것은 정지적(靜止的)이고 불안정한 것은 취급법에 따라서 활기있는 동적(動的) 표현을 지닐 수가 있다.

안정감(安定感) 감각적으로 안정감을 얻을 수 있는 것. 불안정감에 상반한다. 조형 예술에서 안정감은 구조의 실질적 견고성을 기

반으로 해서 비로소 얻어진다. 예컨대 수목은
눈에 보이지 않는 부분까지 고찰되며 이것이
조형화와 함께 진정한 안정감이 초래된다는
등.

　　안젤리코 Beato *Angelico* 승명(僧名)은 Fra
Giovanni di *Fiesole*이고 속명(俗名)은 Guido
di pietro da *Mugello.* 이탈리아의 화가. 초기
르네상스의 중요한 화가의 한 사람. 1387년
비키오(Vicchio)에서 출생. 1407년 피에조레
의 도미니크회(Dominic 會) 수도원에 들어갔
다. 피렌체, 로마, 오르비에토(Orvieto)에서
활동, 작품은 어느 것이나 종교화이다. 깊고
경건한 신앙에 넘치고 천상적인 맑음과 밝은
미를 표현하였다. 색감이 강한 장미색을 각별
히 농담을 구사하지 않고 즐겨 썼으며 또 이
따금 금색 바탕을 사용함으로써 이 점에서는
고딕*의 향취를 나타내고 있다. 대표작은 피
렌체의 산 마르코(S. Marco) 성당 내부 벽화,
오르비에토 성당의 부속 건물인 마돈나 디 산
브리히오 예배당(Madonna di S. Brixio chap-
al)의 벽화이다. 기타의 주요 작품으로는 《이
집트로의 피난》(피렌체 미술관), 《성모대관
(聖母戴冠)》(우피치 미술관), 《음악을 연주하
는 천사가 있는 성모》(우피치 미술관), 《최후
의 심판》(산 마르코 미술관) 등이 있다. 1445
년 사망.

　　안테미온[희 *Anthemion*] 그리스어로 「
꽃장식」의 뜻. 특히 이오니아식* 주두에 쓰여
지는 팔메트나 로터스 꽃의 고리 모양의 장식.
에레크테이온*의 프리즈*에 있다.

　　안테펜디움[라 *Antependium,* 독 *Frontale*
] 건축 용어. 제단의 앞 장식. 원래는 제단의
앞 면을 덮는 장식적인 천을 말하나 일반적으
로 제단 전면에 그려진다. 또 새겨 놓은 정면
상(正面像)을 말한다.→제단

　　안테픽사[라 *Antefixa*] 건축 용어. 목조
지붕의 가장자리를 비호(庇護)하기 위해 물
받이 밑에 붙여지는 테라코타 *판(板). 장식
을 한 것이 많다. 남이탈리아나 시케리아(시
실리섬)의 고대 그리스 식민지에서는 석조
건축에서도 우선 이를 채용하였으며 기타의
경우는 대체로 대리석으로 만들어졌다.

　　안토넬로 다 메시나*Antonello da Messina*
1430?년 이탈리아 메시나에서 출생한 화가.
남부 이탈리아, 베네치아 및 밀라노에서 주로
활동하였다. 그의 종교화나 초상화에는 플랑

드르* 회화의 영향이 뚜렷하게 엿보이고 있는
데 특히 유화의 기법 및 명암에 의한 채색에
서 그것이 현저하다. 1475년경 베네치아에서
의 업적이 그 회화의 발달에 공헌한 바가 많
다. 주요작은 《책형(磔刑)》, 《성 세바스티아
노*》 등이다 1479년 사망.

　　안토콜리스키 Mark Matveevitch *Antokolis-
ky* 러시아의 조각가. 이동파*에 가까운 사상
적 리얼리즘*의 대표 작가. 1843년 유태인의
가정에서 태어났다. 그의 명성과 실력은 유럽
에도 알려졌다. 《이반 뇌제(雷帝)》, 《소크라
테스의 죽음》, 《에르마크》 등이 유명하다. 레
핀*과 같은 시기에 아카데미에 입학하였으며
그 후 두 사람의 우정은 평생토록 깊었다. 1902
년 사망.

　　안트워프 왕립 미술관[*Musée Royal des
Beaux-Arts d'Anvers*] 1383년 벨기에의 안
트워프에 설립된 성(聖) 루카 화가 조합*과
1664년에 설립된 왕립 아카데미의 두 곳에
수집되어 있던 미술품들을 바탕으로 하여 1843
년에 설립된 미술관. 미술품의 콜렉션은 플랑
드르파*(派)로부터 근세에 이르는 작품들은
2층에, 근대 및 현대의 작품들은 1층에 각각
전시되어 있다. 이 건물은 F. 반 다이크*와 J.
J. 빈델스의 설계에 의해 1890년에 건축되었
다. 반 아이크 형제*, 메믈링크*, 루벤스* 등
플랑드르, 벨기에 회화의 미술관으로서 브뤼
셀 왕립 미술관과 함께 상벽을 이루고 있다.

　　안티고네[희 *Antigone*] 그리스 신화 중
오이디푸스*의 딸. 소경이 된 아버지가 추방
당하자 함께 유랑하였고 부친이 죽은 후에 귀
국해서는 테바이* 왕이며 숙부인 크레온(*Kr-
eon*)의 금령(禁令)을 어기고 오빠 폴리네이
케스(*Polineikes*)의 시체를 장사지낸 것이 죄
가 되어 동굴에 생매장당해 버렸다.

　　안티오페[희 *Antiope*] 그리스 신화 중 테
바이*의 왕 닉테우스(*Nycteus*)의 딸. 제우스
와 교제하여 암피온(*Amphion*)과 제토스(*Zet-
hos*)를 낳는다. 숙부 리코스(*Lykos*)와 그의
아내 디르케(*Dirke*)에게 학대를 받던 중 기아
(棄兒)로 성장한 2인의 아들에 의해 구하여
졌다.

　　안티크[영·프 *Antique*] 1) 그리스, 로마
의 고전 미술 특히 조각을 일괄해서 지칭하는
말. 그러나 특정한 시대나 장소에 한정되지
않고 일반적으로 오래된 것 모두를 지적하는

경우도 있다. 또 오래된 미술품을 의미하는
수도 있다. 2) 인쇄 용어로는 활자 자체(字體)
의 한가지. 고딕체의 로만(roman)에 세리프
(serif)를 단 자체로 고딕에 비해 부드러운 느
낌을 준다.

알굴렘 대성당(大聖堂)[*Cathedral of An-
goulême*] 프랑스 서남부 샤랑트주(Charente
州)의 암굴에 있는 12세기 전반(1105년 기공)
에 건립된 로마네스크* 교회당. 신랑*(身廊)
과 내진*(內陣)을 돔으로 덮고 2층의 측벽이
있다. 대소의 아치*로 내부 공간을 짜임새있
게 하고 있다.

알도브란디네[*Nozze Aldobrandine*] 회
화 작품명. 혼례의 주요 장면을 그 진행 순서
에 따라 옆으로 길게 그린 벽화. 풍속화*이지
만 여신이나 우의 인물(寓意人物)로 등장하
고 있다. 매우 발달한 그리스 회화의 기법으
로 그려져 있다. 로마 제정 시대 초기의 작품
인데, 그리스 원화(原畫)의 모사*라고 보는
견해가 지배적이다. 높이 0.52 m. 로마에서 발
굴되었으며, 최초의 소유자 알도브란디니 추
기경(樞機卿)의 성(姓)을 붙여 이러한 명칭
이 유래되었다. 바티칸 도서관 소장.

알라[라 *Ala*] 건축 용어. 본래의 뜻은 「
날개」, 「양 겨드랑이에 펴지는 것」 등이다. 단
일 건물로 되는 에트루리아의 신전에서는 양
측면의 사이. 아트리움*이 있는 로마의 주택
(예컨대 폼페이*의 《판사의 집》)에서는 타브
리눔(큰 방을 건너 현관이 마주 보는 방)외
양 겨드랑이로 펼쳐지는 방을 말한다.

알라바스터[영 *Alabaster*] 대리석과 흡
사한 석고. 보통 백색이지만 때로는 붉은 빛
을 띤 다색(茶色)의 줄이 들어 있다. 대리석
세공 때 쓰는 것과 같은 도구로 세공된다. 경
질(硬質)의 것은 커다란 조각상의 재료로 쓰
이며 순백 또는 반투명인 연질(軟質)의 것은
항아리, 촛대, 받침대 등 작은 장식품을 만드
는데 쓰인다.

알리바스트론[희 *Alabastron*] 그리스의
작은 향후(向後) 항아리. 알라바스터*, 도토
(陶土) 또는 청동으로 만들어졌다. 주둥이는
작지만 둘레에 넓고 평평한 테가 있다. 목은
가늘고 짧다. 동체는 점차 부불고 바닥은 보
통 평평하지 않고 둥글게 되어 있다.

알라 프리마[영 *Alla prima*] 회화 기법
용어. 습성(濕性)의 그림물감으로 덧칠하지

않고 단번에 완성하는 수법.

알레고리[영 *Allegory*, 프 *Allégorie*] 그
리스어의 allegoria(다른 일에 비유하여 말하
다)에서 유래된 말이며 「우의(寓意)」, 「풍유
(風諭)」로 번역된다. 일종의 상징적 표현법이
지만 상징보다는 복잡한 표현을 취한다. 예컨
대 정의(正義)를 검(劍)으로써 나타내는 것
은 상징이지만 눈가림한 처녀가 오른손에 검
을, 왼손에 천칭(天秤)을 잡은 모습으로써 표
현될 경우 이것은 알레고리적 상징 표현이 된
다. 보티첼리*의 《봄》(1478년, 우피치 미술관),
뒤러*의 《멜랑코리아》 등 르네상스* 시대의
회화에 알레고리의 예가 많다.

알렉 산더 모자이크[*Alexander mosaic*]
1831년 폼페이의 카사 델 파우노(件羊神의
집)에서 발견된 커다란 모자이크. 나폴리 미
술관 소장. 주제는 알렉산더(알렉산드로스)
대왕과 페르시아왕 다리우스3세 (*Darius III*)
와의 회전(會戰)이다. 단 이소스(Issus)의 전
투(기원전 333년)를 다룬 것인지의 여부를
확정할 수는 없다. 모자이크의 매우 정성스러
운 세공과 장대한 구도 등으로 볼 때 이 작품
은 에레트리아(Eretria)의 필로크세노스(*Phi-
loxenos*)가 카산데르(마케도니아왕, 재위 BC
319~297년경)를 위해 그린 회화(기원전 4세
기 말엽)를 모사*한 것이라고 추측된다. 모자
이크 기법은 오프스 웰미크라툼이며, 약 150
만 개의 쌀알 만한 유리와 석편(石片)이 사용
되어 있다. 색채는 백색 외에 적, 갈, 흑, 황의
4색이다.

알렉산드로스(*Alexandros*)의 석관(石棺)→
석관(石棺)

알렉세프 Eyodor Yakovlevitch *Alexeev*
1753년 러시아에서 태어난 화가. 러시아의
가장 오랜 풍경 화가로서 또한 도시 풍경화의
선구자. 미술 아카데미를 졸업하고 무대 미술
의 연구를 위해 베네치아로 유학하였으나 뜻
을 바꾸어 유화 물감 및 수채에 의한 사생에
몰두하여 화가로 전향하였다. 그리고 한편으
로는 건축 양식과 원근법*을 배웠다. 귀국 후
에는 국부 마취의 중환에 시달리면서도 곧잘
러시아 각지를 여행하면서 사생하여 다수의
작품을 남겼다. 페테르스부르크나 모스크바
의 풍경을 묘사한 작품 중에는 우수한 것이
많다. 1824년 사망.

알루미나 시멘트[영 *Alumina cement*] 전

축 재료. 알루미나가 많은 광석. 예컨대, 보크 사이트($Al_2 O_3$, $2H_2O$)와 석회암을 전기로 완전히 용융시켜서 만든다. 흔히 엘렉트릭 시멘트(electric cement)라고도 불리어진다.

알리뉘망(프 *Alignement*)→거석 기념물

알리자린 레이크[영 *Alizarine lake*, 프 *laque d' alzarine*] 안료 이름. 색상이 고운 농적색(濃赤色)의 레이크 안료. 내광력은 강하다고 하나 확실치는 않다.

알바니Francesco *Albani* 이탈리아의 화가. 1578년 볼로냐에서 출생. 처음에는 카르베르트의 가르침을 받았고 그 후에는 카라치*의 아카데미에서 배웠다. 고승 안니발레(→카라치)를 따라 로마로 나와 베로스피궁(宮)의 제작으로 명성을 떨쳤다. 밝은 투명색과 경쾌한 색조를 특색으로 하며 걸작으로는 보르게제궁의 우의화를 들 수 있다. 1660년 사망.

알베르티 Leon Battista *Alberti* 이탈리아의 건축가이며 이론가. 피렌체의 명문인 알베르티가(家)의 추방 중에 1404년 제노바에서 출생하여 어린 시절을 베네치아에서 보냈다. 볼로냐(Bologna) 대학에서 법률을 전공하였던 바 보편적 교양이 풍부하고 재간이 많은 사람이었다. 시인, 화가로서도 활동하였다. 근세 건축 양식 창시자의 한 사람. 1430년 이후 피렌체에 체제하다가 1432년부터 로마에 정주하면서 교황청의 문서관으로 있다가 니콜라스(영*Nicholas*라 *Nicolaus*) 5세의 명으로 교회의 도시 건설 계획을 입안하였다. 설계한 주요 건축은 리미니(Rimini)의 산 프란체스코(S. Francesco) 성당(1446년), 피렌체의 팔라초 루첼라이(Palazzo Ruccellai) 및 산타 마리아 노벨라(Sta. Maria Novella) 성당의 파사드(1456～1470년), 만토바(Mantua)의 산 안드레아(S. Andrea) 성당 등이다. 이 건축들은 당내의 평면 설계와 공간 구성에 있어서 16세기 후반기의 모범이 되었다. 그는 또한 미술 이론가로서도 15세기의 제1인자였다. 저서에는 《건축론(De reaedificatoria)》(1485년)과, 《회화론(Depictura)》(1436년)이 있고 또 조각상에 관한 논설(Della statua, 1464년 이후)도 썼다. 특히 《회화론》은 비례설* 및 원근법*적 구성*의 기초 개념을 해명한 최초의 저서이다. 1472년 사망.

알베르티나 콜렉션[*Albertina collection*] 작센－테션 알베르트 영주가 1822년에 창설한 소묘(2만점), 동판화(25만점)의 수집품들로 빈에 있다.

알브라이트－녹스 미술관[*The Albright-Knox Art Gallery, New York*] 뉴욕에 있는 미술관. 1862년에 설립되었으며 1905년에 존 조셉 알브라이트가 기증한 현재의 건물로 옮겨지기 전까지는 버팔로 미술 아카데미로서 공공 도서관 안에 설치되어 있었다. 회화와 조각을 주체로 한 콜렉션은 거의 대부분 개인 수집가의 기증과 기부에 의해 조성된 구입기금으로 만련된 것들이다. 특히 인상파*이후의 프랑스 미술과 미국 미술의 콜렉션은 유명하다. 또 1939년에 설치된 현대 미술 부문의 활약은 매우 눈부신 것이어서 젊은 현대 미술가들의 작품을 의욕적으로 사들임과 동시에 항상 참신한 전람회를 기획하여 미국에서 가장 활력에 넘치는 현대 미술관으로서 평가를 굳히고 있다.

알카메네스 *Alcamenes* 그리스의 조각가. 기원전 440～400년경 아테네에서 활동. 피디아스*의 제자. 대리석, 청동 또는 금과 상아의 신상(神像)을 만들었다. 그외 작품의 충실한 모사(模寫)라고 보여지는 것은 펠르가몬(pergamon)에서 발견된 《헤르메스 프로필라이오스》(대리석상, 이스탄불 미술관)이나 《프로쿠네와 이튜스》(아테네, 아크로폴리스 미술관) 등. 또한 알카메네스의 명작《정원의 아프로디테》의 모사라고 일컬어지는 우미한 여인상이 루브르 미술관에 있다.

알칼리유(釉) 공예 재료. 알칼리 성분을 함유한 잿물. 원료로는 장석(長石), 탄산 칼리, 초석, 탄산 소다, 붕산(硼酸), 식염(食鹽) 등이다. 경질유(硬質釉)에 쓰여지며 초자(硝子)에 가깝고 어떤 종류의 도기*나 석기*, 자기에도 시도된다.→유(釉)

알타미라[*Altamira*] 북부 스페인의 산탄데르(Santander) 부근의 동굴. 구석기 시대*의 회화로써 유명하다. 입구로부터 그다지 멀지 않은 곳에 있는 낮은 홀의 천정에 그려진 훌륭한 그림이 1868년에 발견되었다. 표현되어 있는 대상은, 들소, 멧돼지, 야생마, 사슴 등등 개개의 동물상으로서, 그 수효는 모두 25개에 이른다. 대체로 실물의 절반 정도의 크기로 그려져 있는데, 그 견실한 묘사력은 경이적이라 아니할 수 없다. 흑색, 다(茶)색, 황갈색 등 비교적 많은 색조가 단순히 순수한

고유색(固有色；local colour)으로서 채용되어 있을 뿐만 아니라 농담(濃淡), 뉘앙스(프 nuance)를 붙이기 위해서도 도움이 되고 있다. 게다가 또 바위면의 요철(凹凸)을 교묘히 이용하여 동물의 형태를 조소적(彫塑的)으로 돋보이게 하고 있다. 이들 동굴면은 마들레느기*(期) 구석기 시대의 최후기의 것으로서 칸타브리아(북부 스페인의 지방명)및 남서부 프랑스의 다른 동굴에서 발견된 회화 및 부조*와 함께 이른바, 프랑코-칸타브리안 미술권(Franco-Cantabrian circle)에 속한다.

알토 Henrik Hugo Alvar *Aalto* 핀란드의 대표적 건축가이며 동시에 근대 가구 공예가. 1898년 출생. 1933년에 건축한 파이미오의《사나토륨》은 그로피우스*의 데사우의 바우하우스* 교사(校舍)와 르 코르뷔제*의 제네바 국제 연맹 회관안(案)과 함께 현대 건축의 대표적 3대 작품으로 불리어지고 있다. 이 건축은 기능을 어디까지나 추구하면서 합리적이며 유기적인 것에로의 비약에 대한 가능성을 보여 주고 있는데, 그의 유기적 사고(思考)는 도시와 밀접한 관계를 이루고 있는 여러 조건의 조정에까지 미치어 많은 도시 계획을 수립하였다. 가구에 있어서는 합판*을 사용하는 새로운 길을 열어 놓았으며 또 많은 기술적인 발상에 의해 가구의 새로운 분야를 개척하였다. 표준가구의 설계자로서도 독창적인 업적을 남겼다. 1976년 사망.

알트도르퍼 Albrecht *Altdorfer* 독일의 화가, 건축가. 바이에른(Bayern) 지방의 레겐부르크(Rengensburg)에서 1480?년 출생. 도나우파*의 대표자. 뒤러*와 아울러 당대 독일의 대화가 중의 한 사람. 청년 시대나 예술가로서의 발전 과정은 불명이다. 날짜가 적혀 있는 작품은 1506년부터 시작된다. 1511년 도나우(다뉴브)강을 내려와서 알프스 지방으로 여행하여 이 지방의 자연으로부터 강한 인상을 받았다. 1526년 이후 레겐스부르크시의 참사회원(參事會員) 겸 건축가. 1538년 2월 그곳에서 죽었다. 동판화*와 목판화*에도 비범한 재능을 나타내었다. 풍경을 즐겨 그렸다. 묘사는 정교하며 빛과 대기의 작용에 특별한 관심을 쏟았다. 순수한 풍경을 다룬 유럽 최초의 화가 중의 한 사람이다.

알함브라[*Alhambra*] 아라비아어로 〈케라트 알함브라〉라고 하는 말은 「붉은 성」의 뜻이다. 스페인의 그라나다시(市) 북쪽 언덕 위에 남아 있는 모로인이 건축한 이슬람 왕국의 궁전. 13세기 초엽에서 14세기에 걸쳐 건조되었는데, 그 중에서도 가장 화려한 부분인 〈사자(lion)의 중정〉과 그것을 둘러싸고 있는 방들은 1354년부터 1391년을 걸쳐서 건조되었다. 내부의 벽면에는 미묘하게 채색된 치장벽토(→스투코) 및 타일로 된 아라베스크* 장식의 레이스같은 투명한 세공을 볼 수 있다. 이것들은 띠 모양의 문자 무늬를 포함하여 무한한 변화를 보여 주는 의장(意匠)으로서, 대칭적 또는 율동적인 질서에 의해 규제되어 있다. 1492년 아라비아인의 추방으로 말미암아 상당히 파괴되었으나 오늘날에도 아직 이슬람 예술의 고전적인 미를 과시하고 있다.

암거(暗渠)[영 *Underdrain*] 건축 용어. 지하에 매설되거나 도로면에 나와도 뚜껑으로 덮혀 있는 하수도를 말한다.

암굴 신전(岩窟神殿)[영 *Rock-cut temple*] 고대 이집트의 왕가가 오지(奧地)의 단애(斷崖)를 가로로 파들어가서 방을 만든 신전. 누비아에 많다. 대표적 유구(遺構)는 나일강 좌안의 촌락 아부 심벨(Ibsamboul：Abu Simbel)의 하토르(Hathor) 여신의 신전이며, 라메스(람세스) 2세(기원전 1296~1223년)에 의해 조영된 것이다. 정면 입구의 좌우에 각 2체(體)의 거대한(높이 20m) 기상(崎像)이 사암(砂岩)의 단층에 새겨져 나와 있다. 람세스 2세의 초상이라고도 한다.

암면 부조(岩面浮彫) 직접 또는 간접으로 일광이 비치는 암면에 새긴 것을 말한다. 오리냐크기*의 것으로서 로셀에서 발굴된 몇 개의 나부(裸婦) 부조와 솔뤼트레기의 것으로서 르로크 드 세르에서 발굴된 양감(量感)이 풍부한 많은 동물 부조 및 막달레니아기에 제작된 앙글 술 랑그랑과 라 마그드레느에서 발굴된 우아한 나부 부조가 대표적인 예이다.

암브로시아[희 *Ambrosia*] 그리스 신화에 등장하는 신들이 먹는 음식물 이름. 신고(神高). 이를 먹음으로써 불사(不死)를 얻는 것으로 생각되고 있었다.

암브르[프 *Ambre*] 회화 재료. 유화 물감의 와니스*의 일종인데, 호박산(琥珀酸)을 린시드유*에 용해한 것으로 농후해서 화면의 산화와 균열*을 방지한다. 응고력이 강하므로 테레빈유*와 섞을 필요가 있다.

암스테르담 왕립 미술관[*Rijks-museum Amsterdam*] 네덜란드 암스테르담에 있는 네덜란드파(派) 회화를 중심으로 하는 세계 최대의 미술관의 하나. 콜렉션의 기초는 오렌지공(公) 윌리엄 5세의 수집으로 거슬러 올라 간다. 즉 1795년 네덜란드 공화국이 해체된 후 오렌지공가(公家)의 콜렉션 일부는 루브르 미술관으로 들어갔고 나머지는 1800년 헤이그(Hague)교외에 있는 여름 궁전 하이스 덴 보스에 국립 미술관이 설치되어 수장된 데서부터 시작된다. 이어 나폴레옹의 동생 루이에 의해 암스테르담의 왕궁 일부가 왕립 미술관이 되어 헤이그의 콜렉션 225점이 이관되었고, 1808년에는 로테르담의 반 프루네베르트의 콜렉션을 매수하였으며, 또 렘브란트*의 《야경》 등은 시(市)로부터 기증받았다. 그리고 18세기 네덜란드파를 중심으로 하는 반 헤테르 헤벨스의 콜렉션도 인수하였다. 그 후 네덜란드 왕국이 재건되면서 국립 미술관으로 개칭하고, 루브르 미술관에 소장되어 있던 오렌지공가의 콜렉센도 돌려 받아 한 동안 귀족의 저택을 개조한 관으로 옮겼다가 1885년에 카이파스의 설계에 의해 오늘날의 건물이 준공되어 현재의 미술관이 개관되었다. 특징은 15세기에서 19세기에 이르는 네덜란드파의 그림을 한눈에 볼 수 있다는 것이다.

암스테르담파(派)[*Amsterdam group*] 1900년대에 암스테르담을 중심으로 활약한 건축가 및 조형가들의 그룹. 1920~1930년대에 대두한 독일 표현주의*와 사조(思潮)를 같이 했던 이 파는 개성적인 표현, 과거의 역사성으로부터의 탈각(脫却)을 가장 중요시하였다.

암포라[희 *Amphora*] 그리스 시대의 항아리로써 몸체는 타원형이며 대체로 아래로 내려갈 수록 가늘어진다. 손잡이는 두개인데, 주둥이 바로 밑에서 어깨 부분 사이에 있다. 주로 기름이나 술을 담는데 쓰여졌다. 풍부한 장식을 곁들인 대형도 있는데, 아마도 그럴 경우는 장식품으로 취급되어진 것같다.

암프레[라 *Ampulle*] 「작은 병」을 뜻하며 1) 미사에 쓰이는 물과 포도주의 용기 2) 가톨릭 교회에서 성유(聖油)를 넣는 작은 항아리 3) 카타콤베*에서 흔히 발굴되는 향유 용기 4) 순례자가 휴대하는 물, 기름, 흙의 용기 등 여러 종류가 있다.

암피프로스틸로스(*Amphiprostylos*) → 신전(神殿)

압서르방[프·영 *Absorbant*] 회화 용어. 흡수 화포(吸收畵布)라 번역되는 캔버스의 일종. 유성 도료(油性塗料)를 쓰지 않고 아교질 도료만으로 만들어진 캔버스로서, 유화 물감의 기름을 흡수하도록 만들어졌다. 따라서 화면은 기름기가 없는 무광택의 프레스코* 벽화와 같은 효과를 나타낸다.→캔버스.

압스트락숑·크레아숑(프 *Abstaction · Création*)→추상

압스트레(프 *Abstrait*) →추상주의

압축 성형(壓縮成形)[영 *Compression molding*] 가열된 금형 속에 분말 혹은 알맹이 모양의 수지(樹脂)를 소량 넣고 이것을 가열, 가압하여 유동 상태로 만든 다음, 경화(硬化)시키는 방법이다. 페놀, 유리아(urea), 멜라닌, 에폭시, 폴리에스테르 등 열경화성수지가 쓰여지고 있는데 나일론, 데르린(폴리아세탈), 사이코락(ABS) 등도 드물게 쓰여진다. 설비가 소규모이고 값이 싸기 때문에 소량 생산에 알맞다. 금형도 값이 싸고 제약이 없어 사출 성형*과 함께 가장 일반적인 성형법이다. 전기 부품, 식기 등의 성형에 쓰여진다.

압축재[영 *Compressive member*] 압축력을 받는 봉재(棒材)의 총칭. 기둥이나 동자기둥(쪼구미) 등이 그 예이다. 항압재(抗壓材), 응압재(應壓材)라고도 한다.

압출 성형(壓出成形)[*Extrusion molding*] 유동성 상태의 수지를 스크루에 의해 연속적으로 노즐(nozzle)로 밀어내는 방법으로서, 노즐의 모양을 바꾸게 되면 파이프, 로드(rod), 튜브, 필름 등을 성형할 수 있다. 폴리에틸렌, 폴리염화비닐, 나일론, 불소 수지 등이 쓰여진다. 조작이 간단하여 다른 성형법과 같은 단속 성형(斷續成形)이 아니라 무한 연속적으로 성형물을 얻을 수 있고 설비도 저렴하다. 최종 제품의 성형 외에 다른 성형법과의 조합(예컨대 압출 성형에 의한 튜브의 성형→취입 성형*에 의한 병 종류의 성형)으로 사용되는 수도 많다. 파이프, 로드, 필름, 튜브, 시트 등의 성형과 전선의 피복 등의 성형에 쓰여진다. →취입 성형(吹入成形)

앙리ー되 도기(陶器)[*Henri-deux ware*] 16 세기 프랑스에서 만든 도기. 태(胎)는 희고 모양을 인각(印刻)하여 그 오목한 곳에 착

색된 슬립을 상감*(象嵌)한 것. 그 위에 크림색 연유(鉛釉)를 시도한 것이다. 거의 모두에는 프랑스와 1세 혹은 앙리 2세의 문장이 붙어 있어서 이 이름이 붙여졌다. 1525년경부터 1565년경까지에 걸쳐 보아투의 상 포르세이르에서 만들어졌다. 초기의 것은 형상이나 문양 모두가 단순하였지만 중기 이후의 것은 다채롭고 형상도 여러 가지이다.

앙크탄(Louis **Anquetin**, 1861〜1932년) → 상징주의(象徵主義)

앙파트망[프 **Empâtement**] 회화 기법 용어. 그림물감을 두껍게 바르는 것을 뜻한다. 화가는 강한 표현 의욕에 불타고 있을 때 가끔 앙파트망을 원한다. 앙파트망의 수법에는 3종이 있는데, 한꺼번에 앙파트망하는 방법(몽티셀리*, 고흐* 등의 예), 추구(追究)를 거듭하여 앙파트망의 효과가 부대적(付帶的)으로 생기는 것(세잔*의 예), 계획적으로 앙파트망의 효과를 의식적으로 취한 경우(렘브란트*의 빛의 집중부분) 등이 그것이다. 앙파트망은 화면 구축의 한 방법이다.

앙피르[프 **Empire**] 나폴레옹 1세의 제정(帝政;1804〜1814) 시대(다만 이 연대를 넘어서 대체로 1800〜1830년)의 프랑스 공예 미술에 있어서 실내 장식상의 고전주의적 양식을 말한다. 파리에서 전 유럽을 거쳐 러시아까지 퍼졌다. 실내의 벽면을 서로 확실하게 구획된 격간(格間)으로 나누어지고 문이나 벽경(壁鏡)은 직선의 틀 속에 끼워져 있다. 가구류도 또한 직선적이어서 평면성이 강조되어 중후한 모양에 의해 묵직한 효과를 겨냥한다. 다른 모든 공예품의 작풍(作風)도 간소, 명료한 육곽, 엄격한 형식, 평면적 성질 등을 특징으로 한다.

애깃 웨어[영 **Agate ware**] 공예 용어. 18세기에 영국에서 만들어진 도기(陶器)의 일종. 17세기에 이미 만들어진 마블드 웨어*(marbled ware)의 특히 정교한 것을 말한다. 여러 가지 색의 슬립을 섞어서 마노(瑪瑙)와 같은 모양을 낸 것 외에 몇가지 색의 흙을 써서 태토(胎土) 자신을 마블(이긴 것)한 것도 있는데, 이것을 특히 솔리드 애깃(solid agate)이라 한다.

애니메이션[영 **Animation**] 영화의 특수 기술의 하나로서 농화*(動畫)라고도 한다. 그림에 그린 인간이나 동식물, 무생물 등을 영화의 동화(動畫) 촬영 기법으로 움직여서 연결시키는 수법. 만화 영화나 텔레비전의 커머셜(상업용)로 이용된다.

애니소트로피[영 **Anisotropy**, 독 **Anisotropie**] 공간의 이방성(異方性). 예컨대 실제로는 같은 길이의 직선이더라도 그것이 수평으로 놓여졌을 경우와 일반적으로 수직으로 놓여진 쪽을 길다고 느낀다. 이와 같이 물적 공간이 등질(等質)이더라도 그것을 인지(認知)함으로써 성립되는 심리적 공간이 등질이 아닐 경우 공간의 인지가 애니소트로피를 갖기 때문이라고 한다. 형태의 결정에 있어서는 공간 인지에 관한 인간의 지각심리적(知覺心理的) 특성을 충분히 고려할 필요가 있다.

애드 라이터[영 **Ad. writer**] 광고 카피 라이터→광고 문안(廣告文案)

애드맨[영 **Ad. man**] 광고인. 광고 제작을 담당하는 카피 라이터*, 디자이너*, 포토그래퍼*, 레이아웃 맨, 타이포그래퍼, 플래너, 아트 디렉터의 총칭이다.

애드버타이저[영 **Advertiser**] 광고주. 일반적으로 광고 활동을 하는 주체자를 광고주라고 하며 광고 대리업이나 매체와는 구별시킨다. 전파 매체의 제공자를 스폰서(sponsor), 광고 대리업의 단골 거래처인 광고주를 클라이언트(client)라고 한다. 광고 대리업의 서류에서는 어카운트(account)라고 기록하는 경우도 있다.또 예상 거래처의 광고주를 프로스펙트(prospect)라고 한다. 애드버타이저는 이들의 총칭이다.

애드버타이즈먼트[영 **Advertisement**] 「광고물」을 말한다. 애드버타이징*에 의한 제작된 광고물 그 자체이다.

애드버타이징[영 **Advertising**] 광고. 광고 활동 전반을 말하며 광고에 관한 모든 영역이 포함된다. 애드버타이징의 광고 계획에 의해 만들어진 것이 애드버타이즈먼트*이다. →광고

애드버타이징 플래닝[영 **Advertising planning**] 광고 활동의 기본이 되는 광고 계획. 광고 활동에는 광고의 계획 및 실시와 광고 효과의 측정 및 평가라고 하는 두 측면이 있으며 서로 밀접한 관계에 있다. 광고의 실시면에 있어서나 또는 광고의 효과면에 있어서 예상 외의 결과가 생겼을 경우 광고 계획은 수정하지 않을 수 없는 성질의 것이기 때문에

애드버타이징 플래닝의 수집에 있어서는 매
체, 조사 등 각 방면의 전문가의 참가가 필요
하다. 광고 계획은 그 광고 실시 기간에 따라
서 단기 광고 계획(3개월~1년)과 장기 광고
계획(1년 이상)으로 나누어진다.

애드버토리얼[영 *Advertorial*] 에드버타
이징*(광고)과 에디토리얼 (editorial: 논설,
편집의 합성어로서 〈논설 형식의 광고〉)을
말한다. 잡지에서의 권두 논문, 논설문, 학술
논문 등의 형식 또는 문화, 사회, 가정 등에
관한 르포 형식의 문체로서 소개된다. 그 필
자로는 논설가, 과학자, 평론가 등의 권위있는
사람이 선택된다. 논설의 내용은 직접적으로
광고주를 선전하는 것이 아니라(광고주의 회
사명이나 제품명을 타사의 회사명이나 제품
명과 함께 직접 거론을 하든 하지 않든) 그
논설의 내용 전체가 광과주의 산업에 도움이
된다거나 계몽적 역할을 하여 유리하게 전개
되도록 하는 효과를 기대하는 것이다.

애드－보드[영 *Ad-board*] 좁은 뜻으로는
「광고판」을 말하지만, 넓은 뜻으로는 광고물
의 게시판이나 간판*전반을 말한다.

애버트 Berenice *Abbott* 1898년 미국에서
태어난 여류 사진 작가. 파리와 베를린에서
조각과 소묘*를 배운 뒤, 후에 사진으로 전향
하여 1924년에는 레이*의 암실에서 조수로 활
동하였다. 그리하여 1925년부터 거의 독학으
로 초상 사진을 공부한 후 1929년에 미국으로
돌아와 뉴욕의 건조물과 생활의 기록 사진을
제작하였다. 1939년부터는 과학적 주제의 촬
영에 정진하였다. 정밀 묘사에 의한 장식적
효과는 그녀의 작품이 지닌 특징이다.

애슬러 워크(영 *Ashler work*) →난석적
(亂石積)

애트머스피어[영　*Atmosphere*] 지구를
둘러 싸는 기층(氣層)의 뜻에서 전도하여 생
활 환경의 분위기 혹은 예술 작품이 지니는
특유한 기분, 감정, 색조 등을 의미하는데, 그
중에서도 풍경화*와 같은 자연적 요소가 많은
것 혹은 풍속화* 등에 대해서 말한다.

애프스[영 *Apse*] 건축 용어. 어원은 그리
스어(語)의 압시스(apsis). 건물 특히 교회당
의 돌출방. 다각형 또는 반원형으로서 돌출되
는데, 건물의 동쪽에 위치되는 것이 보통이다.
로마의 바질리카식* 교회당에서 유래된 것이
며 초기 그리스도교 시대의 교회당 및 로마네

스크*의 여러 유파에 일관되어 있는 특징의
하나이다. 후에는 고딕* 교회당 동쪽의 돌출
방 〈쉬베〉(프 chevet)로 발전하였다.

1) 외관 2) 평면도
(1067년경 완성)

애프스

액면 광고(額面廣告) 차내(車內) 광고의
하나로서 액면 포스터*라고도 한다. 지하철
차칸의 창문 위나 벽 또는 천장에 부착되어
있는 틀 또는 액자에 넣는 포스터로서 사이즈
는 B3이 보통이다(지하철 등 일부에는 옆으
로 긴 형식의 것도 있다).

액션 페이팅[영 *Action painting*] 제2차
대전 후 미국의 뉴욕을 중심으로 일어난 전위
회화 운동. 1952년 미국의 비평가 해럴드 로
젠버그(Harold *Rosenberg*)가 붙인 명칭이며,
이는 전후 미국의 대표적인 표현 양식이다.
양식상으로는 같은 시기 유럽에서 일어난 앵
포르멜*과 일맥 상통하는 것으로서 전전(戰
前)의 기하학적 추상과 대비를 이루는 유기
적(有機的) 표현주의*적인 다이내믹한 추상
으로 간주되는데, 여기서는 〈액션 페인팅〉이
라는 뜻 그대로 이미지의 정착보다는 그린다
는 행위(액션) 그 자체에서 순수한 의미를 찾
으려는 경향이 특징이다. 대표적인 화가로는
폴록*, 데 쿠닝*, 클라인*(F. K.), 고르키*, 로
드코* 등을 들 수 있다. 본래는 제2차 대전 중
에 미국으로 망명한 쉬르레알리슴*의 영향 아
래에서 생겨난 사조(思潮)로서 쉬르레알라슴
*이 개척한 오토마티슴*의 기법을 더욱 철저
하게 발전시킨 수법－ 예컨대 폴록이 시도한
바닥에 펼친 캔버스 위에 유동적인 마티에르
*를 떨어뜨려 나가는 드리핑의 수법 등－ 도
들 수 있지만 쉬르레알리슴의 이미지주의(主
義)는 완전히 사라져 버렸다. 1950년대의 미
술에 뜨거운 추상의 선풍을 일으켰다.

액스민스터 융단(絨緞)[영 *Axminster carpet*
] 처음에는 액스민스터(데본셔), 후에는 주

로 윌턴(Wilton)에서 제조된 빌로도 모양으로 짜여진 부드러운 솜털 융단.

액트[영 **Act**] 본래는「행위하다」라는 뜻의 라틴어 악투스(actus)에서 유래된 말인데, 나체의 모델*이 제작 목적에 따라서 여러 가지 자세를 취하는 것을 의미하였으나 후에는 그 조형적 표현을 말하였으며 또 나체의 묘사 전부를 지칭하는 말로 쓰여지고 있다.

앨터너티브 플랜[영 **Alternative plan**]「대체안(代替案)」,「비교안(比較案)」의 뜻으로서, 계획 및 설계의 영역에서는 문제에 대한 해답이 반드시 하나뿐인 것은 아니다. 오히려 보다 좋은 해답을 유도해 내기 위해서는 경우에 따라 조건을 설정한 뒤에 여러 개의 해답을 찾아내어 각 해답의 효과를 평가 및 비교해 가는 작업을 거듭하는 것이 바람직하다. 이러할 때 계획 및 설계의 과정에서 중간적으로 제시되는 대체안 또는 비교안을 앨터너티브 플랜이라고 한다.

앰뷸러터리[영 **Ambulatory**] 건축 용어. 회랑(廻廊) 특히 성당의 애프스*를 둘러싸는 회랑을 가리킨다. 또 건물 속에 있는 또는 건물과 건물을 연결시켜 주는 낭하(廊下), 보랑(步廊)의 뜻으로도 쓰인다.

앱스트랙션(영 **Abstraction**)→추상주의

앵그르 Jean Auguste Dominique **Ingres** 프랑스 19세기의 대표적 화가 중의 한 사람. 1780년 몽토방(Montauban)에서 출생. 16세 때, 파리로 나와서 다비드(J.L.)*에게 사사하였다. 1806년부터 1824년까지 18년간 이탈리아에 머물면서 고전 회화를 연구, 특히 라파엘로*의 화풍으로부터 많은 것을 배웠다. 프랑스로 돌아온 후 라파엘로 찬미를 반영하는 고전적 작품《루이 13세의 성모에의 서약》(몽토방 대성당)을 발표하여 큰 성공을 거두었고, 그것을 기회로 당시 신흥하던 로망주의* 운동에 대항하는 고전파*의 지도자가 되었다. 1834년에는 로마의 프랑스 아카데미의 장(長)으로서 다시 이탈리아로 갔다. 고대 미술의 진수(眞髓)에 접촉한 후부터 그의 이상은 사실(寫實) 즉 인체의 유기적 생명을 정관적(靜觀的)으로 직사(直寫)하는데 있었다. 앵그르가 고대 미술의 진수에 도달하고 있었다는 것은 그가 로마에서 파리로 옮겨온《토르스 메디시스》(피니아스*식 아테나이의 軀幹)에 대한 이해를 보아도 알 수 있다. 그의 이상은

피디아스* 라파엘로*, 모차르트였다고 한다. 1841년 프랑스로 돌아온 후로부터 그의 명성은 점점 고조되었으며 마침내 아카데미와 미술학교에서 지배적인 위치를 구축하게 되었다. 앵그르의 예술은 전아(典雅)한 고전적 회화의 극치에 달하였다. 고전주의자로서 역사화의 우수작을 많이 남겼는데, 가장 개성적이고 위력이 있는 부문은 초상화와 부녀의 나체화이다. 주요작은《그랑 오달리스크》(1814년),《샘》(1856년),《입욕》,《터키 탕(湯)》(1863년),《호메르스 예찬》(1827년),《프란체스카 다 리미니》,《황금 시대》,《리비에르 부인》(1805년),《베르탕씨의 초상》(1832년) 등이다. 1867년 사망.

앵글[영·프 **Angle**]「각도(角度)」의 뜻. 회화, 사진, 영화 등에서는 대상을 보거나 촬영할 때의 대상과 시선과의 관계 각도를 말한다. 사진, 영화에서는 특히 카메라 앵글이라고 한다.

앵데팡당[프 **Indépendant**] 아카데믹한 예술에 반대하여 전혀 자유로운 작품의 심사 없는 전람회. 1800년대의 후반에 차례차례로 개최된 일련의 운동으로서 특히 1884년 파리에서 개최된 살롱 데 앵데팡당(Salon des Artistes Indépendants)이 제1회전이라고 하는 설도 있다. 그 이상은 무상(無賞), 무감사로서 작가의 자유성을 어디까지나 존중하는 데 있으며 이 운동에서 시냑*, 세잔*, 마티스* 등의 유명작가가 세상에 배출되었다.

앵리─되 양식(樣式)[프 **Henri-deux style**] 앙리 2세 시대(1547~1559년)의 프랑스 초기 르네상스* 양식. 이탈리아의 영향 아래에서 르네상스에 대한 결정적인 변화를 달성한 시기로서 건축인 레스코*, 조각가인 구종*, 제르망 피롱 등은 그 대표적인 작가들이다.

앵스(Roymond **Hains**)→누보 레알리슴

앵팀[프 **Intime**] 특별히 정한 이 말의 명확한 규정은 없다. 서민적인 소박한 생활 감정을 뜻하는 말인데, 우리 주변에 있는 것과 따뜻한 마음을 나누고 그것을 그릴 때 친밀한 애정을 화면에 담으려는 경향. 특히 보나르*, 뷔야르* 등을 앵티미스트(Intimistes)라고 부르는 수가 있다.→앵티미슴

앵포르멜[프 **Informe**]「무형파(無形派)」,「비정형파」등으로 번역된다. 1951년 봄 파리에서 비평가 미셸 타피에(Michel **Tapie**)가 주

최한 첨단적인 비구상* 회화의 전람회가 계기가 되어 프랑스, 미국, 일본, 한국 등 각국 화단의 일부에 영향을 준 유파. 프랑스의 마튀*, 뒤뷔페*, 볼스(Wols), 하리퉁크*, 이탈리아의 카포그라시(Giuseppe Capogrossi), 캐나다의 리오펠(Jean-paul Riopelle), 미국의 폴록* 등이 그 멤버. 선 그리기의 오토마티슴*, 기호의 산란, 그림물감을 흘리게 하거나 혹은 회반죽을 돋구어 놓는 방법에 의한 구상* 및 추상의 예술에 대해 〈또 하나의 다른 예술〉의 수립을 목적으로 한다. 다다이슴* 및 독일 표현주의*의 계통을 유도한 운동의 하나이다.

야경(夜警)[독 *Die Nachtwache*, 영 *Night watcher*] 렘브란트*의 대표작 중의 하나. 1642년 대장 반닝 코크가 인솔하는 사수 조합(射手組合)에서의 주문을 받고 그린 조합원의 군상이다. 날카로운 명암 아래에서 조합원이 사격에 출동하는 광경을 매우 자유롭게 다루었기 때문에 당시까지만해도 병렬(竝列)한 조상군에만 익숙해진 사람들은 일제히 이를 비난했던 문제작이다. 야경이라고 흔히 이야기되었던 것은 이 그림에 칠해진 니스가 황갈색조를 띠어 그 강한 명암조(調)를 야경으로 오인한 결과이다. 그것이 밤이 아니라는 것은 오늘날 그 니스가 벗겨져 더욱 밝게 된 것을 보아서도 알 수 있다. 유화, 캔버스, 3.65×4.38 m. 암스테르담 국립 미술관 소장.

야경(夜景)[영 *Night piece*, 독 *Nachtstück*] 등불이나 달빛 아래에서의 밤의 풍경이나 사상(事象) 등을 그린 그림. 그리스도의 탄생, 포박 등을 그리기 위하여 15세기경부터 행하여졌으며 16세기 말에 이르러 비로소 그러한 특정의 제재를 떠나 명암에 대한 예술적 흥미로서 자유로운 소재를 그리게 되었다.

야누스[라 *Ianus*] 고대 로마에 있어서 예전에는 가장 중요한 신 중의 하나. 후에 문(門)의 신이 되어 모든 것의 시작(년, 월, 일)의 신으로 되었다.' 그 포룸*에 있었던 강제 소사(強制小祠)의 문짝은 전쟁 중에 열린 채로 였다. 앞뒤 두면을 갖는 모습으로 표현되었다.

야수주의(野獸主義)→포비슴

야울렌스키 Alexej von *Jawlensky* 1864년 러시아에서 출생한 화가. 모스크바와 가까운 트레르(Tver, 지금의 칼리닌) 지방에서 귀족의 아들로 태어난 그는 산크트 페테르부라크(지금의 레닌그라드)의 미술학교에서 배웠으나 1896년 뮌헨으로 나와 안톤 아츠베(Anton Azbe)에게 사사하였다. 그리고 세잔* 및 고호*의 작품에 감동되었으며 또 호들러*의 화풍에도 관심을 가졌다. 그러나 1905년 색채 화가 마티스*를 만나고부터 그의 영향을 강하게 받아들였다. 즉 원색을 채용하여 색깔 그 자체를 색면으로 구성하는 마티스의 방식을 배워 점차적으로 순수한 형태와 밝은 색채를 사용하기 시작, 감각적인 마티에르*와 분명한 선획(線劃)을 사용한 분방하고도 다이내믹한 작품을 수립하였다. 1909년에는 스승의 화실에서 만났던 칸딘스키*, 쿠빈(→청기사), 뮌터(→청기사) 등과 함께 뮌헨에서 〈신예술가 동맹〉을 결성하였다. 1914년 제1차 대전이 발발하자 스위스로 피난하였다. 그 무렵부터 작품에 커다란 변화가 나타났던 바 1917년부터 1921년경까지에 걸쳐서는 신비적인 초상화, 그리스도상, 추상적인 얼굴을 많이 그렸다. 1921년부터는 독일의 비스바덴에 정착하여 활동하였다. 1929년 그 이듬해에 걸쳐서는 퀴비슴*의 영향을 받은 추상적인 얼굴을 즐겨 그렸다. 만년에는 종교적인 신비의 정도가 점점 강해졌다. 1941년 비스바덴에서 죽었다.

야콥센 Arne *Jacobsen* 1902년 덴마크에서 태어난 건축가. 1930년대부터 진보적인 건축가로서 활약하고 있다. Bellacrce의 유원지와 Belleirsta의 아파트(코펜하겐 교외), Aarbus의 시청사(市廳舍)(Erik Møller과 공동), Sollerod 의 시청사(Flemming Lassen과 공동), Gentobte 및 Klampenborg의 집합 주택 등의 작품이 있다. 곡선의 풍부한 사용(Bellacrce의 유원지 또는 의자의 디자인), 번갯불 모양의 플랜(Bellacrce의 아파트, Klampenborg의 집합 주택) 등 특징이 있는 디자인을 시도하였다. 덴마크에서 가장 유능한 건축가 중의 한 사람이다. 1971년 사망.

약물(約物) 인쇄 용어. 각종 기호(記號) 활자의 총칭. 구두점(句讀點), 괄호 등의 활자의 총칭. 예컨대 ＊, ◎, △, ※, ○, (), 〈 〉, " " 등.

얀센 Peter *Janssen* 독일의 화가. 1844년 뒤셀도르프에서 출생하여 거기서 1908년에 사망하였다. 존* 및 벤데만의 제자. 자연 관조에 바탕을 둔 태도로 제작했는데, 역사화와 초상화를 그렸으며 크레펠트, 브레멘에서 벽화를 그렸다.

얀손 Eugène **Jansson** 1862년 스웨덴에서 태어난 환상적 풍경 화가. 뭉크*의 영향을 받은 환요(幻妖)한 리리시즘(lyricism)과 힘찬 화풍으로 희미하게 밝은 스톡홀름의 항구와 시가(市街) 풍경을 그렸다. 1915년 사망.

양식(樣式)[영·프 **Style**, 독 **Stil**] 라틴어의 스틸루스(stilus)에서 유래한 용어. 스틸루스란 고대인이 밀을 칠한 판자에 글씨를 쓰는데 사용했던 첨필*(尖筆)이나 철필을 말한다. 여기서 그 뜻이 전도되어 미술에 있어서의 양식이란 미술적 표현의 특질을 나타내는 개념으로 쓰이게 되어 모든 예술 분야에서 그대로 불리어지고 있다. 따라서 양식이란 하나의 작품 또는 작품 그룹의 특수한 방식(형식 또는 기법)을 의미한다. 여기서의 특수한 방식이란 작품 전체로 본 표현상의 특성을 말한다. 가령 고딕식 건축을 예로 들어 설명하면 다음과 같다. 첨두(尖頭) 아치, 교차 궁륭*(交叉穹窿), 높이 치솟은 기둥 등 이와 같은 특수성이 개별적으로 고딕 양식을 형성하는 것은 아니다. 이와 같은 모든 부분의 조직적인 관계에 의해서 비로소 고딕이라는 통일적 전체의 표현 방식 즉 양식이 형성되는 것이다. 이 말이 개개의 예술가의 작품에 대하여 일컬어지는 것은 물론이며 어떤 파(派) 전반의 작품에도 적용된다. 예컨대 레오나르도파의 양식, 렘브란트파의 양식 등이 그 예이다. 특정한 지도자가 없는 미술가 그룹, 이를테면 도나우파*(派)의 양식, 바르비종파*의 양식이라는 식으로도 쓰여진다. 또 어떤 종류의 표현 형식에 있어서 하나의 고집을 특색으로 하는 시대 전반에 적용하여 로마네스크* 양식이라든가 고딕* 양식 또는 바로크* 양식이라는 말로 구분하여 일컬어진다. 이들 시대 양식 외에 민족 전체가 그 특수한 하나의 표현 형식을 가지게 되면 다른 민족의 그것과는 구별되는데, 가령 이집트인의 미술 양식은 그리스인의 그것과 현저히 다르다. 또 북유럽인(게르만 민족)과 남유럽인(라틴 민족)과의 사이에도 양식상의 차이를 인정할 수 있다. 이와 같이 민족 양식이라는 것이 문제로 대두된다. 이른바 양식에 대한 논의의 전개에 있어서 중요한 역할을 한 것은 젬퍼*의 《양식론》이다. 젬퍼에 의하면 미술 양식은 재료에 의해 제약된다. 각 재료는 각기 다른 처금법을 요구하기 때문이라고 한다. 이 예술 유물론에 반대한 학자는 리글*이었다(→예술 의욕). 양식의 역사적 발전은 리글식의 이론에 의해서만 설명할 수가 있다. 각 시대는 그 정신적인 의지의 깊이에서 출현하는 그것 자체의 양식을 가지고 있다. 물론 상이한 양식은 상호 간의 내용 분석에 의해 선명하게 비교, 파악, 인식되지만 개개의 양식이 지니는 독특한 가치는 다른 어떠한 가치와도 비교될 수는 없는 것이다. 뵐플린* 일파는 리글의 법칙을 미술의 특수 부문에 응용하였다.

양식 가구(樣式家具)→퍼니처

양식화(樣式化)[영 **Stylization**] 참된 예술품은 당연히 그 작가나 민족이나 시대 양식*의 특징을 띠고 있기 마련인데, 원리적으로는 모든 예술적 표현을 양식화라고도 할 수 있다. 이 말은 보통 자연 물상의 형태를 재래의 관용되어 온 형식에 따라서 강력하게 또는 필요 이상으로 바꾸거나 단순화하는 조형 예술상의 한 수법을 말한다. 이런 의미에서 양식화 또는 속화(俗化; conventionalization)는 실제상 문양화(文樣化)가 되는 일이 많다. 다만 이 상투적 양식화에 대하여 개성적 양식화를 구별하는 사람도 있는데, 그에 따르면 후자의 경우 단순화는 예술가가 자기 자신의 주관에 따라 대상의 본질적 형상을 요약하여 뽑아내는 것을 의미한다.→양식

양은(洋銀)[영 **Nickel silver**] 양백(洋白)이라고도 일컬어지며 동(銅)과 Ni 8∼20%, Zn 5∼25%를 포함하는 합금으로서 뛰어난 인장(引張) 강도가 있으며 가공성, 내식성, 내열성이 뛰어난 아름다운 은백색이 있다. 용도는 양식기, 장식품, 공예품, 건축 가구용 쇠장식, 악기 등에 널리 쓰인다.

양피지(羊皮紙)[영 **Parchment**, 독 **Pergament**] 원명은 그리스 말기의 도시 페르가몬 주변에서 산출된 것에서 유래하며 양(羊), 송아지, 산양 등의 가죽으로 만든 종이, 파피루스*에 대신하여 4세기경부터 사용되었다.

어낼러거스 컬러(영 **Analogous color**)→유사색(類似色)

어레인지먼트[영·프 **Arrangement**]「배치(配置),「배합(配合)」의 뜻. 조형적으로 사용할 때는 색깔이나 모양의 미적 효과가 있는 배합을 말한다. 플라워 어레인지먼트는 생화(生花), 이너(inner) 어레인지먼트는 실내 장식, 컬러 어레인지먼트는 배색*(配色)을 의미

한다.

어르거노믹스[영 *Ergonomics*] 「인간 공학」이라고 번역된다. 인간의 작업이나 일에 관한 연구에 흥미를 가졌던 주로 영국의 심리학자, 의사, 기술자, 인더스트리얼 디자이너* 등 다방면의 연구가들이 모여 1950년에 설립한 에르고노믹스 협회(Ergonomics Research Society)라는 명칭에서 생긴 신어(新語). 그리스어의 작업(work)을 의미하는 에르고(ergo)와 법칙(law, customs, habits)을 의미하는 노모스(nomos)와의 합성어로서 〈일의 과학〉, 〈힘을 정상화하는 것〉이라는 의미를 지닌 말이며 인간이 활동 즉 제품을 생산하거나 기계를 조작할 때 내는 근력 또는 출력을 적정화(適正化)하기 위한 학문이다. 기관지 《Ergonomics》의 제1호가 1957년에 발간되었다.

어번 디자인[영 *Urban design*] 도시 설계. 조사와 분석에 의해 도로, 녹지, 토지 이용 등의 기본 방침을 설정하는 도시 계획을 기초로 하여 도시의 인간적 공간 질서를 창조적으로 시각화해가는 것.

어번 리뉴얼[영 *Urban renewal*] 「도시 개량」,「지구 개량」의 뜻. 도시 환경이 악화되어 있는 지역이나 역사적, 사회적으로 기대 가치가 높은 지역을 대상으로 해서 도시를 계획적으로 그 지역을 개량하여 건전한 커뮤니티의 유지 및 발전을 지향하는 것. 개량에는 철저적인 것(redevelopment)과 부분적인 것(rehabilitation)이 있다. 지구 보존(conservation)도 어번 리뉴얼의 한 형태이다.

어번 스트럭처[영 *Urban structure*] 도시 계획 분야의 전문 용어. 도시를 구성하는 여러 요소 중 가장 〈기간적(基幹的)인 것〉을 말한다. 구체적으로는 도로나 전기, 가스, 수도 등의 에너지 배관 및 그것들을 포함할 건축물 등을 말한다.

어번 스프롤[영 *Urban sprawl*] 도시의 인구 집중에 따른 도시 변두리 지역에서 주택이 무질서하게 퍼져가는 상태를 말하며 스프롤화(化) 또는 스프롤 현상 등의 용어로 생겼다. 스프롤화를 바로 잡기 위해서는 토지의 사용 규제를 수반한 장기의 토지 이용 계획 및 그 계획의 수립과 실시가 필요하다.

어서메트리→시메트리

어셈블리[영 *Assembly*] 1) 조립 작업(기계 생산의). 2) 기계 각부의 상호 관계를 표시

하는 도시(圖示). 3) 조립 공장, 어셈블리 숍(assembly shop)

어소시에이트 크리에이티브 디렉터[영 *Associat creative director*] 크리에이티브 디렉터*의 보좌에 해당한다. 크리에이티브 그룹 시스템*에 있어서 크리에이티브 디렉터와 함께 광고 제작 부문을 담당하는 책임자이다.

어조(魚鳥) 모티프[독 *Fisch-Vogel Motiv*] 초기 카롤링거 왕조 시대(7~8세기) 필사본의 서지(書誌)에 있는 이니셜 장식의 모티프*인데, 물고기가 새의 형태에서 글자가 생겼다고 한다. 초두 문자 장식의 한 종류

어카운트 수퍼바이저[영 *Account supervisor*] 광고 대리업의 콘택트 부문 즉 대리업자와 광고주와의 연락 추진을 위한 대표자를 말한다. 광고의 계획, 예산의 산정, 광고의 작업 관리 등의 광고 활동을 대리업과 광고주와의 사이에서 원활하게 집행시키는 역할을 한다.

어카운트 이그젝티브[영 *Account executive*] 광고주와 대리업과의 사이에 있는 대리업의 계원으로서 대리업의 모든 부문과 연락하며 광고주의 요망에 응답하는 것을 직무로 하는 사람. 오늘날의 광고 대리업은 단순한 광고 알선이 아니라 광고주를 위해 광고를 포함하는 모든 마케팅에 대해 입안(立案), 실시의 업무를 취급한다.

어쿠스틱 보드[영 *Acoustic board*] 건축용 자재의 일종. 구멍이 뚫린 판자로서 흡음판용(吸音板用)으로 만들어졌으나 최근에는 그 성능과 관계없이 벽면이나 천장의 의장(意匠)에 이용되는 예가 많다.

어텐션 게터[영 *Attention getter*] 「주의를 사로잡는 것」의 뜻. 포스터 등의 광보(廣報) 매체를 보는 사람의 주의를 환기시키기 위하여 디자인할 때 계획적으로 커다란 화상을 배열하거나 가시성(可視性)이 높은 배색 방법을 취하는 것. 캐치 프레이즈*도 그 하나의 예이다.

어트리뷰트[영 *Attribute*] 예술상으로 인물의 도상적(圖像的) 표현에 갖추어지는 종교적, 신화적 혹은 지위적인 존엄이나 또는 생애의 중요한 사건에 관련되는 표호(表號)를 말한다. 특히 성인의 표호(라 attribute sanctorum)가 매우 발달하여 있으므로 거기에 대해서 설명한다. 일반적인 표호에서는 성인을 표시하는 광배(光背), 순교자를 나타내

는 종려(棕櫚), 사도 또는 교회 박사를 나타
내는 책이나 두루마리, 고위 성직자를 표시하
는 복식(服飾) 등이 있다. 개인적 표호는 일
정한 성인에게 붙여지는 것으로, 복음사가
(福音史家)는 4세기 말경에 이미 표호를 가
지고 있었는데, 예를 들면 5세기에 사도 베드
로는 열쇠, 6세기에 세례자 요한은 작은 양으
로 결부되었다. 이리하여 중세 전성기에는 대
략 확정되어 말기에는 달력의 축제일이 표호
로 나타날 정도였다. 표호의 주된 것을 들어
보면 우선 이름의 모양과 결부되는 것이 있다.
즉 성 아그네스*가 작은 양으로 또 성 도미니
쿠스가 횃불을 물고 있는 개와 결부되는 경우
이다. 후자에게서는 도미니크회사(會士)를
의미하는 도미니카니가 도미니와 카니스 즉
주(主)의 개라고 해석되기 때문이다. 순교자
의 고난과 관련되는 것으로는 성 퀴리누스와
만구(挽臼), 성 에라스무스*와 방차(紡車),
성 아폴로니아와 치부겸자(齒付鉗子), 알렉
산드레이아의 성 카타리나와 부서진 차, 복음
사가 요한과 기름솥, 성 비르투스와 물 끓이
는 솥 등 성인의 전기에 관한 것으로는 투르
의 성 마르티누스와 만트의 시여(施與), 튀링
겐의 성 엘리자베스 기타와 시여물(施與物)
등이다.

어플라이드 아트[영 *Applied art*] 조각,
회화, 음악, 문예 등과 같이 순수하게 미적 가
치를 추구하는 예술을 자유 예술(free art) 또
는 순수 예술(pure art)이라 하는데 대해 공
예, 장식 미술, 건축 등과 같이 실제의 사용
목적에 구속되면서 효용 가치와 미적 가치를
추구하는 예술을 어플라이드 아트라고 말한
다. 일반적으로 〈응용 미술〉이라 번역되는데
부자유 예술, 효용 예술, 목적 예술 등으로도
일컬어진다. 예술의 이와 같은 분류에 의하면
디자인은 어플라이드 아트에 속한다.

어피니언 리더[영 *Opinion leader*] 선전
이나 설득에 어떤 특정한 집단에서 영향을
주어 이들 사람들의 의견을 일정한 방향으로
주도해가는 중심적인 인물로서 커뮤니케이션
의 매개자 역할을 하는 사람을 일컫는 말이다.

언밸런스[영 *Unbalance*] 본래는 「평형
을 잃는다」는 뜻이지만 계획적으로 좌우 대
칭을 피한 새로운 형식의 의장(意匠)에 곧잘
사용된다.→밸런스

언피니시드 콘크리트[영 *Unfinished conc-*
rete, Architectural concrete, Fairfaced con-
crete] 건축 용어. 콘크리트의 조형과 소재
로서의 아름다움을 표현하기 위해 콘크리트
표면을 마무리 재료로 입히지 않고 목제나 강
철제의 형틀을 벗긴 면을 그대로 완성면으로
하는 것을 말한다. 철근 콘크리트 건조에서의
벽면, 기둥, 들보 등의 마무리 처리에 널리 이
용되고 있다.

얼리 잉글리시[*Early english*] 영국 초
기 고딕의 건축 양식을 말하는데, 1175년경부
터 1270년경에 걸쳐 발전한 섬세, 우아로 결
부되는 선의 순정 및 단순을 특색으로 한다.
가장 뚜렷한 특징은 첨두 아치*와 창살(mul-
lion)이 없는 가늘고 긴 예첨창(銳尖窓, lan-
cet-window)이다. 영국의 고딕은 이 양식 시
기에 이어지는 다음 단계에는 데커레이티드
스타일*로 발전하였다.

엄격 양식 시기(嚴格樣式時期)→그리스 미
술 3

엄블로 Robert *Humblot* 1907년 프랑스에
서 출생한 화가. 소르본느 대학에서 자연과학
을 배웠고 후 시몬에게 사사하여 그림을 배웠
다. 폴스 누벨*의 기치를 들고 〈데생으로 돌
아 오라, 전통의 기법으로 복귀하라〉고 주장
하면서 데포름*(déform)된 오늘날의 회화의
숙청을 주장하였다. 살롱 도톤* 및 앵데팡당
전*에 출품하였다.

에게 미술[영 *Aegean art*] 그리스인이
이주해 오기 전인 기원전 약 3000~2000년 기
(期)에 에게해(Aegae 海)를 중심으로 그 주
위의 키클라데스 군도(Cyclades 群島) 및 소
아시아 연안과 그리스 본토에서 번창했던 문
명을 가리켜 에게 미술이라고 한다. 여기에는
서로 밀접한 연관 관계를 가지면서도 분명하
게 구별되는 세 문명 즉 전설적인 크레타(독
Krate, 영 Crata)의 왕 미노스(*Minos*)의 이
름을 본따 미노스 문명이라고 불리어지는 크
레타 문명, 크레타 북족의 소군도(小群島) 문
명인 키클라데스 문명, 그리고 그리스 본토에
서 발달된 헬라딕 문명이 있다. 그리스 본토
의 테살리아(Thessalia)에서는 기하학적 모양
으로 장식한 용기를 특색으로 하는 하나의 문
화가 인정된다. 이 문화는 의심할 것도 없이
유럽의 〈대상장식도기(帶狀裝飾陶器)〉와 결
부되는 것으로서, 그 영향은 중부 그리스에까
지 미치고 있다. 크레타의 신석기 시대 유품

으로는 흑색 또는 적색을 덧칠해서 만든 또는 장식 모양을 새겨 놓은 도자기만이 전해지고 있다. 키클라데스 군도에서도 이러한 경향이 계속되었는데, 여기서는 모양을 새겨 넣은 용기가 중기 청동기 시대의 유품에서도 발견되었다. 그러나 중부 그리스에서는 이미 청동기 시대 초기에 흑화(黑畵)로 장식한 밝은 바탕의 도자기가 생겨났다. 에게 미술에 있어서 최고의 업적은 기원전 1600년경부터 1400년경에 걸쳐 크레타 섬을 중심으로 발달된 문명의 미술이다. 이 미술은 에게해 주변 전역으로 펼쳐졌다. 이 시대에 나타난 크레타의 항아리는 모양과 장식이 모두 변화 무쌍한, 완숙한 기술과 소용돌이치는 역동적 장식 무늬로 아름답게 채색되어 있다. 그 대표적인 예는 크레타 섬의 필라이카스트로에서 발견된 《문어 문양 항아리》(크레타 헤라클리온 미술관)와 카마레스(Kamares)에서 발견된 이른바 카마레스 양식인 《부리 모양의 항아리(또는 카마레스 항아리)》이다. 와니스(varnish)의 성격을 띠는 흑색 물질로 덧칠한 위에 소용돌이 무늬나 동식물을 새로운 모양으로 변형한 추상적인 무늬가 등황색, 백색, 적색 등으로 채색되어 있다. 이러한 놀라운 채색 기술은 실내 장식과 벽화로 발전되었다. 미노스 시대의 벽화가 그 기원에 있어서는 이집트의 영향을 받았다고는 하지만 그 기분이나 미적 감각은 그렇지 않다. 벽화의 대부분은 무성한 식물 사이의 동물이나 새, 바다의 생물 등을 보여준 자연의 정경들인데, 부동성(不動性)이 아닌 율동적인 운동에의 강한 열정으로 표현되어 있다. 이는 분명히 크레타인의 풍부하고도 독창적인 상상력의 산물인 것이다. 크레타의 도기는 대체로 그리스 본토(테살리아)로부터 모방한 것들이다(→미케네 미술). 초기 미케네 시대의 항아리는 크레타의 방식과 흡사한 사실적(寫實的)인 장식에서 비롯된 것으로서, 식물모양은 적지만 파도 모양, 수중에서 일렁거리는 해초의 모양, 어개류(魚介類) 등이 많다. 미케네 시대의 말기가 되면 이러한 사실미는 후퇴되고 배치와 구도에 중점을 둔 추상화 또는 도안화의 경향으로 발전하고 있다. 또한 미케네의 이른바 《아트레우스의 보고(寶庫)》라는 분묘를 포함한 다수의 분묘에서는 대단히 정교하게 세공된 황금 제품을 비롯한 소형의 도기상(陶器像), 테라코타*, 상

아 제품, 청동 제품 등이 출토되었다. 이 중에서도 특히 유명한 것은 《사자 머리 모양을 한 술잔》(아테네 국립 미술관), 《바피오의 술잔》*(아테네 국립 미술관) 등이다. 초기 키클라데스 문명의 유품 중에는 일종의 기이한 인상을 주는 많은 대리석 우상이 있다. 사자(死者)와 함께 묻혔던 부장품들로서, 대부분 가슴에 양 팔을 겹쳐 끼고 있는 나부(裸婦)의 입상인데, 당시의 출산(出産)과 풍요를 지배하는 여신(女神)인 것같다. 평평한 동체, 우뚝 솟은 긴 코 외에는 아무런 형체도 없는 타원형의 얼굴, 원통같은 목 등 단순한 형태를 하고 있을 뿐이다. 그러나 이 중에서는 구석기시대나 원시 미술의 범위를 넘어선 믿기 어려울 만큼 세련된 현대적인 외모로 소각된 것도 있다. 이러한 예는 아모르고스에서 출토된 나긋나긋한 소녀와 같은 상이다. 크기에 있어서는 극히 작은 것에서부터 높이 15m에 이르는 것까지 폭 넓은 변화를 보여 주고 있다. 이를 특별히 키클라데스 미술(영 Cycladic art)이라고 한다. 또한 에게 미술에 있어서 빼놓을 수 없는 가장 훌륭한 제작품은 공예* 특히 금속 세공품이다. 정교한 금과 은의 상감*(象嵌)을 시도한 단검(短劍), 임보스트 워크*에 의한 금제 술잔 등 우수한 유품이 많다. 크레타의 건축은 지중해 영역에 있어서 달리 그 유례를 찾아 볼 수 없는 궁전을 만들어 내었다. 이들 궁전이 붕괴(기원전 1400년경)되기에 앞서서 이미 크레타 미술은 그리스 본토(펠로폰네소스)에 전하여짐으로써 거기에서 기원전 1200년경까지 〈크레타-미케네 미술〉로서 존속되었다.→크레타 미술 →미케네 미술

에나멜[영 **Enamel**, 프 **Émail**] 1) 도료(塗料)로서는 광택 페인트(enamel paint)를 지칭함. 유성(油性) 와니스(varnish)에 전색제(展色劑)와 여러 가지 안료(顔料)를 개어 넣은 것으로서, 마르면 깨끗하고 딱딱하며 반들거리는 윤기가 있는 면으로 되는 것이 특색이다. 2) 회화에서는 최고도의 광택이나 윤기에 가까운 오히려 강한 반사로 표현되어야 할 부분을 그와 같이 되도록 《마무리 효과》를 내는 마지막 손질에 대하여 쓰는 화가들의 용어. 3) 법랑(琺瑯)*. 금속(금·동·은·철) 또는 도자기의 표면에 방청(防錆)이나 장식을 위해 바르는, 광물을 원료로 하여 만든 불투명한 유리질의 유약*(釉藥). 사기 그릇의 겉에

발라 불에 구우며 밝은 윤기가 나고 금속에 발라서 구우면 사기 그릇의 잿물과 같이 된다. 법랑을 발라 구운 그릇을 가리켜 enameled ware라고 한다. 4) 에마이유 클르와조네(émail croisonné), 이른바 칠보(七寶). 금속 바탕에 금조각으로 꽃, 새, 인물 등의 모양을 윤곽선으로 그리고 그 윤곽선을 따라 여러 가지 색깔의 유리질 반죽물로 채워 넣은 뒤 불로 구워서 접촉시켜 만들어지는 것으로서, 우리나라에서는 여성들의 장신구에 많다. 이 기법은 비잔티움(Byzantium)에서 처음 발명되었다. 5) 에마이유 샹플레베(émail champlevé), 동(銅)과 같은 금속 표면에 여러 가지 장식 무늬 또는 형(形)을 윤곽으로 그린 뒤 그것을 완전히 파내고 그곳에 유리질의 반죽물을 채워 불에 굽는다. 굳어지면 그것을 파낸다. 이 기법은 에마이유 클르와조네와는 전혀 다르다. 본래는 십자가, 제단, 성찬배(聖餐杯) 등과 같은 종교상의 용구를 만들 경우에만 응용되었으나 나중에는 모자의 장식품, 문장(紋章) 등을 만들 경우에도 쓰여지게 되었다.

에디큘라[라 *Aedicula*] 라틴어로 본래의 뜻은 「소(小)건축」이다. 그러나 로마 시대에는 특히 신을 모시는 작은 사당이나 혹은 사원의 안쪽에 두는 신상(神像)을 넣는 신감(神龕) 또는 로마의 가정에 있던 감실(龕室)을 의미하였다. 또 건축 술어로 파사드*의 중심을 이루는 신전 입구와 같은 모티브(페디먼트*가 있는 입구 혹은 창문 등)를 말하는 경우도 있다.

에디토리얼 디자인[영 *Editorial design*] 신문, 잡지, 서적 외에 책자 형식의 인쇄물을 시각적으로 구성하는 그래픽 디자인*의 한 분야. 레이아웃*, 타이포그래피*, 일러스트레이션*, 종이, 인쇄 형식의 선정(選定) 등을 그 내용으로 한다. 전체의 시각적 통일 효과를 올리는 것이 중요하다.

에레라 Juan de *Herrera* 1530년 스페인에서 태어난 르네상스*의 대표적 건축가. 이탈리아와 플랑드르에서 배운 후 카를로 5세 및 펠리페 2세를 섬겼다. 발랴드리의 카테드랄*, 마드리드의 세고비에 다리를 건조했다. 엘 에스코리알의 설계에 기여한 바가 크다. 1597년 사망.

에레크테이온[희 *Erekhtheion*, 영 *Erechtheum*] 아테네의 파르테논* 신전 건너편에 있는 아크로폴리스*의 북쪽 기슭에 세워져 있는 이오니아식* 신전. 확실치는 않으나 므네시클레시*에 의해 기원전 421~405년에 건축된 것으로 보고 있다. 고전기 이전 시대에 있어서 그리스 본토에 건축된 몇 안되는 이오니아식 건물 중에서도 가장 크고 복잡한 설계로 이루어진 건축으로서, 달리 그 유례가 없다. 주된 특징은 훌륭한 솜씨로 평평하지 않은 경사진 부지에 맞추어져 세워졌고, 서쪽 정면 대신에 그 양 옆에 부속된 두 개의 현관 즉 북쪽으로 향한 아주 큰 현관과 파르테논으로 향한 작은 현관을 가지고 있다. 특히 후자는 잘 알려진 〈소녀상(少女像)의 현관〉이며 그 지붕은 일반적인 형식의 원주 대신 높은 난간 위에 여섯 개(정면에 네 개 좌우에 각 한 개석)의 여인 조상(女像石柱)(→카뤼아티데스)으로 받쳐져 있다. 길 건너편에 있는 파르테논의 석주가 남성적인 것에 비해 이는 이오니아식 주식의 정교한 심리적 세련됨이 실제로 여성적인 특성(비록 나약하지는 않다고 하더라도)으로 표현되어 있다. 에레크테이온의 조각 장식이 이 여성 석주 외에 현존하고 있는 것으로는 프리즈* 뿐이다. 박공(博拱)에는 아무런 장식도 되어 있지 않다. 그러나 원주의 기부(基部)나 주두*, 문간, 창문의 테두리에 새겨 놓은 장식은 매우 정교하고 화려하다. 건물에 새겨져 있는 기록에 의하면 인물상 조각에 든 비용보다 더 많은 비용이 이 장식을 위해 쓰여진 것으로 되어 있다. 이 신전의 이름이 에레크테이온이라고 한 것은 아테네의 전설상의 왕 에레크테우스가 그곳에 세워진데서 유래하였다.

에로스[희 *Eros*, 라 *Cupid*] 그리스 신화 중 아프로디테*의 아들로서, 사랑의 신. 자신의 화살로 사랑하는 사람의 마음에 쏴 넣는다. 생성(生成)의 원동력으로도 생각되었다. 시(詩)에 있어서는 항거할 수 없는 힘이 있는 변덕스러운 신으로 노래된다. 헬레니즘 이후 점차 「사랑」을 복수(複數)로 쓴 결과 대부분 장난꾸러기같은 날개있는 아이의 모습으로 표현되고 있으나 예전에는 소년의 모습으로 표현되었다.→프시케

에르니 Hans *Erni* 1909년 스위스 뤼체르(Luzern)에서 출생한 화가이며 상입 비눌가. 세계의 디자인계에서도 특이한 존재로 주목받고 있는 우수한 디자이너일 뿐만 아니라 화

가로서도 저명한 만큼 다재다능한 작가이다. 처음에는 스위스의 공예학교에서 배웠으나 그 후 유럽 각지로 여행한 뒤 파리에 머무르면서 피카소*, 브라크*를 비롯하여 아르프*, 몬드리앙*, 무어*, 칼더*, 칸딘스키*, 브랑쿠시*등 추상파의 전위(前衛) 그룹과 친교를 맺었다. 1939년에는 취리히의 박람회를 기념하여 벽화를 그렸는데, 추상 형체와 사실과의 종합을 겨냥하는 야심적 작품으로 큰 반향을 일으킨 문제작이 되었다. 제2차 대전 후에는 스위스에서 살았다. 주로 포스터* 기타 상업 미술계에서 다채로운 활동을 계속하였다. 화풍이 다각적이고 엄격한 사실, 추상, 초현실적 수법을 교묘히 종합하는 외에 사회적 주제의 새로운 조형적 처리에 관심이 강했던 특이한 작가이다. 그의 작풍의 영향은 세계의 젊은 화가나 디자이너 사이에 크게 번지고 있다.

에르미타즈 미술관(美術館)[영 *Museum of Ermitaj*] 소련의 레닌그라드에 있는 소련 최대의 유명한 미술관으로, 세계 각국의 모든 시대의 미술 작품과 일부 생활 기념물을 수집 소장하고 있다. 역대 러시아 황제 특히 피오트르 대제와 에카테리나 2세의 콜렉션을 중심으로 하고 있다. 주된 수집품으로는 고대 이집트, 아시리아, 바빌로니아를 비롯하여 그리스, 로마의 조각과 벽화, 페르시아 및 회교의 미술, 흑해 연안의 여러 민족(스키타이인, 살마트인)의 미술, 서구의 회화와 소묘*, 판화*(14~19세기) 및 화폐, 메달, 석각(石刻), 자기*, 무기 등이 있다.

에르빙 Auguste *Herbin* 프랑스의 화가. 1882년 북프랑스 키에비에서 출생한 그는 1905년 이래 앵데팡당전*에 출품하면서 파리 화단에 등장하였다. 이어서 퀴비슴*의 감화 특히 피카소*의 영향을 많이 받았다. 또 추상적 경향으로 접어들어 퀴비슴적 정물화에서 그 기하학형화(幾何學形化)를 진행하여 마지막에는 삼각형, 원, 구형(矩形)이라고 하는 기하학형과 적, 청, 황의 원색으로 기본적 형태와 색채를 조합한 추상 회화를 그렸는데, 철저한 기하학주의로 독특한 지위를 점하고 있다. 전후에는 추상파의 한 분파의 대가로서 존경받았다. 레알리테 누벨전(Réalité Nouvelle)에 작품을 발표하였고 또 그 추상주의*를 주장하여 자신의 견해를 밝힌 저서도 출간하였다. 그는 그 기본적 기하학형과 원색과의 조합에 의해서 생기는 형태에 알파벳 문자와 같은 의미를 인정하고 있다. 1960년 사망.

에르푸르트 Hugo *Erfurth* 1874년 독일 할레(Halle)에서 출생한 초상 사진 작가. 클래식*한 수법이긴 하지만 포름*에 대한 날카로운 감각으로 성격 묘사에도 뛰어났다. 《케테 코르위츠》(1924년), 《한스 토마》(1929년), 《오토 딕스》(1930년) 등이 대표적인 그의 작품들이다. 1948년 사망.

에른스트 Max *Ernst* 독일 화가. 1891년 쾰른 부근의 브뤼르 출신. 본(Bonn) 대학에서 철학을 배웠으나 1910년경 표현파*화가 헬뮤트 마케(→청기사)와 사귀게 되면서부터 화가로서의 길을 걷게 되었다. 1913년 베를린에서 개최된 제1회 〈독일 가을의 살롱〉에 출품한 뒤, 처음으로 파리를 방문하였다. 최초에는 미래파*의 경향이었으나 입체파(→퀴비슴)를 거친 뒤 1914~1918년까지 병역 의무를 마치고 1919년에는 아르프* 및 바르겔트(Baargeld)와 함께 쾰른에서 다다이슴* 그룹을 결성하면서 종전의 회화 개념을 타파하였다. 이듬해 파리에서 처음으로 콜라즈* 전시회를 개최하였다. 1922년 이후부터 파리에 정착하였고 1924년에는 쉬르레알리슴* 운동에 적극적으로 참여하였다. 이듬해인 1925년에는 처음으로 독자적인 기법이라 할 수 있는 프로타즈*를 고안하여 발표(쉬르레알리슴 제1회전에 출품)함으로써 쉬르 레알리슴 분야에 새로운 국면을 개척하였다. 한편 그는 스페인 출신의 화가 미로*와 더불어 러시아 발레단의 공연 작품 《로미오와 줄리엣》의 무대 장치를 담당하였다. 그리고 그가 남긴 화첩(畵帖)으로서 《박물지(博物誌)》(Histoire naturelle, 1926년)와 《백두녀(百頭女)》도 매우 유명하다. 1941년에 미국으로 건너가서 1945년까지 뉴욕에 거주하다가 1946년에는 애리조나주의 시도나(Sedona)로 거처를 옮겨가서 원시적이고도 야생적인 세계를 탐구하였다. 그런 후 1949년에 파리로 돌아와 이듬해인 1950년에 도르망 화랑에서 개인전인 대회고전(大回顧展)을 개최하였다. 1976년 사망.

에마누엘 양식(樣式)[영 *Emanue style*] 포르투갈의 에마누엘 1세가 통치하던 시대(1495~1521년)에 번영했던 건축 양식으로 후기 고딕 양식과 르네상스 양식과의 혼합 양식.

에마우스(에마오)[*Emmaus*] 예수의 제 자 두 사람이 부활한 주님을 만난 마을 이름. 예루살렘의 서쪽 6km에 있는 크로니에를 가 르키는 말이라고 한다. 렘브란트* 등의 회화 적 표현이 있다.

에마유(프 *Émail*)→에나멜

에마유 샹플레베(*Émail champlevé*)→에 나멜

에마유 클로와조네(*Émail croisonné*)→에 나멜

에머슨 Peter Henry **Emerson** 1856년 쿠 바에서 출생한 영국 사진 작가. 1869년 영국 에 이주, 처음에는 의학을 전공하여 1885년에 학위를 얻었다. 1882년 이래 아마추어 사진 작가였으나 1886년에 완전히 사진 작가로 전 향하고 그 후부터 10년간에 자기의 사진을 삽 화로 한 책을 다수 펴냈다. 그의 저서《자연주 의*적 사진》은 당시 유행하던 회화적인 사진 을 비판한 내용으로 상당한 물의를 불러 일으 켰다. 1936년 사망.

에멀전[영 *Emulsion*] 어떤 액체의 입자 (粒子)가 이것과 혼합되지 않는 다른 액체로 부산되어 있는 것을 말한다. 유탁액(乳濁液) 이라고도 한다.

에메랄드 그린[영 *Emerald green*, 프 **Vert veronaise**] 안료 이름. 에메랄드와 같이 맑 고 아름다운 녹색(綠色). 녹색 안료 중에서 가장 선려하고도 독특한 색상을 지닌다. 카드 뮴이나 주황색 안료와 섞어 쓸 수는 없으며 또 음폐력과 착색력이 약한 흠이 있다.

에반스 Arthur **Evans** 1851년 영국에서 출생한 학자. 부친 존 에반스는 공업가로서 또한 영국 선사 고고학의 창립자의 한 사람. 아더는 옥스퍼드, 괴팅겐 등에서 배웠다. 1893 년 처음으로 크레타섬으로 여행하여 1895년 에는 크레타 문자에 관한 논문을 발표하였다. 1900년부터 케팔레(Kephale) 언덕 즉 크노소 스*를 발굴하기 시작한 이래 그의 생애를 이 땅의 발굴과 크레타 문명의 연구에 바쳤다. 크노소스의 발굴은 제1차년도부터 대성공으 로 크레타 제1의 유적이라는 것을 알았다. 그 때부터 매년 크노소스와 그 부근에서 발굴을 계속하여 놀랄만한 결과를 매년 발표하였다. 그리고 마침내《크노소스의 미노스 궁전》(pa- lace of Minos at knossos, 1921∼1936. 4권, 색 인과 함께 7책)은 크레타 문명 전반에 걸쳐

언급하여 이 문명에 대한 최고서(最高書)로 손꼽히고 있다. 그의 발굴은 상당히 과학적이 어서 정밀 세심하고도 조직적이며 또 현지에 서 일부 복원도 시도하였다. 크레타 문명이 미케네 문명의 원천이라고 밝힌 것은 주로 그 의 공로였다. 또 크노소스 궁전의 표준층에서 크레타 문명의 연대를 3기(三期) 구분적으로 정하여 그보다 에게 문명*의 편년(編年)이 수 립되었다. 또 크레타 문자의 연구에도《Scripta Minoa》(2권)의 저서가 있으나 해독을 못하 고 있다. 또 크레타 신앙의 자연 숭배, 주물 숭배(呪物崇拜)에 대해서도 자신의 견해를 발표하였다. 연구의 협력자로 마켄지(*Macken- zie*)가 있다. 1940년 사망.

에베니스트[프 **Ébéniste**] 영어의 cabine- t-maker에 해당하는 고급 가구 기사(技師)를 말하며, 글자의 뜻 자체는 에버니직인(ebony 職人)이라는 뜻. 17세기초 고급 가구 제작에 있어서 에버니(黑檀)의 사용이 급격히 유행 하였을 때 특히 고도의 섬세하고도 세련된 기 술을 요하는 에버니의 과거 기사들은 그들의 능력을 과시하기 위해 에버니스트라는 이름 을 자칭한 데서 이 말이 유래되어 생긴 용어 이다. 18세기에 이르러서는 에버니의 유행도 급격히 줄어들었으나 그 후에도 고급 가구 직 인의 명칭으로 계속 쓰여졌다.

에베르츠 Josef **Eborz** 1880년 독일 림부 르크에서 출생한 화가. 뮌헨, 뒤셀도르프, 칼 스루에, 슈투트가르트 등에서 배운 뒤 표현주 의* 운동에 참가하였으며 특히 종 교적인 모 티브를 즐겨 그렸다. 1942년 사망.

에보시[프 **Ébauché**] 밑그림 또는 간단 히 그린 그림이라는 말이다. 조각의 경우에는 대충 깎아 놓은 단계도 에보시라고 한다. 타 블로* 제작 의 단계에서는 에스키스*의 다음 단계 즉 유화물감(또는 템페라)으로 대강 그 린 것을 지칭하는 말이다. 작품은 글라시*로 그려지든 파트*로 그려지든 상관없이 밑그림 여하에 따라 강한 영향을 받는다. 예컨대 파 랑색 바탕 위에 칠해진 검정은 한층 더 깊은 맛이 난다. 르네상스기(期)이 있어서 이탈리 아파(派)는 흑색, 스페인파(派)는 빨강, 네덜 란드파(派)는 회색 또는 갈색의 에보시가 쓰 였다. 인상주의* 이후에는 에보시를 쓰지 않 고 화면에 직접 바로 그려버리는 경우가 많아 졌다.

에스코리알[*Escorial*] 스페인의 수도 마드리드(Madrid)에서 서북쪽으로 약 30마일 떨어져 있는 산 로렌초 델 에스코리알 수도원(El real Monasterio de San Lorenzo del Escorial)의 통칭. 스페인 국왕 펠리페(필립) 2세(재위 1556~1598년)가 아우구스티누스 교단 수도원 겸 왕궁이였다. 중앙 입구에 들어가면 교회당의 전정(前庭)이 있고 그 안쪽에 교회당, 그 뒤에는 궁전이 있으며 우측에는 학교, 좌측에는 사제관(司祭館)이 거의 대칭적으로 배치되어 있다. 학교 및 궁전에는 큰 중정(中庭)이 있다. 이탈리아에서 교육을 받은 톨레도(Juan Bautista da *Toledo*)의 설계에 의해 1563년 기공, 1567~1584년까지 미켈란젤로*의 문하생이며 톨레도의 동생인 에레라*가 공사를 계속하였다. 건물의 주요부는 브라만테*가 설계한 산 피에트로 대성당*을 모방하여 건축된 것이다. 즉 교회당의 평면은 이탈리아식(式)이고 중앙부에는 큰 돔이 있으며, 궁전 및 학교는 르네상스 궁전이 건축의 수법으로 되어 있다. 따라서 이 건물은 스페인 르네상스의 대표적인 건축의 하나이다. 건물의 내외부는 모두 회백색의 화강암으로 되어 있고 장식된 부분은 매우 적다. 실내의 장비에는 17세기까지에 걸쳐 다수의 예술가가 참여하였다. 현재는 부속 건물로 귀중한 사본을 소장하고 있는 도서관도 있고 또 훌륭한 회화 (반 데르 바이덴*, 보츠*, 티치아노* 등의 작품을 포함)를 소장하고 있어서 특히 유명하다.

에스키모 미술(美術)[영 *Art of the Eskimos*] 알라스카를 중심으로 생활하고 있는 에스키모인의 미술은 변화가 다양한 나무로 만든 가면(假面), 뼈나 치아를 깎아 만든 자연주의적인 조각이 많은데, 이는 인디안 조각의 영향을 받았기 때문인 것으로 추측된다. 또 치아에 새긴 선묘(線描)는 그들의 일상생활을 표현한 것으로 매우 생동감이 넘치고 있다. 골편마찰 발화장치(骨片摩擦發火裝置)나 파이프의 동체에 새겨 놓은 순록 썰매의 행렬 등이 그 좋은 예이다. 이들의 미술에 관심이 쏠려지기 시작한 것은 근래의 일이다.

에스키스[프 *Esquisse*] 「밑그림」, 「초안(草案)」, 「기본도」 등의 뜻을 지닌 말이며, 회화에서는 큰 작품을 제작하는데 있어서 준비 단계로서, 작은 종이나 천에 축소하여 간단히 그려 보는 것 즉 화고(畵稿)를 의미한다. 그리고 이 에스키스에서는 경우에 따라 색채나 명암의 효과까지도 시도될 수 있다. 따라서 대작이나 구도가 복잡한 작품에 착수할 경우에는 특히 에스키스를 통해서 충분히 준비(연습)를 할 필요가 있다. 왜냐하면 에스키스에는 자유로운 이미지 전개라는 묘선(描線)을 통해서 작자의 조형 사고(造形思考)나 개성, 작품의 주제가 갖는 핵심 등이 의외로 잘 표현되어지는 경우가 많기 때문이다. 한편 옛 거장들이 남긴 프레스코 벽화* 등에서는 벽면에 바늘구멍이 남아 있음을 볼 수 있는데, 그 것은 미리 제작한 실제 크기의 밑그림을 벽에다 붙이고 그 모양을 바늘로 눌러 본뜰 때 생긴 것이다. 축소하여 그린 에스키스를 확대할 때에는 바둑판과 같이 똑같은 간격으로 종횡으로 금(선)을 그어 화면을 나누고 그 간격을 필요한 만큼 확대시켜 한 간석 정확하게 옮겨 완성시키는데, 옛부터 쓰여져 온 가장 일반적인 방법이다.

에스테가(家)[영 *House of Este*] 르네상스* 시대 이탈리아의 페라라(Ferrara), 모데나(Modena), 레지오(Reggio)를 통치했던 일가(一家)의 이름. 특히 보르조(*Borso*, 1430~1471년), 에르콜레 1세(*Ercole* I, 1505년까지), 알폰스 1세(*Alfons* I, 1534년까지) 등은 호사한 취미와 압제(공포 정치)와 완비된 대학의 운영 특히 예술의 보호 및 장려 정책을 펼치며 깊은 관심을 나타내었다.

에스티엔(Charles *Estienne*)→타시슴

에스프리[프 *Esprit*] 라틴어의 「호흡」, 「기식(氣息)」의 뜻을 지닌 스피르투스(spirtus)에서 유래된 말이며 육체에 대한 정신의 뜻이지만 영어의 spirit와는 말이 지니는 뉘앙스*가 상당히 다르다. 즉 에스프리라고 하면 혼(魂), 정신 등의 뜻 외에 기질(氣質), 재지(才智), 능력(能力) 등의 뜻도 포함된다. 예컨대 〈이 작품은 보는 사람의 마음을 사로잡는다〉라고 하면 곧 〈이 작품에는 에스프리가 있다〉라고 말하는 것과 같다. 그것은 어떤 형식에도 구애됨이 없이 자유롭게 묘사되어 있으면서도 그 내부에 잠재되어 있는 것(작품의 밑바닥에 흐르고 있는 작가의 의도나 작품의 구석구석에까지 스며들어 있는 작가의 마음), 다시 말해서 보는 사람의 마음 속에 날카로운 반응(감동)을 불러 일으키는 작가의 정신(번

득이는 재치)을 가리키는 것이다. 그것은 시혼(詩魂)이라는 말로 표현해도 좋고 혹은 작품 속에 숨겨져 있는 작가의 인격 또는 인간성이라고 해도 좋다. 그것이 바로 에스프리이다. 따라서 조형 작품의 감상을 이해하기 위해서는 먼저 그 작품 안에서 지탱하고 있는 작가 자신의 인간성을 이해함과 동시에 작품을 밖에서 지탱하고 있는 조형성을 이해하지 않으면 안된다. 프랑스의 예술을 이 에스프리가 기본(바탕)이 되고 있다. 오늘날에는 그 의미를 넓게 적용하여 청신하고 개성적인 작품은 모두 에스프리가 있다고 말한다.

에스프리 누보[프 *Esprit noveau*] 「새로운 정신」이라는 뜻. 제1차 대전 후 프랑스에서 일어난 예술 혁신 운동의 하나로서 시, 문학, 미술, 음악, 건축 등 넓은 범위에 걸쳐 그 표현과 형식을 근대 정신에 합치시키려고 했던 운동의 정신을 말한다. 맨 처음에는 아폴리네르(→퀴비슴), 앙드레 살몽(André Sel-mon), 자콥, 피카소* 등의 전위적 예술가들이 중심이 되었으나 1920년 이후부터는 화가 오장팡*과 건축가 르 코르뷔제*가 동명의 잡지를 간행하면서 이러한 혁신적인 예술 운동을 옹호하였다. 여기서 말하는 혁신적인 예술 운동이란, 과용(過用)되고 있는 장식적 취미로부터 탈피하여 실용적이고 기능적인 건축 및 공예의 지향을 말한다. 또 이 운동은 동시대에 나타났던 퓌리슴*과 깊은 연관을 맺고 있었다.

에어 브러시→스케치

에어 브러싱→스케치

에우로페[희 *Európē*, 영·독 *Europa*] 그리스 신화에 등장하는 인물. 페니키아의 왕 아게노르의 딸. 이 소녀의 미모에 반한 제우스가 마침 친구들과 해변에서 함께 놀고 있을 때 그녀를 유괴하기 위해 그녀를 흰 소(牛)로 변신시켜 등에 타고 크레타 섬으로 갔다는 신화가 있다. 고대 및 근세의 화가들이 화재(畫材)로 이 신화를 종종 채용하고 있다.

에우프라노르 프 *Euphranor* 그리스의 화가 및 조각가. 기원전 4세기 전반에 활약했다. 코린트 지협(地峽)에서 태어나 아테네 시민이 된 그는 알렉산드로스의 조각상, 만티네아의 싸움 그림, 신이나 영웅을 조각해서 그렸다. 시메트리*와 색채에 대한 책을 저술했다고 한다.

에우프로니오스 *Euphronios* 기원전 510~470년 아티카의 도화가(陶畫家)로 적회식(赤繪式)(→그리스 미술)의 효용을 이용하여 새로운 인간을 대담한 표정과 포즈로 그렸다. 네로포로에서 그의 작품이 발견되었다.

에이레네[희 *Eirene*] 그리스 신화 중 평화의 여신, 계절의 여신인 3인의 호라이(Horai)의 하나. 아테네 시장에 있던 케피소도토스(*Kephisodotos*)작의 그녀 상은 유명하다.

에이 비 시(*ABC*) 아트→미니멀 아트

에이 에스 에이(*ASA*)→아사(ASA)

에이 이 카메라[*AE camera*] 자동 노출(automaic exposure) 기구가 있는 카메라.

에젤스투름[독 *Eselsturm*] 건축 용어. 회전(回轉) 계단을 지니고 있는 탑. 계단으로 된 나선형의 경사로로 통해 오르내리도록 되어 있는 것을 말한다.독일 로마네스크* 건축, 예컨대 보름스 대성당*, 시파이어의 회당에서의 계단실 등이 대표적인 본보기이다.

에칭(*Etching*) →동판화(銅版畫)

에케 호모[라 *Ecc Homo*] 혹은 〈에체 오모〉로도 발음된다. 라틴어로서 「보라 사람을」이라는 뜻. 요한 복음 제19장 5절에서 볼 수 있는 피라트가 가시관에 붉은 옷을 입고 있는 그리스도를 가리켜서 한 말. 예수 수난의 이 장면은 15세기에 신심용(信心用)으로 목판화*에 쓰여졌고 이윽고 커다란 회화(반 데르 바이덴*, 바르톨로메오*)나 판화(뒤러* 등)로 표현되었다.

에코[희 *Echo*] 그리스 신화 중 목령(木靈)의 의인화(擬人化). 아름다운 소년 나르키소스(*Narkissos*)를 사모하였으나 사랑을 이루지 못한 채 몸은 쇠퇴하여 사라지고 다만 소리만 남았다.

에코라세[프 *Écorché*] 미술 해부학용의 피부를 도려 내어 근육을 노출시킨 것같이 만든 인체 모형상을 말한다. 대체로 석고상이 많다. 현재는 우동*이나 리세(Paul *Richer*)의 작품이 모범적이다.

에콜[프 *École*] 학문상의 학파, 예술상의 유파(流派)를 의미한다. 미술사의 용어로서는 고전파(古典派), 사실파(寫實派), 인상파(印象派), 입체파(立體派)하는 식으로 쓰인다. 〈에콜 드 파리〉*의 경우는 엄밀한 의미로는 유파가 아니지만 제1차 세계 대전 전후를 통하여, 파리를 무대로 활약한 각국의 화가들

을 총칭하여 부르는 용어이다.

에콜 드 파리[프 *École de paris*] 파리파
(派). 파리는 전통적으로 미술계의 중심지로
서 세계 각국의 미술가들이 모여드는 곳이다.
1900년 이후 이곳에서 활동한 외국의 화가들
은 헤아릴 수 없을 만큼 많다. 그 중에서도 특
히 피카소*와 미로*(스페인인), 모딜리아니*
(이탈리아인), 동겐*(네덜란드인), 샤갈*과
수틴*(러시아인), 카슬링*(폴란드인), 에른스
트*(독일인), 파스킨*(불가리아인) 등은 프랑
스의 화가(예컨대 마티스*, 브라크*, 루오*,
마르케*, 드랭*, 뒤피*, 블라맹크*, 레제*, 로트
* 등)들과 함께 현대 프랑스 회화의 형성에
많든 적든 직접 기여한 인물들이다. 그런데
19세기 말 또는 제1차 세계 대전 후부터 제2
차 세계 대전 전까지 몽파르나스*를 중심으로
파리에 모였던 위와 같은 외국인 화가들을 가
리켜 에콜 드 파리파(派)라고 하지만, 편의상
다른 유파에 소속되지 않았던 앵데팡당*의 화
가들 특히 서정적, 표현주의적 경향으로써 이
시기를 대표하는 화가들을 지칭하여 이르는
말이다. 이들의 대부분은 유태인이었는데 이
러한 성향이 어쩌면 이 파가 지니는 애수와
표현주의*적 경향의 근원이 되었을는지도 모
른다. 어쨌든 이들의 공통적 특징은 미려하고
감상적이며 퇴폐적*인 아름다움을 추구했지
만 이론의 구성에는 미흡한 약점이 있었다.
어떤 비평가는 좀더 세부적으로 제1, 2차 대
전 사이의 에콜 드 파리를 제1차 파리파(派)
로, 제2차 대전 중에 일어났던 「프랑스 전통
청년 화가」의 작가들을 제2차 에콜 드 파리파
(派)라고 부르고 있다. 특히 제2차의 파리파
의 작품 경향은 프랑스의 전통을 중시하면서
도 종합적이고 진보적인 작품을 지니고 있다.

에크블라트[독 *Eckblatt*] 건축 용어. 원
주의 초반(礎盤)(영 base) 네 구석에 부착시
켜 놓은 잎사귀 모양의 부조*장식. 일반적으

에크블라트

로 비잔틴*, 로마네스크*, 초기 고딕* 등의
건축에서 흔히 볼 수 있다.

에키누스[라 *Echinus*] 건축 용어. 도리
스식 주두(→오더)를 구성하는 2요소 중의
하나. 아바커스*(頂板)와 주신(柱身)을 연결
하는 부분 재료로서 접시 받침과 같은 윤곽이
있다.

에토스[희 *Ethos*] 「성격」,「도덕」,「관습」
등을 말한다. 아리스토텔레스에 의하면 인간
의 능력이나 가능성은 항상 상반하는 방향을
지니고 있으므로 동일 행위의 반복에 의해서
만 지속적인 관습이나 성격이 생긴다고 한다.
이러한 항상 불변의 도덕적 감정은 예술 작품
을 뒷받침하는 내면적 규율이기도 하다.

에튀드[프 *Etude*] 「습작」,「연습」 등의
뜻. 음악에서는 기악 연습을 위하여 작곡한
악곡을 에튀드라고 한다. 미술에서는 제작을
위한 습작이면 그것이 부분적이든 전체적이
든, 대충 그린 것이나 정밀하게 그린 것이나
모두 에튀드인 것이다. 또 연필뿐만 아니라
목탄*이나 유화*로 그리는 경우도 있다. 따라
서 에스키스* 와는 완전히 다르다. 그리고 감
동적인 작품을 만들어 내기 위해서는 에스키
스와 마찬가지로 수 많은 에튀드를 되풀이할
필요가 있다.

에트루리아 미술[영 *Etruscan art*] 기원
전 1000~800년경 소아시아의 리디아(Lydia)
에서 바다를 건너 이탈리아 반도에 이주해 온
에트루리아인(Etruria 人)은 기원전 2세기까
지 지중해 연안을 중심으로 하는 중부 이탈리
아의 대부분을 지배한 민족인데, 로마인보다
앞서 이탈리아 반도에서 최초의 독자적인 문
화를 남겼다. 이를 가리켜 에트루리아 미술이
라 한다. 그들이 이탈리아에 거주하기 시작한
초기 시대의 작품은 그다지 알려져 있지 않다.
그러한 이유 가운데 하나로, 에트루리아인은
우선 처음에 토착 문화인 테르라마레 및 빌라
노바 문화를 받아들였기 때문이다. 기원전 7
세기에는 벽돌 또는 돌에 의한 퇴석식(堆石
式)의 아치형(arch 型) 혹은 볼트(vault;궁륭
*) 공법을 이용한 원형 분묘가 나타났으며 그
와 아울러 시대에 따라 우물형(井型), 장방형,
사각형 등 갖가지 색으로 만들어졌다. 대표적
인 예로, 베이(Veii)에 있는 《캄파나의 무덤》
의 입구, 체르베테리(Cerveteri)에 있는 《레
골리니-갈라시의 무덤》의 궁륭 천장 등이다.
신전 건축에서는 기원전 6세기 때 독자적인
형식이 생겨났다. 에트루리아인들은 일반적

인 건물의 석조 건축에는 능하였지만 그들의 종교상의 이유 때문인지는 모르겠으나 신전의 건축에선 주춧돌을 제외하고는 모두 목조 건축이었다. 즉 건물 전체는 너비가 신상 안 치실(케라*)보다 넓지 않으며 남쪽으로만 층계가 있는 포디움*에 건축되었다. 신전의 설계는 그리스 신전 형식과 유사한데, 정면에는 주랑 현관(主廊玄關；프로나오스)이 있고 벽돌로 둘러싸여 있는 케라*는 1∼3개의 방으로 나누어져 있다. 그러나 이 신전에는 석조 조각이 들어설 공간은 마련되어 있지 않았다. 다만 박공(博栱) 지붕의 용마루 및 그 밖의 윗부분의 세부에는 채색된 테라코타*의 장식으로써 아름답게 꾸며져 있다. 공예에서는 기원전 7세기 이후 맨 처음 오리엔트의 영향을 받았고, 그 다음에 얼마 안있어 그리스의 영향을 강하게 받았다. 기원전 5∼4세기의 조금(彫金) 제품(청동램프, 거울 등)에는 정교한 명품들이 적지 않다. 예컨데 〈청동의 거울과 키스타〉라고 불리는 직사각형 또는 원통형의 화장(化粧) 상자에 새겨 넣은 선각(線刻)은 에트루리아 금속 공예 중에서도 특히 뛰어나게 섬세하며 정교한 선의 터치는 유려하여 고대의 어느 미술품에서도 그 유례를 찾아 볼 수 없을 정도이다. 금제품으로 브로치(broach) 및 귀걸이 등 여성들의 장신구에서 특히 놀랄 만한 기술을 보여 주고 있는데, 한 예로 기원전 7세기경에 만들어졌다는 체르베테리의 왕과 왕비의 묘에서 출토된 브로치(바티칸 미술관)가 있다. 그리고 조각 기술에 있어서도 오리엔트와 그리스로 부터 그 기술을 받아들였지만 6세기 말이 되면서 점차적으로 독자적인 기술 및 양식으로 발전하였다. 이 시기에 있어서 대표작은 체르베트리에서 출토된 《테라코타 관(棺)》(로마, 빌라 지울리아 국립 미술관)이다. 특히 기원전 6∼5세기는 조각의 최전성기로서, 베이(Veii)에 있는 미네르바 신전 지붕을 꾸미고 있는 《아폴론》(로마, 지울리아 국립 미술관),《서 있는 소녀상》(코펜하겐, 니카루르스베로그 진열관)은 시기를 대표하는 걸작이다. 청동 조각으로는 로마 건국의 전설에 얽힌 《어미 승냥이》(로마, 콘세트바토리 소장)및 괴수(怪獸) 《카마리라》(피렌체 고고 미술관) 등의 걸작이 있다. 에트루리아 회화는 분묘의 벽면을 아름답게 채색으로 장식한데서 비롯된다. 벽화가 현존하는 분묘

는 타르퀴니아(Tarquinia)의 분묘군(墳墓群), 키우시(Chiusi)의 《카즈치의 묘》, 베이(Veii)의 《캄파나의 무덤》 등이다. 가장 오래된 벽화는 자연주의적 기법으로 묘사된 《황소의 묘》(타르퀴니아 분묘군 중의 하나)로서 기원전 6세기 중엽의 것이다. 색채는 빨강, 노랑, 파랑, 녹색이며 장식성이 강하다. 이 시기의 또 하나의 특징은 일상 생활과 밀접한 소재, 예를 들면 연회장에서 악기에 맞추어 춤추는 남녀를 주제로 한 것이 많다. 기원전 5세기에 이르러서는 색채는 부드러워지며 구도에는 조화와 통일이 있는 엄격한 화풍으로 나타났다. 《남작(男爵)의 묘》의 벽화가 대표적인데, 이 벽화의 기법은 일반적으로 쓰여졌던 프레스코*가 아닌 템페라*를 사용하였다. 인물과 나무, 새들의 묘사는 사실적으로 표현되어 있는데, 이것들은 분명히 그리스의 영향이지만 자연과 인물의 환경 묘사는 그리스 회화에서는 볼 수 없는 독특한 에트루리아 회화의 특징이다. 기원전 4세기 이후에 나타난 벽화의 주제와 작품은 사후(死後) 세계에 대한 불안과 공포로 나타나고 있다. 이 새로운 경향은 점차 잔혹한 장면 묘사로 발전하였다. 예컨대 《귀신의 묘》, 《베르카가(家)의 묘》, 《프랑스와의 묘》 등에 그려진 벽화에는 명계(冥界)의 선고자이며 안내자인 반트와 카르가 인물 옆에 함께 그려져 있다. 마치 얼마 후에 사라져 버릴 에트루리아 자신들의 장래를 예고나 하는 듯이, 특히 초상에 나타나 있는 후기 에트루리아 미술의 사실주의적 경향은 아마 알렉산드리아(Alexandria)로부터 전하여진 것 같다.

에트왈(Etoile) 개선문(凱旋門)[프 *Anc de Triomph*] 프랑스 파리의 에트왈 광장에 있는 높이 50 m의 유명한 개선문. 로마 제국에 대한 향수와 동경이 강했던 나폴레옹이 로마 시대의 양식에 따라 건축할 것을 건축가 샤르글랭(*Charglin*, 1739∼1811년)에게 명령하자 그는 1806년에 설계하였고 완공될 때까지는 그로부터 무려 30년이 걸렸다. 벽면은 뤼드*를 비롯한 여러 작가들의 제작으로 이루어진 거대한 부조식(浮彫式) 조각으로 장식되어 있는 전형적인 로마 양식을 취하고 있다. 개선문의 바로 아래에는 무명 용사의 무덤이 있는데, 일년 중 하루라도 등불이 꺼지는 일이 없고 또한 헌화가 시드는 일이 전혀 없다. 특

히 개선문의 한 대주(臺柱) 위에 조각되어 있는 화려한 《라 마르세예즈(La Marseillaise)》(→뤼드)는 매우 유명하다.→개선문(凱旋門)

에페소스[*Ephesos*] 지명. 소아시아 연안의 이오니아 식민 도시. 그리스—로마 시대보다 비잔틴 시대에 한층 더 번영하였다. 그 장대한 아르테미스*의 신전은 7대 불가사이의 하나로 알려져 있다. 원래 이곳에는 아르카이크 시대의 이오니아* 양식의 신전이 있었으나 기원전 356년에 파괴되어 알렉산더 대제 때 이오니아식의 장대한 신전(기둥 높이 19m)으로 재건된 것이다. 그 주요 유품은 다른 발굴품과 함께 대부분 대영 박물관*에 소장되어 있다. 또 이 곳은 후에 중세 미술의 동방적 기원의 하나가 되었다.

에펙트[영·프 *Effect*] 「효과」, 「효력」 등의 뜻을 지닌 말. 1) 광고 효과. 광고 효과의 측정은 광고 목적이 광고에 의해 어느 정도 달성되었는가를 조사하는 것으로서, 어느 정도의 사람이 그 광고에 접하였는가 하는 접촉 효과, 고객의 마음에 어떠한 인상을 주었는가 하는 심리 효과, 실제로 구매 행동을 일으킨 사람은 어느 정도 있는가 하는 구매 행동 효과 등으로 대별된다. 2) 영화, 텔레비전, 라디오 등에서도 음향 효과(sound effect)라는 말로 사용된다.

에펠 Alexander Gustave *Eiffel* 1832년 프랑스에서 태어난 건축가. 에콜 폴리테크니크와 에콜 센트라르에서 배웠다. 1855년부터 철도 및 교량 기사로서 활동하였는데, 새로운 철골 구조의 이론가 및 실제가로서 뛰어난 성과를 남겼다. 특히 트러스 형식의 아치* 구조를 독자적인 입장에서 발전시켰다. 보르도 근교의 도우에로강(江)의 다리(1875년), 토르에르강(江)의 가라비트 고가 다리(1880~1884년), 파리 만국박람회의 기계관(1867년), 보와로와 협동한 파리의 봉마르세 백화점(1876년) 등 19세기 신철골 건축의 선구적 작품을 많이 남겼으나 특히 1889년의 파리 만국박람회를 기념하기 위해 건설한 높이 300m의 에펠탑*이 가장 유명하다. 그는 또 파나마 운하 공사에도 관계하여 유체역학 방면에도 선구적 연구를 남겼다. 문헌《Jean prevost "Eiffel", paris, 1929》가 있다. 1923년 사망.

에펠탑(塔)[*Tour Eiffel*] 파리의 샹 드 마르스(Champ-de-Mars) 광장에 우뚝 솟아 있는 높이 312m(지상 300m)의 철골탑(鐵骨塔). 1889년 파리 만국박람회를 기념하기 위해 에펠*이 설계하여 건립했다. 이후 파리의 상징처럼 된 이 탑은 엘리베이터를 이용하여 3층 274m까지 오를 수 있다. 뉴욕의 크라이슬러 빌딩(Chrysler Bulding)과 엠파이어 스테이트 빌딩(Empire State Bulding)이 출현하기 전까지는 세계 최고를 자랑했던 건조물이다.→철건축(鐵建築)

에폭시 수지[영 *Epoxy resin*] 비교적 새로 개발된 수지로서 한 분자 내에 2개 이상의 에폭시기(基)($\frac{CH_2-CH-}{O}$)를 함유하는 중합체(重合體)로서 옥시환(環)의 개환(開環)에 의해 생성되는 고분자 화합물도 여기에 포함된다. 비중은 약 1.8이며 내열(耐熱) 온도 260℃에서 내약품성이 우수하다. 최대의 용도는 접착제로서 〈경이(驚異)의 접착력〉, 〈접착제의 걸작〉 등이 캐치 프레즈로 전후에 등장하였다. 금속간의 접착에서 특히 뛰어난 성능을 지니고 있다. 폴리에스테르 수지와 마찬가지로 상온 및 상압 성형이 가능하여 FRP용 수지로도 사용된다. 이 경우 기계 특성, 치수 안정성, 내열성, 내약품성에 뛰어난 성능을 발휘하고 있는데, 고온이기 때문에 사용량은 적다. 이 밖에 절연재, 금속 도료, 라이닝 등에 사용되고 있다.

에프너 Joseph *Effner* 1687년 독일에서 태어난 건축가. 뮌헨 및 그 부근에 명건축을 남긴, 독일의 후기 바로크*에서 로코코*로 옮겨가는 과도기의 건축가. 바이에른의 궁정 정원사의 아들로서 본래는 정원 예술을 공부하기 위해 파리로 갔다가 오히려 건축을 전공하고 1714년 귀국하여 왕실 전속 건축가로 임명되었다. 당시 프랑스의 신양식이었던 레장스 양식*을 독일풍으로 바꾸어 뮌헨 왕궁의 일부를 개축하였고 또 님펜부르크 이궁(離宮)의 증개축, 쉴라이스하임 이궁, 프라이징 저택 등 화려한 건축과 실내 장식을 남겼다. 1745년 사망

에플로레상스[프·영 *Efflorescence*] 본래의 뜻 「개화(開花)」, 「풍화(風化)」에서 유래된 말로서, 도료를 칠한 벽 특히 벽돌이나 타일 혹은 도료를 칠하지 않은 회반죽 벽에서 습기로 인해 흰 결정체가 꽃처럼 튀어 나오는 것을 말한다. 벽 자체에 함유하는 가용성(可溶性) 물질에서 생기는 수도 있다.

에피고넨[독 *Epigonen*] 그리스 신화 중에서, 테베와의 싸움에서 죽은 용사의 아이들이 10년 후에 재차 테베와 싸워서 이겨 복수하였다는 이야기가 있는데 그 아이를 Epigonoi(후계자)라고 불렀다. 이 말에서 뜻이 전도되어 생긴 에피고네는 예술상의 아류(亞流)나 말류(末流)를 의미하며 또 모범적 작품을 무자각(無自覺)으로 모방함으로써 그 경향에 빠지는 사람을 가리키는 말로도 쓰이고 있다.

에피스틸리온[희 *Epistylion*, 라 *Epistylium*] 건축 용어. 기둥 바로 위에서 수평으로 걸쳐지는 각재(角材) 즉 아키트레이브*.

엑서큐션[영·프 *Execution*] 작품의 작업상 만드는 법을 말한다. 회화, 조각, 공예 기타 모든 미술품의 제작의 뜻으로 쓰여진다. 또한 특수한 사용법으로서 교묘한 만들기라든가 좋은 솜씨 등을 지칭하는 경우도 있다.

엑세드라[희·라 *Exedra*] 건축 용어. 1) 고대 그리스 및 로마 주택의 담화실(談話室). 2) 고대 그리스의 김나시온*에 있었던, 걸터앉을 자리로서 마련된 반원형 또는 네모 반듯한 모양의 주랑(柱廊) 돌출부. 3) 초기 그리스도교 시대의 건축에서는 에프스*와 같은 말.

엑스*(X)* 그룹→보티시즘

*X*선 묘화(描畫)[영 *X-ray drawing*] 원시 회화에서 가끔 볼 수 있는 묘화로 동물의 내부 구조를 그대로 묘사시킨 것. 뉴아일랜드나 에스키모의 생선 그림에서는 뼈나 내장 및 난소(卵巢)가 함께 가려져 있음을 볼 수 있다. 또 영령(英領) 콜롬비아의 쿠와큐트르 인디안이 그린 이리, 핀다르 동굴의 맘모스 그림에서는 심장을 비롯한 다른 여러 장기(臟器)도 그려져 있다. 원시(未開)인 자신들이 알고 있는 만큼을 사실적으로 표현한 하나의 예이다.

엑스트루드[영 *Exturde*] 본래는 「밀어내다」, 「돌출시키다」의 뜻이다. 금속, 플라스틱, 고무 등의 제조에 응용된다.

엑스페리티즈[프·영 *Expertise*] 감정가(鑑定家;expert)에 의한 미술품의 감정*(鑑定) 또는 감정서.

엑조티시즘[영 *Exoticism*] 「이국(異國) 취미」라 보통 번역됨. 예술상으로는 자기 나라에서 보다 멀리 떨어진 이국을 취재하여 비통속적(작가 자신의 주변 인물들이 보아) 혹은 비현실적인 미(美) 또는 아이디어를 표현

수단으로 삼는 것. 따라서 로맨티시즘(→로망주의)과 결부되는 일이 많은데, 프랑스 낭만파 회화에 있어서의 오리앙탈리슴*이 그 하나다. 또 후기 낭만파 문학에 있어서도 엑조티시즘은 중요한 역할을 한다. 테오필 고티에가 그 대표자이다. 그에 따르면 엑조티시즘에는 공간상, 시간상 등 두 종류가 있는데, 시간으로 멀리 떨어진 시대를 취재하는 것도 엑조티시즘으로 보고 있다. 금세기 초의 니그로 미술*에 대한 흥미가 그 한 가지 예이다.

엑클레지아와 시나고가[라 *Ecclesia et Synagoga*] 그리스도 교회와 유태교 회당. 중세 예술에서는 이 양자의 인격화된 표현이 9세기 무렵부터 책형도(磔刑圖) 속에 나타났고 12세기 이후에는 앞 현관에 입상(立像)으로 나타난다. 전자인 교회가 십자가의 홀(笏)을 쥔 개선하는 왕비로 표현된데 대해 후자는 눈이 가리워지고 손에 부러진 지팡이를 쥔 부인상으로 표현되어 나타났다.

엔네르 Jean-Jacques *Henner* 1829년 프랑스에서 태어난 화가. 미술학교에서 드롤링 및 피코에게 배웠으며 1858년에는 《아담과 이브》로 로마상을 받았다. 그의 풍경화는 코로* 초기의 작품을 연상케 하는데, 그 인물은 대단히 육감적이어서 꿈을 꾸듯이 아름답다. 특히 1865년 이후 그는 제2의 수법이라 불리어지는 신비적인 저녁 광경 속에 우미한 육체를 떠오르게 해서 미녀를 그렸다. 《목가(牧歌)》, 《독서하는 여인》 등은 그의 대표작이다. 1905년 사망.

엔느비크식(式)[*Hennebique system*] 건축 용어. 프랑스인 앵느비크(François Hennebique, 1843~1921년)에 의해 고안된 철근 콘크리트 구조의 한 방식. 그는 1892년 이래 계근(繫筋) 및 절곡 철근(折曲鐵筋)의 효용을 발견하여 철근 콘크리트 구조의 건축에 획기적인 진보를 초래하였다.

엔디미온[희 *Endymion*] 그리스 신화 중 달의 신 셀레네(*Selene*)가 사랑한 미소년. 여신의 힘에 의해 소아시아 카리아(Karia)에 있는 라트모스(Latmos) 산상에서 영원한 잠에 빠졌다.

엔징거 Ulrich von *Ensinger* 독일 슈와벤의 건축가. 1359?년 출생. 15세기 서남 독일의 유명한 건축가들을 배출했던 엔징거 일가의 시조. 1392년 초청되어 울름 대성당 조영

을 감독하여 장당(長堂)을 3랑(廊)의 할렌키르헤*에서 현재의 5랑 바질리카*식으로 확대 변경하여 탑을 포함하는 서쪽 파사드*를 설계하였다. 1399년에는 스트라스부르에 이주하여 그곳 대성당의 조영을 감독하여 서쪽 파사드*를 대릉벽(大隆壁)까지 완성하였고 또 탑의 건조를 시작에서 사망할 때까지 건축 지도에 임하였다. 1400년 이후 에슬링겐의 프라우엔키르헤의 공사를 실시(長堂의 西徐行 세 칸 및 서쪽 정면의 탑). 또 밀라노 대성당의 조영에도 참가(1394~1395년)하였다. 1419년 사망.

엔카우스틱[영 *Encaustic*, 독 *Enkaustik*] 그리스—로마 시대에 벽화* 또는 넓은 판자에 그린 화법(畫法)인데, 「색을 구워 넣는다」는 뜻의 그리스어(語)에서 유래한 말이다. 번역하면 납화법(臘畫法) 또는 구워 붙이기의 화법(畫法). 안료를 벌꿀에 녹이고—이때 온화제(穩和劑)로서 기름이나 송진을 첨가하기도 함—그것이 따뜻할 동안에 브러시(brush) 또는 주걱을 사용하여 목판이나 상아 또는 대리석에 그리는 화법으로서, 특히 주걱의 뜨거운 정도에 따라 화면에 광택이 있는 층이 생겨난다. 기원전 4세기 초엽 시키온(Sikyon) 화파(畫派)(그리스 회화의 한 파)의 중심 인물인 팜필로스(*Pamphilos*)에 의해 발명되었다고 전하여진다. 처음에는 주로 건축의 채색에 쓰여졌으나 결국 회화의 한 기법으로 널리 이용되어졌다. 특히 헬리니즘(→그리스 미술 5) 시대의 모뉴멘틀(monumental)한 회화에 이것이 왕성하게 응용되었다. 중세에는 이 화법이 응용되지 않았으나 19세기가 되자 시노르 폰 카롤스펠트*(→나자레파), 뵈클린* 등에 의해 다시 시도되었다. 이집트의 파이콤에서 출토된 미라*의 관에 그려져 있는 그레코—로망 시대의 판화(版畫)인 《부인 초상》및 하(下)이집트의 파이윰(Faiyum)에서 출토된 《소년 초상》(뉴욕, 메트로폴리탄 미술관) 등이 고대 납화의 대표적인 걸작으로 알려져 있다. 또는 폼페이*의 발굴품에도 많은 작례(作例)를 볼 수 있다. 습기에 강한 것이 특징이므로 선체(船體) 따위에도 이 화법으로 많이 채색되었다고 전하여진다.

엔타시스[영 *Entasis*] 건축 용어. 기둥 즉 주신(柱身)의 중간 부분이 배가 약간 나오도록한 건축 양식. 바꾸어 말하면 주신의 윤곽이 수직이 아니라 바깥쪽으로 약간 곡선을 그리며 부풀어 나오게 한 양식을 말한다. 주신의 윤곽이 직선이라면 오목하게 들어가 보이는 시각상의 착각이 생기는데, 그 이유는 위로부터의 압력에 대해 긴장된 느낌을 받기 때문이다. 이러한 착각을 바로 잡기 위한 수단으로 이 양식이 생겨난 것같다. 그러나 그것보다 더 확실한 근거는 과학적으로 볼 때 주신의 조화와 안정을 위한 역학적인 필연(必然)을 건축에 응용한 것이라고 하겠다. 고대 그리스, 로마, 이집트 및 로마네스크*, 르네상스*, 바로크* 등의 건축에서 볼 수 있다. 한편 우리나라에 있어서 백제 시대의 건축인 미륵사지 석탑(彌勒四肢石塔)의 초층(初層)에 있는 각석주(角石柱)인 간막이가 엔타시스로 되어 있다.

엔태블레추어[영 *Entablature*] 건축 용어. 고전 주식(柱式)에 있어서 원주(圓柱)로 받쳐져 있는 상단 구조물. 보통 아키트레이브*, 프리즈* 및 코니스* 등으로 구성되어 있다.

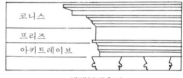

엔태블레추어

엘긴 Thomas Bruce, Lord *Elgin* 1766년 영국에서 태어난 외교가이며 미술 수집가. 1799년부터 1803년까지 터키 주재 공사(公使)로 근무하면서 그리스를 여행하여 고미술품(대리석 조각, 항아리, 청동제품, 조각돌 등)을 다수 수집, 본국으로 가져갔다. 특히 아테네의 파르테논* 및 니케 신전의 여러 조각은 매우 귀중한 유물로서, 이것들은 이른바 《엘긴 마블즈》*(Elgin Marbles)라 명명되어 1816년에 런던의 대영 박물관에 소장되었다. 1841년 사망.

엘긴 마블즈[*Elgin Marbles*] 터키(Turkey) 지배하에 있던 아테네의 파르테논*신전은 터키군이 폴란드, 오스트리아, 베네치아 공화국으로 결성된 신성 동맹군으로부터 포위당했을 때 터키인들이 신전의 신상 안치실에 들여 놓았던 다량의 화약이 1687년에 폭발함으로써 폐허가 되고 말았다. 당시에 파괴된 신전의 많은 대리석 조각품들이 1801년에서 1803년 사이에 터키 주재 영국 공사였던 엘긴

*경(卿)에 의해 영국으로 옮겨졌다. 이때 옮겨진 대리석 조각품을 가리켜 엘긴 마블즈라 한다. 이것들은 1816년 이후부터 대영 박물관에 소장되었는데, 오늘날에는 최대의 보물로 취급되고 있다.

엘레강스[프 *Élégance*] 「우미」, 「우아」, 「고상한 것」 등의 뜻. 주로·인간의 외면적인 양태 특히 그 움직임에 있어 정신성과 감각성이 알맞게 조화된 상태를 말하며 유력한 형태상의 특색을 갖는다. 고전주의* 미학*에서는 숭고에 대비된다.

엘리기우스 *Eligius*(혹은 *Eloi*) 588?년 프랑스에서 태어난 공예가. 성자의 이름으로 불리어진다. 교회에 속한 뛰어난 금세공으로 알려지고 있다. 특히 클레테르 2세(*Clotaire* Ⅱ)의 왕관을 제작, 그 정교한 기능으로 말미암아 유명해졌다. 다고베르트 1세(*Dagobert* Ⅰ)의 최고 고문 및 노아이용(Noyon)의 사교(司教)(639년)로서 종사하였다. 금세공의 수호성인으로 다루어진다. 659년 사망.

엘리베이션[*Elevation*] 입면도(立面圖). 주로 건축물의 직립 투상면(直立投象面)에의 투상을 말한다. 보통으로는 전후 좌우의 도면이 필요하게 된다. 건축물 이외에 여러 가지 설계품에 대해서도 일컬어진다.

엘리스 Herbert O. *Ellis* 영국의 건축가. 출생 및 사망 연대 미상. 1931~1932년의 경제 위기를 극복한 영국에서는 갑자기 공공 건축의 광대한 계획이 활기를 띠면서 일반적으로 근대 건축의 올바른 이해를 가져오는 계기가 되었다. 그 공로자의 한 사람. 그 선두주자로서 그 당시에 건축된 많지 않은 건축물 중의 하나인 런던의 신문사《테일리 익스프레스》가 그의 설계에 의한 것이다. 모든 창문에는 내화(耐火) 유리, 모든 벽면에는 흑색 연마 유리 그리고 금속 샤시(프 chassis)의 은줄이 교차하는 건축물로서 클라크와 공동 설계한 (1932년) 것이 있다.

엘리자베스 양식(樣式)[영 *Elizabethan style*] 이 양식은 영국 고딕*의 튜더 양식(Tudor style)으로부터 계속된 양식으로 고딕에서 르네상스*로 옮겨가는 과도기의 양식이다. 연대로는 엘리자베스 여왕(재위 1558~1603년)의 통치 시대이다. 그 당시에는 건축과 더불어 정원술(庭園術)도 상당히 발달하였으므로 건축 부지를 매우 넓게 잡았고,

주거용 건축은 그 평면이 매우 복잡하게 설계된 독특한 형식으로 나타났다. 즉 외관은 대부분 고딕의 전통적 양식으로 이루어졌고 그 세부적인 면에만 르네상스 수법으로 이루어졌다. 이러한 양식은 건축의 형태에서 뿐만 아니라 가구, 공예, 도안 등 예술 전반에 걸쳐 이용되었다. 당시에 건축된 건물의 종류는 매우 적다. 다만 대부분이 부호들의 저택이었고, 옥스퍼드 및 케임브리지 대학의 건물 정도 뿐이다.

엘스하이머 Adam *Elsheimer* 독일의 화가. 1578년 프랑크푸르트에서 출생. 젊었을 때 로마로 진출하여 교황 바오로 5세의 보호하에 그림을 제작, 무쌍의 명수로 불리어진다. 로마 근교 풍경의 시적(詩的) 기분을 화면에 즐겨 담았다. 풍경에 잘 어울리는 성서나 신화 속의 인물을 그려 넣은 것이 많아 흔히 클로드-로랭*의 직접적인 선구자라고도 일컬어졌다. 1610년 사망.

엘체의 부인(夫人)[프 *La damade Elche*] 조각 작품 이름. 높이 0.69m의 석회석의 흉상. 1941년 8월에 스페인 동남해안에 위치한 알리칸테(Alicante)에 가까운 엘체에서 크고 작은 조각 작품들을(피카소*의 퀴비슴*에 영향을 주었음)과 함께 발굴되었기 때문에 이 이름이 붙여졌다. 이베리아 반도에서의 그리스, 페니키아의 식민지 시대(기원전 5, 6세기경)의 것으로 추정된다. 그 머리의 장식과 귀 부근에 있는 커다란 바퀴 모양, 목장식 등 모든 장식품이 이베리아의 특징을 나타낸 것이다. 입술, 머리털의 일부, 이마 등에 붉은 채색이 약간 남아 있다. 그 고도의 발달된 제작 기술은 그리스 본국에도 뒤지지 않는 우수한 정도에 달한 것임을 입증하는 걸작이다. 오랫동안 루브르 미술관에 소장되어 있었으나 지금은 스페인으로 돌아와 프라도 미술관*에 소장되어 있다.

엘페르스 Dick *Elffers* 1910년 네덜란드 로테르담 출생의 상업 미술가. 로테르담, 프랑스, 영국, 이탈리아 등지에서 회화 및 디자인을 배웠다. 네덜란드 뿐만 아니라 세계적으로 그 재능이 알려진 그는 포스터*, 판화*, 디스플레이* 등에 많은 작품을 남겼다.

엠파이어 스테이트 빌딩[영 *Empire State Building*] 미국의 뉴욕에 있는 세계에서 가장 높은 마천루. 102층이며 1248피트(381m).

뉴욕의 번화가 맨해턴에 세워져 있다. 1931년 준공. 조형적 및 양식적으로는 스카이스크레이퍼 건축으로서 이미 시대에 뒤진 것으로 생각되고 있다. 제2차 대전 후에는 UN본부나 레바 하우스 등과 같은 순기하학적인 형태와 커다란 벽면의 근대 건축이 최신의 경향을 보여 주고 있다. 그리고 또 현대의 새로운 건축에서는 엠파이어 스테이트 빌딩이 세워지던 시대와 같이 빌딩의 높이만을 덮어 놓고 경쟁하려는 입장은 사라지고 말았다. 따라서 엠파이어 빌딩이 비교적 구식의 것임에도 불구하고 그 〈높이〉에 있어서는 여전히 기록을 유지하고 있는 것은 이 때문이다. 미국 자본주의가 양적인 세계 제일을 겨냥하여 자유주의 경쟁을 구가했던 시대(1920~1930년경)를 상징하는 기념 건조물이라고도 할 수 있다.

엡스타인 Jacob **Epstein** 영국의 조각가. 양친은 러시아계 폴란드인. 1880년 뉴욕에서 출생. 후에 영국에 귀화하였다. 조각의 기초는 뉴욕의 아트 스튜던츠 리그(Art Students League)에서 수학하였으며 1902년 파리에 나와 미술학교에 들어갔다. 루브르 미술관에서 이집트 조각을 연구하였으며 로댕*으로부터의 영향도 받았다. 1905년 이후 영국에 정착. 1907~1908년 영국 의학협회의 건축을 장식하는 조각상 18개를 제작, 아카데미즘(academism)으로부터 탈피한 신작풍을 보여줌으로써 영국 조각계에 비상한 반향을 불러 일으켰다. 1912년 파리에서 페르 라셰즈(Pére Lachaise) 묘지에 설립된 오스카 와일드(Oscar Wilde, 1854~1900년) 기념비를 위한 커다란 《오스카 와일드의 기념상》을 제작. 1912년 파리에서 브랑쿠시*, 모딜리아니* 등과 알게 되었다. 보티시즘* 운동에 참가하였으며 아프리카 조각으로부터 깊은 감화도 받았다고 한다. 현대 영국 조각의 발전에 크게 기여한 대표적인 인물로서, 주요작은 앞에 기술한 작품외에, 《어머니와 아들》(1913년), 런던 교회의 켄징턴 가든즈(Kensington Gardens)에 있는 《허드슨 기념비》(1925년), 《성모자(聖母子)》(1949년) 등이 있다. 1938년에는 보를레르(P. Baudelaire, 1821~1867년)의 시집 《악의 꽃》을 위해 그린 일련의 소묘 작품도 남겼다. 1933년경부터는 이따금 수채화도 그렸다. 1959년 사망.

여상주(女像柱)→카뤼아티터스

역광(逆光)[프 **Contre-jour**] 바라 보는 대상의 물체에서 나오는 방사광 외에 물체의 배후에 있는 태양 등의 광원에서 나오는 광선. 눈과의 중간에 놓인 물상(物像)은 역광의 위치에 놓인 것이기 때문에 윤곽만 음화(陰畵)로 나타나며 주위는 강렬한 광선으로 휩싸인다. 이 역광 상태에 놓인 물상에의 흥미는 인상주의* 작가들이 자주 채택하고 있다.

역사화(歷史畵)[영 **Historical painting**] 역사상의 정경 또는 인물 등을 그린 그림. 넓은 의미에서는 전설적, 문학적 내용의 그림도 포함된다. 작가가 활동하였던 그 시대의 사건을 다룬 작품은 이것과 구별하는 것이 보통이다. 역사화는 어떤 시대에서나 늘 그려졌다. 로마 시대의 예로는 폼페이* 출토의 유명한 《알렉산더 모자이크*》가 있으며 중세의 예로는 잉겔하임의 카롤링거조(朝) 왕성(王城) 내의 벽화 등이 그 예이다. 그러나 14세기 초엽부터 제일 먼저 이탈리아에서 같은 시대의 사건을 다룬 그림이 점차 많이 그려지기 시작했으며 르네상스 시대에는 역사화가 북구에서도 화가들에게 있어서 소홀히 할 수 없는 과제물이 되었다. 처음에는 대체로 그 묘사에 역사적인 충실성이 결여되어 있었으나 19세기에 접어 들면서부터 역사적 사실을 충실하게 표현하기 시작했다. 18세기 후반부터 19세기 전반에 걸쳐서의 대표적인 역사 화가는 프랑스의 다비드*(J. L.), 게랭(Pierre Narcisse Guérin, 1774~1823년), 그로*, 들라로시* 및 독일의 카롤스펠트(→나자레파), 코르넬리우스(→나자레파), 멘첼* 등이다. 19세기 후반에 이르러서는 인상주의 운동이 일어남과 동시에 역사화는 점차 쇠퇴하였다.

역청(瀝青)→피치

연옥(煉獄)[영 **Purgatory**] 로마 교회의 신앙에 의하면 작은 죄가 있거나 혹은 죄의 보상을 아직 하지 않은 영혼이 성총(聖寵)의 상태로 이 세상을 뜬 후에 정화(淨化)를 받는 장소. 연옥의 주된 벌(罰)은 신의 지복(至福)한 직관(直觀)에서 종종 멀어지는데 있다고 한다. 따라서 연옥은 시간적인 것이며 세상의 종말에는 천국과 지옥이 있을 뿐인데 이 양자는 영원적이라고 한다.

연와조 건축(煉瓦造建築)[영 **Brick-architecture**] 고대 메소포타미아 등에서 일건 연와(日乾煉瓦)로 쌓은 벽이 있는 건축도 일종의

연와조이다. 거기에서 소성 연와의 구조가 발달한 것은 말할 것도 없다. 오늘날에는 일반적으로 점토 소성품 연와로 벽을 쌓는 건축을 말한다. 연와(또는 돌)의 주벽체에 하중(荷重)을 지니게 하는 구조 방식을 조적식(組積式)이라 한다. 방의 벽과 벽 사이의 스판(徑間)이나 창문 및 입구의 개구부 위에는 나무의 대들보 혹은 돌 난간을 건너지르거나 혹은 벽돌 아치(拱)를 걸어 위의 하중을 받게 한다. 연와조에서는 이 공식(拱式) 발전에 특색이 있다. 특히 큰 아치의 경우는 작업이 곤란하지만 로마 건축과 같이 콘크리트의 병용을 발견하여 큰 스판의 가구(架構)를 과시하는 것도 있다. 초기 그리스도교의 회당(바질리카)에서는 돌 및 연와벽으로 지붕에 목조의 소옥조(小屋組)를 쓰고 있다. 거기에서 고딕*의 볼프(궁륭*) 골조가 발달하고 이론의 발전은 오늘날의 철골에 이어진다. 형태의장상(形態意匠上)으로는 벽체에 돌과 벽돌, 순식(楯式)과 공식 등의 조합에 의해 구조적으로나 색채적으로나 효과를 발전시킨 것은 비잔틴과 사라센 건축 이후 근세의 르네상스 절충식에 많다.

연유(鉛釉)[영 **Lead glaze**] 도자기*의 표면에 시도하는 유약*의 일종. 투명 유약. 약 800℃로 산화연 및 규산연의 졸(독 Sol) 상태에서 소결(燒結)함으로써 유약이 되어 날그릇의 표면에 칠해진다.

연조(軟調) 사진의 콘트라스트*가 약한 것. 백에서 흑으로의 톤*의 그라데이션*이 없이 전부가 거무스름하거나 또는 중간 톤만으로 이루어진 인화로서 콘트라스트가 결핍되어 있다. 필름의 노출 부족이 대부분의 원인이다. 이것을 구제하려면 콘트라스트가 강한 인화지를 쓰면 좋다. 필름의 경우도 네가티브* 혹은 포지티브의 농담*의 차가 작은 것을 연조라 한다. 이 반대는 경조*이다.→톤

연초자(鉛硝子)[영 **Lead glass**] 산화연(酸化鉛)을 다량으로 가해 만든 유리로서, 17세기 영국에서 발명되었다. 이후 그 광택의 강함과 투명성에 의해 환영을 받아 광학용이나 고급 유리 그릇에 쓰여졌다. 크리스탈 초자* 또는 플린트 초자(flint glass)라고도 한다(다만 보헤미아 크리스탈 초자는 연초자가 아니다). 성분은 대체로 규산 54, 산화연 32, 포타시 12, 석회 1 정도의 비율이다.

연판(鉛版) 지형(紙型)에 납합금을 부어서 만든 판→스테레오판(版)

열주(劣柱)[영 **Twisted column**] 건축 용어. 주신(柱身)이 장식적으로 비틀리고 있는 기둥. 로마 성벽 밖의 성 바울로 성당(1241년)에서 그 예를 찾아 볼 수 있다.

염기성 염료→염료

염료(染料)[영 **Dyestuff**] 색소(色素)로서 물에 녹는 것. 염료는 피(被)염료 물질과 색소가 화학적으로 작용하여 착색되는 것으로서, 물리적으로 부착하는 도색(塗色:coating)과 구별된다. 염료의 일반적인 용도는 섬유의 염색이지만 오늘날에는 피혁, 모피, 종이, 식용 유지(食用油脂)에서부터 연료에 이르기까지 매우 광범위하게 이용되고 있다. 특히 섬유의 염색에 있어서는 염료가 지니고 있는 색소 분자가 섬유에 단단히 고착되기에 적합한 섬유가 필요하며 섬유의 종류에 따라 다음과 같은 사용법이 쓰인다. 식물성 섬유에는 직접 염료, 염기성(鹽基性) 염료, 건염(建染) 염료, 황화(黃化) 염료, 불용성(不溶性) 염료가 사용되며 동물성 섬유에는 염기성 염료, 산성 염료, 산성 매염(楳染) 염료, 가용성(可溶性) 건염 염료가 사용되고 합성 섬유에 대해서는 일반적으로 분산(分散) 염료 및 불용성 아조 염료(azo 染料)가 사용된다. 1) 직접 염료(direct dyestuff)—목면(木綿)이나 삼, 레이온(rayon; 인조견사) 등과 같은 식물성 섬유는 중성의 분자로 구성되어 있기 때문에 양모나 비단용의 염료로는 착색이 잘 되지 않는다. 그러므로 셀룰로스(celluloid) 분자가 가지고 있는 수산기(－OH)와 직접 강하게 결합되기 때문에 이러한 염료가 필요하며 직접 염료라 한다. 벤젠계(系)의 아조 염료, 콩고 레드(congo red) 등이다. 2) 염기성 염료(basic dyestuff) – 인조 염료의 한 가지. 중성 또는 알칼리성 용액에 담가 비단이나 털 등의 동물성 섬유를 직접 물들이고 식물성 섬유에는 매염제(楳染劑)를 쓰는데, 예를 들면 타닌(Tannin)에 의해 목면을 물들인다. 3) 산성 염료(acidic dyestuff)– 설폰산기(sulfon酸基), 니트로기(nitro基), 수산기(水酸基), 카복실기(carboxyl基) 등을 함유하고 있는 염료로서 황산 또는 초산의 산성 용액 속에서 동물성 섬유를 잘 물들인다. 햇볕에 약해서 빛이 바래기 쉬우나 값이 싸게 먹히고 염색법이 간단

해서 좋다. 식물성 섬유에는 적합하지 않다. 4) 산성 매염 염료(酸性媒染料;mordant dyestuff) - 설폰산기(suifon酸基), 카복실기(carboxyl基)와 같은 것을 함유하고 산성을 나타내며 금속염(金屬鹽)과 결합하여 섬유를 염색하는 염료인데, 매염제(媒染劑)로는 중크롬산 칼리(重chrome酸 kali)나 기타의 크롬염(chrome 監)이 사용된다. 동물성 섬유에 잘 물들고 식물성 섬유에는 그다지 적당하지 않다. 약 300여종류가 있다. 5) 건염 염료(vat dyestuff) - 물에 불용성인 염료를, 우선 환원(還元)시켜 알칼리에 가용(可溶)인 무색 물질이 되게 한 후, 섬유에 흡착시켜 공기에 의한 산화(酸化)로 아름다운 빛을 내게 하는 물감. 예컨데 쪽염색의 인디고(indigo)와 같은 것. 6) 황화 염료(sulphur dyestuff)-인공 염료의 하나이며 유기 화합물을 유황 또는 유황과 황화 소다와 함께 가열(加熱) 용융(熔融)하여 만든다. 황색, 청색, 적색, 녹색 등이 있으며 무명의 착색에 사용된다. 7) 피그먼트 염료(pigment dyestuff) - 염색 후 표면에 불용해성의 안료를 만들게 한다. 8) 아조 염료(azo dyestuff) - 아조 벤젠(azobenzene; 물에 잘 녹지 않는 橙赤色의 結晶)의 유도체(誘導體)에 속하는 염료의 총칭. 9) 현색(顯色) 염료(developed dyestuff) - 염색 후 색조를 변화시킨다. 10) 초산 인견 염료(acetate silk dyestuff) - 아세테이트 인견용→색재(色材)→그림물감

염색(染色)[*Dyeing*] 염료*를 가지고 섬유 제품, 피혁, 목죽류(木竹類) 등을 물들여서 착색하는 기술을 말하는데, 오늘날의 염료는 미립자의 안료가 염료와 같은 결과를 나타내므로 안료*를 가지고 있는 도장(塗裝)에 가까운 것도 염색이라 할 수가 있다. 직물이 짜여짐과 거의 동시에 염색도 시작되었다는 것은 의심할 바가 없다. 염색에 있어서 문양(紋樣)을 프린트하는 방법도 이미 기원전 2500년경의 이집트 제12왕조 시대 벽화에서 쓰여졌음이 명백하게 인정되고 있다. 염색은 인도에서 발달하여 서쪽으로 흘러들어가 페르시아를 거쳐 유럽으로 퍼졌고 동쪽으로는 중국과 남방으로 퍼져서 우리 나라 및 일본에 도달하였다. 유럽의 프린트는 목판(木版;block print)으로 발전하였으며 1780년에는 영국의 랭카셔에서 벨(*Bell*), 프랑스의 주이(Jouy)에서

오베르캄(*Oberkamp*)이 각각 나타나 동 롤(銅roll)을 만들어 내어 캘리코(calico;평적이 짠 너비가 넓은 흰 무명) 프린트를 기계 생산할 수 있개 되었다. 동양의 염색에는 인도 및 태국의 수묘(手描)와 목판, 인도 및 동남아시아 지역의 교염(絞染), 자바의 바틱(batic), 중국 및 일본의 우선염(友禪染)과 형지염(型紙染;stencil print) 등의 수공업 염색이 발달하였으며 근대에 이르러 유럽의 기계 날염 방법이 보급되었다. 염색의 방법으로는 실이나 형겊을 염색하기 위한 통(槽) 또는 가마 속에 염료액을 채우고 여기에 담가서 물들이는 침염(浸染)과 형(型)에 염료를 묻혀서 물들이기 날염(捺染), 우선(友禪)의 바탕색을 물들이는 솔로 칠하는 인염(引染)으로 대별할 수가 있다. 무늬를 염색하는 기술은 다양하다. 직접 염료를 묻혀서 그리거나 형으로 날염하는 것도 있는데 바탕색이 짙은 것은 풀이나 밀(蜜)등의 방염료(防染料)로 무늬를 그린 다음, 전체를 염색한 후 방염료를 제거하여 생지(生地)를 희게 나타내어 무늬로 만드는 것이 많다. 1) 사라사(caraca) - 원단에 직접 염료로 그리거나 혹은 칠을 하여 무늬를 염색한 것. 목판을 쓰거나 스텐슬*을 사용하기도 한다. 인디아 사라사, 샴 사라사 등이 대표적이며 풀로써 선그리기를 하고 여기에 색칠한 것도 있다. 2) 프린트(print) - 인디아 사라사가 유럽에 들어와서 발달한 기술인데, 목판에서 동판 롤러를 사용하게 되어 더욱 양산적(量産的)이며 광범위하게 쓰여지고 있다. 어떤 염료도 사용할 수 있도록 연구되어 있으며 롤러를 몇 개 마련하여 동시에 여러 색깔을 프린트를 할 수 있는 고속의 프린팅 머신(printing machine)이 사용되고 있다. 동(銅)롤러는 원통이 16인치이므로 프린트의 디자인은 그 패턴의 반복을 16", 8", 4"로 하고, 15인치로 한 경우는 15", 7½", 5", 3¾", 3", 2½"로 하도록 되어 있다. 반복의 깊이를 길게 원하거나 많은 색깔을 프린트할 경우에는 목판 프린트에 의하지 않으면 안된다. 또 목판 프린로로 하는 쪽이 염료의 양을 두텁게 하고 기타 손으로 가감할 수 있으므로 질이 좋은 제품을 얻을 수 있다. 3) 우선염(友禪染) - 원형으로는 풀을 통 속에 넣고 주둥이의 금속 마개를 통해서 짜내어 천 바닥에 부착시켜 방염(防染)구획으로 하고 이 구획 속을 여러 가

지 식으로 채색한다. 채색한 부분을 다시 풀로 바르고 바탕을 인염(引染)한 후 물씻기로 풀을 빼고 완성하는 형식의 것이다. 통에 의한 풀칠 대신에 스텐슬*을 쓰는 것은 형우선(型友禪)이며 전자를 수호(手糊)라고 한다. 4) 복사풀(複寫糊)— 우선염과 같이 손으로 채색하는 대신 풀 속에 염료를 가하여 형지를 써서 채색할 경우에 이 풀을 복사풀이라 한다. 복사풀이 진보한 것으로서 풀 속에 환원제를 가하여 두고 지염(地染)을 한 원단 위에 형을 놓고 바탕색과 풀 속의 색을 바꾸어 놓는 것이 있는데, 이를 착발염(着拔染:discharge)이라 한다. 5) 소문염(小紋染)— 스텐슬로 풀을 바르고 침염(浸染) 또는 인염(引染)에 의해 바탕색을 물들이고 풀을 빼어 하얗게 완성시키는 것을 소문염이라고 하는데, 이것이 그 원형이다. 복사풀을 이용해서 여러 가지 색의 무늬를 물들인 것도 소문염이라 한다. 무늬가 큰 것은 중형염(中形染)이다. 6) 주염(注染) — 여름철의 의류와 같이 세탁에 잘 견디는 염료로서 건염(建染)염료(→염료)가 쓰여지는데, 염료의 특수한 염색 작용을 이용해서 풀형(糊型)을 놓은 천을 겹쳐 쌓고 염료액을 펌프로 주입하여 침투시키는 염색법이다. 수식염(手拭染)이라고도 일컬어진다. 7) 방염(防染) 방법과 각종 염색— 천 바탕의 표면에 염료를 통하지 못하게 하는 부분을 만들어서 무늬를 내는 방법이라 한다. 일반적으로 풀〈용도에 따라서 찹쌀, 쌀겨, 밀가루, 석회, 덱스트린, 다라칸트, 아연말(亞鉛末) 등을 배합〉, 고무(이 경우는 바탕을 염색 후 벤젠으로 지우며 매우 가는 선까지 그릴 수가 있다)를 쓴다. Ⓐ 협힐(夾纈)…판죄이기라고도 한다. 목판에 모양을 새긴 것을 준비하여 천을 심어 목판으로 죄어 염료가 스머들지 못하도록 하고 침염(浸染)시켜서 모양을 표시하는 것 Ⓑ교힐(絞纈)…홀치기 또는 목결(目結:bhandana) 이라고도 일컬어진다. 천의 일부를 실로 동여매어 염료가 침투하지 못하는 부분을 만들어 침염(浸染)해서 무늬를 내는 방법이다. 협힐과 함께 인도, 동남아 지역에 이 기술이 있으며 동양에서 매우 발달하고 있다. 고대의 염색 기술 중에서 화염(花染)은 교염(絞染)을 사용한 특수한 염색 기술이다. 납(臘)을 써서 방염한 것을 납힐(臘纈)이라 한다. 그런데 납방염(臘防染)은 공업적으로는 사용할 수 없는 기법이기 때문에 한 두개의 예술 작품 제작 기법으로 전도되어져야 극소수의 작가들에 의해 겨우 유지되고 있다. 자바의 바틱(batic) 염색은 이 염색의 일종으로서 세계적으로 유명하다. 날실이나 씨실만으로 또는 종횡으로 방염 묶음을 해 두었다가 이것을 풀어서 짜면 병염(餠染)을 할 수 있다. 종병(縱餠), 횡병(橫餠) 종횡병을 본병(本餠)이라 한다. 판자죄이기를 응용하면 회화적인 그림 무늬가 될 수가 있어 회병(繪餠)이라 한다. 종횡 어느 쪽인가에 날염해 두고 짜면 병염(餠染)과 같은 그림이 얻어진다. 이것을 세도 프린트(shadow print)라고 한다. 영국제의 크레톤(cretonne)이라는 커튼 천은 이에 속한다. 이 염색법은 일본, 동남아 지방의 민족 염색으로서 발달하고 있으며 캄보디아, 인도네시아의 바리섬 등에서 토착 염색 기술로 남아 있다. 빌로도와 같은 두꺼운 직물을 염색하는 데에 적합한 스크린 프린트(screen print)가 있다. 얇은 방수지를 오려서 스텐슬*로 하여 사포(紗布)에 붙여서 틀에 부착시킨다. 이것을 주걱으로 색칠을 하고 사목(紗目)을 통해서 염색하는 방법이다. 형을 만들기가 간편하여 대량 염색에는 알맞지 않으나 널리 이용되고는 있다.

영거맨(Jack *Youngerman*)→미니멀 아트

영국 내셔널 갤러리[*National Gallery London*] 영국 런던에 있는 미술관. 1824년에 창설. 처음에는 앵거스타인 뷰몬트경(卿), 홀웰 카의 여러 콜렉션 예컨데 호가드*, 윌키*, 클로드—로랭*, 티치아노* 등의 작품들을 바탕으로 한 100점 미만의 작품이 옛 앵거스타인 저택에서 전시되었다. 프라팔가 광장에 면한 현재의 건물은 이 갤러리와 왕립 아카데미를 위해 건축가 W. 윌킨즈가 그리스의 고전 양식으로 설계하여 1838년에 완성한 것이다. 오늘날에는 이탈리아 르네상스의 작품, 네덜란드, 플랑드르, 프랑스, 스페인 및 영국 거장들의 회화를 비롯하여 프랑스 인상파 작품 등 유증(遺贈)과 매입을 통해 약 2000여점 이상 소장하고 있어서 세계에서 가장 우수한 갤러리 중의 하나로 손꼽히고 있다. 이 밖에 내셔설 갤러리로서 런던에 테이트 갤러리* 등이 있다.

영상(映像)[프 *Projected image*] 인화기, 스크린, 브라운관 등에 투영된 상. 시각 전달

(visual communication) 매체로서 표현의 다양성을 지닌다. 특히 텔레비전이나 영화에서는 음성매체(聽覺媒體)와 아울러서 고도의 커뮤니케이션을 가능하게 하고 있다.

예술(藝術)[독 *Kunst,* 영 *Fine arts*] 예술이란 그리스에서도 이것을 〈모방 기술(mimētikai technai)〉이라고 말했듯이 넓게는 원래 기술*과 같은 뜻이다. 그러나 우리 문화 체계의 특수한 한 부문을 이룬 것으로서의 엄밀한 뜻에서는 어느 인격이 천부의 재능과 숙련한 능력에 의하여 창조적, 직관적으로 파악한 미적 이념을 그것에 완전히 적합시킨 독자적인 객관적 형상을 가져오는 생산 활동 또는 그 생산 활동의 성과를 말한다. 그것은 본래 모든 실리상(實利上)의 관심에서 완전히 떠나서 그 자체만을 목적을 삼는 활동이므로 다만 그것에만 바탕을 둔 순수한 만족 즉 〈무관심의 민족(das interesselose wohlgefallen)〉을 결과(結果)한다. 그 미적 이념의 내용이 되는 것은 그같은 영위(營爲)를 하는 인격 즉 예술가의 구체적인 삶에 있어서 인간과 세계의 혹은 정신과 자연과의 미적인 융합 내지 통일의 감정 체험이며 예술가는 끊임없이 새로운 미적 생산에의 충동(소위 말하는 예술 충동;kunsttrieb) 에 쫓기기 마련이다. 그러나 이 생산에 즈음하여 1) 의식적인 습득이나 연마된 기술력의 사용과 더불어 어느 무의식적인 저절로 얻어지는 자연의 독창력의 발휘가 나타나는 일, 주관적 개성적인 활동인데도 불구하고 객관적 보편적인 법칙성의 결과가 드러나게 되는 일 등의 점에서 그의 생산은 〈창조(창작)(Schaffen)〉이라고 불리우며 그 자신은 〈천재(Genie)〉라고 불리운다. 이들 생산적 계기를 특히 강조할 때 예술을 미에서 구별하여 흔히 〈예술적(das Künstlerische)〉과 〈미적(das Ästhetische)〉 으로 나누는 견해가 생기는지도 모르지만, 그러나 예술의 생산은 끝내 미적인 체험- 좁은 뜻의 체험이 아니라 인간적, 개성적인 감정 통일성의 체험-의 객관적 형상화가 아니면 안되고 〈미적〉에서 떨어져 나간 〈예술적〉은 결국 인간의 제작 내지 생산 일반이 되돌아가고 만다. 예술의 객관적 형상화는 갖가지 감각화(感覺化)의 수단을 필요로 하며, 여기에서 가장 보편적인 분류가 표상 형식(表象形式)에 의하여 행해진다. 즉 공간 예술(조형 예술-건축, 조소, 그림 등)과 시간 예술(뮤즈적 예술-음악, 몸짓, 문예 등) 혹은 더 세분하여 공간 예술(건축, 조소, 그림 등)과 시간 예술(음악, 문예 등)과 운동 예술(무용, 무언극, 연극 등)이라고 한다. 또 시각 예술, 청각 예술, 상상 예술로 나누기도 한다. 예술의 분류에는 그 밖의 목적으로써 순수하게 미적 효과를 노리든지 혹은 실제적인 효과를 생각하는가에 따라서 자유 예술(純正藝術), 기반(羈絆) 예술, 효용 예술 또는 대상과의 관계상에서 재현(再現) 예술(모방 예술), 자유 예술(비모방 예술) 등이 있으며 또 양식* 이란 관점에서도 여러 가지로 분류된다.

예술미(藝術美)[영 *Beauty of art*] 예술의 소산(所産)으로 나타난 미(美) 혹은 예술이 표현하려는 미로서, 자연의 소여(所與)에 나타난 미, 자연미와의 관련은 미학, 예술학의 학문 가능성에 관한 기본 문제가 된다. 즉 1) 자연미는 존재하지 않는다는 입장(藝術美一元論, 예컨대 셸링, 크로체*, 오데블레히트) 2) 예술미가 자연미보다 순수하다고 하는 입장(헤겔, 헤르바르트, 페허너) 3) 예술미는 특수한 예술적 가치이며, 미로서는 성립하지 않는다는 입장(데소아) 4) 자연미와 예술미를 동등하게 보는 입장(칸트 등)이 있다.→자연미→예술미→미학

예술을 위한 예술[프 *I'Art pour I'Art,* 영 *Art for Art's Sake*] 프랑스의 철학자이며 예술가이자 정치가인 빅토르 쿠쟁(Victor Cousin, 1792~1867년)이 1836년에 만들어낸 표어. 예술품이라는 것은 예술적 가치 기준에 의해서만 평가되는 것이며 예술 외의 가치 표준은 문제가 되지 않는다. 다시 말하면 중요한 점은 형성 자체이지 예술 외의 내용은 아니다. 즉 미(美)를 예술 창조 및 향수(享受)의 유일한 목적으로 삼고 예술의 자율성을 주장하여 예술이 다른 어떤 문화 영역에도 종속되거나 관여하는 것을 부정하는 사고방식을 말한다. 다만 이 표어가 미술상 실제의 원칙으로 된 것은 19세기 후반에 특히 인상파*에서의 일. 내용만을 강조함으로써 그에 따라 새로운 예술 표현법을 멀리한 19세기의 경향에 대한 반동으로서였다. 그런데 마치 의미깊은 모티브*가 작품의 등급을 결정하는 것처럼 생각되는 것은 예술과는 인연이 없는 일로서, 그와 같은 사고방식을 거부하는 곳에 이 표어의 의의도 인정이 된다. 그러나 이 표어가 예

술의 자율적인 가치를 인식하여 미적(美的) 형식의 독자성을 발견한 적극적 의의는 있지만 한편으로는 예술이 일상생활의 실제적인 문제와 뚝 떨어져 고답적(高踏的)이 되거나 혹은 유희적(遊戲的), 퇴폐적이 될 가능성이 많이 내포되어 있다. 따라서 예술이란 생활과의 연관을 무시할 수는 없기 때문에 형식만을 강조한다면 그것은 매우 위험하다고 하지 않을 수 없다. 그리고 〈무엇을 만들 것인가〉보다는 〈어떻게 만든 것인가〉에 고심하는 예술의 경향이나 예술가의 제작 태도 등도 이 표어를 빌어서 비판적으로 부르기도 한다.

예술 의욕(藝術意慾)[독 ***Kunstwollen***] 오스트리아의 미술사가(美術史家) 리글*이 1901년에 출판한 저서 《후기 로마 시대의 공예》에 이 말을 사용함으로써 미술사학에 도입된 개념. 이 말의 뜻은 단순히 개인의 조형 의욕이나 예술 충동이 아니라 어떤 시대 혹은 어떤 민족에게 지배적이었던 일정한 예술표현 의욕 및 충동을 말한다. 리글은 〈재료와 기술 및 사용 목적이 예술을 규정한다〉고 정의한 젬퍼*의 유물적(唯物的), 기술적 미술사관(美術史觀)에는 반대하였다. 그리고 예술 발전의 내재적, 자율적 법칙성을 연구하는 과정에서 적절한 표현 용어가 요구됨에 따라 이 예술 의욕이라는 개념을 제시하였던 것이다. 예술 의욕은 반드시 양식(樣式)과 동일시되는 것은 아니다. 왜냐 하면 양식은 오히려 예술 의욕이 있는 다음에 나타나기 때문이다. 그리고 양식의 배후에 있는 예술 의욕 및 그 일정한 요인이 적당히 인식될 경우에 비로소 양식이라는 존재 방식이 인지되는 것이다. 양식을 우선적으로 다루어, 이에 따른 작품의 가치 표준을 논한다고 하는 것은 전면적으로 배제해야 한다. 리글은 모든 시대 모든 민족의 예술을 동일한 가치 표준 특히 고전적 표준에 적용시켜서 일률적으로 판단하는 것은 부당하다고 지적하였다. 후기 로마 미술은 종래 미술의 쇠망기로서 경시된 것인데, 실은 그와 같은 것은 아니다. 오히려 고전적 고대에서 발전된 독자적 형식 즉 독자적 예술의욕의 성과라고 논하고 그 미술 양식의 역사적 지위와 역할을 분명히 하였다. 그 개념은 양식 변천을 능력의 차이에 중점을 두고 설명한 종래의 관념론적 및 유물론적 입장에서 탈피하여 과학적이고도 객관적인 미술사 연구에의 길을 트였고 또 고대 오리엔트의 미술 혹은 중세의 미술에 대한 이해를 촉구함으로써 나아가서는 유기적인 세계 미술사 편성의 기운을 만들어 내었다. 한편 미술사학에 있어서 〈자율적 미술사(自律的美術史)〉 혹은 〈체계적 미술사(體系的美術史)〉에 그 방법론적 기초를 부여해 놓았다. 이러한 개념은 보링거*를 비롯하여 소위 비엔나 학파의 기초 이념이 되었으며 영국의 흄(T. E. *Hulme*), 리드* 등에 의해 계승되었다. 오늘날 미술사를 고찰할 때에는 이 개념이 반드시 전제되고 있다.

예술 지리학(藝術地理學)[독 ***Kunstgeographie***] 예술학*의 한 가지. 예술품을 지역적 관련의 견지에서 연구하는 학문. 그 과제로서는 1) 동일 지방에서 발굴 및 산출되는 예술품의 본질과 특색을 확립하는 일. 초(超) 시대적인 〈지방 양식〉(초지방적인 〈시대 양식〉과 대비됨)을 확립하는 일. 그 다루어지는 지역의 크기는 여러 가지가 있다. 이 지방 양식을 규정하는 제력(諸力)으로서는 ①토지의 소여성(所與性), 예컨대 그 지방에서 나오는 목재나 석재 혹은 이것들의 경연(硬軟) 기타 여러 가지 성질에 의하여 양식이 다르다. ② 민족이나 인종의 소여성 등을 들 수가 있는데, 물론 이들 제력(諸力)은 서로 연계(連繫)되어 있는 것으로 생각된다. 2) 일정한 양식, 형식, 모티브 등의 지리적인 전파를 추구하는 일. 제작 재료나 형식의 전파 계로도(系路圖)의 제작은 보조 수단으로서 가장 중요하다. 이 학문의 연구 방법은 독립적이지는 아니었지만 과거에 늘 그렇게 해왔고, 더우기 선사 시대의 예술 연구에는 쓰이어 왔으며 또 유력하였다. 또 테느*의 환경설*(環境說)도 이것의 응용이다. 이 말의 창시자는 후고 해싱거(Hugo *Hassinger*)이며, 그 저서 《도시학(都市學)의 과제(Aufgaben der Städtekunde)》 (1910년) 속에서 뚜렷이 설명해 놓았다. 그러나 이 학문은 아직 자율적이 아니고 체계적으로도 본격적인 출발을 하였다고는 말할 수가 없다.

예술 지지학(藝術地誌學)[독 ***Kunsttopographie***] 예술품(많이는 유품)을 지역 및 장소에 따라서 분류, 기록하여 연구하는 학문으로서 예술학 *의 한 가지. 파우사니아스*《그리스 안내기》(기원전 2세기)를 비롯, 고대의 예술에 관한 문헌은 모두 이의 성격을 지닌다.

예술 지리학*의 앞 단계로도 보인다.

예술 철학(藝術哲學)[독 *Kunsphilosophie*, 영 *Philosophy of art*] 일반적으로 말하면, 널리 예술 현상에 관하여 그 본질 혹은 원리를 밝히는 학문이다. 이것에는 1) 〈미학〉*과 같은 뜻의 경우와 2) 별종(別種)의 뜻이 주어진 경우 두 가지가 있다. 우선 미학과 같은 뜻의 경우는 그 학문의 대상상(對象上) 미의 여러 현상 즉〈미적(das Aesthetische)〉과 예술 일반 즉〈예술적(des Kunstlerische)〉과의 구별을 생각하지 않든지 혹은 구별은 하여도 본질적으로는 그것들이 귀일(歸一)한다고 보는 입장이 포함된다. 예컨대 오래 된 것으로는 아리스토텔레스의 제작학(制作學:poietike)에서 19세기의 셸링(F.W.J.*Schelling*, 1775~1854년)이나 헤겔(G.W.F. *Hegel*, 1770~1831년)의 예술 철학, 가까이는 크로체*의 표출학(表出學), 코헨(H.*Cohen*, 1842~1918년), 오데블레히트의 예술 철학으로서의 미학 등이다. 또 옛부터 미는 예술에 있어서 가장 순수하게 혹은 전형적으로 나타난다고 생각되어 온 것이므로 미학은 오로지 예술*을 대상으로 하며, 따라서 실질적으로는 거의 예술 철학의 되어 있었는데, 19세기 후반에 이르러서 〈미적〉과 〈예술적〉으로 구분하는 분류 의식이 생겨났다. 그러나 여전히 이 두 가지를 어떤 방법으로든지 종합적으로 생각해 가고자 하는 것이 현대 미학에서도 흔히 있는 경향이다. 그러나 형성 작용 일반의 원리를 찾는 일에 귀착해 버리지 않을 수가 없다. 〈미적〉과 〈예술적〉이 주변적(周邊的)으로는 상호 어긋나지만 본질적으로는 일치한다고 보는 입장 즉 철학적인 예술학과 미학과를 동일한 것으로 보는 견지에 있어서야말로 창작 일반과 다른 예술 창조의 특수 법칙이 참으로 해명된다. 현대 미학의 주류는 이 입장을 취하고 따라서 예술학은 이 기초 위에선 경험 과학으로서만 그 독자적인 의의가 인용(認容)된다.→예술 철학→미학

예술학(藝術學)[독 *Kunstwissenschaft*] 넓게는 여러 가지 뜻으로 쓰이는데, 우선 1) 오로지 조형 예술의 과학적 내지 체계적인 연구 2) 널리 예술 현상 일반에 관한 법칙 정립학(定立學) 즉 예술 과학. 이것이 가장 보통의 용법이지만 또 3) 예술 철학(Kunstphilosophie) 혹은 일반 예술학(Allgemeine Kunstwissenschaft)도 가리킨다. 과학적인 학문으로서

의 예술학은 19세기 중엽 이래 방법상 전통적 미학의 관념적 사변적 공허함을 배격한 경험적, 실질적인 과학적 미학의 발달, 소위 《위에서의 미학(Ästhetikvon Oben)》에 대한 《아래에서의 미학(Ästhetik von Unten)》의 발달에 따라 대상 위에서도 〈미적(Das Ästhetische)〉과 〈예술적(Das Künstlerische)〉으로 나누어진 결과와 미학에 대응하여 새로 성립한 것으로서 이것은 또 예술의 발생적, 역사적 연구와도 긴밀한 관계를 갖는다. 대표적인 것으로서는 그로세(Ernst *Grosse* 1862~1926년)의 인류학적 방법에 의한 예술학을 비롯하여 그로스의 생물학적 방법, 히른의 심리학적 및 사회학적 방법, 분트의 민족 심리학적 방법, 프리체의 유물사관적 방법에 의한 것 등. 그 밖에 미학이라는 이름을 취하고 있는 것으로서 실질상 예술학에 해당하는 것은 모이만의 생리 심리학적 방법, 랑게의 심리학적 방법에 의한 이론 등이 있다. 이같은 여러 가지 과학적 입장의 예술학은 각기 예술현상에 관해서의 그 측면에서의 법칙을 정할 수는 있으나 참으로 예술 일반의 통일적인 법칙 과학으로서 성립하기 위하여는 보다 종합적이고도 기본적인 견지(見地) 즉 어떤 철학적 근거를 필요로 하며 거기에서 예술 본질의 기초 설정을 행하지 않으면 안된다. 여기에서 과학적인 예술학은 요청하는 일이 된다. 이 철학적인 예술학에서도 여전히 〈예술적〉을 〈미적〉에서 준별(峻別)하여서 추구하려 하는 것이 일반 예술학으로서, 데소아는 이것을 시학, 음악론, 좁은 의미의 예술학 등의 개별 과학의 전제, 방법, 목적을 음미 종합하는 학문으로 제창하였으며 우디츠는 한층 더 주도면밀하게 예술 철학으로서 기초 부여를 끝냈다. 그러나 이 뜻의 예술학은 결국 인간의 창조 활동 내지 이것을 준별(峻別)하려고 하는 입장도 물론 있지만 이것이 〈예술적〉인 경우에도 소위 예술학*(Kunstwissenschaft)이 그 철학적인 기초 부여를 요구함에 이르러서 비로소 성립되는 것이다. 데소아, 우디츠 등의 일반 예술학(Allgemeine Kunstwissenschaft)은 그 대표적인 예다. 이 경우 미학은 감성(感性)심리학으로서 가치론, 문화 철학, 심리학, 현상학, 역사 등과 더불어 다만 일반 예술학의 보조 학문에 그친다고 생각되고 있다.→예술학→미학

옐로 오커[영 *Yellow ochre*, 프 *Ocre jaune*

] 안료 이름. 중후한 금색조를 띤 고대로부터 쓰여 온 황색 안료. 순수한 것은 햇빛이나 공기에도 안정되고 다른 색과 혼합해도 변하지 않고 또 은폐력과 착색력도 크다.

옐로잉[영 *Yellowing*] 결합체*가 황색을 띠게 되는 경향. 아마인유(亞麻仁油)가 섞여 있으며 특히 이 현상이 일어나기 쉽다.

오거닉 디자인[영 *Organic desing*] 「유기적(有機的) 디자인」이라고 번역된다. 경쾌하고 인체 기능에 적극적으로 유형시키려고 하는 사고방식에서 시도된 디자인을 말하는데, 최근 그래픽 디자인*에서도 쓰여지고 있다. 가구(→퍼니처)의 디자인에서 맨 처음 시도되어 나타났다. 제2차 대전 후에 특히 새로운 재료와 새로운 성형법의 개발로 종래에는 없었던 근대적 형태의 의자가 만들어지기 시작했다. 이와 같은 새로운 디자인으로서의 사고 방식은 모리스*의 《모리스 체어》가 발상이라고 일컬어지고 있으며 토네트의 표준화된 곡목(曲木) 의자, 브로이어*나 미스 반 데르 로에* 등이 제작한 파이프 가구, 아르트의 합판 가구 및 라미네이트 가구 등이 유기적 디자인으로서의 발전이라고 볼 수 있다. 임즈*에 의한 성형 합판(→합판)은 후에 수지 성형에 의한 새로운 형태 또는 셸 구조* 등, 형태와 기능에 획기적인 디자인을 보여 주는 것이 되었다. 앞으로 인간 공학의 연구 성과는 보다 합리적인 모양을 발전시킬 것으로 보여진다.

오거닉 폼[영 *Organic form*] 「유기적 형태」 즉 생명체 성장의 과정에서 생기는 형태에 생생한 생명감을 주는 듯한 입체적 형태를 말한다. 잎, 조개, 뼈, 알 등의 형태는 모두 이에 속한다. 연기, 불꽃, 파도 등의 형태도 시간적으로 변해가는 모습이 마치 생명체와 같은 점에서 오거닉 폼이라 일컬어진다. 아르 누보*의 사람들은 즐겨 이 형태를 모티브*로 한 조형을 남기고 있다.

오나먼트→장식

오달리스크[*Odalisque*] 터키어(語). 이슬람 세계에 있어서 세속적 최고 권위자의 칭호가 술탄(*Sultan*)이다. 궁중에 있는 술탄의 백인 여자 노예 또는 술탄이 총애하는 여자를 오달리스크라고 부른다. 근대의 프랑스 화가 특히 앵그르*, 르느와르*, 미티스*, 들라크루아* 등이 이를 그림의 주제로 취하였으며 또

한 작품명으로 사용하였다. 예컨대 앵그르의 《오달리스크》(루브르 미술관), 들라크루아의 《오달리스크》(케임브리지, 피츠 윌리엄 미술관) 등.

오더[영 *Order*] 건축 용어. 고전 건축에 있어서 기둥 각부의 형식과 장식 엔태블레추어*의 조직을 규정한 건축 양식의 규범을 의미하는 말. 다시 말해서 그리스 건축에 있어서 가장 중요한 부분은 구조상으로 볼 때 기둥과 그 위에 얹히는 소위 엔태블레추어라고 일컬어지는 수평한 부재(部材)이다. 이 부분을 총칭하여 오더라고 부른다. 그리스 건축의 오더는 이것을 조직하는 각부의 비율이나 형상의 차이에 따라서 도리스식(式), 이오니아식, 코린트식의 세 가지로 구별된다. 그리고 여기에 로마 시대에 형성된 투스카나식과 콤포지트식을 포함시켜 다섯 가지로 구별하기로 한다. 1) 도리스식 오더(Doric order)— 도리스 사람들이 발전시킨 방식. 기원은 목조 건축에서 점차 진화한 것. 혹은 이집트의 베니핫산(Benihassan)의 분묘의 입구 주형(柱形)에서 기원한 것이라 추측된다. 주신(柱身)은 초반(礎盤)이 없고 직접 3단(段)의 스틸로바테스(희 stylobates)(→크레피스) 위에 조적(組積)되어 있고 주신 표면에는 보통 20개의 플루팅(fluting)(→세로홈)이 있다. 주신 중간은 엔타시스*가 있고 주고(柱高)는 보통 주하부(柱下部) 지름의 약 4.5~6배이다. 초기의 것은 주간격(柱間隔)이 적었으나 후기에 이르러서는 점차 그 간격이 커지면서 세장(細長)되어 있어서 웅장한 맛이 적어졌다. 주두(柱頭)는 사발(沙鉢)과 같은 윤곽을 보여 주는 에키누스*와 그 상부에 놓여지는 정방형의 아바커스*(頂板) 그리고 에키누스 아래의 애뉼릿(annulet)으로 되어 있고 엔태블레추어는 아키트레이브*, 프리즈*, 코니스*의 3부분으로 이루어져 있다. 아키트레이브에는 장식 조각이 없고 프리즈는 메토프*와 트라이글리프*로 구분되는데, 메토프는 인물 등을 부조*로 장식되는 경우가 많다. 코니스의 하부는 뮤튤(mutule)이라고 하는 평평한 돌기물(突起物)이 붙어 있으며 거테(guttae)가 3줄로 6개 들어 있다. 2) 이오니아식 오더(Ionian order)— 도리스식보다 후에 발달한 양식으로 이오니아 지방에서 발생한 것이다. 아테네 전성 시대 이래 한 세기 동안을 지배하였는데,

그 발달은 오히려 소아시아 및 그 주변 지방에서 많은 예를 찾아 볼 수 있다. 이것은 초반(礎盤), 주신(柱身), 주두(柱頭)의 3부로 되어 있다. 초반(주춧돌)은 스틸로바테스 위에 있는데, 초기의 것은 2개의 몰딩(moulding)— 즉 맨 아래가 둥글게 돌출한 토루스(torus)며 그 위는 반대형의 트로킬루스(trochilus)가 있고 그 위에 또 토루스가 있다— 으로 되어 있다. 주신은 도리스식보다는 한 층 더 세장 섬세(細長纖細)하며, 플루팅은 초기의 것은 수가 적으나 완전히 발달한 것은 24개이고 앤타시스*가 있다. 주두에 소용돌이(volute) 모양이 있는데 이 양식이 가장 큰 특징이다. 이 주두 장식은 2개의 소용돌이 모양과 조각 모양으로 되어 있으며 가장 대표적인 것은 에레크테이온* 신전의 주두이다. 엔태블레추어는 도리스식보다 더 많은 장식이 있으며 두께는 주고(柱高)의 약5분의 1이다. 아키트레이브는 표면이 3단으로, 위로 가면서 외부로 돌출되어 있다. 프리즈는 그리스식 프리즈와 같은 구분은 나타나 있지 않고 띠 모양으로 연속되어 있다. 코니스에는 뮤튤이 없이 이(齒) 모양(dentil)이 있다. 주고(柱高)는 대개 주하부(柱下部) 지름의 약8~9배이다. 3) 코린트식 오더(Corinthian order)— 도리스 및 이오니아 양식보다도 후에 발생하였다. 일반적인 배치법으로 보아서 이오니아식과 큰 차이가 없다. 그러나 주두에 아칸더스*의 잎을 2단으로 겹쳐서 부각(浮刻)하여 두르고 그 상부에는 우아한 소용돌이 모양의 장식이 아바커스를 받들고 있다. 도리스식이나 이오니아식보다도 훨씬 더 장식적이다. 이 양식은 익티누스(Iktinus)가 처음 만든 것으로 알려져 있다. 이 양식을 최초로 도입한 건축은 바세(Bassae) 신전(기원전 500년)이며 일반적으로 사용된 시대는 그리스 후기와 로마 시대였다. 이들 세가지 오더는 이상과 같이 각각 독특한 표정을 지니고 있는데, 간결하게 형용(形容)하면 도리스식은 장중(莊重), 이오니아식은 우미(優美), 코린트식은 화려하다고 하겠다. 그리고 이 3종류가 그리스 오더를 대표하지만 그 외에도 장식주(裝飾柱)로서 인신상주(人身像柱)가 있다. 남상주(男像柱)를 가리켜 아틀란테스(희 Atlantes), 여상주(女像柱)를 가리켜 카뤼아티데스(희 Karyatides)라고 부른다. 4) 투스카나식 오더(Tuscan order)— 투스카나의

전신(前身)인 에트루리아(→에트루리아 미술)에서 행하여졌던 도리스식의 변형된 양식. 즉 도리스식에서 세부 장식을 완전히 제거한 형식에다가 초반이 있다는 것 뿐이다. 그리고 주초(柱礎)에 홈을 새기지 않는다. 그리스 건축의 구성과 에트루리아의 성문이나 분묘에 쓰여졌던 아치형을 동시에 받아드려 생겨난 로마 건축의 양식이라고 하겠다. 5) 콤포지트 오더(composite order)(또는 로마식 오더)— 로마 건축은 주로 코린트식을 발달시켰으나 다시 이오니아식 주두와 코린트식 주두를 혼합시킨 이른바 콤포지트 오더(混合式)를 만들어 내었다.

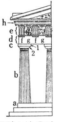

도리스식 오더　이오니아식 오더　코린트식 오더

a) 스틸로바데스
b) 주신　c) 주두
(1. 아바커스 2. 에키누스)
d) 아키트레이브
e) 프리즈　f) 프라이 글리프
g) 메토프　h) 코니스

혼합식 주드

오데이온[희 *Odeong*(또는 *Odeion*), 라 *Odeum*] 고대 그리스—로마 시대의 음악당. 지붕이 있는 극장식 건물. 페리클레스(*Perikles*, 기원전 500?~429년)의 감독 아래 기원전 445년 아테네에 건조된 오데이온이 가장 오래된 것이며 가장 장려한 것으로는 헤로데스 아티쿠스(*Herodes Atticus*)에 의해 기원후 160년 아테네의 아크로 폴리스* 서남쪽 구석에 세워진 오데이온을 들 수가 있다. 형태는 작은 극장에 흡사하다. 청중석은 로마 극장풍의 반원형으로 되어 있으며 그 황폐해진 벽이 오늘날에도 남아 있다.

오도독스→오서독스

오뒤본 John James *Audubon* 미국의 화가. 서인도와 미국에 농원을 가지고 있던 프랑스 해군 장교의 아들로서 하이티에서 1785년에 태어났다. 소년 시절을 미국에서, 다음에

는 프랑스에서 보내며 다비드*에게서 그림을 배웠다고 한다. 1807년에 미국으로 돌아 왔다. 북아메리카 및 캐나다를 여행하면서 새와 짐 승을 스케치하여 이를 과학적인 정확성을 기하여 수채화*로 그렸다. 1827년부터 1938년에 걸쳐서는 큰 판(版)의 수채색동판(水彩色銅版)《미국의 조류》 435매를 발행하여 이름을 떨쳤다. 그 후 이를 축소한 옥타보판(octavo 版)의 재판과 기타의 새의 동판화 시리즈를 출판하였다. 1851년 사망.

오드 Jacobus Johannes Pieter **Oud** 1890 년 네덜란드에서 태어난 건축가. 암스테르담 공예학교에서 수학하고 테오도르 피셔*에게 사사한 후 되스브르흐* 등의 데 스틸*파(派) 의 유력한 멤버로 활동하면서 많은 구성파적 작품을 남겼으나 1920년대 이후는 정통적인 기능적 디자인 지도자의 한 사람으로 활동하였다. 주요 작품으로는 로테르담 및 스판겐의 집단 주택, 후크 반 홀란드의 노동자 집합 주택(1924년), 바이센호프전(展)의 연립 주택(1927년), 로테르담 거래소 계획(1926년) 등이 있다. 1963년 사망.

오디언스[영·프 **Audience**] 라디오, 텔레비전, 신문, 잡지 등의 매스컴 매체에 대한 수신자로서 청취자(listener), 시청자(viewer), 독자(reader) 등의 총칭.

오디토리움[라 **Auditorium**] 공회당, 음악당 등 주로 청중을 위한 건물을 말하며 오늘날에는 문화 센터 등의 뜻으로도 사용된다.

오란스[라 **Orans**] 초기 그리스도교 미술*에서 흔히 볼 수 있는 고대의 기도하는 자세. 손바닥을 벌려 위로 향해 팔을 뻗고 있는 모습인데, 그것의 의미는 초기에는 구세(救世)와 조력(助力)과의 상징, 후에는 사자(死者)의 영혼의 기쁜 감사 혹은 대원(代願)의 표현이었던 것같다.

오르츠코 José Clemente **Orozco** 멕시코의 현대 회화를 대표하는 화가 중의 한 사람. 1883년 할리스코주(州) 사포틀란(Zapotlan)에서 출생. 멕시코시티에 있는 농업학교를 졸업 후에 국립 대학에서 건축을 배웠다. 그리하여 처음에는 건축 사무소에 근무하였으나 1909년 화가로 입신하기로 결심하였다. 그가 화가로써 인정받은 것은 1913년 역사화(歷史畫)의 대작을 발표하면서부터이다. 1923년 이후 갖가지 대벽화 제작에 참가, 즐겨 혁명전

란의 비극적 정경을 취재하여 많은 작품을 남겼으며 늠름한 화풍의 화가로 알려지게 되었다. 1930년부터 1934년까지 미국에 체류하면서 1932년에는 유럽 갖지를 여행하였다. 현대 멕시코 미술의 《4인》이라고 일컬어지는 작가 중에서도 유럽 회화의 영향을 가장 적게 받았고 이 때문에 멕시코의 토속적인 색채와 형체의 감각을 가장 잘 표현하였기에 국민들로부터 특히 존경받았다. 판화에도 뛰어난 솜씨를 보여 주었다. 그는 1949년 멕시코시티에서 사망.

오르가니슴[프 **Organisme**, 영 **Organism**] 유기체(有機體). 각 부분이 서로 긴밀한 관계를 가지고 완결된 통일적 전체를 형성하는 존재. 다시 말해서 건축, 조각, 회화에 있어서 유기적 생명감을 존중하는 경향 즉 기하학적*및 무기적 경향이나 건축, 디자인에 있어서의 기능주의*에 대응하는 유기적 경향을 의미한다. 넓은 의미로는 예술 작품은 그것 자체가 통일적인 세계를 형성하기 때문에 모두 유기적이다. 그러나 좁은 의미로는 형식의 외면적 통일 또는 완결 이외에 자연의 유기체를 모델로 하고 그 본질을 밝히는 종류의 표현을 특히 유기적이라 한다. 일반적으로 고대 예술은 근대 예술에 비해, 남방 예술은 북방 예술에 비해 각각 보다 유기적 즉 보다 많은 오르가니슴의 의미를 중시한다.

오르비에토 대성당(大聖堂)[**Cathedral Orvieto**] 로마와 아시시의 중간 오르비에토에 있는 이탈리아 고딕 성당. 14세기 초엽에 건립되었다. 정면은 모자이크*와 부조*로 된 장식이 많다. 내부에는 후에 시뇨렐리*에 의해 제작된 프레스코* 벽화《최후의 심판》(1499년~1505년)이 있는데 매우 유명하다.

오르페우스[희 **Orpheus**] 그리스 신화 중 가장 오랜 음악의 명수. 오이아그로스(Oiagros)와 무사*의 한 사람. 칼리오페(Kalliope)의 아들. 아폴론*에서 하프를 받아 연주하자 그 소리에 의해 목석도 움직였다고 한다. 아내 에우리디케(Eurydike)가 독사에게 물려 죽은 후 그녀가 명부(冥府)에서 슬피 우는 것을 보고 구출해 오던 중 하데스(Hades)의 약속을 어겨 실패하였다. 그 뒤부터 여자를 매우 싫어하자 트라키아*의 바카이들은 그 보복으로 그를 갈기갈기 찢고 바다에 던진 그의 목은 표류하여 레스보스에 닿았다. 그는 예언자, 마술

사로서 오르페우스교(Orpheus 敎)의 교조(敎祖)이기도 하다.

오르카냐 Andrea di Cione *Orcagna* 1308? 년 이탈리아에서 태어난 건축가, 조각가, 화가. 아마도 상부(上部) 이탈리아 출신인 것같다. 14세기 전반의 피렌체에 있어서 중요한 미술가 지오토*를 따른 가장 우수한 추종자. 건축가로서는 피렌체의 오르 산 미켈레(Or San Michele) 성당의 조영에 참여하였다. 조각가로서의 대표작은 오르 산 미켈레 성당의 유명한 《성감(聖龕)》(1348~1359년)이다. 이 성감의 부조는 우의적(寓意的) 모티브 및 마리아 전(Maria 傳)을 다루고 있다. 특히 훌륭한 것은 촛대를 나르는 두 천사이다. 확증있는 유일한 회화 작품은 피렌체의 산타 마리아 노벨라 성당내에 있는 스트로치가(家) 예배당의 제단화(1357년)이다. 1375?년 사망.

오르 콩쿠르[프 *Hors-concours*] 프랑스의 살롱*에서 무감사(無鑑査)의 뜻. 화가의 역량 및 자격을 나타내는 표준이 된다.

오르타 Victor *Horta* 1861년 스위스 제네바에서 출생. 후에 브뤼셀에서 활약한 벨기에의 건축가. 반 데 벨데* 등과 함께〈아르 누보〉*양식의 건축을 시도한 근대 건축의 선구자 중의 한 사람. 일련의 주택 건축 등 1893년의 《튀린가(街) 12번지의 집》이 특히 유명하다. 흐르는 듯한 곡선의 철 등을 많이 사용한 이 집의 계단실은 완전히 아르 누보*풍(風)의 장식을 시도한 최초의 작품 예로서 그 의의가 크다. 이 밖에 1897년의 《민족의 집》(브뤼셀)이 있다. 이것은 1913년에 증축 확장되었다. 또 1921년에 착공하여 1928년에 완성한 브뤼셀 미술 궁전이 있다. 경력으로서 1913년에는 브뤼셀 예술 협회장이 되었고 후에 남작의 작위를 수여받았다. 또 1927년의 제네바 국제 연맹 회관 계획안(설계안) 콩쿠르에서는 그 심사 위원장을 맡았다. 1947년 사망.

오르토독스→오서독스

오르피슴[프 *Orphisme*] 그리스 신화에 등장하는 음악의 명수 오르페우스(Orpheus)의 이름에 유래된 말. 들로네*에 의해 1911년에 시작된 신화풍(新畫風)을 시인 아폴리네르(→퀴비슴)가〈퀴비슴 오르픽(Cuisme Orphique)〉이라고 부른데서 유래하였다. 들로네의 퀴비슴*의 한 분파인〈섹송 도르(Section d'Or)〉에 참가 하였으나 설명적 형상을 이탈

하는 순수한 퀴비슴의 방향으로 나아간 인물로서 그는 자연의 실제와는 관계없이 완전히 상상과 본능에 의해 창작하려고 한 예술가였다. 따라서 그는 추상적인 형태와 색깔을 율동적으로 조립하여 그 음악적인 리듬과 콤포지션* 속에 다이내믹한 운동 표현을 시도하였다(퀴비슴과 미래파*의 결합). 이 파의 대표자로는 들로네 외에 피카비아*, 뒤샹* 등을 들 수가 있다. 그들은 퀴비슴이 거부한 풍려한 색채를 재차 도입하였다.

오리냐크기(期)[영 *Aurignacian period*] 후기 구석기 시대에 속하는 한 시기. 이 시대의 유적이 발견되었던 프랑스의 오리냐크(Aurignac)에서 유래된 명칭이다. 이 시기와 함께 인류의 미술 활동이 시작되었다고 하겠다. 돌을 재료로 해서 도끼, 칼, 무기 등이 만들어졌으며 또 뼈, 뿔, 상아 등을 이용한 장신구류도 만들어졌다. 동굴의 벽화 및 나타난 주된 소재는 소, 말, 맘모스, 사슴 등의 동물들인데, 이는 이 시기의 인류가 수렵 민족이었다는 사실을 말해주고 있다. 이러한 벽화와 부조 등을 서남프랑스와 북스페인에서 다수 발견되었다. 그 중에서도 프랑스의 라스코(Lascaux)와 퐁 드 곰(Font de Gaume) 동굴이 특히 유명하다. 한편 여성의 나체를 다룬 작은 조각상, 이른바〈비너스〉도 있다. 매우 뚱뚱한 육체, 성적 특징의 과장, 유방 위에 얹혀져 있는 손 등이 이 시기의 여성상 표현에 나타난 공통된 특색이다.

오리앙탈리슴[프 *Orientalisme,* 영 *Orientalism*] 「동방적 취미」, 「동방적 정서」, 「동방적 예술의 애호」 등을 의미하는 말 특히 색채를 중요시한 로망주의* 화가들이 빛이 널리 퍼지는 동방 및 아프리카에서 되도록 소재를 구하여 그것을 이국적 정취로 표현하였던 19세기 회화 사상의 운동을 말한다. 화가로서는 들라크루아*, 드캉*, 프로망탱 *, 마릴라* 등이 대표적이다. 주된 작품으로 《터키학교의 방과(放課)》(드캉), 《알제리의 여인들》(들라크루아), 《모로코의 유태인 결혼》(들라크루아) 등이 있다.

오리엔트[영·프·독 *Orient*] 원래 oriri (해가 뜬다는 뜻)에서 유래하며 유럽에서 볼 때 동방의 제국(諸國) 즉 터키, 이집트, 페르시아, 인도 등을 가리킨다. 미술사상의 고대 동방으로는 이집트, 메소포타미아(바빌로니

아, 아시리아), 페니키아, 페르시아가 속하며 그리스 미술*과 아울러 한 원류(源流)를 이룬다. 그 미술은 초절대적(超絶對的) 종교와 절대 전제 군주 정치가 결합한 강대한 권력을 가진 지배 계급(왕, 神官, 대지주)이 피지배 계급(노예)을 다스리며 거대한 궁전이나 신전 등의 모뉴먼트를 조영하는 한편 사치품의 공예를 발달시켜 방대하고도 힘이 있는 이른바 고대 도시 문명의 특질을 나타내었다. 서방(西方；occident)의 상대적인 말이 된다.

오리지날[영·프 *Original*] 「원작」, 「원본」 등의 뜻. 미술 용어로서는 〈독창적〉, 〈창조적〉, 〈모방하지 않은〉 등의 뜻이 내포되어 있다. 조각 작품에는 「원형(原型)」, 문예상으로는 「원전(原典)」, 원서(原書)」 등의 뜻이다.

오리지낼리티[영 *Originality*, 프 *Originalité*] 「창의(創意)」, 「창조력」, 「독창적」이라는 뜻. 작품이 아이디어, 표현의 수법 등에서 작가 특유의 새로움을 표시하는 성질과 정신 생활 및 문화적 창조 위에서 중요한 역할을 갖는다. 예술상 천재의 특질은 독창성에 있다고 일컬어지는데, 예술가에서 있어서는 항상 이것이 요구된다.

오방 Jean François *Oeben* 독일 출신의 프랑스 공예가. 로코코*의 대표적인 가구 제작자. 1715?년경에 라인란드에서 태어난 것같다. 파리로 나와 가구 직인이 되어 1751년에는 불 가구* 공방*의 일원이 되었다. 1754년에는 왕실 전속 에베니스트*로 임명되었다. 왕실의 일을 하고 있던 그는 길드*에 가입할 필요가 없었으므로 1761년이 되어서야 길드에 가입하였다. 이 때문에 그의 서명이 붙은 작품은 만년에 제작된 것이라 생각되며 그것이 반드시 그의 전성시의 작품을 대표하는 것인지에 대해서는 의문이다. 시몬 프랑스와 오방(Simon François *Oeben*, ?~1786년)은 그의 동생으로 역시 왕실 가구 제작에 종사하였다. 1763년 사망.

오버랩[영 *Overlap*] 약칭은 OL이다. 영화의 한 수법으로서 이중 전환(二重轉換)이라 일컬어진다. 장면 전환에 쓰여지며 하나의 장면이 페이드-아웃(fade-out)하기 약간 전에 그것이 겹쳐서 다음의 장면이 페이드-인(fade-in)한다. 일반적으로 더블(W)이라고도 한다.→페이드-아웃

오버 프린트[영 *Over print*] 한번 인쇄된 잉크 위에 다른 색깔로 겹쳐 인쇄하는 것. 이렇게 하면 중첩된 잉크의 투명도에 의해 새로운 질감 또는 색상의 효과를 기대할 수 있다. 예컨대 빨강과 노랑의 2색 인쇄에서 두 가지 색이 겹쳐 찍혀지는 곳은 주황색이 되어 3색의 효과가 얻어진다. 그리고 잉크의 농도가 불충분할 때에는 특별히 같은 색을 한번 더 인쇄할 수도 있다. 한편 광택제(光澤劑)를 인쇄하는 것을 〈오버 프린팅〉이라고 한다.

오베르베크 Johann Friedrich *Overbeck* 독일 화가. 1789년 뤼벡(Lübeck)에서 출생, 1869년 로마에서 사망. 1809년 빈에서 프란츠 프포르(Franz *Pforr*, 1788~1812년)와 함께 성 루카 조합(→나자레파)을 결성, 이듬해 1810년 로마에 이주. 이미 폐사(廢寺)가 되어버린 핀치오 언덕의 성 이시드로 수도원에서 코르넬리우스(→나자레파), 샤도* 등과 함께 새로운 종교화의 이상을 실현하려고 하였다. 한편으로는 라파엘로*와 페루지노* 등에게 깊이 심취하여 수도사와 같은 생활을 하면서 예술에 정진하였다. 그의 작풍은 종종 주체의 크기에 압도되는 느낌이다. 대표작은 로마의 카사 바르톨디(casa Bartholdy)의 벽화 《성 요셉전(傳)》(1816~1817년, 1887년 이후 베를린 국립 화랑 소장)이다.

오벨리스크[영 *Obelisk*] 고대 이집트 왕조 시대에 태양 숭배의 상징으로 신전이나 묘 앞에 세워진 한 쌍의 기념탑. 하나의 거대한 석회석이나 현무암 또는 화강암의 4각 기둥으로서 상단은 피라밋형처럼 뾰죽하고 아래쪽일 수록 굵어지며 기둥면에는 건립한 사람의 이름과 국왕의 공적이 상형 문자로 기록되어 있다. 높이는 100피트 이상인 것이 많다. 대부분은 제18~19왕조 시대에 세워진 것들이다. 오늘날 테베(Thebes) 부근에 잔존하는 오벨리스크 외에 런던, 뉴욕, 로마 등지에 옮겨져 세워져 있는 것도 있다.

오브제[프 *Objet*] 물체, 객체 등의 의미를 지닌 말인데 다다이슘, * 내지 쉬르레알리슘*에서는 특수한 의미로 쓰여진다. 즉 예술과는 아무런 관계도 없는 물건이나 그 한 부분(예컨대 차 바퀴, 돌, 구두 등)을 본래의 일상적인 용도에서 떼내어 절연함으로써 보는 사람으로 하여금 잠재한 환상이나 욕망을 불러 일으키게 하는 상징적 기능의 물체를 말한

다. 일상생활에서 쓰이는 모든 물체는 그 나름대로의 용도나 가능 또는 독특한 의미를 지니고 있기 마련이다. 그러나 이러한 물체가 일단 오브제로 쓰이게 되면 그 본래의 용도나 기능은 의미를 잃게 된다. 이 때문에 다다이슴이나 쉬르레알리슴의 작가들은 그들 물체를 회화이든 조각이든 자기의 구상에 자유롭게 도입하여 보는 이로 하여금 상상에 의해 괴기(怪奇)하며 몽환적인 것을 느끼게 하였다. 프랑스의 화가 뒤상*은 다다이슴 시대의 도자기제의 변기(便器)를 〈분수(噴水)〉라는 제목을 붙여 출품하였다. 이것은 이른바 기성품(ready made)의 오브제의 한 예이다. 오브제는 나중에는 자코베티*에 의해 상징적으로 움직이는 것이라든가 달리*에 의해 복잡한 가시적 암시에 넘치는 것 등으로 발전하였다.

오서독스[영 *Orthodox*, 프 *Orthodoxe*, 독 *Orthodox*] 「정통적인」의 뜻. 종교상의 용어로는 그리스 정교(正教)를 가리킨다. 예술상으로 고전을 본보기로 하여 전통적 형식에 입각하는 창작 태도 및 그 양식을 말한다. 일반적으로 근대 예술은 개성*이나 정열을 강조하므로 이와 같은 양식의 생경(生硬), 부자연, 상투(常套)를 비난하는 수가 많다.

오세아니아 미술(美術)[영 *Oceanian art*] 오세아니아(大洋洲)는 3개의 미개 민족 즉 폴리네시아족(Polynesia 族), 멜라네시아족(Melanesia 族), 미크로네시아족(Micronesia 族)의 3인종을 포함하며 예술 양식도 광범위하여 변화가 많다. 지역상으로 나누어 기술하면 1) 뉴기니아(New Guinea)는 목조각을 주로 하며 네덜란드령 뉴기니아에서는 투조(透彫)의 소용돌이 모양을 모티브로 하고 있고, 세피크강 유역에서는 해골에 점토를 붙여 선조(線彫)의 사실적인 초상 조소가 특징이다. 2) 멜라네시아족─ 뉴아일랜드(New Ireland), 뉴브리튼(New Britain), 솔로몬 군도(Solomon 群島), 뉴칼레도니아(New Caledonia) 등 여러 지방에도 상기한 것과 같은 자연주의적, 장식적이고도 기하학적인 2가지 표현 형식이 인정되고 있다. 3) 미크로네시아족─ 캐롤린 군도(Coroline 群島)에서 대략 다음의 세 곳을 중심으로 하여 이루어졌다. Ⓐ 얍섬(Yap 島)에서는 자연주의적인 조각(특히 동물의 群像)이 많다. Ⓑ 누코오로섬에는 극도로 양식화된 추상적인 인체 조각 Ⓒ 펠류섬에는 건

축의 부조 장식이나 목제 용기에 추상적 문양이 인정된다. 4) 폴리네시아는 타에 비해 문화 수준이 높아 타파(樹皮製布)의 기하학적 문양은 매우 뛰어난 것이다. 조각으로는 경옥(硬玉)이나 고래뼈에 새겨진 장식적 소상(小像) 티키(tiki)나 헤이티키(hei-tiki) 및 괴수 또는 악마를 표현한 마나이아(manaia;마오리族) 등이 있다. 기타 하와이에는 그로테스크*한 조각이 많고 타히티(Tahiti) 및 마케사스섬(Marquesas 島)에는 기하학적인 부조가 있다. 이스터섬에는 인상 거석(人像巨石)이 있고 어느 것이나 토속 신앙, 조상 숭배, 주술 등의 배경이 되는 것으로서 원시 미개 예술에 공통적으로 엿보이는 특질이다.

오소리오(Alfonso *Ossorio*)→타시슴

오스타데 Adriaen Jansz v. *Ostade* 네덜란드의 화가. 1610년 할렘(Haarlem)에서 출생. 할스*의 제자. 1640년경에는 렘브란트*의 명암법에서도 영향을 받았다. 초기에는 밝은 청, 회, 자색의 색조가 두드러졌다. 1640년대의 들어서면서 비교적 어두운 화면에 농민들의 생활에서 취한 주제(예컨대 무뚝뚝한 농부가 선술집에서 법석대는 모습)를 동적으로 표현하였다. 1650년대부터는 부드러운 빛을 사용하여 침착하고 따뜻한 공간 속에 인물도 정적으로 묘사하였다. 그는 뛰어난 풍속화가의 한 사람이면서도 에칭*이나 수채화에도 뛰어난 재능을 보였다. 작품으로는 《결혼 신청》과 《농민 숙박소》(하그 화랑), 《화가의 아틀리에》(암스테르담 미술관), 《마을의 주막》(독일, 칼스루에 미술관), 《농부의 가족》(런던, 버킹검 궁전), 《농부의 회합》(뮌헨 옛 화랑) 등이 있다. 동생인 이자악 반 오스타데(Isaac van Ostade, 1621~1649년)도 화가였다. 1685년 사망.

오스트발트 Friedrich Wilhelm *Ostwald* 독일의 화학자이며 철학자. 1853년 리가에서 출생. 후에 리가 공업대학 및 라이프치히 대학에서 화학 교수를 역임하였고 1909년에는 노벨 화학상을 수상하였다. 《화학 총론》기타의 화학서 및 일원론적(一元論的) 세계관의 철학 저서가 많다. 뒷날 색채학을 연구하여 〈오스트발트 표색계*(表色系)〉라는 색채의 분류 배열을 발표하였으며 색채학에 관한 저서로는 《색채 입문(Farbenfibel)》(1916년), 《색채도(Der Farbatlas)》(1917년), 《색채학

강의(Farbenlehre)》(1918~1922년), 《색채의 조화(Harmonie der Farben)》(1918년) 등이 있다. 1932년 사망.

오스트발트 표색계(表色系)[영 *Ostwald color system*] 독일의 화학자 오스트발트*에 의해 만들어진 배열이 대칭적인 표색계. 색상의 종류는 24 또는 100이며 색입체는 복원추체(復圓錐體)로 구성된다. 중심축의 백흑(白黑)계열은 a(白), c, e, g, i, l, n, p(黑)의 8단계로 하고 동일 색상면을 백색(W), 흑색(B), 순색(full color)을 정점으로 하는 3각형으로 표시되며, 색량(F)+백량(W)+흑량(B) =100의 비율로 된다. 기호는 5gc와 같이 색상(5)-백량(g)-흑량(c)으로 표시한다.→색

오스발트 표색계

오잠 Jean *Aujame* 1905년 프랑스 오비송에서 출생한 화가, 1922년 르왕의 미술학교에

서 배운 뒤 군에 입대하여 알제리에서 복무하였다. 1930년 파리로 돌아와 개인전을 개최하였고 또 살롱 도톤*및 살롱 드 메*의 회원이 되었다. 그의 화풍은 사실주의*를 기조로 하지만 다채로운 색조에 야수적인 정열을 쏟는 한편 범신론 정신을 감돌게 한다. 1935년에는 폴 기욤상(賞), 1949년에는 홀 마크상을 받았다. 장식 미술 분야에서도 활약. 1965년 사망.

오장팡 Amédée *Ozenfant* 프랑스 화가. 미술 이론가. 1886년 북프랑스 상 캉탱(Saint Quentin)에서 출생. 1906년 파리로 나와서 기샤르(Guichard) 및 르사즈(Lessage)로부터 건축을, 샤를르 코테(Charles Cottet)로부터 회화를 배웠다. 이어서 아카데미 드 라 팔레트에 들어가서, 스공작*, 라 프레네(La Fresnaye) 등과 함께 배웠다. 벨기에, 네덜란드, 이탈리아, 러시아에 여행한 후 1915년부터 1917년까지 잡지 《레랑(L' Elan)》을 간행하였는데, 아폴리네르, 막스 자콥(Max *Jacob*), 피카소*, 마티스*, 드랭*, 스공작* 등이 이에 기고하였다. 퀴비슴*의 작가들과도 친교를 맺었다. 1918년 건축가 르 코르뷔제*와 공동으로 《퀴비슴 이후》라는 제명의 소책자를 발간하면서 퓌리슴*을 선언하여 퓌리슴 제1회전을 파리에서 개최하였다. 이어서 1920년부터 1925년까지 역시 르 코르뷔제와 공동으로 잡지《에스프리 누보(프 Esprit Nouveau)》를 간행하였다. 한편으로 1921~1922년에 걸쳐 스페인과 이탈리아로 여행한 뒤 스위스, 체코슬로바키아 등지에서 미술 강연을 하였다. 1930년에는 파리에서 〈아카데미 오장팡〉을 창설하여 경영하면서 이듬해에는 이집트, 팔레스티나, 시리아, 터키, 그리스 등지로 여행하였다. 1935년에는 런던에 주거를 정한 뒤 〈오장팡 아카데미〉를 창설 운영하였고 1938년에는 미국으로 건너가 이듬해에 뉴욕에서 〈오장팡 미술학교〉를 설립 운영하였다. 저서로 《근대회화》(1925년, 르 코르뷔제와 공저), 《예술》(1928년) 등이 있다. 1966년 사망

오주프 Jean *Osouf* 1898년 프랑스에서 태어난 조각가. 데스피오*와 마이욜*의 가르침을 받아 조각을 시작했으나 문화적 성격이 강한 특이한 작풍으로 근대 조각의 추상화 경향과는 오히려 반대로 종교적인 생명감이나 정서적인 감가을 알건힌 사실적인 형세를 통하여 표현하고 있다. 가령 미소를 짓고 있는 소

녀의 표정이 풍기는 지순(至純)함 따위와 같은 것을 풍부히 표현하는 것이 특징이다.

오지브[프 *Ogive*] 건축 용어. 늑골 궁륭(→ 궁륭)에서 비스듬히 교차하고 있는 지주. 교차 궁륭의 능선을 따라 대각선으로 교차하는 굵게 다듬은 돌로 만든 아치*를 말한다. 오지브의 궁륭은 8개의 구면(球面) 3각형(→돔)으로 나누어서 각각의 구면 3각형으로 하여금 무게의 일부를 받치게 하여 네 구석의 기점으로 유도하는 역할을 한다.

오지브 궁륭

오처드슨 Sir William Quiller *Orchardson* 영국의 화가. 1835년 에든버러(Edinburgh)에서 출생. 1862년 이후 런던에 정주. 풍속화, 역사화, 초상화 등 다방면으로 기량을 보여준 19세기 후반 영국의 대표적 화가의 한 사람. 1868년부터 로열 아카데미* 준회원으로 있다가 1877년에는 정회원이 되었다. 주요작은 《벨로폰 선상(船上)의 나폴레옹》(1881년), 《볼테르》(1883년), 《브드러운 조사》(1886년) 등이다. 1910년 사망.

오커[영 *Ochre*] 안료*의 제조에 쓰여지는 흙, 황토.

오케스트라[희 *Orkhéstra*] 고대 그리스의 극장을 구성하는 3요소 중의 하나. 무대 앞의 원형으로 된 합창대가 합창 또는 무용을 할 수 있게 만든 장소. 그 중앙에 디오니소스(Dionysos)의 제단이 마련되어 있다. 로마 극장에서는 오케스트라가 보다 좁아진 반원형으로 변하여 귀빈석이 되었다.

오케아니테스[희 *Okeanides*] 그리스 신화 중 대양신(大洋神)의 딸들. 많은 신들과 인간과 교제하여 자손을 보았다. 그녀들의 이름은 일정하지 않으나 샘(泉), 강(江) 등의 의인화(擬人化)이다.

오크션(영 *Auction*)→미술품 경매

오키프 Georgia *O'Keeffe* 1887년 미국 위스콘신주(Wisconsin 州)에서 출생한 여류 화가. 부친은 아일랜드인, 어머니는 헝가리인이었다. 어릴 때부터 그림을 좋아하여 17세에 시카고 미술 연구소로 입학하였고 졸업과 동시에 뉴욕의 아트 스튜던츠 리그를 거쳐 버지니아 종합 대학에서 배웠다. 한 때 시카고에서는 광고 미술, 텍사스에서는 교직에 종사하였다. 1916년경부터 작품을 발표하기 시작했으며 사진 작가로서 근대 미술의 파트롱*인 스티글리츠*에 의해 〈291〉화랑에서 화단에 데뷔하였다. 후에 그와 결혼하였다. "Black Flower and Blue Larkspur"가 대표하는 일련의 꽃작품으로 유명하다. 또 소, 말 또는 사슴 등의 희게 노출된 두개골에 꽃을 배치한 것이라든가 뉴욕의 마천루, 텍사스, 뉴멕시코의 고원 등을 소재로 한 그림 중에도 뛰어난 작품이 많다. 화풍은 매우 단순화되어서 물상은 백, 박청, 도색, 회갈색 등의 색조로 매우 섬세하게 그려져 있다.

오토 대제시대 미술(Otto 大帝時代美術) [독 *Ottonische Kunst*] 10세기 말의 약 30년에서 11세기 초엽의 약 30년까지 3인의 오토 대제 치하의 독일 로마네스크* 미술을 말한다. 카롤링거 왕조 시대에는 존재하지 않았던 종교적 긴장의 압박하에 고대로부터 이어받은 것을 근본적으로 개변(改變)시켜 독일 미술의 독자성을 나타내기에 이른다. 그렇다고 해서 고대의 자연주의적인 형식의 연관이 전혀 없어진 것은 아니며 동방 제국이나 비잔틴* 등의 양식이 강하게 작용하였다. 더구나 초기 로마네스크의 고유한 형에 대한 금욕이 없어지고 다채로운 움직임과 모습을 보이기 시작한다. 건축에서는 슈파이어, 마인츠, 마리아 라하, 보름스, 힐데스하임 등의 이중 내진식 대성당과 같이 장대하고 율동이 있는 공간 구성 및 강력한 통일성과 유기성을 나타내었다. 필사본(筆寫本) 예술에서는 라이헤나우, 트리어의 양파(兩派)를 통하여 1000년경을 정점으로 눈부시게 발달하여 많은 복음서 책에 개성적인 표현을 창출해 놓았다(성 샤페르, 우타 등의 복음서). 벽화로는 《최후의 심판》의 주제가 즐겨 다루어졌으나 남아 있는 것은 적다(라이헤나우의 성 게오르그교회당). 금세공, 상아의 소조각은 카롤링거 왕조 시대의 전통을 잇고 있는 것으로서, 인간주의적인 우수한 작품이 많은데, 그 중에서도 힐데스하임의 청동문, 청동 기둥 주조(1015 鑄造)는

그 대표적인 예이다. 이들의 도상 예술(圖上藝術)의 영향은 프랑스, 이탈리아에도 미쳤고 마침내는 뒤이어 찾아올 고딕* 예술의 풍요함을 예고하는 것이었다.

오토마티슴[프 *Automatisme*] 자동적 활동, 무의식적 자동 작용, 자동 묘법 등의 뜻. 쉬르레알리슴*의 기본적 정신 시인이며 평론가인 앙드레 보르통(→쉬르레알리슴)에 의해 제창되었는데, 쉬르레알리슴 회화에 활용되었다. 의식이나 이성에 지배되지 않고 무의식 중에 자유자재로 붓을 움직여서 그리는 것. 사상의 작용을 받지 않는 창조 작용을 말함.

오토매틱 백[영 *Automatic bag*] 포장용 백(bag)의 하나로서, 바닥은 접어서 평평한 각저(角底)가 되도록 만들어진 일종의 가방을 말한다. 백의 아가리가 넓고 바닥이 직각으로 되어 있기 때문에 비어있는 경우에도 직립시킬 수가 있다.

오토메이션[영 *Automation*] 오토매틱 오퍼레이션(automatic operation)을 생략한 새로 만들어진 용어로서「생산의 자동화」라는 뜻이다. 기계는 도구를 대신하여 인간의 손에 의하지 않는 가공 및 생산을 가능하게 하였으나 인간에 의한 조작을 필요로 한다. 오토메이션은 생산의 기계화의 최고로 발전된 단계의 것으로서, 기계 그 자체가 자동적으로 가공과 조절을 하게 되어 인간은 다만 계획에 따른 기계의 정상적인 운행을 지켜보기만 하면 된다. 이 때문에 오토메이션은 인간의 육체적 능력에 의해 생산이 제약되는 상태를 없애고 생산력을 현저히 상승시키는 계기를 열었다.

오트 파트[프 *Haute pates*] 회화 기법 용어.「두껍게 발라올린다」는 뜻으로, 회화에 있어서 모래, 돌 등의 물질성을 강조하는 표현기법. 특히 뒤뷔페*의 경우는 그의 유성 안료 이외 여러 가지 이물질을 도입, 화면이 더 없이 두껍게 층이 지도록 하여 마티에르*가 그 자체의 표현을 강조케함으로써 〈표현의 자율성〉이라는 현대 회화의 경향을 또 다른 측면에서 추구하였다 그리고 1946년에는 〈오토 파트〉전(展)을 개최하였는데, 이는 앵포르멜*의 직접적인 영향이 되었다.

오퍼레이션즈 리서치[영 *Operations research*] OR로 약칭. 군대의 〈작전 연구〉를 전용(轉用)한 경영 용어로서, 활동 상황이나 손해의 모양 등을 과학적으로 분석하여 그 대책을 수립하는 연구. 사업 운영의 기초를 주는 하나의 과학적인 연구라는 뜻으로 쓰인다.

오펀 Sir William Newenham Montague *Orpen* 영국의 화가. 1878년 에이래의 더블린 (Dublin) 근교에서 출생하였다. 제1차 대전 중에는 정부의 어용 화가로 활동하였다. 윌슨, 브라이스 백작 등을 비롯한 초상화를 많이 남기고 있다. 저서로《미술사 개설(The Outline of Art)》이 있다. 1931년 사망.

오푸스 알렉산드리움[라 *Opus alexandrium*] 모자이크*의 옛 기법. 먼저 원도(原圖)의 윤곽을 따라서 자른 돌로 형성한 뒤 정미(精美)한 그림을 표현하는 기법이다. 아마도 이 기법이 헬레니즘 시대에 알렉산드리아에서 발달했던 탓으로 이렇게 불리어지는 것같다.

오프 블랙[영 *Off black*] 거의 흑색에 가깝지만 극히 약간의 색깔을 띠고 있는 어두운 색의 총칭. 유행색명(流行色名) 등에 쓰여진다. →오프 화이트

오프셋 인쇄[영 *Offset printing*] 보통의 인쇄가 판면(版面)에서 직접 인쇄되는데 반해 판면에서 롤러(roller) 고무에 역(逆)으로 인쇄된 것이 마르기 전에 곧 바로 지면에 전사(轉寫)되는 인쇄법을 말한다. 일반적으로 평판 인쇄는 오프셋 인쇄의 양식을 취한다. 다색 인쇄에는 윤전식 오프셋 인쇄기가 쓰여진다.→인쇄

오프 화이트[영 *Off white*] 거의 백색에 가까운 색으로서 극히 약간의 색깔을 띠고 있는 밝은 색의 총칭. 유행색명 등에 쓰여진다. →오프 블랙

오픈 디스플레이[영 *Open display*] 소비자가 직접 손으로 만지면서 볼 수 있도록 진열하여 전시하는 것을 말한다. 오픈 디스플레이의 효과는 소비자에게 저항감을 주지 않고 판매할 수 있다. 그러나 상품이 상하기 쉽고 도난당할 우려도 있어서 카메라나 시계, 보석 등의 고급품에는 부적당하다.

오픈 스페이스[영 *Open space*] 「개공간(開空間)」,「개방적 공간」,「열려진 공간」등으로 번역된다. 본래는 도시 계획 영역의 용어로서 건축물로 둘러 싸이지 않는 녹지, 공지, 공한지 등의 총칭이다. 여기서 뜻이 전도되어 평면 조형이나 입체 조형에 있어서도 〈어떤 특정한 공간의 주위가 물리적 혹은 심

리적으로 닫혀져 있지 않으면서 주위의 외부 공간을 향해 개방적일 때〉 그 공간을 오픈 스페이스라고 한다. 상대적인 개념으로서「닫혀진 공간」,「폐쇄적 공간」,「폐공간(閉空間)」을 클로즈드 스페이스(closed space)라고 한다. 또 한국 및 일본의 가옥 건축과 같이 미달이문이나 맹장지문 등의 가동식 간막이에 의해 외부 공간에서 구획된 내부 공간을 〈개방적 공간〉이라고 하는데 반해, 돌이나 벽돌을 쌓아올림으로써 내부 공간이 외부 공간에서 명확히 구획되고 있는 서양식 건축을 총괄해서 〈폐쇄적 공간〉이라 한다.

오픈 시스템[영 *Open system*] 「열려진 조직」,「체계」의 뜻으로서 전체를 구성하는 각 부분이 각각 독립된 제품으로 생산되어 필요에 따라 그것들을 조합할 수 있게 한 방식. 프리패브화(Prefab 化)의 한 수법이며 클로즈드 시스템*에 대응하는 말.

오피스 랜드스케이프[영 *Office landscape*, 독 *Buroland schaft*] 오피스의 인테리어* 및 책상이나 의자의 배치 등을 포함한 플래닝의 한 수법으로서 1950년대의 후반 독일 함부르크의 퀴크보너(Quickborner) 팀이 제창 설계하였다. 이 플래닝의 특징은 직계제도(職階制度)를 단순히 구현화하는 종래의 방법을 버리고 오피스에서의 정보의 흐름과 스토크의 철저한 해석을 행하고 거기에서 업무의 수행을 보다 편리하게 하기 위한 요구와 필연성을 찾아내어 공간을 만들어내는 것이다. 오피스 공간의 성격은 옛날식의 낭하와 개실(個室)로 되는 오피스의 밀접한 관계를 유지하면서, 공간을 구획하는 벽이나 구획 재료마저도 없는 오픈 플랜 오피스의 장점을 도입하려고 하는 중간적인 성격이다.

오피스토도모스[희 *Opisthodomos*] 건축용어. 그리스 신전에서 케라*의 등벽에 인접하고 있는 방. 신전의 보물 등을 보관하기 위해 쓰여졌다. 후주랑현관(後柱廊玄關)도 포함해서 일컫는 경우도 있다.

옥외 광고(屋外廣告)[영 *Outdoor advertising*] 옥외에 설치하는 광고 즉 포스터*, 간판*, 광고탑, 네온, 애드벌룬 등이 있다. 넓은 의미에서는 차내 게시(또는 드리워 놓은)의 교통 광고도 포함된다. 다음의 특성이 있다. 1) 조형적*으로 자유롭게 표현을 할 수 있다(평면, 입체, 회전, 전기 장식 등). 2) 계속

적인 광고 효과가 얻어진다. 3) 설정 장소에 따라 특정 지역 또는 특정 계층에게 어필할 수가 있다. 옥외 광고에 대하여 옥내적 성격의 광고(디렉터 메일*: 신문이나 잡지에 끼워 넣는 것을 중심으로 하는 것), 중간적 성격의 광고(POP광고; 전시, 포장, 광고용품, 인쇄물 등)을 생각할 수 있다.

옥토곤[희 *Oktogon*] 건축 용어. 그리스어로「8각형」의 뜻. 여기에서 유래하여 기저(基底)가 8각형을 이루는 건축이나 팔각당을 지칭하는 말로 쓰이고 있다.

올드 로만(*Old roman*)→레터링

올랭피아[프 *L' Olympia*] 회화 작품 이름. 마네*가 1865년의 살롱*에 출품한 그림으로 젊은 나부(裸婦)가 흰 천의 침대 위에 상반신을 기대고 다리를 내뻗은 자세로 누워있고, 흰 옷을 입은 흑인 여인이 증정되어 온 꽃다발을 받치려 하고 있으며 나부의 발끝에는 검은 고양이가 꼬리를 치켜들고 있는 그림이다. 모델은 《풀밭 위의 점심》의 나부와 같으며 1860년대의 마네의 작품에 이따금씩 등장했던 빅토르 물랭. 구도에서는 고야*의 《마하》, 티치아노*의 《우르비노의 비너스》, 앵그르*의 《오달리스크와 노예 여자》 등을 본보기로 하고 있으며 특히 살결의 밝은 크림색이 뚜렷한 윤곽에 의해 어두운 배경 속에 오려낸 것처럼, 떠오르는 평면적 표현 기법에 있어서는 《풀밭 위의 점심》보다 한 걸음 더 진보한 것이다. 이 작품이 당시 살롱에서 스캔들을 일으킨 결정적인 요인은 모델의 나체를 〈이상화〉하지도 않았고 신화나 우의(寓意)의 베일도 씌우지 않고 거의 사실적으로 표현했다는 것이다. 현재 루브르 미술관에 소장되어 있다.

올림포스[희 *Olympos*] 1) 그리스 신화 중 천상(天上)의 신들의 살던 산 이름. 이 이름의 산은 그리스의 여러 곳에 있는데, 그 중 가장 유명한 것은 마케도니아와 테살리아*의 경계에 있는 것이다. 2) 마르시아스(Marsyas, 그리스 신화 중 소아시아 지방 프리기아의 사티로스*)의 아들 혹은 제자라 전하여지는 피리의 명수.

올림피아[희 *Olympia*] 그리스의 지명. 펠로폰네소스 반도 북서부에 위치한 평야. 제우스*를 모신 성지, 올림피아 경기의 개최지로서 유명. 신역(神域)은 알티스(Altis 鎭守의 森林이라는 뜻)라 불리어진다. 가장 오랜 건

조물은 헬라이온. 제우스 대신전은 이 지방 출신의 건축가 리본에 의해 기원전 470~60년 건조되었다. 그 내진*(內陣)에 안치된 본존 제우스의 상은 금과 상아를 재료로 하여 제작된 것으로서 피디아스*의 걸작이다. 기타의 건조물은 브레우테릴, 다수의 보고(寶庫), 프리타네이온(prytaneion:고대 그리스 원로원들의 근무처, 집회실 또는 회의실) 등 외에 스포츠 시설로서 스타티온(stadion), 팔라이스트라(palaistra), 김나시온(gymnasion) 등. 독일인에 의한 올림피아 유적지의 발굴(1875~1881년) 결과 신역(神域) 전체의 조직이 밝혀졌을 뿐만 아니라 여러 건축의 구조, 제우스 신전 장식 조각의 복원도 대체로 가능하게 되었다.

올림피아 고고학 미술관[*Archaeological Museum, Olympia*] 제우스*의 성지이며 올림픽의 발생지인 올림피아 신역(神域)에서 발굴된 출토품을 소장하고 있는 미술관. 최초의 발굴은 1875년부터 1891년에 걸쳐 독일 고고학(考古學)연구소에 의해 행해졌으며 현재도 소규모의 보충적 조사 발굴이 계속되고 있다. 그 출토품은 제우스 신전의 메토프*와 박공(搏拱) 조각을 비롯하여 기하학적 양식* 시대의 작은 청동상에 이르기 까지 수천점에 이른다. 도리스식 신전의 형식을 가미한 이 미술관 건물은 독일의 고고학자 들러와 건축가 데르페르트의 설계로 1887년에 완공 개관되었다.

올브리히 Joseph M.*Olbrich* 1867년 오스트리아에서 태어난 건축가, 공예가. 근대 건축의 아버지라고 불리어지는 바그너*의 제자로서 바그너의 영향을 강하게 받았다. 1898년 빈 분리파 운동(→분리파)에 참가하였다. 건축의 합목적성(合目的性), 재료의 올바른 사용 등을 강조하였다. 1899년 헤센대공(大公) 루트비히(*Ludwig*)에게 초청되어 그의 수도 다름시타트(Darmstadt)의 《예술가촌(Künstler Kolonie)》 건설에 협력하였다. 거기서의 대표작품은 《대성혼기념탑(大成婚紀念塔)》이다. 그 밖의 대표작은 빈에 세운 분리파의 전람회장(1898년), 뒤셀도르프(Dusseldorf)의 《리츠백화점》(1907~1908년) 등이 있다. 1908년 사망.

옵 아트[영 *Op art*] 옵티컬 아트(Optical art)의 약칭으로서 「시각적(또는 광학적) 예술」이라는 뜻이다. 1960년대 미국에서 일어난 추상 미술*의 한 경향으로, 역시 1960년대 초에 미국에서 성행하였던 팝 아트*가 지니고 있는 즉 회화가 지니고 있는 암시나 연상의 기능을 배제하고 순수한 시각적 표현을 통해서 심리적 반응을 지향하는 예술로서, 신선한 색채의 대비나 선의 구성, 가동적(可動的)인 빛의 물체 및 빛의 공간 등으로 화면을 구성하여 그것이 우리 눈에 착시적 효과를 이용하여 새로운 이미지를 표현하려는 예술을 말한다. 따라서 옵 아트의 작품은 다이내믹한 색과 빛, 전조(轉調)의 가능성을 추구하고 있는 것들로서 여기에는 기하학적 추상을 추구한 것이라든가 광학적 기법을 응용한 것이라든가 시각적 현휘(眩輝)의 효과를 추구할 것 등이 있다. 그리고 매우 지적(知的)이고 조직적이어서 차가운 느낌을 주는 예술이다. 대표적인 작가로는 이 미술의 독창적인 실천자이며 주요 이론가인 바자렐리(Victor *Vasarely*)를 비롯하여 앨버스(Josef *Albers*), 세질리(Peter *Sedgely*), 리버먼(Alexander *Liberman*) 등이다. 이 예술은 후에 국제적인 미술 운동의 하나로 발전하였으며 오늘날에는 그래픽 디자인* 등의 분야에서도 상당한 영향을 끼치고 있다.

와니스[영 *Varnish*, 또 *Vernis*] 수지(樹脂)를 휘발성 기름 또는 건성(乾性) 기름에 용해한 것으로서, 유화의 용해유(溶解油), 가필용, 마무리칠용의 세 종류로 구별할 수가 있다. 1) 묘화용(描畫用) 와니스-베르니 아 페드로(프 Verni ā peindre)라고도 한다. 현대에 있어서 이의 주요한 사용 목적은 그림물감에 〈감칠 맛〉을 주어 물질적인 밀도를 화면에 나타내기 위해서인데, 특히 그림을 그릴 때에 그림물감에 반들반들한 광택을 내려 할 경우이 와니스를 혼용하여 사용한다. 이렇게 하면 유화용 그림물감이 지닌 휘도(輝度)나 윤기가 충분히 발휘된다. 매스틱(mastic; 乳香樹), 코펠(copal; 남미산 열대수의 수지) 등이 대표적으로 쓰이는 수지이다. 2) 가필용 와니스 - 베르니 아 르투셰(프 Vernis ā retoucher)라고도 한다. 그림을 그리는 도중에 그림의 일부가 건조되어 광택을 잃어버려 조화를 이루기가 어려울 경우, 그릴 때와 같은 색채 분위기를 살려서 그려나가기 위해 사용한다. 수지(樹脂)를 휘발성 오일에 녹인 액체로서 비

베르 및 뒤로제의 와니스가 특히 유명하다.
3) 마무리용 와니스- 베르니 아 타블로(프
vernis ā tableau)라고도 한다. 그림이 완성되
고 또 칠해진 물감이 완전히 건조된 후에 화
면을 보존해 두기 위해서 칠하는 와니스 수지
의 종류에 따라 경질(硬質) 와니스와 연질(
軟質) 와니스로 나누어지는데 그 장단점에
관해서는 연구가들 사이에서도 아직까지 견
해가 일치되지 않고 있다. 한편 윤기를 지우
고 또 광택을 가라앉히고 싶을 경우에 사용하
는 광택 제거용 와니스도 있다. 셀로니스가
그 대표적이다.

와니스의 제거(除去)[프 *Dévernissage*]
회화 기법. 화면에 칠해진 와니스가 변질하여
흐려졌을 때 화면이 손상되지 않도록 하면서
이를 제거하는 것. 정제(精製) 테레빈유*와
알콜의 혼합액을 탈지면에 적시어 화면을 닦
는다. 페트롤*을 쓰는 수도 있다. 낡은 와니스
를 제거한 후에는 양질의 와니스를 입혀 둔다.

와니스의 흐림 회화 기법. 화면에 칠해져
있는 낡은 와니스*가 충분히 두껍지 않을 경
우 혹은 와니스가 변질하여 광택을 잃었을 때
생긴다. 전자는 다시 와니스를 칠하면 되지만
후자의 경우에는 와니스를 제거하지 않으면
안된다.→와니스의 제거

와드위즈(Edward *Wadsworth*, 1889~1949
년)→보티시즘 →유니트 원

와시 드로잉[영 *Wash drawing*] 담채(淡
彩). 투명색 또는 잉크의 엷은 층으로 그리는
그림. 수채화 뿐만 아니라 유화에서도 경우에
따라서는 종종 사용된다.

와츠 George Frederick Watts 1817년 영
국 런던에서 출생한 화가이며 조각가. 로열
아카데미*에서 배운 뒤 이어서 조각가 윌리엄
벤스(William *Behnes*, 1795~1864년)에게 사
사하였다. 1843년에는 이탈리아로 유학하여
4년간 주로 피렌체에 체재하면서 호란드경
(卿), 카스틸리오네 백작 부인 등의 초상을
그렸다. 귀국 후에는 영국 상원, 〈링컨즈 인
(Lincoln's Inn)〉(런던에 있는 네 개의 법학
협회 중의 하나)에 벽화를 제작하였다. 1867
년에 로열 아카데미 회원이 되었다.〈물체를
그리는 것이 아니라 사상을 그린다〉고 하는
와츠 자신의 말에서 그의 예술관의 요점을 엿
볼 수 있다(예컨대 《사랑과 생》, 《사랑과 죽
음》, 《희망》 등의 작품에서) 또 당대 명사의

초상화도 많이 남기고 있다. 조각의 주요 작
품은 청동 기마 군상《피지컬 에너지(Physical
Energy)》, 청동 흉상《클리티(Clytie)》등이다.
1904년 사망.

와토 J. Antoine *Watteau* 프랑스의 화가. 로
코코의 가장 뛰어난 화가. 1684년 벨기에 국
경 가까이 있는 발랑시엔느(Valenciennes)에
서 출생. 10세 때 그 곳의 장식화공(裝飾畫工)
인 제랭(Jacques Albert Gerin)의 제자가 되
었다. 이어서 18세 무렵 파리로 나와 처음에
는 성화상(聖畫商)에 파는 성자의 그림에 색
칠 등을 하면서 어려운 생계를 유지해 나가다
가 무대 장식 전문의 클로드 질로*와 알게 되
어 그의 아틀리에로 들어갔다. 후에 질로의
밑을 떠나 당시 뤽상부르궁의 어용 화가로 활
약하고 있던 오드랑(Audran)의 조수로서 일
하였다. 이 오드랑의 지도 주선으로 궁중에
있던 루벤스*를 비롯한 플랑드르파의 걸작에
접하는 기회를 얻었고 또 강한 감화도 받았다.
1710년 일단 고향으로 돌아왔으나 같은 해에
다시 파리로 나왔다. 1712년 아카데미 회원에
추천되었다. 루벤스에 이어서 다시 티치아노
*를 중심으로 하는 베네치아파*의 작품에서
영향을 받았다. 그리하여 마침내 점차 그의
특유의 화풍을 발전시켜 로코코 미술 창시자
의 한 사람이 되었다. 즐겨 전원극(田園劇)
또는 프랑스나 이탈리아의 회극에서 소재를
구하였고 또 생의 즐거움에 젖은 당대 프랑스
사교계의 풍속을 그대로 옮겨 그려 여기에 시
적인 해석을 가해 〈우아한 잔치(fête galante)〉
라 불리어지는 로코코의 대표적인 그림 제목
을 만들어 내었다. 이들 정경에는 프랑스 18
세기 문화의 화려한 분위기가 반영되어 있다.
와토의 작품 특색은 풍부한 구상, 부드러운
색채의 조화, 우아한 정서에 있다. 더구나 그
의 제작을 지도한 것은 착실한 자연관찰이었
다. 그는 자연보다도 더 아름다운 자연을 그
렸다고 일컬어지고 있다. 명작《시테르 섬에
의 출범》(1717년, 루브르 미술관)에도 와토
예술의 모든 특징이 엿보인다. 그런데 그는
일찍부터 폐를 앓고 있었다. 런던의 명의에게
진찰받을 것을 권유받고 1720년 영국으로 건
너갔다. 그러나 병은 더욱 악화되었다. 프랑스
로 돌아와 1721년에는 친구 제르상(Gersaint)
이 화상(畫商)을 시작했을 때 자진 희망해서
그 가게의 간판을 그려 주었다. 유명한《제르

상의 간판)(베를린, 샤를로텐부르크궁)이 그
것이다. 이 대작을 완성한 얼마 후에 37세로
세상을 떴다. 그의 영향은 18세기 회화에 널
리 미치고 있다. 주요작은 상기한 2개의 명품
외에 《정원의 담화》(루브르 미술관), 《생의
기쁨》(런던, 윌리스 콜렉션), 《정원의 모임》
(베를린), 《피네트》(루브르), 《키테라섬 순례》
(1717년 루브르), 《지르》(루브르) 등이다. 1721
년 사망.

왁스만 Konrad *Wachsmann* 1901년 독일
의 프랑크푸르트에서 출생한 건축가. 오늘날
의 공업화 세계에 있어서 가장 중요한 건축가
의 한 사람이라 할 수 있다. 즉 그는 어떻게
하면 대량 생산에 가능한 기본적인 부재(部
材)— 보다 단순하고, 보다 대량으로 생산되고,
보다 자유롭게 조합할 수 있는 부재— 를 만들
어 낼 수 있을까 하는 데 열중하여 이론적임
과 동시에 실제적으로 건물의 공업화를 촉진
시키고 있는 건축가이다. 대표작은 미국 공군
으로부터 의뢰받아 개발한 《모빌러 스트럭처》
이다. 이것은 강철의 지주(支柱)를 덧붙이는
것만으로써 거대한 공간으로 건축된 것이다.
이와 같이 그의 건축은 건축의 한계를 초월하
여 기계 문명에 있어서의 정신의 양상을 연상
시키고 있다고 하겠다. 1980년 사망.

왕홀(王笏)[영 *Sceptre, Scepter*] 그리스
어의 스켑트론에서 유래. 본래는 불편한 몸을
의지하며 다니는 「지팡이」를 의미하던 말인
데, 후에는 전위를 상징하는 군주의 지팡이를
뜻하게 되었다.

외광파(外光派)[프 *Pleinairisme*] 아틀
리에*안에서는 제대로 얻을 수 없는 빛과 대
기의 작용을 파악하기 위해 작품 제작을 〈옥
외에서(en plein air)〉 시도하는 화파. 19세기
이전에는 풍경화도 아틀리에 안에서 그렸는
데, 다만 그렇게 하기 위한 밑그림은 옥외에
서 스케치하였다. 이는 당시의 일반화된 방식
이었다. 따라서 당시의 작품은 전반적으로 다
갈색을 기조로한 어두운 화면을 지니고 있다.
19세기 초엽에는 먼저 영국의 화가 콘스터볼
*이나 보닝톤*과 같은 풍경 화가가 화면의 참
신함과 밝음을 찾아 옥외 제작에 나섰다. 이
들은 자연 광선에 의해 변화되는 풍경의 양태
(樣態)를 밝은 색깔을 사용하여 직접 그리기
시작하였는데, 이러한 제작 태도가 후속하는
인상주의 화가들에게 직접적인 영향을 주었

다. 따라서 외광파라는 말을 특히 인상파와
결부시키는 사람이 많다.→인상주의

외스트베르크 Ragnar *Östberg* 1866년 스
웨덴에서 태어난 건축가. 왕립 미술학교 교수.
1926년에 준공된 스톡홀름 시청사를 설계하
였다. 양식은 절충주의*에 속하나 개성적인
걸작으로서 오래 기념되는 건축을 남겼다. 1945
년 사망.

외유더뵈[프 *Oeil-de-boeuf*] 건축 용
어. 바로크* 건축에서 종종 볼 수 있는 원형
또는 타원형의 창문

외장(外裝)→페이싱

요간손 Boris Vladimirovitch *Yoganson*
소련의 화가. 1893년 모스크바에서 출생했으
며 유년기를 조야(粗野)한 환경에서 지냈다.
모스크바 미술학교에서는 콜로빈에게 사사하
여 그의 감화를 받았다. 색채의 강함에도 불
구하고 내부에서 솟구쳐 나오는 힘이 약한다
는 결점은 있으나 러시아 리얼리즘*의 전통을
잘 배워서 그것을 발전시킨 작가로 손꼽히고
있다.

요르단스 Jacob *Jordaens* 1593년 안트워
프에서 출생한 플랑드르 화가. 노르트(Adam
van *Noort*, 1562~1641년)에게 배웠으며 동문
인 루벤스*의 영향도 받았다. 루벤스, 반 다이
크*에 버금가는 17세기 플랑드르파*의 중요
한 화가. 특히 국민적, 민족적인 특색을 힘차고
분방하게 표현하였다. 그가 제작한 풍속화 중
에서도 특히 즐겨 그린 축제 및 축연도(祝宴
圖)에는 넘쳐 흐를 듯한 생의 기쁨이나 시민
생활의 허식이 없는 향락적 측면이 생생하게
묘사되어 있다. 이들 그림은 전래(傳來)의 방
식에 의한 아름다움이나 명쾌한 구도를 지니
는 것은 아니다. 그 대신 굉장히 활기에 넘치
고 또 뿌리깊은 민족적인 기반에 입각하고 있
다. 풍속화 뿐만 아니라 신화상의 소재를 다
룬 그림에도 동일한 의욕이 반영되어 있다.
종교화나 초상화도 많이 그렸다. 주요작은 오
스트리아의 빈 미술사 미술관에 소장되어 있
는 《샤티로스와 손님》, 《주신(酒神) 바쿠스제
(祭)》, 《주현절(主顯節)의 축제》 등을 비롯하
여 《가족도》(1616년, 독일, 카셀 국립 미술
관), 《그리스도 책형》(1617년, 안타워프 성 파
울로 성당), 《최후의 심판》(1653년, 루브르 미
술관), 《4인의 사도》(루브르 미술관) 등이다.
1678년 사망

요석(要石)→키스톤

요크 F.R.S. **Yorke** 1906년 영국에서 태어난 대표적 근대 건축가 중의 한 사람. 특히 1920년대 이후 주거, 아파트먼트의 분야에서 전위적인 사업을 계속하였다. 전후에는 노동당의 주거 정책에 의거한 일련의 집단 주거를 실행하여 착실한 성과를 거두었다. 학교 건축에 있어서도 교육자와 연결하여 그 근대화에 획기적 업적을 올렸다. 버밍엄의 건축학교를 졸업한 후 버밍엄 대학에서 도시 계획을 배웠다. 한 때는 브로이어*와 공동으로 일한 적도 있다. 저서로 《Mordern House》(1934년)가 있다. 대작(大作)으로서는 참신과 평면과 표준화된 구조법에 의한 스티브티지의 집합 주택과 중학교가 거론되고 있다.

요한의 접시[독 **Johannesschüssel**] 세례 요한의 잘려진 머리를 고부각(高浮刻)으로 표현한 나무, 돌 혹은 금속제의 접시. 가장 오래된 것으로는 1225년경의 나움부르크 대성당의 것이 있다. 평상시에는 요한 예배당의 벽 혹은 문에 걸어 놓았으며 참수(斬首) 기념일(8월 29일)에는 제단 위에 놓는다.

용(用)과 미(美)[영 **Utilitarian and Aesthetic**] 예술의 실용성과 미적 품질, 기능*과 장식*. 일반적으로 예술에는 어떤 기능에 의해 현실 생활의 실제적 목적에 소용되는 일면과 의미, 효용에 의하지 않고 직접 감각에 호소하여 쾌감이나 미감을 불러 일으키는 면이 있다. 이 중 어느 것을 중시하는가에 따라 미학상의 공리설(功利說)과 자율 미학(自律美學)이 생기며 또 예술 창작상 각 세부(細部)를 인정한 실용적 목적에 어울리게 조직하는 구성 방법과 선, 색, 리듬 등의 감각적 요소에 의해 순수한 쾌감을 주도록 마무리하는 구성 방법이 생긴다. 조형 예술*은 시각에 호소하는 만큼 다른 예술보다 장식성이 순수하게 나타나기 쉬운데, 그 중에서도 이른바 응용 미술(건축, 공예)은 특히 실용성을 떠나서는 존재할 수 없다. 20세기의 건축 및 공예는 바로크*와 로코코*의 장식적 미술이나 아카데미의 예술 지상주의(藝術至上主義)에 대한 반동으로 구조의 합목적적(合目的的) 조직화를 지향하며 출발했는데, 극단적인 기계론적 합리주의에 대하여 인간성의 부활 및 양식의 존중을 주창하는 경향도 일어남으로써 기능주의*와 예술주의, 공업 기술과 조형 표현 등의

대립을 둘러싸고 몇 차례 토론이 이루어졌다. 근대 사회의 복잡화나 기계의 압박에 의해 예술성이 위기에 직면하고 있는 이상 위의 두 가지 요소의 종합은 현대 예술 일반에 있어 절실한 과제이다.

용기화(用器畫)[영 **Instrumental drawing**] 콤파스, 분할기(分割器), 자 등을 도구로 사용하여 기하학의 정리를 응용, 물체의 정확한 표현 방법을 파악하기 위한 기초적인 작도(作圖).

용유(溶油) 회화 재료. 용해유라도 한다. 유화 물감을 녹이는 데 쓰는 기름으로 휘발성유, 건성유, 불건성유(거의 쓰지 않는다)의 3종이 있는데 원하는 화면 효과에 따라서 이것들을 구별 사용한다.

용킨트 Johann Barthold **Jongkind** 네덜란드의 화가. 인상파*기법 창시자의 한 사람. 1819년 라트로프에서 출생. 1837년 하그(Haag)의 미술학교에 입학하여 풍경화가 스켈프후트(Andreas **Schelfhout**, 1787~1870년)의 지도를 받았다. 1846년에는 파리로 나와 이자베이*의 화실에 다니며 바르비종파*의 화가들과도 접촉하였다. 1848년 살롱*에 입선. 1850년부터 1852년까지 노르망디 반도와 브르타뉴 반도로 여행하였다. 1855년에는 일단 네덜란드로 돌아왔으나 재차 파리로 가서 1857년 쿠르베*를 만났다. 그 뒤 다시 로테르담으로 돌아와 1860년까지 머물렀다. 1862년에는 부댕(→모네) 및 모네와 함께 르 아브르에 체재한 뒤 다음해인 1863년에는 낙선자 전람회(→인상주의)에 출품하였다. 1878년부터는 그르노블(Grenoble) 부근의 라 코트 산탄드레(La Côte Saint-Andrē)에 살다가 그 곳에서 1891년 사망하였다. 그는 일찍부터 야외에서의 사생을 통해 자연의 생생한 감동을 포착하여 빛에 넘치는 신선한 풍경- 특히 해안 풍경을 많이 다루어 바다와 하늘의 미묘한 변화를 섬세한 감각으로 묘사- 을 그렸는데 그 색조 분할 기법(→인상주의)과 함께 인상파 기법의 가장 직접적인 선구자로 되었다. 따라서 인상파 화가 중에서도 특히 모네*, 시스레*, 피사로* 등은 용킨트에게 계발된 점이 많다.

우고 다 카르피(Vgo do **Carpi**, 1450?~1525?년)→목판화(木版畫)

우데 Fritz von **Uhde** 독일의 화가. 1848년 작센의 볼켄부르크에서 출생. 드레스텐의 아

카데미에서 배운 후에 파리에 진출하였다. 한때 헝가리의 화가 뭉카치*의 화실에도 출입하였으나 1880년 이후부터 뮌헨에 정착하였다. 인상파풍의 기법으로 풍속화를 주로 그렸다. 또 즐겨 종교적인 소재도 취급하였는데, 그리스도가 근대의 농민이나 노동자의 생활 속에 모습을 나타내어 그들 및 자녀들에게 대응하고 있는 정경 등을 그렸다. 1911년 사망

우데 Wilhelm Uhde 독일의 학자. 1874년 노이마르크의 프리데부르크에서 출생. 1947년 파리에서 사망. 미술사가이며 수집가. 근대 회화기 대변자로서 활약하였으며 특히 앙리 루소*, 비방 등 프리미티브* 화가를 발견하는 데 힘을 썼다. 저서로는 《Fünf primitive Meister》(1948년)가 있다.

우도 Roland Oudot 1897년 프랑스 파리에서 출생한 화가. 1912년 파리 장식 미술학교에 입학. 바크스트*와 교우를 맺고 1923년부터 죽을 때까지 러시아 발레 무대 장치를 도왔다. 회화에서는 세잔*, 보나르*의 영향을 받았다. 대체로 사실적 방향을 유지하여 주로 온건 착실한 풍경화를 그렸다. 1919년 살롱 도톤*에 첫 출품 이후 관전(官展)및 살롱 데 튈를리*에도 출품하였다.

우동 Jean Antoine Houdon 프랑스의 조각가. 1741년 베르사유에서 출생. 피갈르(Jean Baptiste Pigalle, 1714~1785년)의 제자. 20세 때 아카데미의 후원(장학금)을 얻어 이탈리아로 8년간 유학한 뒤 귀국, 파리에서 활동하였다. 그는 확실히 신고전주의 시대의 프랑스 초상 조각을 대표하는 인물로서, 대상을 파악하는 예리한 사실적 수법에 의해 이 시대에 하나의 특수한 위치를 차지하고 있다. 여러 인물들의 초상(흉상을 포함) 조각을 많이 제작한 우동은 1771년에 이미 19세기에 도래할 리얼리즘(→사실주의)을 그의 작품을 통해 예고하고 있다. 그의 초상에 나타나 있는 모델이 갖고 있는 개성과 심리 표출의 예리함은 실로 정묘한데, 치밀한 진실 추구의 감각에 뿌리박고 있다. 같은 시대의 명사 즉 루소(J. J. Rousseau), 몰리에르(Moliere), 미라보(Mirabeau), 프랭클린(B. Franklin), 워싱턴(G. Washington) 등의 초상을 많이 조각하였지만 그 중에서도 가장 유명한 작품은 〈모델이 지니고 있는 회의적인 기지와 지성을 적절하게 표현하고 있으며, 유명한 학자를 감싸고 있는

고전적 의상이 표현에도 어설픈 곳 한 군데 없는〉 대리석 좌상의 《볼테르》(1781년, 파리의 몽펠리에 파브르 미술관)이다. 1828년 사망.

우드 Francis Derwent Wood 1871년 영국에서 태어난 조각가. 처음에 외국에서 배운 뒤 남켕징턴에서 란테리에게 사사하였고 이어서 왕립 미술학교에 진학하였으며 1895년에 금상과 해외 유학자 자격을 얻어 유학한 후 남켕징턴 조소과(彫塑科) 교수가 되었다. 빅토리아 여왕, 정치가 피트(William Pitt) 등의 초상 조소가 있다. 1926년 사망.

우드 Grant Wood 1892년 미국의 아이오와주에서 출생한 화가. 엄격한 퀘이커 교도의 부모 밑에서 태어나 10세 때 부친을 잃고 9년간 일하면서 그림을 독학으로 익혔고 그 후에는 아이오와 대학 및 시카고 미술 연구소에서 배웠다. 1920년부터 1928년에 걸쳐서 4번 유럽 각지로 여행 후 아이오와에 정착하여 독특한 묘사력으로써 미국의 농장 생활이나 노동자를 그렸다. 그러나 지니고 있는 재능에 비해 작품은 극히 적으며 대표작은 《식물을 쥔 여자》 등이다. 1942년 사망.

우르티크 Louis Edmond Joseph Hourticq 프랑스의 학자이며 미술사가(美術史家). 1875년 브로사크에서 출생. 에꼴 노르마르 쉬페리우르를 졸업하고 미술사를 연구하여 국립 미술학교의 미학 및 미술사학 교수가 되었다. 1927년에는 아카데미 데 보자르의 자유 회원(프 membres libre)으로 선출되었다. 그는 미술사의 연구 서술에 있어서 단순히 시대적인 변천이나 추이(推移)만을 문제로 하지 않고 지리적인 횡적(橫的)연관도 주시하였다. 또 예술가의 개성과 시대의 근본적인 사고(思考) 형태나 감각의 모드(프 mode)와의 본질적인 결합에서 미술사를 구성하고 있다. 그의 많은 저서 중에서 특히 중요한 것을 살펴 보면 다음과 같다. 《Rubens》(1960년), 《La peinture des origines au XVIe siècle》(1908년), 《La Jeunesse du Titien》(1919년) 《De poussian à Watteau》(1921년), 《La Galerie Médicis》(1922년), 《Encyclopédie des beaux-arts》(1925년), 《La vie des images》(1927년). 1944년 사망

우샵티[이 Ushabti] 고대 이집트에서 죽은 자와 함께 묘실에 부장한 미라*와 같은 모양의 작은 인형(흔히 나무, 돌, 쇠 또는 陶製

로 만듦). 손에 괭이, 바구니 등을 들고 있는 수가 있는데 이는 무덤 주인의 명계에서의 생활을 위한 종으로 간주되며 묘실에 다수 수납되었다.

우첼로 Paolo Uccello 본명 Paolo di Dono 이탈리아 피렌체파*의 화가. 1397?년 피렌체에서 출생하여 1475년 그곳에서 사망. 처음에는 조각가 기베르티*의 문하에 들어가 조수로 있다가 후에 회화로 전향하였다 (통칭 Uccello 라는 말은 섬(島)이라는 뜻. 섬의 묘사에 매우 교묘했다는데서 붙여졌다). 마사치오*의 후계자. 초기 르네상스의 피렌체파* 회화에 처음으로 자신이 발명한 과학적 원근법*을 도입하여 인물, 동식물, 기타의 모든 대상을 세부적으로 정밀하게 묘사하였다고 한다. 그러나 실제에 있어서는 오히려 화려한 색반(色斑)과 풍부한 금색을 사용하여 시적(詩的) 환상의 세계를 그린, 장식적 효과를 높이는 고딕의 전통에 묶여 살아온 화가라고 보는 편이 더 정확하다. 대표작은 메디치궁(宮)을 장식한 일련의《산 로마노 전투》(1455~1458년, 우피치 미술관, 루브르 미술관 및 런던 국립 갤러리에 각각 한 점씩 소장되어 있다)이다. 이 작품은 1432년 산 로마노에서 시에나군(軍)을 격파한 피렌체군(軍)의 장군 니콜로 다 트렌티노를 기념하고 메디치가(家)의 코시모 일 베코를 위해 제작한 것으로, 화면은 쓰러진 한 병사를 비롯하여 버려진 무기가 조각난 갑옷 등이 바둑판 모양으로 원근법에 충실하면서 훌륭하게 배열한 정력적으로 그려진 그림이다. 이 외의 주요작은《용병대장(傭兵隊長) 존 호크우드의 기마도(騎馬圖)》(1436, 피렌체 대성당), 산타 마리아 노벨라 성당의《벽화》(1447년,《노아의 홍수》는 그 중의 한 부분) 등이다.

우피치 미술관[이 Galleria degli uffizi] 1560년부터 1574년간에 걸쳐 바사리*에 의해 건조된 피렌체의 팔라초 우피치(palazzo degli-uffizi) 내에 있는 갤러리. 메디치가*(家)의 재보(財寶)와도 다름없는 미술품 대부분을 소장하고 있어서 이탈리아에서도 가장 중요한 미술관의 하나이다. 메디치가의 콜렉션은 미켈란젤로의 패트런(patron ; 후원자)이었던 로렌초 일 마니피코 시대에 이미 세계 제일이라 할 만큼 수집이 되어 있었다. 다수의 고대 조각, 셈마*, 금세공, 목조각, 데생(dessin), 동판 및 다량의 회화를 포함하고 있는 이 콜렉션을 1903~1910년 사이에 리치*가 근대적으로 정돈하여 진열, 오늘날에 이르고 있다. 특히 회화는 15·16세기 피렌체파의 걸작품을 중심으로 중부 및 북부 이탈리아의 작품까지 포함하고 있으므로서 실로 이탈리아 르네상스 회화 수집으로 질적, 양적으로 세계 최대라 하겠다. 이 밖에 프랑스, 네덜란드, 플랑드르, 독일 등의 제1급 작품들도 꽤 수집되어 있다.

운명(運命)의 여신(女神)[모이라이 Moirai, 라틴어명 파르카이 Parcae) 그리스 신화 중 운명의 실을 짜는 클로토(Klkotho). 이를 할당하는 라케시스(Lachesis), 실을 끊는 아트로포스(Atropos)의 3여신.

울름 조형대학(造形大學)[독 Hochschule für Gestaltung, Ulm] 1955년 10월 서독의 울름시(Ulm 市)에 있는 쿠베르크의 언덕에 빌*이 설계한 신축 교사가 완성되어 개학한 국제적인 조형 대학. 그 창설은 잉게 아이히어 숄(Inge Aicher Scholl)부인의 착안(着案)에 의하는 것으로서, 부인이 나치스에 학살된 제매(弟妹)를 기념해서《숄 형제 자매재단(Geschwister Scholl Stiftung)》을 설립하고 기부한 학교의 설립 기금을 비롯하여 재독(在獨) 미국 고등 판무관 존 맥클로이(John J. Mccloy) 등의 원조를 얻어 성립되었다. 개학 초창기에는 빌을 초대 교장으로 맞이하여 교육 영역과 교과 체계의 설계가 이루어진 후 토마스 말드나도(Tomas Maldnado)가, 이어서 1968년말의 폐쇄되기까지는 하버트 올(Herbert Ohl)이 차례로 교장을 역임하였다. 1967년 서독 정부의 신경제 정책에 따른 교부금의 만료에 따라 숄 재단이 경영권을 포기한 것이 폐쇄의 원인이었다. 울름 조형 대학의 업적은, 바우하우스*를 계승하여 그 사상을 현대에 되살리고자 하는 의도에서 〈뉴 저먼 바우하우스〉라고도 일컬어졌으나 서독 유일의 디자인 인스티튜트로서 그 특이성을 발휘하여 내외 관계자의 주목을 모으고 있었다.

울트라마린[영 Ultramarine, 프 Outremer] 안료 이름. 군청색(群青色)을 말함. 진품은 아프가니스탄에서 생산되는 유리(溜璃)의 세분(細粉)을 정선한 것에서 만들어지며 내구성이 매우 크다.

움브리아파(派)[영 Vmbrian school] 이탈리아 중부 티베르강(Tiber 江) 상류 지방의

움브리아를 중심으로 일어난 화파. 움브리아 파는 15세기에 피에로델라 프란체스카*, 시뇨렐리*, 페르지노*와 그의 제자 라파엘로* 등과 같은 천재 화가들을 배출시킴으로써 이탈리아 르네상스 미술에 커다란 영향을 끼쳤다. 이 화파의 제작 기법은 원근법*에 의거한 공간 효과의 실현 및 풍경화를 발전시켰다는 점에서 유명하다. 그리고 온화한 성질의 화풍을 특색으로 한다.

워드로브[영 **Wardrobb**, 프 **Armoire**] 옷을 걸어 놓도록 되어 있는 가구로서의 옷장. 16세기까지는 주로 체스트*(chest)나 컵－보드*가 쓰였는데, 17세기에 이르러서부터 이와 같이 걸어 놓는 옷장이 생겨나 쓰여졌다. 워드로브가 놓여져 있는 작은 방이나 혹은 옷을 거는 작은 방도 흔히 워드로브라고 한다.

워스터 자기(磁器)[영 **Worcester porcelain**] 1751년부터 영국 우스터에서 만들어진 자기. 단 19세기 초까지는 진정한 자기가 아니라 이른바 연질(軟質) 자기였다. 초기에는 동양풍의 장식이 많았으며 1768년 이후 약 20년 동안에는 로코코* 풍의 장식 작품을 제작하여 명성을 떨쳤다.

워시[영 **Wash**] 일필(一筆)로 그리는 것(스트로크)에 대해 더욱 넓은 범위를 〈연하게〉 칠하는 것을 말한다.

워싱턴 국립 미술관(國立美術館)[**The National Gallery of Art, Washington**] 1937년 스미스소우니언 인스티튜트(Smithsonian Institute)의 일국(一局)으로서 메론씨(氏)의 기증에 의해 설립. 1941년에 개관되었다. 2층 대리석 건축에 메론씨의 수집을 기초로 해서 크레스, 와이드너씨 등의 세계적인 수집을 가하여 회화, 조각, 그래픽아트 등 약 1만 6천점을 소장하고 있으며 또 6만점 이상에 이르는 회화의 사진 복제가 있는 엣 리히터 문고도 포함하고 있다. 평위원회(의장은 미국 대심원장, 평의원은 정부 대표와 저명 민간인)의 감독하에 운영되고 있다.

워터 마크[영 **Water mark**] 「수위표(水位標)」라고 번역된다. 이 위에 그려진 것으로서, 빛에 의해 내비치는 무늬 및 글자를 말한다. 종이를 만들 때 모양(隱畵)이 나타나도록 뜨는데, 제조업자의 마크나 명칭이 많다. 13세기경부터 유럽에서 시작되었으며 최근에는 그다지 쓰여지지 않는다.

워터하우스 Alfred **Waterhouse** 1830년 영국에서 태어난 건축가. 고딕*양식을 근대 건축에 왕성히 채용하던 19세기 중엽 맨체스터의 순회 재판소와 시청에 이 중세 복고식으로 건축하여 성공하였다. 1905년 사망.

원근법(遠近法)[영·프 **Perspective**] 평면상에 공간의 물상을 어느 시점에서 보아서 그것이 실제로 눈에 보이는 것과 같이, 깊이와 멀고 가까움을 그려서 표현하는 방법. 다시 말해서 평면상에 한 물체의 각 부분 또는 여러 개의 물체간의 원근을 묘사하는 방법을 말한다. 한 물체에 있어서 각 부분간의 원근을 〈두께〉라 하고 여러 물체간의 원근을 〈원근〉이라고 하여 각각을 구별한다. 그런데 이 원근을 표시하는데는 보통 〈선(線) 원근법〉(linear perspective) 즉 투시 화법에 따라 선으로 나타내는 방법과 〈공기 원근법〉(aerial perspctive) 또는 〈색 원근법〉(colour perspective) 즉 공기 및 대기의 관계에 기인한 색조의 변화로써 이것을 나타내는 방법이 있다. 예컨대 공기 투시 화법에서는 로컬 컬러(local colour)와 명암의 대비를 점차 낮추어 먼 거리의 사물은 밝고 푸른 회색을 띠게 된다. 이러한 예로 반 아이크 형제*의 작 《그리스도의 책형》(뉴욕, 메트로폴리탄 미술관) 등이 있다. 어느 방법이나 보는 사람의 시각적 착각을 이용하여 평면상에 입체감을 나타내는 것을 목적으로 한다. 역사적으로 볼 때 원근법적 표현은 그리스 회화에서 어느 정도 행하여졌지만 아직 규칙적인 정확성까지는 도달하지 못하였다. 중세의 미술에 있어서 몇 가지 예외를 제외하고는 모두 원근법이 완전히 무시당하였다. 엉뚱하게도 거기에는 종종 전경(前景)의 인물을 중경(中景)의 인물보다 작게 표현하다가 멀어짐에 따라 수축하게 되는 선을 반대로 넓혔거나 하는 이른바 〈역원근법(逆遠近法)〉(inverted perspective)이 나타나 있다. 참된 공간 감각이 깨달아진 시기는 14세기 초엽 즉 조토*와 두치오*의 시대이다. 15세기 이탈리아에서 발달한 직선 원근 화법에서는 지평선상의 한 소실점에 수렴(收斂)하는 수학적인 원근법이 사용되었는데, 초기 르네상스의 대건축가 브루넬레스코*에 의해 대체로 1420년경에 발견된 것 같다. 그리고 이것을 실제로 응용한 최초의 대작은 마사치오* 만년의 작이라고 하는 《성모와 성 요한이 있는 성 삼

위일체(聖三位一體)》(피렌체, 산타 마리아 노벨과 성당의 벽화)이다. 같은 무렵 북유럽에서는 반 아이크 형제가 실내의 원근법적 묘사에 굉장한 진보를 보여 주었다. 알베르티*는 그의 저서 《회화론(繪畵論)》(1436년) 속에서 원근법의 작도법을 상세하게 설명하고 있다. 다시 이 이론적 연구는 피에로 델라 프란체스카*, 레오나르도 다 빈치*, 알브레히트*, 뒤러*가 계승되었다. 원근법은 르네상스*의 과학적 정신에 합치되는 것으로서, 당시의 화가들은 이것을 매우 중시하였을 뿐 아니라 항상 그 정확성을 기하였다. 그러나 르네상스 이후부터 이 수학적인 원근법은 도나텔로*의 《헤롯왕의 향연》(시에나, 산 조반니 세례당 성수반)이나 우첼로*의 《산 로마노 전투》(런던 내셔널 겔러리)에서 보는 바와 같이 이는 정사법(화면에 대해 직각으로 만나는 평행선)에 바탕을 두고 있다. 따라서 완전한 정지 상태에 있는 대상의 관찰을 전제로 하는 예술가에서는 엄격한 제약을 가하였기 때문에 원근법이 일관성있게 적용된 예는 별로 없었다. 이따끔씩 바로크* 시대의 천정화에서 보듯이 오로지 착각을 불러 일으키기 위한 수단으로만 이용되었다. 19세기 말엽의 인상파(→인상주의) 시대 및 그 이후부터는 수학적으로 정확한 원근법이라는 것은 이미 그 표현상의 근거나 의의를 잃고 말았다.

원반십자(圓盤十字)[독 *Scheibenkreuz*] 원형으로 둘러 싸인 십자가(즉 ⊕). 소아시아에서는 일찍부터 쓰여졌다. 중세에는 중앙에 책형상(磔刑像)이 있고 마리아와 요셉도 배치해 놓은 장식이 풍부한 것이 만들어졌다. 묘석 등에는 botoneé cross라 일컬어지는 형(形)의 것도 있다.

원색판(原色版)[*Colour plate*] 사진 인쇄법의 한 가지. 그림의 복제, 천연색 사진 등을 가장 효과적으로 인쇄하는 망목(網目) 사진 철판(凸版)의 고급 인쇄법 즉 황, 적, 청의 세번에 걸쳐서 필터를 걸어서 분해 촬영한 원판을 바탕으로 하여 이것을 스크린에 걸어서 찍은 망(網) 네가(nega)를 만들고, 젤라틴을 바른 동판 위에 태워서 망포지를 만든다. 다시 이 동판을 고온으로 가열하여 과염화철액(鐵液)에 담가서 부식시켜 점에 의한 요철(凹凸)이 있는 인쇄판을 얻는다. 이것을 인쇄기에 걸어서 찍으면 철면(凸面; 즉 화상)에

잉크가 묻어 그 잉크가 종이에 옮아 인쇄라는 결과가 나타난다. 황, 적, 청의 3색으로 인쇄한 것을 3색판, 다시 엷은 먹칠을 하면 4색판이 되며, 다른 적당한 색깔을 더하여 5색, 6색판 등도 만들 수 있다.

원치수(原寸) 각종 도면을 제작할 때 축척(縮尺) 또는 배척(倍尺)에 의하지 않고 실제의 치수로 도면을 그린 것. 사진 등을 제판할 때 원고와 같은 크기로 할 때는 원치수(원촌)라고 지정한다.

원통형 궁륭(영 *Barrel vault*)→궁륭

원형 극장(圓形劇場)[영 *Amphitheatre*] 순수한 고대 로마 건축의 한 형식. 〈원형 극장〉이라 불리어지지만 모양이 글자 그대로 둥근 것은 아니다. 평면상으로는 대개 타원형이지만 중앙의 무대를 에워싼 계단식 관람석과 입구가 있는 통로로 건축되어 있다. 남아 있는 것 중에서 가장 오래된 건축물은 폼페이*의 원형 극장(기원전 80년경)이다. 그 후의 원형 극장은 어느 것이나 이 형식을 따르고 있다. 가장 유명한 것은 기원후 80년에 완공된 로마의 콜로세움*과 디오클레티우누스 황제(*Diocletianns*皇帝, 재위 284~305년) 시대에 세워진 베로나(Verona)의 원형 극장이다. →극장

월 디스플레이[영 *Wall display*] 상점 내부의 벽면을 이용해서 부착시키는 디스플레이로서 포스터*, 레프리커*, 액자, 시계 등이 있으며 포트(→팝 아트) 광고의 역할을 한다.

월력화(月曆畵)[영 *Calender-illustrations*, 독 *Monatsbilder*] 전례 사본(典禮寫本). 대성당의 현관(이 경우는 조각으로)이나 창유리에 보이는 월력(月曆)에 의한 생활(Months occupations)이나 자연의 표현.

월하임(Richard *Wollheim*)→미니멀 아트
웨르트 Leon *Werth* 1879년 프랑스에서 태어난 미술 평론가. 초기에는 소설도 썼다. 《샤반느*론(論)》(1909년), 《보나르*론(論)》(1920년) 등 외에 다수의 미술 평론집이 있다. 만년에는 전위 경향의 화풍에 반대하는 주장을 펴고 있다.

웨버 Max *Weber* 미국의 화가. 1881년 러시아의 비알리스톡(Bialystok)에서 출생. 10세 때 양친과 함께 미국으로 건너갔다. 플래트 연구소에서 3년간 배운 후 유럽에 유학하였고 스페인 및 이탈리아에서는 프리미티브

* 예술과 르네상스* 미술을 연구하였다. 프랑스에서는 마티스*에게 배웠고 이어서 세잔*의 영향을 받아 미국화단에 퀴비슴*을 소개하였다. 프랑스에 머물던 중 사컨 앙리 루소*의 개인전을 뉴욕에서 개최하거나 유럽의 근대 미술을 이입하는데 노력하는 등 반(反)아카데믹의 기치를 들고 활동하여 미국 근대 미술의 선구자 역할을 하였다. 최근의 작품으로 그의 사상적 배경을 이루는 유태인의 헤브라이적 종교를 테마로 한 것 중에 뛰어난 것이 많다. 그에게는 또 몇 권의 미술에 관한 저서도 있다. 1951년 사망.

웨브 Philip Webb 1831년 영국에서 태어난 건축가. 모리스*의 미술 공예 운동에 공명했던 바 협력자로 공헌하였다. 1859년 모리스의 주택(통칭《붉은 집》)을 설계하고 고딕풍의 세부를 적용한 붉은 벽돌의 중후한 집을 건조하여 그 이름을 오래도록 세상에 남겼다. 1915년 사망.

웨스톤 Edward Weston 1886년 미국에서 태어난 사진작가. 캘리포니아에서 사진관을 경영하고 있었는데 1919년경부터 회화적인 자기의 사진에 회의를 품고 1923년에는 새로운 작품을 시도하기 위해 멕시코시티로 이주하여 리베라*등과 교제하였다. 1926년에 미국으로 돌아온 뒤부터 대상의 직접적인 표현에 따라 조형성을 추구하는 새로운 경향의 작품을 만들기 시작했다. 1958년 사망.

웨스터 Benjamin West 1738년 미국에서 태어난 화가. 어린 시절에는 이탈리아로 여행하였고 후에 영국으로 건너가 역사 화가로서 이름을 떨쳤다. 1772년 왕실의 역사 화가가 되었고 또 초상 화가로서도 상당한 인기를 끌었다. 로열 아카데미*의 설립에 참가, 회원이 되었고 1792년 레이놀즈*가 죽은 후에는 회장이 되었다. 1820년 사망.

웨스터민스터 성당[Westminster Abbey] 런던의 웨스트민스터에 있는 성 베드로(聖 petero) 의 승원(僧院). 역대 영국왕의 대관식을 거행하는 교회당이기도 하다. 616년 에섹스(영국 잉글랜드의 남부에 있었던 고대의 앵글로색슨 왕국)의 세버트 왕(King Sebert)에 의해 창건되었다고 전하여진다. 잇달은 신축과 파괴를 거쳐 현재의 건물은 헨리 3세(Henry Ⅲ)에 의해 1245년에 기공되어 동폭의 여러 부분 및 수랑*(袖廊) 공사가 1258년에

끝남으로써 완료되었다. 내진부(內陣部)의 설계에 있어서 그 중에서도 특히 방사상 제실 두부(放射狀祭室頭部)에는 북프랑스의 고딕 대성당 양식이 엿보이고 있는데, 영국에서는 진귀한 예이다 1503년에 시작하여 1519년에 끝난 성당의 동쪽 끝에 세워진 헨리 7세의 예배당(chapel of Henry Ⅶ)내의 궁룽*에는 원추형 끝에서 등(燈)같은 구슬 장식이 화려하게 늘어져 있는데, 이는 경탄할 만한 전형적인 수식(垂飾) 궁룽*(vaulting)의 본보기이기도 하다. 서쪽의 쌍탑은 렌*및 혹스무어(Nicholas Hawksmoor, 1661~1736년)에 의해 1725년에 기공, 1740년에 완공되었다. 장엄한 원내(院內)에는 역대의 국왕 및 왕비 외에 이름있는 정치가, 문학가, 군인 등의 묘지가 있으며 또한 그들의 기념비와 기념상도 많이 포함하고 있다.

웨스트워크[영 Westwork, 독 Westwerk] 건축 용어. 중세 초기 바질리카*식 회당의 세 부분에 덧붙여진 정방형 또는 그에 가까운 계획을 지닌 건축으로, 윗층은 세례당 또는 교구의 회당으로 쓰였다. 대표적인 예로서 쾰른에 있는 성 판탈레온(St. Pantaleon) 대수도원을 들 수 있다.

웨지우드 Josiah Wedgwood 영국의 공예가. 스태퍼드셔(Staffordshire)의 바슬렘에서 1730년 도업가(陶業家)의 아들로 태어나 9세부터 형 토마스의 가르침으로 가업을 배웠다. 숙부 닥토 토마스 웨지우드는 저명한 도예가였다. 1754년에는 토마스 휠돈(Thomas Whieldon)의 파트너가 되어 함께 애깃 웨어*나 솔트 글레이즈*의 우수품을 제작하여 굽기의 명성을 펼치는데 공헌하였다. 1759년에는 휠돈과 헤어져 다른 공장으로 옮겨가 크림-웨어(cream-ware)의 품질 향상에 노력하였다. 1765년부터는 영국 황실의 보호를 얻어, 이후 그의 크림-웨어는〈퀸스 웨어〉라 불리어졌다. 1969년 새 공장 에틀리아를 창립 재스퍼-웨어(jaspar-ware)를 비롯하여 여러 가지 신제품을 발명 제작하였다 특히 재스퍼-웨어는 품질이 정교하며 많이 착색된 바탕에 백색으로 릴리프(→부조)를 붙인 고전주의적인 작품이다. 로마 시대의 명작《폴란드의 항아리》을 모방한 것은 특히 유명하다. 1795년 사망.

웨터 코크[영 Weather cock] 건축 용어. 풍향계. 바람의 방향을 나타내기 위해 또는

장식을 목적으로 지붕의 가장자리에 부착하는 수탉 모양의 쇠붙이.

위고 Valentine *Hugo* 프랑스의 화가. 1897년 불로뉴 쉬르 메르에서 출생. 파리에 진출해서는 쉬르레알리슴* 운동에 참가하였다. 여성적이고 섬세한 몽환적(夢幻的) 화면이 그의 특색이다.

위그노 양식[독 *Hugenottenstil*] 1685년 프랑스에서 추방되어 네덜란드 및 독일에 이주한 신교도 가운데 있던 건축가들이 표현했던 고전주의 양식.

위뇽 데 자르티스트 모데른(프 *Union des Artiste Modern*)→근대 미술가 연맹

위니테 다비타숑 아파트[*Unite d'habitation apartment*] 1947년부터 1952년 사이에 걸쳐 프랑스의 마르세유에 건립한 거대한 아파트로서, 건축가 르 코르뷔제*가 설계하였다. 높이 50 m, 길이 135 m의 철근 콘크리트 건조물. 337세대(약 1500명)가 살고 있는 이 건물의 중간 층에는 상가가 조성되어 있고 옥상에는 탁아소, 유치원, 체육관, 정원 등이 마련되어 있다. 살아가는데 필요한 것을 완전히 갖춘 하나의 단위와 같다고 하여 〈위니테 다비타숑(Unite d'habitation; 주거 단위)〉라는 명칭이 붙게 되었다. 이것은 미래의 도시 생활 양식의 방향을 제시한 혁명적인 건축으로 평가되고 있다. 이 거대한 건물(약 45,000톤)은 도리스식 기둥을 연상케 하는 36개의 굵은 기둥 필로티*에 의해 저지되고 있다. 건물 측면의 노출된 계단은 하나의 조각 작품이라고 할 수 있으며, 전면이 유리인 평탄한 평면에는 지붕창과 발코니에 의한 벌집 모양의 가래개(브리즈-솔레이유*)들이 붙어 있어서 차양의 역할을 할 뿐만 아니라 그 구조물의 3차원적인 특성을 나타내고 있다. 거기에다가 적, 청, 황, 녹, 다(茶) 등의 색으로 칠해진 벽면과 함께 전체적으로 대단한 모양을 구성하고 있다. 조형적인 면으로나 생활적인 면의 종합적 구성체로서 20세기 건축 최고의 걸작 가운데 하나로 손꼽히고 있다.

위르칼라 Tapio *Wirkkala* 1915년 핀란드에서 태어난 공예 디자이너, 조각가, 그래픽 아티스트. 헬싱키의 중앙 공예학교를 졸업하고 1951년 밀라노의 트리엔날레(Triennale)전에 핀란드의 대표 위원으로서 참가하여 디스플레이*, 유리 그릇, 합판* 공예 부문에서

그랑프리를 수상하였다. 그는 우리 주위에서 볼 수 있는 흔한 합판을 재료로 하여 합판만이 지니고 있는 본래의 아름다움은 조각함으로써만이 그 독특한 효과를 낼 수 있다는 것을 발견하고 얇은 단판(單板)을 겹쳐서 접착하여 우드 블록(wood block;판목)을 만들었다. 이것을 새기거나 깎아서 합판이 지니고 있는 본래의 아름다움을 살리는 디자인을 시도해 나갔다. 즉 인공 재료인 합판만이 가지는 아름다움을 찾아내어 그 디자인을 발전시켜 새로운 공예 분야를 창조해 나갔다. 유리의 분야에서의 디자인에도 공적을 남기고 있다.

위에 Paul *Huet* 1803년 프랑스 파리에서 출생한 화가. 로망주의의 대표적 작가 중의 한 사람. 게랭* 및 그로*에게 사사하였다. 유화 이외에 수채화, 연필화도 그렸다. 대표작으로는《우르가트 해안》,《산 쿠르의 홍수》, 목판화로서는《폴과 비르지니》등이 있다. 1869년 사망.

위트릴로 Maurice *Utrillo* 1883년 프랑스 파리에서 출생한 화가. 그의 어머니는 당시 르느누아*, 드가*의 모델로서 활동하다가 후에 특히 드가의 권유로 데뷔한 여류 화가로서 통칭은 수잔 발라동(→발라동)이다. 그러나 그의 부친은 분명하게 알려져 있지 않다. 1891년 스페인 출신의 화가 미구엘 위트릴리(Miguel *Utrillo*)의 양자로 입양되면서부터 〈위트릴로〉라는 성을 가지게 되었다. 1899년에는 양아버지의 권유를 받아들여 은행에서 근무하였으나 알콜 중독에 걸려 자주 병원 신세를 졌다. 퇴원 후 1902년 어머니의 권유로 정신적인 안정을 위해 화필을 잡은 것이 인연이 되어 화가로서의 길을 걷게 되었다. 1903년에는 피사로*의 영향을 받아 이 무렵부터 1905년 무렵까지는 주로 인상파풍의 풍경을 즐겨 그렸는데 이 시대를 편의상 그의 〈인상파 시대〉라고 부른다. 1908년부터 1912년경까지의 작품에는 백색이 강하게 나타났다.(이른바 〈백(白)의 시대〉). 이 시기는 위트릴로가 독자적인 스타일을 확립한 시기이며 특히 흰 벽의 묘사에 있어서 석고를 섞어 표현함으로써 훌륭한 효과를 보여 주고 있다. 1909년에는 살롱 도톤*에 처음으로 출품하였고 1913년에는 최초의 개인전을 열었다. 음주벽은 여전하였고 이 때문에 종종 요양소 생활을 하였다.

화상(畫商) 즈보르프스키(Leopold *Zborovs-kii*; 모딜리아니*의 친구)를 통해서 어느 정도의 금전을 얻어 썼다. 1923년〈베르네임 준〉화랑에서 전람회를 개최한 후부터 명성을 확립하기 시작하면서 생활도 점차 유복해져 갔다. 1927년경부터는 점차 많은 색을 사용하면서 환상적인 요소를 가미하여 일종의 신비성까지 선명하게 묘사해 내어 이른바〈다색(多色)의 시대〉로 돌입하였다. 그 결과 화면의 분위기는 매우 맑아졌고 아름다와졌으나〈백색 시대〉에 비해 이미 내면적인 박력은 찾아 보기 어려웠다. 위트릴로는 천부적인 화가였다. 그의 그림 솜씨는 처음부터 광채를 발산하는 시정(詩情)에 넘치는 갖가지 걸작을 만들어 내었다. 즐겨 파리 및 몽마르트르 거리의 경치를 즐겨 그렸는데, 시정짙은 화면에 등장하는 점경 인물들은 거의가 뒷모습이며 거기에는 인생의 애틋함이나 슬픔 등이 스며들어 있다. 이렇게 하면서 그는 점차 깊은 서정에 넘친 독자적인 화풍을 수립하였다. 1955년 11월 프랑스 서남부의 닥스(Dax)에서 사망하였다.

위필(僞筆)[프 *Faux, Contrefaçon*] 본인 자신의 붓으로 된 서화(書畵)가 아니라는 뜻인데, 흔히 위필이라고 하면 유명한 작가의 것을 흉내낸 가짜 그림을 뜻한다. 옛 대가(大家)나 스승의 모사*(模寫) 등도 있지만 참고를 목적으로 하거나 본보기라는 뜻에서는 위필이라고 말하지 않는다. 위필은 상품으로서의 가치 관계로서 행해지는 일이 많다. 고금을 막론하고 유명한 작가와 비슷하게 그린 것 또는 자기 작품에 남의 작가 이름을 써 넣은 것 등. 위필은 상품으로서의 가치에 관한 행위이므로 이것을 직업으로 삼는 자도 있고 숙련된 기술자의 위작이나 위필은 간혹 진품과 구별이 안되는 것조차 있으며 위필은 위필대로 감상할 만한 것도 있다. 그 진위(眞僞)를 판단하는 일을 감정*(鑑定)이라고 하는데, 과학적방법도 쓰이고 있다. 그림 등의 복제(copy)도 일종의 위필이라고 볼 수는 있으나 구별하여 불러야 할 것이다.

윈도 디스플레이[영 *Window display*] 상점이 쇼윈도*를 이용한 전시 장식으로서 고객을 가게 안에 들어 오게끔 하는 것을 목적으로 한다.

윈저 체어[영 *Windsor chair*] 목제 의자의 한 형식. 가늘고 둥근 막대 몇 개를 세로로 대어 등받이로 하고 시트는 목제로서 보통은 허리가 닿는 부분을 도려내고 있다. 선반을 써서 굵거나 가늘게 한 장식을 붙인 4다리가 비스듬히 직접 시트의 하부에 끼워져 붙어 있다. 18세기 초부터 영국에서 쓰여졌고 18세기의 미국에서도 크게 환영을 받았다. 수조 장식(手彫裝飾)을 쓰지 않고 선반 작업으로만 만들고 있는 점으로 볼 때 당시로서는 근대적 디자인이라 할 수 있었다. 그 실용성과 값이 저렴할 뿐만 아니라 고풍(古風)스러운 실내 장식에 적합하다는 점에서 오늘날에도 크게 인기를 모으며 널리 쓰여지고 있다.

월리스 콜렉션[*Wallace Collection, London*] 하트포드후(侯) 2세가 소유하고 있던 각종의 유럽 미술을 포함한 유산과, 하트포드후 3세가 수집한 프랑스의 가구, 세브르 자기*, 이탈리아, 영국, 네덜란드 등의 명작 회화를 중심으로 이루어진 것으로서, 파리에 오래 살았던 하트포드 4세가 자신의 수집품(특히 17~18세기의 프랑스 미술품)과 함께 그것들을 파리의 저택에 소장 진열한 것이 그 시초이다. 그의 아들 리처드 월리스경(Sir Richard *Wallace*, 1818~1890년)은 프로이센과 프랑스 사이의 전쟁 직후 수집품 모두를 런던으로 옮겨 베스날 그린 미술관에 기탁한 후 현재의 하트포드 하우스에 진열했다. 월리스경의 사망 후 그의 부인은 이 콜렉션을 국가에 기증함으로써 1900년에 국립 미술관으로 개관되어 오늘에 이르고 있다.

월슨 Richard *Wilson* 영국의 화가. 1714년 웨일즈 지방의 파인가스(Pinegas)에서 출생. 런던에서 수학한 뒤 이탈리아에 유학하였다. 즐겨 로마 근교에서 작품의 주제를 취재하였다. 클로드 로랭*의 영향을 받아서 시취(詩趣)가 풍성한 풍경화를 많이 그렸다. 그래서〈영국의 클로드 로랭〉이라고 불리어진다. 즉 그는 영국의 풍경화를 개척한 인물이기도 하다. 그러나 당시에는 아직 순수한 풍경화를 사들이는 손님이 없었으므로 풍경화의 개척자로서 생활상 어려움을 겪기도 했다. 또한 그는 스케치나 유화*의 밑그림에 불과했던 수채화*가 영국에서 환영받게 되자 새로운 전통을 일으켰는데, 그의 아들 커즌즈와 토마스 거틴(→수채화) 등에 의해 기술적인 완성을 보았다. 그의 작품에는 고전주의적 경향과 함께

근대 로망주의적 경향도 엿보이고 있다. 주요 작품으로는 《카나본 성관(城館)》,《니오베의 아이들》,《펜브로크 성관》등이 있다. 1782년 사망.

윌키 Sir David **Wilkie** 1785년 영국 스코틀랜드에서 출생한 화가. 에든버러(Edinburgh)에서 배운 후 런던으로 옮겨 로열 아카데미*의 부속 미술학교에 입학하였다. 1805년 《마을의 정치가들》을 런던의 전람회에 출품하여 명성을 확립하였고 그 이후부터는 신작(新作)마다 세간의 평판 대상이 되었다. 영국의 뛰어난 풍속화가의 한 사람으로서 1811년에는 로열 아카데미*의 회원으로 피선되었다. 많은 작품 중에서도 사람들에게 가장 친근감을 주는 것은 스코틀랜드의 민중 생활에서 취재한 작품들이다. 1845년 사망.

윌턴 카핏[영 **Wilton carpet**] 영국 윌턴에서 자카르 기계(→자카르 직물)에 의해 짜여지는 융단. 짜여지는 털을 고에 꿰지 않고 잘라내어 텁수룩하게 일으켜 세운다. Wool wilton 및 Worsted wilton의 2종류가 있다. 전자는 거칠은 실로 휘어서 짠 것으로 무겁고, 후자는 짧은 털로 직립하여 짠 탄력이 있는 탓으로 빌로도 모양을 이룬다.

유(釉)→글레이즈

유각(遊脚)[독 **Spielbein**] 인체 입상(立像)이 콘트랍포스토*의 형성을 취하는 경우, 지각*(支脚)과는 반대로 가볍게 신체를 지탱하고 자유롭게 관절을 느슨하게 하여 노는 다리를 말한다. 여러 가지 자세를 취할 수 있다.

유겐트시틸[독 **Jugendstil**] 아르 누보* 운동과 똑 같은 성격으로서 독일 미술(특히 공예 및 건축 장식)의 양식 경향. 1895년경부터 1905년경까지. 유겐트(Jugend)라는 명칭은 1896년 이후 뮌헨에서 간행된 잡지《유겐트》와 결부된다. 종래의 일반적으로 행하여져 온 공예 양식 및 장식 형식의 모방에 대한 반동으로 일어난 유겐트시틸은 장식 원리로서 사물의 요소를 재차 도입하여 다시 그들 곡선의 추상 형식으로부터 의장(意匠)을 만들어 내었다. 이 장식 양식은 현저히 동적인 곡선을 조합시켰을 뿐만 아니라 공간 환각(→일류젼)이나 조소적(彫塑的)인 효과라는 것을 가급적 피하고 있는 것이 특징이다. 이와 같은 장식적 의지(意志), 평면성에 대한 새로운 감각 등의 영향은 가구, 기구, 도기류와 같은

3차원의 구성물에도 파급되었고 나아가서는 현대 건축 갱신의 길을 열어 놓는 계기가 되었다.

유노(라 **Iuno**)→게네우스

유니버셜 스페이스[영 **Universal space**] 「무한정 공간」,「보편 공간」이라고 번역된다. 특히 목적을 정하지 않고 각종 용도에 사용할 수 있도록 설계된 공간 또는 커다란 공간을 그때그때의 목적에 따라서 자유롭게 이동할 수 있는 간막이나 커튼 및 가구 등으로 적당한 크기의 간막이를 설치하여 다양한 대응이 가능하도록 설계된 공간을 말한다. 이 공간 설계의 수법은 미스 반 데르 로에*의《판스워즈 저택》등의 작품에 의해 대표된다.

유니크[영·프 **Unique**] 「유일한」,「색다른」,「진기한」,「독자적인」등의 뜻. 특히 다른 것의 추종을 불허하는 독특하게 우수한 것에 대하여 하는 말이다. 미술 용어로서는 청신하다든가 또는 독자적인 화풍(畫風)이나 작품 등을 가리킬 때 쓰인다.

유니트 원[영 **Unit One**] 1933년 결성된 영국의 전위 예술가 그룹. 화가, 조각가, 건축가 등 모두 11명으로 구성되었다. 평론가 허버트 리드(Herbert Read)가 이론적으로 뒷받침해 줌으로써 영국의 현대 미술 발전에 커다란 역할을 하였다. 즉 리드는 지리적 조건이라는 측면에서 보더라도 영국은 유럽 및 미국의 전위 운동에 대하여 결코 무관심해서는 안되는 것이므로 특히 영국의 예술가들은 종래의 좁은 껍질 속에 갇히는 일 없이 국제적인 시야에 서서 제작해야 한다고 주장하였다. 멤버 11명은 다음과 같다. 화가로서는 내쉬*, 니콜슨*, 에드워드 와드워즈* 에드워드 버러(Edward Burra), 존 암스트롱(John Armstrong), 트리스탄 힐리어(Tristan Hillier), 존 빅(John Bigg) 등 7명이고, 조각가로서는 무어*와 바바라 헤프워드(→니콜슨), 건축가로서는 웰즈 코츠(Wells Coats)와 콜린 루커스(Collin Lucas)였다. 이 그룹의 사람들은 하나의 이름 밑에서 결합된 것만은 아니었다. 각각 개성적, 창조적인 일에 정진하는 한편 현대 정신의 대표자로서의 공감에 의해 단결한 것이었다.

유니티[영 **Unity**, 프 **Unite**] 「통일」,「동일성(同一性)」등을 뜻한다. 동일성은 유니티의 좁은 의미의 경우로서, 두 개체 사이의 형

태나 실정에 있어서 공통 부분이 많으며 대립적이 아니면 서로 동일성이 있다고 한다. 통일은 이것과 다른 고차적 개념이다.→통일

유리(流璃, 哨子)[영 *Glass*] 유리는 태고 때부터의 인조품으로 알려졌던 것으로서 고대의 페니키아, 이집트, 그리스의 유품이 오늘날에도 보존되어 있다. 용도가 넓을 뿐만 아니라 그 고체로서 투명하다는 특징으로 말미암아 최근 플라스틱의 발달을 보기 전까지는 거의 다른 것으로는 대용을 허용하지 않는 독특한 것이었다. 유리 디자인의 특징은 이 투명성과 용융 성형(熔融成型)에서 오는 유동적인 형태에 있다고 러스킨*이 지적한 것은 유명하다. 경질(硬質)에서 광선을 통과시키고 마멸(磨減)에 견디지만, 결점으로는 충격을 받으면 깨지기가 쉽고 파편 끝이 예리하여 위험하다는 것과 온도의 급변으로 깨지기 쉽다는 것 등을 들 수 있다. 유리는 규사(硅砂), 규석(硅石) 등의 규산질과 탄산소다, 탄산칼륨 등의 알칼리질과 알칼리 토질(석회석)을 주성분으로 하고 여기에 용도에 따라서 연단(鉛丹), 아연화(亞鉛華) 등의 금속 화산물을 배합하여 고열로 녹여서 제조된다. 고용체(固溶體)라 불려지는 조직으로서 그 제품은 투명한 것과 반투명의 것이 있다. 어느 것이나 유리 광택이 있다. 주된 종류를 들면 1) 소다 유리, 석회 유리(lime glass, crown glass), 나트륨이 들어간 것을 sods glass라고 한다. 용융점(熔融點)이 낮고 약품에 약하며 경도(硬度)는 5도, 판(板)유리나 일상용 유리 그릇 및 병류 등의 실용적인 재료이다. 2) 칼리 유리(Kali grass)는 칼슘, 칼리를 많이 포함시킨 것으로서 내약품성 및 경도가 높아 화학 용기에 응용된다. 석회 대신 마그네시아, 알루미나를 많이 가한 것은 경질(硬質) 유리(hard glass)라 일컬어지며 용점 및 경도가 높고 약품에 대해서도 강한 것이 얻어진다. 3) 납 유리(lead glass)는 보히미아 유리(bohemia glass), 플린트 유리(flint glass) 또는 크리스탈 유리(crystal glass)라고도 일컬어진다. 다량의 산화연(酸化鉛)을 사용한다. 성질은 용점이 낮고 산에 강하며 경도가 낮고 가공하기가 쉽다. 또 광선의 굴절력이 커 광학용품에 이용되며 또 컷 글라스* 등의 가공에 적합하다. 4) 붕규(硼硅) 유리(boro-silicate glass)는 내열(耐熱)과 충격에 강하므로 방전관(放電管) 등에 주

로 이용되는 것으로서, 붕사(硼砂)를 많이 함유하고 있다. 5) 석영(石英) 유리(quartz glass)는 석영을 1700°로 녹여서 제작한 것. 온도의 급변에 잘 견디어 자외선을 투과하므로 수은등(水銀燈) 등에 이용한다. 6) 물 유리(water glass)는 점조(粘租)한 액체인데, 방수제 등에 이용된다. 유리의 성형에는 수취법(手吹法), 압형법(押型法), 기계 취법(機械吹法), 주입법(鑄入法) 등이 쓰여진다. 수취법은 긴 관의 끝에 유리 소지(素地)를 떠서 입으로 공기를 불어 넣거나 틀에 넣어서 성형한다. 압형법은 수취법보다 딱딱하게 소지를 식혀서 틀에 넣어 성형하는 것으로서 두꺼운 그릇에 적합한다. 기계 취법은 압축 공기를 이용한다. 자동제병(自動製瓶)은 가마에서 흐르는 소지를 떠내어 주형에 주입, 압축 공기를 써서 틀안에 공기를 불어 넣어 성형한다. 이 밖에 유리관 및 유리판 등의 대량 생산에서는 특수한 기계 장치를 필요로 하는 것이 있다. 유리의 성형은 모두 서서히 냉각(annealing)시켜야 한다. 이렇게 하지 않으면 급격한 온도 변화에 의한 파손을 방지할 수 없게 된다.

유리의 가공 성형을 끝낸 유리에는 각종의 가공을 시도하는 수가 많다. 무늬 그려넣기는 유리면에 유리가 녹지 않을 정도의 유약 안료(釉藥顏料)로 무늬를 그려서 머플로(muffle 爐)에 넣고 안료를 녹여 유리 표면에 구워붙여 모양을 나타내게 한다. 유리 가공은 예로부터 고딕 성당의 창문을 장식했던 스테인드 글라스*로서 남아 있고 또 컵이나 꽃병 등에 무늬를 구워 넣은 유리 제품도 있다. 광고를 가미한 상품 용기에 마크나 회사명을 넣은 것, 주사약용 앰풀(ampoule)에 약명을 구워붙인 것도 있다. 부식(腐飾)은 불화수소(弗化水素)를 써서 유리면을 식감(蝕減)한 것(etching glass), 유리의 표면에 경질의 모래를 콤프레서를 사용하여 뿌리고 식감시킨 것(sandblasted glass)의 2종이 있다. 일반적으로 광택을 없애는 경우에 이 방법을 이용하거나 또는 달리 물연마(水硏磨)하는 방법이 쓰인다. 또 금속 솔에 금강사(金剛砂)를 붙여 문지른 불투명 유리도 있다. 컷 글라스*는 금강사 또는 규사(珪砂)를 붙인 철제 또는 석재의 작은 수레를 회전시켜 표면을 눌러서 유리면을 파는 방법으로서, 여러 가지 조각(彫刻) 무늬 모양을 넣을 수가 있다. 마무리로서 조각면을

철단(鐵丹)으로 갈아서 광택을 내는 것이 보통이다. 컷 글라스의 기술은 18~19세기에 번창했던 가공법이다. 그라인더로 세곡선(細曲線)을 자유롭게 새기거나 면을 깎아서 릴리프(浮刻)의 효과를 나타내는 가공법을 그라베(프 graver)라고 한다. 키트나 그라베의 효과를 높여 주기 위해 소지(素地)가 무색투명한 유리에 색유리를 합쳐서, 컷한 곳은 희게 또 바탕은 색유리로 한 것이 있는데, 이를 착색 유리라고 한다. 판유리, 창유리에 결정형(結晶形)이 붙은 것은 젤라틴의 응집력을 이용하여 유리면에 무늬를 붙인 것이다. 조각 롤러를 응용하여 판유리의 표면에 물질 모양 등을 만들어 넣은 것도 있다.

유리 공예[영 *Art of glass*] 유리는 강철과 더불어 20세기를 특징지우는 재료다. 유리 공예는 19세기 중엽 프랑스의 갈레*에 의하여 장식의 근대화가 시도되면서부터 돔 형제, 아펠 형제 등을 거쳐서 거장 랄리크*를 낳게 되었다. 기법으로는 형취법(型吹法), 취입법(吹入法), 주취법(宙吹法), 압형법(押型法) 외에도 컷 글라스*, 그라뷔르(조각), 에칭(부식), 파트 드 벨, 샌드 플라스트 등이 있다. 스웨덴에서는 시몬 가트, 에두아르드 할드에 의하여 대표되는 미술 유리에 뛰어난 공예가들이 있고 미국에는 스튜벤의 생활용품 유리, 서독은 공업적 및 광학적 각종 제품, 영국이나 네덜란드, 프랑스는 모두 스테인드 글라스*에 뛰어나 있다.

유리 섬유[영 *Glass fiber*] 용해된 유리를 물리적인 방법으로 만든 섬유 규사, 클레이(粘土), 붕산, 돌러마이트(dolomite)석회, 소다회(灰) 등을 원료로 하는 복합 재료 FRP용의 강화 재료 중에서도 가장 대표적인 것으로서 공업적으로 대량 생산된다. 원료의 조성에 따라 그 종류는 백 수 십여종이나 되는데, GFRP용으로서 현재 가장 많이 사용되고 있는 것은 E글라스(無알칼리 유리, 일반용, 전기전열용)이다. 이 밖에 C글라스(내약품성), A글라스(슴알칼리 유리), high modulus(高彈性率), S글라스(高引張 강함) 등이 있다. 매트릭스의 수지(樹脂)와의 접착을 공고히 하기 위해 일반적으로 표면 처리가 시도된다.

유미주의(唯美主義)[영 *Aestheticism*] 〈예술을 위한 예술〉*, 〈미를 위한 미〉를 강조한 예술론 곧 미(美)를 절대 유일의 목적으로 하고 다른 일체의 가치를 인정하지 않는 태도. 생활상의 태도로서는 향락주의와 연결하여 실제 생활까지도 예술화 하려는 경향을 가진다. 예술상의 호칭으로서는 19세기 후반에 프랑스, 영국, 독일 등에 나타난 하나의 문예 사조. 공리성 및 도덕성을 배척하고 미를 최고의 가치로 삼고 현실 생활의 범속(凡俗)을 싫어하여 고답적(高踏的) 귀족주의를 취하였다. 정신의 앙양보다는 관능*의 만족을 구하는 점 등이 그 특색. 시인 보드레르, 포, 작가 와일드 등은 그 대표자이다.

유사(類似)[영 *Similarity*] 조형*(造形)에서 어떤 두 작품이 지니고 있는 각각의 모티프*의 서로 닮은 차이가 작아질 수록 동등해지는데, 이 동등하거나 동등에 가까운 관계를 〈유사〉라고 한다. 유사는 개개의 모티프 안에 공통성이 있기 때문에 전체적으로 온화하고 정돈된 느낌을 준다. 유사의 반대 개념은 대비*(對比)이다.

유사색(類似色)[영 *Analogous color*] 색상(色相), 명도(明度), 채도(彩度)가 흡사한 색을 말한다.

유성(油性)[*Fat, adj*] 예컨대 그림물감의 성분 중에 기름이 점하는 비율이 높은 것.

유엘 Jens *Juel* 1745년 덴마크에서 출생한 화가. 코펜하겐의 미술학교 교장을 역임하였다. 이탈리아, 파리, 제네바에서도 활약하였으며 정물, 풍경, 풍속화도 그렸다. 특히 순박하고 자연스러운 작품의 초상화에 뛰어 났는데, 덴마크 초상화 중 가장 훌륭한 작품을 남기고 있다. 1802년 사망.

유약(釉藥)[영 *Slip*, 프·독 *Engobe*] 도자기를 만들어 가마에 넣어 구울 때 그 표면에 광택이 나고 또 기체나 액체의 침투를 막도록 덧칠하는 약. 원료는 일반적으로 광물질임→슬립

유울 Finn *Juhl* 1912년에 출생한 덴마크의 건축가이며 근대 디자인의 창시자. 인테리어 디자인*이나 도자기*의 디자인까지 손을 대었으며 특히 기능적임과 동시에 유기적인 의자의 디자인은 유명하다. 본국에서는 건축가로서 이름을 떨쳤으나 가구 디자이너로서도 세계적으로 주목받고 있다.

유이그 René *Huyghe* 1906년에 출생한 프랑스의 학자. 파리의 콜레즈 드 프랑스의 교수. 전 루브르 미술관 회화 부장. 프랑스에 있

어서의 근대 회화의 연구 평론에 가장 권위있는 학자 중의 한 사람으로서, 그의 대표적 저서로는 《현대 미술사, 회화(Histoire de I'art Contemporain:la Peinture, Paris, 1935년)》가 있다.

유채색(油彩色)→색

유토(油土)[영 *Plasticine*] 조소 재료(彫塑材料), 소조(塑造)할 때 점토보다는 가는 살붙임의 맛을 내는데 쓰여지는 기름기를 지닌 가소성의 흙.

유피테르(라 *Jupiter*) →주피터

유행색(流行色)[영 *Fashion color*] 일시적인 흥미에 의해 널리 쓰이고 있는 색이라는 뜻으로 사용되나 디자인 관계 및 산업계에서는 유행 예상색(豫想色)의 의미로 쓰이는 경우가 많다. 유행할 것같은 혹은 유행시키고자 하는 색을 준비하여 상업적인 이익을 거두려고 하는 것. 특히 섬유 관계자는 색의 좋고 나쁨이 판매고에 크게 영향을 미치므로 유행색의 색채 경향에는 굉장한 관심을 가지고 있다. 유행색의 선정은 국제적인 규모로 행하여지고 있는 바 미국, 프랑스, 독일 등 많은 나라가 참가하고 있는〈국제 유행색 위원회〉에 의해 매년 춘하 및 추동의 2계절에 대해 2년 앞의 인터 컬러(international color:국제 유행색)가 정해진다. 이것을 기본으로 각국의 유행색 협회가 자국의 사정을 고려한 유행경향색안(流行傾向色案)을 만든다. 보통 섬유에서는 여인의 것과 남자의 것, 인테리어 관계에서는 리빙 컬러(living color)와 상품 용도별로 경향색이 발표된다.

유형(類型)[영·프 *Type*, 독 *Typus*] 어떤 하나의 개체군(個體群)이 일정한 공통적인 성격 혹은 형태를 나타내며 또한 그 성격이나 형태가 다른 개체군에서는 전혀 볼 수 없는 독자적인 특징을 가진 것으로 파악될 때 유형이라 불리어진다. 따라서 유형은 어떤 범위내에서의 보편적인 것을 말하며 항상 개별적인 것으로 구상화(具象化)되어서 형상(形象)으로서의 타입를 형성한다. 미학상의 유형 개념으로서 중요한 것은 미적 범주나 예술의 양식* 및 장르* 등이다. 한편 이 개념이 특히 가치의 관점에서 해석될 때는 일정 종류에 대한 존재의 모범적 이상적 형태(「典型」)를 의미하는 것이 된다.

유형적(類型的)[영 *Typical*] 예술상의 이 말은 어떤 대상의 표현이 특히 일정한 다수(多數)에 의해 공통적인 특징으로 구현되고 있는 상태의 경우를 말한다. 고전주의* 또는 이상주의*의 예술은 유형적 표현을 하나의 특색으로 하지만 어떤 의미에서는 모든 예술이 현실 속에서 유형적(전형적)인 것을 현양(顯揚)하는 것이라고도 할 수가 있다. 다만 이 개념은 개성적 특징의 표출을 빠뜨린 것을 비난하는 의미에서 사용되는 수도 있다.

유형학(類型學)[독 *Typologie*] 일반적으로는 유형*(독 Typus)에 대해 연구하는 학문. 유형이란 유적(類的)으로 개성적인 것 즉 개별적인 보편성과 특수성의 결합 개념이다. 원래 유(類)는 그것이 포함하는 개개의 것에 공통적인 징표(徵表)의 모두를 추상한 양적(量的) 종합 개념이지만 유형은 그것들에 공통적인 내용을 관조적(觀照的)으로 포착한 질적(質的) 통일의 개념인 것이다. 예컨대 우리들은 레오나르도 다 빈치*의《모나리자》,《암굴의 성모》등이 표현하는 것을〈미(美)〉라는 범주 즉 유개념(類概念)의 속에 추상적으로 총괄할 수 있는데 또 더 한층 구체적으로 관조(觀照)하여〈레오나르도적(的)〉이라는 질적 통일의 개념 즉 유형에서 파악할 수가 있다. 이 후자의 개념은 그의 모든 작품에 대해 각각 유적(類的) 및 보편적(普遍的)이지만 그러나 보티첼리*, 미켈란젤로* 등의 작품이 지니는 객류적(客類的)인 것에 대해서는 개적(個的) 및 특수적(特殊的)인 것이다. 이러한 유형 개념은 이론적인 것과 역사적인 것과의 종합적이고도 통일적인 연구를 가능하게 하므로 유형학적 방법은 현대 정신 과학에서 중요한 위치를 차지하고 있다.

유화(油畫)[영 *Oil painting*] 기름으로 반죽한 안료 즉 유화물감을 아마인유(亞麻仁油), 호도유 혹은 테레빈유(terebin, thina) 등으로 녹여서 화포, 널판지 등에 그리는 그림. 그림물감을 겹쳐서 바를 수도 있고 또 발려진 물감 위에다가 덧 그릴 수도 있다. 때문에 그림을 수정하기도 쉽다. 개개의 색상 상호간의 부드러운 그라데이션(gradation)을 연출할 수가 있다. 얇게 바르기에서 두껍게 바르기까지 여러 가지 색조가 가능하다. 처음에는 나무 판자에 그렸으나 나중에는 주로 틀에 팽팽히 펴 놓은 캔버스(亞麻布)에 그리게 되었다. 물감이 마르더라도 색깔이 변하는 경우는 없

다. 보통은 제작 후 1년쯤 지나면 물감이 가라앉아서 그 물감 본래의 효과가 나타난다. 그러나 물감 중에는 광선 혹은 공기 속의 가스에 의해 혹은 물감 상호간의 혼합 때문에 변색하거나 색깔이 바래져서 퇴색하게 되는 경우도 있다. 오랜 세월이 지나가면 기름(주로 亞麻仁油)의 산화에 의한 색조의 파괴도 생긴다. 또 밑에 바른 물감이 위에 바른 것보다 건조가 늦을 경우(예컨대 밑에 검정 등을 바르고 그 위에 백색을 발랐을 경우)나, 충분히 마르기전에 마무리 와니스(프 vernis tableau)를 바르게 되면 그것이 원인이 되어 화면에 금이나 틈이 생긴다. 와니스는 제작 후 적어도 1년이 지난 뒤에 바르지 않으면 이와 같은 위험이 수반된다. 그런데 와니스를 발라야 할 필요성과 목적은 어떤 점에 있는가. 그 이유의 하나는 이러하다. 시간이 지나면 화면의 일부분의 색채 특히 어두운 색깔이 광택을 잃는다. 그렇게 되면 깊이가 없어져서 화면 전체의 균형이 손상된다. 이럴 경우에 양질의 와니스를 바르면 그렸을 당시와 같은 색채 효과가 얻어진다. 또 이와는 반대로 광택을 없애고 화면의 차분한 효과를 원할 경우에는 광택 제거용 와니스를 쓴다. 또 하나의 이유는 와니스에 의해 화면에 얇은 막을 만들어 공기나 가스가 직접 화면에 작용하지 못하도록 방지한다는데 있다. 하기야 와니스는 한 번 바르기만 하면 그 효과를 언제까지나 견딜 수 있는 성질의 것은 아니다. 투명한 와니스는 30~40년이 지나면 습도나 기온의 영향으로 불투명하게 되므로 다시 바를 필요가 생기게 된다. 다시 바를 때는 원래의 더러워진 와니스를 완전히 제거한 뒤가 아니면 안된다. 이와 같은 손상의 제거에 대해서는 수복(收復)을 참조할 것. 유화 물감은 비교적 좁은 범위이긴 하지만, 이미 중세 때부터 사용되었다. 그래서 반 아이크 형제*를 유화의 〈발명자〉로 보는 것은 전설(傳說)에 지나지 않는다. 그러나 이 화가들이 유화의 안료와 기법을 개선했기 때문에 근세의 서양 유화를 개척한 공로는 매우 크다. 유화가 템페라화*와의 결부에서 이탈되기까지는 더욱 오랜 세월이 지나서였다. 안토넬로 다 메시나*가 확실치는 않으나 네덜란드에 체재하던 중에 새로운 이 화법을 배워 그것을 1460~1470년경 이탈리아로 돌아가 그곳에 중개한 것으로 보고 있다. 그리고 이탈리아의 화가들이 처음으로 나무판자를 캔버스로 대체한 셈이었다. 이로부터 점차 유화가 템페라화*를 밀어 젖히게 되었다.

육분할형 궁륭→궁륭

육색(肉色) 옐로위시 핑크(yellowish pink)라는 명칭의 색이 이에 해당한다. 흑색 및 황색 인종의 그것이 아니라 일반 서구인의 피부색에 가까운 색료(色料)의 요구를 충족한 색명이다.

율리시즈[영 *Ulisses*] 그리스의 오뒤세우스(*Odysseus*)의 라틴 이름을 영어로 표현한 것. 호메로스의 《오뒤세이아(희 *Odysseia*)》의 주인공. 지용(智勇) 겸비의 장군으로서 유명하다. 트로야 공략 후 귀국하던 중 10년 동안 해상을 표류하다가 마침내 고향 이타케(Ithake)에 돌아와 오랜 세월을 고독과 정절(貞節)로 지내온 왕비 페넬로페*와 재회하고 또 왕비에게 구혼하며 괴롭혔던 자들을 퇴치하였다. 고전시대의 비극에서는 그를 교활한 지혜로써 자기의 야망을 관찰하는 인간으로 묘사되어 있다.

융단(絨緞)→카핏

은총(恩寵)의 좌(座)[독 *Gnadenstuhl*, 영 *Mercy seat*] 그리스도의 수난과 결부되는 삼위일체(三位一體)의 표현. 12세기에 발생한 것으로 옥좌에 앉아 있는 하느님 아버지(聖父)가 그리스도 십자가상을 양 손으로 받치고 있거나 혹은 그리스도의 유해를 무릎에 안고 있으며 그 머리 위에 성령의 비둘기가 날고 있는 형태로 구성시켜서 표현되었다.

음각(陰刻)[영 *Hollow relief*, 프 *Relief en Creux*, 독 *Versenktes Relief*] 조각 기법의 한 가지로서 침조(沈彫)또는 요조(凹彫)를 말함. 부조(浮彫)는 평면상에 형상을 도드라지게 표현하는 기법으로서 이는 양각(陽刻)인데, 음각은 이와는 반대로 평면에 형상의 부분만을 오목하게 파는 기법이다. 이집트 조각 또는 바빌로니아(Babylonia) 및 아시라아의 〈실 실린더〉(seal cylinder:圓筒形石印 또는 土器) 등에 그 예가 많다.

응용 미술(應用美術)→공예(工藝)

의견 광고(意見廣告)[*Opinion advertising*] 정치, 종교, 사회문제 등에 대한 주의, 주장을 기술한 광고. 이른바 설득 광고의 형태를 취하기 때문에 신문을 중심으로 한 인쇄 매체에 많이 게재된다.

의문(衣紋)[독 *Gewandfalten*] 미술 작품에 있는 의상이 지닌 문양은 때때로 미술품의 양식을 제정하는데 중요한 요인이 되기도 한다. 특히 중세 미술(조각)에서는 이것이 작품의 제작 연대를 추정하는데 결정적인 역할을 한다. 대별하여 다음의 11종이 있다. 1) 짧은 전동(顫動)이 늘어선 균열이나 작은 지름의 의문(衣紋)―11세기 후반부터 12세기 전반(모아사크) 2) 그물눈 평행 의문(細目平行衣紋)―12세기 후반(샤르트르) 3) 골 모양(構狀) 또는 갈고리 모양 의문(鉾狀衣紋)―13세기 전반 및 15세기 중엽(밤베르크) 4) 유의문(流衣紋)―13세기 후반부터 14세기 전반(스트라스부르) 5) 환미반상 의문(丸味盤狀衣紋)―13세기 후반부터 14세기 전반(랭스) 6) Y자 모양 의문―14세기 전반(슈투트가르트 미술관, 로텐부르크 소재의 마돈나, 1340년경) 7) 폭포 모양 의문―1390~1430년경(同上, 성모 강림의 마리아, 1415년경) 8) 발침상 의문(髮針狀衣紋)―1400년경(同上, 프페리히의 마리아, 1440년경) 9) 환미반상 의문(丸味盤狀衣紋)―15세기 후반(同上, 아르딩겐의 성녀상) 10) 절벽(折壁), 갈고리 모양 의문―15세기 후반(뮌헨 소재, 브루텐부르크 수도원의 마리아, 1490년) 11) 절반 의문(折返衣紋)―15세기 후반(뮌헨, 바이어 국립 미술관, 성 라우렌티우스). (출처 :Lützeler에서).

의미론(意味論)→시맨틱스

의인법(擬人法)[영 *Personification*] 본래는 수사학상(修辭學上)의 용어인데, 미술 용어로서는 인간 이외의 생물이나 생명이 없는 물상을 생명이 있고 또 인간처럼 웃고, 울고, 말하며 인간적 동작을 하고 있는 것처럼 표현하는 방법을 말한다. 상업 디자인*의 한 수법으로도 흔히 이용되고 있다.

의장(意匠)→디자인

의장 등록(意匠登錄)[영 *Registation of design*] 디자인이 다른 사람으로부터 모방이나 도용되지 않도록 법적 보호를 얻기 위해서 취하는 법적 조치. 등록의 내용은 그 의장의 고안자의 성명 또는 고안자로부터 권리를 양도받은 사람이며 소정의 서류와 출원료를 첨부하여 특허국에 출원하면 심사한 후 등록된다.

이개(裏野)→괘신(罫線)

이교적(異教的)[영 *Pagan*] 그리스도교적 유럽에서 그리스도교 이외의 종파를 이교라 한다. 구약 성서에서는 이스라엘 이외의 민족은 이방인이라 불리어졌고 신약에서는 하늘의 계시가 없는 여러 민족을 에트네라고 하였으며 라틴어 번역으로 gentes 후에 pagani (「촌사람」의 뜻)로 되었다. 미술상으로는 종교적 제재 이외의 것 특히 르네상스*나 바로크*에서의 그리스-로마적 제재를 다루었을 때 가르키는 말로 쓰인다.

이니셜[영·프 *Initial*] 「머리 문자(頭文字)」라고 번역되는데, 캐피털*과 달리 단어의 최초의 한 글자를 말한다. 성명, 고유명사, 표어 등의 머리 문자를 따서 약어로 사용하는 것도 이니셜이며 이 경우 정확하게는 initials가 된다. 이것을 대문자(capital letter)로 표시하는 것이 보통이다. 또 책의 본문 제1페이지 또는 장의 처음 문두(文頭)를 특히 대형활자로 쓰는 수도 흔히 있다. 한편 중세기의 수사본(手寫本)에서는 이니셜로서 동식물의 모양, 나선형, S자형, 당초(唐草)무늬 등을 맞추어 구성된 것이 있는데, 이것들은 매우 복잡한 장식 형식으로 되어 있어서 이니셜 예술의 장점이라고 일컬어지고 있다.

이다산(山)[영 *Mount Ida*] 지명. 1) 트로야 근처의 산. 파리스*가 3여신 중에서 비너스를 골라 사과를 건네 준 것은 이 산에서의 일 2) 크레타섬의 한 산맥을 말한다. 그리스-로마의 주신 제우스*가 어릴 때 이 산속에서 성장하였다는 전설로 되어 있다.

이데알리자숑[프 *Idéalisation*, 영 *Idealization*] 「이상화(理想化)」, 「관념화(觀念化)」의 뜻. 이상주의*적 예술에서의 한 특색. 즉 대상의 실재적 성격을 변형 개조하여 추(醜) 또는 부도덕한 요소를 제외하고 이상적 존재로 높이는 것으로서 고전주의*적 예술에 현저한 성격. 그리스의 클래식 조각이나 또는 프랑스의 고전주의* 시대의 회화가 그 좋은 예이다.

이돌[프 *Idole* 독 *Idol*] 어원은 「상(像)」, 「형태, 모습」을 의미하는 그리스어의 에이돌론(eidolon)이다. 나무나 돌로 만든 우상 특히 원시 미개 민족의 그것을 말함. 대체로 삐뚤어진 프로포션의 인체상.

이돌리노[이 *Idolíno*] 이탈리아어로〈작은 우상〉이라는 뜻의 작품명인데, 피렌체의 고고학 박물관에 있는 유명한 청동의 소년 입

상을 말한다. 폴리클레이토스*의 원작이라고
보는 사람이 있는가 하면 또 폴리클레이토스
파의 작품을 로마 시대에 모사(模寫)한 것이
라고 보는 사람도 있다.

이동파(移動派)[러 *Ptredvizhniki*, 영 *Wan-
derers*] 19세기 말엽의 러시아 미술 운동.
1972년 크람스코이*에 의해 시작되었다. 당시
그는 황실 아카데미의 학생이었는데 13인의
학생을 이끌고 아카데미의 교의(敎義)에 반
항하여 〈러시아 이동 전람회 연합〉을 창립하
였다. 당대 급진적인 여러 단체가 민중을 정
치적으로 교화시키려고 한 것과 마찬가지로
예술을 통해서 모든 민중을 계발(啓發)시키
는 것이 일파(一派)의 목표였다. 그런 이유로
엄격한 리얼리즘*의 입장을 취하여 미(美) 자
체보다는 오히려 도덕적, 사회적인 문제에 관
심을 가졌다. 진보적인 지식층으로부터의 지
원도 있어서 활동이 약 20년간 계속되었다.
그룹의 주요 작가는 크람스코이*외에 마코프
스키(Vladimir *Makovskii*), 페로프(Vasilii
Perov), 레핀*, 수리코프(Vasilii *Surikov*) 등이
다.

이매지네이션[영 *Imagination*] 이미지
를 의식(意識)에 떠올리게 하는 작용.「상상
(想像)」이라 번역된다. 이매지네이션의 내용
은 시각적 및 청각적인 것 즉 직관적인 것이
많은데, 관념적 또는 추상적인 것도 있을 수
있다. 또 종잡을 수 없이 비현실적으로 표상
(表象)을 마음에 떠올리거나 혹은 외부의 우
연한 자극에 의해 아무런 연관이 없는 심상을
갖는 것과 같은 수동적 이매지네이션과, 심상
의 생기가 일정한 방향을 향해 진행하는 능동
적인 것이 있다. 이 중에서 예술가의 창조적
이매지네이션은 후자에 속한다.

이모션[영 *Emotion*] 정서. 소위 희노애
락처럼 어떤 지각 또는 표상(表象)이 중심이
되어 이에 관한 감정에 따른 표정의 변화, 내
외 분비의 변동, 때로는 신체적 작용을 수반
하는 정신 상태를 말한다. 일반적인 감정 상
태에 비하여 이같은 표정의 변화, 신체적 작
용이 현저한 점이 다르다. 정취(stimmung)는
정서와 달라 극히 강도가 약한 막연한 감정이
다. 또 본능이 연속적인 반응인데 비하여 정
서는 시작과 끝이 있고 시간적 추이에 따라
내용이 변화한다. 예술 작품을 받아들임에 있
어서 정서가 해내는 심리적, 정신적 역할은

크다. 특히 〈미적(美的) 정서〉라고 불리기도
한다.

이미지[영·프 *Image*]「심상(心象)」,「
영상(映像)」등의 뜻이다. 기억이나 상상 등
을 통해 문득 마음에 비친 상 또는 외계의 자
극에 의해 의식에 나타나는 대상의 직관적인
표상(表象)을 말한다. 이미지가 풍부하면 표
현도 풍부한 것이 되므로 조형 표현에 있어서
는 극히 중요시되고 있다. 어떤 이미지를 바
탕으로 작품을 제작함에 있어서 그 이미지를
구현하기 위해서는 먼저 그에 따른 구체적인
안(案)이 제시되어야 하는데, 그 안은 작가의
창조력과 아이디어(착상)에 의해서 독특한
것으로 나타난다. 그리고 그 구체적인 안을
드림 디자인(dream design)이라 한다. 쉬르레
알리슴*의 표현 기법 중의 하나인 콜라즈*도
작가가 자신의 내면에 숨겨진 환상과 깊은 욕
망으로서의 이미지의 형상화를 의식한 독특
한 수법의 한 예인 것이다. 데칼코마니*, 프로
타즈* 등의 오토매틱한 수법도 이미지 형상화
의 한 수법이다. 이와 같이 현대 미술에서는
작가의 마음 속에 잠재하는 환각이나 형상을
그리게 되는데, 표현 수단으로서 흔히 여러
가지 형태나 사물을 변형시키고 조립함으로
써 독특한 이미지를 나타내려고 하고 있다.

이미지 전략(戰略)[영 *Image strategy*]
기업체의 상품 이미지*를 소비자가 즐기는 이
미지로 맞추어감으로써 기업체가 자기 회사
의 상품에 소비자를 매혹시켜 가려고 하는 정
책. 이 정책을 실현하기 위해 소비자가 기업
체나 상품에 대해 어떠한 이미지를 가지고 있
는가를 항상 조사하여, 디자이너는 그 조사
결과에 의해 상품의 디자인을 결정한다.

이미징[*Imaging*] 이미지를 형성하는 것.
기업체나 상품에 대한 바람직한 인상을 만들
어내기 위한 기업 활동에 쓰여진다. 기업 이
미지는 기업이 외계에 풍기는 전체적인 분위
기로서 제품에 관한 이미지, 상표에 관한 이
미지, 기업에 관한 이미지가 종합된 것.→프로
덕트 이미지,→브랜드 이미지,→코퍼레이트
이미지.

이미테이션[영 *Imitation*]「모방」의 뜻.
예술 모방론은 예술 활동의 기원 및 본질이
모방에 있다는 설(說). 회화*나 조각* 작품
등은 어떤 의미에서 모방의 요소를 갖는다.
통속적으로「모조품」,「가짜」라는 뜻도 있다.

이발(裏拔)　인쇄된 잉크가 뒷면에 스며나
와 보이는 것.

이상주의(理想主義)[영 *Idealism*]　자연
주의* 및 사실주의*가 자연 그대로를 묘사하
는 것에 대해 작가가 가슴 속에 어떤 이상적
인 기준을 두고 작품을 미화 또는 순화해서
표현하는 주의. 있는 그대로의 모습을 표시하
는 것이 아니라 있을 수 있는 모습 또는 그러
해야 할 모습을 표현하는 입장을 말한다. 그
특색으로서는 대상 내용의 이상화와 그에 수
반하는 형식상의 양식화를 들 수가 있다. 그
런데 예술이라는 것은 창작 활동을 통해서 비
로소 생겨나는 것이므로 객관적 상태를 있는
그대로 묘사다고 하여도 물론 자연의 본을 단
순히 모방한다는 것은 아니다. 그런 뜻에서는
사실주의를 포함한 모든 예술 표현이 어떠한
이상화 및 양식화를 조건으로 하고 있다. 그
러나 특히 이상주의라고 할 경우는 그와 같은
넓은 의미로 해석하는 것이 아니라 자연주의
및 사실주의에 대립하는 특수한 입장을 말하
는 것이다. 작가가 가슴 속에 〈어떤 이상적인
기준을 두고서〉라고 하였는데, 그 기준은 반
드시 동일하다고는 할 수 없다. 그리스적인
이상도 있고 그리스도교적인 사상도 있고 또
서양과는 다른 동양적인 이상도 있다. 그와
같은 기준에 따라 이상주의의 표현 형식도 당
연히 다른 것이 된다. 자연에 즉응하거나 혹
은 자연과 조화된 형태를 취하는 수가 있고
(그리스의 고전기 미술 및 르네상스 미술)또
자연에서는 멀리 떨어져서 넓은 의미의 상징
주의적인 형태를 취하는 수도 있다 (일반적으
로 본 동양 미술 및 서양의 중세 초기 미술).
이상주의적 경향을 보다 현저히 나타낸 화가
들은 나자레파*, 로망파(→로망주의)를 비롯
하여 포이에르바하*, 뵈클린*, 샤반* 등과 같
은 19세기의 여러 화가들이었다.

이소케팔리[독 *Isokephalie*, 영 *Isocephaly*
]　그리스어에서 나온 말로서 isos는「같다」
이고 kephalé는「머리」이므로 따라서「같은
높이의 머리」라는 뜻이 된다. 부조나 회화에
서 다수의 인물을 다룰 때 인물의 전부 또는
일부분에 있어서 그 머리의 높이를 같게 하는
구도법(構圖法). 이렇게 함으로써 구도에 엄
격성, 규칙성, 명확성을 준다는 것인데, 일반
적으로 변열(並列)의 원칙과도 결부된다. 그
리스-로마의 부조, 중세 초기의 회화, 13세기

프랑스 고딕의 부조, 이탈리아의 초기 르네상
스(이를테면 마사치오*의 경우)에서 이 구도
법이 인정된다. 전성기 르네상스나 특히 바로
크*에서는 의식적으로 이를 피하였다.

이스라엘스 Josef *Israels* 네덜란드의 화
가. 1824년 그로닝겐에서 출생. 양친은 유태인.
암스테르담에서 얀 크루제만(Jan *Kruseman*)
으로부터 배웠다. 1845년 파리에 나와서 피코
(*picot*)에게서 사사 하였음. 이어서 들라로시
(paul *Delaroche*)의 화실에 들어갔다. 1848년
귀국하여 처음에는 아카데믹한 수법으로 역
사화를 그렸으나 후에는 즐겨 네덜란드의 민
중, 그 중에서도 특히 어부의 생활(가난한 생
활 속에 인생의 진실한 드라마가 있음을 보고
흥미를 가졌다)에서 주제를 구하였다. 에칭*
과 수채화도 시도하였다. 주요작은《난파선
자(難破船者)》,《교회지기》,《돌아가는 양떼》,
《노년(老年)》,《자화상》등이다. 1911년 사망.

이스커천[영 *Escutchon*]　가문(家紋)이
붙은 방패, 방패 모양, 열쇠 구멍의 덮개(쇠붙
이) 등의 뜻이다.

이스파노-모레스크 굽기(燒)[*Hispano-
Moresque pottery*]　회교의 무어인이 지배
하던 당시의 스페인에서 페르시아 및 메소포
타미아 도기의 영향을 받고 만들어진 석유 도
기(錫釉陶器). 12세기경부터 라스터유(釉)도
행하여진다. 산지는 말라가(Malaga), 그라나
다(Granada), 발렌시아(Valencia).

이슬람 미술(美術)[영 *Islamic art*]　이슬
람은 마호메트(回敎)를 말하며 이 종교의 지
배하에서 만들어진 미술을 이슬람 미술이라
총칭한다. 지역적으로는 아시아를 주로 하고
미국, 유럽에 걸치는 회교권 각국을 포함한다.
시대적으로는 7세기 중반에 시작된 사라센
정복 이후부터 근세에까지 걸친다. 따라서 그
나타나는 방법도 다양하나 기조를 이루는 것
은 아라비아인의 성질과 이슬람의 교의에 의
해 형성된 종교 건축 및 장식 미술이다. 그 성
립에는 서아시아의 헬레니즘*, 비잔틴*, 사산
등의 미술 요소가 중요한 역할을 하고 있다.
이슬람 미술은 중세에 빛나는 하나의 큰 양식
을 성립시켜 그 동양적 운율과 순란함을 가지
고 비잔틴 및 서구의 중세 미술에도 영향을
미쳤다. 모스크*(回敎寺院)를 주로 하는 건축
의 양식적 완성은 건축사상 중요한 공적이다.
우상 금지의 교의를 지키기 위해 조각 및 회

화는 일체 만들지 않았지만 이에 대신하여 평면 장식 미술은 놀라울 정도로 발달하였다. 상상을 초월하는 교치(巧緻)의 기하 문양(幾何文樣), 장식 문자, 식물 문양(植物文樣) 등이 주이고 회반죽 조각이나 채유(彩釉) 타일에 의해 더욱 화려한 색채 효과를 나타내고 있다. 염직, 도기, 금세공, 상아 등 모든 공예가 발달하였다. 또 장본(裝本) 미술이 생겨나 삽화(揷畵)로서 미니어처*가 페르시아를 중심으로 흥하였다. 이슬람 미술은 중세의 에스파냐(스페인)에서 크게 번성하였던 바 그라나다의 알함브라* 궁전과 같은 호화로운 조영을 남기고 있다.

이시스[회 **Isis**] 고대 이집트의 최고의 여신. 게부(天神)와 누토(地神)의 딸이자 오빠인 오시리스의 아내, 호루스*의 어머니이다. 이시스의 눈물이 나일강에 떨어져 때로는 범람을 일으키고 또 이집트에 풍요와 부(富)와 먹을 것을 준다고 한다. 미술상으로는 암소의 머리를 붙인 인체 혹은 머리 위의 쇠뿔로 태양원반을 끼운 모양으로 표현되어 나타났다. 이시스의 신앙은 로마에서도 6세기경까지 왕성하여 항해의 신으로도 받들어졌다.

EAT[**Experiments in Art and Technology**] 예술과 테크놀러지(과학 기술)에 의한 실험의 약자. 1966년 화가인 라우션버그*와 벨(Bell) 전화 연구소의 기술자 빌리 클뤼버(Billy *Klüver*)의 착안으로 결성된 그룹으로서, 뉴욕의 화가, 무용가, 음악가 등의 예술가와 과학 기술자들을 폭넓게 결집시켜 새로운 테크놀러지의 협력을 얻은 여러 가지 예술상의 실험을 시도하였다. 그리하여 1968년 봄에는 컴퓨터, 레이저, 텔레비전 등의 새로운 기술 및 그 밖의 새로운 소재 등에 관한 강좌가 연속적으로 열렸고 또 그해 가을 뉴욕 근대 미술관에서 열린 〈기계 예술전〉을 기념하여 과학자와 예술가 사이의 작품에 관한 세미나가 열리기도 했다. 이러한 움직임은 예술과 과학 기술의 단층(斷層)을 메우려는 최신의 경향이라고 할 수 있다.

이오[회 **Io**] 그리스 신화 중 아르고스*왕 이나코스(*Inachos*)의 딸. 제우스의 사랑을 받았으나 제우스의 처 헤라의 질투로 암소가 된 체 뱀에게 쫓기며 괴로움을 당하다가 이집트에 와서 제우스의 아들을 낳고 본래의 모습으로 다시 돌아와 안주하였다.

이오니아식(式) 오더→오더

이오니아 양식(樣式)[영 **Ionian style**] 도리스양식*(Dorian style)과 아울러 그리스 미술상의 중요한 양식. 소아시아 연안의 이오니아라고 불리어지는 지방에서 발생되어 이오니아인에 의해 발달된 양식. 이오니아인이란 도리스인의 침입을 받고 펠로폰네수스(peloponnesus)에서 소아시아 연안으로 안주의 땅을 찾아 이동한 민족의 총칭이다. 이른바 이오니아 부족의 자손 뿐만 아니라 아카이아인(Achaia 人)이나 아이올리아인(Aeolia 人) 등이 섞인 민족. 도리스 양식은 본토에서 태어났다. 그래서 참된 그리스 정신을 표시한 양식이다. 이에 대하여 이오니아 양식은 소아시아에서 태어났기 때문에 오리엔트의 강한 영향을 받았다. 그러나 완성기의 그리스 미술은 이 두 양식이 융합 조화되어 이루어진 것이다. 건축에 나타난 이오니아 양식의 일반적인 특징은 도리스 양식의 강직, 간소, 남성적임에 대해 완곡, 우려(優麗), 여성적이다. 인체 조각에 있어서는 도리스 양식이 골격과 근육의 미를 보다 중하게 여겼으므로 남성의 표현이 능하였는데 비해 이오니아 양식은 표피적인 의복의 미와 피부의 미를 중요시하였으므로 여성의 표현에 능하였다.→오더

이자베이 Isabey 1) Jean Baptiste *Isabey* 1767~1855년 프랑스의 화가. 낭시(Nancy)에서 출생, 파리에서 사망. 듀몽(*Dumont*) 및 다비드(J.L)*의 제자. 나폴레옹의 우대와 호의를 입어 보나파르트가(Bonaparte 家)의 사람들과 나폴레옹 직속 장군들의 초상을 많이 그렸다. 특히 미니어처리스트(miniaturist; 세밀화가)로서 유명하다. 역사학의 주요작은 《르왕 공장을 방문하는 나폴레옹》(1804년, 베르사유 국립 미술관), 《빈 회의》(1814년, 윈저성 왕립 미술 콜렉션) 등이다. 2) Eugene *Isabey* 1804~1886년 1) 의 아들. 파리에서 출생 및 사망. 풍속화, 역사화도 그렸으나 특히 해경(海景) 화가로서의 이름을 더 떨쳤다. 주요작은 《테크셀의 싸움》(베르사유), 《항구 디에프》(낭시 미술관) 등이다.

이젠하임 제단화(祭壇畵)[독 **Isenheimer altar**] 이젠하임은 콜마르(Colmar; 프랑스 Haut Rhin 지방의 중심 도시)의 서쪽 23km 지점에 있는 안토니우스(Antonius) 교단 성당의 제단화를 말한다. 그뤼네발트*가 1515년

에 완성한 걸작으로서 세계적으로 유명하다. 현재 콜마르의 미술관 소장. 이중의 좌우 여닫이 문으로 되어 있는 대제단화로서(→트립티크), 모두 9가지 정경이 그려져 있다(그리스도 책형·성고·아기 그리스도를 안은 성모·그리스도의 부활·성 안토니우스의 유혹 등). 색과 빛의 처리가 훌륭할 뿐만 아니라 예리한 사실(寫實)과 후기 고딕의 정감이 결실(結實)되어 있어서 그뤼네발트 독자적인 경지를 보여 주고 있다.

이중 저배(二重底盃)[독 *Doppelbecher*] 공예 용어. 처녀(處女) 술잔(Jungfernbecher) 또는 혼례 술잔(Brautbecher)이라고도 한다. 16, 7세기의 뉘른베르크에서 제작된 것으로 금은 세공으로 하나의 큰 술잔에 다른 작은 술잔을 높이 들고 있는 여인상이 있다. 작은 술잔은 회전식으로 되어 있다.

이중 초자(二重硝子)[독 *Dopple glass*] 보헤미아 지방에서 18세기 말경에 만들어진 것이다. 옛 기술을 부활한 것이며 글자 그대로 이중으로 그 사이에 금이나 은을 붙인 잎 모양의 부식(腐飾)이 되어 있고 두 층의 사이에는 무색의 접합제로 밀착되어 있거나 융착(融着)되어 있다.

이즐[영·프 *Easel*] 화가(畫架). 그림을 그릴 때 캔버스나 카르통을 얹는 다리 달린 받침대. 오늘날의 받침대에는 반드시 그림의 높이나 기울기를 조절할 수 있는 나선 장치(螺旋裝置)가 부착되어 있다. 고대 이집트 왕국의 분묘 부조 중에는 화가(畫架)를 사용하는 화공의 모습이 표현되어 있는 것이 있어 그 역사가 오래임을 알 수 있다. 르네상스* 시대에는 삼각식(三脚式)이 많이 쓰여졌는데 점차 발전 변모하면서 오늘에 이르고 있다. 이즐은 크게 야외용과 실내용으로 나누어진다. 야외용은 휴대하기에 편하도록 중량이 가볍고 또 분해와 조립으로 펴고 접을 수 있도록 되어 있으며 목제와 금속제가 있다. 크기는 소품용(小品用)에서 50호의 대작에도 적합한 것까지 있다. 실내용은 데생* 용의 간단한 삼각식(三脚式)에서부터 대작에도 견딜 수 있는 높이 2m 이상의 것까지 있다. 특히 이러한 대형의 것에는 다리에 바퀴가 달려 있고 또 나선식(螺旋式) 핸들이 붙어 있는 것도 있다.

이집트로의 피난[영 *Flight into Egypt*] 아기 그리스도를 헤롯(*Herod*) 왕의 박해로부터 구하기 위해 요셉은 성모 마리아와 함께 베들레헴(Bethlehem)을 떠나 이집트로 가서 헤롯왕이 죽을 때까지 그 땅에 머물었다고 한다(마태 복음 제2장 13절 이하 참조). 이 테마는 그리스도교 미술에 있어서 일찍부터 다루어졌는데, 처음에는 비잔틴 미술* 및 이탈리아 미술에만 나타났다. 북유럽에서 다루어지기 시작한 것은 11세기 이후이다. 오래된 표현 중에는 성모 대신에 요셉이 아기 그리스도를 안고 있는 모습의 작품도 있다. 피난길에서의 휴식을 주제로 하는 그림이 르네상스 이후에는 친근미가 있는 평온한 세태화적 특색을 띠며 나타났다.→성 가족

이집트 미술[영 *Egyptian art*] 기원전 3200년경 메네스인(Menes 人)―이집트 옛 기록에 나오는 나르메르인(Narmer 人)과 동일―이 하(下)이집트(지금의 애스윈 지방)를 정복하여 상(上)이집트(지금의 카이로 남쪽 지방)에 합병시켜 나일강 유역을 유일한 단일 국가로 만들므로써 제1왕조의 기초를 굳힌 이래로부터 이집트는 독자적인 장대한 문화를 꽃피우기 시작했다. 이집트 미술의 역사는 왕조 흥망의 역사와 일치한다. 그 이유는 모든 미술 활동이 모두 국왕의 보호 아래에 있었고 미술 제작에 종사하는 자는 국왕을 섬기는 관리였기 때문이다. 그리고 창조의 신이며 예술의 신인 프타(Ptah)가 정한 법칙이 있는 한 거기에는 엄연하고도 일정한 형식이 성립되어 있어서 예술가의 개성은 무시되었다. 따라서 신전은 〈신의 영원한 집〉이며 회화는 (원근법*은 무시) 현실 세계를 재현하는 수단이었고 조각상은 〈신이나 인간의 영혼이 깃드는 곳〉이므로 정형적인 정면을 향한 자세만으로 표현하였다. 고대 이집트는 일반적으로 선(先)왕조 시대(금석 병용기까지), 초기 왕조 시대(제1~2왕조, 티스 시대라고도 함), 제1 중간기(제7~10왕조, 혼란기), 중(中)왕국 시대(제11~12왕조, 봉건 시대), 제2 중간기(제13~17왕조 혼란기), 신(新)왕국 시대(제18~20왕조), 말기 시대(제21왕조~프톨레마이오스 왕조까지)로 나누어져서 미술 뿐만 아니라 정치, 경제, 사회 등이 연구되어진다. 1)건축―처음에는 벽돌을 사용하였으나 기원전 3000년경에 이미 잘 다듬어진 석재의 방석(方石) 건축물이 세워졌다. 이집트 건축

의 양식은 이렇게 발전하였다. 장방형의 상자 모양을 한 분묘에 이어 마스타바*(초기 왕조 시대 전후)를 거쳐 계단식 피라미드(제3왕조 시대)으로 발달되었고, 이것으로부터 유명한 쿠프왕(Khufu 王)의 대 피라미드을 포함한 기제(Gizeh; 현재의 명칭은 기자)에 있는 일군의 피라미드으로 발전하였다(→피라미드). 다신교(多神教)의 나라로서 신전의 조영(造營) 또한 왕성하였다. 초기의 신전은 유구(遺構)가 적다. 이에 대하여 신전 조영의 전성 시대였던 신(新)왕국 시대의 유구는 많이 현존하고 있다. 그 구조 및 설계에 관하여 살펴 보면, 우선 정면 입구의 좌우에 필론(pylon) 즉 탑문(塔門)이 세워져 있다. 필론은 밑이 넓은 두꺼운 석조벽으로서, 꼭대기는 수평이고 벽면에는 장식적인 조각이나 상형 문자가 새겨져 있다. 신전 전체를 둘러싸고 있는 벽이 필론과 직각으로 물려 있으므로 필론은 그대로 신전의 파사드* 이며 대신전에는 이를 2개 이상 마련한 것도 있다. 필론의 전면 좌우에는 종종 오벨리스크*나, 거상(巨像)이 설치되기도 했다. 문 안으로 들어서면 주위에 기둥이 늘어서 있는 중정(中庭)이 있고 더 안으로 들어가면 실내 전체에 다수의 굵은 석주(돌기둥)가 늘어서 있는 즉 〈열주(列柱)가 있는 공간〉(hypostyle hall)이 있다. 이 공간(홀)은 중랑(中廊)이 측랑*(側廊)보다 더 높으며 그 높은 부분의 측벽에는 채광을 위한 창문이 마련되어 있다. 이곳을 지나면 실질적인 신전이 시작된다. 신상(神像)이 안치되어 있는 네 개의 원주를 갖춘 4각의 홀이 바로 성소(聖所)이고 이 성소는 여러 개의 홀과 신관(神官)으로 감싸여 있다. 대표적으로 룩소르(Luxor)에 있는 아몬 무트 콘수(Amen—Mut—Khonsu) 신전은 제12왕조 시대에 창건되었으나 제18 왕조 이후부터 여러 왕들의 증축 덕분으로 마지막에는 전장 약 400m에 이르는 대신전이 되었다. 한편 신왕국 시대에는 암굴을 파서 신전을 만들기도 하였다. 제19왕조의 세티 1세 시대에 시작되어 라메스(람세스) 2세(Ramesses Ⅱ)가 완성한 아부 심벨(Abu—Simbel)의 암굴 대신전이 그 예. 완숙한 벽돌 건축 기술로 지어진 지름이 약 3.96m인 원통형 홀의 입구 전면 좌우에는 라메스 2세의 거대한 좌상 4개가 조각되어 있다(→아부—심벨 신전). 2) 조각 및 회화— 선(先)왕조 시대의 분묘에

서 나온 유품 중에는 채색한 도기, 소상(특히 여상), 상아 조각 등이 있다. 초기 왕조 시대에는 벌써 《사왕(蛇王)의 비(碑)》(루브르 미술관)와 같은 뛰어난 부조가 만들어졌다. 대형의 환조*(丸彫)는 제3왕조 시대에 처음으로 나타났다. 고왕국 시대가 되면 조각 및 벽면 장식으로서의 부조*와 회화가 눈부시게 발달하였다.그와 함께 이집트 미술의 독창적 특색인 양식상의 습례(習例) 또는 정식(定式)이 급속히 전개되었다. 부조나 회화에 나타난 특징은 인체의 머리 부분 및 양 다리와 양 발이 측면으로 향하도록 묘사되어 있고, 반면에 눈과 어깨는 항상 정면으로 표현되어 있다. 동물을 비롯한 기타의 사물을 묘사할 때는 대부분 측면도이다. 일류전*을 도입하여 입체성을 주려고한 의도는 거의 찾아 볼 수 없으며 다만 명확함을 얻기 위해 노력하였고 그에 따라 각 경우마다 가장 효과적인 장면을 취하여 묘사하였다. 부조는 그 도드라지는 정도가 대체로 아주 낮다. 침조(沈彫)(→음각)도 종종 행하여졌다. 색채는 백, 흑, 청, 녹, 적, 황 등의 색이 쓰여졌는데, 이 색들은 제각기 종교적 상징 관념인 특정한 의미를 가지고 있다. 예컨데 백은 기쁨, 흑은 재생(再生), 적은 악마, 황은 신성(神性), 녹은 활력을 각각 의미한다. 이러한 법칙에 따라서 종교적인 공예품의 채색이 결정된 경우가 대부분이다. 그러나 일반적인 회화는 자연스럽게 채색되어 있다. 선원근법(線遠近法)(→원근법)의 효과를 내려고 한 의욕은 보이지 않는다. 이에 대응하는 습례는 환조(丸彫) 조각에 있어서도 일반적이다. 여러 가지 형의 입상과 좌상이 조각되었지만 어느 것이나 정면성(frontality)의 법칙을 엄격히 고수한 시메트리*를 강조하였을 뿐 동세*(動勢)로서의 표현은 극소하게 한 경향이 강하다. 인간은 죽은 후에도 계속 생명을 지속하여 현세와 동일한 생활을 영위한다고 하는 그들의 신앙 때문에 이집트에는 죽은 사람을 위한 미술이 특히 발달하였다. 묘실에 안치하기 위한 사자(死者)의 초상 조각을 비롯하여 죽은 사람의 하인이나 추종자들의 조각상도 함께 만들어진 것이다. 분묘에는 가정, 군사, 수렵, 의식 등에 관한 여러 가지의 정경으로 장식되어 있다. 고왕국 시대의 환조 조각으로서 대표적인 작품으로는 기제(Gizeh)의 이른바 〈스핑크스*의 배전(配殿)〉에서 나

온 《카프라왕의 상》(카이로 박물관), 《신관(神官) 라에테프와 아내 네페르트》(카이로 박물관), 《서기(書記)의 좌상(座像)》(루브르 미술관) 등의 석상외에 이른바 《촌장(村長)의 상》(카이로 박물관)과 같은 목상(木像)도 있다. 중왕국 시대의 조각에서는 특이하게 발전된 양식은 찾아 볼 수가 없다. 그러나 신왕국 시대에 이르면 제18왕조인 아멘 헤테프 4세(Amenhotep Ⅳ)는 자신의 이름을 이크나톤(Ikhnaton)이라 개명한 뒤 아멘신(神)의 신앙세력이 강한 수도 테베(Thebe; 현재의 룩소르 일대의 엘 이름)를 버리고 아케토아톤(현재의 텔 엘 아마르나)으로 옮겨 아텐신(神)을 섬기는 종교 개혁을 단행하였다. 이와 더불어 예술계에도 종래의 고정화된 양식으로부터 탈출을 시도하여 마침내 조각과 회화에서는 개성을 존중하는 자연주의적, 사실주의적 경향의 미술이 나타났다. 즉 유형적(類型的), 정적인 묘사에서 벗어나 원근법*에 기초를 둔 선화법(線畫法)을 취하는 사실적이고도 동적인 묘사를 개척하였다. 이는 이집트 미술사상 특이한 한 시기를 차지하는 것으로 현재의 지명을 본따 〈아마르나 미술〉이라고 부르는 것이다. 그 대표적인 작품으로는 채색된 《왕비 네페르트 이티의 흉상》(베를린 국립 미술관)을 들 수 있고 회화에는 이크나톤 일가(一家)의 단란한 생활을 다룬 벽화(채색된 왕과 가족의 초상) 〈투트 앙크 아몬의 묘*〉에서 출토된 관의 장식화 《투트 앙크 아몬의 사냥》(카이로 박물관), 초원에 조수(鳥獸)를 배열한 포상화(鋪床畫) 등이 있다. 제20왕조 무렵부터 제24왕조에 걸쳐서는 왕조의 세력이 약해짐에 따라 조각의 제작도 쇠퇴하여졌다. 제25왕조에서는 《남자의 목》(베를린 국립 미술관)과 같은 사실(寫實)에 투철한 명품이 재차 나타났다. 말기 왕조(제26왕조~제30왕조) 시대는 복고 시대로서, 고왕국 시대의 양식인 간소, 준엄으로 되돌아 오려고 하였다. 기술적으로는 높은 수준에 달하였으나 박력이 결핍되어 있다. 프톨레마이오스 왕조(Ptolemaios 王朝, 기원전 305~기원전 30년) 시대에는 아직도 낡은 건축 전통을 반영하는 신전의 조영이 왕성하였다. 그러나 다른 미술면에서는 고왕국, 중왕국, 신왕국 시대의 여러 형식의 모방과 그리스-로마의 강한 영향에 혼합된 양식을 보여 주고 있다. 독자적인

이집트 미술은 왕권의 쇠퇴와 더불어 더 이상 존속되지 못했다.

이집트 초자(硝子)[영 *Egyptian glass*] 초자 즉 유리는 이집트에서 발명되어 처음에는 비즈* 등으로 만들어졌다. 현존하는 유리 그릇으로 그 연대를 측정해 본 결과 기원전 1500년 정도의 것이 제일 오래된 것이다. 당시의 것은 부는 유리(吹硝子)가 아니었다. 상당히 발달한 아름다운 제18왕조의 제품도 엿처럼 녹인 유리액을 끈처럼 신장시켜 거칠은 유리질의 가태(假胎)에 진흙처럼 감아 붙여서 형성하였다. 반투명질의 소다 유리로서 용액은 미리 백, 황, 녹, 청, 자, 갈색 등으로 착색하여 몇 가지 색을 조합해서 감아 붙인 유리끈을 빗처럼 된 것으로 긁어 냄으로써 만든 것같다. 여기에 아름다운 염색 물감으로 파도 무늬를 그려 넣었으며 모두 향료를 담는 작은 병으로 만든 일종의 사치품이었다. 또 색무늬가 있는 유리의 미소한 절편 몇 개에 귀금속의 받침대를 붙여서 하나의 문양으로 고정시켜서 몸의 장신구로 만든 예도 있는데, 모자이크 유리(유리 모자이크가 아니다)라 불리어지고 있다. 부는 유리가 만들어진 것은 아마 그리스도 기원 전후의 일로서 먼저 시리아에서 발명된 것이 이집트로 전해진 것같다. 착색은 금속의 산화에 의하였다. 그 후 로마 시대에는 알렉산드리아에서 아름다운 유리 그릇이 만들어졌고 중세에도 우수한 유리 제품이 생산되었다. 그 영향은 유럽, 아시아 대륙에까지 전파되었다.

2차원적(二次元的)[영 *Two-dimensional*] 「평면적(平面的)」과 같은 뜻. 일반적으로 평면을 2차원적인 것으로 생각한다. 평면의 최소 원형은 삼각형이고 복잡한 평면은 삼각형의 복합형으로 본다. n(次元數)+1의 정점수를 가지는 것이 n차원 공간의 최소 원형으로 된다. 회화는 2차원적 존재로서, 이 제약을 면할 수는 없으나 화가는 고차적인 차원관을 2차원적으로 수렴하는 것에 마음을 쓴다. 또 조각에서도 이 개념은 적용된다.→3차원적

이카로스[희 *Ikaros*] 그리스 신화 중 명장 다이달로스*의 아들. 부친이 밀과 깃털로 만든 날개를 타고 크레타의 왕 미노스로부터 탈출하여 바다를 건너는 도중 너무나 높게 날랐기 때문에 태양의 열에 밀이 녹아서 이카리아(Ikaria) 바다 속으로 떨어져 죽었다.

이코그라다[*ICOGRADA*] 국제 그래픽디자인 협의회. International Graphic Design Associations의 준말. 비주얼 미디어의 디자인 분야와 다른 전문 디자인 분야와의 국제 교류를 도모하여 지역주의 및 실용주의의 경계를 넘어 오늘날의 디자인에 비판과 고찰을 하는 것을 목적으로 해서 1963년에 설립되었다. 본부를 영국에 두고 세계의 그래픽 디자인 분야의 단체에 의해 구성되었는데, 1970년 제1회 회의가 열린 이래 오스트리아, 영국, 서독, 캐나다, 스위스 등 각국에서 개최되었다. 이들 회의를 통하여 비주얼 커뮤니케이션의 중요성과 교육 및 시각 문화의 여러 문제에 관하여 토의를 거듭하고 있다.

이코노그래피[영 *Iconography*, 독 *Ikonographie*, 프 *Iconographie*] 1) 고대학에서는 초상 연구, 초상학이라는 정도의 뜻인데, 고대 그리스-로마 미술(회화, 조각은 물론 화폐, 메다이유*, 젬마*도 포함)의 초상에 대한 해석 및 연구를 의미한다. 2) 미술사학(美術史學)에서는 도상학(圖像學) 즉 미술품 특히 그리스도교 미술 작품이 지니고 있는 어떤 의미(상징성, 우의성, 속성)를 비교, 분류하고 또 그 내용에 관하여 연구하는 학문을 말한다. 도상학은 카타콤베*의 회화나 석관*의 부조*에 나타나 있는 초기 그리스도교 미술의 테마에 관한 연구를 말한다. 이들 테마가 모자이크*, 벽화*, 미니어처* 등에서 어떻게 변화되어가는가, 또 중세의 초기, 중기, 말기에 있어서 새로운 내용이 어떻게 다루어졌는가 하는 그러한 점을 깊이 조사한다. 또 신학상의 문헌 내지 종교 운동(이를테면 마리아 숭배)과의 결부를 추구하고 나아가 그리스도교 미술의 상징이나 비유의 해명에 노력한다. 범위가 넓은 하나의 특수 영역은 성자(聖者)의 도상학이다. 그리스도교적 도상학의 발단은 카다콤베 회화의 발견과 함께 그것들을 해석하려고 하는 욕구가 발발하여진 16세기까지 거슬러 올라간다. 그렇다 하더라도 미술사학의 중요한 한 분야로 발전한 것은 1840년대 이후 프랑스 및 독일 학자들에 의해서였다.

이코노클라슴[프 *Iconoclasme*] 성상(聖像) 파괴. 특히 비잔틴 황제 레오 3세(*Leo*Ⅲ, 재위 717~741년)의 명령에 의해 시작된 성상 파괴 운동. 황제는 우상 예배 및 이교(異敎)와 관련하여 726년 교회 내의 성상 숭배를 금하였고 이어서 730년에 모든 성상의 파괴를 명하였다. 이 때문에 민중의 반항을 불러 일으켰고 로마 교황 또한 황제의 무력에 의한 압박을 반대하였다. 동서양 교회 분리의 원인이 여기에 있었다. 황제의 금지령에 가담하는 사람들을 이코노클라스트(Iconoclaste; 성상 파괴자)라 부른다. 레오 4세 (재위 775~780년)의 황제비 이레네는 황제가 죽은 후 아들 콘스탄티누스 6세(*Constantinus* Ⅵ)의 섭정(攝政)이 되어 787년 제7회 공회의(公會議)에서 성상 숭배를 부활시켜 분쟁을 조정하였다. 그러나 결정적인 조정에 이른 것은 그로부터 수십년 후인 843년의 일이다.

이코놀로지[영 *Iconology*, 프 *Iconologie*] 도상해석학(圖像解釋學). 문명의 발전 단계에 대응해서 생겨난 인공적인 도상 및 이콘*이 지니는 형식과 내용과의 관련에 대해 조형적, 문화적, 종교적, 전통적 등의 종합적인 시점에서 파악하려고 하는 학문. 이코놀로지는 그 연구 대상의 영역이 넓고 생활용구나 건축물 등 일체의 인공적 조영물에까지 미치고 있기 때문에 종교 예술에서의 도상이 지니는 의미의 내용을 연구 대상으로 하는 이코노그래피*와는 구별된다. 파노프스키(Erwin *Panofsky*)는 《이코놀로지 연구》(1939년)를 비롯하여 H. 제들마이어의 《중심의 상실》(1948년)과 《카테드랄의 성립》(1950년) 등의 연구가 있다.

이콘[영 *Icon*, 독 *Ikon*, 프, *Icone*] 그리스어 에이콘(eikon; 以姿, 肖像의 뜻)에서 유래한다. 그리스 정교회(正敎會)에서는 벽화와 구별되는 판화*를 뜻한다. 이콘은 신성한 사건, 그리고 특히 성자들(그리스도, 성모, 사도, 순교자 등)의 성상을 뜻하는데, 후자의 경우는 예배의 대상이다. 초기 그리스도교 시대에 발생된 고대의 초상화 기법인 납화(臘畫→엔카우스틱)는 줄곧 중세까지 유지되었다. 현존하는 최고(最古)의 예는 6~7세기의 작품이다. 중세 비잔틴 회화(10세기에서 13세기까지의 작품 예는 드물며 14세기 이후의 작품 예가 많다)에서는 하나의 현저한 위치를 점한다. 전통을 고집함에도 불구하고 성자들의 표현은 생생하게 살아 있다. 하나의 특수 형식은 대체로 납(臘)의 바탕에 시도된 모자이크*의 이콘(聖像)이다. 성화상(聖畫像)은 남부 러시아 및 우크라이나(키에프, 모스크바,

노브고로드)에서 기원(起原)하여 급격히 발칸반도 전역에 퍼졌다. 16세기에는 공장식으로 대량 생산이 이루어지게 됨에 따라 이론의 작품이 점차 그 정교함을 잃게 되었다.

이킨스 Thomas *Eakins* 1844년 미국 필라델피아에서 출생한 화가. 필라델피아 미술학교에서 배운 후 파리에 진출하여 제롬*, 본나* 및 조각가인 뒤몽에게 사사하였다. 귀국 후 펜실베니아 미술학교의 교수로 활동하면서 뉴욕 기타에서도 그림을 가르쳤다. 초상화 외에 초기 미국의 가정 생활이나 스포츠 풍경, 어부나 목동의 생활을 즐겨 묘사하였다. 그의 작품은 엄밀한 과학적 리얼리즘이라고 말할 수 있다. 일시 해부학을 연구하였기 때문에 대상을 외과의적인 정확성으로 바라보고 정성껏 묘사하였다. 1902년 내셔널 아카데미 회원으로 선발되었다. 사후(1917~18년) 펜실베니아 미술학교에서 대회고전이 개최되었다. 한편 그의 뒤를 이어 이른바 〈아시칸파(派)(Ash Can school)〉라 불리어지는 리얼리스트 그룹이 생겨났는데 그것은 즉시 현대 회화로의 전화를 나타내고 있다. 그의 작품에는 《리차드 디 부인》, 《여우》 등 외에 《링컨》 기타의 기념상이 있다. 1916년 사망.

이텐 Johannes *Itten* 1888년에 태어난 스위스의 미술 교육가. 1919년 그로피우스*가 바이마르*에 바우하우스*를 창설했을 때 초청을 받아 기초 교육을 담당하여 조형상의 기본 조건으로서의 여러 요소를 가르쳤다. 맨 처음 그는 독일, 벨기에, 네덜란드의 미술학교에서 배운 후 고흐*의 영향을 받아 회화, 조각, 상업 미술에 정진하여 상당한 두각을 나타내었다. 후년 조국 스위스로 돌아와 활동하여 공업계의 많은 영향을 주었다. 1967년 사망.

이피게네이아[회 *Iphigeneia*] 그리스 신화 중 아가멤논*의 딸. 트로야 전쟁 때 아울리스(Aulis)의 희생물로 바쳐졌으나 여신 아르테미스(Artemis)의 구원으로 탈출하여 아티카(Attica)에 도망하였다. 옛부터 비극의 소재로 다루어지고 있다.

익랑(翼廊)→수랑(袖廊)

익스팬션 메탈[영 *Expansion metal*] 철이나 알미늄의 얇은 금속판에 짧은 슬릿(slit)을 조밀하게 넣고 슬릿과 직각 방향으로 잡아 당겨 늘여서 쇠그물 모양으로 만든 금속 재료.

익시드[*ICSID*] 국제 인더스트리얼 디자인 단체 협의회. International Council of Societies of Industrial Design의 준말. 인더스트리얼 디자인*의 연구와 진흥 및 그 전개를 추진하기 위해 만들어진 인더스트리얼 디자인 단체의 국제 조직. 1957년 RIBA(Royal Institute of British Architects)가 개최한 런던 회의에서 프랑스, 영국, 미국과 그 외 6개국의 디자이너들이 모여 인더스트리얼 디자인에 국제적인 의의를 부여하고 그 역할을 발전 확대하여 인류의 정신과 물질에 영향을 주는 여러 문제의 해결을 도모하는 것을 목적으로 창설하였다. 또 UNESCO(國連教育科學文化機構), UNIDO(國連工業開發機構), GATT(關稅 및 貿易에 관한 一般協定), ILO(國際勞動機構) 등과 제휴해서 국제적 상호 이해와 협력 활동을 추진하는 것을 목적으로 하고 있다. 33개국 47개 단체(1977년 현재)로 구성되어 있으며 벨기에의 브뤼셀에 사무국을 두고 이 사회와 전문 위원회에 의해 운영되고 있다. 전문 위원회 안에는 국제적인 전문 분야와 인간 생활의 발전에 관한 교육, 커뮤니케이션, 직능 활동, 개발도상국, 계몽의 5개 위원회가 있다. 특별 프로젝트로서 자연 재해 구조와 신체 장애자 문제 등의 연구 위원회를 마련하고 있다. ICSID 서비스는 출판 활동과 디자인에 관한 정보 및 기술 지식의 센터로서의 역할을 하며 직업 실무 규정, 계약, 콤피티션 기준(competition 基準), 디자인 용어의 정의(定義), 도서 및 시청각 자재 리스트 작성과 디자인 세미나, 국제 디자인 회의*의 개최, 디자인 교육의 실태 조사 및 실무자 교육과 학생 교환 등의 사업을 하고 있다. 이 밖에 각국의 디자인 진흥 기관과 디자인 센터나 디자이너 협회의 설립에 대한 협력 등 인더스트리얼 디자인의 가능성과 그 분야의 확대를 목적으로 하는 사업을 다각적으로 행하고 있다. ICOGRADA*나 IFI는 이들의 활동에 자극을 받아 결성되었다고 한다.

익시드 국제 회의[*ICSID Congrese*] 국제 인더스트리얼 디자인 단체 협의회 국제 회의의 준말. ICSID에 의해 인더스트리얼 디자인의 사고방식을 교환, 확대하여 인더스트리얼 디자인*의 디자이너 및 관계자의 국제 이해를 높이는 기회를 주기 위해 2년마다 가맹 단체국에서 개최된다. 1959년 제1회 스톡홀름 회의(18개국 참가)에 이어 제2회인 1961년의

베네치아 회의에서는 조르주 콩페가 《불가시(不可視)의 미학을 향하여》의 논문을, 허버트 리드(Herbert Lead)가 《디자인과 전통》에 관하여 강연을 하였다. 1963년 파리 회의의 테마는 〈인더스트리얼 디자인- 그것은 통합인가?〉였다. 1965년의 빈에서는 〈디자인과 커뮤니티〉를 테마로 채택하여 토마스 말드너드, 제이 다브린, 브루스 아처 등이 강연하였다. 1967년 몬트리올에서는 〈인간-그 욕망, 이해, 능력〉이, 1969년 런던에서는 〈디자인, 사회, 그 장래〉가 각각 테마였다. 1971년은 스페인의 이비사섬에서, 1973년 10월 일본 쿄토 회의에서는 〈사람과 마음과 물질의 세계〉를 테마로 채택하였다. 1975년에는 최초로 공산권인 모스크바에서 개최되었고, 1977년에는 아일랜드에서 개최되었다. 인더스트리얼 디자인 분야에서는 유일한 국제 회의로서 주목을 모으고 있다.

익티누스 Iktinus 그리스의 건축가. 기원전 5세기 후반에 아테네에서 활동하였다. 특히 파르테논*의 건축가로서 유명하다. 피가리아 부근 바사이(Bassae)의 아폴론 신전(도리스式周柱堂)을 세운 외에 에레우시스의 데메테르(Demeter) 및 페르세포네(persephoné) 신전의 건조(建造)에도 관여하였다고 전하여진다.

인그레이빙[영 Engraving] 금속판의 조각을 뜻하며 인쇄 용어로서는 특별히 라인 인그레이빙(line engraving)이라고도 불리어진다. 동판화*의 일종으로서 동판이나 강철판 또는 동판에 강철 도금한 것을 재료로 하여 뷔랭(burin)으로 새긴다. 동판의 기법으로는 가장 오랜 것이라고 한다. 엄격하고 격조높은 선의 효과를 낳지만 숙련을 요하는 작업이기 때문에 오늘날에는 주로 지폐나 증권 종류의 인쇄에 쓰이며 이 외에는 그다지 쓰여지지 않는다.

인더스트리얼 디자인[영 Industrial design] ID라고 약칭하며 공업 생산을 위한 디자인으로서, 수공업적인 생산품 혹은 공예 미술과 같은 소수의 제작품에 쓰이는 디자인과 구별해서 부를 경우에 쓰여진다. 미국의 SID*에서는 이 직업 단체가 다른 인테리어 디자인*, 커머셜 아트, 일반 프로덕트 디자인의 단체와 중복을 피하여 업무의 분야를 선명하게 할 목적으로 공업 생산품 중에서도 섬유 공업, 도자기 공업, 가구 공업, 식탁용 금속 제품 공업, 종이 가공 공업(벽지 제조) 등에서 같은 종래의 디자인이 주로 제품의 가치를 결정하는 것이라고 보여지는 것 또는 크래프트(수공업적인 기술)의 전통을 이어받고 있는 제품을 제외한 기계 기구, 플라스틱 등에서와 같이 디자인을 중요시하지 않았던 제품 또는 신흥 재료로서 제조 기술 및 용도에 대해 미지(未知)인 새로이 개척해야 할 제품 공업에 관한 디자인을 특히 좁은 뜻으로 해석해서 인더스트리얼 디자인이라고 한다. 이 의미의 인더스트리얼 디자인은 미국뿐만 아니라 일부 유럽에서도 쓰고 있으며 이웃 일본에서도 일본 인더스트리얼 디자이너 협회(JIDA)에서는 미국의 SID에 가까운 해석을 하고 있다. 그러나 영국 및 유럽 각국, 미국에서도 〈모든 공업제품을 위한 디자인〉의 뜻으로서 인더스트리얼 디자인이라는 말을 쓰고 있다. 영국 정부가 주재하는 공업 의장(意匠) 협의회(C-oID)는 산업의 발전과 수출의 신장을 목적으로 디자인의 향상을 도모하는 단체이므로 영국 산업의 직물, 잡화, 가구, 금속기, 기계, 차량 및 선박, 항공기 등의 제조 공업을 대상으로 하여 디자인 문제를 다루고 있다. 영국은 원래 산업혁명 이래 Arts and Crafts 또는 Industrial art 등의 말에서 표현되듯이 수공업에서 기계 공업으로 옮김과 동시에 공업을 위한 디자인과 인더스트리얼 디자인으로 분리되어 존재해야 한다고 생각하고 있었다. 인더스트리얼 디자인의 밑바닥에는 근대의 공예 사조가 흐르고 있다. 모리스*에 의해 기계 처리, 기계에 의한 공업 생산에 대한 의문이 제기되고서부터 독일의 바우하우스*, 프랑스의 에스프리 누보*를 거쳐 오늘날에 이르는 공예의 근대 사조는 회화나 조각에서의 애브스트랙트 아트(추상 예술)를 그 조형적 배경으로 하고 있다. 즉 근대 디자인은 1) 근대 생활을 위한 구체적인 즉 물적인 수요를 충족해야 하고 2) 근대적 사상을 표현해야 하고 3) 순수 미술이나 과학의 진보에서 생긴 이익을 받아 생활에 적합하도록 재정리하고 4) 새로운 재료, 새로운 기술을 구사하여 재래의 재료나 기술을 더욱 진전시킨 것으로 하고 5) 적절한 소재 및 기술이 표시하는 필요 조건을 솔직하게 충족함으로써 형태(피부, 목재, 암석 등의), 결(texture), 색채를 발전시키고 6)

목적하는 의도를 분명히 밝혀야 하며 목적이나 기능이 불선명해서는 안되고 7) 사용하는 재료가 지니는 성질이나 미를 그대로 표현해야 하며 그 재료를 마치 다른 재료로 착각하게 하는 일이 없도록 하고 8) 제조 방법을 표시해야 하며 대량 생산 방식의 제품을 수공업으로 만든 것처럼 보이게 하거나 또는 사용되고 있지 않는 기술을 위장해서는 안되며 9) 실용, 재료, 공정을 한눈으로 알 수 있게 하고 또 3개의 속성을 전체에 융합시켜야 하며 10) 단순하게 하여 그 구성이 외관으로도 분명하게 되도록 해야 하며 더구나 과도한 장식은 피해야 하고 11) 인간에게 봉사하도록 기계에 익숙하고 기계의 명령을 인간에게 강제하는 일은 없어야 하며 12) 가급적 공중에게 널리 봉사해야 하며 호화성의 요구에 도전해야 함은 물론, 서민적인 조심스러운 욕구나 한정된 영세한 가치에 대해서도 세심하지 않으면 안된다고 일컬어진다. 이와 같이 인더스트리얼 디자인은 종래의 공예나 디자인 운동에 있어서는 미치지 못했던 산업적 입장에 입각한 디자인의 완성을 목적으로 하는 것이므로 예술성과 공학과 상업면을 겸비하지 않으면 안된다고 생각되고 있다. 과거에는 바우하우스* 등도 공업적인 사고에는 도달하였으나 상업에까지 그 영역을 넓히지는 못했다. 이 일은 바우하우스가 나치스의 국제주의 탄압에 의해 폐쇄되었으나 폐쇄에 이르기 전에 디자인 및 시험 제작이 여론에서는 환영되었으면서도 실제의 산업계에서는 받아 들여지는 일이 드물어 원활히 침투되지는 못하고 작품이 퇴적되고 있었다는 사실이 이를 말해 주고 있다. 디자인이 회화나 조각을 규정하는 미학에서는 규정할 수 없는 성질을 지니게 되었다는 것을 의미하며 미국의 SID가〈학자나 미술 평론가에 의해 잡지나 전람회를 통해서 계몽된 것이 인더스트리얼 디자인의 발전 이유가 아니고, 실업가가 사업 발전의 목적을 가지고 제품에 대한 진언이나 기획을 구했던 것에 의한 것이다…〉라고 기술하고 있는 것을 보아도 알 수 있다. 이와 같은 디자이너에는 사업장에 고용되는 것, 계약에 의한 콘설턴트, 프리랜서(free lancer)의 3종류가 있다. 디자인은 사업주 즉 의뢰자(dient)가 디자이너에게 의뢰하는 것부터 시작된다. 의뢰를 받으면 1) 데이터의 수집-의뢰된 사항에 의거하여 제품 자체, 판매의 포인트, 소비자의 정황, 제품의 바이어, 견본시(見本市) 등을 조사 연구하여 창작 활동의 준비를 한다. 2) 창작 활동-스케치, 부분도, 제도, 완성 예상도(rendering), 나아가서 입체적인 모형(model) 등을 만든다. 3) 디자인 일체를 의뢰자에게 제시하고 인도한다. 4) 의뢰자는 제조 부문 및 판매 부문과 디자이너를 상호 협력시킨다. 5) 디자이너는 각 부문과 협력해서 생산을 완성시키는 식의 순서로 디자인에서 제품 판매까지에 걸쳐 일관되어야 하는 것이 인더스트리얼 디자인의 존재 방식으로 간주되고 있다.

인디고[영·프 *Indigo*] 안료* 및 염료*이름. 물에 녹지 않는 염료로서 그대로 레이크 안료로 쓰여진다. 짙은 남색. 과거에는 indigo-fera의 잎에서 추출한 것이었으나 현재는 화학적으로 합성 제조된다. 주로 수채화용 그림 물감으로 사용된다.

인물화(人物畫)[영 *Figure-painting*] 사람을 주제로 하여 그린 그림의 총칭. 서양 회화사의 발전이나 전개는 인물화를 중심으로 하여 이루어져 왔다고 할 수 있으며, 오랜 옛날부터 가장 중요하게 인정되어 온 제재*(題材)이다. 특히 17세기의 네덜란드에서 풍경화*, 풍속화* 등이 독립된 회화의 장르*로 발전되기 이전에는〈가령 약간의 예외는 있다고 해도), 회화는 곧 인물화라고 해도 좋을 정도였다. 내용이나 제재에 따라 초상화*, 신화화*(神話畫), 종교화, 역사학*, 풍속화, 나체화*, 전쟁화 등의 이름으로 칭한다.

인바이어런먼트 아트[*Environment art*]「환경 예술」이라고 번역된다. 새로운 분야의 예술 작품은 전시 형식에도 새로운 방법을 개척하여 왔다. 작품 전시에 소리나 빛을 가하여 지금까지와는 다른 환경을 만들어내고 또 작품 자체도 환경 예술적인 의도로 만들어지는 것을 말한다.

인상 광고(印象廣告)[영 *Attention ad.*] 광고에는 광고를 보는 사람에 대해 선전 대상의 인상을 강하게 새겨놓는 기능과 선전 대상의 유의성을 설명해서 납득시켜가는 기능이 있다. 전자를 광고의 인상 기능, 후자를 설득 기능이라 한다. 인상 광고란 특히 상품의 이미지*를 높이기 위해 광고의 인상 기능을 목적으로 해서 디자인된 것을 말한다.

인상주의(印象主義)[영 *Impressionism*]

회화, 조각에 있어서 대상을 자질구레하게 있는 그대로 표현하려는 것보다 대상이 작가에게 주는 찰나적(刹那的)인 시각적 인상을 중시하여 여러 가지 기교로써 그 인상을 그대로 표현하라고 하는 예술상의 입장. 그러나 특히 마네*와 모네*를 주축으로 하는 근대 회화 운동을 말한다. 즉 1860년대에 프랑스에서 일어난 이 주의는 19세기 말경에 가장 왕성하였으며 유럽 회화의 주류가 된 운동. 마네*의 명작 《풀밭 위의 식사》가 관설(官設)〈살롱*〉에서 낙선된 사건은 1863년의 일이다. 마네의 이 작품을 비롯해서 다수의 불공정한 낙선을 둘러싸고 젊은 미술가들은 몹시 분개하여 항의하는 단체를 결성하려는 움직임이 점점 고조되어 갔다. 그러자 나폴레옹 3세는 항의의 옳고 그림을 공중의 판단에 맡기기로 하고, 낙선 작품을 앙뒤스토리 궁전의 일실(一室)에서 진시하는 기회를 주었다. 이른바〈낙선자 전람회(Salon des Refusés)〉는 이렇게 해서 열려졌으며, 이것을 계기로 보수파로부터 돌림을 받은 화가들의 신운동이 이 무렵부터 구체화되었던 것이다. 이 전람회에 출품된 마네의 작품에서 강한 감회를 받은 청년화가들은 1866년부터 몽마르트르(Montmartre)의 클리시가(Clichy 街)에 있는 카페 게르보아(Café Guerbois)에 모여서 마네를 중심으로 문인(文人) 졸라(Emile Zola, 1840~1902년)도 참가하여 새로운 회화를 논하면서 기세를 올렸다. 드디어 1874년 4월 15일 이들 화가들에 의해 최초의 특별전이 사진사 나다르*의 아틀리에에서 한 달 동안 열렸다.〈익명(匿名)예술가 협회 전람회〉가 바로 그것이다. 모네*, 피사로*, 시슬레*, 세잔*, 르누아르*를 비롯하여 십여명의 작가가 이에 참가하였다가 거기에 출품된 모네의 《인상(印象)·일출(日出)》의 제목을 따서 미술 기자인 루이 르로와(Louis Leroy)가〈인상파 전람회〉라고 하는 조소적(嘲笑的)인 기사를 《샤리바리(Charivari)》지(誌)에 게재하였다. 인상파(印象派)라고 하는 말이 사람들의 입에 오르게 된 것은 이 기사가 발표된 뒤로부터의 일이다. 제2회 인상파전은 1876년 4월 뒤랑-뤼엘(Durand—Ruel) 화랑에서 개최. 출품자는 세잔을 제외하고 제1회전과 같은 사람들었다. 이듬해인 1877년 제3회전 때부터 신운동의 화가들도 스스로〈인상파〉라는 이름을 쓰게 되었다. 전람회는

8회(1886년)까지 계속되었다. 인상파는 이미 할스*나 벨라스케스*가 선구적 역할을 하였고, 19세기 전반에는 고야*, 콘스터블*, 터너*, 들라크루아* 등이 당시까지 현저하게 발전시켜 놓은 화법을 철저화시켰다. 이 운동은 동시에 아카데미의 형식 구애 및 전습적(傳習的)인 유형주의(類型主義)에 대한 반항이기도 하였다. 아카데미가 왕성하게 사용한 거무스름한 색조를 배제하고 빛에 중점을 두어서, 관학파(官學派)가 가르치고 있는 것같은 의미의 법칙을 소홀히 하였다. 인상파는 자연의 모습을 선과 면 및 한정된 로컬 컬러(local colour:固有色)의 조성으로서 파악하는 것이 아니라 색채 현상으로서 받아 들였다. 색깔의 미묘한 뉘앙스 속에 자연을 충실히 파악해야 하기 때문에 물체를 그 구조에 따라 그리는 것이 아니라 눈에 비치는 순간의 모습을 그리는 것이다. 이와 같이 변하기 쉬운 순간의 모습을 겨냥함으로써 인상파는 특히 운동 묘사에 성공하였다. 직사하는 태양광 밑에서 색채가 풍부한 자연의 모습을 그리는 것이 목표이므로 아틀리에 안에서의 그림에 대신하는 옥외에서 그리는 그림, 이른바 외광파*(外光派) 회화가 생겨났다. 그 필연적인 결과로서 팔레트가 밝아진다. 그늘 부분도 종래와 같이 흑색이나 다갈색을 쓰지 않고 현실적으로 눈에 보이고 있는 실제의 그늘색 그대로를 그린다. 또 이를테면 나뭇잎은 반드시 녹색이 아니라 황색이 될 수도 있고 붉은색으로도 될 수 있다는 식이어서 이른바 로컬 컬러를 부정하게 된다. 색깔의 순도가 손상되지 않도록 하기 위한 방법이 안출되었다. 때마침 과학자에 의해 제창된 광선 칠색론(光線七色論)이 그들의 회화적 방법에 과학적 뒷받침을 해주었다. 즉 빛나는 광선의 효과를 팔레트 위에서 혼합된 탁해진 물감으로서는 도저히 표현할 수가 없다. 팔레트 위에서의 혼색을 피하고 잘못된 원색을 직접 캔버스에 나란히 놓고 어떤 거리에서 이를 발라보면 인접한 색조각(色片)과 색조각과의 두드러진 대비는 없어지고 혼연한 동계색으로 보여지게 된다(보는 사람의 눈에서 일어나는 시각혼합〈視覺混合〉). 단일한 색깔로 칠해 버리는 것보다도 이렇게 해서 빛남과 밝음이 생긴다. 인상파의 가장 우수하고도 중요한 화가는 마네*, 모네*, 르누아르*, 드가* 등이지만 인상파의 수법 그 자체를 최

후까지 순수하게 계속해 간 화가는 모네, 피사로, 시슬레* 등이다. 또한 조각의 영역에서도 인상주의 혹은 인상주의적인 취급법이라고 일컬어졌는데, 그것은 조각의 여러 형식이 입체적으로 뚜렷한 대조를 표시하지 않을 때 혹은 면이 회화적으로 유연한 경우이다. 로댕*이 그 대표적인 예. 인상파는 1880년대부터 세력을 얻어 마침내는 화단의 주류를 이루었고 그 영향을 세계 여러 나라에 미치게 되었다.

인상파 미술관(印象派美術館)[*Musée du Jeu de Paume*] 루브르* 미술관의 북동쪽 끝 튀를리궁 정원에 오랑즈리 미술관(Salles des l'Orangerie)과 마주 보는 소미술관. 행정적으로나 소장품에 있어서도 루브르 미술관 회화부의 일부분이지만 입구와 관람료 등의 관리면에서는 독립되어 있으며 〈주 드 폼 미술관〉이라는 이름으로 더 알려져 있다. 건물은 1852년 나폴레옹 3세의 명령에 의해 비로의 설계로 1862년에 완성되었으며, 19세기 초엽에는 전람회장으로 사용되었다. 1920년 이래 틱상부르 미술관의 외국 부문에 충당되었고 또 1932년 이래 외국파(外國派) 근대 미술이 주로 전시되어 오다가 1947년 창문이 많은 밝은 실내가 인상파에 어울린다고 하여 루브르 미술관 회화부 소속의 인상파 및 그 직접적인 선구자의 작품을 전시하는 장소가 되었다. 수집품 중에는 국민들의 매입 요구에 따라 사들인 마네*의 《올랭피아》, 유명한 카이유보트*의 콜렉션, 1906년에 수장된 108점의 모로 네라톤의 콜렉션, 카몬드 백작의 콜렉션 등의 기증을 포함하고 있으며 전후에도 가셰(Paul *Gachet*) 콜렉션의 기증, 페를랭 부인의 기증 등에 의해 인상파 최대의 미술관이 되었다.

인생을 위한 예술[프 *l' Art pour la vie*, 영 *Art for life's sake*] 〈예술을 위한 예술〉*에 대립하는 예술로서 예술에 가르침(指導)이나 도덕적 교화(教化)의 기능을 인정하고 예술의 사회적 기능을 자기의 내부에 두지 않고 자기의 외부에 두는 공리주의적(功利主義的)인 견해를 취한다. 이러한 내용에 관한 철저한 사상은 톨스토이의 《예술이란 무엇인가》에 나타나 있다.

인쇄[*Printing*] 문서나 그림 등을 다수로 복제하기 위해 판면에 잉크를 바르고 여기에 압력을 가하여 종이 기타의 물질 위에 원고와 같은 문자, 도상 등을 나타내는 기술을 말한다. 1) 판(版)의 형식─인쇄의 방식은 대체로 판의 성질에 따라 분류되는데, 잉크를 받아 이를 종이에 옮기는 판면의 구조에 따라 네가지로 대별된다. ① 철판(凸版)(relief printing)─활판*, 목판, 리놀륨판(linoleum 版), 아연, 철판, 전기판*, 사진판, 3색판(原色版)과 같이 인쇄되는 부분이 평면에서 돌출되어 있어 그 부분에 잉크가 묻어서 인쇄된다. ② 요판(凹版)(intaglio)─드라이포인트(彫刻凹版)·에칭(腐蝕凹版). 그라비야와 같이 인쇄되는 부분이 평면보다 낮게 패여져서 그 속에 잉크가 들어가 종이에 인쇄된다. ③ 평판(平版)(planographic printing)─석판, 오프셋, 콜로타이프와 같이 판면에 고저(高低)가 없고 평평한 판면이 약품의 화학 작용에 의해 인쇄되는 부분만 잉크를 흡수하고 기타는 잉크를 받지 않기 때문에 인쇄된다. ④ 공판(孔版)─스텐슬*(capa 版), 등사판, 실크 스크린 인쇄 등 어느 것이나 잉크를 투과시키지 않는 원지로 형을 오려내어 인쇄 원리에 따라 인쇄되는 것. 2) 인쇄기의 형식─근대 인쇄는 압력을 가하는 인쇄기를 사용하는데 그 기본적인 형식은 다음의 세 가지로 나눌 수 있다. ① 평압기(platen press)─평평한 판을 평평한 판으로 누르는 형식 ② 원압기(cylinder press)─평평한 판 위에 원통을 굴리거나 회전하는 원통 밑에 판을 통과시켜 원통에 종이를 감아서 찍는 형식 ③ 윤전기(rotary press)─판을 같은 원통 모양으로 누르기 위한 원통과 판의 원통과를 서로 접하게 해서 쌍방을 회전시키면서 그 사이에 종이를 통과시켜 인쇄하는 양식 3) 인쇄의 역사─인쇄의 역사는 금속 활자가 발명되면서부터 활발히 전개되었으나 그 제작 시기는 고려 고종때 이규보(李奎報)의 상야예문(詳夜禮文)의 간행으로도 알 수 있듯이, 이는 독일의 구텐베르크(1448년경)에 의해 만들어진 것보다 무려 200여년이나 앞서 있다. 그 후 700년 동안 점차 새로운 방법이 부가되어 원압기(圓壓機)가 탄생되었고 또 윤전기가 완성되었을 뿐만 아니라 활자의 주조기 및 자동 식자기도 나타났다. 한편 1798년 독일의 제네펠더(→석판화)에 의해 석판 인쇄가 발명되어 전혀 새로운 방식이 생겨났다. 이것이 후에 나온 오프셋 인쇄기의 모체가 되었던 바 인쇄의 2대

주류를 이루고 있다. 다시 1839년 프랑스인 니에프스(J. N. *Nièpce*)의 사진술 발명에 이어 영국인 탈보트(→사진) 등에 의한 사진 제판술이 생겨나서 종래의 수공적 제판보다 간단하고도 정확한 인쇄가 가능하게 되었다. 이리하여 아연 철판, 사진판, 3색판, 프로세스 평판*, 콜로타이프*, 그라비야* 등이 차례차례로 나타남으로써 오늘날의 성대함을 볼 수 있게 되었다.

　인쇄용지(印刷用紙)　종이의 종류는 많으나 보통 한지, 양지(洋紙), 판지(板紙 : 마분지)와 근년 합성 고분자 물질을 원료로 한 합성지로 대별된다. 양지를 분류하면 인쇄용지, 필기용지, 도화용지, 포장용지, 잡종지 등이 있다. 인쇄용지는 인쇄 적성(適性)이 있는 종이의 총칭으로서 다음에 나오는 것과 같은 것이 있다. 인쇄용지는 펄프의 배합에 따라 ABCD의 4단계로 나누어진다. 또 아트지*와 같은 표면에 광택을 낸 코팅 페이퍼(coated paper ; 塗被紙)와 갱지나 서적용지와 같은 언코팅 페이퍼(非塗被紙)로 나눌 수도 있다. 인쇄용지는 포스터이든 잡지 및 서적이든 인쇄 후 완성을 위해 네귀퉁이를 제단하기 때문에 완성 치수보다 약간 크게 되어 있다. 이것을 본판(本判)이라 한다. 이에 대하여 책자로 하지 않는 서한용지나 패지 등 마무리 재단할 필요가 없는 것은 소판(小判)이라고 해서 본판보다는 여백을 적게한 것이 있다. →종이의 크기

　인쇄 잉크[영 *Printing ink*]　인쇄에 쓰이는 잉크로서 안료, 매질(媒質), 건조제(乾燥製), 콤파운드(compound) 등을 반죽해서 만든 것. 인쇄 양식에 따라 철판 잉크(letter press ink), 평판 잉크(planographic ink), 요판 잉크(plate ink)의 3종으로 대별한다. →인쇄

　인스트루멘틀 드로잉(*Instrumental drawing*)→용기화(用器畵)

　인스피레이션[영 *Inspiration*]　예술 창작의 과정에서는 이른바 신의 계시에 의하는 것 같이 일종의 이상한 설명하기 어려운 무의식적 작용에 의해 작품의 전체 또는 일부의 형상이 마음 속에 떠오르는 수가 있는데 이것을 인스피레이션(영감)이라 한다. 그 본질적 의미는 1) 돌연성―아무런 의도나 노력을 기다리지 않고 갑자기 「번쩍이는」듯이 출현하는 것 2) 비개인성―창작 주체인 작가 자신이 작위(作爲)하는 것이 아니라 어떤 초개인적인 힘에 조정되는 것같은 감이 있는 것 3) 비범성―그 내용이 적어도 주체에 있어 새로움을 가질 뿐만 아니라 통상의 정신 작용에 비해 특출하게 뛰어난 것처럼 보이는 것이다. 다만 인스피레이션의 발동도 오랜 예술적 정진(精進)의 소산으로서 스스로 무의식적으로 축적된 힘이 잠재적으로 작용하는 결과라는 것은 부인할 수가 없다.

　인 아르테 리베르타스[이 *In Arte Libertas*]　19세기말 이탈리아에서 일어난 미술 운동. 이탈리아에서는 과거의 빛나는 유산이 새 세대의 화가들에게는 오랜 동안 오히려 부담스러운 것이 되어 있었는데, 겨우 세기말에 이르러 새로운 기운이 움트기 시작하면서 로마의 진취적인 청년 화가들은《인 아르테 리베르타스(자유로운 예술)》을 표방하였다. 니노 코스타, 사르트리오 등이 대표적인 화가들이다.

　인 안티스[라 *In antis*]　건축 용어. 그리스 신전의 한 형식. 벽으로 둘러싸인 구도로서 주위에는 열주(列柱)가 없다. 다면 정면에 현관이 있고 벽단주(壁端柱) 안에 2개의 기둥을 갖추고 있다. 신전의 좌우 양벽을 연장시켜 현관을 형성하였다. 그 양쪽 벽 말단의 벽주 즉 벽단주를 안타제(라 antae)라고 한다. 따라서 〈인 안티스〉란 벽단주 안이라는 뜻이다.(신전의 그림 1 참조).

　인장(印章)[영 *Seal*]　공예 용어. 보석을 새겨 만든 도장. 이미 고대 이집트에서는 쓰여지고 있었다. 구약 성서 《열왕기(列王記)》제21장 제8절에 〈그 여자는 아합의 이름으로 밀서를 써서 옥새로 봉인하고〉라고 기록되어 있으며 타퀴니우스 시대(기원전 600년)무렵의 로마인은 석인지환(石印指環)이 있어 쌀창고, 전대(錢袋) 등을 눌렀다고 한다. 또 독일 황제 프리드리히 1세는 금은 및 주석 도장을 소유하고 있었다고 한다.

　인체 비례설(人體比例說)[*Canon*]　인체의 아름다움이 인체 각부의 비례 관계에 의해 크게 좌우된다고 하는 사고방식은 예로부터 회화나 조각에 이용되고 있었다. 고대 이집트의 조각에도 그것이 인정되고 있으며 고전기(古典期)의 그리스 조각의 대부분은 가장 정밀한 비례 원리의 채용을 증명하고 있다. 폴리클레이토스*를 비롯하여 많은 작가가 비례

에 관한 저서를 남겼다는 것은 비트루비우스
*의 기록을 통해서 알 수 있는데, 당시의 연구
나 논쟁(예컨대 7.5등신과 8등신의 시비 등)
이 왕성했던 것을 엿볼 수가 있다. 폴리클레
이토스의 비례 원리를 표시하는 유명한 작품
은 「카논(canon)」이다. 카논은 그리스어로 「
곧은 막대」, 「규칙」, 「규범」의 뜻이다. 그의
설(說)은 가장 중용(中庸)을 지키면서도 합
리적이었다고 한다. 건축가 비트루비우스는
그리스적인 비례 원리를 실제로 건축에 응용
한 로마인의 한 사람으로서 그는 《건축 10서》
속에서 다음과 같이 기록해 놓고 있다. 〈실로
자연은 인간의 신체를 다음과 같이 만들었다
…… 얼굴 자체의 길이를 1로 할 때 턱 밑에
서 코 밑까지, 코도 콧구멍 밑에서 양 눈썹 사
이를 한정하는 선까지, 이 한계선에서 머리카
락이 나 있는 데까지의 이마는 각각 얼굴 길
이의 3분의 1이 된다. 발은 신장의 6분의 1,
팔은 신장의 4분의 1……〉 그리고 〈신전(神
殿)의 지체(肢體)도 각 부분을 총계한 전체
량에 가장 좋은 계측적 조응(計測的照應)을
갖지 않으면 안된다…〉라고. 레오나르도 다 빈
치*도 그리스적 비례의 이론을 존중하여 이를
발전시키려고 하였다. 그리하여 그도 인체의
비례와 동작에 대한 다수의 기록을 남겼다.
그 중에는 다음과 같은 기록이 있다. 〈사람이
펴는 양 팔의 길이는 신장과 같다…… 턱 밑
에서 머리 꼭대기까지는 신장의 8분의 1이다
……〉라고. 뒤러*에게도 인체 비례의 매우 상
세한 연구가 있다. 근대에 이르러서는 차이징
(→황금 분할)의 황금비설(黃金比說) 등이
있으나 대부분 미학적 견지에 서있는 것이 많
다. 그러나 근대 회화나 조각은 이미 인체 비
례의 원리를 문제로 삼지 않는다는 것은 말할
것도 없다. 인체의 구조나 자세에 직접 관계
가 있는 복장 등에서 제품의 디자인은 그리스
적 혹은 기하학적 비례뿐만 아니라 다른 각도
에서의 인체 연구(예컨대 에르거노믹스* 등)
를 필요로 한다.→비례설

인크러스테이션[영·독 **Incrustation**] 건
축 용어. 화장(化粧) 바르기. 석조의 벽면이나
바닥면에 같은 종류의 색이 다른 돌이나 다른
종류의 돌을 규칙적으로 끼워 넣어 장식적인
색모양을 만들어 내는 것. 고대 그리스, 비잔
틴* 및 중세 이탈리아의 건축에서 종종 쓰여
졌다. 한편 프랑스어로 앵크뤼스타숑(incrus-

tation)은 인타르시어*를 말한다.

인타르시어[영 **Intarsia**] 공예 용어. 이
탈리아어의 인타르시오(intarsio)에서 나온
말. 프랑스어로는 마르커트리(marqueterie)이
며 이는 〈상감*(象嵌) 세공〉이라는 뜻이다.
이를테면 색깔이나 결이 서로 다른 나무 조각,
상아, 대모갑(玳瑁甲; 龜甲 즉 자라의 등 껍질),
진주모(眞珠母; 진주 조개 등에서 광택있는
두 층의 안쪽 껍질). 놋쇠 등을 목재의 가구,
틀, 작은 상자 등에 끼워 넣어서 여러 가지 장
식 모양을 만들어 내는 세공을 말한다. 그러
나 보통은 나무 조각만을 끼워 넣어 모양을
만들어 내는 세공을 말한다.

인탈리오[이 **Intaglio**] 1) 음각(沈彫, 凹
刻)을 말한다. 2) 조각된 옥석(玉石). 젬마*
중 부조를 시도한 카메오*와는 상반되는, 모
양이나 문자 등을 음각으로 알돌이나 수마석
(水魔石)에 새겨 넣은 것을 말한다. 즐겨 쓰
이는 재료는 옥수(玉髓;chalcedony)—석영(石
英)의 일종, 미세한 결정(結晶)으로서 색깔은
황, 백, 녹, 적색 등을 나타내며 밀과 같은 광
택이 있다—계통의 돌이다. 고대에는 특히 인
형(印形)으로 많이 쓰여졌다.

인터내셔널 스타일[**International style**]
국제 양식. 1920~50년대에 걸쳐 나타난 근대
건축의 합리주의적인 조형 양식을 말한다. 일
체의 장식을 배제하면서, 시메트리*보다는 밸
런스*를 중시하고 양감(量感)보다는 공간 감
각으로 건축을 파악하여 개인이나 지역의 특
수성을 초월하여 세계적으로 공통된 양식의
창조를 탐구하였다. 그로피우스*의 《국제 건
축》(1925년), 히치콕*과 존슨*의 《국제 양식》
(1932년)의 저서에 의해 이 말이 정착되었다.

인테리어 디자인[영 **Interior design**] 건
축의 내부 특히 그 사용자와 밀접히 관계있는
부면(部面)이 많은 방의 내부 디자인을 말한
다. 단지 방 그 자체 뿐만 아니라 가구나 기타
의 움직일 수 있거나 또는 부착된 부동(不動)
의 설비까지 포함된다. 이것들을 건축가가 전
부 디자인하는 경우도 있으나 실내는 가변적
(可變的)인 부분이 많아 계절에 따라 혹은 사
용자의 요구에 따라 모양을 바꿀 수도 있으며,
대개는 전문적인 인테리어 디자이너(interior
designer)가 담당하는 경우가 많다. 인테리어
디자인을 할 때에는 빙의 긴물 전체에 대한
관계나 사용상의 여러 조건과 사용자의 심리

등에 포인트를 두고 경제적이고도 합리적으로 추진함과 동시에 새로운 조형 감각도 표출되어져야 하는 것이다. 실내 장식(영 interior decoration, 독 Innen Dekoration)에 있어서 반드시 장식적 의도를 가지고 디자인을 해야 한다는 것이 종래의 개념인데, 오늘날에 있어서도 벽지, 커튼 등을 바꾸거나 혹은 천장 및 목재 부분에 칠을 다시 할 때에는 인테리어 디자이너에게 의뢰하는 것보다는 주로 실내 장식가(interior decorator)에게 의뢰하는 경우가 더 많다. 그 이유는 부유층들의 회고적인 취미 또는 귀족적인 취미가 많이 남아있기 때문이다. 그리고 이러한 경우에 가구를 비롯한 실내의 여러 장식물에 대한 역사적 양식에 많은 식견을 가지고 있는 실내 장식가가 요청되기 때문이다. 이에 반하여 근대적 의미의 인테리어 디자이너는 건축가를 비롯하여 조명, 급배수(給排水), 환기 조절 기타에 관한 기술자와 협력한다는 점에서 인더스트리얼 디자이너와 동일 기점에 서는데, 사실 인더스트리얼 디자이너로서 인테리어 디자인에 능숙한 사람도 적지 않다.

인테리어 패브릭스[영 *Interior fabrics*] 직물 제품* 중 특히 인테리어 디자인*의 대상이 되는 카핏,* 커튼 등을 말한다. 생활 양식의 양식화에 수반하여 한국에 있어서도 텍스타일 디자인(textile design;직물의 천을 디자인하는 것)의 한 영역으로서 인테리어 디자인의 세계에서 중요시되기 시작하였다.

인포머티브 애드버티싱[영 *Informative advertising*] 「해설 광고」,「설명 광고」,「품질 표시 광고」등으로 일컬어지며 광고 상품의 성능, 성분, 구조, 사용법, 보관법 등과 특징이나 소비의 이익 및 편리를 해설하고 구체적인 상품 지식을 주어 구입에 대한 지표를 표시하는 등의 설득 광고를 말한다. 문안이 구체적인 것은 물론, 삽화나 사진이 해설을 돕는 것이 아니면 안된다.

인포메이션[영 *Information*] 「통보」,「정보」를 말하며 보내는 곳으로부터 받는 곳으로 전하여지는 전달 비용을 말한다. 인포메이션은 문장, 부호, 도형 등의 커뮤니케이션의 수단을 써서 전해진다.

인풀라(라 *Infula*)→미트라

인화(印畫) 1) Glazing—유약(釉藥)을 바르고 구운 자기*(磁器) 위에 다시 안료*로 서화(書畫)를 그린 후 다시 가마에서 구워 그 서화가 지워지지 않도록 하는 것 2) Printing—사진술에서는 원판과 인화지를 겹쳐 광선을 쬐어 양화를 만드는 일.

7개의 자유 예술(自由藝術)[희 *Artes liberales*] 고대에 자유인이 노예와 달리 스스로 노력하여 얻은 지식이나 재능을 자유 예술이라 칭하였다. 서기 400년경에 마르키아누스 카페라에 의해 7가지로 정하여졌고 크게 2개의 부분으로 나누어졌다. 즉 문법, 산술, 기하, 음악, 천문학, 변증법, 수사학(修辭學). 이것들은 각각의 쥐는 물건을 가진 여인상으로 상징화되며 특히 중세 미술에 그 작품 예가 많다.

일러스트레이션[영·프 *Illustration*] 일반적으로 삽화(挿畫)의 뜻으로 쓰인다. 신문이나 잡지 광고의 일러스트레이션은 광고 계획의 아이디어를 완전히 소화하고 작품에 강한 개성을 주어 아이디어와 표현 기술이 혼연 일체가 되어 원하는 효과를 발휘하는 것이 아니면 안된다. 디자인이나 사진에 따라 사실적, 상징적, 만화적, 도표적 등 각종의 표현 형식을 취하며 또 아이 캐처*의 연속 사용에 의한 효과, 색채에 의한 강조 등 광범위한 표현 기술을 이용한다. 일러스트레이션의 작가를 일러스트레이터(illustrator)라고 한다.

일렉트릭 아이[*Electric eye*] EE로 약칭한다. 노광량(露光量)을 자동적으로 정하는 카메라 기구를 말한다. 셀레늄(selenium), 황화(黃化) 카드뮴 등의 감광 물질이 쓰여지며 빛의 양에 의해 그 발전량이나 전기 저항이 상관적으로 변하는 성질을 응용해서 카메라의 조리개를 자동 조절하게 되어 있다.→AE 카메라

일류전[영 *Illusion*] 환각, 환상, 착각, 감각, 기관을 자극하는 외계의 사물이 없는데도 마치 그 자극에 접하는 것같은 감각(착각) 즉 예술 작품을 볼 때 일어나는 심적 과정의 하나인 의식적인 자기 착각이 일류전이다. 미술 상의 술어로서는〈오행 환각(奧行幻覺)〉,〈공간 환각〉,〈입체 환각〉 등과 같은 합성어로 쓰이는 경우가 많다. 즉 평면 위에 그린 것이 2차원의 회화이지만 여러 가지 표현 기법의 조작으로 보는 사람의 눈을 속여, 마치 실제의 사물에 있는 입체감, 원근감, 공간감이 그대로 나타나도록 하여 3차원의 성질을 느끼게 하

는 것이다. 이것은 원근법*이나 실물처럼 떠오르게 하는 묘출법 등에 의해 일어나며 바로크* 회화는 이와 같은 환각적 효과에 각별히 깊은 관심을 나타내었다.

일요화가(日曜畫家)[영 **Sunday painters**] 평일에는 직장에 나가서 일을 하고 일요일을 이용하여 취미로 그림을 그리는 아마추어 화가를 가리켜 일요 화가라고 하는데, 프랑스어로 Peintre du Dimanche라고 불렀던 것이 이 용어의 시초이다. 가령 세관에 근무하고 있었던 무렵의 루소*라든가 우편국의 고용원이었던 비뱅* 등이 그 대표적인 예이다. 오늘날에도 이 말이 하나의 유행어가 되어서 흔히 아마추어 화가들을 지칭하는 대명사 구실까지 하고 있다.

일필화(一筆畫) 1) 연속적인 선으로 중복하는 일이 없이 한번에 그리는 도형. 스위스의 수학자(數學者) 오일러(Leonhard *Euler*, 1707~1783년)의 정리에 의하면 〈일필화의 문제로 되는 도형은 몇 개의 점과 그것을 잇는 선으로 이루어지지만 어떤 한 점에 모이는 선의 수가 홀수일 경우 그 점을 기점(奇點), 짝수일 경우 그 점을 우점(偶點)이라 명명한다면 Ⓐ닫혀진 도형에 있는 기점의 수는 반드시 제로(zero) 또는 우수개(偶數個)이다. Ⓑ 기점을 포함하지 않는 도형은 일필로 그릴 수가 있다. Ⓒ2개의 기점을 지닌 도형은 한쪽의 기점에서 출발하여 다른쪽의 기점으로 끝나도록 하면 일필화가 될 수 있다. Ⓓ4개 이상의 기점을 지닌 도형은 일필화가 되지 않는다.〉 라고 하였는데 이에 의해 어떤 도형이 일필로 그려질 수 있는가를 판정할 수가 있다. 2) 일반 용어로서는 〈매우 약필(略筆)의 그림〉이라는 뜻으로도 쓰인다.

임마누엘 양식(樣式)[영 **Emanuel style**] 포르투갈의 임마누엘 1세(영 *Emanuel* I, 포르투갈 *Manoel* I, 재위 1495~1521년) 시대에 행하여진 건축 양식으로서, 후기 고딕*과 르네상스*와의 혼합된 양식이다. 그 대표적 건축가는 조안 데 카스틸료(João de *Castilho*)이다.

임즈 Charles O.*Eames* 성형 합판(plywood mould)(→합판)에 의한 이른바 임즈 체어에 의해 의자의 형태를 근대적으로 비약시킨 1907년 미국에서 출생한 가구 디자이너로서, 1928년 워싱턴 대학 건축가를 졸업하고 1939년 사리넨 사무소에 들어간 이후 에로 사리넨(Eero *Saarinen*)과의 협동에 의한 의자의 디자인에 신풍을 불어 넣었다. 전시 중에는 항공기의 합판 성형 기술을 살려서 복잡한 더블 커브의 인체의 지지를 성형 합판에 의해 처리한 유기적인 디자인*(organic design)은 새로운 에폭(epoch;시대)을 초래하였던 바 그의 커다란 공적으로 취급되고 있다. 1941년 뉴욕 근대 미술관의 Organic Design Competition에 입상하였으나 1947년 이후는 허먼 밀러 회사의 가구 디자인 분야에서 활약하였다. 또 와이어(wire)에 의한 골조의 의자를 만들어 기능적이며 저렴하면서도 양산(量産)을 가능하게 하였다. 아이언 로드(iron rod)도 사용하였으며 또한 수지 성형(樹脂成形;plastic mould)에 의한 의자의 신형태를 디자인하였다. 그는 한 마디로 의자 디자인에서 한 사람의 파이어니어였던 것이다. 1978년 사망.

임파스토[이 **Impasto**] 회화 기법. 이탈리아어로 「부드러운 가루」라는 뜻으로 재료를 두껍게 칠하는 것을 말한다.

임팩트[**Impact**] 광고 효과를 올리는 힘. 광고 효과를 측정하는 방법으로 임팩트법이 있다. 그것은 인지법(認知法; recognition)과 대조되며 인지 이상의 것을 갖고 있다고 생각되고 있다. 또 인지의 강도와 기억의 시간적 길이로도 해석된다. 충격력이라고도 해석되는데, 영어 발음 그대로 임팩트로 쓰여지는 수가 많다.

입체감(立體感)[영 **Cubic effect**] 평면적인 조형이 입체적으로 느껴지는 인상(印象). 입체감은 눈의 생리적인 조절이나 시차(視差) 등에 의해 생기지만 평면적 구성이 입체적으로 보이는 것은 어떤 방향으로 그 도형이 허물어지는 것을 느꼈을 때 안정되어 보이도록 하고자 하는 작용을 인간의 눈이 자연적으로 하고 있기 때문이라 해석되고 있다.

입체 격자 골조(立體格子骨組)→스페이스 프레임

입체 디자인[영 **Three dimentional design**] 기초 디자인의 하나. 기초 디자인의 트레이닝을 평면적인 것과 입체적인 것으로 나누어서 행하는 경우가 많으나 각종 소재를 구조체로 입체적으로 구성하고 조형하는 디자인의 훈련을 말한다. 이에 대하여 평면적인 훈련을 평면 디자인이라 한다.

ㅈ

자기(磁器)→도자기(陶瓷器)

자수(刺繡)[영 *Embroidery*] 비단, 솜, 금, 은 기타 재료의 실을 꿰넣은 바늘로 천의 앞 뒤를 누벼서 모양이나 그림을 만들어내는 수 예 또는 그 수예품. 수(繡)놓음. 한국을 비롯 한 동아시아의 고대 문화 국민들에 의해 예로 부터 행하여졌다. 동로마 제국 당시 수도였던 비잔티움(Byzantium)에서는 자수가 호화로 운 의상의 장식으로서 중요한 역할을 하였으 며 거기에서 이탈리아를 거쳐 북유럽 제국으 로 소개되면서 중세 말기로부터 르네상스*에 걸쳐 더욱 더 널리 행하여졌다. 그러다가 로 코코* 이후에는 점점 쇠퇴하였다. 현대에는 다시 수예, 민예(民藝)로서 각국에서 발달하 고 있다. 즉 의복, 장신구의 부속물, 실내용의 쿠션, 벽걸이, 막(幕) 등을 가공하는 자수직 (刺繡織)이 바로 그것들이다. 자수의 종류를 살펴 보면 대략 다음과 같다. 1) 동양 자수—치 밀한 기법이 특징. 2) 프랑스 자수—굵은 면사 (綿系)로 수놓는데, 디자인 본위로 하는 자수. 3) 사가라 꿰메기—표면에 나온 실로 매듭을 만들어 도틀도틀한 무늬를 내는 것. 4) 십자 자수(cross stitch)—유럽 각국의 민예품에서 쉽게 볼 수 있는데, 천의 올에 맞추어서 ×자 (字)로 실을 걸어서 수를 놓는 것. 5) 기계 자 수—재봉틀을 사용하여 수공적인 수를 놓는 것과 대량 생산을 목적으로 동력기를 써서 수 를 놓는 것 두 방법이 있다. 6) 그 밖에 아플 리케(프 appliqué), 리본 자수 등이 있다.

자연미(自然美)[영 *Beauty of nature*, 독 *Naturschönheit*] 자연에서 나타나는 미. 미 술미의 상대어. 원래는 자연의 개념 규정 여 하에 따라 갖가지 의미를 지니는데, 미술미와 의 관련 방법에 의하여 미학*과 예술학과의 대립을 낳게 되었다. 형이상학(形而上學) 혹 은 객관적 관념론의 입장에서는 양자(兩者) 의 미가 자연미 또는 미일반(美一般) 즉 이념 이나 규범으로서의 자연 또는 미에 바탕을 둔

것으로서 통일되며(미학), 비판적 주관적 관 념론의 입장에서는 예술미*를 원칙으로 하여 통일된다(예술학). 후자에서는 자연의 자료 및 물질의 개념과 결합하고 있으며 이에 대해 헤겔이 그 대표적인 견해를 나타냈다. 그러나 경험적 과학으로서의 미학에서는 학문의 연 구 대상으로서의 예술미와 자연미를 다루며 심리학적 미학은 예술미를 주대상으로 한다. 기타 미적 범주의 문제에 있어서 자연미는 자 연 감정을 수반하며 가끔 숭고*의 감정과 결 합하기 쉽다.

자연주의(自然主義)[영 *Naturalism*] 자 연을 가급적 충실하게 묘사하려고 하는 입장. 어떤 해석이나 추상등은 없애버리고 자연의 참됨을 객관적으로 있는 그대로 묘사하려는 것. 터무니없는 자연 모방을 위해 자기의 창 조적인 면이 포기된다고 하는 위험을 자연주 의는 그것 자체 속에 포함하고 있다. 그런데 형식적 견지에서 보면 인상주의*도 또한 자연 주의의 한 형식이다. 눈이 순간적으로 본 것 을 객관적으로 베끼는 것이 인상주의 화파의 목적이기 때문이다. 자연주의라고 하는 개념 은 때로는 사실주의*와 같은 뜻으로 쓰여진다. 즉 자연주의는 사실주의가 고조된 것. 또는 사실주의를 극도로 추진한 것이라고 보는 근 세의 개념이 그 예이다. 자연주의와 대립하는 것은 이상주의이다. 그러나 이들 개념은 어느 것이나 극단의 경우를 말한다. 실제의 미술 활동에서는 종종 자연주의적 경향과 이상주 의*적 경향이 병존(並存)하여 서로 보완하고 때로는 서로 방해하는 것이다. 아뭏든 이상주 의와 자연주의 중에서 어느 한쪽이 비중을 차 지했던 시대가 미술사상에 나타나 있는 셈인 데, 그럴 경우 물론 각 시대는 다른 시대와 구 별되는 고유한 자연주의를 지녔었으며 또 고 유한 이상주의를 지녔었던 것이다.

자외선 조사(紫外線照射)[영 *Projection of ultra-violet rays*] 미술품을 광학적으로 감정하는 방법 중의 한 가지. 자외선의 강한 광전(光電) 효과 및 광화학 반응을 이용하는 것으로서, 자외선을 미술품에 쪼이면 육안으 로서는 파악되지 않는 물질의 상위(相違)한 부분은 서로 다른 외부 광전 효과를 나타내므 로 가필(加筆)이나 보수한 곳을 검출하는데 매우 편리하다.

자카르 직물(織物)[영 *Jacquard fablic*]

자카르기(機)로 제조되는 무늬가 있는 직물로서, 융단이나 벽걸이용 직물을 말한다. 자카르기(機)란 프랑스 리용(Lyon)의 직장(織匠) 자카르(Joseph-Marie *Jacquard*, 1752~1834)가 1800년경에 발명한 문직(紋織)기계로서 다수의 날실을 자유자재로 움직여서 크고 복잡한 무늬나 도안을 짜낼 수 있는 것이 특징이다. 이 직조기가 세상에 나온 결과 값이 비교적 싼 태피스트리*가 종종 진짜 고블랑직*의 대리를 맡게 되었다. 자카르기는 오늘날 세계적 대메이커인 브뤼셀이나 윌튼의 카핏* 제조에 쓰여지고 있다.

자포니카[영 · 프 *Japonica*] 일본식 양식이나 장식을 이용한 건축. 실내, 가구 기타의 생활품의 디자인을 말한다. 취미가 낮은 사람들에게 인기가 있는 저속한 것으로서, 변변치 못하나 해외에서 매우 시장력을 갖고 있다.

자화상(自畫像)[영 *Self-portrait*] 화가가 자신을 모델로 해서 그린 초상화. 고대 및 중세에는 극히 소수의 예외적 경우를 제외하면 자화상은 존재하지 않았다. 엄밀한 의미에서 자화상이 처음 나타난 시기는 15세기 즉 예술가의 사회적 지위가 향상하여 일반적으로 인물의 묘사가 사실적으로 다루어지게 되면서부터이다. 처음에는 주로 종교화나 전설화 따위의 비교적 넓은 화면 한 구석에 작가가 조심스럽게 자기의 모습을 첨가해서 그려 넣고 있었다. 전성기 르네상스가 되자 예술가의 자아의식이 높아짐에 따라 작가 자신만을 표현 대상으로 하는 독립된 자화상도 그려지게 되었다.(라파엘로*, 티치아노*, 틴토레토*, 뒤러* 등). 17세기가 되자 자화상은 회화 중에서도 매우 중요한 지위를 차지하게 되었다(렘브란트*, 루벤스*, 반 다이크*, 벨라스케스*, 스틴* 등). 그 후에는 대부분의 화가가 자화상을 남겼다. 특히 유명한 예로서 18세기~19세기 초엽에는 맹그스*, 고야* 등, 19세기에는 들라크루아*, 쿠르베*, 마레스* 등, 19세기 후반~20세기 전반에는 세잔*, 고흐*, 뭉크*, 코코시카* 등의 자화상이 있다. 피렌체의 피티(pitti) 미술관은 르네상스의 이탈리아 회화 중의 걸작 뿐만 아니라 자화상의 콜렉션으로도 유명하다. 여기에는 라파엘로*, 티치아노*, 사르토 *, 뒤러*, 루벤스*, 반 다이크*, 렘브란트* 등에서부터 샤반*이나 베나르* 등 근세의 화가에 이르기까지 자화상이 수집되어 있다.

잔드라르트 Joachim v. *Sandrart* 독일의 화가, 판화가, 미술사가. 1606년 마인(Main) 강변의 프랑크푸르트에서 출생. 암스테르담, 슈트카우(푸라르츠), 아우구스부르크에서 살았고 1674년 이후에는 뉘른베르크에서 활동하였다. 주로 초상화, 역사화, 풍속화를 그렸는데, 화가로서 보다는 미술사(美術史)의 저자로서 더 유명하다. 저술 《토이체-아카데미》(Teutsche Akademie der edlen Bau-, Bild- und Malereikünste 2Bde, 1675~79년)는 독일 미술사학에 있어서 최초의 중요한 전거(典據)이다. 내용이 다소 바사리* 등의 저술가에 의존하는 것이긴 하지만 많은 독자성도 갖추고 있다. 제1부는 건축, 조각, 회화에 대한 일반적 고찰이고 제2부는 고래(古來)의 뛰어난 미술가들의 전기로서, 그 중 특별한 가치가 있는 것은 그 시대의 미술가에 관한 여러 가지 행적들이다. 제3부는 중요한 미술품 수집에 대한 개관(槪觀)으로 되어 있다. 1688년 사망.

잔상(殘像)[영 *Afterimage*] 주시하고 있던 물체가 없어진 후에도 한동안 그 모양을 시각적으로 느끼는 것. 같은 색의 잔상이 보이는 것을 적극적 잔상(positive afterimage)이라고 하며 보색(補色)이 나타날 때를 소극적 잔상(negative afterimage) 또는 보색 잔상(complementary afterimage)이라고 한다.

잠자리표[영 *Register mark*] 인쇄에서 여러 색을 겹쳐 적을 때 색에 차이가 나지 않도록 인쇄판의 상하좌우에 흔히 십자형을 표시해두어 쉽게 찾아 볼 수 있도록 한 것. 이 표시를 정확하게 겹쳐 맞춘 다음 인쇄하면 인쇄가 어긋나는 일이 없다.

잠재의식(潛在意識)[독 *Unterbewu Btsein*, 영 *Subconsciousness*] 원래는 심리학 용어. 특히 이 뜻을 강조한 사람은 오스트리아의 학자 지그문트 프로이드(Sigmund *Frend*)였다. 그에 따르면 꿈 따위는 모두 잠재 의식이 그 바탕이며 인간의 모든 행위는 단순히 현의식(現意識)에 의해서 뿐만 아니라 잠재의식에 의해 좌우되는 바도 크다고 하는 것이다. 그는 정신 분석학을 이렇게 확립하고 이것을 실지로 응용하여 히스테리 등의 치료에 이용하였다. 이 학설은 19세기말에는 발표되지 못했고 20세기에 이르러 완결을 본 것인데, 20세기에 와서 이 학설을 미술 분야에 전용(轉用)

한 것이 쉬르레알리슴*이다.

잡지 광고[영 *Magazine advertising*] 잡지에 게재되는 광고. 잡지 광고의 특징은 1) 독자층이 정확하게 파악될 수 있다. 2) 광고 게재의 생명이 길다. 3) 다색(多色) 인쇄 등 인쇄의 다양성을 이용할 수 있다. 4) 판매 범위가 전국적이다. 5) 잡지의 편집 방침과 신용도를 이용할 수 있다는 등이다. 일반적으로 앞 표지의 뒷면을 〈표지2(표2)〉, 뒷 표지의 안 쪽을 〈표지3 (표3)〉, 뒷 표지를 〈표지4(표4)〉라고 한다.→광고

잣킨 Ossip Zadkine 1890년 러시아 스몰렌스크(Smolensk)에서 출생한 프랑스 조각가. 15세 때 러시아를 떠나 영국으로 건너가 런던 공예학교에서 배웠다. 1909년부터 파리에 정착하면서 한동안 그 곳의 미술학교에도 다녔다. 초기의 제작은 브랑쿠시*의 영향을 받았다. 그러나 그에게 있어서 중요한 것은 피카소*, 샤갈* 등과 교제하면서 특히 피카소로부터 퀴비슴*에 관한 많은 정보를 얻었다. 한편으로 니그로 조각을 접하여 그로부터도 많은 감화를 받았다. 이 무렵 회화에서 상당한 발전을 보여 주었던 퀴비슴의 여러 원칙들을 조각에 도입하여 새로운 가능성을 찾아냄으로써 점차 자기 특유의 작품 세계를 구현하였다. 1919년에는 파리에서 최초의 대규모 개인전을 가졌다. 그는 언제나 인간성을 주제로 하였지만 간결한 데포르마시용*에 의한 원시적인 야성미와 환상적인 정취가 감도는 독자적 작풍을 세워 프랑스 조각계에서도 특이한 위치를 차지하였다. 1941년부터 1945년까지 뉴욕에 체재하면서 아트 스튜던츠 리그*에서 교편을 잡고 있었다. 1945년 이후 재차 파리로 돌아와 그곳에서 일생을 마쳤다. 과시*나 판화도 제작하였다. 대표작으로는 1954년에 제작한 네덜란드의 로테르담(Rotterdam)에 있는《파괴된 도시를 위한 기념비》가 특히 유명하다. 1967년 사망.

장미형 장식(薔薇形裝飾)→로제트

장서표(藏書票)[라 *Exlibris*] 「책으로부터」의 뜻으로 상징이나 형상(形象)으로써 장식 기타 책 소유자의 성명, 문장(紋章) 등을 찍은 종이 조각. 표지 뒤에 붙인다. 보통 명함 크기 정도의 종이 조각에 목판(木版)이나 동판(銅版)으로 인쇄한 것이 많다.

장식(裝飾)[영 *Decoration*] 1) 일반적으로는 아름다움을 부여한다고 하는 의미로 쓰인다. 근대 디자인에서는 〈무장식(無裝飾)의 미〉라는 용어까지 쓰여지고 있는데 기능미, 재료미, 구조미, 단순미 등은 각각 복잡한 장식을 배제하는 것을 증명하고 있다. 19세기까지는 복잡한 모양을 시도하였는데, 공예*에 아름다움을 가하는 것이라고 생각함으로써 장식이란 복잡한 모양을 덧붙이는 것이었다. 그러나 근대 디자인의 사고방식에 따른다면 재료, 구조, 기능이 지니는 필연적인 성격을 발휘시키거나 혹은 강조하는 것이 장식이라고 보게 되었다. 2) 장식을 단순히 〈꾸민다〉고 하는 의미로 사용하는 경우가 있다. 크리스마스 데코레이션(X-mas decoration)이라든가 데코레이션 케이크(decoration cake), 윈도 데코레이션(window decoration) 등과 같이 장식 재료(造花, 리본, 테이프, 기타의 인조품)를 조합해서 장식하는 것. 윈도 데코레이션이라는 말은 오늘날에는 좀체로 쓰지 않고 진열전시(陳列展示;display)라는 말이 대신해서 쓰이며 내용도 구성적으로 되어 있다. 3) 장식은 장식성(裝飾性)이라는 의미로 쓰이는 경우도 있다. 추상적인 사고방식으로서 모양을 가지고 기물의 표면을 장식한다는 사용법을 쓴다. 모양은 문양(文樣), 패턴(pattern)을 조합하거나 되풀이함으로써 구성된다. 4) 공예에서는 커트 글라스*. 담금질 등의 기술이 쓰이며, 칠(漆) 공예에서는 시화(詩畵; 금은 가루로 칠기에 무늬를 넣는 것)가 쓰인다. 이러한 경우 커팅, 담금질, 시화 등은 유리나 칠기의 장식 기법으로 생각되며 가식(加飾)이라는 말로도 쓰인다.

장식 예술(裝飾藝術)[영 *Decorative art*] 장식의 수단으로 이용되는 모든 방면의 미술. 가끔 〈응용 미술(Applied Art)〉이라고도 불리어진다. 가령 난로불의 열을 막는데 쓰이는 간막이는 구조상의 필요성보다는 오히려 예술적 효과를 지향해서 장식된다. 또 건물의 벽면을 더욱 풍성하게 하기 위한 벽면도 하나의 장식 예술품이다. 이와 같이 건조물 또는 기타 여러 가지 기구 등의 장식을 목적으로 하는 예술로서 색채, 선조(線條), 형태의 배합, 조화에 의하여 그 외관을 순수한 시각적인 미적 효과를 높이기 위해 시도하는 조형 예술*을 말한다. 수예나 인더스트리얼 아트(Industrial art)의 대부분의 작품은 장식 예술 제작

품으로 분류된다. 넓은 의미에서는 건축의 내외부, 정원 등에 부수되어 그 장식 효과를 높이기 위해 사용된 회화나 조각도 이에 포함된다.

장식적(裝飾的)[영 *Decorative*, 프 *Dècoratif*] 주로 장식에 두어진 미적*(美的) 표현 형식을 말한다. 1) 건축, 공예 등 장식이 되어 있는 사물에 있어서는 〈기능적(실용적)〉에 대립하여 이를 구성하는 미적 형상을 제기하더라도 그 사물의 기능에는 아무런 영향을 주지 않으나 미적 효과는 현저히 줄어 든다. 단, 기능미를 주장하는 입장은 그 반대이다. 2) 형상 예술(形象藝術)에 있어서는 〈사실적(寫實的)〉에 대립하고, 일반적으로 재현적 효과가 사상(寫像)의 불규칙성을 나타내는데 대하여 이것은 형상 요소(形象要素)의 배열에 있어 일종의 합규칙성(合規則性)을 통하여 미적 효과를 발휘한다. 단, 추상 예술에 있어서의 합규칙성은 1) 의 입장에 바탕을 두기 때문에 장식적이라고 하지 않으며 오히려 이와 정반대이다.

장정(裝幀) 미술[영 *Book design*] 책을 꾸미는 것을 말하며 북 디자인이라고도 한다. 일반적으로 거의 표지의 도안이라 생각하기가 쉬우나 본래는 표지, 뒷표지, 등면, 면지(endpaper: 표지를 열면 표지와 본문을 연결하는 그 사이 종이), 속 표지(title page: 권두에 책명, 저자명, 발행소 등을 인쇄하는 곳), 목차(contents), 표제 등의 도안에서 본문(text)의 활자나 삽화의 선정, 짜는 법, 장정 재료, 종이, 인쇄 방법의 지정에 이르기까지 일관해서 행하는 것이다.→제본

장형 회당(長形會堂)[독 *Langhausbau*] 건축 용어. 중앙 회당에 대한 명칭으로 바질리카* 양식의 성당 형식을 말한다. 구형(矩形) 혹은 라틴 십자형 평면이 있다. 내부는 보통 2열 또는 4열의 열주(列柱)에 의해 신랑*(身廊)과 좌우의 측랑*(側廊)으로 나누어진다. 전자는 후자보다 한층 높고 채광은 신랑의 상부에 마련된다. 명층*(明層)에 의하는 것이 보통이다.

재료계획(材料計劃)[영 *Material planning*] 물질면(物質面)에서의 재료의 파악이라는 종래의 방법을 더욱 발전시켜서 재료의 가공, 개발, 선택, 사용법, 폐기 등 일련의 프로세스로서, 재료를 다루는 새로운 체계를 뜻한다.

재현 예술(再現藝術)[영 *Representational art*] 눈에 보이는 세계를 묘사하는 예술. 물체의 형태를 재현하는 예술. 따라서 추상 예술(→추상주의)과는 대립되는 용어이지만 양자를 뚜렷이 구분하기는 어렵다. 그 이유는 반 추상적인 그림 혹은 추상에 가까운 그림이라도 어느 정도 재현적이기 때문이다. 순수한 추상 예술조차 예술가의 상상의 재현이라 보는 사람도 있다. 그러나 보통 재현 예술이란 자연의 외관을 재현하는 예술만을 말하는 것이며 이 점에서 자연주의* 및 사실주의* 속에서 분류된다.

쟈코메티 Alberto *Giacometti* 1901년 스위스 스탄파에서 출생한 조각가. 스위스의 저명한 화가인 조바니 쟈코메티의 아들. 일찍부터 조형에 흥미를 가졌던 그는 1919년부터 그 이듬해에 걸쳐 주네브(Genève: 지금의 제네바)의 미술학교에서 배운 뒤 1921년과 1922년에는 로마에 유학하여 르네상스* 조각을 연구하였다. 이어서 파리로 나와 부르델* 밑에서 배우면서 제작하였다. 초기의 그의 작풍은 조각과 회화의 결합을 시도한 것으로서 다채로운 작품을 발표하였으나 1925년경부터 인물의 입상(立像)으로 바뀌면서 퀴비슴*의 영향을 받아 1926년경부터는 반(半)추상적인 구성을 시작하였다. 1930년 쉬르레알리슴*의 일원이 되면서부터는 특히 무브망(프 mouvement)의 탐구에 몰두하였다.《오전의 궁전》(1932년)은 간략한 골조로 이루어진 꿈의 건축이다. 만년에는 바늘 모양의 가늘고 긴 형상을 만들고 있다. 그것들은 유령과 같아서 마치 조각의 본질이 해골로 변한 것처럼 보인다. 이것이 그의 확립된 작품인데, 인체를 기본으로 하되 매스*(mass)를 극한으로 까지 생략하여 거의 볼륨(volume)이 상실된 뼈대만이 남은 듯한 가늘고 길게 표현된 모습은 물질화될 수 없는 극화(極化)된 인간 존재의 표현이라고 할 수 있다. 이것을 보고 실존주의 철학가 사르트르는 그의 작품이 실존적이라고 평하였던 것이다. 1951년의 브라질 상 파울로 국제전에서는 조각상을 받았다. 1965년 사망.

적외선 사진(赤外線寫眞)[*Infrared photography*] 미술품의 광학적(光學的) 감정(鑑定)의 하나로 쓰일 경우에는 적외선의 형광(螢光)작용, 특수 건판(乾板)에 대한 사진 작용을 이용하여 미술품에 대해 사용하는데, 육

안으로는 보이지 않은 부분, 피복(被覆)이나
박락(剝落)의 부분도 탐지할 수가 있다.

전경(全景)[영 *Full scene, Panoramic view*
] 건축 용어. 건축물 전체의 구성 및 주의 환
경과의 관계를 나타내는 도면. 제도 외에 풍
경화에서도 쓰인다.

전단지(傳單紙)[*Hand-bill*] 「삐라」라고
도 한다. 광고 매체*의 하나로서 1~2색 정도
의 한면인쇄(單面印刷)가 많고 양면 인쇄를
한 것도 있다. 대중성있는 광고법으로서 소매
점의 광고로 널리 이용되고 있다. 크기는 반
지(半紙)의 전장-2절지 또는 4절지- 정도로
갱지나 모조지의 것이 많다. 배포는 신문에
끼워넣어 배달하거나 우편, 샌드위치 맨, 또는
이상한 복장을 한 사람 등에 의하여 직접 배
달하거나 손에 건네어 준다. 광고 매체로서의
기동성이 있다. 그 특징은 배포 시간의 자유,
방법의 간편, 지역의 한정, 광고비의 저렴, 광
고 대상자에게 확실하게 배포될 수 있다는 것
등이다. 전단지보다 고급의 것을 리플릿*이라
한다.

전람회(展覽會)[영 *Exhibition*, 프 *Exposi-
tion*, 독 *Ausstellung*] 박람회와 달라서 이
미 건립되어 있는 건조물(진열관, 백화점의
전시회장, 화랑 등)을 회장(會場)으로 하여
단기간에 행하여진다. 정기적인 것과 임시적
인 것이 있다. 미술 작품이나 이와 유사한 것
의 발표나 공개, 혹은 PR을 위해 개최되는 것
은 〈전람회〉라는 이름을 붙일 수 있으나 상품
판매를 주목적으로 하는 것은 〈전시회〉라고
하는 것이 보통이다. 작가 한 사람의 작품을
공개하는 것은 개인적(oneman show)이라 일
컬어지며 2인 이상의 합동 전시회를 그룹전
(group show)등으로 부른다. 일반적으로 미
술전은 작품의 진열에 중점이 두어지며 특별
한 경우를 제외하고도 회장 구성이나 디스플
레이*에 역점을 두는 일은 없다. 교화(敎化)
선전, PR활동이나 디자인 발표 등의 경우는
전람회 전체가 통일체로서 디자인된다.→박
람회

전사(轉寫)[영 *Transferring*] 1) 도자기,
유리 그릇, 금속 제품, 목공 제품, 천(布) 등의
면에 모양이나 상표같은 것을 인쇄하기 위해
먼저 전사지에 인쇄한 뒤에 기물에 찍는 인쇄
법 2) 평판 인쇄, 그라비야* 인쇄, 동판 인쇄
의 각 제판 과정 기법의 한 과정.

전색제(展色劑)[영 *Vehicle*] 회화 재료.
그림물감을 녹이는 용제(溶劑)를 말하며 유
화의 용해유, 동양화의 교수(膠水)와 같은 것
을 말한다.

전시(展示)→디스플레이

전원 도시(田園都市)[영 *Garden city*] R.
오웬이나 C. 프리에 등의 주장을 받아 들여
E. 하워드가 1898년에 저술한《Garden Cities
of Tomorrow》속에서 표명한 이상 도시(理
想都市)의 한 형태. 그 주장의 특질은 과도하
게 인구가 집중하여 비위생적인 생활 환경으
로 변한 대도시를 부정하고 도시 본래의 장점
과 시골의 장점을 결합시킨 도시 형태야말로
당연히 갖추어야 할 도시의 모습이라는데 있
다. 이 주장은 그 후 각국에서의 뉴타운 계획
에 받아들여지고 있다.

절대주의(絶對主義)[프 *Suprèmatisme*]
지고주의(至高主義)라고도 한다. 그림에서
색채, 문학적 요소 등 모든 우리들의 감정에
호소하는 요소를 제거하고 가장 단순한 구성
으로 순수히 우리의 지성에 바탕을 두어서 조
형(造形)하려고 하는 주의로서, 1913년 러시
아의 말레비치*에 의하여 제창되었고 나중에
타틀린(→타틀리니즘)에게 영향을 주었으며
또 러시아의 여러 추상주의* 화가들이나 네덜
란드의 신조형주의* 등의 발전에 상당한 공헌
을 끼쳤다.

절삭(切削)→금속 공예

절석적(切石積)→난석적(亂石積)

절충주의(折衷主義)[영 *Eclecticism*] 창
조력 부족 때문에 독자적인 양식을 만들어내
지 못하고 다른 작가나 또는 지나간 시대의
여러 예술 양식에서 특징적인 것을 골라 채용
하려고 하는 경향으로서, 한 시대가 시작될
무렵이나 끝날 무렵에 흔히 나타나는 현상이
다. 특히 19세기 중엽 이후의 건축에서 이런
경향이 현저하다. 역사적 양식으로 되돌아간
다는 이유에서 이를 〈역사주의〉라고도 한다.

점경(點景)[독 *Staffage*] 평범한 상태를
돋보이게 하기 위해 다른 사물을 그려 넣어서
정취를 더하는 것을 말한다. 흔히 풍경화에
즐겨 쓰이는 하나의 기법으로서, 예컨대 녹색
으로 덮여진 속에 있는 한 점의 적색이라든가
산수(山水)에 인물, 많은 남성 중의 한 부인,
쓸쓸한 시골길에서 움직이는 한 대의 마차 등
을 가리킨다. 이것들은 각각을 생생한 것으로

하는 점경이다.

점묘(點描) 회화 기법 용어. 스티플*(st-ipple)이라고도 한다. 점태묘법(點態描法)의 생략어. 자연을 인상적으로 해석하는 미법. 산수화(米法山水畫)의 쌀점(米點)이라든가 인상파에서의 프리즘으로 분해한 색의 병치(並置)시의 색점 배치의 요법. 이것들은 현저한 점묘의 예이다. 회화의 구성 요소로서 선(線)은 옛부터 가장 중시되었으나 선요소(線要素)를 쓰지 않고 점요소(點要素)를 가지고 형상의 실채에 다가선다고 하는 것은 형상을 시간적으로 다루는데 있어서는 비약적인 전진이었다. 시각적으로 다루어지는 외계 자연에는 선의 실체는 보이지 않고 직접 색채에 덮여진 양(量)의 세계로서 전개되는 것이다. 그러나 시각과중시(視角過重視)의 입장에서 점묘법은 인상파의 흥륭(興隆)과 함께 번영하였다. 그 후 외계 자연은 단지 시각 뿐이 아니라 모든 감각 기관을 동원해서 감취(感取)하는 방향이 취하여지게 된 뒤부터 자연히 점묘법은 극복되게 되었다. 오늘날의 점묘는 일종의 화면 기법으로서 개인적 기호에 의해 이용되고 있다.

점묘파(點描派)[프 *Pointillisme*] 점묘* 즉 점 혹은 그에 유사한 극히 짧은 필촉(筆觸)으로 그리는 기법인데, 구체적으로 말하면 인상파의 색분해를 더욱 추구하여 색을 팔레트 위에서 혼합시키지 않고 원색 그대로 화면에 작은 점으로 찍어서 배치하는 표현 기법을 말한다. 이 기법을 채용한 현저한 일파가 시냑*을 비롯한 19세기 말에 대두된 신인상파이다. 그래서 점묘파라는 말을 신인상파의 별명으로 쓰는 사람이 많다.

점성(粘性)[*Viscosity*] 유체(流體)의 점착성. 흐름에 대한 저항은 가하여진 힘에 비례한다.

접합제(接合劑)[독 *Bindemittel*] 건축에서 돌을 접합하는데 쓰이는 모르타르, 석회, 도토(陶土), 회반죽 등을, 회화에서는 매제(媒劑)를 지칭하는 말이다.

정물화(靜物畫)[영 *Still life*, 프 *Nature morte*] 실, 꽃, 기물, 죽은 동물 등 스스로의 의지로서는 움직이지 않는 물체를 소재로 하여 그린 그림. 살아 있는 동물이라도 가령 꽃다발 위를 기어가는 곤충 등이 있는 것은 상관이 없다. 정물화에 있어서 이런 것들은 종속적인 의미 밖에 갖지 않기 때문이다. 영어의 still life, 독일어의 Stilleben은 네덜란드의 미술사가(美術史家) 호브라켄(*Houbraken*)이 18세기 초엽에 최초로 쓴 〈stilleven〉이란 말에서 유래된 것이다. 한편 프랑스어의 〈nature morte〉(이탈리아어 natura morta는 이 말에서 유래하였음)는 1800년경에 생겨난 말이다. 경우에 따라 그려진 것이긴 하지만 정물화의 소규모적인 예는 이미 고대 로마의 회화에서도 볼 수 있다(폼페이*의 벽화). 그러나 중세 미술에서는 그 예가 없다. 왜냐 하면 중세 미술은 사물에 대한 관심을 갖지 않고 인간에게만 마음이 끌렸기 때문이다. 사물 그 자체를 위해 그린다고 하는 기쁨이 14세기 말이 되면서부터 조심스럽게 인정되었고 1430년경 이후부터는 새로운 현실 관찰의 대두와 함께 점점 그 인식이 높아지게 되었다. 16세기 초에는 독립된 회화 부문으로서의 정물화가 이미 존재하였다. 그러나 그 당시에 있어서 그것은 아직 드문 일로서 작품 예가 겨우 하나만 오늘날 남아 있다. 죽은 새를 다룬 야코포 데 바르바리(Jacopo de Barbari, 1445?~1515년 이전)의 그림(1504년, 뮌헨 옛 화랑)이 바로 그것이다. 그리고 크라나하* 및 뒤러*에 대해서도 정물화식의 스케치나 불투명화가 있지만 그것들도 아직 충분한 가치가 있는 타블로(그림)로서의 정물화는 아니었다. 16세기 후반 네덜란드 회화에서의 강력한 준비 단계를 거쳐 17세기 네덜란드의 화가들이 처음으로 독립된 회화 부문으로서의 정물화를 왕성하게 그리기 시작했다. 18세기에는 프랑스의 화가 샤르댕*이 가장 훌륭한 작품을 남겼다. 19세기 후반에 이르러 특히 마네* 및 세잔*이 훌륭한 작품을 많이 남겼는데, 그 후로부터는 정물화의 인기가 떨어지지 않고 오늘날에도 더욱 더 활용되고 있다.

정밀 묘사(精密描寫) 대상의 성질이나 의미를 설명적으로 섬세하게 그리는 것을 말한다. 고본(稿本)의 삽화나 이야기 그림 등에 많이 보이며, 따라서 생생한 맛이 적다. 서양의 세밀화(miniature), 중세 인도의 그림 등에 좋은 예가 많다.

정원(庭園)[영 *Garden*] 정원의 형식은 정(整)형식과 자연 풍경식의 2종으로 대별할 수 있는데, 유럽에서는 전자가 전통적인 형식으로 되어 있다. 후자는 18세기 영국에서 발

달하였으므로 형식적으로는 고대 이집트의 정원이나 그리스 및 로마 주택의 열주*(列柱)로 둘러싸인 중정*(中庭)은 모두 규칙적인 배열을 지닌 정형식 정원의 초기 형식을 보여 주는 예이다. 다만 자연을 배경으로 하면서 조각상 등을 배치한 웅장한 로마 시대의 별장 정원은 예외이다. 바빌로니아에서는 고대식(高代式) 테라스*(terrace)를 몇 개 연결시킨 형식이 채용되었다. 이 방식을 후에 이탈라아식 정원이 이어받고 있다. 중세의 석벽으로 둘러싸인 수도원, 성, 서민 주택 등의 정원은 일반적으로 소규모적인 것이며 이탈리아 르네상스 시대에서는 대체로 1500년경부터 정원 예술이 현저하게 발전하였다. 겹겹히 이어지는 테라스, 규칙적으로 구획된 기하학적 형식의 화단, 직선적인 가로수, 거기에 분수, 조각상, 정자 등이 배열된 것으로서, 이는 당시의 이른바 이탈리아식 정원의 특징인 것이며 빌라 메디치(피에조레)의 정원이 그 대표적인 예이다. 이에 이어서 나타난 것은 17세기 중엽 프랑스에서 발달한 〈바로크 정원〉이다. 이는 궁전 축(軸)의 연장을 정원의 주축으로 하고 그 양쪽이 대칭적이고 평면 기하학적 구성을 보여 주는 것이다. 주축은 넓은 길이 되어 전체의 풍경 속에 융합되어 있고 때로는 궁전의 반대쪽 끝에 파비용* 등이 마련되기도 한다. 정연한 화단이나 수목이 이를 장식하고 조각상, 분수, 연못 등이 동시에 배열된다. 프랑스에서 발달하였다고 하는 바로크 정원의 대표적인 예로서 들 수 있는 것이 베르사유궁의 정원(1662~1710년)인데, 이것이 근대에 이르기까지 유럽 정원 예술의 전형(典型)이 되고 있다. 이와 아울러 18세기 초엽부터 영국에서는 새로운 형식의 정원이 만들어졌다. 자연의 풍경을 인공적으로 재현하려고 하는 이른바 〈자연 풍경식〉 정원이 바로 그것인데, 이것은 동양의 영향과 당시 영국에서 싹트고 있었던 로망주의* 사상과의 결합에서 생겨난 것이다. 인공적인 폐옥, 초암(草庵) 또는 목초가 펼쳐진 구릉지나 소림(疎林)의 저지(低地)에 있는 연못 및 다리가 걸린 개울의 흐름 등이 정원의 정취를 더해주고 있다. 근대에는 이 방식이 미국에까지 미치고 있다.

정착액(定着液)[프 *Fixatif*] 회화 재료. 목탄*, 콩테*, 연필, 파스텔 등으로 그린 그림이 마찰되어 가루가 떨어지지 않도록 붙이는 것으로, 송진이나 셀락(shellac)을 주정(酒精)으로 용해한 액체이며 래커*와 같다. 파스텔화*의 정착에 알맞는 것은 아직 없다.

정투영 도법(正投影圖法)[영 *Orthogonal projecting method*] 제도 용어. 공간에서 있는 입체에 서로 직교(直交)하는 두 투영면에다가 수직으로 평행하는 투사선(投射線)을 그어서 만드는 투영을 정투영이라고 한다. 그 밖에 사투영(斜投影), 투시 투영(透視投影) 등도 있다.

제네펠더(Johann Aloys *Sonefelder*, 1771~1834년)→석판화(石版畵)

제단(祭壇)[영 *Altar*] 신에게 기도하며 희생물이나 제물을 바칠 때 쓰이는 큰 단. 기도나 제물은 대체로 종교에 공통적인 것으로 나라와 민족에 관계없이 일반적으로 널리 쓰여져 왔다. 가장 오래된 제단은 거석 기념물*의 큰 돌이다. 여러 예가 이집트나 메소포타미아에서 발견되고 있다. 아시리아에서는 석회석이나 아라바스터*, 이집트에서는 현무암 또는 연마(研磨)한 화강함이 채용되었다. 후에는 특히 그리스도교 성당의 제단과 같이 구조나 장식에서 장족의 진보를 기록하였다.

제도(製陶)[영 *Ceramic*, 독 *Keramik*, 프 *Cèramique*] 공예 용어. 도자기*를 제작하는 것. 시대, 지방, 작품에 따라서 그 방식을 달리한다. 일반적으로 원시적인 토기는 1) 원료의 정제(精製) 2) 성형 3) 무유약(無釉藥) 굽기의 3단계이며, 도기*(陶器) 및 자기*(磁器)는 4) 밑그림 그리기와 유약 바르기 5) 본굽기(本爐成) 6) 윗그림 굽기의 3단계가 가해져서 제작된다. 성형(成形)은 예전에는 손으로 빚었으나 일반적으로 도로래 혹은 주입법(鑄入法)에 의한다. 연료는 장작, 석탄, 전기 등이다. 소성 온도(燒成溫度)는 토기(土器)에서 7,800℃, 자기에서 약 1,300℃이며 가마는 여러 가지가 있다.

제도(製圖)[영 *Drawing*] 인간의 시각으로 느낄 수 있는 공간에 있는 대상물을 평면에 투영 묘사한 것을 총칭해서 그림이라고 하는데, 그 표현 방법을 주관적으로 하는가, 과학적인 객관적으로 하는가에 따라서 회화(繪畫)와 용기화(用器畫)로 나누어진다. 즉 물체를 과학적 수단에 의해 객관적으로 표시하여 이것을 각종 공작물의 도시(圖示)에 응용한 것을 보통 설계 제도라 하고 있다. 설계 제도

의 근저를 이루고 있는 것이 도학(圖學)이다. 사용되는 분야의 차이에 따라 건축 제도, 기계 제도와 그 밖의 다른 여러 명칭으로 불리어진다. 공업에서의 제도는 형상의 도시(圖示)만을 목적으로 하는 것이 아니라 각종 구조물의 공작, 조립, 설치, 취급 등의 설계의 작업에 관한 제도자(製圖者)의 의도가 그림을 봄으로써 정확하고도 신속용이하게 전달 이해될 것을 목적으로 하고 있다. 이 목적이 달성되기 위해서는 도면을 가급적 간단하게 하여, 그려진 대상의 여러 요소를 보다 쉽고 편리하게 알아 볼 수 있도록 할 필요가 있으며 또 능률적으로 도시해야 할 필요 때문에 여러 가지 약속이 행하여진다. 즉 약속된 문자 및 부호 등에 의해 치수, 재료, 수량, 품명, 약호, 가공의 기구류, 방법, 순서, 정도에 관한 각종의 기입도 행하여진다. 도면의 내용은 제도의 의도에 의해 결정되는데, 보통 필요 도면으로서는 부품도, 조립도, 외형도, 공작도, 설치도, 배치도, 취급도, 명세표 등이 있다. 또 각 도면에서 입면도, 평면도, 측면도, 단면도, 투시도가 필요에 따라 그려진다. 다시 보충하면 도면의 크기는 자유이지만 대체로 종이의 완성 치수에 맞추어서 A열 또는 B열의 몇 호인가를 사용한다(→종이의 크기). 도면을 접는 크기는 보통 A열 4번으로 하고 있다. 투영법은 일반적인 투영화법을 따르는데, 제1각법(第一角法) 및 제3각법의 두 종류가 있으며 보통 제1각법은 건축 제도에, 제3각법은 기계 제도에 사용된다. 제1각법에 있어서는 물체 왼쪽면이 오른쪽에 나타나지만, 제3각법에서는 왼쪽에 나타나므로 편리한 점이 있다. 도시하는 〈척도〉는 보통 축척(縮尺)이 많으나 원척(原尺) 또는 배척(倍尺)인 경우도 있다. 단면도는 보통 해칭(hatching; 평행한 사선으로 긋는 것)을 넣는데 축(軸), 나사류, 못 등은 단면(斷面)으로 하지 않고 또한 나사의 부분이나 기어(齒車)의 이(齒) 등도 절단을 피하는 것이 보통이다. 간단한 모양의 것은 도시하지 않고 지시하여 상세도를 생략할 수도 있다. 예컨대 환봉(丸棒), ∅10×50, 각봉(角棒) □10×50, 판(板) 100×200×2, 좌금(座金; Washer) ∅5 공(孔)×∅10×2와 같이 한다. 여기서 문제가 되는 것은 공차(公差)와의 감합(嵌合)이다. 예컨대 3m의 막대를 만들 때 정확하게 3m로 만들기는 어려워 10mm 정도의 오차는 실용

상 무방할 때가 있다. 실제로는 2990〜3010mm의 사이라면 무방할 때 3m를 호칭치수라고 하며 2990mm와 3010mm를 최소 치수 및 최대 치수라고 하고 이것들을 한계 치수라고 한다. 이 때의 양자의 차가 공차(公差)이고 이것이 적으면 적을수록 정밀하다. 또 2개의 물체를 끼워 맞추는 것을 감합(嵌合)이라 하는데, 속의 물체가 빼기 쉽게 되어 있는가, 고정되어 있는가에 따라서 유합(遊合), 활합(滑合), 정합(靜合; 약간 고정되어 있는 경우) 등의 단계로 나누어지며 이 경우에도 공차(公差)를 정해 놓고 있다. 이 밖에 부분품표와 금속 재료 기호를 사용하는 수도 있다. 일반적으로 도면에 잉크로 그려서 청사진으로 만들어 사용하지만 특별히 연필로도 청사진을 만들 수가 있다.

제도 기기(制圖機器)[영 *Drawing instrument*] 기계 제도, 건축 제도, 디자인 제도에 쓰여지는 용구. 그 주된 것은 다음과 같다. 1) 디바이더(divider)—자에서 치수를 옮기거나 길이를 분할할 때 쓴다. 2) 컴퍼스(compasses)—보통 양 다리의 한쪽이 연필 등으로 바꾸어 낄 수 있도록 되어 있다. 디바이더와 마찬가지로 쓸 수 있음과 동시에 원을 그릴 때 쓰인다. 3) 오구(烏口; drawing pen)—먹물로 선을 그을때 쓰는 것으로서 끝이 2개로 갈라져 있으며 중간의 나사로 선의 굵기를 가감할 수 있다. 4) 스프링 컴퍼스—작은 원을 그리는 데 적합한 컴퍼스로서 연필용(bow pencil)과 오구용(烏口; bow pen)이 있다. 5) 접각(接脚) (lengthening bar)—컴퍼스의 한쪽 다리에 끼워 넣어 다리의 길이를 늘려서 커다란 반지름의 원을 그릴 수가 있다. 6) 특수한 것으로서 길이의 배척(倍尺)이나 축척을 구하거나 원주(圓周)의 등분이나 평방근을 구하기 위한 비례 컴퍼스(proportional divider), 보통의 컴퍼스로는 그릴 수 없는 커다란 원이나 원호(圓弧)를 그리기 위한 빔 컴퍼스(beamn compass), 타원을 그리기 위한 타원 컴퍼스(elliptic trammel) 등이 있다. 그 외에 T자 또는 직각자(T square; 45와 60도의 것 두 개가 한 조로 되어 있다)나 운형(雲形)자(french curve), 곡선자(batten) 등이 쓰인다. 자 이외의 기구는 12개조, 18개조, 24개조 등을 한 세트로 해서 케이스에 넣은 것이 있으며 영국식, 독일식, 프랑스식 등의 타입이 있다.→자

제라르 François Pascas *Gérard* 1770년 프랑스에서 출생한 화가. 다비드*의 제자. 부르봉(*Bourbon* 家)의 궁정 화가가 되어 많은 가족들의 초상화를 그렸고 바로크 시대보다도 소박한 서민적인 초상화 양식을 재흥(再興)하였다. 1837년 사망.

제롬 Jean Léon *Gérôme* 1824년 프랑스에서 출생한 화가이며 조각가. 들라로시*의 제자로서 섬세하고 고전적이며 아카데믹한 스타일을 계승하였다. 대표작으로서 회화로는 《투계(鬪鷄)》, 《플리네》 등이고, 조각으로는 《베르느》, 《암파르》 등이 있다. 1904년 사망.

제리코 Théodore *Gericault* 1791년 프랑스의 르왕(Rouen)에서 출생한 화가. 카를르 베르비(Carle *Vernet*, 본명은 Antoine Charles Horace *Vernet* 1758~1836년) 및 피에르 게랭(Pierre *Guerin*, 1774~1833년)에게 배웠다. 그러나 아카데믹한 교의에 불만을 품고 점차 대담한 극적 표현을 겨냥하게 된다. 루브르 미술관에 다니면서 특히 루벤스*의 작품을 연구하여 많은 감화를 받았다. 1817년부터 1819년까지는 이탈리아에 유학하여 연구를 계속하였다. 귀국 후 대작 《메뒤사의 뗏목(Raft of the Medusa)》(1819년, 루브르 미술관)을 발표하였는데, 그 힘찬 리얼리스틱한 세부 묘사와 현실에 즉응한 뿌리깊은 정신으로써 커다란 반향을 일으켰다. 즉 이 작품과 함께 그는 그 이전의 화가들에 의해서는 취급되지 않았던 인간 상황의 극한을 탐구하는 방법을 터득함으로써 새로운 동향의 추진자로 간주되어 로망주의* 예술과 동시에 현실주의 회화의 직접적인 선구자가 되었다. 이어서 영국으로 건너가서 특히 말(馬)의 묘사에 대한 연구를 시작하였다. 매년 더비(Derby) 경마가 행하여지는 영국의 서리주(Surrey 州)에 있는 엡섬(Epsom) 경마장을 다룬 《엡섬의 경마》(1821년, 루브르 미술관)는 특히 유명하다. 석판화에도 뛰어났었다. 고전주의*를 신봉하는 다비드(J.L.)*파의 울타리에서 이탈하여 19세기의 프랑스 회화에 새로운 화풍을 개척한 역할은 크다. 말에서 떨어져 생긴 병이 악화되어 1824년 33세의 젊은 나이에 요절하였다.

제우스(*Zeus*)→주피터

제욱시스(또는 제우십포스)*Zeuxis*(*Zeuxippos*) 그리스의 화가. 헤라클레이아 출신. 이른바 이오니아 화파의 거장으로서 활동기는 펠로폰네소스 전쟁(기원전 431~404년) 무렵이다. 파르라시오스*와 병칭되었다. 아테네의 아폴로도로스(*Apollodoros*; 기원전 5세기말에 활동한 투시 화법이나 명암에 의해 입체적 효과를 겨냥한 화가)가 개척한 새 화법을 배워 이를 대성함으로써 새 시대의 회화를 확립하였다. 작품은 오늘날 하나도 남아 있지 않으나 걸작으로서 특히 유명했던 것은 아크라가스 시민의 의뢰를 받아 그린 《헬레네(Heléné)》이다. 그는 아크라가스의 미녀를 5명 선발하여 그 각자가 지니고 있는 육체의 가장 아름다운 부분들을 합쳐서 나체의 헬레네를 그렸다고 하는 말이 전하여지고 있다.

제작도(製作圖) 도면* 중에서 제품의 제작을 위해 그린 설계도.

제재(題材)[영 *Subject-matter, Thema*] 예술적 표현의 대상. 즉 묘사되고 모방되는 일정한 사물이나 인간. 이것은 그 자체로서는 아직은 미적 가치 원리(美的價値原理)에 의해 통일되지 않고, 예술적 형식을 갖지 못하지만 이것이 예술가의 개성에 의하여 어떤 형태로 침투되고 형성되어 작품의 중요한 구성 계기가 된다.

제주이트 양식(樣式)[독 *Jesuitenstil*] 1) 라틴 아메리카에 있어서 독창성이 적은 바로크식 교회 건축의 양식을 뜻한다. 남미에서는 제주이트 교파가 교회를 많이 지었다. 2) 그 밖에 16세기 후반 로마에 세워진 바로크 건축의 출발점을 이룬 제주이트파(派)의 총본산일 제수(Il Gesù) 교회(1568년, 비뇰라*가 설계)가 그 시초이며 이러한 종류의 건축 양식을 뜻하기도 한다.

제체시온(독 *Sezession*)→분리파(分離派)

젠틸레 다 파브리아노 Gentile da *Fabriano* 1370년 이탈리아 파브리아노에서 출생한 〈국제 양식〉의 대표적인 화가. 베네치아, 피렌체, 로마 등지에서 주로 활동하였다. 15세기 초엽의 고딕*으로부터 초기 르네상스로 옮겨가는 과도 양식을 대표하는 그는 섬세한 선묘, 다채성(多彩性), 넘쳐 흐르는 첨경물(添景物) 등에 의한 부드러운 정서를 효과적으로 표현하고 있다. 대표작은 제단화인 《삼왕 예배》(1423년, 피렌체 우피치 미술관)와 그 아래에 있는 제단 패널의 《성탄》(1423년, 同所) 등이다. 1427년 사망.

젬마[이 *Gemma*, 프 *Gemme*, 영 *Gem*, 독

Gemme] 조각하여 가공한 보석 보다 더 구체적으로 말해서 부조*로 가공한 것을 카메오*라고 하고 음각*(沈刻, 凹刻)으로 가공한 것을 인탈리요*라고 한다. 또한 젬마를 제작하는 기술 즉 보석 조각술을 영어로는 glyptics, 독일어로는 Glyptik이라 한다. 가장 오래된 것들은 고대 메소포타미아 및 크레타—미케네 미술(→에게 미술)이 남긴 작품 에이다. 고대 그리스—로마 시대에는 특히 많이 만들어졌다. 중세 시대에는 거의 쇄퇴되었다가 르네상스* 시대에 다시 부활하여 성행되면서 재료도 한층 풍부해졌는데, 여러 가지 보석뿐만 아니라 조개껍질이나 유리도 재료로 사용되었다.

젬퍼 Gottfried Semper 1803년 독일 함부르크에서 출생한 건축가. 처음에는 법률을 배웠으나 1826년 이후 함부르크, 베를린, 드레스덴, 뮌헨, 파리 등지에서 건축을 연구하였고 후에 이탈리아 및 그리스에도 여행하였다. 1834년에는 드레스덴의 아카데미 교수가 되면서 1849년까지 그곳에서 활동하였다. 후에 런던으로 건너가 사우스 켄징턴 박물관(South Kenesigton Museum)의 건설에 참여하였다 (1852년). 1855년에 취리히, 1871년에는 빈으로 각각 초청 방문하여 그곳에서 활동하였다. 그의 작품은 르네상스* 양식을 기조로 한 절충주의*이다. 대표작은 드레스덴의 가극장(歌劇場)과 화랑 등이다. 그 가극장은 1838년부터 1841년에 걸쳐 완성되었으나 1869년 불타 버렸다. 그 후 그의 아들 만프레드 젬퍼에 의해 제건되었다. 화랑은 1847년 이후에 건축되었다. 빈에서는 궁정 및 박물관, 극장 등도 설계하였으나 그의 사망과 더불어 중단되었다가 1891년에 완성 개관되었다. 이론가로서도 독자적 견해를 보여 주었다. 주된 저서로서 《양식론(Der Stil in den technischen und tektonischen Künsten, 2Bde)》(1860~1863년)이 있다. 그에 의하여 〈예술품이란 물질적 재료나 기술 및 실리적 목적이 결합된 기계적 생산물이므로 예술 양식을 모름지기 물질적 측면에서 연구하지 않으면 안된다〉고 했다. 1879년 사망.

조각(彫刻)[영·프 **Sculpture**] 조형 미술의 하나. 1) 나무나 돌의 딱딱한 재료를 쪼개고 새겨서 상을 만드는 미술. 또 다음에 청동 등의 금속으로 주조하기 위해 밀, 점토 등의 연한 물질로 제작한 모형 등을 말한다. 넓은 뜻으로는 크고 작은 메달, 박부조(薄浮彫) 등의 의장(意匠) 도안을 만들어 그것들을 완성하는 것과 또 보석 등에 새기는 것도 포함된다. 2) 조각된 작품. 나무, 돌 또는 금속 등이 새겨짐으로써 실재한다. 또 상상의 물체나 인물을 나타낸 상이나 조각상, 초상 등의 환조*(둥근 조각) 및 부조*(돋을새김)의 상을 말한다. 조각이란 색이나 선에 의해 2차원적인 화면에 평면적으로 표현되는 회화와는 달리 현실로 존재하는 입체로서 공간을 점유하며 표현되는 것이므로 보는 사람의 시각을 통해서 감각에 호소하는 창작 예술인 것이다. 경우에 따라 조각 작품은 일정한 존재 장소를 정하지 않고 그것 자신을 위해서 시도되는 수도 있다. 특히 소조각이나 흉상의 경우가 그러하다. 그러나 모뉴멘틀한 조각의 경우에는 대부분 존재될 주위의 구축적인 사정(또는 여건이나 환경)을 미리 고려하거나 또는 건축 조각으로서 건축 그 자체에 접합되는 것이 보통이다. 조각의 주된 과제가 주로 인간 특히 나체의 표현에 많았다. 그 역사는 대체로 인류의 문화와 함께 시작되었다. 서양의 조각은 르네상스로부터 19세기에 이르기까지 대체로 재현적인 종류의 것이었다. 그러나 현대의 조각가들의 태도는 회화의 경우와 마찬가지로 자연주의*적인 표현 방식으로부터 상징적, 관념적인 방향으로 바뀌었고 또한 현대에는 구성주의*의 조각과 같이 순기하학적, 구성적인 추상 조각의 방향으로도 개척되어 있다.

조각적(彫刻的)[도 **Plastisch**] 일반적으로 〈입체적〉이란 의미도 있으나 미술사학에서는 특히 뵐플린*에 의해 선적*(線的) 또는 선화적(線畵的)의 동의어로 쓰여져 회화적*(繪畵的)에 대립하는 표현 양식을 말한다. 선적이란 개개의 윤곽선을 강조하는 표현 방법으로서, 여기서는 사물의 형체가 확실, 명료하게 한계지어져 마치 손끝으로 그 형체를 만질 수 있을 정도로 생각되는 조각적 표현도 있다. 회화적인 경우에는 시각적 가상(假象)만이 표현되는데 반해서 선적, 조각적인 경우에는 그 표현과 사실이 합치됨으로 이른바 실재의 예술이라고 칭할 수도 있다. 예컨대 벨라스케스*의 여왕상에서의 의장(衣裝) 모양은 전체의 전광 현상(顯光現象)만을 그려서 회화적

자수『융단』(이슬람) 13세기

자카르 직물『고블랑직』(프랑스) 1850년

자수『메달리온』(이란) 16세기

조명『아르누보 조명기구』

Géricault

Giorgione

Giovanni

John, Augustus

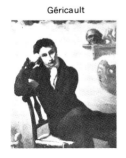

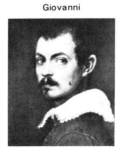

장식 『모스크의 램프』(터키) 1557년

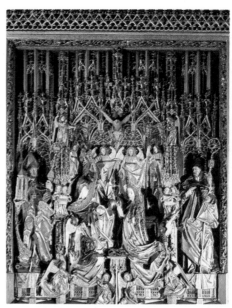

장식 『성모대관』(산타 볼프강 성당 주제단)1471~81년

조각 『에바』(오팅
대성당) B.C 1132
년

| Jones, Inigo | Sandrart | Johns | Giordano |

조각『수태고지와 성모방문』(랭스 대성당) 1230~40년

젬마『보석의 십자가』유스티누
스 2세가 바티칸에 증정 6세기경

조각(금속) 토리지아노『헨리 7세의 묘』1518년

자화상 고호 1889년

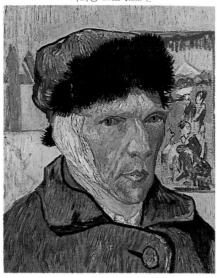

자화상 샤르댕 1775년

정물화 세잔『검은 시계가 있는 정물』1869~71년

자화상 고야 1790~95년

정물화 호이슴『꽃병』1710~20년

정물화 수르바란『보데곤』1633년

제단 파히어 『교부의 제단화』 1483년

제단 『진복팔단 교회』(팔레스틴)

제단 베르니니 『산 피에트로 대성당 제단』 1655~66년

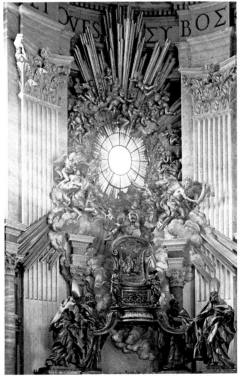

지옥 블레이크『간통자(단테의〈지옥편〉에서)』1824년

지옥 로댕『지옥의 문(부문)』

지옥 로댕『지옥의 문』1880～1917년

지옥 로댕『생각하는 사람(지옥의 문에서)』1904년

제롬『투사』1859년

제리코『근위 기
병대』1823년

조르조네『전원의 주악』1510년

자라르동『아폴론』1666년

존스『브론즈Ⅱ』1964년

자코메티『개』1951년

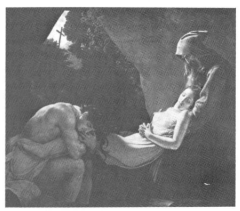

지로데『아타라의 매장』1808년

조반니『성 모자와 천사』
1302~10년

조토 (연작)『요하킴의 추방』
(아레나 예배당) 1307년

조토『카나의 혼례』

조토『그리스도의 치욕』

이지만 브론치노*의 정확 세밀한 초상화는 단지 그리는 모양 뿐만 아니라 부채(賦彩)에 있어서도 가장 선적 및 조각적인 표현을 하고 있다. 이런 의미의 선적 양식은 선화(線畫)나 회화는 물론이고 조각이나 건축의 경우에도 있을 수 있는 일이다. 뷜플린에 의하면 17세기의 바로크 미술은 일반적으로 회화적 양식인데 반하여 거기에 이르는 16세기의 르네상스 미술은 모든 영역에 걸쳐 선적 및 조각적 양식이다. 또 민족적으로 라틴계의 미술이나 고전주의*의 그것은 이 양식적 특징을 가지는 것으로 간주되고 있다.

조감도(鳥瞰圖)[영 *Bird's eye perspective*] 투시도의 하나. 투시 투상(透視投象) 중에서 조감적 투시를 생략해서 조감도라고 말한다. 시점(視點)을 높이 하면 항공기나 고층 건물의 높은 곳에서 내려다보는 것과 동일한 도형을 구할 수 있다. 복잡한 배치 등을 한눈에 담으려고 할 때에는 편리한 도형이다.→원근법

조감도 국제연맹 건물의 계화안(1927년)

조금(彫金)[영 *Chisel*, 프 *Ciselure*] 금속면에 소공구(끌)를 이용하여 주로 작은 쇠망치로 치면서 조각하는 기법을 말한다. 따라서 금속 가공에서는 표면 처리의 일종에 해당하는 셈이다. 봉건 시대는 도검(刀劍)이나 무구(武具)의 장식에서 이 기법이 극도로 발달하였는데, 오늘날에는 전승되어 남아 있다. 평면적인 그림이나 문자를 조각할 경우 뿐만 아니

라 부조*의 두툼한 것도 많다. 고육상감(高肉象嵌) 등은 이에 의한 가장 정교한 것이며 또 끌에 의한 임보스트 워크* 방법도 조금이라 할 수 있다.

조르조네 *Giorgione* 본명은 Giorgio *Barbarelli* 이탈리아의 화가. 1478년 카스텔프랑코(또는 그 부근)에서 출생. 벨리니*의 제자. 주로 베네치아에서 활동하였다. 티치아노*에게 직접적인 많은 영향을 주었다. 베네치아 전성기 르네상스 최초의 대화가로서 시적 정취에 넘치는 풍경을 도입한 이탈리아 최초의 화가이기도 하다. 천재로서 널리 알려져 있는데, 그의 짧은 생애에 대해서는 아직 불명한 점이 많다. 그의 것이라고 단정지을 수 있는 작품의 수는 적다. 대표작으로 인정받고 있는 유명한 작품을 그의 고향 카스텔프랑코 성당의《성모와 성 프란체스코 및 성 조르조》(1504년경), 드레스덴 화랑에 있는《잠자는 비너스》, 빈 미술사 박물관에 있는《세 사람의 철학자》(1508년경) 베네치아 아카데미 미술관에 있는《폭풍(Tempest)》(1505년경) 등이다. 루브르 미술관 소장의 명작《전원의 주악(Concent Champétre)》은 티치아노의 작품이라는 설도 있다. 이 그림 속의 모자없는 청년이나 좌단의 부녀와 잘 닮은 얼굴이 티치아노 초기의 작품에서도 나타났다고 일컬어진다. 그러나 화면에 넘쳐 흐르는 미묘한 개성적인 관능과 정서로 보아서는 이 그림도 조로조네의 걸작 중의 하나로 보아도 될 것이다. 15세기 베네치아파*의 회화가 종교적, 인간적 정조(情操)를 기조로 하는데 대해 환상적인 정서와 부드러운 색채, 완전한 구도 등으로 그는 자유로운 순화된 독자의 화경(畫境)을 개척, 16세기 베네치아파 회화의 발전에 크게 기여하였다. 1510년 사망.

조명(照明)[영 *Illuminaition, Lighting*] 일반적으로 조명이라 하면 인공 광선에 의하는 것을 말한다. 원시적인 나무나 기름을 태우는 방법도 인공 조명임에는 틀림없으나 오늘날에는 전등이 조명의 왕좌를 점하고 있다. 조명의 계획이나 조명 기구의 디자인은 무엇보다도 조명 공학이라는 견지에서 구해야 될 사항이 많으며 디자인의 입장에서 연구해야 할 문제도 적지 않다. 1) 광원—발광(發光)에는 온도 복사(溫度輻射)와 루미네센스(luminescence)의 두 가지 구별이 있다. 태양의 발

광이나 백열 전등은 전자에 해당되며 후자에는 석유등과 촛불(化學루미네센스), 가스 맨틀(熱루미네센스), 방전등(放電燈:電氣루미네센스) 등이 해당된다. 2, 조명 관계의 단위 —① 광속(光速)의 단위—광원으로부터 나온 광선의 일군을 광속이라 하며 그 단위를 루멘(Lm:lumen)이라고 한다. ② 광도(光度)의 단위=광도란 광원의 밝기로서 그 단위를 칸델라(Cd:candela)라고 한다. 1촉광은 1.0067cd에 해당한다. ③ 조도(照度)의 단위=단위 면적의 표면이 단위 시간에 받는 빛의 양을 그 면의 조도라고 한다. 조도는 광원의 강도에 비례하며 광원과 면과의 거리의 제곱에 반비례한다. 1㎡에 1㎖을 조사(照射)하였을 때의 조도를 1럭스(Lx:lux)라고 한다. ④ 휘도(輝度)의 단위=발광체의 어떤 방향에서의 휘도란 그 방향에 직각을 이루는 평면상의 단위 면적당의 광도를 말하며 1㎠당의 칸델라(Cd/㎠)로 표시한다. 3) 전등—백열 전등(白熱電燈), 아크등(arc 燈), 방전등(放電燈) 등이 있다. ① 백열전등=필라멘트(filament)의 온도를 높여서 발광시키는 것으로서 진공 전구 외에 텅스텐의 승화를 감소시키고 수명을 연장시키기 위해 가스를 봉입한 가스입(gas入) 전구가 쓰여진다. 유리구(球)의 형에는 가지형, 배(梨)형, 둥근형, 관형 등 여러 종류가 있다. ② 방전등(放電燈)=유리관 내에 가스를 봉입하여 방전 발광시키는 것을 말하며 가스의 종류에 따라서 빛의 색깔이 다르다. (ㄱ) 네온관등(neon 管燈)은 네온을 지름 1㎝ 정도의 유리관에 봉입한 방전등으로서, 조명 광고에 잘 사용되므로 네온사인(neon sign)이라고 불리어진다. 여러 가지 색이 필요하므로 네온 외에 다른 가스를 쓰거나 형광 도료를 발라 각종의 색광을 낸다. 그 주된 것을 다음 알아보도록 한다. (ㄴ)형광 방전등은 저압 수은등의 관 내면에 형광 물질을 칠한 것으로서, 형광등 또는 형광 램프 등으로 부르고 있다. 40와트(W)의 백색 형광등은 100W의 백열 전등보다도 광도가 크면서 전력은 절반 정도 밖에 소비되지 않는다. 태양 광선에 가까운 광원을 얻을 수 있다는 것, 냉광(冷光)이라는 것, 광원이 크고 눈이 덜 부시며 강렬한 그림자가 생기지 않는다는 등의 잇점이 있어 광범위하게 쓰여진다. 4) 조명 방식—배광 방법에 따라 분류하면 다음의 4종류가 있다. ① 직접 조명 =피조면(被照面)을 직접 비추는 것 ② 간접 조명=광원으로부터의 빛을 천장이나 벽면에서 확산 반사시켜서 일단 산광(散光)으로 하여 피조면을 비추는 것 ③ 반직접 조명 및 반간접 조명=이것은 ①과 ②의 중간 방식의 것이다. 또 조명 기구의 배치 방법이 의하여 전반 조명, 국부 조명, 전반 국부 병용 조명의 3방식이 있다. 조명의 목적이나 용도에 따라서 각각 적당한 방식을 채용한다. 5) 조명 기구—보통 주택용의 것을 중심으로 해서 기술하면 기본적 타입은 천장등, 브래킷(bracket) 및 스탠드의 3종이다. ① 천장등(ceiling lamp)=천장에 설치하는 것으로서 천장에 묻혀져 있는 것, 매단 것(pendant), 직접 부착시킨 것(直附燈) 등이 있다. ② 브래킷(bracket)=벽면에 직접 또는 받침대를 내밀고 부착시킨 것. 월 램프(wall lamp)라고도 한다. ③ 스탠드(stand)=탁상용의 테이블 스탠드 또는 테이블 램프와 바닥 위에 놓는 플로어 스탠드(floor stand 또는 floor lamp)가 있다. 오늘날에는 천장등은 가지를 많이 내놓은 샹들리에(chandelier) 형은 점점 사라지고 브래킷이나 스탠드와 마찬가지로 단순한 형식의 것이 쓰여지는 경향이다. 백열 전등을 사용하는 것으로는 삿갓 또는 셰이드*에 석유 램프 시대의 추억을 남기는 것이나 4방등(四方燈) 또는 초롱불의 스타일을 현대풍으로 활용한 예가 있다. 그러나 형광등 조명 기구는 방전등의 가늘고 긴 모양과 점등(點燈) 장치의 다른 점에서 새로운 형태로 디자인된 것이 많다. 형광등의 펜던트(pendant) 또는 천장에 묻혀져 있는 경우에 루버*를 적용하는 수가 많다. 루버는 기울어진 방향에서는 직접 광선이 보이지 않도록 하는 일종의 격자(格子)로서, 효율이 좋고 먼지가 끼지 않는 잇점을 지니고 있다. 6) 특수한 조명—조명의 장소나 목적에 따라서 각각 특수한 조명 기구와 조명 기술을 요하는 것이 있다. 예컨대 주택 외에 사무소, 상점, 공장, 학교, 도서관, 박물관, 병원, 극장, 무대, 촬영소 기타의 옥내 조명과 가로, 공원, 경기장, 비행장 등의 옥외 조명에 이르기까지 각각 상이한 전문적 처리를 요하며 이들 조명 계획과 조명 기구의 설계에 있어서 디자이너는 조명 공학의 전문가 및 건축가와 협력해야 할 부문은 아주 넓다.

조반니 다 볼로냐 Giovanni da ***Bologna***

이탈리아의 조각가. 1529년 네덜란드의 도우아이에서 태어났으며 1608년 피렌체에서 죽었다. 1554년 이래 로마, 피렌체에서 제작 활동하였다. 운동감으로 가득찬 대리석 및 청동 조각상을 많이 남겼다. 주요 작품으로서 피렌체의 박물관에 있는《메르퀴르》,《코시모 1세의 기마상》등과 볼로냐에 있는《넵튠의 분천》등이 있다.

조사진(助寫眞) 보도 사진, 기록 사진 등에서 하나의 테마로 몇 장의 사진을 한 조(組)로 해서 모은 것. 테마를 다각적으로 취급함으로써 보도 효과를 높일 수가 있다.

조석(彫石)[영 *Stone for carving*] 조각에 사용되는 돌. 경질로서 그다지 색에 불균형이 없는 석재가 선택된다. 옛부터 화강암, 석회석, 흑요석(黑燿石), 현무암, 설화석고(雪花石膏), 대리석* 등이 주로 쓰여져 있다.

조소(彫塑)[영 *Plastic art*] 보통 조각이라 하는 것에는 돌이나 목재를 새겨서 만드는 것과 점토나 밀 등의 연한 재료를 굴대 주위에 붙여서 점차 살을 붙여서 만든 것의 2종류가 있다. 좁은 의미로는 전자를 조각이라 하고 후자를 조소라 한다. 점토나 밀 재료를 살붙임해서 만든 원형에서 석고나 브론즈*(銅)로 만든 상도 조소라 하고 있다. 조각과 조소를 포괄한 넓은 범위를 조각이라 부르는 것과 같은 뜻에서 조소라 하는 경우도 있다.

조원술(造園術)→정원(庭園)

조토 *Giotto* di Bondone 이탈리아의 화가, 건축가. 이탈리아 르네상스 미술의 선구자. 1266?년 피렌체 부근의 콜레디 베스피냐노에서 출생. 피렌체, 아시시(Assisi), 로마, 파도바(Padova), 리미니(Rimini), 아비뇽, 나폴리 등지에서 화가로서 활동하였다. 1334년 이후 피렌체 대성당의 종루(→캄파닐레)를 건축하였다. 화가로서는 처음에는 치마부에*의 제자가 되어 수업을 받았다고 전하여지는데 확실하지는 않다. 피렌체의 전통 외에 비잔틴 미술*, 로마파, 프랑스 고딕 미술* 등에서 많은 여러 가지 요소를 도입하여 생기와 현실감에 찬 독자적 화풍을 이룩하였다. 종래의 무뚝뚝한 표정의 인물은 조토에 의해 처음으로 인간적인 감정이나 동작으로서 조소적(彫塑的)으로 표현되었고 배후의 풍경이나 건축은 보는 사람들이 명료한 현실적 공간으로 착각하기에 모자람이 없도록 조감도법적(鳥瞰圖法

的)으로 묘사되었다. 이러한 그의 모뉴멘틀한 양식은 이윽고 그와 그의 제자들의 손에 의해 급속히 이탈리아 전국에 퍼졌고 나아가 다음 세대의 르네상스* 화가들에게 다대한 영향을 주게 되었다. 이런 뜻에서 조토는 새 시대의 이탈리아 회화의 기초를 구축한 거장이라고 일컬어진다. 직접 가르침을 받은 제자로는 베르나르도 다디*, 라데오 가디*, 마소 디 반코(Maso di Banco, 14세기의 화가, 정확한 생사 연대는 불명) 등이 있다. 현존하는 대표작은 파도바의 아레나 예배당(Arena chapel)의 벽화《마리아전》,《그리스도의 예루살렘 입성》,《최후의 심판》등을 포함한 36점(1305~1307년), 피렌체의 산타 크로체(Sta. Croce) 성당의 벽화《두 요한 및 성 프란체스코전(傳)》(1317년 이후), 아시시(Assisi)의 성 프란체스코 성당의 벽화《성 프란체스코전》을 비롯하여 28점(1290년대, 이것들이 확실한 그의 작품이 아니라고 의심하는 학자도 있는데, 28점 중에서 약 반 정도는 그의 손에 의한 것이라 생각된다)이 있다. 1337년 사망.

조판(組版)[영 *Composing*] 활자, 공목(空木; 인테르), 괘선(罫線) 등을 조합하여 판을 짜는 것. 원판 그대로 인쇄할 경우는 사진판이나 볼록판 등도 동시에 짜넣는다. 한 면의 조판은 보통 한 페이지분이다.

조포로스[희 *Zoophoros*, 라 *Zophorus*] 건축 용어. 이오니아식 및 코린트식 건축의 프리즈*를 지칭하는 말.

조합 가구(組合家具)→슈스터

조형(造形) 좁은 의미로는 조형 예술*을 말하는데, 오늘날에는 예술적 표현을 목적으로 하지 않는 것이라도 어떠한 미술적 요소가 있는 것이면 모두 포함시킨 개념으로 쓰여지고 있다. 그러나 미적 요소의 유무에도 불구하고 인간의 의식적 활동에 의해 눈에 보이고 손으로 만질 수 있는 형을 만드는 것 또는 만들어진 형상의 모든 것을 가리키는 경우처럼 아주 넓게 해석할 수도 있다. 이 경우 아이들의 낙서, 연필을 깎는 것도, 피카소*의 회화나 로댕*의 조각과 마찬가지로 조형이라 일컬어진다. 조형은 예술적 표현을 의도하는 것과 의도하지 않는 것의 두 가지로 구분할 수가 있다. 또한 실용 목적의 유무에 의해서도 구분된다. 실용성을 필요 조건으로 하는 목적 조형(目的造形)은 다시 그것이 미적 요소가

있는가의 여부에 의해 구별할 수가 있다. 좁은 의미로서의 디자인에서는 미적 요소를 필요 조건으로 하는 목적 조형에 속한다. 한편 〈조형(造形)〉에 해당하는 적절한 외국어는 없다. 〈조형(造形)〉은 독일어의 플라스티크(Plastik)와 마찬가지로 조소(彫塑)의 뜻이지만 입체적 조형(立體的造形)의 뜻으로 쓰이는 경우가 있다.→조형 예술

조형 교육(造形教育)[영 **Art education**] 넓은 의미에서의 미술 교육을 말한다. 지금까지 미술 교육이라고 하면 회화, 조각을 주로 하는 것이라고만 생각되어 왔으나 보통 교육 특히 초등 교육에 있어서는 모든 조형 활동의 기초적 교양과 훈련을 시도하기 위해 회화 및 조각을 중심적으로 하지 않고 형이나 색깔, 재료, 광선의 자유로운 취급법, 디자인의 기초적 연습 혹은 간단하고 쉬운 공작 등을 교과 내용에 포함시키는 것이다. 회화나 조각도 물론 중요하지만 그것도 아카데믹한 기법이나 묘사를 강요하는 일이 없이 근대 미술의 사고 방식이나 수법을 자유롭게 가미하고 또 집단 활동 혹은 협동 작업도 중시한다. 지적교과(知的教科)로서 색의 이론, 형의 문법, 재료와 공구의 지식 및 조형사(造形史) 등의 개요, 도법의 기초 등을 가르친다. 최근에는 조형 교육 본래의 의의에서 지적교재(知的教材)를 최소한으로 그치게 하려는 경향이 강화되고 있다.→디자인 교육→구성 교육

조형(槽形) **궁륭**(독 **Muldengewolbe**)→궁륭

조형 예술(造形藝術)[독 **Bildende kunst,** 영 **Plasticart**] 물질적 재료를 사용하여 사물을 유형적으로 표현하되 전적으로 시각을 대상으로 하는 예술, 건축, 조각, 회화, 판화, 공예의 총칭. 여기서 〈조형〉이란 본시 〈묘사〉라든가 〈재현〉이라는 의미를 지닌 용어로서, 이전에는 이 호칭이 조각 및 회화에만 한정되어 쓰여졌다. 그러나 오늘날에 있어서도 조각 및 회화에 대해서만 〈조형〉이란 용어를 쓰는 사람도 있다.

조형적(造形的)[영 **Plastic**] 좁은 의미로는 3차원의 공간을 장(場)으로 하여 가시적 질량(可視的質量)을 소재로 그것에 미적*형태를 부여하는 것. 〈조소적(彫塑的)〉이라고도 한다. 그러나 넓은 의미로는 회화와 같은 2차원적* 형상도 포함하여 공간 예술 일반에 대해서 쓴다. 작가의 창조성이란 색*, 선*, 면* 등 공간 형성의 기본적 요소를 연관시켜 나아가 독자적인 종합적 조립을 하여 여기에 주어진 소재적 질량(素材的質量)이나 공간의 유한성을 초월한 미적 소우주(美的小宇宙)를 표출해 내는 것을 말한다.

족주(簇柱)[영 **Clustered column,** 독 **Bündelpfeiler**] 건축 용어. 고딕 건축에서 중심되는 지주(支柱)의 주위에 소원주(크기가 대체로 4분의 3, 2분의 1, 4분의 1되는 기둥)를 몇 개 더 늘어 놓은 것. 공통의 초반(礎盤) 위에 세워져 있다. 전성기 고딕에서는 주위에 소원주가 빽빽히 들어서 있어서 어떤 것은 중심되는 지주가 완전히 혹은 거의 가리어져서 보이지 않는 경우의 것도 있다.

존 Sir Augustus Edwin **John**　영국 화가. 웨일즈 연안의 텐비에서 1879년에 태어났으며 슬레이드 미술학교를 나온 뒤 파리로 유학하였다. 귀국 후 신영국 미술 클럽(New English Art Club)에 출품하였으며, 1921년에는 로열 아카데미* 회원이 되면서 Sir의 칭호를 받았다. 인물화에 능하였는데 낭만적이며 세밀한 성격 묘사에 뛰어났었다. 1961년 사망.

존스 Inigo **Jones**　1573년 영국 런던에서 출생한 건축가. 1600년경 그의 첫 이탈리아 유학이 이루어졌고, 이어서 1604년 덴마크의 크리스찬 4세(재위 1588~1648년)에게 초빙되어 프레데릭스보르크궁(宮) 및 로젠보르크궁을 설계 건축하였다. 1613년에는 건축 연구를 위해 재차 이탈리아로 갔다가 1615년 귀국했고 그 해에 제임스 1세에 의해 왕실 건축 총감독관에 임명되었다. 팔라디오*의 고전주의를 고국에 도입하여 영국 건축의 진로를 열어 주었다. 그는 맨 처음 풍경화가 및 무대 미술가로서 출발하여 많은 무대 장식과 의상을 창안하여 무대 기술상의 중요한 개혁도 실시하였다. 건축가로서의 활동은 1616년부터였다. 그가 설계한 중요 건축은 그리니치(Greenwich)의 《왕비관》 및 런던의 《화이트 홀(White Hall) 궁전》이다. 전자는 영국에 세워진 엄밀한 의미에서의 팔라디오식 고전주의 건축의 최초의 예로서 1635년에 완성되었다. 후자는 1619년 설계에 따라 일부분만 실시되어 화재 때문에 붕괴되고 지금은 《향연전(饗宴殿)》(현재는 박물관)만이 남아 있다. 기타의 건조물로는 코벤트 가든에 있는 《성 폴 성당》

(1631~1638년), 《윌튼 하우스》(1647년 이후) 등이 있다. 1652년 사망.

존슨 Philip *Johnson* 미국 건축가. 1906년 오하이오주 클리블랜드에서 태어났다. 처음에는 딜레탕트* 입장에서 건축에 접근하였으며 1932년 뉴욕 근대미술관 건축 부장 자리에 있을 때, 전람회〈The International Style〉를 기획하여 큰 성과를 얻어 호평을 받았다. 그 성과는 후에 친구인 히치코크*와 공동 집필하여 책으로 출간하였다. 그리고 이 전람회 이후 이 미술관을 미국 근대 건축 운동의 중요 거점으로 삼는데 큰 역할을 하였다. 1943년 하버드 대학의 학사 학위를 얻었고, 같은 해 육군 기술 장교로서 복무하였다. 전후에는 뉴욕에 개인 사무소와 근대 미술관을 겸직하였다. 대표작으로서 《유리의 집》이 유명하다.

존즈 Jasper *Johns* 1930년 미국의 남 캐롤라이나에서 태어난 화가. 캔자스시 미술학교와 뉴욕의 아트 스튜던츠 리그에서 배웠으며, 1954년 무렵부터 성조기(星條旗), 표적, 숫자 등 일상적인 사인을 선택하기 시작했다. 미국의 추상표현주의* 이후 네오 다다이즘*으로 명명되는 세대의 대표적인 작가. 어떤 경우에는 라우션버그*와 같은 추상표현주의의 팝 아트*를 연결해 주는 과도적인 경향의 대표적인 화가로 평가되기도 한다. 특히 그의 경우는 회화와 오브제*가 동등한 위치에 올려지는 관념의 표백을 드러내고 있다. 또 회화 외에 전구와 병을 실물 크기로 조각해 보이는 작품도 발표하고 있다. 1958년 베네치아 비엔날레, 1959년의 파리 국제 쉬르레알리슴전(展) 등에도 출품하였고 1958년의 피츠버그 국제전에서는 대상을 수상하였다.

종(鍾)[*Bell*] 보통 브론즈*로 주조*되는 타악기의 한 가지. 모양과 크기가 다양하다. 주조되는 합금의 비율에 따라서 음색도 다르며 용도도 다르다. 유럽의 종은 안쪽을 두드리는 것이 많고 동양의 종은 바깥쪽을 두드리는 것이 많다.

종루(鐘樓)→캄파닐레

종목(縱目)[영 *Machine direction*] 종이의 섬유의 흐름이 종이의 긴 변과 평행하고 있는 종이. 이에 대하여 종이의 짧은 변과 평행하는 있는 것을 횡목(橫目;cross direction) 종이라 한다. 종이의 성질로서 이 섬유가 흐르는 방향으로 찢기는 쉽지만 습도에 대해서

는 신축성이 적다. 따라서 한장짜리 다색 인쇄에는 종목이 좋고 제본을 필요로 하는 것은 엮는 방향이 종목으로 되도록 하면 펴기가 좋다.

종유석상 궁륭(鐘乳石狀穹窿)[영 *Stalactite vault*] 건축 용어. 회교 건축에서 쓰이는 계단식으로 쌓아 올릴 파종 모양의 탑. 펜덴티브의 장식화(裝飾化)로 보여지는 것으로서 이것이 종유동(鐘乳洞) 속의 천정면과 매우 흡사하다고 해서 이 이름이 붙었다.

종이(紙)→인쇄 용지

종이의 크기[*Size of paper*] 예로부터 사용된 양지(洋紙)와 한지(漢紙)의 치수는 지질이나 용도 등에 의해 여러 가지였다. 그래

종목 종이 섬유의 흐름

횡목 종이 섬유의 흐름

서는 불편한 일이 많으므로 보통 사용되고 있는 종이의 크기는 허비가 없도록 한국 표준 규격으로 종이의 치수가 규정되어 있다. 위의 그림과 같이 일정한 종이의 크기를 정하고 이를 절단하는 치수를 정한다면 모든 크기는 일정하게 되는 것이다. 이 경우의 폭과 길이의 비는 $1:\sqrt{2}$ 로 되어 있다. 이 경우 완성 치수에 대한 공차(公差)를 규정하고 있어 0~5의 사이에서는 −1.5mm, 6~12의 사이에서는 −1mm의 오차를 인정하고 있다.→인쇄 용지

종합주의(綜合主義)→생테티슴

주각(柱脚)[영 *Base*, 희·독 *Basis*] 건축 용어. 주신(柱身)의 하부 즉 답석(畓石)과

주신 그 사이에 위치하는 부분. 초반(礎盤)이라고도 일컬어지나 보통 답석을 초반이라 하고 그 상부를 주각 또는 주대(柱台) 혹은 주기(柱基)라 한다. 그 형식에는 2종류가 있다. 이오니아식은 2개의 스코티아(scotia)와 그 상부의 큰 쇠시리(torus)로 이루어진다. 아티카식은 2개의 큰 쇠시리와 그 사이에 끼워지는 스코티아로 이루어진다. 큰 쇠시리와 스코티아와의 경계는 평연(平緣) 또는 쇠시리가 된다.

주노[영 *Juno*] 라틴어 유노(Iuno)의 영어명. 그리스 신화의 헤라(Hera)에 해당한다. 크로노스*의 딸이며 제우스의 왕후. 아르고스(Argos)와 사모스(Samos)에서 숭배의 중심이 있었다. 결혼과 부인의 수호신. 신수(神獸)는 수소. 엄숙하고 고귀한 부인으로서 나타났다. 로마의 유노는 에트루리아에서 이입(移入)된 여신이며 나중에 헤라와 동일시 되었다. 헤라에 관한 이야기는 제우스*에 대한 질투로 시종 일관한다.

주두[柱頭][영 *Capital*] 건축 용어. 원주 또는 편개주(片蓋柱)(pilaster)의 최상부. 기둥과 그 기둥에 의해 지탱되는 상부 구조와의 연결부. 다시 말해서 아키트레이브*를 지탱하고 있는 원주나 기둥의 상단 머리 부분을 말하는데, 이는 장식적인 의의와 정역학적(靜力學的)인 의의를 동시에 지니고 있다. 엄밀한 의미에서의 주두와 그 위에 얹혀 있는 아키트레이브* 또는 아치*의 밑뿌리 부분과의 사이에는 종종 아바커스*(頂板)가 삽입되기도 한다. 주두는 양식상의 변천과 각별히 관계가 깊다. 주된 형식을 열거하면 다음과 같다.

1. 비잔틴의 부등변 사변형(누두상)주두
2. 로마네스크의 골자(입방형)주두
3. 로마네스크의 고각배형 주두
4. 초기 고딕의 아상 주두
5. 후기 고딕의 엽상 주두

1) 이집트 미술의 로터스(영 loutus) 및 파피루스(papyrus) 주두. 즉 로터스의 꽃 및 파피루스 모양으로 양식화한 주두.
2) 그리스 미술의 도리스식, 이오니아식, 코린트식 주두(→오더). 3) 로마 제성 시대의 〈혼합식〉 주두(→오더). 4) 비잔틴 주두. 5) 로마네스크 주두. 6) 후기 로마네스크 주두. 7) 초기 고딕 주두. 8) 후기 고딕 주두 등이다.

주 드 폼 미술관(*Musée de Jeu de Paum*)→인상파 미술관

주목성[注目性][영 *Attractivity*] 포스터*에서 그 표현 내용에 대해 사람의 눈을 끄는 심리적 효과를 말한다. 명시성(明視性)과 함께 중요한 조건이다.

주물[鑄物]→금속 공예

주식[柱式]→오더

주제[主題][영 *Theme*] 테마. 원래 수사학상(修辭學上)으로 문장 표현의 근본 사상을 말한다. 예술상으로는 흔히 작품에서 다루는 중심적 문제. 제재(題材)의 내용을 이루는 (작품의 중심이 되는)사상 또는 관념으로서 이것의 소재를 통일적으로 형성하여 작품의 모든 구상 위에 나타낼 필요가 있다. 뜻이 애매하여 자주 제재와 혼동하여 쓰인다.

주조[鑄造][영 *Casting*] 석고 혹은 점토의 원형으로부터 주형(鑄型, mould)을 만들어 여기에 금속을 녹인 용액을 부어 넣고 원형대로의 모양을 만드는 방법. 〈캐스팅〉이라고도 한다. 청동상이나 금속 기구의 제작에 예로부터 많이 이용되었다. 동일 제품을 대량으로 만들 수 있고 또 기계 공작이라고 하는 작업이 생략된다고 하는 편리한 잇점이 있다. 오늘날에는 설비, 기술, 재질이 현저히 개량되어 정밀 주조가 가능하게 되었다.

주척[周尺][영 *Girt*, 프 *Circonférence*, 독 *Gurt*] 호면(弧面) 등의 곡면의 치수를 말하며 어떤 곡면의 횡단면에 나타나는 곡선의 실제 길이가 그에 해당한다. 원통의 경우는 원주(圓周)와 같다.

주피터[영·라 *Jupiter*] 로마어로 유피테르의 영어명. 그리스 신화 최고의 신 제우스(Zeus)에 해당함. 제우스는 크로노스*의 아들이며 아버지 자리를 빼앗고 세계의 지배신이 되었다. 원래 인도어족의 천공신(天空神). 폭풍우, 천둥 벼락을 지배하고 신과 사람의 아버지로서 숭상되며 숭배의 중심지는 올림피아였다. 많은 신, 님프, 인간인 여성과 사건 이야기는 선주(先住) 민족의 종교적 흡수의 결과다. 신수(神獸)는 독수리이며 미술상으로는 우뢰를 손아귀에 쥔 엄숙한 수염이 있는 모습으로 표현된다.

주형(鑄型)[*Mo(u)ld*, 프 *Moule*] 주어진 형상의 물품을 만들기 위해 사용되는 성형용 도구. 성형 재료를 장입(裝入), 가열, 가압해서 목적하는 성형품을 만든다. 기본적인 형식은 그림에서 표시한 바와 같이 플래시 형(flash mould), 포지티브 형(positive mould), 양자의 중간 형식인 세미포지티브 형(semipositive mould)의 3종류이다. 침탄 처리 탄소강(浸炭 處理炭素鋼; 탄소 함유물 0.7~0.9%), 질소 처리 특수강, 아연 합금 등이 재질로서 사용된다.

죽재 공예(竹材工藝)[*Bamboo work*] 대나무를 재료로 한 공예품으로서 일반적으로 죽세공(竹細工)이라고 한다. 대나무를 가늘고 길게 쪼갠 것을 엮어 짜가는 것이 주된 기술이며 바구니, 기구류에서 가구, 건축기구, 발 등으로 사용 범위는 넓다. 참대, 왕대, 솜대, 이대 등이 주된 종류이고 용도에 따라서 사용 재료가 달라진다. 대나무는 엮는 이외에 가열하여 구부릴 수도 있고 그 탄력을 이용해서 의자 등에 사용된다. 대나무의 적층재(積層材)로 만들어지며 특히 스틸 파이프에 대신하여 의자의 각부재(脚不在)로서 쓰인다. 동양 특히 우리 나라와 중국, 일본에서 예로부터 발달했던 것이며 오늘날에도 꽃꽂이의 꽃바구니나 일본의 경우 다도(茶道)의 용기에 그 전통이 남아 있고 앞으로의 새로운 디자인에 이용될 가능성도 충분히 가지고 있다.

중석기 시대(中石器時代)[영 *Mesolithic age*] 고고학의 한 시대명. 구석기 시대*에 이어지는 시대로서 역시 수렵 경제가 이루어지고 사회의 단위는 군공동체(群共同體)였다. 토기 및 마제 석기(磨製石器)는 없었으나 특히 가는 박편(剝片)을 사용한 세석기(細石器, miclolith)가 다량으로 제작되었으며 그것들은 단독 또는 몇 개가 조합되어 사용되었다. 뼈로 만든 낚시 바늘이나 두들겨서 만든 돌도끼의 고안도 생활 기술의 발달을 나타낸다. 신석기 시대*로 비약하는 과도기 시기.

중세 미술(中世美術)[영 *Art of Middle Ages*] 서유럽에 있어서 게르만 민족의 침입에 의해 로마 제국이 붕괴하기 시작한 5세기부터 동로마 제국이 멸망한 15세기 중엽에 걸쳐 성행하였던 미술. 단 이탈리아에서는 1400년경까지이며 네덜란드에서 이 연대로부터 다음 시대의 예술 시기 즉 르네상스*에의 전환

이 인정된다. 중세 미술은 다음과 같이 세 시기의 미술로 구분하여 고찰할 수 있다. 즉 중세 초기(로마네스크* 이전)의 미술(800~950년경), 로마네스크 미술(1200년경까지, 프랑스에서는 1150년경까지), 고딕* 미술(1500년경까지, 중부 이탈리아에서는 1400년경까지)이다. 중세 미술은 전반적으로 그리스도교 사상이 가장 강력, 순수, 숭고하게 지배받은 상태에서 표현되었다. 그 중심지는 알프스 이북의 여러 나라들이다. 자연으로부터 멀리 떨어져서 형이상적(形而上的), 신비적인 관념에 차있는 것을 특색으로 한다. 고딕의 조각에서는 다시 대상을 자연에서 찾으려고 했던 경향도 엿보이지만 고딕 성당 건축은 종교적 관념성을 강조하기 위해 높이를 구하는 공간 효과를 극단적인 곳까지 추구해갔다. 한편 미술가의 이름이 별로 남아 있지 않다는 점도 중세 미술이 지니고 있는 특색의 하나이다. 미술가가 그 개성을 신(神)에의 봉사로 종속시켰기 때문이다. 그런데 중세 미술의 효력을 바로크 시대 및 고전주의* 시대가 계속되는 동안에는 거의 상실되고 말았다. 그러다가 18세기 말엽 독일의 로망주의*자들이 고전주의와 합리주의에 반대하여 처음으로 일반적인 관심을 재차 중세 미술로 되돌렸다. 그리고 중세 미술에 관한 탐구가 대규모로 행하여지게 된 것은 그 후의 일이다.

중철(中綴) 주간지, 카탈로그, 사보(社報) 등에 쓰여지는 간편한 제본 양식. 전체의 페이지로는 48, 64, 80, 96페이지와 같이 16페이지의 배수의 페이지짜리가 편리하다. 이 양식의 특징은 안쪽까지 완전히 펴지는 것이어서 두꺼운 것에는 알맞지 않다.

중포장(中包裝)[영 *Heavy duty packaging*] 중량물(重量物) 포장. 즉 일반적으로 한 개의 포장 중량이 10kg 이상의 것을 말한다. 화학 제품, 비료, 공업용 식염, 사료 등의 포장이 이에 해당한다. 중포장용 자루로는 가마니, 부대, 마대(麻袋) 등이 사용되었으나 현재는 4~6층의 크래프트 지대(紙袋), 염화비닐 봉지, 폴리에틸렌 봉지, 비닐론 봉지, 골판지 상자 등으로 바꾸어지고 있다.

중합(重合)[영 *Polymerzation*] 아크릴 기타 합성수지의 제조나 아마인유*를 스탠드 유(stand油)로 할 때 행하여지는 분자(分子)의 변화 과정.

증량제(增量劑)[*Extender*] 안료*의 부피를 늘리기 위해서 쓰여지는 것. 충전제(充塡劑)도 같은 뜻이다.

지각(支脚)[독 *Standbein*] 입상(立像)에서 체중을 받치고 있는 다리를 말한다. 이에 대해 체중을 받치고 있지 않는 가볍게 뜬 다른쪽 다리를 유각(遊脚)(독 Spielbein)이라 한다. 고대 그리스의 아르카이크*시대의 입상은 직립 부동의 자세를 취하고 발 바닥은 양쪽 모두 지상에 찰싹 붙어 있었다. 이와 같은 굳은 자세로부터 더욱 자유롭고도 자연스러운 자세를 점차 추구하게 되었다. 전신의 무게를 한쪽 다리에 의지하고 다른쪽 다리는 체중을 받지 않게 한다. 즉 지각과 유각과의 대립에 의해 그것을 표현하려고 하였다. 그리스 조각은 이 문제의 해결을 지향하는 진지한 노력의 시기를 거쳐, 예를 들면 폴리클레이토스*가 제작한《도리포로스(Doryphorus)》(기원전450~440년경)에서 보는 바와 같이 고전기에 그것을 완전히 해결하였다.

지구라트(*Ziggurat*)→바빌로니아 미술→아시리아 미술

지그재그 프리즈[영 *Zigzagfrieze*] 건축 용어. 톱날 모양의 장식〈프리즈〉*. 로마네스크* 양식에서 종종 채용되어 나타났다.

지라르동 François *Girardon* 프랑스의 조각가. 1628년 트로와(Troyes)에서 출생. 프랑스와 안기에(François *Auguier*, 1604~1669)의 제자. 로마에서 수업하였으며 1657년에는 아카데미 회원이 되었다. 르브렁*의 감독하에 루브르*의 〈아폴론 광장〉이나 튀를리궁, 베르사유궁* 등의 장식 조각을 담당하여 많은 작품을 남겼다. 1715년 파리에서 사망.

지로데 Anne Louis de Roucy-Trioson *Girodet* 1767년 프랑스 몽타르즈에서 출생한 화가. 제라르*, 그로*와 함께 다비드* 문하의 3G로 일컬어진다. 물론 스승을 따라 고전주의*를 받아들였으나 철학과 시문에도 능하였던 수재였으므로 그의 화풍은 점차 다음 대의 낭만주의와 일맥 통하는 것이었다. 따라서 미술사가 중에는 그를 전기 낭만주의(→로망주의)의 한 사람이라고 보는 사람도 있다. 로마상을 수상하였으며 결작이라고 칭하는 것에는《안디미온의 잠》,《아타라의 매장》,《홍수》(루브르 미술관) 등이 있다. 1824년 사망.

지문(指紋) 1) ground pattern—직물, 기물(器物) 등의 모양으로서 전체에 놓여진·문양(紋樣)을 지문이라 한다. 그 위에 놓여진 것은 상문(上紋)이라 한다. 2) mechanical tint —제판용(製版用)의 지문→망목(網目)

지붕의 여러 형식 1) 달개 지붕(영 Lean-to roof, 독 Pultdach)—용마루에서 추녀까지 한쪽으로만 경사진 지붕 2)맞배 지붕(영 Gable roof, 독 Satteldach)—용마루에서 양쪽 추녀까지 경사진 지붕 3) 우진각 지붕(영 Hipped roof, 독 Walmdach)—사우(四隅)의 추녀 마루가 동(棟)마루에 몰려 붙은 지붕 4) 방형(方形) 지붕(영 Tent-shaped roof, 독 Zeltdach) 혹은 피라미드형 지붕(독 Pyramiden-dach)—사우(四隅)의 추녀 마루가 한곳에 모인 즉 4각뿔 모양의 지붕 5) 망사르드*(Mansarde) 지붕—경사가 다른 상하 2단으로 이루어져 있는 지붕(→망사르1) 6) 톱니 지붕(영 Saw-toothed roof, 독 Säge-dach) 톱니 모양처럼 들쭉 날쭉하게 되어 있는 지붕 7) 원추형 지붕(영 Cone-shaped roof, 독 Kegeldach) 이 밖에 둥근 지붕(dome), 양파꽃 돔(영 Bulbous dome, 독 Zwiebeldach) 등이 있다.

지붕의 여러 형식

지색(脂色) 담배의 진, 니스의 진 등 투명한 다갈색을 지칭하는 말. 유화의 장기간 보존을 위하여 여러 차례 와니스*를 칠한 고화(古畵)는 당초의 발랄한 색조를 잃고 모두가 지색으로 덮여져 있다. 이 맛을 추구하여 새로히 지색파 등의 회파가 대두한 적도 있다.

지옥(地獄)[영 *Hell*, 라 *Inferno*] 이의 표현은 초기 그리스도교 미술에서는 거의 찾아 볼 수가 없다. 중세에서는 많은 죄인과 더불어 한 마리의 용 비슷한 괴물이 나타났다. 불을 뿜는 심연(深淵)으로 항상 나타나며 중세 후기나 종교 개혁 이후에는 그 가운데에 여러

모양의 해학(諧謔)이나 풍자를 섞기에 이르렀다. 계단이나 단구(段丘)가 있는 지하의 감옥(宇獄)으로서의 표현은 이미 12세기의 여러 작품에서 볼 수 있는데, 단테의 《신곡》에서 상당한 영향을 받은 지옥의 표현은 14세기의 이탈리아 미술에서 많이 엿볼 수 있다.

지옥의 문[이 *Porte de l'Enfer*] 조각 작품 이름. 로댕*이 1880년 정부의 위촉으로 착수한 조각. 높이 6.50 m. 단테의 《신곡》에서 발췌한 186개의 나체 군상(群像)으로서 고부조(高浮彫)인데, 4각형 문의 전면(全面)을 정열(情熱)의 인간 비극으로 화(化)하였고, 난간에는 조상(彫像)《생각하는 사람(penseur)》을 앉히고 정상에는 세 사람의 나체(裸體) 군상《그림자(ombres)》를 놓았다. 1900년에 일단 공표되었는데, 전체적으로는 미완성으로 끝난 작품이다.

지지체(支持體)[영 *Support*] 회화를 그릴 때 밑칠이나 그림물감의 층을 밑에서 받치는 것 즉 패널*, 캔버스*, 벽 등을 말한다. 그 표면을 말할 때는 지지면(support)이라 한다.

지형(紙型)→스테레오판(版)

직물(織物)[영 *Textiles*] 메리야스(hosiery), 망지(網地:nettings), 레이스(laces)와 같은 편물, 펠트지(felts)와 같은 털을 얽어 맞춘 것과 함께 베와 비단류(tissues)로 불려지는데, 보통은 섬유 제품이라 불려지는 가늘고 긴 섬유를 조직한 폭을 지닌 제품으로서 의료용을 비롯하여 각종 피복 재료가 된다. 섬유 제품의 수요는 세계적으로 매우 크며 그 생산 공업은 경공업의 중심을 이루고 있다. 제품은 복장, 실내 장식, 그 외에 넓은 용도를 가지고 문화 생활에 공헌하는 것이므로 양과 질 양면에 걸쳐 끊임없이 진보 발달하고 있다. 직물의 조직(組織)에는 기초가 되는 평직(平織: plain structure), 능직(綾織:twill structure), 수자직(繻子織;satin structure)의 3조직이 있는데, 이를 응용함으로써 각종 직물 조직이 발달하고 있다. 넓은 면적의 직물은 단위 조직의 집합에 의하여 구성된다. 이 조직의 단위로서 그래프 용지의 세로 줄에 해당하는 것을 경사(經絲:warp), 가로 줄에 해당하는 것을 위사(緯絲:weft)라 하며 이를 도시(圖示)한 것을 의장(意匠:design)이라 한다. 그리고 직물은 모두 이 의장에 따라서 짜여지게 된다.
1) 평직(平織)—각 경사는 위사 하나마다 그 위아래로 얽혀 짜여서 직물을 구성하며 또 서로 인접하는 경사 및 위사는 각각 위아래로 가는 경사나 위사가 하나씩 엇갈려서 짜여진다. 가장 보편적인 직물로서 백목면, 옥양목, 얇은 비단, 아마포(doek) 등은 평직이다. 2) 능직(斜紋織)—모든 경사와 위사는 어느 것이나 계속되는 두 줄썩의 위사 또는 경사가 위아래로 얽혀 짜여져서 직물을 조직한다. 그리고 인접하는 경사(또는 緯絲)의 위치가 한 줄씩 규칙적으로 엇갈리게 된다. 경사가 위사의 위에 나타나는 부분 및 위사가 경사의 위에 나타나는 부분이 직물의 좌하로부터 우상(右上)의 경위사와 45°의 각도를 이룬다. 모직물에서는 개버딘(gabardine:急斜綾織)과 저지(jersey), 목면에서는 데님(denim), 견직물에서는 비단 등이 이에 속한다. 표면에 비스듬한 고랑이 생기고 평직에 비하여 촉감이 좋고 광택이 있다. 3) 수자직(繻子織, 朱子織)—경위사 중 일반적으로 경사 또는 위사의 어느 것인가가 표면에 많이 나타나도록 조직되어 있으며 광택이 강하고 부드럽지만, 평직이나 능직에 비하면 실이 많이 나와 있으므로 내구력이 떨어진다. 견(絹), 면(綿) 주자직이라 한다. 4) 문직(紋織)—2종 이상의 기본 조직을 조합해서 직물면에 여러 가지 무늬 모양을 짜내는 것. 평직을 바탕으로 하는 것과 능직을 바탕으로 한 것 등 여러 가지가 있다. 바탕의 실과 무늬의 실이 동종일 경우는 모노크롬*의 직물이 되는데, 이를 단자(緞子:damask)라고 하며 무늬가 될 위사에 각종의 색실을 쓸 경우는 다색(多色)의 직물이 얻어지는데, 이를 금란(金襴; brocade)이라고 부른다. 옛부터의 고급 직물은 이 종류에 속한다. 5) 편직(編織)—위사를 박아 넣을 때마다 경사를 꼬아서 좌우의 위치를 교대하여 위사를 짜게 하면 경사가 교대 부분에서 서로 얽히면서 틈을 만든다. 이 직물은 통풍성이 좋아 여름철의 얇은 옷으로 쓰여진다. 6) 이중직(二重織)—경위(經緯)를 각각 이중으로 짠 직물로서 안팎 2배의 직물을 짜맞춘 것 같은 것인데, 무쌍직(無雙織)은 경사의 이중직, 수진(受診)과 금란은 위사의 이중직, 통풍직(通風織)은 경사와 위사 모두가 이중직으로 되어 있는 것이다. 7) 첨모직(添毛織, veludo 織)—이중직이 변화된 것으로서 특별한 경사 또는 위사가 고리 모양이 되도록 짜여지는 것인데, 고리 그대로

짠 것은 타월이나 올가미 빌로도가 되며 올가미 부분을 잘라서 털을 일으켜 세운 것은 빌로도가 된다. 제직(製織)방법은 크게 두 가지로 나누어진다. 즉 직물을 짜려면 실을 표백 또는 염색한 뒤에 짜는 것(A)과 생지 그대로 직조한 후 표백 또는 염색하는 것(B)이 있다. A를 선염(先染), B를 후염(後染)이라 한다. 염물(染物)이라 불리는 프린트나 우선(友禪), 안감 종류 등은 후자에 속하며 모직의 복지, 금란 등은 전자에 속한다. 소요(所要)의 연사(撚絲)를 끝낸 표백사(漂白絲) 또는 염색사(染色絲)를 써서 짤 경우는 우선 실에다 풀을 먹이고 다음에 틀이나 실패에 감아서 정경(整經; warping)을 하고 남권(男卷; warp beam)에 감은 뒤, 경사를 종광(綜洸; heald) 및 바디(reed)에 꿰어 직기(loom)에 얹고 종광의 상하 운동에 의해 북짐(豫道; shed)을 만들고 북(shuttle)을 써서 위사를 꿴다. 바디를 앞뒤로 움직여서 박아 넣고 일정한 길이로 짜내어 천두루마리(cloth beam)에 감아서 말고 한편으로는 남권(男卷)에서 경사를 풀어내어 짜낸다. 직기에는 수직기(手織機; hand loom)와 역직기(力織機; power loom)가 있으며 조직이 복잡한 문직(紋織) 등을 짤 경우는 도비(dobby), 자카드(jacquard machine)를 부착시킨다. 한편 직물의 재료는 다음과 같이 분류할 수 있다. 1) 천연 료료—① 식물계＝면(cotton), 아마(flax; 직물은 linnen), 대마(hemp), 모시(ramie), 황마(jute), 마닐라마(manila hemp) ② 동물계＝면양모(wool), 산양모(goat's wool), 토끼털(rabit wool), 모헤어산양모(mohair), 캐시미어(cashmere goat's wool), 알파카 및 라마(alpaea, llama), 가잠견(家蠶絹; silk), 야잠견(野蠶絹; wild silk) ③ 광물계＝석면(石綿; asbestos) 2) 인조 원료—① 식물계＝레용(rayon), 스프(staple fibre) ② 동물계＝라니탈(lanital; 카세인 섬유), 재생견사 ③ 광물계＝유리 섬유(glass fibre), 합성 섬유, 나일론(nylon), 비니온(vinyon). 또 직물의 종류는 ① 재료사(材料絲) ② 의장 ③ 용도 ④ 직물의 폭 ⑤ 무게 ⑥ 산지 ⑦ 기타 등에 의해 분류된다. 즉 ①은 면직물, 모직물, 견직물, 모면 교직물(毛綿交織品) 등으로 ②는 무지(無地), 줄무늬지, 병(餠; 무늬없는 비단), 날염물(捺染物), 무늬지 등이고 ③은 복지, 실내용 자투리, 벨트지, 착척지(着尺地)

등 ④는 광폭(大幅), 소폭, 미터 폭 등 ⑤는 가벼운 것, 무거운 것 ⑥은 프랑스 지지면, 산동견(山東絹), 두꺼운 무명 등 ⑦ 기타는 특별한 고유명이 있는 것으로 강화 비단, 안동 모시 등이 있다. 〈견직물〉을 세분하면 하부다에(羽二重), 지지면, 타프타(taffeta), 오글비단, 명주, 명선(銘仙; 꼬지 않은 실로 거칠게 짠 비단), 수자(繻子; satin), 윤자(綸子), 크레프드 신(crepe de chine) 등이다. 〈모직물〉을 세분하면 모슬린(mousseline), 라사, 멜턴(meltom), 플란넬(flannel), 폴러(poler), 저지(serges), 알파카(alpaca), 아스트라칸(astrakhans), 캐시미어(chshmere), 홈스펀(homespun), 모포(blanket) 등이다. 모직물에는 재료의 실에 방모사(紡毛絲; wool)와 소모사(梳毛絲; worsted)의 2종이 있다. 전자는 짜낸 것을 오그리고 좁혀서 털을 일으켜 완성하도록 거칠고 굵게 짜 내며 후자는 짜내는 그대로 완성되도록 실을 곱고 가늘게 잘 다듬어서 짠다. 모포, 플란넬과 같은 부드러운 직물에는 방모사를 쓰고 모슬린, 저지와 같은 얇은 직물에는 소모사가 쓰인다. 〈면직물〉을 세분하면 백목면, 옥양목, 캐라코, 학생복지, 데님(denim), 포플린(poplin), 타월(towel), 피케(piquet), 깅감(gingham), 보일(boil) 등이다. 〈마직물〉을 세분하면 축포(縮布; 지지면), 상포(上布), 마포(麻布), 양복지, 샤쓰감, 융단류(地絲에 麻를 쓰고 表絲에 毛絲綿絲를 쓴다) 등이다. 〈인조 섬유 직물〉은 견직물과 같은 이름으로도 불려진다. 인견 하부다에(人絹羽二重), 레용, 지지면 등이 포함된다. 〈교직물(交織物)〉은 다른 종류의 원료로 만든 실을 조합해서 조직한 것 또는 다른 종류의 원료로 되는 2, 3개의 실을 꼬아서 만든 제연사(諸撚絲)로 짠 직물을 말한다. 〈혼방 직물〉이란 혼방사(2종 이상의 다른 섬유를 혼합해서 방적 기계에 걸어 실을 만든 것)로 짠 직물을 말한다. 교직에 비하여 혼방은 한층 진보된 것이라 할 수 있는데 외관, 색채, 촉감, 내구력을 포함한 직물 디자인의 새로운 분야로서 주목되고 있다.

직접 광고(直接廣告)[영 **_Direct action advertising_**] 광고주로부터 광고를 받는 사람에게 직접 작용하는 광고로서 디렉트 메일*, 통신 판매 광고, 전화 주문광고, 샘플 청구 광고, 구봉부(附) 광고, 가두에서 건네주는 광

고 등이 포함되며 광고를 받는 사람의 직접적인 반응을 기대한다. 또 상품 광고를 직접 광고라 하고, 기업 광고를 간접 광고라고 하는 경우도 있다.

직접 염료→염료

진유(眞鍮)[영 ***Brass***] 보통 황동(黃銅) 또는 놋쇠라고도 일컬어진다. 구리에 아연을 합금하면 Zn 39％까지는 균일한 부드러운 합금이 되지만 그 이상이 되면 딱딱해지고 Zn 45％ 이상은 물러서 실용에 적합하지 않게 된다.

진유 세공(眞鍮細工)[영 ***Brass work***] 진유 즉 놋쇠는 구리와 아연의 합금으로서 보통 구리 10과 아연 3의 비율로 섞인 것이다. 황색을 띠고 있는데, 색깔은 섞는 비율에 따라 달라진다. 예술적인 것에 쓰이는 용도는 청동의 그것과 거의 같다. 그래서 진유 세공 그것과 청동 세공과의 구별이 되지 않는 수도 많다. 중세에는 촛대, 세례반(洗禮盤) 등 특히 종교상의 용구 대부분이 진유로 만들어졌다.

진출색(進出色)**과 후퇴색**(後退色)[***Advancing color and receding color***] 배색*(配色) 할 경우 가까이 있는 것처럼 보이는 색을 후퇴색이라 한다. 색상에서는 난색계(暖色系)의 적, 주황, 황색 등은 진출하고, 한색계(寒色系)의 녹청, 청색 등은 후퇴해 보인다. 또 명도가 높은 색은 낮은 색에 비하여 진출되어 보인다.→색→난색과 한색

질로 Claude ***Gillot*** 1673년 프랑스에서 출생한 화가. 아라베스크*, 전원 풍속 혹은 극장의 화가로서 이름을 떨쳤다. 30세때 파리에 있는〈그랑 오페라〉의 의상과 장식을 맡아 일하면서 와토*와 알게 되었다. 와토가 질로로부터 받은 영향은 결정적인 것이 되었다. 질로의 이탈리아 희극의 표현은 연극과 인생을 사랑하는 당시 생활의 일면을 기지적(機智的)으로 스케치할 것이지만 애석하게도 품격(品格)이 없다. 대표작으로 《이륜차(二輪車)》, 《피에로》 등이 있다. 1722년 사망.

질리 Marcel ***Gilli*** 1914년에 출생한 프랑스의 조각가. 살롱 드메*,〈젊은 조각가전(展)〉에 출품하여 능력을 인정받았다. 페레, 마이욜*의 영향을 많이 받았으며 특히 건축의 기능적 조각의 방향을 개척한 공적은 크게 인정되고 있다.

집중식 건축(集中式建築)[독 ***Zentralbau***] 건축 용어. 원형이나 타원형 또는 다각형의 방을 중심으로 해서 세운 건축. 장방형 건축과는 달리 중심부를 강조하고 거기에서 균등하게 모든 면으로 향해 펼쳐진다. 그 주된 특징은 궁륭(穹窿)* 특히 돔*(dome)에 있다. 집중식 건축은 초기 그리스의 원형 분묘 건축(→톨로스)에서 기원하여 로마 미술에서 강력한 건축물로 발전하였다. 처음에는 비잔틴 미술*에서, 그 다음에는 이탈리아 르네상스* 시대에 대체로 완성되었다.

집합 주택(集合住宅)[독 ***Siedlung***] 건축 용어. 각가지 주거 건축─ 아파트먼트나 긴 지붕의 연립 주택이나 단독 주택─을 많이 묶어서 계획적으로 건립한 일단의 주택군(群). 제1차 대전 후 대중의 주택 문제와 도시 계획의 필요성으로 말미암아 근대 건축에 있어서 중심 테마의 하나가 되었다. 도시 행정의 무통제로 인한 비합리적인 주택가의 성장을 막고 나아가서는 많은 주택을 감싸고 쾌적하게 세우려는 건축 계획과 더불어 그에 따른 새로운 건축 자재가 생산됨으로써 발전의 계기가 되었는데, 르 코르뷔제*, 그로피우스*, 타우트*, 마이* 등이 이 문제에 선구적 업적을 남겼다. 지금은 영국의 사회주의 정책에 의한 국영 주택군, 미국의 공영(公營) 및 사영(私營)의 아파트나 코뮤니티, 스위스 제네바에 있는 국영 주택군, 스웨덴의 공동 조합에 의한 집합 주택 등이 주목된다. 이들은 다만 주택의 집합이 아니라 상점이나 오락 위생의 공공 시설 및 교통 계획을 수반한 공동 사회이며 근대 사회의 단체적 연대(連帶) 정신을 상징하는 새 건축 표현으로 보인다.

징크 에칭(***Zinc etching***)→철판(凸版)

징크 화이트[영 ***Zinc white***, 프 ***Blanc dezinc***] 물감 이름. 1781년에 프랑스에서 만들어진 백색 안료. 카드뮴이나 주홍색을 섞어도 변색되지 않으나 실버 화이트에 비해 고착력과 은폐력이 뒤지며 단단한 층을 만들지 못해 균열*을 일으키기 쉽다.

차내 광고→포스터

차라 Tristan *Tzara* 1896년에 출생한 루마니아의 유태계 시인. 문필에 의한 다다이슴*의 창시자. 제1차 세계 대전 중에 스위스의 취리히에 모였던 전쟁 기피자의 한사람으로서, 1916년 2월에 그는 독일의 문인 발(Hugo *Ball*)과 휄젠베크(Richard *Hülsenbeck*), 화가 아르프* 등과 함께 취리히에서 카바레 볼테르(Cabaret Voltaire)를 열고 예술가 클럽과 전람회장(場)과 소극장을 겸하여 사용함과 동시에 예술상의 아나키즘(anarchism)과 비속주의(卑俗主義)에〈다다〉라는 명칭을 붙였다. 그러나 이듬해에는 기관지《다다》의 창간호 주필이 되었다. 아르프의 목판 삽화를 넣은 다다의 시집도 냈다. 1918년에는 활동 무대를 파리로 옮겼고 1924년에는《다다의 7개 선언(Sept Manifestes Dada)》을 피카비아*의 컷에 넣어 냈으나 제3자에서는 수수께끼 같은 이해하기 어려운 것이 많았다. → 1963년 사망.

차이징(Adolf *Zeising*, 1810∼1876년)→황금 분할(黃金分割)

착색제(着色劑)[프 *Colorant*] 성형품(成型品)이나 도막(塗膜)에 일정한 색을 칠하기 위해 쓰여지는 도료* 및 안료*의 총칭→색재

착시(錯視)[영 *Optical illusion*] 「시각(視覺)의 착오」라는 뜻. 이는 안구의 생리 작용에 의해 일어나는 착각이나 병적인 착각 등도 포함되지만 보통은 기하학적 도형이 주는 착각과 색채의 대비에 의한 착각을 말한다. 어떤 도형을 볼 때 그 도형의 객관적인 크기, 길이, 방향 등을 다르게 느낄 경우가 있다. 그 주된 것으로는 1) 각도 또는 방향의 착시(그림1∼4) 2) 분할의 착시 즉 분할된 선이나 면은 분할되지 않은 것보다 크게 보인다(그림 5와6). 3) 뮐러―리어(Muller―Lyer)의 도형(그림 7)에서 a는 b와 같은 길이지만 a가 크게 보인다. 4) 대비의 착시 그림8, 9, 10, 11이 표시하듯이 같은 크기의 길이, 각도, 원 등이 그 주변에 큰 것이 있으면 주변에 작은 것이 있는 경우보다 작아 보인다. 그림12와 같이 물리적으로 같은 명도(明度)의 회색이 흑(黑)속에 있을 때와 백(白) 속에 있을 때와는 달리 보이는 것도 대비의 착각이라고 한다. 5) 수직 수평의 착시─수직의 길이가 수평의 길이보다 크게 보인다(그림13). 6) 상방 거리의 과대시(過大視)─같은 크기의 도형이 상하로 겹쳐질 때 위의 것이 크게 보인다. 예컨대 8,

3, S, Z 등의 문자가 일반적으로 윗부분을 작게 하는 것은 이 때문이다(그림 14). 7) 반전성 실체 착시(反轉性實體錯視)─그림15, 16과 같이 도형이 계단으로 보이거나 계단을 뒤에서 본것처럼 느끼게 되는 등 도형이 전후 또는 역(逆)으로 반전하는 착시를 말한다. 착시에 관해서는 19세기 중엽 이래 많은 심리학자들의 연구 대상이 되었던 바 대체로 착시는 심리학적 착오에 의하는 것이라 일컬어지게 되었다. 최근의 어떤 학자는 착시를 감각 생리학의 입장에서 연구를 진행, 망막 전류(網膜電流; 빛이 망막에 닿았을 때 일어나는 전류)를 연구한 결과 망막에 연결된 빛의 상(像)의 주변에도 영향을 미친다는 것을 발견하였다. 이것을 유도(誘導)라고 일컬으며 색의 대비 현상도 기하학적 착시도 유도의〈장(場)〉(영향이 미치고 있는 평면)의 작용에 의한다는 것을 밝혔다(그림 17, 18). 그리고 이에 의하면 이때까지 착시라고 했던 것은 착시가 아니라 평상적인 육안의 소유자에게 공통되는 바른 감각인 것이라고 할 수 있다.→색의 대비

찰필(擦筆)[프·영 *Torchon or Tortillon*] 압지(押紙)나 엷은 가죽을 말아서 붓과 같이 만든 회화 용구, 콩테*, 목탄화(木炭畫)를 그리는데 쓰인다.

참주 살해자(僭主殺害者)[영 *Slayers Ty-*

rant] 그리스의 조각 작품 이름. 참주(폭력으로 군주의 지위를 빼앗은 자) 힙파르코스를 살해한 하르모디오스 및 아리스토게이톤의 기념 군상. 기원전 6세기 말 아테네의 조각가 안테노르(*Anthenor*)가 만든 청동 군상은 기원전 480년 페르시아 군대가 가져가 버렸다. 기원전 5세기 전반 크리티오스(*Critios*)와 네시오테스(*Nesiotes*)가 그것에 대신하는 것을 제작하였다. 그 군상의 대리석 모각(模刻)이 오늘날 나폴리 국립 미술관*에 소장되어 있다.

창작(創作)[영 ***Creation, Poduetion***] 예술가가 예술적 형상을 형성하는 활동. 미적* 체험 일반에 관하여 그 능동적인 생산적 측면을 가리키며 〈미적 창조〉라고 불리어지는데, 그 심리적인 과정으로는 대체로 다음 4단계가 있다. 1) 창작적 기분. 외계의 현상이 예술가의 미적 체험을 자극하여 막연한 감정의 발효 상태를 불러 일으킨다. 2) 착상(着想). 감상적 긴장이 표출 동기가 되어 상상력을 자극하며 작품의 불확정한 구상이 배태(胚胎)한다. 3) 연상(練想). 불확실하게 내면에 떠오른 이 내용을 약간씩 정리하여 고정화해 간다. 4) 마무리. 내면적으로 형성된 형상을 일정한 재료 위에 예술가의 기교의 힘으로 구체적, 객관적으로 고정하여 실현한다. 이상과 같은 창작 과정의 구분은 다만 심리학적 입장의 분석에서만 가능하며 통일적인 예술 체험의 종합적이고도 직관적인 인식과 개개의 예술 양식에 있어서의 기교의 구체적 파악이 보다 중요하다.

채도(彩度)→색, 먼셀 표색계

채임벌린 John ***Chamberlain*** 1927년 미국 인디아나주 로체스터에서 태어난 전위 조각가. 시카고 아트 인스티튜트 및 블랙 마운틴 대학을 졸업하였으며 1957년 시카고에서 첫 개인전을 갖고 조각가로서 출발하였다. 그는 처음부터 금속 조각에 관심을 가지고 자동차 부속품과 기타 금속의 폐품을 소재로 이용한 전형적인 아상블라즈* 작품을 시도하였다. 즉 이와 같은 금속 폐품들을 특수하게 압축시키거나 절단 및 용접을 시도하여 본래의 재질감을 전화(轉化)시켜 환상적인 기계 문명의 시(詩)를 엮어 내놓고 있다. 현재 뉴욕에서 제작 활동하고 있다.

천사(天使)[영 ***Angel***] 초기 그리스도교 미술에서는 젊은이의 모습으로 표현되었으나 5세기 후부터는 날개를 지닌 모습으로 일반화되었다. 또 머리 부위에 후광*이 붙여졌다. 특정한 천사를 각기 특수한 표정을 갖고 있다. 이를 테면 대천사(archangel) 미카엘(Michael)은 지옥의 악마를 정복한 자로서 칼과 창을 쥐고 있고, 천사 게루빔(Cherubim)은 4개의 날개, 천사 세라핌(seraphim)은 6개의 날개를 가지고 있다. 의상은 시대에 따라서 다르다. 초기 고딕 조각은 즐겨 천사를 아름다운 젊은이로 나타내었고 이탈리아 초기 르네상스는 다시 소녀 천사를 낳게 하였다. 어린이다운 천사는 초기 고딕 조각에서 볼 수 있는데, 이탈리아 초기 르네상스에 있어서는 그것이 이른바 〈푸토〉(이·독 putto; 童子像)로 변화하였다.

천정화(天井畵)[영 ***Ceiling picture***, 독 ***Deckenmalerei***] 벽화의 한 부분으로 볼 수도 있지만 벽화에 비하여 다른 많은 특질을 갖추고 있다. 그 특질은 천정의 모양, 구분, 기능에 비추어서 명백하다. 방안의 채색을 천정까지 넓힌다고 하는 것은 예로부터의 관례이기도 하다(이집트 미술* 및 그리스—로마 미술). 중세에는 둥근 천정 및 목재의 평(平)천정에 회화 장식이 시도되었다. 르네상스의 대표적인 예는 미켈란젤로*가 그린 유명한 시스티나 예배당의 천정 프레스코화(1508~1512년)이다. 한편 르네상스 이후의 천정화는 그 회화 표현을 통해서 사람들의 눈을 천정 저쪽의 넓은 세계로 유도한다고 하는 환각적 효과(→일류전)를 지향하게 되었다. 이를테면 코레지오*가 그린 파르마(parma) 성당의 천정화(1526~1530년)이다. 또 화려하고도 환각적 효과를 극단적으로 의도한 예는 바로크* 교회당이나 성관(城館)의 둥근 천정에서 볼 수 있다.

철건축(鐵建築)[독 ***Eisenbau***] 철은 이미 고대 말기부터 궁륭*(穹窿) 등의 석재 또는 목재 구축을 안전하게 유지하기 위해 응용되었다. 그러나 독립된 재료로 다루어지게 된 것은 근세부터이다. 우선 다리의 건조에 쓰여졌는데, 거기서는 재료의 최저 한도로서 부담력이 최고로 달하는 철건축의 특성이 효력을 나타내었다. 이미 17세기에 행하여진 조교(吊橋)는 별도로 하고 다리를 철재로 건조하는 최초의 시도가 1755년 프랑스의 리용(Lyon)

에서 이루어졌다. 주철로 된 최초의 건조물은 잉글랜드 서부 샐럽주(Salop 州)의 브루셀레이(Broseley) 부근 세번강(Severn 江) 위의 〈철교(Iron Bridge)〉(1773년 ～ 1779년)이다. 19세기초부터 철교가 대도시에도 나타나— 파리의 퐁 데자르(pont des Arts)(1802～1804년)— 더욱 더 대규모로 발전하였다. 그 결과 19세기의 건축에서는 철이 종래의 모든 용도에 대해서 새로운 건축 재료라 일컬어지는 의의를 갑자기 인식하게 되었던 것이다. 철재의 특색은 스페이스(공간)를 좁힌다고 하는 성질의 것이 아니라 구조적 골조의 선적(線的) 성질에 한하는 것이므로 스페이스를 형성하고 피복(被覆)하기 위한 다른 건축 재료를 필요로 한다. 그 재료를 유리에서 찾았다. 따라서 유리 및 철건축이 우선 온실의 건축 자재로 쓰여졌다. 차츠위스(Chatsworth)의 온실 건립자인 팍스톤(Sir Joseph Paxton, 1803～1865년)이 런던의 공예 전람회에 즈음하여 1850년과 그 이듬해에 걸쳐 그 곳에 건조한 《수정궁(Crystal palace)》(1940～1941년 붕괴)은 신건축법에 의한 최초의 대규모적인 시범 건축의 예이다. 그 해 리버풀(Liverpool)에서는 유리와 철구조에 의한 최초의 건축물 《역(驛)의 홀》이 세워졌다. 다른 여러 예가 이에 이어진다.그리고 철의 천정 구조는 박물관이나 공공 도서관의 홀에 통례로 되었다. 이 방식의 대표적인 한 예는 파리의 국립 도서관 열람실(1861년)이다. 교회당 건축조차 신재료를 사용하였다(파리의 성 오귀스탕 교회당〈1860～1871년〉의 내부 지주). 1889년 파리 만국 박람회에 즈음하여 유명한 철골탑인 《에펠탑》이 건립되었다. 이 건조물은 또한 철건물의 미적 가치를 논하는 계기를 낳게 하였다. 철건축의 발단이 신고딕*의 발달과 일치하는 것은 아마 우연이 아닐 것이다. 그리고 철건축 그 후의 발전은 건조물의 구조적 골조를 세부에까지 섬세하게 제작하는데 있었다. 20세기에 이르러서는 거기에서 다시 벗어나고 있다. 20세기가 요구하는 것은 매끄러운 면, 또 여러 가지 요소를 소수의 커다란 통일로 조여 놓는 것이다. 철의 구조적 의의가 이 때문에 감소된 것은 아니다. 철근 콘크리트로서 새로운 넓은 분야를 개척하였던 것이다.

철판(凸版)[**Zinc etching**] 선화 철판(線畫凸版). 원화(原畫)를 사진에 의해 네가티브

*(隱畫)로 만들고 감광성의 약품을 칠한 아연판(또는 동판)에 인화 현상하여 버닝(burning; 불에 쬐임)해서 화선(畫線)을 경화(硬化)하여 내산성으로 한다. 화선 이외의 부분에는 방식(防蝕) 와니스를 칠하고 연한 초산액으로 부식시키면 화선 즉 인쇄되는 곳만 높아진다. 이것의 특색은 원화를 사진으로 신축(伸縮)할 수가 있으며 또 종이의 종류를 가리지 않는 것이다.→사진판

첨두(尖頭)**아치**→아치

첨필(尖筆)[영 **Stylus**] 조각 용구. 연한 표면을 새기는데 쓰여지는 끝이 바늘과 같이 뾰족하다.

청기사(靑騎士)[독 **Der Blaue Reiter**] 마르크* 및 칸딘스키*가 편집한 연간지(年刊誌)의 이름. 이 책을 〈우리들 시대의 새롭고 진지한 사고방식의 대변자〉로 만들려고 하였다. 이 책의 제1호 간행에 앞서 1911년 칸딘스키, 마르크*를 비롯하여 쿠빈*, 뮌터* 등, 퀴비슴*에 강하게 움직여진 작가들이 심사의 의견 차이로 인해 〈뮌헨 예술가 동맹〉을 탈퇴. 기획 중이던 연간지의 타이틀을 따서 즉시 새로운 단체인 〈청기사〉를 조직하여 이 운동에 나섰다. 제1회전은 1911년 12월 개최, 이듬해 클레*, 마케(Macke), 캄펜동(Heinirck Canpendonck) 등을 회원으로 맞아 고르츠 화랑에서 판화만을 전시하는 제2회전을 개최하였다. 단체의 지도적 위치에 있었던 칸딘스키로서 그의 절대 추상(絕對抽象)의 이론 및 작품이 젊은 세대의 화가들에게 커다란 영향을 끼쳤다. 그러나 연간지는 결국 제1호 밖에 나오지 못하였다. 이 그룹은 이윽고 베를린의 〈시투름〉과 합류했지만 1914년 제1차 대전의 발발 등으로 인해 운동으로서는 더 이상 지속되지 않았으나 표현주의*의 발전도상에 연출된 역활은 크다.

청동기 시대(靑銅器時代)[영 **Bronze Age**] 고고학의 한 시대명. 인류 문화 발달의 한 단계로서, 신석기 시대*에 이어 청동(구리에 주석을 섞어 만든 합금)을 써서 무기, 기구, 장신구 등을 제작하여 사용한 시대. 여기서 더 발전하면 철기 시대가 된다. 유럽에서는 청동기 시대가 기원전 2100년경, 우선 처음에 크레타섬에서 시작되었는데, 여기서는 기원전 1100연경까지 계속되었다. 이탈리아 및 중유럽에서는 기원전 2000년경부터 기원전 1000

년경까지, 북부 독일 및 스칸디나비아에서는 기원전 1800년경부터 600년경까지 계속되었고, 동유럽에서는 겨우 기원전 1200년경부터 청동기 시대로 접어들었다.

청사진(靑寫眞)[영 **Blue print**] 일반적으로 공학 관계의 도면 복사에 쓰여지는 것으로 복사 원도(複寫原圖)의 뒤에 감광지를 대고 인화하여 정착액에 담근 다음, 물로 씻어서 건조시킨다. 원도의 흑선은 희게, 다른 것은 푸르게 나타난다.

체스트[영 **Chest**] 「궤(櫃)」또는「함(凾)」이라 번역되는데, 상부에 뚜껑이 있는 상자 모양의 용기. 비교적 대형의 것을 말하여 소형의 캐스킷(casket)과 구별한다. 독립된 가구로서 본래는 방의 웃목에 놓아 진다. 보통 나무로 만들어지며 금속으로 보강 혹은 장식되어 있는 것도 있다. 또 금속성의 것도 있다. 고대로부터 가장 중요한 물건을 넣어 보관해 두는 가구로서 이미 고대 이집트 및 그리스 시대부터 미술적 의장이 있는 것이 만들어졌다. 용기로서 뿐만 아니라 걸상(의자)으로 병용되었던 일도 많아 고딕*이나 르네상스* 시대에는 아예 겸용을 목적으로 해서 설계된 것도 있다. 17세기에 이르러서는 상부에 뚜껑을 붙인 본래의 모습은 사라지고 앞쪽에 서랍을 붙인 체스트 오브 드로즈(chest of drawers)로 발전하였다. 이것이 18세기의 코모도*의 전신이다. 한편 미국에서의 체스트 오브 드로즈를 본래 프랑스에서는 책상을 의미한다. 뷔로(bureau)라고도 하고 있다.→카소네

첸니니 Cennino di Drea **Cennimi** 이탈리아의 화가. 1370? 년 보르텔라 부근의 콜레 디 발 델사(Colle di Val d'Elsa)에서 출생한 그는 처음에는 아뇰로 가디(Agnolo Gaddi, 1333?~1396년)의 제자였다. 그의 작품이라 단정되는 것은 아무 것도 전하여지지 않고 있으며 화가로서보다는 오히려《회화론(Trattato della Pittura)》의 저자로서 더 알려진 인물이다. 이 논저는 14세기의 화가들의 기법, 미에 대한 견해 그리고 그들과 조토*와의 관계 등을 상세히 서술해 놓은 것이다. 특히 그는 이 저서에서 동료 화가들에게 사회적 지위를 향상시켜 사회의 존경을 받을 수 있도록 노력할 것을 호소하면서 그에 필요한 수단을 다음과 같이 자세히 설명하고 있다. 〈여러분은 신학, 철학, 그 밖의 과학을 연구하고 있는 것처럼

항상 생활을 규칙적으로 하지 않으면 안되며 적어도 하루에 두 번은 가벼운 영양식을 먹고 포도주를 적당히 마셔야 한다. 그리고 이를 지키면 여러분들은 바람에 날리는 나뭇잎처럼 경쾌해질 것이다. 또 하나 여성과의 관계에 너무 깊이 빠지지 않는 일이다〉. 1435?년 사망.

첼리니 Benbenuto **Cellini** 이탈리아 르네상스*의 금세공이며 조각가. 1500년 피렌체에서 출생한 그는 처음에 안토니오 디 산드로(Antonio di Sndro)로부터 금은 세공술을 배운 뒤, 후에 로마에 가서 고대 조각 및 미켈란젤로*의 작품을 연구하였고 또 피렌촐로 디 롬바르디아(Firenzuolo di Lombardia)의 제자가 되었다. 한편 1527년 칼 5세(Karl V, 재위 1519~1556년)의 군대가 로마로 침입하였을 때 그는 포수(捕手)로서 적장을 사살하였다고 하는 일화도 전해지고 있다. 살벌한 성품의 소유자로서 살인 사건도 저질렀다고 전해진다. 또 교황의 귀금속을 횡령한 죄로 종신 금고형에 처하여졌을 때 에스테가(家)의 추기경 이포리토의 중재로 구원되었다는 등의 얘기도 전하여졌다. 그의 파란 많은 생애는《자서전 Autobigrafia)》에 기록되어 있는데, 이것은 당시의 세상을 알아볼 수 있는 중요한 자료로서의 가치도 높아 세계의 각 국어로 널리 번역 보급되고 있다. 프랑스 국왕 프랑스와 1세의 초청을 받아 전후 두 차례에 걸쳐 프랑스에서 활약하였다. 말년은 피렌체에서 메디치가(家) 코시모 1세(Cosimo Ⅰ)의 보호 밑에서 뛰어난 조각을 만들었다. 금세공의 대표작으로는 그의 예술에 대한 장점과 한계를 잘 보여 주고 있는 프랑스와 1세를 위해 제작한《금제 소금 그릇(Saltcellar)》(1543년 빈 미술사 박물관)이 있고, 조각 작품으로는 이른바《풍텐블로의 님프》(루브르 미술관),《코시모 1세의 흉상》(피렌체 바르젤로 미술관),《메뒤사의 목을 쥔 페르세우스》(1547년, 피렌체 로지아 디 란치),《그리스도 책형상》(마드리드, 엘 에스코리알 왕립 수도원 콜렉션) 등이 있다. 1571년 사망.

초기(初期)**그리스도교 미술**[영 **Early Christian art**] 1세기말엽부터 7세기 초엽에 걸친 그리스도교 초기에 행하여진 미술. 최초에는 고대 미술의 형식을 도입하여 그것을 새로운 내용으로 소화시켰다. 2세기가 되

자 소아시아 및 팔래스티나에서 독자적 형식이 처음 생겨났다. 그로부터 얼마 후 이탈리아로 옮겨져 거기에서 유럽식으로 변형되어 점차 중세 미술의 기초를 이루었다. 최초의 양식은 카타콤베* 예술 속에서 볼 수 있다. 초기 그리스도교 미술의 발전은 소아시아에서 시작되었다. 거기서는 바질리카* 및 〈집중식 건축〉*이 일찍부터 발달하여 이것들이 서양에 대해 건축의 새로운 방향을 시사하였다. 이 새로운 건축 형식이 이탈리아로 전파된 것은 비잔티움(Byzantium, 지금의 이스탄불)의 중개에 의해서였다. 다만 이탈리아에서는 이미 4세기에 고대 로마의 재판 및 집회 등에 쓰여졌던 바질리카 회당에서 다시 그리스도교의 바질리카 교회당을 형성하였다. 초기 그리스도교 미술의 주된 특징은 예술 표현을 어느 것이나 그리스도교 사상으로 충만시키려고 했다는 점에 있다. 상징성을 추진하고 또 자연 모방에서 의식적으로 이반(離反)하는 것은 그것과 관례하고 있다. 이 미술은 특히 다수의 상징을 만들어 내었다. 그리고 이미 3세기에 성자나 신성한 정경을 구축적인 방법으로 표현하기 시작했다. 교회당 건축에서는 오늘날까지 통용되는 바질리카나 집중식 건축의 여러 형식을 낳았다. 조각에서는 특히 석관 부조(石棺浮彫) 및 상아 부조가 행하여졌으며, 모뉴멘탈한 회화에서는 모자이크*가 굉장한 발달을 이룩한 것 외에 프레스코*의 발전도 주목할 만큼 진전되었다. 특히 알렉산드리아나 소아시아 남부는 초기 그리스도교 시대의 미니어처* 회화에 강한 자극을 주었다. 소아시아의 건조물은 거의 전부 붕괴하였거나 혹은 거의 폐허가 되다시피 하였으므로 오늘날에 있어서 당시의 건축 구조를 정확하게 엿볼 수 있는 곳은 콘스탄티노플, 살로니카, 아티카, 라벤나, 로마 등이다. 그리고 모뉴멘탈한 회화 중에서도 가장 장려(壯麗)한 예는 콘스탄티노플, 라벤나 및 로마에 현존하고 있다.

초산(醋酸)아밀[*Amyl acetate*] 알콜에서 만들어지며 일부 합성 수지의 용제(溶劑)로서 쓰여진다.

초산 인견 염료→염료

초상화(肖像畵)[영 *Portrait Painting*] 사람의 얼굴 모습이나 자태를 그린 그림. 그려지는 당사자를 모델로 해서 본대로 직접 그려내는 것이 보통이다. 그러나 관념적, 상상적 초상화라는 것도 있다. 그것은 미술가 자신이나 직접으로는 알지 못하는 인물(특히, 역사상의 인물)을 화가의 본성에 의한 자유로운 구상에 따라 그리는 것이다. 초상화의 종류로는 전신상이라든가 측면상 등의 종류도 있다. 역사적으로 보면 고대에는 주로 초상〈조각〉에 행하여졌다. 특히 이집트인이나 로마인들은 뛰어난 초상 조각을 많이 남겼다. 〈초기 그리스도교 미술〉* 및 〈비잔틴 미술〉*에 있어서는 거의 완전히 소멸되어 중세까지는 초상화 본래의 의미를 지닌 초상은 나타나지 않았다. 초상화가 본격적으로 번성해지기 시작한 시기는 개성의 자각이 강했던 15세기 이후의 일이다. 초기 르네상스 시대의 네덜란드에서는 반 아이크 형제*를 비롯하여 바이덴*, 보츠*, 메믈링크* 등과 프랑스에서는 푸케*, 이탈리아에서는 카스타뇨*, 기를란다이오*, 보티첼리* 등이 뛰어난 초상화를 그렸다. 전성기 르네상스가 되자 이탈리아에서는 레오나르도 다 빈치*, 라파엘로*, 티차아노*, 틴토레토* 등과 독일에서는 뒤러*, 홀바인* 등의 거장들이 초상화 분야에서도 걸작을 남겼다. 다음의 바로크 시대(17세기)에는 특히 네덜란드, 플랑드르 및 스페인에서 초상화가 그 발전의 절정을 이루었다. 여기서는 반 다이크*, 렘브란트*, 할스* 및 특히 벨라스케스* 등이 많은 걸작을 남겼다. 또한 영국 초상화의 경우 그 전성 시대는 18세기로서 레이놀즈*와 게인즈버러* 등이 함께 대표적으로 활동하였다. 이렇게 장족의 발전을 거듭한 초상화는 18세기 고전주의* 시대부터 이미 미술 분야에서 주요 장르(프 genre)의 하나가 되었다.

초석(礎石)[영 *Footing*] 건축 용어. 흔히 주초(柱礎), 주추라고도 한다. 건물을 지을 때 기둥을 지탱하는 지붕 밑의 돌

초프스틸(독 *Zopfstil*)→변발 양식

초프 양식→변발 양식

촉매 현상(觸媒現象)[영 *Catalysis*] 그것 자체는 변하지 않으나 다른 2가지 물질을 화학 변화시키는 물질(觸媒)에 의해 야기되는 작용. 예컨대 알(卵)은 물과 기름을 유화(乳化)할 때 촉매로서 작용한다.

촛대(燭臺)[영 *Candlestick*] 양초를 세우는 받침대. 단순히 일상 생활상의 것만이 아니라 중세 이후는 그리스도교 등의 종교상

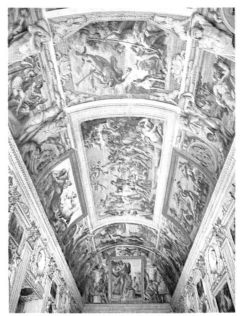

천정화 카라치『신의 사랑』(베르네제 궁전) 1597년

철건축『에펠탑』(파리)

청기사 칸딘스키
『콤포지션 No.4』
1911년 ↑

청기사 마르크『동물의 운명』1913년 →

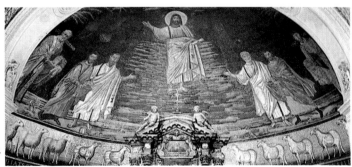

초기 그리스도교 미술『그
리스도와 성인』530년

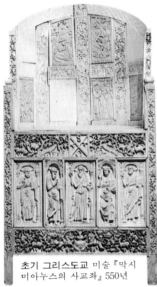

초기 그리스도교 미술 『막시
미아누스의 사교좌』 550년

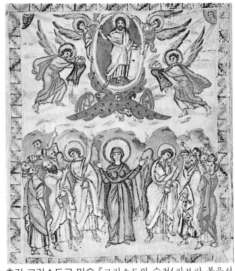

초기 그리스도교 미술 『그리스도의 승천(라브라 복음서』
(시리아) 586년

초상화 레니 『백작부인』 1670년

최후의 만찬 틴토레토 1592~94년

← 초상화 호가스 『지기스문드』 1759년

↑ 최후의 만찬 키스타뇨 1445~50년

최후의 심판 시뇨렐리
1499년

추상 표현주의 오키프『빛Ⅱ』1917년

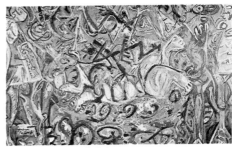

추상 표현주의 폴록『파페』

추상 표현주의 고르프『한계』1947년

추상주의 클레『배우』1923년

추상주의 밀로『인물』1968년

첼리니『성찬배』1540년

추상주의 칸딘스키『황
적・청』1925년 ↑

← 추상주의 알베루스
『무가』1925년

불가결한 의식(儀式)용구이기도 하였다. 여러 가지 화려한 장식이 시도된 것이 많다.

총기 시대(銃器時代)[영 *Iron age*] 고고학의 한 시대 명칭. 유럽 선사 시대의 최후 시대. 무기류, 농기구, 공구를 만들어 사용했던 시대를 말한다. 석기 시대(→구석기 시대→신석기 시대), 청동기 시대*에 이어 인류 문화의 제3발전 단계이다. 철기의 사용은 지중해 연안 지역에서 서서히 북방으로 퍼져갔다. 더구나 지중해 연안 지역은 유럽의 다른 지역보다도 몇 세기 일찍 역사 시대에 접어들었다. 따라서 총기 시대는 유럽의 각 지역별로 각각 다른 시대를 포괄한다. 즉 그리스 및 남부 이탈리아에서는 기원전 1100~770년경까지, 중부 이탈리아에서는 기원전 1000~500년경까지, 중부 유럽에서는 기원전 900년부터 그리스도 탄생 무렵까지, 브리튼(Britain; 잉글랜드, 웨일즈, 스코틀랜드의 총칭)에서는 기원전 600~서기 50년경까지, 스칸디나비아에서는 기원전 600~서기 400년경까지도 각각 구분된다.

최후의 만찬(晚餐)[영 *Last Supper*] 그리스도가 〈이 세상을 떠나 아버지 하느님께 가야 할 때가 온 것〉을 알고부터 마지막으로 12사도와 가졌던 결별의 만찬(마태 복음 제26장 제20~29절, 요한 복음 제13장). 그리스도교 미술에서는 6세기 이후에 즐겨 다루어진 소재의 하나이다. 6세기경의 유명한 작품으로는 이탈리아의 고도(古都) 라벤나(Ravenna)의 산 아폴리나레 누오브 성당에 있는 모자이크* 작품과 로사노의 성서 사본(寫本) 등을 들 수가 있다. 14세기 이후 이탈리아에서도 특히 토스카나(Toscana) 지방의 수도원 식당 벽에는 모뉴멘탈한 《최후의 만찬》 그림이 그려져 있다. 15세기에는 카스타뇨*나 기를란다이오*도 대구도의 작품을 시도하였다. 그러나 가장 뛰어난 작품은 레오나르도 다 빈치*가 15세기말경에 완성한 밀라노의 산타 마리아 델레 그라치에(Sta. Maria delle Grazie) 성당의 식당에 있는 유명한 걸작품이다. 종래의 표현 방식에 의하면 보통 유다(Judas; 그리스도를 팔아넘긴 사도)만이 식장의 앞쪽에 배치하였다. 레오나르도는 이 전통을 타파하여 유다의 자리를 다른 사도들과 동열(同列)에 놓아 묘사하였다.

최후의 심판[영 *Last Judgement*, 독 *Jün-gstes Gericht*] 지상의 종말에 이르러 그리스도가 인류에게 내리는 대심판. 즉 세계의 종말이 되는 날 모든 사람들은 그리스도의 심판을 받게 된다. 즉 빛을 사랑하고 그리스도를 믿는 사람들은 영생을 얻게 되고 빛을 미워하고 악과 죄를 범한 사람들은 죽음 속으로 떨어진다는 것이다. 이와 같은 사상은 그리스도교의 근본 교리로서, 이 심판을 최후의 심판이라 한다. 많은 화가들이 회화의 제목으로 이 명칭을 붙여 제작하였는데, 이 중에서 특히 유명한 작품들을 살펴 보면 시뇨렐리*가 그린 오르비에로 내성당에 있는 것, 메믈링크*가 제작한 단치히(Danzig)의 마리아 교회당에 있는 것, 미켈란젤로*의 시스티나 예배당*에 있는 것, 뮌헨 국립 미술관에 소장되어 있는 루벤스* 작품 2점 등이다.

추(醜)[영 *Ugliness*, 프 *Leideur*] 미학상의 용어. 넓은 의미로는 미(美)에 대립하는 미적 범주의 일부분. 미를 잃을 경우 혹은 미의 반대 요소가 강한 경우의 미의식의 내용을 말한다. 좁은 의미로는 예술의 표현 내용이 미적 형식을 파괴하고 나아가 숭고*, 힘, 비장(悲壯) 등 성격적인 효과를 주었을 때 그 미적 감정을 말한다. 그것은 적극적 가치를 가지므로 예술의 대상으로서는 형식적인 미보다도 미적 가치가 높아지는 경우가 가끔 있다.

추르리구에르라 José *Churriguerra* 스페인의 건축가. 1650년 마드리드에서 출생, 1723년 사라만카에서 사망. 추르리구에르라 3형제의 큰 형. 마드리드, 사라만카 등에 있는 공공 기념 건조물에 장식을 하는 기회를 통해 극단적인 장식미(裝飾美)의 양식을 창조하였다. 이것은 이후 오랫 동안 스페인 건축을 지배하면서 널리 모방되어 마침내 《추르리구에르레스크 양식(Churriguerresque style)》으로서 일반적으로 알려져 있다.

추상주의(抽象主義)[영·프 *Abstraction*] 미술에서 어떤 한 디자인이 재현적(描寫的)인 의도로부터 벗어나서, 많든 적든 기하학적인 형태를 취하는 것. 그 디자인은 관념적인 의미나 연상(聯想)을 수반하는 경우도 있지만 적어도 장식적인 미는 지니고 있다. 그것은 어디까지나 자연의 모양과 기하학적인 모양으로부터 유도되거나 아니면 자연과는 조금도 관계가 없는 예술적 창작력 및 상상력에 의해 산출되는 것이다. 어떻든 추상을 지향하

는 작가는 그것 자체로서 미적으로 좋은 선 및 좋은 색채의 콤포지션*을 만들어내도록 전적으로 관심을 갖는다. 순수한 추상주의란 자연주의*와 정반대이다. 프랑스어로는 추상주의를 〈압스트레〉(abstrait)라고 한다. 그리고 어떤 화가나 평론가는 이 〈압스트레〉라는 말과 압스트락송(abstraction)을 구별해서 쓰고 있다. 즉 전자는 처음부터 조금도 구체적인 형상에 사로잡히지 않는 전혀 직관적이고 상상적인 소산, 후자는 구체적인 형상을 추상으로까지 유도하는 행위라고 구별하고 있다. 추상이라는 관념은 퀴비슴*에 의해 비로소 조직적으로 탐구되었다. 퀴비슴의 목표는 포름*의 새로운 결합을 실현하는 것에 있었다. 그 결과 회화 표현의 근거를 혁신한 퀴비슴은 그 후의 여러 가지 예술 활동 속으로 침투되어갔다. 구체적으로 살펴 보면 제1차 대전 직전부터 대전 중에 걸쳐서 기하학적, 구성적, 합리적인 추상주의 운동으로서 발전한 퀴비슴이 침투한 곳은 들로네*, 뒤샹* 등의 오르피슴*(1912년)과 말레비치, 로드첸코 등의 쉬프레마티슴*(1913년)과 타틀린, 가보*, 페브스너 등의 구성주의*(1914년)와 몬드리안*, 되스부르흐, 방통게를로, 오트 등의 데 스틸*(1917년)이나 네오-플라스티시슴*(1917년)과, 오장팡* 및 르 코르뷔제*의 퓌리슴*(1918년)과 그로피우스*가 처음에 바이마르에 건설한 바우하우스*(1919, 1925) 등이었다. 순(純)기하학적, 주지주의적(主知主義的)인 방향을 취하지 않고 다소 로망주의*적인 추상 회화 운동으로 발전한 것도 있다. 즉 마리네티*, 카라*, 세베리니* 등의 미래파* 및 칸딘스키*, 클레* 등을 포함하는 표현주의*였다. 이와 같은 여러 가지 운동에 의해 추상주의의 기본적 미학* 및 기법이 발전을 거듭한 퀴비슴*은 제1차 대전 후인 1920년대에 일어났던 쉬르레알리슴* 회화에도 기술상의 커다란 영향을 끼쳐주었다. 1930년대에는 몬드리안*, 장 엘리옹(Jean Hélion), 칸딘스키*, 들로네* 등을 멤버로 하는 〈추상 · 창조〉*그룹이 파리에서 결성되었는데, 이 그룹은 추상주의 운동에 주요한 역할을 하면서 많은 공적을 남겼다. 제2차 대전 후의 파리 화단에서는 순수 추상을 의연히 지향했던 〈살롱 데 레아리테 누벨〉 그룹이 있었고 또 건축가, 실내 미술가의 협력 아래에서 새로운 추상적인 종합공간 예술을 추진하

려 했던 〈그룹 에스파스(프 Groupe Espace)〉가 있었다. 추상주의는 20세기 미술 운동에 있어서 하나의 커다란 조류로서 회화 뿐만 아니라 조각, 공예, 건축 등 조형 예술 전반에 걸쳐 밀접한 연결을 가지고 있으며 그 영향은 세계 각국의 미술계에 미치고 있다.

추상 · 창조(抽象 · 創造)[프 **Abstraction Création**] 1932년 파리에서 결성된 추상파 화가 및 조각가 그룹. 농-피규라티프*(프 Non-figuratif)- 비구상 예술(非具象藝術)-을 공통의 명확한 목표로 한다. 주요 멤버는 몬드리안*, 들로네*, 칸딘스키*, 페브스너*, 브랑쿠시*, 모홀리-나기* 등이었으며 제1차 대전 후에 상당한 세력으로 발전한 쉬르레알리슴*의 비합리주의적 경향에 대항했던 그룹이다. 기관지로서 《추상 · 창조, 비구상 예술(Abstraction · Création, Art Non-Figuratif)》을 1932년에 첫 간행한 이래 5년쯤 계속하였다. 추상주의* 운동에 중요한 역할을 하였으나 제2차 대전 발발과 더불어 어쩔 수 없이 해산되었다.

추상 표현주의(抽象表現主義)[영 **Abstract expressionism**] 추상 미술의 경향을 총칭하는 개념으로서, 1940년대와 1950년대에 걸쳐 미국의 화단을 지배했던 미국 회화사에 있어서 가장 중요한 회화의 한 양식. 거의 같은 시기에 유럽에서 일어난 앵포르멜*, 타시슴* 미국의 액션 페인팅*도 이 개념 속에 포괄할 수 있을 뿐만 아니라 포비슴*, 표현주의*, 다다이슴*, 미래파*, 쉬르레알리슴*으로 이어지는 한 계보와 인상주의* 퀴비슴*, 기하학적 추상으로 이어지는 계보를 합한 서구 근대 미술의 복합적인 모든 요소를 포함시킨 양식으로 생각할 수 있다. 본래 이 용어는 미국의 평론가 알프레드 바(Alfred Barr)가 당시 뉴욕에서 전시하고 있던 칸딘스키*의 초기 작품 경향이 〈형식적으로 추상적이지만 내용적으로는 표현주의적〉이라는 의미에서 붙인 명칭이다. 그 후 미국의 젊은 전위 작가들 예컨대 폴록*, 드 쿠닝* 등의 작품에 그대로 사용됨으로써 일반화되었다. 추상 표현주의가 그 성격에 있어서 삼각형이나 원 등의 도형(기하학적, 무기적)을 중심으로 하는 차가운 추상과, 부정형의 점(點)이나 선(線) 또는 면(面)을 중심으로 하는 뜨거운 추상에 의해 생성되는 형상(形色; figure)을 갖는다는 점에서는 전통적인 추

상과 동일하지만 전면 균질적(全面均質的)인 공간 구성이나 드리핑* 및 액션 페인팅* 등과 같이 그린다는 행위 자체에 중점을 둔다는 점에서는 다르다. 또 추상 회화의 화면이 원근감을 잃고 평면화되어 있지만 근본적으로 전경(前景: figure)과 후경(後景: ground)이라는 전통적인 관계를 유지하고 있는데 대해 추상표현주의는 무의식성을 강조하는 쉬르레알리슴의 오토마티슴*에 힘입어 이러한 형상성마저도 초월하려는 경향을 보여 주었다. 따라서 추상적이거나 구상적인 것을 막론하고 지시성과 방향성을 거부했던 추상 표현주의 작가들은 오토마티슴*을 거의 배제한 채 표현한 형상을 비롯하여 포멀한 측면을 지닌 추상이란 구상 예술*의 연장 또는 변형에 불과하다고 주장하였다. 대표적인 화가를 살펴 보면 폴록*, 스틸*, 고르키*, 데 쿠닝*, 클라인*(F. K.), 로드코*, 고틀리브*, 라인하트*, 호프만*(H.H.), 뉴먼(Barnet *Newman*), 톰린*, 마카―렐리(Conrad *Marca-Reli*), 머더웰*, 브룩스(James *Brooks*) 등이다. 이 중에서 라인하트, 뉴먼, 로드코, 머더웰 등은 1960년대와 1970년대 사이에 걸쳐 일어난 색면파 회화*(色面派繪畫)에 큰 영향을 끼쳤다.

추상 형태(抽象形態)[영 ***Abstract form***, 프 ***Forme abstaite***] 추상이란 본래 사물이나 표상의 어떤 부분 또는 성질을 발췌하여 이것을 포착하는 작용을 말한다. 추상형 또는 추상 형태는 자연물 또는 객관물의 형태를 추상해서 묘출(描出) 재현한 것으로서, 대부분은 단순한 정리된 기하적 형태를 취한다. 기하학적인 순수 형태 또는 사물을 재현하지 않는 형태를 추상 형태라고 하는 경우도 있으나 이것을 전자와 구별하기 위해 순수 추상 형태(pure abstract form) 또는 비구상 형태(영 non-objective form, 프 nonfigurati forme) 등의 말이 쓰인다.→형태

축측 투영도법(軸測投影圖法)[영 ***Axometric projection***] 입체를 표시하는데는 그것을 형성하고 있는 주된 평면 혹은 축 등을 수평면 또는 수직면에 평행으로 놓고 평면도, 입면도, 측면도를 그려서 표시하는 것이 보통이다. 그러나 위의 그림과 같이 3축을 하나의 투영면에 기울이고 투영하면 단 하나의 투영으로써 입체의 형상을 용이하게 알 수가 있다. 그 경사각을 알면 그 실제의 길이를 알 수도 있다.

이와 같은 투영을 〈축측 투영〉이라 한다. 아래의 그림은 그 작도법을 표시한다. 이것은 위 그림의 △OAB, △OAC, △OBC을 각각 AB, AC, BC를 축으로 해서 투영면 위에 전도(轉倒)시킨 것이다. O_a, O_b, O_c는 OA, OB, OC의 각 주축(主軸) 방향에서의 단위 길이의 투영을 표시한다. 이 O_a, O_b, O_c를 기준으로 하는 각 주축 방향의 축척(縮尺)을 축측척(軸測尺: axometric scale)이라 하고, 이것을 써서 다른 부분의 투영을 그려간다.

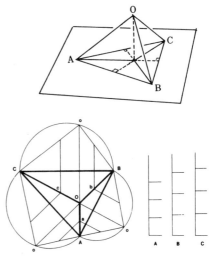

취리히 미술관[독 ***Kunsthaus Zürich***] 스위스 취리히에 있는 미술관. 현재의 건물은 스위스의 건축가 모저*에 의해 1910년이 건축되었다. 수장품들은 15세기부터 현재에 이르는 스위스의 예술가를 주체로 해서 80점에 이르는 호들러*의 작품 등을 포함한다. 그 밖에 19세기 이전의 네덜란드, 독일, 이탈리아 및 소품이지만 19~20세기의 근대 화가(세잔*, 르누아르*, 시냑*, 세간티니*, 피사로*, 도미에*, 자코메티*, 툴루즈―로트렉* 등)의 작품이 많이 포함되어 있다. 수채화, 소묘, 판화의 수집품도 수만 점을 넘고 있다.

측랑(側廊)[영 ***Aisle***] 건축 용어. 교회당에 있어서 신랑*(新廊 · 中廊)과는 구별되는 그 양쪽의 가늘고 긴 부분. 기둥 또는 아치*에 의해 신랑에서 구별되어 있는 것이 보통이다.

치르쿠스[라 ***Circus***] 「고리(環)」의 뜻으로, 고대 로마의 경주장을 말한다. 최대의 것은 트라야누스 황제(재위 98~117년)에 의해

조영된 로마에 있는 치르쿠스 막스무스(Circus Maximus)이다.

치마부에 Giovanni *Cimabue* 1240?년 이탈리아에서 출생한 화가. 피렌체, 로마, 피사, 아시시 등지에서 활동하였다. 바사리*는 치마부에가 산타 마리아 노벨라 성당을 위해 그린 《성모자상》이 피렌체 시민에게 열광적인 감격으로 맞아들이고 있는 장면을 삽화로 그려 전하고 있다. 확실히 그의 작이라고 단정할 수 있는 유일한 작품은 피사 대성당의 내진에 있는 모자이크* 회화 《옥좌의 그리스도》이지만 이 작품의 보존 상태는 매우 나쁘다. 가장 아름다운 비잔틴의 성상(聖像; Icon*)이나 모자이크*와도 비견될 수 있는 장엄한 《옥좌의 성모》의 제단화(피렌체, 우피치 미술관)와 아시시 성당의 신랑*에 있는 벽화 등도 치마부에의 손으로 이루어진 것이라 생각된다. 그의 작풍은 또한 비잔틴 미술*의 전통을 중시하면서도 한편으로는 중세식의 신비와 딱딱함을 동시에 지니고 있었지만, 이미 온화한 인간적 정감과 현실감에 눈을 돌리고 있어서 조금 후에 도래했던 르네상스* 예술의 새로운 면을 시사해 주었다. 단테(A. *Dante*)도 치마부에가 당대의 가장 저명한 화가 중의 한 사람이었다는 것을 전하고 있다. 1302?년 사망.

치보리움[라 *Ziborium*] 「성궤(聖櫃)」, 「성감(聖龕)」을 말한다. 성자상이나 제단 또는 묘석 위에 대부분의 경우 탑처럼 만들어져 내받쳐진 지붕. 또 성체(聖體)의 용기를 말하는 수도 있다.

치식(齒飾)[그 *Geisipodes*, 영 *Dentil*] 건축 용어. 원래 이오니아식이나 코린트식 신전의 코니스*에 새겨진 연속된 이빨 모양의 장식 문양.

치졸미(稚拙美)[영 *Archaic beauty*] 소박고졸(素朴古拙)한 아름다움. 아르카이크 뷰티라고도 한다. 고대 그리스의 조각 등에 대해서 이 말로 일컬어지는데 후대에 의식적으로 모방하여 치졸한 풍취를 내고자 하는 것도 있다. 이것을 아르카이즘(archaism; 擬古主義)이라 한다.

치즐[영 *Chisel*] 평(平)끌과 조각칼. 목판화의 칼붙이로서 판목의 가장자리 쪽으로 새겨나가는데 쓴다. 16분의 1인치에서 4분의 1인치 정도까지 몇 개의 종류가 있다.

치펜데일 양식(樣式)[영 *Chippendale style*] 영국의 가구 디자이너 토마스 치펜데일(Thomas *Chippendale*, 1718~1779년)이 1750년경에 창시한 가구의 한 양식. 영국의 바로크 및 프랑스의 로코코 요소를 중심으로 거기에다가 고딕이나 중국의 모티브를 결부시켜서, 많든 적든 조화가 잡힌 통일에 충만된 절충 양식으로 매우 우아한 느낌을 준다. 이 양식은 점차 발전함에 따라 직선적, 평면적인 형식으로 행하는 경향이 더욱 더 강하게 되었다. 주로 마호가니(mahogany) 재목이 애용되었다. 이 양식의 특징을 잘 보여 주고 있는 가구 작품으로서 특히 우수한 것은 의자이다. 이러한 가구 설계도는 1754년에 간행된 유명한 《가구 설계도록(設計圖錄)(The Gentleman and Cabinet Maker's Director)》에 상세히 수록되어 있다.

친퀘첸토[이 *Cinquecento*] 이탈리아어의 기수(基數) 형용사 〈500〉이라는 용어인데, 1500(mille cinquecento)의 준말로도 쓰인다. 이때는 이탈리아 미술사에 있어서 제16세기를 말하며 동시에 그 세기의 양식 개념으로도 쓰인다. 좁은 의미에서는 융성기 르네상스(1500~1540년경)의 시대 및 그 양식을 의미하는 말로 쓰이기도 한다.

칠레 Heinrich *Zille* 1858년 독일 라데부르크에서 출생한 화가. 호제만(Theodor *Hosemann*, 1807~1875년)의 전통을 이은 당대 독일의 뛰어난 캐리커쳐* 작가였다. 부드러운 초크 또는 목탄으로 베를린 하급 계층의 서민 생활 정경을 정취있게 묘사하였다. 작품집으로는 《Das Heinrich—Zille—Werk 3Bde, 1926년》, 《Bilder vom alton und neuen Berlin, 1927년》 등이 있다. 1929년 사망.

칠보(七寶)→에나멜

침조(沈彫)→음각(陰刻)

카나코스 *Kanachos* 시키온 출신의 그리스 조각가. 기원전 5세기 초 무렵에 활동하였으며 특히 청동 조각가 및 금세공사(金細工師)로서 널리 명성을 떨쳤다. 밀레토스 부근

의 디디마이온에서 《아폴론 힐레오스의 상(像)》을 제작하였다. 이 조각상을 모사*한 것이라고 생각되는 약간의 청동 소상(小像) 유품 중 가장 훌륭한 것이 대영 박물관에 있다. 이 소상은 오른 손에 아이를, 왼 손에 활을 들고 있다.

카날레토 Canaletto 1) 본명 Antonio Canale Canaletto)이탈리아의 화가, 동판화가. 1697년 베네치아에서 출생하여 1768년 그곳에서 사망. 부친은 연극의 배경 화가였다. 잠시 로마와 런던에 머물렀던 것 외에는 주로 출생지인 베네치아에서 제작 활동을 하였으므로 이 도시의 풍경을 많이 그렸다. 명확한 원근화법을 이용한 정밀한 묘사를 보여 주고 있다. 베네치아의 경관을 묘사한 동판화도 몇 점 남기고 있다. 2) 본명 Bernardo Belotto Canaletto 이탈리아의 화가. 1)의 조카. 1720년 베네치아에서 출생. 1747년부터 1766년까지 드레스덴의 궁정 화가로 있다가 이어서 와르소(Warsaw)로 옮겼는데 도중에 잠시 빈에도 있었다. 빈뿐만 아니라 특히 드레스덴의 경관(거리와 강변 또는 성)을 원근법적인 명료함과 함께 매우 면밀하게 그렸다. 주요 작품은 대부분 드레스덴이나 빈에 남아 있는데, 그의 작품들은 문화사적으로도 커다란 가치를 지니고 있다. 1780년 사망.

카네포레[희 Kanephore] 「바구니를 등에 짊어진 여자」의 뜻. 제물(祭物)을 바구니에 넣어서 머리에 이고 신 앞으로 향하는 아티카 상류 사회의 젊은 여인의 뜻이며 카뤼아티데스*에 가끔 쓰인다.

카노바 Antonio Canova 이탈리아의 조각가. 고전주의*를 수립하면서 압도적인 영향을 준 가장 대표적인 조각가. 1757년 베네치아 부근의 포사노(possagno)에서 출생. 3세 때 아버지를 여의고 석공(石工) 밑에서 일하는 동안에 조각의 재능을 인정받아 22세 때 로마에 진출하였는데, 당시의 로마는 폼페이*의 발굴이 한창이었던 관계로 고전 연구의 중심지였다. 여기서 그는 그리스 조각의 단정함과 간결함에 감동하였으며 마침내 18세기의 지나친 장식적 제작을 부정하면서 고대의 단정성을 재현하려고 노력하였다. 그 결과 마침내 그는 근대 고전주의 조각의 방향을 확립하였고 나아가 유럽 제국에도 많은 영향을 주었다. 주요작으로는 《마리아 크리스티나 백작 부인

의 묘비)》(빈, 아우구스티누스 교회당), 《아모르(Amor)와 프시케(Psyché)》(루브르 미술관), 《나폴레옹상(像)》(밀라노, 시립 근대 미술관) 등을 들 수 있다. 나폴레옹의 누이동생을 누워 있는 비너스의 모양으로 조각한 《파울리나 보르게제》(로마, 보르게제 미술관)도 유명하다. 그의 작품은 일반적으로 고대 조각의 형식을 지나치게 따르고 있다. 이 때문에 작품에 정감이 부족하다는 평도 뒤따르고 있다. 1822년 사망.

카노페[Kanope] 사람의 머리나 동물의 머리 모양의 뚜껑을 갖는 허리가 긴 병. 고대 이집트에서는 사람의 내장을 넣어 두었던 것인데, 카노포스(알렉산드리아의 동쪽에 있던 도시)가 그 어원이다. 에트루리아의 사람 모양을 한 뼈병(骨壺)도 그 모양이 같으므로 역시 카노페라고 부른다.

카논(영 Canon, 희 Kanon)→비례설(比例說)

카놀트(Alexander Kanoldt, 1881~1939년)→노이에 자힐리히카이트

카드뮴 그린[영 Cadmium green, 프 Vert de cadmium] 안료 이름. 카드뮴 옐로*와 군청(群青)과의 혼합색. 은폐력과 착색력이 뛰어나다.

카드뮴 레드[영 Cadmium red, 프 Rouge de cadmium] 안료 이름. 비교적 새로운 붉은 빛의 물감. 은폐력과 착색력이 모두 강하며 내구력도 있다. 농담에 몇 단계가 있다. 변색하기 쉬운 붉은 색을 대신하여 많이 쓰인다.

카드뮴 옐로[영 Cadmium yellow, 프 Jaune de cadmium] 안료* 이름. 1817년에 발견되었다. 엷은 황색에서 등색(橙色)에 이르는 몇 단계의 색조를 지닌 선명한 노란색 물감. 은폐력이나 착색력이 강하며 불변색이다.

카라 Carlo Carrá 이탈리아의 화가. 1881년 콰르니엔토(Quargnento)에서 출생. 브레라의 장식 미술학교(Academy of Fine Arts, Brera Milano)에서 배웠다. 1900년에 처음으로 파리 및 런던으로 여행하였으며 1909년에는 시인 마리네티(→미래파), 보치오니*와 알게 된 뒤 이듬해 2월 카라 자신을 비롯하여 보치오니, 지노 세베리니*, 루이지 루솔로*, 자코모 발라 등 5인의 화가가 연명으로 《코메디아》 지상(誌上)에 《미래파 화가 선언》을 발표하였다(→미래파). 1911년에는 재차 파리

에 나와 아폴리네르*, 모딜리아니*, 피카소*, 블라맹크* 등과 교제하면서 그들로부터 퀴비슴* 영향을 받았다. 1912년 런던, 베를린 등에서의 미래파* 전람회에도 출품하였다. 1915년 미래파를 떠나 페라라(Ferrara)에서 병역을 마치고 그 곳에서 키리코*를 만나 그의 영향을 받아서 마침내 1916년에는 〈형이상회화* (形而上繪畫)〉를 시도하였다. 1919년 이후는 《발로리 플라스티치(Valori Plastici)》의 그룹에 들어갔다. 거기서 그는 마사치오*나 피에로 델라 프란체스카*의 전통에 결부시키려는 일련의 노력을 시도하였다. 제1차 세계 대전에서 제2차 대전에 이르는 시대의 이탈리아 화가들에게 지대한 영향을 미쳤다. 1950년에는 베네치아의 비엔날레전(Biennele 展)에도 출품하였다. 비평가로도 활동하였는데 잡지 《발로리 플라스티치》와 신문 《포폴로 디탈리아(Popolo d'Italia)》 등에서 집필, 단행본으로는 《형이상회화》(1.9년), 《조토》(1924년), 《나의 생애》(1943년) 등이 있다. 1966년 사망.

카라라[_Carrara_] 지명. 이탈리아의 아프안 알프스 협곡에 있는 마을 마사 카라라(Massa Carrara)를 가르킨다. 보통 백, 흑, 황, 녹색의 무늬가 곱고 좁은 대리석이 산출되며 이 때문에 이곳에는 조각 미술학교 및 아틀리에가 많다. 카라라의 대리석(Carraran Marble)은 로마 시대에 알려졌으며 특히 maromor lunense 로 알려져 있었다. 그러나 특히 15세기부터 본격적으로 대량 채석되어 널리 사용(미켈란젤로*의 조각 등)되기 시작하면서 유명해졌고 그 이전에는 별로 알려지지 않았다.

카라바지오 Michelangelo _Caravaggio_ 본명은 Michelangelo _Amerighi_ 이탈리아의 화가. 1573년 롬바르디아의 트레빌리오(Treviglio)와 가까운 카라바지오에서 출생. 로마 및 나폴리에서 활동. 1590년 로마로 나와 잠시 아르피노(Cavaliere _d'Arpino_, 1560~1640년)의 제자가 되었다. 그러나 스승을 비롯한 당시 화가들의 경향인 마니에리슴(독 Manierismus) (→매너리즘)의 지적(知的), 유미적(唯美的)예술에 불만을 나타내면서 그는 오히려 지극히 사실적인 그림을 그렸다. 1950년대의 후반에는 로마의 산 루지아 데이 프란체시 성당을 위해 제작한 혁명적 작품 즉 《성 마테오의 초대》 및 《성 마테오의 순교》에서

는 그리스도나 사도(使徒)를 하층 사회의 인간을 모델로 하여 추한 것도 아랑곳 하지 않고 사실적으로 표현하였다. 거기에다가 강한 측면 광선을 주어서 그 명암의 격렬한 대조에 의해 극적이며 현실보다 높은 차원의 세계를 만들고 있는데, 이는 미를 찾는 세계에서는 얻을 수 없는 정신적인 표현에 도달하였음을 보여 주고 있는 것이다. 오만불손하여 감정이 격렬한 그는 살인자로서 만년을 남부 이탈리아를 방랑하며 짧은 생애를 마쳤지만 방랑 시절의 작품 《그리스도의 탄생》(메시나 국립 미술관)과 로마에서의 마지막 작품 《성모의 죽음》(루브르 미술관) 등에서는 침울한 표현이 강하게 나타나 있다. 이와 같이 종교적 리얼리즘*과 강한 명암의 대비를 바탕으로 인간의 격정을 힘차게 표현한 사실적 화풍은 기성의 화가로부터 크게 반발을 받았지만 그에 못지 않게 젊은 예술가들의 열렬한 반응을 얻음으로써 새로이 전개하려고하는 이탈리아 바로크 회화 전반에 결정적인 영향을 주었다. 이 영향은 1620년을 전후하여 네덜란드, 폴란드, 독일, 스페인 등 유럽 각지로 전파되었다. 그의 사실적 수법은 종교화, 역사화, 정물화에서 뿐만 아니라 특히 풍속화에서 독자적인 특성을 발휘하였다. 대표작으로는 상기한 것 외에도 《트럼프 놀이를 하는 여자》와 《사기도박자》, 종교화로는 《그리스도의 매장》, 《이집트로의 도피》 등이 있다. 1610년 사망

카라치 _Carracci_ 16세기 후반 클래식*의 전성기 후에 절충주의(折衷主義)*를 이념으로 하여 이탈리아의 볼로냐에서 활동한 화가 가족. 이들을 특히 볼로냐파*(派)라고 한다. 이들은 볼로냐에서 미술학원을 설립하여 회화의 역사, 이론, 실기, 해부학, 원근법* 등을 가르쳤다. 라파엘로*, 미켈란젤로*, 티치아노*, 조르조네*, 코레지오* 등의 각자의 장점을 절충하는 것이 그들의 이상이었는데, 한편으로 너무 이론에 구애됨으로써 생명력이 없는 아카데미즘으로 빠지기 쉬운 약점을 지니고 있었다. 하지만 특히 코레지오의 후기 양식을 상호 도입하여 새롭게 발전시킴으로써 이탈리아 바로크 회화의 확립에 크게 기여하였다. 1) Lodovico _Carracci_ 1555~1619년 볼로냐에서 출생, 그곳에서 사망. 절충주의를 이상으로 하는 볼로냐파*(派)의 창시자이며 지도자. 이 파의 성격을 특히 분명하게 나타

내고 있다. 볼로냐의 여러 관리들에게 기증한 모뉴멘탈한 장식화를 많이 그렸다. 2) Agostino *Carracci* 1557~1602년 볼로냐에서 출생, 파르마(Parma)에서 사망. 1) 의 사촌 동생. 맡은 바의 주된 일은 동판화 제작이었다. 특히 베네치아파 화가의 작품을 새롭게 힘찬 선으로써 동판으로 복제하였다. 3) Annibale *Carracci* 1560~1609년 볼로냐에서 출생, 로마에서 사망. 2) 의 동생. 1595년 이후 로마에서 활동하면서 처음에는 코레지오*, 후에는 라파엘로*에 심취하였다. 풍려한 장식 벽화에 독창적인 재능을 보였다. 이 분야의 대표작은 로마의 팔라초 파르네제(Palazzo Farnese)의 장식을 맡아 제작한 그리스 신화에서 취재한 신화화(神話畫)(1597~1604년)이다. 그리고 《누에콩을 먹는 사람》에서는 철저한 사실주의를, 《이집트로의 도피》에서는 고전주의적 질서와 서정성을 나타내고 있다. 그 밖에 또 그는 제단화나 초상화에도 뛰어났으며 풍경화에서도 새로운 일면을 개척하였다.

카롤루스-뒤랑 *Carolus-Duran* 1837년 프랑스 릴(Lille)에서 출생한 화가. 파리에서 배웠으며 이어서 이탈리아, 스페인을 여행, 특히 스페인에 가서는 베라스케스*의 영향을 받았다. 초상, 풍경, 역사, 종교화 등의 기법이 뛰어났지만 그 묘법에는 양불량(良不良)의 비평이 가해지기도 했다. 1917년 사망.

카롤링거 왕조 미술[영 *Carolingian art*, 독 *Karolingishe kunst*] 카롤링거 왕조는 프랑크 왕국 제2의 왕조로서 751년 메로빙거 왕조의 궁재(宮宰: Majordomus)였던 칼 마르텔(*Karl Martell*, 689~941년, 재위 714~741년)의 아들 페팽(프 *Pépin*, 독 *Pippin*, 영 *Pepin*, 재위 751~768년)이 왕위에 오르면서 시작되었다. 페팽의 맏아들인 칼 대제(*Karl* 大帝)(또는 샤를마뉴 대제, 재위 768~814년)는 마침내 800년에 로마 황제가 되었다. 그 후 834년에 이탈리아, 독일, 프랑스의 세 왕조로 분열되었다. 이탈리아 왕조는 875년에, 독일의 왕조는 911년에, 프랑스의 왕조는 987년에 각각 단절되었다. 여기서 특히 8세기 말부터 10세기 전반까지 이르는 프랑크 제국의 카롤링거 왕조 시대에 번창한 미술을 카롤링거 미술이라고 한다. 구체적으로 말하면 제국(帝國)의 칭호와 더불어 고대 로마 문명을 프랑크 제국에 부흥시키려는 야심적이고도 의식적인

복고 정책의 일환으로서 칼 대제와 그의 측근자들에 의해 북유럽에서 형성된 것이다. 이러한 시도의 노력은 마침내 놀랄만큼 광범위하게 성공을 거두었다. 따라서 그 결과 〈카롤링거 왕조 시대의 고대 부흥〉이라는 호칭이 붙게 되었는데, 이는 켈트-게르만적 정신이 지중해 세계의 정신과 순수하게 융합된 최초의 산물로서 문화사적으로도 매우 중대한 단계를 의미하고 있는 것이다. 이 미술은 메츠(Mets), 랭스(Riems), 센트 갈렌(St. Gellen) 등 각각의 지방에 형성된 유파의 궁정 예술로서 번영하였다. 근본 사상 내지 형식이라는 점에서 볼 때 비잔틴 및 고대의 요소로 되돌아간 특히 바질리카*식 성당 건축에서 비롯되는 나중 시대의 새로운 형식 발전을 시사(示唆)하였다. 특히 메츠의 건축가 오도(*Odo*)의 설계에 의한 성 비탈레(S. Vitale) 교회를 모델로 한 아헨의 궁중 대성당은 새로운 건축 양식으로 평가받고 있다. 이 건축에서의 특징은 예컨대 건축 주체에서 상당히 분리된 폭넓은 배랑(拜廊)과 계단이 있는 쌍탑(twin turret)으로 이루어진 성 비탈레 교회의 현관들이 교회당의 주축선(主軸線)에 비해 이상한 각도로 배치되어 있는데 비해 아헨의 궁중 대성당에서의 이러한 요소들은 높이 밀집된 구조부를 형성하며 주축선상에 똑바르게 배치되면서 또한 성당 그 자체의 구축과 밀착시켜 이룩한 기념비적인 현관 구축 즉 웨스트워크(Westwork)(독일어의 Westwerk에서 유래)이다. 이는 기록상 최고(最古)의 한 예이며 이후의 수 많은 중세 성당에서 흔히 나타난 쌍탑 형식 정면의 시작을 내포하고 있다. 이보다 더 정교한 웨스트워크는 카롤링거 왕조 시대에 건축된 최대의 바질리카식 성당인 생 리퀴에(St. Riquier)(또는 상튈라) 수도원의 그것이다. 이 건물에는 웨스트워크뿐만 아니라 애프스*도 초기 그리스도교의 바질리카식 교회당의 경우와는 달리 내진*(內陣)이라 불리어지는 사각형의 구획에 의해서 동쪽 익랑(翼廊)에서 분리되어 있었으며 궁륭*을 얹은 입구의 배랑과 신랑*(身廊)이 고차하는 곳에는 서쪽에 뿐만 아니라 동쪽에도 탑이 얹혀 있었고 또 나선형 계단이 있는 쌍탑도 붙어 있었다. 그러나 이 건물은 완전히 파괴되었는데, 문헌에 의해 밝혀진 설계에 따라 수 차례 개축을 거듭하였다. 그 결과가 뒤에 가서는

근본적인 중요성을 갖게 되었다. 현존하는 이 시대의 가장 중요한 건축은 8각으로 이루어진 매우 큰 돔*(dome)을 얹은 《아헨 대성당(Aachener Münster)》(805년 獻堂)을 비롯하여 풀다(Fulda)의 《미하엘 예배당》, 《산 게르미니 드 프레 예배당》 등이다. 그리고 문헌상의 자료에 의하면 카롤링거 왕조의 교회당에는 벽화*, 모자이크*, 부조* 등이 있었다고 전해지지만 안타깝게도 거의 전부 없어졌다. 다만 카롤링거 왕조 미술의 화려한 특질을 뒷받침하는 유품으로서 다수의 미니어처*, 상아 세공, 금속 제품 등과 칼 대제의 분묘에서 출토되었다고 전해지는 〈복음서〉에 들어 있었던 《성 마테오》(빈 미술사 박물관), 카롤링거 왕조의 필사본 중에서도 가장 비범한 작품을 제작한 랭스파(Riems)의 작품 《유트레히트 시편(詩篇)》, 《런디우 복음서》의 화려한 겉표지(뉴욕, 피어폰트 모건 도서관) 등이 현존하고 있을 뿐이다.

카롤스펄트 Julius Schnorr van *Carolsfeld* 1794년 독일의 라이프치히에서 출생한 화가. 1818~1827년 로마에서 처음에는 나자레파*에 친근하다가 나중에는 라파엘로*, 미켈란젤로*에 경도되었으며 귀국 후에는 뮌헨 및 드레스덴의 미술학교 교수가 되었다. 많은 역사적 벽화 외에 240장의 성서의 목판 삽화가 널리 퍼져 있다. 1872년 사망.

카뤼아티데스[희 *Karyatides*, 영 *Caryatid*] 건축 용어. 여상석주(女像石柱). 그리스 건축에서 기둥으로 원주 대신에 쓰여진 대리석을 조각한 옷을 입은 여인상. 아틀란테스*(男像柱)의 반대. 카뤼아티데스라고 하는 그리스어의 원래의 뜻은 고대 희랍의 고대 도시 라코니아(Laconia)에 있었던 카뤼아이(Karyai) 거리의 소녀들을 말한다. 비투르비우스*가 전하는 바에 의하면 페르시아 전쟁 때 라코니아의 카뤼아이 거리의 주민들이 적에게 편을 들었다는 이유 때문에 그 벌로서 이 거리의 남자들은 피살되었고 여자들은 노예로서 노역을 부과받았다. 당시에 본보기를 위하여 대들보를 짊어지는 여상(女像)을 만들었고 이것을 공공 건조물의 지주로 쓰여지게 되었다고 한다. 이와 같은 전설은 그렇다 하고, 그리스 최고(最古)의 유품은 델포이(Delphoi)에서 발견된 두 개의 여성주 즉 《시프노스인의 보고(寶庫)》(Treasury of the Siphnians)

(기원전 6세기 중엽)의 현관랑(玄關廊) 엔태블레추어*를 받치고 있던 것이고 가장 훌륭하고도 유명한 것으로는 에레크테이온*의 여상주(柱)이다. 중세에는 거의 채용되지 않았으나 근세 건축에서는 르네상스* 이후 종종 응용되고 있다.

카르나크 신전[영 *Temple at Karnak*] 건축 이름. 이 신전은 이집트의 카르나크에 남아 있는 아몬의 신전. 제12왕조 때 창건된 것이다. 처음에는 필론*이 결여되어 있었으나 제18왕조의 투토메스 1세가 이것을 증축하였고 이후 몇 왕이 필론이나 방(室)을 증축하여 전장 약 400m에 이르렀다. 스핑크스*에 이르는 긴 참도(參道), 거대한 필론, 웅장한 열주(列柱) 복도 등은 이집트 석조 건축의 거대한 양감을 발휘하고 있다. 벽이나 기둥에도 부조로 덮여 있다.

카르보니 Erberto *Carboni* 1902년 이탈리아 파르마에서 출생한 상업 미술가. 무솔리니 시대부터 국가 선전을 위한 인쇄물이나 디스플레이*의 디자인에서 새로운 경향을 보여 주었는데, 오늘날에 있어서도 그 신선함을 잃지 않고 있다. 만년에는 밀라노에서 활동하였다.

카르타[포 *Carta*] 포르투갈어로서 영어의 카드(card)와 같은 뜻. 장방형의 종이로 된 놀이 용구로서 표지에는 장식화된 인물상 또는 기호가 있다.

카르통[프 *Carton*, 이 *Cartone*] 1) 회화 용어. 원래는 마분지(馬糞紙)나 판지(板紙) 등을 말하지만 뜻이 전용되어 밑그림, 화고(畫稿)라는 의미로도 쓰인다. 즉 벽화* 기타의 대규모적인 그림이나 공예품(융단, 자수 등)을 만드는 준비 과정으로써 분필(초크), 목탄 또는 연필로 두꺼운 종이에 그린 화고(畫稿)를 말한다. 완성될 본그림과 같은 크기로 두꺼운 종이에 그리는 것이 일반적이다. 벽면에 옮기기 위해서는 흔히 얇은 종이의 밑그림(윤곽을 따라 바늘로 모사*한 것)이 쓰여진다. 이 모사한 것을 소정의 벽면에 밀착시키고 바늘로 뚫은 작은 구멍에 숯가루를 뿌려서 소묘의 윤곽을 옮긴다. 2) 영어의 카툰(cartoon)은 밑그림, 화고(畫稿)의 뜻 외에 신문이나 잡지에 복제되는 정계의 시사 만화 및 풍자화라는 뜻으로도 쓰여진다.

카르투쉬[프 *Cartouche*] 공예 및 건축 용어. 1) 두꺼운 종이의 양 끝이나 한쪽 끝에

말려지기 시작한 듯한 장식 디자인. 2) 무늬나 문자 등을 그리 기 위한 편액(扁額)으로, 종이 끝이 말려 올라간 모습을 말한다. 주위 전체가 매우 굽은 것도 있다. 바로크* 건축 장식에 흔히 쓰였다. 3) 나무판이 아니고 종이 위에 그려진 그렇게 휜 제재(題材)의 디자인도 이렇게 부른다. 4) 또 두터운 종이와는 상관없이 그냥 불규칙적인 모양의, 장식적인, 언저리를 꾸불꾸불하게 만든 테두리의 디자인도 흔히 이렇게 부르고 있다.

카르티에-브레송 Henri Cartier-Bresson
1908년 프랑스에서 출생한 사진 작가. 1930년부터 회화에서 사진으로 완전히 전환하여 제2차 대전 중에는 프랑스군 사병으로서 영화 사진반에 소속되어 활동하다가 1940년 독일의 포로가 되었다. 세 번째의 탈출에 성공하여 조국 프랑스를 위해 레지스탕스 운동에 투신하는 한편 보도 사진 작가로서 그의 재능을 발휘하였다. 특히 대상의 본질을 순간적으로 포착하는데 매우 능하였다. 작품집으로는《결정적 순간》(1952년)이 있다.

카르파치오 Vittore Carpaccio 1450?년 이탈리아에서 출생한 화가. 베네치아 초기 르네상스 시대에 활동한 특이한 화가. 출생지는 불명. 라자로 바스티아니(Lazzaro Bastiani, 1430?~1512년) 및 젠틸레 벨리니(→벨리니 2)의 제자. 주로 풍속화풍의 로망적인 종교화와 역사화를 그렸는데, 거기에 여러 가지 베네치아의 서민생활에서 소재를 취하여 표현하였다. 온화한 목가적 내용이나 장엄한 설화식 묘사에 뛰어났던 그는 세부(풍경, 실내 등)를 언제나 매우 꼼꼼하게 그렸다. 성자 전설(聖者傳說)을 소재로 한 연작(連作)을 4종류 시도 하였는데, 그 중에 대표적인 작품은《성 우르술라 이야기》를 다룬 연작 9점(1490~1495, 베네치아 아카데미)이다. 이 작품 속에는 당대의 베네치아 풍속이 성녀의 전설과 함께 표현되어 있다. 이외에도 주요 작품으로는 베네치아의 산 비탈레(S. Vitale)교회의 제단화와 산 조르조 델리 스키보네의 벽화 등이 있다. 아들인 베네데토(Benedetto) 및 피에트로(Pietro)도 화가였다. 1525?년 사망.

카르포 Jean Baptiste Carpeaux 1827년에 태어난 프랑스의 조각가. 제2제정 시대(1850~1870년)에는 프랑스 조각을 대표한 제일의 작가이기도 함. 발랑시엔(Valenciennes) 출신.

일찌기 파리에서 뤼드*에게 발탁되어 배운 뒤 그의 권유로 뒤레(Francisque Joseph Duret, 1804~1865년)의 문화에 들어가 배웠다. 1854년 살롱*에《신에게 자기 아들을 수호해 주기를 기도하는 헥토르》를 출품한 결과 로마상을 받고 로마에 유학하였다. 유학 초창기에는 베르니니*의 조각에 깊은 관심을 가졌으나 유학 4년째인 1860년에 만든 격렬한 회화적인 군상(群像)《우고리노와 그의 아이》를 발표하여 로마에서 대호평을 받았다. 그러나 파리의 아카데미에서는 평판이 좋지 못했다. 이 작품에서는 미켈란젤로*와 고대 조각《라오콘》*을 연구한 흔적이 엿보인다. 파리로 돌아온 후에는 초상 조각으로 호평을 받아 상류 사회의 환영을 받았으며 특히 나폴레옹 3세의 초청으로 궁정 조각가로 활동하면서 황족이나 귀족들의 초상을 제작하였다. 또 1886년에 튈를리궁(Tuileries 宮)의 파비용(pavillon; 별장)프리즈*에 부조로 장식한《플로라》로 레종 도뇌에르(Légion d'honneur; 프랑스의 최고 훈장)를 받았으며 1869년에는 파리 오페라 극장 정면을 장식한《무용군상(舞踊群像)》을 제작하였다. 이 작품은 가르니에*의 설계에 의해 이룩된 네오-바로크(Neo-Barque) 건축인 극장 자체와도 매우 잘 조화되는 것으로서, 젊은 신(神)을 중심으로 원을 그리며 춤추는 나부(裸婦) 군상이 보여 주는 정력적인 약동은 당시 고전주의*풍의 지배하에 있던 보수적인 프랑스인들로부터 오히려 비웃음을 받아야만 했었다. 1872년에 제작한 그의 마지막 작품이 되어버린 뤽상부르(Luxembourg) 공원의 분수에 제작한 4인의 여인상이 천구(天球)를 떠받치고 있는《세계의 네 개 부분》을 살롱에 출품한 뒤 그는 1875년 48세의 아까운 나이로 병사하고 말았다. 그의 작품은 철저하게 사실적이어서 인간을 생생하게 묘사했기 때문에 인체에는 생명감이 넘치며 나아가 군상의 경우에는 자태의 움직임이나 구성으로부터 자유 분방한 극적 힘이 솟아나고 있다. 한 마디로 그는 조각을 회화적인 움직임과 발랄함을 통해 표현한 조각으로서 당대의 고전파 조각가들로부터 받은 냉혹함을 극복하면서 로망파의 정열적 작풍을 지속한 투지의 인물이었다.

카를뤼 Jean Carlu 1900에 출생한 프랑스의 상업 미술가. 처음에는 건축을 배웠으나

선전 미술 쪽에서 재능을 발휘하여 명성을 떨쳤다. 2차 대전 중에서 프랑스 정부 정보성 직원으로서 1940년 미국에 파견되어 대독(對獨) 전쟁 포스터*를 제작하였다.

카리아티드(영 *Caryatid*)→카뤼아티데스

카리에라 Rosallba *Carriera* 1675년 출생한 이탈리아의 화가. 파스텔로 초상화를 잘 그린 베네치아의 여류 화가. 일찌기 로코코*의 경묘(輕妙)함을 훌륭하게 표현하였다. 1757년 사망.

카리에르 Eugène Anatole *Carrière* 프랑스의 화가. 1849년 구르네(Gournay)에서 출생. 소년 시절에는 석판 화가의 문하생이었으나 후에 라투르*의 파스텔화를 보고 강한 감화를 받아 회화로 전향하였다. 1870∼1876년 파리에서 카바넬*에게 사사하였다. 마음에 떠오르는 영상을 화면에 그려보는 방법을 궁리한 끝에 색채를 다 쓰지 않고 단색으로 그려서 빛과 그림자의 관계를 깊게 하여 인물을 음영(陰影)에 매몰되듯 녹임으로써 나타나는 부드러운 정감 및 색조로 모자(母子)간의 애정을 소재로 한 인물화를 즐겨 그렸다. 다색(茶色)을 주조(主調)로 하여 마치 베일을 통해서 보는 것처럼 엷은 명암 속에 윤곽을 융합시켜 일종의 불가사의한 미를 보여 주고 있는데, 비록 박력과는 먼 표현이지만 인상(人像)에는 꿈 속을 보는 듯한 강한 호소력이 있다. 주요작은 《모성》, 《키스》, 《사상(思想)》 등이며 알퐁스 도데(Alphonse *Daudet*)와 베를레느(Paul *Verlaine*)의 초상화도 남기고 있다. 그는 1898년 파리에 미술학교를 설립하여 〈카리에르 아카데미(Acadêmi Carrièr)〉라 명명하였다. 이 미술학교는 불과 수년 동안 존립했지만 설립자보다 학생들에게 더 많이 기억되었다. 후에 포비슴*의 주축 인물인 마티스*, 드랭*, 라프라드* 등이 1899년 당시 이 학교의 학생이었다. 카리에르 자신은 이 학생들의 혁명적 사상을 전혀 이해하지 못했지만 학생들 개개인이 지닌 재능을 일깨워준 유능한 미술 교육자였다. 특히 로댕*은 이 화가로부터 커다란 영향을 받았다. 1906년 사망

카리지에 Alois *Carigiet* 1902년에 출생한 스위스의 상업 미술가. 비교적 오래 전부터 스위스의 관광포스터 및 PKZ의 포스터로 널리 알려진 작가. 회화적이며 색채가 곱다. 농가에서 태어난 그는 처음 실내 장식을 배웠는데, 나중에 상업 미술에 몰두하였으며, 삽화도 그렸다.

카리테스[희 *Kharites*] 로마명은 그라티아에(라 *Gratiae*) , 영어로는 그레이세스(*Graces*), 독일어로는 그라치엔(*Grazien*). 그리스 신화 중에 등장하는 세 자매 여신으로 우미, 매력, 기쁨을 상징하는 즉 아글라이아(*Aglaia*), 에우프로시네(*Euphrosyne*) 및 탈리아(*Thalia*) 이다. 아프로디테*(비너스)의 시녀로서 등장하는 수가 많다. 처음에는 가벼운 옷차림을 한 모습으로 표현되었으나 스코파스 프락시텔레스* 시대(기원전 4세기) 이후는 보통 나체로 다루어졌다. 일반적으로 손을 이어잡고 있거나 혹은 끌어 안은 모습으로 표현되고 있다.

카마이외[프 *Camaïeu*] 1) 부조로 가공한 옥돌(水磨石) 또는 조개 껍질. 카메오*와 같은 부류(部類). 2) 단색화, 단채면(單彩面). 즉 나무, 캔버스, 도자기, 유리 등에 하나의 유채색으로 오로지 명암과 농담으로만 모델링*을 그리는 명암 표법을 말한다. 이와는 반대로 무채색의 농담만으로써 모델링을 그리는 그리자이유(프 grisaille)와는 구별된다.

카마인[영 *Carmine*, 프 *Carmin*] 그림물감의 색 이름. 멕시코 혹은 중앙 아메리카산의 연지벌레를 가열, 건조시킨 코치닐(cochineal) 이라는 분말로 만드는 심홍색 물감. 처리 방법에 따라 크림슨 레이크(crimson lake), 스칼릿 레이크가 된다. 요즘은 일반적으로 알리자린(alizarin)으로 만든다. 변색은 되지 않으나 내광성(耐光性)이 약하다.

카메라[영 *Camera*] 작은 구멍을 통해 들어오는 빛에 의해 어두운 실내의 벽에 바깥 경치가 비친다는 것은 예로부터 알려져 있었는데, 이 원리를 이용하여 만든 카메라 옵스쿠라*가 16세기경부터 풍경 스케치의 도구로 사용되고 있었다. 카메라는 이 명칭에서 유래하는 것으로서 사진기 전반을 가르키는 말이며 각국에서 사용되고 있다. 다만 프랑스에서는 아파레이유 또는 아파레이유드 포토(appareil de photo)라고 하며 camera는 영화 촬영기를 말한다. 1) 카메라의 구조─ 카메라는 눈의 구조와 닮아서 렌즈(水晶體), 조리개(虹彩), 셔터(눈꺼풀), 영상면=감광막(綱膜), 렌즈 이외로부터의 빛을 막는 상자(眼球)로 이루어져 있다. 2) 렌즈─ 렌즈는 특수하게 조성

된 광학(光學) 유리로 만들어진다. 볼록 렌즈 한 개로는 구면수차(球面收差), 색수차(色收差) 기타의 결점이 있으므로 이를 수정하기 위해 모양이나 성질이 다른 렌즈 두 개 이상을 조합시키는데, 보통 3~4개, 고급의 것은 6~7개로 구성한다. 초점거리는 렌즈의 주점(主點; 한 개의 렌즈에서는 그 두께의 중심 근처)에서 초점까지의 거리를 말하며 f=7.5 cm라는 식으로 표시한다. 일반적으로 6×6판(식스판)에서는 7.5cm, 35mm판(라이카판)에서는 5cm의 것을 표준 렌즈, 이보다 짧은 것을 단초점(短焦點) 또는 광각(廣角) 렌즈, 긴 것을 장초점(長焦點) 또는 망원(望遠) 렌즈라 하고 있다. 초점 거리가 같아도 렌즈의 크기가 다르면 영상의 밝기가 달라지게 된다. 밝을 수록 짧은 노출 시간으로 촬영할 수 있다는 것은 말할 것도 없다. 밝기를 표시하는 데는 F넘버를 쓰는데 이것은 렌즈에 들어가는 평행 광선의 지름(죄었을 경우 조리개의 구경) ϕ로 초점 거리 f를 나눈 수치 즉 $F=f/\phi$ 인데 영상의 밝기$(f/\phi)^2$에 비례한다. 조리개를 전개하였을 경우의 F넘버는 그 렌즈의 성능을 표시하는 중요한 수치인데, 수치가 작을수록 고급 렌즈라 한다. 렌즈의 밝기를 높이는 방법의 하나로 코팅이 있다. 이것은 렌즈의 표면에 플루오르화 마그네슘 등의 물질을 1/1,000mm 정도의 두께로 막을 입혀 빛의 반사를 방지한 것이다. 3) 셔터— 크게 렌즈 셔터와 포컬플레인 셔터로 나누어진다. 전자는 보통 렌즈계의 중간(조리개 바로 앞)에 두어지며 몇 장의 금속제 날개가 개폐한다. 여기에는 레버 세트 타입와 세트 레버 타입가 있다. 전자는 속도 변화가 적은 간단한 구조의 것으로서 주로 값이 싼 카메라에 사용되고 후자는 미리 세트해 두고 다른 레버로 셔터를 누르는 것으로서 속도 변화의 폭이 넓은 외에 이중 노출 방지 기타의 장치를 마련할 수가 있다. 포컬플레인 셔터는 감광막의 바로 앞으로 간격이 있는 막이 통과하는 것으로서 고속 노출이 가능하다는 것과 렌즈 교환에 지장이 없다는 잇점이 있다. 한편 모든 감광면에 동시에 노출되지 않기 때문에 동체(動體) 촬영의 화상(畵像)에 뒤틀림이 생기는 경우가 있고 또 노출 불균형을 일으키는 결점이 있다. 4) 카메라의 종류— 일반용에서부터 프로용에 이르기까지 그 종류는 많으나 사용하는 필름

의 사이즈를 기준으로 분류한다면 다음과 같이 된다. ① 35mm 카메라… 35mm표준(스탠다드) 영화용 필름을 사용하는 카메라. 필름의 폭은 35mm로서 화면을 24×36로 취한 것을 풀 사이즈(full size), 24×18 를 하프 사이즈(half size), 24×24mm를 스퀘어 사이즈(square size)라고 한다. 다음과 같은 종류가 있다. ⓐ 1안(眼) 리프 카메라(reflex camera)… 렌즈를 지난 광선을 보다 내부의 45°에 놓여진 거울면이 위로 유도하고 5각형의 펜터프리즘으로 파인더에 정립 정상(正立正像)을 맺어놓는 형식의 카메라. 렌즈를 통해서 거울면 혹은 펜터프리즘에 도달한 광선을 미터로 측정하는 방식을 TTL이라 하며 현재 1안 리프의 대부분의 기종이 이 방식을 취하고 있다. 1안 리프 형식은 시차(視差; parallax)가 없으면 노출 측정의 정확성으로 인해 오늘날의 일반 카메라의 주류로 되어 있다. 교환 렌즈의 사용에는 가장 유리하다. 셔터는 포컬플레인 셔터가 대부분이다. ⓑ EE 카메라… electric eye 카메라의 준말. 피사체에서의 반사광을 카메라의 노출계로 측정하여 이것과 연동(連動)하는 조리개 또는 셔터에 의해 자동적으로 적정 노출을 결정하는 방식의 카메라. 셔터의 속도를 설정하면 거기에 어울리는 조리개가 자동적으로 결정되는 셔터 속도 우선식, 셔터와 조리개가 일체로 된 프로그램 셔터 방식 등이 있다. 풀 사이즈에서는 파인더의 안쪽 이중상 합치식의 연동 거리계가 붙은 것이 많고, 하프 사이즈에서 목측(目測)으로 핀트를 맞추는 것이 많다. 셔터는 렌즈 셔터, 수광소자(受光素子)에는 CdS(黃化 카드뮴) 또는 Se(셀렌 光電池)가 사용되고 있다. 취급이 간편하기 때문에 기념 사진, 스냅 사진 등을 비롯하여 가정의 기록용으로서 사용된다. 고급 EE 카메라에는 IC(集積回路)를 짜넣어 노출광의 정밀도 향상을 도모한 1안 리프 형식의 것도 있다. ② 브로우니 카메라… 브로우니 필름(Brownie film; 120, 220 롤 필름)을 사용하는 중형 카메라로서 화면은 기종에 따라서 6×4.5cm(세미판), 6×6cm(식스판), 6×7cm, 6×9cm 등의 사이즈가 있다. 같은 카메라로 부속 부품을 교환할 수 있는 어태치먼트(attachment)나 필름 홀더(Film holder)의 교환에 의해 2, 3종의 화면 찍기를 할 수 있는 기종도 있다. 다음의 종류가 있다. ⓐ 1안 카

메라… 화면 사이즈는 6×6cm판, 6×6cm와 세미판 겸용, 6×7cm의 기종도 있어 어느 것이나 렌즈 교환이 가능하다. 포컬플레인 셔터를 쓰는 것과 렌즈 셔터를 쓰는 것이 있다. ⓑ2 안 리프 카메라… 6×6cm판이 대부분이며 파인더용과 촬영용의 2개의 렌즈를 장착한 카메라. 파인더는 정립 좌우역상(正立左右逆像)이며 근거리 촬영시에는 시차(視差)가 생긴다. 고급 기종에는 보정 장치가 붙어 있다. ⓒ 렌지 파인더 카메라… 이중상 합치식 거리계 연동 파인더가 있는 카메라. 스포츠 파인더를 사용할 수도 있고 렌즈 교환도 된다. ③ 대형 필름 카메라… 4×5인치판, 캐비닛판(cabinet판), 8×10인치판 등 대형 필름 또는 건판(乾板)을 사용하는 카메라. 연동 거리계와 핀트 글라스 양용의 것도 있으나 핀트 글라스 전용의 뷰 카메라(view camera; 組立 카메라)가 많다. 핀트 글라스에서는 도립 좌우역상(倒立左右逆像). 씌우는 천으로 어둡게 해서 핀트 맞추기를 한다. 조절 기구 부착으로 상업 사진, 대형 확대용 사진, 건축 사진 등 프로용으로도 사용된다. 조립 카메라도 이 범주에 들어간다.④ 16mm 필름 카메라… 16mm 영화용 필름을 사용하는 소형 카메라. 화면 사이즈는 12×17mm, 10×14mm 등이 있다. 간단한 EE 카메라가 많으나 일반 카메라에 필적하는 성능을 갖춘 정밀 카메라도 있다. ⑤ 카드리지 필름 카메라(cardridge film camera)… 필름 넣기의 간이화와 되돌리기를 할 필요가 없게 한 것이다. ⑥ 기타의 카메라… 사용 필름에 의한 분류 외에 다음과 같은 카메라가 있다. ⓐ 스테레오 카메라(stereo camera)… 입체 사진을 찍기 위한 카메라. 피사체를 인간의 눈과 마찬가지로 수평으로 나란히 있는 2개의 렌즈로 동시에 2개의 화면에 촬영하고 이렇게 해서 얻은 2개의 화면을 스테레오 뷰어에 세트에서 두 눈으로 보면 피사체가 입체적으로 보인다. ⓑ 프레스 카메라(press camera)… 신문사의 사진 기자가 흔히 사용하였던 탓으로 이 이름이 붙었다. 화면 사이즈는 6×9cm판, 4×5인치판 등으로서 브로우니 필름 또는 팩 필름을 사용한다. 렌즈의 교환 가능, 연동 거리계(連動距離計)와 핀트 글라스 양용, 싱크로 장치(synchronizer), 스포츠 파인더 등 뉴스 사진의 모든 용도에 사용할 수 있는 기능을 갖추고 있다. ⓒ 폴라로이드 랜드 카메라

(Polaroid Land camera)… 1947년 미국 랜드 박사(Dr. E. H. *Land*)가 발명한 것. 촬영 후 15~45초에서 흑백 또는 컬러 사진이 암실없이 얻어진다. 당초에는 흑백 사진이었으나 1962년 컬러가 완성되었다. 기념 사진 등에서는 인원수대로 촬영하지 않으면 안된다든가 사진 1매당의 단가가 비교적 비싸다는 결점은 있으나 촬영한 사진을 즉석에서 볼 수 있다는 것이 최대의 장점이다. 상업 사진의 촬영이나 대형 카메라로 촬영할 경우 미리 폴라로이드로 그 촬영 효과를 확인한 뒤에 보통 필름으로 촬영하는 방법을 쓰기도 한다. ⓓ 항공 사진용 카메라… 헬리콥터, 소형 비행기 등에 부착시킨 대형의 전용 카메라. 항공 일반 사진, 측량 사진, 조사 사진 촬영에 사용된다. ⓔ 제판(製版) 카메라… 인쇄의 제판용 필름 작성 카메라. 위(胃) 카메라 등의 의학 검사용 특수 카메라이다. ⓖ 시네(영화) 카메라… 사용 필름에 따라 8mm, 16mm, 35mm, 70mm 카메라가 있다. 일반적으로 8mm는 가정용, 16mm와 35mm는 보도용, 35mm와 70mm는 극장용으로 사용되고 있다.

카메라 아이[영 *Camera eye*] 카메라의 렌즈를 통해서 보는 눈을 말함. 독자적인 카메라 아이는 사진에 의한 디자인의 내용을 좌우하는 것이라 할 수 있다.

카메라 앵글→앵글

카메라 옵스쿠라[라 *Camera obscura*] 실물 사생용 어둠상자(暗箱子)라는 뜻. 볼록 렌즈를 통해서 들어 오는 광선이 어둠상자 내부의 배면에 사물이 꺼꾸로 영상을 낳게 하는 구조(옛날에는 렌즈 대신에 작은 구멍을 뚫었다). 근대의 사진 카메라의 원형. 화가 특히 풍경화가나 건축 및 도시의 경관을 제재로 하는 화가가 원근법*에 알맞는 현실의 정확한 광경을 묘사하기 위한 수단으로 이것을 이용하였다. 이것을 응용하기 시작한 시기는 원근법 안출(案出)의 시대(1430~1440년)인데, 이미 알베르티*가 카메라 옵스쿠라의 전신을 만들었다고 한다. 18세기에는 널리 보급되었는데, 벨로트 카날레토(→카날레토 2) 등도 도시 풍경을 그리는 보조 수단으로 이를 사용하였다.

카메레스(*Kamares*)→ 에게 미술 항아리
카메론 Julia Margaret *Cameron* 영국의 여류 사진 작가. 1815년 인도에서 출생하였고,

1838년에 결혼하여 카메론 부인이 되었다. 48세 때 사진을 시작하여 끝까지 아마추어로서 활동하였다. 빅토리아 왕조 시대의 저명 인사를 많이 찍었는데 그녀의 초상 사진은 거의 클로즈업이며, 모델의 성격을 약동적으로 나타내었다. 1875년에 인도로 돌아가 1879년 실론 섬에서 죽었다.

카메오[이 *Cammeo*, 영 *Cameo*, 프 *Camee*, 독 *Kamée*] 1) 부조로 가공한 보석 또는 패각(貝殼) 등의 작은 장신구나 소공예품을 지칭하는 말. 보통 빛깔을 달리하는 둘 또는 세 개의 층으로 되어 있는데, 흔히 어두운 색의 바탕에 밝은 색의 초상 등을 돋아나오게 한다. 젬마* 중에서 음각*(沈彫, 凹刻)인 인탈리요*에 대해 카메오는 상(像)을 부조로 나타낸 것을 뜻한다. 재료로서는 마노(瑪瑙), 호박(琥珀) 등이 일반적이다. 2) 석고나 착색한 밀랍을 올록볼록하게 붙여 부조처럼 만든 사진화(寫眞畫)도 카메오라고 한다.

카므앵 Charles *Camoin* 프랑스 화가. 1879년 마르세유의 장식 미술가 집에서 태어나 미술학교에서 모로*의 가르침을 받았으며 거기서 마티스*와 알게 되어 포브*에 참가하였다. 그의 화풍은 청신하고 색채를 자유롭게 구사할 줄 아는 특징이 있었다. 1965년 사망.

카민→카마인

카바넬 Alexandre *Cabanel* 1823년 프랑스 몽펠리에(Montpellier)에서 출생한 화가. 1840년 미술학교에 입학하여 피코(Francois E. *Picot*, 1786~1868)에게 사사하였으며, 1845년 장학금으로 로마의 프랑스 아카데미에서 5년간 유학하였다. 귀국 후에는 모교의 교수가 되었고 또 다비드*(J.L.)의 고전주의*를 답습하여 《모세의 매장》(1852년)을 비롯한 그 밖에 일련의 작품을 제작하였다. 《쿠잔 아글라에》(1857년), 《오셀로》(1856년), 《비너스의 탄생》(1863년) 등은 그의 대표적인 걸작으로써 파리의 뤽상부르 미술관에 소장되어 있다. 또 《낙원 추방》 등은 면밀한 구도 속에 묘선이 아름다운 풍만한 여인상을 아카데믹한 유려한 색조로 그렸다. 파리 시내에 있는 그의 사저(私邸)에는 그의 천정화가 그려져 있었는데, 보다 독자적이며 자유롭고 정력적인 창작력을 보여 주고 있다. 빈에 열린 세계 박람회에 출품한 《프란세스카 드 리미니》와 《파울로 마라테스타의 죽음》은 그 사실주의적 해석으로 호평을 받았다. 나폴레옹 3세를 알게 되어 그의 초상화를 그렸다. 1889년 사망.

카발리에 투시도법(透視圖法)[독 *Karvalier perspektive*] 직립한 사람의 눈 높이보다 약간 높은 시점(視點). 예컨대 기사(騎士: kavalie)가 본 일종의 평행 투시도법. 그러나 이 말은 실제로 원근법*으로 통일되어 있지 않은 경우에도 쓰이고 있으며 그런 뜻에서 고대 아시리아의 수렵도(狩獵圖)(특히 기원전 7세기)는 그 선구라고 말할 수 있다.

카발카젤레 Giovanni Battista *Cavalcaselle* 이탈리아의 미술사 학자. 1820년 북부의 베로나 지방에서 출생하여 1897년 로마에서 죽었다. 1848년의 이탈리아 통일 운동에 협력, 그 때문에 1849년 영국으로 망명했다가 1859년 귀국하여 미술 총재의 요직을 역임하였다. 대표적인 저서 《이탈리아 회화사》 6권은 영국인 크로(Joseph Archer *Crowe*)와 공동 저작한 것인데, 1864년부터 1870년까지에 걸쳐 출간한 역작이다. 기타 저서는 《The early Flemish Painters: 2ed, 1872년》, 《A new history of paining in Italy from the II to the XVI contury, 3v, 1908년》, 《A history of painting in North Italy, 3v, 1912년》 등이 있다.

카베아[라 *Cavea*] 건축 용어. 고대 로마 극장의 관람석. 반원형이나 말굽 모양의 계단석. 그리스 극장과 마찬가지로 한 줄 또는 두 줄의 수평 횡단 도로에 의하여 1층, 2층 또는 3층식으로 나누어지며 또 같은 간격으로 된 방사상(放射狀)의 계단 통로가 마련되어 있다.

카벤 Alvar *Cawén* 핀란드의 화가. 1886년 출생. 파리에서 공부했고 처음에는 퀴비슴*의 경향을 띠다가 점차 표현주의*로 옮아갔다. 특히 뭉크*의 감화가 강하다. 작품으로는 주로 인물화와 정물화가 많다. 1935년 사망.

카브리올[프·영 *Cabriole*] 공예 용어. 상부가 외부를 향해서 커브하고 하부가 안쪽으로 커브하여 아래에까지 이르는 동물의 뒷다리처럼 밖으로 다리가 뻗은 가구(家具)를 말함. 18세기 로코코* 양식의 가구에서 즐겨 쓰던 가구의 다리 형식이다.

카사트 Mary *Cassatt* 1845년에 출생한 미국의 여류 화가. 프랑스인 피를 받아 펜실베니아주 피츠버그 출신으로 어려서는 파리서 살았고 23세 때 이탈리아, 스페인, 벨기에

에서 배웠다. 후기 인상주의* 작가에 속한다. 1926년 사망.

카사트킨 Nikolai Alekseevitch *Kasatkin* 러시아의 화가. 1859년 모스크바에서 판화가의 아들로 태어난 그는 모스크바 미술학교에서 페르프*의 지도를 받았다. 이동파*에 참가한 후 야로셴코(Nikolai Alexandrovitch *Yaroshenko*, 1846~1898년), 미야소에도프* 등과 더불어 핵심적으로 이동파*의 전통을 발전시켰다. 1892년에는 도네츠 탄전으로 가서 광부들의 생활을 감동적으로 그렸다. 당시의 작품으로는 《석탄줍기》,《탄광부》,《교대》 등 걸작이 많다. 그는 또 사회주의 리얼리즘*을 창시한 화가 중의 한 사람으로도 알려져 있다. 1930년 사망.

카산드라[희 *Kassandra*] 그리스 신화 중 트로야의 왕 프리아모스(*Priamos*)의 딸. 자신을 사랑하고 있는 아폴론*으로부터 예언의 능력을 받아 트로야의 함락을 예언하였으나 아폴론의 사랑을 배신한 댓가로 아무도 그녀의 말을 믿어 주지 않는 운명에 빠졌다. 그리고 트로야가 함락할 때 미케네의 왕 아가멤논*의 노예가 되었으며 후에 미케네에서 왕과 함께 왕비에게 암살당했다.

카상드르 *Cassandre* 프랑스의 상업 미술가. 본명은 Adolphe Jean—*Marie Mouron*. 1901년 소련의 하르코프(Kharkov)에서 태어났으며 파리로 나와 미술교육을 받기도 하였지만 거의 독학하였다. 1930년 이후 그의 작품은 발행인 《아린스 그래픽》에 인정된 뒤 프랑스적이며 혁신적인 많은 포스터*를 내놓아 세계의 포스터 사상 큰 발자취를 남겼다. 저서로 《디자인집(集)》이 있음. 1968년 사망.

카세인[영 *Casein*] 회화 재료. 우유 또는 대두(大豆) 속의 단백질을 변형시킨 것으로서 건락소(乾酪素)라고도 한다. 이를 건조시켜 분말 상태로 하여 카세인 아교를 만들어 밑바탕에 발라 이를 바탕으로 하여 물감과 생석회를 가하여 물로 녹이고 카세인을 섞어 그리면 색깔이 잘 먹는다. 이를 카세인화(畵)라고 한다. 다만 카세인화는 빨리 굳어지므로 재빨리 붓을 움직여야 된다.

카소네[이 *Cassone*] 이탈리아어로서 아름다운 조각이 된 목공 제품의 큰 상자. 이탈리아의 각 가정에서는 중요한 가구의 하나. 우리 나라의 함(凾)에 해당하는 것으로서, 15세기 것 중에 뛰어난 것이 많다.

카스타뇨 Andrea del *Castagno* 이탈리아의 화가. 1410?년 카스타뇨에서 출생. 우첼로*와 같은 시대의 사람. 주로 피렌체에서 활동하였다. 원근법*과 살붙임(modelling)에 뛰어난 화가로서 특히 인물화에서는 힘찬 조소적 사실미(彫塑的寫實美)를 보여 주고 있다. 주요작은 피렌체의 성 아폴로니아 성당의 카스타뇨 미술관(옛날에는 수도원의 식당이었던 곳)에 있는 벽화 《최후의 만찬》과 《그리스도 책형(磔刑)》을 비롯하여 《다비드》(워싱턴 내셔널 갤러리), 《마리아의 승천》(베를린), 《삼위일체》(피렌체, 산티시마 아눈치아타 성당), 《니콜로 다 트렌티노의 기마(騎馬) 자세》(피렌체 대성당) 등이 있다. 1457년 사망.

카스토르와 폴리데우게스[영 *Kastor and Polydeukes*] 그리스 신화 중 레다(*Leda*)와 제우스* 사이에서 태어난 쌍둥아. 디오스쿠로이(*Dioskuroi*)라고도 불리우며, 헬레네*의 형제. 특히 뱃사람의 수호신. 카스토르는 말타기, 폴리데우게스는 전투에 능했다.

카스틸리오네 Giuseppe *Castiglione* 1688년에 출생한 이탈리아의 신부(神父)로서 그림에 뛰어난 재능을 지녀 화가로서도 활동하였다. 1719년 북경에 가서 강희(康熙), 옹정(雍正), 건륭(乾隆) 세 제왕(帝王) 시대에 걸쳐 같은 이탈리아 신부인 지라르 데이니 및 프랑스 신부 아티레와 더불어 선교 활동을 펼치면서 한편으로는 청조(淸朝) 화가들에게 유럽식의 원근법*, 음영법 등의 사실화법을 전하였고 자신은 동양화를 배워 중국식 그림물감(단 자신이 고안한)과 종이, 비단을 사용하여 독자적인 화풍을 창출하였다. 그는 위 세 사람 중 가장 뛰어난 화가였다. 한명(漢名)으로는 郎世寧이라고 이름짓고 그의 작품에 신(臣)郎世寧이라고 낙관(落款)하였다. 특히 말을 잘 그렸으며 《百駿圖》(대북, 고궁 박물관)의 긴 그림과 《哈薩克貢馬圖》는 매우 유명하다. 1766년 사망.

카시나리 Bruno *Cassinari* 1912년 이탈리아 피아첸차에서 출생한 화가. 밀라노의 브레라 미술학교를 졸업하였으며 처음에는 모딜리아니*나 표현주의*, 나중에는 퀴비슴*의 영향을 받았는데, 그다지 기하학적인 양식화한 작품은 아니다. 주로 밀라노에서 활동하였으며 1945년과 1948년에는 알렉키산드리아,

폴트 드 마르미, 산 반상 등에서 수상하였다.

카시오페이아[희 *Kassiopeia*] 그리스 신화 중의 아디오피아의 왕 케페우스(*Kepheus*)의 아내이며 안드로메다(*Andromeda*)의 어머니. 네레이데스* 또는 헤라*와 아름다움을 겨루었다. 후성(後星)이 되었다.

카오스[*Chaos*] 코스모스*의 반대어. 원래 그리스인이 상상한 우주의 원초 상태. 만물이 아직 생성 분화하지 않은 혼돈한 상황을 뜻한다. 인식론적(認識論的)으로는 이성(理性)의 형식에 의하여 질서가 주어지기 이전의 세계. 따라서 예술의 세계에 관하여 말하면 아직 창조적 직관에 의하는 미적*으로 형성되지 않는 상태를 가리킨다.

카우프만 Angelika *Kauffmann* 스위스 출신의 여류 고전주의 화가. 1741년 그라우분덴의 쿠어(Chur)에서 출생. 부친 요한 요셉 카우프만(Johann Joseph *Kauffmann*)의 지도를 받았다. 피렌체, 로마, 런던에서 살았으며 1781년 베네치아의 화가 안토니오 추키(Antonio Zucchi, 1729~1795)와 결혼하면서 이듬해인 1782년 이후부터 로마에 영주하였다. 신화나 종교상의 소재를 다루었으나 주로 초상화를 그렸다. 그 중에서도 《괴테의 초상》은 특히 유명하다. 1807년 사망.

카우프만 Eugem *Kauffmann* 1892년 독일 프랑크푸르트에서 출생한 건축가. 베를린, 뮌헨에서 배운 뒤 고향인 프랑크푸르트시의 건축과 기사로서 주택 계획을 지도하였고 마이*와 협력하여 1929년에 완성한 프라인하임의 집합 주택은 특히 유명하다.

카우프만 Oskar *Kauffmann* 독일의 건축가. 1873년 헝가리의 노이 장트 안나에서 태어났으며 칼스루에서 배웠다. 1900년 이래 극장 건축가로서 베를린에서 활약하였다. 대표작으로서 베를린의 코메리에 극장, 공화국 광장의 국립 오페라 개축 등이 있으며 카이저 빌헤름가(街)에 면한 폴크스뷔네는 정면 6개의 오더* 사이 및 세브에 프란츠 메츠너의 조각을 배치한 대건축이다. 1956년 사망.

카운터 디스플레이[영 *Counter display*] 일반적으로 쇼 케이스(전열장) 위에 두어지는 디스플레이*류(類)를 말한다.

카이로 미술관[*Egyptign Museum, Cairo*] 17세기 이래 유럽에서의 이집트 미술품의 수집으로 인한 국외 유출에 대처하기 위해 19세기 초 고미술의 보존과 행정 관리를 위한 기관와 설치 계획에서 미술관의 역사가 시작되는데, 사실상 그 계획이 실현된 것은 1858년 오귀스트 마리에트가 브라크*의 옛 건물에 작품을 진열하고 보존한 때이며 1863년에 정식으로 개관되었다. 그리고 1902년에 카이로의 나일강 연변에 마르셀 두르니온의 건축에 의해 현재의 미술관 건물이 신축되어 미술품 일체가 옮겨짐으로써 현재의 미술관이 설립되었다. 고대 이집트 미술품의 수집으로는 세계 최대이며 선사 시대로부터 그레코—로만 시대 초기에 이르기까지의 약 100만여 점의 미술 공예품이 수집되어 있다. 큰 홀을 중심으로 한 1층에는 석비(石碑), 석조(石彫)가 주로 진시되어 있고 2층에는 비교적 작은 석조, 공예, 귀금속 세공품, 회화류, 유명한 투트앙크 아몬*의 유품 등이 전시되어 있다.

카이유보트 Gustave *Gaillebotte* 1848년 프랑스에서 출생한 화가. 파리 출신. 국립 에콜 데 보자르*에서 봉나(Bonnat)에게 사사하였다. 인상주의* 운동에 나선 멤버 중의 한 사람. 그러나 화가로서보다도 오히려 인상파* 화가들의 작품 수집가로서 더 알려져 있다. 1894년 2월에 사망. 유언에 따라 그 수집품 모두가 1897년 프랑스 국립 미술관에 기증되였으며 현재 파리의 루브르 미술관의 북동쪽 끝에 있는 〈인상파 미술관〉에 소장되어 있다.

카타콤베[프 *Catacombes*] 초기 그리스도교 시대의 지하 묘지. 당시 그리스도 교도는 박해를 피하여 지하 묘지에 제실(祭室)이나 예배실을 만들어 일상의 신앙생활을 지키기 위해 모였었던 곳. 오리엔트, 시칠리아섬, 남부 이탈리아, 나폴리 그리고 특히 로마 및 그 근처에 이 유적이 산재해 있다. 나폴리의 경우는 1세기의 것에서부터 10세기의 것에 이르기까지 걸쳐 있어서 그 발전을 더듬어 볼 수 있다. 로마에서는 카타콤베가 2세기에 시작하여 4세기에 이르러 그 정점에 달하였다가 점차 쇠퇴하였다. 그러나 로마의 것들은 넓이와 다양성 및 중요성에 있어서 다른 모든 것을 능가하고 있다. 로마 주변 특히 아피아 가도(街道)를 따라 만들어진 상 칼리투스, 도미틸라, 프레테스 등에 있는 것들이나 로마 시내의 상 아그네제, 프리실라에 있는 것들이 특히 유명하다. 또한 로마 시내에는 신자(信

者)인 귀족의 사저(私邸) 지하실에 제실이 만들어져 있는 것도 적지 않다. 카타콤베 내부는 여러 층으로 이루어진 지하로서 종횡으로 뚫린 갱도(坑道)의 벽면 곳곳에는 사자(死者)를 안치시킨 감실(龕室)이 배치되어 있으며 군데군데에는 광장과 제실이 있는데, 이곳은 그들의 예배 장소로 사용되었다. 벽이나 천장은 벽화나 부조*를 이용한 장식으로 덮혀 있다. 따라서 카타콤베의 미술상의 의의는 특히 그 장식 벽화에 있다. 초기의 것은 그들의 예배 장소를 아름답게 장식하고 마음의 평안을 얻으려는 가장 소박한 이유에서 비롯된 것으로 신(神)이나 복음서(福音書)의 내용을 표현한 것이 아닌 식물이나 신화의 세계를 묘사한 다분히 세속적인 것이었다. 그러다가 점차 신앙적인 의미가 부여된 주제가 선택되면서 단순한 장식도 하나의 상징이 되었다. 예를 들면 목자(「나는 선한 목자로다」; 요한 복음 제10장), 포도(「나는 포도나무요 너희는 가지로다」; 요한 복음 제15장) 등의 성서에서 유래된 목가적인 표현을 비롯하여 그리스도교적 상징인 불후(不朽)를 나타내는 공작(孔雀), 성령이나 죽은 자의 혼을 천상(天上)으로 옮기는 사자(使者)로서의 비둘기, 부활을 의미하는 피닉스(不死鳥) 등의 표현 그리고 신에게 기도하는 인물, 신자의 상(像) 등 신앙 자체와 상당히 밀접한 관계에 있는 것들이 표현되어 있다. 이러한 것들은 모두 선각(線刻)이나 일종의 프레스코*로써 표현되어 있다. 그리고 이러한 카타콤베의 미술은 그리스도교가 공인한 4세기 초 후에도 얼마 동안(5세기경까지) 계속되었다.

카탈로그[영 *Catalogue*] 소책자의 형식을 취한 상품의 목록. 일반적으로 홀더(종이를 접은 인쇄물)나 리플레트(1매짜리 광고) 정도의 것이 많다. 영업용이나 상품 소개의 인쇄물을 총칭하는 수도 있다. 카탈로그는 오래 보존하여 그 상품의 특징이나 효력을 소비자에게 기억시키기 위해 편집, 디자인, 지질, 인쇄 등의 인상적 효과를 높이도록 충분한 주의를 기울이지 않으면 안된다. 특히 표지의 디자인은 중요하다. →디렉트 메일.

카테고리[영 *Category*, 프 *Catégorie*, 독 *Kategorie*] 「범주(範疇)」라고 번역된다. 일반적으로는 동류(同類)의 것이 속하는 부문, 종류, 구분 등을 의미한다. 철학에서는 최고류(最高類)의 개념, 서술의 형식, 실재의 형식 등 사람에 따라 여러 가지 뜻으로 쓰인다. 이 〈카테고리〉라는 말을 술어(述語)로서 맨 처음 사용한 사람은 아리스토텔레스였는데, 그는 가장 일반적인 기본 개념을 의미하였으며 실체, 양, 질 등의 10종류의 범주를 예로 들었다.

카페 게르보아[프 *Café Guerbois*] 낙선전*(落選展)을 기회로 점차 마네*의 주위에 모여든 젊은 화가들은 파리 시내의 아베뉴 드 클리시(Avenue de Clichy)에 있던 카페 게르보아에서 모임을 갖고 활발하게 새로운 예술에 관하여 토론하였다. 이 모임에는 에밀 졸라 등의 문학자도 참가하였다.

카프사 문화(文化)[라 *Capsa*] 튀니지의 카프사(Gafsa)를 표준 유적으로 하는 오리냐크기*에서 중석기 시대에 이르는 시대의 문화. 그 유적은 북아프리카를 중심으로 스페인, 프랑스에 까지 분포되어 있다. 석기는 기하학적 세석기*가 많이 만들어졌고 화살촉이나 조립식 석기로서 사용되었다. 타조의 알에 무늬를 그려서 그것을 장식품으로 한 것도 있다. 스페인의 레반트 미술 및 북아프리카의 회화는 이 문화의 소산이다.

카피-라이터[영 *Copy-writer*] 광고 문안가. 광고 매체*의 선전 문장을 작성하는 전문가를 일컫는다. 카피-라이터의 중요성의 인식이 높아짐으로써 전문적인 양성 기관도 설립하게 되었다. 광고 원고는 일반적으로 아트 디렉터*를 중심으로 하여 디자이너, 사진작가, 카피-라이터의 협력에 의해 만들어지는 것인데, 디자인이나 사진에 대해 카피가 선행되는 경우가 많다. 카피-라이터는 광고 테마의 취급법에 대한 독창적인 발상과 뛰어난 문장 작성 기술을 갖지 않으면 안된다.

카피에리 Jacques Caffieri 1678년 프랑스에서 출생한 공예가. 로코코*의 주금(鑄金) 및 조금가(彫金家). 주로 도금의 장식적 작품을 만들었다. 장식 디자인에도 뛰어났다. 샹들리에*, 탁상 시계, 가구의 장식 철물, 실내 장치가 그의 주된 활동 분야였으며 주로 왕가에 봉사하였다. 그의 작풍은 전형적인 로코코* 양식이었다. 이탈리아 출신의 조각가 필립 카피에리의 5남으로서 장식 브론즈* 작가로서는 그가 가장 뛰어났었는데, 그의 형제들도 모두 조각가 아니면 공예가였다. 1755년 사망.

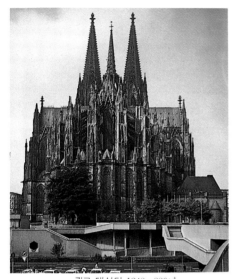

콜른 대성당 1248~880년

카르나크 신전(이집트)

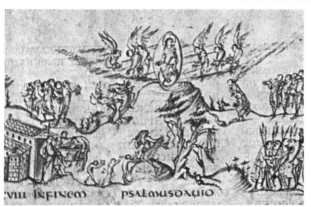

카롤링거 왕조 미술『유트레히트의 시편』816~835년

콘스탄티누스의 초상 313년

Calder

Callot

Canova

Casatt

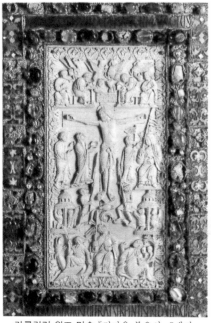

카롤링거 왕조 미술『린다우 복음서』9세기

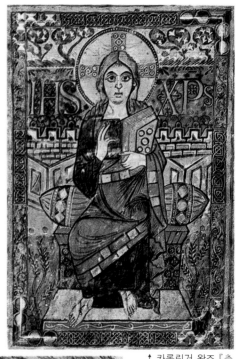

↑ 카롤링거 왕조『축
수의 그리스도』(아
헨 대성당) 781〜
783년

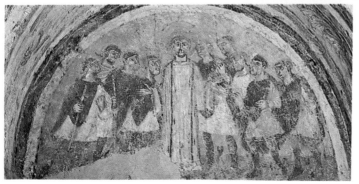

카롤링거 왕조 미술『성
스테파누스의 설교』(오
세르의 생 제르망 성당)
851년

Chirico

Clausen

Constable

Corot

카리테스 라파엘로『3미신』1504~05년

크레타 미술 크로노스『황소와 곡예사』B.C 1600년

크니도스의 아폴로디테

크레타 미술『황소 머리』B.C 1500년

크레타 미술『물항아리』
B.C 1850~1700년

Coypel, Antoine

Cranach the Elder

Kraft, Adam

Carriera

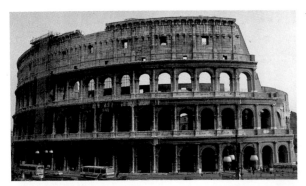

콜로세움(외부) 80년(티투스 황제)완공

콜로세움(내부)

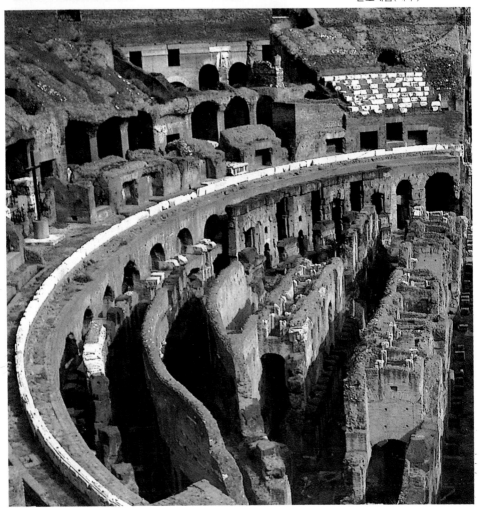

카타콤베(로마)

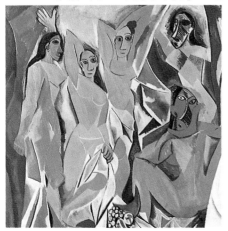

퀴비슴 피카소 『아비뇽의 여인들』 1907년

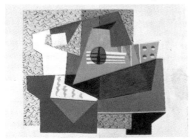

퀴비슴 피카소 『기타』 1920년

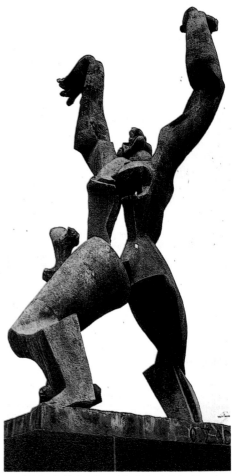

퀴비슴 잣킨 『파괴된 도시를 위한 기념비』 1953년

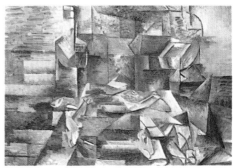

퀴비슴 블라크 『물고기가 있는 정물』 1909~10년

퀴비슴 레제『팔이 있는 정물』1927년

카날레토『석공의 정원』1730년

크라나하『마르틴루터』1521년

카라바지오『십자가 강하』1602~4년

크라프트『성체 안치탑(대형 감실)』(성 로렌초 성당)
1492~96년

클루에『욕실의 귀부인』1550년

코코시카『고양이를 가진 연인들』1917년

카바넬『비너스의 탄생』1863년

클레『모험가의 배』
1927년

크리스토『달리는 벽』1972~76년

키리코『시인의 꿈』1914년

카르포『무용』1866~69년

클라인『오렌지와 검은 벽』1959년

칸딘스키『회색의 가운데』1919년

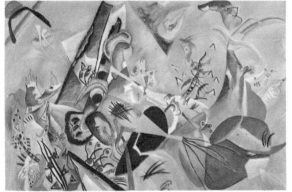

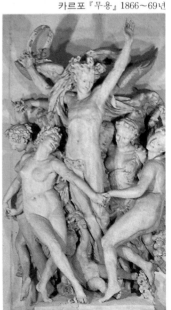

카피 테스트[영 *Copy test*] 카피는 좁은 뜻으로 해석하면 문안(文案)이 되지만 넓은 뜻으로는 광고 원고 전체를 말한다. 여기서는 후자의 뜻이다. 넓은 뜻에서의 카피 테스트란 다음과 같은 질문에 대한 회답을 얻기 위해 취하는 과학적인 실험을 뜻한다. ① 어떠한 표제가 가장 많은 독자의 눈을 끄는가 ② 어떤 종류의 일러스트가 가장 많은 독자의 주의를 끄는가 ③ 어떠한 선전이 가장 많은 독자에게 욕망을 불러 일으키는가 ④ 두 개의 완성된 광고의 어느 쪽이 가장 많은 독자에게 상품을 사게 하는가. 이와 같은 질문은 광고 실시의 준비 단계에서 몇 번이고 일어나게 되는 것이다. 카피 테스트는 게재해야 할 광고에 대해 치우침이 없는 적절한 의견을 얻는 데 도움이 된다. 그 방법으로는 다음과 같은 것이 있다. 1) 의견 테스트(opinion test)… 사람들에게 광고를 보이고 〈이들 광고 중 어느 것이 제일 좋은가〉라고 물음으로써 행하여진다. 가장 간단한 방법은 카피 라이터*가 종이에 표제를 타이프하고 주위의 사람에게 어느 것이 가장 좋은가를 묻는 것이다. 보통 의견 테스트는 더욱 광범위한 사람(지칭되지 않은 많은 사람)에 대하여 행하여진다. 2) 인콰이어리 테스트(inquiry test)… 쿠퐁 테스트와 마찬가지인데, 다만 쿠퐁이 붙지 않고 광고문 속에 견본이나 카탈로그*를 증정한다는 것이 씌어져 있다.

칸 Albert **Kahn** 미국의 건축가. 1869년 독일의 베스트팔렌(Westfalen)에서 태어나 12세 때 아버지와 더불어 미국의 발티모어에 이주하여(1881년) 14년간 디트로이트의 한 건축 사무소에 근무하면서 고학으로 건축을 배웠다. 1896년 동시(市)에다가 사무소를 개설하고 독립하여 당시의 새로운 건축 구조인 철근 콘크리트를 열심히 연구하였다. 그 성과는 마침내 그의 출세작으로 일컬어지는 《파카드 공장》(1904년)에서 인정되어 공장 건축가로서의 지위를 굳혔다. 그의 특질은 발전기에 있던 미국 산업이라는 장(場)을 얻어 재빨리 그 매스 프로덕션 방식을 익혀서 건축에 적용한 것이다. 제1차 대전을 거쳐서 확장된 그의 사무실은 이미 포드의 공장 관리를 배운 바 있으며 650명의 스텝에 의한 매스 프로덕션을 실천하고 있었다. 그 일은 미국 내에 한한 것 뿐만 아니라 소련의 제1차5개년 계획에

도 참가하여 그 중공업 시설 전체의 설계를 위임받아(1928~1931년) 2억 달러의 건설을 행하였으며 유럽에서도 많은 대규모의 일을 맡았다. 제2차 대전 중에는 또 방대한 양의 군사 건설을 인수받았다. 미국에서의 대표적 건축은 포드나 제너럴 모터스, 클라이슬러 등의 여러 공장, 시카고나 뉴욕의 만국 박물관의 진열대 등이다. 1942년 사망.

칸딘스키 Wassilly **Kandinsky** 러시아의 화가. 1866년 모스크바에서 출생. 처음에 경제학과 법학을 전공하였으나 30세 때에 자신의 고향에서 개최된 인상파* 전시회에서 모네*의 작품 《노적가리》를 본 뒤 빛깔 즉 색채의 해조(諧調) 안에서 거의 형태를 잃어가고 있는 그 화면에서 대상을 떠나서도 성립되지 않을까 하는 새로운 회화로의 시사를 받아 화가로 전향하였다. 그리하여 1896년 뮌헨으로 나와 아츠베(Azbe)에게서 배운 뒤 이어서 아카데미에 입학하여 프란츠 폰 시투크(Franz von Stuck)의 가르침을 받았다. 그러나 그는 러시아의 민속 예술이나 세기말의 양식(아르 누보*)그리고 인상주의*의 영향을 서서히 벗어나 1902년에는 마침내 자력으로 회화학교를 설립 운영하였으며 이후에는 베를린 분리파* 운동에도 참가하였다. 1903년부터 1908년 사이에는 프랑스, 튀니지(Tunisie), 이탈리아 및 네덜란드를 여행하여 견문을 넓혔다. 1908년 이후에는 뮌헨 및 무르나우에서 살았다. 당시 그는 포비슴*의 영향을 받아 밝은 색채와 넓은 색면에 의한 화면의 구성을 터득한 뒤였다. 1911년 최초의 추상화를 제작하였고 또 1912년에는 마르크*, 마케, 쿠빈(Azbe) 등과 함께 뮌헨의 미술가 그룹《청기사*(青騎士)》를 결성하였다. 1914년 모스크바로 돌아와서 1918년부터 이곳의 미술학교 교수로 제작하였다. 그의 초기 추상화는 오직 색채가 갖는 정신적인 환기력의 표현에 중점을 둔 것으로서 《콤포지션》이나 《즉흥곡》과 같은 작품이 주는 분위기는 회화를 순수한 음성으로써 이미지를 형성하는 음악의 영역으로까지 개척하였음을 보여 주고 있다고 하겠다. 1921년 조국을 떠나 베를린에 이주한 그는 1922년부터 1933년 정치적 압력으로 폐쇄당한 그날까지 바우하우스*의 교수로 활동하였다. 한편 1926년에는 바우하우스에서의 강의록을 기초로 하여 자신의 두번째 이론적 저서인 《점·

선·면》을 출판하였다. 이 책의 내용은 회화의 기초적인 평면에 대한 기본적인 조형요소의 관계에 대하여 기술한 것으로서 자칫 잘못하면 무미건조하게 되기 쉬운 조형의 근본적인 사고에 직관과 상상의 비합리적인 내용을 기술한 유니크한 저작이다. 1933년 12월부터 프랑스 파리 교외로 이주하여 살았다. 특히 이 시절에 그는 지난 1931년 이집트, 그리스, 터키로 여행하면서 동양의 풍물을 보고 얻은 커다란 감명과 인상을 바탕으로 무르익은 동양에의 여정(旅情)과 향수를 다채롭게 표현하였다. 1934년에는 아르프* 페브스너(→가보), 들로네* 등과 우정을 맺었다. 1936년 이탈리아의 제네바, 피렌체, 피사 각지를 두루 방문한 다음, 1937년 스위스에 여행하였다. 그러나 같은 해 나치스에 의해 이른바 퇴폐 예술*가의 한 사람으로 지명되어 작품 57점이 몰수당하는 재난을 당했다. 제2차 대전 중에 프랑스에 체류하다가 1944년 12월 파리에서 사망하였다. 그는 추상 회화의 선구자로서 현대 미술의 발전에 커다란 역할을 하였다. 추상파 이론가로서도 타의 추종을 불허하였는데, 그의 첫번째 저서인 예술론《예술에서의 정신적인 것에 대하여》(1912년)는 특히 유명하다. 이 책의 내용에 의하면「사물을 재현하는 예술은 물체의 존재를 설명하는 것으로서 정신적인 것은 아니다. 회화는 음악과 마찬가지로 〈순수한〉 표현이 아니면 안된다」고 하였다. 이 논지를 작품에 직접 실천함으로써 새로운 회화 개척에 전념하였다. 그의 대표작은 다음과 같다. 《즉흥 6 Improvisation 6》(1910년, 뮌헨 시립 미술관),《블랙아치와 더불어》(1913, 니나 칸딘스키 콜랙션), 《푸가(Fuge)》(1914년, 뉴욕 구겐하임 미술관),《여러 개의 원(Einzelne Kreise)》(1926년, 뉴욕 구겐하임 미술관), 《연속(Aufeinanderfolge)》(1935년, 와싱톤 필립스 컬랙션),《반주가 딸린 중심(Mitte mit Begleiung)》(1937년, 파리 마그 화랑),《두점검(Zwei Schwarz)》(1941년, 파리 마그 화랑) 등이다.

칼다리움[라 *Caldarium*] 고대 로마 시대의 더운 물을 커다란 욕조에 담은 욕실(浴室). 테피다리움(라 tepidarium)이 그 반대로서 차가운 물에 의한 욕실이다. 더운 물의 욕실에서는 창문으로부터의 채광도 각별히 고려되고 있었다.→테르마에

칼더 Alexander *Calder* 미국의 추상 조각가. 이른바 모빌(mobile; 움직이는 물체, 움직이는 조각)의 작가로서 유명하다. 1898년 필라델피아에서 출생. 처음에는 스티븐슨 공업학교에서 공학을 전공하였으나 1923년 이후부터 뉴욕의 아트 스튜던츠 리그에 입학하여 본격적인 회화 공부에 전념하였다. 1926년 파리로 나와 목조각을 시도하였고 또 철사로 서커스 인형과 명사(名士)들의 캐리커처* 조각 등을 만들기 시작했다. 1930년 몬드리안*의 추상 회화에서 강한 영향을 받았고 이어서 미로*와 뒤샹* 등의 영향도 받아 추상 조각에서 점점 독자적인 세계를 추구하기 시작했다. 1931년 파리에서 개인전을 가진 다음, 1932년에는 〈균형〉이라는 역학적인 원리를 이용한 것으로서 바람을 받으면 미묘하게 움직이도록 철사에 얇은 철판을 달아 맨 이른바 모빌*을 창시하여 〈움직이는 조각〉이라는 새로운 분야를 개척하였다. 1933년 뉴욕으로 돌아와서 코네티커트주(Connecticut 州) 록스버리(Roxbury)에 살면서 움직이는 모빌 조각에 대해 스타빌*이라 불리어지는 금속판의 추상적 구성에 몰두하였던 바 여기서도 특이한 재능을 보여 주었다. 기하학적인 단순한 포름*과 명쾌한 색채는 몬드리안의 영향을, 자유로운 곡선의 유기적인 흐름과 장난스러우면서도 유머러스한 작품 분위기는 미로*의 영향을 받은 것이라고 느껴진다. 1976년 사망.

칼데아 미술(美術)[영 *Chaldean art*] 칼데아는 남부 메소포타미아의 고대명. 오늘날의 아르미니아(Armenia) 근방. 칼데아 미술은 메소포타미아 미술의 모체가 되는 것으로서 후에 바빌로니아 미술*과 아시리아 미술*이 직접 이것으로부터 유래하였다. 아직 충분하리만큼 알려지지는 않았으나, 이 문화의 흔적 즉 단상에 흙벽돌로 구축한 신전, 훌륭한 에마이유(→에나멜), 젬마*, 선명한 색채의 채용 등으로 미루어 볼 때 이는 그 다음 시대에 발전한 모든 문명의 본질을 포함하고 있었음을 분명히 알 수 있다. 특히 1877년부터 1881년에 걸쳐 남부 칼데아의 텔로(Tello) 지방에 있는 무덤에서 발굴된 석재 조각을 볼 것같으면 바빌로니아 및 아시리아의 조각가들에 의해 미술의 이 분야에서 달성된 것보다도 확실히 인체 형성의 인습적인 관념에 사로잡히는 정도가 훨씬 적을 뿐만 아니라 예술미가 더욱

풍부하였다는 것을 알 수 있다. 이 문화가 절정에 달한 것은 기원전 1450년경의 일이라 추측된다.

칼라이더스코픽 패키지[영 *Kaleidoscopic package*] 소비자에게 수집시키려고 시도하는 몇 가지로서 1조(組)의 패키지. 판매 증가 촉진을 겨냥한 것으로서 경품부(景品附)와 병용하는 수가 많다.

칼라토스[희 *Kalathos*] 건축 용어. 원래는 버들가지로 짠 그리스 부인의 잎바구니. 그것이 점차 변하여 코린트 양식의 꽃받침 모양의 주두*(柱頭)를 일컫게 되었다.

칼럼[영 *Column*] 1) 신문 등의 난(欄)을 말한다. 이를테면 애드버타이즈먼트 칼럼(advertisment column)은 광고란의 뜻. 미국 등의 신문에서는 칼럼 기사라고 하는 1단으로 과부족없이 짜넣은 특수 기사로서 평론가의 단평(短評) 등을 실은 것을 말하며 신문의 인기란이 되어 있고 이와 같은 시사 평론란의 기고가(寄稿家)를 칼럼니스트(columnist)라고 한다. 한편 횡조(橫組)로 된 책의 한 페이지를 가로로 2단조(二段組) 혹은 3단조로 짠 것의 단(段)을 말하는 경우도 있다. 2) 기둥 모양의 것이라는 뜻.

칼로렉스 유리[영 *Calorex-glass*] 유리에 철분을 약간 많이 섞으면 태양 광선 중의 적외선 즉 열을 흡수하여 부전도(不傳導)하는 유리가 된다. 이러한 유리의 상품명을 영국의 것은 칼로렉스, 미국의 것은 쿨라이트(Coollite), 독일의 것은 에크주로(Exuro)라고 하는데, 어느 것이나 열 차단용 유리 제품이다.

칼로Jacques *Callot* 프랑스 동판 화가. 1592년 낭시(Nancy)에서 출생. 1609년부터 1622년까지 이탈리아에 체류하였다. 귀국 후에는 주로 낭시에서 활동하였다. 기지에 찬 독창적인 수법으로 세태, 풍경, 축제, 종교적 제재, 역사적 사건 등을 판화로서 표현하였는데, 그 수가 약 1500점에 달한다. 그 중에서도 특히 유명한 작품은 《임프르네타의 세시(歲市)》 및 전쟁의 재화를 사실적인 수법으로 냉혹하게 묘사한 《전쟁의 비참》 등이다. 그는 뛰어난 소묘가 였을 뿐만 아니라 또한 캐리커처*에 대한 자질을 지닌 뛰어난 인물이었다. 소재의 선택에 있어서도 매우 광범위하여 그의 동판화*의 작품은 예술적으로나 문화적으로

나 그것이 지니고 있는 의미가 매우 크다. 1635년 사망.

칼립소[희 *Kalypso*] 그리스 신화 중 행복의 섬 오귀기아(Ogygia)에 사는 요정(妖精). 섬에 표착(漂着)한 오뒤세우스*(*odysseus*)를 연모하여 동거하다가 제우스의 명령으로 그를 귀국케 하였다.

칼리마코스 *Kallimachos* 그리스 조각가. 아타카파의 조각가로서 기원전 5세기 후반에 활동하였다. 작품은 지나치게 정교, 면밀한 느낌을 주었다고 한다. 신상(神像)이나 라케다이몬의 무녀(巫女)의 상 등을 제작하였으나 그의 작품이라고 확증할 수 있는 확실한 유품은 없다. 또 비투르비우스*의 말에 의하면 우연한 기회에 순간적 발상으로 그 풍려한 코린트식 주두 건축을 창안하였다고 하며 또 대리석에 구멍을 뚫는 편리한 도구도 발명하였다고 한다.

칼리크라테스 희 *Kallikrates*, 영 *Callicrates* 그리스의 건축가. 기원전 5세기에 아테네에서 활동, 익티누스*와 더불어 기원전 448년에서 432년 사이에 파르테논* 신전을 건축하였고 또 아테나 니케 신전(Temple of Athena Nike)을 설계하여 기원전 427~424년 사이에 건축하였다. 그리고 아테네와 피레우스(Piraeus)를 잇는 장성(長城) 및 아테네의 성벽 보수 공사에도 종사하였다.

칼리퓌고스[희 *Kallipygos*] 그리스어로 「아름답게 솟아 오른」, 「아름다운 엉덩이의」라는 뜻. 나폴리 국립 미술관에 있는 헬레니즘 시대(→그리스 미술 5)에 조각된 아프로디테*(비너스) 상(像) 중의 하나를 이 이름으로 부른다.

칼코그래프[영 *Chalcography*] 그리스어의 칼로스(구리)에서 나온 동판 조각술의 뜻인데, 지금은 쓰이지 않고 있다.

캄파나 부조[영 *Campana-Reliefs*] 로마의 아우구스투스 황제 시대(기원전30~기원후 14년)에 로마 근교의 캄파니아 지방에서 행해진 헬레니즘 조소(彫塑)의 한 양식으로서 주로 건축의 메토프*나 프리즈* 장식으로 붙이던 유색(有色) 점토의 부조. 우아하며 섬세한 맛을 풍긴다.

캄파닐레[이 *Campanile*] 건축 용어. 이탈리아 교회당의 종탑이나 종루를 지칭하는 말. 북구 제국의 탑처럼 교회당의 건물과 일

체로 되어 있는 것이 아니라 교회당 옆에 독립되어 세워져 있다. 이 형식의 발전은 초기 그리스도교 시대부터 르네상스* 시대에까지 이르고 있다. 대표적인 예는 피사의 사탑(→ 피사 대성당)과 피렌체 대성당(산타 마리아 델피오레 대성당)의 캄파닐레 및 베네치아의 마르크 교회당의 캄파닐레(붕괴 후 20세기에 복구되었음) 등이다.

캄펜동 Heinrich *Campendonk* 1889년 독일 크레펠트(Krefeld)에서 출생한 화가. 뒤셀도르프의 공예학교에서 수업하였고 1911년 청기사*(青騎士) 전람회에 참가하여 마르크*, 마케*의 영향을 받았다. 후에는 독자적인 화경(畫境)을 확립하였다. 뒤셀도르프 미술학교에서 교수로 있을 때 나치스의 퇴폐 예술가로 지목되어 탄압하자 암스테르담으로 피신했다가 제2차 대전 후 귀국하였다. 환상적 표현주의*의 대표적인 작가로서 목가적 작풍을 지녔다. 1957년 사망.

캄포 산토[이 *Campo santo*] 「성스러운 뜰」이라는 뜻의 이탈리아어인데, 교회 근처에 있는 묘지를 말한다. 이 묘지는 일반적으로 중정(中庭)식의 회랑(廻廊)으로 둘러싸여 있다. 이 형식으로서 가장 유명한 예는 1278~1283년 조반니 디 시모네(Giovanni di *Simone*)에 의해 건립된 피사(Pisa)의 캄포 산토이다. 이곳의 회랑에는 14~15세기의 토스카나파 화가가 그린 벽화(유명한 《죽음의 승리》)가 있다.

캄프흐 Arthur von *Kampf* 1864년 독일 아헨에서 출생한 화가. 뒤셀도르프의 미술학교에서 안센*에게 배웠다. 사실적인 화풍으로 역사화나 초상화에 뛰어났다. 뒤셀도르프 및 베를린 미술학교 등에서 교수를 역임하였다. 1939년 사망.

캄필리 Massimo *Campigli* 1895년 이탈리아 피렌체에서 출생한 현대 화가. 처음에는 저널리스트로서 밀라노에 거주하였는데, 1919년부터 독학으로 그림을 그리기 시작하였다. 1919년 처음으로 파리에 나와 피카소*와 레제*의 영향을 받았다. 1939년까지 주로 파리에 머무르면서 유럽 각지를 여행하였는데, 특히 1928년 로마의 빌라 지울리아 미술관(Museo Nazionale di Villa Giulia)(에트루리아 문명의 유품을 소장하고 있는 가장 중요한 에트루리아 미술관)을 관람하였을 때 감명을 받았

다고 한다. 1939년부터 10년간 밀라노에 살다가 1949년 이후 재차 파리에 머물면서 활동하였다. 그는 형이상회화*(形而上繪畫) 이후의 이탈리아 화단을 대표하는 뛰어난 작가의 한 사람이기도 하다. 작품의 특색은 형태의 프리미터브(primitive)한 단순화와 프레스코*풍의 밝고도 차분한 색조이다. 대표작은 《적과 녹색의 무희들》(1962). 1971년 사망.

캐리 카턴[영 *Carry carton*] 고객이 상품을 담아 넣어 집에 들고 갈 수 있도록 만들어진 포장용의 두꺼운 종이 상자를 일컫는다.

캐리커처[영 *Caricature*] 시국(時局) 풍자나 인생의 유머를 다룬 모든 회화의 총칭. 어원은 이탈리아어인 caricare (짐을 쌓다, 무거운 짐을 지게하다. 도를 넘기다. 과장하다. 라는 뜻)이다. 만화 회화(戱畫), 풍자화. 대개는 회화상의 과장법을 취하는 소묘의 형식을 취한다. 특히 인쇄 매체에 발표되는 정치 풍자화를 미국에서는 카툰(cartoon)이라 하여 구별한다. 익살을 주로 하거나 혹은 풍자적인 의도로 사람의 특색 등을 가감해서 그린 그림. 따라서 기지적(機智的), 도덕적, 정치적 내지 때로는 선동적인 목적을 노린다. 순진하기 짝이 없는 경우도 있고 어떤 것은 단순함 속에서 예리한 인간 세상 비평을 엿보이게 하는 것이라든가 또 모욕적으로 사람의 감정을 해치는 것도 있다. 판화의 캐리커처는 초기 그리스도교 미술 및 중세 미술에서 발생하였다. 그러나 구체적인 캐리커처가 시작된 것은 인쇄술이 발달 보급되면서부터이다. 16세기의 정치 풍자화는 예술적으로는 그다지 뛰어나지 않았다. 판화의 수단에 의한 예술적인 캐리커처는 17세기 프랑스의 칼로*에 의해 시작되었고 18세기에는 영국의 호가판드*, 롤런드슨(Thomas *Rowlandson*) 등의 제작과 더불어 현저하게 발전되면서 하나의 장르(genre)로서의 확립을 보게 되었다. 19세기에는 스페인의 화가(前半) 고야*의 환상적인 우의화(寓意畫) 및 프랑스의 가바르니*, 도미에*, 그랑비유*, 모니에* 등의 정치, 사회 풍자화에 의해 근대 캐리커처는 전성기에 달하였다. 20세기에는 독일의 프리츠 마인하르트(Fritz *Meinhard*), 프랑스의 페네(J.J.C. *Pennes*), 영국의 로(David *Low*)와 베이트먼(H.M. *Bateman*), 미국의 소글로(Otto *Soglow*)와 스타인버그(Saul *Steinberg*) 등이 풍자화가로서 두각을

나타내고 있다. 참고로 세계적인 캐리커처 잡지의 명칭과 창간 연대를 살펴 보면, 프랑스에서는 《라 카리카튀르(La Caricature)》(1831년), 《르 샤리바리(Le Charivari)》(1832년) 등이고 영국에서는 《(펀치(Punch)》(1841년), 독일에서는 《플리겐데 블래터(Fliegende Blätter)》 (1844년), 《짐플리치시무스(Simplizissimus)》(1896년) 등이다.

캐비닛[영 **Cabinet**] 1) 중요품이나 장식품의 진열을 목적으로 하는 장으로서 장식장이라고도 한다. 예컨대 도자기를 장식하는 차이나 캐비닛(china cabinet)이 그 예이다. 진열의 목적으로 3방향 모두 유리문으로 다는 것이 보통이다. 전용되어 수납을 목적으로 하는 장을 일반적으로 캐비닛이라 부르고 있다. 2) 축음기, 라디오 수신기, 텔레비전 등의 겉상자를 일컬을 때도 이 말을 쓴다.

캐치 프레이즈[영 **Catch phrase**] 신문, 잡지 광고 등의 문안의 하나로서 보는 사람의 주의를 끌기 위해 광고주 또는 상품에 관한 어떠한 관념을 간결하게 표현한 표제어의 역할을 하는 짧은 말. 특이성이 있고 신선하며 매력적일 필요가 있다.

캐트러포일(영 **Quatrefoil**)→4엽 장식

캐파 Robert **Capa** 1913년 헝가리 부다페스트에서 출생하고 후에 미국에 귀화한 사진작가. 본명은 Andrae **Friedman**. 헝가리에서 18세때 독일로 가서 사진 작가가 되었다. 나치스 정권이 수립되자 1940년 미국으로 건너가기 전까지를 프랑스와 스위스에서 보냈다. 스페인 내란의 보도 사진으로 유명해졌고 제 2차 대전 때도 사진 작가로 종군하였다. 대상을 동적으로 생생하게 나타내는데 뛰어났다. 1954년 월남 전선에 종군하던 중 지뢰 폭발로 사망하였다.

캐피털[영 **Capital**] 1) 주두(柱頭). 즉 기둥의 머리 부위. 기둥이 횡재(橫材)를 받드는 곳으로서 장식을 시도하여 주두를 형성한다. 고대 이집트 이래 건축 요소로서 중요시되었다. 그 장식도 시대와 지방에 따라서 변하여 왔다. 예컨대 그리스 건축에서는 도리스식, 이오니아식, 코린트식의 3가지 오더*가 있어 각각 상이한 주두를 사용하였다. 고(古) 건축의 양식 식별의 한 요소이기도 하다. 2) 두문자(頭文字) 즉 머리 글자라고 번역된다. 또 알파벳 글자체의 소문자(small letter)에 대한

대문자(capital letter)를 말한다.

캔들러 Johann Joachim **Kandler** 1706년에 출생한 독일의 공예가. 마이센 자기*의 발달기에 그 예술적 가치를 드높이는데 크게 공헌한 원형(原型) 제작자. 드레스덴과 가까운 피시바하에서 태어나 조각가 벤자민 토메의 제자가 되었으며 후에 드레스덴 궁전의 《그뤼네 게벨베》의 장식으로 아우구스트 2세에게 인정받아 1731년 마이센의 자기 공장의 원형(原型) 제작자로 임명되었다. 2년 뒤 수석 제작자로 승진, 7년 뒤에는 미술 부문 전체의 지도자가 되었다. 임종까지 자기의 미술적 향상에 헌신하였다. 키르히너(Johann Gottlob **Kirchner**, 1706?~1768?)에 의하여 시작된 자기 조각을 이어받아 많은 우미하고 화려한 명품을 만들어 내었으며 마이센 지방 뿐만 아니라 온 유럽에 있어서의 자기 조각의 기초 기능을 만들어 내는 한편 로코코*식 자기 식기(食器)의 창작에도 재능을 발휘하였다. 1775년 마이센에서 죽었다.

캔버스[영 **Canvas**, 프 **Toile**] 화포(畫布). 회화 재료. 유화의 지지재(支持材)로서 쓰이는 헝겊을 지칭하는데, 본래는 아마(亞麻) 실로 무늬없이 평직(平織)으로 짠 천을 가리키는 말이다. 캔버스 즉 화포는 삼의 생베에 아교질(阿膠質)로 바닥칠(초벽)을 하여 천의 바탕과 절연(絶緣)시킨 다음, 그 위에 산화 아연(酸化亞鉛)을 섞은 유성(油性) 도료(일반적으로 흰색의 도료)를 바른 것으로서, 올과 올 사이의 결은 만져서 알 수 있다. 이 입상(粒狀)── 이것을 영어나 프랑스어로는 grain (영 그레인, 프 그랭)── 에 의해서 화필(畫筆)이나 기름의 미끄러움을 막게 된다. 올의 두께(굵기)에 따라 황목(荒目), 중세(中細), 세목(細目) 등의 종류가 있다. 황목은 거친 터치나 또는 그림물감을 마구 휘두르기에 알맞고 세목은 세필 묘사나 섬세한 화법에 알맞다. 캔버스를 택할 때에는 불빛에 결을 비추어 보아서 결의 짜임새를 보고 고르는 것이 좋다. 한편 압서르방(absorbant)이라고 하는 캔버스는 유성(油性) 도료를 쓰지 않고 아교질 도료만으로 만들어진 것으로서, 유화 물감의 기름을 잘 흡수하도록 만들어진 것이다. 완성된 화면은 기름기가 없는 프레스코* 벽화와 같은 광택 효과를 나타낸다.

캔버스 갱생액[**Canvas** 更生液] 회화 재

료. 헌 화포(畫布)에 묻어 있는 딱딱한 그림 물감을 물렁하게 하여 긁어내기에 편리하도록 하는 액체로서 에스칼, 피마도, 스트리퍼 등의 이름으로 불리어지는 아세톤이나 신나를 주성분으로 하는 것을 말한다. 그러나 그 효과는 아직 충분치는 않다.

캔버스 보드[영 *Canvas board*] 회화 재료. 베를 두꺼운 종이 위에 바른 것. 나무판처럼 갈라지거나 벌레가 먹지 않고 테에 감은 캔버스처럼 젖어지지 않는 이점이 있다. 캔버스 대용품으로 많이 쓰인다.

캔버스 스크레이퍼(영 *Canvas scraper*)→ 스크레이퍼

캔터베리 대성당(大聖堂)[*Cathedral in Canterbury*] 캔터베리는 영국 잉글랜드 남동부 켄트주(Kant 州)에 있는 도시이다. 그 곳에 있는 이 대성당(영국 國敎總本山)은 영국에 있어서 가장 중요하고도 유명한 성당 건축의 하나이다. 동쪽 부분은 노르만 양식(로마네스크* 건축의 한 형식)에서 초기 고딕으로 옮겨지는 전환기의 양식을 보여 주고 있다(1174~1180년 건조). 신랑*(身廊)부는 본시 노르만식이였으나 1378년에 수직식(→퍼펜디큘러 스타일)으로 개축되었다. 탑은 15세기 말엽에 건조되었으며 당내에는 후기 고딕 시대의 갖가지 묘비가 있다.

캔틸레버[영 *Cantilever*] 벽체 또는 기둥에서 튀어나온 보로서 한쪽만으로 받쳐지고 있다. 근대 건축에서는 종종 대규모적으로 사용되고 있으며 근대적 디자인의 한 특징을 형성하고 있다. 이런 발전은 커튼월* 시스템*과 아울러 앞면이 모두 유리로 된 벽체도 가능하게 하였다. 가구 특히 의자의 구조에도 도입되어 새로운 의자의 구조를 규정하여 모던 디자인의 원천의 하나로 되었다.

캘리그래피[영 *Calligrapy*] 영문(英文)의 서예(書藝) 또는 그 문자 및 기술을 말한다. kallos(beauty)+graphy 즉 아름다운 필적, 서법(書法), 능필(能筆)을 의미한다. 모필에 의한 동양 서예도 캘리그래피이다.→레터링

캘리퍼스[영 *Calipers*] 컴퍼스와 같이 양 다리가 있는 측정기. 약칭해서 〈퍼스〉라고도 한다. 바깥 지름을 재기 위한 아웃사이드 캘리퍼스(outside calipers), 안지름용의 인사이드 캘리퍼스(inside calipers) 기타의 종류가

있다. 눈금이 있는 자와 2개의 평행하는 발톱을 지니고 속칭 노기스(독 Nonius)가 있고 여기에는 슬라이드 캘리퍼스(slid calipers)와 부척(副尺)이 붙은 버니어 캘리퍼스(verniere calipers)가 있다. 후자는 본척(本尺)과 부척의 한 눈금의 차를 이용해서 미세한 치수(예컨대 10분의 1mm까지)를 정확하게 측정할 수가 있다.

캘린더 성형(成形)[영 *Calendering*] 겔화수지(Gel化樹脂)를 가열하여 롤러로 보내어 여기서 압축 압연을 하여 필름이나 시트를 형성하는 방법. 대부분의 성형품이 폴리 염화비닐 수지로 만들어진다. 사용 범위는 한정되지만 성형시에 천이나 종이를 동시에 공급하여 피막 또는 라미네이트(合板)할 수가 있다. 시트, 가죽, 필름 등의 성형에 쓰여진다.

캠페인[영 *Campaign*] 본래는 「전역(戰役)」을 뜻하였으나 사회적, 정치적 목적을 위해 조직적으로 행하는 운동을 말한다. 광고의 분야에서는 일정 기간에 걸치는 종합적인 광고 계획을 말한다.

캡션[영 *Caption*] 「표제(表題)」, 「제목」, 「도판(圖版)의 설명문」 등을 지칭하는 말. 도판 위에 적힌 설명문은 캡션, 밑에 적힌 것이 레젠드(legend)이지만 일반적으로는 모든 첨가된 설명문을 말한다. 표제어를 그대로 제목으로 한 것을 캡션 타이틀(caption title)이라 한다.

커리John Steuart *Curry* 1897년에 출생한 미국 캔자스주(州) 출신의 화가. 시카고 미술 연구소에서 배웠으며 카네기 재단 전람회에 출품하여 2등상을 받았다. 주로 미국 문학에서 테마를 구하였고 동적인 표현에 능하였다. 1946년 사망.

커머셜 디자인→상업 디자인

커머셜 포토[영 *Commercial photography*] 상업 사진. 광고 사진과 같은 뜻이다. 넓은 뜻으로는 일러스트레이션*의 한 분야로 포스터, 팜플렛, 디렉트 메일*, 디스플레이* 등의 시각 매체에 쓰여지는 사진.

커뮤니케이션[영 *Communication*] 사람과 사람 사이의 의지, 감정, 정보 등의 전달로서 언어, 문자, 도형 등의 기호(사인, 심벌)을 매개로 해서 행하여진다. 오늘날의 사회에서는 인쇄니 전파의 내량 매체(매스미디어)에 의해 매스 커뮤니케이션의 형태를 취하는 수

가 많으며 광고나 선전 활동은 이에 속한다.

커버[영 *Cover*] 표지. 간단한 종이 표지, 가죽제, 클로스제(織物製) 등의 모든 표지를 말한다. 우리 나라에서는 자켓(jacket) 즉 서적을 씌우는 종이라는 뜻으로 쓰는 경우가 많다.→제본

커스프[영 *Cusp*] 건축 용어. 고딕* 건축의 협간 장식(狹間裝飾)(트레이서리*)에 있어서 꽃잎 모양의 곡선이 이루는 뾰족한 끝. 첨두(尖頭).

커즌즈(Tohn *Cozens*, 1752~1799년)→수채화

커튼 월[영 *Curtain wall*] 건축 용어. 벽체를 구조체(構造體)로 하지 않고 하중(荷重)의 지지는 골조(骨組)에만 맡기고 벽돌이나 블럭 또는 금속 패널같은 벽체를 커튼처럼 골조에 붙여 구성하는 방식. 스켈톤 구조에 있어서의 벽을 다루는 방법. 돌이나 벽돌조의 건축은 모두 벽체가 하중을 받고 있었는데, 1883년 시카고의 젠니가 홈 인슈어라인츠 빌딩에서와 같이 이 방식을 골조 고층 건축에 적용한 이래 벽체는 하중의 지탱에서 해방되어 자유로이 유리창을 끼우게 되고 동시에 건축의 고층화를 가능하게 하였다. 2차 대전 후 벽체 중간의 단열재를 끼우는 금속 패널이나 가벼운 프레카스트벽 패널이 진보한 결과 벽체 하중은 더욱 가벼워짐으로써 커튼 월 방식은 비약적으로 발전하였고 또 흡열(吸熱) 유리가 나타나게 되어 U.N본부 건물이나 레버 하우스 등과 같이 유리 벽체의 고층 건축도 생기게 되었다.

컨설테이션[영 *Consultation*] 전문적인 지식과 식견을 가진 사람이 타인의 의뢰에 따라 설계 기타 기술적인 상담에 응한다거나 진단을 내리는 일을 말하며 그런 사람을 컨설턴트라고 한다. 디자인 컨설턴트, 매니지먼트, 컨설턴트(經營士)와 같이 쓰여진다. 디자인 컨설턴트는 디자인하는 것, 폴리시에 대한 충고할 수가 있다. 예컨대 기업이 하우스 스타일을 만들고자 할 경우 건축, 그래픽, 전시, 제품의 각 분야에 걸쳐 종합적인 컨설테이션에 응할 수가 있다.

컨셉튜얼 아트[영 *Conceptual art*] 개념미술(概念美術). 미국의 평론가가 한 말. 만들어낸 작품의 가치 판단을 하는 것이 아니라 그것이 표현되기까지의 작자의 의사라든가 프로세스가 예술이라고 하는 사고방식으로서 작자의 개념을 추구하고자 하는 것이다.

컬러 디자인[영 *Colorg design*] 상품 디자인에서 가장 효과를 나타내는 것이 컬러 디자인이라고 생각되고 있다. 우선 물품이 있을 때 최초에 눈에 비치는 것은 색깔이며 그 다음에 형태가 눈에 들어 온다고 하는 현상에서 알 수 있듯이 컬러는 디자인에 있어서 생명을 좌우할 만큼 중요한 사항이며 디자인의 좋고 나쁨에 따라 구매 동기에 직접적인 영향을 준다. 특히 유의할 점은 1) 인쇄술과 인쇄 방법 2) 유행색*에 대한 배려 3) 색이 지니는 특성 4) 상품의 대상, 연령, 성별에 의한 색채의 기호, 조건 5) 상품이 지니는 특성을 표현하는 색채 6) 조명에 의한 배색 7) 진열 효과에 의한 배색 8) 광고 효과에 의한 배색 등이다.

컬러리스트→색채가(色彩家)

컬러 매칭[영 *Color matching*] 어떤 색과 다른 색이 같은 색이 되도록 조작하는 것. 측색(測色)에 관한 용어로는 〈색맞추기〉라 번역된다. 도료의 원색을 혼합해서 희망하는 색으로 맞추는 배합 조작을 일컫는 수도 있다.

컬러 서큘→색

컬러 스킴[영 *Color scheme*] 색채 설계. 디자인 과정에서 스케치, 도면, 렌더링*, 모델* 등에 대해 배색을 계획하는 것. 색채 계획*과 마찬가지로 쓰여지는 수도 있다.

컬러 컨디셔닝→색채 조절

컬러 컨설턴트[영 *Color consultant*] 색채 관리사(色彩管理士). 건축 및 공업 디자인의 색채 사용에 관한 기획을 하고 그 실시를 지도하는 깊은 지식을 가진 사람.

컬러 코디네이션[영 *Color coordination*] 색채 조정(調整). 재질이나 모양이 다른 것의 배색을 전체적으로 조화하도록 조정하는 것. 목적에 알맞는 기조색(基調色)을 골라 그 아름다움을 돋보이게 하도록 배색*함으로써 얻을 수 있다.→색의 조화

컬러 톤[*Color tone*] 1) 여러 가지 색깔의 투명 셀로판(cellophane)으로서 뒷면에 접착제가 묻어 있어 디자인이나 인쇄 원고의 필요한 부분에 붙이면 밑의 색을 투과하여 컬러 톤의 색과 혼합됨으로써 혼합색의 효과가 얻어진다. 이 경우 컬러 톤은 상품명이다. 2) 색조*(色調)라고 번역되며 색의 3속성 중에서 명도와 채도를 함께한 색의 상태를 말한다.

컬러 필름[영 *Color film*] 1) 컬러 슬라이드용 리버설 필름(color reversal film)－감광유제(感光乳劑) 속에 발색제(發色劑)를 포함하는 타이프와 현상 처리 과정에서 발색제를 부여하는 타이프 두 가지가 있다. 전자를 내식(內式), 후자를 외식(外式) 필름이라고 한다. 내식은 스스로 현상하는 것이 가능하지만 외식은 메이커가 지정하는 현상소로 보내어 현상하지 않으면 안된다. 컬러 필름은 조명광원(照明光源)의 색으로부터도 영향을 받으므로 주광용(晝光用; daylight type)과 전등광용(tungsten type)으로 구별되어 생산된다. 주광용은 태양 광선의 평균 색온도 약 5800°K에, 전등광용은 약 3200°K에 맞추고 있다. 주광용 필름을 전등광으로 촬영하면 붉은기를 띠는데, 이 경우 전등광을 태양 광선과 같은 색온도로 바꾸는 청색 필터를 사용하면(感光度는 저하시킨다) 적정한 색으로 재현할 수 있다. 반대로 전등광용을 주간(낮)에 사용하는 경우는 코발트 색깔의 필터를 씌우면 된다. 이것을 색온도 변환 필터(color conversion filter)라고 한다. 필름은 노출광의 관용도(寬容度; latitude)가 흑백 필름이나 네가 컬러에 비하여 낮지만 색채의 재현성이 뛰어나기 때문에 인쇄 원고용이나 슬라이드용에 많이 사용되고 있다. 2) 컬러 프린트용 네가 컬러 필름(color negative film)－종이 현상 프린트를 얻기 위한 필름으로서 대부분은 주광용(晝光用)으로 조정되어 있다. 필름 베이스는 프린트할 때의 색의 비뚤어짐을 수정하기 위해 오렌지색으로 착색되어 있다. 슬라이드용 컬러와 다른 잇점으로는 프린트할 때에 색의 보정(補整)을 할 수 있다는 것을 들 수 있다. 1976년에는 ASA 400도라고 하는 고감도의 것도 발매되었다. 3) 적외선 컬러 필름(infrared color film)－적외선에 감광하는 컬러 필름으로서 과학적 조사에 사용되는 것 외에 특수한 사진적 표현으로도 사용된다. 일반적으로 컬러 필름은 유효 기간이 짧고 변질되기 쉬우므로 냉암소에 보존하는 것이 바람직하다. 만들어진 슬라이드나 프린트의 퇴색 방지에도 냉암소에 보존하는 것이 좋다.

컬러 하모니 매뉴얼[영 *Color harmony manual*] 색채 조화반(色彩調和盤). 미국의 지기 연합회(紙器聯合會)인 CCA(Container Corporation of America)에서 팔고 있는 플라스틱제의 표준색표(標準色標). 오스트발트 표색계*에 의해 색을 표시할 수가 있고 또 배색*을 고안하는데 편리하다.

컴바인 아트[영·프 *Combine art*] 컴바인 페인팅(combine painting)이라고도 한다. 이 용어는 라우션버그*에 의해 창시된 콜라즈*의 확대 개념으로서, 2차원 혹은 3차원적* 물질을 회화에 도입하려는 경향이 미술. 즉 액션 페인팅*의 화면에 일상적인 오브제*들을 결합시키는 것. 예를 들면 캔버스, 벽, 기타의 다른 표면에 오브제를 덧붙이는 것을 말한다. 라우션버그는 대담한 회화 스타일에다가 오브제로서 종이, 나무, 금속, 고무, 천은 물론 박제된 동물, 작동하는 라디오, 선풍기, 전구와 같은 전기 기구까지 사용하며 1953년부터 1960년대 초까지 계속 작품을 제작 발표하였다.

컴바인 페인팅(*Combine painting*)→컴바인 아트

컴퍼니 컬러[영 *Company color*] 「회사색(會社色)」이라는 뜻으로서 회사의 심벌*로 쓰여지는 특정한 색. 색에 의한 기업 이미지를 심어 주어 타사와의 식별을 용이하게 하는 것이 목적이다. 건축, 간판, 수송차, 패키지*, 선전 등의 전반에 일관해서 사용함으로써 통일적 시각 전달 효과를 발휘할 수가 있다. 코퍼레이트 컬러(corporate color)라고도 한다.

컴퓨터 아트[영 *Computer art*] 컴퓨터를 사용하여 회화, 음악, 시 등을 만들려고 하는 경향의 것. 예술 작품의 구조를 정보 이론에 의해 분석시켜서 얻어지는 규칙이나 질서를 이용, 난수(亂數) 발생이나 임의의 변화 요인을 가하여 일정 조건하에서 계산된 결과를 이용하는 수가 많다. 계산 결과가 우수하면 계산 윤리 혹은 계산 과정이 하나의 예술 작성의 방법론으로도 되고 새로운 실험 미학의 방향을 가리키는 것으로 된다. 이때 계산 결과를 수정하거나 다른 좋은 작품을 참조해서 인간과 계산기와의 커뮤니케이션을 도모, 작품의 양호함에 대한 판단을 기계 자체가 학습해 가는 식의 계산 논리 개선 방법도 있다. 1963년부터 매년 미국에서는 〈컴퓨터 아트 콘테스트〉가 개최되고 있다.

컴퓨터 에이디드 디자인[영 *Computer aided design*] 약칭은 CAD. 컴퓨터를 이용한 디자인이다. 설계에 필요한 조건이나 논리가 계

산화될 수 있는 것이라면 그 범위 내에서 설계 내용을 컴퓨터에 입력시켜 계산시킬 수가 있으므로 자동 설계가 가능하게 된다. 논리화가 곤란한 고도의 도형 인식이나 미(美)와 같은 것의 판단이 필요하게 되는 설계는 현재로는 컴퓨터 만으로는 무리라고 생각된다.

컵-보드[영 *Cup-board*] 원래는 뷔페*처럼 식기류를 넣는 층이있는 찬장인데, 약 200년 전부터는 퍽 넓은 뜻으로 쓰여져 식기류뿐 아니라 식품 또는 옷가지도 넣는 큼직한 것을 이렇게 불렀다. 이사할 때 가지고 나르는 것과 붙박이 것 두 가지가 있는데, 오늘날에는 특히 집에서의 선반을 가리키는 경우가 많다. 독일어의 슈란크(Schrank)에 해당한다. 프랑스어의 뷔페, 아르므와르(armoire), 플래카드(placard)의 것도 있다.

컷[영 *Cut*] 신문 잡지의 요소에 삽입되는 장식용의 소화화(小繪畫)로서, 단색이나 펜, 붓 등으로 그린 것이 많다. 도안적, 만화적, 소묘적인 것 등 여러 가지가 있다.

컷 글라스[영 *Cut glass*] 조탁(彫琢) 세공한 유리 또는 유리 그릇. 빛의 굴절율이 큰 투명한 양질의 유리에다가 능각(稜角)으로 몇 개의 홈을 파서 여러 가지 모양을 만든다. 그렇게 하면 능각 부분이 프리즘(prism) 작용을 하게 되어 청등수미(淸燈秀美)한 빛의 효과를 얻을 수 있다. 홈을 파는데는 회전하는 숫돌바퀴를 이용하고 새긴 면은 나무바퀴에 마분(磨粉)을 바르고 닦는다. 세계적으로 스웨덴의 〈코스타 크리스탈〉, 벨기에의 〈라벨 크리스탈〉 등의 메이커들이 특히 유명하다.

컷 아웃[영 *Cut out*] 지기(紙器)나 라벨*(label) 또는 광고 쪽지를 특수한 모양으로 오려내는 것. 인쇄물을 오려낼 때에는 강철제의 칼을 베어낼 모양으로 조작하여 놓고 기계(빅토리아)로 강압한다. 접어지는 부분은 칼날이 없는 것을 쓴다. 인쇄물의 한 부분에 구멍을 뚫는 것도 마찬가지로 한다.

케라[라 *Cella*] 건축 용어. 본래는 소실(小室) 즉 작은 방이라는 뜻. 그리스 신전에서의 신상(神像)을 안치하는 내실, 내진(內陣). 신이 진좌(鎭座)하는 곳. 케라의 앞에는 현관*(희 pronaos)이 있고 후면에도 같은 모양으로 된 방 하나가 있으며 뒤 주랑(柱廊) 현관(라 posticum)이 병설(竝設)되어 있는 것도 있다.

케레스(*Ceres*)→세레스

케루빔[*Cherubim*] 세라핌(Seraphim) 다음의 천사*. 구교에서는 천주의 친위(親衛), 성소의 수호자. 계약(契約)의 함(函) 위에 날개를 단 케루빔의 표현이 있었다. 에제키엘이 본 것은 사람, 사자, 수소, 독수리의 네 면을 지니고 있다.

케어 마크[영 *Care mark*] 주의(注意) 기호. 패키지* 등의 취급을 주의하기 위해 간략하게 시각화된 마크.

케이 Willem Key 플랑드르의 화가. 1519? 년 브레다에서 출생. 1542년에 안트워프의 성 루카 화가조합에 가입하였다. 그는 그 당시 네덜란드를 식민지로 하고 있던 스페인에서의 압제자 알바공(公)의 초상을 그리고 있을 때, 네덜란드의 애프몬트 백작의 사형에 관하여 알바와 재판관들의 상의 내용을 우연히 듣고는 쇼크를 받고 에프몬트의 처형과 같은날 자살해 버렸다. 따라서 분명히 그의 작품으로 간주될 만한 작품은 남아 있지 않다. 동명 이인이 또 3명이나 있다. 1568년 사망.

케이로크라테스 *Cheirokrates* 그리스의 건축가. 옛 문헌 특히 스트라본이 전하는 바로는 기원전 4세기의 건축가. 기원전 350년경 에페소스*의 아르테미스 신전을 재건하였다. 알렉산드로스 대왕의 우대를 받은 것같다. 이 건축가는 고문서 속에서 여러 가지 이름으로 나타나 있다. 비투르비우스*의 기록으로는 *Dinokrates*, 플리니우스*의 기록으로는 *Dinochares*, 플루타르코스(*Plutarchos*, 45?〜125년)의 기록으로는 *Stasikrates* 라고 적혀 있다.

케인 John Kane 1859년 영국 에든버러(Edinburgh)에서 출생한 미국 화가. 미국 피츠버그에서 일하면서 틈틈이 부근의 공업 지대나 고국인 영국의 공상적이며 매력에 찬 추억을 그렸다. 1934년 사망.

케페슈 Gyorgy Kepes 1906년 헝가리에서 출생한 디자이너. 부다페스트의 미술 아카데미에서 배웠으며 1930년부터 약 6년간 베를린에서 모홀리-나기*의 영화 제작에 협력하였다. 1937년 미국으로 건너가 1943년까지 시카고의 〈인스티튜트 오브 디자인〉에서 빛과 색 부문의 주임을 맡았다. 각종 전람회의 디스플레이* 디자인에 손을 대어 성공을 거두었다. 매사추세츠 공과대학의 건축학부에서는 비주얼 디자인*의 교수를 담당하였다. 저서 《시각

언어(Language of Vision)》(1944년),《그래픽 형태(Graphic Forms)》(1949년),《현대인을 위한 빌딩(Building for Modern Man)》(1949년) 등이 있다. 특히《시각 언어》는 디자인 교육계 및 일반 디자이너에게 있어 중요한 시사를 주는 훌륭한 저서이다.→시각 언어

켄타우로스[회 **Kentauros**] 영어로는 센토르(Centaur)이며 그리스 신화 중에 등장하는 테살리아(Thessalia)에 살았다고 전하여지는 반인반마(半人半馬)의 괴물을 말한다. 허리에서 그 위는 인간의 형상이고 그 아래는 말의 형상이다. 켄타우로스 전설은 미술에 강한 영향을 주었는데, 종종 매우 큰 구도의 주제로 채용되었었다. 예컨대 올림피아의 제우스 신전 서쪽 박공 중에 있는《켄토우로스에게 약탈당하는 히포다미아(Hippodamia)》와 파르테논* 신전의 메토프*에 있는 것 등이다.

켈리 Ellsworth **Kelly** 1923년 미국 뉴욕에서 출생한 화가. 보스턴 미술학교에서 배운 뒤 파리의 에콜 데 보자르*에 유학하였다. 피츠버그, 상파울로 등의 국제전에 출품하였다. 처음에는 구상적인 작품을 제작하였으나 점차 추상으로 경도되어 최근에는 여러 가지 색면(色面)을 나란히 제시해 보이는 시각적, 미니멀적(minimal的)인 경향을 추구해 나가고 있다.

코너 스톤[영 **Corner stone**] 건축 용어. 우석(隅石) 건물의 바깥쪽 귀에 놓이는 돌로서 흔히 벽면보다 약간 돌출한다. 흔히 주춧돌의 뜻으로 쓰인다.

코너 컵보드[영 **Corner cupboard,** 프 **Encoignure,** 독 **Eckschank**] 공예 용어. 네모진 방 구석에 놓기 위하여 제작된 평면이 삼각형인 세모장인 컵－보드*를 말한다.

코니스[영 **Cornice**] 건축 용어.「배내기」라고 번역된다. 벽면에서 돌출된 수평대(水平帶)를 말한다. 프랑스어로는 코르니쉬(corniche), 독일어로는 게짐스(Gesime)이다. 1) 엔태블래추어*의 상부에 위치되는 것으로서 추녀 장식을 구성하는 것인데, 이를 특히 게이손(회 geison), 가이손(독 Geison) 또는 크란츠게짐스(독 Kranzgesims)라고 한다. 그리스 건축에서는 건축의 정면 및 이면(裏面)의 게이손이 지붕의 경사를 따르는 레이킹 코니스(영 raking cornice, 登蜿腹 또는 傾斜蜿腹)와 함께 삼각형의 파풍(페디먼트)*을 형성한다.

2) 건물의 층계와 층계를 분할하는 코니스도 있는데, 이것을 스트링 코스(영 string course) 또는 구르트게짐스(독 Gurtgesims)라 부른다. 3) 커튼의 못, 혹은 매달아 놓은 막대 등을 감추기 위해 창문의 최상부에 드리워 놓은 실내 장식 조형. 4) 천정과 벽에 의해 형성되는 모서리를 숨기기 위한 조형도 코니스라고 부른다.

코덱스[영 **Codex**] 고본(稿本), 사본(寫本), 고문서(古文書)를 가리키는 말. 인쇄술의 발달 이전 시대의 서적은 그 자체로서 매우 중한 것이었으므로 훌륭한 장식을 하는 것이 상례였다. 이러한 책을 코덱스라 하다.

코레[회 **Kórē**] 「소녀」,「아가씨」라는 뜻의 희랍어. 그리스 조각의 소녀상 특히 아테네의 아크로폴리스* 등의 성역에서 출토된 봉납 소녀상을 말한다. 이들의 제작 연대는 대체로 기원전 6세기 후반에서 기원전 5세기초라고 추측된다. 아테네 출토의 예는 착색의 보존 상태도 부분적으로는 양호하다. 한편 이와는 반대로 청년 나체 입상 조각은 쿠로스(Kouros)라고 한다.

코레지오 Correggio 본명은 Antonio Allegri. 이탈리아의 화가. 1494?년 코레지오에서 출생하였으나 1518년 이후에는 주로 파르마(Parma)에서 활동하여 파르마파(派)를 대표하는 대화가가 되었다. 처음에는 모데나(Modena)에서 프란체스코 비안키(Francesco Bianchi, 1447~1510년)의 제자로서 일하다가 후에 만테냐*, 로렌초 코스타* 및 특히 레오나르도 다 빈치*의 작품에서 많은 감화를 받았다. 바로크* 회화의 개척자로서 높이 평가받으며 이로서 17, 18세기의 이탈리아 회화에 커다란 영향을 주었다. 그는 화면에 웅대함이나 숭고함을 나타내려고 한 것만은 아니었다. 그의 목표는 오히려 넘쳐 흐를 정도의 생활 감정 및 광명에 찬 환희 속에 있었다. 미묘한 뉘앙스를 지닌 명암 효과, 풍부하고도 화려한 색조, 정김의 풍성함, 뛰어난 소묘력 등으로 독특한 화풍을 완성하였다. 코레지오의 우미

함은 라파엘로*의 그것과는 다르며 그의 염려(艶麗)한 색채 또한 티치아노*의 그것이 아니다. 그리고 그 부드러움 마저도 레오나르도의 그것과는 다른 것이다. 그것은 그의 명랑한 리리시즘(lyricism: 서정미, 서정시적)에 의해 형태가 균형을 이루고 또 색채에 빛을 줌으로써 매혹적인 빛을 스스로의 정묘한 명암에 맡기고 있기 때문이다. 대표작은 파르마에 있는 산 지오반니 에반젤리스타 성당의 천정화《영광의 그리스도》(1520~1523년)와 그 성당 본사(本寺)의 천정화《마리아의 승천》(1526~1530)이다. 이것들은 교묘히 일류전*을 사용한 큰 화면이다. 그 밖의 주요작은《성모와 성 프란체스코》(1514년, 드레스덴 국립 회화관),《가뉴메데스의 유괴》(1530년경, 빈 미술사 박물관),《이집트로의 피난 중의 휴식》(1517년 루브르 미술관),《다나에》(1530년경, 로마, 보르게제 미술관),《아기 그리스도를 예배하는 성모》(1520년경, 우피치 미술관),《레타》(1520년경, 베를린 국립 미술관) 등이 있다. 1534년 사망.

코렌테 협회[이 *Corrente*] 1938년 R. 비롤리(Renate *Birolli*)에 의해 밀라노에서 설립된 협회. 창립 회원은 카시나리*, 사수(Aligi *Sassu*), 구투소* 등이며 산토마소(Giuseppe *Santomaso*), 마파이(Mario *Mafal*), 아프로(*Afro*), 파치니(Pericle *Fazzini*), 미르코(*Mirko*), 피란델로(Luigi *Pirandello*) 등이 나중에 참여하였다. 이들에겐 문학, 미술, 그리고 E. 트레카니(E. *Treccani*)에 의해 발행된 정치에 관한 잡지인《비타 조바닐레(Vita Giovanile)》에 의해 강단이 제공되었다. 후에 그는 〈Corrente di Vita Giovanile〉로 잡지의 이름을 바꾸었다. 이 잡지의 기고자는 비롤리(Renato *Birolli*), 미네코(*Migneco*), 구투소, 만주(Giacomo *Manzu*) 등의 작가와 비평가들이었다. 밀라노 미술가들에게만 출품이 허용되었던 첫 전람회는 1939년 3월에 개최되었었다. 그러나 다음해인 1940년에 국가에 의해 강제 해산당했다. 하지만 그 활동은 1943년까지 보테가 화랑에서 계속 되었는데, 이미 그 원동력은 상실되었으며 2년 후에는 완전히 정지되었다. 뚜렷한 이념이 없는 이 협회는 기질이 각각이고 예술적 신조가 다른 광범위한 회원으로 구성되어 있었다. 그러나 이러한 차이에도 불구하고 예술이란 기본적 원칙에 심리적

의무 뿐만 아니라 도덕적 의무를 부과한다는 데 모두 동의하였다. 쉬르레알리슴*이나 표현주의*와 같은 현대 미술 운동을 〈퇴폐 예술〉이라는 비난으로부터 방어함으로써 이 원칙을 이행하려고 노력하였다.

코로 Jean Baptiste Camille *Corot* 프랑스의 화가. 1796년 파리에서 출생. 처음에 미샬롱(*Michallon*)과 베르탕(*Bertin*)의 가르침을 받았다. 1825년부터 1828년에 걸쳐 이탈리아에 유학을 하였다. 그 무렵의 작품은 스승 베르탕 등의 아카데믹한 경향에 비해 이미 색의 뉘앙스에 대한 신선한 감각을 보여 주고 있다. 1834년 및 1843년에는 거듭 이탈리아로 여행하여 점차 독자적인 예술로 발전시켰다. 고전식의 이상화(理想畫)를 다루는 한편 바르비종파*의 영향을 받아 시적(詩的)인 정취가 넘치는 다수의 풍경화를 제작하였다. 특히 따뜻한 감정과 그것을 전하는 독특하고도 온화한 색조를 바탕으로 즐겨 다룬 것은 파리 주변의 정온한 자연이었다. 더구나 그는 착실한 자연 관찰자로서 대기, 빛, 온도까지도 분간하여 그렸다. 주요작은 루브르 미술관에 소장되어 있는《로마의 포룸》,《샤르트르 대성당》,《세브르의 길》,《모르토퐁텐느》 등이다. 풍경화가로서 널리 알려져 있는 코로는 또한 인물화에 있어서도 뛰어난 재능을 보여준 화가였다. 솔직한 필치와 투명한 관조로써 현실의 시정을 지닌 인물화를 많이 남겼다. 그 대표작은 역시 루브르 미술관에 있는《세느공양(孃)》,《진주를 가진 여자》,《푸른 옷의 여자》 및 미국의 내셔널 갤러리에 있는《아고스티나》 등이다. 1875년 사망.

코로나[영 *Corona*, 희 *Geison*] 건축 용어. 그리스-로마 건축에 있어서의 헌사복(軒蛇腹; 영 cornice, 독 kranzgesims)의 뜻. 프리즈* 위에 덮개가 씌워지듯이 돌출하고 있는 부분.

코로빈 Konstatin Alexeevitch *Korovin* 1861년에 출생한 러시아의 화가. 19세기 말부터 20세기 초엽에 걸쳐 활동한 거장으로서, 사회적 테마를 다루며 〈예술을 위한 예술〉*을 주장했던 미술계파*(美術界派)의 중심 멤버. 인상파*의 영향을 받아 얼핏 보기에는 파리를 연상케 하는 회색 색조의 풍경화를 비롯하여 빛의 재현을 추구하여 태양 광선으로 빛나는 크리미아 해안 등을 그렸다. 한편 디아길레프

*에게 협력하여 무대 미술(장식, 의상)에도 크게 종사하였다. 1939년 사망.

코르넬리스 Cornelis *Cornelisz* 1562년 네덜란드 할렘에서 출생한 화가. 즐겨 다룬 화제(畫題)는 우의(寓意), 신화, 역사적인 장면, 초상, 꽃 등이다. 대표작은《영아(嬰兒) 학살》(1590년, 암스테르담 왕립 미술관. 1591년, 할렘),《파리스*의 심판》(스톡홀름) 등이다. 1638년 사망.

코르넬리우스 Peter von *Cornelius* 1783년 독일 뒤셀도르프에서 출생한 화가. 그곳의 미술학교에서 배웠으며, 프랑크푸르트 및 로마에 유학하여 나자레파*(派)의 주요 화가가 되었다.《파우스트》,《니벨룽겐》 등의 문학책에 삽화를 그렸으며 귀국 후에는 뮌헨의 조각관 및 루드비히 교회의 벽화를 그렸다. 그의 작품에서는 고전적 형식이 낭만적 감정이나 정열적, 극적 표현으로 지배되고 있다는 특징이 있다. 뒤셀도르프, 뮌헨, 베를린의 각 미술학교 교장을 역임하였다. 1867년 사망.

코르도바[*Cordoba*] 지명. 스페인 안다르시아 지방의 구아달키비르 강 양안(兩岸)의 주명(州名) 및 주도(主都). 코르도바의 대성당은 스페인에 있어서 모로인(人)의 최초의 성당 건축물로서 메카에 있는 카바와 함께 이슬람 최대의 예배장으로 손꼽힌다. 이것은 8~10세기에 건축된 것인데, 길이는 175 m, 폭은 130 m이며 19개의 신랑*과 33개의 익랑(翼廊), 860개의 원주로 이루어진 것이다. 1523년과 1603년에 그리스도교적으로 개조되어 오늘날에 이르고 있다.

코르몽 Fernand *Cormon* 프랑스 화가. 1845년 파리에서 희곡가의 아들로 태어난 그는 처음 브뤼셀에서 그림을 배웠고 후에 파리로 돌아와 프로망탱*에게 사사하였다. 1912년에는 살롱 데 자르티스트 프랑세즈(Salon des Artiste Francaise)의 회장으로 추대되었다. 작풍은 통속미(通俗美)를 띠며 때로는 무미건조한 것도 있다. 고호*, 툴루즈―로트렉* 등의 거장도 한 때 그의 화숙에 다녔을 정도로 미술교육자로서의 공적을 크게 남겼다. 대표작은 역사화로서 《카인》(1880년)이 유명하다. 1924년 사망.

코르사바드[*Khorsabād*] 지명. 티그리스 강 상류 니네베의 약간 북쪽에 있는 고대 바빌로니아의 도시. 수메르― 아카드 시대에 형성되어 옛 바빌로니아 시대 때 번영했는데, 당시의 유적으로 나온 출토품과 건축물이 발견되었다.

코르토나 Pietro da *Cortona* 본명 Pietro *Berettini*. 1596에 출생한 이탈리아의 화가, 건축가. 로마 전성기에 활동한 바로크* 예술의 대표적 화가로서 제단화도 많이 그렸으나 특히 프레스코화*에 뛰어났다. 실내 장식가로서도 활약하였고 특히 천정화에 있어서는 새로운 일면을 개척하였다. 즉 그는 왕성하게 일류전*을 도입하여 회화 속의 세계와 건축 내부의 분위기와를 교묘히 결합하였다. 이러한 종류의 대표작품은 로마의 팔라초 바르베르베리니 (Palazzo Barberini)에 있는 바르베리니가(家)의 교황 우르바누스 8세(*Urban* Ⅷ)의 성대(聖代)를 찬미하여 제작한 천정 프레스코화이다. 건축가로서의 그의 업적은 보로미니*, 베르니니* 등과 함께 이탈리아 바로크 건축의 전성기를 형성하였다. 건축으로의 대표작은 로마의 《산루카 에 마르티노 성당》, 《산타 마리아 델라 파체 성당의 파사드》 등이며 또 바로크*적인 최초의 정원으로 알려졌던 《발라 델 피네트》는 안타깝게도 파괴되어 현재는 볼 수 없다. 1669년 사망.

코린트 Lovis *Corinth* 독일의 화가, 판화가로서 독일 인상파의 대표적 화가 중의 한 사람이다. 1858년 동(東)프로이센의 타피아우 (Tapiau)에서 출생. 1876년부터 1880년까지는 쾨니히스부르크(Konigsburg), 1880년부터 1884년까지는 뮌헨의 아카데미에 입학하여 배웠고, 1884년부터 1887년까지는 파리에 유학하였다. 귀국 후 쾨니히스부르크, 뮌헨, 베를린에서 활동하였다. 처음에는 색조가 어두웠으나 후에 밝아지면서 힘차고 분방한 필치와 함께 점점 표현파*의 경향을 나타내게 되었다. 초상화, 풍경화, 정물화 외에 종교화나 역사화도 그렸다. 1911년경부터 판화에 깊은 관심을 가지면서 에칭, 석판화 그리고 책의 삽화도 시도하였다.《자서전》(1926년)을 비롯하여 몇 권의 저서도 남겼다. 1925년 사망

코린트식(式) 오더→오더

코모드[프·영·독 *Commode*] 공예 용어. 17세기 말의 프랑스에서 발전된 가구의 형식. 응접실 혹은 침실의 벽면에 접해서 놓여진 서랍이 있는(문짝일 경우도 있다) 키가

낮은 장롱을 말한다. 17세기에는 상당히 불규칙적으로 사용된 말로서, 뚜껑 있는 케(櫃)와 같은 것도 이 말로 불리어졌다. 현재도 상당히 넓은 뜻으로 쓰여지고 있다. 사이드보드*는 식당으로 쓰여지고 있는지의 여부로 명백히 구별되어야 하는 것. 또 프랑스에서는 문짝이 있는 것은 코모드라 부르지 않고 뫼블 아 오토르 다뷔(mewble a' hauteur d' appui)라 하여 구별하는 경우도 있다. 어쨌든 후자의 형식 가구는 실제로는 식당용으로 만들어지는 것이 많은 것같다.

코발트 그린[영 *Cobalt green*, 프 *Vert de cobalt*] 안료 이름. 1870년 스웨덴의 린만에 의해 발견되었고 후에 점차 개량되어 푸른 기가 있는 녹색의 색조이다. 반투명이며 음폐력은 크지 않지만 안정된 불활성 안료로서 다른 색과의 혼색이 자유롭다. 농산류(濃酸類)에는 침해되지만 알칼리에는 강한 색이다. 색조는 다른 색과의 혼합으로 흡사한 것이 간단히 될 수 있다.

코발트 바이올렛[영 *Cobalt violet*, 프 *Violet de cobalt*] 안료 이름. 근대 화학이 초래한 선명한 제비꽃 빛깔(짙은 보라빛)로서 명색(明色), 중간색, 농색(濃色)의 3종이 있다. 내광성이 있으나 내수성이 약해 공기 속의 수분을 흡수하여 붉은 기를 띠는 경향이 있다. 단단하며 유해하다. 가급적 혼색을 피하여 생으로 쓰는 것이 좋다. 실버 화이트*나 칠을 주성분으로 한 안료와 섞으면 변색한다. 또 팔레트 나이프를 사용하면 변색하는 수도 있으므로 사용을 피하는 것이 좋다.

코발트 블루[영 *Cobalt blue*, 프 *Bleu de cobalt*] 안료 이름. 코발트계 안료로서 가장 중요한 색이다. 색조는 제조법과 존재하는 불순물의 양에 따라 다소 차이가 있지만 보통은 진(眞) 청색을 이루고 특히 인공빛 아래에서는 현저하게 나타난다. 코발트 블루는 화학적으로는 매우 안정되어 있어 강산(强酸), 강알칼리에 용해되지 않으며 또 햇빛에도 영향을 받지 않는다. 다른 색과의 혼합은 물론 어떠한 채색 기법에도 이용할 수가 있다. 도기* 유약*의 청(靑)으로도 쓸 수가 있다.

코빌 Wilhelm von *Kobell* 1766년 독일 만하임에서 출생한 화가. 역시 화가이며 동판화에서도 명성을 떨쳤던 거장 펠리난트 코벨의 아들. 아버지로부터 미술의 기초 교육을 받고

처음에는 17세기의 네덜란드 그림을 모방한 풍경 속에다가 즐겨 동물을 그렸는데, 나중에는 명암의 톤*이 높은 경쾌하고 낭만적인 풍경화를 그렸다. 전쟁화도 남겼지만 특히 동판화의 기교자로서도 유명하다. 뮌헨의 궁정 화가, 미술학교 교수 등으로도 활약하였다. 1853년 사망.

코브[영 *Coved*] 건축 용어. 벽과 천정 또는 벽과 바닥 등의 결합부가 커다란 오목형 곡선을 이루는 것을 말한다. 코브 천정은 그 예.

코브라[영 *Cobra*] 덴마크, 벨기에, 네덜란드 3국의 실험 미술 운동이 합류하여 1948년에 조직된 북구의 전위 미술 그룹으로서, 1951년까지 계속되었다. 각국의 수도인 코펜하겐(Copenhagen), 브뤼셀(Brussels), 암스테르담(Amsterdam)의 머리 글자를 조합한 것. 추상 표현주의*의 흐름에 속하지만 북방의 표현주의*전통과 쉬르레알리슴*의 영향이 강하며, 독자적인 존재를 주장하였다. 중심 멤버는 덴마크의 아스게르 요른, 네덜란드의 카렐 아펠, 벨기에의 피에르 알레신스키이다.

코사 Francesco del *Cossa* 1435?년 이탈리아 피렌체에서 출생한 화가. 코시모 투라*와 함께 초기 르네상스 피렌체파*의 작가로서 특히 피에로 델라 프란체스카*로부터 많은 감화를 받았다. 가장 중요한 작품은 영주(領主) 보르소 데스테(Borso d'Este)의 궁정 생활을 상징적으로 다룬 팔라초 스키파노이아(palazzo schifanoja)의 벽화(1470년 완성)이다. 이들 그림은 문화사적으로도 매우 흥미가 있다. 1470년 볼로냐로 활동 무대를 옮겨 거기서 한 파를 이루며 활동하였다. 볼로냐 시대의 유작으로는 《성고(聖告)》《드레스덴 국립 회화관), 《성모와 페트로니우스》(볼로냐 화랑), 《가을》(베를린 국립미술관) 등이 있다. 1477년 사망.

코스모스[영 *Cosmos*] 카오스의 상대어. 우주. 본래 질서있는 통일 조직, 법칙성을 가진 존재의 총체 즉 세계, 우주의 뜻. 미학상으로는 예술의 세계가 독자적 법칙성을 노리며 일상적 현실에서 떨어져서 그것 자체가 완결한 것인 점에서 가끔 이것을 특히 미크로코스모스(소우주)라고 불러 실제적 세계와 구별한다.

코스타 Lorenzo *Costa* 1460?년 이탈리아 페라라에서 출생한 화가. 1535년 만토바에서

죽었다. 코시모 뒤라의 제자. 프란체스코 프란 치아와 함께 볼로냐에서 활약하였으나 1507 년경 만토바로 이주하여 거기서 곤차가가(家) (Gonzaga) 후작 아래서 일하면서 만테냐*의 감화를 많이 받았다. 종교화 외에 약간의 신 화적 주제를 그린 것도 있다. 페라라의 팔라 초 스키파노이아, 볼로냐의 오라트리오 산타 체칠리아(프란치아와 합작)의 프레스코화가 있다.

코스튬[영 **Costume**] 「옷」이라는 뜻이지 만 미술에서는 인체의 착의(着衣) 혹은 착의 상(着衣像)을 가리키며 나체의 상대어로 쓰 인다.

코시모 Piero di Cosimo 1462년 이탈리아 피렌체에서 출생한 화가. 코시모 로셀리*의 제자. 플랑드르* 작가나 레오나르도 다빈치* 의 영향을 받았으며 화려한 색채와 명암의 덧 칠을 두텁게 하여 대기나 외광의 효과를 노린 작품에 있어서는 독특한 경지를 개척해 보여 주고 있다. 《목인(牧人)의 예배》(베를린, 국 립 미술관), 《프로크리스의 죽음》(런던, 내셔 널 갤러리), 《시모네타 베스푸치상(像)》(프랑 스, 콩테 미술관) 등이 그의 대표작이다. 1521 년 사망.

코어[영 **Core**] 「핵(核)」, 「중심부」 등의 뜻. 1) 도시 계획에 있어서 각 계층의 사람들 이 교류하는 장소를 말한다. 광장 또는 공회 당이라든가 매스 커뮤니케이션 센터*가 되는 곳. 가정에 이 개념을 도입하면 가족들의 교 류 장소로서 거실을 들 수 있으며, 이 밖에 여 러 가지 취급법이 고찰되고 있다. 2) 주조용 (鑄造用)의 심형(心型) 또는 중심을 가리키 는 말이다.

코에메테리움[희·라 **Coemeterium**] 「침 실」의 뜻. 초기 그리스도교 시대의 지하 묘갱 (墓坑)을 맨 처음은 이 이름으로 불렀는데, 나중에 카타콤베*로 바꾸었다. 카타콤베는 코 에메테리움의 특수한 것의 하나이다.

코와즈보 Antoine Coysevox 1640년 프랑 스 리용에서 출생한 조각가. 17세 때 파리에 나와 랑베르 밑에서 배우고 리용, 알자스, 파 리에서 활동한 후 베르사유 궁전의 장식 조각 에 참여하였다. 즉 당시(17세기)의 프랑스 조 각은 이탈리아 바로크* 조각을 강하게 받으면 서 질서와 규격을 존중하는 고전주의*의 색채 가 강화되고 있었다. 이 과도기의 양식을 자

기 손으로 베르사유궁*의 장식 조각에 정착시 켰던·것이다. 《조가비를 든 님프》(1483~1485 년, 루브르 미술관)을 비롯한 그의 대표작 대 부분은 베르사유 궁전에 있다. 1720년 파리에 서 사망.

코와펠 Charles Antoine Coypel 1694년 프랑스에서 출생한 화가. 일족(一族) 중에서 가장 고명한 화가. 21세에 이미 아카데미 회 원이 되었다. 처음에는 역사화가로 출발하였 으나 역사적 풍속화에 능하였고 특히 당시의 연극을 제재로 즐겨 택하였다. 예컨대 루브르 의 《안드로메다*를 구출하는 페르세우스》와 같은 역사화에서는 늙은 왕을 비롯하여 각 인 물이 마치 오페라의 무대 정경처럼 표현해 놓 았다. 태피스트리*의 초벌 그림에도 마찬가지 로 무대에서 주제를 택하였으며, 그 중에서도 유명한 《동키호테 이야기》가 있다. 그 밖에 몰리에르(J.B.P. *Molieere*, 1622~1673년), 라 신(J.B. *Racine*, 1639~1699년)의 작품에 그린 삽화 등에서도 화려한 장식적 재능을 보여 주 고 있다. 1722년에는 아버지 앙트완느의 뒤를 이어서 오를레앙공(公)의 화가가 되었고, 1747 년에는 수석 궁정 화가, 아카데미 회장에 피 임되었다. 그의 특색은 필촉의 확실성과 문학 적인 재능에 있으며 비극이나 희극을 애정으 로써 그려 내는 점이다. 1752년 사망.

코이프 Aelbert Cuyp 1620년 네덜란드의 도르트레히트에서 출생한 화가. 야콥 게르리 츠 코이프(Jacob Gerritsz *Cuyp*, 1594~1651 년)의 아들. 고이엔*의 영향을 많이 받았다. 17세기 네덜란드의 주요한 풍경화가 중의 한 사람. 다수의 사람이나 동물의 정온한 분위기 를 배치한 풍경을 즐겨 그렸다. 화면은 부드 러운 대기와 빛의 정취에 충만되어 있다. 네 덜란드의 클로드 로랭*이라 불리어졌다. 초상, 풍속, 정물화, 교회당 안 등을 묘사한 그림도 그렸다. 1691년 사망.

코즐로프 Peter Kuzmich Kozlov 1863년 러시아에서 출생한 학자이자 탐험가. 플제와 르스키 장군 취하에서 처음으로 중앙 아시아 탐험에 종사하였고 장군이 죽은 뒤에는 그의 유업을 이어 받아 러시아 지리학회 중앙 아시 아 탐험대의 지휘자가 되어 몽고, 청해(靑海), 티벳 방면을 답사하여 지리학적, 미술 고고학 적, 역사 언어학적인 중요한 자료를 많이 입 수하였다. 그 중에서도 서(西)몽고 에티나 강

변의 폐도(癈都) 카라-호토(Khara Khoto)에서 서하(西夏) 시대의 불상, 불화, 경문, 사휘(辭彙) 등을 발견한 일. 북쪽 몽고 노인-우라에서 흉노(匈奴) 시대 왕후의 묘를 찾아 내었고 거기에서 한대(漢代)의 칠기, 옥기(玉器), 비단, 자수, 서역산(西域産)의 모직물과 자수, 흉노 자신의 제작으로 된 융단, 펠트(felt), 목수(木獸), 금은의 장식판(裝飾板) 등을 입수하였으며 서력 기원 전후의 동서 문화 교류의 실상을 밝혔고 또 흉노에 스키토 시베리아 동물 의장(意匠)의 존재를 확인한 일은 세계적으로 알려진 대발견이다. 1935년 사망.

코즐로프스키 M. *Kozlovsky* 1752년 러시아에서 출생한 조각가. 18세기 후반 러시아에 있어서 슈빈(Fyodor Ivanovitch *Shubin*, 1740~1805년) 다음의 거장. 조숙한 천재로서 아카데미를 졸업한 후 급비(給費)로 로마에 유학하여 헬레니즘 조각 및 미켈란젤로*를 연구하였으며 파리에서도 배웠다. 만년에 귀국. 신화나 우의(寓意)에서 제재를 구하여 《헤라클레스*와 말》,《스볼로프 장군 기념비》 등을 남겼다. 1802년 사망.

코카사스 융단[영 *Caucasian tapestry*] 코카사스 지방의 양털로 짠 융단. 그 무늬는 순(純)기하학 도형에서 양식화된 식물(植物)이며, 색채는 현란하고 또 해조(諧調)가 좋다. 아닐린(Anilin) 염료가 들어간 뒤 색채가 퇴화되었다. 산지는 북방으로는 카스피해 서쪽 연안의 데르벤트, 바쿠(Baku), 남방에서는 실반, 카라박 등이 대표적이다.

코코시카 Oskar *Kokoschka* 오스트리아의 화가. 1886년 표히라른(pechlarn)에서 출생. 1904~1907년 빈 공예학교에서 배우는 한편 구스타프 클림트(Gustav *Klimt*)가 운영하고 있는 〈빈 아틀리에〉에 들어가서 환상적인 작풍의 판화, 그림책, 플래카드 등을 제작하였다. 1910년에는 독일 표현주의*의 이론가인 헤르바르트 발덴*의 초청으로 그가 창립한 미술 잡지〈시투름〉*에 심리 묘사에 뛰어난 초상화를 발표하면서 베를린과 드레스덴에서 활동하기 시작했다. 특히 1910년에 베를린의 파울 가시레트 화랑에서 가졌던 최초의 개인전에서는 상당한 호평을 받았다. 제1차 대전에 출전하여 1916년 부상. 1920년부터 드레스덴의 아카데미 교수로 있다가 1924년에 교직을 사퇴하였다. 이어서 유럽 및 지중해 연안 제

국으로의 여행을 통해 이국적 체험을 풍부히 하여 바로크*적인 풍경화를 제작하였다. 1931년 빈으로 활동 무대를 옮겼고 1934년에는 프라하로 진출하였다. 1937년 나치스에 의해 퇴폐 예술가의 한 사람으로 지목되어 작품 417점을 몰수당하는 재난을 당하였다. 그리고 이듬해에는 런던으로 망명하여 머물다가 1948~1949년에 걸쳐서는 이탈리아에 체재하였다. 그는 출발부터 표현주의*의 지도적인 작가의 한 사람으로 활동하였다. 회색과 흑색, 갈색계의 기조(基調)에다 간헐적인 청색과 적색의 악센트로 조성시킨 다이내믹한 화면의 분위기는 때로는 고호*를 연상시키지만 오히려 바로크*적 경향이 한층 강하다. 초상화, 풍경화 외에 환상적인 내용의 그림도 그렸는데, 그것들은 스페인 내란 이후 더욱 더 정치적 색채를 띠었고 나아가 파시즘(Fascism)에 대한 노골적인 공격의 기세를 화면에 표명하게 되었다. 뚜렷한 사상적인 내용의 석판화도 시도하였다. 또한 그는 표현주의* 희곡 작가로서도 알려지고 있다. 1980년 사망.

코트 Robert de *Cotte* 1665년에 출생한 프랑스의 건축가. 루이 14세 시대 말기부터 레장스 시대에 활약한 건축가. 레장스 양식*의 대표 작가의 한 사람. 아르두앵 망사르(→ 망사르 2)의 제자로서 오랫 동안 그의 조수로 일하다가 망사르가 죽은 후에는 스승의 미완성된 일을 이어받아 완성한 것이 많다. 베르사유궁*의 예배당도 망사르의 사후 그가 완성하였다. 이 밖에 베르사유궁의 실내 장식 중에는 그의 설계에 의한 것이 있고 또 그랑-트리아농(Grand-Trianon)에서는 그의 손을 거친 부분이 상당히 많다. 오텔(프 hôtel) 건축에도 뛰어난 것을 남겼다. 그가 개축한 오텔 드 툴루즈(오텔 드 브리에르)에 지금도 남아 있는 《황금의 홀》(1713~1719년)은 그의 대표작으로 매우 유명하다. 1735년 사망.

코트 하우스[영 *Court house*] 건축 용어. 중정(中庭)을 중심으로 하여 주위에 기능적으로 방을 배열한 주택을 말한다. 코트란 넓은 의미로는 에워싸인 부지(敷地)를 의미하는데, 건축사(建築史)의 견지에서는 외적에 대한 방어 수단 및 제연장(祭宴場)을 목적으로 중세의 교회 건축에 마련된 중정을 말한다. 코트의 플랜은 프라이버시의 확보나 부지의 효율성, 일조량(日照量) 등의 점에서 뛰어나

있으므로 현대의 도시 주택 계획의 한 수법으로 이용되고 있다.

코팅[영 *Coating*] 1) 도장*(塗裝)을 말함. 2) 목재, 금속, 종이, 직물, 플라스틱 등의 표면에 광택을 주기 위해서 또 공기, 물, 약품, 열 등으로부터 보호 및 차단하기 위하여 여러 가지 가공 수단을 이용하여 표면에 입히는 것을 말한다. 방법으로는 롤러식 광택내기(calender), 압출(押出;extrusion), 침투(dipping), 분무(spraying), 솔질하기(painting) 등이 있다. 3) 렌즈의 반사 방지. 렌즈 표면에서의 단색광의 반사를 방지하는 것으로서, 이러한 처리를 한 렌즈를 코티드 렌즈(coated lens)라고 한다.

코퍼 E. Mcknigt *Kauffer* 1890년 미국 몬타나주에서 출생한 상업 미술가. 청년 시절에는 미국 각지를 다니며 일하다가 1913년 6개월 정도 미술 교육을 받고 유럽으로 건너가 각지에서 그림을 배웠다. 영국에서 포스터를 그릴 기회를 얻으면서부터 이 분야에서 계속 활동하여 많은 작품을 발표하였다.

코퍼레이트 아이덴티티[영 *Corporate identity*] 기업의 존재를 알리는 모든 매체에 대해 시각적인 통일을 도모하는 것. 트레이드 마크(→상표), 로고타이프*, 색채 등의 요소를 효과적으로 이용하여 광고 선전물, 제품, 패키징, 사용 설명서, 건축물(공장 등), 차(車), 레터르에 이르기까지 통일함으로써 코퍼레이트 이미지*의 조성을 도모하고 기업의 존재를 명확히 인식시키는 것을 목적으로 하고 있다. 코퍼레이트 아이텐티티를 지시하는 매뉴얼이 디자인 매뉴얼(design manual)이며 모든 매체에 대응하는 디자인을 상세히 정한다.

코퍼레이트 이미지[영 *Corporate image*] 기업이 사회에 주는 인상. 제품, 판매, 방법, 광고, 아프터서비스 등의 좋고 나쁨에 의해 성립하는 것인데, 기업은 폴리시(方針)를 가지고 좋은 이미지를 만들어야 한다.→이미징

코퍼레이트 컬러[영 *Corporate color*] 기업의 색깔. 기업 이미지에 알맞는 색채를 선정하고 그 색채를 기업이 내는 광고 매체에 가능한 한 사용함으로써 기업을 주지시키고자 하는 의도에서 계획적으로 선정된 색채로 단색 또는 몇 가지 색을 조합하는 것도 있다.

코펄[*Copal*] 남미(南美)에서 생산되는 열대수의 수지(樹脂). 와니스*나 매질로 쓰여진다.

코펜하겐 리브[영 *Copenhagen rib*] 오디토리움* 등의 천장이나 벽면의 마무리에 사용하는 슬릿형(slit 型) 공명기(共鳴器)의 하나. 흡음재(吸音材) 위를 목제 리브로 덮은 것으로서 외부에서 리브는 보여도 흡음재는 보이지 않는다. 잔향(殘響)을 적게 하는 음향 처리를 위한 것인데, 벽면의 외관에 특이한 효과가 주어진다. 덴마크의 방송국에서 처음으로 쓰였었다는 데서 이 이름이 붙여졌다.

코호(Joseph Anton *Koch*, 1768~1839년)→풍경화(風景畵)

콘솔 데스크[영 *Console desk*, 프 *Table console, Console d'applique*, 독 *Konsoltisch*] 공예 용어. 콘솔이란 브라켓(bracket)을 말한다. 콘솔 데스크는 본래「앞쪽을 콘솔로 받친 책상」이라는 뜻이지만 뜻이 옮겨져 등쪽을 벽면에 기대고 앞쪽만 받치는 다리가 있는 책상을 말한다. 이것은 18세기 초기부터 시작된 모양이지만 다시 거슬러 올라가서 17세기부터 만들어진 벽면을 따라서 놓는 앞쪽에서만 감상할 수 있도록 앞 부분에 특히 장식한 책상(작업대와는 다르다)도 이 이름으로 부르고 있다.

콘스탄티노플[*Constantinople*] 지명. 보스포러스(Bosporus) 해협에 위치한 오늘날 터키의 도시 이스탄불(Istanbul)을 말한다. 콘스탄티누스 대제에 의해 동로마 제국 당시의 작은 도시였던 비잔티움(Byzantium)에 창설되었고 오랜 동안 동방 그리스도교 미술의 중심지로서 번영하였다. 소위 비잔틴 미술*은 이곳을 중심으로 발달하였다. 1453년 이후에는 오스만 제국(Osman 帝國)의 수도로서 이스람 미술의 한 중심지였다.

콘스탄티누스 기념문[영 *Arch of Constantin*] 콘스탄티누스 1세(*Constantinus* I 재위, 324~337년)가 312년에 로마의 북쪽 티베르강(Tiber 江)의 무르비우스 다리 옆에서 강적 맥센티우스(*Maxentius*)를 격파한 전공을 기념하기 위해 원로원(元老院)에 의해 312년부터 315년간에 걸쳐 로마의 콜로세움 근처에 건립된 개선문으로, 이런 종류의 것으로는 가장 규모가 크고 가장 정교하게 세워진 것이다. 그런데 외부를 장식하고 있는 조각품들은 이전의 황제 즉 드라야누스, 하드리아누스, 아우렐리우스 등에게 받쳐졌던 상호 관련이 있는

일군의 기념물들에서 떼어낸 것들이다.

콘스터블 John **Constable** 영국의 풍경 화가. 근대 풍경화의 개척자. 1776년 이스트 버그홀트(East Bergholt)에서 출생. 1799년 런던의 로열 아카데미*에 들어가서 배웠다. 처음에는 클로드 로랭*, 로이스달*, 게인즈버러* 등의 작품에 심취하였다. 1802년 처음으로 로열 아카데미에 출품한 이래 생애를 마칠 때까지 매년 출품하였다. 1819년에는 로열 아카데미 회원이 되었다. 신선하고 활기에 찬 외광 묘사(外光描寫)에 몰두한 것은 1811년 이후의 일이다. 1824년에의 파리의 살롱*에 출품하여 금메달을 획득한 바도 있다. 그의 그림에 감동한 나머지 들라크루아*가 그의 《시오의 학살(虐殺)》의 배경을 한층 더 밝게 다시 칠하였다고 하는 유명한 이야기가 전해지고 있다. 또한 그의 화풍은 후에 바르비종파*나 마네*에게도 영향을 미쳤다. 사실 그의 풍경화는 종래의 화가들이 미해결 문제로 남긴 〈외광(外光)〉의 문제에 해답을 제시한 것처럼 보인다. 빛이나 대기의 작용을 면밀히 관찰하여 선명한 색채감과 세련된 필력으로 자연의 생생한 모습을 묘사하였다. 영국 풍경의 성격이 뚜렷하게 나타나 있다. 특히 구름이나 대나무 잎의 묘사에 비범한 재능을 보여주었다. 대표작은 《보리밭》(런던 내셔널 갤러리), 《골짜기의 농장》(런던 내셔널 갤러리), 《햄프스테드 히드》(사우드 켄징턴), 《솔즈버리 성당》(사우드 켄징턴), 《뎃담 물방아간》(사우드 켄징턴) 등이다. 1837년 사망.

콘스트럭션(**Construction**)→구성(構成)

콘트라스트[영 **Contrast**, 프 **Contraste**] 「대비(對比)」, 「대조(對照)」 등의 뜻이다. 이질적(異質的)인 것과 대비, 대조를 강조하면 변화, 유동(流動), 강렬(强烈) 등의 자극적인 효과를 얻을 수 있다. 미술 작품의 표현 수단으로써 이 콘트라스트의 효과를 구하면 거의 무한(無限)이라 해도 좋을 만큼 많은 작례(作例)가 생긴다. 명작이라 일컬어지는 작품은 어떤 형태로든지 반드시 콘트라스트의 묘미(妙味)를 갖추고 있다고 할 수 있다. 예컨대 쇠라*의 작품은 어두운 것과 밝은 것, 양달과 응달이라는 식으로 그려진 훌륭한 콘트라스트의 묘미를 보는 이는 누구나 느낄 수 있을 것이다. 부르델*의 조각에 있어서도 반원형의 활의 곡선과 힘껏 잡아 당긴 상태의 남자의 팔뚝, 힘차게 뻗힌 다리와의 콘트라스트는 전체적으로 힘찬 표현을 느끼게 하는데 매우 효과적으로 작용하고 있다. 또 르누아르*의 작품 중에서 벌렁 누운 나부(裸婦)와 옆으로 누운 나부와의 콘트라스트도 매우 훌륭하다. 그리고 드랭*이 제작한 작품 자매(姉妹)의 입상(立像)과 좌상(座像)의 짝지움도 콘트라스트의 묘미를 충분히 살린 구도이다. 특히 쉬르레알리슴*의 작가들은 주제, 제재에 있어서 사람의 의표를 찌르는 듯한 콘트라스트를 써서 심리적으로 표현 효과를 높이는 작품을 많이 발표하였다. 한편 사진의 원판, 네가티브* 필름, 포지티브* 필름 혹은 인화(印畵)에서의 농담(濃淡)의 차이를 말한다. 그리고 그 차이가 큰 것을 경조(硬調)라 하고 또 차이가 적은 것을 연조(軟調)라고 한다.

콘트랍포스트[이 **Contrapposto**] 이탈리아어로 「대립」이라는 뜻. 인체의 운동과 정지, 힘의 상승과 하강 등 그와 같은 대립을 조화가 잡힌 균형으로 유지되도록 하는 것을 말하는데, 지각*(支脚)과 유각(遊脚→지각)과의 대조에 의해 표시된다. 즉 인물의 자유로운 운동감을 표현하기 위해 그리스인들이 개발한 방법인데, 몸체의 각 부분들을 중심축 둘레에 서로 반대되는 위치에서 비대칭, 불균형하게 배치시켜 그 무게를 분배하는 것이다. 콘트랍포스트의 과제는 고전기의 그리스 조각에서 이미 완전히 해결되었었다.

콘페시오[라 **Confessio**] 초기 그리스도교 및 초기 로마네스크*의 성당에서 중앙 제단의 바닥 아래에 마련되었던 순교자나 혹은 성자의 무덤을 말한다. 이것이 발달하여 후세의 지하 묘실(→크리프타)이 되었다.

콜라주[프 **Collage**] 「발라 붙인다」는 뜻. 다다이슴* 및 쉬르레알리슴*의 한 기법. 파피에 콜레(papier collé)에서 발전한 것이다. 파피에 콜레란 〈종이 붙이기〉로서 1910~1911년경 피카소*나 브라크*가 시작한 퀴비슴*의 한 표현 형식을 말한다. 그림물감으로 그리는 대신 포장지, 신문지, 우표, 기차표, 상표, 인쇄물 등의 작은 것에서부터 나중에는 모래, 새의 깃털, 철사 등에 이르기까지 모두 발라 붙여서 보는 사람들로 하여금 부조리한 충동이나 아이러니칼한 연쇄 반응이 일어나도록 화면의 효과 및 조형적인 가치를 높이고자 하려는 의도에서 이 기법이 출발되었다. 다다이

슴*에 있어서는 이 방법이 한층 대담하고도 기지적으로 이루어지면서 마침내 콜라주로 발전하였다. 그것이 쉬르레알리슴으로 전해지면서부터 그 응용의 영역이 더욱더 확대되어갔다. 파피에 콜레가 화면의 효과를 최종 목적으로 하는 기법인데 대하여 콜라주는 우선 첫째로 비유적, 상징적, 연상적인 효과를 겨눈다. 찢어 붙이는 재료로서는 잡지나 카탈로그의 오려내기, 사진이나 책의 삽화 단편 등도 채용되었다. 콜라주를 잘 이용한 대표적인 화가는 에른스트*이다. 그의 《백두(白頭)의 여자(La Femme 100 Tetes)》(1929년)는 책의 삽화나 동식물 표본도 등을 오려내어 찍어 맞춘 것으로서, 콜라주 작품 중에서도 가장 유명하다.

콜랭 Paul Colin 1892년 프랑스 낭시에서 출생한 상업 미술가. 어릴 때 파리에 나와 셰레(Jules Chéret), 스탱랑* 시대에 이어 20세기 초엽부터 카피에로와 더불어 프랑스 포스터를 개척한 작가. 그의 문하에서는 유능한 작가가 많이 배출되었다. 제2차 대전 중에는 독일군과의 협력을 거부했으며 휴머니스틱(humanistic)한 경향이 강한 작품을 보여 주었다. 전후에는 과거 20년 동안에 걸쳐 제작된 150매의 포스터가 전시되었다.

콜렉션[영 Collection] 개인이나 공공(公共)에 관계없이 그 소유하는 물품의 모임을 말한다. 물건을 모아 소유한다는 것은 인간의 본능이라고 하는데, 콜렉션(→수집)의 사회적 의의는 오늘날 매우 크다. 고대에는 주로 사원(寺院)이 재보(財寶)나 의식적 가치가 있는 물품들을 모았다. 제정(帝政) 로마 시대에는 사원, 공관(公館), 궁전에 모았는데, 개인의 콜렉션도 행해져 공개됐다는 기록이 있다. 중세에는 수집이 의식상의 의미뿐만 아니라 성스러운 유물, 진중(珍重)하다는 의미로도 수집되었고 15세기의 이탈이아에서는 고대 문화 유물의 예술적 가치를 인정하여 메디치가*(家), 에스테가*(家), 곤차가가*(家) 등이 큰 콜렉션을 가졌는데, 반드시 미술품만은 아니었다. 왕가나 개인의 성 또는 저택이 그 장소가 되었으며 여기에서 화랑(畵廊)의 시초를 엿볼 수 있다. 그리고 이것들은 18세기 중반기에는 일반에게 공개되었다. 1750년 파리의 뤽상부르궁(宮)에서 있었던 루벤스*의 회화 공개, 1755년 독일의 프리드리히 대

왕의 콜렉션 공개 등이 그것이다. 19세기에 접어 들어 수집품이 종별에 따라 모아져 공개되면서 미술품의 수집 공개의 장소로서 박물관, 미술관* 등이 세워지게 되었는데, 그 사회적 의의는 매우 크다.

콜로네이드[영 Colonnade] 건축 용어. 아치를 걸친 열주랑(列柱廊) 즉 아케이드*에 대해 수평의 들보를 걸친 열주랑을 말한다. 바로크* 및 고전주의* 건축에서 이것이 많이 쓰여져 있음을 볼 수 있다. 독립된 건축물로서 쓰여지는 경우와 건축의 일부로서 응용되는 두 경우가 있다. 전자의 대표적인 예는 베르니니*의 설계에 따라 건축된 로마의 산 피에트로 대성당* 광장의 콜로네이드이며 후자로서의 유명한 예는 페로*에 의한 파리 르브르궁의 콜로네이드이다.

콜로니얼 스타일[영 Colonial style] 건축, 공예 용어. 특히 영국의 식민지에서 행하여진 주택 등의 건축 양식을 말한다. 영국의 고전주의* 건축 형식에 결부되는 전아(典雅)한 여러 형식으로 19세기에는 미국에서도 이 형식이 주택 건축에 종종 채용되었다.

콜로리슴[프 Colorisme] 회화에 있어서 선(線)이라든가 조소적(彫塑的)인 명확성 또는 원근법* 등에 앞서 우선 첫째로 색채현상을 보다 더 중요시하는 것을 말한다. 가령 인상파*와 같이 선에 중점을 두는 그림을 생각하는 것이 아니라 처음부터 색채에 즉응해 그리는 그림을 생각할 경우에 이 말을 쓴다.

콜로살 오르드눙[독 Kolossal-ordnung, 영 Giant-order] 건축 용어. 「거대한 오더」라는 뜻. 파사드*의 상하 및 층(흔히 2층)을 통하여 편개주*(片蓋柱) 또는 독립 기둥을 세워서 전체를 하나의 단위로 만드는 오더. 르네상스* 건물에 보이는데(가령 알베르티*에 의한 만토바의 성 안드레아 성당), 그 힘센 모뉴멘틀한 효과 때문에 특히 바로크* 건축의 모티브*가 되었다.

콜로세움[라·영 Colosseum] 로마 시대의 원형 극장 중에서도 가장 크며 또한 가장 유명한 건축물. 현재도 로마 시대의 것이 반쯤 페허가 된 채로 남아 있다. 인간끼리의 검투나 인간과 야수와의 격투를 마련해 놓고 많은 사람들에게 관람시키기 위해 세운 지붕없는 건조물로서, 평면도는 타원형이다. 투기를 하는 중앙의 평지(아레나*)를 에워싸고 만든

계단식 관람석이 마련되었는데, 그 수는 약 5만에 달했다고 한다. 타원형 건조물의 주위 둘레는 524m, 긴 축은 188m, 짧은 축은 156 m, 높이는 48.5m 이다. 이 높이에도 불구하고 계층은 단지 4개 뿐이다. 따라서 각 층은 매우 높다. 베스파시아누스 황제(*Vespasianus*, 皇帝, 재위 69~79년)에 의해 기공되었고 티투스 황제(*Tituss* 皇帝, 재위 79~81년)에 의해 80년에 완성되었다. 고대에는 〈암피테아트룸 플라비움(Amphitheatrum Flavium)이라 불리어지다가 중세 말기 이후부터 콜로세움(이탈리아어로는 colosseo 또는 coliseo)이라 불리어졌다. 이 건조물은 〈거대하다(이탈리아어로 colossal)〉는 점에서 그렇게 불리어진 것이 아니라 예전에 이 근처에 있던 네로 황제(*Nero* 皇帝, 재위 37~68년)의 거상(巨像: colossus)에서 이 명칭이 유래된 것이다.

콜로타이프[영 *Collotype*] 사진을 응용한 제판(製版) 인쇄 방법의 한 가지. 젤라틴(gelatine)과 중크롬산(重chrome酸) 칼리와의 혼합물의 감광성(感光性)을 이용한 것으로서, 사진 또는 그것과 같은 원도(原圖)를 복제 인쇄함에 있어서 가장 정교하고 충실하게 결과를 얻을 수 있으나 내쇄력(耐刷力) 즉 판의 생명이 짧으며 인쇄 속도가 느리기 때문에 능률적인 인쇄에는 적당하지가 않아서 이용 범위가 좁다. 그림 엽서, 미술 서적 등의 인쇄에 이용된다. 포토타이프(phototype)라고도 한다.

콜룸바리움[라 *Columbarium*] 건축 용어. 고대 로마 및 초기 그리스도교 시대의 납골실(納骨室). 벽면에는 골호(骨壺)를 넣기 위한 장치가 마련되어 있다. 그 모습이 비둘기집(columba)과 같다고 하여 이 이름으로 불리운다. 카타콤베는 그 좋은 예.

콜린스키[영 *Kolinsky*] 밍크의 모피(毛皮). 이 털로 가장 가는 세이블*(sable) 붓이 만들어진다.

콜베 Georg *Kolbe* 1877년 독일 발트하임에서 출생한 조각가. 드레스덴 및 뮌헨에서 회화를 배워 화가로 출발하였다. 1898년 파리를 방문한 뒤 1898~1900년 로마에 유학하여 조각가로 전향하였다. 1904년 이후에 베를린에 정착하였다. 현대 독일의 가장 인기있는 조각가의 한 사람이었다. 1911년의 작품 《무희》(청동 조각, 베를린 국립 미술관)은 명랑

한 생의 희열을 훌륭하게 표현한 것으로 매우 고전적이다. 제1차 대전 후에는 퀴비슴*의 영향도 다수 받았으나 거기에서 이탈하여 1930년대에는 그 자신의 의도대로 솔직한 사실적 작품을 추구하여 완성하였다. 다수의 초상화 외에 공공 기념 조각도 15개 이상 남기고 있다. 1947년 사망.

콜비츠 Käthe *Kollwitz* 독일의 여류 판화가. 구성(舊姓)은 시미트(Schmidt)이다. 1867년 쾨니히스부르크에서 출생. 칠레*와 함께 독일 프롤레타리아(프 prolétariat) 회화의 선구자이다. 1884년부터 1886년에 걸쳐서는 베를린에서 스타우퍼 베른(Stauffer *Bern*)에게 사사하였으며 1888년부터 1889년까지는 뮌헨에서 헤르테리히(*Herterich*)에게 배웠다. 1891년 베를린에서 의사 카를로 콜비츠와 결혼하여 가난한 노동자들이 사는 변두리에서 신혼 살림을 시작했다. 열렬한 사회주의자라고 자칭하였으며 예술과 생애 모두를 거기에 바쳤다. 비참한 경우의 사람들 특히 대도시의 프롤레타리아의 표현에 정열을 쏟아 넣었다. 예술 형식상으로는 클링거*의 에칭*이 지니고 있는 자연주의적 수법에서 출발했는데, 나중에는 특히 석판화에서 더욱 더 단순화의 경향을 보여 주었다. 제1차 대전 후의 목판화에서는 작풍이 한동안 표현주의*로 접근하였다. 그로츠*, 베크만* 등과 함께 그녀는 독일 표현주의 좌파(左派)에서 출발하여 사물의 본질에 대한 냉정한 관찰과 정확한 묘사를 의도하는 신즉물주의(新即物主義; 노이에 자할리히카이트*)로 발전한 독일 리얼리즘*을 대표하는 화가이기도 하다. 이 무렵의 작품들은 대부분 현실 참여적이며 사회 고발적이었고 특히 군벌(軍閥), 시민 계급, 나치스에 대해 매우 날카롭게 풍자하는 것들이었다. 판화 자화상도 약 40매 남기고 있다. 형식 및 내용의 측면에서 볼 때 판화에 조응(照應)하는 몇 개의 조각 작품도 시도하였다. 그러나 이들 작품의 대부분은 1943년 아틀리에가 붕괴될 때 모두 파괴되고 말았다. 1945년 사망.

콤드 웨어[영 *Combed ware*] 공예 용어. 17세기 영국에서 만들어진 슬립 웨어의 일종으로서 바탕에 슬립*을 바르고 철사나 가죽으로 만든 갈퀴로 슬립을 마구 긁어 유동상(流動狀)의 모양을 내는 것. 그것이 발전된 것이 대리석상(大理石狀)의 마블드 웨어*이다.

콤비나트 캠페인[*Combinat campaign*]
콤비나트(기업 집단)가 행하는 광고. 최근에
는 특정한 테마 아래에 몇 개의 회사 광고주
가 공동으로 일정 기간 계속적으로 행하는 광
고 활동을 말한다.→캠페인

콤포지션[영 *Composition*]　라틴어의 com
ponere (조립하다, 구성하다)에서 유래된 말
로서, 미적 효과를 얻기 위해 여러 가지 부분
을 통일성있게 전체로 조립하는 것. 미술에서
는 모양의 배합이나 구성을 말하며 일반적으
로 〈구도*(構圖)〉라고 번역된다. 콤포지션은
우선 첫째로 평면에 나타내는 작품(회화, 소
묘, 판화 또는 부조 등)의 경우에 쓰이는 용어
로서, 환조(丸彫)조각이나 건축물의 경우에
는 좀체로 쓰지 않는다.

콤포지트 오더(영 *Composite order*)→오
더

콤프리헨시브[영　*Comprehensive*]　아트
의 부문에서 광고주에게 제출되는 광고 원고
로서 레이아웃을 한 러프 스케치(→스케치).
러프 스케치 중에서도 가장 단순한 것을 섬네
일 스케치(thumbnail sketch), 러프 스케치에
약간 손질을 한 원고를 룰드 콤프리헨시브(rul-
ed comprehensive)라고 하며 또 활자짜기를
해서 완성 원고에 가깝게 작성한 것을 타이프
콤프리헨시브(type comprehensive)라고 한다.
광고주에게 제시(프레젠테이션)하는 콤프리
헨시브는 섬네일 스케치가 아니라 룰드 콤프
리헨시브 또는 타이프 콤프리헨시브이다.

콤피티션[영　*Competition*]　계획이나 설
계의 「경기」를 말한다. 공공 기관이나 기업체
가 구체적인 디자인 과제를 제시하여 우수한
계획 및 설계안을 모집하여 사회적인 디자인
의식을 환기시키고 또 선택된 계획 및 설계안
을 실시하기도 한다.

콥트 미술[영 *Coptic Art*]　콥트(Copt)란
고대 이집트인의 자손으로서, 예수 그리스도
를 믿는 이집트인을 말한다. 이집트의 오지
(奧地)에서 형성된 콥트의 그리스도교 신앙
은 특수한 색채를 띠고 있었다. 콥트 미술은
대체로 3세기에서 9세기에 걸쳐 나타났다. 이
미술은 그리스도교 미술의 한 파로서 이집트
의 전통과 헬레니즘(→그리스 미술5), 알렉산
드리아, 시리아, 초기 그리스도교 미술* 또는
비잔틴 미술*의 여러 요소가 혼합된 것으로서
매우 희귀한 예이다. 바질리카*는 부분적으로

그들의 독특한 제식상의 관습과 결부되는 어
떤 종류의 변칙을 보여주고 있다. 조각은 경
직된 정면을 향한 모습으로 다루는 경향이며
그것도 조소성(彫塑性)을 약화시켜 가급적
평면과 동화시키려고 하는 경향으로 나타났
다. 여기에는 이집트 미술의 전통이 특히 강
하게 작용하고 있는 것이다. 회화에서는 이코
노그래피*의 성질이 초기 그리스도 미술이나
비잔틴 미술의 그것과는 취지를 달리하고 있
는 점이 특히 주목된다. 그러나 콥트 미술의
유품 중에서 가장 특색이 있는 것은 콥트직
(copt 織)이다. 그것은 1세기에서 9세기까지
에 걸쳐 성행되었던 화려한 마직물로서 마포
(麻布)를 바탕으로 하여 이것에 모사(毛糸)
를 사용한 철직(綴織)을 말한다. 콥트직에는
초기 그리스 및 로마식의 인물이나 화문(花
紋)을 모티브*로 한 흑색으로 표현된 것, 페
르시아 사산조(Sasan朝) 스타일의 섬세하고
도 다색적인 표현으로 된 것, 비잔틴 스타일
의 다색적이고 호화롭게 만들어진 것 등 크게
세 가지로 나눌 수 있다.

콩데 미술관[프 *Musée Condé, Chantilly*]
프랑스 상티유에 있는 미술관. 1886년 콩데공
가(Condé 公家) 최후의 후계자 오마라에 의
해 상티유의 샤토 및 수집품이 앵스티튜드 프
랑스에 기증되어 콩데 미술관이 발족되었다.
건물은 16세기 전반에 재건된 샤토(城)이며
1643년에 안느 도트리슈에 의해 콩데 대공(大
公)의 소유가 되었고, 그후 르 노트르*와 망
사르* 등에 의해 개축되었다. 이탈리아 르네
상스파*(派), 18세기 프랑스파*(派), 19세기
전반의 앵그르*, 들라크루아* 등의 회화 작품
500여점이 주류를 이루고 있다. 이 밖에 청동,
도기, 수사본(手寫本), 메다이유*, 귀금속 공
예품 등이 있다.

콩코드[프 *Concord*]　「융화(融和)」, 「협
화(協和)」의 뜻. 2개 이상의 색이 서로 공통
성을 가지거나 혹은 유사한 색으로서 조화될
경우를 말한다.

콩테[프 *Crayon conté*]　회화 재료. 창안
자 Conté(과학자이며 화가)의 이름에서 유래
된 명칭. 연필과 목탄 중간 정도의 단단한 고
착성의 데생용 용구로서 흑색, 갈색 등이 있
다. 또 단단하기에 따라 몇 종류가 있다.

콰트로첸도[이 *Quattrocento*]　이탈리아
어의 기수 형용사(基數形容詞)로서 〈400〉을

말한다. 이것을 〈1400년대〉라는 뜻으로 전용 (轉用)하여 이탈리아 예술사상(藝術史上)의 1400년대 즉 15세기를 말한다. 또 15세기(초기 르네상스, 대체로 1420년 이후)의 예술 양식을 지칭하는 말로도 사용된다.

쾰른 대성당[Kölner dom] 성 베드로 교회당, 5랑식 신랑(五廊式身廊)과 3랑식 수랑 (三廊式袖廊)이 있는 십자형 바질리카* 교회당. 서쪽 정면에 쌍탑을 배치하고 있다. 외부의 길이는 144m, 폭 및 높이는 61m, 쌍탑의 높이는 157m. 독일 최대의 고딕 건축물로서 1248년에 기공되었고 1322년에 내진부가 준공되었다. 그 후 수랑*(袖廊) 및 신랑*(身廊)이 부분적으로 완성되었을 무렵인 1560년에 일단 공사가 중지되었다가 1823년에 재차 착수하여 1880년에 완성하였다. 프랑스에서 가장 오래된 고딕 건축인 아미앵 대성당*을 모델로 하였지만 폭의 확장이나 여러 형식에 있어서 그 규모의 증대 및 강화 등 본질적인 특색에서 프랑스의 이상(理想)과는 다소 차이가 있다.

쿠르 도뇌르[프 Cour d' honneur] 건축용어. 프랑스의 성관(城館) 건축에 있어서 앞쪽 가운데 뜰. H자 모양 또는 말굽쇠를 이루는 성관의 날개로 휩싸인다. 블르와(Blois) 성관 또는 메종 라피트(Maison Lafitte) 성관의 그것은 뛰어난 실례이다.

쿠르베 Gustave Courbet 근대 프랑스 회화에 있어서 사실주의*를 주창한 화가. 1819년 프랑스와 스위스의 국경 지방인 오르낭에서 출생. 처음에는 법학을 전공하였으나 후에 화가로 전환하였다. 1840년 파리에 나와 루브르 미술관에 다니며 스페인이나 네덜란드 대가들의 작품을 연구하였다. 1844년 살롱*에 출품하여 첫 입선의 개가를 올렸다. 1849년에 발표한 《오르낭의 식후》(리르 화랑)에서 호평을 얻었으나 이듬해인 1850년에는 《오르낭의 매장(埋葬)》(루브르 미술관)을 발표하여 물의를 일으켰다. 이 작품에 대한 당시의 비평은 세상에 존재하는 가장 추괴(醜怪)한 것을 최악의 추악으로 표현한 것이라는 혹평이었다. 여기에 대항하여 그는 이상미를 추구하는 앵그르* 일파의 고전주의*와 상상적 주제를 다루는 들라크루아* 일파의 로망주의*에 각각 반대하는 눈에 보이는 그대로의 모습을 그릴 것을 주장하였다. 말하자면 화가는 리얼리스트여야만 한다는 것이다. 1855년(파리 만국박람회 때) 살롱에 입상하지 못했던 그는 아베뉴 드 몽타뉴에서 나무로 만든 큰 창고를 짓고 거기서 자신의 낙선 작품을 전시하면서 〈리얼리즘 선언〉이라는 책자를 배포하여 세인의 이목을 집중시켰다. 〈사실주의, 귀스타브 쿠르베〉라고 하는 대간판을 걸고 생애의 최대의 야심작인 거대한 캔버스에 제작한 《나의 화실, 화가로서의 생애 7년을 결산한 현실의 우의(寓意)》(루브르 미술관)을 비롯하여 40점의 작품을 공개하였다. 특히 긴 제목의 이 초대작은 쿠르베 자신의 미술적, 사회적, 사상적 주장을 요약한 선언서이기도 하였는데, 이 특별전을 계기로 그는 새로운 화파의 창시자가 되었던 것이다. 1869년에는 뮌헨에서 전람회를 개최하여 사람들의 주목을 집중시켰다. 1871년 파리 코뮌(Paris Commune; 파리에 잠시 수립되었던 혁명적인 노동자 정권)에 관계하여 투옥되었다가 1872년에 석방된 뒤 뮌헨을 거쳐 빈으로 여행하였다. 1875년에는 신변의 위험을 느낀 나머지 스위스로 망명하였지만 2년 후인 1877년 12월 31일 레만호반(Leman 湖畔)의 라투르 드 펠스(La Tour de Peilz)에서 사망하였다. 이상화나 공상화의 작위적(作爲的) 의도를 배척하고 나아가 솔직한 자연관조를 근거로 하는 그의 힘찬 작풍은 19세기 후반의 화가들에게 커다란 영향을 미쳤다. 소재의 선택법─〈천사는 보이지 않으므로 그리지 않는다〉는 그의 유명한 말처럼에서나 사실의 면밀한 관찰에서나 그의 철저한 사실적 태도를 엿볼 수 있다. 인물 초상, 정물화를 비롯하여 삼림이나 바다 경치를 다룬 풍경화에 걸작이 많다. 주요작은 상기한 작품 외에 《돌을 깨뜨리는 연구》(드레스덴 화랑), 《세느 강변의 아가씨들》(파리 시립 미술관) 및 루브르 미술관에 소장되어 있는 《목욕하는 여인》, 《사나운 바다》, 다수의 《자화상》 등이 있다.

쿠비쿨름[라 Cubiculum] 고대의 휴식용 침대가 있던 방. 초기 그리스도교에서는 카타콤베* 안의 납골실.

쿠빈 Alfred Kubin 1877년에 출생한 독일의 화가. 잘츠부르크의 공예학교를 졸업하였으며 한 때는 《청기사*》에 참가하였지만 사실은 클링거*의 영향을 더 크게 받았다. 에칭*이나 문학 작품의 삽화로 널리 알려져 있다.

1959년 사망.

쿠에르치아 Jacopo della *Quercia* 이탈리아의 조각가. 시에나파*(Siena 派) 중에서도 가장 우수한 조각가. 1374?년 시에나 부근의 쿠에르치아 그로사에서 출생. 1401년 기베르티* 브루넬레스코* 등의 조각가들과 함께 피렌체 대성당 세례당의 청동 문짝의 제작자를 뽑는 콩쿠르에 참가하였다. 초기의 대표작은 루카 본사(本寺)의 〈일라리앙 델 카레토(Ilaria del Caretto, 1405년 사망)의 묘비〉(1460년)이다. 원숙기의 대표작은 볼로냐의 산 페트로니오 성당 정문의 테두리를 장식하고 있는 〈창세기〉에서 주재를 발췌하여 제작한 일군(一群)의 부조들이다. 쿠에르치아는 조각의 회화적 깊이에는 거의 관심을 갖지 않았다. 따라서 그의 작품에 나타난 특징을 본다면 배경은 거의 생략하다시피 하였고 구도는 간결하며 표현되어 있는 인물에는 정신과 힘이 넘치고 있다. 즉 인물의 프로포션*(proportion)과 근육의 처리는 고대 조각의 영향을 보여 주지만 그 인간성의 표현 방법과 다이내믹한 톤*은 르네상스*의 것이다. 이러한 그의 작품은 후에 도나텔로*나 미켈란젤로*에게도 영향을 주었다. 1438년 사망.

쿠오인[영 *Quoin*] 건축 용어. 건물의 모서리에 벽면보다 돌출하여 쌓은 돌(로마의 파르네제궁 파사드*의 두 모서리가 그 예).

쿠쟁 Jean *Cousin* 1501?년 프랑스 생에서 출생한 화가이며 조각가. 1538년에 파리로 나올 무렵에는 스테인드 글라스*의 명수로 널리 알려졌는데, 생의 교회당 창문에는 그의 작품이 남아 있다. 역사화에 능하였으며 〈프랑스의 미켈란젤로〉라고 일컬어졌다. 또한 많은 동판화를 남겨서 유명하다. 만년 원근법이나 초상화에 관한 책을 저술하였다. 대표작은 《에바 프리마 판도라》(루브르 미술관). 1589년 사망.

쿠토 Lucien *Coutaud* 프랑스의 화가. 1904년 남프랑스의 메느에서 출생. 님(Nimes)의 미술학교에서 배웠다. 이어서 파리로 나와 화숙(畫塾)에 다녔다. 1928년 이후부터 계속해서 작품을 발표한 이래 현대 프랑스 화단의 주목할 만한 중견 작가의 한 사람이 되었다. 쉬르레알리슴*의 작품을 보여 주고는 있지만 이 파의 운동에 직접 참여하지는 않았다. 1934년 살롱 드 메*의 설립에 참여하여 위원의 한

사람으로서 활동하고 있다. 동판화* 외에 무대 장치, 벽화, 태피스트리*의 밑그림 등에도 재능을 보여 주고 있다.

쿠토(프 *Couteau*)→나이프

쿠튀르 Thomas *Couture* 1815년에 출생한 프랑스의 화가. 그로* 및 들라로시*의 제자. 절충적인 스타일로 역사화 및 풍속화를 그려 제2제정 시대의 대표적 화가가 되었다. 마네*의 스승. 대표작은 《페퇴의 로마》(1874년). 1879년 사망.

쿠튀리에 Lucie *Cousturier* 1876년 프랑스 파리에서 출생한 여류 화가. 시냑*의 제자이면서도 쇠라*의 양식을 모방하여 신인상주의* 양식의 풍경화 및 정물화를 남겼다. 1925년 사망.

쿠프카 François *Kupka* 체코슬로바키아의 화가. 1871년 보헤미아 지방에서 태어났으며 프라하에서 회화를 배운 뒤 1894년 파리로 진출하여 살롱*에 출품, 화가로서 인정을 받기 시작했다. 1911년 무렵부터 순수한 색체와 형체에 의한 리드미컬한 추상 작품을 발표하기 시작했으며 그 이듬해에는 앵데팡당*전에 음악적 표현의 추상 회화를 출품하여 순수 추상 회화의 발전에 대단한 공적을 남겼다. 1957년 사망.

쿤켈 유리[*Kunckel glass*] 요한 쿤켈(Johann *Kunchel*)이 창제한 금(金)에 의한 루비색의 붉은 유리. 쿤켈은 1638년 보헤미아에서 태어나 처음에는 화학을 배웠는데, 그의 연구는 유리의 착색에 이르러 드디어 붉은 유리를 만들기에 이르렀다.

퀴레네[*Kyrene*] 지명. 북아프리카의 키레나이카주(州)에 있는 옛 도리스인의 식민지. 19세기 초부터 발굴이 시작되어 제우스, 아폴론 등의 몇 신전을 비롯하여 욕장, 아고라 등 그리스—로마의 조상(彫像)과 유적이 많이 발굴되었다.

퀴릭스[희 *Kylix*] 고대 그리스의 병(甁)의 한 가지. 입이 넓어서 접시 같으며 두 개의 손잡이가 달려 있다. 발이 있는 것과 없는 것도 있다.

퀴비슴[영 *Cubism*, 프 *Cubisme*] 입체파(立體派). 1907년부터 1914년까지에 걸쳐 파리에서 일어났던 미술 혁신 운동. 회화상의 운동으로 일어났으나 나중에는 건축, 조각, 공예, 무대 미술 등에도 파급되었다. 이 운동

의 효시는 〈자연계의 모든 물상은 구체(球體), 원추, 원통에 따라 취급되어진다〉는 세잔*의 말이었다. 그리고 이 말의 논리를 출발점으로 한 그의 예술과 흑인 조각(→니그로 미술)은 이 운동 초기에 대단한 영향을 끼쳤다. 퀴비슴의 중심 사상은 르네상스* 이래 서양 회화의 전통인 원근법*과 명암법 그리고 다채로운 색채를 이용한 순간적인 현실 묘사를 지양하고 나아가 포비슴*의 주정적(主情的)인 표현마저 폐기하는 대신 시점(視點)을 다수(多數)로 하고 색채도 녹색과 향토색으로만 한정시킨 그 위에 자연의 여러 형태를 기본적인 기하학적 형태로 환원시켜 사물의 존재성을 2차원의 타블로*(프 tableau)로 구축하여 재구성하고자 하는데 있었다. 이러한 이론적 바탕 위에 세잔의 영향을 받아서 화풍에 현저한 변화를 보인 최초의 화가들은 피카소*, 브라크*, 드랭* 등이다. 1908년경에 발표된 그들의 작품에서는 기하학적 형체에 의해 재구성되는 방법이 분명해지기 시작했다. 그런데 브라크는 그해에 이런 종류의 새로운 의도로 제작한 작품 《에스타크 풍경》이란 연작(連作)을 살롱 도톤*에 출품하였는데, 그 중에서 2점만 입선되었고 나머지는 모두 낙선되었다. 이 사실에 불만을 품은 그는 출품했던 작품 모두를 도로 찾아 캄베레르의 화랑에서 개인전을 개최함으로써 새삼 세인의 비판을 구하였다. 마침 그 해의 살롱 도톤 심사 위원이었던 마티스*가 브라크의 이 그림에 대해 〈작은 큐브(立方體)〉로 그려져 있다는 평(評)의 말을 하였는데, 비평가 루이 보크셀(Louis *Vauxcelles*)이 이 전람회에 관한 기사(記事)로서 퀴브(cube)라고 한 마티스의 말을 인용하여 조소적인 기사를 《지르 브라》지상(誌上)에 실었다. 이렇게 되어서 퀴비슴이라는 말이 세상 사람들의 입에 오르내리게 되었다. 1911년에는 살롱 데 쟁데팡당*의 한 전시실이 퀴비슴의 전용(全用)으로 이용되면서부터 비로소 집단적인 발표가 행하여졌다. 같은 해 파리 이외의 지역에서 맨 처음 이 화풍의 전람회가 개최된 곳은 브뤼셀이었다. 그 때 시인 귀욤 아폴리네르(Guillaume *Apollinaire*, 1880〜1918년; 퀴비슴의 옹호자 때로는 지도자)가 카탈로그* 속에서 〈퀴비스트와 퀴비슴〉이라고 확실히 명명하였다. 앞에서도 언급하였지만 이 퀴비스트(프 cubiste)들이 겨냥한 최종 목적

은 간단히 말해서 포름*(형식, 구조)의 새로운 결합을 실현하는데 있었다. 이 목적을 완수하기 위해 그들은 물체를 그 구성 요소로 분해하고 그것을 재차 조합해서 화면에 표현함으로써 표현된 그 자체가 충분히 새로운 물체를 창조해 내는 것이다. 이러한 퀴비슴 운동의 중심 화가는 몽마르트르의 바토 라브와르(Bateau Lavoir)에 거주했던 피카소, 브라크, 그리스*를 비롯하여 화면에 밝은 색채와 다이내믹한 율동을 도입했던 몽파르나스 거리의 레제*, 들로네* 그리고 화면의 구성 원리를 극도로 추구하여 추상 예술의 길을 열었던 쿠프카*, 뒤샹* 등과 그 밖에 글레즈*, 메쟁제* 피가비아, 라 프레네* 등이었다. 퀴비슴의 발전에 대해서는 이를 3개의 시기로 나누어서 생각하는 것이 보통이다. 제1기는 세잔의 명백한 영향하에 진행된 시기(초기 퀴비슴 시대)이며, 제2기는 아폴리네르가 〈과학적 퀴비슴〉 또는 〈분석적 퀴비슴〉이라고 명명했던 시대(1909?〜1911?)이다. 이 두 시기에 나타난 특징은 순수한 이지(理智)로써 본 사물의 실체를 화면에 표현하려는 것으로서, 눈에 비친 형상의 우연적인 속성을 일체 생략하려는 것이다. 제1기에서 제2기에 걸쳐 순일(純一)한 발전의 길을 더듬어 성격의 명료성을 높여갔다. 제3기에 들어서면 운동이 점차 최고조에 달함과 동시에 제2기의 성격에서 지나치게 세분화된 나머지 결국에는 개개의 입장이나 주장으로 갈라져갔다. 이론적인 엄격성이 이완되었을 뿐만 아니라 포름*의 분해마저도 상당히 억제되어서 화면에는 어느 정도 사실적(寫實的) 요소도 나타나게 되었다. 이 제3기가 〈사실적 퀴비슴〉이라 불리어지는 이유도 여기에 있었던 것이다. 한편으로는 이와 같은 경향과는 반대로 몹시 추상적인 방향으로 진행해서 나중의 이른바 추상 예술(→추상주의)의 선구를 이룬 그레즈*나 에르빙* 등의 화가도 나타났다. 회화 표현의 의지처를 혁신한 퀴비슴은 표현의 절대적인 자유를 주장하는 새로운 해방 운동으로도 되어 20세기 미술의 형성에 매우 큰 영향을 남겨 놓았다.

퀴페르스 Peter J. H. *Cuypers* 1827년에 출생한 네덜란드의 건축가. 근세 낭만주의 선각자의 한 사람인 비올레―르―뒤크*에게 배웠으며 고딕* 건축의 합리주의*에 바탕을 두

고 하그, 암스테르담 등 네덜란드 각지에 많은 가톨릭 교회당을 건립하였다. 후에 암스테르담의 국립 박물관이나 중앙 정거장의 설계(1877～1885년)에서는 초기 고딕 양식과 북유럽의 르네상스 양식을 결합한 양식의 창작을 시도하였으며, 그의 문하에 있던 후진들에게 교육을 통해 많은 영향을 주었다. 1921년 사망.

퀼(영 *Quill*)→거위(鵞) 펜

큐비에 François *Cuvilliés* 1698년에 출생한 독일 로코코*의 대표적 건축가. 주로 바이에른에서 일을 했으며 본래는 소아니 태생의 왈룬족(Walloon族; 벨기에의 남부나 프랑스와의 국경 지방에 분포한 민족)출신이다. 11세 때 당시 브뤼셀에 머무르고 있던 바이에른 후작에게 봉사하다가 1715년 후작의 귀국을 따라서 뮌헨으로 갔다. 거기서 에프너*의 지도 아래 제도사(製圖士)가 되었다. 1720년에는 파리의 아카데미*에 유학하여 4년간 블론델*에게 사사하였다. 귀국 후 1725년에는 바이에른 후작 궁정의 건축가가 되어 뮌헨을 중심으로 화려한 작업을 펼쳤다. 뮌헨의 《궁정 극장 및 닌펜부르크의 아마리엔부르크 궁전》은 대표적인 걸작. 그 밖에 《피오자르스크 드 논 저택》, 《사교(司教)의 저택》 등의 건축이 있으며 실내 장식의 걸작으로는 뮌헨 궁정 안의 《라이히에 침마》, 《푸른 갤러리》 등이 있다. 1768년 사망.

큐핏(*Cupid*)→푸토

크나우스 Ludwig *Knaus* 독일의 화가. 1829년 비스바덴(Wiesbaden)에서 태어났으며 뒤셀도르프의 미술학교에서 존 및 샤도*(W.v.)에게 배웠다. 풍속화, 초상화에 능하였으며 여러 가지 메달도 만들었다. 후에 베를린 미술학교 교수로 활약하면서 후진 지도에 힘을 쏟았다. 1910년사망

크노소스[영 *Knossos*, 희 *Cnossus*] 지명. 크레타 문명 시대의 그 해상 왕국의 수도. 섬의 중앙부 북안(北岸)에서 약5km 떨어져 있는 궁전을 중심으로 민가가 밀집되어 있는 당시에는 대도시였다. 북안의 외항에서 남안의 항구로 이어지는 길은 직접 궁전을 관통하는데, 전성기의 크레타 문명은 이 궁전을 중심으로 번성했다. 민가에도 2～3층의 집이 있었던 일, 궁전에 성벽이 없었던 일은 주목된다. 현재는 그 유적만이 경작지 속에 남아 있다.

크노소스 궁전[영 *Palace at Knossos*] 건축물 이름. 에반스* 등에 의하여 그 전체가 발굴된 크레타 문명의 대표적인 유적. 궁전은 하천(河川)에까지 이르고 작은 언덕을 점하며 약150m평방 남짓한 복잡한 건물을 그 주체로 한다. 그것은 60m×29m의 안뜰을 돌아 수 백개의 작은 방이 늘어서고 복도와 계단이 많아서 래버린스(미궁) 비슷하다. 3층이나 4층의 건물 흔적 부분이 있으며 기둥은 하세식(下細式)이고, 벽화로 다채롭게 장식하였다. 부속 건물로는 극장과 이궁(離宮)이 있었다.

크니도스의 데메테르[영 *Demeeter from Cnidos*] 조각 작품 이름. 작자는 불명이며, 기원전 4세기경의 그리스 조각. 딸 페르시포네(→프로세르피나)를 빼앗기고 비애에 젖어 있는 여신 데메테르(→세레스)의 영원한 한탄을 표현한 것이라고 전해지는 대리석 좌상(座像). 1857년 크니도스 섬에서 발굴되어 오늘날 대영 박물관에 소장되어 있다.

크니도스의 아프로디테(영 *Aphrodite of the Cnidians*)→아프로디테

크라나하 Lucas *Cranach* 독일의 화가, 판화가. 독일 르네상스의 대표적 화가 중의 한 사람. 1472년 프랑켄 지방의 크로나하(Kronach)에서 출생. 초기에는 알트도로퍼* 등과 함께 이른바 도나우파*를 형성하면서 독일의 산림 풍경을 신선하고도 서정적으로 그렸고 한 편으로는 표현주의*적 색채가 농후한 극적인 박력에 넘치는 작품을 남겼다. 1505년 비텐베르크(Wittenberg)로 이사한 후에는 작센 선거후국(Sachsen 選擧侯國) 궁전 화가로 활약하면서 큰 아틀리에도 운영하였다. 그는 또 루터(Martin *Lutter*, 1483～1546년)의 친구로서 종교 개혁의 지지자였으며 이 운동의 중심적 여러 인물들의 초상도 많이 그렸다. 1537년부터 1544년까지는 비텐베르크 시장(市長)에 피선되어 사회적 인사로서도 많은 존경을 받았다. 초기의 작품 《그리스도 책형》(1503년 뮌헨 옛화랑)이나 《에집트로의 피난 도중의 휴식》(1504년 베를린 다렘 미술관) 등은 이미 테크닉의 완성을 보여 주고 있다. 이 시대에 그는 빈 대학 학자들의 초상화도 뛰어나게 잘 그렸다. 종교화, 초상화, 자화상 외에 신화 중에서 소재를 취한 부녀의 나체 그림에서는 그의 특이한 개성을 보여 주고 있다. 특히 1530년에 제작한 유명한 《파리스의 심판》(칼스루

에 국립 미술관)에 그려 놓은 세 사람의 우미하고도 요염한 소녀 나체상은 매우 고전적으로 표현되어 있다. 이 그림의 유희적인 에로티시즘(eroticism), 작은 화면, 면밀하고도 세밀화 같은 세부 묘사 등은 당시 이 지방 귀족들의 취향에 맞도록 한 것으로서 수집가들의 대단한 인기물이었다. 르네상스적인 여러 요소를 지니면서 후기 고딕*식의 감각을 최후까지 잃지 않은 그는 목판화가로서도 재능을 보여 주었다. 그의 일생을 통해 볼 때 1505년부터 1509년 사이에 제작된 작품들이 대부분 걸작들이다. 에칭(→동판화)도 남기고 있다. 만년에는 바이마르(Weimar)의 궁정 화가로 지내다가 1553년 거기서 사망하였다. 그의 아들 한스 크라나하(Hans *Crannach*, 1537년 사망) 및 루카스 크라나하(부친의 이름과 같음 1515~1586년)도 화가로서 부친의 조수 및 후계자로 활약하였는데, 양자가 부친의 일에 어떻게 관여하였는가는 상세히 알려져 있지 않다. 아들 루카스의 대표작은 한때 부친의 작품으로 오인되었던 바이마르에 있는 구제의 우의(寓意)를 다룬 제단화(1555년 제작)이다.

크라클레[프 *Craquelé*] 표면에 잔금이 가게 구운 도자기 또는 그러한 무늬(craquelage)로서의 장식 방법. 동양 특히 중국의 도자기에서 훌륭하고 아름다운 것을 엿볼 수 있다.

크라테르[희 *Krater*] 고대 그리스 시대에 만들어진 항아리의 일종. 손잡이가 2개 붙은 종 모양의 용기. 술과 물을 혼합시키기에 편리하도록 만들어진 것같다.

크라프트 Adam *Krafft* 1455년에 출생한 독일의 조각가. 뉘른베르크 출신인데, 오늘날에도 그의 작품은 거의 남아 있다. 더우기 그의 조각은 오로지 돌 조각들이다. 초기의 불안정과 일종의 혼란은 차츰 명확한 형상, 침정(沈靜)에의 안정으로 옮겨 갔는데, 그 강력한 표현 속에 깃들어 있는 일맥의 애감(哀感)은 러프(rough)한 사실의 인상을 어루만지고 있다. 성 제발두스(St. Sebald) 성당의《쉴라이엘의 묘비》(1490~1492년), 성 로렌초 성당의《성체(聖體)》안치탑(사크라멘토 호이스히엔)》(1492~1496년) 등은 인물과 장식 부분이 잘 어울린 아름다운 작품들이다. 1497년 뉘른베르크 시청에 만들어 놓은 부조는 일상적인 사상(事像)을 간소하며 명료한 수법으로 충분히 살린 걸작이다. 동상 조각에 뛰어

난 피셔*에 버금가는 독일 르네상스의 대가이다. 1508년 사망.

크라프트 디자인[영 *Craft design*] 수공예 즉 핸드그라프트(handicraft)의 디자인을 말하며 기계적 대량 생산에 의하지 않고 수제(手製) 또는 간단한 기계를 부분적으로 사용해서 생산되는 제품의 디자인을 말한다. 현대의 과학 기술 및 문명 속에서 생활의 기계화에 대하여 인간성이 넘친 수공예를 애호하는 기분이 북유럽을 비롯하여 최근의 세계적인 경향으로 되어 우리 나라의 전통적 수공예도 새롭게 주목되고 있다. 국제적인 기구로서는 1964년에 〈세계 크라프트 디자인 회의〉가 설치되었다.→공예

크란츠게짐스(독 *Kranzgesims*)→코니스

크람스코이 Ivan Nikolaevitch *Kramskoi* 1837년에 출생한 러시아 화가. 이동파*의 지도적 인물. 미술 아카데미와 항쟁한 뒤 1870년에 페로프*, 게*(게이)등과 더불어 이동파 전협(展協)을 세웠다. 이론가이며 협회의 중심 인물.《황야의 그리스도》,《위로되지 않는 비애》등 주로 종교, 철학, 시에서 소재를 택하였다. 또 초상화에도 뛰어나《네크라소프상(像)》을 비롯하여 많은 작품이 있다. 그는 주문화(注文畵)보다도 실제로 흥미를 지니며 친밀감을 느끼게 하는 나이가 많은《농민》등이 있다. 그가 레핀*에게 끼친 영향은 크다. 1887년 사망.

크레디 Lorenzo di *Credi* 이탈리아 초기 르네상스 시대 피렌체파*의 화가. 1457년 피렌체에서 출생. 처음에는 부친 및 베로키오*의 문하에 들어가 금세공 기술을 배웠으나 동문인 레오나르도 다 빈치*의 자극을 받아 화가로 전향하였다고 전해진다. 그는 레오나르도 만큼 상상력이 풍부하지는 않았으므로 그의 작품에는 여러 화가들의 모방적인 요소가 엿보이고 있다. 다수의 종교화 및 초상화도 남겼다. 변화는 부족하지만 온화한 감정을 담아 대상을 면밀하게 묘사하고 있다. 주요 작품으로《그리스도의 탄생》(피렌체, 아카데미아 미술관),《성고(聖告)》(피렌체, 우피치 미술관),《성모》(로마, 보르게제 미술관),《베로키오의 초상》(우피치 미술관) 등이 있다. 1537년 사망.

크레상 Charles *Cressent* 1685년에 출생한 프랑스 공예가. 로코코*의 대표적 가구 작

가의 한 사람. 그의 아버지 프랑스와 크레상은 아미앵의 조각가로 나중에 파리로 나와 왕실 전속 조각가가 되었다. 그도 처음에는 조각가였으나 자신이 가구의 장식 조각으로 몸담아 일하던 공방의 주인 포아토우가 죽은 뒤 그 공방을 맡아서 가구 작가(에베니스트)*가 되어 (1719년) 레장스 양식* 시대의 가장 대표적인 가구 작가가 되었다. 프랑스 왕실 뿐만 아니라 제후(諸侯)로부터의 주문이 쇄도하여 그가 죽는 날까지 공방은 번영했다. 1766년 사망.

크레이그 Edward *Craig* 영국의 연극인. 20세기 초엽의 버나드 쇼와 더불어 영국이 세계에 과시했던 2대(二大) 연극인 중의 한 사람. 1872년 명여우(名女優) 엘렌테리(Ellen *Terry*)와 미술가 고드윈(E. W. *Godwin*) 사이에서 태어난 그는 다재다능하여 배우, 무대미술가, 연출가, 저술가를 겸하였다. 처음에는 어빙(Henry *Irving*) 아래서 배우로서 출발하였고, 1900년 이후에는 연출에도 손을 대어 뛰어난 탁견(卓見)으로 내외의 연극계에 큰 영향을 미쳤다. 특히 모스크바에서 스타니슬라브스키(*Stanislawsky*)와 함께 《햄릿(Hamlet)》을 공동 연출한 것은 그의 역사적인 큰 공적이었다. 그는 본국보다도 유럽 대륙 각국에서 환영을 받았으며, 만년에는 이탈리아의 제노바시 교외에 연극학교를 설립하고 투신하였다. 그의 연극에 있어서의 공적은 무대미술을 종래의 종속적인 지위에서 독자적인 것으로 치켜 올렸고 또 회화적*(繪畫的)인 것에서 공간적, 건축적, 입체적인 것으로 고쳐 놓았으며 광선의 문제를 무대 장치에 제공하여 모든 무대미(舞臺美)를 통합하는 일원적(一元的)인 힘에 의하여 최대의 단순화에서 최고의 양식화(樣式化)로 추진한 업적도 있다. 1966년 사망.

크레이티브 그룹 시스템[영 *Creative group system*] 주로 미국의 광고 대리업에서 취하여지고 있는 크레이티브 부문의 조직 형태. 광고 대리업의 규모나 성격에 따라 각각 독자적인 기구를 가지고 있으나 대부분은 크레이티브 그룹으로서 아트, 카피, 텔레비전, 메카니컬의 4개 부문으로 이루어지고 있다. 크레이티브 그룹의 제작 시스템은 플래닝의 머리가 되는 것으로서, 여기서 전체 판매 계획이 입안된다. 일반적으로 프로덕트 그룹의 구성 멤버는 어카운트 수퍼바이저*, 트래픽 맨*, 크레이티브 디렉터*, 미디어 수퍼바이저*, 리서치 수퍼바이저*, 머천다이징 수퍼바이저*, 라디오, 텔레비전, 프로그래머 등에 의해 이루어진다. 크레이티브 디렉터 밑에 아트 수퍼바이저*와 카피 수퍼바이저가 위치하는데, 이들은 프로덕트 그룹에 직접 참가하는 경우도 있다. 아트 수퍼바이저의 밑에는 아트 디렉터*, 카피 수퍼바이저의 밑에는 카피 라이터*가 소속하고 광고 제작 부문에서는 크레이티브 디렉터*가 최고 책임자가 된다.

크레이티브 디렉터[영 *Creative director*] 「창조 감독」을 의미하여 광고 대리업의 크레이티브 그룹 시스템*에서의 광고 제작의 최고 책임자로서 어소시에이트 크레이티브 디렉터*의 선임자 중에서 선발된다. 프로덕트 그룹에 속하며 마케팅, 프로모션, 미디어 리서치, 어카운트 등의 다른 부문의 디렉터와 협의하여 거기서 생겨난 문제를 검토하고 회사의 기술 운영을 담당한다.

크레이티비티[영 *Creativity*] 「창조성」이라 번역된다. 창조란 기존의 소재를 창조자 개인에 관한 한 새롭게 조합하는 것. 과학이나 예술의 기본적 요소가 된다. 광고에서의 크레이티비티란 광고 표현 기술을 말할 뿐만 아니라 표현 이전의 모든 상태와의 관련에서 포착하지 않으면 안된다. 광고 제작에 있어서의 크레이티비티는 개인의 능력으로 이해되는 창조성을 조직화된 집단의 것으로 해서 개발해가는 경향에 있다. 광고 대리업에서 크레이티브 부문이라고 하면 제작 부문을 말하며 광고 제작을 위해 크레이티브 그룹 시스템*이 취해진다.

크레용[프 *Crayon*] 회화 재료. 1) 프랑스어로는 연필 또는 연필화(畫)를 뜻한다. 넓은 뜻으로는 콩테*, 파스텔* 등의 막대 모양의 회화 재료를 포함한다. 2) 파라핀에 안료*를 섞어 만든 고체의 회화 재료.

크레타 미술[영 *Cretan art*] 선사(先史) 그리스의 미술. 크레타 문명— 그리스 최남단에 있는 최대의 섬인 크레타(독 *Kreta*) 또는 크리트(영 *Crete*) 지방에서 싹터서 그 곳을 중심으로 꽃피운 고문명(古文明)—의 미술. 1900년이 되기 직전 영국의 고고학자 아더 에반스*를 중심으로 이탈리아 및 미국의 학자, 학계와 함께 크레타의 크노소스*, 파이스토스

(Phaistos) 등의 옛 궁전 유적 발굴이 수행되었다. 특히 크노소스에서는 문명의 자취가 발단에서 종말에 이르기까지 점차적으로 퇴적하여 있었으므로 그 발달을 단계적으로 더듬어 볼 수가 있었다. 그 결과 이 문명은 대략 기원전 3000년경에서부터 기원전 1200년경까지 (이 문명의 전성기는 기원전 2000년경부터 기원전 1400년경까지) 계속되었음을 알게 되었다. 이를 크레타 문명이라 부른다. 크레타 미술은 이 문명의 미술이다. 그런데 명칭에 있어서 한편에서는 미노스 문명(Minoan Civilization), 미노스 미술(Minoan art)이라고 말하는 사람도 많다. 이 명칭을 처음 만든 사람은 아더 에반스*이다. 그는 이 섬에 군림하였다고 일컬어지는 전설상의 왕인 미노스(Minos)의 이름을 빌려서 이 명칭을 만들었다. 크레타 건축을 대표하는 것은 궁전이다. 그 설계들은 대규모적이며 독자적 특성을 지니고 있다. 크노소스의 궁전이 그 대표적인 한 예. 그 궁전의 구조를 살펴 보면 중앙에 장방형의 커다란 중정(中庭)이 있고 그 주위에는 거실, 침실, 욕실, 예배당 등의 여러 방들이 이를 에워싸고 있다. 방의 배치가 매우 불규칙 내지 복잡하여 전체적인 짜임새와 통일은 부족하다. 그러나 자세히 관찰하면 이러한 방의 배치가 크레타인들에게 있어서는 생활의 편리 및 거주의 쾌적에서 짜내어진 것이라는 것을 알 수 있다. 통풍이나 채광을 위한 적절한 설계는 물론 완전한 배수 장치도 있었다. 크레타인은 특히 회화 분야에서 뛰어난 재능을 발휘하였다. 궁전의 벽면을 장식한 훌륭한 벽화가 현존하고 있는데, 주된 화제(畵題)는 화원, 수렵 정경, 물 속의 어류, 남녀의 행렬 등이다. 도기의 장식 모양에 있어서도 크레타인의 뛰어난 회화적 재능이 나타나 있는 것이 많다. 크레타인은 대리석이나 청동을 이용한 큰 조각은 만들지 않았으나 작은 조각―금은(金銀) 용기에 시도된 〈임보스트 워크〉―, 석제의 용기나 인장 등에 새겨진 부조, 유약을 바른 다색(多色) 도기의 소조각상이나 부조 등―에 독특한 수완을 보여 주었다. 임보스트 워크의 걸작으로는 금으로 만든 이른바 《바피오의 술잔》*이 있다. →에게 미술

크레타―미케네 미술→에게 미술

크레타의 파리잔느[프 *La parisienne de Crête*] 작품 이름. 고대 크레타 벽화의 한 가지. 크노소스* 궁전 출토, 칸디아 박물관 소장. 높이 22cm의 단편. 크레타의 전성기인 기원전 15세기의 작. 등에는 숱이 많은 머리카락이 늘어져 있고 이마에는 리본으로 묶였으며 입술은 붉고 큰 눈을 가진 젊은 여인의 옆모습의 상반신을 그린 그림. 경묘한 필치와 고운 빛깔로 그려진 신선하고 자유로움이 마치 근대적 여성을 보는 듯하므로 〈파리의 여성〉이라고 불리운다.

크레피스[희 *Krepis*] 건축 용어. 크레피도마(희 Krepidoma)와 같은 말. 그리스 신전에서 건물의 기초를 형성하는 보통 3단의 석대(石臺)인 기초 계단. 그 최상단을 스틸로바테스(희 Stylobates)라고 부른다.

크로그 Christian *Krohg* 1852년에 출생한 노르웨이의 화가. 베를린에 유학하여 동창 클링거*와 친교를 맺었다. 또 파리로 나와 쿠르베*와 마네*의 영향을 받고 동시에 졸라의 자연주의* 문학에 심취하였다. 귀국 후에는 보헤미안* 운동의 선구자로 활약하면서 회화의 사회적 사명을 강조하는 급진적 사실주의와 도전적인 졸라이즘의 사도(使徒)임을 자청하였다. 당시 사회상을 사회 비판의 눈으로 묘파하였다. 1925년 사망.

크로나카 *Cronaca* 본명은 Simone *Pollaiuolo*. 1457년에 출생한 이탈리아의 건축가. 15세기 후반의 중요한 작가. 피렌체에서 활동하다가 1508년에 죽었다. 1475년경 로마에서 고대 작품을 연구하였고 그 성과로서 팔라초 스트로치(Palazzo *Strozzi*)의 관식연(冠飾緣)과 중정랑(中庭廊)을 완성하였다. 그 밖의 작품으로는 《산 프란체스코 알 몬테》가 있다. 이는 탁발(托鉢) 승단(僧團)의 성당 형식을 발전시킨 것으로서 화장(化粧) 지붕 밑 주위에 예배당을 배치하는 단당식(單堂式) 및 외관의 창파풍(窓破風) 호(弧)와 삼각형의 교호(交互) 배열은 르네상스* 최초의 것으로서, 1504년에 완성하였다. 《팔라초 구아다니》도 그의 작품이라고 추측하는 전문가도 있다.

크로노그램[영 *Chronogram*] 특정 시대의 일자(日字)를 나타내는 명문(銘文)이나 그 자구(字句)를 말한다. 문자 사이에 간간이 로마 숫자를 대문자로 끼워넣고 그 로마 숫자를 합하여 판독하도록 스펠링한 것을 말한다. 예를 들면 ChrIstVs DVX: ergo trIVMphVs 에서 대문자만을 읽으면 CIVDVXIVMV

가 되며 합계하면 1632가 되는데, 이는 그 햇수를 나타낸다.

크로노스[희 *Kronos*, 라 *Saturnus*] 그리스 신화 중 농경(農耕), 때(時)의 신이며, 천공(天空)의 신 우라노스(*Uranos*)의 아들. 어머니 가이아(*Gaia*)의 말에 따라 아버지의 생식기를 잘라서 바다에 던지고 스스로 세계의 지배자가 되었다. 아내 레이아(*Rheia*)와의 사이에 많은 자식을 두었는데, 자식이 아버지를 해친 것처럼 자신도 그렇게 될까봐 두려워 자식들을 잡아 먹었는데, 레이아가 숨긴 막내아들 제우스*에게 살해되고 말았다. 제우스, 포세이돈*, 하데스, 헤라* 등 올림포스의 신들은 크로노스의 자식들이다.

크로스 Henri Edmond *Cross* 1856년에 출생한 프랑스 화가. 1867년 파리로 나와 마네*의 영향을 받고 이어서 쇠라*에게 영향을 받아 점묘(點描)주의자가 되었다. 신인상주의*의 유력한 한 사람. 1910년 사망.

크로싱(영 *Crossing*)→수랑(袖廊)

크로체 Benedetto *Croce* 이탈리아의 학자. 1866년 아키라의 베스카세로리에서 태어났으며 로마 대학을 졸업하였다. 1910년 이후 원로원 의원 및 문부 대신(1921~22년)을 역임하였다. 1903년 잡지《비평(La Critica Rivista di Letteratura, Storia, e Filosophia)》을 창간하고 1937년까지 그 편집에 종사하였다. 1896~1900년경에는 마르크스주의의 관점에 선 실증적인 역사에 관한 약간의 논문을 발표하였지만 그 후에는 이탈리아 철학자 비코(Govanni Battista *Vico*, 1668~1744년)의 영향을 강하게 받고 1902년부터 정신 철학〈Filosophia come Scienzia dello spirito〉의 체계를 전개하고 미학*, 논리학, 실천 철학을 차례로 간행하였다. 특히 미학에 있어서는 (《Estetica, come scienza dell'espressione elinguistica generale, 1902년》)〈직관과 표출(表出)〉의 동질을 설파하고 표출에 있어서 객관화되지 않는 직관은 없다. 이런 뜻에서 미적 판단은 미적 창조와 일치하며 예술은 언어 예술이나 조형 미술도 이 직관적 인식에서 발전하므로 미학은 언어학과 동화(同化)하게 된다〉고 풀이하였다. 1952년 사망.

크로키[프 *Croquis*] 회화 기법의 하나. 화가가 본 대로 생각한 대로 단시간에 연필이나 콩테*, 펜 등으로 그린 것. 디테일(細部)에 구애되지 않고 대상의 가장 중요한 성질이나 커다란 톤을 표현하는 것. 영어의 스케치(sketch)와는 같은 말이지마 크로키는 약화 속사(略畫速寫)를 주로 하고, 스케치는 소품 사생(小品寫生)이라는 식으로 일반적으로는 구별해서 쓰인다.

크롬 John *Crome* 1768년에 출생한 영국의 화가. 노퍽주(Norfolk 州)의 노르위치(Norwich) 출신. 그의 아들 John Berney *Crome* (1744~1842년)도 화가. 아들과 구별해서 보통〈올드 크롬〉(Old *Crome*)이라 불리어진다. 노르위치 풍경화파의 창립자. 자연 및 네덜란드의 고화(古畫)를 연구 분석하여 풍경 화가로 대성하였다. 노퍽은 풍경을 사실대로 묘사하였다. 소복하게 우거진 고목, 어부의 오두막, 늪과 못 등을 즐겨 그렸다. 수목(樹木) 중에서도 특히 떡갈나무의 표현에 보다 뛰어난 기량을 보여준 화가였다. 1821년 사망.

크롬 그린[영 *Chrome green*, 프 *Vert anglais*] 그림 물감의 색 이름의 하나. 보통 크롬 그린이라고 부르는 것은 크롬 옐로*와 프러시안 블루*의 혼합물인데, 그 혼합량에 따라 몇 단계의 색상이 만들어진다. 은폐력, 착색력은 좋으나 변색되기 쉽다. 그러나 진품은 크롬 옥사이드 그린(영 Chrome oxide green, 프 Oxyde de chrome)이라고*한다. 햇빛, 열, 산, 알칼리에도 변색하지 않는다.

크롬레오(프 *Cromlech*)→거석 기념물

크롬 옐로[영 *Chrome yellow*, 프 *Jaune de chrome*] 그림물감 이름. 크롬산연(酸鉛)을 주성분으로 한다. 1809년에 보크린에 의하여 만들어졌다. 담황색의 크롬 레몬으로부터 남색의 크롬 오렌지, 적색에 가까운 크롬 레드에 이르는 단계를 갖추고 있다. 양질의 것은 단단하여 잘 부서지지 않는다.

크뤼거 Franz *Krüger* 1797년 독일 라데가스트에서 출생한 화가. 비데르마이어 양식* 시대를 대표했던 화가 중의 한 사람. 맑고 예리한 작풍으로써 특히 말(馬)의 묘사에 뛰어났다. 이 때문에〈말의 크뤼거〉라는 별칭을 가지게 되었다. 초상화도 다수 남기고 있다. 프로이센 궁정 화가. 베를린 미술학교 교수 등의 경력이 있으며 또 러시아 황제로부터 많은 주문을 받고 페테르스부르크에 여러 차례 초청되어 갔다. 1857년 사망.

크리셀리팬타인 스태튜[*Chryselephantine*

Statue]→금(金)과 상아로 만든 조각상

크리소그래피[영 **Chrysography**] 공예 용어. chryso(chriso)는 그리스어로 「황금」이 라는 뜻. graphy는 「쓴다」, 「기록한다」는 뜻 으로, 황금 글자를 써 넣는 기술을 말한다. 비 잔틴* 및 중세 시대의 특별한 복음서에 가끔 사용되었다. 《Codex aureus》(780년경)가 유 명하다. 11세기부터 특수한 것을 빼놓고는 모 두 소멸되었다.

크리스탈 유리[영 **Crystal glass**] 식기나 화병, 그 밖의 장식용 유리 그릇의 재료가 되 는 유리의 한 가지로서 완전히 무색 투명하고 광택을 지니며 그 외관이 마치 천연의 수정 (水晶; crystal)과 비슷한 데서 온 이름. 따라 서 이것을 만드는데의 성분상의 제한은 없다. 그러나 일반적으로 알려진 납유리는 규산, 산 화연, 산화칼리의 세 성분으로 이루어진 것인 데, 특히 산화염을 30% 이상 함유한 유리를 풀 크리스탈(full crystal)이라 한다. 이것은 비중이 크고 광선의 굴절율이 높으므로 중량 감이 있으며 광선의 표면 반사도 크고 또 종 치듯 두드리면 은방울같은 고운 소리가 난다.

크리스토 **Christo** (Javacheff) 1935년 불 가리아 가브로브에서 출생한 화가. 불가리아 의 소피아 미술학교에서 회화를 수학하였고 이어서 체코슬로바키아의 프라하에 가서 무 대 장치 수업을 하였다. 1958년에 파리로 진 출하였고 1964년에는 다시 뉴욕으로 건너가 현재까지 정착 활동하고 있다. 누보 레알리슴 *에도 참가했으며 1961년에 첫 개인전을 가졌 다. 당시에는 자동차, 자전거, 의자, 책상 등 일상용품을 투명한 비닐로 포장해 버리는 특 수한 형태의 작품을 보여 주기 시작했다. 이 와 같은 포장은 점차 범위를 확대하여 한 건 물 전체를 천으로 포장하는 계획에 따라 거대 한 마천루를 포장해 버리는, 사진에 의한 관 념적인 작품도 여러 차례 발표하였다. 1969년 에는 독일 카셀에서 열린 〈도규멘타전(展)〉 에서 5,600m²의 거대한 기구를 띄워서 화제를 불러일으키기도 했다. 또 사진에 의한 계획의 포장은 때때로 실현 단계까지 발전되어 마침 내 오스트레일리아의 시드리만(灣) 일부를 포장하는 작업은 가장 스케일이 큰 작품으로 서 다시 한 번 화제를 불러 일으켰다.

크리스투스 Petrus **Christus** 플랑드르의 화가. 1420?년 네덜란드 남부의 렘부르크에서 출생했으며 1444년 브뤼즈(Bruges)의 성 루 카 화가조합 회원이 되었다. 현존하는 작품은 대부분 1446~1452년 사이에 집중되고 있는 것들이다. 주요 작품은 《성고(聖告)》, 《성탄》, 《최후의 심판》(1452년, 베를린, 카이저 프리 드리히 미술관), 《젊은 여인의 초상》(1446년 경, 서베를린 국립 미술관) 등이다. 그는 반 아이크* 형제의 제자라고 알려져 있으나 확실 한 증거는 없다. 1472(3)년 사망.

크리페[독 **Krippe**, 이 **Presepio**] 크리페 란 말과 소에게 먹이를 담아 먹이는 구유란 뜻이며 정확히는 〈크리스마스의 크리페(Weih- nachtskrippe)〉이다. 그리스도 강탄(降誕)의 정경을 진흙이나 목각의 인형으로 만들어서 사실적으로 나타낸 것으로서, 인물에는 인형 처럼 옷까지 입힌 것이 많다. 구유 속에서 잠 자는 그리스도를 양치기가 예배한다. 17, 18세 기 이탈리아의 남부 독일에서 성행하였는데, 오늘날에도 가톨릭을 믿는 나라에서는 크리 스마스용으로 제작되고 있다.

크리프타[라 **Crypta**, 독 **Krypta**, 영 **Crypt**] 건축 용어. 초기 그리스도교 시대에서는 교회당의 제단 아래에 있었던 순교자 무덤을 말하며, 중세에서는 성유물(聖遺物)을 보관 하기 위해 또는 높은 승직이나 관직인의 묘소 로서 교회당의 동쪽 내진*(內陣) 밑에 마련되 어 있던 반(半)지하실 예배당을 말한다. 9세 기에는 보통 3랑(廊)으로 갈라지고 궁륭*을 설치한 크리프타가 나타났다. 나중에는 그 면 적이 점점 넓어져서 종종 중앙 홀의 밑까지 확대되어졌다.

크리프트(영 **Crypt**)→크리프타

크립트[영 **Crypt**] 건축 용어. 본래는 「토 굴」, 「지하실」 등의 뜻을 지닌 용어이나 교회 의 지하 제실(祭室)을 말한다. 교회에서 내진 * 바로 밑에 있는 궁륭*으로 된 공간으로서, 이것에 의해 내진의 마루가 신랑*의 마루와 같은 높이가 된다. 주로 예배소 및 납골소(納 骨所)로 쓰였다.

크소아논[희 **Xoanon**] 원시 그리스 미술 시대에 만들어진 최초의 나무 조각상을 말한 다. 그리스어의 크세오(χεδ)는 「깎다」, 「자르 다」라는 뜻. 크소아논이 반드시 목조상(木彫 像)을 지적하는 것은 아니다. 그러나 원시기 의 미숙한 기술로서는 석재보다 목재를 가공 하기가 더 편리했을 것이다. 이 때문에 초기

크소아논의 대부분은 목재를 깎아 만들었던
것으로 보여진다. 2세기경 그리스의 지리학자
이며 역사가였던 파우사니아스*는 이것에 관
해 다수의 예를 기록하였다. 오늘날까지 남아
있는 실례는 없으나 문헌에 적힌 바에 의하면
소박한 조형으로 이루어진 신의 상(像)으로
서, 신전이나 성역에 보존되었다고 한다. 그
외형적 양식은 매우 경직한 기하학적 형태를
취한 다소 평판(平板)한 상태가 아니면 통나
무형의 조각상이었던 것같다. 이러한 목조의
신상 조각은 시대의 흐름에 따라 석상으로 바
뀌었고 후에는 큰 조각상으로 발전해갔다.

크테시폰[영 *Ctesiphon*, 독 *Ktesiphon*]
지명. 티그리스강 연안의 바그다드 가까이에
있는 도시로서 기원후 1세기경에 설립되었고
페르시아 왕족의 겨울 별장지가 되었다. 근년
의 독일과 미국에 의해 발굴되어 당시의 건축
등에 관하여 밝혀지고 있다.

클라뮈스[희 *Chlamys*] 고대 그리스인의
짧은 외투. 장방형의 모직물 천으로서, 앞이나
등쪽에서 걸쇠로 건다. 승마 활동에 편하므로
병사 또는 아테네의 젊은이들이 즐겨 입었다.
보통의 긴 외투는 히마티온(himation)이라고
한다.

클라베 Antoni *Clavé* 스페인의 화가. 1913
년 바르셀로나의 가난한 노동자 가정에 태어
났으며 12세 때 동쪽 지방의 미술학교에 들어
가 6년간 그림을 배운 뒤 간판이나 포스터 그
리기로 4년간을 보냈다. 프리미티브의 화가나
램브란트*, 고야* 등을 좋아하였고 1939년 프
랑스에 와서는 새로이 보나르*, 루오*, 피카소
*에 매료되었다. 특히 피카소로부터는 그 열
정을, 보나르로부터는 색채의 기술을, 루오로
부터는 인간이나 사물의 조립을 배웠으며 자
신은 튜브를 그대로 문질러 두껍게 바르는 화
법으로 강렬한 상티망*을 조용한 주제 속에
표현하였다. 살롱 도톤*의 돈느 회원이 되어
파리, 스톡홀름, 브뤼셀, 런던 등의 전람회에
출품하였다. 또 무대 장치를 맡기도 하였고
책의 삽화를 위하여 여러 가지 석판화도 만들
었다.

클라인 Franz *Kline* 1910년 미국의 펜실
베니어주에서 출생한 화가. 1962년 뉴욕에서
죽었다. 보스턴 대학과 영국 런던에 있는 히
슬러 미술학교에서 배웠다. 1938년 뉴욕에 정
착, 처음에는 초상화와 실내 장식 분야에서

활동하였다. 이때 그는 펜과 잉크에 의한 그
림을 많이 시도하였던 바 그것이 후에 그의
서체풍(書體風)의 회화 형성에 바탕이 되는
기회가 되었다. 1949년 무렵부터 구체적인 대
상에서 벗어난 순수한 구성의 작품을 시도하
였다. 한 동안에는 검은 선획으로 기호적인
구성을 보여 주다가 점차 서체의 리듬과 건축
적인 화면 구성을 연출하여 특히 미국의 현대
문명이 상징하는 거대한 스케일 감각과 속도
를 근간으로 하는 작품을 많이 발표하였다.

클라인 Yves *Klein* 1928년 프랑스 니스에
서 출생한 화가. 제2차 대전 이후 새로운 소재
에 대한 실험 가운데 모노크롬*의 비물질화*
(非物質化)를 최초로 시도했던 그는 특히 아
르망*, 팅켈리(Jean *Tingelly*) 등과 함께 전후
누보 레알리슴*의 작가로 각광을 받았다. 34
세의 짧은 생애였지만 전후 파리 화단에서의
활동은 매우 눈부신 것이었다. 1955년 파리에
정착하기까지는 주로 영국, 스페인, 동남 아
시아 등지를 여행하였다. 그는 1950년 무렵부
터 모노톤(monotone) 경향의 작품을 제작하
기 시작하였는데, 클라인의 경우 이 모노톤은
단순한 색채의 부정이기보다는 색채의 물질
성을 거부하는 비물질화에로의 연장을 나타
내는 것이었다. 회화의 물질성의 거부는 행위
의 강조라는 또다른 국면으로 전개되기도 하
였다. 그의 재료의 부정과 행위는《모노톤 심
포니》에 와서 극점을 이루는 인상을 주고 있
다. 이 작품은 영화《몬도가네》의 필름 속에
도 기록된 바 있는데, 몸에 안료*를 칠한 누드
*의 모델*들이 연주에 맞추어 캔버스 위에 딩
굶으로써 신체 자체가 일종의 회화 도구가 되
어 작품을 완성시키는 것이었다. 비물질성의
강조는 전시장 내부 전체를 희게 칠하여 그것
으로 작품을 대신해 준 경우에서도 나타난 바
있다. 그리고 재즈 음악가이면서 유도 사범이
기도 했던 그의 다양한 특기가 작품상에 여러
가지 형태로 작용하고 있음을 보여 준다고 할
수 있다. 1962년 파리에서 사망.

클래식[영 *Classic*] 「고전적」이라는 의
미를 지닌 말. 고대 로마의 세르비우스 툴리
우스(Servius *Tullius*) 시대 당시 6단계로 나
뉘어져 있던 시민의 계급 중에서「제1계급에
속한다」는 뜻의 라틴어 글라시쿠스(classicus)
에서 유래된 말이다. 그러나 시대의 흐름에
따라「표준이 되다」,「완전한」,「모범적」등의

의미로 쓰여지게 되었다. 르네상스*에 일어난 인문주의(humanism)의 사고방식에서는 문화적 교양의 이상(理想)을 고대 그리스- 로마의 그것에 두었다. 따라서 고대 문화에 속한다든가 또는 그것과 관계있는 것이라면 무엇이든지 클래식이라 불리어졌다. 예를 들면 고전어(古典語)는 classic language, 고전 작가는 classic writer, 고전 양식은 classic style이라고 말했던 것이다. 한편 클래식(古典的)이란 어떤 한 양식에 있어서 두드러진 완전한 성격 예술 발전의 완성된 상태를 말하며 따라서 고대 중에서 조차도 클래식 조각, 클래식 건축이라고 말한다. 그리스 미술사상으로는 문화적 도시 국가의 황금 시대를 이룩한 페리클레스의 시대(기원전 5세기 후반)가 로마 미술사상으로는 학술 및 문예를 장려하여 로마 문화의 황금 시대를 이루게 했던 최초의 로마 제국 황제가 된 아우구스투스(Augustus: 재위 기원전 27~기원후 14년) 시대가 클래식이라고 하겠다. 이 두 시대의 양식은 엄격한 형식 감정을 특색으로 하는 고대 미술의 두 정점을 보여 주고 있다. 그런데 또 클래식이라는 개념은 형식의 엄격성이나 정온한 균형 및 조화를 특징으로 하는 다른 양식 시기로도 전용(轉用)이 된다. 가령 르네상스*의 〈클래식 미술〉이라고 하는 용법이 그것이다.

클래식 미술→그리스 미술

클랭 Georges-André **Klein** 1901년 출생한 프랑스 파리 출신의 화가. 1925년 이래 앵데팡당*, 살롱 도톤*에, 1924~1929년에 살롱 드 튈르리*에 출품하였다. 에콜 드 파리*의 한 사람.

클러스터[영 **Cluster**] 건축 및 도시 계획 분야에서 사용되는 구성 개념의 하나. 본래는 방(房)을 뜻하는데, 어떤 작은 단위가 몇 개 모여서 그보다 약간 큰 하나의 단위가 되고 다시 그 단위가 몇 개 모여져서 다음의 큰 단위를 만든다는 식으로, 소(小)에서 대(大)까지의 공간 구성 단위를 단계적 및 질서적으로 인식하고자 하는 것.

클레 Paul **Klee** 1879년 스위스의 수도 베른 근교에서 출생한 화가. 부친은 독일인이며 모친은 스위스인. 어린 시절부터 음악과 회화에 재능을 보여 주었다. 19세 때인 1898년에는 화가로서의 수업을 받기 위해 뮌헨으로 나와 1900년에 이곳의 미술학교에 입학하였다.

재학 중이던 1901년에는 이탈리아로 여행하였고 1905년에는 파리에 단기간 체재하였다. 이듬해인 1906년 결혼한 뒤 뮌헨에 주거를 마련하였다. 1912년 재차 파리를 방문하여 피카소*, 들로네*, 아폴리네르*등과 사귀면서 퀴비슴*의 강한 감화를 받았다. 이무렵 독일에서는 〈청기사〉* 운동이 일어났는데, 여기에도 참가하였다. 1920년 바이마르의 바우하우스*에 초청되어 교수로 재직하였고 1925년 이후에는 데사우-(Desseu)의 바우하우스 교수가 되었다. 1925년에는 파리의 피에르 화랑에서 열린 쉬르레알리슴*의 그룹전에 참가하였다. 1929년 이집트를 여행한 뒤에 1931년에는 뒤셀도르프 미술학교 교수가 되었으나 나치스 정권의 탄압 때문에 1933년 고향인 베른으로 돌아왔다. 1940년 6월 로카르노(Locarno) 근교에서 사망. 그의 그림은 서정적인 아름다움에 넘쳐 있어서 일종의 회화시(繪畵詩)라고 일컬어진다. 아이들의 작화처럼 그의 작품 속에는 소박하고 자유로운 상상의 세계가 구축되어 있다. 정묘한 선과 부드러운 몽환적(夢幻的)인 색조를 사용함으로써 20세기의 환상 예술에 독자적인 경지를 열었다. 즉 굵은 선으로 구분된 빛나는 색면(色面) 구성으로 이루어진 만년의 작품들은 추상 예술의 한 전형을 보여 주는데, 이러한 그의 예술은 특히 젊은 세대의 화가들에게 많은 영향을 끼쳤다.

클레이 모델[영 **Clay model**] 점토나 유토(油土)를 사용하여 디자이너 자신이 입체를 파악하기 위해서라든지, 도면에서 알기 어려운 부분이나 모양을 확인하기 위해 만드는 모델. 경우에 따라서는 석고형으로 고쳐서 보존하거나 세부 검토를 하는 수도 있다.→석고 모델

클레프 Joos van **Cleef**(또는 **Cleveg**) 본명은 Joos van der Beke. 1480(~90)년에 출생한 네덜란드의 화가. 출신지는 불명. 1511년에 안트워프의 화가 조합에 가입했던 그는 그가 제작한 마리아의 죽음을 다룬 트립티크* (1515년, 쾰른 및 뮌헨의 화랑)에 연유되어 이전에는 〈마리아의 죽음의 화가〉(독 Meister des Todes Maria)라고 불리어졌다. 이탈리아 회화로부터 감화도 받아 절충적인 작품을 보여 주었다. 종교화 외에 마사이스*풍의 훌륭한 초상화도 남겨 놓았다. 1540?년 안트워프에서 사망하였다.

클렌체 Leo von *Klenze* 1784년에 출생한 독일의 건축가. 근세 고전주의* 시대 북독일의 신켈*에 대해 그는 남독일을 대표했다. 대표작은 뮌헨에 있는 발할라*의 전당(殿堂)이다. 이 밖에 다리프토테크, 피나코테크* 등 그리스풍(風)으로 이루어진 작품도 있다. 1864년 사망.

클로드 로랭 Claude *Lorrain* 본명은 Claude *Gellee* 프랑스의 화가. 1600년 샤마뉴(Chamagne)에서 출생. 일찍부터 로마로 나와 아고스티노 타시(Agostino *tassi*)의 지도를 받으면서 많은 감화를 받았다. 처음에는 파울 브릴(Paul *Bril*, 1554~1626년), 후에는 푸생*의 자극도 받아 점차 이상적 풍경화의 독자적 형식을 발전시켰다. 1627년 이후 로마에 정착. 직접 자연 연구에 몰두한 나머지 애정을 가지고 구석구석을 답사하였다. 그는 햇살이 어렴풋한 그리고 반짝이는 이른 새벽이나 늦은 오후의 싱싱한 자연을 즐겨 그렸는데, 공간이 점차 줄어드는 푸생*의 풍경화에 비해 그의 화면에는 공간이 청명하게 펼쳐지고 있다. 그리고 추억으로 곱게 물든 과거의 체험이 불러 일으켜지는 듯한 향수어린 분위기는 보는 이에게 깊은 감명을 주고 있다. 질서나 균제(均齊)를 중시하는 측면으로 볼 때는 고전주의* 작가라고 할 수도 있지만 빛의 효과를 세밀히 관찰하여 전경(前景)으로부터 지평선에 이르는 빛의 발뢰르*의 미묘한 계단을 교묘하게 표현함으로써 풍경화의 목가적(牧歌的)인 측면을 개척한 화가라고 하겠다. 18세기 후반과 19세기 전반의 풍경화가들에게 미친 영향은 매우 크다. 주요 작품은 《캉파냐의 경치》(1650? 런던 대영 박물관), 《마을 사람들의 축제》(1639년) 《오뒤세우스가 크리세스를 부친에게 돌려 보내다》(1644년, 루브르 미술관), 《성(聖) 우르술라의 승선(乘船)》(1646년), 《목가적 풍경》(1650년, 미국, 예일 대학 화랑), 《에네의 수렵》(1672년) 등이 유명하다. 다수의 소묘와 함께 동판화도 남겼다. 1682년 사망.

클로버형(型) 플랜[독 *Dreikonchenanlage*] 건축 용어. 로마네스크*의 십자형 교회당에서 익랑(翼廊)이 반원형으로 나와서 애프스*를 만들고 신랑*(身廊)의 동쪽 애프스와 더불어 클로버 잎 모양의 플랜을 이루는 것. 따라서 교회당 내부의 중앙 광장에서는 집중적 건축*같은 인상을 준다. 그 원형은 이미 메로빙거 왕조에 나타났었는데, 대규모의 예로는 쾰른의 산타 마리아 임 카피톨(Sta. Maria-im-kapitol)(1040년경), 성 사도 교회당(1200년경) 등이 있다.

클로즈드 스페이스→오픈 스페이스

클로즈드 시스템[영 *Closed system*] 하나의 완결된 구성의 전체를 표준화하고 그 속에서 부품이나 부재(部材)의 대량 생산을 가능하게 하는 제품의 공업화를 위한 하나의 수법. 대량 생산에 적합한 수법이긴 하지만 형이 고정적이고 다른 시스템에의 대응성이 결여된다. 오픈 시스템*에 대하는 말.

클로젠 Geroge *Clausen* 영국의 화가. 1852년 런던에서 출생. 이곳에서 기초를 닦은 후 파리에 진출하여 처음에는 밀레*와 바스티안 레파즈의 영향을 받았으나 나중에는 인상파 화가중에서도 특히 모네* 및 파사로* 등에 의해 계발됨으로써 대기(大氣)의 미묘한 색채 효과를 표현할 수 있게 되었다. 풍경이나 전원 생활 뿐만 아니라 초상이나 우화적 소재를 취한 작품도 남겼다. 작품의 특색은 색채의 미, 눈부신 밝음, 온화한 정감이라고 할 수 있다. 1944년 사망.

클로트 Peter Karlovitch *Klodt* 1805년에 출생한 러시아의 조각가. 19세기 전반의 사실주의* 조각가. 말(馬)의 조각에서는 타의 추종을 불허한 대가(大家). 레닌그라드의 아니치코프 다리 위의 군상은 유명하다. 1867년 사망.

클롸조니슴(프 *Cloisonnisme*) →생테티슴

클루에 *Clouet* 1) Jean *Clouet* 1485?~1540년, 프랑스의 화가. 벨기에의 안트워프(Antwerp) 출신. 1516년경부터 프랑스와 1세의 궁정 화가로 활약하였다. 파리에서 사망. 미니어처* 화가로서 알려져 있지만 왕족이나 귀족들의 초상화 및 소묘도 많이 남겼다. 2) François *clouet*, 1516?~1572년, 프랑스 로아르(Loire) 강변의 투르(Tours) 출신. 1)의 아들. 1541년 이후에 프랑스와 1세의 궁정 화가가 되었다. 이어서 앙리 2세, 프랑스와 2세, 샤를르 9세를 섬겼다. 당대의 군계일학(群鷄一鶴)과도 같은 미니어처 화가 및 초상화가였다. 정교하고 치밀한 객관적 묘사는 홀바인*의 작풍에 가깝지만 이미 프랑스적인 명쾌한 감각도 엿보인다.

클뤼니 수도원(修道院)[프 **L' Abbaye de Cluny**] 동부 프랑스의 소느에 로아르 지방의 도시 클뤼니에 있었던 베네딕토회(Benedict 會) 수도원. 창립은 910년. 이해에 기공한 제1클뤼니 교회당은 955년부터 981년간에 걸쳐서 당시의 수도원장이었던 성(聖) 오동이 건립한 제2클뤼니 교회당으로 대치되었다. 그리고 이에 대신하는 제3클뤼니 교회당이 성(聖) 유그의 계획에 따라 신축되었다(내진의 헌당은 1089년). 이 제3 번째 교회당에는 5랑식의 신랑*부(身廊部)와 2개의 수랑*(袖廊)이 있으며 규모의 크기와 호화함에 있어서는 당대에 유례가 없는 것이었다. 로마네스크* 교회당 건축의 전형적인 설계에 의한 것으로서 프랑스 국내 뿐만 아니라 스페인, 독일 및 이탈리아에까지도 영향을 미쳤다. 더우기 여기서는 이미 고딕*의 건축 관념이 예고되고 있다. 프랑스 혁명 후 건물이 대부분 파괴되어 현재는 회당의 일부만 남아있다. 클뤼니 미술관에 있는 인간이나 동식물을 새겨 놓은 주두(柱頭)는 프랑스 초기 로마네스크 조각이 매우 중요한 유품에 속하는 것들이다.

클림트 Gustav Klimt 1862년 빈에서 출생한 독일 화가. 역사화가 에른스트 클림트의 형. 베르거에게 사사하였다. 동생 에른스트*와 같이 극장 등의 내부 장치를 맡았다. 작품은 평면, 장식적이며 상징적인 성질의 화려한 그림을 그렸다. 초상도 그렸지만 대상 인물의 특성을 그림과 아울러 대상에게는 없는 고귀한 감정을 담는 독특한 필치를 가하기도 했다. 1918년 사망.

클링거 Max Klinger 독일의 조각가, 화가, 독일 후기 이상주의*의 대표적 작가. 1857년 라이프치히(Leipzig)에서 출생. 처음에는 칼스루에(Karlsruhe) 및 베를린에서 판화를 배웠으나 후에 화가로 전향하였고 다시 조각에 천부적인 소질을 갖고 있다고 자신하여 조각에 몰두하였다. 1883~1886년에는 파리, 1886~1888년에는 베를린, 1888~1893년에는 로마에 체재하면서 많은 견문을 쌓은 뒤, 1893년 라이프치히로 돌아 왔다. 조각, 회화, 에칭 등 다방면에서 재능을 보여준 예술가였다. 그는 결코 자연과 현실의 진실함에서 후퇴한 것은 아니었다. 따라서 자연관조(自然觀照)에는 매우 착실하였다. 그러나 그 자연관조가 그 자신의 사상상의 무게에 눌려버리기가 쉬워

결국 이상주의와 자연주의*와의 사이에서 그 충돌을 해결해 낼 수는 없었다. 회화에서는 즐겨 신화나 우화를 다루고 있다. 주요작은 《그리스도 책형》(라이프치히), 《시와 철학》(라이프치히 대학 강단 벽화) 등이고, 조각작품으로는 《살로메》, 《카산드라》, 《욕녀(俗女)》, 《니체의 목》 등도 있으나 대표작은 유명한 《베토벤 좌상》(1886~1902년, 라이프치히)이다. 이 조각상은 여러 가지 색깔의 대리석, 상아, 청동, 호박(琥珀) 등의 재료를 병용하여 만든 것으로, 세부 묘사에 있어서는 훌륭한 솜씨를 인정받고 있지만 전체적으로는 통일성이 부족한 감이 있다. 회화나 조각보다도 오히려 에칭(→판화)분야에서 뛰어난 업적을 보여 주고 있다. 기술적으로도 새로운 길을 개척하여 독일 동판사(銅版史)에 있어서 중요한 역할을 하였다. 저서로는 《채화(彩畫)와 소묘(素描)》(1891년, 新版 1919년)가 있다. 이 책은 소묘(Zeichnung)의 미술로서의 특별한 위치 및 이와 다른 채화(Malerei)와의 관계를 서술한 것이다. 1920년 사망.

클링커[영 **Clinker**] 건축 용재. 석회의 연소 찌꺼기, 화산재, 초석(硝石) 등을 섞어서 강하게 구운 경질 연와(硬質煉瓦).

키[영 **Key**] 캔버스 틀을 팽팽하게 넓히기 위해 사용하는 작은 쐐기.

키네틱 아트[영 **Kinetic art**]「움직이는 미술」을 말한다. 미술은 정적인 것이지만 칼더*의 모빌*은 움직임을 도입한 것이다. 이와 같은 〈움직이는 미술〉을 말하며 최근에는 움직임에 빛을 가하고 동력을 사용한 것도 있다.

키드 광고[영 **Keyed advertisement**]「광고 효과의 측정」의 뜻을 지닌 광고로서, 그 범위는 카탈로그 송부, 견본 송부, 캐치 프레이즈* 모집, 모니터 모집, 아이디어 모집, 광고 현상 모집 등 광범위하게 걸친다. 목적은 1) 매체 가치 측정 2) 카피 효과 측정 3) 신제품의 흥미 측정 등이다.

키르히너 Ernst Ludwig Kirchner 독일의 화가. 1880년 아사츠펜부르크에서 출생. 1901년부터 1905년까지 드레스덴의 공업 대학에서 건축을 전공하던 중에 잠시 뮌헨에서 그림 공부도 하였는데, 1904년경에는 신인상주의* 경향의 그림을 그렸다. 특히 재학 중에는 뮌헨의 공예가 헤르만 오피리스트로부터 감화를 받았고 흑인 조각과 일본의 목판화로부터

도 자극을 받았다. 1905년에는 학급의 동료였던 에리히 헤켈* 및 시미트-로틀루프* 등과 함께 드레스덴에서 미술 단체 〈브뤼케〉*를 결성하여 미술 혁신의 기치(旗幟)를 올리면서 전적으로 작품 제작에 몰두하였다. 1911년에는 〈브뤼케〉와 함께 베를린으로 옮겨가서 시투름*그룹과도 교류하였고 1912년 뮌헨의 〈청기사*(靑騎士)〉 제2회전에도 출품하였으며 뭉크*와 고갱*의 영향을 받아 독일 표현주의* 운동의 선구자로서 활동하였다. 이 시절의 그의 작풍은 대도시의 어두운 단면을 모티브로 한 것이 많고 흑색을 바탕으로 하는 악센트가 강한 색채와 단단하고도 거칠은 포름*에 의하여 문명의 모순과 인간의 비극을 꾸밈없이 폭로하는 작품을 다수 남겼다. 1926년경부터 그의 화풍은 추상적인 경향이 현저하였다. 석판화, 동판화* 특히 목판화*에서도 훌륭한 작품을 남겼다. 유화에 목판화 기법이 반영되어 있는 것도 적지 않다. 제1차 대전에 참전하여 결핵에 걸린 후로는 새로 이주한 스위스의 다보스에서 살면서 인간의 체취가 풍기는 풍경화를 제작하였다. 자의식이 극단적으로 강한 성격의 소유자로서 조국과 조국의 예술을 사랑한 그였지만 불행하게도 1937년 나치스로부터 이른바 퇴폐 예술*가의 한 사람으로 낙인 찍혔다. 이 때문에 지병인 내장질환에의 시달림과 조국 독일의 정치적, 사상적 진전(進展)에 절망한 나머지 1938년 6월 스위스에서 자살하였다.

키리코 Giorgio de *Chirico* 이탈리아의 현대 화가. 1888년 그리스의 볼로(Volo)에서 출생. 처음에는 공학을 전공하였으나 이윽고 아테네의 미술학교에 입학하여 배운 다음 1906년부터 1909년까지 뮌헨의 미술학교에 다니면서 뵈클린*과 클링거*의 화풍으로부터 강한 감화를 받았다. 한편 밀라노와 피렌체의 미술관에서 우첼로*, 피에로 델라 프란체스카*, 보티첼리* 등 르네상스 대가들의 작품을 모사*하면서 연구하였다. 1911년부터 1915년까지는 파리에 머무르면서 피카소*, 아폴리네르* 등을 만나 퀴비슴*에도 관심을 두었다. 1914년에는 퀴비스트들이 무시했던 원근법*을 이용하여 흉상과 인체 모형에 기하학적인 요소를 배열한 그림을 그리기 시작하였다. 독특하고도 메타피지칼(metaphysical; 形而上學的)한 화풍을 개척하였다. 1915년 이탈리아

로 돌아와 페라라(Ferrara)에서 병역 복무중에 카라*를 만났다. 이른바 형이상회화*가 이 무렵부터 시작되었다. 1919년에는 〈발로리 플라스티치(Valori Plastici)〉그룹에 참가. 1924년 재차 파리로 가서 이듬해 제1회 쉬르레알리슴*전에 출품하였다. 1929년 소설《에브도메로스(Hebdomeros)》를 간행하였고 그 후에는 러시아 발레단과 오페라단의 무대 장치에도 참여하였다. 그의 사상적 흐름에는 독일 낭만파와 니체(F. W. *Nietzsche*), 쇼펜하우어(A. *Schopenhauer*) 등 독일 철학이 자리잡고 있었다. 이것이 결국 그의 신비적, 몽환적인 조형 사고(造形思考)를 바탕으로 한 독자적인 작풍을 수립하게 하는 요인이 되었다. 그리고 그의 정감의 영역을 뚫어버린 환상에 의한 메타피지칼한 화면이 쉬르레알리슴 *의 발전에 미친 영향은 매우 크다. 1933년경부터 아카데믹한 고전적 화풍으로 바꿈으로써 종래의 창조적, 전위적인 작풍으로부터 멀어지고 말았다. 1935년부터 1938년까지 파리에 체류하였다가 만년에는 현대 이탈리아 미술계의 원로로서 로마에 살았다. 1978년 사망.

키마이라[희 *Chimaira*] 그리스 신화 중 머리는 사자. 몸은 산양, 꼬리는 뱀 모양의 괴물. 티폰(*Typhon*)과 에키도나의 아들. 영웅 벨레로폰(*Bellerophon*)에게 퇴치되었다.

키스톤[영 *Keystome*] 건축 용어. 요석(要石). 프랑스어로는 clef(de voúte), 독일어로는 Schlussstein이다. 벽돌이나 돌 등으로 아치* 또는 궁륭*을 조립할 때 그 중앙 정점에 꽂아서 전체의 힘을 받치고 있는 돌. 여러 가지 모양과 장식이 있다. 영국이나 독일의 후기 고딕 건축에서는 종종 궁륭에서 늘어뜨려서 주두*모양으로 만들어졌다.

키슬링 Moise *Kisling* 프랑스의 화가. 1891년 폴란드의 크라카우(폴 Kraków, 영 Cracow)에서 출생한 유태계. 크라카우의 미술학교에서 배운 다음 1910년 파리에 진출하여 활동하면서 피카소*, 브라크*, 드랭*, 모딜리아니* 등과 교제하였다. 그는 이미 크라카우 시절에도 당시 폴란드에서 인기를 끌고 있던 독일 예술에 대해서는 무관심하였고 오히려 인상파*에 친근감을 가지고 있었기 때문에 특히 드랭과 모딜리아니로부터 강한 감화를 받았다. 제1차 대전이 발발하자 1915년 의용병으로 출정, 불행하게도 중상을 입고 후송되었다.

그리고 전쟁이 끝난 후에 비로소 프랑스 국적을 취득하였다. 그가 즐겨 취한 제재는 인물, 꽃, 풍경이었는데, 특히 소년 및 소녀상에 있어서는 마치 도자기의 표면처럼 투명한 색감과 유연한 그림자와 같은 묘선(描線)이 가장 뛰어났다. 이러한 그의 예술에는 다소의 멜랑콜리(melancholy; 우울, 침울)한 분위기가 감돌고 있다. 그러나 단순한 감미(甘美)나 감상에 빠지지 않은 이유는 구성의 튼튼함과 신중한 고전적* 조형사고(造形思考)와 정묘한 색채 감각 때문이기도 하다. 즐겨 부인상을 그렸다. 제2차 대전 중에는 미국으로 망명하였으나 1946년 프랑스로 다시 돌아와서 1953년 4월 리용(Lyon) 부근에서 사망하였다.

키아로스쿠로[이 *Chiaroscuro*] 회화 용어로서 명암법. 프랑스어로는 클레르 옵스퀴르(clair obscur), 독일어로는 헬둔켈(Helldunkel)이다. 물체의 윤곽선을 그라데이션*하여 고유색의 칙칙한 색조를 피하고 빛과 그림자의 부드러운 대조 효과를 내는 화법. 다시 말해서 회화에 있어서 화면이나 묘사되어 있는 대상물에 입체감 및 거리감을 갖게 하기 위해 빛과 명암을 이용하여 그리는 방법을 말한다. 르네상스* 시대에 처음 추구되기 시작하여 레오나르도 다 빈치*에 의해 완성되었고 코레지오*와 카라바지오*의 바로크* 시대를 거쳐 17세기의 렘브란트*에 이르러서는 그 절정에 달하였다. 한편 단색 명암의 톤*만으로 표현된 소묘나 회화를 키아로스쿠로라고도 한다.

키오소네 Edoardo *Chiossone* 이탈리아의 화가. 1832년 제노바 근처의 아렌차노에서 태어났으며 아카데미아 리그스테카에서 배웠다. 일찍부터 동판 조각가로서 이름을 떨친 그는 독일이나 영국으로 유학하여 기술을 연마하였다. 1898년 사망.

키오스섬의 학살(虐殺)[프 *Massacres de Scios*] 회화 작품 이름. 들라크르와가 그의 처녀작 《단테의 배》에 이어서 제작하여 1824년의 살롱*에 발표한 작품으로 회화사상(繪畫史上) 로망주의*의 봉화를 올린 걸작이다. 이것은 터키에 가까운 그리스령(領) 키오스섬 (혹은 시오섬)에서의 터키 병정의 학살과 무참한 행위를 여실히 그린 것(사실과는 다름)으로서 가슴을 아프게 하는 표현. 무엇보다도 그 놀랄 만한 색채의 효과에 감동한다. 이 그림은 살롱에서 2등상을 받았으며 정부

에서 사들였다. 영국의 화가 특히 콘스터블*의 영향을 많이 받고 있다.

키오스크[독 *Kiosk*] 건축 용어. 터키어의 Kiushk에서 나온 말로서 터키, 페르시아 등 동방 지방의 정자(亭子)를 뜻한다. 이 말은 그대로 근래의 건축에도 쓰이고 있는데, 공원이나 광장의 매점 같은 작은 건축물을 가리킨다.

키클라데스 미술(영 *Cycladic art*)→에게 미술

키톤[희 *Chiton*] 고대 그리스인의 상의(上衣). 모직물이나 아마포로 만들어진 것으로서 간소한 외관의 도리스식과 우미한 이오니아식이 있다. 도리스식은 장방형의 옷감 일부를 겹치고 그 겹침을 밖으로 하여 몸을 덮고, 두 어깨는 핀으로, 허리 부분은 묶든지 핀을 꽂는다. 밴드를 쓰며 소매는 짧거나 아예 없다. 이오니아식이라는 것도 이와 거의 같지만 핀을 쓰지 않고 목과 두 팔 부분을 제외하고 묶으며 소매가 길다. 남자용은 흰색 계통이며 여자용은 대부분 유색물이다.

키프스 Gyorgy *Kepes* 1906년 헝가리에서 출생한 미국 상업 미술가. 새로운 디자인의 작가로서 조형 이론가. 교육가로서도 알려진 그는 특히 시각 예술의 기본적 이론서 《시각 언어(Language of Vision)》(1944년)는 유명하다. 부다페스트에서 미술 교육을 받고 모홀리-나기* 등과 영화 및 연극 분야에서 일을 하다가 1937년 도미하였다.

키 플랜[영 *Key plan*] 전체에 관한 부분의 배치를 간략화해서 표시한 평면도. 계획, 설계의 각 단체에서 디자이너나 제조업자, 엔지니어 등의 사이에서 서로의 이해를 돕거나 확인하기 위한 것.

킨홀츠 Edward *Kienholz* 1927년 미국 워싱턴주에서 출생한 화가. 미국의 서부를 방랑하면서 여러 학교와 여러 직업을 전전하다가 1953년경 로스앤젤레스에 정착하면서부터 회화를 시작했다. 1958년경에는 폐품과 기성품을 조합한 입체 구조물을 만들어 이른바 아상블라즈* 계통의 작가로서 위치를 굳히기 시작했다. 특히 그의 작품은 현대의 황폐해진 성(性)의 여러 가지 양상을 제시함으로써 강렬한 문명 비평적 색채를 띠고 있다.

타나그라 인형(人形)[영 *Tanagra figurine*] 그리스의 동부에 있는 보이오티아(Boiotia) 지방의 고(古)도시 타나그라와 그 주변 지방의 분묘에서 발견된 테라코타*의 소(小)조각상을 말한다. 기원전 4세기로부터 기원전 3세기에 걸쳐 만들어진 민예품으로, 일상생활의 여러가지 모습을 풍쳤있고 생기있게 표현시켜 놓고 있으며 또 도료(塗料)로 채색되어 있는 매우 우아한 풍속 인형이다. 당시의 그리스 주민들의 생활을 파악하는데 매우 중요한 유품으로 취급되고 있다.

타르드느와 문화[*Tardonoisian*] 아질 문화*에 뒤이어 서유럽을 휩쓴 중석기 시대의 문화. 그 유적은 큰 강의 하구에서 많이 발굴되고 있다. 기하학적 세석기가 만들어졌고 조개류가 식용으로 이용되었다.

타르퀴니아[이 *Tarquinia*] 지명. 로마의 북서쪽 62마일 지점에 있는 옛 도시. 중세의 성곽 건축이나 로마네스크* 및 고딕* 양식의 교회당 등이 현존하고 있다. 그곳의 지하 분묘 등에서 발굴된 에트루리아의 여러 유물은 문화사상 ·매우 귀중한 것들이다.→에트루리아 미술

타마요 Rufino *Tamayo* 1899년 멕시코 남부 와하카(Oaxaca)에서 출생한 화가. 1917년 멕시코시티의 상 카를로스 미술학교에 들어 갔으나 관료적 교육에 불만을 품고 얼마 후에 자퇴하여 독학으로 화업에 정진하였다. 프랑스 현대 화가의 작품을 연구하는 한편 멕시코 인디언의 전통 및 민중 예술로부터 강한 감화를 받았으며 1926년에는 멕시코시티에서 최초의 개인전을 개최하였다. 이어서 1927년과 이듬해에는 뉴욕에서 개인전을 열어 성공함에 따라 점점 명성을 얻었다. 1933년 멕시코시티의 음악학교에 벽화를 그린 것이 인연이 되어 그곳의 미술학교 교수로 얼마간 초빙되었다. 1938년 뉴욕으로 활동 무대를 옮겼으며 1943년에는 노잔프톤(메사추세츠 州)의 스미스 칼리지에 벽화를 제작하였다. 1950년의 유

럽 여행 이후에 그는 멕시코 토착민의 신비적이고 야성적인 특성을 파리 화단의 새로운 조형 정신과 결부시켜 늠름하고도 독특한 예술을 수립하였다. 그의 강한 민족적 개성에 뿌리박은 예술의 경지는 여러 사람들의 주목의 대상이 되고 있다.

타바티에르[프 *Tabatière*] 담배 넣는 함. 18세기에 만들어진 정교한 작은 함으로서, 선물용으로 크게 환영을 받았다. 뚜껑의 안팎, 함의 주위에 미니어처*에 의한 장식이 풍부히 시도되어 있다.

타블로[프 *Tableau*] 영어로는 픽처(picture)라고 할 수 있다. 원래는 평평한 판(板) 즉 테이블에 그린 그림이라는 뜻. 여기서 뜻이 전용되어 오늘날에는 완성된 회화 작품, 예컨대 화포(畵布), 판(板) 등에 그린 액자용 그림이라는 뜻으로 쓰인다. 따라서 데생*, 에튀드*, 벽화, 천정화, 밑그림 등은 포함시키지 않는 것이 보통이다.

타블로이드[영 *Tabloid*] 보통 신문의 절반으로 재단한 것을 말한다. 그리고 이 형을 타블로이드판이라 한다.

타셰[프 *Tache*, 영 *Spot*] 회화 기법 용어. 본래의 의미는 「얼룩」, 「반점」 등이며 미술 용어로서는 「색면(色面)」 또는 「색반(色斑)」이라고 번역된다. 어떤 하나하나의 색면 즉 타셰가 서로 조화되고 대비되는 효과를 합리적으로 의도하면서 화면을 구성하려는 경향은 세잔* 이후부터 오늘날까지 이어지고 있다. 한편 폴록*, 프랜시스* 등으로 대표되는 추상 표현주의* 회화를 〈반점(타셰)과 같은 그림〉이라는 야유적인 표현으로 타시즘*이라는 명칭이 생겼다.

타시즘[프 *Tachisme*] 「얼룩」, 「오점」 등을 의미하는 프랑스어 타셰*에서 유래한 말. 1954년《금일의 미술(Art d'aujourdui)》지(誌) 10월호에서 비평가 피에르 게강(Pierre *Gueguen*)이 샤를르 에스티엔(Charles *Estienne*)에 의해 조직된 전시회에 대해 야유적인 표현으로 사용한 것이 이 명칭의 시초이다. 그러나 역사적으로는 1889년에 작가 페네옹(Félix *Fénéon*)이 인상주의*자들의 기교*를 가르켜 타시스트(프 tachiste)란 표현을 맨 처음 사용하고, 이어서 1909년에는 드니*가 단순히 포비슴*의 표현주의적인 요소를 지칭하는 의미로 포비슴 작가들에 대하여 타시스트라는 말

을 쓴 적이 있다. 그리고 1950년대 초반에는 당시 성행하던 추상표현주의*적인 경향에 대해 조소적으로 쓰였다. 한편 에스티엔은 그후 게강이 붙여준 이 말을 〈열기에 찬 추상의 경향을 띤 화가〉를 가리키는 명칭으로서 정식으로 받아들였다. 타시슴은 타셰에 의한 오토메틱한 제작을 특징으로 한다. 그림물감의 비말(飛沫), 점적(點滴), 번짐 등의 우연적인 효과에 의해 의식적인 묘화(描畫)를 초월하려는 점 즉 앵포르멜*로 통하는 데가 있는데, 원래 프로타즈*나 데칼코마니*의 기법을 개척한 쉬르레알리슴*에 의한 현대 회화로의 접근이라고 생각할 수 있다. 그리고 타시슴이란 말은 일반적으로 유럽에서만 사용되었으며 미국에서는 추상표현주의*, 액션 페인팅*, 드리핑* 등의 보다 더 구체적인 명칭으로 사용되었다. 주요 작가로는 뒤뷔페*, 폴록*, 미쇼*, 포트리에*, 프랜시스*, 마티외*, 볼스*, 오소리오(Alfonso Ossorio) 등이 있다.

타우트 Bruno **Taut** 1880년 독일 동부의 쾨니히스베르크(Königsberg: 현재 소련의 Kaliningrad)에서 출생한 건축가. 뮌헨에서 건축을 배웠고 호프만*이나 그로피우스*와 공동으로 설계 사무소를 연 일도 있지만 특히 1914년의 DWB*의 쾰른 박람회에 출품한 《유리의 집》으로 두각을 나타내면서 세계의 건축계로부터 주목을 받았다. 1921년부터 1924년까지에 걸쳐서는 마그데부르크시(Magdeburg 市)의 건축 과장으로 재직하면서 도시 전체를 색깔로 나누는 이른바 채색 도시를 기획하였고 한편으로는 잡지 《서광(曙光)》을 주재하면서 강렬한 색채를 시도하여 표현주의* 건축의 선봉장 역할을 하였다. 이어서 1925년부터 1932년 사이에 걸쳐서는 베를린에서 다수의 지드룽*(集合住宅)을 설계하였는데, 그 중에서도 브리츠 및 렌부르크의 것이 대표작이다. 또 1930년부터는 베를린 공과대학에서 교수로 활동하다가 1933년 일본으로 건너가 1936년까지 체재하면서 공예 지도소에서 공예품의 지도에 박차를 가하여 일본의 전통 산업 근대화에 커다란 영향을 주었다. 이어서 1936년에는 터키의 이스탄불 공과대학 교수로서 부임하였으나 2년 후인 1938년에 병사하였다. 《근대 건축론(Moderne Architektur)》, 《건축예술론(Architekturlehre)》은 유명한 그의 저서이다.

타운스케이프[**Townscape**] 도시 경관(都市景觀). 1940년대 후반부터 도시 계획의 영역에서 전개된 개념이다. 사람의 움직임에 따라서 도시의 스페이스나 기능이 어떻게 변하여 가는가 하는 관점에서 도시 설계의 실례를 분석하고 또 역사적 도시의 계획 및 설계 원리를 재인식하거나 새로운 계획을 위한 인식을 깊게 하라는 것.→랜드스케이프

타이니아[희 **Tainia**, 라 **Taenia**] 건축 용어. 그리스 도리아식 건축에서 아키트레이브*와 프리즈*와의 경계를 나타내는 부분으로서 가늘고 평평한 고형(胯形; 건물의 돌출부 가장자리를 깎아서 만든 커브). 평연(平線).

타이-업 광고[영 **Tie-up advertising**] 업종이 다른 상품이나 서비스 광고를 동일 광고 매체 중에서 공동으로 행하는 광고 활동. 각각의 제휴에 의해 편리한 반대급부(反對給付)를 하여 광고 효과를 조장하는 것을 목적으로 하고 있다.

타이틀[영 **Title**] 「표제(表題)」, 「제명(題名)」의 뜻. 영화의 자막(字幕), 서적의 이름이나 표제지(表題紙; 타이틀 페이지), 신문이나 잡지 광고 등에서는 독자의 주의를 끌어 본문을 읽을 흥미를 자아내게 하는 것으로 본문보다 큰 활자로 짜는 짧은 글귀를 말하며 표제어라고도 한다. 그리고 주제어(maintitle; 本題)를 돕는 구실을 하는 문구(文句) 혹은 본문 속에 마련한 표제어는 서브타이틀(subtitle; 副題) 또는 소제목이라고 일컬어진다.

타이포그래피[영 **Typography**] 넓은 뜻으로는 인쇄 기술 특히 활자를 사용하는 凸판(活版) 인쇄 기술을 말하며, 활자 서체의 선택 및 배열 등에 대한 디자인상의 기술을 말한다. 좁은 의미로는 활자 및 사식 문자(寫植文字)의 디자인을 말한다.

타이포그래픽 아트[영 **Typographic art**] 활판 인쇄 기술을 살린 것. 일러스트레이션*과 함께 구성되는 경우도 있다. 일반적으로 그래픽 디자이너와 타이포그래퍼의 협력에 의해 작품이 만들어진다.

타이프 콤프리헨시브→콤프리헨시브

타이프 톤[영 **Type tone**] 영어의 알파벳이나 인쇄 기호를 인쇄해 놓은 투명 셀로판. 뒷면에 접착제가 붙어 있어 글자나 기호를 오려내어 디자인이나 인쇄 원고의 필요 부분에 발라 붙이는데 쓴다. 타이프 톤은 상품명이다.

타일[영 *Tile*] 건축 재료. 원래는 소형의 것으로 바닥, 벽, 지붕 등의 표면을 덮어 장식할 목적으로 쓰이는 것의 총칭. 오늘날에는 벽바르기 혹은 바닥깔기용의 작고 평평한 것에 한한다. 철근 콘크리트 구조 건물의 내외벽, 바닥 등의 마무리에 쓰여지는 것이 보통이다. 색조, 표면의 성상(性狀) 등에 따라 그 종류는 매우 많다..

타크(*TAG*)[영 *The Architects Collaborative*] 건축가 협동 집단. 이 그룹은 그로피우스*를 중심으로 하여 1946년에 조직된 것으로, 주거 건축의 디자인 측면에서 특히 전진적인 일을 계속하였다. 멤버는 장 보드만 프레처, 노만 프레처, 존 하트네스, 로버트 맥밀란, 사라 하트네스, 루이스 맥밀란, 벤자민 톰프슨 등.

타크 이 부스타안[*Tak-i-Bustan*] 지명. 이란의 서부에 있는 사산 왕조(*Sasan* 王朝)의 유적지. 절벽에는 4세기∼7세기 초에 걸쳐 만들어진 3종류의 부조군(浮彫群)이 있다. 최후의 통치자 호스로 2세의 기념 동굴은 가장 중요하다. 동굴 안에는 왕의 기마상, 신들로부터 축복을 받는 왕의 상(像), 낙원에서의 수렵도, 아치*를 장식하는 니케*의 상이나 식물문(植物紋) 등이 부조되어 있다. 한편 복장(服裝) 중에 매우 정교한 기술로 짜여진 사산 비단의 직문(織紋) 등은 동왕조 말기의 대표적 유물을 이루고 있다.

타틀리니즘[영 *Tatlinism*] 러시아의 조각가이며 건축가인 블라디미르 타틀린*에 의해 1913년에 시작된 운동. 구성주의*의 선구적인 운동이다. 타틀린은 보통의 회화 이른바 타블로* 또는 이즐 픽처(영 easel picture)를 부정하고 기계 속에서 리듬, 구성 및 논리를 찾아내려는 새로운 예술을 창조하려 했다. 이 목적을 위해 타틀린 일파는 철사, 목재, 못, 유리 등을 포함한 여러 가지 재료를 자유로이 선택하여 사용하려고 했다.→구성주의(構成主義).

타틀린 Vladimir E. *Tatlin* 1885년에 출생한 러시아의 건축가이며 조각가. 구성주의*의 기수였던 그에 관해서는 잘 알려져 있지 않다. 그는 목재와 금속 등 본래의 물질로 조각(부각)했을 뿐만 아니라 혁명 후에는 근로자의 복장, 기념비, 글라이더의 설계, 난로에 이르기까지 구성주의의 원칙에 입각하여 다방면에 걸쳐 제작하였다. 한편 그는 페테로그라드, 키에프, 모스크바 등지에서 일시적인 교육 활동을 펼치면서, 〈무릇 사물에 형태를 부여하는 행위는 모두가 예술이다〉라고 하여 예술 개념의 영역을 확대하여 주목받는 주장을 전개하였으나 혁명 후의 유물사상(唯物思想)에 젖은 세대 및 사회주의 리얼리즘*으로 전환한 정부의 미술 정책 호응을 얻지 못하자 고독하게 은퇴해버렸다. 1956년 사망.→타틀리니즘

타피에(Michel *Tapié*)→뒤뷔페

탈보트 William Henry Fox *Talbot* 1800년에 출생한 영국의 사진가 및 사진 발명가의 한 사람. 염화은을 바른 종이를 빛에 노출시키고 이것을 식염수로 불완전하나마 정착시켜 불변의 사진상을 얻었다(1835년, 공식 발표는 1839년). 이어서 이를 개량하여 칼로타이프(Kalotype) (또는 Talbotype)라 명명하였다(1840년). 네가에서 몇 매이고 포지가 만들어지는 점이 다게레오타이프(→다게르)와 다르다. 1877년 사망.

탈 코아 Pierre *Tal Coat* 프랑스의 화가. 1905년 브르타뉴의 작은 항구 크로아르 카르노에에서 어부의 아들로 태어난 그는 고갱*의 추억이 많은 르 풀듀(Le Pouldu) 근처에서 그곳을 찾아오는 화가들로부터 얻은 세잔*, 고호* 등의 화집을 통해 어릴 때부터 독학하였다. 처음에는 조각을 하다가 후에 캉페르 제도(製陶) 공장에서 사기 그릇에 그림을 그렸다. 19세에 파리로 진출하였다가 나중에 다시 브르타뉴에서 살았으나 대전 중에는 타이유와 함께 남쪽 지방 프로방스의 엑스로 옮겼다가 1945년 파리로 돌아왔다. 그뤼베르*와도 교제하였고 〈현대 예술 신단계〉에도 참가하였다. 추상적인 구성으로 동양적인 무한감을 표시하는 조용한 톤이 있는 작풍을 보여 주었다.

탐미주의(耽美主義)→유미주의(唯美主義)

탑(塔)[영 *Tower*] 보통 평면의 크기에 비해 높이가 현저히 높은 건축물을 말한다. 고대 바빌로니아의 이른바 바벨탑은 고층 건축물이기는 하나 일종의 단계 피라미드 형식을 취하고 있다. 역사상 가장 높은 독립된 탑은 실용 건축으로서 파로스섬(島)의 등대(Pharos 기원전 280년) 및 아테네의 풍견탑(風見塔)(기원전 1세기)이 그 대표적인 예이나. 후사는 높이 12여m의 소탑으로 물시계

및 해시계를 갖춘 시계대(時計臺)임과 동시에 풍견탑을 겸하고 있다. 파사드* 또는 건축군의 장식으로 쓰여진 예도 찾아 볼 수 있다. 이집트 신전의 필론*이 그 일종이라 할 수 있으며 또 회교 건축*에서는 미나레트(minarett) (→모스크)로서 독자적인 형식을 취하였다. 그러나 탑은 중세의 회당 건축(특히 프랑스 및 독일)에서 회당과 결합하여 내진*, 중앙 홀 또는 서쪽 정면에 마련되었다. 서쪽 정면의 쌍탑 형식은 고딕 회당의 전형이 되었다. 그러나 이탈리아에서는 건축제와 결합시키지 않고 단순한 캄파닐레*로서 독립하였다. 또 탑은 종교적으로만 되지 않고 시(市)청사 또는 계단실(르네상스) 등으로 이용되어 건축제에 강한 악센트를 주었다.

탕기 Ive Tanguy 1900년 프랑스 파리에서 출생한 화가. 부친이 해군 장교였던 관계로 한 동안 상선에 근무하면서 영국, 포르투갈, 스페인, 아프리카, 남미 등으로 여행하여 폭넓은 경험을 쌓고 1922년 파리로 돌아왔다. 2년 후 어느 날 우연히 키리코*의 그림을 화상(畵商) 폴 기욤의 쇼윈도에서 발견하고 매혹된 후부터 예전에 화필을 잡은 경험도 없고 또 그럴 생각도 없었던 그는 갑자기 그림을 그리겠다는 충동을 느끼고 독학으로 회화를 배우기 시작하였다. 1925년 후부터는 쉬르레알리슴*적 그림을 그리면서 또 그 그룹의 작가들과 만나 사귀면서 그룹 운동에 함께 참가하였다. 1927년 최초의 개인전을 파리의 쉬르레알리슴 화랑에서 개최하였다. 프랑스 및 외국의 쉬르레알리슴전에도 빠짐없이 출품했던 그는 깊은 바다의 생물이나 화석의 무리를 연상케 하는 독자적 불가사의한 오브제*를 배열하여 이상한 환각의 세계를 표현하였다. 1939년에는 제2차 대전을 피하여 뉴욕으로 건너갔고 1942년부터는 코네티커트주(Connecticut 州)의 우드버리(Woodbury)에 정착하였다. 1948년 미국으로 귀화하여 우드버리에서 제작을 계속하다가 1955년 1월 그곳에서 사망하였다. 주요작은 《엄마, 아빠가 다쳤어!》,《무제(無題)》,《무한한 분할 가능성》 등이다.

탕페라망[프 Tempérament] 본래는 「기질」,「성분」,「성질」의 뜻. 개개의 예술가가 지닌 독자적인 경향성(傾向性)이나 기호(嗜好)를 말한다. 작품의 형식면에 관해 쓰이기보다는 흔히 작가 자신의 창작적 개성에 대해 쓰인다.

태피스트리[영 Tapestry] 색실로 풍경이나 복잡한 디자인을 짜낸 실내 장식 직물 의자의 등받이 등에도 쓰여지지만 주로 벽걸이로 쓰인다. 직조법의 특색은 봉제 바늘로 꿰어매는 듯한 방식으로 염색한 여러가지 위사(緯糸)를 경사(經糸)에 가해서 원하는 디자인을 짜내는 점이다. 이 기술은 반복이 없는 자유로운 디자인과 무제한의 색실 사용을 가능하게 한다. 이집트에서는 이미 기원전 15세기경에 이러한 것이 나타났는데, 가장 오랜 예이다. 동방 그리스도교 미술에 속하는 오래된 예는 6세기부터 7세기에 걸쳐 만들어진 것이다. 12세기에 이 기법이 시리아를 거쳐 유럽 전역에 전하여졌고 특히 독일, 스칸디나비아에서 훌륭한 작품이 생겨났다. 태피스트리는 중세를 통해서 교회의 장식을 위해 널리 채용되었다. 그리고 십자군의 원정이 끝난 13세기 이후에는 오리엔트식으로 가정의 장식 용품으로 발전하기 시작했다. 14세기에는 플랑드르나 프랑스에서 우수한 것이 만들어지게 되었고 마침내 16세기에는 세계적인 미술의 하나로 되었다. 17세기에는 루이 14세를 위해 콜베르가 고블랭* 공장을 매입하여 왕립 실내 장식품 공장으로 운영하였는데, 이를 중심으로 17~18세기에는 프랑스에서 여러 가지의 화려한 작품이 생산되었다. 미술 형식으로서의 태피스트리는 오늘날에는 거의 행하여지지 않고 있다. 1933년 마담 퀴톨리(Madame Cuttoli)가 이 미술의 부흥에 착수하여 현대 화가들의 작품을 태피스트리에 응용하는 일련의 노력을 시도하였다. 이어서 1941년에는 태피스트리의 디자이너 집단이 결성되는 등 근대적인 부흥 활동이 활발해졌다. 특히 집단 멤버로서 피카소*, 루오*, 뒤피*, 장 뤼르사(Jean Lurcat) 등의 디자인을 시도하여 이것들을 태피스트리로 꾸민 견본이 1947년 런던에서 개최된 〈프랑스의 태피스트리 전람회〉에 전시되었다.

탬부어[프·영 Tambour, 독 Trommel] 본래는 북(鼓)을 말하는데, 건축에서는 1) 기둥체의 원통형의 한 구분 혹은 주두의 탁동(鐸胴)을 말한다. 2) 또는 돔*의 경우 원개(圓蓋)와 구석 부위에 끼워진 많은 창문 등의 개구부(開口部)가 있는 원통형 부분을 말한다.

터너 Joseph Mallord William **Turner** 영
국 런던 출신의 화가로서 빛의 묘사에 획기적
인 표현을 수립하여 19세기 영국의 화단을 이
끌어 온 중요한 풍경 화가. 1775년 이발사의
아들로 태어난 그는 화가이며 건축가인 토마
스 말턴(Thomas *Malton*, 1748~1804년) 및
건축가 토마스 하드위크(Thomas *Hardwick*,
1752~1829년) 밑에서 배웠다. 윌슨*이나 네
덜란드 화가 반 데 벨데*의 영향을 받았다. 처
음에는 건축 조감도를 그리거나 그림 공부를
지도하면서 영국의 시골 풍경 및 성(城)의 정
밀화도 그려 생계를 유지하다가 이윽고 소재
를 찾아 영국 각지로 여행하였다. 1802년에는
약관 27세로 로열 아카데미* 회원이 되었다.
그해에는 또 프랑스로 여행하여 푸생*과 클로
드 로랭*의 작품에서 강한 감화를 받았다. 1819
년 처음으로 이탈리아로 여행하였다. 그곳 남
국의 빛나는 태양, 물과 하늘 등이 터너에게
는 꿈의 세계였다. 이때부터 그는 초기의 충
실한 자연 묘사에서 벗어나 점차 독자의 로망
적이고도 환상적인 화풍을 수립하였다. 1828
년 재차 이탈리아로 여행하였다. 대기와 빛의
표현을 겨냥하고 구도는 더욱 더 자유롭고도
경묘하게 되었다. 안개를 통해서 빛나는 햇빛
의 미묘한 작용을 화면에 담았다. 만년에는
더욱 더 열심히 빛과 색의 연구에 몰두하여
당시로서는 대담한 창작 작품을 만들어냈다.
분위기에 융합되어 물체의 모양만이 단순히
암시되어 있는 것도 많다. 이러한 경향의 대
표작은 《베네치아에의 접근》(1843년)이나 기
차를 다룬 그림으로서는 최초의 작품인 《비,
증기, 속력》(1844년) 등이다. 초기 및 중기의
주요작은 《눈보라》(1842년), 《안개 속의 일출》
(1907년), 《카르타고 건설》(1915년), 《율리시
즈와 폴리페모스(Ulysses and Polyphemos)》
(1929년) 등이다. 그의 작품의 대부분은 런던
의 테이트 갤러리(Tate Gallery) 및 내셔널
갤러리에 소장되어 있다. 또 그의 풍경화 가
운데 다수의 작품들은 문학적 주제와 결부된
것도 있다. 예를 들면 《소돔의 파멸》, 《폭설,
알프스를 넘는 한니발》, 《차일드 헤롤드의 순
례, 이탈리아》 등의 작품들이다. 터너는 수채
화의 대가이기도 하였다. 이 분야에 무수한
작품을 남겼는데, 우수작도 많다. 거의 불가능
한 색조를 달성하려고 의도하여 후기의 작품
에는 하나의 화면에 수채, 유화, 파스텔 물감

을 혼용하여 제작한 작품도 남겼다. 그것들의
대부분은 실패작이었지만 기타의 작품 예로
볼 때 그는 뛰어난 컬러리스트(colourist)였음
에는 분명한 것이다. 인상파*에 있어서 선구
자의 역할을 했던 한 사람이기도 하다. 평생
을 독신으로 지낸 그는 1851년 12월 첼시(C-
helsea; 런던 남서부의 자치구로 예술가, 작
가들이 즐겨 살던 도시)에서 사망하였다.

터프 스케치→스케치

테네브로소[이 *Tenebroso*, 프 *Ténébreux*,
영 *Tenebrose*] 명암(明暗)이 날카로운 콘
트라스트*를 특징으로 하는 회화의 양식.

테느 Hyppolyte *Taine* 1828년에 출생한
프랑스의 학자로서 철학, 역사, 미술사가. 1864
년 파리 미술학교 교수. 1878년부터 아카데미
프랑세즈의 일원으로서 활약하였다. 실증주
의(實證主義)의 대표적 사상가로서 예술 비
평 및 문학사의 방법에 다대한 영향을 미쳤고
졸라의 자연주의에도 이론적 기초를 주었다.
주요 저서는 《영국 문학사》(1864년)와 《예술
철학》(1882년)이다. 전자는 인종, 환경, 시대
의 3기본 요소와 문화의 각 영역 상호 의존의
법칙 등에 의한 문학사 연구의 방법론 및 문
화 철학의 전망을 서술한 것이고, 후자는 이
탈리아 르네상스와 플랑드르의 회화, 그리스
조각 등을 시대의 풍습, 일반적 정신적 상황
부터 설명하고 있다. 관념론적 미학*이나 낭
만적 비평에 대항하여 미학, 예술 비평, 문학
사 등을 실증적, 역사적 기초 위에서 확립하
려고 하였던 바 19세기 후반의 과학적 경향을
집대성한 뚜렷한 주관이 있다. 1893년 사망.

테니에르스(아들) David de Younge *Teniers*
플랑드르의 화가. 1610년 안트워프에서 출생
했으며 동명인 부친 David(de Elder) *Teniers*
(1582~1649년)도 화가였다. 14세 때부터 부
친의 일에 협력했던 그는 루벤스*, 브로우워
*의 감화를 받았다. 1651년 이후에는 브뤼셀
에서 궁정 화가로 활약하였다. 17세기 플랑드
르의 중요한 풍속화가. 여러 방면의 소재를
다루었으나 특히 농민들의 일상생활에서 소
재를 취하여 제작한 작품이 많다. 매우 많은
작품을 남겨 놓아 18세기 회화에 커다란 영향
을 미쳤다. 유명한 작품은 《농부의 춤》(런던),
《촌제(村祭)》(루브르 미술관), 《연금술자》(
드레스덴), 《성 안토니우스의 유혹》(베를린)
등이다. 동명의 두 아들 David *Teniers* Ⅲ(1638

~1685년)와 David *Teniers* Ⅳ(1672~1771년)도 화가였다. 1690년 사망.

테라 로사[영 *Terra rosa*, 프 *Rouge de Pouzzole*] 안료 이름. 산화철(酸化鐵)을 주성분으로 하는 적색 안료.* 라이트 레드*와 동질(同質), 동성분(同性分)의 것으로서 내구성(耐久性)이 강하다.

테라스[영 *Terrasse*, 프 *Terrace*] 건축 용어. 1) 천연적으로 된 대지(臺地), 고대(高臺), 축대(築臺). 2) 여염집이나 다방, 음식점 등에서 가로 또는 정원쪽으로 뻗쳐 나온 곳을 말하며, 벽돌같은 것을 바닥에 깔아 놓고 일기가 좋은 때에는 의자 등을 내다놓고 앉아서 휴식을 취하기도 하는 곳이다.

테라초[이 *Terrazzo*] 인조석의 하나로서 대리석의 세편(細片)을 시멘트 등의 응착제(凝着材)와 섞어 굳힌 다음, 표면을 갈아서 광택을 낸 것. 색채도 상당히 풍부하여 건축 및 공예용 자재로서 광범위하게 사용된다.

테라코타[이·영·프 *Terra-cotta*] 이탈리아어로서, 원래의 의미를「구운 흙」. 유약을 바르지 않고 구운 양질의 점토 제용기 또는 작은 조소류(彫塑類), 보통은 유약을 바르지 않는다. 표면은 적갈색 또는 황색 빛깔을 지니고 있다. 이 재료는 굽기 전에는 매우 가공하기가 쉬우며 구운 후에는 딱딱하게 굳어질 뿐만 아니라 또 비바람에도 오래 견딜 수 있어서 특히 건축 장식에 많이 채용되어 왔다. 테라코타는 이미 선사 시대의 문화에 널리 쓰여졌다. 건축 장식에 처음 쓰이기 시작한 것은 그리스인이었다. 그리스인은 후에 소조각(→타나그라 인형)에도 응용하였고 또 공물(供物)로도 쓰여졌다. 로마인의 경우도 마찬가지이다. 그러나 중세에는 테라코타의 예술적인 취급법이 널리 알려지지 못했다. 그러다가 초기 르네상스 시대에 이르러서야 다시 옛날 기술이 재차 번창하게 되었다.

테레빈유(油)[영 *Turpentine oil*, 프 *Essence de terebenthine*] 유화 재료. 침엽수와 특수한 종류의 대나무 수액을 정류(蒸溜)하여 만든 것으로서, 유화용 물감을 녹이는 기름이다. 무색의 액체인데, 특이한 냄새가 나며 공기 속에 방치하면 산화하여 수지 상태가 되므로, 과도하게 사용하면 화면에 변색 또는 퇴색*이 될 우려가 있으므로 주의해야 한다.

테르마에[라 *Thermas*] 고대 로마의 목욕탕. 단일한 욕실 즉 발리네움(balineum) 또는 발네움(balneum)은 로마 시대와 마찬가지로 그리스에서도 물론 있었다. 그러나 테르마에란 보통 대욕장(목욕탕 건축의 복합체)을 말한다. 사용 목적이 다른 많은 욕실이 규칙적인 순서로 나란히 있는데, 전체로서 하나를 구성한다. 그 주된 욕실의 명칭이나 사용 목적도 고문서에 전하여지고 있다. 폼페이*에 있는 테르마에를 본보기로 들기로 하자. 길에서 현관을 지나 건물에 발을 들여 놓으면 우선 탈의실(apodyterium)이 있다. 여기에서 냉욕실(冷浴室). 즉 프리기다리움(frigidarium)으로 가게 되고 이어서 미온 욕실(微溫浴室)(테피다리움)*을 거쳐 마지막으로 온욕실(溫浴室)(칼다리움)*이라는 식의 순서이다. 유명한 카라칼라제(*Caracalla*帝, 재위 211~217년)의 테르마에를 본보기로 하는 이른바〈황제형〉대욕장에서는 탈의실과 냉욕실을 중앙 홀의 양쪽에 심메트리컬(좌우대칭)하게 배치시키고 막다른 곳에 돔* 구조의 대온욕실(칼다리움)이 설치되어 있었다. 온욕실과 미온욕실이 접하는 중간에 증기탕을 마련한 것도 있다. 노천(露天)의 체육 시설이나 풀(pool) 외에 도서관 등도 있었다. 이와 같은 대욕장에는 로마인이 지닌 건축상의 모든 사고(思考)가 수행되었다. 궁륭* 건축, 특히 칼다리움의 창문에서의 채광, 여러 가지 건물 등을 균일하게 다루어 전체로 통합되게 한 것 등이 그것이다. 로마인의 호화로운 취미에 맞는 내부 장식의 화려함도 엿볼 수 있다.

테르 베르트[프 *Terre verta*, 영 *Green earth*] 그림물감의 이름. 이탈리아, 프랑스, 독일에서 산출되는 점토질의 흙으로부터 만들어진다. 산지에 따라 화학적 성분이 다르며 암녹색(暗綠色)으로부터 잿빛이 나는 담녹색(淡綠色)까지의 색조가 있다. 짙은 올리브 그린 조(調)의 색깔을 가장 좋은 것으로 친다. 은폐력, 착색력, 점착력(粘着力)이 약한 것이 흠이다.

테르보르히 Gerard *Terborch*(또는 *Ter Borch*) 네덜란드의 화가. 1617년 츠볼레(Zwolle)에서 출생했으며 동명의 부친(Gerard *Terborch*, 1584~1622년)도 화가였다. 부친의 가르침을 받고 후에 할렘(Haarlem)에서 피테르 몰린(Pieter *Molyn*)에게 사사하였으며 할스*의 영향도 받았다. 영국, 이탈리아, 스페

인 등을 여행한 후 데벤테르(Deventer)에 정주하여 활동하면서 초상화 외에 상류 시민의 사교 모임 및 가정 생활의 정경 등을 즐겨 그렸다. 특히 비단이나 공단 의상의 묘사에 뛰어난 기량을 보여 주었다. 메츠*, 스틴*, 호호*, 베르메르 반 델프트* 등의 네덜란드 풍속화가들에게 커다란 영향을 미쳤다. 주요 작품으로는 《뮌스테르의 평화 회의》(런던 내셔널 갤러리), 《어린 헬레나 반 데르 샤르케의 초상》(1664년경, 암스테르담 왕립 미술관), 《화장하는 부인》(런던, 윌리스 콜렉션), 《음악의 연습》(런던 내셔널 갤러리), 《콘서트》(베를린 미술관), 《편지를 쓰는 여인》(1655년경, 네덜란드 마우리츠호이스 미술관) 등이 있다. 1681년 사망.

테바이[*Thebai*] 지명. 고대 그리스에서 「7대문의 테베*」라 일컬어졌던 중부 보이오티아(Boiotia)의 최강국이며, 기원전 371년 스파르타를 격파하고 한 동안 그리스의 패권을 잡았으나 기원전 335년 알렉산드로스에 의해 파괴되었다. 국왕 오이디푸스*를 비롯한 테베*로 돌아오는 7인 등의 유명한 전설은 그리스 비극의 소재로 되어었다. 현재 아크로폴리스 등에 그 성벽의 단편이 남아 있을 뿐이다.

테반 아티카派(派)[영 *Theban Attic school*] 그리스 회화의 일파(테바이*는 보이오티아의 수도). 기원전 4세기 무렵에 스키온 화파와 아울러 전성기를 누렸다. 대표적 화가는 니코마코스(*Nicomacos*).

테베[*Thebes*] 지명. 본래의 이름은 베세트(Weset). 나일강 중류의 고도(古都)로서 신(新)왕국의 수도. 특히 신왕국의 18~19왕조 때 크게 번영하였다. 또 이 땅의 신(神) 아몬*(Amon)에 의해 전국의 종교적 중심이기도 하였고 「백개의 대문이 있는 테베」라 일컬어진다. 이집트 최대의 유적지로서 동쪽 강변에는 카르나크(Karnak)의 아몬 신전, 룩소르 신전*을 비롯하여 많은 신전이 있다. 서쪽 강변에는 델 엘 바리 외에 신전과 많은 왕과 왕비의 암굴묘가 있다.

테살리아[희 *Thessalia*, 영 *Thessaly*] 그리스 북부의 지방 이름. 이 지역의 초기의 조각을 대표하는 유품으로서 여러 가지 묘비 부조가 있다. 이들 중 제일 유명한 것은 파르살로스(pharsalos)에서 출토된 《꽃을 가진 2인

의 소녀》(루브르 미술관)이다.

테세우스 신전(神殿)[희 *Theseion*] 아테네의 아크로폴리스에 서 있는 영웅 테세우스의 신전(기원전 450년 건조). 도리스식의 페리프레라르 원주는 전면에 6, 측면에 13개. 메토프*에 조각이 몇 개 남아 있다.

테오도로스 *Theodoros* 기원전 550년경에 활동한 그리스의 조각가. 사모스 출신. 폴리크라레이토스를 위해 에머럴드의 인장(印章)을, 크로에스를 위해 은배(銀盃)를 제작하였으며 또 녹로(轆轤) 등을 발명하였다. 특히 청동주조를 처음으로 행하여 기술적인 개신자(改新者)가 되었다. 인체 비례의 규범을 이집트로부터 도입한 사람도 테오도로스라고 한다. 건축에서도 뛰어난 재능을 발휘하였는데, 스파르타의 《스키아스》와 같은 건물을 건축하였다.

테오파네스(*Theophanes***)**→노브고르드파

테오필루스[*Theophilus*] 마술사(魔術師). 키리키아의 아다나 사교좌 재정관. 잃어버린 자신의 직위를 되찾기 위해 악마와 손을 잡았으나 성모 마리아의 중재로 허락되었다는 전설이 퍼져 있는데, 이러한 내용은 중세 전성기의 미술에도 종종 표현되었다.

테이블 라인[영 *Table line*] 정물화*에서 주제*가 되는 대상과 그 배경의 경계가 되는 선. 예를 들면 테이블의 가장자리가 되는 선을 말한다. 풍경화*에서 호리존틀 라인(horizontal line) 즉 수평선 또는 지평선에 해당된다.

테이트 갤러리[영 *Tate Gallery, London*] 헨리 테이트경(Sir Herny Tate, 1819~1899년)에 의해 건립되어 1897년에 개관된 미술관. 처음에는 근대 영국 미술의 수집을 주지(主旨)로 하였으나 후에 영국 각 시대의 미술을 비롯하여 기타 유럽 여러나라의 작품을 수장하면서부터 1917년 이래 16세기 이후 영국 미술의 콜렉션과 1880년 이후의 유럽 근대 회화와 조각도 수집 전시하고 있다. 특히 터너*가 1851년에 국가에 기증한 180점의 유채화와 1,900점의 소묘 및 수채화가 포함되어 있다. 1926년에는 유럽의 근대 미술, 1937년에는 조각을 위한 전시실이 마련되었다. 수집은 대부분 구입과 많은 기증에 의해 늘어났으며 특히 19세기 이후의 영국의 미술품이 총망라되어 있다는 점에서 이 갤러리 최대의 특색을 찾을 수

있다. 현재는 약 6,000점의 회화, 조각, 소묘를 소장하고 있다.

테크니션(*Technician*)→기교(技巧)

테크니컬 일러스트레이션[영 *Technical illustration*] 「입체도」, 「입체도법」의 뜻. 산업 부문에서 쓰이며 정확한 치수 척도로 제도 (製圖)된 입체도를 말하며 일러스트레이션이라 하지만 만화라든가 사생적인 그림은 포함되지 않는다. 2가지 종류로 대별할 수 있다. 1) 설치, 제작, 설계, 생산 등의 기술 부문에서 사용되는 것으로서 공업 제도와 동일한 정확성이 요구된다. 2) 카탈로그, 정비 및 수리 설명서, 조립 설명서, 취급 설명서 등 인쇄물용의 그림으로서, 도면의 지식이 없는 사람들도 이해할 수 있는 도법의 선택과 표현이 필요하다.

테피다리움[라 *Tepidarium*] 고대 로마 목욕탕 내부의 한 시설. 미온(微溫) 욕실을 말한다. 로마인의 목욕탕에는 설비를 달리한 여러가지 욕실이 있었다. 그 중에서 테피다리움을 냉욕실(frigidarium)과 온욕실(caldarium)과의 중간인 미온 욕실이다. →테르마에

텍스처[영·프 *Texture*] 현대 미술은 다양한 소재를 이용하거나 또는 각 소재가 지니고 있는 표면 효과(재질감)를 예술 표현에 그대로 도입하는 예가 많은데, 여기서 텍스처란 작품에 있어서 표면 바탕의 시각적으로 매개된 촉감각을 말한다. 추상적인 경향의 화가나 조각가 또는 사진 작가 사이에서는 금속, 목재, 헝겊, 도자기, 종이 등의 바탕이 자연적으로 나타내고 있는 미시적(微視的)인 무늬나 모양, 바탕의 결 등을 새로운 조형 요소로 채택하는 일이 매우 성행되고 있다.

텍톤[영 *Tekton*] 영국에서 현재 활약하고 있는 몇몇의 비교적 젊은 건축가들의 공동 설계 그룹 이름. 그 중에서 러시아 출신의 루베트킨(*Lubetkin*)이 저명. 이 그룹의 멤버가 설계한 작품은 누구의 것이나 할것없이 모두 텍톤이란 이름으로 발표된다. 1930년대 이래 영국에서는 근대 건축 디자인이 발흥하여 보급되었는데, 특히 텍톤의 활동은 거기에 가장 큰 공헌을 하였다. 아파트 건축 중에서 뛰어난 작품이 많고 런던 동물원의 설계(1936년)도 유명하다. 이 작품은 근대적 디자인에 대해 보수적이었던 영국의 민중들에게 참신하고 탁월한 추상 예술*의 매력을 가르친 최초

의 역사적 실례이다.

텔루스[라 *Tellus*] 그리스 신화에 나오는 가이아(*Gaia*)의 로마 이름. 대지(大地)의 여신으로 카오스(Chaos)에서 태어났으며 천공신(天空神) 우라노스(*Ouranos*)의 아내로서 크로노스*와 티탄* 및 큰 체구에 외눈만 있는 키클로페스(*Kyklopes*) 등의 괴물의 어머니로 되어 있다.

텔-엘-아마르나[*Tell-el-Amarna*] 지명. 고대 이집트의 제18왕조 말기. 아메노피스 4세의 수도로서 〈아마르나 문화〉의 중심이었던 아케토아톤의 현대 명칭. 폐허와 유물이 많다.

템페라화(畫)[영 *Tempera*] 안료를 난황(卵黃), 벌꿀, 무화과의 즙, 아교물 등으로 녹인 불투명한 물감으로 그린 그림. 물감의 건조가 매우 빠르고 화면에 광택이 나며 내구성(耐久性)도 강한 것이 특징이다. 유화*의 경우만큼 부드럽게 바림할 수도 없고 수정이 잘 안되는 것이 단점이다. 그러므로 유화에 비하여 다소 딱딱한 느낌이 난다. 물감을 극히 연하게 바르면 벗겨지기가 쉽다. 이 때문에 수지(樹脂) 및 아마인유(亞麻仁油)를 성분으로 하는 와니스를 덧바르면 화면의 물감도 보호되고 동시에 그 광도도 높혀진다. 중세의 판화*는 언제나 템페라로 그려졌다. 그러나 15세기 부터는 유화가 점차 템페라화를 앞지르게 되었다. 이때 두 기법의 혼합도 이루어졌다. 전성기 르네상스* 및 바로크*가 추구한 색채 효과는 템페라 물감보다도 유화 물감에 의해 훨씬 더 훌륭하게 달성되었다. 이리하여 유화 물감의 사용이 서양 회화에서 점점 우세하게 되었다. 19세기에는 다시 부활되어 템페라화가 독립된 예술적인 목적으로 타블로*(tableau; 회화 및 그림) 및 장식화(무대 배경화)에 응용되었다.

토가[라 *Toga*] 로마 상류 시민이 입는 관례상(慣例上)의 옷으로서, 제례(祭禮) 때나 관리, 의원(議員) 등이 공적인 활동이 있을 경우에는 입는다. 양 단이 둥근 가늘고 긴 흰 모직천으로 길이는 신장의 3배이며 폭은 2배이다. 고관은 보라빛 테두리를 단다. 넓은 옷이라서 비실용적이지만 입는 법에 따라서는 아름다운 주름이 만들어진다. 로마인의 초상 조각에서 흔히 엿볼 수 있다.

토날리티[프 *Tonalité*] 단순히 「색조」라

고 번역해도 좋으나, 한 작품을 구성하는 부분과 부분 또는 부분과 전체가 서로 영향을 주어 하나의 조화를 이루고 있는가의 여부를 나타내는 상태를 의미한다.

토레우티크[독 ***Toreutik***] 그리스어의 toreutike techne에서 유래. 상온(常温)에서 망치로 금속에 부형(賦形)하는 금세공 기법이 본래의 뜻인데, 상안(象眼)이나 주조(鑄造)를 포함하여 금세공 기법 전반을 말하는 수도 있다.

토르발센 ***Thorvaldsen*** 1768년에 출생한 덴마크의 조각가. 카노바*와 아울러 고전주의* 조각의 대표자로 손꼽히고 있는 그는 코펜하겐 출신으로 처음에는 그곳의 미술학교에서 배웠다. 1797년 로마로 가서 고대 조각 및 카르스텐스(Jacob Carstens, 1754~1798년)의 회화로부터 영향을 받아 고전적*인 조각을 많이 제작하였다. 당시 로마에서는 카노바*가 군림하던 시절로서 1803년 최초의 작품《자존》을 발표하여 카노바를 놀라게 하였고, 이로써 로마에 유학하고 있던 당시의 북구 작가들에게 압도적인 감화를 주었다. 1819년 잠시 귀국한 것 외에는 거의 40년 동안 로마에서 활동을 계속하였다. 1838년에는 고향으로 돌아와 코펜하겐 미술학교 교장으로 활약하였다. 즐겨 그리스 신화에서 소재를 취하여 고전적인 균형과 선의 리듬으로서 고귀한 이상미를 표현하려고 하였다. 주요작은《아도니스(Adonis)》,《아모르(Amor)와 프시케(Psychē)》,《가니메데스(Ganymédēs)와 독수리》,《우미한 3여신》등이며 부조* 작품으로는《낮과 밤》,《그리스도와 12사도》등과 또 바르샤바(Warszawa)에 있는 코페르니쿠스(N. Copernicus) 기념비, 슈투트가르트에 있는 실러(J.C.F. von Schiller) 기념비, 뮌헨 의 막시밀리안(Maximilian) 선정후 기마상(選定侯騎馬像), 로마의 교황 피우스 7세(Pius Ⅶ) 의 묘비 등이 있다. 1844년 사망.

토르소[이 ***Torso***] 조각 용어. 「구간(軀幹)」, 「동체(胴體)」를 의미하는 이탈리아어. 복수형은 토르시(torsi). 목 및 손발이 없는 나체의 동체 조각상을 말한다. 토르소를 고의로 제작하게 된 시기는 19세기 이후 부터이다.

토르티용(프 ***Tortillon***)→찰필(擦筆)

토리티파(派)[영 ***Torriti school***] 13세기 말 로마에서 비잔틴 양식을 부활한 모자이크* 화가 및 일반 화가들로서 야코포. 토리티를 그 대표로 한다. 야코포는 1295년 산타 마리아 마치오레 성당 후진(後陣)의 모자이크를 완성하였다. 이는 성모 마리아 대관(戴冠)의 장면을 주제로 한 것으로서, 그 호화로운 장식은 현존하는 이탈리아의 모자이크 중에서 가장 아름다운 것의 하나로 꼽히고 있다. 그 하부에 마리아 생애의 5가지 광경이 그려져 있는데, 이것은 야코포의 작이라고도 하고 또는 아뇰로 가디(Agnolo Gaddi, 1333?~1396년)의 작이라고도 일컬어진다. 이듬해인 1295년에는 라테라노의 성 조반니 성당 후진의 모자이크를 수리 복구하였는데, 구도 전체의 조화로 보아 능력껏의 개변을 가했던 모양이다. 아시시의 성 프란체스코 교회 천정화나 장식의 일부도 그의 작이라 추정된다. 그는 비잔틴 양식에서 기법과 도상학(圖像學)을 배웠고 또 그리스 모양의 고전적인 정취(情趣)를 터득함으로써 특히 색채가로서 뛰어나 모자이크의 재료를 인상주의*의 점묘(點描)와 같이 사용하였다. 후계자로는 필립포 루스티 등이 있다.

토마 Hans ***Thoma*** 독일의 화가. 19세기 독일 회화의 중진이었던 그는 1839년 바덴(Baden)의 베르나우(Bernau)에서 출생했다. 칼스루에(Karlsruhe)의 미술학교에 입학하여 슈르머(Johann Wilhelm Schirmer, 1807~1863년)의 가르침을 받았으며 또 쿠르베*의 영향도 받았다. 1870년부터는 뮌헨으로 옮겨가서 활동하였고, 1877년에는 프랑크푸르트 암 마인(Frankfurt-am-Main)으로 전출하였다. 1899년에 칼스루에 국립 미술관(Staatliche Kunsthalle Karlsruhe)의 관장 및 미술학교 교수로 초빙되었다. 풍경화, 인물화, 초상화 및 정물화를 비롯하여 종교나 신화에서 취한 소재의 작품도 제작하였다. 인물화에는 다소 딱딱한 느낌이 드는 작품과 형태의 파악이 불확실한 작품도 있지만 풍경화만큼은 19세기 독일 회화 발전의 한 정점을 이루는 것이라 평가되고 있다. 석판화에서는 훌륭한 업적을 남겼다. 그의 화풍은 사실적인 기초에도 불구하고 그의 예술은 로망적, 이상주의적이다. 1924년 사망.

토성 안료(土性顔料)[영 ***Earth colors***] 황토나 시에나(sienna), 엄버(umber) 등의 불활성 광물로 만들어지는 안료의 총칭.

토스카나파(派)[이 *Scuola Toscana*] 13세기 중부 이탈리아의 토스카나 지방의 각지에서 활동한 일군(一群)의 화가 유파를 말한다. 당시 이탈리아 각지는 비잔틴 예술*의 지배적인 영향을 받고 있었으나 이 지방은 각 도시의 눈부신 발흥을 봄과 동시에 성 프란체스코*의 인간적인 종교 운동에 고취되어 루카의 베를린기에리(Berlinghieri) 일가(一家), 파사의 엔리코 디 테디체(Enrico di *Tedice*), 시에나의 구이도(Guido da *Siena*), 피렌체의 코포 디 마르코발도(Coppo di *Marcovaldo*) 등이 성 프란체스코전(傳)을 비롯하여 성모전(傳)이나 그리스도 책형도(柵刑圖)를 다루었다. 또 프란체스코 비잔틴이라고도 일컬어지는 서민적인 순박한 화풍을 전개하고 거기에 이탈리아적인 새로운 회화 탄생의 싹틈을 보이기 시작하였다. 이 13세기의 토스카나 회화는 비잔틴 예술을 단순히 양식적인 구상에서가 아니라 그 고전적인 혹은 정열적인 정신에서도 이해하고자 노력하였기 때문에 점차 침윤(浸潤)되어 온 고딕 예술의 영향에도 압도되는 일이 없이 토스카나적인 개성의 확립을 겨냥하여 감동적인 성격과 조형적인 경향을 발전시킬 수가 있었다. 그리고 지운타 피사노*의 후에 이 파에서 치마부에*와 두치오*의 예술이 13세기 말에 개화하였는데, 이미 전자는 조형적인 피렌체파*를 창시하였다. 후자는 정서적인 시에나파*를 확립하여 각각 15세기 르네상스 회화의 화려한 출현을 예고하였다.

토우(土偶)[영 *Clay figures*] 점토로 만든 인상(人像)의 총칭이나 특히 원시 시대의 흙으로 만든 사람의 상 즉 인상을 지적하는 경우가 많다. 신석기 시대*부터 청동기 시대*에 걸쳐 낮은 온도의 불로 구워진 도기가 많이 만들어졌는데, 이 시기에 제작된 것이다. 등신(等身) 정도 크기의 것은 거의 없고 작은 것이 많다. 사용 목적은 알 수 없으나 원시 종교의 어떠한 목적과 당시 사람들의 조형 충동에 대한 표현이라고 여겨진다.

토탈 프래닝[영 *Total planning*] 「종합계획」의 뜻. 광고계에서는 머천다이징*, 애드버타이징*, 세일스 프로모션의 이 세 가지를 총괄하여 생산에서 판매까지의 모든 기업을 들어 종합적인 마케팅 플랜*을 추진하는 것을 말한다.

토텐쉴트[독 *Totenschild*] 기사(騎士) 계급에 속한 사자(死者)의 기념으로서, 교회 또는 성당의 무덤에 설치한 방패. 그것은 일종의 장례 용구이지만 실제의 무기로서 사용된 것도 있었던 것같다. 오랜 것은 13세기 전반의 것도 있다.→방패

토템 폴[영 *Totem pole*] 일반적으로 원시인이나 미개 민족들은 일정한 자연물 또는 동식물이 자신들과 친연(親綠)관계에 있다고 생각되어질 때 그것을 터부(taboo)로서 외경(畏敬)하여 이를 중심으로 그들 부족의 사회 결합이 영위되고 있을 때 그 물체를 조각한(또는 회화에 의해 표현하는 수도 있다) 나무 기둥을 만들어서 그들(部族)의 문장*(紋章)이나 표징으로 하였다. 이 나무 기둥 즉 목주(木柱)를 말한다. 북미 인디안, 오세아니아 토인의 부족에서 많이 볼 수 있다.

톤[영 *Tone*, 프 *Ton*] 1) 색조(色調). 본래는 음악상의 용어로 일정한 결합 관계를 가진 몇 개의 음(音)이 융합되어 이루어지는 음조(音調)를 말한다. 회화에서는 이것을 유비적(類比的)으로 써서 개개의 색이 모여서 명암이나 농담의 차이에서 형성되는 일정한 해조(諧調)를 톤이라고 한다. 또 화면 전체를 지배하는 색이 주는 느낌을 색조(色調) 즉 컬러 톤(color tone)이라고 하는 경우도 있는데, 따뜻한 톤 또는 차가운 톤 등으로 쓰인다. 회화사(繪畫史)에 있어서는 마네*가 즐겨 쓴 밝은 색조 즉 톤 클레르(프 ton claire)가 의식되어 인상주의* 화가들에게는 특히 중요한 표현 기법의 하나가 되었다. 발뢰르*와는 구별되지만 근대 회화에서는 상호 밀접한 관계를 맺고 있다. 2) 사진 인화지의 색조를 톤이라고도 한다. 인화 상태의 단계에서 가장 밝은 것을 하일라이트, 중간을 하프 톤, 가장 어두운 것을 새도(shadow)라고 한다.

톤도[이 *Tondo*] 이탈리아 미술에 있어서 원형의 그림 또는 부조. 둥근 모양의 것은 조형 미술상 물론 언제나 존재한다. 그러나 좁은 의미에서의 톤도는 15세기 중엽부터 피렌체에서 특히 성모의 표현을 위해서 만들어졌는데, 대체로 피렌체의 한 지역에 국한되며 16세기 전반에 이르러서부터는 점차 쇠퇴하였다.

톨로스[희 *Tholos*] 건축 용어. 그리스어로 「원형 건축」의 뜻. 미케네 시대의 궁륭* 분

묘. 나중에는 열주(列柱)를 둘러싼 원형 건축. 예컨대 텔포이나 에피다우로스(Epidaurus)의 그것을 이 이름으로 부른다.

톰린 Bardley Walker *Tomlin* 1899년 미국 뉴욕주의 시라큐스(Syracuse)에서 출생한 화가. 영국 및 이탈리아로 유학한 뒤 귀국해서는 1946년경부터 퀴비슴*의 영향을 탈피하고 추상주의*회화로 전향하였다. 만년에는 추상표현주의* 작가로서 주목을 끌었다.

톱 타이틀[영 *Top title*] 텔레비전 용어. 텔레비전 프로의 최초에 영사되는 타이틀로서 프로명, 스폰서명, 제작국명, 출연자명, 제작 스탭 등이 씌어져 있다. 프로의 성격이나 분위기를 표현하도록 디자인되지 않으면 안 된다.

통계도표[영 *Graphic presentation*] 통계 집단의 구조나 통계 계열의 변화를 간단 명료하게 이해시키기 위하여 통계를 시각적인 도표로 나타낸 것. 1) 통계도표의 분류— ① 기하도표(geometrical chart)… ⓐ 막대도표(bar chart)→수직 막대도표, 수면(水面) 막대도표, 중합(重合) 막대도표, 내역도(內譯圖) ⓑ 선(線)도표(line chart)→직선도, 곡선도 ⓒ 점도표(點圖表, dot chart) ⓓ 면적도표(dimensional chart)→구형(矩形) 면적도, 원(圓)면적도, 원분할도, 방형(方形)면적도, 원중합도, 방형중합도 ⓔ 입체도표(solid chart)→장방체도, 정(正)입체도, 원통도, 구체도(球體圖) ⑤ 삼각도표(triangular) ② 통계지도(cartogram) ③ 회화도표(pictorial chart)… 실물그림을 첨부한 도표의형도(圖表擬形圖), 아이소타이프법* 2) 도표의 용도- ①전시용도표…통계 숫자를 대중에게 신속하고 명확히 이해시키기 위해 그려진 것으로서 표시, 선전, 경고 등에 쓰이며 강연이나 설명의 보조로서도 사용된다. 최근의 통계도표에는 회화적도표가 잘 쓰이고 있다. ②판하용도표(版下用圖表)… 오프셋 등 색채 인쇄용의 원도와 흑색만의 凸판용 원도의 도표가 있다. 凸판용은 청색 방안지에 먹으로 그리고 망목(網目) 부분은 청연필로 칠하여 지정한다.

통일[영 *Unity*] 여러 요소나 소재 또는 여러 조건을 선택 정리하여 하나의 완성체로 정리하는 것을 〈통일한다〉고 한다. 다시 말하면 완성 전의 여러 요소에는 상호 관계없는 것, 서로 제약하는 것, 서로 배제하는 것 등이 있으나 이것을 모순없이 관련지어 하나의 전체로 결합하는 것을 말한다. 또 이와 같은 하나의 완성체(자연물에 대하여 이렇게 말하는 수도 있다)는 〈통일이 있다〉라고도 한다. 예술 작품에 있어서는 작자의 개성이 통일의 주체가 되며 따라서 작품에 그 개성이 강하게 나타나지만 실용 목적이 있는 제품이나 포스터* 등의 작품에 있어서는 디자이너의 개성만이 통일의 주체가 되는 일은 드물다.→유니티 →다양의 통일

퇴색(退色) [프 *Embu*] 회화 기법 용어. 외기(外氣)나 광선을 쏘이면 모든 색깔은 바랜다. 또 제작 중에는 흑색, 갈색, 암녹색 계통의 색은 윤기를 잃는 일이 많다. 이를 퇴색이라 하여 베르니 아 르투셰(→와니스)를 분무하여 회복시킨다. 그러나 천연 광물을 가루로 하여 만든 물감 종류는 쉽사리 퇴색되지 않는다.

퇴색성(退色性)[영 *Fugitive*] 염료나 그림물감으로 고유의 결점 또는 자연력(특히 햇빛)의 작용으로 색채나 농도의 유지가 단기간인 것에 대해서 말한다.

퇴폐 예술(頹廢藝術)[독 *Entartete kunst,* 영 *Degenerate art*] 1933년 독일 정권을 수립한 히틀러는 대부분의 전위 예술을 정치적, 문화적 아나키(anarchy)로 단정하여 추방하고 억압하였다. 1937년 독일 국내의 미술관, 화랑, 개인의 콜렉션에서 압수한 20세기의 모든 전위 예술품들을 뮌헨에서 〈퇴폐 예술〉이라 이름 붙이고 현대 미술전을 개최한 후로 독일 전역에 걸쳐 전시하였다. 그 이유는 모더니즘의 퇴폐 및 타락을 국민들에게 보여줌으로써 비방과 경고를 획책하려는 것이었다. 당시 압수된 작품의 수는 1만 7천여점이었고 이 중 4천여점은 1939년 5월에 베를린 소방서에 의해 소각되었으며 2천여점은 같은 해 6월 스위스 뤼체른에서 열린 경매 때 국외로 흩어졌다. 퇴폐 예술가로 지목된 주된 미술가는 뭉크*, 놀데*, 마르크*, 클레*, 샤갈*, 코코시카*, 칸딘스키*, 베르만*, 그로츠*, 키르히너*, 페히시타인*, 코린트* 등이었다.

투라 Cosimo *Tura* 이탈리아의 화가. 1430?년 페라라에서 출생했으며 만테냐*의 조형성과 반 데르 바이덴*의 색채와 파토스(희 pathos)적인 표현을 배워 신경질적이며 굴절이 많은 표선에 입각한 환상적인 화풍을 확립하

였다. 파도바, 베네치아 및 페라라에서 주로 활동하다가 1457년 이후부터는 에스테의 궁정 화가로 종사하였다. 코사*와 아울러 15세기 페라라파의 중요한 작가이다. 주요작은《성모자》(베네치아, 아카데미아 미술관),《성모와 성자들》(베를린 국립 미술관),《성 세바스티아노》(드레스덴 국립 회화관),《십자가 강하》(루브르 미술관),《성모와 천사들》(런던 내셔널 갤러리) 등. 태피스트리*를 위한 밑그림도 그렸었다. 1945년 사망.

투명색(透明色) 밑바탕에 칠한 색 위에 어떤 색을 겹쳤을 때 밑바탕의 색조가 전연 가려지는 일이 없이 두 색조에 의해 새로운 색상이 생겨날 때 그 겹쳐 칠한 색은 투명색이다.→글라시

투스[영 *Tooth*] 「지면의 결」, 「껄끄러움」이 본래의 뜻인데, 미술 용어로서는 물감이나 크레용 등의 부착을 좌우하는 종이나 캔버스의 결의 거칠기 또는 껄끔거리기의 정도를 투스(tooth)라고 한다.

투스카나식(式)→오더→오더

투시도법(透視圖法)[영 *Perspective drawing*] 투시도를 그리기 위한 도법. 건축 설계의 분야에서 발달하여 도학(圖學)의 한 분야로서 다루어지고 있다. 그 도법을 마스터하

입방체

는 데는 상당한 노력이 필요하며 또한 복잡하기 때문에 공업 디자인* 분야에서는 더욱 자유롭게 투시도법을 구사할 수 있도록 간략화하는 수법이 연구되기 시작했다. 그 결과 특히 미국의 일리노이 공과대학의 더블린* 교수가 완성한 도법이 널리 이용되고 있다. 더블린의 도법을 간단히 설명하면 다음과 같다. 1) 기본적 규칙으로서 ① 모든 물체를 입방체로 환원시켜 그 분할 혹은 증가에 의해 조립한다. ② 이론상의 시야(視野) 한계를 원(CL)으로 한다. 즉 입방체의 한 각(α)이 90°의 한

계보다 작게 보이는 것은 시야의 한계를 넘는 것이다. ③ A는 물체에서 눈까지의 거리 ④ B는 눈의 높이에서 물체까지의 수직 거리 ⑤ C는 물체의 실물 크기 즉 입방체의 한 변 ⑥ CL은 한계선이므로 바르게 보이기 그리려면 보통의 시야 CL´의 범위를 쓸 필요가 있다. 작도법은 다음의 3가지가 있다. 〈45° 투시〉… 2개의 중요한 측면을 가진 물체를 그릴 때 매우 적합하며 깊이보다 넓이가 클 때는 화면의 전망을 좋게 한다. 다음과 같은 순서로 작도된다. ① 수평선 HL을 긋고 그 좌우의 소점(消點) VP-L과 VP-R를 정한다. ② 좌우 소점 사이의 중점(中點)을 DVP로 한다. ③ DVP에서 수직 또는 이에 가까운 선을 그린다. 정방형의 대각선이 된다. ④ 시점(視點) 높이(DVP, X) 및 물체 높이(X, N)를 정하고 이 2점에서 좌우의 VP로 각각 투시선을 긋는다. ⑤ NX를 한 변으로 하는 정방형의 대각선면 NXYZ를 만든다. ⑥ VP-L Z와 N, VP-R의 교차점을 B로 하고 DVP, N과 VP-L, Z의 교차점을 (로하고 VP-R, C의 연장과 VP-L, N과의 교차점을 A로 한다. 그리고 ACBN을 연결한다. 이것이 XN을 한 변으로 하는 입방체의 수평면으로 된다. ⑦ 마찬가지로 해서 입방체 위쪽의 수평면을 만든다. 〈30°~60°투시〉

45°투시

30°~60°투시

평행투시

… 하나의 측면을 중점적으로 그리는데 매우 적합하여 가장 잘 쓰여지고 있다. 다음과 같은 순서로 작도된다. ① 수평선을 긋고 그 좌우의 소점 VP-L과 VP-R을 정한다. ② VP의 중간에 오른 쪽 측점(測點) MP-Y를 둔다.

③ MP-Y와 VP-L과의 중간에 시점(視點) O를 둔다. ④ O와 VP-L의 중간에 왼쪽 측점 MP-X를 둔다. ⑤ O에서 수직선을 내리고 정방형의 N점을 임의의 시선 높이에 둔다. ⑥ N을 통하는 수평선 ML을 긋고 입방체의 높이를 NZ로 하고 이것을 ML에 회전시켜 XY를 취한다. ⑦ N에서 좌우의 VP에 투시선을 긋고 MP-X와 Y, MP-Y와 X를 각각 연결하여 투시선과의 교차점을 각각 B, A로 하며 A 및 B에서도 투시선을 그어 정방형을 만든다. ⑧ 정방형의 4정점에서 수직선을 세우고 투시선을 그어 입방체를 완성한다. 〈평행 투시〉… 건물이나 기계의 내부를 표시할 때나 좁은 틀 속에 매우 긴 물체를 그릴 필요가 있을 경우에 효과적이다. 다음과 같은 순서로 작도된다. ① 수평선 HL을 긋고 좌우의 소점 VP-L과 VP-R를 정하고 그 중간점을 DVP로 한다. ② 입방체 앞면의 밑변 XY를 HL과 평행으로 긋고 높이를 정하기 위해 X를 기점으로 하여 90° 위로 올리고 그 점을 Z로 한다. ③ VP-L에서 Y 에 투시선을 긋고 DVP에서 X로 투시선을 긋는다. 그 교차점을 W로 한다. ④ W에서 HL과 평행으로 정방형의 한 변을 그린다. 이것이 뒤쪽의 밑변 길이다. 이하 마찬가지로 해서 입방체를 만든다.

투조(透彫)[영(ornamental) **Open-work**] 조각 기법. 조각재의 면을 도려 내어서 도안(圖案)을 나타내는 방법. 여기에는 양면에서 관상할 수 있는 조법(彫法)과 공간을 꿰뚫어 버리는 조법 등이 있는데, 이러한 형식은 경쾌한 느낌을 주는 효과에서 생긴 기법이라고도 할 수 있다.

투트 앙크 아몬의 능묘(陵墓)[영 **Tomb of Tut-Ankn-Amon**] 고대 이집트 제18왕조의 마지막에서 2번째 왕(재위 기원전 1358~1349년)의 묘. 1922년 카나본경(Lord Carnavon 卿) 및 호바드 카터(Hovard Carter)에 의해 테베(Thebes) 부근의 〈왕릉의 골짜기〉에서 발견되었다. 예전에 도적들에 의해 황폐화되어 있었다. 그러나 보존 상태가 비교적 좋아 많은 소장품과 함께 발견되었다는 이유로 이 발견의 의의는 특히 크다. 보석으로 장식된 관이나 금과 상아로 만든 소조각상 등이 오늘날 카이로 미술관에 소장되어 있다. 유품 전반이 높은 예술적 가치를 가진 것은 아니지만 문화사로서는 어느 것이나 귀중한 자료이다.

툴루즈ー로트렉 Henri de **Toulouse-Lautrec** 프랑스의 화가. 1864년 남프랑스 알비(Albi)의 명문가에서 출생한 그는 1872년 가족과 함께 처음으로 파리에 나와 리시 퐁타느(Lycée Fontanes, 현재의 Lycée Condorcet)의 가르침을 받았다. 1878년 알비에서 불의의 사고로 양 다리를 골절당하여 결국 불구자가 되고 말았다. 1881년 파리로 이주하여 이듬해인 1882년 본나*의 문하를 거쳐 코르몽*의 아틀리에에서 배웠다. 마네*, 모리조*, 드가* 등의 인상파 예술에 매혹되었다. 1886년에는 코르몽의 아틀리에에서 고흐*와 알게 되었으며 1889년에는 처음으로 앵데팡당전*에 출품하였다. 1891년에는 물랭ー루즈(프 Moulin-Rouge)를 위해 최초의 포스터를 그렸는데, 이는 포스터로서의 새로운 세계를 개척한 것으로 평가되었다. 1895년 런던으로 건너가서 오스카 와일드와 비어즐리*를 만났다. 1897년경에는 포스터 제작을 그만두고 석판화에 집중했다. 작품의 소재로서 물랭ー루즈의 무도장, 창녀집, 윤락가, 서커스, 운동 경기, 나체, 동물 등이 선택되었고 또 실내화 및 다수의 초상화도 제작하였다. 인상파* 화가들이 파리 상류층의 화려한 정경을 추구해간 것에 비해 그는 파리의 뒷면 즉 어두운 생활의 단면을 자신이 지니고 있는 천부의 재능으로 통해 통분(痛憤)을 다한 관찰력과 칼날처럼 날카로운 데생으로 인간의 감추어진 진실을 표출하려고 하였다. 따라서 그의 작품에는 세기말의 도시 문명의 퇴폐적인 색채가 짙게 깔려 있어 그가 그린 여인들의 인상은 독화(毒花)의 매력마저 띠고 있다. 그의 작화(作畫)에 현저한 영향을 끼쳐 준 사람은 드가*였다. 콤포지션*의 입장에서 볼 때는 동양의 목판화로부터 자극도 받았다. 그러나 그는 엄격한 사실(寫實)에 뿌리박은 대담한 공간 구성과 굵은 윤곽선의 등장 등 독자적이고도 풍자적인 예리함을 지니고 있었다. 알콜 중독 때문에 점차 건강이 악화되어 1899년 2월부터 5월에 걸쳐서는 파리 근교의 누이 진료소에 입원하였다. 1901년 재차 음주를 시작하여 결국 몸의 형태가 급격히 악화되어 그해 9월9일 37세로 말로메(Malrome)에서 사망하였다. 모친이 아들의 아틀리에에 있던 작품 전부를 모아서 알비시(市)에 기증하였다. 작품들을 소장한 〈툴루즈ー로트렉 미술관〉이 1922년 이곳에 개설되었다. 그의 대

타나그라 인형
B.C 300년

토르소 세자르 1954년

테라코타 롬비아(오르 산
미켈레 성당) 1437~39년

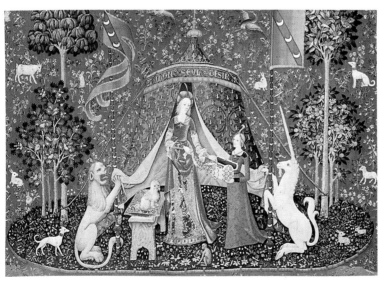

태피스트리 『일각
수의 부인』(프랑
스) 1480~90년

Turner

Tatlin

Terborch

Thorvaldsen

테이트 갤러리 (영국) 1897년

타틀리니즘 타틀린『제3 인터내셔널 모뉴먼트의 스케치』1920년

타틀리니즘 타틀린『레 다틀린』1932년

템페라화 존즈『색채중의 숫자』(옛기법의 재현) 1958~59년

템페라화 오르카냐『목동들의 예배』1370~71년

Tiepolo, Giambattista

Tintoretto

Titian

Toulouse—Lautrec

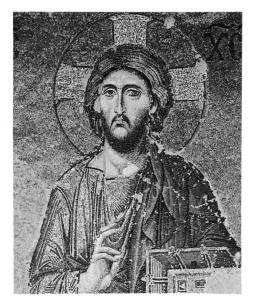

토리티파『데시스의 모자이크화』(하기아 소피아 성당)
1261년

토스카나파 피사노『동방박사의 예배』1260년

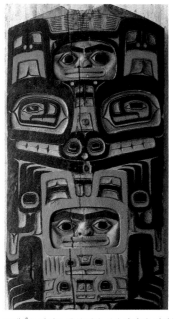

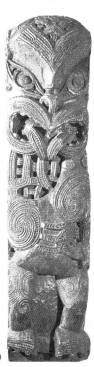

토우『여성 토우』(멕시코)고전기 전기

토템『토리키트족의 미술』(북태평양 해안)

티투스 개선문 (로마) 81년

토템『마오리족의 미술』(뉴질랜드)

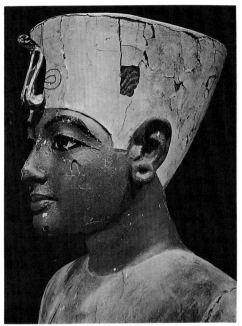

투트 앙크 아몬의 능묘 『왕의 회화』 B.C 1361년 이전

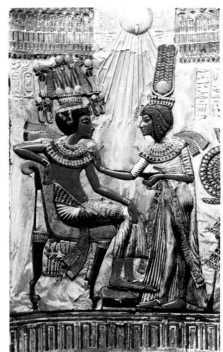

투트 앙크 아몬의 능묘 『옥좌와 배경』 B.C 1361년 이전

투트 앙크 아몬의 능묘 『용기(내장
안의 4개의 용기
가운데 하나)』
B.C 1361년
이전

트라야누스 황제의 기념주 『부조(밑부분)』 106~113년

트라야누스 황제의 기념주
(로마) 106~113년

트라야누스 황제의 기념주 『부조―도나우강을 넘는 로마군·왕의 연설·진영을 지키는 군사들』

티치아노 『파울루스 3세와 손자들』 1546년

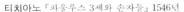

테르보히르 『소년』 1655년

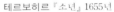

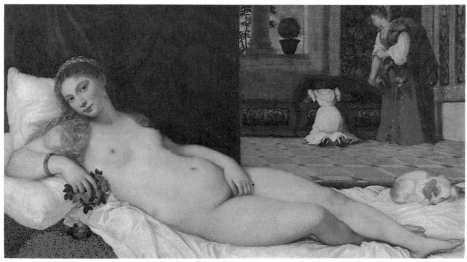

티치아노『우르비노의 비너스』1538년

틴토레토『수인을 구출하는 성 마르코』1548년

틴토레토『박쿠스와 마리아드네』1578년

틴토레토『갈바리 언덕을 넘는 그리스도』1566년

티에폴로『천사의 방문을 받는 아브라함』1732년

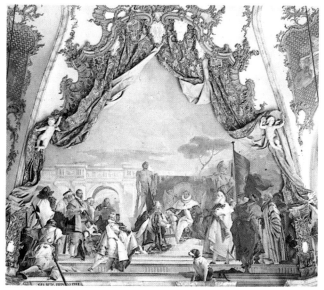

티에폴로『베아트리쿠스와 바르바로사의 결혼』

테니에르스『레오폴드 대공의 화랑』1650년

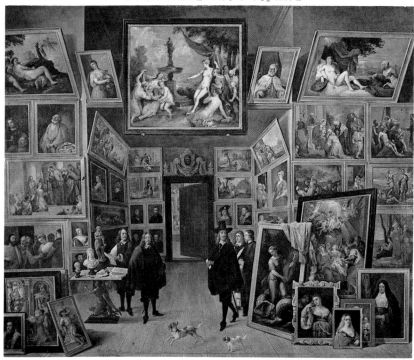

토르발센 『헤배』 1806년

터너 『알프스를 넘는 한니발의 군대』 1812년

티시바인 『괴테』 1787년

툴루즈-로트렉 『영국 여인』 1899년

탕기 『창이 있는 성』 1942년

표적 작품은 상기한 《물랭-루즈》(1890년, 시카고 미술 연구소), 《라굴라》(1892년) 등이다.

튜더식(式) 아치[영 *Tudor arch*] 건축 용어. 영국 후기 고딕에 쓰여진 평평한 첨두형 아치. 2개의 원은 둔각(鈍角) 삼각형을 둘러싸인다.

튜더 양식(樣式)[영 *Tudor style*] 영국 후기 고딕의 건축 양식. 튜더 왕조 시대(헨리 7세로부터 엘리자베스 여왕까지의 시대, 1485 ~1603년)의 특수 양식. 퍼펜디큘러 스타일*에서 르네상스*에 걸친 전환기로서, 고딕*의 요소와 르네상스*의 요소를 혼용하고 있다. 이 양식에 의한 주택 건축의 대표적인 예는 햄프턴 코트(Hampton Court), 버리 하우스(Burghley House), 올라톤(Wollaton) 등이다.

튜도르 잎 모양(葉模樣)[영 *Tudor flower*] 건축 용어. 3엽 장식(trefoil)이라고도 한다. 3엽 또는 3꽃잎형의 모양으로 영국의 말기 고딕식 건축의 창문, 벽면 부조 등에 쓰여졌다.

트라가칸드 고무[영 *Tragacanth*] 트라가칸트 고무나무에서 채취한 백색 또는 약간 적색을 띤 고무(gum). 수용성(水溶性)의 결합제로서 쓰여진다.

트라베[프 *Travee*] 건축 용어. 대들보의 길이. 바질리카*식 교회당의 신랑부(新廊部)가 연속된 궁륭*에 의해 덮여질 경우 그 하나의 궁륭에 의해 싸여지는 부분을 말한다. 또 이 말은 교형간(橋桁間)의 구획을 지칭하기도 한다.

트라야누스 황제의 기념주(紀念柱)[영 *Column of Trajan*] 로마 황제 트라야누스(*Trajanus*, 재위 98~117년)의 공적을 기리기 위해 106년부터 113년간에 걸쳐 로마의 포룸 트라야니 안에 건립된 기념 기둥. 예전에는 황제의 입상이 그 위에 얹혀 있었으나 중세에 파괴되었다. 입방형의 대좌 위에 있는 높이 27m의 원주 표면 전체에는 전쟁과 평화의 정경이 부조*로 장식되어 있다. 주제는 다키아족(Dacia族; 고대 루마니아의 주민)을 진압하는 전쟁의 역사인데, 서사시적 웅대함으로 펼쳐져 있다. 출발, 행진, 항행(航行), 성벽 축조, 정온한 정경, 전투의 비관 등 모든 상황이 명료하고 충실하게 묘사되어 있다. 그리고 이는 전쟁의 승리 및 명예를 위해 건립된 기념주로서는 최초의 본보기가 되었다.

트라이글리프[영 *Triglyph*, 프 *Triglyphe*] 건축 용어. 그리스어 triglyphos(영 thrice-grooved)에서 유래된 말. 도리스식 건축의 프리즈*를 형성하고 있는 일정한 간격을 두고 반복되는 수직의 부분 재료를 지칭하는데, 이는 3줄의 세로홈(gryph)— 엄밀하게는 가운데 2줄이 진짜 홈이고 양쪽 2개는 절반의 홈— 이 있는 돌출된 석재(오더*의 삽화 참조)이다. 이 중에는 트라이글리프의 변형으로서 특히 2줄의 홈으로 이루어져 있는 것을 디글리프(영diglyph)라 한다. 즉 트라이글리프의 양쪽 절반의 홈을 제거한 것으로서, 이것은 16세기에 비뇰라*가 처음으로 채용한 프리즈* 장식의 일종이다.

트라타토 델라 피투라[이 *Trattato della pittura*] 회화론(繪畫論). 회화 제작에 있어 지켜야 할 기법, 표현 수단, 화인(畵因), 재료 등에 관한 지식의 집성으로 알베르티*, 레오나르도 다 빈치*, 첸니니* 등 르네상스*의 예술가에 의해 저술된 것이 많다.

트란셉트(영 *Transept*)→수랑(袖廊)

트랑스포르마숑[프·영 *Transformation*] 회화 용어. 물체의 형상이나 구조를 완전히 바꾸어 버리는 것을 말한다. 퀴비슴* 등이 즐겨 썼던 화면 구성 방법의 일종으로「변형(變形)」이라 번역되는 경우가 있으나 이것은 물체의 모양이나 색을 산산이 해체하여 원형과는 전혀 별개의 것으로 바꾸어 만드는 방법으로, 아무리 변형해도 자연의 원리에서 절연되는 일이 없는 테포르마숑*과는 다르다.

트래버틴[영 *Travertine*] 건축 재료. 대리석의 일종. 일반적으로 사용되고 있는 것은 다공질(多孔質)의 것으로 닦아도 광택이 나지 않지만 아취(雅趣)가 있는 표면을 지니고 있어 특히 이탈리아에서는 고대 이래로 건축 재료로 쓰여지고 있다.

트래픽 맨[영 *Traffic man*] 광고 대리업에 있어서 광고 작업이 예정대로 진행되도록 연락, 독촉하는 업무를 담당하는 사람을 말한다.

트랜스퍼(영 *Transfer*)→전사(轉寫)

트랜스퍼메이션[영 *Transformation*] 조형 용어. 변형. 조형의 경우에 물체의 형상이나 구조를 바꾸어 놓는 것. 즉 회화나 조각에서 물체의 형태나 색을 있는 그대로 옮기지 않고 자기의 미의식을 지배하는 조형* 소재로

해체하여 원형과는 별개의 것으로 바꾸어 만드는 것이지만 원형에서 절연되는 것은 아니다. 또 물체를 그려낼 경우 충실하게 그릴 생각이라도 원형이 무의식적으로 변형되는 수가 많으며 이렇게 그려진 모양을 사형(寫形)이라고 한다. 이 밖에 기계적으로 원형을 확대 및 축소할 경우의 변형도 있다.

트러스[영 *Truss,* 프 *Ferme,* 독 *Binder*] 건축의 구조 역학상의 용어. 외력에 저항하도록 막대(部材)로 조립된 골조에 있어서 부재의 집합점(節點)이 활절(滑節; 자유로이 회전하는 것)하게 되어 있는 것. 건축의 가건물, 철교 등과 같이 삼각형의 골조로 되어 있는 것이 보통이다. 각 부재의 응력(應力)은 정역학적(靜力學的)으로 쉽게 산출된다.→라멘

트레이드 네임[영 *Trade name*] 회사 명. 상표*의 일종으로 회사가 업무를 하는데 쓰는 명칭. 또 트레이드마크 네임(trademark name)의 준말로서, 트레이드마크의 문자 부분의 호칭에도 쓰인다.→브랜드

트레이드마크→상표

트레이서리[영 *Tracery*] 건축 용어. 협간(狹間) 장식. 고딕* 건축에 있어서 창문의 상부를 메우는 돌의 장식. 창을 장식하기 위한 것과 유리를 그 자리에 단단히 박아 놓기 위한 두 가지 목적을 달성하는데 알맞다. 2개의 창을 공통된 하나의 아치 밑에 모아 놓았을 경우 이 아치 밑에 공간이 생기는데, 이 공간을 메우기 위한 장식으로서 고안되었던 것이 이 장식의 시작이었다.

트레이서리

1) 13세기
2) 14세기
3) 15세기

트레이스[영 *Trace*] 투사용지(透寫用紙)를 원도(原圖) 위에 얹고 연필 또는 오구(烏口), 펜 등으로 먹칠을 하여 원그림과 같은 도면을 만드는 것.

트레첸토[이 *Trecento*] 이탈리아어의 기수(基數) 형용사로서 「300」의 뜻이며, 1300(Mille trecento)의 준말로도 쓰이는데, 이 경우에는 이탈리아 미술사에 있어서 14세기를 말한다. 또 회화 영역에서의 양식 개념으로서 주로 쓰여진다.

트로이[*Troy*](트로야: Troia, 일리온: Ilion, 일리움: Ilium) 지명. 토로이 문명의 중심이며 호메로스의 시 《일리아스(Ilias)》로 유명. 소아시아의 서북단 다다넬즈(Dardanelles)해협의 에게해 출구 부근의 작은 평야에 있는 히사를릭(Hissarlik)의 언덕이 그 유적지로서 높이 40m가 못되고 길이도 200m가 채 되지 않는다. 기원전 3000년경부터 로마시대에 걸쳐 아홉 층의 주거지(住居趾, 오히려 城寒이나 「都市」라 부른다)가 있었다. 그 밑으로 제2시(第二市)가 트로이 문명의 성시(盛市)에 해당하며 견고한 성벽을 둘러싸고 성문 및 4개의 메가론*식 주거가 섰다. 황금과 은제의 장신구, 관(冠), 용기 등 트로이의 재보는 얼굴 모양을 한 항아리류와 더불어 이 시기의 것이다. 이 도시의 소실후 제6시(第六市)에 다시 융성하였다. 성새(城塞)는 가장 크지만 도기(陶器)나 장신구도 미케네 문화에 속하였다. 같은 문화의 제7시(第七市) A가 호메로스 시의 트로이 전쟁 시대이다. 쉴리만*에 의해 발굴되었다.

트롱프―뢰유[프 *Trompe-l'oeil*] 꼼꼼하게 묘사하여 실물과 같은 환각을 일으키게 하는 그림. 서양 미술에서는 이런 종류의 그림이 오랫동안 일반적으로 존중되어 왔었다. 그러나 결국 이것은 단순히 고도의 기술적 능력을 요구하는 것 뿐이었다. 그와 같은 그림의 통속적인 매력이라는 것은 진정한 예술적인 가치를 수반하지 않는 한, 사람들을 곧 실망시킨다. 트롱프―뢰유의 취향 그 자체는 근대의 상업 미술에 널리 채용되고 있다. 또 쉬르레알리슴*의 작가들은 자신들의 화면 속에 가끔 이를 이용한 물체를 배치하여 실물과 같게 보이도록 하여 착각 효과를 겨냥하였다.

트뤼모[프 *Trumeau*] 1) 두 창문 사이 또는 두 문 사이의 이음벽. 창문 사이벽. 2) 중세의 교회당에 있어서 입구 중앙에 출입문의 상인방을 떠받치고 있는 중심 기둥. 이 기둥에 성상(聖像)을 새기는 것이 일반화된 시기는 13세기부터였다. 이 경우 중앙 입구의 트뤼모

에는 왼 손에 성전을 들고 오른 속으로 축복하는 모습의 그리스도가 주로 표현되었었다. 이것의 유명한 예는 샤르트르 대성당*의 남쪽 정면 입구 및 아미앵 대성당*의 서쪽 정면 입구에 있는 것이다.

트르와이용 Constantin *Troyon* 프랑스의 화가. 1810년 세브르에서 출생한 그는 처음에는 아카데믹한 수법으로 풍경을 그렸으나 후에 루소*, 디아즈 드 라 페냐(→바르비종파), 뒤프레(→바르비종파) 등과 친교를 맺으면서 바르비종파 *(派)로 들어갔다. 즐겨 가축을 그림으로써 풍경화가보다는 오히려 동물화가로서 더 알려져 있다. 주요작은 《밭갈이 하는 암소》, 《도시로 가는 농부들》, 《노르망디의 목장》 등이다. 1866년 사망.

트리밍[영 *Trimming*] 사진 인화에서 화면의 필요 부분을 선택하여 일정한 윤곽(대부분은 矩形)으로 다듬고 다른 부분을 잘라버리는 것. 트림(trim)은 「정돈하다」의 뜻이다.

트리뷴[영 *Tribune*, 프 *Tribum*] 건축 용어. 또는 갤러리(gallery). 교회당의 내부에서 예배자의 자리를 확장하거나 또는 구획하기 위해 마련된 계상랑(階上廊). 집중식 회당*에서는 회랑(回廊) 상부에, 바질리카*식 회당에서는 측랑* 상부에 마련되었고 신랑*(身廊) 쪽은 아케이드*를 이루어 개방하였다.

트리비얼리즘[영 *Trivialism*] trivial은 「평범한」, 「진부(陳腐)한」, 「통속적인」을 의미한다. 여기에서 평범비속(平凡卑俗)한 일상의 다반사를 트리비얼리즘이라 한다. 자연주의 문학 등에서 필요 이상으로 자질구레한 묘사가 많은 것을 경멸해서 하는 말이다.

트리엔날레[이 *Triennale di Milano*] 이탈리아 밀라노에서 3년마다 열리는 국제적인 전람회. 근대 건축, 장식 예술, 현대 건축과 장식, 산업 공예, 도시 계획 부문으로 구성되어 개최되며 공예, 디자인, 건축, 미술에 이르는 문제점을 종합적으로 검토하여 그 의의(意義)의 확인과 이들 미래에 대하여 토의하고 제안하는 것을 목적으로 하고 있다. 〈트리엔날레〉란 3년마다 열리는 전시회를 가리키는 말이다.

트리톤[희 *Triton*] 그리스 신화 중의 해령(海靈). 해신(海神) 포세이돈*의 아들로 허리 이하는 물고기 모양이다. 소라를 불며 물

결을 일으켰다가 잠잠하게 하기도 했다.

트리포리움[라 *Triforium*] 건축 용어. 로마네스크* 및 특히 고딕* 교회당에 있어서 신랑*(身廊)부의 창문, 이른바 명층(明層)의 바로 밑에 위치하는 공랑(拱廊)(고딕*의 삽화 참조)를 말한다. 내부에 면한 쪽은 아치가 연속되어 있으나 외부로 향해서는 대개의 경우 측랑(側廊)의 지붕 밑이 되어 닫혀져 있기 때문에 창이 없는 층(blind story)이라고도 불리어진다. 또 교회의 회중석 및 성가대석 측벽(側壁)의 아치와 고창(高敞)과의 사이를 이루는 부분도 트리포리움이라고 한다.

트리푸스[희 *Tripus*] 3각(脚)의 기구(鼎)나 가구(三脚臺, 三脚 걸상). 델포이*의 무녀가 탁선시(託宣時)에 쓰는 삼각의 걸상.

트립티크[영 *Triptych*, 프 *Triptyque*, 독 *Triptychon*] 그리스어 「3개의 층으로 되는」, 「3종류의」라는 뜻을 지닌 tryptukhos에서 유래된 말이다. 따라서 3부분으로 되어 있는 회화 또는 부조를 가리켜 이 말을 쓰는데, 삼폭대(三幅對), 경판(鏡板) 위의 3장 연속의 회화 또는 부조, 특히 플뤼겔알타(독 Flugelaltar)라 일컬어지는 중세의 이른바 좌우 여닫이 문이 있는 제단을 말한다. 즉 회화 또는 부조로 장식된 중앙부와 그 양 날개로 된 3개의 경판으로 되어 있고 양 날개는 경첩에 의해 개폐할 수 있는 구조의 것을 말한다.

특수(特殊) 고딕[독 *Sondergotik*] 독일 고딕 건축에 있어서 최후의 발전 단계(15~16세기초)를 가리켜 이렇게 부른다. 독일의 고딕이 벌써 프랑스의 그것에 의존하는 일이 없이 독자적 발달을 이루었다고 하는 점을 암시하는 호칭. 그런데 이 독자적 발전은 실제의 경우 이미 고딕이 독일에 대두된 그 당시의 건축에서부터 엿볼 수 있다.

특수 인쇄(特殊印刷) 종이 이외의 재료에 인쇄하는 경우를 말한다. 예컨대 플라스틱(비닐, 폴리에틸렌, 셀로판 등) 및 알루미포일과 같이 인쇄잉크의 흡수성이 낮은 것에 그라비아* 또는 아닐린(독 Anilin) 인쇄 형식 등으로 인쇄하는 것을 말한다.

틀[영 *Stretcher*] 회화 재료. 유화*용의 화포(畫布)를 두르는 목제의 것으로 다양한 종류와 호수(號數)가 있다. 형태의 종류는 M=바다 경치(marine), P=풍경(paysage), F=인물, 정물 등 호수는 세로와 가로의 치수

에 의해 정하여지며 작은 것은 섭홀*에서 큰 것은 200호까지 있다.

티게[희 **Tyche**] 그리스 종교에서 운명 특히 알 수 없는 우연(偶然)의 의인화. 예전에는 아직 신격(神格)은 아니었으나 헬레니즘 시대에는 신들조차도 그의 지배하에 있는 큰 신이라 생각하였고, 미술에서는 풍양의 뿔(豊穰之角) 저울을 손에 쥐고 눈을 가린 여신의 모습으로 표현되었다.

티그 Walter Dorwin Teague 1885년에 출생한 미국의 인더스트리얼 디자인계를 이끌어 왔던 작가이며 이론가. SID(The Society of Industrial Designers; 미국의 공업 디자인 협회)를 창설하고 초대 회장을 지냈다. 〈작은 성냥에서부터 거대한 도시에 이르기까지의 것〉에서 뛰어난 디자인을 나타내었다. 1939년 뉴욕의 만국 박람회에서는 계획 위원회의 멤버로서 건축가 및 기술가들과 함께 공동 작업을 하였고 이에 의해 인더스트리얼 디자이너에 대한 사회적 인식을 높게 하였다. 그의 업적은 많은 유명 회사에 미치고 있다. 저서로 《Design This Day》가 있는데, 이것은 현대 공업 디자인*의 해설서로서 널리 읽혀지고 있다. 1960년 사망.

티린스[**Tiryns**] 지명. 그리스 미케네의 동남쪽에 있었던 아르고리스의 옛 도시. 약간 높은 언덕 위에 성(호메로스 시대의 왕궁)의 폐허가 있는데, 그 주위 일대는 성벽이 둘러 쌓여 있다. 1884년과 그 이듬해에 걸쳐 빌헬름 되르펠트(Wihelm Dorpfeld) 및 하인리히 쉴리만(→미케네)에 의해 발굴된 결과 성의 구조와 설계가 밝혀진다. 주요 건물의 건조 연대는 기원전 제2,000년기 중엽으로 추정되고 있다. 그러나 개개의 몇몇 유적(이를테면 원형의 큰 건조물)들은 기원전 제3,000년기까지 거슬러 올라간다. 성내에서는 벽화의 단편도 발견되었다.

티멜레[희 **Thymele**] 희생물을 바치는 장소 혹은 제단. 특히 고대 그리스 극장의 오케스트라*의 중앙에 마련된 디오니소스*의 제단.

티시바인 Tischbein 18~19세기에 걸쳐 다수의 화가를 배출한 독일의 서부 헤센(Hessen) 지방의 가계(家系). 주로 인물화 및 초상화에 뛰어난 화가를 배출하였다. 그 중에서도 특히 중요한 화가들을 살펴 보면 다음과 같다. 1) Johann Heinrich d. A. *Tischbein*(1722~1789년) 헤센 출신으로 와토* 및 부세*의 영향을 받은 그는 1754년 이후 카셀(Kassel)에서 궁정 화가로 활약하였다. 1776년에는 그곳에 아카데미 장(長)이 되었다. 궁정 귀족들의 초상이나 우아한 정경을 로코코*풍으로 그렸다. 다수의 스케치도 남겨 놓았다. 2) Johann August Friedrich *Tischbein*(1750~1812년) 네덜란드의 마스트리히트(Maastricht) 출신인 그는 1)의 조카이며 1780년에는 바르데크에서 궁정 화가로 활약하였고 1800년에는 라이프치히의 아카데미 장(長)이 되었다. 거의 초상화만 제작하였다. 《실러의 초상》(1805년)이 특히 유명하다. 로코코*에서 고전주의*로 전환하는 과도기에 활동한 화가이다. 3) Johann Heinrich Wilhelm *Tischbein*(1751~1829년) 하이니 출신이며 1)의 조카인 그는 1779년부터 1799년에 걸쳐서는 주로 로마에 체재하였다. 괴테와 친교를 맺었었다. 한 때에는 나폴리의 아카데미 장(長)으로도 있었다. 1808년부터는 오이틴(북독일)의 올덴부르크 대공(Oldenburg 大公)의 궁정 화가로 활약하였다. 로망적인 감각을 지닌 고전풍의 역사화, 풍경화, 초상화를 비롯하여 후에는 사실적인 정물 및 동물화도 그렸다. 널리 알려진 대표적 작품은 로마 주위의 평원 캄파니야에 들어누운 《괴테의 초상》(1787년, 올덴부르크 지방 미술관)이다.

티아라[라 **Thiara**] 1) 옛 아시리아나 페르시아의 제왕들이 사용했던 두건 모양의 관(冠). 2) 같은 모양으로서 로마 교황의 의식용(儀式用) 삼중관(三重冠). 오늘날에도 적용되고 있는 이 삼중관의 모양이 나타나기 시작한 시기는 교황 우르바누스 5세(*Urban* V, 재위 1362~1370년) 이후의 일이다.

티아와나코 문화(文化)[영 **Tiahuanaco culture**] 잉카 문명 이전에 볼리비아의 티티카카(Titicaca) 호수 남단 티아와나코를 중심으로 융성한 거석 문화(巨石文化)로서 《태양의 문》이나 방형의 분묘탑 Chullpa 등이 아카파나(Acapana)와 푸마코라(Pumacorha) 등의 유적에 있다.

티에폴로 Giovanni Battista Tiepolo 1696년 이탈리아 베네치아에서 출생한 화가. 라차리니(*Lazzarini*)의 제자. 조반니 피아체타* 및 특히 베르네제*의 영향을 많이 받았다. 20

세 때 이미 그는 대가의 자질과 품격을 보여 주었고 끝내는 베네치아파*의 최후를 장식하는 거장이 되었다. 처음에는 베네치아에서 교회당이나 궁전을 위하여 많은 제단화나 대장식화를 그렸다. 1728년 이후는 밀라노를 비롯하여 북이탈리아의 여러 도시에서 활동하였다. 그의 화풍은 전성기 바로크*의 환각주의 전통과 베로네제의 화려함을 조화있게 융합시킨 것으로서 그의 빛, 색채의 온당한 처리와 우미하고 교묘한 수법에 의해 명성이 국경을 넘어 울려 퍼졌다. 그 결과 1750년부터 1753년이 이르기까지 독일의 뷔르츠부르크 왕궁의 벽화를 제작하였다. 프레스코*화인 이 벽화에서 티에폴로 자신의 최고조에 달한 예술적 역량을 엿볼 수 있다. 1753년 베네치아로 돌아온 그는 그곳의 아카데미 장(長)이 되었다. 1761년에는 또 스페인의 카를로스 3세에게 초빙되어 마드리드로 갔다. 거기서 왕궁의 장식 벽화를 그려 명성을 얻었으며 일생도 그곳에서 마쳤다. 그는 신화, 종교 또는 영웅의 이야기에서 발췌한 제목 아래 화면을 밝고 풍성한 색채와 경쾌한 필치로서 그린 장식화적인 작품들을 매우 많이 남겼다. 벽화 및 천정화에서는 원근법*을 도입하여 공간 환각(→일류전)을 취하는데 각별히 힘을 쏟았다. 장식 벽화의 주요작으로는 상기한 뷔르츠부르크 및 스페인에서의 제작한 작품 외에 밀라노의 아르킨티궁(宮), 두냐니궁, 크레리치궁 등의 벽화와 비첸차(Vicenza) 부근에 있는 빌라 바르마라나의 벽화, 베네치아의 스쿨라 디 카르미네 및 라비아궁 등의 벽화가 있다. 아들인 도메니코 티에폴로(Domenico *Tiepolo*, 1727~1804년)도 화가로서 부친의 일에 협력하였다. 1770년 사망.

티치아노 Vecelli(o) *Tiziano* 이탈리아의 화가. 1477년 (혹은 1490?) 드로미트 알프스 (Dromite Alps)의 남단에 위치한 페베~다카드레에서 출생한 그는 젊었을 때 베네치아로 나와 조반니 벨리니(→벨리니3)의 문하에 들어갔다. 동문(同門)인 조르조*, 팔마*의 영향을 받아 점차 독자적인 화풍을 수립하였다. 그 오랜 생애 중 주로 베네치아에서 활동하였으나 때로는 파도바, 페라라, 반토바, 볼로냐, 밀라노, 아우구스부르크, 로마 등지에서도 초대되어 여러 귀족과 왕후를 위한 작품 제작도 하여 수많은 걸작을 남겼다. 르네상스의 베네치아파* 회화의 정점에 올라섰던 그는 자신의 후기 작품과 함께 이미 바로크* 초기의 전환점을 이루었다. 조르조의 감화를 받은 초기의 명작으로 《성애(性愛)와 속애(俗愛)》(1514년 로마, 보르게제 미술관)과 《살로메(Salome)》(로마, 도리아 팜피리 화랑), 《플로라》(1515년경, 피렌체, 우피치 미술관)등이 있다. 이 무렵은 서늘한 은회색 기조에 화려한 부분색과 밝은 금빛을 배열하여 아름다운 조화를 이루고 있던 시대이다. 《성모 승천》(1518년, 베네치아의 성 마리아 프라리 성당 제단화)나 《바카나르(酒神祭)》, 《비너스의 축제》(1516~1518년, 마드리드, 프라도 미술관) 및 바쿠스와 아리아드네》(1523, 런던 내셔널 갤러리)에 있어서도 초기의 정온한 화풍에서 전환된 묵직하고 극적인 묘사로 발전하여 운동의 모티브인 힘참과 운필의 자유에 의해 점차 당당한 화풍을 보여 주었다. 1530년부터 1550년경에는 특히 초상화에서 독특한 작품을 제작하였다. 이러한 작풍으로서는 《교황 파울 3세 (*Paul* Ⅲ)》(나폴리 국립 미술관)와 《칼 5세》(뮌헨 국립 미술관)가 가장 유명하다. 나체화에서도 뛰어난 재능을 지녔던 그는 《우르비노의 비너스》(1538년경, 우피치 미술관)와 같은 걸작을 남겨 놓았다. 만년에는 재차 큰 구도를 계획하고 분방자재(奔放自在)한 새로운 기교를 찾아내어 천재의 면모를 보여 주었다. 《다나에》(1554년, 프라도 미술관), 《그리스도의 매장》(1559년, 프라도 미술관), 《님프와 목자(牧者)》(1566~1570년, 빈 미술사 박물관) 등은 그의 특유한 극적 묘사가 극치에 달하고 있는 작품들이다. 모두가 유동(流動)해서 색과 면과의 무한한 변화를 전개하고 있다. 만년의 티치아노는 세계의 명예를 한 몸에 모으고 있었다. 수입도 막대하여 왕후와 같은 생활을 영위하였다고 한다. 1576년 사망.

티타늄 화이트[영 *Titanium white*, 프 *Blanc de titane*] 그림물감의 이름. 근대 화학이 낳은 가장 새롭고 뛰어난 백색 물감. 결이 곱고 불투명하다는 점에서 백색 물감 중 가장 우수하다. 다른 색과 섞어서도 변색*되지 않고 또 다른 색에 영향을 주지도 않는다.

티탄[희 *Titan*] 그리스 신화 중 천공선 (天空神) 우라노스(*Uranos*)와 가이아(*Gaia*) 사이에서 태어난 크로노스*를 섬긴 올림포스 신족(神族) 이전의 거인족(巨人族). 제우스

등 올림포스 신들과의 싸움에서 져 지하의 타르타로스(Tartaros)에 유폐되었다. 미술상으로는 페르가몬 제단 프리즈*의 부조에 다루어져 있는 것이 유명하다.

티투스 개선문(凱旋門)[영 *Arch of Titus*] 로마의 포룸 로마눔 근처에 서 있는 개선문*(Arcustriumphalis). 황제 도미티아누스가 선제(先制) 티투스를 위해 건조한 것. 81년 완성. 단공식(單拱式)으로 높이 15.40m, 정면 폭 13.50m, 측면폭 4.75m. 흰 대리석제로서 아치형. 통로의 양쪽 벽에《티투스 개선 행렬》,《유태의 신보(新寶)를 전리품으로 해서 나르는 행렬》의 두 그림이 높게 부조되어 있다.

틴토레토 *Tintoretto* 본명은 Jacopo *Robusti* 1518년 이탈리아 베네치아에서 출생한 화가. 염색 상회(Tintore)의 아들이었던 탓으로 틴토레토라 불리어지게 되었다. 17세 때 티치아노*의 문하에 들어가 잠시 그의 가르침을 받았다. 따라서 그의 초기의 작품에는 티치아노의 영향이 현저하게 엿보이고 있다. 그러나 후에 베네치아파*의 전통에만 만족할 수 없었던 그는 미켈란젤로*의 조소적(嘲笑的)인 데생에서 특히 깊은 감화를 받고 공명하였다. 그리하여 〈티치아노의 색채와 미켈란젤로의 데생〉이라는 표어를 화실의 벽에 적어 놓고 열심히 해부학과 원근법*을 연구하여 마침내 웅대한 작풍—즉 대담한 단축법, 당돌한 후퇴, 대각선 구도와 이를 돋보이게 해주는 역할의 다용(多用)—을 수립하였다. 그는 르네상스*의 베네치아파의 최후를 장식했던 그리고 매너리즘*을 가장 잘 표현했던 귀재(鬼才)였다. 종교 및 신화에서 취재한 다수의 그림 외에 베네치아의 역사화, 명사의 초상 등을 잇따라 완성하였다. 1548년 스쿠올라 디 마르코의 이야기에서 주제를 취해 그린《성 마르코에 의한 노예의 해방》(베네치아, 아카데미아 미술관)에서는 이미 그의 원숙한 기량을 엿볼 수 있다. 이 작품 외에《카나의 혼례》(산타 마리아 델라 사르데 성당),《그리스도 책형》《유아학살》《빌라도 앞에 선 그리스도》(베네치아의 스쿠올라 디 산 로크),《최후의 심판》(산타 마리아 델 로르트 성당),《천국》(팔라초 두칼레〈총독 관저〉),《최후의 만찬》(산 조르조 마조레 성당),《수잔나의 목욕》(빈 미술사 박물관),《은하(銀河)의 탄생》(런던 내셔널 갤러리),《알시노에 왕녀의 구조》(드레스

덴 국립 미술관) 등은 어느 것이나 다수의 인물들을 다루고 있는데, 형체의 격동이나 갖가지 자세를 모든 각도에서 대담한 축하법으로 잡고 있다. 또 화면을 비스듬히 가로지르는 광선이나 역광을 이용하여 명암을 색조 배합에 의해 복잡한 구도를 교묘히 정리하였다. 이러한 그의 수법은 깊은 입체감을 얻는데 성공하고 있다.종래의 베네치아파*에서는 결코 볼수 없었던 극적, 환상적인 운동감을 솟아오르게 하고 있다. 특히 식탁을 비스듬히 배치한《최후의 만찬》에서와 같은 호화로운 구도가 이 동세(動勢)를 더욱 높이고 있다. 또 유명한《자화상》(루브르 미술관)을 비롯하여 많은 초상화에서도 뛰어난 자신의 수완을 보여 주고 있다. 그의 작품은 마찬가지로 티치아노 만년의 제자였던 그레코*와 함께 근대 회화에 깊은 영향을 미치고 있다. 아들인 도메니코(Domenico *Robusti,* 1562~1637년)도 역시 화가로서 부친의 일에 협력하였다. 1594년 사망.

틴트[*Tint*] 「색깔」,「색조(色調)」라는 뜻. 특히 색조가 부드러운 느낌을 주도록 흐려지는 것. 예컨대 순색에 백색을 가하여 만들어지는 색으로서 연하고 밝은 색조를 총괄적으로 말한다. 흰 정도에 따라서 다수의 단계가 있고 극한은 백색으로 된다. 또 동판(에칭) 등에 있어 선을 부드럽게, 몽롱하게 흐리는 것을 말한다.→색

틴트 툴[영 *Tint tool*] 선각도(線刻刀). 목판화의 칼로서, 칼의 등이 얇고 칼 끝이 예리하며 병행선의 표현에 주로 쓰여진다.

틸트[*Swing tilt*] 일반 카메라에서는 렌즈의 중심광축과 필름면의 센터가 일치하여 수직으로 고정되어 있으나 이 렌즈와 필름면과의 관계를 자유로이 바꿀 수 있는 기구를 틸트 기구, 이렇게 해서 촬영하는 것을 틸트 촬영이라고 한다. 대형 뷰카메라 및 조립카메라에는 이 기구가 갖추어져 있다. 위로 오므라든 빌딩을 수정하여 평행으로 촬영하거나, 안길이가 있는 피사체의 앞에서 뒤에까지 핀트를 맞추게 하는 촬영 등에 널리 이용된다. →카메라.

팀파눔[희 *Tumpanon,* 라 *tympanum*] 건축 용어. 고전 건축에서는 파풍(破風)의 3각면(→페리먼트)를 가리키는데, 혼히 부조* 조각으로 장식되어 있다. 중세 건축에서는 정

면 현관 위의 아치*와 처마로 둘러싸인 아치 모양의 부분을 말한다.

팀겔리(Jean *Tingelly*)→누보 레알리슴

파가노 Giuseppe *Pagano* 1896년에 출생한 이탈리아 건축이 근대적 경향으로 급선회할 무렵에 활동했던 지도적 건축가 중의 한 사람. 1924년 이후 토리노(Torino)에서 새로운 경지를 개척, 3년마다 개최되는 밀라노의 트리엔날레 조형전(造形展)을 주창(主唱)하였으며 또 당시의 진보적인 건축 잡지《카사 벨라》의 편집을 주재(主宰)하였다. 로마 대학의 종합 설계에서는 물리학 교실을 담당하였다.

파고다[포 *Pagoda*] 포르투갈어로서 본래는 극동(極東) 지방 종교의 성당이라는 의미이지만 일반적으로는 동양의 높은 탑을 이 이름으로 부른다. 좁은 의미로는 고탑형(高塔型) 성당(vimana)을 의미한다. 한편 오늘날에는 또 박람회장 등에서 임시로 지은 작은 건물이나 정류소의 작은 대합실 등을 파고다라고 하는 경우도 있다.

파라노이아[*Paranoia*] 「편집광(偏執狂)」이라 번역되고 있는 의학상의 용어. 즉 조리 있게 설명하는 잠꼬대와 같은 상태. 이 정신적 상태를 미술 방면에 도입하여 쓴 것이 쉬르레알리슴*이며 특히 달리*에서 그 대표적인 것을 찾을 수 있다. 그에 의하면 파라노이아는 외적 세계에서의 지배적 사상을 주장하기 위해 쓰여지며 타인에게 이 사상의 진실성을 믿게 하려고 하는 소란적인 성격을 가지고 있다고 한다.

파라스케니온[희 *Paraskenion*] 건축 용어. 고대의 그리스-로마 극장에서 무대의 좌우 양쪽에 접한 방. 또는 무대 양쪽에서 돌출하고 전면이 열주(列柱)로 장식된 방형의 건물을 말한다.

파로도스[희 *Parodos*] 건축 용어. 「통로, 입구, 낭하」 등의 뜻. 고대 그리스 극장에서 반원형(혹은 말발굽형)의 계단석(관람석)이 끝나는 양단의 벽과 무대 건조물 사이에 있는 합창대의 출입구.

파로스 섬의 대리석[영 *Parian marble*] 에게해의 파로스 섬에서 생산되는 대리석으로, 우유빛 반투명이며 결이 고와 대리석 중에는 가장 우수하여 옛부터 인기를 모았는데, 기원전 6세기 이래 그리스 본토로 수출되어 프락시텔레스*를 비롯한 많은 조각가들이 즐겨 사용하였다.

파르라시오스 *Parrhasios* 그리스의 화가. 에페소스(Ephesos) 출신. 펠로폰네소스 전쟁(기원전 431~404년) 무렵에 주로 아테네에서 활동했던 그는 제욱시스*와 함께 당대의 대표적 화가로 손꼽히고 있다. 아테네를 위해 테세우스(*Theseus*)를 그려서 시민권을 얻었다. 퀴벨레(Cybele)의 신관(神官)을 그린 작품은 후에 로마 황제 티베리우스(Julius Caesar *Augustus*, 재위 14~37년)가 항상 거실에 걸어 놓았다고 한다. 파르라시오스는 어느 날 제욱시스*와 함께 그림을 그렸는데, 막(幕)을 그린 파르라시오스의 그림을 제욱시스는 실물로 착각하였다고 하며 제욱시스는 포도를 그렸더니 새가 날아와서 그것을 쪼았다고 하는 일화는 매우 유명하다. 이런 이야기가 전해 오는 것도 따지고 보면 그들의 그림이 매우 사실적이었다는 증거가 된다.

파르미자니노 *Parmigianino* 본명 Francesco *Mazzola* 이탈리아의 화가. 1503년 파르마에서 출생한 그는 숙부 마리오 마촐라(Mario *Mazzola*, 1545년 사망), 미켈란젤로* 및 특히 코레지오* 등으로부터 감화를 받았으며 후에 점차 개성적인 작품을 수립함에 따라 이른바 매너리즘* 창시자의 한 사람이 되었다. 주로 파르마, 로마, 볼로냐에서 활동하였다. 작품의 특색 중에서도 가장 독특한 것은 현저하게 가늘고 긴 인체 묘사이다. 일반적으로 종교화보다도 초상화*쪽에서 뛰어난 재능을 발휘하였다. 또 이탈리아에 있어서 동판화*를 시작한 최초의 화가라 일컬어지고 있다. 대표작은《긴 목의 마돈나》(1535년, 우피치 미술관),《자화상》(1524년, 빈 미술사 미술관) 등이다. 1540년 사망.

파르테논[*Parthenon*] 고대 그리스 아테나이(Athenai)의 아크로폴리스* 언덕에 세워져 있는 처녀신(處女神) 아테나이 파르테노스(Athenai *Parthenos*)를 모시고 있는 유명한

신전. 전면에 8주식외 주주당(周柱堂)으로 건조되어 있는 것으로, 이는 도리아식 신전(→오더) 완성의 극치에 달한 것이며 또한 그리스 건축 중에서도 최고의 걸작으로 손꼽히고 있다. 설계자는 익티누스*이며 칼리크라테스*가 공사의 감독을 맡아 기원전 447년경에 기공하여 기원전 438년경에 완성되었다. 건축 재료는 종래의 도리스식 신전과는 달리 거의 전부 대리석이 쓰여졌다. 스틸로바테스(→크레피스)는 폭 30.86m, 길이 69.51m, 기둥의 높이 10.4m, 기둥 바닥면의 지름 1.9m이다. 프리즈*는 도리스식 신전의 통례인 트라이글리프*와 메토프*에 의해 이루어져 있다. 이 메토프(총 92면)는 두꺼운 부조로 장식되어 있는데, 대부분 라피타이(영 Lapith)와 켄타우로스*와의 투쟁을 주제로 하고 있다. 역투(力鬪)하는 양자의 갖가지 형체로 변화스럽게 조각된 군상으로 정방형에 가까운 공면(空面)을 교묘히 메우고 있다. 또 동서 양쪽의 파풍도 모두 군상 조각으로 장식되어 있는데, 동쪽 파풍은《여신 아테나이의 탄생》이며 서쪽 파풍은 아테나이와 포세이돈(poseidon)과의《아티카의 주권 싸움》을 다룬 것이다. 내부의 배치를 살펴 보면 앞뒤로 각각 전면 6주식이 현관랑이 있고 내진의 배후에는 하나의 방(室)이 더 부가되어 있다. 이 방은 보물이나 봉납품을 저장하기 위해 마련되어졌던 것으로 추측된다. 내진에는 거장 피디아스*가 금과 상아로 만든《아테나이 파르테노스상》이 안치되어 있고 그 세 방면에서는 도리스식 기둥이 둘러싸고 있다. 내진 외벽의 상부 네 면에는 이오니아식 프리즈*가 채용되어 있다. 이것은 이오니아의 영향을 받았다는 사실을 증명하는 하나의 명료한 증거로서 주목되고 있다. 내진의 외벽을 둘러싸는 이 프리즈(높이 1m, 전체 길이 160m)에는 수호신 아테나이에게 경의를 바치는 아테네시(市)의 성대한 행사 장면이 조각되어 있다. 파나테나이아의 축제 행렬을 다룬 장려한 얇은 조각의 프리즈가 바로 그것이다. 파르테논의 건축가는 윤곽이나 면에 가급적 직선을 피하고 경도(輕度)의 곡선을 가미함으로써 건축이 부여하는 기계적인 차가운 느낌에서 벗어나려고 하였다. 탄력과 리듬을 겨냥한 것이다. 수평의 부분 재료 뿐만·아니라 수직의 그것에도 눈의 착각을 바로 잡는 세심한 주의가 배려되어 있

다. 힘의 안정과 형태의 미(美), 양자의 훌륭한 결합은 정녕 경탄할만하다. 파르테논 조각이 건물의 미를 높이는데 있어서 절대적인 효과를 지니고 있다는 것은 말할 필요조차 없다. 또 단순히 조각이라는 측면에서 볼 때도 그들 중 적어도 가장 뛰어난 부분은 당대 아테네 예술의 최고급을 보여 주는 매우 귀중한 유품에 속하는 것임이 분명하다. 더불어 대조각가 피디아스*의 작품도 여기에 가장 잘 나타나 있다고 믿어진다.

파르티아 미술(**Parthia art**)→페르시아 미술

파리 근대 미술관[프 **Musee National des Beaux-Arts Modern**] 프랑스 파리에 있는 옛 상부르 미술관의 수집품을 기초로 하여 1947년에 개관된 미술관. 상부르 미술관은 1818년 루이 18세에 의해 설립되었는데, 전적으로 그 시대에 생존했던 작가의 작품 전시에만 한정되어 있다. 상부르 궁전 안에 있었던 이 미술관은 그후 1937년의 만국 박람회를 위해 건설된 지금의 건물로 옮겨져 1947년의 개관 당시에는 주 드 폼에 이관되어 있던 외국파 현대 화가의 작품도 인상파 미술관*의 성립을 계기로 하여 이곳으로 옮겨졌다. 구입과 기증에 의해 현재는 회화 약 4,500여 점, 조각 약 1,500점, 데생 약 3,500여점을 소장하고 있다. 근대와 현대 특히 나비파*로부터 오늘날에 이르는 프랑스 현대 회화의 흐름을 가장 잘 볼 수 있다.

파비용[프 **Pavillion**] 건축 용어. 원래의 의미는 작은 원형의 천막과 구별되는 커다란 방형의 천막을 지칭하는 말이지만 건축에서는 전용되어 「정자(亭子)」, 「원정(園亭)」의 뜻으로 쓰인다. 또 특히 바로크*의 대건축 전면 중앙 혹은 구석이 돌출된 부분을 지칭한다. 이 부분에는 정성껏 장식을 하는 것이 보통이다.

파비용 시스템[영 **Pavilion system**, 프 **Pavillion systeme**] 「분관식(分館式)」이라고 번역된다. 박람회의 정적적 전시 형식으로서, 부문별로 각각의 진열관을 세우는 방법. 원래 병원을 몇 개 동(棟)으로 나누어서 세우는 것이지만 1876년의 필라델피아 박람회에서 이 방식이 채택되었으므로 그후부터 많은 박람회에서 이 방법을 답습하고 있다.

파사드[프 **Façade**] 건축 용어. 건물의

「정면」을 뜻한다. 건물 중에는 파사드가, 두 개 또는 그 이상 있는 건물도 있다. 고딕* 건축은 프랑스 및 이탈리아에서 가장 장대한 파사드를 꾸며 내었고 바로크* 건축도 일류의 파사드를 구성하였다.

파스[독 **Pass**] 건축 용어. 고딕*의 트레이서리*에서 볼 수 있는 원호형(4분의 3圓)의 모양으로 원호형(圓弧形)과 원호형 사이는 커스프(cusp: 가시)에 의해 구획된다(foil). 원호형의 수에 따라 3엽형(드라이파스: Dreipass trefoil), 4엽형(quatrefoil, Vierpass), 5엽형(cinquefoil, Fünfpass), 다엽형(multifoil, Vielpass)이라 일컬어진다.→포일

파스킨 Jules Pineas **Pascin** 1885년 불가리아에서 출생한 뒤 미국 국적을 얻은 화가. 부친은 유태계의 스페인 사람이었고 모친은 세르비아(Serbia) 태생의 이탈리아 사람이었다. 15세 때인 1900년 빈으로 가서 잠시 머무른 후 뮌헨으로 옮겨 그곳에서 만화 잡지의 그림 등을 그리면서 회화 수업을 받은 후 1905년 파리에 첫발을 내딛었다. 영국에 체재하던 1914년에 제1차 대전이 발발하자 영국에서 미국으로 건너가 쿠바, 텍사스 등지를 여행하였다. 그리고 그가 미국 국적을 취득한 때도 그 당시였다. 전후 파리로 돌아온 후에는 몽마르트르의 아틀리에에서 제작에 전념하였다. 그후 알제리, 튀니지, 이탈리아를 차례로 여행한 뒤 1927년에는 재차 미국으로 건너갔다가 이듬해에 파리로 돌아왔고 1929년에는 스페인과 포르투갈로 여행하였다. 그는 1920년대의 파리 화단을 대표했던 일류 작가로서 인정받았던 예술가였으나 최후에는 비참한 자살로 일생을 마쳤다. 자유로운 방랑의 생활을 보내며 기행(奇行)도 매우 많이 남겼던 그는 즐겨 부녀를 그렸는데, 이들 작품은 연한 색조와 자신의 예리한 감수성에 의해 유니크한 소묘를 보여 주며 관능적인 부드러움 속에서도 종종 준엄한 풍자를 풍기고 있다. 또 그에게는 매우 툴루즈-로트렉* 스타일의 일면도 엿보이고 있다. 1930년 사망.

파스텔 드로잉→스케치

파스텔화(畫)[영 **Pastel**, 이 **Pastello**] 파스텔이란 착색한 분말의 원료를 아라비아 고무 용액으로 반죽(이 pasta)하여 막대 모양으로 굳힌 것을 말한다. 원료는 정제(精製)한 흰 가루나 점토이다. 거칠은 도화지, 양피지, 아마포 등에 그릴 수 있다. 칠해진 파스텔 그림의 가루가 스쳐서 떨어지지 않게 하기 위해서 픽사티프*(fixatif) 즉 정착액을 뿜어 덧칠하는데, 특별히 파스텔화에 적합한 정착액은 아직 만들어져 있지 않다. 파스텔화는 밝고 부드러운 상태를 지니는 것이 특징이다. 이 회화 재료는 이미 15세기부터 쓰여지기 시작하였는데, 당초에는 일반적으로 소묘(실버 포인트*, 목탄, 분필로 그린 초상 스케치)의 채색에만 이용되었다. 16세기에는 주로 이탈리아의 화가들이 이 파스텔 소묘를 시도하기 시작했다. 파스텔이라는 이 기법의 명칭도 사실 이탈리아에서 유래된 말이다. 17세기에 이르러 프랑스나 네덜란드에서도 점차 많이 쓰여지기 시작했으며 18세기에 와서 완전한 발달을 이루었다. 그리고 특히 프랑스 회화에서 중요한 일역을 맡았다. 그 이유는 밝고 부드러운 파스텔의 색조가 로코코* 취미에 더욱 합치되었기 때문이다. 베네치아의 여류 파스텔 화가 로살바 카리에라*가 1720년부터 1721년에 걸쳐 파리에 머물면서 상류사회의 주문에 응하여 초상화를 그렸는데, 이는 18세기 프랑스 파스텔화의 급속한 발전을 유도하는 계기가 되었다. 이러한 이유로 더욱 더 파스텔화가 유행이 되어 카리에라의 뒤를 잇는 화가들이 프랑스 자체에서 다수 나타났다. 그들중 라투르*가 특히 뛰어난 화가였다. 고전주의*가 왕성히 대두됨에 따라 파스텔화 시대는 지나갔으나 1870년대부터는 재차 진지하게 다루어지게 되었다. 특히 드가*의《댄서들》(1899년 소련 푸시킨 미술관),《대야》(1886년, 프랑스 인상파 미술관) 등을 비롯한 수작의 파스텔화를 많이 남겨 놓았다.

파스토랄[프 **Pastorale**, 영 **Pastoral**] 원래는「목가(牧歌)」,「전원시(田園詩)」를 의미하는데, 그러한 시정(詩情)을 바탕으로 한 풍경화로서 목가적인 정경을 묘사한 그림이나 조각을 말한다. 로코코* 시대에 전원시를 애호하던 프랑스에서 즐겨 묘사되었다.

파스 파르 투[프 **Passe-par-tout**] 자유로이 그림을 갈아 끼울 수 있는 액자를 말하며 뒷면에 경첩으로 뚜껑이 붙어 있는 것.

파시텔레스 **Pasiteles** 로마의 조각가. 기원전 88년에 로마의 시민권을 획득하였다. 처음에는 점토 모형에 의한 제작이었다고 생각된다. 사실적인 기법을 추구하여 마침내 완성

함으로서 걸작을 남겼다고 하는 기록도 있다. 상아로 만든 《주피터상(像)》이 유명하다. 스테파노스*는 그의 제자였다.

파우누스(*Faunus*)→사티로스

파우사니아스 *Pausanias* 2세기경에 살았던 그리스의 지리학자이며 역사가였던 그는 소아시아, 시리아, 이집트, 이탈리아 등을 편력한 뒤 160년부터 180년경에 《여행기(Periegēsis tēs Hellados)》 10권을 저술하였다. 〈역사의 아버지〉로 불리어지는 헤로도투스(Hérodotus)를 모방한 그의 문체는 적지 않게 난해(難解)하고 또 그 기록을 전면적으로 신용할 수는 없지만 고대의 종교, 역사, 지리 특히 그리스 미술의 연구에 있어서 빼 놓을 수 없는 귀중한 문헌으로 간주되고 있다.

파워스 Hiram *Powers* 1805년 미국에서 출생한 조각가. 1837년 이후에는 피렌체에 거주하면서 1841~1850년에 걸쳐 영국의 로열 아카데미*에 계속 출품하였다. 초상 조각이 많은데, 그 중에서도 《워싱턴 흉상》, 《다니에 웹스터》 등이 대표적이며 또 《에바》, 《그리스인의 노예》, 《고기잡는 소년》 등과 같이 설화적(說話的)인 작품도 있다. 1873년 사망.

파이닝거 Lyonel *Feiniger* 미국의 화가. 독일계 미국인의 아들인 그는 1871년 뉴욕에서 출생했다. 1887년 독일로 이사하여 함부르크 공예학교 및 베를린 미술학교에 입학하여 배웠다. 1892년과 그 이듬해에 걸쳐 파리에 체재한 후로는 1894년부터 주로 베를린에 살면서 처음에는 미국이나 독일의 잡지를 위해 그림을 그렸다. 1911년 파리에서 들로네*와 알게 되면서 퀴비슴*의 영향을 받아 마침내 1913년에는 베를린 개최의 제1회 〈독일 가을의 살롱〉에 칸딘스키*, 마르크*, 코코시카*, 클레* 등과 함께 출품하였다. 1919년부터 1933년까지는 바이마르* 및 데사우*의 바우하우스* 교수로 활약했던 그는 나치스의 탄압을 피해 미국으로 돌아와 뉴욕에서 살았다. 그는 즐겨 시가지, 다리, 기선 등을 주제로 하여 직선의 교차와 예리한 명암 조합에 의해 형성되는 이색적인 기하학적 구성을 보여 주었다. 1956년 사망.

파이앙스(영·프 *Faience*)→마졸리카

파이오니오스 *Paionios* 기원전 5세기 후반에 활동한 그리스의 조각가이며 건축가. 칼키디케의 멘데 출신. 확실한 그의 작품이라고 는 올림피아에서 발견된 《날듯이 뛰는 니케》 (올림피아 미술관) 밖에 현존하지 않는다. 이 조각상은 기원전 400년경 나우포크토스인(人)이 승리의 기념으로 봉납(奉納)한 것으로서 높은 기둥 위에 세워져 있었다. 파우사니아스*에 의하면 올림피아의 제우스 신전 동쪽 파풍 군상 조각의 작자로 파이오니오스라고 한다. 그런데 이들 군상과 《날듯이 뛰는 니케》를 비교해 보면 양식상의 차이가 현저하다. 따라서 파우사니아스의 기록을 그대로 믿을 수는 없다. 순수한 이오니아식 건축물인 에페소스의 신(新)《아르테미스 신전》과 밀레토스 부근의 《디디마이온》(다포스와 함께 건축하였음)도 파이오니오스에 의해 이루어졌다고 전해진다. 이들 신전의 특질은 이중 열주당(二重列柱堂; 주위의 모든 기둥이 이중으로 되어 있는 신전)이며 신 《아르테미스 신전》의 외관은 장려함이 형용하기 어려울 만큼 훌륭한 건축물답게 당시에는 세계의 7대 불가사의의 하나로 손꼽혔었다고 한다.

파체[이 *Pace*] 입맞춤비(碑). 그리스도나 성모상을 부조*로 조각한 금속의 비로서, 신도가 여기에 입맞춤을 한다. 이탈리아 르네상스 공예에 많다.

파크튀르[프 *Facture*] 영어의 making에 해당되는 용어. 「구조」, 「골조(骨組)」 등의 뜻. 여러 가지 표현 수단을 통해서 이루어진 조작(操作)의 결과 작가의 발상이 작품에 정착됨과 동시에 그 작품이 자아내는 물질적 및 감각적인 양상을 파크튀르라고 한다. 즉 제작 과정보다 그 결과에 대해서 말하는 것이며 유화 작품의 경우에는 터치*나 마티에르*가 중요한 의의를 지닌다.

파테르 Jean Baptiste *Pater* 프랑스 로코코 시대의 화가. 1695년 벨기에 국경과 가까운 바랑센느에서 출생. 와토*와 동향이며 부친(Antoine Joseph *Pater* 1670~1747년)은 조각가였다. 파리로 나와 한동안 와토의 문하에 들어가 스승의 작품이 지닌 풍요한 정감을 배워 우아한 정경이나 사랑의 연회(宴會)를 풍속화식으로 그렸다. 주요작은 《정원의 이탈리아 희극》, 《샘가의 사랑》(영국 윌리스 콜렉션), 《화장》(루브르 미술관) 등이다. 한편 폴 스카롱(Paul *Scarron*, 1610~1660년)의 작품 《로망 코미크》(Roman Comique) 및 시인 라퐁테느 (J. d. La *Fontaine*, 1621~1695년)의

작품 《콩트》의 삽화도 제작하여 남겼다. 1736
년 사망.

파토스[*Pathos*] 원래「일시적 상태」,「수
동적 성질」에서 전도하여「격정」,「정감」등
의 뜻. 에토스에 대립한다. 예술상으로는 작품
에 나타나는 주관적, 정열적 요소. 오늘날에는
보다 좁게 열광적인 흥분이나 비극적인 감정
을 말하며 숭고, 엄숙 등의 미적 범주와 결부
시켜지고 있다.

파트[영·독 *Part*]「비율」,「배당」,「관
계」,「협력」,「몫」,「부분」등의 뜻으로 쓰이
며 화면상의 분할이나 면적 비례의 문제를 논
할 때 쓰인다.

파트[프 *Pâte*] 회화 용어. 파트는「연물
(煉物)」의 뜻으로, 그림물감의 퍼지는 정도,
이기는 정도, 화면에 부착 정도를 말한다.

파트 드 베르[프 *Pâte de verre*] 유리 공
예의 일종. 유리를 가루로 하여 틀에 넣어 녹
여서 만든다. 컷 글라스*나 프레스트 글라스
와는 다른 아름다움과 멋이 있다.

파트 쉬르 파트[프 *Pâte-sur-pâte*] 공예
용어. 색유(色釉)가 칠하여진 위에 극히 얇은
흰 돋아오름이 있는 질그릇의 장식. 상층의
흰 돋아오름을 통하여 희미하게 밑의 착색이
빛나며 연한 배색이 주어진다. 이 방법이 중
국에서 서구에 도입된 것은 근래이다.

파트 탄드르[프 *Pâte tendre*, 영 *Soft paste*
] 보통「연자(軟磁)」라고 번역한다. 진정한
자기*를 경자(硬磁, 프 pâte dure, 영 hard
paste) 라 부르는데 대해서 쓰고 있다. 원래는
태토(胎土)의 경연(硬軟)을 표시하는 말로서
자기를 주요 성분으로 하는 진정한 자기의 태
토는 단단하게 구워지는데 대해 유리질을 함
유하는 연자(soft porcelain)의 태도는 소성도
(燒成度)도 낮고 연하다. 연자의 외견은 자기
를 닮고 있으나 본래는 자기(磁器)라 칭할 것
은 아니다. 유럽에서 중국의 자기를 모방 제
조하는 과정에서 자토(磁土)의 사용을 모르
던 시대에 유리의 성분 혹은 유리를 가루로
한 것을 혼입하여 외견상 자기와 유사한 것을
만들어 자기라 칭한 것이 그 근원이다. 오랜
것으로는 메디치 자기*가 이것이며 18세기에
는 상 쿠르, 샹티, 세브르(후기의 것은 진정한
磁器) 및 18세기 영국의 여러 것이 있다.→자
기

파티니르 Joachim *Patini(e)r* (또는 *Patenir*)
네덜란드의 화가. 1475?년 디낭에서 출생한
것으로 추측되며 후에 브뤼즈로 가서 다비드
(G.)*의 문하에 들어가 배웠던 것같다. 1515
년에는 안트워프의 성 루카 조합*에 가입하였
다. 1521년 뒤러*는 안트워프로 그를 찾아와
그의 두 번째 결혼식에 참석하였다. 파티니르
는 주로 종교적 소재를 다루었는데, 이 작품
은 오히려 인물의 배경으로서의 파노라마*적
인 풍경 묘사에 중점을 두고 있다. 대체로 청
록색을 주조로 하며 환상적인 풍경이 전개되
어 있다. 네덜란드 풍경화의 창시자로 일컬어
지는 그는 풍경화를 독립된 하나의 장르*로서
내세우는데 선구적인 역할을 한 화가이기도
하다. 주요 작품으로는 《명부(冥府)에의 수로
(水路)》(1510년 경, 프라도 국립 미술관), 《이
집트로의 피난 도상의 성 가족》(안트워프 왕
립 미술관), 《성 크리스토폴로스》(엘 에스코
리알 왕립 수도원 콜렉션) 등이 있다. 1524년
사망.

파티션[영·프 *Partition*]「분할」,「간막
이」,「격벽(隔壁)」의 뜻. 건축 내부를 구획하
는 벽으로는 고정된 것과 이동할 수 있는 파
티션이 있다. 후자의 경우는 필요에 따라 구
획을 바꾸기 쉽도록 합판* 기타 가벼운 재료
를 쓴다. 선반이나 책꽂이류에 이것을 처음
이용하면서부터 마침내 소주택 등에서 흔히
행해지고 있다. 전시장의 구성을 위해서는 엄
밀한 차단을 위해서 보다 시각적 효과에 중점
을 두고 조립식 강철 파이프나 투명 또는 반
투명 재료로 파티션을 하고 이것을 전열 또는
게시의 모체로 이용하는 수가 많다.

파티오[스페 *Patio*] 스페인 주택의 중정
(中庭). 근대 건축에도 응용되어 실내의 연장
으로서 리빙룸 혹은 식당이 되도록 설계된 중
정을 말한다.

파팅 라인[영 *Parting line*]「분할선」이
라고도 한다. 성형한 제품의 표면에서 흔히
볼 수 있는 자형(雌型)과 웅형(雄型)의 맞춤
부분의 형자욱을 말한다. 금형(金型)의 개폐,
성형 제품의 꺼내기 및 외관 등을 고려해서
설계한다.

파풍(破風)→게이블→페디먼트

파피루스 기둥(柱)[영 *Papyrus column*]
건축 용어. 고대 이집트 건축에 쓰여진 원주
로서 파피루스(紙草)를 모티브*로 하여 주신
(柱身) 및 주두*(柱頭)를 형성한 것. 꽃망울

을 모방한 것(참고 그림 左, papyrus clustered bud column)과 꽃을 모방한 것(참고 그림 右, papyrus flower column)이 있다. 모두가 주신은 초반(礎盤)에서부터 가늘어지거나 주두와 주신의 경계에는 띠 모양의 장식이 있다(예컨대 룩소르*의 아몬 신전).

파피에 콜레(프 *Papier collé*)→콜라주

파형 모양(波形模樣)[영 *Wave pattern*] 공예 용어. 옛부터 사용되어 온 모양의 일종으로 파도와 같은 굴곡이 있는 곡선으로 되어 있다. 도기의 장식 등에 쓰여졌다.

파히어(Michael *Pacher* 1435?~1498년)→목조각(木彫刻)

팍투라[라 *Factura*] 영어의 facture, 독일어는 Faktur에 해당한다. 「만드는 것」, 「형성」, 「구성」, 「제조」의 뜻으로서, 가공에 의해 생기는 재료의 외형적 변화 또는 표면처리를 말한다. 바우하우스* 이래 디자인의 기초 훈련으로서 각종의 재료에 대한 팍투라의 창작 및 발견이 행하여지고 있다.

팍튀르[프 *Facture*] 회화 기법의 용어. 화포 위에 발라지는 그림물감의 층 및 그 붙는 법과 구조를 말한다. 기법상 이것이 확고한가 아닌가에 따라서 작품의 감상이나 보존 효과에 크게 영향을 미친다.

판[회 *Pan*] 그리스 신화 중의 삼림, 목축, 수렵의 신(神). 이마에 뿔이 있고 온 몸에 털이 많으며 다리와 꼬리는 산양 모양을 하고 있다. 목인(牧人)의 음악을 관장하며 사람으로 하여금 때때로 원인 불명의 공포(panic)를 느끼게 한다고 한다.

판금(板金)→금속 공예

판도라[회 *Pandora*] 그리스 신화 중의 미녀. 신화 중의 인류 최초의 여성으로, 프로메테우스*가 천계(天界)의 불을 훔쳐 낸 것을 보고 분노한 제우스가 판도라를 시켜 인류의 죄고(罪苦)를 가득 넣은 상자(Pandora's box)를 인류에게 내렸는데, 이것을 받는 에피메테우스(Epimetheus)가 급히 상자의 뚜껑을 열자 모든 질병과 모든 재앙의 영(靈)이 튀어나오고 급히 닫는 바람에 희망(希望)만이 유일하게 남았다고 한다.

판지(板紙)[영 *Paper board*] 넓판지와 같은 두꺼운 종이의 총칭으로서 특히 두꺼운 종이를 벗기거나 떠맞추거나 발라 맞추어서 만든다. 일반적으로 후지(厚紙)라든가 마분지라고도 한다. KP(크래프트 펄프), SP(亞黃酸 펄프), GP(碎木 펄프), 파포(破布), 고지(古紙), 짚 펄프 등을 원료로 한다. 제본용 판지, 상자용 판지, 황색 마분지, 다색 마분지, 마닐라 마분지*, 골판지* 등이 있다.

판테온(팡테옹)[라 *Pantheon*, 프 *Panthéon*] 1) 고대 로마 최대의 돔*(dome) 건축(돔의 직경 39.5m). 균형잡힌 미와 대담한 기술에 의해 이 건물은 로마 건축사상 불후의 명작으로 손꼽히고 있다. 아그리파*가 기원전 27년 로마에 처음 창건하였는데, 그것은 벼락을 맞아 불에 타 없어졌다. 120년경 후에 하드리아누스 황제(*Hadriauns*, 재위 117~138년)애 의해 그 부지에 재건된 것이 오늘날에 남아 있는 판테온이다. 로마 신전 중에서도 보존 상태가 가장 좋다. 원형 본당의 직경은 43.2m인데, 천정의 높이도 이와 같다. 본당의 북쪽 입구에는 코린트식 기둥을 전면에 8개 세운 현관랑(玄關廊)이 있다. 이 랑(廊)은 세 기둥 사이의 안길이가 있고 전면의 제3기둥과 제6기둥의 뒤쪽에도 각각 2개의 주열(柱列)이 덧붙여져 있다. 이 현관랑 이외의 건물 외부에는 장식이 없다. 건물 내부의 두꺼운 벽에는 벽감(壁龕)이 7개 마련되어 있다. 채광은 둥근 지붕의 중앙에 터놓은 원형 천창(직경 9m)에 의존한다. 판테온은 7세기 초엽에 그 소유권이 교황의 손으로 넘어가 그리스도교의 성당이 되었다(609년 후부터 순교자들을 기념해서 S. M. ad Martyres라 불리어졌으며 후에 다시 S. Maria Rotonda로 개칭되었음). 오늘날에는 국가적인 인물들의 묘소로 쓰이고 있는데, 라파엘로*를 비롯한 유명한 인물들과 근대의 이탈리아 제왕도 여기에 매장되어 있다. 2) 프랑스 파리의 팡테옹(Pan-

théon) 은 수플로*의 설계에 의해 1764년 기공되었고 돔*은 그가 죽은 후인 1781년에 완성되었다. 이 부지의 구교회당은 성 제네비에브(Ste. Genēvīere)를 모셔 놓은 곳이다. 팡테옹은 종종 목욕탕으로 쓰여졌으나 그후 재차 신성한 건물로 간주되었고 마침내는 저명한 프랑스인을 위한 묘소로 쓰이게 되었다.

판하(版下)[영 **Copy**] 인쇄 제판하기 위해 원화나 그림문자를 색깔 수만큼 백과 흑으로 정확히 그려서 나누어 놓은 것이나 활자 및 사진 식자에 의한 문자조(組)의 청쇄(淸刷) 등 직접 제판의 원고가 되는 것.

판화(版畫)[독 **Tafalmalerei**] 판자에 그린 그림. 소형으로는 널판지 대신에 동판(銅版)에 그려진 것도 있다. 판화란 특히 벽화*와 같은 일정한 장소를 점하는 회화와는 구별해서 쓰여지는 말이다. 따라서 통례로 캔버스*에 그려진 그림도 이에 포함된다. 템페라화*나 유화*의 기법도 이에 적용된다. 판화의 역사는 고대 미라 초상*에서부터 시작되어 비잔틴 미술*의 이콘*에 의해 계속되었다. 중세의 서유럽 미술에서는 판화가 우선 첫째로 제단화로서 다루어졌는데, 그 눈부신 융성은 14세기의 중엽부터 시작되었다. 북유럽에서의 판화는 회화 발전의 진정한 담당자로 되었었다. 한편 이탈리아에서는 벽화가 판화와 어깨를 나란히 하면서 발전하였다. 그리고 15세기 중엽 그 후로부터 북이탈리아 특히 베네치아에서 처음으로 틀에 팽팽히 쳐놓은 캔버스가 나무판자를 대신하여 사용되기 시작했다. 그런데 이탈리아의 다른 지방에서는 북유럽과 마찬가지로 16세기까지에도 일반적으로 목판에 그렸다. 그리고 17세기가 되어서도 나무판자는 적어도 캔버스와 마찬가지로 종종 쓰여지고 있었다. 후자는 보통 대형 그림에, 전자는 소형 그림에 사용되었다. 캔버스의 사용이 점점 압도적으로 쓰이게 된 시대는 19세기 이후부터이다. →목판화(木版畫) →동판화(銅版畫) →석판화(石版畫)

팔기에르 Jean Alexandre Joseph Falguiere 1831년에 출생한 프랑스의 조각가. 그림도 그렸으나 조각가로서 더 유명하다. 주프로아의 제자. 운동감을 나타낸 작품 및 역사적 인물을 나름대로 해석하여 제작한 초상 조각 등을 득의로 하였다. 만년의 작품에는 대체로 볼 것이 적다. 1900년 사망.

팔라디오 Andrea Palladio 이탈리아 후기 르네상스의 대표적 건축가. 1508년 비첸차(Vicenza)에서 출생한 그는 주로 출생지와 베네치아에서 활동하였다. 특히 그는ㆍ비트루비우스*와 알베르티*의 저서를 깊이 연구하여 고대 로마의 건축법을 그 시대의 요소와 조화시키려고 노력하였다. 따라서 그는 르네상스*의 매너리즘* 시대에 활동한 건축가로서 로마 건축에서 영향을 받아 로마적인 장중한 위엄과 북부 이탈리아의 독특한 개방성과 자유로운 감각을 취하여 자기 작품의 기본적 성격으로 만들었다. 비첸차에서의 대표적 작품은 개방적인 2층의 주랑을 둘러싼 이른바 《바질리카 팔라디아나(Basilica Palladiana)》(1549년 이후), 고대의 반원형 야외 극장을 실내에 재현한 《올림피코(Olympico) 극장》(1584년)을 비롯하여 《바르바르노(Barbarno) 궁전》(1570년), 베네치아의 《발마라나 저택》(1556～1566년), 《롯지아 델 카피타니오》(1571년), 비첸차 부근의 《빌라 로톤다(원형의 별장)》(1550년 이후) 등이다. 베네치아의 《산 조르조 마조레(S. Giorgio Maggiore)(1565년 이후)》, 《일 레덴토레(Il Redentore)》(1577년 이후) 등도 유명하다. 어느것이나 벽면 구성에 고대의 오더*나 편개주(片蓋柱, Pilaster)를 구사하였고 고전적인 우아함과 긴장감에 넘친 작품들이다. 17～18세기의 네덜란드나 영국에 미친 영향은 크다. 저서로 《건축 4서(Quattro libridell' architettura)》(1570년)가 있다. 1580년 사망.

팔라초 두칼레[이 **Palazzo Ducale, Venezia**] 베네치아 총독 관저. 옛 저택은 814년에 건립된 것이지만 현존하는 것은 화재 후에 재건된 것이다. 현존한 건물의 가장 오랜 부분은 운하쪽의 남쪽 정면과 후기 고딕*, 제1층은 굵은 원주에 얹히는 첨두형의 아케이드*, 제2층은 기둥 사이를 반으로 가른 간격의 좁은 아케이드, 세부 및 난간은 풍부한 고딕 고형(固形) 및 문양, 제3층은 창문이 적은 마름모꼴 문양을 전면에 깐 벽면, 서쪽의 정면도 같은 형식의 반복(1424～1438년). 내정(內庭: 안마당)은 베네치아풍의 르네상스 형식. 내부는 르네상스 및 바로크* 시대의 수많은 명화로 호화롭게 장식되어 있다.

팔라초 리카르디→팔라초 메디치-리카르디

팔라초 메디치—리카르디[이 *Palazzo Medici — Riccardi*] 1444년에 착공되어 1460년경에 완공된 피렌체에 있는 건축물로서, 메디치가*(家)의 코시모 일 베키오의 명을 받고 미켈로조*가 설계 및 완공하였다. 3층 건물로서, 각 층은 외형이 다음과 같이 뚜렷하게 구별되고 있다. 즉 1층의 겉면은 울퉁불퉁하며 투박한 돌로 쌓은 조면(粗面)의 석조이며, 2층은 러스티케이션*의 맞춤새가 있는 고운 면의 석재를 쌓은 것이고, 3층의 표면은 맞춤새가 없다. 또 그 평면은 그리스 주거(住居)의 형식과 같이 중정(中庭)을 중심으로 각 방(室)이 설치되어 있고 건물의 정상에는 로마 신전을 연상케 하는 불쑥 나온 코니스*가 덮개같이 얹혀 있다. 오늘날 이 팔라초 안에는 메디치가의 콜렉션을 진열해 놓은 메디치 미술관과 고촐리*의 벽화로 장식된 예배당이 있고, 그 밖에 르네상스부터 근대까지의 미술품이 수장되어 있다. 팔라초 리카르디 또는 팔라초 메디치라고도 불리어진다.

팔라 (라 *Palatium*)→궁전

팔레트[영 *Palette*] 회화용 도구. 그림물감을 늘어놓고 거기서 서로 섞어 색깔을 정리하기 위해 만든 판. 휴대용과 화실용이 있는데, 모두 엄지 손가락을 넣는 구멍이 나 있다.

팔레트 나이프→나이프

팔리시 Bernard *Palissy* 프랑스 르네상스의 도공(陶工)이며 유리 화공(畫工). 1510?년 페리고드(Périgord)의 라샤펠 비롱(La Chapelle Biron)에서 출생한 그는 이탈리아의 도기에 자극되어 1539년부터 10여년간에 걸쳐 제도술(製陶術)을 열심히 연구하여 마침내 독특한 기술 및 양식에 도달하였다. 뱀, 개구리, 도마뱀, 새우, 물고기, 패각류 또는 양치류(羊齒類), 식물의 잎 등 동식물의 모습 그대로를 부조풍으로 배치하여 선명한 색깔의 유약*을 발라 미려(美麗)한 효과를 내고 있다. 종교 전쟁 당시 위그노(Huguenot)—16~18세기 프랑스에 있어서의 칼빈파(Calivn 派) 신교도(新敎徒)의 총칭—교도였기 때문에 종종 뜻하지 않은 위기를 당하기도 했으나 그때마다 왕후나 귀족의 보호에 의해 구출되었고 1567년부터는 파리의 튀를리궁 내에 마련된 공방에서 생활하였다. 그러다가 1589년에는 마침내 체포되어 이듬해인 1590년 파리의 바스티유(Bastille) 감옥에서 사망하였다. 화학, 농학,

지질, 제도술 등에 관한 저작도 전해지고 있다.

팔마 Jacopo Negretti *Palma* 통칭은 *Palma Recchio*. 이탈리아의 화가. 1480?년 베르가모(Bergamo) 부근의 세리날타(Serinalta)에서 출생한 그는 조반니 벨리니(→벨리니 3)의 제자라고 일컬어진다. 조르조네*, 티치아노*와 함께 전성기 르네상스 베네치아파에 있어서 가장 중요한 화가 중의 한 사람이다. 깊은 정신성의 표현보다도 화려한 색채로써 감각적, 현세적인 미를 추구하였다. 조용하고 평화로운 전원의 정경과 다소 무표정하지만 아름다운 금발의 풍만한 베네치아 부인들을 표현한 작품 중에는 걸작이 많다. 주요작은 《아담과 이브》(독일 브라운시바이히 미술관) 베네치아의 산타 마리아 포르모사 성당 제단화인 《성 바르바라와 성 세바스티아노 및 성 안토니오》와 《세 자매》, 《비너스》(드레스덴 국립회화관), 《산타 콘베르사치오네*》(루브르 미술관), 《삼왕 예배》(밀라노의 브레라 미술관) 등이다. 1528년 사망.

팔메트[프, 독 *Palmette*] 부채꼴로 펴진 잎처럼 된 장식 모양. 수직의 모양을 취하는 종려(棕櫚) 잎과 흡사하다. 높게 뻗은 중앙의 잎 양쪽에 높이를 줄인 잎이 대칭을 이루면서 늘어져 있다. 그리스—로마 미술에 널리 쓰여진 이 장식 무늬는 로마네스크* 미술에도 종종 나타나 있다.

팜플렛[영 *Pamphlet*] 가철(假綴)한 작은 책자. 두서너 페이지에서부터 수십 페이지에 이르는 것까지 있으며 크기는 B5, A5, B6판의 것이 많다. 광고용 팜플렛은 상품의 삽화를 넣어 아이디어를 하나의 스토리로 해서 설명하는 것이 보통이다. 상업용 카탈로그*나 하우스 오건*도 주로 팜플렛의 형식을 취한다. 팜플렛은 표지 디자인의 어필 효과가 매우 크다.

팝 아트[*Pop art*] 포퓰러 아트(popular art)의 준말로서, 대중적 예술의 뜻도 있으나 반예술이라 일컬어져 종래의 예술의 개념에 반하는 것. 다다이즘*의 영향이 크지만 다시 일상성, 비속성(卑俗性)을 가하고 있다.

팡탱라투르 Ignace Henri jean Theodore *Fantin Latour* 프랑스의 화가. 1836년 그로노블(Grenoble)에서 출생한 그는 아버지의 가르침으로 기초를 닦은 뒤 1851년 파리로 나

와 미술학원에 다녔고 또 루브르 미술관에 출
입하면서 특히 티치아노* 및 베로네제*의 작
품을 모사*하면서 연구하였다. 1854년 미술학
교에 입학한 후부터 쿠르베*, 마네* 등과 서
로 알게 되었다. 1861년 살롱*에 첫 입선하였
고 1870년 및 1878년에는 수상도 하였으며 1879
년에는 프랑스 최고의 훈장인 레종 도뇌에르
(Legion d'honneur) 훈장을 받았다. 작품은
두 가지 주된 부류로 나눌 수 있다. 즉 초상을
중심으로 하는 초상군(肖像群)과 초화(草花)
의 작품들이다. 전자에 속하는 유명한 작품에
는 《들라크루아* 예찬》(1864년)과 《바티니요
르의 아틀리에》(1870년) 등으로서 양쪽 모두
파리의 인상파 미술관에 소장되어 있다. 이것
들은 희미한 빛에 누그러지는 깊은 명암에 의
한 사실적인 작품이며 초화의 작품들은 그의
미묘한 색채와 숙련된 수법을 보여 주고 있다.
파스텔화*나 석판화도 그렸다. 1904년 사망.

패널[영 **Pannel**] 1) 건축 용어. 벽, 천장,
문짝, 유리창 등의 틀 속에 에워싸인 판자 2)
회화 용어. 그림을 그리는 판 또는 타블로*가
그려져 있는 판자 3) 디자인 용어. 종이를 바
르기 위한 틀짜기의 판자. 또는 포스터* 등을
게시하는 장소 4) 시장 조사 용어. 조사 대상
의 특정 그룹을 선정, 고정하여 구매 동기 등
을 연속 조사하는 것을 패널 조사라고 하며
조사의 대상이 되는 그룹을 패널 또는 주리
(jury)라고 한다.

패럴랙스[영 **Parallax**] 2안(眼) 리플렉
스 카메라(reflex camera) 및 거리계(距離計)
카메라에서는 파인더(finder)의 시계(視界)
와 촬영 렌즈의 시계와의 오차를 말하며 흔히
「시차(視差)」로 번역된다. 패럴랙스는 근거
리일수록 커지므로 각종 교정 방식이 고안되
고 있다.

패키지[영 **Packaging**] 「포장(包裝)」을
말한다. 물품의 상품 가치를 높임과 동시에
그것을 보호하기 위해 적절한 재료나 용기 등
을 상품에 시도하는 기술 및 시도한 상태를
말한다. 상품에 따라서 용기와 겉상자로 되는
것. 통조림류와 같이 용기가 포장의 목적을
겸한 것. 담배 상자와 같이 겉상자와 용기의
기능을 겸한 것 등이 있다. 또 용기와 레벨로
나누어 생각할 수도 있다. 패키지는 ① 내용물
을 보호한다. ② 경쟁 상품과 선명히 구별될
수 있도록 한다. ③ 디스플레이* 효과를 지닌

다. ④ 구매력을 자극한다. ⑤ 사용에 편리를
준다. ⑥ 수송과 스토크에 적합하도록 한다.
⑦ 경제적이다. ⑧ 조형미를 갖는 것 등의 여
러 점을 만족시킬 수 있는 것이 아니면 안된
다. 따라서 패키지 디자이너는 디자인함에 있
어서 그 상품에 대한 생산자의 의도를 충분히
듣고 상품의 성격이나 특징, 제조법, 판매 방
법 등을 잘 이해하여 패키지의 목적을 확인하
고 나아가서는 상품에 대한 소비자층의 기호,
경제 능력, 점두에 놓여지는 경우의 조건, 타
회사의 동종 상품의 디자인 등에 대하여 충분
한 조사와 연구를 한 뒤에 색채, 재료, 형태,
기능, 상표, 상품명 표시 방법 등의 구체적 처
리를 진행하여 디자인을 완성한다.

패킹[영 **Packing**] 「짐꾸리기」, 「포장」의
뜻이다. 물품을 용기에 넣거나 묶음으로써 그
내용물을 고정시켜서 주로 수송 중에 외부에
서 일어나는 장해로부터 보호하여 수송에 적
합한 형체로 하는 것. 공업 포장(industrial
packing)이라고도 한다.

패턴[영 **Pattern**] 1) 기물, 천, 종이 등을
장식할 경우 흔히 모양이나 무늬를 만드는데,
그 모양이나 무늬의 단위가 되는 도형 혹은
문양(文樣)을 패턴이라고 한다. 일반적으로
는 형(型), 견본, 모형, 모양, 무늬의 모두를
패턴이라 한다. 복장의 형 견본, 무늬견본을
모은 견본첩은 패턴 북(pattern book)이라 일
컬어지며 패턴 숍(pattern shop)은 모형 제작
소를 의미한다. 물방울 모양(polkadots)의 물
방울(dots)은 원형의 도형 단위에서 이것이
바둑판의 눈과 같이 배치되면 물방울 무늬가
된다고 생각하는 것이 디자인적인 해석이다.
또 그리스의 건축에는 아칸더스*의 패턴(무
늬 또는 문양)이 띠모양으로 장식되어 있다.
2) 주물용(鑄物用) 목형(木型)의 뜻. 3) 인쇄
용어로서는 모형(母型) 또는 부형(父型)을
조각기로 조각할 때 원형으로서 사용되는 문
자판을 패턴이라고 한다.

패스턴 Sir Joseph Paxton 1803년 영국의
브라이언에서 출생한 풍경 정원가(庭園家)로
서, 식물에 관한 저서도 발표하였으나 1851년
런던의 만국 박람회를 기념하여 철골(鐵骨)
과 유리로 된 진열관(陳列館)을 설계하였다.
그 중 두번째 설계안이 1854년에 실시되어 수
정궁*(水晶官)이라는 이름이 붙었는데, 이는
근대 초기 공학 건축의 기념이 되었다. 1865

년 사망.

팬시 타이프[영 *Fancy type*] 도안화된
활자. 도안식 조판에 쓰여지는 것으로서 서체
의 종류가 많다.→레터링

팽창색(膨脹色)**과 수축색**(收縮色)[영 *Ex-*
pansive color & contractile color] 배색의
경우 팽창해 보이는 색을 팽창색, 수축되어
보이는 색을 수축색이라고 한다. 일반적으로
난색계(暖色系)는 팽창하고 한색계(寒色系)
는 수축되어 보이며 또 밝은 색은 어두운 색
보다 팽창하여 보인다.→색→난색과 한색

퍼니처[영 *Furniture*, 프 *Meuble*, 독 ***Möbel***
] 영어의 〈퍼니처〉는 프랑스어의 fourniture
(지급품, 공급품)에서 전환된 말이며 독일어
의 〈뫼벨〉은 프랑스의 〈뫼블〉에서 유래된 말
이다. 그리고 Meuble은 라틴어의 moveo(움
직이다)가 어원이다. 일반적으로 퍼니처 즉
가구(家具)의 뜻은 고정적인 가옥에 대하여
움직일 수 있는 도구 또는 방을 장비(裝備)
하는(furnish) 것으로 풀이된다. 가구의 기본
적 기능은 인간 활동을 보조하는 것으로, 건
축(특히 주택의 경우)의 기능은 가구에 의하
여 비로소 완전히 달성되며 건축보다는 인간
에게 직접적으로 관여하여 건축과 인간 활동
의 접촉점에 위치한다고 하겠다. 〈움직일 수
있는 것〉이라는 것이 가구가 갖는 중요한 특
성의 하나라는 것도 여기에서 유래한다. 일반
적으로 가구는 ① 직접 인체를 지지해 주는
그룹(의자류·침대류) ② 작업의 보조적 역
활을 하는 그룹(책상·식탁·공작대 등) ③
물품의 정리 수납을 담당하는 그룹(옷장·책
장·찬장 등)으로 크게 구별된다. ① 의 그룹
은 인체의 모양과 크기 및 동작의 크기에 따
라 강하게 규정되고 ③ 의 그룹은 수납 물품
의 종류, 수량, 수납 방식 등이 디자인 규정의
주요소가 되는데, 인체와의 관계도 중요한 것
은 말할 것도 없다. 개인의 생활권에 사용되
는 가구는 의복과 마찬가지로 사용자의 개성
이나 특정한 사정 및 요구에 좌우되지만 공공
생활권 내의 가구 예컨대 학교, 도서관, 회사,
공장 등의 가구는 표준형의 인체를 기준으로
하여 디자인된다. 단일 기능에 대한 단일 가
구 또는 단능 가구(單能家具)는 가구 디자인
의 기본이며 제품(상품)도 이 종류의 것이 많
다. 그러나 용도가 두 가지 이상인 다능 가구
(多能家具, multi-purpose furniture)도 품종

에 따라 상당히 요구되고 있다. 옛날에는 궤
짝(chest)이 걸상으로 대신 사용된 예가 있으
며 근대의 것으로는 소파―베드(sofa-bed)가
그 한 예이다. 또 접었다 폈다하는 가구(folding
furniture) 중에는 옛부터 걸상, 탁자, 침대 등
이 있었고 구조상으로도 여러 가지 고안되어
있다. 테이블의 판(板)도 필요에 따라 늘릴
수 있는 신장(伸長) 테이블(extending table)
도 역시 오래 전부터 있었다. 근대에 이르러
서는 공간의 능률적 다각적 사용, 경제성, 이
동과 수송상의 편리 및 생산 방식(특히 기계
생산과 대량 생산) 등의 요구에 따라 단위 가
구(unit furniture), 조합 가구(sectional fur-
niture), 분해식(knock-down system), 부분
조립식(prefab system)의 가구가 널리 제작
사용되고 있다. 또 가동적(可動的) 가구(mo-
vable furniture) 외에 건축의 한 부분으로 만
들어진 빌트―인 퍼니처(built-in furniture)
가 있는데, 이들 대부분은 수납을 목적으로
한 것들이다. 옥외용 가구, 예컨대 정원 가구
(garden furniture)도 비바람 등에 견딜 수 있
는 재료의 사용과 끝마무리를 요하는 점을 제
외하면 원리적으로는 일반 가구와 별 차이가
없다. 아동용 가구는 일반적으로 완구의 성격
을 갖도록 디자인되는 것이 보통이다. 이발용
의자 및 치과 치료대 등은 손님에게는 의자의
구실을 하지만 시술자에게는 작업대가 되는
특수한 가구이다. 여객선은 이동하는 빌딩,
비행기는 나는 방, 자동차는 달리는 방, 스
쿠터나 오토바이는 달리는 가구라고 할 수 있
으며, 어느 것이나 가구 디자인의 원리에 따
라야 할 요소를 많이 지니고 있다. 동일 형식
의 가구를 많이 요구하는 공공적 가구에 대해
서는 치수의 표준화 및 재료상의 규격화가 문
제점으로 지적되는데, 중류 계급을 위한 가구
로서는 특히 값이 싸고 능률적이며 근대성을
잃지 않는 디자인상의 연구가 필요하다. 이른
바 값싼 가구(low cost furniture)가 그것이다.
가구의 주요 재료는 옛부터 목재(潤葉樹材)
였으나 근대에는 목재의 처리 가공 기술의 혁
명과 접착제의 진보로 가구 디자인은 현저하
게 발달하였다. 미와 함께 강관(鋼管), 플라스
틱, 와이어 및 기타의 새로운 재료가 도입되
어 최근의 가구 디자인은 발전의 가능성을 풍
부하게 보여 주고 있다.

퍼니처(家具)**의 역사**[영 ***History of furni-***

파르테논『신전』(그리스)

파리 근대미술관 1818년

프라도 국립미술관 (스페인) 1819년

팔라초 메디치─리카르디 (피렌체)1460년

피렌체(도시 전경)

Feuerbach

Flaxman

Fouquet

Friedrich

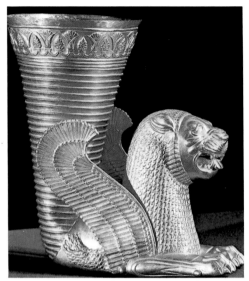

페르시아 미술 『황금제 각배』 5~3세기

프레스코 『고대의 3미신』(폼페이) 1세기경

폼페이 『부부상』 79년 이전

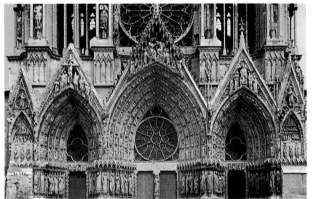

파사드 『랭스 대성당(서편)』 1225년

Fry

Poussin

Perugino

Piazzetta

풍속화 브뤼겔『농민의 혼례』1567년

폼페이『거리의 악사(모자이크화)』B.C 100년경

피에타 미켈란젤로 1499년

피에타 피옴보 1515년

Picasso

Piranesi

Pissarro, Camille

Pollock

파스텔화 리오타르드『자화상』1749년

포비슴 블라맹크『붉은 나무가 있는 풍경』1906~07년

포비슴 루오『매춘부』1906년

포비슴 마티스『생의 기쁨』1905~06년

포비슴 마티스『흰 깃털의 모자』1919년

포비슴 마티스『붉은 바지의 오달리스크』1922년

표 5

표현주의 뭉크『마돈나』1895년

표현주의 쉴레『포옹』1917년

표현주의 호호『3인의 가장인물』1922년

표현주의 베크만『밤』1918~19년

팝아트 다인『자연환경에 놓여진 물건』1973년

팝아트 존스『붉은 라텍스』1973년

팝아트 존스『무제』1972년

팝아트 로젠퀴스트『프라맹고 캡슐』1970년

팝아트 키타이『철도가 바다와 갈라지는 장소』1963년

팝아트 웨셀만『그레이트 아메리칸 누드 No. 14』1961년

푸생 『계단의 성모』 1648년

파르미지노 『긴 목의 성모』 1535년

파티니르 『이집트로의 피난』 연대미상

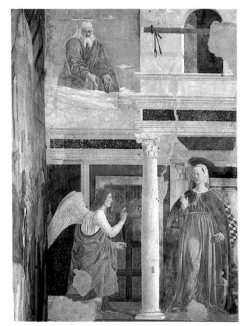

프란체스카 『수태고지』 1452~64년

폰토르모 『이집트의 요셉』 1515년

페루지노『막달라 마리아』1469～1500년

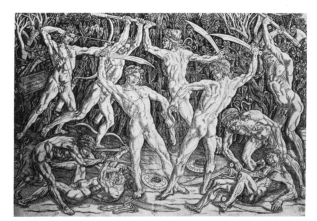

폴라이우올로『10인의 발가벗은 사나이들의 싸움(판화)』1475년

피사로『설교단』(피사 성당) 1260년

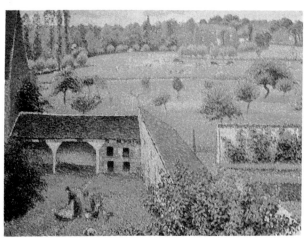

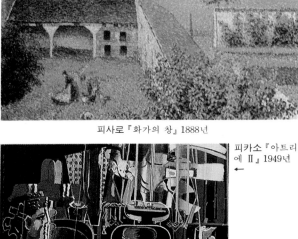

피사로『화가의 창』1888년

피카소『아트리
에 Ⅱ』1949년
←

→
피아체타『여자
점장이』1740년

ture] 가구는 건축과 마찬가지로 매우 긴 역사를 가지고 있다. 이 점에서 디자인의 대상으로서의 가구는 19세기 이후에 생긴 새로운 대상 즉 재봉틀, 전화기, 자동차, 카메라, 타이프라이터 및 그 밖의 다른 기초 지식, 특히 가구의 역사적 발전에 대한 이해가 필요하다. 고대 이집트를 비롯하여 서아시아 여러 나라에서는 이미 수많은 예를 볼 수 있는데, 당시 지배 계급들의 호화로운 가구가 다소 현존하고 있다. 서민층에서는 소박한 가구가 사용되었고 그 종류도 적었을 것으로 추측된다. 이집트에서는 장인(匠人)이 간소한 걸상과 작업용 대(台)를 사용하였음을 벽화 등에 그려져 있는 그림을 통해 알 수 있다. 왕후의 가구는 실용성보다 권위를 나타내기 위해 기교 및 색채가 풍부하게 쓰여졌다. 재료는 대부분 목재였고 의자는 4각 걸상, 등을 기댈 수 있는 의자 및 ×자 다리를 ×자형으로 접는 의자도 있었다. 아시리아의 옥좌(玉座)는 청동 의자였다. 청동 가구는 로마에서도 즐겨 사용되었다. 그리스에서는 C 자형으로 다리가 구부러진 경쾌한 의자(klismos)가 널리 사용되었다. 침대나 식탁의 종류도 그리스 것은 일반적으로 경쾌한 것이었지만 로마의 가구는 다소 중후하며 거창하게 조각한 대리석 탁자가 그 좋은 예이다. 중세의 가구는 성당 건축과 함께 발달하여 주교(主教)의 좌석(Cathedra)— 성당(Cathedral;→카테르랄)의 이름이 여기에서 나왔다— 은 특히 위엄있는 형식을 취하였고 설교대나 신자용의 의자들은 건축 양식을 반영한 의장으로 제작되었다. 궤짝이나 선반류는 교회뿐만 아니라 일반 가정에서도 중요한 가구로 사용되었다. 당시 의자는 한 집안의 어른용으로 비치될 정도였고 대개는 궤짝이 의자로 사용되었다. 그리고 중세기를 통해서 처음으로 주요 재료인 목재(특히 참나무)에 쇠붙이가 사용되었다. 이러한 쇠붙이의 사용은 시대의 흐름에 따라 구조법과 공작법도 진보되어 찬장은 물론 의자에도 응용되었다. 또 중세 초기부터는 톱 등의 용구가 발달하여 가구 제작에 이용되었는데, 이것은 오늘날에도 북유럽이나 서유럽의 농촌에서는 사용되고 있다. 르네상스 시대에 이르러서는 가구는 건축 양식과 발을 맞추어 조각을 시도한 중후한 것이 많이 나타났는데, 건축 양식의 추이(推移)와 동조하면서 점차적으로 독자적인 양식을 갖추어 나타났다. 예를 들면 영국에서는 사용 재료에 따라 오크(Oak) 시대, 월넛(Walnut) 시대, 마호가니(Mahogany) 시대, 새틴 우드(Satin wood) 시대로 구별할 수 있다. 이를 다시 세분하면 엘리자베스 양식*, 재커비언 양식(*Jacobean* Style), 찰스 2세 양식(*Charles* Ⅱ Style), 앤 여왕 양식(Queen *Anne* Style)(월넛 시대), 치펜데일 양식*(마호가니 시대), 헤플화이트 양식*과 아담 형제* 양식(Robert & James *Adam* Style), 세라톤 양식(Sheraton Style)(새틴 우드 시대)이다. 영국의 가구는 양식면에서 프랑스의 영향을 강하게 받았는데, 재커비던 양식은 루이 13세(*Louis* XⅢ) 양식 및 루이 14세 양식*에 대응하고 치펜데일 양식은 루이 15세 양식* 및 로코코*의 양식에, 아담 형제의 양식은 앙피르* 양식에 대응한다. 17세기에 네덜란드가 동양 진출을 시도한 결과 중국의 가구 제작 수법이 네덜란드가 동양 진출을 시도한 결과 중국의 가구 제작 수법이 네덜란드를 통하여 영국에 들어가 앤 여왕 양식과 같은 옻칠한 캐비닛과 묘각(猫脚, cabriol leg) 및 치펜데일의 중국 취향의 가구를 낳았다. 또 이 무렵부터 조각은 다소 후퇴하여 인타르시어*와 같은 평면 장식이 나타났다. 각종 금속이나 뿔 종류를 사용한 지극히 세심한 불 가구*는 그 정점을 이룬다고 할 수 있다. 미국에서는 18세기 초까지 실용을 위주로 한 소박한 콜로니얼 스타일*의 가구를 낳았는데, 이 무렵부터 네덜란드의 가구 양식이나 영국의 앤 여왕 양식이 함께 들어 왔다. 그 이후 대체로 영국 경향이 지배되어 런던에서 이주한 가구사(家具師)가 높이 평가되었다. 19세기의 유럽에서는 수요의 확대에 따라 각종 기성 양식이 재멋대로 재현되거나 절충되어 양식적으로는 저속해졌지만 점차 기계 가공이 도입되어 근대 가구·혁신의 전야로 돌입하고 있었다. 1840년경 빈의 토네트(Michael *Thonet*)가 너도밤나무 목재를 사용한 곡목*(曲目) 의자를 제작하여 과거의 양식을 떠난 새로운 포름*을 구하는 동시에 대량 생산 체제를 갖춘 것이 그 한 예이다. 19세기 말에 이르러서는 모리스*의 공예 운동을 계기로 가구도 근대성을 획득하여 아르 누보*나 제체시온(→분리파*) 운동이 마침내 신선한 스타일을 제시하는 바가 되었다. 20세기에 들어와 새로운 재료와 가공

기술의 진보가 현저하여 그에 따라 대량 생산 방식에 대한 적응을 꾀하고 디자인을 과학적 기초 위에 올려 놓고 그 합리성을 높이는 태도가 일반화되었다. 그리고 제2차 대전 후에는 바우하우스* 운동이 계기가 되어 가구의 디자인은 크게 전환하였다. 건축의 구조 방식인 캔틸레버*를 의자 구조에 적용한다든지 강철 파이프를 사용한 것 등은 그 표현의 하나이다. 이 시기에 브로이어*가 제작한 파이프 의자에서 보여준 독창성은 높이 평가된다. 또 미스 반 델 로에*, 그로피우스* 등의 기여도 크며 특히 로에*의 강관 가구(鋼管家具)는 현재도 그 우수성이 높이 평가되고 있다. 단위 가구에 공헌한 슈스터*, 슈넥 및 디크만 등도 일찌기 가구 디자인의 발전에 큰 역할을 하였다. 프랑스의 르 코르뷔제* 및 페리앙*도 곡목이나 강관, 경금속에 의한 새로운 디자인을 개척하였고 핀란드의 알토*는 합판*사용의 개척자로서 가구 공예에 새로운 국면을 열어 놓았다. 제2차 대전 후에는 특히 미국이 디자인의 주도권을 쥐고 전시 공업(戰時工業)에 의한 재료와 기술로 혁신적인 디자인을 개발하여 가구의 질과 형태를 바꾸어 놓았다. 특히 의자의 복잡한 더블 거브의 인체를 받쳐주는 면의 형성은 이른바 오르개닉 디자인*으로서 임즈*, 사리넨 등의 이름을 빛내 주었다. 가구 재료로서의 목재는 솔리드 우드(solid wood)나 벤드 우드(bend wood)에서 플라이 우드(ply wood)에 의한 성형(成形) 합판이나 라미네이티드 우드(laminated wood)에 이르는 이들 가공 기술의 진전은 새로운 디자인 분야를 확대시켜 주었는데, 이와 더불어 접착제의 발달도 크게 공헌하고 있다. 성형 기술의 진보는 플라스틱 모드(plastic mould)를 거쳐 셀(shell)의 자유로운 곡면(曲面)을 가능케 했다. 또 금속 재료에 있어서도 강관은 철봉(iron rod)이나 철사(iron wire)와 교체되고 있다. 이와 같이 재료와 기술이 디자인을 변화시킴과 동시에 생활 양식의 전환 또한 새로운 디자인을 낳게 하였다. 특히 전후의 주택 사정과 기타에 의한 생활의 합리화 운동은 생활에 Informal service를 도입했는데, 이것은 결과적으로 합리적 가구의 디자인을 발전케 하였다. flexible mordern의 디자인도 그 표현의 한 예이다. 또 빌트－인 퍼니처(→퍼니처)도 아직 발전할 여지가 많으며 월 행깅

(wall-hanging)의 선반도 〈선반류는 놓는것〉이라는 개념을 탈피한 디자인을 구성하고 있다. 가변식(可變式) 가구나 조립식 가구, 분해 가구는 형식적으로는 옛부터 있었지만 오늘날의 합리주의 사회와 합치하여 더욱 보편화되고 있다. 이상과 같은 근대적, 전진적 방향을 취하는 현대 가구(mordern furniture)와 병행하여 유럽에서는 양식 가구(period furniture)의 수요가 여전히 상당하여 그 생산은 끊이지 않고 있으며 또 가구의 역사에 관한 저서의 출판도 왕성하다.

퍼블리시티[영 *Publicity*, 프 *Publicité*] 「선전 광고」, 「주지(周知) 광고」라고 번역할 수 있다. 뉴스나 견해 등의 사실을 공중에게 알려서 뜻한 바의 행동이나 태도를 유도하여 움직이는 것을 목적으로 하는 광고 활동. 반드시 영리만을 위하는 것 외에 공적인 입장에서도 행하여진다. 민간 회사의 광고 활동의 경우도 직접 구매욕을 자극하지 않고 또 목적도 노골적으로 표시하지 않으며 외형상으로는 사실의 보도라는 형식을 취한다. 신문 및 잡지에서도 유로 광고로는 하지 않고 목적도 노골적으로 밝히지 않으며 기사 속에서 회사나 상점을 언급시키는 식의 광고 활동을 말한다.

퍼블릭 릴레이션스[영 *Public relations*] 흔히 생략해서 쓰는 PR을 말한다. 경영의 한 기능이며 자기의 정책 및 행위를 사회의 이익과 합치시켜 사회의 이해와 동의를 구하는 계획을 실시하는 것. 사업에 대하여 대중이 바람직한 느낌과 좋은 평가를 가지도록 언론과 행동으로써 작용함과 동시에 대중의 적극적 행동을 기대하는 것이다. 또 대중과의 양호 관계(good public relations)를 맺는 의미도 있다. PR 전달에는 주주에 대한 것, 종업원에 대한 것, 고객에 대한 것, 일반 대중에 대한 것 등으로 구별된다. 그 형태의 가장 중요한 것으로 PR 광고가 있으며 유료의 광고 지면(紙面), 기타를 사용해서 행하여지는 관념 전달이다. 일반에 대한 광고는 직접 제품을 판매하기 위한 광고가 아니라 회사의 경영 방침의 아이디어를 알리는 것이다. PR의 수단 방법으로서는 신문이나 잡지에 대한 기사 제공이나 기관지, 팜플렛*, 리플렛*(전단 광고), 포스터* 등의 인쇄물, 공장 견학 및 영화 등이 있다.

퍼스펙티브(영 · 프 *Perspective*)→원근법

퍼티[영 *Putty*] 건축 재료. 산화석(酸化錫) 또는 탄산 석회를 아마인유 같은 건성유로 이긴 연한 물질. 공기 중에서는 시일이 지남에 따라 굳어지므로 이 성질을 이용하여 창유리의 정착, 판자의 도장(塗裝), 철관(鐵管)의 연결 등에 사용되고 있다. 백(白) 퍼티, 적(赤) 퍼티, 특수 퍼티 등이 있다.

퍼트[*PERT*] Program Evaluation and Review Technique의 준말. 수학자 C. E. 클라크에 의해 발표된 공정 관리 수법. 프로젝트의 진행 과정에서 생기는 불확징 요인, 설계 변경 등의 변경 요인 등에 대한 대응을 용이하게 하는 것을 목적으로 한 수법이다. 과학적 논리성을 기반으로 하여 전체적 견지에서 스케줄을 통제하는 것이 가능하며 건설 관계, 연구 개발, 보전 계획, 구매, 광고 계획, 신제품의 생산 계획, 마케팅 프로그램, 안전문제 등 많은 분야에 이용된다.

퍼펜디큘러 스타일[영 *Perpendicular style*] 영국 후기 고딕 건축 양식 수직식. 14세기 후반부터 15세기에 걸쳐 유행하였다. 영국 초기 르네상스(16세기)의 이탈리아식 건축 양식에 선행되었던 것으로, 상승하는 수직선을 강조하는 것이 특색이다. 이 스타일의 특이한 부분은 특히 개구부(開口部)의 트레이서리* 이며 이 외에 버트레스*, 부벽(扶壁) 등에도 발전되어 평활한 벽면에 수직선이 명료하게 나타나도록 만들어져 있다. 세부적으로 설명하면, 구조가 발전함에 따라 창이 매우 커지며 *따라서 이 큰 창을 미적으로 잘 처리하기 위해 중간 홈대(Transom)와 문설주(Mullion) 등으로 구획하고 특히 뮬리온*으로 수직선이 강조되었으며 앞 시대에 비하여 그 수도 많아 복잡한 느낌을 준다. 구조면으로 볼 때 네이브*의 아케이드*는 높아지고 아일(aisle)의 지붕은 평탄하게 되었으며 트리포리움*은 없어져서 클리어스토리(clerestory)가 커졌다. 이 형식의 대표적인 본보기는 웨스트민스터(Westminster) 성당*의 헨리 7세 예배당을 손꼽을 수 있다.

펄빈[영 *Pulvin, Stitt-block*, 프 *Dosseret*] 건축 용어. 「부주두(副柱頭)」라 번역한다. 비잔틴* 건축에서는 아치* 혹은 궁륭* 하단과 주두 사이에 놓여진 역사다리형 돌의 박대(迫臺).

페네옹(Félix *Fénéon*)→타시슴

페넬로페[희 *Penelope*] 그리스 신화 중 오뒤세우스(→율리시즈)의 처. 남편이 24년 동안 트로야에 원정해 있던 중 많은 왕자들로부터 청혼을 받았으나 끝끝내 물리치고 정절을 지켰다.

페니키아 미술[영 *Phoenician art*] 페니키아는 시리아 지중해 연안 일대 지방의 고대 이름이다. 주민 및 페니키아인은 셈족(Sam族)에 속하며 기원전 14세기에 이미 그들 자신의 글자를 갖고 있었다. 이 글자는 그리스 문자의 모태가 되었던 것으로서 페니키아인의 가장 중요한 문화적 유산이라 할 수 있다. 그들은 많은 해안 도시 국가를 만들었는데, 그 주된 도시를 열거하면 우가리트(Ugarit)─현재의 라스 샤므라(Rās Shamra), 비블로스(Byblos)─현재의 즈베일(Jbeil), 시돈(Sidon)─현재의 사이다(Saidā), 티로스(Tyras)─현재의 수르(Sur), 베르토스(Berytos)─현재의 베이루트(Beirūt) 등이다. 페니키아 미술은 이집트나 에게' 미술* 혹은 아시리아나 후기 히타이트 미술* 등으로부터 여러 가지 영향을 받아 발전하였다. 기원전 제3─천년기에는 비블로스의 이집트식 신전 유지(遺址)에서 이집트왕의 봉납품 외에 이 지방에서 만들어졌다고 생각되는 소조각상을 비롯하여 돌항아리, 토기류 등이 발견되었다. 제2─천년기에는 이집트 미술과 아울러 에게 문명의 감화가 현저하였다는 것을 알 수 있게 한다. 기원전 14세기경에는 우가리트 및 그 외항(外港) 미네 엘 베다가 당시 크게 번영했음을 보여 주는 주택, 분묘, 창고 등이 발굴되고 있다. 당시의 공예품으로서 훌륭한 예는 풍요의 여신상을 부조한 상아 상자의 뚜껑이나 정밀한 모양을 새긴 금으로 만든 공기(公器)(양쪽 모두 루브르 미술관 소장) 등이다. 기원전 13세기의 유품으로서 특히 중요한 것은 비블로스에서 출토된 아히람 왕(Ahiram 王)의 석관(베이루트 미술관)이다. 그 뚜껑 및 측면에 조각되어 있는 부조는 이집트와 아시리아의 두 양식과 시리아 양식과의 혼합을 보여 주고 있다. 또 이 석관에는 옛부터 알려져 있는 가장 오래된 페니키아 문자가 새겨져 있다. 기원전 12세기경부터는 새로이 시돈 및 티로스가 전성기에 들어갔다. 이들은 해외 상관(海外商館)이나 식민지를 건설할 만큼 번영하였

다. 기원전 10세기에는 헤브라이인(Hebrai 人) 솔로몬 왕의 궁전 및 성당 조영에 페니키아의 건축가가 동원되었었다. 제1-천년기에 속하는 유품중에서도 주된 것은 석관 및 앞 시대에도 왕성하게 만들어졌던 정교한 상아 세공품이다. 기원전 8세기에서 6세기에 걸쳐서는 이집트 미술*에 상당한 영향을 주었으며 동시에 페니키아인은 그리스 문화로부터 감화를 받아 마침내 그리스- 페니키아 양식(Graeca -Phoenician style)을 만들어 내었다.

페단티즘(영 *Pedantism*)→아카데미즘

페디먼트[영 *Pediment*] 건축 용어. 파풍(破風), 박공(博供). 1) 고전 건축에서 대표적인 것은 엔테블레추어*의 상부에 위치하며 수평의 코니스*와 두 개의 경사진 코니스에 의해 둘러싸인 삼각형의 벽 부분. 페디먼트의 내부를 팀파눔*이라고 부르는데, 대체로 조각의 군상으로 장식되는 경우가 많다. 2) 출입구 또는 창문 상부의 장식으로 쓰여진 둥글거나 삼각형으로 된 건축 구조물. 또 코니스의 부분이 각진 곳에서 구부러지거나 꺾여져 있을 경우에는 꺾임 박공이라 한다.

페레이라 Irene Rice *Pereira* 1907에 출생한 근대 미국의 추상주의* 화가. 작풍은 몬드리안*풍(風)의 기하학적 구성을 보여 주고 있다. 특히 사용 재질에 깊은 관심을 갖고 공부한 결과 유리나 양지에 유채(油彩)하거나 금속 등과 같은 얇은 틈이 있는 재질을 사용하고 있다. 대표작으로서 《흰선(白線)》(1942년, 뉴욕 근대 미술관) 등이 있다.

페로 Claude *Perrault* 1613년 프랑스 파리에서 출생한 건축가. 시인이며 문학가인 샤를르 페로(Charles *perrault*, 1628~1703년)의 형이기도 한 그는 처음에는 의사였으나 비투르비우스*를 연구하여 건축가로 전환하였다. 루브르*궁 동쪽 파사드*(1667~1674년)의 설계자로서 유명한데, 그는 그 파사드를 베르니니*의 바로크 양식과는 반대되는 힘찬 고전 형식으로 설계하였다. 또 건축 이론가로서 상당한 지식을 겸비하였던 그는 1673년에 비투르비우스의 저서를 불어판으로 간행하였다. 1688년 사망.

페로프 Vasily Grigorievtch *Perov* 1832년에 출생한 러시아의 화가. 1850~60년대의 사상적 리얼리즘*에 영향을 준 러시아 풍자화의 창시자인 페도토프(Paver Andleevitch *Fedo-*

tov, 1816~1852년)의 제자. 생활적 리얼리즘의 정신으로 풍속화를 그린 이동파*의 화가. 부농(富農), 승려(僧侶)의 생활을 폭로적인 이야기나 풍자적으로 묘사하여 1860년대 나로드니키(노 *Nardniki*)의 사상을 반영하였으나 점차 반동기(反動期)에는 후퇴하여 중간적인 풍속화로 변하였다. 초상화도 제작하였다. 1882년 사망.

페루지노 Pietro *Pergino* 본명은 Pietro *Vannucci* 1446?년에 출생한 이탈리아의 화가. 15세기 움브리아파*의 대표자였으며 또 라파엘로*의 스승이었던 그는 치타 델라 피에베(Citta della pieve) 출신으로 페루지아(perugia), 피렌체, 로마 등지에서 주로 활동하였다. 처음에는 페루지아에서 피오렌초 디 로렌초(Fiorenzo di *Lorenzo*, 1445?~1521년)에게 사사하였으며 후에 피렌체로 나와 베로키오*의 문하에 들어가 수학하였다. 레오나르도 다 빈치*와 동문으로서 두 사람의 성격은 매우 달랐지만 여러 가지 점에서 레오나르도의 영향을 많이 받았다. 그리고 레오나르도와 마찬가지로 유화의 기법을 연구하여 깊이있고 아름다운 색을 표현하여 명성을 떨쳤다. 우아하고 차분한 종교적 정서 표현에 뛰어났으며 또 풍경화에 있어서도 표현 기법이 교묘하였던 바 그에 의한 정서깊은 배경은 매우 효과적이다. 여기에는 특히 레오나르도의 영향이 현저히 엿보이고 있다. 1493년부터 1497년에 걸쳐서는 그의 감미로운 〈성모자상〉의 연작을 이탈리아 각지로 보냈다. 그리하여 1500년 무렵에는 로마의 은행가 아고스티노키지에 의해 〈이탈리아 최고의 화가〉라는 칭송을 받았으며 자신의 명성을 흐리게 했던 제자 라파엘로는 그 무렵에 페루지노의 화실에 들어왔다. 주요작은 1481년 보티첼리*, 기를란다이요*, 로셀리*, 등과 함께 로마의 시스티나 예배당*의 벽면 장식에 참가하여 그린 벽화 《하늘 나라의 열쇠를 받은 성 베드로》(1482년)를 비롯하여 피렌체의 산타 마리아 막다레나 디 파치(옛날의 치스테르첸제 수도원, 지금은 무제오 페루지노)의 벽화, 《대천사 미카엘》(1499년, 런던 내셔널 갤러리),《그리스도의 책형(磔刑)》(1496년) 《옥좌의 성모》(1496~1499년, 프랑스 콩데 미술관), 《피에타》(피렌체, 우피치 미술관), 《그리스도의 승천》(프랑스, 리용 미술관),《아기 그리스도를 예배하는 성모(마돈나

델 사코)》(1500년경, 피렌체, 피티 미술관)등
이다. 1523년 사망.

페루치 Baldassare *Peruzzi* 1481년 이탈리
아 시에나에서 출생한 건축가이며 화가. 1536
년 로마에서 사망. 1503년 로마에 이주하여
대건축가 브라만테*의 제자겸 협력자가 되었
고 또 라파엘로*와도 절친하게 지냈다. 로마
이외에서는 시에나, 볼로냐에서 제작에 종사
하였다. 건축가로서는 산 피에트로 성당*의
건설에도 참가하였지만 그의 가장 대표적인
건축은 로마의 팔라초 마시미(별칭은 아레
코로네)(1535년)이다. 화가로서는 핀투리키
오*, 라파엘로*의 영향을 받아 서사적(敍事的)
인 벽화 및 타블로*를 그렸다. 그 중에서도 로
마의 성 오노푸리오 성당에 있는 《성모대관
(聖母戴冠)》이 특히 유명하다.

페뤼트[프·영 *Ferrule*] 철사 또는 금속
제의 강모(剛毛)로 붓을 축(붓자루)에다가
고정시키는데 쓰는 물건. 꼭지쇠.

페르가몬 미술관[영 *Pergamonmuseum*]
1830년에 창립된 독일 베를린에 있는 이 미술
관은 소아시아의 페르가몬 신전과 그 제단(
→페르가몬 제단) 건축을 이 미술관 안에 복
원하여 소장하고 있는데서 붙여진 명칭인데,
오늘날의 정식 명칭은 〈베를린 국립 미술관
〉이다. 제2차 대전 이전에는 이곳이 베를린
국립 박물관의 본관이었으나 현재는 동서로
분단되어 있기 때문에 서부는 베를린 달렘 미
술관, 동부는 페르가몬 미술관이 각각 그 본
관으로 되어 있다. 따라서 옛 베를린 국립 미
술관의 주요한 소장품은 대부분이 동부에 있
고 그 중에서도 서아시아, 이집트, 초기 그리
스도교 및 비잔틴 관계의 것은 주로 동부의
국립 박물관이 소장하고 있다.

**페르가몬 제단(祭壇)[영 *Pergamene altar*
]** 소아시아의 페르가몬(pergamon)왕 에우
메네스 2세(*Eumenes* Ⅱ, 재위 기원전 197~159
년)가 로마와 동맹을 맺고 함께 시리아를 타
파한 사실을 기념하기 위해 기원전 180~160
년경에 걸쳐 건조된 제우스를 모시는 대제단.
본래의 건축은 붕괴되었으나 이를 재구축한
것을 보면 37.70 m×34.60 m 의 기초대(基礎台)
에 긴 열의 중앙이 계단에 의해 잠식되고 대
(台)위의 주위는 이오니아식 열주로 둘러싸인
주랑(柱廊)으로 된다. 이 기초대의 주위에는
장려한 후부조(厚浮彫)가 시도되어 있는데,

그 높이는 2.30 m 이고 길이는 130 m 이 이른다.
주제는 〈신들과 거인들의 투쟁〉이며 동요와
격정의 표출을 특색으로 하는 페르가몬파* 조
각의 대표작들이다. 1875년경 독일인이 발굴
하여 지금은 베를린 미술관에 그 일부분인 서
쪽 전면(前面) 전체가 복원되어 있다.

페르가몬파(派)[영 *Pergamene school*]
그리스 미술의 한 파. 페르가몬(pergamon)은
알렉산드로스 대왕의 후계자들 시대의 수도
로서 소아시아 연안에 위치해 있었다. 헬레니
스틱 조각의 강력한 한 파로서 이 도시에서
번성하였다.

페르골라[독 *Pergola*] 건축 용어. 뜰이나
평평한 지붕 위에다 목재를 종횡으로 얽어 놓
고 등(藤)과 같은 덩굴지는 나뭇줄기로 그것
을 덮도록 만든 장치.

페르메크 Constant *Permeke* 1886년 벨기
에 안트워프에서 출생한 화가. 1952년 오스텐
드에서 사망. 데르빈에게 사사하였다. 제1차
대전에 참전했다가 부상으로 후송되었다. 벨
기에 표현주의*의 중심 화가로서 농부나 어부
등의 생활을 무거운 암색(暗色)으로 묘사하
였다.

페르세우스[희 *Perseus*] 그리스 신화 중
의 영웅. 제우스*의 아들이며 메듀사*를 죽이
고 안드로메다(*Andromeda*)를 구출하여 그녀
와 결혼하였다.

페르세포네[희 *Persephoné*] 로마 이름으
로는 프로세르피나(라 *Proserpina*). 그리스 신
화 중의 생성 및 번식의 여신(女神)이며 명부
(冥府)의 여왕인 하이데스(*Haidés*)의 꾐에
빠져 명부에 들어 반년씩 명계(明界)와 명계
(冥界)를 드나들었다. 예술상으로는 식물의
횡사소생(橫死蘇生)의 표상(表象)으로 등장
한다.

페르세폴리스(*Persepolis*)→페르시아 미술
페르시아 미술[영 *Persian art*] 다리우스
1세(*Darius* Ⅰ)를 시조로 하는 아카이메네스
왕조(*Achamenes* 王朝, 기원전 558~330년)
시대 (이란의 옛 제국)의 궁정 미술을 말하지
만 넓은 의미에서는 파르티아 제국(*Parthia*
帝國, 기원전 3세기~기원후 3세기)의 미술
및 사산 왕조(*Sasan* 王朝, 226~642년)시대의
미술도 포함한다. *1)* 아카이메네스 왕조 미술
에 대해서는 페르시아 제국의 창립자 키루스
(*Cyrus*, 재위 기원전 558~529년)의 수도 파사

르가다이(Pasargadai)의 궁전이나 분묘의 유지(遺址), 다리우스(다레이오스) 1세(재위 기원전 521~485년) 및 그의 아들 크세르크세스 1세(*Xerxes* Ⅰ, 재위 기원전 519?~465년)가 세운 페르세폴리스(persepolis, 다리우스 이래의 수도)의 여러 궁전 유구(遺構)와 거기에서 발견된 유품에 의해 그 개관이 얻어진다. 건축은 절석(切石) 쌓기와 가늘고 긴 기둥을 늘어 놓은 다주실(多柱室)을 특색으로 한다. 건물의 기단이나 입구쪽 기둥 등에는 여러 가지의 부조*가 시도되어 있고 현관에는 아시리아 미술* 전래의 유익 수거상(有翼獸巨像)이 놓여져 있었다. 세부 형식에 있어서 특히 원주의 세로 홈(영 fluting)(단 파사르가다이의 분묘 건축에서는 세로 홈을 파지 않은 평활한 원주가 쓰여졌다)이나 주두(柱頭), 초반(礎盤)의 형식에서는 이오니아 미술*이 반영되어 있다. 그러나 복식 주두(複式柱頭)(주두와 주두와의 사이에 복잡한 장식 부분을 마련한 것)와 같은 페르시아 예술가들만이 지닌 뛰어난 조형 감각에 뿌리박은 것도 만들어 냈다. 또한 다리우스의 수사 궁전(Susa 宮殿)에서는 스핑크스*, 사자, 그리핀(영 Griffin: 독수리의 머리, 날개, 발톱에 사자의 몸을 가진 괴수, 숨은 보물을 지킨다고 함), 사수(射手)의 행렬 등을 소재로 한 채유연화부조(採油煉瓦浮彫)로서 벽면을 장식하였다. 공예에서는 특히 금은 세공술에 뛰어난 주조(鑄造), 임보스트 워크, 상감*(象嵌) 등 모든 기법을 자유로이 도입하여 응용하였다. 2) 파르티아 미술. 파르티아는 페르시아 왕 다리우스 1세 밑에서 하나의 주(州)로 발전하였고 후에 알렉산도로스 대왕에게 정복되었다가 그의 사망 후에는 시리아에 속하였다. 안티오코스 테오스(Antiochos *Theos*) 때 독립하여 기원전 250년 이란계(Iran 係) 유목민 출신의 아르사케스(*Arsakes*) 밑에서 파르티아 제국─중국의 사료(史料)에 〈안식(安息)〉이라고 기록된 나라─이 수립되었다. 파르티아는 동서 양 세계의 중간에 위치하여 〈실크 로드*(silk road)〉를 통하는 무역의 이득권을 독점하여 점차 번영하면서 나중에는 유프라테스 강변에 이르기까지 영토를 확장하였지만 226년 사산 왕조의 아르다시르 1세(*Ardashir* Ⅰ)의 공격을 받아 멸망함에 따라 481년간 계속된 파르티아의 이란 지배는 끝나버렸다. 파르티아의 동

서를 잇는 지리적 위치 관계 때문에 알 수 있듯이 파르티아 미술은 혼합 미술이다. 더구나 여기서는 그리스적 요소가 오리엔트의 요소를 능가하고 있다. 헬레니즘(→그리스 미술5) 문화의 영향이 매우 강했기 때문이다. 이 시대의 미술 유품은 많지 않다. 파르티아 건축은 메소포타미아 지방의 아슈르(Ashur) 및 하트라(Hatra)의 궁전 유적을 미루어 보아 알 수 있을 뿐이다. 후자는 주위를 성벽으로 둘러싼 궁전으로서 벽면은 절석(切石)을 쌓아 만들었고 병열된 일곱 개의 방(室)에는 모두 궁륭* 지붕을 얹어 놓고 있다. 세부의 장식에서는 그리스식 형식이 우세하다. 출입구의 상연(上緣) 등을 장식한 부조는 회반죽을 재료로 하고 있다. 3) 사산 왕조 미술. 226년 아르다시르(*Ardashir*)는 파르티아의 아르케사스 왕조를 멸망시키고 고대 페르시아의 영광을 부흥하는 사산 왕조의 시대를 열었다. 4세기 동안에 걸쳐 서아시아에 위세를 떨쳤던 사산 왕조도 마침내 641년에 신흥 이슬람 세력의 아라비아인에게 멸망하였다. 사산 왕조의 수도였던 크테시폰(Ktesiphon)과 피루자바드(Fīrūzābād) 등에는 대궁전의 유구(遺構)가 있는데, 특히 구형 또는 정방형 방에 대롱형 궁륭 또는 돔*을 얹은 건축 구조가 주목을 끈다. 재료는 절석, 벽돌, 회반죽 등이다. 사산의 건축은 일반적으로 로마 계통에 속하는 것이라 하지만 반드시 그렇다고만 할 수는 없다. 그 근저에는 고대 페르시아 및 아시리아 건축이 있고 또 국민 고유의 취미가 가해져 있어서 일종의 특유한 양식을 형성하고 있다. 참된 환조(丸彫) 조각은 그 유품이 없지만 벼랑에 새겨 놓은 호화 장대한 기념 부조는 페르세폴리스 근처의 낙시 이 루스탐(Naksch i Rustam) 및 타크 이 부스탄(Tak i Bustan) 등에 여러 개 잔존하고 있다. 쿠테시폰에서 발견된 유품 중에도 회반죽의 장식 부조가 있다. 공예품은 고도의 발달된 기술로 만들어진 것들인데, 이란 민족 천성의 장식적 재능이 여기에 유감없이 발휘되어 있다. 특히 현존하는 금세공 및 염직 중에는 귀중한 작품들이 많다. 염직의 모티브*로서는 기마수렵도, 성수(聖樹), 조수(鳥獸), 당초(唐草) 등 다양하며, 더우기 깊은 상징성을 내포하고 있다. 정교한 장신구, 젬마*, 인장(印章) 등도 있다. 후기 사산 왕조 미술에는 인도 미술에 포함되

는 어떤 종류의 영향이 있었음을 뚜렷이 알 수 있다. 사산 왕조 미술은 많은 점에서 이슬람 미술에 계승되었을 뿐만 아니라 나아가서는 남러시아, 중앙아시아 및 당(唐)나라를 거쳐 극동으로까지 그 영향을 끼쳤다.

페리스틸리움[러 *Peristylium*] 건축 용어. 그리스어 페리스틸리온(peristylion)에서 유래한 것이며 영어형은 페리스타일(peristyle)이다. 열주로 둘러싸인 안마당 또는 중정(中庭)을 일컫는 말이며 이는 고대 그리스 및 로마의 주거지에 대체로 채용되었었다. 오늘날 폼페이*에 다수의 예가 잔존하고 있다.

페리앙 Charlotte **Perriand** 1902년에 출생한 현대 프랑스의 우수한 여성 디자이너. 1920년대말 르 코르뷔제*의 아틀리에*에서 기능적인 금속 기구에 관해 연구하여 르 코르뷔제와 협동으로 표준형의 창작에 성공하였다. 그 중에서도 특히 곡목*(曲木), 강관(鋼管), 경금속 등의 가구에서 새로운 면을 열어 놓았다.

페리프테로스[희 *Peripteros*] 그리스 신전의 한 형식인 단열 주주당(單列周柱堂). 디프테로스*(二重列柱堂)와 달리 일열(一列)의 기둥이 당 주위 전체를 둘러싸는 것. 파르테논*이 그 대표적인 예이다→신전(神殿)

페브스너 Nikolaus **Pevsner** 1902년 독일에서 출생한 영국 학자. 케임브리지 대학의 미술사 교수로서 영국 미술의 권위자인 그는 한편으로 영국의 대표적인 건축 잡지《Architectural Review》의 편집 멤버이며 기고자(寄稿者)로서도 널리 알려져 있다. 그는 또 독일에서 미술과 건축의 역사를 배우고 5년간 드레스덴 갤러리의 스탭으로 근무하였으며 이어서 괴팅겐 대학의 강사로 옮겨가서는 영국 미술사를 더욱 깊이 연구하였다. 많은 저서 중에서 건축 관계로는《An Outline of European Architecture》(1942년) 및《Pioneers of Modern Design》(1949년) 등이 있는데, 특히 후자는 근대 건축사 연구의 수준을 높인 것으로서 매우 유명하다.

페스툰[영 *Festoon*] 꽃줄 장식. 꽃, 잎, 리본 등을 길게 이어 양 끝을 질러 놓은 장식을 말한다.

페이스트[영 *Paste*] 밀가루로 만든 풀. 풀처럼 물컹물컹한 상태의 것을 〈페이스트 모양〉이라 한다.

페이싱[영 *Facing*] 외부 장식. 제품의 외부 마무리. 특히 상품의 겉포장을 말하는 수도 있다. 자동차의 디자인에서는 내부의 시트나 표시판 등의 디자인을 내장(interior finish)이라 하는데 대해 외부의 형태나 새료, 색채 등의 디자인을 외장(外裝) 즉 페이싱이라 한다. 한편 건축에서는 마무리 치장的 면이나 겉단장을 지칭하는 말로 쓰인다.

페이자즈 에로이크[프 *Paysage héroïque*] 일종의 풍경화로서, 웅대한 자연 풍경에 신화 속의 신이나 영웅 등의 점경(點景) 인물을 배치한 것. 대표적인 예는 17세기의 푸생*, 클로드-로랭*. 19세기에는 특히 고산준악(高山峻嶽)을 다룬 모뉴멘탈한 풍경화를 말하게 되었다. 범신론적(汎神論的)인 회화의 좋은 주제.

페이퍼 스컬퍼처[영 *Paper sculpture*, 독 *Papierplastik*] 조형 용어. 종이의 원형을 살려서 가위나 작은 칼 기타의 가공 기구와 풀, 클립(clip) 기타 접합제를 써서 입체물을 만드는 기술 또는 그 작품을 말한다. 진흙처럼 녹인 종이(이른바 종이 찰흙)을 쓰는 방법은 지소(紙塑)라고 하는데, 이것과는 그 의도와 수법을 달리하고 있다. 보통은 도장*(塗裝)하지 않은 종이 그대로를 사용하며 조형의 기초 학습에서 흔히 다루어진다. 1935년 전후의 서구에서 일시 유행을 보였는데 상업 미술 분야 특히 쇼 윈도*나 포스터 원고에 왕성하게 이용되었다. 전후 각국에서 다시 다루어지고 있다. 종이 특유의 탄력성과 청결감을 살려 신선한 표현을 찾는 경향이 많다.

페인팅 나이프→나이프

페텐코퍼식(*Pettenkofer* 式)→수복(修復)

페트롤[프 *Essence de pétrole*] 〈에상스 드 페트롤〉의 약칭. 유화용 물감을 녹이는 기름의 일종으로 석유를 정제한 것. 휘발성이 있고 변질이 적어 테레빈유*보다 우수하다. 특히 밑칠한 물감을 밀착시키는데 적당하므로 밑칠에 많이 쓰인다.

페흐시타인 Max **Pechstein** 독일의 화가. 1881년 작센 지방의 츠비카우(Zwickau)에서 출생. 드레스덴의 미술학교에서 배웠다. 브뤼케* 그룹의 일원이며 후에는 〈신 분리파(독 Neue-Sezession)〉의 창시자가 되었다. 1914년 남양(南洋)으로 여행하였고 1919년 부터 베를린에 정착했다. 1937년 나치스에 의해 이

른바 퇴폐 예술*가의 한 사람으로 낙인적혀 탄압을 받았으나 제2차 대전 후에는 베를린의 미술학교 교수로 제직하였다. 그는 키르히너*, 헤켈*등과 함께 〈구상적 표현파〉라 불리어지는 작가이다. 대상을 단순화시킴과 동시에 그 표출 가치를 높이고 있지만 누구나 자연의 모양을 똑똑히 인식할 수 있다. 색채가 강렬한 것이 특징이다. 1953년 사망.

펜덴티브(영 **Pendentive**)→돔

펜둘럼[영 **Pendulum**] 「흔들이(振子)」의 뜻. 조형의 기법으로서는 흔들이식으로 선회(旋回) 또는 반복 운동을 하는 점광원(點光源)에 의해 그려지는 규칙적인 연속 곡선의 궤적 사진을 말한다. 펜둘럼 도형을 만들려면 암실 내에서 상부를 2갈래로 한 Y자형의 실로 매단 흔들이에 소형 전구를 매달아 놓고 밑에서 카메라로 장시간 노광 촬영(露光撮影)을 한다. 카메라에 의한 것을 펜둘럼 포토라고 한다. 펜둘럼 도형에는 기계적 장치의 펜화(pen 畫)에 의한 것도 있다.

펜슬 드로잉→스케치

펜텔리콘(**Pentelikon**) 대리석→대리석(大理石)

펜화(畫)[영 **Pen-drawing**] 펜과 잉크를 써서 그리는 회화로, 중세 초기부터 현대까지 행하여지고 있다. 다른 소묘에 비하여 선이 용이하게 지워지지 않으며 농담에 풍부한 변화가 있다는 것이 특징이다. 펜촉은 깃털펜, 갈대, 금속제의 것이 있고 잉크는 보통 세피아*, 먹물, 제도용 잉크 등이 쓰여진다.

펠로폰네소스파(派)[영 **Peloponnesian school**] 그리스 조각의 한 파. 펠로폰네소스는 도리스인(人)의 지배를 받았던 지방으로서 도리스 미술의 발전에 중요한 역할을 담당했었다. 아르고스* 및 시키온의 두 도시가 이 파의 중심지였다.

펠치히 Hans **Poelzig** 1869년 독일 베를린에서 출생한 건축가. 베를린 대학교 공대를 졸업하고 1900년부터 1916년까지는 폴란드의 브로츨라우(Breslau)시 예술 대학에서 교편을 잡았고, 1916년부터 1920년까지는 드레스덴시 건축 기사로 근무하였으며 1920년 이후에는 베를린에 정주하고 공대 교수로서 후진 지도에 열중하였다. 1936년에는 터키 이스탐불의 건설에 초빙되어 갔으나 곧 병사(病死)하였다(그의 대를 이은 건축가는 타우트*).

펠치히는 1919년 이후 많은 작품을 가졌다. 한편으로는 포젠(Posen)이나 루방에 있는 공장 건축에와 같이 공학적 측면을 중시한 것도 있으나 다른 한편으로는 지나친 주관(主觀) 강조의 이상(理想)으로 인한 로망주의*적인 정서 표현에 힘을 쏟았다. 1919년(제1차 대전 직후) 극계(劇界)의 혁신자 라인하르트(Max Reinhardt, 1873~1943년)의 뜻을 받아들여 베를린에다가 3천여명을 수용할 수 있는 대극장(大劇場)을 설계, 표현주의* 건축의 선구자가 되었다. 이것을 일생의 대연작(大連作) 잘츠부르크의 축전(祝典) 극장으로 발전하여 환상에 가득찬 작품을 보여 줌으로써 타우트*와 쌍벽을 이루었다. 만년에는 베를린 방송국이나 프랑크푸르트 암 마인의·I.G. 총사(總社) 등과 같은 대건축에서 처럼 큰 곡면(曲面)을 구성하는 개성적인 강함을 보여 주었다. 1936년 사망.

편개주(片蓋柱)[영 **Pilaster**] 건축 용어. 벽면에서 다소 돌출한 단면구형(斷面矩形)의 기둥. 흔히 원주*와 마찬가지로 초반*(礎盤), 주신(柱身), 주두*(柱頭)로 형성된다. 주로 고전주의* 양식의 건축에서 쓰이며, 벽면의 구획 및 개구부*의 틀짜기로서 가장 중요한 요소가 된다.

편조 공예(編組工藝)[영 **Binding craft**] 죽재(竹材)를 주로 하여 등나무, 으름덩굴, 버드나무, 부들, 보릿짚을 재료로 한다. 편조 공예는 이들 재료가 많은 아시아에서 발달하여 특히 중국, 동남아시아, 일본, 한국이 우수하다. 편조 기술은 기계화가 곤란하기 때문에 공업적 양산에 알맞지 않으나 그 실용성과 재질이나 손공작의 매력은 높이 평가된다. 가구, 깔개, 발 기타 각종 생활 용구에 쓰여지며 근대 디자인에 새로운 감각을 주고 있다.

편집광적 비판활동(偏執狂的批判活動)[영 **Paranoic critical activity**] 달리*에 의해 제창된 쉬르레알리슴*의 한 방법론. 그의 말에 따르면 농담의 연상(連想)과 설명이 비판적으로 조직되어 객관화된 것에 기초를 두는 비합리적 지식으로서의 순간적인 자발적 방법을 말한다.

편집 미술(編輯美術)[**Editorial art**] 서적, 잡지, 팜플렛* 등의 출판물에서 사진, 그림, 활자 등에 의해 이루어진 편집을 겸한 디자인으로서 출판물이 시각화됨에 따라서 한

층 더 중시되어 오고 있다.

평요판(平凹版)[영 *Offset-deep process*]
인쇄 용어. 평판 제판법에서 인쇄 잉크가 묻
는 부분을 요각(凹刻)하고 이것을 평판식(오
프셋 인쇄)에 인쇄하는 것. 선화(線畫)나 사
진과 같은 농담조(濃淡調)의 것에도 제판할
수가 있으며 충분한 색의 강도가 나온다. 또
아연판에 비해 내구력이 강하다.→인쇄

평형(平衡)→밸런스

포디움[라 *Podium*] 건축 용어. 1) 건물
의 넓게 설치한 높은 마루나 대(臺). 2) 에트
루리아(→에트루리아 미술) 및 로마 신전에
설치된 기초로 늘어놓는 요석(腰石) 및 요적
(腰積). 3) 그리스 건축에서는 페르가몬 제단
*과 같은 단(壇)을 지칭하는 말로 쓰인다.

포디움 신전(神殿)[독 *Podiumtempel*]
높은 대(腰石·腰積) 위에 세운 신전. 주요면
(일반적으로 앞면)에만 계단을 만들어 놓았
다. 에트루리아 및 로마 고유의 신전 형식.→
에트루리아 미술.

포룸[라 *Forum*] 복수형(複數形)은 포라
(fora). 고대 로마 도시의 상업 거래 시장 또
는 재판, 정치 등의 중심지이며 또 공공의 집
회소로 쓰여진 대광장을 말한다. 수도 로마에
는 이와 같은 목적을 위해 마련된 포룸이 여
러 개 있었다. 특히 〈포룸 로마누스〉에는 연
단, 청사, 법정 등 중요한 건조물도 있었다.

포르스 누벨[영 *Groupe Forces Nouveles*
] 현대 프랑스의 미술 단체. 앙블로*, 자노,
라스느, 페르랑, 로네, 탈−코아* 등이 시대의
불안과 근대 회화의 정체(停滯)을 느끼고,
이즘(ism) 범람에 저항하여 질서를 파괴하는
것보다도 전통 속에서 질서를 배우고 새로운
힘으로써 질서있는 조형의 힘을 다시 일으키
기 위해 1935년에 〈포리스 누벨(새로운 힘)〉
이라 스스로 명명하였다. 1938년 《새로운 세
대》라 개명 했다가 1941년 다시 《새로운 힘》
이라 이름짓고 〈프랑스 전통 청년 화가〉*의
그룹으로 발전, 계승되었다.

포르탈[영 *Portal*] 건축 용어. 정면 현관.
건물의 주현관으로서 종종 조각과 결부되어
풍부히 장식된다. 고대에는 기둥의 상부에 수
평의 문웃설주(楣) 또는 반원 아치를 가설하
는 단순한 형식이 취하여졌으나 고딕*의 교회
당에서는 서쪽 정면은 보통 3~5 부분으로 나
누어진다. 출입구의 양쪽 측면은 비스듬히 절

단되고 상부의 아키보르트*(拱帶)에 연결되
어 팀파눔*과 함께 조각을 위한 주요한 장소
로 된다. 또 첨두 아치의 사용에 수반하여 종
종 식파풍(蝕破風)이 마련되게 되어 파사드
*의 상승감이 강조되게 된다.

포르투나[라 *Fortuna*] 로마 신화 중 운
명(運命)의 여신. 그리스 신화의 튀케*와 동
일. 인간의 행복 및 불행을 관장하는데 풍요
의 상징으로서 과실, 꽃, 곡식 등을 산양의 뿔
에 얹어 가지고 다녔다.

포르티코[영 *Portico*] 건축 용어. 전랑(
前廊). 건물에서 돌출하여 기둥 또는 주열(柱
列)로 받쳐진 지붕 (혹은 옥상 테라스*)이 있
는 입구를 말한다.

포비슴[프 *Fauvisme*] 야수주의(野獸主
義) 또는 야수파(野獸派)라고 번역된다. 20세
기 초엽 프랑스에서 일어난 회화 운동. 이 운
동이 나타나게 된 계기가 되었던 사건은 1905
년에 있었던 살롱 도톤*의 한 전시실에 모였
던 젊은 화가들의 작품 때문이었다. 젊은 화
가들이란 마티스*, 블라맹크*, 드랭*, 망갱*,
루오*, 마르케*, 동겐*, 프리에즈 등이다. 당시
그들의 작품 진열실 중앙에는 조각가 마르크
(*Marque*)가 만든 도나텔로*식의 어린이 소상
(小像)이 출품되어 있었는데, 이에 대해 비평
가 루이 보크셀(Louis *Vauxcelles*)이 〈마치 야
수(fauves)의 우리에 갇혀 있는 듯한 도나텔로
〉라고 말하였다. 바로 이 말에서 〈포브〉라고
하는 말이 생겨났고 또 여기에 참가한 젊은
화가들의 회화 운동을 가리켜 포비슴이라 일
컬어지게 되었다. 이 운동은 아카데미즘*에
대한 반발이었을 뿐만 아니라 감동이 희박한
인상파* 화풍에 대한 반항 운동이기도 하였다.
이에 참가한 청년 화가들은 적, 청, 녹, 황의
4원색을 강렬한 필치로서 병렬하는 대담한
수법으로 격렬한 개성적인 표현을 시도하였
는데, 이는 회화상의 새로운 개성을 겨냥한
셈이 있다. 원색의 병렬을 의식적으로 강조하
는 이 운동은 1905년부터 1907, 8년경까지 말
하자면 2, 3년간 계속되었다. 그 후로는 화가
들 각자의 기질에 따라서 점차 각기 다른 스
타일을 만들어감으로써 자연 해체되었다.

포세이돈[희 *Poseidon*] 그리스 신화 중
의 해신(海神)이며, 지진과 하천 및 말(馬)
등을 관장하는 신. 백마가 끄는 마차에 해령
(海靈)들을 거느리고 바다 위를 달린다고 하

며 로마 이름으로는 네프투누스(*Neptunus*)에 해당한다.

포스터 컬러[영 *Poster colour*] 회화 재료. 광고 도안용의 불투명 물감. 화이트를 섞은 레이크성 안료*를 썼다. 대량 사용을 위한 조제품(粗劑品)으로 작은 병에 들어 있다. 화이트가 변하므로 사용할 때는 금속제 나이프*를 피해야만 한다.

포스트 임프레셔니즘(*Post-Impressionism*)→후기 인상주의

포에지[프 *Poesie*, 영 *Poetry*] 본래는 문예상의 용어로「시(詩)」,「시상(詩想)」,「시정(詩情)」,「시취(詩趣)」등의 뜻인데, 미술상으로 쓰일 경우에는 말로 쉽게 설명하기는 어렵다. 예컨대 흔히〈클레*의 작품에는 포에지가 풍부하다〉는 등으로 표현하면 누구나 수긍하는 것처럼, 작품 뒤에서 아름다운 음악이 들려오는 듯한, 감미롭고 즐거운 시정이 바로 포에지라고 설명할 수 있다.

포아에르바하 Anselm *Feuerbach* 독일의 화가. 1829년 시파이어(Speyer)에서 출생한 그는 파리로 나와 쿠튀르*에게 사사한 뒤 로마에 가서 고전 작품들을 연구하였다. 1873년부터 1876년에 걸쳐서는 빈의 아카데미 교수로 재직했던 것 외에는 주로 로마에서 활동하였다. 독일 이상주의*의 대표적 화가로 평가받고 있던 그는 초상화, 역사화, 종교화 및 자기 특유의 모뉴멘탈한 풍속화*를 그렸다. 정온한 정경을 다룬 작품 중에는 걸작이 많다. 주요작은《이피게니》(1862년 다름슈타트: 1871년 슈투트카르트 국립 회화관),《성모》(1863년, 샤크 화랑),《파리스의 심판》(함부르크 쿤스트할레),《콘서트》(1878년, 베를린 국립 미술관) 등이며 이 밖에 다수의 초상화가 있다. 1880년 사망.

포인트 오브 세일→*PoP* 광고

포인트 오브 퍼처스→*PoP* 광고

포일[영 *Foil*] 건축 용어. 고딕 건축의 좁은 간격 장식에서 커스프*에 의해 갈라진 꽃잎 모양의 부분. 그 수에 의해 3잎(trefoil), 4잎(quatrefoil), 5잎(cinquefoil), 여러 잎(multifoil) 이라 일컬어진다.

포칼(독 *Pokal*)→고각배(高脚盃)

포터 Paulus *Potter* 네덜란드의 화가. 1625년 엔크호이젠(Enkhuizen)에서 출생. 부친(Pieter Symonsz *Potter* 1597?～1652년)도 화

가였다. 델프트(Delft), 하그(Haag), 암스테르담 등에서 활동했던 그는 17세기 네덜란드 최대의 동물 화가로서 소, 양, 말 등의 생태를 신선한 감각으로 훌륭히 묘사하였는데, 주요작은《젊은 암소》(하그, 아브라함 브레디우스 미술관),《가축을 거느리는 목부(牧夫)》(루브르 미술관),《울부짖는 암소》(런던, 버킹검 궁전) 등이다. 또한 그는 에칭(→동판화)에서도 뛰어난 기량을 보여 주었다. 1654년 사망.

포토그램[영 *Photogram*] 카메라를 쓰지 않고 인화지나 필름 등 감광 재료 위에 직접 물체를 얹고 거기에 빛을 쪼여서 이루어지는 영화(影畵)에 의해 구성되는 작품 또는 기법이다. 사진에서의 추상적 예술로서 재현 기능을 창조 기능으로 바꾸어 시도한 방법이다. 레이*와 모홀리―나기*가 1922년에 처음으로 작품을 발표하였다. 레이는 이 방법을 이용하여 미국 잡지《볼룸》의 표지를 만들었는데, 이 방법을 특별히 레이요그램(rayogram)이라 불렀다. 사진에 의한 초현실주의적 표현의 한 분야이지만 컬러 필름에 의한 작품도 있다.

포토―레터링[영 *Photo-lettering*] 네가티브의 문자판에 광선을 쪼여서 한 자석 인화지에 인화하는 조작 혹은 철하여진 문자를 곡선으로 하거나 기울여서 변형 문자를 만드는 조작. 사식 문자도 그 하나이다.

포토 릴리프[영 *Photo-relief*] 사진에서의 인화의 한 방법. 인화지에 릴리프의 느낌을 내어서 구운 것.

포토몽타즈(영 *Photomontage*)→사진(寫眞)

포토타이프→콜로타이프

포트리에 Jean *Fautrier* 1898년 프랑스 파리에서 출생한 화가. 어릴 때 양친과 더불어 영국으로 건너가 그곳에서 교육을 받았고, 제1차 대전에 참전하여 부상을 입었으며 1920년 파리로 돌아와 몽마르트에 아틀리에를 차리고 회화에 전념하였다. 이 무렵의 제작을〈새우 갈색의 시대〉라고 한다. 1927년 베르네움에서 최초의 개인전을 가졌으며 거기서 앙드레 말로*와 친교를 맺고 그의 도움으로 단테의《지옥편》삽화를 맡아 그렸다. 이 무렵을〈흑의 시대〉로 한다. 이어서〈회색 시대〉가 시작되어 그의 마티에르*는 더욱 더 강화됨과 아울러 점차 비구상적인 경향으로 경도되어 갔다. 제2차 대전 중에는 직접 레지스탕스

의 일원으로 참가하였고 또 나치스에 항거하는 유명한 《인질(人質)》 연작(1942~1944년)을 그리기 시작, 1943년 및 1945년에 르네 드루앙 화랑에서 전시하여 화제를 불러일으켰다. 1951년에는 타피에*에 의해 기획된 《앵포르멜전(展)》에 참가하여 이 운동의 선구적인 존재가 되었다. 그의 작풍은 당시 미술계의 주류를 형성하고 있던, 포름*의 구성 자체에서 아름다움의 존재를 추구한 기하학적 추상에 반대되는, 인간의 정신을 미적* 현상으로 환원시킨다는 실존풍의 의식이 농후한 점에서 특색을 엿볼 수 있다. 뒤뷔페*와 더불어 전후 프랑스 미술계에 가장 강한 영향력을 남긴 화가이다. 1964년 사망.

포틀랜드의 항아리[영 *Portland vase*] 기원전 1세기 말~기원후 1세기 초 사이(로마 제정 시대 초기)에 만들어진 유리 제품의 그리스 항아리(암포라*). 높이 24.5cm. 이 암포라는 16세기 로마 교외 아피아 노변(路邊)의 묘지에서 발견된 것으로, 짙은 청색 유리 바탕에 불투명한 우유빛 유리를 붙여 카메오* 조각 기법으로 도상(圖像)을 부조한 작품이 있다. 이 도상의 해석에는 여러 설이 있지만 아킬레우스*의 양친인 여신 테티스*와 페레우스*를 나타낸 것으로 일반적으로 생각되고 있다. 중앙에 앉아 있는 반라(半裸)의 여성은 테티스, 왼쪽에 앉아 있는 남성은 페레우스, 오른쪽 끝에 보이는 인물이 아프로디테*로 해석되고 있다. 뒷면에는 여신 테티스와 에로스*에게 인도되는 페레우스가 있다. 아우구스투스 황제 시대의 양식을 보여 주는 것인데, 알렉산드리아 출신의 공예가가 만든 것으로 추측된다. 과거에 포트랜드공(公)이 소장했다고 하여 《포트랜드의 항아리》로 알려져 있다. 현재 대영 박물관에 소장되어 있다.

포퓰러[영 *Popular*, 프 *Populaire*] 「민중적인」, 「대중적인」, 「일반적인」, 「대중에게 인기가 있는」, 「보편적인」, 「흔히 있는」 등의 뜻을 지닌 말이다. 최근에는 《팝 아트》*라는 말이 유행하고 있는데, 그것은 popular art를 미국식으로 간략하게 발음한 말로서, 《반예술(反藝術)》이라고 번역된다. 그것은 종래의 예술 개념에 반대되는 것으로서 그 재료도 유화 물감이나 캔버스를 거의 사용하지 않고 표현 재료로서 전구(電球)나 빈 깡통, 기계의 부분품, 부서진 연장이나 도구 등 주변의 일용품

을 끌어 모아서 작품으로 구성하는 것이다. 다다이슴*의 영향을 많이 받았던 관계로 그와 비슷한 경향을 엿볼 수 있지만, 〈포퓰러〉라는 명칭이 말해 주듯이 그것은 다다이슴에다가 일상성, 비속성(卑俗性) 등이 가미된 것으로 해석하면 되겠다.

포피 오일[*Poppy oil*] 유화 물감의 매재(媒材)로서 사용되는 건조유(乾燥油). 오리엔트산 앵속(일종의 양귀비)에서 정유한 것이 많다. 변색을 피하기 위해 소량만을 사용해야 한다. 린시드 오일*이나 넛오일*에 비해 점착성(粘着性)은 떨어지나 잘 부패하지 않는 장점이 있어 비교적 널리 쓰인다.

폰타나 Domenico *Fontana* 이탈리아의 건축가. 1543년 롬바르디아(Lombardia) 지방의 멜리데(Melide)에서 출생. 주로 로마에서 활동하면서 고대 건축과 미켈란젤로*, 비뇰라*의 건축을 배운 그는 전성기 바로크*의 선구자이기도 하다. 지아코모 델라 포르타(Giacomo della *Porta*, 1539~1604년)를 도와 미켈란젤로*의 설계에 의한 산 피에트로 대성당*의 큰 돔*을 완성하였다. 로마 및 나폴리에서 궁전, 예배당, 도서관 등을 건조하였고 또 거리와 광장을 설계 및 확장하거나 혹은 분천(噴泉), 오벨리스크* 등을 설치하기도 하여 로마 시가의 미화에 힘썼다. 주된 작품 예는 로마의 《바티칸 도서관》, 《퀴리나레의 교황궁》, 《라테라노의 공랑(拱廊)》, 《산타 마리아 마조레 성당》, 《나폴리의 왕궁》 등이다. 형 조반니(Giovanni *Fontana*, 1540~1614년)도 건축가였는데, 이들은 서로 종종 협력해서 일을 하였다. 1607년 사망.

폰타나 Lucio *Fontana* 이탈리아의 회화, 조각, 도예가인 그는 1899년 아르헨티나의 산타 페(Santa Fe)에서 출생했으며, 7세 때 가족과 함께 이탈리아의 밀라노로 이사하여 그곳에서 살았다. 밀라노 미술학교를 졸업한 뒤 1945년에는 〈추상・창조*〉 그룹에 참여하였고 1947년에는 〈공간〉 그룹을 결성하였다. 그 해에 발표한 〈공간주의(空間主義) 선언〉에서 그는 과학이 제공하는 새로운 소재를 가지고 작품을 만들 것을 주장하였으며 그 자신도 1951년의 〈공간주의 기술 선언〉에 이를 때까지 네온관(neon 管)을 사용하여 빛의 교차를 시험하는 등 여러 가지 공간적 실험을 계속했다. 색채, 소리, 운동, 공간 등 모든 종류의 물질적

인 요소를 사용하여 하나의 통일체를 만들어
내는 것이 자신의 목적이었다. 이렇게 하여
종래의 미술의 영역 개념을 초월하는 조형의
이념을 세우려고 한 점이 그의 새로운 주장이
었다. 한편 1950년대말에는 회화 작품으로서
캔버스를 예리하게 칼로 찢은 작품을 발표하
며 화제가 되었는데, 그는 이처럼 일상적인
연관에서 벗어난 새로운 공간 탐구를 보여 주
었다. 이러한 그의 공간 탐구는 과거의 이탈
리아 미래파*의 중심 개념을 잇는 것인데, 그
것은 추상적인 공간이 아닌 현실적인 고동(
鼓動)하는 환경 형성의 방향으로 향하고 있
다는 점에서 선구적인 의의를 지닌 것이라 평
가되고 있다. 그리고 그는 추상 미술의 한계
점을 이미 예견한 미술가라고 할 수 있었다.
1968년 사망.

폰토르모 Jacopo da **Pontormo** 본명은
Jacopo Carrucci. 이탈리아의 화가. 1494년
폰토르모에서 출생. 일찌기 고아의 몸이 되었
던 그는 1507년 이후 피렌체로 나가 사르토*
의 가르침을 받고 화가로 활동하였다. 그의
초기의 작품《이집트의 요셉》(1515년)에서는
근경과 원경의 공간 처리가 명료하지 않고 또
중세적 요소가 몇 군데 엿보이지만《에마오
의 만찬》(1525년),《십자가 강림》(1526~1528
년) 등에서 보는 것처럼 1520년경에는 이미
전성기 르네상스를 넘어 새로운 개성적인 표
현 형식에 도달하였으며 1530년경에는 미켈
란젤로*를 모방하여 이른바 매너리즘*의 대
표적 화가의 한 사람으로 두각을 나타냈다.
벽화로서의 주요작은 피렌체에 있는 산티시
아 아눈치아타 성당의《마리아의 방문》(1514
~1516년)과 빌라 포지오 아 카야노에 있는
《4계절》(1520~1522년) 등이다. 특히 초상화
가로서 뛰어나《줄리아노 데 메디치의 초상》
및《승원장 안토니오의 상(像)》 등을 남기고
있다. 한편 염세적이며 내향적이고 또 소심한
성격을 지녔던 그가 1년 반(1555~56)에 걸쳐
기록한 일기 중에는 만년에 제작한 피렌체에
있는 산 로렌초(S. Lorenzo) 대성당의 프레스
코화*의 제작 상황을 전해주는 기록이 있어서
매우 흥미롭다. 1556년 사망.

폴더[영 **Folder**] 광고 매체*의 하나로서
1매의 종이를 여러 가지로 접어서 편집의 변
화와 흥미를 가지게 하는 것.→디렉트 메일

폴라이우올로 Antonio **Pollaiuolo** 이탈리

아의 조각가, 금세공 기술자 및 화가인 동시
에 동판 화가. 1429년 피렌체에서 출생. 금세
공 기술자로 출발하였다. 1460 년경에는 동생
피에로 폴라이우올로(Piero Pollaiulo, 1443
~1496년)와 함께 공방을 창설하여 회화에도
종사하였다. 그는 특히 도나텔로* 및 카스타
뇨*의 후기 작품으로부터 깊은 감명을 받아
그것을 바탕으로 하나의 독자적인 양식을 발
전시켰다. 1490년경에는 로마로 가서 산 피에
트로 대성당* 내부에 교황 식스투스 4세 및
이노센트 8세의 장려한 청동 묘비를 제작하
였는데 이 작품으로 말미암아 15세기의 뛰어
난 조각가의 한 사람으로 부각되었다. 그 밖
의 작품 중에서 특히 주목되는 것은 해부학적
지식 및 유화 기법의 습득과 격렬한 동태(動
態)의 표현을 바탕으로 하는 그의 작품에 의
해 청동을 소재로 한《헤라클레스와 안타에
우스》(1475년경, 피렌체 국립 미술관) 및《헤
라클레스》(베를린 미술관)이다. 이들 작품은
남성 나체상으로서 특히 전자의 서로 싸우는
거인의 육체에 나타난 근육 조직이 될 수 있
는 한 충실하게 묘사되어 있어서 소품이지만
박력을 지닌 격렬한 운동감을 보여주고 있다.
또 판화* 및 프레스코*를 중심으로 하는 그의
회화에도 나체에 대한 깊은 해부학적 지식을
보여 주는 정확한 소묘력으로서, 인체의 격렬
한 운동이 훌륭히 포착되어 나타나 있다. 동
판화에도 뛰어난 기량을 보여 주었는데, 대표
작은《10인의 발가벗은 사나이들의 싸움》(1465
~1470년경, 뉴욕 메트로폴리탄 미술관)이다.
1498년 사망.

폴록 Jackson **Pollock** 1912년 미국 와이
오밍주(州) 코디에서 출생한 화가. 로스엔젤
레스의 미술 고등학교에서 조각과 회화를 공
부한 뒤, 1929년부터 1931년까지 뉴욕의 아트
스튜던트 리그에서 사실주의* 화가 벤튼*에
게 사사하였고 1935년부터 본격적인 작품 활
동(처음에는 사실주의)을 시작하였으며 1940
년 무렵부터는 피카소*와 멕시코 회화에 관심
을 갖고부터 순수한 추상풍으로 변모하여 강
렬한 효과의 작품을 발표하였다. 1942년에 뉴
욕의 맥밀란 화랑에서 열린〈미국, 프랑스 청
년 화가 미술전〉에 첫 출품하였고 이듬해인
1943년에는 유명한 여성 콜렉션 페기 구겐하
임의 후원으로〈금세기의 미술〉화랑에서 가
진 개인전을 계기로 주목을 받기 시작했다.

그의 작품이 갖는 독창성은 무엇보다도 붓으로 그린다는 종래의 회화 방법을 지향하고 안료*를 직접 캔버스에다가 흘리게 한다든가 또는 그러한 오토매틱한 방법을 사용함으로써 얻어지는 우연적인 표현 효과를 획득함에 있어서 이렇게 하여 그는 전통적 매체인 포름*보다는 그린다고 하는 행위의 에너지에서 제작의 의미를 추구하려고 하였다. 이와 같은 행위의 순수성을 지향하는 경향을 〈액션 페인팅〉*이라고 하는데, 그는 이에 의한 현대 미국의 가장 대표적인 추상 표현주의* 작가로 평가되고 있다. 주요작으로는 《1(제31번)》(1950년, 뉴욕 근대미술관),《가을의 리듬》(1950년, 메트로폴리탄 박물관),《블루 폴즈》등이다. 1956년 사망.

폴리그노토스 *Polygnotos* 사실적인 화가로서, 투시되는 의복을 묘사하는 등 새로운 회화적 효과를 창시함으로써 그리스 회화의 기원을 다진 대화가. 타소스 섬 출신. 활동기는 기원전 475~450년경이며 대표적인 업적으로서 아테나이의 스토아 포이킬레 및 플라타이아(Plataea)에 있는 아테나이(여신)의 신묘(神廟)에 벽화를 그렸다. 그러나 가장 유명한 것은 크니도스 시민이 세운 델포이 공화당의 벽화인데, 그 주제는《트로이아의 탈취》와 《오디세우스의 황천길 순회》이다. 이 무렵 그림의 대부분은 밝은 바탕에 주로 재래의 4색(흑, 백, 적, 황)을 사용하여 그린 것으로서 이 4색을 여러 가지로 뒤섞었거나 또 그 위에 군데군데 청이나 녹색 등을 썼던 것으로 연구 결과 추측되고 있다. 커다란 벽면일 수록 변화롭고도 복잡한 화면 구성이 요구되기 마련인데, 여기서 폴리그노토스는 처음으로 공간의 묘사를 시도하여 화면에 몇 개의 언덕과 같은 선을 긋고 그 위에 인물을 배치하는 방법을 택하여 그리기 시작하였다. 화면 구성은 부조(浮彫)와 마찬가지 것이었던 모양이다. 그는 엄격한 속에 정취도 있는 이상적인 화풍을 지니고 있었으므로 이를 신화의 제목과 잘 조화시켜 고상한 작품을 제작했다고 한다. 아리스토텔레스(*Aristoteles*)도 〈폴리그노토스의 그림은 매우 숭고하여 품성을 나타내고 있다〉라는 찬탄의 말을 기록해 놓고 있다.

폴리드로스 *Polydoros* 기원전 1세기 중엽에 활동한 그리스의 조각가. 그의 전기에 대해서는 상세하지 않으나 아게산드로스*의 아들로서 형 아타노도로스*와 함께 아버지를 도와《라오콘 군상》*을 제작하였다.

폴리머 페인트[*Polymer paints*] 아크릴 기타의 합성 수지를 기초로 한 페인트.

폴리에우크토스 *Polyeuktos* 기원전 3세기경 아테네에서 활동한 그리스의 조각가. 데모스테네스의 청동상 제작자로서 유명하다. 이 청동상은 아테네의 아고라에 12신의 제단과 함께 세워져 있다. 또 그 대리석 모각(模刻)이 바티칸 미술관에 있다.

폴리크로미[영 *Polychromy*] 다채색(多彩色). 보통의 회화 색채와 구별되는 장식적인 채색, 특히 건축이나 조각의 색채 장식을 말한다. 구체적으로 말해서 색채의 추이(推移)가 부드러워지나 통일된 색조를 갖지 않고 다만 색채 상호간에 명확한 변화를 나타낼 경우에 이 말을 쓰는 것이 보통이다. 고대의 이집트, 바빌로니아, 아시리아 및 그리스 건축에는 언제나 색깔의 덧칠이 시도되었는데, 어떤 경우에는 매우 현란한 색조까지 시도되었다. 이러한 경향은 클래식* 시대에도 이어져서 그리스 조각에도 채색이 이루어졌다. 그러다가 헬레니즘 시대(→그리스 미술5)의 조각에서 처음으로 폴리크로미가 채용되지 않았다. 로마네스크* 건축에서는 건물의 내부에 한해서만 행하여졌고 고딕*에서는 약간 밖에 쓰여지지 않는다. 그리고 르네상스*시대에 이르러서도 건축에서는 거의 행하여지지 않았으며 다만 조각에 있어서 그것도 초기에 한정되어 폴리크로미가 채용되었다.

폴리클레스 *Polykles* 그리스의 조각가. 동명(同名)의 두 조각가가 고문서에 전해 내려오고 있는데, 확실해 구별하기는 어렵다. 1) 연장(年長)의 폴리클레스는 아테네 사람으로 청동 조각가인데, 기원전 2세기 중엽에 활동하였다. 대체로 헤롬아프르티테(남녀 兩性의 神)상의 제작자로 인정되고 있다. 2) 연소(年少)의 폴리클레스는 기원전 2세기 중엽 로마에서 활동하였다. 메테르스의 위임을 받고 사당(祠堂)) 안에 안치해 놓을 주피터* 및 주노*의 상(像)을 조카 디오니시오스와 공동으로 제작하였다.

폴리클레이토스 *Polykleitos* 1) 그리스의 조각가. 아르고스파(Argos 派)의 시조. 피디아스*에 비견되는 전기(前期) 클래식(기원전 5세기)의 거장. 특히 청동 조각을 주로 다루

었다. 예술의 법칙을 이론적으로 고찰하여 인체의 프로포션*에 관한 《카논(Canon)》(→비례설)이라는 책을 저술하였다. 이 책의 가르침을 작품으로 구체화한 것이 유명한 《도리포로스》* (원작은 청동상, 로마 시대의 대리석 모사*만 현존)이다. 지각*(支脚)과 유각(遊脚)의 대비가 여기서 완전한 해결점에 도달하였다. 그는 자연 관찰에만 의존하는 것이 아니라 법칙이나 비례설에 의거하여 인체의 이상적 형식을 찾아 내려고 하였다. 《도리포로스》외에 《디아두메노스*》(승리의 리본을 머리에 맨 사람) 및 《아마존의 상》 등이 그의 초기의 작품들이다. 경기의 승리자 《키니스코스(Kyniskos)의 상》의 모작도 오늘날까지 전하여진다. 기원전 423년 직후에 재건된 것으로서 아르고리스주(州)의 헤라(Hera) 신전의 본존(本尊)으로 만든 금과 상아의 《헤라의 좌상(坐像)》도 유명하지만 이 조각 작품에 대해서는 모사라고 인정되는 것조차 전하여지지 않고 있다. 다만 겨우 고대 화폐의 유품에서 그 면모를 겨우 찾아 볼 수 있을 뿐이다. 2) 연하(年下)인 폴리클레이토스는 후기 클래식(기원전 4세기)의 조각가이며 건축가이다. 그의 조각품은 하나도 전하여지지 않고 있다. 그가 설계한 건축으로는 에피다우로스(Epidauros)에 있는 극장 및 톨로스(희 tholos)라고 불리어지는 원형당(圓形堂)의 유지(遺址)가 오늘날 밝혀지고 있다.

폴리페모스 (희 *Polyphemos*)→갈라테아

폼페이[*Pompeii*] 지명(地名). 이탈리아의 나폴리(Napoli) 동남 21Km에 있었던 고대 도시. 기원전 80년경 로마의 영토가 되어 한때는 매우 번영하였다. 기원후 63년의 대지진으로 말미암아 도시의 대부분이 파괴되었지만 그후 재건되어 번영하였으나 기원전 79년 베수비우스산(Vesuvius 山)의 대분화에 의해 매몰되었다. 178년 발굴 사업이 시작되었던 바 1860년 부터는 이탈리아의 고고학자 피모렐리(G. *Fiorell*, 1823~1896)의 감독 및 지도에 따라 조직적인 발굴이 계속되어 도시의 대부분을 파내기에 이르렀다. 그리하여 공공 건축물, 신전 등을 비롯하여 개인주택, 정원, 점포 등에 이르기까지 원래의 위치 그대로를 볼 수 있게 되었고 또 이로 말미암아 한 도시 전체의 모습이 밝혀졌고 나아가 시민 생활의 양상도 엿볼 수 있게 되었다. 미술사상

특히 중요한 점은 벽화 및 모자이크화*가 숱하게 발견되었다는 것인데, 이들의 예술적 가치는 대단하지 않다 하더라도 고대 회화를 연구하는데 있어서는 매우 귀중한 유품으로 간주되고 있다.

퐁 도르[프 *Found d'or*] 모자이크*, 미니어처*, 판화* 등에서 쓰는 금색 배경. 많은 종교적 장엄을 표현하는데 효과가 있다. 중세 말기 이후는 세속적 소재에서도 화려한 인상을 주려고 할 경우에 종종 쓰여졌다.

퐁 타방[*Pont-Aven*]→고갱→생테티슴→나비파

퐁타방파(派)[프 *Ecole de Pont-Aven*] 퐁타방은 프랑스의 브르타뉴 지방에 있는 작은 마을의 이름. 1885년 이래 고갱*은 이 마을에 종종 체류하였다. 그를 중심으로 이곳의 작은 호텔에 모인 청년 화가의 집단을 퐁타방파라 한다. 주로 생테티슴*(종합주의)을 신봉하였다. 이들 청년 화가 중에는 베르나르*, 세뤼지에* 등의 뒤에서 이름을 떨친 화가도 있다. 고갱이 타히티로 출발한 후에도 계속되었으나 자연히 해산되었다.

퐁텐블로파(派) (*Fontainebleau*)→바르비종파

퐁퐁 François *Pompon* 1855년 프랑스 코트 도르(Côte d'Or)에서 출생한 조각가. 디종(Dijon) 미술학교에서 배웠으며 후에는 카이에(*Caillé*), 루이야르(*Rouillard*)의 지도를 받고 마침내 로댕*에게 인정되어 세상에 알려지기 시작했다. 출세작은 살롱 도톤*에 출품했던 《흰곰(白態)》이었다. 그의 작품은 대상의 형태가 상당히 단순화된 공예미(工藝味)가 풍부한 느낌을 주는 것이 특징이다. 1933년 사망.

표괘(表罫)→괘선(罫線)

표제(標題)→타이틀

표출(表出)[독 *Ausdruck*] 관념적인 내용을 표시함으로써 그 작가의 주관적인 감정을 객관화하는 작용을 말한다.→표현

표현(表現)[영 *Expression*, 독 *Ausdruck*] 예술 창작의 근본 작용으로서 감정이 포화된 통일적 직관 형태를 산출하는 것. 이에는 다음의 두 가지 계기가 포함된다. 1) 표출(Ausdruck) 즉 주관적 감정을 객관화 하는 작용. 2) 묘사(Darstellung) 즉 내적 표상이 지각되는 형태를 통일적 형식 법칙을 가진 작품으로

까지 이끌어나가서 나타내는 것. 따라서 소재를 내면 형식에 따라 조성하는 것이 요건이 된다. 이리오 히른처럼 1) 을 예술 활동의 본질로 보는 입장도 있으나 본래 이는 일반 심리학적인, 인간 공통적인 계기이므로 예술 특유의 동인(動因)은 오히려 2) 에서 구해야만 한다. 그러나 이것 또한 1) 과 명확하게 구별되는 단계로서 나타나는 것은 아니므로 구체적인 창작 활동에 있어서의 표출은 묘사를 통해서만 이루어짐과 동시에 체험은 예술적 형식 속에서만 비로소 충분히 전개되는 것이다. 따라서 현대의 미학*, 예술학*에 있어서는 우티츠(Emil *Utitz*), 콘(Jonas *Cohn*), 뮐러-프라이언펠스(Richard *Müller-Freienfels*) 등과 같이 예술적 체험의 표출과 이에 예술적 형식을 부여하는 형성(Gestaltung)과의 통일이 중시되기에 이르렀다. 그러나 크로체*처럼 주관적인 것의 직접적인 객관화로서의 표출을 정신적 통일의 내면적 기초로 보는 학설에서는 직관과 동일시하여 이를 예술의 본질적 계기로 삼는 입장도 있다.

표현주의(表現主義)[영 *Expressionism*, 독 *Expressionismus*] 20세기 초엽 독일에서 일어난 예술 운동. 회화에서 시작하여 거의 동시에 문예 전반에 걸쳐 나타났고 후에는 조각*에도 미쳤다. 이 운동의 일부는 인상주의* 및 자연주의*를 거부하면서 1880년대에 이미 출발하였다.(예컨대 선구적인 표현주의 작가로 불리어지는 노르웨이의 뭉크*, 네덜란드의 고호*, 스위스의 호들러* 등). 표현주의에 있어서의 예술은 〈작가의 성격을 통해서 보아진 자연〉(Solar)이 아니라 기품, 다시 말하면 정신이 주(主)이고 자연은 종(從)의 관계에 있다. 눈에 비치는 자연의 외형(감각적인 현상의 변화)에 구애되지 않고 물체의 본질을 직접 포착하려는 것이므로 인상파*의 경우와 같은 우연성이 아닌 절대성, 필연성 및 내적(內的)인 참된 실재를 예술의 대상으로 취하는 것이다. 다시 말해서 시(視)세계의 인상이 아니라 정열적인 기성(氣性) 또는 신비적인 종교성에 뒷받침되는 정신적 체험을 표출하려고 하는 것이다. 표현주의 회화는 인상파와 같은 미묘한 색조와는 달라서 소수의 강한 색채를 채용하기 때문에 단순한 색채 대비의 효과를 지향하는 것이 많다. 착색의 단순화와 아울러 구도도 긴밀한 형식 속에

단순화되어 있다. 표현주의 운동은 독일에서 1905년 경부터 점차 명확한 형태를 취하게 되면서 본격적으로 시작되었다. 드레스덴에서 일어난 〈브뤼케*〉그룹(키르히너*, 헤켈*, 시미르-로틀루프*, 페흐시타인*, 놀데*, 뮐러*)의 운동을 시작으로 하여 1909년에는 칸딘스키*, 야울렌스키* 등 러시아 출신의 화가와 마르크*, 쿠빈(→청기사) 등의 독일 화가들이 뮌헨에서 〈신예술가 동맹〉을 결성하였다. 얼마 후 이 동맹이 분열하게 되자 1911년에는 칸딘스키* 및 마르크*를 중심으로 하는 몇몇 뜻있는 화가들은 〈청기사*〉일파의 운동으로 진전하였다. 표현주의의 논리와 신념을 가장 철저하게 실행하려고 한 예술가는 칸딘스키였다. 그는 지극히 순수한 예술이란 〈대상이나 관념을 이탈하는 것〉이라고 주장하고 그것을 음악에 의해 입증하였다. 생각컨데 음악의 가장 훌륭한 것에 있어서는 음율의 조화 그 자체가 언어로서는 설명할 수 없는 정신 상태 그것을 전해준다. 회화만이 외적 자연의 표현을 고집하지 않으면 안된다고 하는 이유는 없다. 형태나 색깔의 조합, 조화에 의해 이를 최고의 것 및 지순(至純)의 것으로 하지 않으면 안된다는 것이다. 표현주의는 제1차 대전 후 독일에서 일대 운동으로 발전하여 예술계를 지배하기에 이르렀다. 패전에 의한 심각한 시대사상을 반영하여 개성적인 강한 정신 체험을 표출하였는데, 거기에는 때때로 냉혹한 분석에 몰두하는 일종의 영적인 요소도 엿볼 수 있다. 표현주의 회화라 하더라도 그 경향은 작가에 따라서 여러가지였다. 그래서 칸틴스키는 추상적 표현파, 클레*는 환상적 표현파라는 식으로 분류하는 비평가도 있다. 이와 같은 분류에 따르면 키르히너나 페흐시타인 등은 구상적 표현파에 속하고 그로츠*나 딕스(→노이에 자할리히카이트) 등은 풍자적 표현파에 속한다고 할 수 있다. 또한 조각에 있어서 표현주의의 대표적인 작가는 렘브루크* 및 바를라하* 등이었다.

푸르트뱅글러 Adolph *Furtwängler* 1853년 독일 프라이부르크에서 출생한 미술 학자. 베를린 왕립 박물관장(1880년), 베를린 대학 교수(1884년), 뮌헨 대학 교수(1894년)를 거쳐 뮌헨의 글립토테크* 관장(館長)에 취임하였다. 고대 그리스 미술의 문헌적, 고고학적 연구에 몰두하였으며 특히 올림피아의 발굴

은 매우 큰 업적이라고 할 수 있다. 주요 저서는 다음과 같다. 《Meisterwerke der griechischen Plastik, Leipzig, 1893년》《Die antiken Gemmen, Geschichte der Steinschneidekunst im klassischen Altertum. 3Bde. Berlin, 1900년》, 《Vom olympischen Zeus des Phidias, 1902년》 등. 1907년 사망.

푸생 Nicolas *Poussin* 프랑스의 화가. 클로드-로랭*과 더불어 17세기 프랑스 최대의 화가. 1593년 북프랑스의 레장덜리(Les Andelys) 부근의 빌레(Villers)에서 출생했으며 처음에는 캉탱 바랭(Quintin *Varin*, 1580~1645년)에게 배운 다음 1612년 파리로 나와 페르디낭 엘(Ferdinand *Elle*) 및 랄레망(*Lallemand*)에게 사사하였다. 1624년에는 대망의 뜻을 품고 로마로 유학하였다. 그러던 중 루이 13세의 궁정 화가로 1640년부터 1642년까지 파리로 초청되었다가 재차 로마로 간 뒤로부터는 죽을 때까지 프랑스로 돌아오지 않았지만 그는 사실상 프랑스의 아카데미즘*을 확립한 고전주의*의 대가였다. 신화, 고대사, 성서에서 취재하여 그린 풍경화 속에는 즐겨 고대 조각의 단편이나 신전의 폐허된 모습 등이 그려져 있다. 그의 이상(理想)은 우선 화제(畫題)가 갖는 정신적 내용을 확실히 포착하여 그것을 형태의 정확한 소묘와 선명한 배치에 의해 조형적으로 전개시켜 간다는 것이었다. 목표는 고대 미술과 라파엘로*였다. 1630년경부터는 한 동안 티치아노*의 감화도 강하게 받았다. 로마에서는 유적이나 고대 미술의 작품에 둘러싸여서 그것들의 사생이나 모사*에 몰두하였으며 로마 제정시대 초기의 유명한 벽화 《아르드브란디니가(家)의 혼례식》도 모사하였다. 그리고 그는 또한 고대 문화의 숭배자로서 고전의 세계를 예술적으로 재현해 보겠다는 계획을 꾸준히 추구했던 예술가였다. 그의 풍경이 이른바 〈페이자즈 이스토리크〉(프 paysage historique: 역사적 풍경)로서는 최초의 것으로서 비록 자연의 신선함을 맛볼 수는 없지만 관조가 정연하고 또한 영원한 풍취가 있다. 만년에는 이른바 〈이상적 풍경〉의 대표적인 화가로서의 명예를 한 몸에 지녔다. 주요작은 《예루살렘의 파괴》(1627년, 빈 미술사박물관), 《잠자는 비너스》(1630년경, 드레스덴 및 1632년경, 런던 내셔널 갤러리), 《바쿠스제(Bacchus 祭)》(1635년, 루브르 미술관),

《시인의 인스피레이션》(1638년, 루브르 미술관), 《목자(牧者)가 있는 풍경》(1650년, 프라도 미술관), 《4계절》(1664년경, 루브르 미술관) 등이다. 1665년 사망.

푸케 Jean *Fouquet*(또는 *Foucquet*) 프랑스 초기 르네상스의 가장 중요한 화가 중의 한 사람. 그는 1415?년 투르(Tours)에서 출생했으며 파리에서 회화 특히 미니어처* 기법을 배웠다. 1443년부터 1447년에 걸쳐서 교황에 우게니우스 4세(*Eugenius* Ⅳ, 재위 1431~1447년)에 초빙되어 이탈리아로 갔다가 귀국한 후에는 프랑스의 궁정 화가로서 《국왕 샤를르 7세》, 《재상 주베나르 데 제르상의 초상》(루브르 미술관) 등의 초상화를 제작하였다. 그것들은 뛰어난 사실적 수법으로 인물의 개성을 정확히 포착 묘사한 걸작이다. 디프틱*으로 제작된 《에티엔느 슈발리에 (샤를르 4세의 재정 고문)와 성 에티엔느》(베를린 미술관) 및 《성모자》(안트워프 미술관)도 유명하다. 특히 후자는 일종의 기하학적 데포르마시옹*과 색채의 대담한 대조적 효과에 의해 매우 근대적인 인상을 주고 있다. 미니어처로서의 작품으로는 《고대 유태 이야기》(파리 국립 도서관)나 《프랑스 대연대기(大年代記)》(같은 곳) 등에 그린 다수의 삽화가 있다. 1480?년 사망.

푸토[라·독 *Putto*] 회화 및 조각 용어. 「동자상(童子像)」 또는 「천사상(天使像)」을 말한다. 고전주의*와 르네상스* 미술에서 자주 표현되어 나타났던 작고 또 발가벗은 아기로서, 종종 날개를 지니기도 한다. 이러한 예로는 구에르치노(*Guercino*)의 천장화 《오로라》(1621~1623년, 로마, 루도비지 별궁)와 베로키오*의 조각 작품 《돌고래를 안은 동자(童子)》(1470년경, 피렌체, 팔라초 베키오) 등이 있다. 또 라파엘로*의 프레스코화로 된 《갈라디아》(1513년, 로마, 파르네시나 별궁) 및 루벤스*의 《사랑의 정원》(1632~1634년경, 프라도 미술관)에서 볼 수 있듯이 활과 화살을 들고 있는 사랑의 신의 화신으로 표현되었을 경우에는 큐핏 또는 아모레토(Amoretto)로 불리어진다.

풍경화(風景畫)[영 *Landscape, Painting*, 프 *Paysang*] 풍경을 회화나 소묘 혹은 판화의 수법으로 사실적 혹은 양식화해서 표현하는 것. 풍경화의 전조(前兆)는 이미 관계적

인 형식으로 표현되었던 이집트 및 크레타 시대를 거쳐 헬레니즘 시대(→그리스 미술 5)의 프레스코화*에서 볼 수 있다. 그러나 중세에는 미니어처* 회화 등에 한해서 이따금 암시되어 있을 뿐이었다. 그러다가 1400년 이후의 플랑드르, 부르고뉴의 미니어처 회화에서 풍경 묘사가 재차 나타났다. 1500년경에 이르면 뒤러*의 수채화, 알트도르퍼*의 소묘 등에서 처음으로 인물을 제거한 순수한 풍경이 그려졌다. 그러나 이것들은 아직 대형의 본격적인 풍경화는 아니었다. 17세기에는 클로드-로랭* 및 푸생*에 의해 제작된 이상적 풍경화가 최초로 그 정점에 도달하였다. 로이스달*, 홉베마*, 고이엔* 및 네덜란드의 해경화*(海景畵) 작가들과 함께 사실적 풍경화도 융성하게 발전하였다. 18세기 중엽부터는 도시의 건축, 시가지의 경관을 묘사한 그림이 베네치아의 카날레토* 및 과르디*에 의해 풍경화의 발전에 있어서 하나의 특수한 전성기를 맞이하게 되었다. 19세기 초엽에는 영국의 콘스터블*과 터너*, 독일 로망파의 코호*, 프리드리히* 및 리히터* 등에 의해 정취가 넘치는 개성적인 풍경화가 생겨났다. 1870년 이후에 이르러서는 프랑스에서 인상주의* 운동이 일어나면서부터 외광파 풍경화의 발전을 가져왔다. 이는 나아가 세잔* 및 고호*에 의해 풍경화의 영역에서 극복되는 셈이 되었다. 19세기 전반 및 20세기에는 풍경화가 서양 회화의 한 주요한 부문을 이루고 있다.

풍속화(風俗畵)[프 *Peinture de genre*]
일정한 사회층을 대표하는 사람들의 일상생활의 전형적인 일단을 그린 회화. 풍속화는 묘사된 인물의 신분에 따라 농민적, 시민적, 귀족적 등으로 나눌 수도 있지만 내용의 여하에 따라서는 종교화 또는 역사화 등과 뚜렷하게 구별되지 않는 경우도 있다. 그 이유는 이들의 주제를 풍속화 스타일로 표현할 수도 있기 때문이다. 풍속화는 고대의 미술품 중에서도 찾아 볼 수 있는데, 폼페이*의 벽화 등이 그 좋은 예이다. 중세에 있어서는 일상생활이라는 것이 예술 표현의 대상으로는 취급되지 않았으므로 풍속화로서의 의미를 지니는 풍속화는 생겨나지 않았다. 유럽 미술에 있어서 풍속화식 묘사가 제차 나타나게 된 것은 15세기 이후의 일로서 손가우어* 등의 판화에서 이를 찾아 볼 수가 있다. 최초의 풍속화는 네

덜란드의 화가 크리스투스*의 《성 에리기우스의 공방》(1449년)이라 일컬어지고 있다. 15세기 후반에 이르러서는 네덜란드의 화가들(보스*, 라이덴*, 브뤼겔* 등) 사이에서 풍속화식의 묘사가 점차 많아졌다. 또 뒤러*도 종교적인 내용을 종종 풍속화식으로 다룬 작품을 제작하였다(《마리아의 생애》 등). 그러나 풍속화가 그 취재 범위를 넓혀 이를 전문으로 다룬 화가가 등장한 것은 17세기 특히 네덜란드에서였다(할스*, 오스타데*, 스틴*, 테르보르히*, 메츠* 등). 플랑드르의 화가 요르단스*, 브로우워*도 풍속화가로서 유명하며 또 당시의 화가 렘브란트*, 루벤스*, 벨라스케스*, 카라바지오* 등도 풍속화를 많이 그렸다. 18세기에는 프랑스의 샤르댕*과 시민 생활에서 취재하여 교훈적, 풍자적인 풍속화를 그렸던 영국의 호가드* 등을 제외하고는 대부분 상류 사회를 다룬 풍속화─예컨대 그림 제목으로서 이른바 〈우아한 연회〉(→와토)─가 프랑스를 중심으로 유행하였는데 와토*, 랑크레*, 부셰*, 프라고나르* 등이 그 대표자이다. 당시의 이색적인 풍속화가로서 스페인의 고야*를 들 수 있다. 19세기의 사실주의*적 사조는 많은 풍속화를 낳게 하였으나 프랑스에서는 즐겨 이국 풍속을 그린 들라크루아*, 여러 사회층을 예리한 풍자로서 그린 도미에*, 농민 화가로 불리어지는 밀레*, 노동자의 생활을 다룬 쿠르베*가 있으며, 독일에서도 소시민 생활을 그린 리히터* 외에 멘첼*, 라이블* 등이 제각기 풍속화를 그렸다. 문학적 내용을 배제하고 순수한 회화적 요소에만 호소하려고 하는 인상주의* 운동이 일어남과 동시에 마네*, 드가*, 리베르만* 등이 풍속화를 그리기는 했지만 대체적으로 풍속화는 점차로 쇠퇴하게 되었다. 단 19세기 말엽의 툴루즈-로트렉*과 같은 예외도 있다.

풍자화(諷刺畵)→캐리커처
퓌리슴[프 *Purisme*] 순수주의(純粹主義). 퀴비슴*에서 분리되어 〈조형적 언어의 순화〉를 기도한 미학* 운동으로서, 1918년 오장팡* 및 자네레(르 코르뷔제*라는 이름으로 널리 세상에 알려진 건축가)가 이에 착수하여 1925년 경까지 번영하였다. 이 주의는 퀴비슴의 기하학적 조형에서 출발하여 그것을 더욱 철저화시켜 쓸데없는 장식성이나 과장을 일체 거부한 명확, 단려한 선과 모양을 주장하였고

기계와 같은 산뜻한 조립을 강조하여 구성적인 성질을 한층 더 추구하려 하였다. 〈영원하고도 보편적인 포름*〉으로 화면을 구성하고 작가 개인에 대한 감정적 요소는 이를 가급적 피하는 것이다. 1921년부터 1925년에 걸쳐 오장팡과 자네레는 잡지〈에스프리 누보(L'Esprit Nouveau; 새로운 정신)〉를 발행하여 그들의 입장을 옹호하였다. 퓌리슴의 작품은 일용품, 이를테면 컵, 병, 식기 등에서 취재한 것이 많다. 그것들을 반(半)추상적으로 다루면서도 시간과 공간에는 구속되지 않는 보편적인 조형으로 유도하였다. 화면은 솔직 평면한 장식적 성질을 띠고 조직적인 색채 이론에 의거하여 구성되고 있다. 1921년 이후 르 코르뷔제는 같은 〈기계 시대〉 미학을 건축에 응용함으로써 현대 건축 형식에 커다란 영향을 미쳤다. 그의 획기적인 저서인《건축에 (Versune Architectecture)》가 간행된 것은 1923년의 일이다.

퓌슬리(Heinrich *Füssli*, 1741~1825년)→블레이크

퓌쟁(프 *Fusain*)→목탄

퓌제 Pierre *Puget* 프랑스의 화가. 1622년 마르세유 부근의 샤토 폴레(Chateau Follet)에서 출생했으며 피렌체 및 로마에서 기초를 배웠다. 마르세유, 툴롱, 제노바 등에서 활동하였으며 전성기 바로크의 반(反)아카데믹한 프랑스 조각을 이끌어 온 거장으로서, 작품은 매우 사실적이고도 활기에 넘쳐 있다. 대표작은 베르사유궁의 정원을 위해 제작한 대리석 군상《크로토나의 밀로(Milo of Crotona)》(1682년, 루브르 미술관) 및《페르세우스(Perseus)와 안드로메다(Andromeda)》(1684년 루브르 미술관) 등이다. 1694년 사망.

퓨어[영 *Pure*] 채도(彩度)가 높고 맑은 순색의 형용에 쓴다. 예컨대 퓨어 그린(pure green)은 〈순색의 녹색〉이라는 뜻이다.

프라고나르 Jean Honoré *Fragonard* 프랑스의 화가. 1732년 그라스(Grasse)에서 출생했으며 부셰*의 제자. 1756년부터 1761년에 걸쳐 로마에 유학하여 티에폴로*로부터 자극을 받았다. 1765년 아카데머 회원이 되었던 그는 그리스 신화상의 화제(畵題)가 붙은 부인 및 어린이의 초상화 외에 욕녀, 연인, 목동, 목녀 등을 그림의 소재로 한 다수의 풍속화*도 그렸다.《미역감는 여인들》(1765년경, 루

브르 미술관)에서 보는 것처럼 필치가 격렬한 가운데에서도 대표적인 화가였다. 아울러 또 낭만주의의 선행자(先行者) 중의 한 사람으로도 평가되고 있다. 풍경 묘사에 있어서는 순간적인 것을 포착하는 인상파*식의 감각이 엿보이고 있다. 그리고 동판화에서도 숙달된 재능을 보여주고 있다. 부호나 귀족들과 교제하면서 화려한 생활을 가졌던 그는 프랑스 혁명 후인 1789년부터는 가난에 시달리다가 나폴레옹의 전성기에 이르러서는 세인(世人)의 뇌리에서 잊혀진 채로 파리에서 죽었다. 주요 작은 상기한 것을 비롯하여《음악의 레슨》,《욕녀들》,《시미즈(프 Chemise)》,《인스피레이션》및《그네》(런던, 월리스 콜렉션),《비밀의 입맞춤》(소련, 에르미타즈 미술관) 등이다. 또한 버장송(Besancon) 미술관에는 다수의 스케치도 소장되어 있다. 1806년 사망.

프라도 국립 미술관[*Museo Nacional del Prado, Madrid*] 스페인 마드리드에 있는 세계 최대의 미술관 중의 하나. 스페인 왕가의 소장품을 중심으로 1819년 페르난도 7세 시대에 설립되었는데, 처음에는 왕실 프라도 미술관이라고 불렀다. 합스부르크 왕가와 부르봉 왕가의 소장품이 그 주체인데, 대부분은 왕가의 의뢰로 제작된 작품들이다. 스페인의 정치적 세력이 미친 스페인, 플랑드르, 이탈리아파(派)의 작품이 중심이며, 19세기에는 소유권에 관한 새 법령에 의하여 교회와 수도원에서 많은 종교화가 기증되었다. 한편 19세기 왕가에서 스웨덴 여왕 크리스티나의 유산 상속자로부터 구입한 고대 조각의 콜렉션, 그리고 16~17세기의 경옥(硬玉)과 카메오* 등 이른바 〈프랑스 황태자의 콜렉션〉 등도 포함되어 있다. 역대의 왕 중에서는 베네치아파*를 선호(選好)했던 카를로스 1세, 역시 이탈리아 르네상스를 찬앙(讚仰)했던 필립페 2세에 의해 라파엘로*, 티치아노*, 베로네제*, 틴토레토* 등의 작품이 수집되었으며 특히 티치아노의 콜렉션은 세계 최대의 것이다. 필리페 4세 시대의 루벤스*, 벨라스케스* 작품과, 카를로스 4세 시대에는 고야*가 왕가의 수집에 지대한 영향을 남겼다. 한편 스페인 고전주의의 전형이라고도 할 수 있는 미술관 건물은 판 데 빌랴누에바의 설계에 의한 자연 과학관으로서 카를로스 9세의 명령에 따라 건축되어 1785년에 준공되었다. 그 후 페르난도 7세에

의해 미술관으로 전용(轉用)되었고 1868년에 이르러서 비로소 국립 미술관으로 되었다.

프라이 Roger Eliot *Fry* 1866년에 출생한 영국의 화가이며 비평가. 케임브리지 대학 출신. 1910년 이래 《후기인상파》*전을 런던에서 주최하고 세잔*, 고흐*, 고갱* 등의 화업을 해설함과 동시에 그 이후 근대 회화의 여러 운동에 대한 영국에서의 소개자 및 추진자로서의 역할을 하였다. 저서로는 《비전과 디자인》(Vision and Design)(1920년), 《변형(Transformations)》(1926년), 《앙리 마티스(Henri Matisse)》(1930년), 《영국 회화의 반성(Reflexions on British Painting)》(1934년) 등이 있다. 1934년 사망.

프락시텔레스 *Praxiteles* 기원전 370?년에 출생한 그리스의 조각가. 아테네 출신이며 케피소도토스(*Kephisodotos*)의 아들. 후기 클래식*(기원전 4세기)의 거장으로 피디아스*가 〈숭고(崇高) 양식〉을 대표하는데 대해 그는 기품높은 정서를 아름다운 형태 속에 표현하는 이른바 〈우미 양식〉의 전형을 확립하였다. 따라서 작품의 특징은 상태가 좋은 선의 유동과 세련이 극치에 달한 대리석을 어루만지는 듯한 취급법이다. 대리석을 재료로 해서 인간이 지닌 정온한 정서나 성격을 훌륭히 표현하였다. 또 그가 제작한 신상(神像)은 친근미가 있는 평온함과 부드러움을 지니게함으로써 꿈꾸는 듯한 기분과 편안한 모습을 보여주고 있다. 《아폴론 사우록토노스》(모사, 로마의 바티칸 미술관)는 소년과 아폴론*이 도마뱀을 겨냥해서 찌르려고 하는 모습을 다룬 것인데, 여기에 나타나 있는 부드러운 형식과 날씬한 육체를 통해서 그가 지녔던 독자적인 수법을 찾아 볼 수 있다. 그는 또 여성의 아름다운 육체를 충분히 살리기 위해 여신을 나체로서 표현하는 것을 시도하였다. 예컨대 크니도스 시민을 위해 제작한 이른바 《크니도스의 아프로디테》(→아프로디테)가 바로 그것이다. 그러나 주지하는 명작은 1877년 올림피아의 헤라(Hera) 신전 유적지에서 발굴된 《헤르메스(Hermes)상》(올림피아 미술관)인데, 이 대리석 조각상을 원작이라 단정하는 것이 종래의 통설이었다. 그러나 1931년 독일의 한 학자는 특히 기술상의 문제에서 이를 제기하기에 이르렀다. 즉 《헤르메스상》은 로마시대의 우수한 모사*라는 것이다. 그러나 설령 이 모

사설이 틀리지 않는다고 해도 이 조각상이 프락시텔레스 예술의 특색—유연한 비례, 동체(胴體)의 굴곡, 부드러운 곡선의 자유로운 유희, 몸을 기대어 휴식을 취하는 자세로서의 완전한 긴장을 푼 느긋한 느낌, 그윽한 미소 등을 매우 잘 나타낸 걸작이라는 사실에 대해서는 의심할 여지가 없는 것이다. 기원전 330?년 사망.

프란체스카 Piero della *Francesca* 이탈리아의 화가. 15세기 전반에 걸쳐 가장 위대하고도 중요한 화가 중의 한 사람으로 손꼽힌다. 그는 1416년 토스 카나의 보르고 산 세폴크로(Borgo San Sepolcro)에서 출생했다. 도메니코 베네치아노(Domenoico *Veneziano*, 1410~1461년)에게 사사했으며 한때는 피렌체에서 스승의 제작에도 조력하였다. 카스타뇨*나 우첼로*의 자극도 받았던 그는 외광파*의 선구자로도 일컬어지며 또 정확한 선 및 〈공기원근법〉(→원근법)의 지식에 의거하여 인물과 배경의 조화된 힘찬 통일적인 화면을 구성하였다. 특히 광선 작용에 의한 명암의 해조(諧調) 및 미묘한 색채의 변화를 추구했던 결과 깊이 퍼지는 공간의 안길이를 훌륭히 묘사하였다. 수목, 건축 등 어느것이나 풍부한 입체감을 가지고 있으나 다소 동세가 부족하다는 단점이 있다고는 하지만 인물도 교묘한 음영 효과와 단축법에 의해 조소적(彫塑的)인 양감을 보여 주고 있다. 이런 점으로 보아 그는 회화에 새로운 길을 열어 줌으로써 후세의 화가들에게 커다란 감화를 주었던 것이다. 피렌체 외에 우르비노, 리미니(Rimini), 보르고 산 세폴크로, 페루지아, 아레초(Arezzo) 등 각지에 걸쳐 많은 업적을 남기고 있다. 만년의 저서로 《회화의 원근법(De Prospettiva Pingendi)》, 《다섯 개의 올바른 형체》 등이 있다. 대표작은 아레초의 산 프란체스코 성당 내진에 그린 일련의 벽화 《성십자가(聖十字架) 전설》 외에 《그리스도의 세례》(런던 내셔널 갤러리), 《채찍질》(우르비노), 《그리스도의 부활》(보르고 산 세폴크로), 《우르비노공(公) 페데리고 다 몬테펠트로 부부의 초상》(피렌체, 우피치 미술관), 《브레라(Brera)의 제단화》(밀라노, 브레라 미술관), 《성 히에로니무스의 신자》(베네치아, 아카데미아 미술관) 등이다. 1492년 사망.

프란치아비지오 *Franciabigio* 본명은 Fran-

cesco di *Cristofano*. 이탈리아의 화가. 1482
년 피렌체에서 출생했으며, 알베르티넬리
(Mariotto *Albertinelli*, 1474~1515년)의 제자.
성모도(聖母圖)에서는 라파엘로*의 영향도
엿보이고 있다. 또 사르토*의 협력자로서 피
렌체에 있는 성 아눈치아타(S. Annunziata)
성당의 벽화 《마리아의 결혼》을 그렸다. 구약
성서의 바스시바 (솔로몬의 어머니) 이야기
에서 취재한 작품(드레스덴)이나 《비너스》
(로마, 보르게제 미술관) 등 외에 초상화도
남기고 있다. 전성기 르네상스의 전환기 시대
에 활동한 화가였다. 1525년 사망.

프랑스와의 항아리→도기화(陶器畵)

프랑스 전통 청년화가(傳統靑年畵家)[프
Les jeunes Peintres de Tradition Française
] 1941년 파리의 브롱 화랑에서 행하여진
청년 화가의 전람회. 이들 화가들은 프랑스의
전통적 조형 정신을 그들의 회화에 왕성히 의
도한 것인데, 그들의 표현 양식은 퀴비슴*과
포비슴*의 종합주의에 의하였다. 이 전람회는
1회만 했을 뿐이다. 주요 멤버는 바젠*, 쿠토
, 로뱅, 르 모알(Jean Le *Moal*) 등 10여명
이었다.

프랑코-칸타브리안 미술권(*Franco-Can-
tabrian circle*)→알타미라

프랜시스 Sam Francis 1923년 미국 캘리
포니아주 산 마테오에서 출생한 화가. 캘리포
니아 대학을 졸업하고 1950년 파리로 나와 리
오펠*, 마티외*, 술라지* 등과 함께 활동하였
다. 귀국 후에는 캘리포니아를 중심으로 활발
한 활동을 전개하여 미국 추상표현주의*의 제
2세대로 각광을 받기 시작했다. 폴록*의 전면
회화의 전통을 그대로 살리면서 한편으로는
순화된 색체에 의해 밝고 아름다운 공간을 확
대하였다. 미국 태평양 연안의 서북파(西北派)
를 대표하는 화가로서 동양적인 색채가 두드
러져 있는 것도 특징이다.

프러시안 블루[영 *Prussian blue*, 프 *Blue
de prusse*] 그림물감의 색 이름. 1704년 독
일 화학자 디펠에 의하여 발견된 푸른색 물감.
다른 색에 약간만 혼합하여도 상대의 색을 약
화시켜 버릴만큼 강하다. 빛을 받으면 다소
퇴색되지만, 어두운 장소에 두면 원래의 색으
로 돌아가는 성질이 있다.

프런탤리티의 법칙[영 *Law of frontality*]
이집트, 바빌로니아, 아시리아, 기원전 6세기

까지의 그리스 또한 원시 미술의 조각상을 지
배하는 부동(不動)과 경직(硬直)에 대해 랑
게(J. *Lange*)가 제창한 것. 정면성(正面性)의
법칙. 머리 꼭대기, 코, 턱에서 가슴, 배의 중
앙을 지나는 선은 수식선을 이루고 이 선에
의해 신체의 좌우가 완전히 대칭으로 된다.
다리나 팔을 다소 움직이더라도 좌우 균형은
결코 무너지지 않으며 이 법칙에서의 탈출이
클래식*이기도 하다.

프레스[영 *Press*] 1) 압기(壓器)의 총칭.
인쇄기(printing press), 수압기(hydraulic pres-
s), 압체기(壓締機) 기타. 2) 압압 공정(押壓
工程;금속, 플라스틱 가공) 3) 출판물, 신문
(신문 이름에 쓰인다) 4) 받침, 찬장, 옷장(c-
lothes press) 등의 뜻으로 쓰인다.

프레스비테리움(독 *Presbyterium*)→나르
텍스

프레스 시트[영 *Press sheet*] 광고 용어.
선전 지침과 선전 재료를 겸한 인쇄물. 예컨
대 영화 선전 등의 경우는 내용의 해설, 줄거
리, 스탭, 배역 등을 비롯하여 선전의 포인트
나 선전 문안, 광고용 컷 등이 포함되며 지방
극장 등은 이에 의해 프로그램이나 전단을 만
든다.

프레스코[이 *Fresco*] 벽화를 그릴 때 쓰
이는 화법. 석회 및 석고 등을 벽면에 발라 만
든 석회벽(石灰壁)을 화면으로 하여 이 벽면
이 채 마르기 전—이 상태를 이탈리아어(語)
로 〈al fresco〉라고 하는 데서 프레스코라는
말이 유래되었음—에 거기에 수용성 그림물
감으로 채화(彩畵)하는 기법을 말한다. 벽면
이 마를 때 채색된 그림물감이 표면에 고착되
므로 빛깔은 변색되지 않고 또 내구력도 강하
다. 다만 벽이 건조됨에 따라 광택이 없어져
발색이 둔화된다. 프레스코 특유의 차분한 색
조가 생기는 원인이 여기에 있는 것이다. 그
러나 이 화법이 지닌 단점은 벽이 마르기 전
에 재빨리 작품을 완성해야 한다는 어려움이
다. 따라서 작품을 시작할 때에는 미리 한번
에 그릴 수 있을 만큼의 벽을 준비해 두고 그
려간다. 또 채색된 그림물감은 곧 침투해 버
리므로 유화* 물감과 달라서 농담의 그라데이
션*이 용이하지가 않다. 특히 벽이 축축해져
있을 동안에는 색깔이 짙게 보이므로 색가(
色價)(→발뢰르)는 처음부터 건조되었을 경
우의 색을 예상한 연후에 착색하여야 한다.

또 프레스코에서는 밑그림도 천천히 차분하게 그려갈 수가 없으므로 미리 두꺼운 종이로 원화 크기의 화고(畫稿)를 만들어 놓고(→카르통), 그것(또는 그것을 다시 얇은 종이에 모사한 것)을 벽에 밀어 붙인 다음, 바늘로 윤곽 및 명암의 경계 등을 더듬어서 대충 형을 만들어둔다. 프레스코 화법은 1300년경 이탈리아에서 발달하고 있었다. 물론 전(前)단계, 과도기 또는 변형도 있었지만 그것이 프레스코라는 개념 속에 포함되는가의 여부는 의론의 여지가 있다. 그래서 이집트인이나 로마인의 벽화 등이 어느 정도로 프레스코화였는가 또 중세 시대 북유럽의 벽화가 완전한 프레스코 화법에 의해 제작된 것인가의 의문에 대해서는 오늘날 아직도 확실히 대답할 수가 없다. 아뭏든 이 화법은 14세기 이후 우선 이탈리아에서 전문적인 화가들에 의해 크게 발전하였다. 예컨대 미켈란젤로*가 시스티나 성당*에 제작한 천정화와 벽화, 라파엘로*의 바티칸궁(宮)의 벽화 등이 프레스코 화법에 의한 대표적인 작품이라 할 수 있다. 이어서 르네상스* 시대 북유럽 제국에서도 다소 행하여졌으나 바로크* 시대에 이르러서는 한층 더 널리 보급되어 쓰여졌다. 이를테면 18세기 남독일 바로크의 천정화는 완벽한 프레스코화이다. 19세기에는 특히 나자레파*가 의식적으로 이탈리아 프레스코화를 추종하여 이를 채용하였으며 20세기에 들어서서는 멕시코의 리베라*, 오로츠코* 등에 의해 그 전통이 계승되고 있다. 한편 참고로 프레스코 섹코(fresco secco)는 축축한 벽면에 그리는 것이 아니라 건조된 벽면 위에 역시 같은 색깔로 그리는 기법이다.

프레젠테이션[영 *Presentation*] 광고 용어. 자기의 의사를 타인에게 전달하기 위해 표시하는 것. 광고 대리점이나 디자인의 크리에이티브 스튜디오가 새로운 의뢰인에게 자기 회사의 경력(실적)과 작품을 제시하거나 광고주에서 광고 활동에 관한 계획안 등을 제출하는 것. 넓은 의미로는 추상적인 디자인 아이디어를 구체적으로 수행해가는 과정에서 각 시점에서의 사고(思考) 내용을 가시적(可視的)으로 정착시키는 표시 기술을 말한다. 거기에는 2차원적 방법(圖表, 製圖, 스케치 등)과 3차원적 방법(모형)이 있다. 1) 도표(圖表) − 제품 계획의 초기 단계에서 아직 추상적인

디자인의 내용을 일반화하거나 시각화하기 위해 쓰인다. 또 기업이나 조직 내의 각 구성 요원 사이에 명확한 이해를 얻거나 의사 전달을 하기 위해 쓰이고 있다. 제품으로 생산될 경우에는 디자인 관리를 위해 사용된다. 2) 제도(製圖)−기제품(旣製品)의 견취도(見取圖)를 개량 또는 수정하거나 혹은 요구되는 성능에 따라서 새로운 고안과 계획을 미리 그린 예비 설계 계획을 토대로 하여 기구나 운동에 관한 주요 치수의 결정과 중요 부문의 구조 계산과 사용 재료의 선택 등의 다음에 작성하는 결정 설계도, 제작을 위해 필요한 제작도, 공작도(부품도, 부분 조립도, 조립도, 상세도 등), 배관도 및 계통도를 포함하는 배관 제도, 기타(기계 제도, 전기 제도, 건축 제도, 토목 제도) 등이 있다. 3) 스케치*−디자인 아이디어 기타 필요한 정보에 대한 메모인 스크래치 스케치, 제품 해석에 의해 얻어진 가능성을 추구하기 위한 스케치, 디자이너가 주체성을 가지고 의도의 통일을 기록하기 위한 러프 스케치*, 형태 연구를 목적으로한 스타일 스케치, 최종 제품의 이미지와 그 상세를 구체적으로 표시하는 렌더링, 제품의 조립을 정확히 설명하기 위한 구조 분해도 등이 있다. 4) 모형(模型)−종래 모형에 의한 표시는 2차원적 표시에 의한 검토 후에 행하여지는 것이라고 생각되어 왔으나 반드시 그렇지는 않다. 점토, 종이, 발사(balsa) 등에 대한 스터디 모델은 아이디어를 검토, 평가, 발전시키기 위한 수단이다. 최종적으로 아이디어를 검토한 후 완전한 제작 도면에 의해 프레젠테이션 모델(→피니시드 모델)이 만들어진다.→스케치→모델 메이킹

프레파라숑[프 *Preparation*, 영 *Priming*] 회화의 소지(素地)를 갖추어 그 위에 칠하여진 그림물감을 잘 유지하고 변질을 막는 기술적 준비 작업 모두를 포함해서 일컫는 말이다. 예를 들면 화포의 아교칠이나 바탕칠이 이에 속한다.

프렌치 버밀리언[영 *French vermilion*] 그림물감의 색 이름. 보통 밝고 붉은 색을 말한다. 버밀리언*과 같은 주성분이며 같은 성질을 가지고 있다.

프로나오스(희 *Pranaos*)→신전(神殿)
프로덕트 디자인→디자인
프로덕트 이미지[영 *Product image*] 광

고 용어. 제품에 관한 이미지로서, 특정한 상품에 대해 소비자의 신뢰감을 조성하는데 도움이 되는것.→이미징

프로듀스[영 *Produce*] 본래는「창조하다」의 뜻이지만 광고 관계에서는 전파 매체의 제작 부문 즉 커머셜 녹음, 필름 제작의 일체를 기획하고 실시하는 일을 말하며 그 담당자를 프로듀서라고 한다. 아이디어, 시나리오, 연기자, 연주자 등을 선택하고 그 운영을 실시하는 것.

프로망탕 Eugéne *Fromentin* 프랑스의 화가. 1820년 라 로셸(La Rochelle)에서 출생. 처음에는 법학을 전공하였으나 후에 회화로 바꾸어 카바(*Cabat*)에게 사사하였다. 1840년 이래 종종 알제리, 이집트, 베네치아 등으로 여행하면서 그들 지방의 풍경이나 민중 생활에서 소재를 취재하여 제작한 색채가 아름다운 그림을 많이 남겼다. 수상 작품도 많다. 주요작은 《몰인(Mogol 人)의 매장》(1853년), 《알제리의 매 사냥》(1863년), 《알제리의 추억》(1874년) 등. 저작으로는 《사하라(Sahara)의 여름》, 《사에르의 1년》 등의 여행기 외에 벨기에 및 네덜란드를 여행한 뒤 쓴《옛 거장들》(Les maitres d'autrefois, 1876년)이 있는데 이는 루벤스*, 렘브란트* 등의 대화가들에 관한 연구를 포함하고 있는 명저로 일컬어지고 있다. 1876년 사망.

프로메테우스[희 *Prometheus*] 그리스 신화 중 티탄*의 한 사람으로 이아페토스의 아들이며 에피메테우스(*Epimetheus*)의 형. 천계(天界)에서 제우스*를 속이고 불을 훔쳐서 인류에게 준 죄로 제우스의 노여움을 사서 코카서스(Caucasus) 산의 큰 바위에 묶여 독수리에게 간장(肝臟)을 쪼이는 벌을 받게 되었으나 후에 헤라클라스에 의해 구출되었다. 생물 인간의 창조자로서 최대의 공장(工匠)이며 아티카 공장의 신(神)이다.→판도라

프로세르피나(라 *Proserpina*)→페르세포네

프로세스[*Process*] 1) 예술 제작의 과정을 일반적으로 말한다. 2) 옵셋 인쇄(아연 평판)에서의 사진 제판법의 일종. 원색판의 원리를 응용하여 회화, 포스터, 잡지의 표지 등의 착색 원고를 복제하는 다색 인쇄 사진 평판을 말한다. 그 특징은 커다란 판이 용이하게 되며 대량 생산이 가능하여 경제적으로도

유리한 경우가 많다.

프로스케니움[라 *Proscenium*, 희 *Proskenion*] 건축 용어. 고대 그리스 또는 로마 극장의 무대. 근대의 극장 건축에 있어서는 무대의 앞쪽 즉 막(幕)과 관람석 또는 오케스트라*석과의 사이를 말한다.

프로스틸로스[희 *Prostylos*] 건축 용어. 그리스 신전의 한 형식. 전주식(前柱式). 로마의 건축가이며 기술가인 비투르비우스*가 만든 용어. 전면(前面)에 4개의 기둥을 갖춘 현관랑(玄關廊)이 있는 것. 좌우 양 측면과 배면은 벽으로 싸여져 있다.→신전(神殿)

프로스펙터스[영 *Prospectus*] 광고 용어. 1) 각종 단체, 기관, 학교 등의 취지서, 규칙서, 안내서 등. 리플렛*이나 팜플렛* 형식으로 인쇄 배포된다. 바르게는 프로스펙터스이지만 일반적으로 프로스펙트라 부른다. 2) 광고 대리업에서는 목표로 하는 의뢰주를 프로스펙트(prospect)라 부르고 있다.

프로타즈[프 *Frottage*] 문질러 나타내기. 쉬르레알리슴*의 화가 에른스트*에 의해 채용된 기법. 나무 조각, 돌, 나뭇잎, 조마포(粗麻布) 등 요철이 있는 표면에 종이를 대고 목탄이나 연필 등으로 위에서 문지르면 피사물의 무늬가 배껴진다. 이효과를 조형상에 응용한 수법이 프로타즈이다. 작자의 의식이 작용하지 않은 차원에서 우연히 나타나는 효과를 얻을 수 있을 뿐만 아니라 피사물을 몇번이고 바꾸어 놓고 이것들을 문질러 베낀 것을 의식적으로 조합하거나 또는 거기에 나타난 무늬에서 힌트를 얻어 붓을 가하면 한층 흥미로운 회화적 효과가 얻어진다. 에른스트*의《박물지(博物誌)》(Histoire Naturelle, 1926년)는 프로타즈의 화첩으로서 유명하다. 어탁(魚拓), 석쇠 무늬,*탁본(拓本) 등의 수법도 프로타즈와 마찬가지이다.

프로테[프 *Frottée*] 「난타한다」는 뜻. 붓에 물감을 발라 심하게 화면을 치는 기법을 말한다. 고호*의 어느 자화상의 배경, 블라맹크*의 수목 묘사 등에서 그 현저한 예를 볼 수 있다.

프로토-도리스식(式) 오더[*Proto-Doric order*] 고대 이집트 건축에 나타났던 것같은 도리스식 기둥과 흡사한 구조(構彫)가 있는 기둥의 총칭.

프로토르네상스[독 *Protorenaissance*]

부르크하르트*가 쓰기 시작한 용어. 〈초기 르네상스〉(독 Frührenaissance)와 구별하여 〈전기(前期) 르네상스〉를 의미하는 말로 쓰인다. 중세 말기에서 르네상스로 옮겨지는 전환기(13세기에서 14세기 초엽에 걸친 시대)라 해도 된다. 즉 참된 르네상스에 선행해서 힘찬 자연 관찰의 제1보를 내디딤과 동시에 고대 미술의 각 형식을 재차 채용하기 시작한 시기로서, 중심지는 중부 이탈리아였다. 발전사적(發展史的)으로 중요한 프로토르네상스의 정점은 14세기의 토스카나 미술 특히 조토*의 회화이다.

프로토 아티카 양식(樣式)[영 *Proto-attic style*] 고대 그리스 항아리의 한 양식. 기하학 양식에서 흑색상(→그리스 미술)에 이르는 과도기의 것으로, 기원전 7세기 초부터 그 말경까지, 그러나 프로토코린트식*의 경우에는 이 용어가 명확하지 않으며 쓰여지는 수도 적다. 오히려 초기 아티카식에 포함된다. 항아리의 형태는 매우 유연하고도 유동적이며 문양은 동방풍의 것이 많고 정형은 없다. 윤곽도 자유롭고 각선(刻線)이 적다. 이 양식이 정착, 정비되어 아티카식으로 되었다.

프로토 코린트식(式)[*Proto-corinthian style*] 고대 그리스 항아리의 한 양식. 코린트식*에 선행하여 잠시 병존하였다. 기하학 양식에서 동방화 양식으로의 과도적인 것으로서 항아리의 목 부위, 어깨, 복부의 하반부를 즐겨 동일 간격의 수평 평행선으로 덮고, 금속기에서 얻은 기하학문(幾何學紋), 동방 동물을 포함하는 수대문(獸帶紋)으로 장식하였다. 인물은 그때까지도 도안 형식을 취했다. 기원전 8세기와 7세기 전반에 걸쳐 코린트 서쪽의 시키온(Sykion)이 그 중심. 코린트식은 수평선이 사라지고 보다 인물도(人物圖)가 위주였다.

프로티[프 *Frottis*] 회화 기법 용어. 비벼 넣어서 그리는 것을 말한다. 즉 화필에 약간의 휘발성 용해유를 묻혀서 그것으로 엷고 투명한 그림물감을 비벼 넣은 것처럼 해서 그려 캔버스의 바탕을 비쳐 보이게 하는 표현 기법을 말한다.

프로포션[영 *Proportion*] 「비례」, 「비율」, 「비교」 등으로 번역된다. 부분과 부분 또는 부분과 전체와의 수량적 관계를 말한다. 그 관계가 어떤 비례를 이룰 때 미적(美的)이 되

며 또 미적 대상의 형식적 조건이 된다. 고대 그리스에서는 이것을 아날로기아(analogia)라고 했으며 시에트리아(symmetria)보다도 상세한 비율의 개념이었다.→시메트리→황금분할

프로필[영 *Profile*, 프·이 *Profil*] 측면에서 본 물상. 특히 인상(人像)의 표현 형식. 옆얼굴, 반면상, 영화적(影畫的) 표현 등에서 흔히 볼 수 있다. 비스듬히 옆에서 보인 경우로서 얼굴이 볼 등의 돌출부에 가려지는 것을 백 프로필(back profile)이라 한다.

프로필라이온[희 *Propylaion*] 라틴어(語)로는 propylaeum(複數形 propylaea). 건축 용어. 고대 그리스의 신역(神域) 등의 입구로서 〈문(門)〉의 뜻. 아이기나(Aegina), 엘레우시스(Eleusis) 등지에서도 세워졌으나 가장 유명한 것은 아테네의 아크로폴리스*의 프로필라이온이다. 그것의 건조 연대는 BC 437~432년이며 건축가는 므네시클레스(*Mnesikles*)였다. 외부의 여러 형식은 도리스식*이지만 내부에는 이오니아식* 기둥을 채용하고 있다. 파르테논*과 함께 아테네의 명건축으로 일컬어진다.

프뤼동 Pierre Paul *Prud'hon* 프랑스의 화가. 1758년 클뤼니(Cluny)에서 출생한 그는 디종(Dijon) 및 파리에서 기초를 배웠고 후에 로마상(賞)을 수상함에 따라 1782년부터 1788년에 걸쳐 이탈리아로 유학하여 레오나르도 다 빈치*와 코레지오*의 영향을 받았다. 부드러운 명암 사이에서 인물의 윤곽을 융합시키는 방법을 취하여 음영의 미묘한 감각을 훌륭하게 표현하였다. 가난한 석공의 아들로 태어났기 때문에 처음에는 불우하였으나 1799년의 살롱* 입선을 계기로 나폴레옹의 인정을 받아 재능을 꽃피우기 시작했다. 특히 그가 남긴 초상화* 및 역사화 중에는 걸작이 많다. 고전주의*의 다비드(J. L.)* 일파가 회화에서 움직임을 배제하고 엄격한 선과 단순 장중한 구도를 이상으로 여기고 있던 당시의 프뤼동은 고대의 참된 감각을 분별해낸 희귀하고도 독특한 화가였다. 두 개의 세계 사이에서 존재하면서 18세기의 감각적 매력과 19세기의 로망적 서정을 함께 갖춘 예술가였다. 다시 말해서 고전파 화가이면서도 당시의 샤토브리앙(F. R. de *Chateaubriand*)의 문학 등과 공통되는 애수와 정서적, 관능적 분위기의

표현을 특기로 했던 예술가였다. 따라서 그를 낭만파* 회화의 선구자로 평가하고 있다. 주요 작품으로는 파리의 법정을 위해 그린 《신의 복수는 죄악을 추구한다.》(루브르 미술관)와 같은 극적인 대작을 비롯하여 《프시케(Psychē)》, 《주피터(Jupiter)와 디아나(Diana)》, 《조세핀 황후의 초상》(모두 루브르 미술관 소장) 등이 유명하다. 1823년 사망.

프리기다리움(Frigidarium)→테르마에

프리드리히 Caspar David Friedrich 독일의 화가. 1774년 그라이프스발트(Greifswald) 출신. 코펜하겐의 아카데미에 입학하여 배웠다. 1798년 이후에는 드레스덴에서 활동하였던 바 1816년에는 그곳의 아카데미 교수가 되었다. 독일 최대의 낭만파* 풍경화가로 평가받고 있는 그는 시적(詩的) 정취가 넘친 풍경화*를 많이 그렸다. 주요 작품은 《북극해》, 《그라이프스발트의 항구》, 《산의 십자가》, 《풀베기의 휴식》, 《단풍 나무》, 《달을 바라보는 두 사나이》, 《일출전》 등이다. 1840년 사망.

프리-랜스 디자이너[영 Free-lance designer] 한 기업에 속하고 있는 이른바 스탭 디자이너와는 달리 여러 기업에서 의뢰를 받아서 일을 하는 디자이너를 말한다.

프리마 묘법(描法)[이 Alla prima] 유화용어. 초기의 유화에서는 유채의 투명성을 중시하였으므로 그 명암의 상태는 그 밑에 밑칠로서 극히 한정된 소수의 색, 주로 템페라*와 같은 것으로 밑그리기를 하였다. 그 위에 유화물감으로 그렸다. 유화물감 밑의 밑그리기의 명암은 투명한 유채를 투과하여 물감층 상하의 명암의 아름다움을 발휘하는 것이었다. 그러나 밑칠은 하지 않고 단순한 바탕색만 가한 뒤 그 위에 유화물감으로 바로 그리는 것을 프리마 묘법이라 한다. 즉 밑그리기가 그 위에 그려진 유채에 명암 모양으로는 나타나지 않는 것이다. 오늘날에는 프리마가 오히려 일반화 될 정도로 이 수법이 발달해 왔다. 유채 그 자체의 투철(透徹)은 있어도 밑그리기와의 관계보다도 서로의 대비에 의한 방향으로 진행되어 왔다. 그러나 모두가 프리마로 되는 것도 아니고 그 절충 수법도 쓰여지고 있다.

프리미티브 미술[영 Primitive Art] 원시 및 미개 민족의 미술. 그 주된 것을 열거하면, 남북 양 아메리카 대륙의 인디언, 말레이 반도, 태평양 제도의 원주민, 에스키모, 아시아 초원지대 원주민, 아프리카 토인 등의 미술을 말한다. 건축은 집합 및 주거를 위한 대체로 소규모의 건물에 한정되며 건축 자재(나무, 볏짚, 점토, 짐승의 가죽, 형겊 등)의 내구성(耐久性)이 약한 이유로 건축의 발전 과정을 알아 보기는 어렵다. 목재나 점토제의 조각 또는 석재 조각이 신(神), 조상(祖上), 동물상(動物像)의 힘찬 단적인 표현에 도움이 되고 있다. 특히 니그로(黑人)의 조각에는 훌륭한 것이 있다(→니그로 미술). 유목민에게 있어서는 조각이 결코 큰 문제가 되지는 않았다. 회화는 대부분의 경우 기물의 장식에서 찾아 볼 수 있을 뿐이며 자유화(自由畵)로서 나타나 있는 것은 찾아 보기 드물다. 특히 남부 아프리카의 북쪽 탄자니아(Tanzania)를 거쳐 남쪽의 케이프타운(Cape Town)까지와, 서쪽 남서 아프리카의 대서양 연안에서 동쪽의 인도양 연안까지에 이르는 지역에는 많은 암면 채화(岩面彩畵)와 각화(刻畵)가 분포되어 있는데, 그것들은 오늘날 칼라하리(Kalahari) 사막으로 물러가 고립되어 있는 부시맨족(Bushman 族)의 조상들에 의해 그려진 것으로, 수렵 및 채집의 미술이다. 이 미술품 중에는 매우 사실적인 수법을 보여 주는 것도 있는데, 주제는 각종 동물의 사냥, 어로(漁撈), 무용, 매장, 기우(祈雨) 등이다. 양식의 변천 과정으로 볼 때 5~6개의 시대 구분을 할 수 있으며 미술품 중에서 가장 오래된 벽화는 기원전 4,000년까지 소급되는 것도 있고 최신의 것으로는 19세기에 속하는 것도 있다.

프리미티비즘[영 Primitivism] 넓은 의미에서는 원시 및 미개 민족이나 농민의 미술 또는 아동 미술에서 자극을 받아 동일한 단순 소박한 표출력을 작품에 도입하려고 했던 현대의 대부분 화가들이 지니고 있는 태도를 말한다. 우선 고갱*을 비롯하여 그후에는 피카소*의 스타일을 저명한 예로 들 수가 있다. 더구나 양자가 프리미티브한 요소의 적용에 깊은 관심을 가진 것은 새로운 회화 양식 때문이었다. 한편 좁은 의미에서의 프리미티비즘은 1905년부터 1920년 사이에 걸쳐 포비슴*과 퀴비슴*의 영향을 받아 일어난 러시아 출신의 표현주의* 경향을 지녔던 화가들을 가리킨다. 이의 대표적 화가들은 라리오노프(→레이요니슴), 곤차로바(→레이요니슴), 쿠즈네초프

(Pavel *Kouznetsov*), 마트베프(Alexandre *Matveev*), 사리얀(Mattiros *Sarian*), 폰비진(A. V. *Fonvizin*) 등인데, 이들은 러시아의 민족 미술로부터 강력한 자극을 받아 기술적으로는 고도의 단순한 형식과 강력한 색채를 즐겨 사용하여 주로 러시아 하층 계급의 생활 장면을 많이 그렸다.

프리에즈 Emile−Otton *Friez*　1879년 프랑스 르 아브르에서 출생한 화가. 부친은 그 지방의 선장(船長). 중학 시절에 알게 된 뒤 피*와 함께 르 아브르 미술학교에서 그림을 배웠고 1898년에는 파리로 나와 모로*의 가르침을 받았다. 1905년경부터는 마티스*와 함께 포비슴* 운동을 일으키고 감각적인 색채의 구사와 격렬한 터치*의 표현으로 이루어진 화풍을 보여 주었다. 그러나 1908년경부터는 감각적인 색채를 버리고 흑색과 갈색 및 회색을 기조(基調)로 한 이지적(理知的)인 구성의 작풍으로 옮겨갔다. 그는 또 살롱 도톤*의 회원이었으며 만년에는 아틀리에를 열고 후진을 양성하였던 바 유명한 현대 작가들이 많이 배출되었다. 1949년 사망.

프리즈[영 *Frieze*]　건축 용어. 일반적으로는 벽면에 시도한 대상 장식(帶狀裝飾) 또는 그림이나 조각으로 장식된 건축의 연속적인 띠 부분을 말한다. 또 방안 벽의 상부 즉 경판(鏡板)(paneling)의 선 윗쪽, 코니스*의 밑에 해당되는 부분을 지칭한다. 고대 건축에 있어서의 프리즈는 아키트레이브*와 코니스 사이에 있는 엔태블레추어*의 한 부분. 도리스식의 프리즈는 대체로 조각으로 장식되는 메토프*와 트라이글리프*로 구성되어 있으며 이오니아식 및 코린트식에서는 그와 같이 구성되어 있지 않고 대개 연속된 부조대(浮彫帶)로 장식되어 있다.→오더

프리타네이온[회 *Prytaneion*]　건축 이름. 고대 그리스의 원로원(元老院) 의원들이 업무상 사용했던 건물(집회실, 회의실 등). 현존하는 그 예는 아테네의 아크로폴리스 북쪽 건물 및 올림피아 신전의 서북쪽 건물 등이다.

프리패브리케이션[영 *Prefabrication*]　생략해서 프리패브(prefab)라고도 한다. 현장에서 조립하기 전에 미리 만들어 두는 것, 부분 생산 또는 부품 생산의 뜻. 구체적으로는 공장에서 부재(部材)를 개별로 가공 및 생산하여 현장에서 그것을 소정의 장소에 부착시킨

다. 정밀도의 향상, 질의 균일화, 생산성의 향상 등을 목적으로 한 기술 혁신의 하나로서, 주로 건축이나 가구의 생산에서 볼 수 있다. 단일로 생산되는 것이라도 프리패브되는 수가 있어 프리패브가 곧 대량 생산이라고 할 수는 없다. 프리패브를 도입한 구조 방법을 〈프리패브 구조〉라 하고 프리패브를 채용한 공사 방법을 〈프리패브 공법〉이라고 한다. 건축계에서는 프리패브 건축(prefabricated building), 프리패브 주택(prefabricated house)이 커다란 계획 및 설계의 과제가 되고 있으며 프리패브 주택 또는 그 부품의 생산 및 판매를 사업으로 하는 기업 즉 프리패브 주택 산업도 시대의 각광을 받고 있다.→프리패브 주택

프리패브 주택[영 *Prefabricated house*]　「조립 주택」 또는 「양산(量産) 주택」이라고도 한다. 주택을 현장에서 각각 세우는 것이 아니라 부재(部材)를 공장에서 대량 생산하여 그것을 조립해서 짓는 주택이다. 그로피우스*가 제창하고 후에 미국에서 기업화되기에 이르렀다. 제2차 대전 후 현대 산업의 고도화에 수반하여 주택 생산을 합리화하고자 하는 것으로서, 공장에서 양산한 패널을 현장에서 조립하는 것, 어떤 부분을 단위로 해서 현장에서 결합하는 것, 공장에서 완성한 것을 건축 현장에 옮기는 것 등 여러 방법이 취해지고 있다. 어느 것이나 부재(部材)의 규격화가 필요하고 또 구성이 단순화됨으로써 설계의 자유성이 저하되는 것은 어쩔 수가 없다. 한 채 짓기를 대상으로 하는 경량 방식과 철근 콘크리트에 의한 공동 주택을 대상으로 하는 중량 방식의 것도 있다.

프리핸드[영 *Free-hand*]　작화(作畫)할 때 삼각자 또는 곡선자 등을 쓰지 않고 팔의 감각에 의존해서 그리는 화법으로 그려진 선에는 다소 요철이 생기지만 오히려 그 나름대로의 효과를 얻을 수 있다. 건축의 견취도(見取圖)나 회화에서 크로키* 및 스케치*에 이용된다.

프린트[영 *Print*]　1) 인쇄* 및 판(版), 인쇄물, 간행물 2) 모양을 날염(捺染)한 천 3) 사진의 인화 및 양화(陽畫)등을 가리키는 말이다.

프세우도 디프테로스(*Pseudo dipteros*)→신전(神殿)

프세우도 페리프테로스(**Pesudo periptero-**
s)→신전(神殿)

프왕티슴(프 **Pointillisme**)→점묘파(點描派)

프티 메트르[프 **Petit maître**] 미술사상
(美術思想) 그다지 유명하지 않은 군소(群小)
작가를 말하며 나아가서는 작품의 규모가 작
고 또 가치도 거의 낮은 미술품의 작가를 뜻
하는 말로 쓰인다.

프티토(Jean **Petitot**, 1607~1691년)→미니
어처 2.

프티-트리아농[프 **Petit-Trianon**] 그랑
-트리아농과 쌍을 이루는 2층 건물의 소궁
전으로, 루이 15세의 명령에 의해 건축가 가
브리엘이 설계 완성하였다. 왕비 마리 앙트와
네트는 1774년 이것을 루이 16세로부터 받아
즐겨 여기에 거주하면서 농민의 흉내를 내며
대지(大地)와 친하였다고 한다. 정원에는 희
귀한 나무가 많고 훌륭한 농사(農舍) 혹은 왕
비가 특히 즐긴 연극을 연출한 극장이 있다.

프포르 Franz **Pforr** 1788년 독일에서 태
어난 화가. 오베르베크*와 함께 빈에서 성 루
카 조합*을 창립하였다. 소박한 정감과 세밀
한 세부 묘사로 옛 독일의 역사적 제재를 즐
겨 그렸다. 1812년 사망.→나자레파

플라스터[영 **Plaster**] 석회 혹은 석고를
주재(主材)로 한 재료(材料) 및 그 공작(工作)
을 플라스터 또는 스턱코*라고 하며 백색이다.
그것을 재질(材質)로 사용하여 벽화(프레스
코)를 그리거나 장식 조각도 만든다.

플라잉 버트레스(영 **Flying buttress**)→버
트레스

플라케트(프 **Plaquette**)→메다이유

플라테레스코 양식(樣式)[영 **Plateresque**
style, 에 **Estilo Plateresco**] 에스파냐의 pla-
tero (銀細工師)에서 나온 말로 스페인 후기
고딕의 장식 양식을 말한다. 역사적으로는 무
데하르(Mudejar) 양식과 이탈리아 르네상스
양식과의 결합이라 볼 수 있는 것으로서, 세
기말 이래 주로 건축의 정면 특히 입구 또는
창문 주위에 쓰여지며 섬세한 수법을 특질로
한다. 세빌랴(Sevilla)의 시청사 및 살라망카
대학의 파사드* 등이 그 대표적인 예이다.

플라트르[프 **Plâtre**] 회반죽. 회화기법에
서는 프레스코*의 밑바탕이며 또 유화물감에
섞어서 특수한 효과를 발휘한다.

플랑드랭 Hippolyte **Flandrin** 1809년 프

랑스 리용에서 출생한 화가. 1829년 파리에
진출하여 앵그르*의 가르침을 받았다. 로마상
(賞)을 획득하고 이탈리아 각지를 여행하면
서 대가들의 위대한 벽화에 접하여 많은 감명
을 받았다. 귀국 후에는 상 제르망 데 프레 등
의 여러 성당에 벽화를 그렸다. 벽화 외에 초
상화 등도 있다. 작풍은 스승 앵그르의 〈유연
(柔然)〉을 계승한 것이며 특히 그의 벽화는
장식성이 풍부하다. 1864년 사망.

플랑드르 미술(**Flandre art**)→네덜란드
미술

플랑브와이양 양식(樣式)[프 **Style flam-**
boyant] 건축 용어. 화염식(火焰式). 프랑
스 후기 건축의 양식. 트레이서리(狹間장식,
창의 상부 장식)의 물결 모양 곡선이 〈화염과
같은〉형태를 하고 있는데서 이렇게 부르게
되었다. 이 양식으로 된 대표적인 건축물은
프랑스 르왕(Rouen)에 있는 1434년에 착공
된 생 마클루(St. Maclou) 성당이다. 이는 후
기 고딕 장식 격자의 일반적인 특징이다. 그
러나 플랑브와이양 양식이 고딕 건축에 있어
서 구조적으로 어떤 독자적인 주요한 발전을
보여주지는 못했다. 다만 생 마클루 성당이
다른 성당과 구별되는 것은 아름다운 선의 혼
잡에서 생긴 화려한 장식이 매우 많다는데 있
다.

플래너[영 **Planner**] 기획을 수립하고 또
그 작전을 구체화하는 사람. 신제품의 캠페인
에 대비하여 어떠한 프리미엄을 붙일 것인가,
어떠한 콘테스트를 행할 것인가 등을 계획한
다. 또 어떠한 신제품을 설계할 것인가, 그러
기 위해서는 어떠한 과정을 밟을 것인가 등을
수립한다.

플래닝[영 **Planning**] 1) 계획을 수립하
는 것. 2) 건축에서의 평면 계획. 배치 또는 간
막이나 각 방의 연락 등(燈)을 일조(日照),
동선(動線) 기타의 조건에 의거하여 정하는
것. 플래닝에서 자연히 외관이 나온다고 일컬
어질 정도로 건축에서는 외관의 디자인보다
더 중요한 것이라고 한다.

플래스티신(영 **Plasticine**)→유토(油土)

플래트 브러시[영 **Flat brush**] 평평한 모
양의 화필.

플랙스맨 John **Flaxman** 영국의 조각가이
며 소묘가. 1755년 요크(York)에서 출생했으
며 런던의 아카데미에 들어가 기초를 배웠다.

1787년부터 1794년에 걸쳐서는 조각 연구를 위해 이탈리아에 머무른 뒤 1800년 귀국하여 마침내 로열 아카데미*(Royal Academy) 회원이 되었다. 영국 고전주의 조각을 대표했던 그는 그리스의 미에 추종하려고 하였다. 주요 작품은 《비너스와 큐핏(Cupid)》(1787년), 《머큐리(Mercury)와 판도라(Pandora)》(1805년), 《어머니의 사랑》(1817년), 《프시케(psychē)》(1824년) 등이다. 넬슨, 레이놀즈*, 벤슨 등의 묘비도 만들었다. 삽화가로서도 널리 알려져 있는데, 호메로스나 단테 등의 문학 작품에 그린 삽화도 남기고 있다. 1826년 런던에서 사망하였다.

플랜[영 *Plan*] 1) 계획, 설계, 방법, 연구의 뜻. 2) 평면도. 건축 제도에 잘 쓰이며 수평투상면에 투상을 도시한 것. 건축에서는 각 층마다의 평면도를 만들어 여러 가지 배치를 도시하는 수가 많다. 건축 이외의 설계 제도에서도 엘레베이션*과 플랜으로 물체의 형상을 도시할 수 있다. 3) 시가지 등의 지도.

플레이 스컬프처[영 *Play sculpture*] 조형 용어. 유희 조각(遊戲彫刻). 스웨덴의 조각가 닐센(E. M. *Nielsen*)에 의해 스톡홀름의 아동 유원지에 설치된 것이 최초이며 그것이 세계적으로 유행되어 공원, 유원지 등의 놀이터에 널리 설치되게 되었다.

플레히트반트[독 *Flechtband*] 머리를 땋기 위한 리본의 끝에서 끈을 짠 띠 모양의 장식 모티브. 근동 및 서구에서 많이 쓰여지며 이미 기원전 3000년경부터 인정되고 있다. 건축, 공예, 사본 장식에 쓰여졌다.

플렉시블 보드[영 *Flexible board*] 건축 용어. 석면 슬레이트판. 작은 구멍이 규칙적으로 뚫려져 있어 내수성이 강하고 흡음성이 있다. 벽면 또는 천장용 자재로 쓰인다.

플로렌스파(派)(*Florence*)→피렌체파

플로리트[영 *Floret*] 본래는 「작은 꽃」이라는 뜻인데, 활판 인쇄에 쓰여지는 작은 꽃 또는 작은 잎 모양의 오나먼트(ornament) 활자를 가리키는 말로서 흔히 〈화형(花形)〉이라고 일컬어진다.

플루팅(영 *Fluting*)→세로 홈

플뤼겔알타(독 *Flugelaltar*)→트립티크

플뤼드[프 *Fluide*] 회화 기법 용어. 유동적으로 그리는 것을 말한다. 화필의 터치 효과를 살리면서 엷은 그림물감의 층(層)으로 유동적으로 그리는 기법. 르누아르* 만년의 작품에서 이것을 엿볼 수 있다.

플리게르(Simon de *Vlieger*, 1601~1653년)→해경화(海景畫)

플리니우스 Gaius *Plinius Secundus Major* 로마의 관리, 군인, 학자. 23년 코뭄에서 태어나 79년 베스비우스산의 화산 폭발 때 미세눔의 함대 사령관으로 근무하던 중 조난당했다. 학자로서는 백과전서적인 지식을 지닌 사람. 사상가라기보다는 근면하고 지식욕이 왕성한 수집가였다. 현존하는 저서 《박물지(博物誌)》 37권은 자연, 인문 등 각 방면에 걸친 지식의 보고(寶庫)로서 허다한 오류를 포함하고 있기는 하지만 자료로서의 가치는 무궁무진하다. 이 밖에 군기, 역사, 철학, 문법에 관한 저서도 있었으나 현존하는 것은 없다. 79년에 사망.

피귀라티프[프 *Figuratif*, 영 *Figurative*] 농ー피귀라티프*(비구상)에 대립되는 말로 구상(具象), 상형(象形) 등으로 번역되기로 한다. 객관적인 실물에 적용한 피귀르(영·프 figure; 외형, 형태, 형상)에 의해서 표현된 회화, 조각을 가리켜 사용하는 말이다. 다시 말하면 순수한 기하학적인 추상 미술이 형이상학적으로 순수한 형태 관념에서만 출발하고 있는 경우 즉 외계(外界)의 물체를 모티브*로 하지 않는 경우에 대해서, 물체의 형태를 재현하는 미술을 말한다. 따라서 재현 미술(→공간 예술)과 같은 의미로 쓰여지는 경우도 있고 또 객관적 미술 내지 대상 미술(objective art)과 일치하는 경우도 있다. 이러한 대립 개념이 나타난 것은 20세기에 들어와서 추상 미술이 특수한 의미를 갖고 추구되어온 한편 동시에 쉬르레알리슴*과 같은 구상성을 생명으로 하는 미술이 생겨남으로써 그 대립이 현저해지게 되었던 것이다.

피그먼트 염료→염료

피나코테크[독 *Pinakothek*] 그리스어로서의 원래의 뜻은 「회화 보관소」이다. 아테네의 아크로폴리스* 문 아래 즉 프로필라이온* 좌익에 있었던 봉납화 보관실. 거기에서 전도되어 「회화 수집 일반」, 「회화관」, 「화랑」의 뜻으로 쓰여지게 되었다. 그 저명한 예는 뮌헨의 알테 피나코테크(독 Alte pinakothek; 舊화랑) 및 노이에 피나코테크(독 Neue pinakothek; 新화랑)이다.

피니시드 모델[영 *Finished model*] 디자인 과정의 최종 단계에서 의뢰자에 대한 제시나 관계자들 사이의 검토를 목적으로 만들어지는 모형으로서, 앞으로 완성될 제품의 치수, 형상, 색채, 재질 등이 시각적으로 동일하게 만든 모델을 말한다. 나무, 석고, 금속, 플라스틱 등에 라카 칠을 해서 완성한다. 프레젠테이션 모델 또는 더미 모델(dummy model)이라고도 한다.→모델 메이킹

피니용 Edouard *Pignion* 프랑스의 현대 화가. 1905년 파 드 카레(Pas-de-calais)의 마를르(Marles)에서 출생한 그는 1927년 이후부터는 파리에서 살았다. 처음에는 마티스*의 영향을 받았으나 나중에는 피카소*의 감화를 현저하게 받았다. 1940년대에는 단순한 면과 선의 조화에 의한 독자적인 화풍을 수립하였다. 살롱 드 메*, 살롱 도톤* 등에 출품하였다.

피들러 Conrad Adolf *Fiedler* 독일의 예술 학자. 1841년 작센의 에데란에서 출생. 처음에 하이델베르크, 베를린, 라이프치히의 각 대학에서 법률을 배워 변호사가 되었다. 후에 파리, 런던, 그리스, 이집트 등 여러 나라의 예술적 유적을 답사하였는데 특히 이탈리아에는 오랫동안 머물렀다. 그 동안 힐데브란트*, 마레스*, 뷔클린*, 포이에르바하*, 토마* 등의 여러 예술가와 교제하고 이후 뮌헨에서 사망하기까지 예술의 이론적 연구에 종사하였다. 그는 예술의 창조 활동을 중시하여 그 근본적 성립 기원을 인간의 선험성(先驗性)에서 찾고 예술의 순수성과 자율성을 주장하였다. 이것은 당시의 미학*에 세력을 얻고 있던 많은 경험 과학적 방법에 대한 안티테제(독 Antithese, 영 antithesis)임과 동시에 그 이후의 미학 대 예술학(美學對藝術學)의 문제를 야기시키는 셈이 되었다. 다만 그의 정설은 조형 예술* 그 중에서도 회화에 한정되었다. 그러므로 편협성이 있는 것은 부인할 수가 없다. 주된 저서는 《Über die Beurteilung von Werken der bildenden Kunst》(1876년), 《Der Ursprung der Künstlerischen Tätigkeit》(1887년) 등이다. 한편 여러 논문을 수록한 《Conrad Fiedlers Schriften Über Kunst》(1896년) 등이 있다. 1895년 사망.

피디아스 *Pheidias* 그리스의 조각가. 기원전 488?년 아테네에서 출생한 그는 카르미데스(*Kharmides*)의 아들이며 아겔라데스(*Agelades*) 및 헤기아스(*Hegias*)의 제자라고 한다. 전기 클래식(기원전 5세기 후반)의 거두였을 뿐만 아니라 고대 전반을 통해 가장 위대한 조각가로 평가되고 있다. 그의 초기에 속하는 작품으로서 고문서에 전하는 바에 따르면 아테네인에 의해 델포이(Delphoi)에 봉납된 청동 군상 및 프라타이아이의 신전에 안치된 《아테나이 아레아상(像)》 등. 이들 원작은 없어졌으며 또 모상(模像)이라 인정되는 것도 현존하지 않는다. 페리클레스(*Perikles*, 기원전 500?~429년)에 의한 아크로폴리스* 부흥 사업의 고문이 되어 기원전 447년 이후부터 특히 파르테논* 조영을 감독하였다. 그 장식 조각(메토프*, 프리즈*, 페디먼트*)은 적어도 그의 구상하에 이룩된 것이라고 보아도 될 것 같다. 파르테논의 본존 《아테나이 파르테노스》 입상은 그 자신의 손으로 제작된 걸작으로 평가되고 있다. 이것은 〈금과 상아로 만든 조각상*〉인데, 원작은 없어졌고 겨우 로마 시대의 소형 대리석 모상 및 머리만을 비교적 충실하게 만든 조각석(→젬마) 밖에 전하여지지 않는다. 한편 아크로폴리스*에 설립된 청동상 《아테나이 프로마쿠스》나 《아테나이 렘니아》도 매우 유명하다. 후자의 대리석 모상이 현존한다. 독일의 고대 미술사학의 대가 푸르트뱅글러*는 드레스덴에 있던 동체와 볼로냐에 있던 머리를 이어붙여 이를 《아테나이 렘니아》의 모사*라고 단정하였다. 걸작 중의 걸작으로서 최대의 명성을 떨친 것은 올림피아의 《제우스상》이다. 《아테나이 파르테노스》와 마찬가지로 이것도 금과 상아를 재료로 한 것인데, 다만 좌상(坐像)이다. 고대인이 최대의 찬사를 아끼지 않았던 이 명작도 현재는 그 모상이라 인정되는 것조차 전하여지고 있지 않고 있다. 다만 하드리아누스 황제(Publius Aelius *Hadrianus* 皇帝, 76~138년) 시대에 주조된 에리스(올림피아를 포함한 펠로폰네소스 지방 명칭)의 화폐 등에서 원작의 면모를 다소 엿볼 수 있음에 불과하다. 어떤 옛 문서에 의하면 피디아스는 《아테나이 파르테노스》 제작을 위해 충당된 귀중한 재료를 착복했다는 이유로 고소당한 일도 있었다고 하며 이 때문에 투옥되어 기원전 438년 아테네에서 사망하였다고도 일컬어진다. 그러나 이 기록을 신뢰할 수는 없다. 그 이유는 또 다른 보고에 의하면 《아테나이 파르테노스상》을

완성한 후 올림피아로 가서 《제우스상》을 제작한 뒤 그 곳에서 죽었다고 하는 기록이 남아 있기 때문이다. 기원전 443?년 사망.

피라네시 Giovanni Battista *Piranesi* 이탈리아의 동판화가이며 건축가. 1720년 베네치아 근교에서 출생한 그는 나폴리 및 로마에서 배웠으며 1740년 이후부터 로마에서 활동하였다. 장대한 구상과 강한 명암의 대비로서 로마의 풍경, 건축, 폐옥 등을 소재로 한 다수의 동판화 작품을 만들었다. 대표작은 판화집 《로마의 경관(Veolute di Roma)》(1748년경)이다. 건축가로서 주된 업적은 로마의 프리오라트 디 말타 성당의 수복 등이다. 1778년 사망.

피라미드[영 *Pyramid*] 금자탑. 고대 이집트 국왕의 묘. 나일강 하류의 지방 특히 카이로 부근 서쪽 사막 지대인 멤피스(Memphis) 지방에 널리 산재하고 있다. 커다란 돌을 쌓아 올려서 만든 거대한 건조물로서, 바닥면은 정방형이며 각면은 등변 삼각형을 이루고 정점에서 합쳐진다. 마스타바*를 몇 층으로 쌓은 형태의 〈계단식 피라미드〉로 진보하는 중간 것으로 추측되고 있다. 대체로 기원전 3000～2900년대에 만들어진 것으로서, 내부에는 국왕의 미라*를 안치하는 방(석관실)이 있다. 현존하는 크고 작은 모든 것을 합하면 80여개나 된다. 그 중에서 가장 큰 것은 국왕 쿠푸(*Khufu*)의 분묘인 기제(Gizeh)의 대피라미드로서 그 높이는 146 m 이고 바닥면의 한변이 233 m 에 이르고 있다. 피라미드의 각 모서리는 나침판의 동서남북을 정확하게 가리키고 있으며 외부의 북면(北面)으로부터 통로를 열고 내부에는 또 환기 및 채광을 위한 구멍도 마련되어 있다.

피라미드형 구도(構圖)[이 *Figura piramidale*] 군상(群像)의 구성에 있어 중앙 인물의 머리를 정점으로 하여 대략 이등변삼각형을 형성하도록 배열할 때 이 구도를 말한다. 전성기 르네상스의 성모자화(聖母子畵), 삼왕예배도 등에 쓰여져서 보급되었다. 근대에는 오히려 로망파* 회화에서 극적 기분의 표출을 돕기 위해 쓰여겼고(제리코*의 《메뒤사의 뗏목》은 그 선구) 이후 들라크루아*의 구도에 많이 채용되었다. 인상파 이후는 조형상의 요구에서 쓰여진다.

피렌체 대성당(大聖堂)→산타 마리아 델 피오레 대성당

피렌체파(派)[이 *Scuola Fiorentina*, 영 *Florentine school*] 이탈리아의 도시 피렌체(영 Florence)를 중심으로 13세기 말엽부터 16세기에 걸쳐 활동했던 그곳 출신의 미술가들을 말하는데, 이들은 이탈리아 르네상스 미술에 지도적인 역할을 했던, 주로 회화 중심의 화파였다. 강한 개성을 갖추고 있었을 뿐만 아니라 또 주요한 표출 수단으로서의 형태에 관하여서도 그들은 공통의 고전적* 관심을 가지고 있었다. 피렌체파를 연대순으로 분류하면 다음과 같은 여러 파로 나누어진다. 즉 13세기(이 duecento), 14세기(트레첸토*), 15세기(카트로첸토*), 16세기(친퀘첸토*) 이다. 13, 14세기는 아직도 고딕 시대였었는데, 맨 처음 치마부에*가 출연하여 최초의 기초를 굳혔고 이어서 그 위대한 후계자 조토*가 등장하여 이 파를 계승하고 또 화풍도 확립하였다. 15세기에 있어서 피렌체는 르네상스의 완전한 지도적 위치에 선 도시가 되었다. 그리고 이 시대의 피렌체파는 논리상 다음과 같이 3개의 그룹으로 나누어 생각해 볼 수도 있다. 1) 고딕의 전통을 계승한 화가 그룹. 대표자는 안젤리코*. 2) 마사치오*를 선구자로 하는 진보적인 사실주의* 작가 그룹. 이 15세기 말엽의 대표자를 살펴 예로 들면 베로키오* 및 레오나르도 다 빈치* 등이다. 3) 사실주의 화가들로서 옛 문서의 기록과 결부시켜 설화식의 묘사를 득의로 하는 그룹. 대표자는 필리포 립피(→립피 1) 및 기를란다이요* 등이다. 한편 이 15세기 말엽에 활동했던 특이한 개성을 지닌 보티첼리*및 피에로 디 코시모* 등을 제4 그룹으로 분류하여 넣을 수도 있다. 16세기는 레오나르도와 미켈란젤로*를 비롯하여 바르톨로메오*, 사르토* 등에 의해 훌륭하게 전개되기 시작했다. 그러나 16세기 후반은 최초의 30년에 비해 상당히 뒤지고 있다. 지도적인 위치도 베네치아파*로 옮겨졌다. 조각에서는 피렌체파가 14세기에 피사파(Pisa 派)와 경쟁하였던 결과 15세기에 이르러서는 이탈리아를 거의 지배하였다. 주된 조각가를 지칭해 보면 14세기에는 안드레아 피사노(→피사노 3), 15세기에는 도나텔로*, 기베르티*, 루카 델라 롬비아(→롭비아 1), 베로키오, 마야노* 등, 16세기에는 미켈란젤로, 첼리니* 등이다.

피복성(被覆性)[영 *Cover*] 안료의 밑에

칠한 것을 덮어 은폐시키는 능력. 안료의 양을 늘려서 증가시킬 수도 있다.

피사넬로 *Pisanello* 본명은 Antonio Pisano. 1395년에 출생한 이탈리아의 화가이며 메다이유* 조각사. 북이탈리아 초기 르네상스의 중요한 미술가로 손꼽히는 그는 피사 출신이다. 젠틸레 다 파브리아노(Gentile da *Fabriano* 1370?~1427년)의 예술과 부르고뉴의 미니어처* 영향을 받아 양자를 융합하여 풍속화적 경향을 띤 독자적 양식을 만들어 내었다. 특히 동물(말, 개, 토끼, 사슴, 조류, 곤충 등)이나 식물에 깊은 애정을 가졌는데, 그것들이 그의 화면 구성에 있어서 중요한 역할을 맡고 있다. 또 메다이유* 조각가로서 뛰어난 수완을 보여 주었다. 이 분야의 활동은 1438년경부터 시작되었다. 표면에 왕후 및 귀족의 옆모습을, 뒤에는 부의도(富意圖)를 부조로 한 많은 메다이유가 남아 있다. 베로나(Verona), 베네치아, 만토바, 로마, 페라라, 밀라노 등에서 활동하였다. 주요작은 베로나의 산 페르모 성당 벽화 《성고(聖告)》를 비롯하여 산타 아나스타시아 성당 벽화 《성 조르조전(傳)》과 《성 에우스타키우스의 환상》(런던 내셔널 갤러리), 《리오넬로 데스테의 초상》 등이다. 1455?년 사망.

피사노 *Pisano* 1) Niccolo *Pisano*(1225?~1280?). 이탈리아의 조각가. 아폴리아(Apulia, 이탈리아 남동부 지방) 출신이며 주로 피사, 시에나, 볼로냐, 피스토이아 등에서 제작 활동했던 그는 중세 이탈리아 조각가 중에서도 최초의 개성적인 작가로 알려져 있다. 열성적인 고대 조각 연구와 예리한 자연 관찰에 의해 양감*이 풍부한 힘찬 인체를 표현하여 종래의 이탈리아 조각에 신선하고도 새로운 생명을 쏟아 넣었다. 주요작은 피사의 세례당이나 시에나 대성당의 대리석 설교단 부조와 페루지아 대성당 앞의 대분천 등이다. 2) Giovanni *Pisano* (1250?~1320?). 이탈리아의 조각가이며 건축가인 그는 피사 출신이며 1)의 아들이다. 부친에게서 조각을 배웠고 이미 1266~1268년 시에나 대성당 설교단의 제작 당시 부친에게 협력하였다. 주로 시에나, 피사에서 활동하였으며 고대풍의 부친의 작품과는 달리 그의 조각은 매우 사실적이다. 힘찬 동세와 감정 표현에 있어서 특이한 재능을 보여 주었다. 14세기 조각에 미친 영향은 매우 크

다. 주요작은 피스토이아에 있는 성 안드레아 성당의 설교단(1301년), 피사 대성당의 설교단(1302~1311년), 《성모자 반신상》(피사, 캄포 산토), 《성모자 입상》(프라도 대성당) 등이다. 건축가로서의 대표작은 《피사의 캄포 산토》(1278~1283년)이다. 1248년 이후에는 시에나 대성당의 수석 건축 기사로 활약하면서 프라토 대성당의 건축에도 종사하였다. 3) Andrea *Pisano*(1290?~1348?). 이탈리아의 조각가이며 건축가. 피사 부근의 폰테데라(Pontedera) 출신인 그는 처음에는 금세공이었다. 2)의 제자가 되어 스승의 작품을 단순화시킨 균형이 잡힌 명료한 구도를 채용하였다. 주로 피렌체에서 활동하였으나 만년에는 오르비에토(Orvieto)로 옮겨 그곳 대성당의 건축 기사가 되었다. 조토*의 지도 밑에서 피렌체 대성당의 세례당의 남쪽 청동 문짝을 부조(《바프테스마의 요한전》기타)로 제작하였다. 또 피렌체 대성당 캄파닐레*의 부조 장식 일부도 그의 작품이라 일컬어 지고 있다. 그의 아들 니노 피사노(Nino *Pisano*)도 부친의 직업을 이어받아 피렌체, 피사, 오르비에토에서 활동하였다.

피사 대성당(大聖堂) [영 *Cathedral in Pisa*] 이탈리아 토스카나주(Toscana 州)의 피사에 있는 대성당. 건축가 부스케투스(Busketus)와 레이눌두스(Leinuldus)에 의하여 설계 건축된 것으로, 토스카나 로마네스크의 연구에 중요한 본보기가 되고 있다. 본당의 건조 시기는 1063~1118년이며 이에 접하여 캄파닐레* 및 디오티 살비(Dioti *Salvi*)의 설계에 의해 이룩된 세례당*(1153~15세기 말)도 함께 건조되어 있다. 이 중 캄파닐레는 약 100여년 걸려서 준공된 것이어서 그 양식, 수법 등이 각 층마다 차이가 있으며 또 옛부터 경사된 것으로 유명하다. 이 종탑의 건설 중 3층까지 쌓아 올렸을 때 기반의 한쪽이 약하여 침하(沈下)했기 때문에 경사된 것을 건물의 안정성을 잘 검토하면서 쌓아 올려 완성한 것이라고 한다. 이른바 유명한 《피사의 사탑(Leaning Tower of Pisa)》인데, 탑의 높이는 183피트이며 건물의 경사는 연직선에서 11피트 차이가 있다. 본당의 건립에 착수하게 되었던 11세기에는 이탈리아 건축이 규모도 커지면서 석조의 새로운 형태를 잡기 시작한 시대였다. 또 12세기 기공의 캄파닐레와 세례당은 본당과

마찬가지로 한 대리석을 주재(主材)로 하고
있다. 세례당의 장식 의장(意匠)은 어느 정도
고딕식(건물의 2층과 3층에서)을 가미하고
있다. 특히 이 세례당 내부에는 이탈리아 르
네상스의 초기적인 작품이라고 볼 수 있는 조
각가이며 건축가였던 니콜로 피사노*의 유명
한 설교단(pulpi)이 있다. 3층의 이들 건조물
이 지니고 있는 기본 형식은 이탈리아식 로마
네스크와 반원형 아치의 석재 구조이다. 이중
캄파닐레는 긴 원통형(8층, 직경 약 14.5m,
列拱으로 장식되어 있다)으로서 중세 초기
이래의 기본 형태를 취하고 있다. 세례당은
원형의 평면이 있는 아치 구조이지만 본당은
라틴 십자형의 평면을 취하고 있으며 십자의
교차하는 지붕 부분은 소형의 원개(圓蓋)로
서 장식되어 있으며 좌우에 돌출되어 있는 트
란셉트(→수랑)에는 원호상(圓弧狀)의 후실
(後室)이 있다.

피사로 Camille **Pissarro** 프랑스의 화가.
인상파(→인상주의) 화가 중에서도 가장 연
장자였던 그는 1831년 앤틸리즈 제도(Antilles
諸島)(서인도 제도 중의 두 개의 섬 무리)의
산 토마 섬에서 출생했으며 부친을 도우면서
약 5년 동안 점원 생활을 보냈다. 그러다가 1852
년에 덴마크의 화가 프리츠 멜뷔(Fritz Melbye)
와 함께 베네주엘라의 수도 카라카스로 여행
한 뒤 1855년에는 본격적인 화가로서의 활동
을 위해 파리로 뛰어 들었다. 그해 개최된 파
리 만국 박람회 부속 미술전에서 코로*의 작
품으로부터 감명을 받았고 또 밀레*의 그림에
도 마음이 끌리었다. 1859년 아카데미 쉬스
(l' Acamdemie Suisse)에 다니며 모네*와 만
나 사귀었다. 이해 처음으로 살롱*에 출품하
였고 1863년에는 〈낙선자전〉(→인상주의)에
참가하여 당시에 출품되었던 마네*의 《풀밭
위의 식사》에서 강한 감화를 받았다. 카페 게
르보아(Guerbois)에서 마네를 알게 되었고
또 다른 인상파 화가들과도 교재하였다. 1870
년 보불(普佛) 전쟁이 일어나자 영국으로 피
난하여 거기서 다시 모네*와 만났고 또 파리
의 화상(畫商) 뒤랑-뤼엘(Paul Duran-Rual)
과도 알게 되었다. 그리고 그들은 대풍경화가
콘스터블*의 영향을 받아 인상파 이론을 확고
히 하여 표현 스타일을 완성시켰다. 전후에
르브시엔느의 자택으로 돌아왔으나 아틀리에
는 전화로 황폐되어 있었다. 1872년 퐁토아즈

로 옮겨서 소박한 농촌 풍경을 그렸다. 그리
고 그곳과 가까운 오벨에서 제작하고 있던 세
잔*과 이따금 만나 서로 영향을 주고 받곤 하
였다. 1874년 제1회 인상파전에 참가한 이래
계속 매회 출품하였다. 이 무렵부터 화풍이
원숙해져서 인상파*의 대표적 화가로 대두하
였다. 1884년부터는 쇠라* 및 시냑*의 영향으
로 점묘법(點描法)을 채용하였으나 이 새로
운 기법을 얼마 후에 곧 포기하였다. 만년에
는 시력이 약해져서 야외 제작을 단념하고 옥
내에서 본 거리, 강, 항구 등을 그렸다. 1903년
11월 13일 파리에서 사망. 파스텔화* 및 에칭
*도 남기고 있다. 대표작은 《붉은 지붕》(1877
년, 루브르 미술관), 《르브시엔느, 베르사유에
의 길》(1870년, 스위스, 취리히 미술관) 등이
다.

피사의 사탑(斜塔)(영 **Leaning Tower of
Pisa**)→피사 대성당

피셔 **Vischer** 1450년경부터 1550년경에
걸쳐 뉘른베르크를 중심으로 활동했던 가문
(家門)으로, 많은 조각가 및 청동주금가(青銅
鑄金家)를 길러 냈다. 그 주된 인물들을 살펴
보면 다음과 같다. 1) Hermann d, Ä. **Vischer**
(1487년 사망). 울름(Ulm) 출신이며 그의 업
적은 1453년 뉘른베르크에 공방(工房)을 창
립하였고 밤베르크(Bamberg)와 뷔르츠부르
크(Würzburg)에 청동의 묘판(墓板)을 만들
었다. 2) Peter d. Ä **Vischer** (1460~1529년).
1) 의 아들. 일가 중에서도 가장 유명한 그는
부친의 공방을 이어받아 크게 융성시켰다. 뒤
러* 시대의 독일 조각을 대표했던 그는 후기
고딕식과 르네상스식을 결부시켜서 기품이
높은 작풍을 보여 주었다. 주요작은 《대사교
에른스트의 묘비》(1495년, 마그데부르크 대성
당), 뉘른베르크에 있는 성(聖) 제발 두스 성
당의 《성 제발두스 묘비》(자녀들과 협력하여
약 20년이 걸린 대작, 1519년 완성), 인스브루
크(Innsbruck)에 있는 궁정 교회의 아르투스
(Arttus)왕 및 테오도릭왕의 입상(1513년경)
등이다. 3) Hermann d.J. **Vischer**(1486?~1517
년). 2) 의 아들이며 또 부친의 협력자였다.
1515년 로마로 유학하여 이탈리아 르네상스
의 영향을 받았다. 작품으로는 다수의 묘판
(墓板)이 있다. 렘힐트시(市) 성당의 《헤르만
폰 헤네베르크와 그 아내의 묘비》(1508년경)
는 그의 작품이라 일컬어 지고 있다. 4) Peterd.

J. *Vischer*(1487~1528). 2) 의 아들이며 묘비 및 메다이유* 등을 만들었으나 특히 소조각에서 뛰어난 수완을 보여 주었다. 5) Hans *Vischer* (1489?~1550년). 2) 의 아들. 1530년 부친의 공방을 이어 받았다. 주요작은 베를린 대성당의 《선정후(選定候) 요아힘 및 요한 치체로 묘비》(1530년), 뉘른베르크 시청 중정(中庭)의 《아폴론 부처》(1532년) 등이다. 1549년 이후부터는 아이히스테트(Eichstatt)에서 활동하였다.

피쉬블라제[독 *Fischblase*] 말기 고딕* 양식의 창공 장식(窓拱裝飾)의 일종으로 물고기의 부레 모양과 닮은데서 이 이름이 생겨났다.

피아체타 Giovanni Battista *Piazzetta* 이탈리아의 화가. 1682년 트레비소 부근의 피에트라로사(Pietrarossa)에서 출생했으며 야코포 피아체타(Jacopo *Piazzetta*)의 아들이다. 처음에 부친으로부터 목조각을 배웠고 이어서 베네치아의 화가 안토니오 몰리나리(Antonio *Molinari*)의 문하를 거쳐서후에 볼로냐에서 크레스피(*Crespi*)에게 사사하였다. 티에폴로 *와 함께 베네치아 후기 바로크의 중요한 화가로 주목받고 있다. 1750년에는 마침내 베네치아 아카데미의 장(長)이 된 그는 활기에 찬 종교화 및 풍속화를 주로 그렸다. 대표작은 베네치아의 산티 조반니에 파올로 성당의 천정화 《성 도메니코의 승리》(1725년)이며 그 밖의 주요작은 《여자 예언자》(베네치아 아카데미아 미술관), 《성모》(파르마 미술관), 《밥 티스마 요한의 참수(斬首)》(파도바, 산토 미술관) 등이다. 1754년 사망.

PR→퍼블릭 릴레이션즈

피에타[이 *Pietà*] 원래는「자비, 경건(敬虔)」을 의미하는 이탈리아어. 뜻이 전도되어 그리스도의 시체를 무릎에 안고 탄식하는 성모 마리아상을 일컫게 되었다. 이 테마는 12~13세기의 종교시(宗敎詩)와 관련이 있으며 14세기 초엽 독일 조각에서 처음 나타나 북유럽의 전성기 및 후기 고딕에서 매우 사실적으로 가끔 다루어졌다. 15세기 초엽에는 이 주제의 회화 및 목조각도 나타났다. 이탈리아 미술이 이 주제를 다루기 시작한 것은 15세기 말엽부터이다. 가장 유명한 작품에는 미켈란젤로*의 《피에타》(1497~1500년경, 로마 산 피에트르 대성당)이다.

PoP광고[*Point of Purchase advertising*] 「구매 시점 광고(購買時點廣告)」라고 번역한다. 세일즈 프로모션의 일환으로서 옥외 간판, 쇼 윈도*, 카운터 디스플레이, 점포내 포스터 등 소매점에 부속하는 선전물의 일체가 여기에 포함된다. 그리고 광고의 내용물을 직접 판매하는 쪽의 입장에서 말한다면 PS광고 즉 포인트 오브 세일즈(point of sales advertising)가 된다.

피옴보 *Piombo* 본명 Sebastiano *Luciano*. 이탈리아 베네치아파의 화가. 1485?년 베네치아에서 출생한 그는 조반니 벨리니(→벨리니 3) 및 조르조네*의 제자이다. 1510년경 로마로 나와 미켈란젤로*와 교제하면서 그로부터 깊은 영향을 받았다. 1527년 일단 귀향하였으나 2년후 재차 로마로 옮겼다. 베네치아의 색채미와 미켈란젤로풍의 웅대한 구상을 가장 효과적으로 결합하려고 하였다. 주요작은 베네치아의 산 조반니 크리소스토모 성당의 《제단화》를 비롯하여 《피에타》(이탈리아, 비테르보 시립 미술관), 《성 아가타의 순교》(피렌체, 피티 미술관), 《십자가 강하》(레닌그라드, 에르미타즈 미술관), 《라자로의 소생》(런던 내셔널 갤러리), 《총독 안드레아 도리아의 초상》(로마, 도리아宮), 《림보의 그리스도(Christ in Limbo)》(마드리드, 프라도 미술관) 등이다. 1547년 사망.

피치[영 *Pitch*] 석탄, 목재 등을 건류해서 얻어진 흑색 유상액(油狀液) 타르(tar)를 증류하면 남는 것은 잔재. 지하 방수 및 맞춤새*에 쓰여진다. 역청(瀝靑)이라고도 한다.

피치 블랙[영 *Peach black*, 프 *Noir de pêche*] 안료명. 복숭아씨를 구워서 만드는 흑색 안료. 아이보리 블랙*보다 우수하다고 한다.

피카르 르 도우 Jean Picart Le *Doux* 1902년 프랑스 파리에서 출신한 상업 미술가. 대부분 독학하였다. 처음에는 조목(造木)과 편집(編輯)기술을 익혔고, 광고 디자이너로서 후에 태피스트리* 기술을 익혔다. 현재는 광고와 태피스트리 디자인 두 분야에서 활약하고 있다. 프랑스 중견 작가의 중요한 한 사람으로서 현재 파리에서 활약 중이다.

피카비아 Francis *Picabia* 1879년 프랑스 파리에서 출생한 화가. 그곳의 미술학교 및 장식 미술학교에서 배웠다. 코로몽*의 제자.

처음에는 시슬레*풍의 인상주의적인 그림을 그리고 있었으나 1909년에는 퀴비슴*의 감화를 받아 1911년과 그 이듬해에 걸쳐서 그레즈*, 레제*, 메쟁제* 등과 함께 퀴비슴의 한 분파인 섹숑 도르(Section, d'or) 그룹에 참가하였다. 이어서 들로네*와 함께 오르피슴*으로 옮겼다. 1912년부터 1915년에 걸쳐서는 뒤샹*과 함께 미국에 2회 여행하면서 뉴욕, 샌프란시스코 등지에서 개인전을 가졌었고 1918년에는 취리히의 다다이슴* 일파와 접촉을 가진 뒤 이듬해 파리로 돌아와서 그곳의 다다이슴 운동에 참가하였다. 그러다가 1921년에는 브르통(→쉬르레알리슴)과 함께 다다이슴에서 이탈하여 쉬르레알리슴* 운동에 협력하였다. 1926년 전통적 회화인 〈구상 회화〉로 임시 복귀하였으나 제2차 대전 중의 남프랑스 체제에 이어서 1945년 파리로 돌아온 후부터는 추상적 경향을 보여 주었다. 1949년 파리의 도르앙 화랑에서 대전람회 개최. 1953년 사망.

피카소 Pablo Ruiz *Picasso* 스페인의 화가. 1881년 스페인 남해안의 항구도시 말라가(Malaga)에서 출생했으며 부친 호세 루이스 블라스코(José Ruiz *Blasco*)는 산 텔모 공예학교의 말라가 주립 미술학교 교사였었다. 14세 때 부친과 더불어 바르셀로나로 이사하여 라 론하 미술학교에 입학하였다. 이 무렵부터 이미 비상한 그림 솜씨를 보여 주었다. 파리에 처음 나온 것은 1900년 때이고 이듬해 재차 파리로 나와 툴루즈-로트렉* 등의 영향을 받으면서 인상파*의 작품에 관심을 갖기 시작했다. 1901년말경부터 즐겨 푸른 색조를 쓰기 시작하여 1904년 초까지 계속되었다. 이른바 〈청(靑)의 시대〉. 이 시대의 작품 중에는 《애정》, 《늙은 유대인》, 《다림질하는 여인》 등이 특히 유명하다. 1904년에는 파리에 거처를 마련하였고 1905년에는 시인 아폴리네르와 서로 알게 되었으며 또 서커스단에 나가 그들과 교제하면서 그 사람들을 다룬 많은 작품을 제작하였다. 이른바 〈서커스의 시대〉. 이 시대의 작품 중에서도 《공을 타는 소녀》, 《아를퀭의 가족》 등이 유명하다. 한편 그의 화면은 이해 중엽부터 이듬해에 걸쳐 청색의 주조(主調)가 도색(桃色) 주조로 변하였다. 이른바 〈도색의 시대〉. 1906에는 마티스*와 처음 알게 되었다. 이 해의 작품 《거투루드 스타인

(Gertrude Stein)의 초상》에는 이베리아 옛 조각의 영향이 처음으로 나타났다. 1907년에는 명작 《아비뇽의 딸들》을 완성하였으며 이 무렵에 그는 흑인 조각의 영향을 받았다. 이른바 〈니그로의 시대〉. 아폴리네르(→퀴비슴)의 소개로 브라크*도 처음 만났다. 그리하여 1908년에는 브라크와 함께 퀴비슴* 운동에 참가하였고 이듬해에는 〈분석적〉 퀴비슴을 시작하였다. 〈종합적〉 퀴비슴에 나선 것은 1912년 때였으며 이 수법이 다른 스타일과 함께 1923년경까지 계속되었다. 1915년에는 막스 자콥(Max *Jacob*)과 볼라르* 등이 지향한 사실적인 초상을 그렸다. 그리고 1920년부터는 신고전주의 시대가 시작되었고 1925년경부터는 쉬르레알리슴*의 영향을 받았다. 1934년 스페인을 여행하여 투우도(鬪牛圖)를 많이 그렸다. 1936에 스페인 내란이 발발하자 이듬해인 1937년에는 프랑코 장군에 대한 증오를 시와 동판화로 표명하였다. 《프랑코의 꿈과 거짓》 및 전쟁의 비참함을 독자적인 절실한 시각으로 종합적으로 파악한 세기의 대화면 《게르니카(Guernica)》를 발표하였고 이어서 1938년에는 괴이한 얼굴을 격렬하는 수법으로 그린 일련의 작품을 제작하였다. 이른바 피카소의 〈익스프레셔니즘(Expressionism; 표현주의)〉이라고도 불리어지는 시대. 제2차 대전이 발발한 1930년에는 북프랑스의 로아이양에서 보내었으나 다음해(1940) 독일군의 파리 입성 직후에는 파리로 돌아와 해방되는 해까지 그곳에 머물렀다. 1946년에는 발로리스에서 도예(陶藝)작품 제작에 열중하였고 1947년 이후에는 주로 석판화를 제작하였는데, 이 영역에서 그는 새로운 수법을 창출하였다. 그후 《한국(韓國)의 학살》(1950년), 《전쟁과 평화》(1952년) 등의 역작을 그렸다. 조각 작품 중에도 주목할 만한 것이 많지 않다. 1973년 사망.

피크 Frank *Pick* 1878년 영국 출생의 디자이너. DIA(The Design and Industries Association; 영국의 디자인 산업 협회의 약칭)의 핵심 인물로서 영국의 근대 디자인 운동을 추진한 중요한 디자이너. 미술을 대중에게 직결시키기 위해 노력하여 그 결과 런던 교통영단(交通營斷)을 무대로 활동하여 영국의 디자인 운동사에 커다란 발자취를 남겼다. 1934년에는 상무성(商務省) 산하에 Council of Art

and Industry를 조직시켰다. 교통영단의 일을 위해 많이 뛰어난 예술가들을 고용했다. 그의 업적으로서는 활자 디자인을 개량하였고 많은 포스터 디자이너를 육성하였으며 런던의 교통 기관과 그 시설이 국민들을 위한 아름다운 조형으로서 창조된 것은 모두 피크의 노력 덕분인 것이다. 나치스에 쫓기던 그로피우스*도 그에게 원조하였였다. 영국의 모던 디자인의 발전을 생각할 때 피크를 제외할 수는 없다. 1941년 사망.

피티 미술관[*Galleria Palatina Palazzo Pitti*] 피렌체의 피티궁(宮)에 있는, 주로 16～17세기 이탈리아파 작품을 소장하고 있는 미술관. 엄밀히 말해서 이 궁전 안에는 팔라티나 화랑(Galleria Palatina), 피렌체 공예 미술관(Museo degli Argenti), 근대 미술관의 3부문이 있다. 공예 미술관에는 귀금속 공예품, 근대 미술관에는 19세기로부터 오늘에 이르는 근대 미술품이 전시되어 있지만, 흔히 피티 미술관이라고 할 때에는 팔라티나 화랑을 가리킨다. 피티궁(宮) 자체는 15세기에 메디치가*(家)에 비할 만큼 부유했던 루카 피티의 저택으로서, 브루넬레스키*에 의해 건축되었으며 그후에는 결국 메디치가의 소유가 되어 증축 및 개축되었다. 진열되어 있는 작품들은 피티가(家) 및 메디치가 두 가문의 콜렉션을 바탕으로 한 것이다.

픽사티프(프 *Fixatif*)→정착액(定着液)

픽토그래프[영 *Pictograph*] 본래의 뜻은 「그림 문자」, 「상형 문자」, 「통계도표」 등의 뜻이다. 세계 각국에서 모이는 사람들에게도 그림을 사용해서 어떤 의미를 표시함으로써 국제적으로 언어의 차이를 넘어 패턴 인식으로서 직감으로 이해할 수 있도록 한 기호를 픽토그래프라고 하는데, 비주얼 사인*의 요소로서 중요한 것이다. 오늘날에는 또 상품의 포장시에 반드시 쓰이고 있는 케어 마크 등도 일시적인 캠페인 시기 동안만이 아니라 영구적인 사용을 생각하거나 사무용 기기에 사용하는 그림 문자의 연구도 진행되고 있다.→아이소타이프

핀투릭키오 *Pinturicchio* 본명은 Bernardino di Betto di *Biagio*. 이탈리아의 화가. 1454? 년 페루지아(?)에서 출생. 또 피오렌초 디 로렌초(Fiorenzo di *Lorenzo*)의 제자였던 것으로 추측된다. 1480년부터 1484년에 걸쳐서는 페루지노*의 조수로서 로마의 시스티나 예배당* 벽화《모세의 여행》과《그리스도의 세례》의 제작에 협력하였다. 로마, 오르비에토, 스펠로, 시에나 등지에서 활동. 그의 작품에는 내면적인 깊이 및 종교적인 엄숙성 등은 결핍되어 있으나 평범한 설화식의 묘사에 있어서는 생기가 넘치며 또 프레스코*나 실내 장식에 있어서도 그의 특유의 장식적 효과를 내고 있다. 주요작은 로마의 산타 마리아 델 포폴로 성당과 바티칸의 보르지아 각 방의 벽화 및 천정화를 비롯하여 오르비에토 성당의 벽화, 스펠로의 산타 마조레 성당의 벽화, 시에나 대성당 도서관의 벽화와 천정화 등이며 또《성모자》(미국존 G. 존슨 콜렉션),《소년의 상》(독일, 드레스덴 국립 회화관) 등의 패널화 (Panel 畵)도 있다. 1513년 사망.

필라스터(*Pilaster*)→편개주(片蓋柱)

필로티[영 *Pilotti*] 건축 용어. 근대 건축의 중요한 테크닉의 하나. 원래는 「말뚝」의 뜻. 르 코르뷔제*로부터 유래되었다. 건물의 1층에서 벽을 제거하여 기둥만으로 하고 그 위에 2층 이상이 받쳐진다. 이에 의해 조형적으로 지상면이 개방되어 기능적으로도 새로운 의미가 생겨났다. 근대 건축가들에게 굉장히 강한 매력을 가지고 있으므로 건축에 전통적인 무게를 찾는 일반인의 몰이해 내지 혐오에도 불구하고 근대 건축의 보급과 함께 필로티 형식의 건축 디자인은 날로 늘어나고 있다. 필로티가 처음으로 나타났을 무렵(1925년～), 르 코르뷔제 등은 가급적 가는 기둥을 써서 경쾌한 느낌의 표현을 시도하였으나 최근의 디자인, 예컨대 마르세유의 아파트*에서는 매우 굵고도 조소적인 형태를 한 필로티를 써서 그 위로 무겁고 거대한 구조체를 받치고 있다는 것을 시각적으로도 강하게 표현하려고 하고 있다.

필론(영 *Pylon*)→이집트 미술

필름[*Film*] 1) 얇은 막(薄膜). 극히 얇은 평면 모양의 성형품 2) 사진용 필름 3) 영화

필름 커머셜[영 *Film commercial*] FC라고도 약칭하지만 일반적으로는 CF라 한다.→커머셜 필름

필리그람[프 *Filigrane*, 영 *Filigree*, *Filagree*] 공예 용어. 라틴어의 filum 또는 granum (실과 곡식알)에서 유래. 「금은선세공(金銀線細工)」이라 한다. 금이나 은을 평평하게 하

거나 입자 모양으로, 혹은 꼬아서 장식 형상
으로 금바탕 위에 납접(鑞接)한다. 고대에 널
리(이란, 인도, 중국) 행하여진 기법으로 게르
만인의 이동과 함께 점차 서쪽으로 전파되었
던 바, 비잔틴 미술 중에서 왕성하였다.

필버트 브러시[*Filbert brush*] 원추형의
화필.

핑거 페인팅[영 *Finger painting*] 손가락
으로 그리는 기법으로서, 그림물감의 핑거 컬
러를 쓴다. 손가락뿐만 아니라 주걱이나 침으
로 변화를 붙일 수도 있다.

핑크 매더[영 *Pink madder*] 안료 이름.
분홍색을 띤 투명성 붉은 색 레이크 안료. 꼭
두서니 뿌리에서 뽑아낸 것인데, 오늘날에는
알리자린(alizarin) 등의 합성 염료로 만든다.
불변색이지만 햇빛에 약하고 바래지는 것이
흠이다.

하기아 소피아[회 *Hagia sophia*] 그리
스어로 「성스러운 지혜」의 뜻. 콘스탄티노플
(Constantinople; 지금의 이스탄불)에 건조된
비잔틴 성당 건축(→비잔틴 미술)의 대표적
인 걸작 건축물. 유스티니아누스 대제(*Justi-
nianus* 大帝, 재위 527~565년)의 명에 의해
532년부터 537년에 걸쳐 트랄레스(Tralles)
출신의 건축가 안테미오스(*Anthemios*) 및 밀
레토스(Miletos) 출신의 이시도로스(*Isidoro-
s*) 두 사람에 의해 건조되었다. 중앙 원개(do-
me) 건축과 바질리카* 형식을 결합한 것인데
원개의 직경은 32 m이며 방향의 주건축 전방
에는 나르텍스* 및 열주(列柱)로 에워싸인 아
트리움*이 마련되어 있다. 내부의 공간 구성
은 매우 다채롭다. 대리석과 반암(斑岩)으로
시도된 화장 붙이기나 모자이크*에 의한 내부
장식의 일부가 오늘날 남아 있다. 터키인은
콘스탄티노플을 정복(1453년)한 후에 이 성
당을 모스크*(mosque; 회교 성당)로 바꾸어
사용하였는데, 주위에 있는 네 개의 소첨탑
(영·프 minaret)은 이 시대에 건립된 것이다.
이때부터 하기아 소피아는 모범으로서 학교

건축에 많은 영향을 끼쳤다.

하데스[회 *Hades*] 그리스 신화 중 크로
노스*와 레이아(*Rheia*)의 아들이며 제우스*
와 형제. 사자(死者)의 세계인 명부(冥府)의
지배자로서, 플루톤(Pluton: 富者) 이라고도
불리어졌다. 라틴 이름으로는 플루토(*Pluto*).
하데스는 「배알(拜謁)하다」의 뜻이며 죽은
사람의 왕으로서 외포(畏怖)되었다. 그의 나
라로 향해 가려면 나루터지기 카론(*Charon*)
의 배에 의해 스틱스(Styx) 하천이나 아케론
(Akheron) 호수를 건너야만 한다.

하르모니아[회 *Harmonia*] 그리스 신화
중 1) 아레스*와 아프로디테* 혹은 제우스와
엘레크트라(*Elektra*)의 딸로서, 나중에 테바
이*의 건설자 카드모스(*Kadmos*)에게 주어졌
다. 2) 카리테스* 및 아프로디테의 종자(從者)
로서, 조화(調和)의 여신.

하르퉁크 Hans *Hartung* 1904년에 출생한
프랑스로 귀화한 독일의 화가. 추상 회화 분
야에서 가장 주목받고 있는 작가의 한 사람인
그는 라이프치히 출신이다. 드레스덴의 대학
에 입학하여 미술사를 배우는 한편 1922년부
터는 이미 추상적으로 그림을 그리기 시작했
다. 그리고 표현파*의 화가 코코시카*, 놀데*,
마르크* 등의 영향을 받았다. 1924년부터 1928
년에 걸쳐서는 라이프치히, 드레스덴, 뮌헨의
미술학교에 다녔다. 라이프치히에서 칸딘스
키*의 강연을 듣고 추상적인 작업에 몰두하게
되었다. 종종 파리에 체류하였다. 1933년부터
는 미노르카섬(Minorca 島)으로 여행을 하였
고 1935년에 일단 베를린으로 돌아왔다가 나
치스 정권의 압력을 벗어나기 위해 파리로 돌
아왔다. 제2차 대전 중에는 외인 부대에 참가
하여 프랑스를 위해 싸우다가 중상을 입었다.
그리고 전후인 1946년에는 프랑스로 귀화하
였다. 또 살롱 드 메*에도 매년 출품하였다. 그
의 작품은 단순한 선과 색채에 의한 순수 추
상을 지향하고 있다. 동양적인 필세로서 영혼
의 맥동을 직접 기록하려고 하는 독자적인 경
지에 도달한 작품들을 보여 주고 있다.

하르피아[회 *Harpyia*] 그리스 신화 중
얼굴 모습은 여자이고 몸은 새의 모양을 한
괴물. 피네우스(*Phineus*) 왕의 식탁을 망가뜨
려 왕을 당황하게 하였으나 북풍(北風)의 아
들 칼라이스(*Kalais*)와 제테스(*Zetes*)에게 퇴
치당했다.

하모니[영 *Harmony*, 프 *Harmonie*] 음악에서는 고저(高低), 강약 등 여러 가지 음성이 각자의 특색있는 음색을 잃지 않고 동시에 울려 조화를 유지하는 것으로서, 「화성(和聲)」이라고도 한다. 회화에서는 「조화(調和)」의 뜻으로서, 미적(美的) 대상의 부분 상호간에 성질 및 수량상 모순이 없는 통일 관계가 있어서 쾌감을 낳는 경우를 말한다. 다시 말해서 색, 형, 명암, 질, 양, 운동 등의 여러 조건이 그 상호 관계에 있어서 조화된 아름다운 통일감을 유지하는 것을 말한다. 추상적으로는 〈다양성의 통일〉로서 미적 형식 원리의 하나이다. 각 예술에 나타나지만 조형 예술*에 있어서는 특히 그리스의 고전기 및 이탈리아 르네상스 시대의 작품에서 뚜렷한 예를 볼 수 있다. 근대 미술에 있어서는 마티스*, 보나르* 등이 한 색채의 미가 멋진 하모니를 이루고 있다고 할 수 있다.

하우스 스타일[영 *House style*] 기업체의 디자인 폴리시의 구체적 표현으로서, 기업체의 건축, 간판, 쇼 룸, 각종 광고 매체 등 조형물의 스타일에 일관성을 지니게 하는 것. 또 상품의 경우에는 경쟁 상품과 명확히 구별되도록 아이덴 티피케이션*의 효과를 올리기 위해 트레이드 마크*를 중심으로 패키지*의 형태, 색채, 패턴* 등에 시각적 공통성을 지니게 하는 것도 하우스 스타일로서 중요하다.

하우스 오건[영 *House organ*] 메이커나 데파트 등의 사보(社報), 상보(商報), 뉴스 등을 말한다. 다색 인쇄의 잡지 형식에서부터 한 페이지짜리 전단물에 이르기까지 여러 가지가 있고 발행 회수도 월간, 계간, 순간, 주간 등이 있다. 목적은 디렉트 메일*로서 대리점, 상점 등에 신제품을 소개하거나 판매 선전의 참고 기사를 실리게 하는 것, 주주 및 종업원에게 사내 사정의 계몽 선전을 하는 것, 소비자에게 종합 잡지나 여성 잡지와 같이 장식 광고 선전을 하는 것 등이 있다.

하이-브라우[영 *High-brow*] 「교양 있는 사람」, 「고답적인 사람」을 말하지만 또 「아는 척하는 사람」이라는 뜻으로도 쓰인다. 영어로 브라우는 「이마」이고 하이-브라우는 이마가 벗겨졌다는 뜻. 이와 반대로 교양이 낮은 사람, 저급한 사람을 일컬어 로-브라우(low-brow) 라고 하며 양자의 중간을 미들-브라우(mddle-brow)라고 한다. 예술에 관한 지식이 없는 사람을 로-브라우라고 말하듯이 어느 경우에도 미적 판단 능력의 정도에 대해 이렇게 말하는 수가 많다.

하이 콘트라스트[영 *High contrast*] 대비가 높은 것. 명암 대비가 강한 것을 주로 이렇게 말하는데, 색채 대비가 강한 것도 포함된다. 텔레비전의 경우 하이 콘트라스트의 필름은 피사체의 명암 계조(明暗階調)의 어느 쪽이거나 양쪽 모두 사라져서 경조*(硬調)로 되는 경향이 있기 때문에 적합하지 않다. 하이 콘트라스트의 반대는 로 콘트라스트이다. →콘트라스트

하이 키[영 *High key*] 사진 인화에 대해 하일라이트(highlight)나 중간조(half-tone) 등 밝은 부분이 많고 어두운 부분이 적은 상태를 말한다. 그 반대는 로 키(low key)이다.

하이퍼 리얼리즘[영 *Hyper realism*] 극사실주의(極寫實主義)라고 번역된다. 일상의 흔히 정경을 사진과 같이 극히 세밀하고 리얼하게 묘사하는 스타일의 회화 및 조각의 새로운 경향으로서, 1960년대 후반 미국에서 맨 처음 일어났다. 슈퍼 리얼리즘(super realism), 포토 리얼리즘(photo realism) 등으로도 불리어진다. 이 경향은 사대적(事大的) 테마주의에서 일상성(日常性)으로의 회귀(回歸)라고도 볼 수 있는데, 일체의 주관을 배제한 냉담한 사진적 표현은 새삼스럽게 〈그린다〉는 의미와 〈일상(日常)〉이라고 하는 종래의 의식에 대하여 전혀 새로운 문제를 재기하였다. 즉 우리들의 눈 앞에 늘 있는 이미지의 세계를 형상 그대로 다룰 뿐만 아니라 냉정하게 기계적으로 대상─ 예컨대 우리의 육안으로는 평소 식별의 대상이 되지 못했던 파리의 뒷다리, 모발에 붙은 오물, 피부의 미세한 흉터 등─을 확대시켜 화면에 표현하여 어떤 충격적인 효과를 노리는 것이다. 1960년대 초에 에드워드 루셔가 제작한 유화, 사진집이 그 선구적 작품이라 보여지고 있다.

하일라이트[영 *Highlight*] 미술 용어. 회화나 조각, 사진의 화면 등에서 가장 밝은 빛을 받고 있는 점 또는 부분. 영화나 텔레비전에서는 흥미있는 사건이나 중요한 장면 혹은 고조(高潮) 장면을 말한다.→톤

하일라이트 드로잉→스케치

하일라이트 스케치→스케치

하프너[독 *Hafner*] 남독일의 말로서, 「도

공(陶工)」을 의미한다. 색이 있는 연유(鉛釉)를 바른 도기(陶器), 주방 기구, 화로용 기와 등을 말한다. 독일 르네상스의 하프너 도기는 색채의 아름다움으로 유명하다.

하프-톤[영 *Half-tone*, 프 *Demi-ton*] 중간조(中間調). 1) 회화나 사진의 화면에서 명부(明部)와 암부(暗部)의 중간에 있는 반암부(半暗部)의 상태 2) 인쇄의 경우는 선화(線畵)에 대하여 망판(網版)의 뜻으로 쓰인다. 3) 음악에서는 반음의 뜻.→톤

하프 팀버[영 *Half-timbered construction*] 건축 용어. 나무 기둥과 수평의 대들보 및 사재(斜材)를 골조로 하는 그 사이를 벽돌 또는 회반죽벽으로 매운 것. 벽돌 벽도 종종 회반죽으로 마무리되기도 한다. 영국 중세의 주택 건축 특히 튜더 왕조의 주택에서 볼 수가 있다.

한색(寒色)→난색과 한색

한천형(寒天型) 조형 기술의 하나. 기기(機器) 디자인의 원형, 조소(彫塑) 또는 부조의 간단한 형태를 석고 모형으로 떠낼 경우에 쓰인다. 원형에 분리제(비눗물, 기름 또는 파라핀유를 가한 것)를 바르고 틀 속에 한천 용액(한천 10개를 약 1 *l*의 물에 용해한것)을 부어 넣고 한천이 굳어진 후 원형을 떼어내면 한천제의 암형(雄型)이 된다. 여기에 분리제를 바르고 석고를 부어 넣어 굳어진 뒤에 꺼내면 원형과 같은 형의 석고형이 얻어진다. 하나의 한천형에서 상당히 많은 수의 석고형을 뜰 수가 있다.

한탄(恨歎)**하는 성모**(聖母)[라 *Mater dolorosa*] 그리스도의 수난을 한탄하는 성모의 표현. 예배도로서 책형이나 애도의 장면과의 본래의 관련과는 별개의 것. 성모의 고민을 표현하기 위해 종종 그 가슴에 칼이 꽂혀져 있다.→피에타

할러 Hermann *Haller* 스위스의 조각가. 1880년 베른(Bern)에서 출생한 그는 처음에 화가를 지망하여 슈투트가르트 및 뮌헨에 유학하여 배웠으나 후에 조각에 전념하게 되었다. 1905년부터 1912년에 걸쳐서는 파리로 유학하여 마이욜*의 영향을 받았다. 즐겨 부녀상을 제작하였는데, 작품은 솔직 우아한 형체 속에 정신적인 미묘한 감정을 주입하여 표현하고 있다. 주로 취리히에서 제작하였다. 작품으로는 취리히 및 베른의 공원을 장식하기 위

해 제작한 조각상과 베른의 비행사 기념비 등이며 그 외에 뷜플린*이나 로랑생* 등의 흉상도 제작하였다. 1950년 사망.

할렌키르헤[독 *Hallenkirche*] 건축 용어. 장형(長形) 교회당에서 그 측랑*의 높이가 신랑*의 높이와 같거나 또는 거의 같은 것을 말한다. 보통 3랑식(三廊式)인데, 이들 낭(廊)은 공통된 지붕으로 덮여진다.따라서 채광은 바질리카*의 경우처럼 명층(明層)에 의하는 것이 아니라 측랑의 커다란 창에 의존한다. 이 형식은 이미 로마네스크* 건축에서 나타났는데, 전성기 고딕에 이르러 독일 및 오스트리아에서 가장 훌륭한 발달을 보여 주었다.

할쉬타트 미술(美術)[영 *Hallstatt art*] 유럽의 초기 철기 시대였던 할쉬타트기(기원전 900~400년)의 미술. 전후 2기로 나누어진다. 전기에는 청동 혹은 철제의 장검, 투부(鬪斧), 쟁수(鎗首) 등의 무기류를 비롯하여 동물형의 둥근 조각품, 차륜형(車輪形)이나 둥근 고리형의 수식(垂飾), 유침(留針) 등의 장식구류, 물통(bucket)형, 고배형(高坏形), 대부개과형(臺付蓋鍋形)의 용기류 등이 있다. 후기에는 청동 혹은 철제의 드물게는 황금제 단검(短劍), 쟁수, 갑옷, 작은 칼, 재갈, 멈춤쇠붙이, 말방울, 혁대의 복금(覆金), 동물형의 시침 바늘, 안전침, 팔찌, 귀고리, 머리 핀, 쇠사슬이 달린 반월형, 새 모양의 수식(垂飾), 물통형, 고배형(苦杯形), 밥공기형, 항아리형의 용기 등이 대표적 작품으로 거기에 연속와문(連續渦紋), 동심원, 거치문(鋸齒紋), 卍무늬, 뇌문(雷紋) 등이 붙어 있는 경우가 많다. 그것들에 의해 할쉬타트 미술의 원류가 서아시아의 루리스타 코카서스의 초기 철기 시대 미술이라는 것을 알 수 있으며 그 담당자가 당시 발흥한 고대 기마 민족이었다는 것이 알려지고 있다. 할쉬타트기(期)의 미술품으로 특히 주목되는 것으로는 서(西)프러시아 지방에서 출토된 일면골 항아리나 가형골(家形骨) 항아리가 있다. 또 중부 독일에서 북이탈리아 방면에 걸쳐 발견된 청동제 물통 등이 있다. 후자에는 그 표면에 르푸세* 기법으로 제례(祭禮), 향연, 봉납(奉納), 주악, 경기(競技) 등의 장면을 부조한 프리즈*의 풍속화가 나타나 있다. 이 시대는 민족의 이동이 빈번하고 전쟁이 치열하였으므로 산성(山城)이 발달하였다.

할스 Frans *Hals* 1580(81)년에 출생한 네덜란드의 화가. 17세기 네덜란드의 가장 중요한 초상화가 및 풍속화가의 한 사람. 멕헬른(Mecheln)이 아니면 안트워프 출신이라 추측되며 어릴 때 가족과 함께 할렘으로 주거를 옮겼다. 카렐 반만데르*의 제자였지만 후에 독자적 화풍을 발전시켜서 마침내 이른바 할렘파의 창시자가 되었다. 일시 할렘의 화가 조합장에 피선되었고 또 귀족이나 승려의 초상화가로서도 활약했으나 만년에는 실의와 빈곤 속에서 일생을 보냈다. 그는 초상화에 있어서 이상화(理想化)를 의도(意圖)하지는 않았다. 현실의 인간을 있는 그대로 그리려고 하였다. 따라서 그의 초상화는 다소 풍속화적인 성격을 띠고 있다. 관조(觀照)는 솔직하여 순간적인 동세를 파악한 인상파*에 가까운 경묘한 필치로서 초상화의 걸작을 숱하게 남기고 있다. 솔직하게 말한다면 시정(市井)의 대화가라고도 할 수 있는 무류(無類)의 존재였다. 특히 웃음을 묘사함에 있어서 그보다 우수한 화가는 없다고 일컬어진다. 공상적인 이야기를 배제하고 오직 주위의 시민 생활 속에서 소재를 구하였다. 그런 뜻에서 네덜란드 국민 회화의 선구자라고도 할 수 있다. 그의 작품은 벨라스케스*나 고야*의 작품과 함께 19세기 후반의 회화 발전에 적지 않은 영향을 주었다. 주요작은 할렘 시립 미술관에 소장되어 있는 《성 게오르기우스 사격회 회원》, 《성 엘리자베스 병원관리인》과 《양로원 관리인》(1664년, 할렘, 프란츠 할스 미술관), 《어린이들》(브뤼셀 왕립미술관), 《집시 소녀》(1635년경, 루브르 미술관), 《할렘의 말레 바베(Malle Babbe)》(1650년경, 베를린 할렘 국립 미술관), 《얼큰히 취한 술꾼》(1627년, 암스테르담 미술관), 《담배 피우는 사람》(뉴욕, 메트로폴리탄 미술관), 《웃는 기사》(런던 윌리스 콜렉션) 등이다. 1666년 사망.

합리주의(合理主義)[영 *Rationalism*, 프 *Rationalisme*, 독 *Rationalismus*] 철학상으로는 인식의 기초 및 전제를 이성(理性) 또는 순수사유(純粹思惟)에 두는 입장을 말하며 근대 조형에 있어서는 이와 같은 이성을 존중하는 태도를 말한다. 고전주의* 예술 및 건축을 비롯하여 19세기 후반의 사실주의* 및 자연주의*가 이에 속한다. 구조주의나 기능주의*도 주지적(主知的) 경향을 취하며, 그런 의미에서 합리주의라 볼 수가 있으나 더욱 엄밀하게 말하면 건축 및 디자인상의 기능주의와 합리주의로 구별된다. 철저한 기능주의는 벽에 부딪쳤으나 합리주의는 기능을 유일하게 강조하지 않고 오히려 적응성있는 일반적 규격을 구하고 또 생산상의 조건이나 사회적 요소도 고려하는 등 개별적인 것보다도 전체적인 것에 입각하려고 한다. 형태적으로 볼 때 기능주의는 곡선을 존중하였으나 합리주의는 직선을 긍정하였다. 예컨대 기능주의 건축가 샤로운(Hans *Scharoun*)은 〈직선은 물질적 가치와 환경에 의해 비로소 성립되는데 불가하다. 모든 것이 직선이 아니면 안되는 이유는 어디에 있는가?〉라고 말했지만 르 코르뷔제*는 이에 반대하여 〈우리들은 철학적 세계에 결부되어서 아무도 고립해서는 안된다. 그렇기 때문에 직선이 아니면 안되는 것이며 곡선은 개별적인 무질서 그것이다〉라고 하였다. 이 말은 약간 독단적이어서 〈그러한 직선은 히스테릭한 강직(剛直)이다〉라고 비평될 것이다. 사실 그는 언제까지나 직선의 지배를 고수한 것은 아니지만 극단적인 기능주의와 철저한 합리주의와의 차이를 잘 표시하고 있다고 할 수 있다. 르 코르뷔제를 비롯하여 오늘날의 모든 진보적 디자이너는 더욱 여유있는 합리주의의 입장을 취하고 있다. 다시 말하면 합리주의를 긍정하면서 그 기반 위에 현대적인 인간성 혹은 인간 감정을 쌓아 올리려고 하는 노력이 보여지고 있다.→기능주의

합목적성(合目的性)[독 *Zweckmässigkeit*] 일정한 목표에 도달하기 위한 적합한 대상 또는 행위의 성질을 일컫는다. 조형상으로는 조형물의 실용성 또는 효용성을 말한다. 합목적성을 완전하게 하는 것은 주로 이성의 작용 또는 지적 활동이다. 근대의 건축이나 공업 디자인에서는 합목적성을 중요시하고 있다.

합판(合板)[영 *Polywood*] 석 장 이상의 얇은(두께 0.5∼4mm) 판자를 수축하거나 휘지 않도록 결이 엇갈리게 접착제로 붙여 만든 널판지를 말한다. 흔히 베니어판(veneer 板)이라고 불리어진다. 원래 〈베니어〉란 단판(單板)을 뜻한다. 보통 합판은 단판을 3장, 5장, 7장 등 기수의 다층(多層)으로 이루어진다. 합판은 중량이 비교적 가볍고 강도의 균일성이 큰 특성을 지니며 그 밖에 만곡(彎曲), 균열, 수

축, 팽창, 변형 등의 우려가 없고 뒤틀림도 적다. 그리고 잡목(雜木)과 명목(名木)을 효과적으로 활용할 수 있는 잇점도 있다. 그러나 합판의 절단면에 못을 박을 수 없고 또 인력(引力)에 대한 강성(剛性)이 부족한 결점도 있다. 합판에 쓰이는 접착제로서는 석탄산 수지(石炭酸樹脂), 요소 수지(尿素樹脂), 초산비닐 수지 등인데, 이들은 접착성이 강하고 내수성이 높다. 합판은 일반적으로 표면을 가공하는 처리 방법에 따라 1) 화장(化粧) 합판 — 미관(美觀)을 목적으로 표면에 명목(銘木) 또는 진목(珍木)에서 깎아낸 화장 단판을 붙인 것 2) 합성 수지 오버레이(overlay) 합판 — 표면에 합성 수지를 덮어 씌운 것 3) 프린트 합판 — 표면에 나무결 무늬를 인쇄한 종이를 붙인 것 또는 그렇게 마무리 도장*을 한 것 등으로 구별된다. 또 섬유판(纖維板; fibre-board) 즉 식물 섬유, 주로 목재를 섬유화하여 그것을 주원료로 해서 형성한 것으로서 1) 연질(軟質) 섬유판 — 인슐레이션 보드(insulation -board)라고도 하며 비중이 0.4 미만인 것 2) 반경질(半硬質) 섬유판 — 세미하드보드(semihard-board)라고도 하며 비중이 0.4~0.8 미만인 것 3) 경질 섬유판 — 하드 보드(hard-board)라고도 하며 비중이 0.8 이상인 것으로 구별된다. 이 밖에 4) 파티클 보드(particle-board) — 칩 보드(chip-board)라고도 하며 목재를 얇은 절편(切片) 또는 성냥 축목(軸木) 모양같이 작은 조각으로 해서 건조한 후 접착제를 참가하여 열압(熱壓) 성형한 것과 5) 집성재(集成材 또는 合成木材) — 1~3cm 두께 정도의 건조만판(乾燥挽板)을 그 섬유 방향이 대략 평행이 되도록 겹쳐 합성 수지 계통의 접착제로 적층(積層) 접착한 것이 있다. 또 보통 합판과 같은 단판에 접착제를 도포(塗布)하고 포개어 쌓아 그것을 성형용의 암수(우♂) 양형(兩型)의 틀에 끼워 넣고 가열과 동시에 프레스하여 가공한 성형 합판(成形合板)도 있다. 이 가공법은 자연 상태에서는 목재는 전류가 흐르지 않지만 고주파 전계(電界)에 놓여지면 전류가 흘러 목재 내부에 변위(變位)나 회전이 생기는 원리를 이용한 것인데, 이때 외력(外力)을 가하여 변형시켜 고정시킨다. 열원(熱源)은 고주파(高周波), 저압 전류, 증기 가열 등이다. 공정은 형(型) 틀의 제조→재료의 선정 및 가공→접착 성형

→완성의 4단계로 이루어진다. 이 기법의 특징은 곡면 모양, 뒤틀린 형, 얇게 패인 형 등 다양하게 가공할 수 있다는데 있으며 용도는 텔리비전 선반류의 캐비닛, 의자의 앉는 자리 및 등받이, 가구의 다리, 스툴(stool), 서비스 트레이(service tray), 접시류 등이다. 성형 합판에 의한 제품은 그 제조 기간이 짧으며 품질은 경쾌하고 또 나무결이나 표면의 결도 살릴 수 있는 합리적인 제조가 가능하여 최근에는 더욱 확대되고 있다.

해경화(海景畫)[영 *Marine, sea-piece*] 바다, 해안, 항구, 해전(海戰), 난파선(難破船) 등을 소재로 하는 풍경화*의 일종. 근세의 해경화는 17세기에 네덜란드에서 발달하였다. 특히 블리게르(Simon de *Vlieger*, 1601~1653년)나 반 데 벨데 부자(父子)(→벨데)는 이 분야의 전문 화가로 알려져 있다. 19세기에는 모네*를 비롯한 몇몇 화가들이 해경을 즐겨 그렸다.

핸드 툴[영 *Hand tool*] 목공예, 금속 공예 등에 쓰이는 도구 및 공구. 목공예용으로는 톱 종류, 대패 종류, 끌, 조각칼, 줄, 망치 종류, 곡척, 계측 기구, 바이스 등이 있다. 금속 공예 등으로는 소형 선반, 볼반(盤), 납땜 용구, 줄, 용접기, 니퍼(nippers) 종류, 패묘침(罫描針), 드라이버, 탭(tap), 다이스(dies), 쇠톱, 정, 펀치 등 여러 가지가 있다.

핸디크라프츠[*Handicrafts*] 공예 용어. 수공작(手工作) 즉 손 작업을 말한다. 손은 가장 정교하고 다능(多能)한 조형의 도구이다. 기계가 생산의 주요한 수단으로 발달하여 등장함에 따라 수공작의 기능이 점차 후퇴하는 것을 보고 모리스*는 수공작을 예술과 결부시킴으로써 공예의 혁신을 도모하였다. 이 운동은 오늘날 영국의 영국 수공예 본부(Craft Centre of Great Britain), 스웨덴의 스웨덴 공예 협회(Svenska Slojdföreningen), 이탈리아의 국립 수공예 협회(Compagnia Nazionale Artigiana), 미국의 미국 수공예 협의회(American Craftsmen's Cooperative Council), 핀란드의 오르나모(Ornamo), 일본의 민예 협회 등에 직접적인 영향을 주었다.

향토 예술(鄕土藝術)[영 *Local art*] 「지방적인 특색을 지닌 예술」이라는 뜻인데, 그 예술적 의의나 평가는 사람과 시대에 따라서 약간씩 다르며 생산 상황의 변화나 완상자(

玩賞者)의 취미, 이해의 정도에 따라서 그 예술적 평가도 다르다. 향토 예술은 유형(有形)의 완구나 무형의 민요로도 구분되지만 미술상 향토 완구 등으로 제작하는 동기나 요인으로서는 재료가 그 지방 특산(特産)의 것일 경우, 그 지방의 전설에 연유한 경우, 종교적인 건물 등 신앙에 관계가 있는 경우, 외래 문화와의 접촉이나 전설에 연유한 경우 등으로 나눌 수가 있다. 어느 경우에도 그 지방 사람 특히 농민 생활에 뿌리를 박고 심금을 울려서 이어지는 일이 많으며 또 생업의 여가에 만들어진 것들이 대부분이다. 그것이 대량 생산이 되어 상품이 된 때는 향토적 특색을 잃고 유형적(類型的)이 되어 향토 미술로서의 특색을 잃기 쉽다.

허니서클[영 *Honeysuckle ornament*] 인동 문양 또는 인동당초문양(忍冬唐草文様). 고대 이집트에서 시작하여 그리스에서 그 형식이 완성되어졌다고 한다. 일명 비조문양(飛鳥文様) 또는 안테미온(anthemion)이라고도 한다. 그리스의 도기화*에서 많이 엿볼 수 있다.

허니서클

허니콤 코어 패널[영 *Honey-comb core panel*] 건축 용어. 종이나 알루미늄 등을 벌집 모양으로 성형하여 심(芯)으로 하고 그 양쪽에 합판* 등을 붙인 패널*을 말한다. 1945년 미국에서 개발되었다. 중량이 작고 강도가 우수하며 패널 내부에 많은 공기층이 있는 구조이므로 단열 및 단음 효과가 크고 내구성이 높다는 등의 우수한 특성이 있다. 책상의 천판(天板), 도어, 프리패브 건축의 벽면, 비행기의 기체 등에 널리 쓰여진다.

헌트 William Holman *Hunt* 영국의 화가. 1827년 런던에서 출생했으며 이곳의 아카데미에서 배웠다. 로세티* 및 밀레이*와 함께 라파엘로 전파*(前派)의 대표적인 화가로 손꼽힌다. 처음에는 시(詩)나 전설에서 소재를 취재하여 로망적인 작품을 보였으나 나중에는 종교적 소재를 즐겨 다루었는데, 15세기 이탈리아 피렌체파*에서 자극을 받아 더욱 엄격한 사실적 수법으로 바꾸었다. 구태여 결점을 지적한다면 미세한 점까지 꼼꼼히 베끼려고 했던 매우 세심한 조심성이 종종 전체적인 작품의 미를 손상하고 있다는 점이다. 대표작은《지상의 빛이신 그리스도》,《속죄양(贖罪羊)》,《죽음의 그늘》등이다. 1910년 사망.

헐레이션[영 *Halation*] 사진이나 텔레비전 등에서 강한 빛을 받아 반사하여 화면이 보기에 흉하게 되는 현상. 야경(夜景) 등을 비추었을 경우 강한 노출광의 주위에 달무리와 같은 둥근 빛의 고리가 생기는 것은 전형적인 헐레이션이며 헐레이션 링(halation ring)이라 불린다. 콘트라스트*의 강한 색을 조합시켰을 때에도 일어나기 쉽다.

헤드라인[영 *Headline*] 신문이나 잡지의 기사 또는 광고의 표제로서 본문 앞에 있으며 독자의 주의를 끄는 간단하고 흥미적인 말. 소표제를 서브헤드(subhead)라 한다.

헤라클레스[희 *Herakles*, 영 *Hercules*] 그리스 신화 중 최대의 영웅. 제우스와 알크메네(*Alkmene*)의 아들. 아버지가 범한 죄로 헤라(*Hera*)의 미움을 받아 두 번 발광(發狂)하였고, 미케네 왕 에우리스테우스(*Eurystheus*)를 섬겨 머리가 셋 달린 하데스의 괴견(怪犬) 케르베로스(*Kerberos*)를 생포, 네메아의 불사신 사자를 목졸라 죽이는 일 등 12가지 큰 위업을 성취하였다.

헤르메스 주상(柱像)[영 *Hermes*, 독 *Herme*] 인간의 머리와 목을 환조(丸彫)로 하고 어깨에서부터 그 아래 부분은 장방형의 기둥으로 된 상. 원래는 이 방식으로 헤르메스신(Hermes 神)만을 다루었다. 이것으로부터 점차 발전하여 나중에는 초상 표현에 종종 이용되었는데, 이 경우 기둥의 전면에 인물의 이름이 새겨졌다. 로마 시대의 흉상은 이 헤르메스 주상과는 무관한 것이다.

헤르모게네스 *Hermogenes* 그리스의 건축가. 소아시아 출신으로 헬레니스틱 후기에 활동하였다. 주요 건축은 마그네시아의 아르테미스 신전(이오니아식 擬二重列柱堂), 테오스의 이오니아식 신전(周柱堂)이다.

헤르쿨라네움[*Herculaneum*] 지명(地名). 베수비오산(Vesuvio 山) 기슭 나폴리와 폼페

이* 사이에 있었던 이탈리아의 옛 도시. 네로 황제(Nero 皇帝, 재위 54~68년) 시대에 지진으로 큰 피해를 받았으며 이윽고 79년 가을에 일어난 베수비오산의 분화(噴火)로 말미암아 폼페이와 함께 매몰되었다. 18세기 이후 본격적인 발굴이 이루어져 당시의 벽화, 청동 조각상, 금속 제품 등이 발견되었다. 이 중에서도 특히 유명한 것은 헤라클라네움의 바질리카*에서 나온 벽화 즉 아르카디아에서 아기 텔레포스(Telephos)를 발견한 헤라클레스(He-rakles)의 장면을 묘사한 일명《헤라클레스와 텔레포스(영 Hercules and Telephus)》(70년경, 나폴리 국립 미술관)와, 정물을 묘사한 것으로 특히 물이 반쯤 들어 있는 반투명의 유리 항아리 묘사(빛의 묘사) 때문에 주목받고 있는 일명《복숭아와 유리 항아리(영 Peachs and Glass Jar)》(50년경, 나폴리 국립 미술관) 등이다.

헤리슨 Wallace K. Harrison 1895년에 출생한 미국의 건축가. 세계의 건축가 중에서도 가장 많은 마천루를 세운 사람으로 알려졌으며 〈금자탑의 왕〉이라고도 일컬어진다. UN 본관, 뉴욕의 록펠러 센터* 등이 그 대표작. 미국의 마천루 건축은 1930년대까지 조형적 양식적으로는 매우 구식이었으나 이를 오늘날 보는 바와 같은 근대적 디자인으로 전환시키는데 커다란 역할을 하였다. 미국 건축 근대파의 대표자의 한 사람이지만 순수파라 하기 보다는 오히려 실제파로서 디자인에는 상당히 타협적 및 통속적인 점이 있다. 가난한 환경에서 자수성가한 그는 청년 시절에 파리로 가서(1920년) 가난에 쪼들리면서도 공부하여 근대 건축 발흥기의 분위기를 체험하였다.

헤스티아(Hestia)→베스타

헤시오데[희 Hesione] 그리스 신화 중 트로야의 왕 라오메돈(Laomedon)의 딸. 헤라클레스*에 의해 바다의 괴물로부터 구출되었다.

헤이터 Stanley William Hayter 1901년에 출생한 영국 런던 출신의 화가. 런던 대학에서 화학을 전공한 후 한때는 이란의 석유 회사에 근무하였다. 그러던 중 회화에 깊은 관심을 갖고 1926년 파리로 진출하여 〈아틀리에 17〉을 열고 특히 동판화*의 표현 기법에 전위적인 새로운 경향을 개척하였다(그의 아틀리

에*에서 피카소*, 에른스트* 등과 협력하여 1935년 전후에는 쉬르레알리슴* 운동에 관계하였다). 1940년에는 뉴욕으로 건너가 〈아틀리에 17〉을 다시 열고 새로운 감각을 가미한 작품을 제작하면서 많은 판화가들을 배출하였고 1946년 파리로 돌아 왔다. 자유로운 오토매틱한 선각(線刻)으로 암시적인 형태를 묘사하였으며 동판과 실크 스크린*과의 병용(竝用) 및 석고 판화 같은 많은 새로운 수법을 판화에 도입하였다.

헤카테[희 Hecate] 그리스 신화 중 여신 제우스와 권력을 나누어 천지(天地)와 바다에 그 위력을 떨치며 밤, 달, 출산(出産), 주법(呪法), 죽음, 풍년, 어업(漁業), 싸움의 승리 및 그 외의 복운(福運)을 관장하였다. 또 마법(魔法)과 요괴(妖怪)의 여신으로도 친다. 미술상으로는 등을 같이 붙인 삼체(三體)가 각각 횃불, 갈퀴, 뱀을 손에 갖고 있는 모습으로 표현되었다.

헤켈 Erich Heckel 1883년 독일 작센 지방의 뒤베른에서 출생한 화가. 드레스덴의 공업 고등학교에서 건축을 전공하던 중 학우 키르히너*, 시미트－로틀루프*와 함께 1905년《브뤼케*》그룹을 결성하면서 화가로 전향, 이후 독일 표현주의* 운동의 중심적인 화가로 활동하였다. 그의 작품이 지닌 뚜렷한 특징은 불안과 초조 같은 시대적인 분위기가 극적으로 표현되어 있다는 것이다. 1949년 이후부터는 칼스루에 미술학교 교수로 활약하였다. 1970년 사망.

헤쿠바[라 Hecuba] 그리스 신화 중의 헤카베(Hecabe)의 로마 이름. 트로야의 왕 프리아모스(Priamos)의 처이며 헥토르*와 파리스*의 어머니. 트로야 함락 후 그리스의 노예가 되었으며 트라키아의 왕 폴리므네스토르(Po-lymmestor)가 아들 헥토르를 살해하자 복수한 후에는 개(犬)가 되었다.

헤파이스토스(Hephaistos)→발칸

헤프워스 Barbara Hepworth 1903년 영국 웨이크필드에서 출생한 여류 조각가. 리즈 미술학교와 런던 왕립 미술학교를 졸업하고 1924년과 그 이듬해에 걸쳐서는 이탈리아에도 유학하였다. 1928년 런던에서 개최한 최초의 개인전을 계기로 주목을 끌기 시작했다. 처음에는 무어*의 영향을 많이 받아 허(虛)의 포름*으로써 소재의 양감을 해체하는 방향으로 나

아갔으나 1931년 이후에는 남편이며 영국 추상 회화*의 제1인자인 니콜슨*과 함께 제작하면서 가끔 파리로 나와 브랑쿠시*, 피카소*, 브라크*, 몬드리안* 등과 교제하면서 특히 브랑쿠시의 영향을 크게 받고 작풍은 추상적 기하학적인 형태와 공간과의 관계 즉 구성을 간결하고 섬세한 감각으로 표출하여 갔다. 유닛원*의 멤버이며 무어와 함께 현대 영국의 대표적인 조각가로 손꼽힌다. 1975년 사망.

헤플화이트 양식[영 *Hepplewhite style*] 18세기 영국에서 활약한 가구 제작자 헤플화이트가 창조한 가구 양식. 그가 죽은 후 가구 디자인집(集)이 출판되자 많은 가구 작가에게 참고서로 이용되어 헤플화이트형 가구가 나타나 인기를 모았다. 섬세한 아름다움에 비해 견고하고 다리는 직선적인 구성을 하고 있다.

헥토르[희 *Hektor*] 그리스 신화 중 트로야의 왕 프리아모스(*Priamos*)와 왕비 헤쿠바* 사이의 아들. 트로야 전쟁에 참가하여 싸우던 중 아킬레우스에서 토벌당했다.

헬레네[희 *Helene*] 그리스 신화 중 제우스와 레다*의 딸로서 인간 중에서는 가장 아름다운 여자. 소녀 시절에 테세우스(*Thesus*)에게 유괴당하였으나 형인 카스토르와 폴리데우케스*에 구조되었다. 후에 라케다에몬(*Lakedaemon*)의 왕비가 되었으나 트로야의 왕자 파리스*에게 유괴됨으로써 트로야 전쟁의 발단이 되었다.

헬레니즘→그리스 미술

헬리오스[희 *Helios*] 그리스 신화 중의 태양신(太陽神)이며 히페리온(*Hyperion*)의 아들. 매일 아침 4마리의 말이 끄는 마차로 동쪽의 궁전을 나와 저녁에 서쪽의 궁전으로 들어가며, 밤에는 황금의 배로 다시 동쪽으로 돌아갔다. 기원전 5세기 이후에는 아폴론과 또 기원후에는 페르시아의 광명신(光明神) 미트라스(*Mithras*)와 동일시하였다.

헴 Jan Davidsz de *Heem* 네덜란드의 화가. 1606년 유트레히트(Utrecht)에서 출생. 화가 다비드 드 헴(Davidsz de *Heem*)의 아들. 1635년 이후부터 주로 안트워프에서 제작하였다. 과실, 꽃, 벌레, 항아리, 유리 및 금속제 기구 등의 정물을 그려 명성을 떨쳤다. 그의 아들 Cornelius de *Heem* (1631~1695년)도 화가였다. 1683년 사망.

현색(縣色) 염색→염료

형(形)[영·독 *Form*, 프 *Forme*, 독 *Gestalt*, *Bild*] 미술 용어로서의 형은 색(色)에 대한 말로 생각된다. 그러므로 〈내용〉에 대한 〈형식*(독 *Form*)〉이란 말과는 일단 구별되어야 한다. 그러나 실제로는 이 두 가지 뜻이 서로 혼용되고 있어서 확실한 구별은 애매하다. 미술에서 형이란 색과 더불어 대상의 시각적 경험을 형성하는 감성 요소의 기본 개념이며 이것이 없이는 대상의 시각 체험은 불가능하게 된다. 형이란 일반적으로 대상에 있어서의 공간의 자기한정(自己限定)이라고 말할 수 있는데, 반드시 윤곽과 같은 시공간의 추상적인 한계를 가리킬 뿐만 아니라 대상의 공간 체험의 전체적인 충실상(充實相)과 관련이 되어 있다. 그러므로 그 공간 체험의 구성에 관여하는 주된 감성의 양상과 때(時)에 따라 혹은 보다 많이 시각적으로 또는 운동 감각적이 된다. 한편 이러한 감각적인 측면 이외에 관념적인 측면도 고려하여 생각하면 내용이나 형식이란 말과의 한계와 점차 애매해진다. 또 인상파* 이후의 근대 회화에 있어서의 형의 개념은 색과 전혀 분리되어서는 존재하지 않고 반대로 색의 관념에는 형의 관념이 불가분으로 결합하여 있다. 색면(色面)에 의한 공간 구성이 가능하게 되는 것은 그 때문이라고도 말할 수 있다.

형광(螢光) 잉크[영 *Fluorescent ink*] 일광이나 자외선 등에 의해 형광을 발하는 안료*를 사용한 잉크. 이것을 쓰면 선명하게 돋보이기 때문에 포스터* 등의 광고물에 사용된다. 인쇄는 실크스크린 인쇄가 많으나 그라비아* 기타의 판식에도 사용할 수 있다. 인쇄 잉크에 쓰이는 것은 유기 형광 안료(有機螢光顏料)이며, 색종은 풍부하지만 내광성(耐光性) 및 내열성(耐熱性)은 약하다.

형식(形式)[영·독 *Form*, 프 *Forme*] 흔히 내용의 상대어. 일상어에서는 시공간(視空間)에 있어서의 규정성(規定性) 즉 형(形)을 형식이라고 부르지만, 학문 용어로서는 내용의 대사(對辭)로서 단순한 형과는 구별된다. 일반적으로 말하면 내용 미학의 입장에서는 내용 그것의 관념이 사변적(思辨的) 또는 관념적(觀念的)으로 깊어진 뒤, 그 반대 말인 형식 개념도 내용과의 관계가 미묘하게 되어 넓은 뜻으로 기울어지지만 한편 형식미를 학

문의 일반적 대상으로 삼는 소위 형식 미학의
입장에서는 예술 현상과의 결부가 긴밀하기
때문에 형식의 뜻도 좁아진다. 가장 일반적인
형식의 의미는 그것을 미적 대상의 감각적인
측면 모두를 가리키는 사고방식인데, 가령 개
인의 외형적인 특징 및 그 특수한 감정 표출
의 측면까지 포함하여 대상의 개개의 구체성
을 의미하는 경우와, 이것과는 반대로 일반적
관념의 구체화된 것 즉 유형적(類型的)인 것
에의 표상(表象; 사람 등)을 가리킬 경우 등
이다. 이것은 넓은 뜻의 형식 개념이며 내용
과 표출이 상접(相接)하여 때로는 〈형〉의 관
념에 다가선다. 다음에는 미의 원리나 미적
통일 작용의 표현 그것을 가리키는 경우에도
여기서는 배후에 반드시 예술 작품이 상정(
想定)되어 있으므로 좁은 뜻의 형식이라고도
말할 수가 있다. 그만큼 미나 예술의 원리에
대한 입장이 그대로 형식 개념에 반영된다.
예컨대 순수 시각 작용의 전개 결과로서 생기
는 것을 형식이라고 부르는 사람도 있고 또
형식을 심리학적으로 완전히 주관의 작용 관
계로 돌려 버려 소위 순수 형식을 꺼내서 구
체적으로는 그것 이외에는 내용을 인정하지
않겠다는 방향 또 이와는 반대로 철학적인 입
장에서 형식을 대상의 객관적인 작용 형식이
라고 생각하는 방향 등 여러 가지이다. 근대
예술가의 수필 형식의 예술론에 산견(散見)
하는 형식 개념도 얽혀져 있기는 하지만 결국
위의 범위를 벗어나지는 못하고 그 하나 혹은
약간을 섞은 것이라고 말할 수가 있다. 원래
유럽어(語)에서 form은 일반적으로 유형, 양
식 등의 친근 개념과의 구별이 반드시 뚜렷
하지는 않은 채 형의 개념을 포함하고 있다.
예술가의 용어에서는 흔히 form을 색채나 면
(面) 등의 반대말로 넓게 풀이하여 예술 작품
의 성립의 기본적 요인인 구성 활동이나 그
성과를 가리키고 있다고 말할 수 있겠다. 특
히 근대의 추상 예술에서는 form은 반드시
좁은 뜻의 내용(정신)과 늘 포합(抱合)된 것
은 아니고 오히려 내용의 최소한에 의하여 형
식의 최대한의 제시(提示)를 추구하는 것이
라고 말할 수가 있다.

형식 원리(形式原理)[영 *Principles of form*
] 미학 용어로서, 미적 인상을 주는 대상의
내용을 떼어낸 형식적 조건을 말한다. 고대
그리스 이래 많은 형식 원리가 제시되었으나

근대의 심리학적 미학자들에 의해 일단 정리
되었다. 하모니*, 콘트라스트*, 포로포션*, 밸
런스*, 시메트리*, 리듬* 등을 생각할 수 있으
며 이들에게 공통되는 원리는 〈다양의 통일
〉*이라고 한다.

형식주의(形式主義)[영 *Formalism*] 미
술상의 형식주의란 내용이 없는 형식적인 제
목의 외관을 표현하는 것. 즉 표현되는 대상
의 깊은 의미에 관계없이 단지 명쾌한 콤포지
션*을 달성기하기 위해 자연의 형태를 채용하
는 입장. 형식주의는 많은 장식 미술의 의지
처(依支處) 또 형식이라는 것에 정신을 너무
빼앗아 버린 미술상의 여러 시대의 특징을 보
여주는 것이다. 형식주의와 추상주의*를 혼동
하는 경우가 있다. 그 차이점은 다음과 같다.
추상주의 작가는 그 주체가 지니고 있는 본질
적인 포름*의 성질을 표현하려는데 대하여 형
식주의적인 미술가는 단순히 형식의 표면적
인 배치에만 관계한다.

형이상회화(形而上繪畵)[이 *Pittura me-
tafisica*, 영 *Metaphysical painting*] 이탈
리아 현대 회화의 한 파(派). 일반적으로는
키리코*가 1915년 파리에서 귀국한 뒤에 그린
작품이나 또한 같은 시기(1915~1918년)의
카라*가 제작한 작품 및 1918~1920년의 모란
디*의 작품을 이 이름으로 부른다. 키리코 자
신이 기술한 바에 의하면 그는 파리의 아틀리
에에서 어느 날 예술의 가치를 다음과 같이
자각하였다고 한다. 즉 〈한층 완전하고도 심
오한 복잡한 예술, 한마디로 말해서 메타피지
칼(형이상학적)한 예술〉, 〈형이상회화〉라는
명칭이 여기에서 유래되었다. 키리코는 니체
(F.W. *Nietzsche*)나 파이힝거(H. *Vaihinger*)
그리고 특히 쇼펜하우어(A. *Schopenhauer*) 등
의 저서를 읽고 철학상의 공부를 했다고 한다.
그리고 그의 그림은 특수한 철학적 사상을 근
거로 한 것은 아니다. 키리코와 카라를 비롯
한 이들은 즐겨 인체 모형, 가구 기하학적 형
상의 물체 등을 조합해서 이에 의해 형이상적
인 포름의 특질을 추구하였다. 엄밀하게 이
이름으로 불러지는 작품들은 수년간에 지
나지 않는다. 그러나 이 회화는 쉬르레알리슴
*에 영향을 줌으로써 현대 미술의 발전에 중
요한 일역을 담당했다.

형태(形態)[영·독 *Form*, 프 *Forme*] 형,
형상 등과 대략 같은 뜻으로 쓰인다. 영어에

서는 form 외에 shape, figure가 있는데, 디자인 용어로서는 전자는 구체적인 형태, 후자는 추상적인 도형의 의미가 강하다. 1) 형태의 분류ㅡ 직접으로 지각할 수 없는 형(예컨대 기하학에서 다루는 圖形)과 실제로 존재하는 물체의 형(예컨대 자연물이나 인간이 만든 조영물 등)으로 크게 나눌 수가 있다. 전자는 이념적 형태이며 후자는 현실적 형태이다. 이념적 형태 그대로는 조형의 소재가 될 수 없으므로 이것을 느낄 수 있도록 표시한 것을 순수 형태라고 부른다. 현실적 형태에는 자연 형태와 인위 형태의 두 분야가 있다.

형태 이념적 형태ㅡ 순수 형태
현실적 형태ㅡ 자연 형태
인위 형태

2) 이념적 형태의 계열ㅡ 점, 선, 면, 입체가 이념적 형태의 한 계열이다. 이들 개념의 정의는 기하학의 그것과 마찬가지로 동적(動的)과 정적(靜的)의 2가지로 나누어 생각할 수가 있다.

3) 순수 형태ㅡ 이념적 형태를 직관화(直觀化)하는 것으로서, 점에서 입체에 이르기까지 모두 크기가 있어 어떠한 실재료(實材料)에 의해 형성된다. 따라서 점, 선, 면, 입체의 사이는 연속적이어서 점이 면으로 보이거나 구체(球體)가 점으로 보이는 수도 있다. 그것은 하나의 장(場)에 놓여진 각 형태의 상호 관계에서 감각적으로 정해진다. 즉 순수 형태의 각 요소는 상관성(相關性)과 상대성(相對性)을 가지고 있다. 또 선의 양 끝, 선과 선의 교차점 등은 흔히 그것을 점으로 느낀다. 이 경우 선은 포지티브 라인(positive line)이며, 점은 네가티브 포인트(megative point)이다. 이 2개의 대(對)개념은 형태 연구상 중요한 하나의 문제이다. 한편 2개 이상의 점이 있을 때 점과 점을 연결하는 네가티브 라인이 느껴진다. 이와 같이 네가티브 포름(negative form)에는 독립성이 없으므로 반드시 포지티브 포름(positive form)에 의존한다. 다시 말하면 양자는 동존(同存)한다고 할 수 있다. 이상의 견해에 의하면 공간은 네가티브한 입체라고 해석된다. 순수 형태는 이와 같이 구체화되어 있는 한 현실적 형태 속에서도 인정되지만 현실적 형태 그 자체가 아니라는 것은 말할 것도 없다. 4) 순수 형태와 디자인ㅡ 순수 형태는 평면적 구성, 입체적 구성, 공간적 구성 등 모

든 조형 혹은 그 디자인의 기본 요소이다. 따라서 디자이너는 순수 형태의 문법이나 어법에 통달할 필요가 있다. 5) 자연 형태ㅡ 자연 형태는 자율적으로 생성하며 그 성립에 있어서 기술을 요하지 않는다는 점에서 인위적 형태와 다르다. 자연 형태를 유기적 형태와 무기적 형태로 나눌 수가 있다. 전자는 대체로 곡선적이고 후자는 기하학적 형태로 표시되는 수가 많다. 그리고 자연 형태는 디자인에 있어서 다음과 같이 쓰여진다. ① 상징으로서 … 자연물의 외형을 사실적으로 또는 변형해서 쓴다. ② 기능 또는 구조의 모형으로서… 조개껍질이 스푼, 접시, 쟁반 등의 원형을 나타내고 있으며 대나무 줄기나 꿀벌의 집이 모범적인 구조를 지니고 있는 등 기능과 구조의 점에서 실례(實例)가 되는 중요한 본보기는 무수히 있다. 이를 채용하여 자연물 그대로 사용하거나 또는 다른 재료로 옮겨서 사용한다. ③ 패턴*의 소재로서… 동식물, 천체, 지문(地文) 등의 모양을 모티브로 하는 것은 예로부터 왕성하게 행해졌다. 또 자연 현상이 나타내는 새로운 패턴을 발견하여 이를 묘사 또는 카메라로 포착해서 이용한다. ④ 외형의 모방으로서… 자연물의 기능이나 구조와 관계없이 또 특정한 상징으로서가 아니라 단순히 외형만을 전용(轉用)한다. 예컨대 말(馬)이나 새(鳥) 모양의 문진(文鎭), 국화꽃 모양의 접시 등이 그것이며 장식적 흥미에서 행하여지는 수가 많다. ⑤ 미적 형식의 모형으로서… 인체, 엽서(葉序), 화서(花序), 해바라기씨의 배열 등이 표시하는 프로포션*이나 급수적(級數的) 리듬을 미적 형식의 기준으로 한다. 6) 인위 형태ㅡ 디자인된 것은 물론 모든 조형물의 형태가 이에 속한다. 기존의 인위 형태가 디자인에 관여할 경우는 자연 형태에 대한 취급법과 거의 마찬가지이다. ① 상징으로서 … 톱니바퀴를 기계 공업의, 해머를 공장 노동자의, 낫을 농민의 상징으로 하는 등 그 예는 굉장히 많다. ② 기능의 모방으로서… 완구에서 많은 예를 볼 수 있다. ③ 패턴의 소재로서… 자연물의 경우와 마찬가지로 다루어진다. ④ 모방의 원형으로서… 예컨대 책이나 자동차 혹은 건물의 모양을 취한 담배 케이스, 피스톨형이나 카메라형 라이터 등 원물(原物)의 기능과는 관계없이 그 외형이나 기구의 일부를 전용(轉用)할 경우이다.

형태학(形態學)[영 *Morphology*, 프·독 *Morphologie*] 생물학의 한 분야로서 생물체의 형태의 생성, 발전 과정이나 매카니즘(구조)의 탐구 및 형태의 분석과 유형화 등을 행하는 학문이다. 자연적 형태를 그 연구 대상으로 하는 형태학의 시점이나 성과는 인공적 형태의 관찰과 분석에 대해 시사하는 점이 많으므로 디자인의 영역에서도 형태학에 대한 관심이 높아짐으로서 인공 형태의 형태학적인 분석이 시도되고 있다. 즉 생활용구, 건축, 도시 등의 인간이 만들어낸 형태의 외면적인 여러 특질(형상, 색채, 재료, 크기 등)을 대상으로 해서 거기에 내포되고 있는 내면적인 여러 특질(디자인의 의도, 가치, 논리 기호 등)을 탐구하여 인공 형태의 가시적 측면과 불가시적 측면을 대응시킬 것, 그로 인해 인공 형태 발상의 메카니즘을 명백히 하는 것 등이 디자인 영역에서 추진되고 있다.

호가스 William *Hogarth* 1697년 영국 런던에서 출생한 화가. 1712년 금세공 기술을 익힌 다음 1718년 조각가로서 독립 활동하다가 1728년경 제임스 손힐(James *Thornhill*)에게 사사한 후부터 화가로 전향하였다. 1757년에는 궁정 화가가 되었다. 당시의 사회상을 풍자적으로 묘사한 그의 풍속화는 종래의 영국 회화로부터 벗어나 새로운 면을 개척한 것이었다. 특히 그는 자기의 〈배우들〉(작품 속의 인물)이 비록 〈벙어리 쇼〉를 보여 줄 수밖에 없더라도 자기를 극작가로 대접해 주기를 바란다고 말했다. 즉 부패 선거의 죄악, 유행에 들뜬 런던의 유혹에 빠진 시골 처녀, 돈많은 하층 계급의 여자와 결혼하여 퇴폐적인 쾌락만을 추구하는 귀족적인 방탕자 등을 화면에 등장시켜 제작한 《당세(當世)의 결혼 풍속》이나 《방탕아의 편력》 등과 같이 몇장의 그림을 일조(一組)로 하는 이 작품들은 〈악을 미워하고 선을 택하는〉 호소력을 십분 발휘하고도 남음이 있었다. 그리고 여기서 보여 준 루벤스*에게 영향을 받은 대형적(大型的) 필치는 그후 영국 회화가 지니는 하나의 특징을 이루게 되었다. 그는 또 초상화가로서도 뛰어난 재능을 발휘하여 《페턴양(孃)》, 《사교(司教) 호들리》, 《로버트경(卿)》, 《자화상》, 《호가스의 하인 일동》 등의 작품을 남겼다. 한편 미학상의 저작으로는 《미(美)의 분석(Analysis of beauty)》(1753년)이 있다. 1764년 사망.

호들러 Ferdinand *Hodler* 1853년 스위스 베른(Bern)에서 출생한 화가. 5세 때 부친을 잃었고 14세 때에는 어머니마저 여의었기 때문에 몹시 가난한 생활 속에서 자랐다. 1869년 툰(Thun)에서 페르디난드 좀머(Ferdinand *Sommer*)에게서 그림을 배웠다. 1872년에 그린 최초의 초상화에는 이미 자신을 〈실현〉하는 날카로운 의욕이 반영되어 있다. 1873년부터는 주네브(Genèv)에서 풍경화가이며 역사화가인 멘(Barthélemy *Menn*, 1815~1893년)에게 사사하였고 또 뒤러*의 인체 비례설이나 레오나르도 다 빈치*의 《회화론》도 연구하였다. 1878년 스페인으로 여행하였으며 1887년에는 베른에서 최초의 개인전을 가졌다. 그리고 1891년의 《밤(夜)》과 1901년의 《낮》을 제작할 무렵부터는 작풍이 점차 모뉴멘탈한 독자적 우의화(寓意畫)로 발전하였다. 그는 단순히 대상물을 능숙하게 그리는 것으로 만족하는 것이 아니라 자기의 생각을 정확히, 강하게 표명하려 했다. 그러기 위해서 그는 구도를 중요시하였고 또 구도에는 같은 방향의 선이나 모양에서 기계적이라 할만큼 딱딱한 통일을 구하였다. 인물의 묘사에 있어서도 간소하게 표현하되 부드러움을 제거하며 정확한 윤곽부터 착실하고 의지적으로 나타냄과 동시에 또한 색채의 사용에 있어서도 명확성을 존중하였다. 이와 같은 일련의 시도를 통하여 그는 19세기의 자연주의*를 극복함과 동시에 인상파*에 대항하여 회화에 새로운 목표를 주려고 함으로써 결과적으로 표현주의*의 개척자 중의 한 사람이 되었다. 1904년에는 빈 분리파*전에 31점을 출품하였던 바 그 명성이 독일 및 오스트리아로 널리 퍼졌다. 우의적인 소재를 다룬 전형적인 작품으로는 《낮》(1901년), 《진리》(1902~1903년), 《정서》(1902~1903년) 등이다. 벽화로서의 역작도 남기고 있는데, 《마리냐노회(會) 전후의 스위스인의 귀환》(1896~1900, 취리히 미술관), 《예나(Jena) 대학생의 출발》(1908년, 독일 예나 대학) 등이 그것이다. 1918년 사망.

호루스[*Horus*] 고대 이집트 신화 중의 태양신(太陽神). 사람 형상에 매의 허리를 하고 아버지의 원수 세트(Seth)와 싸워 이겼다. →오시리스

호베마 Meindert *Hobbema* 네덜란드의

화가. 1638년 암스테르담에서 출생. 로이스달*의 제자. 스승과 아울러 유수한 네덜란드 풍경화가로 손꼽힌다. 1643년 할렘의 화가 조합에 들어갔다. 하지만 1688년 세무 관리가 된 후부터는 자주 화필을 들지는 않았다고 전하여진다. 만년에는 빈곤에 허덕이다가 1709년 암스테르담에서 사망하였다. 그가 즐겨 그린 물레방앗간, 시골길, 나무 등을 다룬 단순한 시골 경치의 작품들은 원근법*이나 색채법에도 뛰어나 있지만 유작의 대부분은 두드러지게 변색되어 있어서 그 색채의 아름다움을 상실하고 있다. 대표작은 《물레방앗간》(루브르 미술관)(암스테르담, 안트워프, 런던 등에도 같은 테마의 작품이 있다). 《미델하르니스의 시골길》(런던, 내셔널 갤러리) 등이다.

호퍼 Karl Hofer 1878년 독일 칼스루에에서 출생한 화가. 로마, 파리, 인도를 여행한 뒤 1913년 베를린에 거주. 주로 인물화를 그렸다. 제1차 대전 전에는 고전주의*적인 태도로 그렸으나 1919년부터 표현주의*로 전환하였다. 동일 작법(同一作法)으로 항상 청신한 변화를 가하면서 계속 그렸다. 형체를 단순화하여 강한 윤곽과 날카로운 색면의 대조로써 그리는 화면은 움직임이 적으나 힘센 표현을 구사하면서도 서정성을 지닌 독특한 것이다. 1945년 베를린 미술학교 교장을 역임하였다. 1955년 사망.

호프만 Josef F.W. Hoffmann 오스트리아의 건축가. 1870년 피르니츠에서 출생. 빈 미술학교에서 바그너*에게 사사하였다. 1898년 이후에는 빈 공예학교의 교수가 되었고 1903년에는 공예가이며 화가인 콜로만 모저*를 비롯하여 건축가, 화가, 조각가를 합친 19명의 젊은 예술가들과 함께 건축가 바그너의 탁월한 건축 이론을 찬양하고 또 빈에서 이를 실천하기 위해 〈빈 공방(工房)〉(Wiener Werkstätte)을 설립하였다. 이것은 빈 분리파*의 공예적 성과를 발전시킨 것으로서, 호프만이나 모저*는 새로운 양식의 가구와 공예품의 설계 제작을 하는 한편 기술자 양성에도 노력하였다. 그들의 주장은 과거의 장식주의적이고 감각적인 공예에서 분리하여 재료의 특성을 살리면서 또한 구조의 단순화 및 합목적성*의 강조를 주창, 독자적인 형식과 명쾌한 색채를 나타내는 특색을 가지고 있었다. 호프만의 디자인 특색은 평면에 흑색의 직선을 가장

자리에 잘 두르고 백색 화장칠의 입방체를 곧잘 썼다. 또 그가 추구한 면의 기하학적인 분할미의 표현은 추상 형태의 단순화라고 하는 운동을 불러 일으키는 계기가 되었다. 호프만의 대표적 건축 작품은 브뤼셀의 《스톡클레저택(Palais Stocklet)》(1911년), 쾰른 공작연맹전의 《오스트리아관(館)》(1914년) 등이다. 1956년 사망.

호프만 Hans Hoffmann 1880년 독일 바이젠베르크에서 출생한 화가. 뮌헨과 파리에서 회화 수업을 받고 1932년 미국으로 건너가 미국의 화가로서 활약하면서 1939년부터 추상 회화를 그리기 시작했다. 제2차 대전 당시 미국으로 건너와 이곳에 여러 가지 영향을 남긴 다른 대부분의 도미(渡美) 작가와는 달리 그는 일찍 건너와 한 사람의 미국 화가로서 새로운 미국 회화의 발전에 크게 공헌하였다. 따라서 현대 미국 추상 회화에 있어서 그의 존재는 선각자로서의 뚜렷함을 지니고 있다. 1966년 사망.

호흐 Pieter de Hooch 네덜란드의 화가. 1629년 로테르담(Rotterdam)에서 출생. 주로 암스테르담 및 델프트(Delft)에서 제작하였다. 처음에는 파브리우티스(Carel Fabritius, 1614?~1654년) 및 렘브란트*의 영향을 받았다. 1655년부터 1665년에 걸쳐 델프트에 체재하던 중에는 베르메르 반 델프트*의 감화도 받아 뛰어난 풍속화가 및 실내화가로서의 한 사람으로 성장하였다. 중류 가정의 실내 정경을 즐겨 그렸는데 이들 작품 중에는 신선한 색채감을 지닌 또 빛의 효과가 훌륭히 포착되어 있는 것이 많다. 주요작은 《사교(社交)》(런던 내셔널 갤러리), 《트럼프 놀이를 하는 사람들》(런던, 버킹검 궁전) 등이다. 1684년 사망.

혼색(混色) [영 **Color mixture**] 색의 혼합으로서 2가지 이상의 색을 혼합하면 하나의 혼합색이 된다. 혼색에는 2종류가 있다. 빛의 혼색일 경우는 혼합하는 색의 수를 늘릴수록 밝아지고 흰색에 가까와지므로 가색 혼합(加色混合; additive mixture)이라 하고 그림물감이나 염료와 같은 물체색*의 혼합은 여러 색을 섞으면 섞을 수록 어두운 흑색에 가까운 색이 되므로 감색 혼합(減色混合; subtractive mixture)이라고 한다. 가색 혼합과 감색 혼합에서는 그림과 같이 매우 다른 결과로

된다.→색, 3원색

減色混合

혼색　　加色混合

혼합식(混合式)→오더

홀[영 *Hall*] 건축 용어. 건축 내부의 독립된 커다란 방. 종종 열주(列柱)를 늘어 놓고 다주(多柱) 홀로 하거나(예컨대 이집트 신전의 하이포스타일 홀; hypostyle hall) 또는 현관 홀로 해서 한쪽을 열주에 의해 개방한다.

홀딩[영 *Holding*] 접을 수가 있는 기구 등을 말한다. 특히 공간의 효과적인 이용을 위한 하나의 방법. 접는식 의자나 책상 등.

홀바인 *Holbein* 1) Hans d. A. *Holbein* 1465?~1524년 독일의 화가. 아우크스부르크(Augusburg) 출신. 손가우어*로부터 많은 자극을 받았으며 주로 아우크스부르크에서 제작하였다. 그리고 한 때는 울름(Ulm) 및 프랑크푸르트 암 마인(Frankfurt am Main)에도 체재하였으며 이젠하임(Isenheim)에서 죽었다. 날짜가 있는 작품은 모두 1493년부터 1519년 사이에 제작된 것들이다. 짜임새있는 구성, 명료한 형태, 예리한 세부묘사, 부드러운 색조 등을 특색으로 하였다. 초상의 소묘나 머리 부분의 습작에서는 간결한 선으로 모델의 개성을 훌륭히 포착하고 있다. 고딕*에서 르네

상스*로 넘어 오는 전환기에 활동한 독일의 대표적인 화가로 평가되며 대표작은 《성 세바스티아누스의 순교》(1515~1516년, 뮌헨 옛 화랑), 《성모 마리아의 죽음》(1501년경, 스위스, 바젤 미술관) 등이다. 초상화를 주로 하는 다수의 소묘도 프랑스의 샹틸리(Chantilly)에 있는 콩데 미술관(Musée Condé)에 남아 있다. 2) Ambrosius *Holbein* 1494?~1515년 이후. 1) 의 아들. 아우크스부르크 출신. 1515년 이후 바젤(Basel)에서 살았다. 실버 포인트* 및 펜에 의한 소묘를 많이 남기고 있다. 유화의 작품 예로는 《소년의 초상》 2점 및 《화가 한스 헬프스터의 초상》(스위스, 바젤 미술관) 등이 있다. 3) Hans d. J. *Holbein* 1497~1543년. 1) 의 아들이며 2) 의 동생. 아우크스부르크 출신. 독일 르네상스의 최후를 장식한 대표적 화가의 한 사람. 부친 및 한스 부르크마이어(→목판화)의 가르침을 받고 성장하였다. 1515년부터 1526년에 걸쳐서는 바젤에서 살았다. 이 기간 중 1518년과 그 이듬해에 걸쳐서는 북이탈리아를 여행한 것으로 추정되고 있다. 1526년에는 런던으로 건너갔다가 1528년에 일단 바젤로 돌아왔으며 1532년에 재차 런던으로 옮겨 그곳에서 영주하였다. 1536년에는 영국의 헨리 8세의 궁정 화가로 임명되어 활동한 적도 있다. 그는 뒤러*, 그뤼네발트*와 아울러 독일 르네상스가 낳은 걸출한 화가의 한 사람으로 비교적 젊은 나이에 두각을 나타냈으며 또 그 특수한 소질로 해서 뒤러가 경험한 바와 같은 싸움이나 긴장은 면하였다. 이 때문에 그의 종교화에는 긴박한 정신적인 깊이나 강도는 없다. 명작 《시장마이어가(家)의 마돈나》(1525~1526년, 다름시타트 헤센 지방 미술관)에서 보는 것처럼 신성한 요소와 세속적인 것이 거의 같은 정도로 혼합되어 그려진 작품에서 그의 가장 훌륭한 솜씨를 엿볼 수 있다. 작품은 다방면에 걸쳐 제작하였으나 특히 초상화에서 더욱 뛰어난 재능을 발휘하였는데, 모델에 대한 냉정하고도 예리한 관찰과 정확한 세부 묘사, 명쾌한 화면 구성, 나아가서는 작품을 단순한 초상화의 경지를 넘어서게 하는 인물의 성격에 대한 투철한 이해력 등을 바탕으로 함으로써 독일 르네상스의 빛나는 초상화 예술의 전통을 그 정점에까지 끌어 올린 공적은 매우 크다. 독일인이 그를 모든 시대의 가장 위대한 초상화

가의 한 사람으로 찬탄하는 이유도 여기에 있다. 작품은 전체적으로 색조가 풍부하며 의상의 재질감도 교묘히 그려내었다. 바젤 시청에 벽화도 그렸으나 이는 당시의 독일 화가로서는 이례적인 작업이었다. 안타깝게도 그것은 없어졌고 다만 소묘 밖에 전하여지지 않고 있다. 미니어처* 초상화, 유리 그림, 소묘에도 뛰어난 재능을 보여 주었고 또 목판화에서는 구약 성서의 삽화나《죽음의 무도(舞蹈)》(1525년경)와 같은 명품을 남기고 있다. 그가 독일에서는 어떤 제자도 두지 않았지만 그의 영향은 거의 1세기에 걸쳐 영국 회화를 지배하였다. 주요작은 전기한 《시장 마이어가의 마돈나》외에 《성 우르술라와 성 게오르그》(칼스루에 국립 쿤스트할레),《노트르담의 에라스무스(Erasmus)》(1523년, 루브르 및 바젤 미술관),《캔터베리 대사교의 초상》(루브르 미술관),《헨리 8세의 초상》(로마 국립 미술관),《유년의 에드워드 6세》(미국, 내셔널 갤러리),《제인 시모어》(빈 미술사 박물관) 등이다.

화이트[영 **White**] 호분(胡粉),「백악(白堊)」. 가루로 하여 말린 분필. 조각면을 곱게 하거나 겟소(gypsum)를 칠하기 전에 사용하거나 한다.

화이트 페인팅(**White painting**)→라우션버그

화장 재단(化粧裁斷) 인쇄, 제본, 가공 등의 경우 보통 완성 치수보다 3～5mm의 여유분을 주위에 남겨 두고 작업을 하는데, 이것을 최종적으로 정하여진 치수로 재단하는 것을 화장 재단이라고 한다. 이 여유는 각 작업에서의 오손(汚損)을 잘라내어 체재(體裁)를 곱고 정확하게 다듬기 위해 필요한 스페이스이며 이점을 고려하여 종이를 취하거나 레이아웃을 하지 않으면 안된다.

화판(畫板)[영 **Board**] 수채화*를 그릴 때 수채화 용지를 바르는데 쓰는 것으로, 보통은 나뭇속을 여러 겹으로 합친 것을 쓴다. 유화의 화포(畫布)를 팽팽하게 테에 감은 것. 판지(板紙) 등도 쓴다.→카르통

화폐(貨幣)→경화(硬貨)

화포(畫布)→캔버스

화필(畫筆)[영 **Painting brush**, 프 **Pinceau**] 회화 재료. 수채화용과 유화용이 있다. 1) 수채화용필에는 담비털 제품과 여름털 제품의 2종류가 있고 굵기는 작은 것에서부터 큰

것으로 1호에서 14호까지의 구별이 있다. 2) 유화용필의 종류에는 딱딱함(돼지털의 빳빳한 붓)과 부드러움(흑담비의 털)의 구별 외에 다소 뻑뻑한 그림물감으로 강하게 그릴 경우에 쓰는 평필(브러시라고도 한다)과 유동성 그림물감을 다룰 때 쓰는 둥근붓(丸筆)이 있다. 크기는 1호가 제일 작고 호수가 늘어남에 따라서 커져 15호까지 있다. 표현의 의도에 따라서 붓을 구별하여 사용한다. 사용시에는 붓털이 혼색되어 더러워지지 않도록 할 것이며, 사용 후에는 페트롤*이나 비누 등으로 씻은 다음 헝겊으로 엄중히 싸서 방충제를 넣어 둔 용기에 보관한다.

화형(花形)→플로리트

환경색(環境色)→색채 조절

환경설(環境說)[영 **Theory of mileu**] 예술 현상의 과학적 고찰에 있어서 사람을 포함한 외계 총체의 연구를 중심으로 한 설. 테느*는 예술의 역사적인 발전의 설명에 즈음하여 생물학상의 환경의 개념을 도입하여 〈예술의 발생 및 발전은 인종, 환경, 시대의 세 요소에 제약되며 그 중에서도 환경이 결정적인 의의를 갖는다〉고 설명하였다. 자연주의* 문예 (특히 졸라의 작품 《실험 소설론》및《루공—마카르 총서》)나 실존주의적 예술학(G. M. C. 브란데스, F.A. 랑게, J.C.F.v. 쉴러)은 어느 것이나 환경의 인과적(因果的) 필연성을 강조한 것이다.

환원적(還元的) 예술→미니멀 아트

활자(活字)[영 **Type**] 납과 주석과 안티몬의 합금으로 만들어지며 높이 1인치가 되지 않는 작은 각봉(角棒)으로서, 윗쪽에 좌문자(左文字)가 부각되어 있다. 이 활자와 인테르(inter line; 지면에 공백이 되는 부분에 넣는 것)를 조합시켜 짜 맞추면 조판(組版)이 되어 활판 인쇄된다. 활자는 모형을 활자 주조기에 부착시켜 고열로 녹인 활자 합금을 부어 넣어 만든다.

활자 서체[영 **Type face**] 한글(한문) 활자의 서체에는 명조(明朝), 청조(淸朝), 송조(宋朝), 고딕(gothic), 둥근(丸)고딕, 안티크(antiqwe) 등이 있고, 이밖에 행서(行書), 초서(草書), 예서(隸書) 등의 특수 서체가 있다. 유럽의 서체에는 종류가 많으나 대별하면 로만(roman), 고딕(gothic), 이탤릭(italic), 스크립트(script), 산세리프(san-serif), 이집션

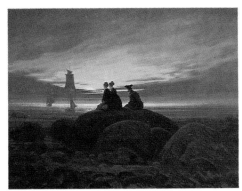

해경화 프리드리히 『월출』 1822년

히타이트 미술 『사자의 문』 B.C 14세기

형이상회화 카라
『기사의 연인』 1921
년 〈왼편〉

형이상회화 키리코
『무한의 노스탈자』
1913~14년
〈오른편〉

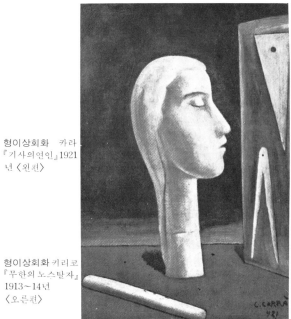

Hals, Frans

Hepworth

Hodler

Holbein

후기 인상주의 세잔 『유괴』 1867년

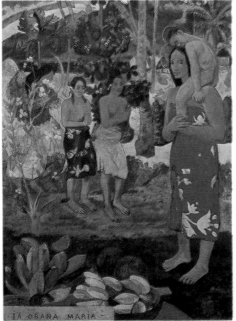
IA ORANA MARIA

후기 인상주의 고호 『담배를 피우는 두개골』 1885년

흉상 『브루투스』 (로마) B.C 3세기

후기 인상주의 고갱 『마리아를 경배함』 1891년

Hooch

Hunt, William Holman

Whistler

Heem, Jan Davidsz. de

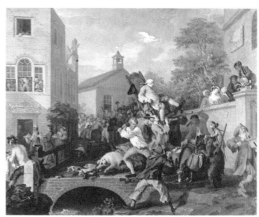

호가스『선거:의장의 선임』1754년

할스『미소짓는 기사』1624년

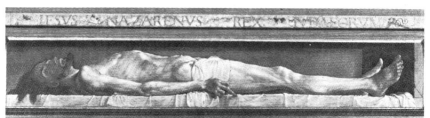

홀바인『죽은 그리스도』1521년

휘슬러『백의의 소녀』1862년

휘슬러『청과 은의 야곡』1872년

헤프워스『3개의
포름』1935년

홀바인『에라스무스의 초상』1523년

호프만『무제』1943년

호베마『미델하르니스의 시골길』1689년

호가스『새우파는 여인』1745년

(egyption) 등이 있다. →레터링

활자의 크기[영 *Size of type*] 한글 및 한문 활자는 원칙적으로 정방형이어서 그 한 변의 길이가 정해져 있지만 유럽의 활자는 글자에 따라서 폭이 일정하지 않으므로 깊이(depth)의 세로폭으로 정한다. 한글 활자 크기의 계통에는 포인트(point) 활자와 호수(號數) 활자의 2종류가 있다. 포인트(point) 활자는 1변이 약 0.35mm를 1포인트로 하고 이 단위의 정수배(整數倍)로 각각의 크기가 정해진다. 일반적으로 사용되고 있는 크기는 6, 7, 8, 9, 10, 105, 12, 14, 16, 18, 20, 21, 24, 30, 36, 42 포인트 등이 있다. 호수 활자는 초호(初號)부터 7호까지 8종류가 있다. 상호간의 크기의 비율은 3계통이 있다. 초호-2호-5호-7호, 3호-6호-8호, 1호-4호로 각각 전자는 후자의 2배의 치수로 되어 있다.

활판(活版)[영 *Typography*] 활자*를 짜서 인쇄하는 철판(凸版)의 인쇄 판식을 말한다. 활판 인쇄의 공정은 원고에 의해 활자를 뽑는 문선(文選), 뽑은 활자를 짜가는 식자(植字), 짜낸 것을 가인쇄(假印刷)하고 교정(校正)으로 넘겨 오자(誤字)나 체재를 수정하는 초교(初校), 재교 등을 거쳐서 교료(校了:OK)→하판→인쇄로 된다.→인쇄

황금 분할(黃金分割)[영 *Golden sectiong*, 프 *Section d' Or*] 평면 기하에서 한 개의 선분을 외중비(外中比)로 나누는 일. 다시 말해서 소부분(小部分) a의 대부분(大部分) b에 대한 비(比)를 b의 전체(全體) a+b에 대한 비(比)와 같도록 분할하는 일 즉 a:b=b:(a+b)의 비율이 되도록 하는 것. 그 비율을 숫자로 나타내면 1:1,618이며 대략 3:5(또는 5:8, 8:13, 13:21,…)이다. 가로와 세로의 관계가 이 비율로 될 때에 비교적 미감(美感)을 준다. 예컨대 책의 국판(菊版)이나 엽서의 크기는 이 비율로 되어 있다. 그리스 철학의 초기부터 이미 사람들은 예술 속에서 하나의 기하학적 법칙을 발견하려고 노력하였다. 왜냐하면, 만일 예술이라는 것이 조화이고 또 조화는 비례를 지킴으로써 나타난다고 한다면 예술은 곧 고정된 비례의 지배하에 있다고 가정하는 것도 도리에 맞는 일이라고 생각했기 때문이다. 따라서 황금 분할이라는 이름으로 알려져 있는 이 기하학적 비례는 미적 프로포션*의 전형(典型)이라고 판단하여 몇 세기 동안 예술의 신비를 해명하는 수단으로써 간주되어 왔다. 그리고 19세기의 중엽부터 매우 진지하게 논하여지기 시작했다. 독일의 미학자(美學者) 아돌프 차이징(Adelf *Zeising*, 1810~1876년)은 황금 분할의 비례가 자연 및 예술을 지배하는 형성 법칙이라는 것을 입증하려고 하였다. 또 20세기에 접어들면서 이 황금 분할을 위시한 기하학적 원리에 입각하여 퀴비슴*이 일어났다. 그리고 이 퀴비슴을 추진한 그룹을 〈섹숑 도르파(Section d'or 派)〉라고 하는데, 자크 비용*의 아틀리에를 중심으로 일어났다. 어쨌든 예술에는 변하지 않는 이상적인 비례라는 것은 없다. 미(美) 또는 미적으로 작용하는 것의 개념은 시대에 따라 여러 가지로 변한다. 따라서 황금 분할을 분할의 원리로 적용하는 범위는 다소 좁다.

ABCD = 正方形
O 는 BC 의 2等分点
$$OD = \frac{\sqrt{5}}{2}$$

黃金截矩形

$BC = \frac{AB}{2}$, $DC = BC$, $AE = AD$
$AE = a$, $EB = b$ 로 한다면
$b : a = a : (a+b)$

황화 염료→염료

회교 건축[*Islamic architecture*] 사라센의 이스람교에 의하여 통일된, 서아시아에서 동아프리카에 걸친 지역의 건축. 이스람교는

우상 숭배를 금하였으므로 사원 건축이 그 예술의 주류가 되었다. 지역에 따라서 그 형식은 여러 가지이지만 예배 장소로서의 모스크 *는 외부에 끝이 뾰족하거나 또는 파꽃 모양의 돔*을 얹은 높은 탑(미나레트)*을 가짐과 아울러 내부는 장식 문양으로 풍부하게 장식되어 있다. 페르시아에서는 궁륭*이 얹힌 네 마루가 가운데 뜰을 둘러싸고, 십자형(十字形) 플랜을 이루는 형식이 나타나 있다. 압바스 왕조(*Abbās* 王朝, 750~1258년)에서는 이미 시티시리아에서 나타난 말굽 아치가 발전하였고 또 스페인에서는 첨두(尖頭) 아치 및 파종 아치가 맹목(盲目) 아치로 쓰이었다. 궁전 건축으로서는 14세기 스페인의 알함브라*가 특히 유명하다. →모스크

　회전 계단(回轉階段)[*Winding stair*] 건축 용어. 각 단의 중심선이 곡선을 이루는 계단 즉 밟는 면은 쐐기형을 이루고 각 단마다 방향을 돌리면서 상승하는 것을 말한다. 특히 나선형을 이루어 상승하는 것은 나선 계단(spiral stair)이라 하며 후기 고딕에서도 종종 쓰여졌다.

　회화(繪畫)[영 *Painting*, 프 *Peinture*, 독 *Malerei*] 선과 색으로써 평면 위에 사건, 행위, 풍경 또는 물체의 모양 등을 표현하는 예술. 표현 재료와 기법에 따라서 수채화*, 유화*, 과시*, 템페라화*, 파스텔화*, 납화(臘畫)(→엔카우스틱), 수피화(樹皮畫), 프레스코화*, 모자이크*, 스테인드 글라스*, 소묘, 판화(板畫)*, 콜라즈* 등으로 구별된다. 표현되는 장소 및 지지재(支持材)에 따라서는 동굴화, 암벽화(岩壁畫), 벽화*, 제단화*, 타블로화* 등으로 나누어진다. 내용에 따라서는 역사화*, 정물화*, 초상화*, 풍속화*, 풍경화* 등으로 분류된다. 이 중에서 회화 표현의 의지처 즉 평면성을 특히 강조하는 경우에는 화면에 속 깊이라든가 입체감을 주는 수단을 문제로 하지 않는다. 한 편에서는 원근법*이나 묘영법(描寫法)을 이용하여 많든 적든 보는 이로 하여금 착각을 야기시키려고 하는 방법이 있는데, 이러한 방법이 유럽 회화에서는 대개의 경우 회화 본래의 과제였다. 고대 이집트와 소아시아 여러 민족의 회화는 평면적이다. 그러나 그리스인들 사이에서는 환각을 이용한 화면에 입체성을 주고자 하는 욕구가 점차 고조되었는데 이는 유럽 본래의 사실적 회화가

시작됨인 것이다. 중세의 회화에서는 공간 표현의 범위가 매우 한정되었었다. 1400년 이후가 되자 다시 공간적 착각을 야기시키는 여러 가지의 방법으로 진지하게 추구되었는데, 이것은 유럽 회화의 주류로서 19세기까지 계속되었다.

　회화 기법(繪畫技法)[영 *Technique of painting*, 독 *Maltechnik*] 화가가 일정한 형상을 표현하기 위해 벽, 판, 천, 가죽, 종이, 유리 등에 물감과 매제(媒劑)를 섞어서 부착시켜 화면으로 완성하는 일체의 경과를 말한다. 또 스테인드 글라스*나 모자이크*의 제작 방법도 이에 속한다. 기교적으로는 형체, 명암, 채색, 구도, 제재, 기분 등의 표현에 관한 지식과 기능을, 재료적으로는 물감, 매제, 밑바탕 등의 짜임새와 처리를 전제로 한다.

　회화 도표(繪畫圖表)→통계 도표(統計圖表)

　회화론(繪畫論)→트라타토 델라 피투라

　회화의 보존[영 *Conservation of pictures*] 회화는 물리적 충격 외에 광선, 먼지, 습기, 지나친 건조, 가스, 열, 파리똥 등의 이물질 때문에 손상, 변질할 우려가 있다. 외기(外氣)의 건습이나 심한 추위 및 더위의 변화와 태양 광선에 직접 쪼여서는 안된다. 그러나 와니스*를 바르지 않은 유화는 기름이 마를 때까지 충분한 공기와 간접 광선을 쏘인다. 손질로서는 먼지를 없애기 위하여 비단 조각이나 부드러운 가죽으로 가볍게 문지른다. 기름때를 빼려면 날 감자의 절단한 면으로 문지르든지 혹은 회석한 과산화수소의 용액으로 씻는다. 와니스가 흐려 있을 경우에는 그 상황에 따라 다시 와니스를 바르든지(르 베르니사즈) 혹은 먼저의 와니스를 긁어 내고 다시 바른다.

　회화적(繪畫的)[독 *Malerisch*] 일반적으로는 회화의 대상이 될 수 있는 모든 것. 미술 사학에서는 선적(線的)(독 linear)에 대립하는 표현 양식상의 개념. 선적인 경우는 물체의 상을 명확하게 윤곽을 잡음으로써 마치 손으로 만져질듯이 표현되는데 대해 회화적인 경우는 자연을 단순히 눈에 비친 이른바 시각상의 가상(假象) 즉 뚜렷한 구별이나 윤곽은 없어지고 단지 명암, 색채 반점, 운동의 현상만이 표현된다는 것이다. 따라서 물상 상호간의 분계선이 없어진 전체도(全體圖)를 나타내려고 한다. 선적과 회화적 이양 개념의 차

이는 뷜플린*의 명저(名著)《미술사의 기초개념-근세 미술에서의 양식 발전의 문제-》(1915년) 속에서 세밀하게 규명되어 있다. 뷜플린이 말하고자 하는 것은 대체로 다음과 같다. 선적(線的) 양식은 물체를 선으로 보려고 하는데 대해 회화적 양식은 물체를 덩어리 전체로 보고자 하는 것. 선적으로 본다는 것은 물체의 느낌이나 미를 윤곽에서 구하는 것이다. 눈이 물체의 한계선이나 가장자리를 따라서 유도되는 것을 말한다. 이에 반하여 회화적인 견해는 물체를 파편 현상(破片現象)(F-leckenerscheinung) 으로 보는 것이다. 빛과 음영이 회화적 양식에서 중요한 역할을 하는 것이 분명하지만 단순히 이것이 있다고 하는 것 뿐만 아니라 그림의 회화적 성질을 결정하는 것은 아니다. 선적 미술에 있어서도 입체나 공간을 표현하지 않으면 안되므로 조소적(彫塑的) 인상을 주기 위해서는 빛이나 음영을 쓴다. 그러나 이 경우는 어디까지나 선이 그것들에 대해 주된 위치에 두어진다. 적어도 나란히 놓아진다. 선적인가 아니면 회화적인가의 판단 기준은 오로지 어떠한 정도로 한계연변(限界線邊)에 지도적 의미가 주어져 있는가 또는 빼앗기고 있는가에 관계된다. 한편 뷜플린에 의하면 모든 미술에는 선적인 상태에서 출발하여 회화적인 상태로 옮겨지는 정신 물리학적인 발전 법칙이 있다고 한다.

횡혈주거(橫穴住居)[영 *Cave dwelling*]
건축 용어. 원시 거주의 하나의 형식으로서, 자연의 동굴을 이용하여 주거로 삼은 것. 옛 석기 시대의 횡혈 주거의 유적은 남부 프랑스 및 북부 스페인에서 많이 발견되었다. 내벽(內壁)에 동굴화*가 있다.

후광(後光)[라 *Nimbus*] 〈영원한 영광〉을 상징하는 것으로서, 하느님이나 예수, 성모 마리아 또는 성인의 머리 뒤에 붙이는 금빛의 둥근 원을 말한다. 원래는 왕들이나 신들을 다른 무리와 구별짓기 위해 그들의 머리 둘레에 놓여지는 것이었지만 후에는 신성(神性)이나 성스러움을 나타내기 위해서만 사용되었다. 특수한 형식을 살펴 보면 다음과 같다. 1) 십자가 후광(cross nimbus)- 십자가로 되어 있는 후광. 하느님(聖父), 그리스도 및 성령(비둘기)에 주로 채용된다. 2) 오리올(영 aureole)- 전신을 둘러싸고 있는 큰 타원형의 후광. 부활하는 그리스도의 모습을 그린 그림

에서 이것을 종종 볼 수 있다. 3) 만도라(이 mandorla)-편도(扁桃)라는 뜻의 이탈리아어인데, 몸 전체를 싸고 있는 편도형의 오리올을 말한다. 마리아의 경우에도 나타나 있다. 4) 정방형의 후광- 생존해 있는 대사교 또는 군주의 존엄을 이것으로 나타내었다. 6세기경부터 고딕에 걸쳐 특히 이탈리아 회화에서 볼 수 있다.

후기 인상주의(後期印象主義)[영 *Post Impressionism*] 영국의 미술 평론가 로저 프라이(Roger *Fry*, 1866~1934년)가 쓰기 시작한 말. 즉 1910~1911년 겨울 그의 후원하에 그래프톤 화랑에서 개최되었던 미술 전람회에 스스로 붙인 명칭. 이 전람회의 공식상의 타이틀은 〈마네와 후기 인상파〉(Manet and Post Impressionists)였다. 마네*의 작품을 비롯하여 세잔*, 고호*, 고갱*, 쇠라*, 시냑*, 르동*, 드니* 등의 회화와 마이욜*의 조각 그리고 마티스*, 루오*, 포비슴* 화가들의 작품들도 포함되어 있었다. 피카소* 및 퀴비슴* 작가들의 작품은 전시되지 않았으나 1912년 제2회 후기 인상파전에는 그들의 작품도 전시되었다. 이와 같이 이 용어는 인상파(→인상주의)의 자연주의*에 대항하는 근대 미술 운동을 암시하는 것인데, 원래 인상파와 같은 하나의 정리된 회화 운동을 말하는 것은 아니다. 다시 말해서 인상파에서 출발하면서도 객관적 묘사에만 만족하지 않고 개성적 주관적 표현 방법을 확립하였으며 또한 극히 간략한 기교를 쓰기도 한 화가들의 집단을 후기 인상파라고 할 수 있다. 그러나 마티스나 피카소까지 이 말을 쓰면 매우 막연한 것이 될 뿐만 아니라 당연히 무리도 생긴다. 그래서 오히려 가장 대표적 화가였던 세 화가 세잔, 고갱, 고호의 화풍을 총괄해서 인상파 이후의 신단계로 보는 것이 온당하다. 이 용어는 동양에서도 벌써부터 전하여져서 사용되고 있으나 프랑스에서는 아직까지 한번도 쓰여지지 않았다.

후버(Wolf *Huber* 1485?~1553년)→도나우파(派)

휘슬러 James Abbott McNeill *Whistler*
영국에서 활동한 미국의 화가. 1834년 매사추세츠주(Massachusetts 州)의 로웰(Lowell)에서 출생. 소년 시절에는 일시 러시아에 있었다가 영국을 거쳐 일단 귀국했다. 1855년 그

림 공부를 하기 위해 파리로 나와 글레이르(→모네)의 아틀리에에 들어갔다. 그곳에서 알게 된 쿠르베* 및 라투르*의 예술에 매혹되었다. 4년 후에는 런던으로 옮겨가 그곳에서 여생을 보냈다. 그러나 1860년대에 프랑스를 방문한 그는 라파엘로 전파*(前派)의 작가들과 친분을 돈독히 하였고 특히 로세티*의 작품에 크게 공명하였으며 당시 상승 기류를 타고 있던 인상파 운동에도 상당한 관심을 가지고 크게 관여했다. 그러나 그에게 있어서 무엇보다도 강한 영향을 미친 것은 동양 미술이었다. 1863년에는 파리의 이른바 낙선자 전람회(→인상주의)에 《백의(白衣)의 소녀》를 출품하여 센세이션을 불러 일으켰다. 1864년경부터 1868년경에 걸쳐서 그린 템즈강(Thames 江)을 주제로 한 야경도(夜景圖)는 인상파의 〈외광(外光)〉 묘사와는 전혀 무관계한 것이다. 유명한 《흑색과 회색의 배합: 화가의 어머니》(1871년, 루브르 미술관) 및 《카라일상(T. Carlyle 像)》(그라스고 화랑)은 흑과 회색의 고담(枯淡)한 아취를 노린 걸작이다. 재치있고 또 예리한 구변(口辯)으로 예술을 위한 예술 운동을 옹호한 그는 자신의 그림이 형식적인 특질로서만 평가되기를 바랐으며 또한 스스로 자기의 그림들을 〈교향곡〉 혹은 〈야상곡〉 등으로 부름으로써 음악 작품에 비유하여 생각했다. 특히 1874년에 제작한 《흑색과 금색의 야상곡: 떨어지는 불꽃》(미국, 디트로이트 미술 연구소)은 이러한 휘슬러 자신의 예술관을 나타낸 대담한 작품 예이다. 아마도 이 작품의 부제(副題)가 없었더라면 휘슬러의 의도를 이해하기란 매우 어려웠을 것이다. 이 작품이 1877년의 휘슬러 개인전에 전시되었을 때 이를 본 비평가 러스킨*은 휘슬러에 대해 〈대중의 얼굴에 물감통을 던지는 것〉이라고 악평을 늘어 놓았다. 그러자 휘슬러는 명예 훼손에 대한 소송을 제기하는 한편, 〈그림에서 일체의 외적 관심을 제거하고 다만 예술적 관심만을 나타낸다. 그러기 위해서는 우선 선, 형태, 빛깔 등의 배합과 그 배합이 갖는 부수성을 활용시킨다〉라고 주장했다. 이 말은 우연의 효과를 이용함에 있어서 그가 유사성을 추구한다는 것이 아니라 순수한 형식적 조화를 추구했다는 것으로써 오늘날 미국 추상화에 대한 예언처럼 해석될 만큼 중요한 의미를 갖고 있다. 1903년 사망.

휴대 제단(携帶祭壇)[라 *Altare portatile*, 영 *Portable altar*] 정규의 제단인 고정(固定) 제단이 제대(祭臺; 멘사)에 각부(脚部; 스티페스)로 이루어지는데 대하여 각부가 없고 돌판만 있는 제단. 고정 제단과 마찬가지로 성별(聖別)이 있으며 순교자의 유골이 들어가야 한다.

휴먼스케일[영 *Human scale*] 건축이나 외부 공간에서 개인으로서의 인간이 인간적으로 활동하기에 어울리는 공간의 스케일을 말하며 인간적 척도의 뜻. 근년의 거대한 스케일을 가진 여러 가지 구조체의 출연에 수반하여 인간 부재의 극복, 인간성의 회복 등의 주장과 함께 환기된 개념이다.

휴먼 엔지니어링[영 *Human enginerring*] 「인간 공학(人間工學)」이라 번역한다. 최근 각 분야에서 사용되고 있는 휴먼 엔지니어링이란 제2차 세계 대전 이래 특히 미국에서 공학, 의학, 심리학 등의 학자들이 모여 그들의 협동 연구에 의해 급속한 발전을 거둔 공학의 한 영역이다. 여기서는 공업 설계에서의 휴먼 팩터*의 요인을 과학적으로 연구하여 그 결과를 도입한 공학을 말한다. 제2차 대전에서 사용되었던 전투기, 기관총, 탱크 등과 같은 근대 병기의 공업 설계나 인테리어 설계 등을 위해 진보한 휴먼 엔지니어링은 우주 시대에 있어서 인간의 능력(capacity)이라는 새로운 분야와 그 한계 등의 연구로 성장하고 있다. 초기의 공업 설계는 단순히 공학적 메카니즘*의 합리성 추구에 힘을 쏟아 왔고 또 그것으로 충분했던 면도 많았다. 그러나 공업 설계의 결과 생겨나는 공업 제품의 대부분은 반드시 인간의 조작(operation)에 의해 그 기능이 달성되는 것이다. 그래서 공업 설계를 인간-기계계(man-machine system, MMS)로 해서 종합적으로 파악하는 것이 중요하게 되었다. 이 때문에 조작자(operator)인 인간의 심리 및 생리학적 기능의 연구에서 인간의 선택, 훈련 등에 대한 일련의 인간 이해는 공업 디자이너에게 있어 불가결한 문제가 되고 있다. 《인간-기계계의 작업능률을 높이는 장치설계》(W. E. Woodson)도 이와 같은 의미에서의 휴먼 엔지니어링의 일면을 의미하는 것이라 생각된다. 거기서는 장치 조작에 있어서의 조작 속도라든가 확실성, 거기에 인간의 안정성 및 쾌적성을 충족시킨 효율성 등이 연

구에서의 하나의 지표로 되어 있다. 또 인간
의 지각, 운동 능력, 지능, 어댑터빌리티(adap-
tability) 그리고 신체 측정에 이르기까지 그
연구 대상으로 하지 않으면 안되며 관련 과학
으로서 생물 공학, 환경 생리학, 응용 심리학
등 몇 가지 학문이 병용된다. 휴먼 엔지니어
링이 초래하는 데이터는 공업 설계뿐만 아니
라 건축 기타 많은 분야에서 이용되고 있다.

휴먼팩터[영 **Human factors**] 인간인자
(人間因子). 인간과 사물과의 관계(인간―기
계계)를 고찰하는데 있어 필요한 인간의 생
리적 특성을 말한다. 휴먼 팩터에 관한 공학
적인 학문이 인간 공학이다.→ 휴먼 엔지니어
링.

흉상(胸像)[영 **Bust,** 이 **Busto**] 인체에
있어서 머리에서 가슴 부위까지만을 나타낸
조각상. 예술 작품을 유기체로 보았던 그리스
인에게는 인체를 토르소*라든가 흉상의 형태
로 단축한다는 것은 엄두도 낼수 없었기 때문
에 그리스 시대에서는 거의 제작되지 않았다.
따라서 흉상 제작의 시작은 헬레니즘 시대(
→그리스 미술5) 초기의 헤르메스(영 Hermes,
독 Herme) 주상(柱像)에서 발전된 것으로
로마 제정 시대에 가장 성행하였으며 주로 초
상 조각에 널리 채용되었다. 그러나 초상 예
술을 금기(禁忌)하였던 중세에는 흉상이 거
의 제작되지 않았다가 15세기 이탈리아 르네
상스 이후부터 다시 왕성히 만들어졌다.

흑색상(黑色像)→도기화(陶器畵)

히드리아[희 **Hydria**] 그리스 시대 항아
리의 일종. 물항아리. 손잡이가 3개 붙어 있는
데, 그 중 하나(수직의 손잡이)는 그보다도
훨씬 작다.

히마티온(**Himation**)→클라뮈스

히아킨토스[희 **Hyakinthos**] 그리스 신
화 중의 미소년. 아폴론*에게 총애되었다가
질투 때문에 죽음을 당하여 그 피에서 히아신
스(hyacinth)가 피어났고, 꽃잎에 비판의 글
인 AiAi(희랍어로 슬픔에 우는 소리)가 새겨
졌다고 한다. 본래는 그리스의 선주(先住) 민
족이 섬겨온 자연의 횡사와 소생을 나타낸 신
이다.

히치코크 Henry―Russell **Hitchcock** 1903
년 미국 보스턴에서 출생한 학자. 하버드 대
학 졸업. 스미스 칼리지의 예술학 교수. 활동
의 초기부터 주로 뉴욕 근대 미술관* 건축 부

장인 존슨*과 함께 저널리스틱한 일을 계속해
왔다. 1932년 뉴욕 근대 미술관 주체의 〈The
International Style 展〉을 계기로《국제 건축
론》을 저술하였으며 이후 많은 업적을 보여
주고 있으나 그의 본령(本領)은 건축사 연구
의 영역이었다. 이 밖에 주된 저서로는《Mo-
dern Architecture, Romanticism and Reinteg-
ratim》(1926년),《Painting Toward Architec-
ture》(1948년)가 있다. 또 1928년 파리에서
간행된 라이트* 평전(評傳)을 새로운 시점에
서 보필(補筆) 개정한 《In The Nature of
Materials; 1887~1941년》, ― The Building
of Frank Lloyd Wright― 1952년 은 라이트에
대한 공감에 의거하여 풍부하고도 정확한 학
식에 뒷받침된 성과이다.

히타이트 미술[영 **Hittit art**] 히타이트족
(영 Hittit 族)이 남긴 미술. 히타이트인(人)
은 대략 기원전 2000년경 소아시아의 할뤼스
강(Halys 江) 즉 오늘날의 키질 이르마크(kizil
Irmak) 유역에 정주했던 인도 유럽 인종이다.
먼저 살던 주민을 정복하면서 당시 오리엔트
의 문명국이었던 바빌로니아, 아시리아, 미탄
니, 이집트, 에게 문명권의 트로이 및 크레타
사이에서 강국으로 응성하였다. 이 왕국의 수
도는 오늘날의 보가즈― 키요이(Boghaz-koi;
터키의 수도 앙카라 동쪽 150km 떨어진 지점)
였다. 히타이트 미술의 주된 것은 신왕국 시
대(기원전 15~12세기)에 속하며 이 시대에
는 이집트의 영향을 간과할 수 없다. 보가즈
― 키요이에서는 왕국이나 신전이 발굴되었다.
왕국의 설계도를 보면 서아시아에서 널리 볼
수 있는 것처럼 중앙에 뜰을 두고 그 주위에
여러 방이 늘어서 있다. 성벽의 문에 설치된
부조(신상, 사자상, 스핑크스상)는 히타이트
미술의 중요한 유품이다. 야칠리－카야(Yazili-
kaya; 보가즈 키요이 부근)의 마애 부조(磨
崖浮彫) (기원전 13세기)는 종교적인 장면을
표현한 것으로서 히타이트 왕국 시대의 대표
적인 미술로 꼽히고 있다. 이 왕국은 기원전
1200년경에 멸망한 후에는 북시리아에서 유
프라테스강 상류에 걸쳐 소국가로 분산되었
다. 이 무렵부터의 이른바 이들 신(新)히타이
트 미술에는 아람(Aram) 양식이나 아시리아
양식이 혼입되어 있다.

히포스틸로스[희 **Hypostylos**] 건축 용어.
프로스틸로스*(前柱式神殿)와는 달리, 뒷면

에도 후현관랑(後玄關廊)을 갖춘 그리스 신전.

히프노스[회 *Hypnos*] 그리스 신화 중의 잠(眠)의 신. 죽음(타나토스)과 함께 밤의 쌍생아(雙生兒). 지하의 암흑계에 살며 수면과 꿈를 준다고 한다. 미술에서는 날개가 있는 젊은이로 표현되고 있다.

힐데브란트 Adolf von *Hildebrand* 독일의 조각가. 1847년 마르부르크(Marburg)에서 출생했으며 처음에는 뉘른베르크에서 크레링크(*kreling*)에게, 이어 뮌헨에서 렌체파 조각의 영향을 많이 받았다. 베를린에서 활동하다가 1873년부터는 피렌체에 거처를 정하여 활동했고 또 1892년 이 후에는 주로 피렌체와 뮌헨에서 제작하였다. 미학자(美學者)인 콘라트 피들러 *, 화가 마레스*와 친교를 맺고 이 두 사람으로부터 예술에 관한 이론과 기술상의 많은 지도와 감화를 받았다. 〈근대 독일 조각의 아버지〉라 불리워질 만큼 그는 19세기 후반 독일 조각의 경향을 대표했던 작가였다. 제작에 있어서는 장식이 많은 표현을 피하고 고대 그리스 및 초기 르네상스의 미술이 지닌 우아하고도 정적인 표현에 유념하여 당시 유럽 미술계에서 우세했던 자연주의적인 신(新)바로크*에 대항하는 단순, 고귀, 정온 명료한 조형의 고전주의*를 이룩하였다. 그리고 그는 특히 조각을 건축에 종속케 할만큼 공간과의 관계를 중시하였는데 그것은 넓은 광장에 세워놓은 분수나 기념상의 제작에서 뛰어난 재주를 보면 잘 알 수 있다. 그가 제작한 다수의 흉상, 입상, 부조, 기념상 중에서도 대리석의 나체상인 《젊은 사나이》(1884년, 베를린 국립미술관)와 뮌헨의 《비텔스바하 분천(噴泉)》 등이 그의 대표작으로서 유명하다. 또한 그는 《조형 미술에 있어서의 형식 문제(Das problem der Form in der bildenden kunst)》(1893년)라고 하는 유명한 저서도 남겼는데 이 책은 당시의 예술가 특히 예술 이론가들에게 깊은 반향을 일으켰으며 뵐플린*에게도 영향을 주었다. 그만큼 이 저서는 형식주의* 미술사의 발전에 크게 기여하였다. 1921년 사망.

찾아보기(용어)

ㄱ

ㅁ

ㅇ

안료(顔料)[Pigment] 379
안면각(顔面角)[Facial angle] 380
안정(安定)[Stability] 380
안정감(安定感) 380
안테미온[Anthemion] 381
안테펜디움[Antependium] 381
안테픽사[Antefixa] 381
안트워프 왕립 미술관[Musée Royal des Beaux-Arts d'Anvers] 381
안티고네[Antigone] 381
안티오페[Antiope] 381
안티크[Antique] 381
알굴렘 대성당(大聖堂)[Cathedral of Angouléme] 382
알도브란디네[Nozze Aldobrandine] 382
알라[Ala] 382
알라바스터[Alabaster] 382
알리바스트론[Alabastron] 382
알라 프리마[Alla prima] 382
알레고리[Allegory] 382
알렉 산더 모자이크[Alexander mosaic] 382
알렉산드로스(Alexandros)의 석관(石棺) 382
알루미나 시멘트[Alumina cement] 382
알리뉘망[Alignement] 383
알리자린 레이크[Alizarine lake] 383
알베르티나 콜렉션[Albertina collection] 383
알브라이트－녹스 미술관[The Albright-Knox Art Gallery, New York] 383
알칼리유(釉) 383
알타미라[Altamira] 383
알함브라[Alhambra] 384
암거(暗渠)[Underdrain] 384
암굴 신전(岩窟神殿)[Rock-cut temple] 384
암면 부조(岩面浮彫) 384
암브로시아[Ambrosia] 384
암스테르담 왕립 미술관[Rijks-museum Amsterdam] 385
암스테르담파(派)[Amsterdam group] 385
암포라[Amphora] 385
암프레[Ampulle] 385
암피프로스틸로스[Amphiprostylos] 385
암서르방[Absorbant] 385
암스트락숑 · 크레아숑[Abstaction · Création] 385
암스트레[Abstrait] 385
압축 성형(押縮成形)[Compression molding] 385
압축재[Compressive member] 385
압출성형(壓出成形)[Extrusion molding] 385

앙리－되 도기(陶器)[Henri-deux ware] 385
앙파트망[Empâtement] 386
앙피르[Empire] 386
애깃 웨어[Agate ware] 386
애니메이션[Animation] 386
애니소트로피[Anisotropy] 386
애드 라이터[Ad. writer] 386
애드맨[Ad. man] 386
애드버타이저[Advertiser] 386
애드버타이즈먼트[Advertisement] 386
애드버타이징[Advertising] 386
애드버타이징 플래닝[Advertising planning] 386
애드버토리얼[Advertorial] 387
애드－보드[Ad-board] 387
애슬러 워크[Ashler work] 387
애트머스피어[Atmosphere] 387
애프스[Apse] 387
액면 광고(額面廣告) 387
액션 페이팅[Action painting] 387
액스민스터 융단(絨緞)[Axminster carpet] 387
액트[Act] 388
앨터너티브 플랜[Alternative plan] 388
앰뷸러터리[Ambulatory] 388
앱스트랙션[Abstraction] 388
앵글[Angle] 388
앵데팡당[Indépendant] 388
앵리－되 양식(樣式)[Henri-deux style] 388
앵팀[Intime] 388
앵포르멜[Informe] 388
야경(夜警)[Night watcher] 389
야경(夜景)[Night piece] 389
야누스[Ianus] 389
야수주의(野獸主義) 389
약물(約物) 389
양식(樣式)[Style] 390
양식 가구(樣式家具) 390
양식화(樣式化)[Stylization] 390
양은(洋銀)[Nickel silver] 390
양피지(羊皮紙)[Parchment] 390
어낼러거스 컬러[Analogous color] 390
어레인지먼트[Arrangement] 390
어르거노믹스[Ergonomics] 391
어번 디자인[Urban design] 391
어번 리뉴얼[Urban renewal] 391
어번 스트럭처[Urban structure] 391
어번 스프롤[Urban sprawl] 391
어서메트리 391

ㅈ

ㅊ

E

찾아보기(인명)

ㄱ

ㄴ

ㅁ

ㅂ

654

ㅎ

판권 본사 소유

미술 인명 용어 사전

1990년 1월 5일 초판인쇄
1994년 5월 20일 2쇄발행

저자 • 미술도서편찬연구회
발행인 • 손　진　하
인쇄소 • 덕 수 문 화 사
발행처 • 돌샘

등록번호 • 8—20
등록날짜 • 1976.4.15
주소 • 서울시 성북구 종암2동 3—718
136—092
TEL • 941—5551~3
FAX • 912—6007

값 25,000원

ISBN 89—7363—270—1